코코 샤넬

현대 예술의 거장

코코 샤넬

세기의 아이콘

론다 개어릭 지음 | 성소희 옮김

❖ 을유문화사

현대 예술의 거장

코코 샤넬

세기의 아이콘

발행일
2020년 11월 10일 초판 1쇄
2022년 3월 20일 초판 2쇄

지은이 론다 개어릭
옮긴이 성소희
펴낸이 정무영
펴낸곳 (주)을유문화사

창립일 1945년 12월 1일
주소 서울시 마포구 서교동 469-48
전화 02-733-8153
팩스 02-732-9154
홈페이지 www.eulyoo.co.kr

ISBN 978-89-324-3145-1 04600
ISBN 978-89-324-3134-5 (세트)

대니얼에게

그녀를 알기 위해서는,
또는 어떤 누구라도 알기 위해서는
반드시 그 사람을 완성한 사람들을 찾아내야 한다.
— 버지니아 울프, 『댈러웨이 부인』[1]

일러두기

1. 본문 하단에 나오는 각주는 모두 옮긴이 주다.
2. 볼드체는 원서에서 저자가 강조한 부분이다.
3. 단행본, 잡지, 신문은 『 』로, 연극, 오페라, 뮤지컬, 시, 소설, 희곡은 「 」로,
 영화, TV 프로그램, 노래, 미술 작품은 〈 〉로 표기했다.
4. 주요 인물, 언론사(신문, 잡지)명은 첫 표기에 한하여 원어를 병기했다.
 이름의 한글 표기는 기본적으로 국립 국어원의 표기 원칙을 따랐으나,
 일부 관례로 굳어진 표기는 예외로 두었다.
5. 본문에 실린 도판은 원서 도판을 기준으로 삼되, 국내 시장 상황과
 저작권자 확인이 불가능한 경우를 고려해 일부를 삭제하거나 교체했다.
 저작권자의 연락이 닿지 않은 일부 도판의 경우 저작권자가 확인되는 대로
 별도의 허가를 받을 예정이다.

차례

서문

나는 전 세계에 옷을 입혔다. — 코코 샤넬, 1947년[1]

샤넬이란 무엇인가? 모든 여성이 알지도 못한 채 입고 있는 것이다.
— 『렉스프레스 L'Express』, 1956년[2]

라 메종 샤넬La Maison de Chanel의 본사는 파리 패션을 선도하는 제
1구의 어느 막다른 골목에 위치한 이름 없는 빌딩에 있다. 건물
로비 안으로 들어서면, 높은 모더니즘 사원에 들어온 것 같다.
고요하며 창문이 없어서 꼭 빛나는 크림색 대리석으로 깎아 낸
동굴 같은 건물이다. 이 건물에는 연기를 쐬어 그을린 유리로 만
든 문이 달려 있고, 방문객을 위해 브랜드 임스Eames의 의자가 늘
어서 있다.

이곳에 들어서기 위해서는 인내심이 필요하다. 모든 방문객은
보안 요원의 확인을 거친 후에도 따로 샤넬 직원의 안내를 받아
야 위층으로 올라갈 수 있다. 직원 역시 복잡하게 이어지는 철통
같은 검문소에서 전자 직원카드를 제시하고 통과해야 한다. 직원

들은 편의상 직원카드를 신축성 있는 줄에 매달아 목에 걸고 다닌다. 너무도 많은 직원이 (대체로 여직원이) 기다란 샤넬 진주 목걸이를 여러 줄씩 걸치고 있어서 그 아래에 카드를 감추는 경우도 많다. 직원들은 진주 목걸이뿐만 아니라 체인 허리띠와 부클레Bouclé* 슈트, 저지Jersey** 세퍼레이츠Separates**, 퀼트 핸드백, 베이지색과 검은색이 배색된 구두, 이 외에도 샤넬을 상징하는 수많은 옷과 액세서리를 차려입고 있다. 이 옷차림과 이들이 공기 중으로 은은하게 퍼뜨리는 샤넬 No. 5의 향기는 여전히 이 사원을 떠나지 않은 여신을 마법처럼 불러낸다. 이 여신은 40년도 더 전에 87세의 나이로 세상을 떠났지만, 샤넬 제국의 창립자로서 이 대리석 건물 안에서 영원히 젊고 영원히 현전하며, '마드무아젤Mademoiselle'로 불린다.

전 세계 선진국에서 거의 아무 여자나 붙잡고 '샤넬'을 아느냐고 물어보면 즉각 아주 잘 안다는 뜻으로 '우후' 하고 짧게 숨을 내쉴 것이다. 남자도 대체로 샤넬이 누구인지, 더 정확하게 말하자면 샤넬이 무엇인지 안다. 사람들이 '샤넬'이라고 인식하는 것의 일부는 패션을 초월하고, 심지어 샤넬이라는 인물조차 초월하는 정체성이기 때문이다. 지금까지 1백 년 동안, 그리고 지금도 계속해서 가브리엘 '코코' 샤넬Gabrielle 'Coco' Chanel은 디자이너로

* 동글동글하게 말린 털이 달린 실로 짠 직물로 코트나 재킷, 스웨터, 드레스 등에 사용한다.
** 두껍지만 가볍고 신축성 있는 메리야스 직물, 스웨터나 내의부터 원피스, 코트 등을 만드는 데 널리 사용된다.
** 서로 다른 소재나 무늬로 만든 재킷, 블라우스, 스커트, 팬츠 등 분리(세퍼레이트)된 옷을 짝지어 한 벌로 입는 의복이나 스타일을 가리킨다.

서, 사업가로서, 기업 브랜드로서, 여성의 특권과 스타일의 상징으로서 세계적 영향력을 행사하고 있다.

샤넬은 시골의 가난한 집안에서 태어났고 보육원에서 자라며 공교육도 거의 받지 못했지만, 서른 살에 이미 프랑스에서 누구나 다 아는 존재가 되어 있었다. 그녀는 30세에 해외로 진출하며 사업을 확장했다. 샤넬 No. 5(역사상 최초의 합성 향수)가 거둔 대성공에 힘입어 그녀는 마흔 살이 되기도 전에 대부호가 되었다. 샤넬은 47세가 되는 1930년에 2천4백 명을 고용했고, 그녀가 세운 기업의 가치는 당시 최소 1천5백만 달러에 달했다. 이를 현재 통화 가치로 환산하면 10억 달러에 가깝다. 샤넬 No. 5는 역사상 가장 성공한 향수로, 오늘날까지도 전 세계에서 3초마다 1병씩 판매된다. 1910년에 설립된 샤넬은 세상에서 가장 수익이 높은 개인 소유의 명품 회사다.

샤넬은 오래전에 직접 세운 회사를 넘어서까지 영향력을 발휘한다. 그 영향력은 전 세계인의 의식 속에 깊이 엮여 있다. 샤넬의 이름은 한 세기 전과 마찬가지로 오늘날에도 누구나 쉽게 알아본다. 향수부터 쿠튀르까지 모든 가격대의 샤넬 상품을 구매하는 고객 수백만 명뿐만 아니라 샤넬 제품을 구매할 수 있기를 바라는 사람들, 더 나아가 한없이 손에 넣을 수 있는 모조품을 사는 수백만 명이 샤넬의 이름을 안다. 매일, 전 세계의 거의 모든 도시 길모퉁이마다 샤넬 제품 (진품이든 모조품이든) 행렬이 끝없이 이어진다. C자 두 개가 서로 맞물려 있는 그 유명한 이니셜 모티프는 핸드백과 스카프에 선명히 새겨져 있고, 목걸이와 귀걸이에도 달

랑거리며 매달려 있다. 하지만 이런 액세서리를 뽐내는 모든 이가 자신이 누군가의 이니셜을 착용하고 있다는 사실을, 혹은 '샤넬'이 실존 인물이었고 그 여성이 샤넬이라는 브랜드에 너무도 완벽하게 녹아들어 있다는 사실을 반드시 아는 것은 아니다. 그러나 그들은 이중 C 로고가 지닌 부적 같은 힘, 마법을 조금 부려서 그 로고를 착용한 사람에게 세련됨과 특권의 아우라를 드리우는 능력을 믿는다.

나는 수년 동안 이중 C 로고를 착용한 낯선 여성들을 멈춰 세워서 그 로고가 그들에게 무슨 의미인지 물어보았기 때문에 잘 안다. 그 여성들의 사회 계층이나 그들이 착용한 샤넬의 진품 여부와 상관없이, 그들의 대답은 거의 같았다. 내가 도심 빈민가의 십대 소녀에게 왜 모조 다이아몬드로 된 커다란 이중 C 로고 귀고리를 선택했냐고 묻자, ('샤넬'이 실존 인물의 이름이라는 사실을 알고 놀란) 그 소녀가 대답했다. "모르겠어요. 그냥 고급스러워요. 저는 이 브랜드가 좋아요." 또 부유한 대학생에게 검은색 샤넬 선글라스에 관해 물어보자, 그 학생은 우선 선글라스가 '진짜'라고 장담한 후 대답했다. "이 선글라스를 끼고 있으면 그냥 기분이 좋아져요." 샤넬의 중역 한 명은 조금 더 설명조로 이야기하며 샤넬의 이중 C 로고가 "un vrai sésame de luxe"라고 언급했다. 뜻을 대강 설명하자면 '럭셔리로 갈 수 있는 진정한 마법 같은 여권', 조금 더 직역하자면 '럭셔리로 갈 수 있는 "열려라 참깨" 주문'이다.

샤넬은 이렇게 명성과 익명성의 기묘한 혼합을 전혀 신경 쓰지 않았을 것이다. 반대로 그녀는 이 혼합을 열렬히 좋아했을 테다.

샤넬은 특정 인물로서의 한 존재를 초월하는 데, 자기 자신과 이름을 여성스러운 매력과 사치스러움의 아이콘으로 바꿔 놓는 데 인생을 바쳤기 때문이다. 만약 그녀가 '샤넬'이 21세기 미국에서 여자아이에게 지어 주는 이름으로 인기 있다는 사실을 알면 기뻐할 것이다(요즘 젊은 여성 일부는 하이픈을 사용한 '코코-샤넬Coco-Chanel'이라는 이름을 쓰기까지 한다).

샤넬은 독특하게 혼합된 명시적 영향과 익명의 영향을 통해서 우리가 알고 있는 현대 여성의 모습을 만들어 냈다. 심지어 오늘날에도 수백만 명의 여성이 날마다 저마다 조금씩 다른 코코 샤넬로 변장한다. 그들이 샤넬로 변하기 위해 선택한 다양한 제품은 간결하고 현대적인 스타일을 만들어 내며, 단순하고 쉽게 복제할 수 있다. 이런 제품은 샤넬이 처음으로 디자인하고 착용했으며, 그 이후에는 막대한 샤넬 고객 군단이 사용하고 있다. 우리는 중간 색조의 스커트 슈트, 바지, 카디건 스웨터, 저지 니트, 티셔츠, 플랫 슈즈, 리틀 블랙 드레스 등 거의 백 가지나 되는 품목을 옷장에 없어서는 안 될 기본 제품이라고 믿는다.

샤넬은 최초로 머리카락을 짧게 자르고, 당당하게 안경을 쓰고, 심지어 (농사일의 상징으로 여겨져 경멸받았던) 햇볕에 그은 피부를 자랑스럽게 내보인 여성 중 하나였다(나중에 샤넬은 피부에 해로운 자외선에 관해 알게 된 후 햇빛을 주의하라고 충고했고 자외선 차단 성분이 들어간 로션을 개발했다).

길거리에서, 지하철에서, 회사에서 주변에 있는 모든 연령층과 사회 계층의 여성을 한번 둘러보라. 그러면 코코 샤넬의 잔상과

비슷한 느낌을 발견할 수 있을 것이다. 샤넬의 미학은 우리에게 너무도 깊이 새겨져서, 우리는 더는 이 미학을 또렷하게 볼 수 없다. 마치 우리가 들이마시고 내뱉는 공기처럼 샤넬의 미학은 어디에나 있지만 눈에 보이지 않는다. 샤넬의 생전에 명성이 가장 높았던 시기에도 그녀의 스타일은 대대적으로 과시하지 않고 은근하게 영향을 미쳤다.

우리는 단 한 사람의 비전이 지닌 힘과 긴 수명을 어떻게 설명할 수 있을까? 어떤 인생은 너무도 특출나며 당대 역사적 순간과 조화롭게 보조를 맞추어서, 개인이라는 범위를 훨씬 벗어나서까지 문화적인 힘을 분명하게 보여 준다. 가브리엘 '코코' 샤넬이 바로 그런 경우다. 샤넬의 인생은 자세히 뜯어보면 대단히 매혹적이다. 하지만 샤넬이 유럽 역사, 특히 스타의 반열에 올랐던 양차 세계 대전 사이의 시기와 맺은 관계를 검토하며 그 인생을 살펴보면 훨씬 더 흥미진진하다.

온 세계가 코코 샤넬에게 매혹되었지만, 누구도 샤넬이 생전에 정치적 변화의 광범위한 흐름과 맺은 관계에 대해서는 본격적으로 다루지 않았다. 이 주제는 철저히 외면 받았다. "샤넬과 정치에 관한 말을 꺼내 보세요." 어느 저명한 박물관 관장이 불길한 어조로 내게 경고했다. "그러면 그들이 당신을 무너뜨릴 겁니다."

"그들(샤넬 기업에 부정적인 메시지를 감시하는 이들)은 당신의 평판을 더럽힐 거예요." 이 말이 사실일 수도 있다. 다른 수많은 저자가 쓴 책에는 샤넬이 정치사에서 맡은 역할에 관한 내용이 기이할 정도로 빠져 있기 때문이다. 샤넬을 다루는 전기와 영화는

그녀의 개인적 매력과 무일푼에서 벼락부자가 된 이야기에만 집중하는 경향이 있다. 패션의 역사를 다루는 저작 역시 샤넬의 디자인이 편안하고 여유로운 스타일을 통해 여성의 신체를 (꽤 진실하게) 해방한 것 이외에는 정치적 의미를 전혀 지니지 않는다는 듯 설명한다. 반대로, 정치적으로 패션을 살펴보는 책은 말 그대로 '정치적' 패션이라는 개념을 다룰 때, 예를 들어 나치 제복의 역사를 추적하거나 전시 사기 진작을 위한 수단이라는 패션의 역할을 연구할 때 샤넬을 생략하는 경향이 있다. 샤넬의 전기가 언급하는 정치 관련 내용도 친구나 연인에 관한 폭로에만, 혹은 그녀의 미심쩍은 정치적 행보 일부에만 집중한다. 이제는 샤넬의 작업과 작품 그 자체가 유럽 정치에 어떻게 참여했는지, 아주 흥미로운 샤넬의 수많은 연애가 단순한 일화로서의 가치를 넘어서서 무엇을 제공할 수 있는지 숙고해야 한다.

역사를 발견하려면 때때로 개인을 살펴봐야 한다. 샤넬은 다른 사람들, 연인들, 친구들과 맺은 관계를 통해 활기를 얻었다. 그녀는 타인을 통해 자기를 둘러싼 세상의 모든 측면(예술과 역사, 정치)을 흡수하고 통합했다. 샤넬의 세계적 중요성에서 핵심은 이런 친밀한 관계에 놓여 있다. 그녀는 가까운 이들에게서 사회적 지위나 육체적 우아함, 재능이나 스타일 등 가장 멋있어 보이는 건 무엇이든 전부 집어삼켜 자신의 것으로 만들겠다는 유례없이 격렬한 갈망, 거의 흡혈귀 같은 욕망을 품고 타인에게 접근했다. 타인에게서 바람직한 특성을 빨아들여 자신을 개선하겠다는 맹렬한 욕구는 그녀의 젊은 시절을 지탱했다. 이 욕구는 샤넬 스스

로 가장 잘 이해했던 자질이며, 고객의 마음에 호소할 때 이용했던 자질이기도 하다. 샤넬은 여성이 더 편안한 **다른 누군가**를 스르르 입기를, 자신의 정체성이 반짝반짝 윤이 나도록 다른 사람의 정체성을 빌려 오기를 얼마나 간절히 바랄 수 있는지 직접 겪어서 알고 있었다.

샤넬은 이 욕구에 대응하여 패션을 이용해 세상에서 가장 쉽게 빌릴 수 있는 페르소나를 창조했다. 샤넬이 살면서 만났던 영향력 있는 사람들의 특징을 포섭하고 창조적으로 재해석했던 것처럼, 다른 여성들은 아주 많은 층위에서 매력적인 샤넬의 페르소나를 자기 것으로 만들기를 절실하게 바랐다. 이런 면에서 샤넬은 이상하리만치 유연하고 자의식적인 재능을 증명했다. 그녀는 모방이라는 드라마에서 모방하는 자와 모방되는 자라는 (상반되어 보이는) 두 가지 역할을 똑같이 잘 수행할 수 있었다. 다시 말해, 그녀는 서로 엄청나게 다른 창조적 모델들을 포착하고 모방한 다음, 자기 자신을 변화시켜서 타인이 모방하는 모델이 될 수 있었다. 단언컨대 샤넬은 20세기에 여성이 가장 많이 모방한 사람이었을 것이다.

샤넬은 자기 자신의 간절한 바람에서 자라난 개인적 미학을 통해 다른 여성의 가장 깊은 열망을 이용했다. 이 열망이 미치는 범위는 (샤넬이 언제나 알고 있었듯) 의복을 훨씬 넘어섰다. 샤넬은 인간 심리를 명석하게 이해했고, 유명인을 모방하도록 몰아가는 사회적 영향력에 자극받아 '입을 수 있는 인격'이라 부를 만한 것을 창조했다. 그리고 우리는 지금도 모두 이 인격을 입고 있다.

샤넬은 파리에 도착한 순간부터 세계무대에서 놀았다. 유럽의 왕족, 예술가와 지식인, 정치인, 첩보원, 범죄자 등 20세기에 가장 영향력 있고 연줄이 든든한 인물들과 만나고 친구가 되었다. 이런 관계 덕분에 샤넬은 보통 사람들이 대체로 역사책을 통해서만 알고 있는 다양한 역사적 순간과 아주 가까운 관계를 맺을 수 있었다. 예를 들어, 샤넬의 연인이었던 드미트리 로마노프 대공Grand Duke Dmitri Pavlovich Romanov은 그의 가족사, 로마노프 황실, 볼셰비키 혁명, 라스푸틴Grigorii Rasputin 암살 계획에서 그가 맡았던 역할에 관한 이야기를 들려주며 샤넬을 즐겁게 해 주었다. 샤넬이 더 나중에 연애했던 웨스트민스터 공작 2세 휴 그로브너Hugh Richard Arthur Grosvenor, the 2nd Duke of Westminster는 제2차 보어전쟁에 참전했고 그곳에서 윈스턴 처칠Winston Churchill과 친구가 되었으며, 남아프리카공화국의 영국 식민 지배와 아파르트헤이트 시스템을 확립하는 데 재정적으로 상당히 크게 지원했다. 샤넬과 약혼했던 예술가 폴 이리브Paul Iribe는 초기 파시즘과 극단적 보수주의, 인종주의 대의를 옹호했지만, 가족을 통해 1871년에 발생한 급진적 노동자 봉기인 파리 코뮌과 깊은 관계를 맺었다. 공산주의 봉기에 참여했던 아버지에 팽팽히 맞서며 진화한 이리브의 정치사상은 샤넬의 세계관에 깊이 영향을 미쳤다. 그리고 샤넬의 세계관은 시간이 흐를수록 우경화했다. 샤넬은 몸소, 그리고 작품을 통해 특정 정치 유파에 참여했다. 이 정치사상은 양차 세계 대전 사이 유럽에서 일어난 인간의 욕망과 불안감을 조종하는 대중운동과 함께 방향이 크게 바뀌어 버렸다. 하지만 이런 사실과 너

무나 모순되게도 샤넬이 가장 애정과 애착을 느낀 추억은 그녀가 가장 사랑했던 보이 카펠Arthur Edward 'Boy' Capel과 그녀가 오랫동안 막역하게 지낸 친구(이자 가끔은 연인)였던 피에르 르베르디Pierre Reverdy에 관한 기억이었다. 보이 카펠은 열성적인 국제주의자였고, 피에르 르베르디는 샤넬에게 프랑스 고전 문학을 소개한 시인이자 열정적인 좌파였다.

샤넬은 타인의 미학적 영향을 수용하고 소화했던 것만큼이나 흔쾌하게 지인과 애인을 통해 발견한 유럽 역사의 면면 중 필요한 것을 골라서 흡수했다. 그런 후 그녀만의 독특한 연금술을 통해 역사의 가닥을 디자인으로 엮어 냈고, 사실상 선진국의 거의 모든 여성에게 일종의 스타일 DNA로 작용하는 미학을 창조했다. 지금 우리는 알고서든 모르고서든, 샤넬이 인간관계를 통해 흡수하고 유럽 역사에서 증류해 낸 결과물을 입고 있다. 샤넬이 많은 사람에게 오랫동안 행사해 온 영향력에 비견될 만한 힘을 휘두른 사람은 이제껏 아무도 없었다.

샤넬은 전기라는 장르와 개인적으로 복잡한 관계를 맺었다. 그녀는 전기가 두려우면서도 동시에 눈을 떼지 못할 정도로 매력적이라고 생각했다. 진짜 출신 배경(빈곤, 보육원 생활, 낮은 교육 수준)을 숨기려고 평생 애썼던 샤넬은 옷을 만들 듯 세심하게 이야기를 지어내서 자신의 인생사를 끝없이 변화하는 허구로 만들었다. 그녀는 직접 주고받은 편지를 없애 버렸고, 상대방에게도 똑같이 해 달라고 부탁했다(혹은 뇌물을 주었다). 어떤 이들은 샤넬이 교육을 충분히 받지 못한 탓에 프랑스어를 제대로 쓰지 못했으

며, 이 사실을 부끄럽게 여겨 애초에 편지를 많이 쓰지 않았다고 말한다. 하지만 샤넬이 프랑스어와 영어로 쓴 편지 중 살아남은 극소수를 보면, 글이 단순하고 사소한 실수가 있긴 하지만 부끄러워할 수준은 절대 아니다. 그리고 샤넬은 모두에게 모든 일에 관해, 심지어 사소한 문제에 관해서도 끊임없이 거짓말하기로 유명했다. 그녀는 수많은 거짓말을 일관성 있게 유지하는 일을 성가시게 생각하지 않았다.

하지만 샤넬은 자신의 이야기를 감추려고 했던 것만큼 간절하게 이야기를 들려주고 싶어 했다. 전기를 펴내려는 이들에게 (몇 번이고 되풀이해서) 자기 이야기를 들려주었다. 그러나 나중에 자기가 했던 말을 부정하고, 전기를 출간해도 좋다는 허락을 취소하거나 작업 도중에 계획을 포기해 버렸다. 샤넬의 이야기를 책으로 펴내려고 시도했던 수많은 작가가 이런 일을 겪었다(이들 가운데 다수가 샤넬의 친구였다). 그중에는 작가 장 콕토Jean Cocteau, 시인 겸 소설가 루이즈 드 빌모랭Louise de Vilmorin, 언론인 미셸 데옹 Michel Déon, 에드몽드 샤를-루Edmonde Charles-Roux도 있었다. 미셸 데옹은 샤넬에 관한 책을 쓰려고 샤넬과 몇 시간 동안 인터뷰를 진행했지만, 나중에 샤넬이 고집스럽게 전기 출간을 거부했다. 데옹은 샤넬의 바람을 받아들여서[3] 전기를 출간하지 않았고, 인터뷰 기록을 없애 버렸다고 주장했다. 심지어 샤넬이 평생 가장 가까운 벗으로 삼았던 미시아 세르Misia Sert도 비슷한 저항에 부딪혔다. 세르가 자기 자신의 회고록을 출간하려고 했을 때, 샤넬은 출간 직전에[4] 둘의 우정을 다룬 챕터를 전부 삭제하라고 고집

을 부렸다. 샤를-루가 펴낸 전기[5] 『리레귈리에르: 코코 샤넬의 여정 *L'Irrégulière: L'Itinéraire de Coco Chanel*』은 여전히 훌륭한 샤넬 전기 중 하나로 손꼽히지만, 샤넬은 책이 출간되자 분노에 차서 책의 내용을 부인하고 친구와 인연을 끊었다. 샤넬의 오랜 친구이자 조수, 수석 스타일리스트였던 릴루 마르캉Lilou Marquand은 샤넬이 누구든 그녀의 전기를 쓰는 일을 불법으로 만들고 싶어 했으며 변호사 르네 드 샹브룅René de Chambrun에게 이 불가능한 금지 명령[6]을 공식화할 공문서를 작성시키려 했다고 내게 말해 줬다. 다른 작가 몇 명과 영화감독 한 명도 샤넬의 인생에 관한 작업을 시작했다가 나중에 포기했다고 말했다. (심지어 마드무아젤이 세상을 뜬 지 오래 지난 후에도) 작업이 법적으로도, 개인적으로도 너무 어려워졌기 때문이라고 했다.

샤넬에 관한 저서를 출간하는 데 성공한 전기 작가 중 일부는 기이한 (섬뜩하기까지 한) 현상을 겪었다. 저자들은 마치 귀신에 홀린 듯 샤넬의 인생이라는 주제에 완전히 사로잡힌 것 같다. 장 콕토가 샤넬에 관해서 쓴 짧은 에세이는 문체를 통해 이 기묘한 현상을 뚜렷하게 보여 준다. 콕토의 에세이는 마치 샤넬이 직접 이야기하는 것처럼 1인칭 시점으로 쓰였다. 이런 경우는 콕토의 글 외에도 또 있다. 프랑스의 시인이자 소설가인 폴 모랑Paul Morand은 샤넬과 여러 차례 인터뷰한 후 (정확성이 아니라 스타일 덕분에) 훌륭한 샤넬 전기 중 하나로 손꼽히는 『샤넬의 매력 *L'Allure de Chanel*』을 출간했다. 그런데 샤넬 사후에 출간된 이 작품은 콕토의 에세이와 마찬가지로, 꼭 샤넬이 직접 이야기하듯 1인칭으로

쓰였다.

샤넬과 절친한 친구였던 루이즈 드 빌모랭은 1971년에 『코코 회상록Mémoires de Coco』을 펴냈다. 샤넬은 드 빌모랭의 원고가 마무리되었을 때 출간 허락을 철회했고, 법적으로 출간을 금지하려고 노력했다. 그런데 여기에서도 이야기는 다시 한 번 1인칭으로, 마드무아젤의 목소리로 서술된다. 영국의 소설가이자 패션 작가 저스틴 피카디Justine Picardie는 2010년에 발표한 전기 『코코 샤넬: 전설과 인생Coco Chanel: The Legend and the Life』에서 샤넬 목소리로 복화술을 하는 것 같은 특이한 형식을 사용하지 않았지만, 오컬트의 영역으로 살금살금 들어갔다.

허가를 받은 후 샤넬이 생활했던 리츠 호텔의 스위트룸에서 하룻밤을 보낸 피카디는 객실에서 마드무아젤의 유령과 만난 듯한 상황을 상세하게 이야기했다. 피카디는 샤넬의 침대에 눕자 갖가지 으스스한 일이 벌어졌다고 설명했다. 벽에 달린 전등의 전구가 별안간 떨어지고, 방 안의 조명이 저절로 켜졌다 꺼졌다 하며 깜박였다. 문이 덜컹거리고, 웅얼거리는 목소리가 들려왔다. 그리고 복도에서 불가사의한 발걸음 소리[7]가 울려 퍼졌다. 피카디는 이 장면을 약간 농담조로 쓰긴 했지만, 이 일화를 통해 샤넬이 여전히 쥐고 있는 기이한 힘[8], 누구든 감히 자기에 관해 글을 쓰려는 사람을 공격했던 경향을 보여 주려고 한 것 같다.

어쩌면 일부 전기 작가들은 샤넬이 인생에 관한 진실을 보호하려고 동원한 위장술을 마주하자 그들 자신의 목소리를 쉽사리 샤넬에게 넘겼을지도 모른다. 이를 통해 그들 자신은 객관적인 진

실을 결정할 수 없다고, 샤넬이 읊조리는 인생에 관한 극적 독백에 항복했다고 암시하려는 것 같다. 그런데 그 전기들에는 뭔가 다른 점이 있다. 해당 전기 작가들은 너무나 절대적이고 충격적으로 샤넬의 목소리를 전달하며, 이런 일은 그저 우연히 형식이 일치했다고 말하기에는 너무도 자주 일어났다. 오히려 샤넬 전기가 보여 주는 복화술은 그야말로 샤넬이 일으킨 스타일 혁명의 문학적 형태다. 다시 말해, 샤넬은 전 세계의 절반이 자기를 모방하게 만드는 데 성공했듯이 전기 작가들도 자기 목소리를 전달하도록 꾀어냈다. 샤넬은 자기 자신이 (때로는 사후에도) 다른 사람에 의해, 다른 사람을 통해 복제되기를 바랐다. 그녀는 모방 전염병의 정신을 진정으로 구현해 냈다.

샤넬에 관해 글을 쓴 사람 중 그녀의 유혹적 힘에 전혀 영향을 받지 않은 사람은 아무도 없었다. 고백하건대 나 역시 샤넬의 유혹에 넘어가서 최고로 행복했던 때가 있었다. 패션지에 글을 쓰는 여성 중 '라 메종 샤넬'의 그 유명한 거울 나선 계단에 올라서 감탄하며 속으로 헉하고 숨을 짧게 내뱉지 않는 사람, 그곳에 잠시 멈춰 서서 들뜬 마음을 가라앉히지 않는 사람은 거의 없다. 나역시 고요하고 고급스러운, 베이지색 카펫이 깔린 그 계단을 올랐을 때 그랬다. 그리고 고맙게도 샤넬 보존소Le Conservatoire Chanel (2011년에 샤넬 유산 관리부La Direction du Patrimoine Chanel로 이름이 바뀌었다)의 직원 덕분에 샤넬이 개인적으로 수집한 주얼리를 꼼꼼히 살펴보고 거대한 에메랄드 반지(웨스트민스터 공작이 선물한 보석)와 루비로 덮인 팔찌를 만져 보았을 때도(맞다, 착용하기까지 했다)

전율을 느꼈다.

　나는 영화배우 로미 슈나이더Romy Schneider가 소장한 샤넬 재킷 진품 중 한 벌을 입어 본 적도 있고, 유명한 캉봉 거리 스튜디오와 근처 아파트에서 시간을 보낸 적도 있다. 거기서 마드무아젤의 안경을 쓰고 눈앞이 팽팽 돌 정도로 높은 도수를 직접 경험하기까지 했다.

　나는 샤넬의 오랜 친구였던 릴루 마르캉의 파리 자택을 방문해 인터뷰하게 됐고, 그날 밤 자제해야만 한다는 사실을 알았다. 그런데 마담 마르캉은 나와 몇 시간 동안 이야기를 나눈 후 옷장에서 샤넬 의상을 끄집어내더니 내게 입혀 보기 시작했다. 그날 밤이 끝나 갈 때쯤 나는 늘씬하게 빠진 크림색 트위드 코트(1958년경에 제작되었다)를 입고, 목에는 코코 샤넬이 직접 착용했던 하얀 모슬린Mousseline* 스카프를 맵시 있게 두르고 있었다(마르캉이 직접 둘러 줬다). 팔십 대 후반이었지만 여전히 스타일리스트였던 마르캉은 내 사진을 찍어 주겠다고 고집했고, 아파트를 이리저리 뛰어다니면서 조명을 조절하고 내게 포즈를 지시하며 소리쳤다. 나는 인생 최고의 시간을 보냈다. 인터뷰가 끝났을 때 마담 마르캉은 내게 그 스카프를 주겠다고 우겼다. 샤넬이 그녀의 시폰 이브닝드레스 옷단으로 직접 만든 스카프라고 했다. 나는 만들어진 지 60년이나 된 스카프가 상쾌한 밤바람을 맞으며 나부끼도록 파

* 또는 Muslin. 평직으로 짠 무명천으로, 고급 모슬린은 블라우스나 드레스에 사용하지만 염색하지 않은 흰 천은 속옷이나 침구, 앞치마 등에 사용한다.

리의 거리를 돌아다니다가 집으로 돌아갔다. 인터뷰하는 대상의 매력과 꾸미기 놀이가 지닌 영원한 쾌락 앞에 무릎을 꿇었던 것이다. 그뿐만 아니라 내가 성스러운 유물을, 거의 종교적 의미를 품은 대상을, 파리 제5구에 숨어 있는 고대 로마 원형경기장의 석조 유적, 아렌 드 뤼테스Arènes de Lutèce만큼 근본적인 프랑스 문명의 한 조각을 입고 있다는 생각에도 무릎을 꿇었었다.

그다음 날, 나는 샤넬을 향한 열광의 한 조각 때문에 얼마나 쉽게 마법에 걸렸는지 깨닫고는 다시 목표에 전념했다. 내가 이 책에서 이루려는 목표는 나를 유혹해서 사로잡은 과정, 복제하고 복제되려는 의지 뒤에 숨어 있는 메커니즘, 모방을 향한 결의, 오래전에 세상을 뜬 카리스마 넘치는 인물들을 향한 숭배를 이해하는 것이다. 요컨대 나는 코코 샤넬이 지닌 불가사의한 역사적 영향력의 범위를 이해하고자 한다.

샤넬이 그 자신의 '진짜' 자아를 얼마나 꼼꼼하게 지워 버렸는지를 고려할 때, 또다시 전통적인 샤넬 전기를 쓰려고 한다면 잘못된 방향으로 나아가서 유령을 쫓아다닐 수도 있다. 나의 편집자는 이 책의 초기 원고를 읽어 보더니 코코 샤넬이 "그 자신의 이야기 한가운데 나 있는 구멍"이라고 단언했다. 편집자의 말이 옳았다. 샤넬은 자기를 설명하려고 애쓰는 사람들의 인식에서 가끔 물러나 사라지는 듯하다. 하지만 바로 여기에 샤넬의 인생이 지닌 힘이 놓여 있다. 원하는 집단에 자연스럽게 소속되고자 하는 열의가 지나쳤던 샤넬은 셀 수 없을 만큼 많이 자기 자신을 녹여서 다시 만들었다. 하지만 더 중요한 사실은 샤넬이 다른 여성에

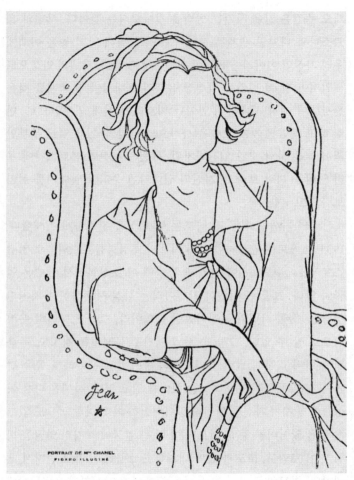

장 콕토가 1933년에 그린 얼굴 없는 샤넬의 초상화

게도 똑같은 일을 시키는 방법을 찾아냈다는 것이다. 샤넬의 페르소나와 디자인 세계는 그녀가 우리를 위해 남겨 놓은 여백에 우리 자신의 이야기를 써넣어 보라고 손짓한다. 샤넬의 인생으로 채워져야 할 이 빈칸은 사실상 유혹의 초대장이다. 축제를 찾은 관광객이 개척 시대의 부인이나 빅토리아 시대 귀부인으로 '변장'하고 색다른 자기 모습을 사진으로 남길 수 있게 얼굴 부분만 뚫어 놓은 사람 모양 입간판처럼, 샤넬은 자신의 페르소나에 우리 얼굴을 끼워 보라고, 자신의 일대기에 우리의 일대기를 섞어 보라고 요구한다.

샤넬의 가까운 친구 장 콕토는 이 현상을 완벽하게 이해했다. 1933년, 콕토는 만화처럼 그린 샤넬의 초상화를 『르 피가로 일뤼스트레Le Figaro illustré』에 실었다. 그런데 이 초상화에서 샤넬은 얼굴이 없다. 그림 속 여인이 샤넬이라는 사실은 무심한 듯하지만 당당한 자세, 샤넬의 특징이었던 단발머리, 그리고 당연히 옷차림으로 알 수 있다. 그림 속 샤넬은 진주 목걸이를 걸치고, 주름 잡힌 나비 리본이 달린 블라우스와 부드럽고 우아하게 몸을 감싸는 재킷, 무릎까지 내려오는 치마를 입고 있다. 샤넬은 다른 여성들에게 자기 자신을 완전히 잃어버릴까 봐 염려할 필요도 없고 '얼굴을 잃어버릴 일'도 없으니 이 텅 빈 얼굴에 각자의 얼굴을 끼워 넣어 보라고, 코코와 함께 대화하고 소통해 보라고 넌지시 초대한다. 콕토의 그림은 이 사실을 훌륭하게 암시한다. 사실, 샤넬 미학의 긴 수명과 매력은 이 과정이 얼마나 쉬운가에 달려 있다.

1
유년 시절

아무도 관심을 주지 않는 대상이 있다면, 그것은 누군가의 삶일 것이다. 만약 내가 내 인생에 관해 책을 쓴다면, 오늘이나 내일부터 시작하는 이야기를 담을 것이다. 왜 어린 시절부터 이야기하겠는가? 왜 젊은 시절부터 말하겠는가? 누군가의 인생에 관해 말하려면 그 사람이 지금 살아가는 시대에 관해서 먼저 의견을 제시해야 한다. 이러는 편이 더 타당하고 더 참신하고 더 재미있다.[1] — 코코 샤넬

가브리엘 샤넬은 자기 인생을 화려하고 극적인 드라마로 바꾸어 놓은 덕분에 그녀의 일거수일투족을 쉼 없이 기록하려는 언론의 관심을 끌었지만, 언제나 어린 시절에 관해서는 자세한 사항을 알려 주지 않으려 했다. 그 대신 샤넬은 어쩌다가 진실이 담긴 흥미로운 이야깃거리를 풀어놓곤 했다. 그 진실은 샤넬이 어린 시절의 음울했던 현실을 윤색하려고, 궁핍과 비극적 상실, 가장 가까웠던 이들의 가슴 아픈 배신에 시달렸던 젊은 시절이 남긴 고통을 줄여 보려고 동원했던 끊임없이 바뀌는 판타지 속에 숨어 있었다. 그저 자기 자신을 위한 일이었다.

마지막 순간까지 진짜 출신을 감추겠다고 독하게 마음먹은 샤넬은 늘 현재 시제로 살았다. '현재' 또는 그녀 자신의 표현대로 "지금 살아가는 시대"를 그토록 고집했던 것이 그녀의 인생을 구원한 장점, 즉 현재를 해석하고 거의 60년간 의미 있는 패션을 창조해 낸 놀라운 능력을 설명하는 데 도움이 될지도 모른다. 만약 샤넬이 19세기 시골에서 보낸 어린 시절을 더 솔직하게 받아들였다면, 절대로 20세기 도시 여성을 이끄는 인물이 되지 못했을 것이다.

하지만 샤넬이 일으킨 모더니즘 혁명과 지금까지 이어지고 있는 그 혁명의 힘은 오래전에 파묻어 버린 그녀의 어린 시절에, 그녀가 태어났던 프랑스 세벤 지역의 딱딱한 토양에, 농사를 지으며 빈곤하게 살았던 선조들에, 그녀에게 미학적·도덕적·심리적 흔적을 남겨 놓은 주요 조직인 로마 가톨릭교회와 군대에 뿌리를 두고 있다.

샤넬은 자기가 프랑스 중남부의 마시프상트랄 산지에 있는 오베르뉴에서 태어났다고 즐겨 말했다(오베르뉴는 경치가 아주 멋진 시골 지역이며, 농업과 무수한 사화산, 치유력이 있는 미네랄이 풍부한 물로 잘 알려져 있다). 이는 진실과 약간 거리가 있다. 오베르뉴는 샤넬의 인생에서 중요한 지역이었고 또 샤넬의 격정적인 성격은 자주 오베르뉴의 화산을 연상시켰지만, 사실 가브리엘 샤넬은 다듬어지지 않은 아름다움을 품은 오베르뉴에서 멀리 떨어진 곳에서 태어났다. 샤넬의 출생지는 프랑스 서부 루아르 계곡 지역의 소뮈르였다. 하지만 이 작은 거짓말은 강력했다.

오베르뉴는 수 세대에 걸친 샤넬 가문의 고향이었다. 이곳은 가브리엘 샤넬의 조부모가 마지막으로 정착한 곳이었고, 아버지 알베르 샤넬Albert Chanel이 태어난 곳이었다. 샤넬의 어머니가 그녀를 임신한 곳도 오베르뉴였다. 샤넬은 오베르뉴에서 태어났다고 주장하면서 가족의 역사에, 대체로 어린 시절에는 유대감을 느낄 수 있었던 일가에 자기 자신을 조금 더 밀접하게 결합하려고 애썼다. 하지만 훗날 그녀는 태도를 바꾸었다.

가브리엘 샤넬이 태어난 1883년, 샤넬 가족은 형편이 암담했다. 시골 영세 농민의 삶이라는 소박한 기준에 비추어 판단해 보더라도 그녀의 부모인 알베르 샤넬과 잔 드볼Jeanne Devolle Chanel은 매우 불리한 여건에서 결혼 생활을 시작했다. 결혼할 당시 28세였던 알베르 샤넬에게 안정적인 일자리는 없었다. 직업이나 특별한 기술도 없었고 가진 것도 없었던 그는 19세기 프랑스의 사회 계층에서 가장 낮은 지위에 머물러 있었다. 알베르 샤넬은 그의 아버지와 마찬가지로 떠돌이 행상이었다. 하지만 그는 아버지와 달리 고향인 프랑스 남부에서만 돌아다니지 않았다. 더 대담하고 모험심이 강한 데다 집을 떠나 혼자서도 꽤 편안하게 지냈던 그는 말이 끄는 수레에 자그마한 잡화나 가정 용품을 가득 싣고 북쪽으로, 서쪽으로 오가며 전국을 돌아다녔다.

알베르 샤넬은 장이 서는 날이면 마을 광장에 일찍 모여드는 주부들[2]에게 물건을 팔아서 변변찮은 생계를 이어갔다. 그는 행상 일에 제격이었다. 노름꾼에다 술고래였고 글을 읽고 쓰는 법도 거의 몰랐지만, 그래도 굉장히 매력적이었다. 루마니아 출신의

미국 역사가 유진 웨버Eugen Weber는 "떠돌이 행상이 세운 가판대[3]
가 그 어떤 쇼보다 뛰어나다"라고 언급한 바 있다. 알베르 샤넬은
타고난 쇼맨이었다. 눈치 빠르게 농담을 던지거나 능란하게 칭찬
을 건네는 달변가였던 그는 속사포처럼 입담을 늘어놓아서 거래
를 성사시키는 데 탁월했다. 그가 아주 잘생겼다는 사실 역시 도
움이 되었다. 건장한 체격, 구릿빛으로 반짝이는 피부, 새하얀 치
아, 소년 같은 분위기를 풍기는 들창코, 숱이 많고 윤기가 흐르는
검은 머리칼, 반짝거리는 짙은 눈동자까지(가브리엘 샤넬은 놀라울
정도로 아버지를 빼닮았다), 알베르 샤넬은 자기가 여성에게 얼마
나 매력적으로 보이는지 아주 잘 알았다. 28세가 되었을 때, 그는
이미 여자를 유혹하는 데 통달해 있었다.

알베르 샤넬이 거침없이 뿜어내는 성적 매력에 19세 고아 소녀
가 어떻게 저항할 수 있었을까? 1881년, 잔 드볼은 세 살 많은 오
빠 마항 드볼Marin Devolle과 함께 살고 있었다. 부모가 없었던 탓에
목수였던 마항이 힘이 닿는 대로 잔을 부양했다. 알베르 샤넬은
오베르뉴의 쿠르피에르 마을을 지나가다가 마항과 친해졌고, 여
느 때처럼 사탕발림으로 마항을 살살 꾀어 단돈 몇 프랑에 방을
빌려서 묵었다. 그가 드볼의 집에 편안하게 자리 잡고 나자마자
집주인의 예쁘고 외로운 여동생이 눈에 들어왔다. 소녀는 윤기가
자르르한 숱 많은 머리카락을 땋아서 머리 주변에 두르고 있었
다. 잔 드볼은 알베르의 꾐에 쉽게 넘어갔다. 그녀는 이내 알베르
샤넬에게 홀딱 반했고 어느새 임신했다. 알베르는 가정이라는 족
쇄가 위협을 가하자 순식간에 짐을 챙겨서 도망가 버렸다.

당시 이런 일은 흔하디흔했다. 그래서 알베르 샤넬은 잔 드볼의 가족이 집요하게 굴 것이라고는 생각지 못했다. 절망에 빠진 잔 드볼은 처음에 외삼촌 오귀스탱 샤르동Augustin Chardon의 집으로 몸을 피했지만, 외삼촌이 그녀의 임신 사실을 알아차리고 격분해서 집 밖으로 내쫓았다. 하지만 마앙이 여동생을 도와주려고 나섰고, 시간이 흐르자 외삼촌도 잔을 안쓰럽게 여겼다. 드볼 가족은 달아나 버린 알베르 샤넬을 찾아내기로 결정했다. 잔의 명예를 지키는 일은 온 마을에서 떠들썩한 화젯거리가 되었다. 곧 다른 외삼촌도 알베르 샤넬을 찾는 데 힘을 보탰고, 심지어 쿠르피에르의 시장도 개입했다. 시장의 지원에 힘입은 드볼 가족은 알베르 샤넬의 부모인 앙리-아드리앵 샤넬Henri-Adrien Chanel과 비르지니-안젤리나 샤넬Virginie-Angelina Chanel이 비시에서 가까운 클레르몽-페랑에 정착해 살고 있다는 사실을 알아냈다. 샤넬 부부는 아직 행상 일을 그만두지 않았으나, 반쯤 은퇴한 것이나 다름없어서 정착한 마을에서만[4] 물건을 팔러 다녔다.

드볼 가족 몇 명이 대표로 샤넬 부부의 허름한 집을 방문해서 잔의 임신 소식을 알렸다. 그리고 만약 샤넬 부부가 알베르 샤넬의 소재를 알려 주지 않거나 그를 찾아내는 것을 돕지 않는다면 잔의 가족은 법적 소송을 걸 작정이라고 엄중한 최후의 통첩을 전했다. 또한 여성을 유혹하고 버리는 일은 범죄로 간주되며, 만약 알베르 샤넬이 유죄 판결을 받는다면 강제 노동 수용소로 추방당할 것이라고 덧붙였다.

샤넬 부부는 아들의 소식을 듣고 놀라지 않았다. 신부의 임신으

로 마지못해 치르는 결혼은 샤넬 가족의 내력이었다. 30년 전, 누에 농장의 일꾼이었던 젊은 앙리-아드리앵 샤넬 역시 당시 16세였던 소녀 비르지니-안젤리나를 유혹해서 임신시켰다(비르지니-안젤리나는 가브리엘 샤넬의 할머니가 되었다). 그때도 격노한 비르지니의 가족들이 나서서 앙리-아드리앵 샤넬을 강제로 결혼시켰고, 그 이후로 샤넬 부부는 행상하러 다니며 방랑을 시작했다. 비르지니-안젤리나 샤넬이 자식을 열아홉 명이나 낳았기 때문에 부부의 떠돌이 행상 생활은 아주 힘겹고 위태로웠다.

샤넬 부부는 어렵사리 방탕한 아들을 찾아냈다. 알베르 샤넬은 론 계곡 동쪽의 오브나라는 마을로 흘러 들어가서 동네 카바레 위층에 방을 얻어 지내고 있었다.

알베르 샤넬은 언제나 더 수준 높은 삶을 열망했으므로 카바레 윗집에 자리를 잡은 것도 이해가 갔다. 카바레는 샤넬 가족이 훨씬 더 유복했던 과거 시절을 떠올리게 했다. 알베르 샤넬의 조부인 조제프 샤넬Joseph Chanel은 한때 프랑스 퐁테일에서 카바레를 운영했고, 한동안 '카바레 주인Cabaretier'이라는 직업 덕분에 샤넬 가문이 거의 겪어 보지 못했던 안정적 생활과 사회적 위상을 누릴 수 있었다. 가브리엘 샤넬은 루이즈 드 빌모랭에게 "우리 아버지는 언제나⁵ 더 대단한 인생을 원하셨어요"라고 말했다.

나중에 알베르 샤넬은 허구의 사업 모험담에 관해 그럴듯한 이야기를 점점 더 상세하게 꾸며 냈다. 사람들에게 조부처럼 카바레를 하나 소유했다거나 포도밭을 사 두었으니 와인 판매상이 될 것이라고 말하곤 했다. 하지만 부모님과 드볼 가족, 샤르동 가족

이 찾아와서 잔 드볼이 벌써 임신 9개월째라고 알려 주었을 때는 현실에서 도피할 수 없었다. 그는 강압을 이기지 못하고 잔 드볼이 임신한 아이의 아버지가 자기라고 인정했지만, 결혼은 하지 않겠다며 완강히 버텼다. 격렬한 언쟁이 뒤따랐지만 알베르 샤넬은 요지부동이었다. 그에게 결혼만큼 끔찍한 일은 없었다. 결국 그는 사람들을 꼬드겨서 그의 가식적 모습을 잘 보여 주는 기이한 합의를 이루어 냈다. 그는 잔 드볼과 결혼한 것처럼 행세하는 데 동의했다. 이 뻔한 수작에 심지어 알베르 샤넬을 고용했던 카바레 주인까지 말려들어서, 그는 알베르 샤넬에게 협조하며 알베르 샤넬과 잔 드볼의 가짜 혼인 증명서에 증인으로 서명했다.

이 위장 결혼 또한 끊임없이 이어지는 가풍이었다. 샤넬 가문의 여성들은 무능한 남편들에게서 억지로 받아 낼 수 있는 헌신은 무엇이 되었건 체념하고 받아들였다. 갓 스무 살을 넘긴 나이에 돈 한 푼 없이 명예마저 잃고 출산해야 했던 잔 드볼은 결혼도 아닌 결혼 생활을 받아들이는 수밖에 없었다. 하지만 이 모든 일에도 그녀는 세상 물정 모르는 아가씨다운 열정을 전부 쏟아가며 알베르 샤넬을 사랑했다. 남편과 갓 태어난 아기와 함께하는 소꿉놀이는 썩 괜찮은 위안거리처럼 보였고, 잘생긴 남자친구를 머나먼 노동 수용소에 영영 떠나보내는 일보다 훨씬 나아 보였다.

알베르 샤넬과 잔 드볼이 가짜 결혼 생활을 시작한 지 며칠 만에 줄리아 샤넬Julia Chanel이 태어났다. 얼마 지나지 않아서 알베르 샤넬은 다시 행상을 떠날 채비를 했다. 물론 그는 혼자 가려고 했다. 하지만 잔은 그가 혼자 떠나도록 내버려두지 않았다. 그녀는

자기가 홀로 살아갈 수 없다는 사실도, (또 망신스럽게) 쿠르피에
르에 있는 외삼촌들에게 돌아갈 수 없다는 사실도 잘 알았다. 그
래서 자존심은 다 내던진 채 갓난아기를 데리고 알베르 옆에 꼭
붙어서 함께 길을 떠났다. 이 사건은 잔 드볼의 짧은 여생을 분명
하게 보여 주는 일화가 되었다.

　단출한 샤넬 가족은 루아르 계곡 지역에 있는 도시 소뮈르까지
이동해서 상점이 늘어선 어두컴컴한 골목에 자리 잡은 주택의 단
칸방에서 지냈다. 소뮈르는 그곳에 주둔하고 있던 프랑스 기병대
덕분에 북적이고 활기가 넘쳤다. 황금 단추가 달린 제복 상의를
몸에 꼭 맞게 맞춰 입고 우아한 자태를 뽐내는 병사들은 소뮈르
에서 아주 중요한 고객이었다. 가게는 일상의 소소한 일을 챙겨
줄 아내가 없는 군인들의 일과에 맞추기 위해 주중에 밤늦게까지
영업했다.

　잔은 알베르의 코트 뒷자락을 움켜쥐고 소뮈르까지 겨우겨우
따라왔지만, 소뮈르에 도착하고 나서는 대체로 혼자 지냈다. 알
베르는 다시 각 지역 시장이나 축제에 물건을 팔러 다니기 시작
했고 오랫동안 집을 비웠다. 그는 이제 여성 속옷과 플란넬 내의
를 팔았고, 장사를 한다는 이유로 각지의 수많은 숙녀와 만나서
시시덕거렸다. 잔은 홀로 갓난아기를 먹여 살려야 했다. 그녀는
식모나 세탁부로 일하면서 먹다 남은 음식을 내다 버리고, 더러
운 침대 시트를 한 무더기씩 옮기고, 양철 빨래통 앞에 허리를 구
부리고 앉아 빨랫감을 북북 문지르며 빨았다. 누구라도 몸서리치
고 힘겨워 할 일이었지만, 잔에게는 특히 부담스러웠다. 잔은 어

디를 가든 3개월 된 딸을 데리고 다녀야 하는 데다 또 임신한 상태[6]였기 때문이었다.

어려서 찾아오는 행복은 오히려 사람들을 불리하게 만든다. 나는 내가 어려서 극심하게 불행했던 것을 가슴 아프게 여기지 않는다.[7]
— 코코 샤넬

1883년 8월 19일, 잔은 진통을 느꼈다. 어디에서도 알베르를 찾을 수 없었던 그녀는 섭리 수녀회Soeurs de la Providence가 운영하는 마을의 가톨릭 자선 병원에 힘겹게 찾아갔다. 곁을 지키는 가족이나 친구 한 명 없이 잔은 둘째 아기를 낳았다. 이번에도 딸이었다. 병원 직원들이 출생증명서에 서명할 증인이 되어 주겠다고 나섰지만, 글을 읽거나 쓸 줄 아는 사람이 아무도 없어서 다들 서류에 X자만 그렸다. 이틀 후, 병원에 딸린 예배당에서 교구 사제가 아기에게 세례를 베풀었다. 지역 주민 중 무아즈 리옹Moïse Lion이라는 남성과 크리스테넷 과부Widow Christenet로 알려진 여성이 인정 넘치게도 잔의 형편을 알고 세례식에 참석해서 아기의 대부와 대모가 되어 주었다. 아이의 이름도 형편에 맞춰 지었다. 잔은 딸의 이름도 고민하지 못할 정도로 녹초가 되었고, 수녀들이 돕겠다고 나서서 아기에게 '가브리엘'이라는 이름을 지어 주었다. 히브리어로 '신은 나의 힘'이라는 뜻이었다.

글을 읽고 쓸 줄 아는 사람은 무아즈 리옹뿐이었고, 알베르 샤넬은 여전히 나타나지 않았으며, 잔은 침상을 떠날 수 없었기 때

문에 아무도 세례 증명서의 사소한 오류를 바로잡지 않았다. 증명서에는 '가브리엘 샤스넬Gabrielle Chasnel'이라고 성의 철자가 잘못 기재되어 있었다. 훗날 이 아기의 일생을 서술하는 수많은 전기 작가는 끊임없이 이 문제에 시달려야 했다.

나중에 가브리엘 샤넬은 세례 증명서에 이름이 '가브리엘 보뇌르 샤넬Gabrielle Bonheur Chanel'로 적혀 있었다고 주장하며 원래 이름을 또 바꾸었다. 그녀는 수녀들이 '행복'을 의미하는 단어 '보뇌르'를 행운의 부적[8]처럼 가운데 이름으로 지어 주었다고 설명했다. 하지만 가브리엘 샤넬과 관련된 초기 공문서 어떤 것에도 '보뇌르'라는 단어는 나타나지 않는다. 샤넬이 특이한 가운데 이름을 지어내고 그게 수녀의 선물이라고 주장했던 것으로 보아 태어났을 당시에는 전혀 누리지 못했던 애정 어린 관심과 따뜻한 부모의 정을 어린 시절의 자신에게 뒤늦게 조금이라도 주고 싶었던 것 같다. 샤넬은 루이즈 드 빌모랭에게 "어린 시절의 나는 지금도 나와 함께 있어요. (…) 나는 그 아이가 요구하는 것들을 들어주죠[9]"라고 이야기했다.

출생 당시의 상황은 이후 10년 동안 가브리엘 샤넬의 인생에서 되풀이되었다. 아버지는 점점 늘어나는 자식들을 아내에게 맡겨 놓고 여러 지방을 방랑했다. 잔이 1884년에 셋째 아이를 가지자 알베르는 마침내 합법적인 부부가 되는 데 동의했고, 그해 11월 17일 쿠르피에르에서 결혼식을 올렸다. 혼인 증명서의 세부 사항은 조금도 바뀌지 않았지만, 그래도 결혼 덕분에 알베르는 드볼 가족에게서 지참금을 조금 받을 수 있었다. 지참금은 모두 합쳐

서 약 5천 프랑이었고, 오늘날 화폐 가치로 환산하면 2만 달러쯤 되었다.

1885년, 잔은 셋째 아이이자 첫아들인 알퐁스Alphonse Chanel를 낳았다. 그녀는 이번에도 자선 병원에서 남편 없이 홀로 출산했다. 이런 상황 역시 샤넬 가문의 관행이었다. 가브리엘 샤넬의 할머니인 비르지니-안젤리나 샤넬도 자선 병원에서 혼자 알베르를 낳았고, 앙리 샤넬의 형제들과 결혼한 여인들도 되풀이해서 비슷한 운명을 견뎌야 했다. 앙리의 형제들, 샤넬 가문의 남자들은 자녀를 많이 두는 것으로 유명했지만, 대체로 숱한 자식들이나 그 자식을 낳느라 탈진한 아내[10]에게는 거의 관심을 보이지 않았다.

알퐁스가 태어난 해, 샤넬 가족은 오베르뉴의 이수아르라는 마을에 정착했고 알베르는 동네 시장에 가게를 차렸다. 샤넬 가족은 한 집에 오래 머무는 법이 없었고, 심지어는 같은 마을에서 거리만 옮겨 이사하기도 했다. 알베르는 집세가 저렴하고 다른 지역으로 나가는 길과 가까운 도시 외곽에서 생활하는 편을 더 좋아했다. 보통 잔도 힘겹게 아이들을 데리고 알베르를 따라 장터에 함께 다녔다. 부모가 자식들에게 거의 신경 쓰지 못하니 아장아장 걷는 아이들은 제멋대로[11] 돌아다녔다.

샤넬 남매는 학교에 다니지 않았지만, 양초장이나 옹기장이, 삼으로 타래를 엮는 밧줄 장인 등 그들이 주로 살았던 동네의 수공업자들이 낸 가게 근처에서 함께 놀았다. 어린 가브리엘 샤넬은 주변 환경에 쉽게 스며들어서 이웃에 사는 장인들을 관찰하고 손재주에 대한 그들의 애정과 지식을 흡수했으며, 인간의 손이

어떻게 원재료에 형태와 목적을 부여하는지를 감각을 통해 무의식적으로 이해했다.

알베르 샤넬은 대개 집을 떠나 있었고 가족에게 실질적인 도움도 주지 않았지만, 집안에서 존재감은 강력했다. 가브리엘 샤넬도 아버지를 자주 볼 수는 없지만 다정한 사람이라고 기억했다. 아버지는 집에 와서 그녀의 정수리에 키스해 준 후, 점점 희미해지는 딸가닥딸가닥 말발굽 소리만 남기고 다시 떠나는 사람이었다. 그녀는 아버지가 냄새에 굉장히 예민했으며 청결한 상태를 아주 좋아했다고 회상했다. 계급과 시대를 생각해 보면 그는 독특한 사람이었다. 당시는 깨끗한 물이 드물었을 뿐만 아니라 목욕이 건강에 해롭다[12]고 여겨지던 시절이었다. 하지만 가브리엘이 기억하기로 알베르 샤넬은 위생 면에서 시대를 앞서갔다. 예를 들어 그는 지중해 해수와 올리브유로 만든[13] 전통적인 프랑스 비누, 사봉 드 마르세유로 아이들의 머리를 자주 감겨 줘야 한다고 고집했다. 가브리엘 샤넬도 아버지와 비슷하게 상쾌함에 애착을 보였고, 짙은 향수보다 시원하고 산뜻한 향을 선호한 덕분에 훗날 향수 산업에서 혁명을 일으켰다.

샤넬 가족의 넷째 앙투아네트Antoinette Chanel가 태어난 1887년이 되자 잔의 건강이 심각하게 나빠지기 시작했다. 당시 프랑스 사람들의 표현을 빌리자면 잔은 '폐병 환자Pulmonaire'였다. 훗날 가브리엘 샤넬은 어머니의 손수건에 묻은 핏자국을 기억한다면서 어머니가 결핵에 걸렸다고 이야기했지만, 잔은 오페라 여주인공이 걸릴 법한 병이 아니라 만성 기관지염이나 천식처럼 덜 치명

적인 질환에 시달렸을 가능성이 더 크다. 행상 때문에 끊임없이 이동하며 피로가 쌓이고 야외 시장에서 추위에 노출된 데다 잇따라 임신하면서 병세가 악화됐을 것이다. 잔의 질병은 집안 내력이었다. 침모로 일했던 잔의 어머니 질베르트 드볼Gilberte Devolle 역시 폐 질환을 앓았고[14], 수년 동안이나 숨 쉬는 것조차 힘겨워하다가 이른 나이에 숨을 거두었다. 잔이 겨우 여섯 살이던 때였다. 이 가족력은 가브리엘 샤넬도 무겁게 짓눌렀다. 그녀도 폐와 목 상태 때문에 항상 애를 태웠고 한기를 떨치려고 목에 스카프를 두르고 다녔다.[15]

1889년, 잔은 다시 임신하고 뤼시앵Lucien Chanel을 낳은 후 다섯 남매를 모두 데리고 쿠르피에르에 있는 오귀스탱 샤르동 외삼촌(잔이 첫 아이를 배고 몸을 의탁했을 때 처음에는 쫓아냈지만 나중에는 화를 누그러뜨리고 알베르 샤넬을 찾도록 도와줬던 외삼촌)의 집으로 돌아갔다. 오귀스탱 샤르동은 근심 걱정으로 초췌해지고 나이에 비해 늙어 버린 채 멈추지 않는 기침에 괴로워하는 조카가 안쓰러워서 샤넬 남매들을 돌봐 주기로 약속했다. 그래서 잔은 다시 한 번 더 길을 떠나 오랫동안 여행 중인 남편의 뒤를 쫓아갈 수 있었다. 자기를 천천히 망가뜨리는 것 같은 파렴치한 남편에게 맹목적으로 헌신하는 잔에 관해서 샤르동 집안사람들이 무슨 이야기를 수군거리고 다녔을지 쉽게 상상해 볼 수 있다. "사람들이 우리 어머니를 '불쌍한 잔'이라고 부르는 것을 듣곤 했어요.[16] (…) 우리 아버지가 어머니를 망쳐 놓았다고 했죠." 가브리엘 샤넬은 친구이자 전기 작가였던 저널리스트 마르셀 애드리쉬Marcel

Haedrich에게 이렇게 말했다.

하지만 잔이 남편을 애타게 사랑했듯, 아버지를 향한 가브리엘 샤넬의 열렬한 사랑도 결코 흔들린 적이 없었다. 그녀는 아버지의 결점을 인정했지만("우리 아버지는 아주 좋은 사람은 아니었어요. … 나중에야 그 사실을 깨달았죠."), 아버지의 삶과 경력을 포장하려고 이야기를 지어내고 바꾸어 가면서 그의 행동을 충실하게 옹호했다. 가끔 그녀는 아버지가 좋아했던 거짓말을 그대로 따라 하면서 아버지가 포도 농장을 소유했다고 말했다. 때로는 아버지가 영어를 유창하게 말하고, 미국으로 출장 다니며 재산을 쌓은, 고상하고 세상 경험이 많은 사람이라고 이야기했다. 하지만 그녀가 아버지에 관해서 어떤 그럴듯한 공상을 꾸며 냈든, 이야기의 핵심은 언제나 같았다. 가브리엘 샤넬에게 아버지는 자기를 사랑해 주는 멋지고 매력적인 사람이었다. "누구나 아버지가 있고,[17] 자기 아버지를 아주 많이 사랑하고, 자기 아버지가 좋은 사람이라고 생각하죠. (…) 우리 아버지는 내게 온갖 다정하고 자상한 말을 자주 해 줬어요. 아버지가 딸에게 해 줄 법한 그런 말들이요."

줄리아와 가브리엘, 알퐁스, 앙투아네트, 뤼시앵은 거의 2년 동안 외종조부 오귀스탱 샤르동과 함께 살았다. 다섯 남매의 어린 시절에서 가장 걱정 없고 안정적이었던 시기였다. 줄리아와 가브리엘, 알퐁스는 살면서 처음이자 마지막으로 함께 학교에 다니고 집 밖에서 뛰어놀 수 있었다. 아이들은 아빠의 수레 주변에서 서성거릴 필요도 없었고, 엄마가 거칠게 숨 쉬는 소리를 들을 필요

도 없었다.

하지만 잔이 혼자서 쿠르피에르로 돌아오면서 이렇게 잠시 평화로웠던 시간도 불쑥 끝나 버렸다. 눈에 띄게 약해지고 그 어느때보다 병세가 위중해 보이는 잔은 남편을 다시 만났다는 사실을 알려 주는 예전과 같은 증거와 함께 외삼촌 집에 나타났다. 그녀는 품에 갓난아기를 안고 있었다. 그녀는 자기에게 진실한 연민을 보여 준 유일한 사람, 외삼촌의 이름을 따서 여섯째에게 오귀스탱Augustin Chanel이라는 이름을 지어 주었다. 하지만 이 가여운 아기의 운명은 너무도 불행했고, 오귀스탱은 6개월 만에 세상을 떠났다(영양실조 때문일 수도 있고 병균 감염 때문일 수도 있다).

다른 여성이 질병과 가난에 시달리다가 자식까지 잃는 비극을 맞는다면 가망 없는 일에서 손을 떼고, 자신에게서 계속 도망치기만 하는 남편을 향해 달려가는 일을 그만두었을 것이다. 하지만 잔은 달랐다. 오귀스탱이 죽고 얼마 후 알베르가 쿠르피에르에서 240킬로미터 정도 떨어진 브리브-라-게야르드에 정착했다고 소식을 전해 왔다. 잔은 다시 짐을 꾸렸다. 이번에 잔은 이제 막 학교에 다니고 어린 동생들과 행복하게 지내기 시작했던[18] 첫째 줄리아와 둘째 가브리엘을 가정에서 떼어내서 데리고 갔다.

잔은 다시 알베르를 만났다. 그는 여유로운 여관 주인이 되었다고 우겼지만, 사실 여관 주인 밑에서 일하는 말단 인부였고 여전히 행상하러 다니고 있었다. 겨울이 찾아오자 잔의 폐부종이 악화했다. 그녀는 위험한 고열에 시달렸고 숨을 거의 쉬지도 못했다. 기운을 되찾기에는 너무 지쳐 있었다. 1895년 2월 16일, 잔

드볼 샤넬은 33세의 나이로 눈을 감았다. 알베르는 숨이 막혀 고통스러워하는 아내의 마지막 순간을 위로하러 나타나지도 않았다. 당시 열두 살이었던 줄리아와 열한 살이었던 가브리엘이 그 순간 어디에 있었는지는 알 수 없다. 아마 두 딸은 어머니가 숨을 거두는 모습을 무기력하게 바라보며 곁을 지켰을 것이고, 나중에 어머니의 시신 옆에 앉아 밤을 지새웠을 것이다. 하지만 그랬다고 하더라도, 가브리엘 샤넬은 어머니의 임종에 관해[19] 단 한 마디도 이야기한 적이 없었다.

어머니를 잃은 두 딸은 집을 뛰쳐나와 방탕한 아버지를 필사적으로 찾아 헤맸을까? 알베르 샤넬이 제 발로 집에 돌아갔을까? 우리로서는 알 수 없는 일이다. 알베르의 형제인 이폴리트Hippolyte Chanel가 잔의 장례식을 준비한 것으로 보인다. 알베르는 얼마 후 나타나서 자식 다섯 명을 모두 찾아 모았고 며칠 뒤에 아이들을 영원히 버렸다.

알베르가 처음에는 자식들을 부모님에게 맡기려고 했을 수도 있다. 하지만 앙리와 비르지니-안젤리나 샤넬 부부도 궁핍했고 자식이 열아홉 명이나 딸려 있었다. 심지어 열아홉 명 중 막내 아드리엔Adrienne Chanel은 그들의 손녀 줄리아[20]와 비슷한 시기에 태어나서 여전히 어렸다(아드리엔은 우아하고 아름다운 아가씨로 자랐고 가브리엘 샤넬과 놀랍도록 닮았다. 나중에 이 둘은 고모와 조카 사이보다는 자매 사이처럼 친해져서 가장 친한 친구이자 조력자가 되었다). 확실히 알베르는 이렇게 비참한 상황을 헤쳐 나갈 능력이 턱없이 부족했고, 그래서 늘 의지하던 해결책에 기댔다. 바로 포기였다.

그는 먼저 쿠르피에르에서 넷째 앙투아네트를 데려온 다음, 말이 끄는 수레에 세 딸을 태워서 브리브-라-게야르드에서 15킬로미터 정도 떨어진 오바진으로 데려갔다. 그 이후 어떤 일이 벌어졌는지 명확하게 입증할 수 있는 문서 기록은 없지만, 알베르가 마리아 성심회Congrégation du Saint-Coeur de Marie에서 운영하는 수녀원 정문에 세 딸을 두고 떠났다는 것은 부정할 수 없을 듯하다. 수녀원은 1860년에 빈자와 아동, 특히 고아를 돌보기 위해 설립되었고, 한때 시토 수도회Ordre cistercien의 수도원으로 이용되었던 높은 석벽으로 지은 거대한 중세 건축물에 자리 잡았다. 처음으로 코코 샤넬에 관한 책을 출간했던 에드몽드 샤를-루와 다른 초기의 전기 작가들이 전하는 말을 살펴보면, 샤넬 가문의 친척들 상당수가 당시[21] '그 소녀들(줄리아, 가브리엘, 앙투아네트)'이 '오바진'에 있다는 말을 들었다고 분명히 기억했다. 알베르에게는 아이들을 오바진 수녀원에 맡기는 일이 단연코 가장 그럴듯한 해결책이었다. 오바진 수녀원은 그 지역에서 가장 큰 보육원이었고, 알베르의 어머니 비르지니-안젤리나는 그곳에서 세탁부로 일한 적이 있어서 수녀들을 잘 알았다.

수녀원이 샤넬 자매를 받아 줬을 당시 성심회 기록은 파기되었다. 파기된 것이 아니라면 분실되었을 것이다. 하지만 에드몽드 샤를-루가 예리하게 지적했듯, 샤넬이 유년 시절의 진실에 관한 증거를 모두 없애는 데 쏟은 열의[22]를 고려해 볼 때 기록의 부재는 "(샤넬 자매가 오바진 수녀원에 있었다는) 가설이 틀리지 않았고 오히려 옳다는 것을 증명한다." 샤넬은 적어도 한 번은 오바진 수

녀원의 보육원에 관해서 넌지시 언급했다. 그녀는 루이즈 드 빌모랭에게 조부모님이 여름이면 몇 주씩 자기와 다른 자매들을 수녀원으로 보냈다고 말했다. "드넓고 아주 오래되고 매우 아름다운[23] 수녀원(…)에서 수녀들이 (…) 고요히 거닐곤 했어요. 그러면 수녀복 허리띠에 매달아 놓은 기다란 묵주 구슬이 부딪치는 소리가 발걸음 소리와 함께 들렸죠." (훗날 샤넬은 여름 별장을 짓는 건축가에게 수녀원 건축물의 여러 요소를 모방해 달라고 의뢰하면서 수녀원이 자기에게 중요한 곳이라고 인정했다.)

코레즈 계곡의 푸르고 울창한 언덕에 자리 잡은 오바진 수녀원의 역사는 12세기까지 거슬러 올라간다. 성 에티엔Saint Étienne이 12세기에 설립했고 19세기에 수녀원으로 바뀐 생테티엔 수도원 The old Abbey Saint-Étienne•은 오늘날까지도 평화로운 오바진의 더없는 영광으로 남아 있다. 복잡한 모자이크 바닥과 추상적 문양을 표현한 섬세한 스테인드글라스 창문을 제외하면 장식이 거의 없어 질박한 아름다움이 돋보이는 이곳은 6년 넘게 가브리엘 샤넬의 집이 되어 주었다.

알베르는 세 딸에게 곧 데리러 오겠다고 약속했지만, 줄리아와 가브리엘, 앙투아네트는 두 번 다시 아버지를 보지 못했다. "그들이 내 전부를 억지로 빼앗았고[24] 나는 죽었어요." 샤넬은 드물게 솔직했던 순간에 이렇게 털어놓았다. "열두 살에 깨달았죠. 사람

• 설립자이자 첫 수도원장인 성 에티엔의 이름을 따서 생테티엔 수도원이라고 부르기도 하고 오바진 수도원이나 오바진 수녀원으로 부르기도 한다.

오바진 수녀원. 샤넬은 이곳의 보육원에서 어린 시절을 보냈다.

은 인생을 살아가며 몇 번이고 죽을 수 있어요."

가브리엘 샤넬의 두 남동생은 누이들보다 상황이 더 나빴다. 알베르는 당시 열 살이었던 알퐁스와 겨우 여섯 살이었던 뤼시앵을 '구빈원 아동Enfants des hospices'으로 신고했다. 사실상 아이들을 데려가겠다는 아무 가족에게나 돈을 받고 자식을 넘긴 셈이었다. 당국의 감독을 거의 받지 않았던 이 제도는 아동을 거래하는 강제 노동 시장과 다를 바가 없었다. 이렇게 넘겨진 아이들은 공짜로 부릴 수 있는 머슴 취급을 받아 대부분 학교에도 다니지 못했으며, 아이들을 보호하는 가족에게 지불된 돈으로 혜택을 누리는 경우도 거의 없었다. 표준 프랑스어를 말하고 쓸 수 있도록 교육 받는 일도 거의 없었고, 대다수가 그때까지 완전히 사라지지 않았던 다양한 지역 방언을 사용했다. 알퐁스와 뤼시앵도 예외는 아니어서 표준어보다 지역 사투리에 훨씬 더 능숙했다. 구빈원 아동에게는 아무런 권리가 없었고, 이 아이들의 사정을 정기적으로 파악하는 사회복지사도 없었다. 아이들은 대부분 지독하게 방치되었고, 학대와 구타를 당하는 게 일상이었다. 샤넬 형제는 이런 상황을 견디다가 각각 열세 살이 되자 오베르뉴의 물랭이라는 마을에서 수레를 마련해 아버지와 할아버지처럼 행상을 시작했다. 아마 그 당시에도 오베르뉴에서 일하고 있었던 할아버지 앙리 샤넬이 미미하게나마 도움을[25] 주었을 것이다.

나는 여섯 살에 이미 혼자였다. 우리 아버지는 고모들네 집에 나를

짐짝처럼 버려두고 곧바로 미국으로 떠나셨다. 그리고 다시는 돌아
오지 않으셨다. (…) '고아', 이 단어가 내 마음을 공포로 가득 메웠
다.[26] — 코코 샤넬

샤넬은 위의 이야기에서도 여느 때와 마찬가지로 사실을 약간
조작했다. 그녀는 당시 여섯 살이 아니라 열한 살이었다. 또한 그
녀의 아버지는 프랑스 바깥으로 한 발짝도 나가지 않았다. 한 번
이라도 샤넬 자매를 돌봐준 고모 역시 없었다. 하지만 샤넬은 폴
모랑에게 위 내용을 말하면서 어머니가 죽은 후 어떤 감정을 느
꼈는지 솔직하게 보여 주었다. 샤넬은 짧은 기간 동안 쿠르피에
르에서 즐겼던 아늑한 생활과 젊은 어머니가 베풀어 준 사랑, 형
제자매와 나눈 우애를 잇달아 잃었다. 하지만 그녀가 결코 받아
들이지 못했던 가장 잔인하고 충격적인 일은 아버지가 가족 전체
를 버렸다는 사실이었다. 힐끗 뒤돌아보지도 않고 어린 자식 다
섯 명을 내다 버린 알베르 샤넬은 가브리엘의 인간관계에 대한
믿음을 영원히 산산이 부수어 버린 것 같다. 잔 드볼이 세상을 뜨
던 시기까지, 확실히 가브리엘 샤넬은 남자와 결혼, 어머니 노릇
에 상당히 불신을 품을 정도로 어머니의 삶을 충분히 보았다. 그
녀는 여성에게 사랑과 애착이 수치와 굴욕으로 이어진다는 사실
을 깨달았다. 하지만 아버지의 배신은 차원이 다른 충격이었다.
 알베르 샤넬은 오바진 수녀원에 머무는 딸들을 단 한 번도 보
러 가지 않았던 것 같지만, 가브리엘 샤넬은 아버지가 딱 한 번 방
문했던 기억이 있다며 이야기를 꾸며 냈다. 샤넬은 아버지가 고

모네 집에 한 번 들러서 작별 인사를 건넸다고 말했다(그녀의 기억 속에서 언니나 여동생은 거의 등장하지 않으며, 그녀는 가끔 자매가 한 명뿐이라고 말하기도 했다).

아버지는 미국으로 떠나기 직전에 내가 첫 성찬식 때 입을 옷으로 새하얀 크레이프* 옷감으로 만든 드레스 한 벌과 장미 화관을 사 주셨다. 내가 우쭐해 하자 고모들은 나를 혼내려고 "그날 장미 화관은 못 써. 보닛을 쓰도록 하렴"이라고 말씀하셨다. 나는 아버지에게 애원했다. "절 여기서 데리고 나가 주세요." "가여운 우리 코코, 전부 다 괜찮아질 거야. 꼭 돌아오마, 너를 위해 꼭 돌아오마⋯⋯. 그러면 우리는 함께 살 수 있을 거야." 그것이 아버지의 마지막 말이었다. 아버지는 다시 돌아오지 않으셨다.[27]

알베르가 실제로 어땠는지 말해 보자면, 그는 각지로 행상하러 다니면서 이렇다 할 목표가 없는 삶을 계속 살았던 것으로 보인다. 어쩌면 다른 여성을 만나서 자식을 한 명 더 낳았을지도[28] 모른다.

샤넬은 아무 소식 없이 사라져 버린 아버지에 관해 이야기를 지어냈지만, 잔인한 현실을 씁쓸한 위안으로 바꾸었을 뿐이었다. 샤넬은 아버지가 예쁜 선물을 주고 다정하게 별명(사실 그녀는 더 나중에 '코코'라는 이름을 썼다)을 불러 주는 너그러운 사람인 것처럼 표현하며 그를 더 온화하게 묘사했지만, 자기 자신의 경험 자

• 겉면에 오글오글한 잔주름을 잡은 얇고 가벼운 평직물

체는 보기 좋게 포장할 수 없었다. 심지어 이렇게 미화된 기억 속에서도 어린 가브리엘 샤넬은 지독하게 비참했고 아버지에게 떠나지 말아 달라고 애원했다. 특별한 흰 드레스나 장미 화관은 결코 존재하지 않았지만(물론 가톨릭을 믿는 소녀들은 대부분 첫 성찬식 때 이런 옷을 입는다), 그녀가 묘사한 박탈감은 아마 실제 기억에서 비롯했을 것이다. 가짜로 꾸며 낸 고모가 가짜로 꾸며 낸 왕관을 쓰지 못하도록 막았다는 이야기 역시 틀림없이 샤넬이 마리아 성심회 수녀들에게게서 실제로 받았던 대우를 공상 속에서 변형한 것으로 보인다. 수녀들은 허영심이나 물질에 대한 애착을 꺾어 놓으려고 늘 경계했을 것이다. 19세기 후반 가톨릭교회의 교육 지도서는 소녀가 아름다운 옷을 아주 좋아하는 것은 위험하다고 각별히 경고했다. 옷을 향한 애착은 간음으로 향하는 길의 첫걸음이 될 수도 있기 때문이다. 심지어 젊은 처녀가 목욕할 때 자기의 벌거벗은 몸을[29] 내려다보는 것도 죄악으로 여겨졌다.

샤넬은 오바진 수녀원에 들어갔을 때 11세 반이었다(이제 막 소녀에서 여성으로 성장하는 시기였다). 아마 신체가 변하는 것을 느끼며 자신의 아름다움을 점차 깨달았을 것이고, 분명히 스타일에 대한 비범한 재능을 이미 지니고 있었을 것이다. 일상의 모든 측면을 통제했던 시골 수녀들의 도덕 훈계를 들으며 샤넬은 얼마나 마음이 쓰라렸을까. 수녀들의 질책이 얼마나 사무쳤는지 증명하기라도 하듯, 샤넬은 위와 비슷한 일화를 하나 더 지어내서 폴 모랑에게 들려줬다. 그녀는 자기가 몹시 아끼던 드레스를 '고모들'이 또다시 냉정하게 빼앗았다고 이야기했다. 이번에는 바이올렛

빛깔 태피터Taffeta*로 몸에 꼭 맞게 만든 주름 장식 드레스였다. 샤넬은 동네 재봉사가 자기를 위해서 그 드레스를 디자인해 주었으며, 고모들이 노출이 심한 옷이라고 화를 내면서 압수했다고 우겼다. 샤넬은 고모의 모질고 따분한 성격을 특히 강조했다. "아이들이 사랑받는 정상적인 가정이라면[30] 그런 드레스를 두고 웃었을 것이다. 하지만 우리 고모들은 전혀 웃지 않았다." 샤넬은 이렇게 낭만적인 드레스를 한 번도 가질 수 없었지만, 틀림없이 가져 보길 꿈꾸었을 것이며 영락없이 수녀들이 이런 열망을 확실하게 금지했을 것이다.

샤넬은 이야기를 꾸며 내면서 사실을 전부 바꾸어 말했지만, 아버지의 마지막 방문과 이별에 관한 이야기는 그녀가 아버지에게 버림받은 후 어떻게 살았는지 알려 준다. 샤넬은 아버지가 자기를 대수롭지 않게 버리자 끔찍한 결론에 도달했다. '나는 완전히 그리고 영원히 혼자다.' 그녀는 이런 고통에 대처하거나 자존감을 잃지 않으려면 오직 이 상황을 논리적으로, 또는 불가피해 보이도록 만들어야 한다는 사실을 알았다. 즉, 그녀는 그 상황에서 자기가 주도권을 지니고 있었으며 직접 아버지의 결정에 동의했다고 주장해야 했다. "나는 우리 아버지를 이해해요.[31] 아버지는 우리를 떠날 때 서른도 채 되지 않았어요[사실 그는 당시 마흔 살이었다]. 아버지는 당신 인생을 바꾸셨죠. (…) 왜 걱정하셨겠어요? (…) 아버지는 [우리를] 잘 돌봐 줄 사람들에게 맡겼다는 걸 알고 계셨어

• 광택이 도는 얇은 평직 견직물로, 드레스나 블라우스를 만들 때 주로 사용한다.

요. (…) 걱정하지 않으셨죠. 아버지가 옳았어요. 저라도 똑같이 했을 거예요." 이 말에서 샤넬이 아버지로부터 배운 결정적인 교훈이 잘 드러난다. 가장 커다란 감정적 고통이라도 고려할 가치는 없으며, 그런 고통을 입힌 사람이라도 여전히 존경하고 본받을 만한 가치가 있을 수 있다는 것. 상처받은 아이는 이런 교훈을 통해 다른 사람에게 깊이 상처 주는 어른으로 자랄 수 있다.

샤넬이 어린 시절에 관해 지어냈던 이야기 중 상당수가 시간이 흐르며 달라졌지만, 고집스러운 미혼 고모들은 이야기 속에 꾸준히 등장했다. 샤넬은 번번이 전기 작가와 저널리스트 들에게 자기를 키워 준 고모들이 부유하지만 인색했으며, 집안 분위기는 냉정하고 엄혹했다고 설명했다. 그녀의 이야기 속에서 고모들은 명마를 길러서 군대에 팔아 수입을 얻었고, 하인을 여럿 둘 정도로 살림이 윤택했다. 샤넬은 모랑에게 "내가 고모네 말을 보려고[32] 왔던 (…) 신사다웠던 장교들을 (…) 얼마나 좋아했는지 몰라요"라고 말했다. 심지어 그녀는 고모들의 재력으로 유복하게 지내는 데(특히 아주 풍성했던 식사 상차림에) 익숙해져서 훗날 어른이 되어서도 사치스러운 삶에 쉽게 적응할 수 있었다고 주장하기까지 했다. "달걀, 닭고기, 소시지, 밀가루와 감자 포대, 햄, 꼬챙이에 끼운 통돼지 요리. 너무 푸짐해서 먹는 데 질려 버렸어요. (…) 저는 영국에서 호화롭게 살았어요. 아마 당신은 상상조차 못할 거예요. 정말 말로 다 못할 정도로 호사스러웠죠……. 하지만 그런 생활에 놀라지 않았어요. 저는 필요한 것은 무엇이든지 다 갖춘 훌륭한 저택에서 어린 시절을 보냈으니까요."[33]

오바진 수녀원에서 아이들에게 얼마나 넉넉하게 식사를 배급했는지는 정확히 알 수 없다. 하지만 푸짐한 식탁에 대한 샤넬의 공상은 굶주린 아이가 상상한 이야기처럼 들린다. 아마 수녀원의 배식량은 부족했을 것이다. 그리고 가브리엘 샤넬은 수녀들(그녀를 길러 준 진짜 '자매들')이 마법처럼 소시지와 돼지고기구이를 수북이 쌓아 올린 접시를 들고 나타나기를 꿈꿨을 것이다(하지만 나중에 샤넬은 날씬한 몸매를 유지하는 데 몹시 신경 썼고 굉장히 소식했다. 보통 저녁으로 수프 한 그릇만 먹을 정도였다). 이와 유사하게, 유복한 생활에 익숙해서 어른이 된 후에도 호화로운 삶에 잘 적응했다는 이야기 역시 실제로는 그녀가 화려한 삶을 전혀 예상하지 못했음을 분명히 보여 줄 뿐이다.

많은 이들이 어린 시절의 고난을 극복했다는 사실을 뿌듯하게 여기고 자랑스럽게 내세운다. 하지만 샤넬이 자신의 과거와 맺은 관계에는 수치심이 그늘을 드리우고 있었다. 그리고 샤넬은 오바진에서 보낸 시절을 감추는 일을 평생의 과업으로 삼았다. 그녀는 단 한 번도 오바진 수녀원을 입에 올리지 않았고, 심지어 '보육원'이라는 단어조차 입 밖에 내지 않았다.

샤넬이 어떤 이야기를 꾸며 내서 유년 시절을 숨기려고 했든, 그녀의 이야기는 감추는 것보다 드러내는 것이 언제나 더 많다. 예를 들어서 샤넬은 '미혼 고모들'과 함께 살던 시절을 이야기하면서 죽음, 심지어는 자살에 대해 느꼈던 강렬한 매혹을 줄기차게 언급했다. 그녀는 폴 모랑에게 "저는 자주 죽음에 관해 생각했어요"[34]라고 말했다.

또한 샤넬은 여러 전기 작가에게 어린 시절, 심지어 부모를 잃기도 전에 묘지에 집착했다고 이야기했다. 그녀는 아주 어렸을 때 가장 좋아했던 놀이터가 묘지였으며, 그곳에서 '가장 친한 친구' 둘을 만났다고 자주 회상했다. 그 친구란 화강암과 현무암으로 만든 묘비였다. 제멋대로 자란 잡초에 뒤덮인 두 묘비의 주인은 샤넬이 전혀 모르는 사람이었다. 샤넬은 꽃이나 때로는 다른 선물을 들고 묘지를 자주 찾아갔다. "케이크나 과일 조각, 아주 예쁘다고 생각했던 독버섯 같은 걸 들고 나만의 무덤에 몰래 찾아가곤 했어요.[35] (⋯) 그곳에 묻힌 사람들이 제 선물과 사랑, 놀이를 고맙게 여겼다고 생각해요. 아직도 그들이 나를 지켜 주고 행운을 가져다준다고 믿죠."

샤넬은 묘지에 손으로 만든 헝겊 인형도 이야기 상대로 데려갔다. 그녀는 집에 인형 가게에서 산 비싼 인형이 많았지만 그 헝겊 인형을 더 좋아했다고 주장했다(물론 비싸게 주고 산 인형은 아마 존재하지 않았을 것이다). "저는 헝겊 인형을 더 좋아했어요. 다들 못생겼다고 놀렸지만요."[36] 샤넬이 빌모랭에게 말했다. 샤넬은 어린 아이였을 때도 자신만의 창작 신념에 이끌린 것 같다. 화려하게 장식한 인형보다 초라한 인형을 더 좋아했다는 그녀의 말에서 우리는 가장 단순한 재료에 마법을 걸어 우아함을 자아내는 유명한 샤넬 스타일인 '사치스러운 가난Luxurious poverty'이 이미 그 시절에 형성되기 시작했다는 사실을 짐작할 수 있다. 샤넬은 아무도 진가를 알아봐 주지 않았던 헝겊 인형과 함께 앉아서 침묵을 지키는 땅속의 친구들과 이야기를 주고받곤 했다. "저는 그 비밀 정원

을 지배하는 여왕[37]이었죠. (…) 우리가 생각해 주는 한 죽은 사람도 죽은 게 아니야, 이렇게 되뇌었어요."

가브리엘 샤넬의 성격에서 핵심을 이루는 두 가지 측면은 분명히 이 소녀 시절의 추억(진짜든 가짜든)에서 비롯했다. 하나는 왕처럼 당당하고 단호한 태도다. 샤넬은 그때 이미 자기가 자신만의 조그마한 영토를 지배하는 '여왕'이라고 생각했다. 다른 하나는 비참한 상실감과 외로움이었다. 어린 샤넬은 죽은 사람이 되살아난다고 '생각'하려 애썼다. 어머니의 기침 증상이 심각해지는 모습을 보며 샤넬은 이미 죽음이 그림자를 드리우고 있다고 생각했을 것이다. 그녀 자신도 빌모랭에게 인정한 바 있다. "어머니 품에 안겨서[38] 기쁨이나 울분, 눈물을 마음껏 드러낼 수 있었던 아이들과 달리 우리는 어머니 곁에서 발끝으로 조심조심 걸을 수 있을 뿐이었어요."

수녀원의 예배와 의식이 샤넬에게 소소하게 위로가 되어 주었다. 샤넬은 이 시기에 음악과 노래하기를 향한 평생의 사랑을 키웠고, 어릴 적에 교회에서 노래했었다고 가끔 이야기했다. 아마 수녀원의 성가대원이었을 것이다. 또 그녀는 오바진 수녀원에서 지낼 때 참여했었을 교회의 화려한 행렬 행사를 회고하며 애정 어린 향수를 보여 주기도 했다. 하지만 샤넬은 원래 신실한 가톨릭 신자였다고 하더라도, 그녀의 아버지가 보여 주었던 위선과 거짓말을 교회에서도 발견하며 일찌감치 진정한 종교적 믿음을 모두 잃었다. 그녀는 마르셀 애드리쉬와 대화를 나누면서 첫 성찬식 때 고해하기 위해 그동안 지은 죄를 생각해 내야 해서 혼란

스러웠다고 털어놓았다. 무슨 내용을 말해야 할지 몰랐던 샤넬은 들어 본 적은 있었지만 아주 어렴풋하게만 이해했던 죄목을 말하기로 마음먹었다. "신부님께 말했어요.[39] '신부님, 저는 불경스러운 생각을 품었었습니다.' 그러자 신부님이 차분하게 대답했어요. '너는 다른 아이들보다 더 똑똑한 것 같구나.' 그걸로 고해가 끝났어요. 그분은 고해했던 신자가 저라는 것을 알았어요[원래 신자는 신분을 밝히지 않고 고해성사실에 들어간다]. 저는 몹시 화가 났죠. 그분이 미웠어요."

하지만 샤넬은 자기를 길러 준 수녀들과 유대감을 쌓았고, 성인이 되고 나서도 한동안은 마리아 성심회와 연락하며 지냈다. '친애하는 자매님들'에게 편지를 쓰고 기부금도 보냈으며, 유명해진 후에도 이따금 커다란 검은색 자동차를 타고 수도회를 방문해서 인근 마을을 떠들썩하게 했다. "감히 [샤넬에게] 수녀들에 관해[40] 입바른 말을 했던 사람은 누구든 화를 입을 거예요." 에드몽드 샤를-루가 회상했다. "샤넬은 언제나 수녀들에게 말로도 다 못할 만큼 고마워했어요. 수녀들 덕분에 바느질을 배웠거든요." 샤넬과 그녀를 키운 수녀들이 주고받았던 편지는 남아 있지 않지만, 라 메종 샤넬에서는 그녀가 1930년대에 가깝게 지냈던 프랑스 남동부의 도피네 지방 수녀들에게 보낸 편지를 몇 통 보관하고 있다. 샤넬은 그 짧은 서신에 '코코 샤넬'이 아니라 'G. 샤넬'이라고 서명했으며, 다른 편지보다 더 부드럽고 공손한 어투로 글을 썼다. 편지 내용을 보면 샤넬과 수녀들이 연락을 꾸준히 주고받았다는 사실을 추측할 수 있다. 그녀는 수녀들의 기도와 덕담

에 고마워하며 보답으로 똑같이 친절한 인사를 담은 편지를 여러 통 보냈다. 1933년 1월 5일 마리-자비에Marie-Xavier 수녀에게 보낸 편지에서는 필요하면 "도움을 요청하라고"[41] 제안했다. 짐작건대 정중하게 기부금을 넌지시 제안하는 말이었을 것이다.

샤넬은 성인이 되고 나서는 드문드문 미사에 참석했을 뿐, 종교 생활에 적극적으로 나서지 않았다. 하지만 오바진 수녀원 교회의 분위기(특히 정치적 분위기)는 훗날 샤넬이 세계관을 형성하는 데 영향을 주었다. 그러니 가브리엘 샤넬이 당시에, 특히 11세부터 18세 사이에 시골의 가톨릭 수녀원에서 어떤 일을 겪었는지 간략하게 살펴보는 것이 좋겠다. 오바진 수녀원은 부모도 없고, 수녀원에서 보고 들은 견해나 행동과 다른 언행으로 균형을 잡아줄 외부인도 거의 없었던 샤넬의 인생 전체에 결정적인 영향을 미쳤기 때문이다.

샤넬이 언니, 동생과 함께 수녀원에 들어갔던 1895년, 프랑스에서는 정부와 로마 가톨릭교회 사이의 충돌이 벌써 거의 25년째 이어지고 있었다. 나폴레옹이 1801년에 바티칸 교황청과 정교 협약*을 맺으며 가톨릭교회는 프랑스의 국가 기관이라는 지위를 확보했다. 하지만 1870년에 출범한 제3공화국은 시민 생활, 특히 교육에서 종교의 역할을 최소화[42]하려고 애썼다. 교회는 소위 '탈기

* 1801 Concordat, 프랑스 제1공화국 제1통령이었던 나폴레옹이 교황 비오 7세와 맺은 협정. 프랑스에서 가톨릭교회가 국민 대부분이 믿는 종교라는 사실을 시인하는 대신, 정부가 주교를 임명하고 정부 시책에 반대하지 않는 성직자만 본당 사제로 임명하며, 혁명 이후 정부가 몰수한 교회 재산을 반환하지 않는다는 내용이 담겨 있다.

독교화Déchristianisation'캠페인에 분노와 적대감을 표출하며 반발했다. 교회 내부에서 왕정주의와 함께 반反공화주의 정서가 고조되었고, 특히 샤넬 자매가 살았던 마시프상트랄처럼 종교적 색채가 여전히 짙었던 지방에서 이런 분위기가 강했다. 훗날, (패션에서는 굉장히 민주적이었던) 샤넬은 왕정주의라는 이상을 드러내 놓고 열정적으로 지지했으며, 공화주의와 민주주의에 대한 반감을 분명하게 피력했다.

확고한 반공화주의와 함께 샤넬의 반유대주의 정서도 분명히 오바진 수녀원에서 살던 시절에 뿌리를 두었을 것이다. 당시 가톨릭교회의 불만은 뚜렷하게 반유대주의 태도를 띠었다. 수세기 동안 유럽의 수많은 가톨릭 신자는 그리스도의 죽음을 유대인 탓으로 돌리고 비난하며 으레 유대인을 불신했다. 그런데 당시 이 문제에 정치가 끼어들었다. 가톨릭 우파 상당수는 나라가 세속주의로 위험하게 흘러가는 사태의 책임을 물을 희생양을 찾다가 평상시와 다름없는 범인을 발견했다. 바로 개신교도와 프리메이슨, 그리고 누구보다도 유대인이었다. 가톨릭 우파는 이들이 프랑스의 도덕적 타락을 조장했다고 지탄했다(또한, 우익 진영은 이들 집단이 1870년에 파리 코뮌을 선동했다고 비난했다).『라 크루아La Croix』와『르 펠르렝Le Pèlerin』같은 영향력 있는 가톨릭 정치 신문은 특히 대형 금융업계에 종사하는 유대인과 개신교도가 프랑스의 '외적'이라며 규탄했다. 이들의 견해는 제1차 세계 대전과 제2차 세계 대전 사이에 프랑스에서 부상했던 나치에 동조하는 주장의 전조가 되었다.

샤넬이 오바진 수녀원에서 살던 시절, 아마 프랑스에서 가장 중대하다고 평가할 수 있을 역사적 사건이 벌어지며 오베르뉴 지역의 가톨릭 사회 내 유대인에 대한 반감이 악화됐을 것이다. 그일은 프랑스 사회를 양극단으로 갈라놓았던 드레퓌스 사건이었다. 1894년, 유대인 포병 장교 알프레드 드레퓌스Alfred Dreyfus는 독일에 군사기밀문서를 유출했다는 혐의로 체포되어 재판에서 유죄 판결을 받고 투옥되었다. 이 모든 과정은 프랑스의 뿌리 깊은 반유대주의 편견을 입증하는 것처럼 보였다. 드레퓌스는 동물이나 인간 이하의[43] 괴물로 묘사되며 비난받았고, 이 사건은 점점 제도화되어 가는 반유대주의를 정당화할 구실이 되었다. 드레퓌스의 결백을 입증하는 명백한 증거가 뒤늦게 발견되었지만(이 증거 덕분에 드레퓌스는 재심을 받았으며 1899년에 대통령 특사로 석방되었다), 공화주의자와 유대인이 공모[44]했다고 굳게 믿었던 이들은 분노를 누그러뜨리지 않았다.

당시 드레퓌스 사건은 온 국민의 관심 사안으로 부상했고, 이 사건 소식을 접하지 못한 프랑스 국민은 아무도 없었다. 그때 샤넬이 살았던 지역과 함께 지냈던 사람들을 생각해 보면, 그녀도 강력한 반유대주의 정서에 둘러싸였을 것이다. 오바진 수녀원 인근에서 살며 아마 샤넬 자매와 최소한의 연락은 하고 지냈을 샤넬의 할아버지 앙리 샤넬 역시 노골적으로 반反드레퓌스파를 지지[45]했고 열정적으로 나폴레옹 황제를 찬미했다.

하지만 가브리엘 샤넬이 오바진 수녀원에서 배운 교훈이 전부 편협하지만은 않았을 것이다. 친애하는 자매님들은 샤넬에게 진

보적인 영향도 미쳤을 것이다. 우선, 오바진 수녀원의 수녀는 엄밀히 말해 수녀Religieux가 아니라 수도회원Congréganiste이었다(둘의 차이는 미묘하지만 중요하다). 여성 수도회Congrégation*는 비교적 새로운 여성 종교 단체의 전형이 되었고, 부분적으로는 사회 복지 사업에 대한 수요가 늘어나는 상황에 부응하여 19세기에 점차 프랑스에서 널리 퍼졌다. 더 전통적인 수녀와 달리 수도회원은 '사회적 가톨릭주의Social Catholicism'를 실천했고, 기도나 묵상 같은 종교적 실천보다 교육·간호·빈민 구제 등을 더 중요하게 여기며 사회에 헌신하는 삶에 전념했다. 게다가 수도회는 전통적인 교단보다 훨씬 더 다양하고 평등주의적이었고, 도시의 교양 있는 식자층뿐만 아니라 시골의 영세 농민도 구성원으로 뽑았다. 때로는 지방 농민이 수도회에서 고위직을 맡기도 했다. 역사가 랠프 깁슨Ralph Gibson이 지적했듯, "수도회는 여성에게 비할 바 없는 가능성을 제공했다. (⋯) 결혼할 의지나 능력이 없는[46] 여성의 인생에 (⋯) 역할을 부여했다."

깁슨의 마지막 말이 핵심이다. 19세기 프랑스에서는 이 종교 단체만 유일하게 여성(특히 농촌 여성)에게 아내와 어머니가 되는 길을 피하고, 가사 노동이나 공장 노동에 종사하지 않아도 되는 강력한 대안을 제공했다. 여성, 더구나 출신과 배경이 대단치 않은 여성이 선택할 수 있는 직업은 거의 존재하지 않았던 시대에

• 프랑스어에서 'Congrégation'은 신앙생활에 치중하는 전통적인 수도회와 자선을 목적으로 하는 수도회 및 종교 단체를 모두 가리킨다. 저자는 이 단어를 후자의 의미로 사용했다.

여성 수도회는 책임과 권한의 정도가 다양한[47] 수많은 일자리를 제공했다. 이런 여성 수도회를 이끄는 회장은 보통 여성 수백 명을 지휘[48]하며 당대 여성은 누릴 수 없었던 수준으로 권한을 행사하고 존경을 받았다.

다시 말해, 오바진 수녀원은 가브리엘 샤넬에게 남자와 맺은 관계에 전적으로 매달렸던 그녀의 어머니나 다른 여성 친척과는 뚜렷하게 다른 성인 여성의 모습을 제시했다. 샤넬의 어머니와 여자 친척들은 수많은 자식을 부양하느라 (때로는 말 그대로 죽을 정도로) 일했고, 자기 자신의 미래를 스스로 통제할 수 없었다. 샤넬은 어머니의 삶과 마리아 성심회원의 삶이 극명하게 다르다는 사실을 틀림없이 알아챘을 것이다. 성심회원들은 대체로 결혼을 포기한 덕분에 '임신이라는 속박으로 굴러떨어지지Tomber enceinte'● 않았고, 남자에게 예속되지 않았다. 그들은 사회에서 의미 있는 직업에 몸담았다. 우리는 대부분 19세기 시골 수도원의 생활에 자유가 거의 없었을 것이라고 생각한다. 하지만 그 시대의 관점에서는 전혀 달랐다. 마리아 성심회의 친애하는 자매님들은 빳빳하게 풀을 먹인 하얀 베일[49]을 쓰고 검은색 주름치마를 입은 인상적인 모습으로(흰색과 검은색은 훗날 샤넬을 상징하는 색깔이 된다) 원장 수녀(여성 상사)의 지시를 받아 움직였고, 이는 관찰력이 뛰어나고 상상력이 풍부했던 소녀, 가정생활이 어머니를 파괴하는 과

● 프랑스어에서 '임신하다'를 가리키는 표현이다. 'tomber'는 '무너지다, 떨어지다, 쓰러지다'라는 뜻이고 'enceinte'는 '임신한'이라는 뜻이다.

정을 지켜보았던 소녀에게 깊은 인상을 남겼을 것이다. 그들은 가브리엘 샤넬이 처음으로 보았던 독립적인 '커리어 우먼'이었다.

그렇다고 샤넬이 오바진 수녀원에서 지내며 행복했다는 의미는 아니다. 샤넬은 수녀원 생활에 관해 언제나 그럴듯하게 둘러댔지만, 그래도 늘 어린 시절이 외롭고 슬펐다고 설명했다. 오바진 수녀원은 위압적이고 엄숙한 장소였고, 확실히 가브리엘 샤넬은 종교 서약에 몸 바칠 사람이 아니었다. 샤넬은 수녀원에서 가정생활 기술(특히 바느질)을 제외하면 교육을 거의 받지 못했고, 미약한 교육마저도 기도서를 소리 내어 낭독하는 일로 이루어졌을 것이다. 교회는 질문이나 해석은 허용하지 않는 이 기계적인 교육 방법을 활용해서 가톨릭 신앙을 믿는 순종적 아내를 길러내고, 개성을 억누르고,[50] 집단 구성원을 최대한 똑같이 만들고자 했다. 활기 넘쳤던 샤넬은 이런 단조로운 교육에 분명히 짜증을 내며 반항했을 것이다. 샤넬은 폴 모랑에게 "사람들이 저의 무질서함을[51] 바로잡으려 하고 저의 정신에 질서를 집어넣으려고 할 때 정말 싫었어요"라고 말했다.

타고난 예리한 관찰력으로 사회가 어떻게 돌아가는지 꿰뚫어 보았던 샤넬은 새로운 환경을 파악하고 냉정하게 탈출을 계획하기 시작했다. 샤넬의 과거 이야기 속에서 '고모들'은 샤넬이 사회적 신분도 낮은 데다 앞날도 어둡다면서 자주 비웃었다. 아마 수녀들이 실제로 이렇게 이야기했을 것이다. 혹은 그저 샤넬이 자기를 둘러싼 세상을 그렇게 관찰했을 것이다. 어느 쪽이 사실이

건, 샤넬은 어린 나이에도 사회 계층 질서에서 자기에게 부과된 비천한 신분을 이해했고 거부했다. 그리고 운명에서 벗어날 수 있는 유일한 길은 스스로 재산을 축적하는 것이라고 생각했다.

나는 반항아였다. 자존심 강한 사람이 바라는 것은 자유 단 하나다. 하지만 자유로우려면 반드시 돈이 필요하다. 나는 돈을 오로지 감옥 문을 열어 줄 수단으로만 여겼다. (…) 우리 고모들은 내게 거듭 말했다. (…) "너는 절대 부자가 되지 못할 거야. 농부라도 널 데려가면 다행이지." 나는 아주 어렸지만 사람은 돈이 없다면 아무것도 아니라는 사실을, 그리고 돈만 있다면 무엇이든 할 수 있다는 사실을 이미 이해하고 있었다. 또한 돈이 없다면 남편에게 의존해야 한다는 사실도 알고 있었다. 나 역시 돈이 없었다면 가만히 앉아서 날 찾아오는 남자를 기다려야 했을 것이다. 그런데 나를 찾아온 남자가 마음에 들지 않는다면? 다른 여자애들은 체념했지만 나는 달랐다. (…) 나는 나 자신에게 몇 번이고 되뇌었다. 돈, 돈은 왕국의 문을 열 열쇠야. (…) 돈은 물건을 사는 수단이 아니다. (…) 나는 나의 자유를 사야 했다. 무슨 일이 있어도 자유를 사야 했다.[52]

음울한 수녀원에 갇힌 외로운 소녀라면 누구나 부자가 되기를 꿈꿀 것이다. 하지만 부를 거머쥘 방법을 찾아내는 소녀는 몹시 드물 것이다. 가브리엘 샤넬은 독립하기 수년 전부터 때를 기다리며 자신의 판타지에 불을 붙일 연료, 변화가 가능하고 기적이 일어날 수 있다고 알려 주는 외적 증거를 찾았다. 그녀는 판타지에 활기를 불어넣은 가장 강력한 원천 중 하나를 남몰래 탐독했

던 감상적인 소설[53]에서 발견했다. 특히 19세기가 저물어 가던 시기에 가장 성공한 인기 작가의 반열에 오른 피에르 드쿠르셀Pierre Decourcelle의 멜로드라마에 푹 빠졌다.

샤넬은 드쿠르셀의 작품을 아주 좋아한다고 솔직하게 인정했다. "저에게는 가정교사가 한 명 있었어요. 감상적인 글을 쓰는 삼류 작가[54]였죠. 피에르 드쿠르셀이었어요." 샤넬이 친구이자 전기 작가인 정신분석가 클로드 들레Claude Delay에게 말했다. "저는 제가 읽은 소설처럼 살았어요. (…) 드쿠르셀의 작품은 제게 매우 유익했어요. 저는 그의 소설 속 여주인공에게 저를 투사했죠." 샤넬이 드쿠르셀의 소설이나 그의 작품을 연재했던 신문[55]을 어디에서 구했는지는 분명하지 않다. 어떻게 소설을 손에 넣었건, 샤넬은 이내 멜로드라마, 특히 드쿠르셀 소설의 열성 팬이 되었다.

소설뿐만 아니라 희곡도 다작했던 피에르 드쿠르셀은 스타일을 다듬기보다는 완벽한 사랑, 비극적 상실, 신원 착오, 터무니없는 우연을 쏟아부어서 독자의 가슴을 뛰게 하는 극적이고 감정적이야기를 만들어 내는 데 더 신경 썼다. 그는 일찍이 영화의 힘을 이해하고 활발하게 새로운 예술 형식을 장려[56]했으며 자신의 작품 상당수를 영화로 만들었다.

드쿠르셀은 극적인 신분 변화라는 주제를 특히 좋아해서 몹시 가난한 사람이 벼락부자가 되거나 거부가 졸지에 몰락하는 이야기를 자주 썼다. 로맨스 소설로 유명한 19세기 말 작가 대니엘 스틸Danielle Steel처럼 드쿠르셀 역시 기가 막히게 아름다운 여주인공이 역경을 이겨내는 신데렐라 이야기를 잇달아 찍어 냈다. 『하녀

Le Million de la bonne』, 『두 명의 후작 부인*Les Deux Frangines*』, 「갈색 머리와 금발 머리Brune et blonde」, 『여자의 범죄*Crime de femme*』, 「아름다운 클레오파트라La Bella Cleopatra」, 「여왕의 목걸이Le Collier de la reine」, 「매춘부Gigolette」, 『사랑의 방*La Chambre d'amour*』, 「눈물을 마시는 여자La Buveuse de larmes」 등 작품 제목만 슬쩍 살펴봐도 그가 심취했던 주제를 곧바로 알 수 있다.

드쿠르셀은 일종의 사회 비평가이기도 해서 사회적 차별이 횡포하며 부당하다고 넌지시 암시했다. 예를 들어, 그의 단막극 「수도원의 무희La Danseuse au couvent」에서 파리 오페라 극장 발레단에 소속된 부유하고 화려한 스타 발레리나는 모든 것을 포기하고 수수한 수녀가 된다. 그녀는 수녀원으로 떠나기 전에 재산을 전부 이베트라는 아름다운 시골 처녀에게 물려준다. 유행하는 옷이 가득한 발레리나의 옷장, 값을 매길 수 없을 정도로 귀중한 보석, 아파트, 하인, 심지어 (어떻게 했는지는 몰라도) 발레리나를 따르던 수많은 구혼자까지 얻은 이베트는 파리로 떠나서 새로운 삶을 산다. 이베트는 상스럽고 무지했고 캐비아보다 (샤넬이 평생 즐겼던) 양배추 수프를 더 좋아했지만 금방 새로운 삶에 적응한다. 명석한 데다 사업에도 소질이 있던 그녀는 불륜 관계부터 주식 시장 위기까지 주변의 불운한 귀족들의 고민을 단번에 해결해 주며 그들을 조롱한다. 그런 후 이베트는 발레리나에게 물려받은 재산을 희생해서[57] 가족의 농장이 파산하는 것을 막는다. 드쿠르셀이 1883년(샤넬이 태어난 해)에 이 희곡을 출간했을 당시, 주인공의 사회적 신분이 일약 상승하는 이야기는 괴상할 정도로 현실 도피

적으로 보였을 것이다. 현실에서 시골 처녀는 막대한 재산을 소유한 파리의 팜므파탈도, 통찰력 있는 사업가도 되지 못했다. 적어도 시골 처녀 대부분은 신분이 상승하지 않았다.

드쿠르셀이 1880년에 출간한 가장 유명한 소설 『두 고아Les Deux Gosses』에서도 여주인공은 얄궂은 운명의 장난에 시달린다. 상업성 짙은 이 저속한 작품에서 주인공으로 등장하는 아름다운 고아 소녀 엘렌은 수도원에서 성장해 부유한 백작과 결혼한다. 그런데 백작은 엘렌이 외도했다고 의심하며 그녀를 성에서 내쫓고 그들의 아들 팡팡을 주정뱅이 떠돌이에게 버리면서 불행이 찾아온다. 다시 무일푼으로 혼자가 된 엘렌은 신앙심으로 남편을 용서하고 고통을 이겨 내며, 자선 활동에 헌신하면서 잃어버린 아들을 찾아 헤맨다. 팡팡에게도 엘렌과 비슷한 이야기가 펼쳐진다. 한때 애지중지 귀여움을 받으며 자랐던 팡팡은 프랑스 시골을 떠도는 사회 최하층 무리 틈에서 성년을 맞는다. 하지만 결국에는 모든 일이 다 잘 정리된다. 모자는 재회하고[58] 흠잡을 데 없이 완벽한 삶으로 돌아간다.

샤넬은 수도원에서 운영하는 보육원, 외로움, 떠돌이, 빈곤 등 그녀가 너무도 잘 알고 있던 삶의 요소가 궁전, 낭만적 행복, (언제나 자세하게 묘사되는) 우아한 옷을 입은 귀족, 무궁무진한 재산처럼 정반대의 요소 옆에서 맴도는 이런 책에 쉽게 몰입했다. 샤넬은 아직 그렇게 황홀한 쾌락을 겪어 본 적이 없었다. 소설은 샤넬의 상상력에 불을 붙였으며 단순히 더 나은 삶이 아니라 극적이고 화려한 삶을 향한 갈망을 부추겼다. 드쿠르셀의 작품을 읽으

면 기적이 가능한 것처럼 보였다.

샤넬의 궁극적인 인생 궤적이 실제로 드쿠르셀 소설의 줄거리와 기이할 정도로 닮았다는 사실을 고려해 보면, 샤넬이 이를 의도한 것은 아닌지 의심해 봐야 할 듯싶다. 연극처럼 언행을 일부러 꾸며 내는 소질(경쟁을 위한 본능적 능력)이 뛰어났던 어린 가브리엘 샤넬은 의식적으로 자기 자신을 드쿠르셀 소설 속 여주인공으로 개조했는지도 모른다. 샤넬은 폴 모랑에게 "그 소설들이 인생을 가르쳐 줬죠.[59] 저의 감수성과 자존심을 키워 줬어요"라고 말했다. 심지어 그녀는 드쿠르셀의 소설 덕분에 아름다운 드레스에 대한 꿈을 키울 수 있었다고 말했다. 훗날 샤넬은 이미 꽤 나이가 들어 버린, 가장 좋아하는 작가 드쿠르셀을 만났다. 그녀는 드쿠르셀에게 그가 불어넣어 준 원대한 꿈과 어린 시절 그 환상을 충족시킬 수 없어서 느꼈던 실망감에 관해 이야기했다. "그는 이미 노신사가 되어 있었어요.[60] 제가 그에게 말했죠. '오 세상에, 당신 때문에 전…… 몇 달을 꽤 힘들게 지냈어요.'"

샤넬 자매는 각자 18세가 될 때까지 오바진 수녀원에서 지냈다. 이들은 열여덟 살을 맞자마자 인생을 결정할 첫 번째 중대한 선택의 갈림길에 섰다. 수녀원에 남아서 수련 수녀가 될 것이냐, 아니면 더 넓은 세상을 향해 나아갈 것이냐. 샤넬 자매는 쉽게 결정을 내렸다. 수녀가 되겠다고 지원한 사람들과 달리 샤넬 자매는 성 아우구스티누스 수녀회Chanoinesses de Saint-Augustin가 근처의 물랭에서 운영하는 노트르담 기숙학교Pensionnat Notre Dame에 가기로 했다. 샤넬 자매의 막내 고모인 아드리엔도 이미 이 학교에 입

학했기 때문에 진학이라는 선택지가 더 매력적으로 보였다. 샤
넬 자매는 이제 가족과 함께 지낼 것이었다. 노트르담 기숙학교
는 부유층 처녀들이 다니는 예비신부 학교의 소박한 형태라고
할 수 있어서, 젊은 여성에게 바느질, 자수, 자녀 양육, 알뜰한 살
림 관리 등 가사 기술을 가르치고 훌륭한 가톨릭 신자 아내를 길
러 냈다.

하지만 아드리엔이 있다는 사실을 제외하면 물랭 생활도 가브
리엘 샤넬의 마음을 그다지 기쁘게 해 주지 못했다. 우선, 노트르
담 기숙학교에서는 샤넬의 초라한 사회적 지위가 고통스러울 정
도로 분명하게 드러났다. 노트르담 기숙학교처럼 수녀회에서 운
영하는 학교조차 학생을 계급으로 차별했고, 이곳에서는 세상이
가진 자와 갖지 못한 자로 깔끔하게 양분되었다. 가족이 학비와
생활비를 대주는 학생은 '자비 학생Payantes'이었고, 부양해 주는
외부인이 없는 학생은 '빈곤 학생Nécessiteuses'이었다. 샤넬 자매는
빈곤 학생에 속했다. 이들은 자선 대상자였고, 자비 학생과 달리
직접 생활비를 벌어야 했다. 기숙학교의 수녀들은 곧 샤넬 자매
에게 채소 다듬기, 마룻바닥 청소, 침구 정돈 같은 일을 시켰다.

학교는 교복으로도 학생을 차별했다. 자비 학생과 빈곤 학생은
서로 다른 교복을 입었다. 누구든 특별한 검은색 교복을 입은 사
람을 보면 그 사람이 가난한 학생이라는 사실을 알 수 있었다. 일
요일이면 전교생이 미사에 참석했다. 교회에서 자비 학생은 더
높이 솟아 있는 가운데 신도석에 앉았고 빈곤 학생은 더 낮은 양
쪽 가장자리 좌석에[61] 앉았기 때문에 자비 학생이 빈곤 학생보다

물리적으로 더 높은 곳에 있었다. 샤넬은 십 대 후반에 가슴 아픈 교훈을 얻었다. '옷이 내가 누구인지 결정한다.' 샤넬은 이 교훈을 결국에는 자기에게 유리한 방향으로 이용했다. 훗날 그녀는 자기만의 옷을 만들어서 수백만 명에게 입히고 무시무시하게 높은 가격을 책정해서 학창 시절 교복 때문에 받았던 고통을 달랬다. 한 세기 후, 전 세계의 자비 학생들은 노트르담 기숙학교의 빈곤 학생처럼 옷을 입겠다고 아우성치고 있다.

조카 가브리엘 샤넬과 고모 아드리엔 샤넬은 나이가 거의 같았고, 놀라울 정도로 외모가 흡사했다. 하지만 성격만큼은 정반대였다. 차분하고 침착하며 나긋나긋하게 말하는 아드리엔은 사랑받으며 자랐고 따뜻한 인간관계를 맺은 사람 특유의 분위기를 풍겼다. 아드리엔도 미천한 샤넬 가문 출신이었지만, 그녀에게는 늘 보살펴 주는 가족과 친구가 있었다. 양친도 여전히 살아 있었고 오빠와 언니가 열여덟 명이나 되었다. 열 살부터 노트르담 기숙학교에 다녔던 아드리엔은 조카 가브리엘이 입학할 때쯤에는 이미 수녀 교사 여러 명과 끈끈한 사제 관계를 맺어 놓은 상태였다.

가브리엘 샤넬은 충격적인 경험과 외로움을 겪으며 상당히 냉담해져 있었다. 그녀는 자기가 어려서부터 사납고 욱하는 성격을 키웠다고 폴 모랑에게 직접 이야기한 바 있다. "저는 (…) 진정한 사탄,[62] (…) 심술궂고 화를 내며 날뛰는 위선자였어요." 물랭의 기숙학교에서 샤넬은 자신을 꼭 빼닮았지만 더 온순한 고모와 매일 함께 지내면서 그동안 전혀 다른 현실에서 살아온 자기 자신

의 모습을 보았다.

그런데 상황이 바뀌고 있었다. 당시 물랭은 농민 인구가 대다수인 지방 도시였을 테지만, 외딴 수녀원에서 갓 떠나온 십 대 소녀에게는 눈이 아찔한 세상의 중심지처럼 보였을 것이다. 샤넬 자매가 오바진 수녀원에 들어가기 전에 살았던 브리브-라-게야르드는 프랑스의 황량하고 궁벽한 시골 지역에 있었고, 심지어 요즘에도 기차로는 갈 수 없다. 반면에 물랭은 기차역까지 갖춘 활기찬 소도시였고 1900년에 인구 2만 2천 명을 자랑했다. (샤넬은 노년이 되어서도 기차를 아주 좋아했다. 아마 과거에는 기차가 자유와 기동성을 상징했기 때문일 것이다.) 경마장도 물랭에 활력을 더해 주었다. 경마 시즌이면 우아한 관중이 프랑스 전역에서 찾아와 세계적으로 이름을 떨치는 기수들[63]의 경주와 우승을 응원했다.

물랭은 예로부터 경마로 유명한 고장이었고, 지역 귀족 상당수가 승마에 뛰어났으며 순종 명마를 길렀다. 지역 상류층의 사유지는 도시를 감싸는 푸르고 무성한 언덕에 점점이 흩어져 있었다. 깔끔하게 손질된 정원과 말이 풀을 뜯는 비탈진 목초지의 꼭대기에 총안이 뚫린 탑을 갖춘 석조 성 여러 채가 서 있었다. 이제는 이 대저택 중 많은 수가 허물어졌거나 관광호텔로 바뀌었지만, 그래도 여전히 영화로웠던 과거의 기운을 강력하게 내뿜는다. 가브리엘 샤넬은 마을을 산책하다가 이런 저택을 보고 동화에 나올 법한 성이라고 생각했을 것이다. 샤넬은 물랭의 고색창연한 시골 저택을 보고 소설 바깥의 현실에서 프랑스 상류층의 세계를 처음으로 흘끗 들여다볼 수 있었다.

물랭에는 가브리엘 샤넬이 상당한 매력을 느낄 만한 요소가 하나 더 있었다. 샤넬이 태어난 소뮈르와 마찬가지로 물랭 역시 군부대가 주둔하는 도시였다. 다시 말해, 노트르담 기숙학교 여학생들이 미사에 참석하기 위해 학교 밖으로 나와서 마을을 걸어가다가 제10 경기병대의 젊고 잘생긴 장교들과 마주칠 기회가 많았다는 뜻이었다.

장교 숙소는 기숙학교와 반대쪽이라 알리에강 건너편에 있었지만, 장교들은 근무가 없을 때면 금빛 단추가 달려 있고[64] 여미는 부분이 염소 가죽으로 된 돌먼 재킷*을 입고 마을로 건너와서 산책을 즐겼다. 저녁에는 물랭의 카페 콩세르Café-concert**에서 똑같이 제복을 차려입은 기병대원들을 만날 수 있었다. 대도시로 가서 스타가 되기를 꿈꾸는 예쁜 지역 처녀들이 공연하러 무대에 올라오면 장교들은 환호성을 지르며 술을 마시고 춤을 췄다.

물랭은 짜릿한 새 기회를 제공했지만, 장애물이 남아 있었다. 가브리엘 샤넬은 여전히 가톨릭 수녀들의 통제를 받으며 지냈다. 샤넬은 계속해서 비참하고 불쾌한 업무를 맡아 고생스럽게 일했다. 그녀는 (친자매보다 더 좋아했던) 아름답고 매력적인 아드리엔과 함께 지내는 일을 정말로 좋아했지만, 물랭에서 더 강렬하게 외로움을 느꼈다. 바로 이곳에서 가족에 관해 냉혹하고 실망스러운 진실을 마주했기 때문이었다. 샤넬은 오바진 수녀원에서 지

* 쇠줄이나 끈으로 어깨나 앞면을 장식한 짧은 재킷이며 주로 유럽 군인이 제복으로 착용했다.
** 음악회나 쇼를 즐기면서 식사하거나 음료를 마실 수 있는 카페로, 19세기부터 20세기 초엽까지 프랑스에서 번창했다.

내던 시절에도 자기가 자선 대상자이며 자기와 언니, 동생의 운명을 구원해 줄 사람은 아무도 없다는 사실을 잘 알고 있었다. 하지만 외진 곳에서 외롭게 살아가는 상처 입은 아이에게 그런 사실은 비록 고통스러웠으나 막연했을 것이다. 그런데 샤넬 자매는 물랭으로 이사하면서 다른 일가친척이 어떻게 사는지 쉽게 알 수 있었다. 그들의 조부모 앙리와 비르지니-안젤리나 샤넬 부부는 물랭에 아주 정착해서 살고 있었고, 삼촌 마리우스Marius Chanel와 이폴리트도 근처에서 살았다. 큰고모 루이즈Louise Chanel Costier는 겨우 20킬로미터 떨어진 바렌느-쉬르-알리에서 살았다. 루이즈는 다른 샤넬 집안 여성과 달리 좋은 남자에게 시집갔고, 샤넬 집안에서 단연코 가장 안정적이고 유복하게 지냈다. 루이즈와 결혼한 폴 코스티Paul Costier는 싸구려 장신구를 팔러 다니는 행상이 아니라 철도 역장이었고 소득이 안정적이었다. 루이즈와 폴 코스티 부부는 안락한 집에서 착실하게 살림을 꾸렸다. 루이즈는 열아홉 살 어린 아드리엔에게 언제나 또 다른 엄마가 되어 주었고 아드리엔이 기숙학교에서 지내는 동안에도 가깝게 지냈다.

기숙학교 수녀들은 루이즈의 나이와 훌륭한 성품을 믿고 샤넬 가문 소녀들이 가끔 루이즈의 집에 방문하도록 허락했다. 루이즈는 기차를 타고 물랭으로 와서 막냇동생과 조카 세 명을 바렌느-쉬르-알리에로 데리고 돌아가곤 했다. 샤넬 자매는 수녀원이 운영하는 학교에서 멀리 벗어나 집밥을 먹고 휴식을 즐겼다. 샤넬은 적어도 한 번은 바렌느-쉬르-알리에서 여름을 보냈다.

샤넬이 오바진 수녀원에서 지내던 시절에도 그렇게 방학을 보

낼 수 있었더라면 괴로움을 조금 달랠 수 있었을지 모른다. 하지만 샤넬은 틀림없이 그런 방학이 너무 늦게 찾아왔다고 느꼈을 것이다. 그녀가 보육원의 돌담 너머에서 자살을 고민하고 있었을 때 그 친척들은 모두 어디에 있었던가? 샤넬은 친척과 뒤늦게 다시 만나고 쓰라린 진실을 알게 됐다. 샤넬은 아무 죄 없는 어머니와 그녀가 그토록 용서하려고 애썼던 아버지뿐만 아니라, 그때까지 내내 근처에서 살았고 그녀의 비참한 처지를 너무도 잘 알고 있었던 일가친척 전체에게서 버림받았던 것이다. 그녀는 세상을 뜨는 순간까지 물랭에 사는 친척과 그들의 후손 거의 전부를 냉담하게 멀리했다. 그리고 모랑에게 가족은 그저 "나 자신이 이 세상에서 다른 모습으로[65] 살아갈 수 있다고 믿도록 현혹하는 신기루, (…) 매혹적인 환상"일 뿐이라고 이야기했다. 샤넬은 이십 대가 채 되기도 전에 무정하고 냉소적으로 변했고, 그런 환상 따위에 속아 넘어가지 않았다. 하지만 단언컨대 샤넬은 훗날 샤넬 대가족이라는 일종의 전 세계적 환상을 만들어 내서 그녀 자신의 '다른 모습들'로 세상을 가득 채웠다.

가브리엘 샤넬은 분노와 경멸을 숨기려고 그다지 애쓰지 않았고, 루이즈 고모네 집과 바렌느-쉬르-알리에라는 촌구석이 따분하고 속물적이라고 우기면서 자기가 그곳을 얼마나 싫어하는지 아드리엔에게 대놓고 말했다. 하지만 샤넬은 고모네 집으로 떠나는 가족 여행을 매력적으로 느꼈다. 루이즈 고모가 아마추어 패션 디자이너이기 때문이었다. 일종의 '샤넬 스타일' 유전자를 지니고 있었던 루이즈는 천을 재빠르고 창의적으로 다룰 줄 알았으

며 액세서리를 만드는 솜씨가 특히 뛰어났다. 그녀는 바늘을 날래게 몇 차례 놀리거나 가위를 이리저리 복잡하게 움직여서 아무 무늬 없는 손수건을 모자에 달 아름다운 꽃장식으로 바꿀 수 있었다. 그녀의 손을 거치면 쓸모없던 천 조각도 낡은 드레스를 아름답게 되살려 놓는 멋진 보디스*로 변했다. 루이즈는 블라우스에 주름 하나 없이 빳빳한 흰 커프스와 칼라를 달아서 새로운 생기를 불어넣었기도 했다(훗날 샤넬의 작품에도 이런 세부 양식이 나타난다).

샤넬 자매와 아드리엔이 바렌느-쉬르-알리에로 오면 루이즈는 같이 옷을 만들자고 제안하곤 했다. 그들은 몇 시간이고 함께 앉아서 리본과 나비 모양 매듭, 레이스와 벨벳으로 옷을 만드는 즐거움에 푹 빠져 지냈다. 루이즈는 특히 모자 만들기를 아주 좋아했고, 가브리엘과 아드리엔은 루이즈를 도와서 새로운 모자 디자인을 고안해 냈다. 샤넬 자매와 아드리엔 모두 수녀들에게서 배운 덕분에 바느질을 잘했고, 이런 소일거리는 자연스러웠다. 하지만 가브리엘 샤넬에게 옷 만들기는 재미있는 취미 이상이었다. 샤넬은 루이즈 고모와 옷을 만들면서 재능을 키워 나가고 있었다. 기숙학교 학생들은 침대 시트와 베갯잇, 단순한 원피스를 만드는 법, 흠 없이 고르게 바늘땀[66]을 뜨는 법 등 실용적인 재봉 기술을 배웠다. 샤넬은 루이즈 고모와 함께할 때 비로소 상상의 나래를 펼칠 수 있었다.

* 드레스의 상체 부분

실제로 루이즈 고모는 샤넬의 손재주보다 비전을 더 많이 길러 주었다. 샤넬은 생동감 넘치는 상상력과 예리하고 독창적인 안목을 지녔지만, 복잡하거나 현란한 바느질을 하는 데 필요한 기술은 전혀 습득하지 못했다. 심지어 직접 옷본을 스케치하는 방법조차 한 번도 배우지 않았다. 나중에 샤넬은 그녀의 상상에 생명을 불어넣을 때 노련한 재봉사 팀에 의지했다.

샤넬은 루이즈 고모를 도우며 뜻밖의 즐거움을 하나 더 얻었다. 그녀는 고모가 바느질 재료를 사러 매년 인근 도시 비시로 여행할 때 동행하는 특권을 누렸다. 비시는 물랭보다 훨씬 더 화려해서 샤넬의 정신을 쏙 빼 놓았다. 온 세상 사람이 이 '온천' 도시에 몰려들었다. 고대 로마인이 BC 52년에 온천을 발견한 이후 비시는 온천수로 꾸준히 방문객을 유혹했으며, 오늘날에도 그 온천수는 치유력으로 굉장히 유명하다.[67] 가브리엘 샤넬이 처음 비시를 찾아갔던 1901년, 이 도시는 프랑스 최고의 온천 휴양지로 알려지며 벨에포크Belle Epoque* 시기에 누렸던 영화의 절정에 달해 있었다. 왕실, 귀족, (아프리카와 중동을 포함해) 전 세계 각지에서 온 외교관, 유럽 사교계 인사 대부분이 해마다 비시를 찾아왔다. 매해 4만 명이 유명한 온천수로 병을 고치려고 비시를 방문했다 (이들은 관광객Touriste이 아니라 온천 요양객Curiste으로 불렸다). 세기가 바뀔 무렵, 신축 고급 호텔이 잇달아 들어서고 아르누보 스타

* 프랑스어로 '좋은 시대'라는 뜻이며, 1890년부터 1914년까지 프랑스가 전례 없이 평화와 번영을 누리던 기간을 가리킨다.

일로 지은 웅장한 카지노와 오페라 하우스까지 갖춘 비시는 찬란한 광채를 내뿜었다. 샤넬은 그렇게 많은 외국어는 태어나서 처음 들었고, 그 외국어를 '대단한 비밀 클럽으로[68] 들어갈 때 말해야 하는 암호'라고 생각했다. 또한 샤넬은 그렇게 다양한 배경을 지닌 사람도, 그렇게 다양한 드레스도 태어나서 처음 보았다. 샤넬은 비시에 넋을 잃고 빠져들었다.

노트르담 기숙학교에서 보낸 2년은 힘겨웠지만 중요한 변화를 맞이한 시기였다. 샤넬은 여전히 수녀원이 운영하는 학교에서 지냈으나 그래도 이제는 자주 (제한적이긴 했지만) 도시로 나갈 수 있었다. 또한 일가친척 중에서 그녀가 유일하게 진심으로 좋아했던 아드리엔 고모와 깊은 우정을 다질 수도 있었다. 아드리엔의 타고난 성정이 샤넬의 내면에서 무언가를 일깨웠던 것 같다. 기숙학교 시절로부터 수십 년이 흐른 뒤, 샤넬은 추억에 잠겨서 소녀 시절 아드리엔이 둘을 위해 마련한 티 파티에 관해 이야기를 풀어놓았다. 아드리엔은 티 파티를 열 때면 "고상한 [귀족] 숙녀처럼 연기"[69]해야 한다고 우기곤 했다.

1902년, 19세가 된 가브리엘 샤넬과 20세가 된 아드리엔 샤넬은 마침내 기숙학교의 담벼락에 작별 인사를 고했다. 관례대로 기숙학교 수녀들이 졸업생에게 알맞은 '자리'를 찾아 주었다. 가브리엘과 아드리엔에게는 물랭의 오롤로주 거리에 있는 메종 그람페이르라는 지역 아틀리에의 재봉사 자리를 소개해 주었다. 메종 그람페이르는 혼수품과 신생아 용품 세트를 전문으로 제작했지만, 따로 주문을 받으면 여성복과 여아복을 만들기도 했다. 지

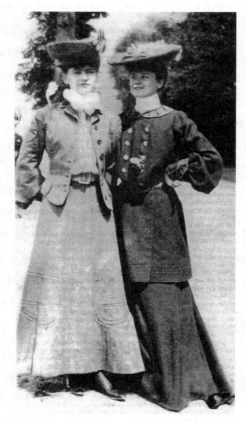

1902년 비시를 여행 중인 가브리엘 샤넬(왼쪽)과 아드리엔 샤넬

역 주민들은 사랑스러운 샤넬 아가씨들의 바느질 솜씨가 혀를 내두를 정도로 훌륭하다는 사실을 금방 알아차렸다. 곧 숙녀들이 옷을 만들어 달라고 특별 주문을 넣기 시작했다.

가브리엘과 아드리엔 샤넬은 독립생활의 소박한 즐거움을 맛보았다. 학생을 빈틈없이 감시하는 수녀들의 눈길에서 벗어난 둘은 퐁-장게 거리에 가구가 딸린 방을 빌려서 함께 지냈다. 둘은 빠듯한 생활비에 보태려고 다양한 바느질감을 받아서 일했고 기병대원을 상대하는 맞춤 양복점[70]에서 일손을 돕기 시작했다. 그 덕분에 샤넬이 사교 생활을 할 수 있는 환경이 마침내 갖추어졌다.

물랭에 주둔하는 젊은 장교들은 모데른 타이외르라는 양복점에 새로 온 젊고 예쁜 재봉사 두 명이 가게 뒤편에서 제복을 수선하는 모습을 발견하자 즉시 수작을 걸었다. 그들은 물랭의 역사적인 사교장 그랑 카페나 라 텅타시옹의 아치형 천장 아래서 차를 마시고 과일 소르베를 맛보며 정숙하게 나들이를 즐기자고 초대하는 것부터 시작했다. 곧 가브리엘과 아드리엔 샤넬은 그들에게 반해서 쫓아다니는 귀족 청년 무리에 둘러싸였다. 차 한 잔을 마시는 만남은 경마장 소풍으로, 그러더니 카페 콩세르 데이트로 바뀌었다. 이런 젊은 장교들 대부분에게 물랭의 작은 카바레는 그저 편안하게 놀러 가는 단골 술집, 가벼운 마음으로 유흥을 즐기는 장소일 뿐이었다. 하지만 가브리엘 샤넬에게 카바레는 전혀 다른 의미였다. 그녀는 카바레에서 처음으로 공연이라고 할 만한 것을 경험했고, 무대에 매력을 느꼈다. 마침내 새로운 세상으로

탈출할 길이 바로 이곳에 있었다. 가브리엘 샤넬은 스타가 될 것이다.

샤넬을 물랭의 젊은 아가씨로 알았던 지역 주민이나 옛 장교들은 샤넬이 풍기는 비범한 카리스마를 수십 년 동안 기억했다. 깡마르고 가슴도 빈약하며 다듬어지지 않은 거친 매력을 지닌 샤넬은 당시 뭇 남성이 따라다니던 전형적인 육감적 미인과 달랐다. 하지만 샤넬은 세상에 이름을 떨치기 훨씬 이전 아주 젊은 시절부터 사람의 마음을 어떻게 사로잡는지 잘 알았다. 그녀는 물랭에서 가장 인기 있는 카페 콩세르인 라 로통드에서 처음으로 무대에 오를 기회를 얻었고 관객의 마음을 홀리는 재능을 유감없이 발휘했다. 샤넬은 라 로통드에서 '포즈걸Poseuse'이 되었다. 포즈걸은 무대에서 공연하는 스타 뒤에 반원형으로 줄지어 서서 '포즈'를 취하는 예쁜 여성이었고, 각 공연 사이에 노래를 몇 곡 부를 수도 있었다. 이들은 고정적 급료를 받지는 못했지만, 관중 사이를 돌아다니며 팁을 받을 수는 있었다. 샤넬은 이렇게 포즈걸 활동을 시작했다.

가브리엘 샤넬은 노래에 그다지 재능이 없었지만, 라 로통드를 찾는 관객을 매료시켰고 곧 가장 인기 있는 포즈걸이 되었다. 샤넬이 짤막한 노래를 부르러 무대에 오르면 관중은 환호성을 질렀다. 샤넬은 라 로통드에서 부른 노래 덕분에 그 유명한 별명도 얻었다. 그녀에게 새로운 이름 '코코'를 선사한 노래는 수탉에 관한 노래 〈코-코-리-코Ko-Ko-Ri-Ko(꼬끼오)〉 또는 잃어버린 강아지[71]

에 관한 노래 〈아무도 코코를 못 봤니?Qui qu'a vu Coco〉(혹은 아마도 두 곡 모두)였다. 당시 프랑스 사람에게 '코코'는 여성의 이름이 아니라 애완동물에게 붙여 주는 애정 어린 이름이나, 더 나아가 직역하자면 '작은 암탉'이라는 뜻이고 비유적으로는 일종의 고급 매춘부를 가리키는 단어 '코코트Cocotte'처럼 들렸다. 라 로통드의 관객들은 매일 밤 '코코'를 외쳤고, 그렇게 '코코'는 샤넬의 이름이 되었다. 아마 샤넬은 사람들이 자기를 '코코'라고 부르도록 조금 부추겼을 것이다. 훗날 샤넬은 새로운 상품에 이름을 붙이는 데 상당히 탁월하다는 사실을 다시 증명했다.

하지만 우리의 코코는 코코트가 아니었다(적어도 그때까지는). 샤넬은 객석의 남성들이 보내는 아부를 아주 좋아했지만, 그녀가 수녀원에서 익힌 정숙함은 카바레 분장실의 자유분방한 분위기에도 쉽게 사라지지 않았다. 다른 포즈걸들은 무대 뒤에서 반쯤 벌거벗고 돌아다녔지만, 코코 샤넬은 그렇게 행동하지 않았다. "걔는 내숭을 떨었어요."[72] 물랭에서 샤넬을 알았던 어느 여성이 말했다. "옷을 갈아입어야 할 때는 분장실 문을 단단히 걸어 잠갔죠." 나체를 꺼리는 단정한 예의범절의 흔적은 샤넬이 미래에 만들어 내는 스타일에서도 특징적 요소가 되어 뚜렷하게 나타난다(샤넬은 맨살을 드러내거나 눈길을 끌려고 맨살을 이용하는 것을 언제나 싫어했다). 하지만 샤넬이 라 로통드에서 잘생기고 유명한 손님들의 감탄 어린 눈길을 받으면서, 그녀가 새로운 환경에서 느낀 더 느슨한 도덕관념에 대한 불편함도 줄어들기 시작했다.

2
새로운 세계

사교계 여성은 (…) 추악했다. [하지만] (…) 코코트는 찬란하고 (…) 남
다르고, 아주 아름답고, 매력적이었다. 코코트는 내가 읽었던 소설과
잘 어울렸다.[1] — 코코 샤넬

19세기 말 프랑스에서 가난하고 젊은 여성의 삶은 험난했을 것이
다. 샤넬 세 자매와 아드리엔 같은 처녀들은 예쁘고 매력적이었
지만, 결혼 지참금이 없거나 친인척 인맥이 부족했기 때문에 남
자를 만나는 것은 화를 자초하는 일이나 다름없었다. 하지만 남
자, 특히 부유한 남자와의 결혼은 마음의 평화와 안정적 생활을
꿈꿔 볼 수 있는 유일한 탈출 수단이었다. 샤넬 집안 아가씨 네 명
은 물랭의 명문가 청년들 사이에서 관심을 많이 끌었지만, 궁핍
한 처지와 배경 때문에 실질적으로 결혼할 수 없었다. 이들은 사
교계로 진출할 조건이 안 됐다. 그래서 남편감을 찾을 때 선택할
수 있는 길이 사실상 거의 없었다. 농부나 행상과 결혼해서 지독
한 가난에 시달리고 뼈 빠지게 일하며 살아가거나, 아니면 독신
생활을 계속하면서 이 결정에 따르는 힘겨운 선택에 용감히 맞서

야 했다. 미혼 여성은 종교에 귀의해서 육체적 쾌락을 모두 삼가 거나 하녀 따위의 일자리를 구할 수 있었다. 혹은 그 무엇보다도 위험한 세계를 헤쳐 나갈 수도 있었다. 즉, 다양한 정도의 편의와 존경을 받는 대가로 남성에게 혼외관계를 제공하는 여성이 될 수 있었다는 말이다.

이런 세계에서 가장 밑바닥에 있는 여성은 평범한 매춘부였고 최상층에 있는 여성은 코르티잔 또는 팜므 갈랑트*였다. 코르티 잔이나 팜므 갈랑트는 극장과 연계된 경우가 많았다. 코코트나 (한 번에 남자 한 명만 만나는 경우에는) 이레귈리에르Irrégulière (이들 의 난잡하고 부도덕한 사회적 지위 때문에 이런 이름이 붙었다)**로도 불리는 이들은 부유한 귀족을 만나는 화려한 여성들이었고, 이들 의 미모와 스타일, 세속적 태도 앞에서 '고상한' 부인들은 자주 자 신감을 잃고 부끄러워했다. 당시 정숙한 젊은 여성은 목욕이 위 험하고 부도덕한 행동이라고 배웠고 성적 문제에 관해서는 사실 상 완전히 무지했다. 하지만 팜므 갈랑트는 자주 목욕했고 환상 적인 향기를 내뿜었으며, 침실에서 어떻게 행동해야 하는지 잘 알았다.

물론, 아무나 코코트가 될 수는 없었다. 코코트가 되려면 외모, 매력, 인내심, 배짱, 지식까지 적절히 갖추어야만 했다. 하지만 힘 겹게 코코트의 지위를 성취해 낸 여인들에게 이 삶은 그렇게 나

* 코르티잔Courtesan과 팜므 갈랑트Femme galante 모두 상류 사회 남성의 사교계 모임에 동행하 여 공인된 정부 역할을 하던 고급 매춘부를 가리키는 말이다.
** 프랑스어 'irrégulièr'의 여성형으로, '난잡한', '비도덕적인', '방탕한'이라는 뜻이 있다.

쁘지만은 않았다. 이 '난잡한' 여성들은 애인에게 경제적으로 의존해야 했지만, 영리하다면 (그리고 운이 좋다면) 충분히 재산을 마련해서 나이가 들었을 때 은퇴하고 안락하게 살 수 있었다(어떤 경우에는 옛 정부가 그들 관계의 사업적 성격을 분명하게 인정하고 실제로 일종의 연금을 대주기도 했다). 하지만 사회의 주변부에서 이렇게 성공을 거두기란 쉽지 않았고 그런 사례도 드물었다. 실제로 코코트는 명문가 자제, 즉 사교계 남성과 결코 결혼하지 못했다.[2] 인생은 가시밭길이었다.

코코와 아드리엔, 그리고 언니를 따라 물랭에서 잠시 지냈던 앙투아네트는 의지할 곳 없던 젊은 시절을 잘 버텨 냈지만, 줄리아는 가시덤불에 걸려 넘어졌다. 줄리아는 어머니와 마찬가지로 마을 행상꾼의 매력에 굴복하고 말았고 아이를 뺐다. 그녀는 수도원을 떠나 애인과 함께 도망쳤고,[3] 1904년 11월 29일에 사생아를 낳았다. 줄리아는 아들에게 앙드레 팔라스André Palasse라고 이름을 지어 주었다. 아이의 친부는 아니지만 돈을 받는 대가로[4] 친부인 척 행세하는 데 동의한 앙투안 팔라스Antoine Palasse라는 물랭 거주 남성의 이름을 딴 듯하다. 줄리아는 애인과 함께 살았지만 동거 생활이 파탄에 이르자 다시 불행한 연애를 시작했다. 새로운 애인은 젊은 장교였다. 1910년, 줄리아는 장교에게서도 버림받자 샤넬 가문의 기나긴 비극적 역사에 자신의 이름 또한 올려 두었다. 줄리아는 28세의 나이에 스스로 목숨을 끊었다.

훗날 코코 샤넬은 언니 줄리아가 스스로 깊은 눈밭을 누차 굴러서 얼어 죽었다고 이야기했다. 줄리아가 5월에 세상을 떴다[5]

는 사실을 생각해 보면 신빙성 없는 이야기였다. 아마 샤넬에게는 언니의 죽음에 관한 자세한 사항을 감춰야 할 이유가 있었을 것이다. 그녀가 언니의 죽음에 개인적인 책임을 느꼈을지도 모른다. 샤넬은 가끔 줄리아의 애인이었던 장교가 너무나 매력적이어서 그녀 자신도 사랑에 빠졌었다고 넌지시 이야기했다. 어쩌면 샤넬이 언니의 애인을 유혹해서 상실감에 빠진 언니가[6] 자살하도록 몰아갔을 수도 있다. 우리로서는 절대로 진실을 알 수 없지만, 그런 행동은 코코 샤넬의 성격과 어긋나지 않았다. 어려서부터 너무도 외로웠던 샤넬은 사랑을 제로섬 게임이라고 생각했다. 샤넬이 보기에 이 게임에서 어느 여자가 이득을 본다면 다른 여자는 항상 손해를 보게 마련이었다. 게다가 그녀 자신의 가족까지 포함해서 어떤 여자든 경쟁자가 될 수 있었다. 이런 상황은 훗날 샤넬의 인생에서 자주 반복되었다. 샤넬은 계속해서 기혼 남성과 불륜 관계[7]를 맺었고, 그녀가 유혹했던 남자 중에는 친구나 고객을 포함해 그녀와 가까웠던 여성들의 남편도 있었다.

줄리아가 죽자, 처음에는 마을의 교구 사제가 고아가 된 여섯 살짜리 앙드레를 한동안 보살폈다. 하지만 곧 코코 샤넬이 조카를 돌보겠다고 나섰고, 비공식적으로 조카를 입양[8]해서 친자식처럼 대했다. 샤넬은 그저 조카를 향한 사랑과 연민 때문에 앙드레를 돌봤을 수도 있고, 죄책감을 달래려고 조카에게 헌신했을 수도 있다.

샤넬이 앙드레 팔라스에게 보여 준 평생의 애착을 두고 전기 작가들이나 저널리스트들은 제3의 설명을 제시하곤 했다. 앙드레

는 샤넬의 조카가 아니라 친아들이라는 주장이었다. 줄리아가 아니라 코코 샤넬이 물랭에서 아들을 낳았고, 곧 자기 마음대로 휘두를 수 있는 언니에게 아기를 돌보게 해서 출산 사실을 숨겼다는 소문은 수년간 수그러들지 않았다. 이 이야기를 증명할 확실한 증거는 앞으로도 절대 발견되지 않을 것 같다. 가브리엘 팔라스-라브뤼니Gabrielle Palasse-Labrunie(앙드레의 딸이자 샤넬의 종손녀)는 코코 할머니에게 한 번도 과거를 물어본 적이 없다고 했다. 할머니가 그런 질문을 받으면 화내리라는 사실을 알았기 때문이었다. "할머니는 어머니 같은 마음으로 우리 아버지를 사랑하셨어요." 라브뤼니가 이 주제에 대해서[9] 말한 것은 이뿐이다. 만약 정말 앙드레가 샤넬의 친아들이었다고 하더라도, 샤넬은 전혀 인정하지 않았을 것이다. 나중에 여러 친구들이 앙드레가 샤넬의 친아들이 아닌가 의심하며 수차례 캐물었지만, 샤넬은 시인하지 않았다. 앙드레가 샤넬의 아들이든 조카든, 샤넬은 다른 가족과의 관계를 거의 모두 부정했으면서도 앙드레만큼은 (그리고 훗날에는 앙드레의 자식도) 다정하게 받아들였다.

만약 앙드레 팔라스가 실제로 코코 샤넬의 아들이라면, 앙드레의 친아버지일 가능성이 가장 큰 남자를 한 명 꼽아 볼 수 있다. 샤넬이 라 로통드에서 일하던 시절, 샤넬에게 구애했던 수많은 남성 가운데 그녀가 사귀었던 첫 번째 애인인 에티엔 발장Étienne Balsan이었다. 에티엔 발장은 친절했지만 큰 매력은 없었고 특별히 잘생겼다거나 키가 크지도 않았으며, 귀족이 아니라 상류층 부르주아 출신이었다. 하지만 발장은 아주 쾌활하고 느긋했으며 굉장

히 부유했다. 그는 샤넬이 새로운 세상에 발 디딜 수 있도록 이상적이고 위안이 되는 여건을 마련해 주었다. 코코 샤넬은 초라한 유년 시절과 최상류층으로 올라선 성인 시절 사이의 경계를 막 넘어가려던 차였다. 샤넬에게 발장은 다른 세계로 들어가는 입장권이었다.

프랑스 중부 샤토루의 발장 가문은 섬유 산업으로 벌어들인 막대한 재산과 수세대에 걸친 전문 승마기수들로 잘 알려져 있었다. 1904년쯤 코코 샤넬이 에티엔 발장을 만났을 무렵, 막 퇴역한 발장은 양친을 모두 여의었던 상황이라 바라던 대로 어마어마한 유산을 마음껏[10] 즐길 수 있었다. 발장은 아직 이십 대인 데다가 가족의 의무에도 제약을 받지 않는 듯했고 자유롭게 부를 향유할 수 있었던 덕분에 쾌락으로 가득한 삶을 살았다. 그의 주 관심사는 여자와 폴로와 말이었다. 발장은 코코 샤넬을 만나던 당시 독신남처럼 생활했지만, 사실 결혼해서 어린 딸을 하나 두고 있었다. 발장의 손녀 키트리 텅페Quitterie Tempé의 말로는 발장이 이십 대 초에 수잔 부쇼Suzanne Bouchaud Balsan와 결혼했으며, 결혼식을 올릴 당시 수잔 부쇼는 임신한 상태였다. 발장 부부는 외동딸 클로드 발장Claude Balsan을 낳았고, 결혼하자마자 원만한 합의를 거쳐서 별거 생활을 시작했다. 텅페는 할머니 발장 부인이 "남편의 정부들을 눈감아 주었다"[11]라고 했다.

에티엔 발장은 사치스러운 생활에 걸맞은 무대를 마련하려고 시골 별장을 사려던 참이었다. 그가 구매하려던 곳은 콩피에뉴에 있는 샤토 드 르와얄리유 성으로, 원래 14세기에 필리프 4세

Philippe IV가 처소로 사용했던 수도원이었다.

코코 샤넬은 에티엔 발장을 만났을 당시 물랭에서 가수로서 명성이 날로 높아지고 있어서 더 나은 미래를 보장받을 것 같다는 희망을 품었다. 그녀의 상황은 여전히 불안정했지만, 그래도 형편이 나아지도록 도와주는 요소는 분명히 몇 가지 있었다. 그중 가장 중요한 것은 아드리엔 고모였다. 사랑스러운 아드리엔은 조카를 정신적으로 지지해 주고 변함없이 친구가 되어 주며 코코 샤넬의 '윙우먼Wingwoman'• 역할을 맡았다. 이 시기 코코와 아드리엔 샤넬은 파리로 기차 여행을 몇 차례 다녀왔을 수도 있다. 샤넬은 마르셀 애드리쉬와 대화를 나누다가 파리로 여행 갔던 경험을 은근히[12] 내비쳤지만 프랑스의 수도에서 무엇을 했는지, 무엇을 보았는지 자세하게 알려 주지는 않았다. 우리는 이 사랑스럽고 자유롭지만 궁핍한 아가씨들이 대도시를 즐기기에는 돈이 너무 부족하다는 사실을 깨달았으리라고 추측할 수 있을 뿐이다. 아마 이때는 샤넬이 임시로, 그리고 은밀하게 매춘하며 운을 시험해 보려던 시기였을 것이다.

코코와 아드리엔은 둘의 유대에 의지해서 끊임없이 닥쳐오는 압박과 위험에서 벗어나곤 했다. 예를 들어서 앙리와 비르지니-안젤리나 샤넬 부부가 아드리엔을 마을 공증인(아드리엔보다 나이가 훨씬 많아서 아드리엔은 그를 혐오스러워 했다)과 억지로 결혼시

• 원래 '윙맨Wingman'은 편대 비행에서 중심 비행기 옆이나 뒤에서 날며 보조해 주는 동료기나 조종사를 가리키는 말로, 도움을 베풀어 주는 친구나 가까운 지인을 뜻하기도 한다.

키려고 했을 때, 코코는 아드리엔이 부모님께 맞설 수 있도록 도와주었다. 코코가 없었다면 온순한 아드리엔은 결코 약혼을 깰 용기를 내지 못했을 것이다.

억지로 결혼할 위기에서 벗어난 아드리엔은 곧 물랭에서 가장 영향력 있는 사교계 인사였던 모드 마주엘Maud Mazuel의 눈에 들었다. 마주엘은 살롱을 운영하고 샤프롱Chaperone• 노릇을 하며 (그리고 어쩌면 포주로도 일하면서) 아름답지만 사회적 신분이 미미한 젊은 처녀들 사이에서 이름을 떨쳤다. 우아하면서도 세상 물정에 밝은 마주엘은 자택에서 티 파티를 자주 열었고, 초대받은 명문가 자제들은 그녀가 불러 모은 미인들과 어울릴 수 있었다. 코코와 아드리엔도 이런 모임에 참석했다. 아드리엔은 이런 사교 모임에 특히나 잘 어울렸다. 수많은 지역 귀족 청년이 아드리엔의 호감을 사려고 경쟁하기 시작했다.

비시는 (…) 존재하지 않는다.[13]
— 코코 샤넬

아드리엔은 자기처럼 신분이 미천한 아가씨에게는 흔치 않은 낭만적인 상황을 즐겼다. 그녀는 조카의 마음을 상하게 할 행동은 절대 하지 않았을 것이다. 하지만 성공하고 싶다는 야망과 갈망이라는 면에서 코코는 언제나 아드리엔보다 한발 앞서 있었다.

• 사교 모임이 있을 때 젊은 미혼 여성과 동행하여 보살펴 주던 나이 많은 여성

코코 샤넬은 라 로통드가 시시한 술집이라는 사실을 깨닫자 그녀가 알고 있던 더 화려한 도시, 비시에 진출하겠다고 목표를 세웠다. 그녀는 자기와 함께 가자고 고모를 설득했고, 둘은 오페레타Operreta•로 진로를 바꾸겠다는 코코의 꿈을 좇아 떠났다.

그 당시 이미 코코 샤넬의 '특별한 친구'가 되었던 에티엔 발장은 그녀의 계획이 어리석다는 사실을 깨우쳐 주려고 애썼다. 발장은 샤넬의 매력에 반했지만, 샤넬의 노래하는 목소리가 평범하다는 사실은 냉철하게 파악하고 있었다. "성공하지 못할 거요.[14] (…) 특별한 목소리가 없지 않소." 발장은 샤넬에게 이렇게 말했다. 하지만 그는 코코와 아드리엔에게 여행 경비 상당액을 내주고 옷감을 사 주며 여행 준비를 도와주었다. 코코와 아드리엔은 발장이 사 준 옷감으로 여행할 때 입을 새 옷을 직접 만들었다.

비시에서 코코와 아드리엔(각각 22세와 23세)은 물랭에서와 마찬가지로 자그마한 방을 하나 빌려서 지냈다. 하지만 비시는 모든 면에서 규모가 전혀 다른 도시였다. 매력과 아름다운 외모로는 성공하는 데 한계가 있었다. 돈도 거의 없고 인맥은 전혀 없었던 코코와 아드리엔은 실패를 맛봤다. 코코 샤넬은 버라이어티쇼와 오페레타를 상연하는 유명한 알카사르 극장에서 오디션을 볼 기회를 어렵사리 따냈지만, 극장 측에서는 샤넬의 목소리가 대단치 않다고 판단했다. 다만 극장 경영진은 샤넬이 매력적이라는

• 19세기 후반에 발달했던 대중적인 음악 희극. '작은 오페라'라는 뜻이며 희가극이나 경가극으로도 부른다.

사실을 알아채고 노래 수업을 받은 뒤 다시 찾아오라고 격려했다. 반면에 아드리엔은 그 자리에서 바로 거절당했고 곧 물랭과 구혼자 무리로 돌아갔다. 그녀는 좋은 친구가 된 모드 마주엘과 함께 살기로 했고, 물랭에서 서쪽으로 몇 킬로미터 떨어진 수비니에 있는 마주엘의 저택으로 들어갔다. 여전히 여러 귀족 청년이 아드리엔에게 관심을 보였고, 그중에는 모리스 드 넥송 남작 Baron Maurice de Nexon도 있었다. 아드리엔은 얼마간 여러 구애자 중에서 고민했지만, 결국 넥송과 사랑에 빠졌고 넥송도 아드리엔을 진심으로 아꼈다. 넥송은 귀족 남성 대부분과 달랐다. 아드리엔의 신분은 미천했고 넥송의 부모님은 결혼을 철석같이 반대했지만 그는 코코트 정부에게 변함없이 충실했다. 그는 부모님의 바람을 거역하고 평생 아드리엔에게 마음을 쏟았으며, 아드리엔과 결혼하지는 않았지만 수십 년 동안 함께 살았다.

코코 샤넬은 아직 비시에서 성공하겠다는 꿈을 포기하지 않았다. 샤넬은 인생을 스스로 개척해 나가야 한다는 사실도, 돈이 필요하다는 사실도 잘 알았으며 모든 공연을 향한 열정을 계속 키워 나갔다. 그녀는 자기 앞에 단 하나의 길만 펼쳐져 있다고 생각했고 반드시 그 길을 걷겠다고 다짐했다. 비시에 남은 샤넬은 극장에서 고무즈Gommeuse 역할을 따 내기를 바라며 노래와 춤 교습을 받기 시작했다. 포즈걸처럼 눈요기거리였던 고무즈는 노래와 춤으로 주연 배우나 가수를 보조했으며 검은색 스팽글 드레스를 입고 각 공연 사이에 노래를 몇 곡 불렀다(짤막한 검은색 스팽글 드

레스는 훗날 샤넬 쿠튀르에서 주요한 이브닝드레스가 되었다).

샤넬은 비시에서 지내며 한동안 행복했다. 그녀는 노래와 춤을 연습하는 일을 정말 좋아했고, 국제적인 휴양도시의 떠들썩한 활기도 정말 좋아했다. 하지만 돈이 점점 바닥나고 있었고 어떤 극장에서도 일자리를 얻을 수 없었다. 샤넬은 이런저런 바느질감을 받아서 일했다. 아마 에티엔 발장에게서도 어느 정도 도움을 받았을 것이다. 하지만 먹고살 만큼 벌려면 이것만으로는 부족했다. 이 시기 코코 샤넬은 아마 남자를 만나며 돈을 벌었을 것이다. 돈을 버는 가장 쉽고 빠른 길이었다. 그러나 에드몽드 샤를-루는 코코 샤넬이 곧 비시에서 가장 상징적인 존재가 되었다고 설명했다. 샤넬은 비시 최고의 스파 중 하나인 라 그랑 그리에서 '워터걸'이 되었다. 새하얀 앞치마, 옷과 잘 어울리는 모자, 작고 하얀 부츠로 꾸민 코코 샤넬은 워터걸 무리에 합류해서 숙취부터 담석증까지[15] 모든 고통에서 벗어나려는 온천 요양객들에게 따뜻한 광천수를 나눠 주었다.

스파에는 고객들이 걸어 다니거나 앉아 있는 자리에서 몇 발짝 아래에 커다란 수도꼭지로 둘러싸인 둥근 온천 샘이 있었다. 그 샘 앞에서 몇 시간씩 서 있는 비시의 유명한 워터걸들은 간호사와 웨이트리스와 쇼걸을 한데 합쳐 놓은 존재와 같았다. 워터걸은 코코 샤넬이 꿈꾸던 스타와 한참 멀었고, 샤넬은 멋지게 차려입은 손님들보다 말 그대로 아래에 서 있어야 한다는 사실에 분명히 속상했을 것이다. 날씨가 따스해지고 '요양' 시즌이 끝나가자, 샤넬의 비시 모험도 끝났다. 그녀는 가수로 성공하지 못할 것

이라는 사실을 깨달았고 온천수나 나눠 주며 살아갈 생각도 없었
기에 물랭으로 돌아갔다. 샤넬이 수치스럽다고 생각했던 다른 일
화와 마찬가지로 비시에서 잠시 지냈던 시절도 샤넬의 공식적인
인생 이야기에서 모두 제외되었다. 샤넬이 비시에서 요양하고 있
던 할아버지[16]를 방문했었다고 언급한 적은 있다. 불가능하지는
않겠지만 가능성은 낮은 일이다. "샤넬은 발장의 이레귈리에르가
되자[17] 자신의 과거를 향한 문을 모두 닫아 버린 듯하다." 에드몽
드 샤를-루가 말했다. "그녀는 어머니, 아버지, 형제자매들에 관
해 다시는 이야기하지 않았다."

　물랭으로 돌아온 23세의 코코 샤넬은 다소 혼란스러웠다. 모드
마주엘의 저택에서 지내는 아드리엔 고모가 모리스 드 넥송과 사
랑에 빠진 모습을 지켜본 샤넬은 자기에게도 보호자가 필요하다
는 사실을 깨달았다. 그녀는 셋방살이하는 재봉사 인생으로는 돌
아가지 않을 작정이었다. 그 대신, 샤넬은 전혀 다른 세계로 크게
도약했다. 그녀는 에티엔 발장의 거대한 석조 저택, 샤토 드 르와
얄리유로 들어갔다. 이 사건은 코코 샤넬이 전기 작가들에게 기
꺼이 사실이라고 인정했던 첫 번째 일화라는 데서 주목할 만하
다. 그렇다고 샤넬이 샤토 드 르와얄리유 생활에 관해서 단 하나
의 일관된 이야기를 들려줬다는 뜻은 아니다. 하지만 에티엔 발
장은 샤넬의 이야기에서 지워지지 않았다. 그는 샤넬의 과거 이
야기에서 뚜렷하게 드러나는 인물이었을 뿐만 아니라 샤넬이 가
깝게 지냈던 평생의 친구였다.

　에티엔 발장은 1904년에 샤토 드 르와얄리유를 사들였고, 이

저택을 말을 사육하고 경주를 벌이고 여성들을 접대하는 오락 중심지로 만들었다. 발장은 이 모든 활동의 전문가였다. 당시는 '신사 기수'도 테니스 선수처럼 랭킹이 매겨지던 시절이었고 발장은 최상위 랭킹, 공식적인 '일인자'로 평가받았다. 만약 가벼운 연애에도 이런 순위 매기기가 존재했다면, 발장은 역시 1위가 되었을 것이다. 샤토 드 르와얄리유에는 말 사육사와 훈련사, 기수들이 자주 드나들었을 뿐만 아니라, 발장이 초대한 미혼 친구들과 아름다운 코코트들도 끊임없이 찾아왔다.

샤넬은 늘 그렇듯 어떻게 해서 발장과 함께 살게 되었는지 매번 다르게 이야기했다. 폴 모랑에게는 발장이 나이 든 고모들의 사악한 손아귀에서 벗어나도록 도와줬다고 설명했다. 샤넬은 이렇게 이야기하면서 당시 나이를 훨씬 더 어리게 말했다. 그리고 자기가 너무 어려서 (고작 열여섯 살) 발장이 경찰에게 붙잡힐까 봐 걱정했다고 주장했다. "그의 친구들이 말했죠.[18] '코코는 너무 어려. 집으로 돌려보내게.'" 또한 샤넬은 발장이 유명한 코코트이자 폴리-베르제르Folies-Bergère• 무용수인 에밀리엔 달랑송Emilienne d'Alençon (육감적인 고급 매춘부였고 양성애자였다[19])과 헤어지고 나서 자기가 샤토 드 르와얄리유에 들어갔다고 말했다.

샤넬이 클로드 들레에게 들려준 이야기에서는 그녀가 말을 아주 좋아했으며 발장은 편안한 매력이 있었다는 사실이 잘 드러난다. 그녀는 마구간에서 말 훈련사와 기수들이 말을 훈련하는 모

• 버라이어티쇼나 댄스 공연을 상연하는 파리의 유명 카바레

습을 넋을 잃고 구경했던 오후를 묘사했다. "신선한 냄새를 들이마실[20] 수 있었죠. (…) 햇빛은 황금빛으로 반짝이고 (…) 말을 탄 기수와 사육사들이 한 줄로 정렬해서 달렸어요. (…) '인생이 얼마나 아름다운지.' 저는 한숨을 내쉬었죠. '저것들 모두 일 년 내내 내 거야.' 에티엔 발장이 대답했어요. '저것들을 당신 것으로도 만들어 보는 게 어때?'"

위 이야기에서 가장 진실처럼 들리는 내용은 샤넬이 아름다운 풍경과 동물, 시골 생활에서 느낀 짜릿한 자유를 몹시 사랑했다는 대목이다. 샤넬은 르와얄리유에 매료되었다. 그녀의 마음속에는 시골 소녀와 운동선수가 살고 있었고, 신선한 공기와 말은 그녀가 가장 열정을 불태웠던 대상 중에서도 언제나 1위를 차지했다. 그리고 이전까지의 상황이 어떠했든, 샤토 드 르와얄리유에서 샤넬은 결국 그녀만의 스위트룸에서 지냈다. 하지만 샤넬이 에밀리엔 달랑송을 대체했다는 주장은 완전히 정확하지 않을 수도 있다. 사실, 달랑송은 샤토 드 르와얄리유에 변함없이 방문했고 때로는 머물다 가기도 했다. 달랑송에게는 유명한 기수 알렉 카르테Alec Carter를 포함해 여러 애인이 있었지만, 르와얄리유의 느긋하고 색정적인 분위기를 고려해 보건대 아마 달랑송과 발장은 가끔 함께 침대에 누웠을 것이다.

코코 샤넬은 발장에게 가장 중요한 정부가 절대 아니었다. 샤토 드 르와얄리유에서 샤넬의 지위는 즐거운 기분전환거리와 비슷했고, 그녀는 발장이 가볍게 만나던 수많은 젊은 여성 중 한 명에 불과했다. 샤넬은 한동안 에밀리엔 달랑송과 굉장히 친하게

지냈지만, 그녀가 마르셀 애드리쉬에게 해 준 이야기에서는 샤넬이 달랑송을 분명히 경쟁자로 생각하고 적의를 품었다는 사실이 명백하게 드러난다. "에티엔 발장은 나이 든 여자를 좋아했어요. 그는 에밀리엔 달랑송을 받들어 모시다시피 했죠. 아름다움, 젊음, 이런 것들[21]에 관심이 없었어요." 1906년, 나이가 지긋했다는 에밀리엔 달랑송은 36세였고 황홀할 정도로 아름다웠다.

발장 가문은 크게 성공한 집안이었고, 나폴레옹 군대에 군복을 납품하던 시절부터 한 세기 넘게 막대한 재산을 쌓아 왔다. 에티엔 발장의 형인 루이-자크 발장Louis-Jacques Balsan은 24세에 항공기 산업의 선구자이자 성공한 기업가가 되었다. 그는 나중에 콘수엘로 밴더빌트Consuelo Vanderbilt와 결혼[22]하며 미국에서 가장 유력한 가문과 인연을 맺었다. 반면에 에티엔 발장은 자기에게 그렇게 큰 야망은 없다고 분명하게 밝혔다. 그가 관심을 쏟은 대상은 말이 전부였다.

에티엔 발장은 야심이 부족했을지라도 그만의 매력과 지략으로 부족함을 메웠다. 프랑스에서는 발장 같은 사람을 '지략가Débrouillard', 어떤 일이든 영악하게 해 내는 사람이라고 불렀다. 아마 발장은 이런 면 덕분에 샤넬과 가까워졌을 테다. 그는 분명히 코코 샤넬이 자기와 같은 지략가라는 사실을 알아챘을 것이다. 샤넬은 이미 타고난 신분에서 아주 멀리 벗어나 나아가고 있었기 때문이다.

코코 샤넬은 샤토 드 르와얄리유에 들어가기 전에 이미 성性 경험이 있었지만, 유한계급의 생활 방식에는 무지했다. 샤토 드 르

와얄리유의 외관은 샤넬에게 편안하고 친숙했을 것이다. 그곳은 오바진 수녀원과 마찬가지로 돌로 쌓은 거대한 중세 건축물이었고 원래 수도원으로 사용되었다. 하지만 성 내부에서 벌어지는 일은 종교와 거의 관련이 없었다. 에티엔 발장은 그 성을 일종의 고급스러운 사교 클럽처럼 사용했다. 샤토 드 르와얄리유에 머무는 사람들은 모두 젊었고 직업이 없었다. 르와얄리유 생활은 낮에는 말, 밤에는 파티 위주로 돌아갔다. 발장 무리는 성이 있는 콩피에뉴에서 지내지 않을 때면 파리 교외에 있는 롱샹 경마장이나 뱅센 경마장 등 다른 커다란 경마장으로 놀러 갔다.

샤토 드 르와얄리유에서 지내는 여성들은 아마 '이레귈리에르'였을 것이다. 하지만 샤넬은 이런 여성들 사이에서도 따돌림을 받았다. 발장의 성에는 에밀리엔 달랑송 외에도 무용수 리안 드 푸지Liane de Pougy와 아름다운 가수 마르트 다벨리Marthe Davelli(머리카락 색깔이 짙고 몸매가 날씬했던 다벨리는 코코 샤넬과 닮았다), 유명한 배우 가브리엘 도르지아Gabrielle Dorziat 등 이름을 널리 떨친 코르티잔들이 자주 드나들었다.

이 여성들 모두 왕족이나 상류 귀족과 사귀었다. 예를 들어 다벨리는 '설탕 남작' 콩스탕 세이Constant Say의 정부였다. 드 푸지(본명은 안 마리 차세뉴Anne Marie Chassaigne로 미천한 집안에서 태어났다)는 드 푸지 자작Vicomte de Pougy과 오랫동안 불륜 관계였고, 성도 자작의 성을 따랐다. 나중에 그녀는 옛 루마니아 공국인 몰다비아의 왕자 조르제스 기카Georges Ghika와 결혼해서 진짜 왕자비[23]가 되었다.

이들은 명문가 자제들과 아주 편안하게 어울렸을 뿐만 아니

라 명문가 자제의 배우자나 애인에 제격으로 보였다. 이 최고급 매춘부들(프랑스에서는 최고급 코르티잔을 '그랑 오리종탈Grande horizontale'이라고 부르기도 한다. 'Grande'는 '거대한', '위대한' 등을 의미하고, 'Horizontale'은 '매춘부'라는 뜻 외에도 '수평'이라는 뜻도 있으니 아주 멋진 표현이다)은 자신의 미모를 전문적으로 이용할 줄 아는 자기표현 기술의 대가였다. 그들은 코르셋으로 풍만한 몸매를 드러내는 법을 잘 알았다. 긴 머리카락을 매만져서 화려한 모양으로 꾸몄고, 화려한 모자와 베일을 썼다. 여행을 다닐 때면 실크와 벨벳으로 만들고 값을 매길 수 없는 보석(우수한 '매춘' 서비스를 통해 받아 낸 명예 훈장)으로 장식한 고급 드레스를 터질 듯 채운 짐 가방이 여러 개 필요했다. 이 여인들은 사교계 여성과 달리 정말로 무대를 경험했던 덕분에 화장에 관해 모르는 것이 없었고 화장을 꺼리지도 않았다. 다시 말해, 샤토 드 르와알리유의 여성들은 예술가였고, 그들이 만들어 낸 걸작은 바로 그들 자신이었다. 그들은 미모를 활용해서 세상과 서로를 쥐고 흔드는 방법을 오래전에 깨우쳤다. 그들 중 상당수는 동성애에 잠깐 빠지기도[24] 했다.

샤넬은 이 여성들을 관찰하고 배웠다. 그들은 사람을 주눅 들게 하지만 거부할 수 없이 매혹적이라는 사실을 깨달았다. 하지만 샤넬에게는 그들을 모방할 알맞은 도구가 전혀 없었다. 고급스러운 옷도, 장신구도, 심지어 꽉 끼는 드레스에 어울릴 만한 곡선미 넘치는 몸매도 없었다. 가슴도 엉덩이도 납작하고 소년 같은 코코 샤넬은 에밀리엔 달랑송과 다른 코르티잔을 따라 해 봤

자 자기에게 어울리지 않는다는 사실을 알았다. 게다가 에티엔 발장은 여러 면에서 후했지만 사치하는 버릇은 없었고, 샤넬에게 한 번도 보석이나 드레스를 사 주지 않았다. 하지만 영리한 지략가였던 코코 샤넬은 해결책을 찾아냈다.

샤토 드 르와얄리유에서 지내는 사람들은 낮 동안 대체로 승마 활동에 열중했는데, 이때 코코 샤넬은 옷차림에 신경 썼다. 샤넬은 자기가 여학생이나 톰보이 스타일로 꾸몄을 때 특히나 매력적으로 보인다는 사실을 잘 알아서 이런 스타일에 맞춰 다양한 옷을 입었고, 자주 발장의 옷장에서 옷을 빌려오기도 했다. 당시 찍은 사진을 보면, 샤넬은 남성용 오픈칼라 셔츠를 입고 여학생용 작은 넥타이를 맸으며 발장에게서 빌린 커다란 트위드 코트를 걸치고 단순한 밀짚모자를 쓰고 있다. 남자들과 똑같은 옷차림이었다. 당대에 유행하던 장식이 많고 화려한 모자 사이에서 샤넬이 쓴 작은 밀짚모자는 지극히 자연스럽고 시크한 멋을 뽐냈다("거대한 파이가 머리 위에서[25] 아슬아슬하게 균형을 잡고 있었죠. 깃털, 과일, 백로가 뒤섞여 있는 기념 건축물 같았어요." 샤넬은 다른 여성들이 쓴 모자를 이렇게 묘사했다).

에티엔 발장은 샤넬에게 화려한 옷을 사 주겠다고 제안하지는 않았지만, 크루아-생투안 거리에 있는 소박한 양복점을 소개해 주었다. 제복을 입는 하인들이나 지역 마부들이 옷을 사는 곳이었다. 몇 십 년 후 샤넬은 자기가 말 냄새를 풍기며 가게에 들어서자 재단사가 충격을 받았다고 회고했다. 그때까지 이 양복점에 옷을 사러 온 젊은 숙녀는 단 한 명도 없었다. 하지만 코코 샤

넬은 자신이 원하는 옷을 분명히 마음속에 그려 두고 있었다. 샤넬이 찾는 옷은 무릎 아래가 딱 달라붙는 승마 바지를 포함한 소년용 승마복으로, 샤토 드 르와얄리유에서 만난 영국인 말 사육사가 입고 있던 옷과 같았다. 재단사는 샤넬의 요구대로 옷을 만들었고, 가격이 아주 적당해서 샤넬은 남은 돈으로 새 승마 부츠[26]도 살 수 있었다.

코코 샤넬은 그저 남들에게 보여 주기 위해 옷을 입지 않았다. 샤넬은 승마술에 뛰어나야 샤토 드 르와얄리유에서 성공할 수 있다는 사실을 이해했다. 샤넬은 한 번도 꺾인 적 없었던 강철 같은 결의에 차서 승마를 배웠다. 그리고 그 결과는 모두의 예상을 뛰어넘었다. 발장은 샤넬에게 말을 탈 때 페티코트를 입은 연약한 숙녀처럼 다리를 모으고 옆으로 걸터앉는 방식이 아니라 진지한 남성 기수처럼 두 다리를 벌리고 앉아서 타는 방식을 가르쳤다. 수년 후, 코코 샤넬은 마구간 일꾼다운 걸쭉한 입담으로 말을 탈 때 자세를 제대로 유지하는 비결을 털어놓았다. "소중한 불알 두 짝을[27] 차고 있다고 상상해야 해요[샤넬은 이렇게 말하면서 두 손을 동그랗게 모아 쥐었다]. 그 위로 몸무게를 싣는다는 것은 말도 안 되죠." 그 뒤로 평생 샤넬은 남자처럼 생각하고 말하는 능력의 덕을 톡톡히 봤다.

샤넬은 르와얄리유에서 지냈던 기간에 관해 거의 이야기하지 않았지만, 그곳에 상당히 오래 머물렀다(아마 6년 가까이 지냈을 것이다). 파티와 승마, 경마장 소풍을 제외하면 샤토 드 르와얄리유에서의 생활은 상당히 한가로웠다. 샤넬은 아름답게 손질된 정원

을 산책하거나 성에서 기르는 동물, 특히 발장이 데려온 말썽꾸러기 원숭이[28]와 노는 일을 즐겼다. 다른 사람들은 가장무도회를 열거나 서로에게 짓궂은 장난을 치는 등 사교 모임에서 재미를 찾았다. 한번은 주교를 저녁 식사에 초대한 발장이 친구들에게 정숙하게 차려입고 불경스러운 말이나 신성 모독은 자제하고 예의 바르게 행동해 달라고 간곡하게 설득했다. 주교는 공식 예복을 갖춰 입고 샤토 드 르와얄리유에 도착했지만, 곧 사회적·종교적 의례를 모두 잊어버렸다. 그는 거나하게 취해서 하녀 중 한 명에게 달려들었고 계속해서 다른 남성들에게 같이 자자고 음탕하게 제안하기 시작했다. 저녁 식사에 초대받은 다른 손님들은 겁에 질렸다. 하지만 발장이 사실 주교는 파리에서 활동하는 배우이며 마르트 다벨리의 친구라고 털어놓았다. 모두 에티엔 발장과 마르트 다벨리가 장난삼아 꾸며 낸 계획[29]이었다. 코코 샤넬은 샤토 드 르와얄리유에서 이렇게 신나는 소동을 겪으며 지냈다.

샤넬은 샤토 드 르와얄리유의 퇴폐적인 분위기에 충격 받았다. 그녀는 루이즈 드 빌모랭에게 발장의 친구들과 함께했던 생활을 이렇게 묘사했다. "부자들이 굉장하게 놀았어요.[30] (…) 그들은 부유했죠. 그들을 막을 수 있는 것은 아무것도 없었어요. 돈이 있으니 자유로웠어요." 샤넬은 아직 돈이 없었지만, 그곳에서 정말로 여유롭게 지냈고 그런 생활이 몹시 행복했다. 샤넬은 매일 오랫동안 침대에 누워서 카페 오레를 마시고 저속한 소설을 읽으며 빈둥대기로 유명해졌다. 한낮이 되어도 침대에서 일어나지 않을 때도 있었다. 발장과 그의 친구들은 모두 젊고 비교적 사고도 개

방적이었지만, 그들 사이에는 특정한 사회적 위계질서가 여전히 강력하게 작동했다. 샤넬이 샤토 드 르와얄리유에서 지내는 다른 손님들과 같은 지위를 누릴 수는 없었다. 신분이 더 높은 손님(예를 들어 결혼한 사교계 숙녀)이 성에 방문하면 이 소년 같은 고아는 하인들과 함께 따로 식사하라고 요청받았다. 또 발장은 경마장에 놀러 가서도 작위를 받은 귀부인이나 부모들이 주변에 있을 때면 조심스럽게 샤넬을 마권 업자, 창녀들과 함께 멀리 떼어 놓았다. 샤넬은 우승마 표창식 자리에[31] 들어갈 수 없었다. 샤넬은 이런 대접을 받으면서 분명히 한스러웠겠지만, 당시든 나중에든 절대 불평하지 않았다. 언제나 발장에게 고마워했고, 평생 발장과 친하게 지냈다.

하지만 코코 샤넬은 부유한 코르티잔들의 무기력한 생활 방식과 전혀 맞지 않았고, 2등 취급을 받아야 하는 사회적 지위도 아직 떨쳐 내지 못했다. 샤넬은 결코 샤토 드 르와얄리유의 여주인이 되지 못했고, 스스로 그 사실을 잘 알았다. 발장은 샤넬을 아꼈고 그들은 틀림없이 동침했지만 서로 사랑하지는 않았다. 그들은 섹스를 즐기는 동료에 더 가까웠다.

게다가 코코 샤넬은 샤토 드 르와얄리유에서 안락하게 지내면서도 독립하고 싶다는 열망을 포기할 수 없었다. 샤넬은 남자에게 의존하는 일이 얼마나 위험한지 너무도 잘 알고 있었고, 어떻게 해서든 특별한 존재가 되고 싶은 욕심에 불탔다. 그녀는 무대 위의 스타가 되겠다는 꿈을 포기한 후 다른 방식으로 스포트라이트를 받으려고 했다. "저는 탈출해서[32] 저만의 창조물로 우주의

중심이 되고 싶었어요. 주변부에 계속 남아 있고 싶지도, 다른 사람의 우주 속 일부가 되고 싶지도 않았어요."

샤넬의 탈출 계획은 점점 뚜렷해졌다. 샤넬이 현 상태에서 탈출할 수 있는 길은 바로 남들과 다른 그녀만의 개성에, 그녀가 필요해서 만들어 냈던 독특한 스타일에 놓여 있었다. 코코 샤넬이 자랑했던 사내아이 같고 단순한 스타일은 온 바닥을 휩쓸고 다니는 치렁치렁한 치마와 페티코트, 코르셋으로 치장한 르와얄리유 여성들 곁에서 너무도 매력적으로 신선하고 모던해 보였다. 샤넬은 대세를 거스르는 자기만의 직감을 따르고 발장의 말 사육사들처럼 꾸며 입으면서 처음으로 패션 열풍을 일으켰다. 샤넬의 작은 승마복, 남성용 오버코트, 귀여운 밀짚모자 때문에 르와얄리유에 머무는 여성 무리의 화려한 옷과 보석은 모두 한물간 구식처럼 보였다. 샤넬도 이 사실을 똑똑히 볼 수 있었다. "내가 한때 꿈꾸었던[33] 과도하리만치 사치스럽게 차려입던 시대, 소설 속 여주인공의 드레스가 지배하던 시대는 끝났다. (…) 호화스러운 옷은 내게 어울리지 않는다는 사실을 깨달았다. (…) 나는 나의 (…) 저렴한 옷을 고수했다." 곧 샤토 드 르와얄리유의 전설적인 미인들이 3층에 있는 코코 샤넬의 침실에 떼를 지어 몰려들어서 샤넬의 모자를 써 보았고, 샤넬의 창조물로 꾸민 자기 모습을 감상하기 위해 거울 앞을 차지하려고 다투었다.

발장은 조금도 가만히 있지 못하는 샤넬의 성격을 잘 알아서 여성용 모자를 본격적으로 만들어 보라고 권했다. 발장이 보기에 친구들에게 선물할 모자를 만드는 일은 지루해 하는 애인에

게 완벽한 기분전환 거리가 될 듯했다. 샤넬은 기회가 생기자 냉큼 달려들었다. 그녀는 파리로 여행을 떠났을 때 갤러리 라파예트 백화점에서 아무 장식이 없는 단순한 밀짚모자를 수십 개 사왔고, 루이즈 큰고모의 집에 방문[34]했을 때처럼 샤토 드 르와얄리유의 침실에서 손수 모자를 꾸몄다. 샤넬이 만든 모자는 센세이션을 일으켰다. 단순히 모자가 여성의 머리에 잘 맞았기 때문은 아니었다. 샤넬은 직접 만든 모자가 바람에 날아가지 않도록 늘 이마까지 낮게 모자를 눌러쓰고 다녔다. 당대 숙녀들은 대체로 모자를 머리 꼭대기에 그저 접시처럼 얹어 두고 핀이나 베일로 고정했지만, 샤넬은 그런 모습이 우스꽝스럽고 비실용적이라고 생각했다.

에밀리엔 달랑송 같은 여성들이 샤넬의 모자를 쓰고 다니자, 세간의 이목을 끄는 다른 아가씨들도 샤넬의 모자를 탐내는 일은 시간문제가 되었다. 처음에 코코 샤넬의 친구들은 매력적인 새 모자를 어디서 구했냐는 질문을 받자 대충 파리에 있는 모자 가게라고 둘러대며 거짓말하곤 했다. 하지만 그들은 곧 샤넬의 이름을 털어놓았다. 별안간 샤넬에게 자그마한 사업이 생겼다. 더 정확히 말하자면 샤넬이 사업을 만들었다. 샤넬은 성의 침실에서는 모자 사업을 운영할 수 없었다. 그녀는 가게를 내고 싶었고 도움을 청할 수 있는 유일한 후원자, 에티엔 발장에게 달려갔다.

발장은 샤넬이 가게를 내도록 도와 달라고 부탁할 줄은 예상하지 못했다. 샤넬에게 취미로 모자를 만들어 보라고 격려하는 것과 진지한 사업을 지원하는 것은 전혀 다른 문제였다. 게다가 당

대 샤넬 같은 여성들은 일하거나 사업체를 경영하지 않았다. 발장은 아주 회의적이었지만, 어쨌거나 그가 파리에 소유하고 있던 독신용 아파트를 사용하라고 제안했다. 수년 동안 애인 여러 명에게 파리 제8구 말레제르브 대로 160번지에 있는 아파트에서 지내라고 허락해 주었지만, 그곳에서 모자 가게를 열겠다는 애인은 처음이었다. 샤넬은 르와얄리유와 파리를 오가며 생활하기 시작했다.

1909년 어느 때, 코코 샤넬은 파리에서 특별한 치료법을 찾아 나선 듯하다. '천사를 만드는 사람Faiseuse d'anges '•이라고 완곡하게 부르는 은밀한 전문가가 필요한 일이었다. 샤넬의 친구들은 샤넬이 그녀와 비슷한 처지에 있던 수많은 여성과 똑같은 운명을 맞고 말았다고 수년간 속삭였다. 그 운명이란 바로 임신이었다. 만약 샤넬이 낙태했다고 하더라도 그녀는 한 번도 그런 사실을 입에 올린 적이 없었다. 하지만 샤넬의 수많은 지인을 인터뷰했던 전기 작가 마르셀 애드리쉬는 샤넬이 낙태했다는 이야기가 신빙성 있다고 생각했다. 게다가 불법 낙태 시술은 샤넬이 평생 불임[35]이었던 이유를 설명해 줄 수 있을 것이다.

샤넬은 여전히 새 직업에 몰두하고 발장과 관계를 이어갔지만, 1909년부터 변한 듯하다. 아마 낙태가 그 이유였을 것이다. 샤넬은 샤토 드 르와얄리유에서 펼쳐지는 경박한 일들에 싫증을 냈다. 코코 샤넬에게는 더 진지한 삶과 더 진지한 사랑이 필요했다.

• 낙태 전문 산파를 가리키는 말

3
함께 디자인하다: 코코 샤넬과
아서 에드워드 '보이' 카펠

> 보이는 잘생기고 비밀스럽고 매혹적이었다. 단순히 잘생긴 것이 아니라 눈이 부셨다. 나는 그의 태연함, 그의 초록색 눈동자를 사모했다. 그는 위풍당당한 말, 강인한 말을 탔다. 나는 그에게 반했다. 나는 [에티엔 발장을] 한 번도 사랑한 적이 없다. 이 영국인과 나는 단 한 마디도 주고받지 않았다. (…) 그는 내가 사랑한 유일한 남자였다. 그는 이제 세상에 없다. 나는 결코 그를 잊지 않았다. 그이는 내 인생에 커다란 기회를 안겨 주었다. (…) 그는 내게 아버지이자 형제이자 가족 전체와 같았다.[1] ― 코코 샤넬

아서 에드워드 '보이' 카펠과 처음 만난 순간을 묘사하는 코코 샤넬의 이야기는 아마 그녀가 탐독했던 감상적인 소설에서 베껴 온 것일지도 모른다. 샤넬은 그 순간을 세세하게 회고하면서 카펠과 친분을 쌓아 가던 몇 달을 아무 말 없이도 서로를 이해했던 한 순간으로 압축했다. 샤넬은 프랑스 남서부의 포라는 도시에서 말을 타다가 카펠을 만나 첫눈에 반했으며, 둘은 서로에게서 눈을 떼지 못했다고 회상했다. (폴 모랑은 샤넬이 들려준 이야기가 문학적 가능성이 있다고 생각해서 이 이야기를 바탕으로 소설[2] 『루이스와 이

렌*Lewis et Irène*』을 썼다.) 샤넬의 말로는, 카펠이 다음 날 아침 기차를 타고 파리로 떠날 예정이라고 알려 주자 샤넬은 모든 것을 포기하고 그를 따라나서기로 마음먹었고 다음 날 짐도 제대로 챙기지 못한 채 기차역으로 나섰다고 한다. 카펠은 샤넬을 보고도 놀라지 않았으며 그저 그녀를 향해 "두 팔을 벌렸다." 그렇게 10년간 이어진 로맨스[3]가 시작됐다.

코코 샤넬은 틀림없이 이 이야기를 윤색했을 것이다(그리고 분명히 여행 가방을 챙겨서 기차역으로 갔을 테다). 하지만 이 이야기는 확실한 사실도 알려 준다는 데서 의미가 있다. 샤넬은 25세에 카펠을 만났고, 그는 언제나 샤넬이 편안하게 안길 수 있는 아늑한 품이 되어 주었다. 샤넬의 말이 옳았다. 카펠은 샤넬의 '인생에 커다란 기회'를 안겨 주었다. 그는 샤넬의 인생에서 강력한 기폭제였고, 깜짝 놀랄 만한 폭발을 일으켰다.

물론 샤넬과 카펠은 정말로 말을 타다가 만났을 수도 있다. 아마 1908년, 귀족 폴로 클럽[4]에서 발장과 친분을 쌓은 카펠이 샤토 드 르와얄리유에 자주 방문하기 시작하면서 샤넬을 만났을 것이다. 처음에 둘의 관계는 샤넬이 묘사한 대로 급속히 또는 소설처럼 진전되지는 않았을 테지만, 그들의 관계는 오래도록 이어진 진정한 사랑이었고 샤넬이 맺은 인간관계 중에서 단연 가장 중요한 것이었다. "그가 나를 낳았어요."[5] 샤넬은 카펠을 이렇게 설명했다. 그리고 은유적으로 말하자면 보이 카펠은 정말로 샤넬을 낳았다. 샤넬은 카펠의 사랑과 후견 덕분에 '코코 샤넬'로 태어났다. 카펠은 샤넬의 정신을 일깨웠고, 샤넬의 몸을 흥분으로 가득

채웠고, 샤넬이 생각하도록 가르쳤고, 샤넬에게 사업 감각을 불어넣었고, 샤넬에게 예술과 문학, 정치, 음악, 철학을 알려 줬다.

발장은 샤넬에게 다정한 친구가 되어 주었고 대단하지는 않지만 경제적으로도 지원해 주었다. 그는 샤넬에게 중요한 기회의 창을 열어 주었다. 하지만 카펠은 기회의 문을 활짝 열어젖혔다. 보이 카펠은 코코 샤넬을 '이해'할 수 있었다. 그는 몸집이 자그마하고 기지가 예리한 재봉사라는 외면 아래 감추어져 있는 의욕 넘치고 욕심 많고 총명한 영혼을 꿰뚫어 보았다. 샤넬과 카펠의 연애는 샤넬의 개인사를 형성했을 뿐만 아니라, 세계적인 샤넬 제국을 건설하는 과정부터 오늘날까지 샤넬의 미학에서 찾아볼 수 있는 해방적 특징을 빚어냈다. 카펠은 샤넬을 자유의 몸으로 만들어 주었고, 이로써 여성 패션을 전복했던 막강한 힘을 탄생시켰다. 바로 여성을 해방하는 충동을 담은 새로운 드레스 디자인이었다.

드레스에 대한 샤넬의 새로운 접근법은 하나의 철학이었고, 이 철학은 국제 정치에 관한 카펠의 매우 진지하고 박식한 견해와 떼려야 뗄 수 없었다. 샤넬은 카펠과 인연을 맺고 카펠에게서 영향을 받으며 그의 의견을 접했다. 실제로, 우리는 샤넬이 카펠과 만나던 시기에 일으켰던 초기 패션 혁명이 유럽의 정치적 상황과 관련 있었다는 사실을 분명히 확인할 수 있다. 코코 샤넬은 1908년부터 1918년까지, 즉 '보이' 시절에 겪었던 (개인적·직업적) 변화 덕분에 여성의 자유를 상징하는 존경스러운 인물이라는 역할을 지속적으로 맡을 수 있었다. 카펠의 비밀스러운 생애와 작업이 새

롭게 알려지면서, 우리는 샤넬과 카펠을 하나로 묶어 주었던 아주 특별한 유대감을 더 자세히 알 수 있게 됐다.

몹시 학구적이고 지적 열정이 대단했던 카펠은 신념과 이상을 위해 살았다. 그는 사회 정의, 영혼과 정신, 경제, 외교 정책 같은 문제를 늘 숙고했고 이 주제에 관해 아주 흥미로운 책을 두 권 썼다(두 번째 책은 사후에 출간되었다). 또한 그는 프랑스인 어머니와 영국인 아버지 사이에서 태어난 덕분에 프랑스어와 영어를 완벽하게 구사할 줄 알았던 진정한 문화적 혼성체였다. 그는 영국에서 교육받았지만 오랫동안 파리에서 살았고, 샤토 드 르와얄리유에서 지내던 사람들 중 대부분과는 달리 파리의 활력 넘치고 약동하는 문화에 완전히 편안하게 어우러졌다.

카펠이 발장이나 발장의 친구들과 가장 뚜렷하게 달랐던 점은 샤토 드 르와얄리유에서 낯설었던 개념인 '일'에 관한 생각이었다. 발장의 남성 친구들은 작위를 받은 귀족이거나 유서 깊은 상류층 부르주아 출신이었다. 이런 남성들은 대개 직업이 없었다. 하지만 카펠의 가문은 부를 축적한 지 겨우 한 세대도 안 된 신흥 부르주아 가문이었다. 보이 카펠의 아버지 아서 조지프 카펠Arthur Joseph Capel은 미천한 집안에서 태어났다. 보이 카펠의 할머니는 아일랜드 출신 하숙집 가정부였다. 아서 조지프 카펠은 베르트 로랭 카펠Berthe Andrée Anne Eugénie Lorin Capel과 결혼하고 몇 년 후에야 석탄 수송과 원양 여객선 사업으로 가산을 모을 수 있었다. 보이 카펠은 아버지가 가업을 육성하고 발전시키는 모습을 지켜보며 기업가 정신을 배웠다. 1901년, 아서 조지프 카펠은 은퇴하고 투

자 수익으로 안락하게 지냈다.[6] 하지만 보이 카펠은 가족의 재산에 의지해서 생활하는 데 만족하지 못해서 직접 일을 하며 생계를 꾸렸고, 집안의 재산을 더 크게 불려 놓았다.

코코 샤넬이 파리의 말레제르브 대로 160번지에 있는 발장의 아파트에서 지내며 모자를 만들던 당시, 카펠도 겨우 몇 걸음 떨어진 말레제르브 138번지 아파트에서 지냈다(카펠이 이 아파트를 선택한 이유가 친구 발장과 가까이 지낼 수 있어서인지, 아니면 샤넬 근처에서 지내고 싶어서였는지는 확실하지 않다). 카펠은 샤넬을 높이 평가했고, 샤넬의 포부를 귀 기울여 들었다. 그는 화려한 숙녀 친구들에게 샤넬의 스튜디오에 가서 모자를 구경해 보라고 권했다. 이 아가씨들은 모두 매력적인 모자 디자인과 샤넬의 사근사근한 태도에 반해서 충실한 새 고객이 되었다.

코코 샤넬은 행상의 딸답게 타고난 장사꾼이었다. 곧 도와줄 일손이 필요한 수준으로 사업이 확장되었다. 당시 비시에서 지냈던 샤넬의 여동생 앙투아네트는 언니처럼 카바레 가수가 되려고 했지만 그다지 성과가 없었다. 아드리엔 고모가 (애인 모리스 드 넥송에게 지원을 받아서) 경제적으로 조금씩 앙투아네트를 돕고 있었지만, 이제 훨씬 더 나은 미래가 희미하게 빛나기 시작했다. 코코 샤넬은 동생에게 파리로 와서 일을 도와 달라고 부탁했다.

라 메종 샤넬의 아카이브에는 현재까지 남아 있는 가장 이른 시점에 발급된 사업 등록증이 보관되어 있다. 등록증의 첫 번째 항목에는 1910년 1월 1일이라는 날짜가 기재되어 있다. 이 서류에는 만년필로 정성 들여 쓴 '마드무아젤 샤넬, 앙투아네트'라는 이

름이 나타난다. 앙투아네트는 판매 수수료로 전체 매출의 10퍼센트[7]를 받는 판매원으로 기록되어 있다. 앙투아네트는 언니처럼 재능 있거나 명민하지 않았지만, 샤넬 가문의 다른 장점을 물려받았다. 그녀는 누구든 인정할 만큼 예쁘고 매력적이었으며, (가장 중요하게는) 근면하고 성실하게 일했다. 앙투아네트는 파리로 올라와서 기회를 붙잡았다.

앙투아네트는 언니가 지내는 말레제르브 아파트에 짐을 풀었다. 낮에는 손님을 맞아서 모자를 고르도록 도와주었고, 밤에는 뒤편 침실에서 잤다. 그 침실은 원래 코코 샤넬이 쓰던 방이었지만, 아무도 불편해 하지 않았다. 샤넬과 카펠이 훨씬 더 자주 함께 시간을 보냈기 때문이다. 샤넬은 파리에 머물 때면 밤마다 카펠의 아파트를 찾아갔다.

에티엔 발장도 이 상황을 모르지 않았다. 엄밀히 말해서 샤넬은 여전히 발장의 '소유'였다. 샤넬은 발장의 이레귈리에였다. 하지만 세상사에 밝아 이런 일에 익숙했던 발장은 코코와 카펠의 로맨스를 인정했고, 둘의 관계가 그저 악의 없이 장난스러운 연애에 불과하다고 생각했다. 또 발장에게는 샤토 드 르와알리유에서 즐겁게 만날 수 있는 젊은 미인들이 아주 많았다. 발장은 여전히 샤넬의 사업을 회의적으로 생각하면서도 계속해서 샤넬을 도와주었다. 샤넬은 사업이 성장하자 톰보이 스타일의 단순한 저지 세퍼레이츠 같은 옷도 함께 팔기 시작했다. 그러자 발장은 말레제르브 대로의 아파트를 빌려준 것에 이어, 샤넬이 패션 전문가에게 배울 수 있도록 파리의 뛰어난 재봉사 뤼시엔 라바테Lucienne

Rabaté를 고용해 주었다.

라바테는 젊었지만(샤넬보다 세 살 더 어렸다) 패션계에서 오랜 경력을 자랑했다. 라바테는 샤넬과 달리 정식 패션 교육을 받았고 명망 높은 세 루이스Chez Lewis 쿠튀르 하우스에서 일했다. 그녀는 갸르니소스Garnisseuse(옷이나 모자에 장식물을 붙이는 직공)와 에드 세공드Aide-seconde(제2 조수) 같은 수습생 자리를 거친 후 마침내 고객을 맞이하고 가봉을 감독하는 프티 프리미에르Petite première 지위를 얻었기에 이미 업계 내 직급이 높았다. 샤넬처럼 정식 훈련을 받지 않은 초보에게 뤼시엔 라바테는 귀한 자산이었다. 라바테는 샤넬에게 숙련된 바느질 솜씨와 경영 지식을 전수했을 뿐만 아니라, 아주 유능한 조수 두 명과 세 루이스 하우스의 상류 사회 고객과 유명 인사를 함께 데리고 왔다.

하지만 말레제르브 아파트에 임시변통으로 꾸린 스튜디오는 라바테가 알고 있었던 질서정연하고 전문적인 환경과 닮은 점이 거의 없었다. 사업은 전도유망했지만, 코코와 앙투아네트 샤넬 자매는 사업을 운영하고 회계 장부를 기장하는 일에 관해서는 아무것도 몰랐다. 게다가 타고난 성정이 오만했던 코코 샤넬은 라바테가 경영에 개입하려 들자 분개했고 의사 결정 권한을 조금도 양보하지 않으려 했다. 설상가상으로 샤넬 자매는 최고급 살롱에서 보여 주는 분별력 있는 태도와 예의범절을 몰랐다. 호사스러운 파리의 아파트에 가게를 차려 놓고 새로운 모험에 나서서 들뜬 샤넬 자매는 온종일 스튜디오에서 농담을 주고받으며 웃고 떠들었다. 때로는 카바레 가수로 활동했을 때 배웠던 외설적인 노

래를 부르기도 했다. 그들은 자제해 달라는 라바테의 간절한 부탁을 무시했다. 또한 라바테가 덜 '바람직한' 손님들, 다시 말해 상류층 고객과 어울리기에는 지나치게 꼴사납다고 생각했던 여성들을 가게에서 내보내거나 적어도 다른 고객과 떼어 놓으려고 했을 때도 샤넬 자매는 라바테의 노력을 무시했다. 코코 샤넬은 라바테의 생각에 코웃음을 쳤다. 심지어 앙리 드 로스차일드Baron Henri de Rothschild의 부인인 로스차일드 남작 부인Baroness Edouard de Rothschild과 정부인 아름다운 배우8 질다 다르티Gilda Darthy가 똑같은 시간에 스튜디오를 방문해서 가봉하도록 일정을 잡아도 아무 문제가 없다고 생각했다. 라바테는 좌절을 느끼고 결국 가게를 떠났다. 하지만 판매원으로서 능란한 말솜씨9가 일취월장한 샤넬이 다시 라바테를 구슬려서 데리고 돌아왔다.

샤넬은 스튜디오를 연 지 1년이 지나고 사업이 번창하자 발장의 아파트보다 더 넓은 곳에서 사업을 확장하기를 간절하게 바랐다. 하지만 그러려면 사업 자금과 새 공간이 필요했다. 당장은 돈도 공간도 마련할 수 없을 것처럼 보였다. 발장은 샤넬이 정말로 성공을 거둘 수 있으리라는 전망에 여전히 회의적이었기에 돈을 빌려 달라는 샤넬의 부탁을 거절했다. 하지만 카펠은 샤넬이 뭔가 이루어 내고 있다고 생각했다. 그는 샤넬과 사랑에 빠졌고, 샤넬의 야심에 탄복했다. 그는 어린 시절부터 절친하게 지냈던 엘리자베트 드 그라몽Élisabeth de Gramont에게 샤넬의 투지와 능력에 관해 이야기했다. 그라몽은 카펠이 해 준 이야기를 기억하고 있었다. "나태함이 여성을, 특히 총명한 여성을 얼마나 무겁게 짓누

르는지 당신은 이해 못 할 거야. 그런데 코코는 총명하지. (…) 사업을 경영하는 데 필요한 자질[10]을 갖췄어." 둘의 사랑이 더욱 깊어지자, 샤넬은 자기 대신 발장을 만나 이야기를 나눠 보라고 카펠을 설득했다.

발장은 결국 카펠의 설득에 넘어갔다. 발장과 카펠은 함께 계획을 세웠다. 발장은 샤넬이 말레제르브 아파트 전체를 완전히 소유해서 아틀리에로 쓰도록 허락했고, 카펠은 추가로 필요한 자금을 지원하기로 했다. 샤넬은 기뻐서 가슴이 두근거렸다. 샤넬 자매는 아파트 전체를 마음대로 사용할 수 있게 되자 침실을 두 번째 스튜디오 공간으로 꾸몄다. 앙투아네트는 낮에는 이 새로운 스튜디오에서 일했고, 밤에는 파르크 몽소 가 8번지에 새롭게 빌린 방으로 돌아갔다. 코코 샤넬은 이미 말레제르브 아파트의 침실은 아예 쓰지 않고 있었다.

샤넬은 카펠의 격려에 힘입어 다른 관점에서 자기 자신을 바라보기 시작했다. 스스로를 재능 있고 미래가 유망한 사람, 존중받을 가치가 있는 사람으로 인식했다. "그는 내 말에 귀 기울였어요.[11] 그리고 뭔가 할 말이 있다는 인상을 줬죠." 샤넬이 빌모랭에게 털어놓았다. 카펠은 샤넬을 진지하게 생각했기 때문에 잔인할 정도로 솔직하게 대했고, 샤넬의 심술궂고 상스러운 유머(샤넬은 방어적으로 굴면서 다른 여성을 자주 비난하곤 했다. "그들은 너무 못생겼어![12] (…) 너무 추잡해!"), 부족한 학식, 심지어 나쁜 시력까지 지적했다. 그는 샤넬에게 정치에 관해서 이야기하고 읽어 볼 만한 책을 주었다. 샤넬은 카펠의 가장 냉정한 비판까지도 기꺼

이 받아들였다. "그는 나를 가르칠 때 응석을 받아 주며 애지중지하지 않았어요." 샤넬이 폴 모랑에게 말했다. "제 행동을 따끔하게 지적했죠.[13] '버릇없는 행동이오.', '거짓말을 했군요.', '틀렸소.' 그는 여성을 정말로 잘 알았고 분별을 잃지 않았어요. 여성을 사랑하는 남자답게 온화한 권위를 지니고 있었죠." 카펠은 샤넬의 심각한 근시도 걱정해서 샤넬에게 안과를 꼭 방문해야 한다고 고집부리기도 했다. 카펠에게 설득된 샤넬은 허영심 따위는 제쳐 두고 그동안 절실하게 필요했던 안경을 쓰기로 했다. 매사에 부정적인 샤넬은 안경을 써서 세상을 또렷하게 보는 일이 반드시 좋지만은 않다는 사실을 깨달았다. "사람들이 정말로 못생겼더라고요![14] 사람들을 볼 때, 제가 상상했던 모습이 아니라 있는 그대로의 모습을 처음으로 볼 수 있었어요." (훗날 샤넬은 전 세계 여성에게 안경, 특히 그녀가 쓴 것처럼 테에 얼룩무늬가 있는 안경은 신체적 결함을 보여주는 신호가 아니라 가장 멋스러운 액세서리라는 사실을 깨우쳐 주었다.)

1910년이 되자 발장은 가까운 친구가 코코 샤넬을 완전히 빼앗아 갔다는 분명한 사실을 더는 무시할 수 없었다. 결국 발장은 샤넬에게 단도직입적으로 따져 물었다. "요즘 보이와 어디에서 만나는 거요?" 그러자 샤넬은 이렇게 대답했다. "보통 남자와 여자가 함께하는 곳에서 만나죠." 발장은 다시 카펠에게 물었고, 카펠은 둘의 관계를 시인했다. "나는 그녀를 열렬히 사랑한다네." (사람들의 증언을 들어 보면) 발장은 카펠의 대답을 듣고 신사답게 샤넬을 포기했다.[15] "샤넬도 자네를 사랑한다면, 자네의 여인일세."

이 이야기만 들어 보면 아주 원만하게 문제가 해결된 것 같지만, 어떤 사람들은 이들이 삼각관계를 정리하는 과정에 사실 원망과 울분이 조금 더 포함되어 있었다고 말한다. 발장의 손녀 키트리 텅페는 발장이 샤넬을 잃고 어지간히 고통스러워했다[16]고 말했다. 또한 사람들은 발장이 샤넬과 헤어진 직후 아르헨티나로 긴 여행을[17] 떠났다고 입을 모아 말했다. 아마 그는 슬픔을 안겨 준 사람과 멀리 떨어지려 했던 것 같다.

코코 샤넬과 보이 카펠은 파리에서 낭만적인 사랑을 시작했다. 이 시기는 샤넬이 사업을 정말 제대로 시작했던 때와 정확히 일치한다. 사실 이 두 사건은 분리할 수 없다. 샤넬은 카펠의 사랑과 격려, 특히 넉넉한 재정 지원 덕분에 패션 세계에 진출할 수 있었기 때문이다.

샤넬과 카펠은 당시 몹시 이례적인 커플이었다. 1910년, 세련된 파리지앵이라면 부유한 독신 남성이 예쁜 하층민 처녀를 지원하는 모습을 보고 눈 하나 깜짝하지 않았을 것이다. 하지만 샤넬과 카펠의 관계는 그 이상이었다. 카펠은 샤넬이 다시 한 번 자기 자신을 탈바꿈하도록 도왔다. 그는 샤넬이 코르티잔이라는 직업에서 벗어나 그 시대에서는 거의 전례가 없던 존재, 자립할 수 있는 여성 사업가가 되도록 격려했다. 동시에 카펠은 샤넬과 협력해서 훨씬 더 놀라운 모험을 시작했다. 그들은 그 자체로 유명 인사인 쿠튀리에르Couturière*, 세상이 그의 작품뿐만 아니라 개인사

• 여성 재단사나 디자이너를 가리키는 프랑스어, 남성 형태는 '쿠튀리에Couturier'다.

에도 관심을 쏟는 패션 디자이너를 탄생시키려고 했다. 우리는 샤넬이 어린 시절 다양한 사건을 겪으며 야망을 키워 나갔다는 사실을 살펴보았다. 하지만 카펠의 개방적인 사고는 어디에서 비롯했을까?

수많은 샤넬의 전기 작가가 카펠을 조사해 봤지만, 그의 성장 환경은 비교적 불분명하다. 보이 카펠이 사실은 어느 유력한 남성의 사생아라는 풍문이 거의 한 세기 동안 끈질기게 떠돌았다. 소문에 따르면, 유명한 이자크 페레르Isaac Péreire와 에밀 페레르 Emile Péreire 형제 둘 중 하나가 카펠의 생부였다. 페레르 형제는 파리를 기반으로 활동하는 부유한 포르투갈계 유대인 은행가[18]였다(폴 모랑은 소설 『루이스와 이렌』에[19] 이 소문의 내용을 반영했다). 사람들은 이 소문이 샤넬과 카펠의 특별한 관계를 어느 정도 설명해 준다고 생각했고, 그렇게 생각하는 것도 무리는 아니었다. 사생아라는 공통점 덕분에 샤넬과 카펠은 서로를 더 잘 이해할 수 있었을 테고, 카펠은 샤넬의 비참했던 유년 시절을 더 안쓰럽게 느꼈을 것이다. 그러나 카펠이 사생아라는 사실을 입증할 증거[20]는 없다.

하지만 우리는 새로 발견된 정보 덕분에 그동안 거의 알려지지 않았던 카펠의 외가에 관한 사실을 더 많이 알 수 있다. 에드몽드 샤를-루는 카펠이 어머니에 관해 한 번도 말한 적이 없다고 주장했다. 그리고 지금까지 아무도 카펠의 어머니에 대해 말한 적이 없었다.[21] 그러나 카펠의 어머니가 어떤 삶을 살았는지 안다면 카펠이 왜 코코 샤넬에게 끌렸는지, 더 나아가 얄궂은 운명의 장난

이 온갖 악조건 속에서도 어떻게 샤넬 제국의 설립으로 이어졌는지를 충분히 이해할 수 있다.

베르트 로랭 카펠은 1856년에 프랑스에서 태어났지만 어려서 적어도 몇 년은 런던의 고급 주거지역 켄싱턴 디스트릭트에서 살았다. 그녀는 상류층 소녀가 다니는 프랑스 가톨릭 수녀원 부속 학교[22]의 기숙 학생이었다. 학교의 '영적 지도자'는 다름 아닌 잘생기고 매혹적인 토머스 카펠Thomas Capel 몬시뇰 신부였다. 그는 방탕한 사생활로 유명한 성직자였고, 훗날 보이 카펠의 아버지가 되는 아서 조지프 카펠의 형이었다. 즉, 그는 보이 카펠의 큰아버지가 될 사람[23]이었다.

1873년 7월 24일, 카펠 신부는 혼인 미사를 집전했다. 신랑은 카펠 신부의 동생인 25세 아서 조지프 카펠이었고 신부는 카펠 신부의 제자였던 18세 베르트 로랭이었다. 새롭게 발견된 이들의 혼인 증명서는 베르트 로랭에 관해 알려지지 않았던 핵심 정보를 보여 준다.

상류층 소녀들은 중학교를 졸업하고 나면 대체로 집으로 돌아가서 사교계에 데뷔하고 남편을 찾는다. 하지만 베르트 로랭은 졸업하고도 프랑스로 돌아가지 않았다. 혼인 증명서에는 로랭의 집 주소가 켄싱턴의 스카즈데일 빌라스 12번지로 나와 있다. 그곳은 로랭이 다녔던 수녀원 부속학교에서 겨우 몇 블록 떨어진 곳에 있는 타운 하우스였다. 왜 로랭은 집으로 돌아가지 않았을까? 아마 가족이 그녀를 반기지 않았을 수도 있다.

로랭의 가족에게 어떤 문제가 있었다는 사실 역시 혼인 증명서

로 확인할 수 있다. 증명서에는 신부의 아버지 성명을 적어야 하는 칸이 비어 있다. 영국 일반등록청은 이렇게 증명서에 아버지 이름이 없다면 그 사람이 "사생아라는 의미일 수 있다"[24]라고 설명한다. 더욱 이상한 점은 가족 중 누구도 베르트 로랭의 결혼식에 참석하지 않았다는 사실이다. 혼인 증명서에는 법률상 필요한 증인 두 명이 서명했지만, 관례와 달리 둘 중 누구도 신부 측 사람이 아니었다.[25] 게다가 미성년 여성의 결혼을 인가하기 위해 일반적으로 필요한 부모의 서명 역시 없었다.

베르트 로랭은 분명히 프랑스의 유복한 집안 출신이었지만, 상류층 집안으로 시집가지 않았다. 그녀가 결혼한 아서 조지프 카펠은 아버지를 여의었고 홀몸인 어머니를 모시고 사는 사무원이었다. 아서와 베르트 카펠 부부는 결혼식을 올린 뒤 토머스 카펠 신부의 집으로 들어가서 살았다. 이 결혼은 상황에 맞춘 '해결책'이라는 낌새를 풍긴다. 어떤 이들은 아서 카펠과 베르트 로랭이 계획에 없던 임신 때문에 결혼했으리라고 추측하지만, 증거는 다른 사실을 가리킨다.

처음에 아서 조지프 카펠의 경력은 변변치 못했다. 하지만 그는 어린 프랑스인 아내를 맞이한 지 3년이 지나고 1876년에 프랑스 인맥을 통해 정말로 성공할 기회를 맞닥뜨렸다. 그는 동업자와 함께 해운 회사 샤모 앤드 카펠Chamot and Capel을 경영했다. 이 회사는 해외에서 '프렌치 라인'으로 알려진 파리 기반 대서양 해운 회사 콤파니 제네랄 트랜스아틀란티크La Compagnie Générale Transatlantique의 런던 대리점이었다. 카펠의 동업자인 알렉상드르

샤모Alexandre Chamot를 더 자세히 살펴보면 보이 카펠의 출생에 관한 소문의 그럴듯한 근원이 무엇인지 알 수 있다. 샤모는 유대인 은행을 설립한 자코브 페레르Jacob Péreire의 인척이었다. 여기서 카펠 집안과 페레르 집안의 접점을 확인할 수 있다. 하지만 카펠 집안과 페레르 집안은 사람들의 생각보다 한 세대 먼저 만났다. 그러므로 보이 카펠은 페레르 형제의 사생아 아들이 아니라 사실은 이 저명한 가문의 사생아 손자일 수도 있다.

아서와 베르트 카펠 부부는 경제적으로 안정될 때까지 아이를 낳지 않았다. 결혼한 지 4년이 지나고 카펠이 새로 사업 거래를 맺은 지 1년이 지난 1877년이 되어서야 첫째 마리Marie Capel가 태어났다(따라서 카펠 부부가 혼전 임신 때문에 결혼했다는 주장은 고려하지 않아도 될 듯하다). 곧 이디스Edith Capel과 버사Bertha Capel, 막내이자 외아들인 아서 에드워드, 혹은 '보이'가 태어났다. 1879년, 아서 카펠은 동업을 끝내고 혼자서 새 회사를 설립했다. 그때부터 아서 카펠은 점점 크게 성공하기 시작했고, 사업 영역을 석탄, 보험, 운송 부문으로 넓히며 해외로도 진출했다.[26]

1880년대 후반, 카펠 가족은 파리로 이사해서 굉장히 부유한 지역인 제16구의 이에나 가에 정착했다. 베르트 카펠은 파리에서 유명한 사교 모임 안주인이 되었고, 러시아 공작부터 폴리-베르제르 무용수까지 모임에 참석한 모두를 즐겁게 해 주었다. 각 신문사의 사회부 기자들은 베르트 카펠의 빼어난 미모, 유행하는 옷차림, 카펠 몬시뇰 신부와의 인척 관계[27]를 알아차리고 그녀의 활동을 기록했다.

아서 조지프 카펠은 영리하고 유능했으며 굉장히 야심만만했지만, 배후에서 그를 도와주는 사람이 있었다는 사실은 분명하다. 이 경우, 우연히 발생했던 사건들은 사실 인과 관계를 맺고 있었던 듯하다. 다시 말해, 아서 조지프 카펠이 유복하지만 버림받은 프랑스 소녀 베르트 로랭과 결혼한 사건과 부유한 프랑스 사업가 알렉상드르 샤모와 인생을 바꿔 놓을 만큼 수익성이 좋았던 동업 관계를 맺었던 사건 사이에 어떤 연관성이 있었다고 논리적으로 추론해 볼 수 있다.

베르트 로랭은 집안에서 어떤 문제를 일으켰거나 폐를 끼쳐서 (아마 사생아라는 신분이 문제였을 것이다) 영국으로 보내졌을 것이다. 하지만 (신분을 밝히지 않은) 누군가가 그녀를 훌륭한 교육 기관에 보내고 결혼할 기회를 마련해 주며 보살펴 줬다. 베르트 로랭은 아름답고 재주가 뛰어났으며, 결혼 지참금으로 동업 기회를 제시했을 것이다. 결혼 제의는 뿌리칠 수 없는 제안이었을 것이다. (보이 카펠은 훗날 상류층의 사교계를 통한 결혼과 지참금 문화에 내재한 성차별에 관해 상당히 설득력 있는 글을 썼다.)

1902년 8월 5일, 47세였던 베르트 카펠은 파리에서 눈을 감았다. 사망 원인은 정확히 알 수 없다. 사망 증명서에는 마담 카펠이 '신원 정보가 없는[28] 부모의 딸'이라고 적혀 있다. 당시 신문 기사를 보면 베르트 카펠이 자기 앞으로 재산을 얼마간 갖고 있었다는 사실을 알 수 있다. 그녀는 아들 보이에게 석탄 운송 회사의 지분 상당량을 물려주었다. 하지만 그녀가 회사 지분을 누구에게서 받았는지는 분명하지 않다.

우리는 베르트 로랭 카펠에 관한 위의 자세한 사항 덕분에 코코 샤넬과 보이 카펠의 로맨스를 신선한 관점에서 살펴볼 수 있다. 보이 카펠의 어머니는 집에서 멀리 떨어진 곳에서 십 대 시절을 보냈고 수녀에게서 보살핌 받고 교육을 받았다. 심지어 그녀가 결혼하던 날에도 가족은 단 한 명도 나타나지 않았다. 베르트 로랭 카펠은 코코 샤넬과 그다지 다르지 않은 여인이었던 셈이다. 베르트 카펠의 사회적 배경은 분명히 샤넬보다 훨씬 더 대단했지만, 그녀는 이 세상에서 혼자라는 사실이, 숨겨야 할 비밀이 있다는 사실이 어떤 의미인지 잘 알았을 것이다. 이런 어머니 밑에서 자란 보이 카펠은 샤넬의 인생처럼 흔치 않은 이야기를 민감하게 받아들였을 것이다.

만약 보이 카펠이 코코 샤넬에게 공감하도록 해 준 사람이 어머니 베르트 로랭 카펠이라면, 코코 샤넬을 도와줄 방법을 가르쳐 준 사람은 분명히 아버지 아서 조지프 카펠이었을 것이다. 보이 카펠은 아버지가 해운 제국을 키워 나가는 모습을 보면서 성공이 무엇인지, 어떻게 성공할 수 있는지 배웠다. 하지만 그는 훌륭한 교육을 받은 교양인이었으며, 단순히 약삭빠른 기업가 이상의 인물이었다. 카펠 부부는 하나밖에 없는 아들을 우선 파리의 예수회 학교인 생트-마리 사립학교에 보냈다. 이후 아들이 자라자 영국 예수회에서 세운 고급 기숙학교 보먼트 칼리지에 입학시켰다. 잉글랜드 전원 지대에 들어선 남학교 보먼트는 '가톨릭 이튼스쿨'이라고 불리기도 했다. 그리고 마지막으로 잉글랜드에서 가장 유명하고 엄격한 예수회 학교[29] 스토니허스트 칼리지에 보냈다.

영국 학교에 다니던 시절, 보이 카펠은 우수한 성적으로 상을 수차례 받으며[30] 교내에서 이름을 날렸다. (샤넬은 카펠이 열두 살이던 1892년에 학교에서 상품으로 받아 온 아름다운 삽화가 들어 있는 책을 평생 서재에 보관했다. J.G. 우드J. G. Wood가 지은 『해변에서 흔히 찾아볼 수 있는 존재들The Common Objects of the Seashore』[31]이었다.) 보이 카펠은 스토니허스트 칼리지를 졸업하고 아버지의 회사에 들어갔지만, 계속해서 철학과 정치학, 역사학, 전 세계의 종교를 공부했다.

보이 카펠은 다른 동료나 친구들보다 훨씬 더 먼 외국으로 여행을 다녔다. 적어도 두 번 미국에서 오랫동안 생활했고, 아마 인도에도 갔을 것이다. 샤넬을 만났던 시기에 그는 세련되고 박식하고 부유한 젊은이가 되어 있었다. 카펠은 그 남다른 안목으로 코코 샤넬을 꿰뚫어 보았고, 샤넬을 양성하겠다는 계획을 세웠다.

카펠은 샤넬의 사업을 육성하기 위한 첫걸음을 떼며 샤넬이 말레제르브 대로 스튜디오에서 나올 수 있도록 도왔다. 1910년, 카펠은 샤넬이 더 넓은 상업 지구로 이사하는 데 비용을 지원했다. 카펠 덕분에 샤넬은 캉봉 거리 21번지에 새 부티크를 차릴 수 있었다. 캉봉 거리 21번지는 부티크를 내기에 탁월한 위치였고, 현재는 이곳에서 몇 건물 떨어진 31번지에 샤넬 매장이 들어서 있다. 캉봉 거리가 있는 파리 제1구는 파리 문화와 명품 상업의 지성소다. 캉봉 거리에서 겨우 몇 걸음 떨어진 곳에는 튈르리 궁전과 루브르 박물관, 팔레 루아얄 궁전, 파리 오페라 극장이 있고, 또 무엇보다도 리츠 호텔(샤넬은 훗날 이곳에서 수십 년 동안 살았다[32])을 품고 있는 역사적 장소이자 상업의 메카, 방돔 광장이 있다. 또한

카펠은 캉봉 스튜디오를 책임질 새로운 프리미에르도 알아봐 주었다. 샤넬의 부티크에 합류한 안젤 오베르Angèle Aubert는 뛰어난 재봉사이자 스튜디오 매니저로서 코코 샤넬과 수년 동안 함께 일했다.

샤넬과 카펠은 카펠의 말레제르브 대로 아파트에서 나와 새로운 사랑의 보금자리로 이사했다. 함께 살 새집은 콩코드 광장에서 시작해 샹젤리제 가와 나란히 뻗어 있는 가브리엘 가에 있었다(카펠이 1915년까지 편지에 말레제르브 독신용 아파트 주소를 사용[33] 했던 것으로 보아 샤넬과 함께 이사한 후에도 여전히 그 아파트를 보유하고 있었던 듯하다). 우아한 가브리엘 가에 자리 잡은 새집은 프랑스 대통령의 거처인 엘리제 궁에서 몇 미터 떨어져 있었고, 포부르 생-오노레 거리에 있는 여러 대사관과도 가까웠다. 아파트 창밖에는 파리를 대표하는 가로수인 밤나무가 늘어서 있어서 봄이 되면 화려한 분홍색 꽃이 만발했다.

코코 샤넬은 가브리엘 가 아파트에서 지내며 (합법적인 혼인 관계는 아니었지만) 성적으로 충만한 성숙한 성인 '한 쌍'이라는 관계에 열중했고, 사랑하는 사람과 함께 꾸린 첫 번째 집을 꾸민다는 일생에 단 한 번뿐인 기쁨을 누렸다. 카펠은 이미 인테리어 디자인에 관한 그만의 취향을 길러 놓았고, 샤넬에게 그가 가장 좋아하는 앤티크 가구와 이색적인 오브제에 대한 안목을 키워 주었다. 예를 들어서, 그는 몹시 아끼던 중국산 코로만델 병풍을 샤넬에게 소개했다. 어둡게 옻칠한 목판으로 만든 접이식 병풍은 역사가 적어도 17세기까지 거슬러 올라가는 골동품이었다(다만 '코

로만델'이라는 이름은 18세기에 중국에서 이 병풍을 수입했던 인도 지역 명에서 유래했다). 코로만델 병풍에는 주로 하늘을 나는 새와 나무, 꽃, 눈 덮인 산 등 자연 풍경이나 하늘하늘한 동양 옷을 입은 인물, 궁궐, 부채 등 실내 장식 모티브가 섬세하게 그려져 있었고, 때로는 비취나 자기, 무지갯빛으로 반짝이는 자개가 상감 세공되어 있기도 했다. 카펠은 아마 샤넬보다 먼저 코로만델 병풍의 아름다움을 알아보고 황홀하게 바라보았을 것이다. 샤넬은 그 병풍을 보자마자 자석처럼 끌어당기는 매력에 푹 빠졌다. 그 이후로 샤넬은 평생 코로만델 병풍을 수집했다. "코로만델 병풍을 처음 보고[34] 소리쳤죠. '정말 아름다워!' 병풍은 중세 시대의 태피스트리와 비슷한 효과를 냈어요." 샤넬이 폴 모랑에게 말했다.

샤넬은 모던함, 공기 같은 가벼움, 시원시원한 선, 절제된 장식이 돋보이는 패션 감각으로 알려졌지만, 집에서는 카펠의 지도를 받으며 (그리고 카펠의 재력에 도움을 받으며) 다소 다른 미적 감각을 마음껏 누렸다. 가브리엘 가의 아파트에는 샤넬과 카펠의 취향이 고스란히 반영되어 있었다. 집 안은 짙은 황금빛 색조로 꾸며졌고, 어두운 접이식 병풍 앞에는 화려하게 장식된 칠기 가구, 금테를 두른 거울, 꽃무늬, 영국산 은 제품, 동양에서 수입한 화병, 새하얀 새틴 침구, 부드럽고 푹신한 쿠션을 쌓아 올린 소파가 펼쳐져 있었다. 샤넬은 양탄자에 흙 색깔을 내려고 짙은 베이지색으로 염색[35]했다. 그 덕분에 실내 장식은 대대손손 부유한 집안에서 풍기는 고상한 기운과 함께 따뜻하고 아늑한 분위기를 즉시 자아냈다. 이후 샤넬은 평생 집을 옮길 때마다 실내를 가브리

엘 가 아파트처럼 손수 꾸몄다. 가브리엘 가 아파트는 그녀가 진정으로 안정을 느끼고 편안하게 지냈던 유일한 장소였다. 또 샤넬은 거실 벽난로 위 선반에 흰 대리석으로 만든 젊고 잘생긴 성직자 흉상을 올려 두곤 했다. 이 흉상은 거실에서 시선을 잡아끌었다. 샤넬은 집을 방문한 친구나 손님에게 흉상의 주인공이 그녀의 먼 친척이라고 설명했다. 샤넬의 설명에 따르면, 그 친척은 19세기에 아프리카에서 선교 활동을 하다가 '아프리카 원주민'에게 살해[36]당했고 성인으로 인정받은 샤넬 신부였다. 하지만 흉상을 더 자세히 살펴보면, 진짜 모델은 토머스 카펠 몬시뇰이라는 사실을 알 수 있다. 샤넬은 보이 카펠의 가족도 자기 가족이라고[37] 우겼다.

샤넬은 새로 찾아온 사랑의 기쁨에 취했지만, 한순간도 가장 먼저, 가장 깊이 품었던 욕망을 단념하지 않았다. 그녀는 여전히 스타가 되고 싶었다. 샤넬은 노래로는 가망이 없다는 사실을 알았기에 1911년에 춤으로 관심을 돌렸다. 카펠한테서 파리의 아방가르드 문화를 굉장히 많이 배웠던 샤넬은 미국에서 센세이션을 일으킨 이사도라 덩컨Isadora Duncan의 '맨발로 추는' 무용을 알게 됐다. 구속에서 벗어나 자유로운 무용 형식을 지지했던 덩컨은 고대 그리스의 도자기와 프리즈Frieze•에 표현된 움직임에 매력을 느꼈고, 그리스 아크로폴리스를 방문해 유적 사이에 서서 헬레니즘 세계와 소통하고 "영감을 들이마셨다."[38] 이사도라 덩컨은 '이

• 건축물 실외나 실내 윗부분에 띠 모양으로 두른 그림과 조각 장식

사도러블Isadorable'로도 알려진 젊은 여성 무용단과 함께 파리에도 방문했다.

덩컨이 파리 빌리에 가의 살롱에서 선보인 공연에 (덩컨은 속이 다 비치는 토가 아래 아무것도 입지 않고 등장했다) 코코 샤넬도 참석했다. 샤넬은 덩컨의 무용에 감명 받지 않았다고 주장했다. 샤넬은 나체를 전혀 좋아하지 않았고[39], 덩컨이 "시골 사람들에게나 어울릴 뮤즈"라고 무시했다. 하지만 그녀는 다른 젊은 무용수에게 흥미를 보였다. 당시 배우 샤를 뒬랭Charles Dullin의 정부였던 그 무용수는 그리스식 예명 '카리아티스Caryathis'로 더 잘 알려진 엘리즈 툴레몽Elise Toulemon이었다. 모더니스트들과 어울렸던 툴레몽은 전통적인 훈련을 받은 발레리나였지만, '유리드믹스Eurhythmics'를 배웠다. 스위스의 교육자 에밀 자크-달크로즈Emile Jaques-Dalcroze[40]가 창안한 유리드믹스는 즉흥적이고 자연스럽게 움직임에 접근하는 새로운 음악 교육 방법이었다. (훗날 툴레몽은 코코 샤넬처럼 발레 뤼스Ballets Russes•와 긴밀하게 협업[41]했다.)

샤넬은 이른 아침에 유리드믹스 수업을 듣기 위해 툴레몽과 함께 몽마르트르의 라마르크 거리를 올랐다. 당시 몽마르트르는 이미 온갖 분야의 모더니스트 예술가들이 내뿜는 열정으로 들끓는 예술의 중심지였다. 화가 파블로 피카소Pablo Picasso, 시인 막스 자코브Max Jacob, 시인 피에르 르베르디 등 나중에 샤넬이 어울리는 예술가 모임의 구성원 중 일부도 몽마르트르에서 지내며 활동하

• 러시아 무용수 세르게이 디아길레프Sergei Diaghilev가 파리에서 조직한 발레단

고 있었다. 샤넬은 무용으로 스타가 되겠다는 새로운 목표에 헌신했지만, 바람대로 되지 않았다. 샤넬은 춤에 그다지 재능이 없었고, 툴레몽도 똑같이 지적했다. 그러자 당시 28세였던 샤넬은 무대에서 성공하겠다는 꿈을 마침내 포기했다. 하지만 샤넬은 한동안 툴레몽과 함께 계속 춤을 연습했다. 샤넬은 무용이 균형 잡히고 날씬한 몸매[42]를 유지하는 방법이라고 이야기했다. 게다가 유리드믹스 훈련은 샤넬이 생각했던 것 이상으로 유익했을 것이다. 샤넬의 간절한 바람대로 그녀를 스타의 반열에 올려놓은 신선하고 현대적인 패션 디자인은 사실 달크로즈가 고안해 낸 유리드믹스의 특징을 잘 보여 주었다. 샤넬이 만든 옷에서 두드러지는 놀라운 편안함, 단순함, 신체적 자각*과 조화에 대한 깊은 의식을 고려해 보건대, 근대 초기 무용의 지도 원리 일부가 샤넬의 옷으로 변화했다[43]고 짐작해 볼 수 있다.

점점 진화하는 샤넬의 패션 감각은 보이 카펠의 미학적 영향에도 상당 부분 빚을 지고 있었다. 샤넬은 에티엔 발장과 함께 살았을 때처럼, 보이 카펠의 옷장도 자주 뒤져 보곤 했다. 특히 카펠이 해변에서 주말을 보낼 때 즐겨 입었던 폴로 셔츠, 영국 남학생 스타일의 블레이저, 헐렁한 스웨터 같은 운동복을 가져가서 입곤 했다. 또 샤넬은 남성적인 승마복도 여전히 좋아했다. 샤넬의 취향을 잘 알았던 카펠은 샤넬에게 최고급 소재를 써서 훌륭하게 재단한 승마복을 입으라고 끈질기게 설득했다. "카펠이 저한테

• 항상 자각하고 있지는 않지만 몸에 집중했을 때 즉각 느껴지는 신체의 감각

말했어요. '당신의 옷을 우아하게 다시 맞춰 줄 생각이오. 영국인 재단사에게 데려가겠소.'" 카펠은 샤넬을 파리에서 가장 뛰어난 영국 출신 남성복 재단사에게 보냈다. 재단사는 은은하게 빛나는 펄그레이 색깔 원단을 사용해서 샤넬의 몸에 완벽하게 맞는 슈트를 만들어 주었다. 샤넬의 호리호리한 몸매에 맞춰서 재단한 비대칭 재킷과 바지였다. 샤넬은 여전히 좋은 사이로 남아 있던 발장과 함께 승마를 즐기려고 카펠과 샤토 드 르와얄리유를 방문했을 때 그 옷을 입고 갔다. 르와얄리유의 옛 친구들은[44] 샤넬의 새롭고 우아한 모습에 깜짝 놀랐다.

모자는 여전히 샤넬의 사업에서 비중이 컸지만, 샤넬이 입고 다니는 톰보이 스타일 옷도 샤넬의 가게에서, 더 정확히는 샤넬의 가게'들'에서 인기를 끌기 시작했다. 1913년, 카펠은 뛰어난 선견지명을 발휘해서 샤넬에게 파리 부티크를 확장하고 해안 휴양도시인 도빌에 지점을 내라고 권했다. 샤넬과 카펠은 해안 도시 도빌의 오텔 노르망디에 묵으며[45] 여름을 몇 차례 보낸 터였다. 샤넬은 도빌의 공토-비론 거리에 있는 아주 웅장한 카지노 바로 맞은편에 새 부티크를 냈다. 그리고 십 대인 현지 소녀 두 명을 고용했고, 처음으로 가게의 흰색 차양에 검은 잉크로 '가브리엘 샤넬'이라고 썼다. 새 매장은 캉봉 부티크만큼이나 입지가 훌륭했다. 도빌에 휴가를 보내러 온 귀족들이 산책하다가 공토-비론 거리로 끊임없이 몰려들었다. 샤넬과 매장 직원은 스스럼없이 상품을 홍보했다. 여성지 『페미나Femina』의 1913년 9월 호에 실린 기사를 읽어 보면 그 사실을 잘 알 수 있다.

도빌: 공토-비롱 거리에 들어선 [샤넬의] '경박한' 가게에서.[46] 매일 아침, 하루 중 세련된 이 시간이 되면 최근 인기를 끄는 이 새 부티크 앞에 사람들이 무리를 지어 모여든다. 스포츠맨, 외국 귀족, 예술가들이 서로를 부르며 잡담을 나눈다. 가게 직원들은 근처를 지나가는 숙녀들에게 다가가서 가게 안으로 들어와 모자를 골라 보라고 제안한다. "백작 부인, 들어와 보세요. 작은 모자 하나 골라 보세요. 딱 하나만요. 모자 하나에 겨우 5루이Louis*랍니다!" 그들은 가게 안으로 들어가서 수다를 떨고 농담을 던지고 깜짝 놀랄 만한 옷을 자랑한다. (…) 가게 바깥은 소란스럽다. 사람들이 두 줄로 앉아서 바다를 향해 끊임없이 달려가는 파도를 응시한다. 그 파도는 가게 바깥에서 몰려다니는 도빌 사람들이다.

여성, 그는 항상 여성을 원했다. (…) 그는 여성의 특징을 연구하고 (…) 여성의 지성을 육성하고, 여성을 타락시키고, 여성의 성격을 형성하고, 여성을 제거하고 (…) 며칠이고 침대에 머물면서 여성에게 기묘한 문학을 가르치고 싶어 했다.[47] — 폴 모랑, 『루이스와 이렌』

1910년부터 1914년 사이, 나이로 따지자면 27세부터 31세 사이는 아마 샤넬의 인생에서 가장 좋았던 시절이었을 것이다. 샤넬은 프로이트가 행복해지려면 필요하다고 제안했던 사랑과 일, 두 영역에서 성취를 얻었기 때문이다. 코코 샤넬과 보이 카펠은 결혼하지 않았지만, 가정에서 누릴 수 있는 기쁨을 함께 즐겼다. 그중 하나는 고아가 된 샤넬의 조카 앙드레 팔라스를 보살피는

* 프랑스의 옛 금화로 20프랑과 같다.

기쁨이었다. 앙드레는 어머니 줄리아 샤넬이 세상을 뜬 후 교구 사제의 집에서 지냈지만, 9세가 되던 1913년에 그를 따뜻하게 맞아 주는 이모네 집으로 갔다. 샤넬과 카펠은 도빌로 여행을 갈 때도 앙드레를 데리고 갔다. 앙드레는 샤넬의 부티크에도 따라다니며 이모 곁에 머물렀다.

샤넬과 머리카락 색깔이 똑같이 어두운 작은 소년이 샤넬 곁에 머무는 광경을 보고 사람들은 멋대로 추측하며 소문을 퍼뜨렸다. 샤넬이 앙드레는 아들이 아니라 조카라고 누차 설명해도 소용없었다. (카펠의 누이 버사*는 앙드레가 샤넬과 보이의 자식이라고 소문을 퍼뜨렸다. 그녀 역시 이 이야기가 논리상 말도 안 된다[48]는 사실을 잘 알고 있었다.) 카펠은 앙드레의 아버지가 절대 아니었지만, 아이와 정이 들어서 앙드레를 '아들'이라고 불렀고 앙드레의 미래에 관심을[49] 쏟았다. "보이 카펠은 우리 아버지를 아주 잘 알았어요." 앙드레의 딸 가브리엘 팔라스-라브뤼니[50]가 회고했다. 한동안 코코 샤넬과 보이 카펠, 앙드레 팔라스는 샤넬이 과거에 한 번도 가져 본 적 없었고 앞으로도 결코 가져 보지 못할 핵가족처럼 보였으며, 또 핵가족처럼 생활했다.

하지만 앙드레는 이모의 우아한 세계에 잘 적응하지 못했다. 그는 어머니에 관한 기억은 거의 없는 것 같았지만, 그가 '신부님'이라고 불렀던 사람, 그동안 그의 보호자이자 유일한 선생님이었던

• 원문에는 '베르트Berthe'라고 적혀 있지만, '베르트'는 카펠의 누나가 아니라 어머니의 이름이다. 저자가 카펠의 누나 '버사Bertha'와 혼동한 듯하다.

20세기 초 도빌의 공토-비론 거리의 풍경

사제를 여전히 사랑하고 그리워했다. 시골 신부는 앙드레에게 예의범절을 가르치는 데 신경 쓰지 않았고, 아홉 살 난 앙드레는 예의를 차리는 데 관심이 거의 없었다. 샤넬과 카펠은 앙드레의 버릇없는 태도 때문에 가끔 골머리를 앓았다. 예를 들어 샤넬은 앙드레가 식사 중에 소리 내어 트림하는 것을 못마땅하게 여겼다 ("하지만 신부님도 그렇게 했어요!" 앙드레는 이렇게 대꾸하곤 했다). 또 로스차일드 남작 가족과 함께 식사하던 도중, 앙드레가 핑거볼에 담긴 물을 맛없는 음료[51]로 착각하고 "저건 안 마실 거예요!"라고 소리치자 카펠은 당황해서 쩔쩔맸다.

조카가 '가정교육을 잘못 받았다'고 판단한 샤넬은 앙드레를 신사로 바꾸어 놓겠다고 다짐했다. 그녀의 '아들'(직접 낳았든, 비공식적으로 입양했든)은 그녀를 반영하는 존재였고, 교양 있고 세련되고 공손하고 2개 국어를 할 줄 알아야 했다(즉, 되도록 보이 카펠과 닮아야 했다).

카펠이 나선 덕분에 앙드레는 카펠의 모교인 보먼트 칼리지에 입학할 수 있었다. 기숙학교 입학은 이상적인 해결책이었다. 샤넬은 시간도 없었고, 솔직히 말해서 어머니 노릇이라는 가사 의무에 관심도 없었다. 그녀는 앙드레를 깊이 아꼈지만, 사업과 연애, 사교 생활을 모두 세심하게 관리해야 했다. 게다가 앙드레가 보먼트 칼리지에서 생활한다면 적절한 사람들과 어울릴 수 있고, 모국어처럼 완벽한 영어 실력과 영국 귀족의 에티켓을 포함해 사회 계층 사다리에서 훨씬 더 높은 곳으로 도약하는 데 필요한 모든 것을 배울 수 있을 터였다. 샤넬은 극적으로 신분이 상승하며

달라진 환경에 적응하려고 여전히 힘겹게 노력하고 있었고, 자기가 보살피는 어린 조카는 훨씬 더 수월하게 신분을 바꿀 수 있도록 책임지려고 애썼다. 샤넬은 자신의 이런 노력이 조카에게 줄 수 있는 가장 큰 선물이라고 생각했다.

앙드레가 영국 기숙학교에서 생활하는 동안, 샤넬은 파리의 집에서 교육받았다. 카펠은 샤넬에게 책과 예술이 주는 무한한 즐거움을 깨우쳐 줬고, 다방면에 걸친, 심지어 약간 신비주의적인 취향을 샤넬과 공유했다. 카펠은 그의 세대에서 진보적이었던 사람들과 마찬가지로 신지학Theosophy을 접했다. 인간과 신의 관계를 연구하는 데 몰두하는 학문 동향인 신지학은 제정 러시아의 신비주의 사상가 헬레나 블라바츠키Helena Blavatsky와 독일 철학자 루돌프 슈타이너Rudolf Steiner가 20세기 초에 제시했으며, 바실리 칸딘스키Wassily Kandinsky, 피에트 몬드리안Piet Mondrian, 카지미르 말레비치Kazimir Malevich 같은 모더니스트 예술가들이 탐구했다. 샤넬은 이자벨 말레Isabelle Mallet가 파리의 신지학협회에서 진행하는 신지학 강의[52]에 카펠과 함께 참석했다.

샤넬의 마음속에 있는 시골 가톨릭 소녀는 신지학처럼 거의 종교적인 이론에 이끌렸던 카펠의 성향에 틀림없이 공감했을 것이다. 샤넬은 카펠처럼 교회의 상징주의에 둘러싸여 성장했다. 또 그녀는 어린 시절 생활한 시골에 남아 있던 이교도 미신에도 깊이 물들어 있었다. 샤넬의 조상들은 부적을 몸에 지녔고 저주의 힘을 믿었다. 신비주의적 성향이 있었던 샤넬과 카펠은 신지학 따위를 주제로 삼아 대화하면서 교감할 수 있었을 것이다. 그리

고 카펠의 영성과 그가 가톨릭 교육을 받았다는 사실은 샤넬이 그를 스승으로 받아들이는 데 틀림없이 도움을 주었을 테다. 코코 샤넬은 신지학에 흥미를 느꼈고, 만년에는 자기 자신을 '나이 든 신지학자'[53]라고 부르기도 했다.

유럽 철학을 배우려는 열의가 뜨거웠던 카펠은 볼테르, 루소, 니체의 저작을 읽었다. 하지만 그는 힌두교 신학과 구약 성서 주해, 수학, 과학, 동아시아 역사, 예술에 관한 모든 것에도 똑같이 열정을 쏟았다. 그는 특히 중국과 일본 예술품[54]을 찾아서 예술 경매장에 자주 드나들었고, 이런 예술 작품 카탈로그를 모았다. 샤넬은 카펠이 수집한 카탈로그를 평생 서재에 보관했다.

카펠은 샤넬에게 시도 소개했다. 무엇보다도 샤를 보들레르Charles Baudelaire가 1865년에 쓴 산문시 「가난뱅이를 때려눕히자!Assommons les pauvres!」를 알려 주었다. 지금 읽어도 여전히 충격적인 이 짧은 산문시는 '가난할 수밖에 없는 사람'을 향한 너그러운 도덕성을 신랄하게 비판한다. 시의 화자는 늙은 걸인을 거의 죽도록 두들겨 팼다고 이야기한다. "나는 그의 이빨 두 개를[55] [부수느라고] (…) 멱살을 움켜쥐고 (…) 그의 머리를 벽에다 세차게 찧기 시작했다." 화자가 거지를 죽였다고 믿었던 순간, 형세가 역전된다. "[걸인은] 내게 달려들어서 내 두 눈을 멍들게 하고, 내 이빨 네 개를 부숴 버렸다." 이 폭력적인 앙갚음에 (피투성이가 된) 화자는 전율을 느낀다. 그는 자기가 "[걸인에게] 긍지와 생명을 되돌려 주었다"라고 믿는다. 그는 이렇게 선언한다. "이보시오, 당신은 나와 평등한 인간이오." 그러더니 거지에게 "나의 돈지갑을 함께

나눌 수 있는 영광을" 허락해 달라고 제안한다.

샤넬은 「가난뱅이를 때려눕히자!」를 읽자마자 시가 자기 인생을 우의적으로 이야기한다는 사실을 이해했다. 보들레르의 시에 등장하는 걸인처럼, 샤넬도 자기에게 해를 입힌 사람에게 적극적으로 복수해서, 특권층에게 자기가 똑같이 경제적 보상을 받을 가치가 있는 사람이라는 사실을 인정하라고 요구해서 세상에 충격을 주었다. 수십 년 후 샤넬은 인터뷰할 때면 이렇게 말하곤 했다. "보이 카펠은 제게[56] 「가난뱅이를 때려눕히자!」를 소개해 줬어요. (…) 그 시는 저의 도덕적 견해에 깊이 영향을 미쳤죠. 저는 보들레르가 수동적 태도를 떨쳐내 주려고 때려눕혔던 바로 그 가난뱅이였어요."

카펠이 샤넬에게 보들레르의 시를 알려 줬다는 사실에서 먼저 샤넬이 카펠에게 비참했던 어린 시절과 그 때문에 마음속에 싹튼 냉소를 털어놓았었다고 추측해 볼 수 있다. 어쩌면 카펠은 시를 이용해서 샤넬이 행동에 나서도록 자극했을 수도 있다. 확실히 카펠은 자기 자신이 무수히 많은 면에서 샤넬에게 영향을 미친 스승이라고 생각했다. 예를 들어서, 그는 샤넬에게 전통적인 미의 기준을 거부하라고 설득했다. 샤넬은 지극히 매력적이었지만, 자기 외모가 당대 미의 기준에 들어맞지 않는다는 사실을 잘 알았다. 그녀는 마른 몸에 목이 길었으며 꼭 소년처럼 보였다. "저는 누구와도 닮지 않았어요." 샤넬이 폴 모랑에게 말했다. "전 예쁘지 않죠." 샤넬이 카펠에게 불만을 품었을 수도 있다. 하지만 카펠은 샤넬의 자신 없는 태도를 참아 주지 않았다. "물론 당신

은 예쁘지 않아요.[57] 하지만 내게 당신만큼 아름다운 존재는 없소." 카펠의 설득은 효과적이었다. 샤넬은 카펠이 해 준 말을 쉽게 믿었다.

또한 카펠은 낭만적 사랑에 대한 샤넬의 기대가 유치하다고 지적했다. 한번은 걸핏하면 토라지는 샤넬이 카펠에게서 꽃다발을 받지 못했다고 투덜거리자, 카펠은 30분 만에 꽃다발을 배달시켰다. 샤넬은 아주 기뻐했다. 그런데 다시 30분이 지나자 또 꽃다발이 도착했다. 그러더니 얼마 후 새 꽃다발이 또 한 번 도착했다. 샤넬은 꽃다발에 싫증이 나서 짜증을 부렸다. 이것이 카펠이 의도한 바였다. "보이는 저를 훈련하려고 했죠.[58] 저도 교훈을 깨달았고요. 그는 저를 훈련하면서 행복해 했어요." 샤넬이 모랑에게 말했다. "그는 촌스러운 갈색 머리 소녀[59], 버릇없는 아이와 함께하면서도 그저 행복해 했어요. 우리는 절대 데이트하지 않았어요(당시 파리에서는 여전히 특정 규범을 따라야 했다). 나중을 위해서, 우리가 결혼할 때를 위해서 우리 감정을 집 밖에서 표현하는 걸 미뤄 뒀죠."

코코 샤넬은 분명히 보이 카펠과 결혼하고 싶어 했다. 샤넬은 "우리는 서로를 위해[60] 태어났어요"라고 말했다. 하지만 카펠은 샤넬에게 무슨 말을 했든, 샤넬과 결혼할 생각이 전혀 없었다. 카펠은 사고가 개방적이었고 샤넬을 진심으로 높이 평가했지만, 시대와 계급의 영향에서 벗어날 수 없었다. 그는 샤넬과 함께 공공장소로 외출하는 일을 자제했고 예술가나 지식인 친구 일부에게만 샤넬을 소개했다. 샤넬을 소개받은 친구 중에는 배우 세실 소

렐Cécile Sorel과 언론계 거물 앨프리드 에드워즈Alfred Edwards도 있었다(에드워즈의 아내 미시아 세르는 나중에 샤넬과 평생의 벗이 되었다).

샤넬은 새로 사귄 소렐 같은 무대 예술가들에게서 특히나 도움을 많이 받았다. 그들은 샤넬의 설득을 듣고 대중 앞에서 그녀가 만든 모자를 썼고, 일부는 샤넬의 의상을 입고 무대에 오르기도 했다. 그중에서도 사랑스러운 가브리엘 도르지아(카펠과 알고 지내는 사이였고, 샤토 드 르와얄리유에서 샤넬을 만난 적도 있었다)는 이런 식으로 샤넬을 홍보해 준 첫 번째 배우였다. 1912년, 모파상Guy de Maupassant의 소설 『벨아미Bel Ami』를 각색한 연극에 출연한 도르지아는 샤넬의 모자를 쓰고 무대에 나타났다. 챙이 넓고 단순한 모양에 깃털 단 하나만 달아서 극적인 분위기를 연출한 모자였다. 나머지 의상은 파리에서 가장 유명한 쿠튀리에 자크 두세Jacques Doucet가 디자인했다. 도르지아는 두세의 의상을 샤넬처럼 벼락출세한 젊은 디자이너[61]의 작품과 섞어서 입어도 괜찮다는 허락을 받으려고 그를 감언이설로 꾀어야 했다. 이듬해, 도르지아는 샤넬이 만든 검은색 새틴 모자를 자랑스럽게 쓰고 연극 「악마 같은 은둔자」의 무대에 올랐다(이번에도 두세의 의상을 함께[62] 입었다). 샤넬은 도르지아에게 계속 모자를 제공했고, 곧 무대 의상을 전부 만들어 주기 시작했다. 나중에는 영화 촬영 의상도 만들어 주며 도르지아의 배우 경력 내내 관계를 이어갔다.

보이 카펠의 예술가 친구들 외에 편견이 없는 영국인 친구 몇 명도 카펠의 새 애인을 만났다. 샤넬과 카펠은 이들과 어울려서 막

심스나 카페 드 파리 같은 레스토랑에서 식사하고, 예술 전시회를 보러 다녔으며, 성대한 음악회나 연극 공연[63]에 참석했다. 1913년, 세르게이 디아길레프가 발레 「봄의 제전Le Sacre du printemps」으로 파리에 충격과 황홀감을 동시에 선사했던 날, 코코 샤넬은 예술계에서 영향력이 컸던 카리아티스 엘리즈 툴레몽과 샤를 뒬랭 커플[64]과 함께 첫날 밤 공연에 참석했다. 카펠이 샤넬의 앞길을 가로막는 장애물을 없애 주자, 샤넬은 파리라는 세계를 마음껏 누비고 다닌 듯하다. 하지만 샤넬이 새로 얻은 자유에도 한계는 있었다. 카펠은 프랑스 사교계의 응접실에 샤넬을 거의 데리고 가지 않았다. 프랑스의 귀족층은 아직 샤넬 같은 존재를 환영할 준비가 되지 않았고, 확실히 카펠은 자기 이익을 다 내팽개치는 사람이 아니었다. 프랑스의 살롱에 샤넬을 소개하는 일은 야심만만한 청년이 결코 만회할 수 없는 결례나 다름없었을 것이다.

코코 샤넬은 그런 제한을 감내했고, (적어도 시간이 흘러 과거를 돌이켜 생각해 볼 때면) 태연한 척하곤 했다. 예를 들어, 샤넬은 저녁에 카펠과 단둘이 집에서 시간을 보냈던 날이 얼마나 되는지 회상하다가 자기는 카펠이 혼자 사교 모임에 나가는 편을 더 좋아했다고 주장하면서 이국적이고 살짝 도발적인 의견을 내놓았다. "저에게는 하렘에서 살아가는 여성 같은 면[65]이 있어요. 그래서 혼자 고요하게 시간을 보낼 때 꽤 행복해요."

사실 카펠은 샤넬의 존재를 감춰서 사회적 평판을 보호했을 뿐만 아니라 다른 여성도 자유롭게 만나고 다녔다. 카펠은 샤넬을 사랑했다. 하지만 자신에게 다가오는 수많은 여성을 쉽게 정복할

수 있는 기회를 마다하지 않았다. 잘생기고 매력적이고 세상 경험 많고 부유한 여느 젊은이와 마찬가지로, 보이 카펠도 파리의 유혹에 저항하기가 쉽지 않다는 사실을 깨달았다. 그러나 카펠은 단지 쾌락만을 좇아가지는 않았다. 그는 야망이 대단했고 자기 자신이 앞으로 세계를 이끌어 갈 지도자가 될 사람이라고 생각했다. 그리고 그가 꿈꾸는 삶에 어울리는 배우자가 필요했다. 그 기준에서 재봉사는 아무리 눈부시게 아름답더라도 배우자가 될 수 없었다.

코코 샤넬은 카펠이 다른 여자를 만나고 다닌다는 사실을 알았지만, (이 시기를 회상할 때만큼은) 의연하고 차분한 태도를 유지했다. "그는 그런 아가씨들과 잘 수 있었어요.[66] (…) 저는 그런 일이 (…) 조금 역겹다고 생각했죠. 하지만 신경 쓰지 않았어요." 샤넬은 심지어 카펠에게 그가 정복한 여성이 어떤 사람인지 자세히 알려 달라며 부추겼다고 주장했다. 샤넬의 이야기에서 카펠은 평정을 잃지 않는 샤넬에게 온몸까지는 아니지만 온 마음을 바친 절대적 헌신으로 보답했다.

> 도빌은 (…) 돈과 오락거리가 넘치는 완벽한 향연의 무대였다.[67]
> — 헬렌 펄 애덤Helen Pearl Adam

1914년 여름, 제1차 세계 대전이 발발하며 카펠의 무분별하고 이기적인 행동보다 훨씬 더 중대한 사건이 잇달아 일어났다. 독일군이 인접국 벨기에를 침공하고 파리를 향해 대대적으로 진군

하기 시작하자, 프랑스 상류층은 파리 바깥으로 몸을 피했다. 파리를 떠나려는 많은 이들에게 해안 도시 도빌은 안전한 피난처처럼 보였다. 카펠은 샤넬을 도빌로 데려갔고, 그곳에 안전하게 머물러야 한다고 고집했다. 뼛속까지 기업가였던 카펠은 샤넬에게 도빌 부티크를 계속 영업하라고 조언했고, 샤넬은 카펠의 조언을 따랐다. 이 결정은 여러모로 현명했다. 도빌은 파리에서 잠시 피신한 부유층 여성이 머무는 기지가 되었기 때문이다. 단골 재봉사를 만날 수 없는 상황에서 옷 가격이 얼마나 폭등했든[68] 기꺼이 값을 치를 태세였던 이 여성들에게는 단순한 옷가지 이상이 필요했다. 이들은 급격하게 변화하는 세상에 어울리는 새로운 스타일을 원했다. 코코 샤넬의 참신하고 미니멀한 스타일은 새 고객들의 요구에 정확하게 들어맞았다. 샤넬이 직접 창조해 낸 스타일, 즉 샤넬의 부족한 자금, 말괄량이 같은 기질, 비주류 성향, 속도와 자유를 향한 본능적 욕망에서 비롯한 스타일은 이제 누구에게나 어울리는 것처럼 보였다. 샤넬 스타일은 일종의 패션 연금술을 통해서 어쩐지 시대에 필연적으로 느껴지기 시작했다. 상황이 완전히 달라졌다.

나는 정말로 별안간, 깨닫지도 못하는 사이에 유명해졌다.[69]
— 코코 샤넬

샤넬은 인기 있는 부티크 주인과 근사한 보이 카펠의 짝이라는 지위 덕분에 도빌에서 유명 인사가 되었다. 사교계 숙녀들은 아

직 샤넬을 무리에 받아 주지 않았지만, 샤넬에게 호기심을 느꼈다. 샤넬과 오랫동안 친분을 맺었던 장-루이 드 포시니-루상지 Jean-Louis de Faucigny-Lucinge 대공은 그의 모친이 도빌에서 머물던 시절을 이야기하면서 당시 샤넬이 누렸던 명성이 보여 준 모순적 성격을 간결하게 설명했다.

도빌에 자리 잡은 젊은 디자이너[70] 가브리엘 샤넬. 품위 있는 여성들은 샤넬이 만든 기가 막히게 아름다운 모자를 주문하려고 안달이 났다. 샤넬은 에티엔 발장의 정부였으니 특정한 '계급'에 속했다. 더 정확히 말하자면 그녀는 하층민이었다. 우리 어머니의 말씀을 들어보면, 사람들은 그저 호기심에서 혹은 샤넬의 옷이 좋아서 (샤넬의) 부티크에 방문했다. 그런데 샤넬이 누구나 다 아는 영국인 애인인 보이 카펠의 팔짱을 끼고 카지노에 나타나면 사람들은 그녀에게 인사 건네는 것을 완전히 '잊었다'. 그녀는 화내지 않았고 그저 게임을 즐겼다. 그녀는 자기가 주변부에 속한다는 사실을 잘 알았다. 실제로 이런 배척은 (…) 샤넬이 너무도 유혹적인 신분 상승을 꿈꾸도록 이끈 원동력이었다.

대공의 말이 옳았다. 코코 샤넬은 때를 기다리고 있었다. 샤넬은 사회의 주변부에 머무르는 동안에도 어떻게 이 사실을 이용해서 관심을 끌 수 있는지 배웠다. 그리고 패션 애호가와 호사가가 몰려 있는 도빌은 샤넬에게 관습에 얽매이지 않은 디자인을 선보일 이상적인 무대가 되었다.

샤넬은 전통을 공공연히 조롱한다는 평판을 얻었다. 예를 들어

서 그녀는 대서양에 뛰어들어 수영하는 것을 아무렇지 않게 생각했다. 사교계 여성이라면 거의 하지 않을 일이었다. 오늘날이라면 이상하게 보이겠지만, 당시에는 도빌에서나 다른 휴양지에서나 오직 어린이와 하인만 바닷물에 들어갔다. 가끔 외국인이 바다에 과감히 들어가기도 했지만, 숙녀들은 옷을 완전히 차려입고 바다를 그저 바라보기만 했다. 당대에는 해수욕이 드문 일이었으므로, 샤넬은 직접 수영복을 만들 수밖에 없었다. 샤넬의 수영복은 무릎까지 내려오는 저지 퀼로트Culotte•와 하의에 어울리는 민소매 셔츠 한 벌로 이루어진 남성용 수영복과 흡사했다. 전쟁 상황이 되자 여성이 지켜야 할 예의범절의 세세한 사항들은 대체로 시대에 뒤떨어진 것처럼 보였고, 여성은 수영할 수 없다는 제약도 서서히 사라졌다. 그러자 (우리 눈에는 단정해 보이지만, 당시 사람들 눈에는 대담해 보였던) 샤넬의 수영복은 역시 샤넬이 직접 고안해 낸 머리를 감싸는 수영모와 함께 날개 돋친 듯 팔려 나갔다. 얼마 지나지 않아 도빌의 해변은 샤넬처럼 저지 소재 수영복을[71] 입은 사람들로 뒤덮였다.

전시 도빌에서 샤넬의 모습은 급격히 이목을 끌었다. 카펠의 쉼 없는 조언을 듣고 자신의 본능을 따랐던 샤넬은 전쟁으로 인해 여성의 인생이 완전히 달라졌다는 사실을 직감했다. 샤넬은 새로운 여성상, 씩씩하고 힘차고 활발하고 자유분방한 여성을 대표했

• 원래 유럽 귀족이 입던 다리에 들러붙는 반바지를 가리켰으나, 19세기 말부터 품이 넉넉한 여성 스포츠용 반바지나 치마 바지(퀼로트 스커트)를 의미하게 되었다.

다. 샤넬에게는 그녀 자신이 언제나 최고의 광고 모델이었다. 샤넬은 세련된 분위기와 편안함을 동시에 보여 주는 직접 만든 단순한 옷을 입고 도빌을 산책했다. 그녀는 코르셋 없이 폴로 셔츠와 부드럽게 흘러내리는 스트레이트 스커트를 입고 그 위에 길고 품이 넉넉한 재킷(남성 재킷처럼 커다란 주머니도 달아 놓았다)을 걸쳤으며 허리띠를 낮게 두르고 챙이 넓은 단순한 모자를 썼다. 옷과 모자는 모두 채도가 낮은 중간 색조로 만들었다.

"저는 사람들의 입에[72] 가장 많이 오르내리는 인물이었어요. (…) 모두 저를 알고 싶어 했고, 제가 어디서 옷을 구하는지 알아내고 싶어 했죠." 코코 샤넬은 몸에 입는 요새나 다름없는 고래 뼈 크리놀린Crinoline•, 거대한 모자, 바닥에 질질 끌리는 옷자락 등 거추장스럽게 여성의 활동을 방해하는 야단스럽고 복잡한 옷은 피했다. "그런 드레스는 온 땅바닥을 쓸고 다니면서 [쓰레기를] 모았어요." 샤넬은 과거 여성의 복장을 회고하며 불쾌감을 드러냈다.[73] 그녀는 몸이 움직이고 숨 쉬고 성적 생명력이 가득한 독립체라고 생각했고, 몸과 어울리는 옷을 입어야 한다고 믿었다.

샤넬은 그저 옷을 입는 새로운 방식을 고안해 내는 것을 넘어서, 새로운 삶의 방식도 발명해 내고 있었다. 여성들은 샤넬이 마법처럼 불러낸 해방 판타지를 강력히 요구했다. 샤넬의 옷을 입는 일은 샤넬을 입는 일, 코코 샤넬의 개성 자체를 받아들이는 일과 뒤섞이기 시작했다. 샤넬은 그 누구와도 닮지 않았지만, 곧 모

• 고래 뼈, 말총, 철사 등으로 만든 틀로 치마를 부풀리기 위해 치마 안에 받쳐 입었다.

두가 샤넬을 닮아 갔다. 샤넬이 사업을 시작하고 4년이 지나자 혁명이 시작되었다.

샤넬은 스스로 도빌에서 폭발시킨 강력한 변화를 이렇게 묘사했다.

전쟁이 터지고 첫 번째 여름이 끝나갈 무렵, 저는 20만 프랑을 벌었어요. (…) 저의 새 직업에 관해 저는 무엇을 알고 있었을까요? 저는 아무것도 몰랐어요. 디자이너라는 사람이 존재하는 줄도 몰랐죠. 저는 제가 일으킨 혁명을 알고 있었을까요? 전혀 몰랐어요. 기존의 세상이 끝나가고 있었고, 새로운 세상이 태어나고 있었죠. 저는 그 한가운데 있었어요. 기회가 스스로 나타났고, 저는 기회를 잡았어요. 저와 이 새로운 세기는 나이가 같죠. 그래서 저에게는 새로운 세기가 옷으로 자기 자신을 표현하려고 고심하는 것이 보였어요. 새로운 세기에는 단순함, 편안함, 청정함이 필요했죠. 저는 미처 깨닫지도 못한 채 그 모든 것을 다 제공했고요.[74]

샤넬의 이 발언에서 그녀의 작업 방식에 관해 알 수 있다. 샤넬도 인정했듯이, 그녀는 의상 디자인을 잘 몰랐다. 공식적으로 패션을 공부한 적도 없었고 쿠튀르 하우스에서 수습생으로 일한 적도 없었다. 그녀의 강점은 상상력과 직감이었다. 코코 샤넬은 스스로 어떤 모습이 되고 싶은지를 잘 알았고, 그녀의 비전이 다른 여성에게 얼마나 매력적으로 보일 수 있는지 이해했다.

샤넬의 다른 훌륭한 자질은 촉감을 기가 막히게 다루는 대단한 재주였다. 아마 샤넬은 양초장이나 대장장이 등 손으로 물건에

생명을 불어넣는 시골 장인들 사이에서 살았던 어린 시절에 이 재능을 얻었을 것이다. 샤넬은 장인들과 마찬가지로 자기가 다루는 재료와 깊은 육체적 관계를 맺었고, 타고난 감각을 발휘해서 어떻게 천을 몸에 드리우고 걸쳐야 하는지 파악했다. 그녀는 창작 활동에 온몸을 던졌다.

"샤넬은 열 손가락과 손톱, 손날과 손바닥, 핀과 가위를 이용해서 바로 드레스를 만든다. 가끔 무릎을 꿇고 앉아 옷을 꽉 움켜쥐기도 한다. 옷을 숭배하기 위해서가 아니라 옷을 조금 더 혼내 주기 위해서다." 프랑스 소설가 콜레트Sidonie Gabrielle Claudine Colette[75]는 샤넬의 스튜디오에 방문해 샤넬이 작업하는 모습을 관찰하고 나서 이렇게 묘사했다. 창조적 과정에 녹아든 운동 에너지는 물리 법칙에 따라 운동이 끝나는 지점인 최종 산물, 즉 작품에서 나타난다. 샤넬의 옷은 생명력을 내뿜었다. 샤넬에게 여성의 몸은 숨겨야 하거나 억눌러야 하는 대상이 아니라 생기와 에너지의 원천, 옷에 생동감을 불어넣는 불꽃이었다. 샤넬이 만든 옷은 노출이 심하지도 않았고 노골적인 성적 요소도 사실상 없었다. 하지만 샤넬의 옷은 명백히 관능적이었다. 샤넬이 신체의 단순한 물질성, 즉 옷 아래 놓인 살과 근육과 뼈를 가장 중요하게 생각했기 때문이다. 샤넬은 이렇게 말했다. "옷이 예뻐 보이려면,[76] 그 옷을 입는 여성이 반드시 그 옷 아래에 아무것도 입지 않았다는 인상을 줘야 한다."

당대로서는 급진적인 개념이었다. 비평가들은 샤넬 디자인의 관능성을 감지했다. 그래서 가장 초기에 샤넬의 작품을 비평했던

이들도 흔들리는 옷감의 질감[77]에서 드러나는 아름다움을 칭찬했다. 그런 면에서 샤넬은 전통적인 패션 디자이너보다 조각가, 심지어는 안무가와 닮았다. 그녀는 몇 시간이고 모델 앞에 무릎을 꿇고 앉아서 옷을 핀으로 고정해 가며 몸에 잘 맞도록 손볼 수 있었다. 그리고 팔십 대가 되어서도 그 작업을 그만두지 않았다. 샤넬은 옷과 몸이 서로 유기적 관계를 맺고 있다고 여겼고, 움직임을 극대화하는 옷을 재단할 줄 알았다. 옷을 입고도 등과 어깨, 팔을 충분히 움직일 수 있어야 한다고 생각했다.

> 여성은 저마다 팔 둘레가 다르고, 어깨 위치도 다르죠. 옷의 핵심은 어깨예요. 드레스가 어깨에 잘 맞지 않으면 몸에 아예 맞지 않을 거예요. 몸의 앞면은 움직이지 않죠. 활발히 움직이는 부분은 등이에요. (…) 등 부분에는 최소 10센티미터라도 꼭 여유를 줘야 해요. 골프를 치거나 신발을 신을 때 등을 구부릴 수 있어야 하니까요. 고객이 팔짱을 끼도록 해서 등 부분 치수를 재야 해요. (…) 옷은 몸과 함께 움직여야 하죠.[78]

샤넬은 디자이너 경력 내내 신체의 자유를 강조했다. 이런 면에서 샤넬은 다른 디자이너와 전혀 달랐다. 예를 들어 코코 샤넬만큼 완벽하게 재킷을 재단했던 쿠튀리에는 거의 없었다. 오늘날까지도 샤넬의 빈티지 재킷에 미끄러지듯 몸을 밀어 넣어 입는 일은 말로는 다 표현할 수 없을 정도로 부드럽고 안락한 편안함[79]을 경험하게 해 준다.

하지만 비전을 제시하고 옷에 핀을 꽂는 일만으로는 패션 제국을 건설할 수 없다. 샤넬은 옷을 만드는 과정을 모두 담당할 사람이 필요했고, 재빨리 재봉사를 고용하기 시작했다. 그러자 샤넬은 그 무엇보다도 유용했던 재능을 발휘할 수 있었다. 코코 샤넬은 타고난 지휘관이자 여성들의 지도자였고, 자기가 품질을 평가하는 기준은 높으며 실수는 참아 줄 수 없다는 사실을 전하는 데전혀 어려움을 느끼지 않는 사람이었던 것이다. 샤넬이 처음으로 고용했던 직원 중 마담 몽트잔Madame Montezin은 훗날 인터뷰 도중에 캉봉 아틀리에에서 일했던 경험을 회고했다. 그녀는 존경과적의를 똑같이 섞어서 이야기했다. "지금 제가 아는 것은 전부[80]마드무아젤에게 배운 거예요. (…) 그분은 명령을 내리고 사람들을 지휘하는 데 뛰어났죠. 항상 아틀리에에 가장 먼저 와서 가장늦게 떠났어요. 그분은 살롱과 대규모 작업실 두 군데를 통솔했어요. 직원이 40명쯤 있었죠. 마드무아젤은 대하기 어렵지만 공정한 사람이었어요. 그분은 평범함에 진저리를 쳤죠."

훗날 샤넬은 자신이 의상 제작 기법에 무지했으며 자기보다 재주가 더 뛰어난 사람들을 은근히 괴롭혔음을 인정했다. "저는 바느질하는 법을 아는 사람을[81] 한없이 존경해요. 저는 하나도 모르거든요. 바느질하다가 제 손가락을 찌르곤 하죠. 어쨌든 요즘에는 누구나 드레스를 만들 줄 알아요. 황홀할 정도로 잘생긴 신사, (…) 병약한 노부인도 만들 줄 알아요. (…) 정말로 좋은 사람들이에요. 반면에 저는 밉살스러운 사람이죠."

이 이야기에서 샤넬은 진실을 지나치게 왜곡했다. 샤넬은 수녀

원 부속학교에서 바느질을 분명히 배웠고, 첫 직업도 재봉사였으니 당연히 바느질 솜씨를 갈고닦을 수 있었을 것이다. 하지만 샤넬은 더 이상 바느질 실력을 늘리지 않기로 선택했다. 앙드레 팔라스의 딸 가브리엘 팔라스-라브뤼니는 이모할머니가 젊은 시절 익혀 두었던 바느질 솜씨를 일부러 썩혔다고 생각했다. "할머니는 바느질하지 않으려고[82] 하셨어요. 심지어 단추조차 달지 않으셨죠. 물론 더 젊었던 시절에는 바느질하셨죠. 하지만 다 잊어버리셨어요." 그 대신 샤넬은 창조하고 싶은 옷을 상상해 냈고, 직원들에게 그녀의 비전을 알려 주며 이 비전을 실현할 책임을 맡겼다. 이제 샤넬은 노동자가 아니라 창의적인 상상력과 예지력을 갖춘 관리자였다.

샤넬은 자신과 다른 사람들을 분명하게 구분했다. 바느질을 맡아서 하는 이들은 "좋은" 사람이었고, 그녀 자신은 "밉살스러운" 사람이었다. 샤넬은 혐오스러운 사람이므로 일벌과 달랐다. 이 밉살스러움은 샤넬만의 전문가다운 태도 중 일부가 되었다. 그다지 놀랍지 않은 일이다. 그렇지 않았다면 어떻게 샤넬이 이십 대에서 벗어나기도 전에 그 모든 일을 성취할 수 있었겠는가? 사회적 위계가 엄격하던 시대를 살았고 누구도 걸어가 본 적이 없던 길을 걸어간 코코 샤넬은 "좋은" 사람이 될 여유가 거의 없었다. 샤넬은 점점 늘어나는 직원을 통제할 권위를 세워야 했고, 자신에 대한 수많은 편견을 극복해야 했다. 그러려면 샤넬은 단호하게 자기주장을 펼쳐야 했다. 샤넬의 포기할 줄 모르는 직업윤리, 성마르고 빈틈없는 기질, (패션계에서나 사회에서나) 배경과 출신

이 미천하다는 사실에 대한 끈질긴 불안감은 서로 결합해서 젊은 여제에 걸맞은 전문가다운 자질을 만들어 냈다. 오만하고 고집스러운 성격과 쉽게 만족할 줄 모르는 태도는 샤넬의 인생에, 적어도 디자이너 인생에 눈부시게 이바지했다.

도빌에서 샤넬의 사업은 계속 성장했고, 샤넬은 성장 속도와 보조를 맞추기 위해 빠르게 사업을 확장했다. 샤넬은 남성복에서 영감을 받아 만든 의류도 판매했다. 그녀는 남성복에 여성적 느낌을 조금 가미해서 바깥에 주머니를 덧붙인 세일러복, 7부 기장 재킷, 지역 어부들이 입는 옷에서 착상한 스웨터와 모자, 말 훈련사 복장과 비슷한 풀오버 스웨터를 만들어 냈다. 샤넬이 최초로 만들어 낸 혁신적 의복 중에는 남성 스웨터의 앞면을 절개하고 단추나 리본 장식을 단 옷도 있었다. 이 옷은 카디건의 효시가 되었고, 나중에 샤넬이 가장 즐겨 입는 옷이 되었다. 샤넬은 이 아이디어를 쉽게 떠올렸다. 그녀는 목 부분이 좁은 남성 스웨터를 머리 위로 잡아당겨서 벗는 일이 싫었다. 머리카락이 헝클어지기 때문이었다. 샤넬은 문제를 해결하려고 그저 가위를 스웨터에 갖다 대고 앞면을 잘라 버렸다. 그리고 앞면이 잘린 스웨터를 새로운 방식으로 입고 벗어 보았다. "낡은 스웨터를 잘랐어요.[83] (⋯) [칼라 주변에] 리본을 달았죠. 다들 그 옷에 열광했어요. '그 옷 어디서 구했어요?'" 이 일화는 샤넬 인생 전체를 완벽하게 은유한다. 코코 샤넬은 기존 방식에 자기 자신을 끼워 맞출 수 없으면 다른 방식을 찾거나 만들었다. 새로운 방식을 만드는 데 날카로운

도구가 필요하더라도 상관없었다.

샤넬은 머리카락에도 자주 가위를 댔고 턱선까지 내려오는 단발머리를 유지했다. 이제 이 머리 모양은 샤넬하면 떠오르는 유명한 스타일이 됐다. "'왜 머리를 자르세요?'[84] [사람들이 제게 물어봐요] '긴 머리가 성가시니까요.'" 머리를 단발로 자른 코코 샤넬은 거부할 수 없는 매력을 뿜었다. 단발 덕분에 섬세하고 긴 목이 돋보였고, 검은색에 가까운 짙은 머리칼의 자연스러운 곱슬곱슬함이 두드러졌다. 샤넬이 머리를 자르자마자 아드리엔 고모도 샤넬과 똑같은 스타일로 머리카락을 자르고 조카와 훨씬 더 닮은 모습으로 변했다. 곧 파리에서 도빌까지 유행에 민감한 여성들이 똑같이 머리를 자르기 시작했고, 긴 머리카락을 매만져서[85] 복잡한 모양을 만들던 장구한 전통이 최후를 맞았다.

외국 언론은 프랑스 언론보다 먼저 샤넬의 영향력을 알아차렸다. 1914년 7월, 미국의 패션 전문 잡지 『우먼스 웨어 데일리 Women's Wear Daily』는 샤넬의 스웨터에 관한 기사를 실었다.

가브리엘 샤넬[원문에는 'Gabriel'이라고 잘못 표기되어 있다]은 새로운 특징을 품은 지극히 흥미로운 스웨터를 보여 주었다. 소재로는 옅은 파란색, 분홍색, 붉은 벽돌색, 노란색처럼 가장 매력적인 색으로 물들인 울 저지를 사용했다. 2.5센티미터 폭으로 검은색과 흰색 또는 남색과 흰색 스트라이프 무늬가 들어간 저지 역시 활용했다. 이 스웨터는 앞면 목 부분이 15센티미터 정도 트여 있어서 머리 위로 아주 쉽게 입을 수 있다. 또 샤넬은 스웨터 앞면에 저지를 덮어씌워서

마무리한 공 모양 단추를 달았고, 단춧구멍은 저지와 같은 색으로 염색한 태퍼터 실크로 감싸놓았다. 그래서 이 스웨터를 입을 때는 목까지 단추를 다 채울 수도 있고, 단추를 풀어서 데콜테를 슬쩍 드러낼 수도 있다. 또한 소매가 넉넉해서 블라우스 위에 편안하게 입을 수 있다. 소맷부리는 손목을 포근하게 감싸며, 스웨터 앞면과 마찬가지로 단추와 태퍼터를 감싼 단춧구멍으로 장식되어 있다.[86]

얼마 후 도빌에도 전쟁이 들이닥쳤다. 1914년 9월이 되자 예비군 부대가 파리에서 도착했고, 르 루아얄 호텔은 병원으로 바뀌었다. 귀족 숙녀들은 간호사가 되어 일손을 거들겠다고 자원했다. 부상자를 돌보려면 움직이기 편한 옷[87]을 입어야 했고, 편한 옷을 만드는 데 일가견이 있었던 샤넬은 이 상류층 간호사들이 입을 유니폼을 만들기 시작했다. 간호복은 주름 하나 없이 빳빳한 흰색 블라우스(샤넬이 오바진 수녀원에서 입었던 블라우스와는 달랐다)와 단순한 치마, 새하얀 모자로 구성되어 있었다. 샤넬은 파리에 남아 있는 동생 앙투아네트를 도빌로 불러들였고 아드리엔 고모에게도 도와 달라고 부탁했다. 샤넬 아가씨 셋은 다시 뭉쳤고, 옷은 입고 속도가 따라가지 못할 정도로 빠르게 팔려 나갔다.

> 샤넬의 운동복은 지중해 리비에라 지역의 피한지에서 나날이 인기를 얻고 있다. (⋯) 세련된 여성들이 샤넬의 저지 의복을 (⋯) 한 번에 세 벌, 네 벌씩 주문하는 일은 드물지 않다.[88]
> ─『우먼스 웨어 데일리』, 1916년

샤넬이 저지로 만든 의상을 한 번만 바라봐도 그 옷을 간절히 열망하게 된다.[89] ─ 『보그Vogue』, 1916년

샤넬의 우아한 간호복 외에도 세퍼레이츠 역시 점점 더 많이 팔렸다. 샤넬이 만든 옷은 새로운 세상과 어울릴 만한 옷을 찾는 여성들에게 완벽한 해결책이 되어 주었다. 전쟁은 세상을 전부, 특히 성 역할을 뒤집어 놓았다. 유럽 남성 세대 전체가 평범한 일상에서 쫓겨나 전장으로 내몰리자, 여성 수백만 명이 당당하게 나서서 남성이 남기고 간 일을 해냈다. 유럽 역사상 처음으로 상류층과 중류층 여성이 매일 일터로 나갔다. 이 새로운 여성 노동자들이 거리를 메웠고, 이 낯선 광경에 행인들은 깜짝 놀랐다.[90] 여성은 간호사뿐만 아니라 버스 차장, 트럭 운전기사, 전화 교환원, 사무실 직원으로도 일했다. 그 덕에 남성은 병역의 의무를 위해 떠날 수 있었다. 여성은 가만히 존재하는 사람이 아니라 행동하는 사람이 되었고, 여성 노동자의 옷은 이들의 새로운 요구에 부응해야 했다.

사고방식이 크게 전환되자, 의복 문제를 넘어서서 여성의 일상에도 변화가 생겼다. 사람들은 여성의 삶을 새로운 방식으로 생각하기 시작했다. 제1차 세계 대전이 발발하기 이전, 유럽 여성은 시민권을 거의 누릴 수 없었다. 여성은 대체로 군대에서 복무할 수 없었고, 투표할 수도 없었고, 전문직은 사실상 선택할 수 없었으며, 고등 교육은 아주 제한적으로만 받을 수 있었다. 하지만 전쟁이 변화를 예고했다. 여성이 직업 세계에서 눈부신 성공을 거

두고 있다는 사실을 누구도 부인할 수 없었다.

품위와 투지, 능력을 갖추고 임무를 수행하는 유럽의 여성 노동자들은 모든 영역에서 여성의 권리를 확대해야 한다는 주장에 빈틈없어 보이는 논거를 제시했다. 말로는 형용할 수 없는 제1차 세계 대전의 참사와 파괴 한가운데서 여성의 인권 신장이라는 영역에서만큼은 희망이 희미하게 빛났다. 여권 신장이라는 이상은 여성과 남성이 평등한 세상, 여성의 삶이 단란한 가정이라는 제한을 넘어서까지 확장되는 세상으로 구체화되었다. 이렇게 전쟁은 당시 의미 있는 일을 찾을 수 있는 특권을 지닌 여성을 (그리고 임금을 요구하지 않는 여성을) 계몽했다. 하지만 전쟁이 벌어지던 시기에 노동자 계급 여성은 높은 실업률과 임금 삭감[91] 때문에 고통받았다. 이런 변화는 샤넬의 신선하고 남다른 패션에 풍요로운 결실을 가져올 활동 영역을 넓혔고, 수많은 열성적인 고객을 제공했다. 또한 샤넬이 그녀만의 신선하고 남다른 페르소나, 독립적인 커리어 우먼이라는 정체성을 펼칠 길을 열어 주었다.

샤넬의 스타일과 페르소나는 전쟁 때문에 물자 보급이 제약되는 상황과도 긴밀한 관계를 맺었다. 전시 물품 생산 규정 때문에 직물 공급이 대폭 줄어들자, 옷을 단순하게 만드는 일은 스타일의 문제일 뿐만 아니라 긴급한 당면 과제가 되었다. 코코 샤넬도 물자 부족으로 힘들어 했지만, 늘 해오던 대로 열정을 쏟아 시련에 대처했다. 그리고 친구들에게서 도움도 조금 받았다. 섬유 산업으로 막대한 재산을 쌓았던 가문 출신인 에티엔 발장은 샤넬이 프랑스 섬유 산업의 중심지인 리옹에서 실크와 브로드클로

스Broadcloth●를 입수할 수 있도록 도와주었다. 보이 카펠은 스코틀랜드에서 트위드Tweed●●를[92] 수입하도록 도왔다. 하지만 이 시기 코코 샤넬의 패션을 지탱한 기둥은 단순한 저지였다. 샤넬은 1914년에 섬유 제조업자 장 로디에Jean Rodier를 만났다. 그는 기계로 짠 저지가 남아돌아서 제대로 처분하지 못하는 상황에 처해 있었다. 당시 저지는 주로 남성용 내의나 잠옷을 만드는 데 사용되었다. 하지만 코코 샤넬은 저지에서 가능성을 발견했고, 이제는 전설이 된 선견지명을 발휘해서 재고를 전부 사들였다. 로디에는 깜짝 놀랐다.

저지는 흔하고 보잘것없는 옷감이라 남들 앞에서 입는 옷에는 사용할 수 없다고 여겨졌다. 원단 색깔도 베이지색이나 회색밖에 없었다. 쉽게 찢어지고 구겨졌으며, 바느질 실수나 수선한 자국이 잘 보였다. 옷감에도 계급이 있다면 저지는 하층민, 노동자 계급이었다. 하지만 샤넬은 변변찮은 형편을 최대한 활용할 줄 알았다. 그녀는 로디에에게서 사들인 수많은 저지를 사용해서 튜브 슈미즈 드레스Chemise dress●♣와 스커트를 만들었다. 이런 옷은 느슨하고 직선적이어서 바느질이나 드레이핑Draping♣♣ 작업을 최소한으로 줄일 수 있었다. 샤넬은 원래 염색하지 않은 저지를 사용했지만, 아름다운 색깔로[93] 물들인 옷감도 리옹에서 들여와 쓰기 시

● 면사나 모사를 짠 직물로 짜임이 촘촘해서 촉감이 좋고 광택이 풍부하다.
●● 굵은 양모로 천을 짜고 가공을 거쳐 거친 촉감을 만들어 낸 모직물
●♣ 허리에 이음선이 없어서 일직선으로 내려오는 폭이 넓은 원피스
♣♣ 천을 늘어뜨렸을 때 생기는 자연스럽고 부드러운 주름을 잡는 일, 또는 천을 사람의 몸이나 마네킹에 직접 대고 재단하면서 입체적으로 옷을 만드는 일

작했다. 소재의 특성상 복잡하게 재단하기 어려웠기 때문에, 샤넬이 저지로 만든 옷은 허리에 꼭 맞는 대신 몸 위를 스치듯[94] 미끄러졌다.

샤넬은 저지로 만든 옷을 통해 여성스러운 실루엣을 새롭게 만들어 내고 유행시켰다. 직선적이면서도 날렵한 실루엣이었다. 샤넬이 허리를 졸라매는 옷을 바꿔 보려고 실험했던 최초의 디자이너는 아니었다. 폴 푸아레Paul Poiret는 같은 세기에 샤넬보다 먼저 코르셋을 입지 않는 헐렁한 스타일과 '하렘 팬츠Harem pants'•를 완성했다. 또한 샤넬은 기하학적이고 직선적인 스타일을 좋아하는 유일한 디자이너도 아니었다. 여러 디자이너 중에서도 특히 마들렌 비오네Madeleine Vionnet와 장 파투Jean Patou가 샤넬과 비슷한 디자인을 창조해 냈다. 하지만 오로지 샤넬만이 새로운 스타일에 수반하는 생활 방식과 점점 높아지는 개인적 명성을 구현하고 광고했다. 샤넬이 제시한 생활 방식과 그녀의 드높은 명성은 이 새로운 실루엣에 담긴 사회적 메시지를 반영하고 강조했다. ("가브리엘 샤넬(…)은 전 세계에 알려졌다."『보그』미국판은 1916년 말에[95] 이렇게 선언했다.) 그 결과, 1910년대 중반 이후로 샤넬의 이름은 여성이 누구의 도움 없이도 쉽고 빠르게 입고 벗을 수 있는 이 새롭고 자유로운 스타일과 결부되었다. 이제 여성은 단추를 채우고, 코르셋 끈을 묶고, 여성의 몸을 완전히 감싸는 거대하고 부자연스러운 옷을 이루는 겹겹의 천을 끌어 올려서 반

• 발목 부분을 끈으로 조이는 통이 넓은 여성용 바지

듯하게 정돈하고 부풀리느라 (남편의 것이든 하녀의 것이든) 또 다른 손 한 쌍을 빌릴 필요가 없었다.

하지만 샤넬이 코르셋을 내다 버려서 여성의 몸을 '해방'했다는 주장은 지나치게 단순한 표현이다. 진실은 조금 더 복잡했다. 갈비뼈를 으스러뜨리는 속옷[96]을 입으며 자랐던 일부 여성이 코르셋 없이 옷을 입으며 해방감과 기쁨을 느꼈다는 사실에는 의심의 여지가 없다. 구속받지 않은 몸 위로 움직이는 부드러운 저지 옷감은 샤넬의 옷에 감각적 쾌락을 더했다. 샤넬의 옷을 입은 여성은 피부로 천의 감촉을 즐길 수 있었고, 샤넬의 옷을 보는 사람은 옷이 담고 있는 현대적이고 시각적인 '속도'를 감상할 수 있었다. 하지만 샤넬의 디자인은 여성을 코르셋에서 '해방'했을 뿐만 아니라, 여성에게서 코르셋을 '박탈'하기도 했다. 샤넬의 고객에게는 선택권이 없었다. 샤넬의 저지 드레스를 입으려면 코르셋을 입을 수 없었다. 얇은 천 아래로 코르셋의 후크와 심이 전부 비친다는 단순한 이유 때문이었다. 보통 코르셋 위아래로 삐져나오던 살덩어리(가슴, 등, 엉덩이) 역시 코르셋을 빼앗기자 저지 천 아래로 뚜렷하게 비치기는 마찬가지였다. 젊은 코코 샤넬은 몸매가 날씬해서 저지 드레스가 완벽하게 어울렸다. 하지만 모든 여성이 다 그렇지는 않았다. 샤넬의 옷은 나이 든 여성이나 살집 있는 여성을 돋보이게 해 주지는 않았다. 샤넬의 날렵하고 매끈한 옷 아래서 풍만한 몸매는 그저 살덩이가 되었다.

젊은 시절의 건강한 몸매를 강조하는 이 초기 스타일은 샤넬이 다른 디자이너와 구별되는 면이었다. 샤넬은 젊음을 패션의 필수

조건[97]으로 바꾼 최초의 디자이너였다. 샤넬의 옷을 입어서 아름다울 수 있으려면 젊어야 하거나, 최소한 아주 날씬해야 했다. 운이 그다지 없는 이들은 코코 샤넬과 같은 몸매[98]를 얻기 위해 식단을 조절하고 운동해야 했다(혹은 '코르셋을 내면화해야 했다'). 물론 당시는 전쟁 때문에 옷감뿐만 아니라 식량도 부족했고, 누구나 배불리 먹을 수 없었다. 어쨌든 얼마 전까지 풍만한 몸매를 자랑했던 미인들이 어느새 디저트를 거부하고 있었다. 한때 뼈만 앙상하게 말라서 전형적인 미인의 기준에 맞지 않는다고 여겨졌던 여성이 이런 상황을 강요했다. 이런 면에서 샤넬은 그녀만의 스타일을 통해 세상에 복수했다고 볼 수 있다. 샤넬은 언제나 그랬듯 자기가 무슨 일을 벌였는지 아주 잘 알고 있었다. "저는 아주 새로운 실루엣을[99] 만들었어요. 제 고객은 누구든 이 실루엣에 어울리려면 전쟁의 도움을 받아서 [전쟁 당시 식량 공급이 줄어들었으므로] 날씬해져야 했죠. 코코 샤넬처럼 '날씬'해야 했어요. (…) 여성들은 여윈 몸매를 사려고 저에게 왔어요. '우리는 코코 샤넬의 가게에서는 젊어 보였어요. 샤넬이 하는 대로 해 줘요.' 그들이 재봉사에게 이렇게 말했답니다."

한 여성의 재능과 개성은 역사 속 예외적인 순간의 정신과 정말로 뜻하지 않게 어우러졌다. 코코 샤넬이 창조한 페르소나는 변화한 시대를 비추는 거울처럼 작용했고, 이 거울을 들여다보는 여성들에게 그들의 새로운 모습을 보여 주었다. 쿠튀리에르이자 떠오르는 유명 인사로서 샤넬은 여성들에게 자기를 따라서 모더니티 진영에, 속도와 비행기, 자동차, 여성의 자유가 있는 달라진

세상에 합류하라고 요구하는 것 같았다. "라 메종 샤넬의 창조물은[100] 어마어마하게 유행하고 있다."『보그』미국판이 1916년 이렇게 선언했다.

물론 이 모더니티는 전쟁이라는 대격변을 통해서 모습을 드러내고 있었고, 그래서 충격과 공포, 비애로 가득 차 있었다. 제1차 세계 대전이 벌어졌던 4년 동안 유럽은 전례가 없는 규모의 폭력과 죽음, 파괴를 목격했다. 군인은 9백만 명이 사망했다. 민간인도 최소 5백만 명[101]이 폭격과 굶주림, 질병으로 사망했다. 프랑스에서만 징병 연령 남성의 20퍼센트가 목숨을 잃었다. 장애를 얻었거나 신체가 심각하게 훼손된 생존자 수까지 고려해 보면, 전체 프랑스 군인의 3분의 1 정도만 무사히 전쟁에서 벗어날 수 있었다.[102]

우리가 젊은이들이 참혹하고 무자비하게 학살당했던 이 시대 배경을 고려하지 않는다면, 이 시기 유럽에서 벌어진 어떤 현상도 (코코 샤넬의 성공을 포함해서) 정확히 이해할 수 없다. 샤넬이 만들어 낸 페르소나가 당시 여성들의 마음에 그토록 강렬하고 직감적으로 가닿을 수 있었던 것도 부분적으로는 이 페르소나가 희생당한 병사들의 그림자를 품고 있는 것처럼 보였기 때문이다[1915년, 샤넬은 심지어 '솔저 블루Soldier blue (또는 Bleu soldat)'[103]라는 새로운 색깔을 소개했다]. 샤넬은 유년 시절에 오랫동안 가난과 슬픔, 상실을 겪었고, 그 결과 샤넬이 만들어 낸 스타일에는 언제나 침울하고 절제된 정서가 깃들어 있었다. 이 정서는 끔찍한 전쟁이 벌어진 시대를 지배했던 분위기와 완벽하게 조화를 이루었다.

마르고, 중성적이고, 간소하게 해군 제복 같은 줄무늬 슈트나 남학생 운동복과 블레이저를 입은 '샤넬 우먼'은 전쟁에서 스러져 간 군인, 대중은 볼 수 없는 곳에서 죽어가던 젊은이 수백만 명의 실루엣을 마법처럼 만들어 냈다.

코코 샤넬이 전쟁, 그리고 위험에 처한 청년 수백만 명과 맺은 관계는 단순히 추상적이지만은 않았다. 전쟁은 샤넬이 사랑했던 보이 카펠을 빼앗아 갔기 때문이다. 샤넬은 도빌에서 대체로 안전하게 지냈지만, 카펠은 1914년 8월에 전장으로 떠났다. 그는 전선에 도착하자마자 영국이 제1차 세계 대전에서 참전하고 처음으로 치렀던 주요 전투인 몽스 전투에 참여했고, '몽스의 별Monts Star'• 메달을 받았다.[104] 그런데 카펠은 오랫동안 참호에만 머물러 있기에는 야심이 지나치게 컸다. 그 역시 샤넬처럼 전쟁 때문에 생겨난 새로운 기회에서 이익을 얻고 있었다. 특히 카펠은 당시 74세였던 프랑스의 전 총리 조르주 클레망소Georges Clemenceau와 쌓아 둔 친분의 덕을 톡톡히 보고 있었다. 막강한 권력자였던 클레망소는 카펠의 경력을 완전히 바꾸어 놓았다. 샤넬은 폴 모랑에게 자랑스럽게 말했다. "늙은 클레망소는 그를 아꼈어요.[105] 클레망소에게 그는 없어서는 안 될 사람이었어요."

1915년, 클레망소는 프랑스 상원 육군위원회의 회장으로 활약

• 정식 명칭은 '1914년의 별1914 Star'이지만 흔히 '몽스의 별' 메달로 불린다. 1914년 8월 5일부터 11월 22일까지 프랑스나 벨기에에서 벌어진 전투에 참여했던 군인에게 수훈하는 영국의 종군 메달이다.

하고 있었고 정기적으로 전선을 시찰하다가 보이 카펠을 만났다. 클레망소와 카펠은 만나자마자 깊은 신뢰 관계를 쌓았다. 클레망 소는 적극적인 친영파였고 영어도 유창하게 구사했다. 또한 그는 진정한 지식인이자 열성적인 자유주의자, 예술과 철학 애호가였 으며 (한창때는) 숱한 미인을 알아보고 겪어 봤던 권위자로도 이 름을 날렸다. 그는 분명히 보이 카펠에게서 그 자신의 젊은[106] 시 절 모습을 보았을 것이다.

1915년에 ('호랑이'라는 별명으로도 잘 알려진) 클레망소는 이미 국제적인 정치인이었고, 프랑스와 영국의 동맹을 강화하는 데 힘 쓰며 영국의 정치인 데이비드 로이드 조지David Lloyd George와 긴밀 하게 협력했다. 클레망소의 친구이기도 했던 로이드 조지는 자유 주의적 평화주의자로[107], 1916년에 영국 총리가 되었다.

카펠이 석탄 운송업을 널리 경험했다는 사실을 잘 알았던 클 레망소는 그에게 매력적인 기회를 제공했다. 클레망소는 카펠에 게 전시 프랑스-영국 석탄 위원회Franco-British Commission on Coal for the War의 회원 자격을 부여했고, 카펠은 이 직무 덕분에 전선에서 벗어나 안전하게 지낼 수 있었다. 카펠이 다치거나 목숨을 잃을 까 봐 걱정되어 제정신이 아니었던 샤넬은 마침내 한시름 놓을 수 있었다. 하지만 카펠과 샤넬이 함께 지낼 수 있는 시간은 그 어 느 때보다도 줄어들었다. 새로 맡은 위원회 직무 때문에 카펠은 사실상 비공식적 외교관이 되었고, 런던과 파리를 오가며 최고위 군사 및 외교 인사들과 어울려야 했다. 그가 참석하는 화려한 사 교 모임에는 전쟁에서 남편을 잃은 젊고 아름다운 귀족들[108]도 자

주 나타났고, 카펠은 그들에게 눈길을 주지 않을 수가 없었다.

카펠은 일약 출세했다. 전시의 석탄 운송 수요에 관해 새롭게 지식을 얻은 덕에 사업도 극적으로 확장했다. 당시 석탄보다 수익성이 좋은 상품은 거의 없었다. 석탄(혹은 당대의 기묘하게 뒤집힌 메타포로 표현하자면 '검은 다이아몬드')은 절실하게 필요한 전쟁 보급품이었지만 공급이 점차 줄어들었기 때문에 가치가 천문학적으로 뛰었다. 카펠은 늘어나는 석탄 수요에 부응하기 위해 전시 동안 프랑스 정부와 도급 계약을 맺고 화물 선단 규모를 늘렸다. 이뿐만 아니라 그는 소유한 탄광에서 캐낸 석탄을 프랑스 공장에도 팔았다. 카펠은 전시에 맺은 계약 덕분에 그 어느 때보다도 부유해졌다. 게다가 친구 클레망소가 1917년에 총리직 재선에 성공하자, 카펠의 영향력은 나날이 커지기만 했다.

확실히 카펠은 주의가 분산되었지만, 결코 샤넬을 잊지 않았다. 그는 짬을 낼 수 있을 때면 샤넬을 찾아갔고 샤넬의 사업 문제에 관해 조언해 주었다. 여전히 카펠은 성장하고 있는 샤넬 제국의 주요 투자자였다. 그는 전쟁이 가져다준 새로운 상업적 기회를 이용해 막대한 이익을 얻고 있었고, 샤넬도 자기와 마찬가지로 이익을 얻어야 한다고 생각했다. 그는 샤넬에게 그녀 앞에 놓여 있는 새로운 시장과 고객을 이용하는 가장 좋은 방법은 다시 한 번 사업을 확장하는 것이라고 설득했다. 이번에는 프랑스 남서부 해안의 휴양지인 비아리츠를 추천했다. 도빌과 마찬가지로 이번 입지 선택도 탁월했다.

비아리츠는 전선에서 멀리 떨어진 데다 중립국 스페인과 접한

국경 바로 위에 있어서 안전했고, 남아도는 현금으로 향락을 즐기려는 명문가 출신 유럽인을 상대로 사업을 펼칠 기회가 열려 있었다. 스페인을 통한 물자 수송을 방해하는 전시 봉쇄도 없었으므로, 샤넬은 파리나 도빌에서보다 비아리츠에서 더 쉽게 원재료를 조달할 수 있었다. 1915년 여름, 카펠은 샤넬이 세 번째 부티크를 여는 데 필요한 자금을 지원했다. 이번에는 상업용 건물이 아니라 임차한 별장에 매장을 열었다. 웅장하고 화려하게 장식된 빌라 라랄드는 비아리츠의 유행을 이끄는 가르데르 거리에 있었다. 카지노를 마주하고 서 있는 저택 앞은 해변 입구였다. 샤넬은 비아리츠 출신 직원을 60명 고용했고, 파리에서 부티크 운영을 도와주고 있던 앙투아네트에게 비아리츠로 내려와서 살롱을 지휘해 달라고 부탁했다. 샤넬은 전쟁통에도 파리 생활을 즐기고 있던 동생을 살살 구슬려야 했다. 언제나 말솜씨가 능란했던 샤넬은 비아리츠에서 신랑감으로 적절한 남자를 아주 많이 찾아냈다고 이야기해서 동생을 남쪽으로 꾀어냈다(비아리츠에는 스페인 방문객이 많이 왔을 뿐만 아니라, 망명한 러시아 귀족도 점점 늘어나고 있었으므로 샤넬의 이야기는 진실이었을 것이다). 곧 샤넬 부티크의 젊은 여성 직원들이 꾸준히 파리와 비아리츠를 오갔다. 더 노련한 파리 아틀리에 직원은 비아리츠에서 일해 달라는 요청을 받았고, 비아리츠에서 새로 고용된 직원은 훈련받을 수 있도록 파리로 떠났다. 이 젊은 여성 직원들의 부모 중 일부는 딸을 고향에서 떠나보내지 않으려고 해서, 샤넬은 직원들이 완전히 안전할 것이라고 언변 좋게 부모들을 안심시켰다. 게다가 샤넬은 불안에 떠

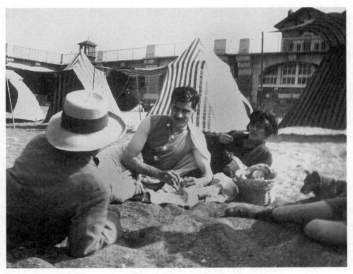

1917년, 비아리츠 근처 생-장-드-뤼즈 해변의 코코 샤넬과 보이 카펠.
콩스탕 세이의 뒷모습도 보인다.

는 부모들에게 전쟁 중에 프랑스 산업을 지원하는 일이 곧 애국이라고 설득했다.

비아리츠 매장에서 샤넬은 인근 스페인 도시 빌바오나 바르셀로나에서 온 고객들에게 그녀의 패션을 소개했다. 이곳에서 매출이 아주 성공적으로 늘자 샤넬은 파리 사무실에 오로지 스페인 고객만을 위해[109] 옷을 만드는 스튜디오를 추가로 열고 직원을 늘려야 했다.

샤넬은 비아리츠에서 아름답고 인맥 넓은 여성들에게 무료로 옷을 제공하는 탁월한 홍보 전략을 완벽하게 다듬었다. 이런 여성들은 샤넬의 옷을 입고 온 도시의 사교 모임과 파티에 나갔고, 사실상 샤넬 하우스의 모델이 되었다. 이들은 상상할 수 있는 가장 효과적인 걸어 다니는 광고판이었다. 당시 21세였던 마리-루이즈 드레이Marie-Louise Deray는 샤넬이 비아리츠 지점에서 최초로 고용했던 직원 중 한 명이었다. 드레이는 비아리츠 매장이 막 문을 열었던 초기의 분위기를 회상했다. "파리에서 온 숙녀가[110] 비아리츠에 부티크를 연다는 소식을 들었어요. 그래서 가 봤죠. 마드무아젤 샤넬은 거기에 없었어요. 동생분이 있었죠. (…) 저는 직원으로 뽑혀서 가게를 지탱하는 중심 기둥 중 하나가 되었어요. 우리는 즉시 큰 성공을 누렸죠. 곧 제 밑으로 직원이 60명쯤 들어왔어요. 저는 마르트 다벨리처럼 대개 샤넬의 친구였던 아주 유명한 여성들을 위해 일했어요. (…) 이런 숙녀들 덕분에 샤넬이 커다란 명성을 얻을 수 있었죠." 호리호리한 몸매부터 늘씬한 팔다리, 구불거리는 짙은 머리카락, 시원한 입매까지, 마르트 다벨리

는 샤넬을 똑 닮아서 샤넬의 옷을 입으면 코코 샤넬의 복사판처럼 보였다. 그래서 다벨리는 샤넬이 가장 좋아하는 '비공식 마네킹' 중 하나가 되었다. 다벨리는 대중에게 샤넬의 패션뿐만 아니라 샤넬의 카리스마 넘치는 이미지까지 상기시켰기 때문이었다.

이제 프랑스의 고급스러운 장소에 지점 세 곳을 갖춘 샤넬의 사업은 훗날 브랜드의 특징이 될 명품의 아우라와 흠잡을 데 없는 취향을 갖추기 시작했다. 샤넬이 비아리츠에 새로 낸 매장은 단순히 다른 상품도 파는 모자 가게가 아니었다. 샤넬 부티크는 전체 패션 상품을 제시하고 판매하는 진정한 패션 하우스였다. 샤넬은 서로 어울리도록 디자인한[111] 계절별 상품을 유명 디자이너가 만든 제품에 걸맞은 가격에 팔았다. 그리고 돈은, 마침내, 자유를 의미했다. "저는 쿠튀르 하우스를[112] 설립했어요." 샤넬이 회고했다. "쿠튀르 하우스는 예술가의 창조물이 아니었죠. 계속 유지해야 하는 유행, 또는 여성 사업가의 작품이 됐으니까요. 오히려 그 쿠튀르 하우스는 오로지 자유만을 좇는 사람의 작품이에요."

1915년, 샤넬의 단순한 저지 드레스 중 한 벌은 약 7천 프랑[113]에 팔렸다. 오늘날 가치로 환산하면 3천7백 달러와 같다. 고가의 원단을 썼거나 품이 많이 들어간 옷이라서 이렇게 비싼 것이 아니었다. 저지는 저렴했고, 옷은 대체로 안감이 없는 홑겹이었으며, 샤넬은 재봉사에게 봉급을 그리 많이 주지도 않았다. 옷의 가격은 코코 샤넬 자체와 관련 있었다. 샤넬은 자기 자신이 옷에 가치를 부여한다는 사실을 빠르게 깨우쳤다. 옷의 가치는 샤넬이

만들어 내고 있던 외적 모습과 그녀가 이끌고 있던 화려한 생활에서 비롯했다. "사람들은 저를 알았어요.[114] 제가 누구인지 알았죠. 저는 어딜 가든 눈에 띄었어요. (…) 저를 향한 호기심은 끝없이 저를 따라다녔죠. 대중의 관심이 제가 성공할 수 있었던 요인 중 하나라고 할 수 있어요. 저는 저 자신의 광고였어요. 언제나 그랬어요." 『우먼스 웨어 데일리』 1916년 10월 호에 실린 기사는 샤넬의 명성이 그녀의 옷에 얼마나 깊이 섞여 있는지 분명하게 보여 주었다. 비아리츠에서 작성된 이 기사는 이렇게 이야기한다. "파리의 '오트 쿠튀르' 전체가[115] 여기에 있는 듯하다. 혹은 얼마 전 아침, 이 해안 도시에서 대표적으로 나타난 듯하다. (…) 가브리엘 샤넬은 샤르뫼즈Charmeuse• 소재의 긴 밤색 망토를 입고 지나갔다. 망토 끝부분은 같은 색으로 염색한 토끼 모피로 마감되어 있었다. 8월에 샤넬의 매장이 들어섰을 때 이 옷은 미국 바이어들 사이에서 엄청나게 인기를 끌었다." 이 기사는 샤넬이 사업 초기부터 모피를 영리하게 사용했다는 사실을 지적한다. 샤넬의 옷 중 상당수, 특히 저지로 만든 코트는 칼라나 가장자리에 모피를 자랑스럽게 두르고 있었다. 심지어 봄옷이나 여름옷에도 모피가 덧대어져 있었다. 하지만 샤넬은 가장 값싸고 흔한 생가죽(주로 염색한 토끼 모피, 때로는 비버 모피)만 사용했다. 그녀의 미적 철학을 완벽하게 압축해서 보여 주는 행동이었다. "저는 값비

• 새틴의 일종인 견직물로 부드럽고 가벼우며 은은한 광택이 우아해서 여성복, 특히 웨딩드레스를 만들 때 많이 쓰인다.

싼 모피를[116] 가장 저렴한 털가죽으로 대체하겠다고 마음먹었어요. (…) 그런 식으로 가난한 사람들, 영세한 상인들에게 돈을 벌 기회를 줬죠. 그래서 사업 규모가 큰 [모피] 소매상들은 저를 절대 용서하지 않았어요." 샤넬이 모랑에게 말했다.

칼라에 모피를 두른 코트만큼 부와 지위를 잘 드러내는 옷도 없다. 하지만 흔한 저지로 코트를 만들고 저렴하고 하찮은 토끼 털로 모피 칼라를 만들면, 그 코트가 넌지시 암시하는 가치를 깎게 된다. 이제 이 코트를 수입한 실크로 만들어서 흑담비 모피로 가장자리를 두른 코트인 양 터무니없는 가격에 팔면 샤넬이 보여 줬던 비즈니스 모델의 핵심에 도달할 수 있다. 이것이 바로 폴 푸아레가 '사치스러운 가난Misérabilisme de luxe'[117]이라고 이름 붙인 스타일의 정수였다.

샤넬의 옷은 화려하지 않았지만, (오히려 반대로) 고귀해 보이는 분위기를 풍겼다. "샤넬은 예술 작품을 창조해 낸 거장이었고, 샤넬이 창조한 예술은 저지에[118] 깃들어 있다." 『보그』가 선언했다. 샤넬은 공작부인들에게 하녀들이 입는 옷감으로 만든 옷을 입을 특권을 팔면서 거금을 청구하는 방법을 찾아냈다. 과거 시골 보육원에서 자란 '빈곤 학생'이 갚아 주는 궁극적인 복수였다. 샤넬은 이 성취를 자랑스럽게 생각했고, 자기 원칙을 고객에게 전달했다는 사실을 뿌듯하게 여겼다. 그녀는 어느 미국인 고객이 깜짝 놀라서 했던 말을 즐겨 인용했다. "어디에 돈이 들어갔는지[119] 알 수도 없는 옷에 그렇게나 많은 돈을 썼다니!"

코코 샤넬이 세 번째 부티크를 열었을 무렵, 샤넬이 부리는 직

원은 3백 명[120]이었다. 샤넬은 새로운 세대의 스타일 아이콘으로 부상하고 있었고, 유명하고 아주 부유한 여성으로 변신하고 있었다. 그녀는 새로 맡은 역할을 최대한 열심히 수행했다. "그분이 정오에 도착하는 모습[121]을 보셨어야 해요. 기사와 하인이 딸린 롤스로이스를 타고 왔죠. 여왕 같았어요." 비아리츠 부티크의 직원이었던 마리-루이즈 드레이가 회상했다.

샤넬은 오바진 수녀원에서 지내던 시절에 이미 돈이 자유를 보장하리라는 사실을 깨닫고 부자가 되기를 간절하게 바랐다. 하지만 샤넬은 부자가 되면 자유로워질 수 있다는 사실 말고는 재정에 관해서 아무것도 몰랐다. 샤넬은 파리의 캉봉 부티크를 열었던 초기에 수익이 나기 시작하자 이성을 잃고 소득보다 훨씬 더 많은 돈을 펑펑 써 댔다. 다행히 보이 카펠이 런던 로이즈 은행에 샤넬의 신용 한도액을 보장해 준 덕분에 샤넬의 수표는 한 번도 부도 처리된 적이 없었다. 이 때문에 샤넬은 돈을 무한히 쓸 수 있다는 환상에 빠졌고, 카펠은 한동안 샤넬이 이런 환상을 믿도록 내버려두었다.

마침내 카펠이 샤넬에게 현실을 설명해 주자 샤넬은 겁에 질렸다. 그녀는 이때 현실을 깨우친 일이 경력의 전환점이 되었다고 설명했다.

"심장이 오그라들었어요.[122] (…) 내 것이라고 착각하고 있었던 돈으로 샀던 아름다운 물건을 살펴보았죠. 전부 그이 돈으로 샀던 거였어요! 제가 그 사람에게 의존하고 있었다고요! (…) 저를 대신해서 돈을 내고 있었던 예의 바른 이 남자가 미워졌어요. 그

사람 얼굴에 제 지갑을 던지고 아파트에서 도망치듯 달아났죠."
샤넬은 곧 진정했다. 하지만 다음 날 새로운 목적을 안고 출근해
서 직원들에게 단언했다. "전 여기에 놀러 온 게 아니에요. (…)
재산을 모으려고 왔죠. 이제부터 제 허락 없이는 누구든 1상팀
Centime•도 쓸 수 없어요."

"그날 저의 지각없던 어린 시절이 끝났죠." 샤넬이 회고했다.

샤넬은 다시는 돈을 섣불리 관리하지 않았다. 그리고 1916년까
지 카펠이 빌려 주었던 돈을[123] 동전 하나 빼놓지 않고 모두 갚았
다. 심지어 빌라 라랄드를 30만 프랑이라는[124] 엄청난 가격으로
현금을 주고 샀다. (같은 해, 샤넬과 시골에 사는 친척을 이어 주던 마
지막 연결고리가 끊어졌다. 샤넬의 조부모인 앙리와 비르지니-안젤리
나 샤넬 부부가 몇 달 간격으로 세상을 떴다. 아드리엔 고모가 비시로 가
서[125] 부모님의 장례식을 치렀다.)

샤넬은 자기가 카펠에게서 빌려 쓴 돈을 완전히 다 갚자 그가
충격을 받았다고 모랑에게 말했다. "나는 당신에게 장난감을[126]
사 줬다고 생각했는데, 알고 보니 자유를 사 주었소." 샤넬은 카펠
이 이렇게 말했다고 전했다. 카펠은 샤넬의 사업이 장난이라는 생
각을 진즉 버렸지만, 샤넬에게 '자유'에 관해서 이야기할 때는 특
히나 진지했다. 카펠에게 샤넬이 그녀만의 제국을 건설하도록 돕
는 일은 그저 괜찮은 사업을 벌이는 문제가 아니라 양심의 문제
였다. 보이 카펠은 여성에게도 평등한 기회를 보장해야 한다는

• 100분의1 프랑으로 1센트와 같은 뜻이다.

주장을 열렬히 지지했기 때문이었다. 그는 「필요한 해방Necessary Emancipations」이라는 에세이에서 여성을 방해하는 장애물[127]에 관해 감동적인 글을 썼다. "수세기 동안 [여성은] 열등한 존재로 (…) 여겨졌다. (…) 여성에게 참정권을 부여할 때가 왔다."

이런 정서는 모든 종류의 정의를 향한 카펠의 깊은 관심에서 자연스럽게 비롯했다. 카펠은 인간을 쉽게 분류해 놓은 범주를 신뢰하지 않았고, 성별, 민족, 계급, 종교, 인종 등으로 사람을 구분하기 때문에 사람들 사이에 위계질서가 만들어진다고 비판했다. 그는 모든 인간이 연결되어 있다는 거의 신비주의적인 신념[128]을 지니고 있었고, 이 지극히 중요한 관계를 '인류라는 가족'이라고 불렀다. 카펠은 이런 개념이 정신적 호소력을 지닐 뿐만 아니라, 현실에 정치적으로 적용할 수 있는 잠재력을 지니며 진보적이고 국제주의적인 평화 철학의 바탕이 될 수 있다고 여겼다. 이 철학은 카펠이 1917년에 출간한 『승리와 세계 정부 연방 프로젝트에 관한 고찰Reflections on Victory and a Project for the Federation of Governments』[129]과 프랑스어로 쓰였으며 카펠의 사후 1939년에 출간된 『내일은 어떤 모습이겠는가?De Quoi demain sera-t-il fait?』의 핵심을 구성했다.

『승리와 세계 정부 연방 프로젝트에 관한 고찰』은 혜안이 놀라운 저서다. 당시 제1차 세계 대전의 결과는 여전히 불확실한 상태였지만, 카펠은 독일이 굴욕스러운 패배를 당할 것이며 이 패배를 빌미로 미래에 끔찍한 폭력을 일으킬 것이라는 사실을 정확하게 예측했다. "독일은 우리가 지금[130] 독일에 가하려고 꾸미는 일에 대해 복수를 감행할 것이다." 또한 카펠은 앞으로 프랑스

와 독일의 군사력이 불균형해지리라는 사실도 예견했다. "10년 안에[131] (…) 독일군의 규모는 프랑스군의 세 배가 될 것이다. (…) 어떻게 (…) 우리는 게르만 민족처럼 강력하고 단호하고 조직적이고 잘 통솔된 민족을 파괴하거나, 심지어 지배하리라고 기대할 수 있겠는가?"

카펠은 증오의 순환을 미리 방지하기 위해 유럽 국가의 집합체 혹은 '연방'이라는 해결책을 제안했다. 이 연방에서 개별 국가의 이익과 애국심은 모두를 위한 더 큰 선 앞에 무릎을 꿇을 것이다. "우리는 군국주의에 바탕을 둔[132] 힘의 균형에 대한 낡은 집착을 파괴하고 유럽에 연방을 굳건히 건설[해야]한다. (…) 우리는 절멸과 연방 사이에서 선택해야 한다. (…) 군국주의는 전쟁을 본분으로 생각하는 파충류 같은 인간, (…) 국가나 민족의 힘이라는 미명 아래 [행동하는] 인간이 믿는 신념이다."

카펠은 이 '연방'을 성공적으로 건설하려면 유럽의 '노인 정부', 젊은이들을 전쟁터에서 죽으라고 내보내는 노인들을 타도해야 한다고 생각했다. 그는 정권을 이상주의적인 젊은 세대에게 넘기면 항구적인 평화를 얻을 수 있다고 믿었다. 『타임스 문학 부록The Times Literary Supplement』은 『승리와 세계 정부 연방 프로젝트에 관한 고찰』에 찬사를 보내면서도 카펠이 제시한 계획 일부에 현실적인 세부 사항이[133] 부족하다고 지적했다. 카펠은 그 책을 출간하고 얼마 지나지 않아 자매편이라고 할 수 있는 다른 책을 거의 완성했다(하지만 출간은 수십 년 뒤로 미뤄졌다). 시야를 유럽의 미래로 확장한 카펠은 후속작 『내일은 어떤 모습이겠는가?』에서 민주

주의적 '미래 도시'에 관한 개념을 간략하게 설명했다. 이 미래 도시에서는 사회 계급 구분이 사라지고 참정권이 없는 집단(특히 여성)이 평등한 자유를 만끽한다. 카펠은 한 절을 할애해서 사교계 데뷔를 통한 결혼의 불평등과 그저 돈이 목적일 뿐인 지참금 관행[134]을 다루었다.

조르주 클레망소가 카펠을 전선의 참호에서 빼내고 외교직을 맡기자, 카펠은 정치적 열정에 따라 자유롭게 움직일 수 있었다. 현재까지 카펠이 전시에 어떤 일을 했는지 거의 알려지지 않았지만, 런던의 임페리얼 전쟁박물관에 숨겨져 있던 편지가 발견되면서 그의 정치적 역할에 관한 정보가 상당히 많이 드러났다. 카펠은 석탄 위원회에서 일하면서도 부가적인 (그리고 비공식적인) 책임을 점점 더 많이 맡은 것으로 보인다. 그는 전시 영국과 프랑스 정부를 잇는 핵심 연락책이 되었고, 영국의 전시 군사 작전 책임자였던 헨리 휴즈 윌슨 경Sir Henry Hughes Wilson의 직속 부하로 일했다(윌슨은 1918년에 참모 총장이 되었다). 카펠과 윌슨이 주고받은 서신은 평화와 국가 간 이해에 대한 순수한 열망뿐만 아니라 절정에 이른 야심과 적절한 외교관 지위와 직함이 없는 상황에 안달하는 모습까지, 카펠의 또 다른 면을 보여 준다.

또 편지에서는 카펠이 네덜란드를 전쟁에 끌어들이는 데 관심을 보였으며 (다른 이들도 이 계획을 지지했으나 계획은 결국 실현되지 못했다) 최근 동맹국Central Powers•을 지지하고 나선 오스만 제국에 대항하기 위해 아랍의 지원을 모색해야 한다고 생각했다는 사실이 드러난다. 자신만만하고 음모를 꾸미는 듯한 어조에서는 자기

가 비밀을 다 아는 내부자라는 사실을 증명하려고 열심인 여전히 새파랗게 젊은 카펠의 모습이 배어 나온다.

윌슨 장군 귀하
제가 보기에 술탄 메흐메트 5세는 친척과 후손이 많습니다. 그들 중 하나를 바그다드에서 칼리프로 내세우고 우리 편으로 만들 수 없을까요? '동쪽에서 위신을' 되찾고, 젊은 튀르크인들을 '괴롭히고', '드랑 나흐 오스텐Drang nach Osten'[**]을 방해하기 위해서입니다. 아랍의 역사는 과거에 벌어졌던 모든 비슷한 모험을 추종하는 사람이 아주 많다는 사실을 보여 주는 증거입니다. 빌헬미나[네덜란드]를 꾀어내고 파티마에게 추파를 던져야 합니다.[135]

카펠이 편지에서 사용한 메타포를 보면 그가 여러 곳에서 동시에 유혹하고 추파를 던지는 데 경험이 아주 많다는 사실을 알 수 있다. 그는 다른 편지에서 어떻게 영국이 "빌헬미나를 꾀어"낼 수 있는지 (즉, 어떻게 네덜란드가 참전하게 할 수 있는지) 더 자세하게 설명하며 자기가 빌헬미나를 유혹하겠다고 제안했다.

빌헬미나와 관련하여, 저는 '일자리'를 찾는 것이 아니라 결과를 기대하고 있습니다. 그러니 필요하시다면 저를 비공식적으로 활용하셔도 좋습니다. 제가 사비를 들여서 암스테르담에 장소를 마련하고

• 제1차 세계 대전 중 연합국에 대항해서 공동으로 싸웠던 동맹국. 독일과 오스트리아, 헝가리가 주축이며 때로는 오스만 제국과 불가리아를 포함한다.
•• 독일의 전통적인 '동방 진출' 정책

네덜란드 인사들을 아주 후하게 접대하거나 그들과 세심하게 협상
하겠습니다. 만약 실패한다면 이 일을 공개적으로 부인하시면 됩니
다. 책무에서 벗어나 자유롭게 움직일 수 있으면 결과를 앞당길 수
있기 마련입니다.[136]

자기가 '일자리'를 찾는 것이 아니라는 카펠의 주장은 특정한
고위 외교직을 노리는 노골적인 시도와 너무 자주 결합되지만 않
았더라면 더 설득력 있었을 것이다.

카펠은 윌슨 경과 협력하면서 "정치적·군사적 요소의 균형[137]
을 이루고", "여러 다양한 통치자 간 우애 또는 심지어 이해의 완전
한 부재"를 해결한다는 목표를 위해 동맹을 맺은 국가끼리 각국
정부에서 독립한 "군사 회의"를 만든다는 계획을 고안했다.

카펠은 이 주장에 대한 지지를 얻어 내려고 애쓰면서 파리와 런
던을 오갔다. 그는 편지에 프랑스 외교관 쥘 캉봉Jules Cambon[138], 조
르주 클레망소, 윈스턴 처칠과 회의하기도 했다고 언급했다. 카
펠은 그가 제안한 유럽의 군사 회의에서 영국 대표로 임명받고
싶다는 바람을 숨기지 않았고, 언제나 서슴지 않고 자신의 전문
지식을 자랑했다. 카펠은 윌슨에게 이렇게 편지했다. "아마 당신
을 제외하고[139] 그 어떤 영국인보다 (…) 제가 이런 정치 상황을
더 잘 알고 있다고 생각합니다."

군사 회의를 조직하겠다는 시도는 처음에 여러 면에서 저항에
부딪혔고, 협상을 통해서 어떤 식으로든 의견 일치를[140] 끌어내
는 데에도 여러 달이 걸렸다. 마침내 1916년 초, 카펠과 윌슨의 구

상에 승인이 떨어졌다. 새로운 '연합국 군사 회의Allied War Council'
에는 카펠이 희망했던 면이 많이 부족했지만, 그래도 카펠은 성
공을 거둔 셈이었다. 2년이 지나고 1917년 11월, 최고 군사 회의
Supreme War Council[141]가 조직되었다. 최고 군사 회의는 카펠이 구상
했던 원래 계획에 더 가까웠다. 카펠은 계속 프랑스-영국 석탄 위
원회에서 일했지만, 파리에서 윌슨의 비공식 대리인 역할도 맡아
클레망소와 로이드 조지에게 협력했다. 결국, 1918년에 클레망소
가 총리직 재선에 성공하자, 카펠은 베르사유에서 열린 최고 군
사 회의에서 영국 측 정무 비서로 임명되었다.

카펠이 쓴 편지를 읽어 보면 그는 미숙하고 성급한 풋내기처럼
보인다. 어느 편지에서 그는 보고서를 준비해야 한다며 불평을
늘어놓았고, 그런 일은 자기가 맡기에는 수준이 낮다는 뜻을 내
비쳤다.

저는 이제 발췌문을 복사하는 사무원입니다. (…) 누군가는 반드시
이런 일을 해야겠지만, 프랑스의 군수품 공급책이 이런 일에 시달려
야 한다니 유감스럽습니다. 하지만 상황이 이렇습니다. 저는 동시에
석탄 산업의 거물이자 3등 첩보원이 될 수는 없습니다. 그러나 누가
저를 열광적으로 지지해 주지 않는 한, 저는 계속해서 3등 첩보원일
수밖에 없습니다.[142]

그런데 카펠의 지위를 향한 관심은 그의 효율적인 외교 능력과
분리될 수 없었다. 사실, 이 두 요소는 서로 뒤얽혀 있었다. 카펠

은 타고난 홍보 능력 덕분에 세계정세라는 문제와 관련해서 국가 수반들을 움직일 수 있었고, 심지어 지도자들이 자기에게 개인적으로 사례하도록 설득하기도 했다. 카펠의 편지는 그가 의사소통 기술을 미묘하고 세심하게 이해하고 있었다는 사실을 무수한 방식으로 보여 준다. 그는 편지에서 언론을 이용해서 여론에 영향을 미치는 방법이나 '위신'의 중요성("영국은 원래 지니고 있던 '위신'을 잃었습니다. [우리는] 이에 '대응'해야 합니다."), 고위 관리들의 엘리트주의에 호소해서 그들에게 영향력을 행사하는 법("공작들을 집사와 함께[143] 군대에 투입해서는 안 됩니다.")에 관해 이야기했다.

외교 서신 속 카펠은 그의 저작에서 드러나던 선견지명 있고 진보주의적인 지식인이 아니라 더 우둔하고 이기적이며 더 높은 지위와 신분을 탐하는 인물이다. 카펠은 정말로 박식하고 감성적이었지만, 이런 특성만으로는 대부호 기업가가 될 수 없었다. 그가 눈부신 성공을 거둔 다면적 경력[144]을 유지하려면, 또 코코 샤넬이 그녀의 눈부신 경력을 유지하도록 도우려면 양면적 속성을 모두 지니고 있어야 했다.

카펠의 아이디어와 지도는 이 시기 코코 샤넬의 빠르고 극적인 성공에서 아주 뚜렷하게 드러난다. 카펠은 샤넬에게 단지 돈을 빌려 줬을 뿐만 아니라, 어쩌면 돈보다 더 귀중한 것을 제공했다. 그는 오늘날 우리가 '브랜딩'이라고 부르는 것, 즉 상품이나 개인, 주장에 관해 지속적이며 쉽게 알아볼 수 있는 이미지와 서사를 만들어 내는 기술에 대한 직관을 제공했다. 카펠은 전시에 프랑스와 영국의 핵심 자문이 되었으며, 양국 정부에 동맹을 강화하

고 전략적 우호 관계를 구축하고 메시지를 매력적으로 포장하는 방법에 관해서 조언했다. 샤넬에게도 카펠과 같은 재능이 많았고, 카펠은 샤넬에게 그녀만의 세계에서 그 재능을 펼치라고 격려했다.

사실, 샤넬과 카펠의 직업(패션과 막후 외교)은 공통점이 많았다. 카펠은 영국과 프랑스의 문화에 남달리 능통[145]했던 덕분에 외교적으로 유능한 인재로 드러났다. 샤넬 역시 타고난 통역가이자 문화적 혼종이었다. 코코 샤넬은 자주 이사 다니며 급격하게 변화하는 상황에서 인생을 다시 꾸려야 했던 사람답게 관찰력을 정교하게 연마했다. 샤넬은 능력 있는 외교관처럼 문화적 단서를 주의 깊게 관찰했고, 새로운 환경에 재빨리 적응하는 데 능숙했다. 그때까지 샤넬은 영어를 배우지 않았지만(나중에는 유창하게 말할 수 있었다), 겨우 몇 년 만에 상류층의 언어와 습관을 스스로 터득하며 완전히 새로운 세상에 자연스럽게 녹아들었고 그것을 완전히 자기 세상으로 만들었다(심지어 샤넬은 부자들이 굴을 좋아한다는 사실을 발견하자 굴을 역겹다고 생각하면서도[146] 억지로 먹었다). 그리고 숨길 수 없었던 차이점은 직업상 장점으로 삼아서 자신의 보잘것없는 신분을 반영하는 옷을 창조했고, 자기 주변과 자신의 말괄량이 같은 독특한 아름다움에서 찾아낸 디자인 요소를 고안했다. 그 결과는 옷으로 표현한 외교술이었다. 샤넬은 부유한 영국 남학생 옷과 프랑스의 하급 해군 제복을 뒤섞었다. 또 커다란 남성 스웨터를 허리에 둘러서 가냘픈 허리선을 과시하거나, 남학생 셔츠에 나비넥타이나 리본을 덧붙이며 남성적 느낌과

여성적 느낌을 한데 합쳤다. 또한 샤넬은 카펠처럼 청년의 힘을 인식했고 자신의 모든 창작물에서 젊음을 강조했다.

샤넬과 카펠은 둘의 만남이 필연적 운명이라고 느꼈다. 심지어 그들의 성도 서로 비슷했다. 어떤 이들은 샤넬이 둘의 성을 하나로 묶기 위해 'C' 두 개가 포개져 있는 그 유명한 로고를 만들었다고 주장한다. 문제는 보이 카펠이 품었던 야심 찬 계획에는 코코 샤넬이 포함되지 않았다는 것이다.

다이애나 리스터 윈덤The Honorable Diana Lister Wyndham은 리블스데일 남작 4세 토머스 리스터Thomas Lister, the 4th Baron Ribblesdale(존 싱어 사전트John Singer Sargent가 그린 초상화가 런던 내셔널 갤러리에 걸려 있다)의 딸로, 금발과 푸른 눈이 아름다우며 키가 컸다. 1913년, 스무 살이었던 다이애나 리스터는 영국 해외 파견군 소속이었던 퍼시 윈덤Percy Wyndham과 결혼[147]했다. 그리고 1914년에 전쟁으로 남편을 잃었다. 1908년부터 1916년까지 영국의 총리를 지냈던 허버트 애스퀴스Herbert Asquith가 외삼촌이었던 다이애나 리스터 윈덤은 내성적이고 우아하고 귀족적이었으며, 모든 면에서 코코 샤넬과 정반대였다. 또 그녀는 1893년에 태어나서 샤넬보다 열 살 더 어렸다. 그녀는 당시 수많은 명문가 아가씨들처럼 육군 간호장교이자 구급차 기사로 자원해서 전선으로 나갔고, 그곳에서 카펠을 만났다. 1918년, 보이 카펠이 구애하기 시작했을 때 다이애나 윈덤은 겨우 25세였다. 떠오르는 외교관에게 다이애나 윈덤보다 더 적절한 신붓감은 없을 듯했다.

샤넬은 카펠의 외도를 오랫동안 알고 있었고 심지어 외도를 기

꺼이 받아들였다고 주장하기까지 했다. 하지만 이번은 달랐다. 샤넬은 카펠이 점점 자주 자기 곁을 비운다는 사실도, 그가 다른 데 정신이 팔려 있다는 사실도 알아챘고 둘의 사이가 점차 멀어지고 있다고 느꼈다. 카펠은 군대에서 휴가를 나와도[148] 더는 샤넬과 계속 함께 지내지 않았다.

하지만 카펠과 윈덤의 관계는 순조롭지 않았다. 최근 발견된 카펠이 윈덤에게 보낸 편지에서는 윈덤을 향한 카펠의 갈팡질팡하는 감정[149]이 잘 드러난다. 카펠의 결혼식 날까지 두 달도 채 남지 않은 시점에서 심지어 영국의 에드워드 왕세자Edward, Prince of Wales 조차 '코코 샤넬'이 카펠의 애인이라는 사실을 알고 있었다. 왕세자는 그의 (이미 결혼한) 정부 프레다 더들리 워드Freda Dudley Ward에게 보내는 편지에서 샤넬과 카펠의 관계를 언급하기도 했다.

당신이 카펠에 관해 알려 준 이야기 모두 아주 흥미롭소. 나는 가브리엘 샤넬, 혹은 '코코'를 한 번도 만나 보지 못했지만, 아주 사랑스럽고 멋져서 만나 볼 만한 여성인 듯하오.[150]

카펠과 다이애나 윈덤이 연인이라고 알고 있었던 사람들은 두 사람이 너무 달라서 어울리지 않는다고 생각했다. 카펠과 긴밀히 협력했던 프랑스 주재 영국 대사 에드워드 조지 빌리어스-스탠리Edward George Villiers-Stanley는 1918년 8월 3일에 작성한 일기에서 카펠과 다이애나 윈덤의 약혼이 위태로운 상태라고 언급했다. "카펠과 윈덤이 아직도 결혼하지 못했다는 소식을 듣고 많은 이

가 즐거워했다. 카펠이 내게 전보를 보내서 수요일에 결혼할 예정[151]이라고 알려 주긴 했지만. (…) 나는 카펠이 실제로 결혼식을 올렸다는 소식을 들어야만 그의 결혼 사실을 믿을 것이다."

다이애나 윈덤 역시 친구이자 옛 연인 앨프리드 '더프' 쿠퍼 경 Lord Alfred 'Duff' Cooper, 1st Viscount Norwich에게 편지를 보내서 카펠과 결혼할 것인지 불확실하며 절친한 친구들은 이 결혼을 못마땅하게 여긴다고 이야기했다. 하지만 그러는 중에도 카펠과 그의 재산을 향한 애정과 기쁨을 표현했다.

어쨌든 카펠과 결혼할 거로 생각해요. 그러니 우리가 다음에 만날 때에는 뒤부아 가에 있는 저의 호화로운 아파트에서 보겠죠.[152]

하지만 전 세계 강대국들이 카펠의 결혼 계획을 방해했다. 연합국이 패배하기 직전까지 몰리자 이 암울한 현실에 대처해야 했던 카펠은 미리 신청해 두었던 '결혼 휴가'를 미뤄야 했다. 1917년 4월 미국이 개입하면서 희망이 샘솟았었지만, 참담한 패배가 이어지면서 1917년과 1918년 프랑스와 영국의 손해는 점점 재앙 수준으로 치달았다. 1918년 3월, 독일은 훗날 루덴도르프 공세Ludendorff Offensive로 불리는 공격을 감행했고 서부 전선에 1914년 전쟁이 시작된 이후 가장 극심한 수준으로 포격을 가했다. 120킬로미터 밖에서도 발포할 수 있는 독일의 대규모 포대에 파리조차 포위되었고, 파리 시민은 떨어지는 포탄을 피해 급히 몸을 숨기며 지내야 했다.

이 포격이 가져온 부수적인 결과를 여기서 언급하고 넘어가야 겠다. 파리 시민은 포격이 시작되면 지하실에 숨으라는 지시를 받았다. 이 상황은 기이하게도 샤넬의 사업에 유리하게 작용했다. 야간에 기습적으로 포격이 시작되면 옷을 제대로 갖춰 입지도 못하고 대피해야 하는 문제가 생기자, 리츠 호텔의 여성 투숙객들은 캉봉 거리로 내려가서 방공호에서 입을 만한 세련된 옷을 찾았다. 샤넬은 최근에 구매해 놓았던 남성용 저지 파자마를 늘 그렇듯 비싼 가격에 내놓았고, 손님들은 아주 좋아하며 덥석 사 갔다. 몇 년 후, 샤넬은 이 파자마를 로 실크Raw silk*로 다시 만들어서 '리조트 웨어'로 팔았다. 이렇게 비상용 방공호 복장[153]이 코코 샤넬의 유명한 '비치 파자마'가 되었다.

1918년 여름, 미국의 도움으로 연합국은 독일을 압박해서 후퇴 시켰다. 그러자 카펠은 드디어 미뤄 둔 휴가를 사용할 수 있었다. 1918년 8월 10일, 보이 카펠은 자기를 따라서 로마 가톨릭으로 개종한 다이애나 리스터 원덤과 스코틀랜드 인버네스의 보퍼트 성에서 결혼식을 올렸다. 보퍼트 성은 다이애나의 언니 로라 리스터Laura Lister가 스코틀랜드 귀족과 결혼해서 살고 있는 집이었다. 프랑스 신문『르 골루아Le Gaulois』는 결혼 발표 기사를 내면서 카펠이 "잉글랜드에서 가장 오래된 귀족 가문 중 한 곳의 후손"이라고 설명했다. 이 오해(혹은 성공한 속임수)는 카펠이 '결혼으로 얻은 귀족 신분[154]'에서 얼마나 빠르게 혜택을 보고 있었는지 암시

• 누에고치에서 뽑아낸 후 가공하지 않은 실, 생사生絲라고도 한다.

한다. 카펠 부부는 파리로 돌아와서 불로뉴 숲과 접한 뒤부아 가(지금은 포슈 가로 이름이 바뀌었다)에 있는 카펠의 아파트에 정착했다.

그러면 그때 코코 샤넬은 어디에 있었을까? 카펠 부부의 아파트에서 겨우 몇 블록 떨어진 곳에 있는 새 아파트에서 슬픔에 휩싸여 있었다. 카펠은 결혼 계획을 몇 달간 비밀에 부쳤지만, 샤넬은 최악의 상황을 짐작하고 있었다. "그가 말해 주기도 전에 알았어요."[155] 샤넬이 클로드 들레에게 말했다. 샤넬은 카펠이 결혼하고 나서도 그를 계속 만났지만, 더는 그의 아파트에서 함께 지낼 수 없었다. 샤넬은 새로 사귄 절친한 친구 미시아 에드워즈의 도움으로 새집을 찾았다. 파리 제16구의 드빌리 강변도로(지금은 뉴욕 가) 45번지에 자리 잡은, 센강을 내려다보는 집이었다. 화가 호세-마리아 세르José-Maria Sert와 세 번째로 결혼하기 직전이었던 미시아 에드워즈는 하인을 새로 들일 생각이어서, 원래 고용했던 집사 조제프 르클레르크Joseph LeClerc와 숙련된 가정부 마리 르클레르크Marie LeClerc 부부를 샤넬에게 추천했다. 르클레르크 부부는 어린 딸 수잔Suzanne LeClerc[156]과 함께 샤넬의 새 아파트로 이사했고, 이후 수년 동안 샤넬의 집에서 일했다.

샤넬은 마음이 무거웠지만 새로운 상황을 받아들였다. 그녀는 장차 보이 카펠과 적법한 관계가 되길 바라며 품었던 희망을 모두 빼앗긴 채 그의 이레귈리에가 되었을 것이다. 그때까지 샤넬은 엄청난 역경을 극복해 냈다. 그녀는 무수히 많은 사회적 장벽을 뚫고 나아가서 이례적인 존재(부유하고 유명하고 성공한 인물)

가 되었고 심지어 훨씬 더 높은 계층으로 올라서고 있었다. 하지만 카펠의 결혼은 샤넬이 뛰어넘을 수 없는 장벽이 여전히 존재한다는 사실을 입증했다. 어쨌거나 보이 카펠을 만났을 당시 샤넬은 발장의 샤토 드 르와얄리유에서 머무르던 코코트 중 한 명이었다. 만약 샤넬이 카펠에게 과거에 관해서 숨김없이 말해 주지 않았더라도, 발장이 일부 사실은 (어쩌면 샤넬이 발장의 도움을 얻어 낙태했다는 사실까지 포함해서) 자세하게 알려 주었을 수도 있다. 아무리 진보주의자였고 결혼 문제에서 여성의 불평등한 권리에 관해 감동적인 에세이를 썼다고 하더라도 아서 에드워드 카펠은 코코 샤넬 같은 여성과 결혼할 수 없었다. 스캔들까지는 아니더라도 비밀스러운 미스터리가 카펠 가문에 그림자를 드리웠다는 사실을 고려해 본다면, 우리는 왜 보이 카펠의 야심이 결국 그의 신념을 이기고, 어쩌면 더 나아가 감정까지 이겼는지 상상해 볼 수 있다.

코코 샤넬은 한동안 슬픔에 빠져 무기력하게 지냈다. 샤넬은 친구이자 고객인 장식가 앙투아네트 베른슈타인Antoinette Bernstein에게 편지를 보내서 사람을 만날 수가 없다고 넌지시 설명하며 애원했다. "지난 3주간 너무 끔찍했어요. 나를 가엾게 여겨 줘요."[157]

하지만 카펠이 실제로 결혼식을 올리자 샤넬은 강하게 자극받아 무기력에서 벗어났고 복수처럼 보이는 일을 시작했다. 카펠과 윈덤의 결혼식이 발표되고 꼭 일주일 후, 샤넬은 프랑스 남동부에 있는 알프스의 온천 마을 유리아주-레-방으로 떠났다. 그곳에서 샤넬은 저명한 극작가 앙리 베른슈타인Henri Bernstein과 공

공연하게 불륜을 즐겼다. 그는 샤넬이 최악의 슬픔에 빠져 있을 때[158] 심정을 털어놓았던 바로 그 친구, 앙투아네트 베른슈타인의 남편이었다. 예술 후원가의 길을 걷기 시작한 샤넬은 심지어 베른슈타인이 테아트르 뒤 짐나즈 극장을 사들일 수 있도록[159] 거금을 주기도 했다.

앙리 베른슈타인은 오랫동안 바람둥이로 평판이 자자했고, 앙투아네트 베른슈타인은 남편이 자기 친구와 놀아나는 상황을 받아들였다(또는 적어도 묵묵히 참았다). 앙투아네트가 어린 딸 조르주Georges Bernstein Gruber를 데리고 유리아주에서 지내는 남편을 만나러 갔을 때 샤넬도 이 가족 여행에 끼었다. 이때 샤넬은 어린 조르주를 무척 귀여워했다.[160] 샤넬의 불륜은 앙투아네트와 맺은 우정을 방해하지 않은 듯했고, 둘은 이 사건 이후로도 수년간 편지를[161] 주고받았다. 샤넬은 앙리 베른슈타인과 바람을 피우는 동안에도 앙투아네트에게 지나치게 달콤해서 아첨하는 듯한 말투로 편지를 썼다.

샤넬은 앙투아네트 베른슈타인과 몇 해 동안 알고 지냈다. 앙투아네트가 도빌에서 어머니와[162] 함께 샤넬의 부티크에 자주 드나들기 시작하면서 둘은 친분을 쌓았다. 샤넬은 앙투아네트가 앙리 베른슈타인과 결혼[163]하던 날 입은 파란색 저지 슈트를 디자인해 주기도 했다. 또 적어도 한 번은 앙리의 연극 의상을 디자인해 주었다. 그 연극은 1919년에 제작된 「비밀Le Secret」이라는 작품으로, 연인들 사이에 불신을 퍼뜨려서[164] 관계를 파멸로 몰아가는 가브리엘이라는 악랄한 여성에 관한 내용이었다. 앙투아네트 베

른슈타인은 이 모든 일을 거치면서도 계속 샤넬이 만든 옷을 입었다. 조르주 베른슈타인이 기억하기로, 코코 샤넬과 앙투아네트 베른슈타인은 "똑같은 실크 파자마를 입는 (…) 가장 친한 친구 (…)처럼 보였다." (앙투아네트 베른슈타인은 샤넬의 옷을 입을 만한 신체 조건도 갖추었던 것 같다. 조르주 베른슈타인은 어머니와 샤넬이 "똑같이 야위었다"[165]라고 설명했다.)

이 시기에 찍힌 사진을 보면 샤넬은 어린 조르주의 손을 잡고 환하게 웃으며 앙리 베른슈타인과 함께 걷고 있다. 아이의 진짜 엄마 대신 샤넬이 함께 있는 이 사진 속에서 셋은 꼭 행복한 가족처럼 보인다. 아마 '가족 같아 보이는' 모습이 핵심이었을 것이다. 샤넬은 보이 카펠의 아내가 되어서 그의 아이를 낳겠다는 꿈을 잃자 다른 방식으로 환상을 충족하려고 한 것 같다. 그녀는 다른 사람의 남편과 자식을 '빌려서' 잠시나마 이런 장면을 실현했다. 샤넬은 오랫동안 이런 방식으로 부부 사이에 끼어들기를 몇 번이고 반복했다. 특히 애인의 아내에게 계속 옷을 만들어 주면서 여성 '경쟁자' 두 명이 비슷하게 옷을 입는 기묘한 사랑의 삼각관계를 자주 만들었다. 심지어 다이애나 카펠 역시[166] 보이 카펠과 결혼하기 전에도, 결혼한 후에도 샤넬의 옷을 입었다.

샤넬은 유리아주를 여행하고 난 후에도 여전히 파리에서 벗어나야겠다고 느꼈고, 파리 서쪽에 있는 가르슈라는 마을에서 '라 밀라네즈'로 알려진 별장을 빌렸다. 하지만 샤넬이 피하고 싶었던 대상은 파리였지 보이 카펠이 아니었다. 샤넬은 상처받았고 화가 났지만, 여전히 여느 때처럼 카펠을 사랑했다(그리고 카펠도

샤넬을 사랑했다). 라 밀라네즈는 샤넬과 카펠이 더 은밀하게 외도를 즐길 수 있는 곳이 되었다. 코코 샤넬과 보이 카펠은 서로를 사랑했지만, 상황은 전과 같지 않았다. 샤넬은 누구에게도 상황이 달라졌다고 인정한 적이 없었지만(실제로 카펠의 결혼을 입에 담지도 않았다) 마음이 쓰라렸다. 그녀가 가족이라고 생각했던 남자, 아버지에게서 버림받은 후 처음으로 신뢰했던 남자가 다른 여자에게 사랑을 맹세했다. 샤넬은 뼛속까지 배신감을 느꼈다.

다이애나 카펠은 남편이 자주 집을 비우는 이유를 알았다. 그러자 다이애나가 홀로 파리를 떠나 고향 잉글랜드로 돌아가서[167] 지내는 시간이 늘어났다. 카펠처럼 부유한 남성이 정부를 두는 일은 잦았지만, 다이애나는 남편의 외도를 견디기가 어려웠다. 아마도 이미 평생 온갖 슬픔을 견디며 살아야 했기 때문일 것이다. 다이애나 카펠이 겪은 상실은[168] 심지어 샤넬이 겪은 상실에 견주어 볼 만했다. 그녀는 21세에 젊었던 첫 번째 남편뿐만 아니라 어머니와 형제 두 명까지 잃었다. 이제, 그녀의 두 번째 남편도 그녀 곁을 떠나가는 것 같았다. 다이애나 카펠은 친구들한테 남편이 자기와 함께 지내는 시간도[169], 남편이 자기에게 말을 거는 경우도 거의 없다고 이야기했다. 그녀는 결혼 직후에(혹은 직전에) 아이를 가졌으니 아마 더욱더 무력하다고 느꼈을 것이다. 1919년 4월 28일, 카펠 부부의 딸 앤Ann Capel이 태어났다. 프랑스 총리 조르주 클레망소는 아이의 대부가 되어 달라는 요청을 다정하게 수락했다. 카펠 부부의 결혼 생활은 빛이 바래기 시작했을지도 모르지만, 그들의 사회적 지위는 여전히 순수한 황금빛

으로 빛났다.

1918년 하반기에 마침내 전쟁의 형세가 연합국에 유리한 방향으로 바뀌었고, 독일은 11월 11일에 프랑스 콩피에뉴에서 휴전 협정에 서명했다. 이후 6개월간 연합국과 독일의 협상이 이어진 끝에 1919년 6월 28일, 베르사유 조약이 발효되며 프랑스와 영국이 독일과 벌인 전쟁은 공식적으로 종료되었다(동맹국에 포함된 다른 국가와는 다른 조약을 맺었다). 그리고 같은 날 44개국이 국제 연맹 규약에 서명했다. 이로써 보이 카펠이『승리와 세계 정부 연방 프로젝트에 관한 고찰』에서 제안했던 바로 그 '정부 연방'이 출범했다.

> 1919년, 잠에서 깨어나 보니 유명해져 있던 해이자 내가 모든 것을 잃었던 해.[170] ― 코코 샤넬

제1차 세계 대전이 끝난 후, 코코 샤넬과 보이 카펠 모두 경력에서 첫 번째 절정을 향해 가고 있었다. 재능 있고 투지 넘치며 잘생기고 부유한 샤넬과 카펠은 삼십 대 중반에 들어섰고, 참혹한 전쟁에서 살아남았을 뿐만 아니라 용케도 전쟁을 통해 번영하고 성공했다. 샤넬은 새로운 세기를 맞아 여성의 실루엣을 다시 창조했고, 카펠은 프랑스와 영국 정부에 없어서는 안 될 인사가 되었으며 영광스러운 정치 경력을 시작할 준비를 마친 것처럼 보였다. 둘은 합법적인 관계는 아니었지만 서로를 깊이 사랑했다. 1919년 11월, 샤넬의 동생 앙투아네트가 전쟁 동안 그녀에

게 구혼했던 훨씬 더 어린 캐나다 출신 파일럿 오스카 플레밍Oscar Fleming과 결혼했을 때(앙투아네트는 언니가 만들어 준 새하얀 레이스 드레스를 입고 식을 올렸다), 카펠은 샤넬과 함께 결혼식에 참석해서 결혼 입회인이 되어 주었다. 이때 카펠은 책임감 있는 형부의 역할[171]을 훌륭하게 흉내 냈다. 샤넬과 카펠은 오랜 혼외관계, 즉 실패한 결혼 생활과 불편한 휴전을 맺고 수년간 공존하는 관계를 유지한 듯하다.

카펠은 외교 수완을 발휘해서 프랑스와 영국 사이에서 중개자 역할을 탁월하게 수행하며 출세했다. 그리고 그는 이제 프랑스 여성과 영국 여성 사이를 오갔고, 자주 장거리를 운전해서 파리와 가르슈를 오갔다. 1919년 12월, 카펠은 가르슈 별장에 머무는 샤넬을 서둘러 만나고 돌아왔다. 그리고 그다음 날인 12월 22일 월요일에 기사 맨스필드Mansfield가 운전하는 롤스로이스를 타고 파리를 떠났다. 그는 칸까지 남쪽으로 9백 킬로미터를 달려가서 가장 좋아하는 버사 누나와 크리스마스를 함께 보낸 후[172]에 잉글랜드에서 돌아올 아내를 만날 계획이었다.

카펠이 이때 여행을 떠난 진짜 이유는 분명하지 않다. 그는 왜 크리스마스에 아내와 애인을 모두 버려두었을까? 어떤 이들은 카펠이 샤넬과 단둘이 시간을 보낼 수 있도록 외딴 지중해 별장을 찾으러 갔다고 이야기한다. 다른 이들은 카펠이 해가 바뀌면 아내에게 이혼을 요구할 계획이었다고 말한다. 하지만 결국 이유는 중요하지 않게 되었다. 카펠이 탄 롤스로이스가 목적지까지 가지 못했기 때문이다. 이른 오후, ND7 도로 위를 달리던 차가 퓌

제-쉬르-아르장이라는 마을 외곽에서 커브를 돌았을 때 타이어 하나가 격렬하게 터졌다. 차는 돌진해서 배수로에 처박혔고 불길에 휩싸였다. 맨스필드는 심각한 부상을 안고 차에서 빠져나왔지만, 카펠은 그 자리에서 목숨을 잃었다.

카펠의 친구였던 스코틀랜드 출신 폴로 선수 로슬린 경Lord Rosslyn이 파리에 있는 카펠의 지인들에게 전화를 걸어서 충격적인 소식을 전했다. 샤토 드 르와알리유에서 카펠을 만나 오랫동안 친분을 유지했던 레옹 드 라보르드 백작Comte Léon de Laborde은 소식을 듣자 즉시 샤넬에게 기별하겠다고 나섰고, 한밤중에 가르슈로 차를 몰았다. 가르슈 별장은 어두웠고 오랫동안 아무도 손님을 맞으러 현관에 나오지 않았다. 라보르드 백작은 끈질기게 문을 두들기며 고함쳤고, 결국 집사 조제프 르클레르크가 잠에서 깨어나 문을 열어 주었다. 라보르드 백작의 이야기를 들은 르클레르크는 아침이 될 때까지 마드무아젤 샤넬에게 소식을 전하지 않으려고 했다. 하지만 샤넬은 시끄럽게 문을 두드리는 소리를 들었고, 하얀 실크 파자마를 입은 채 조용히 계단 아래로 내려갔다. 라보르드는 샤넬을 발견하자 적절한 말을 떠올리느라 말을 더듬었지만, 샤넬은 이미 진실을 깨달은 후였다. 샤넬은 아무 말 없이 다시 위층으로 올라갔고, 몇 분 후에 옷을 완전히 차려입고 작은 여행 가방을 하나 챙겨서 내려왔다. 그녀는 라보르드에게 카펠을 마지막으로 한 번만 더 볼 수 있게 칸까지 태워 달라고 부탁했다. 둘은 당장 칸으로 떠났다.

샤넬은 멈추지 말고 18시간을 달려서 칸까지 곧장 가자고 우겼

다. 라보르드는 샤넬이 밤에 잘 수 있도록 중간중간 쉬어가야 한 다고 설득했지만, 샤넬은 말을 듣지 않았다. 그들은 다음 날 칸에 도착했고, 라보르드는 카펠의 누이 버사가 어느 호텔에서 머무르는지 알아냈다. 버사는 둘을 스위트룸에 초대해서 샤넬에게 쉴 곳을 내어주었다. 하지만 샤넬은 이번에도 자지 않고 밤새도록 의자에 앉아 있었다. 이는 본질상 망자를 위해 밤을 지새우는 가톨릭 의식을 다시 행한 것과 같았다. 샤넬은 이 의식을 어려서부터 알고 있었고, 아마 거의 25년 전에 젊은 어머니의 시신 곁에서 이 의례를 똑같이 수행했을 것이다. 이틀 동안 칸에서 샤넬이 우는 모습을 본 사람은 아무도 없었다.

코코 샤넬은 보이 카펠을 한 번 더 볼 수 없었다. 신원을 알아볼 수 없을 정도로 타버린 카펠은 곧바로 관에 안치되었고, 관도 곧장 봉해졌다. 샤넬은 다음 날 아침 프레쥐스에서 열린 장례식에 참석하지 않았다. 그 대신 버사의 기사에게 사고 현장까지 태워달라고 부탁했다. 엉망으로 찌그러져서 불에 탄 롤스로이스가 아직 견인되지 않았기 때문에 사고 현장은 찾기 쉬웠다. 샤넬은 부서진 자동차 잔해 주변을 걷고 빤히 바라보고 뒤틀린 금속 조각을 손으로 만져 보았다. 그리고 마침내 길가에 주저앉았다. 멀리서 그 광경을 바라보았던 기사의 말로는 샤넬은 그 상태로 몇 시간 동안 가슴이 터지도록 흐느껴 울었다고 한다.[173]

아서 에드워드 카펠 대위의 장례식은 사고 현장에서 가까운 리비에라의 프레쥐스 대성당에서 군장으로 치러졌다. 며칠 후인 1920년 1월 2일, 카펠의 시신을 안치한 관이 파리로 운구되었고[174],

빅토르 위고 광장에 있는 생-오노레 데일로 교회에서 두 번째 장례식이 열렸다. 샤넬도 다이애나 카펠도 장례식에[175] 참석하지 않았다. (1918년 7월 6일, 프랑스에 공헌한 외국인[176]으로 인정받아) 레지옹 도뇌르를 수훈한 아서 에드워드 카펠 대위는 파리 몽마르트르 공동묘지에 안장되었다.

신문사는 부고 기사를 싣고 카펠을 프랑스에서 가장 유명한 영국인 중 한 명으로 소개했다. 신문은 카펠의 외교 경력과 훌륭한 폴로 실력, 다이애나 리스터와의 결혼, 그리고 무엇보다도 그의 막대한 재산을 언급했다. 당연히 코코 샤넬에 관한 말은 없었다. 샤넬은 카펠의 인생에서 사람들이 볼 수 없는 뒷면에 머물러 있었다. 그런데 1920년 2월에 『타임스The Times』가 관례대로 카펠의 유언장을 공개하면서 샤넬이 전면에 나타났다. 카펠은 전 재산 70만 파운드(현재 가치로 환산한다면 억만장자가 될 수 있는 거금) 중에서 4만 파운드를 가브리엘 샤넬에게 남겼다. 카펠이 사후에는 샤넬과 맺은[177] 관계를 숨길 필요가 없다고 생각했다는 증거였다.

만약 샤넬이 자기가 카펠에게서 인정받았다는 사실을 알고 놀랐다면, 그가 정확히 똑같은 액수(4만 파운드)를 다른 여성에게도 남겼다는 사실을 알고 아마 더 놀랐을 것이다. 그 여자는 이본 지오반나 산펠리체 왕녀Princess Yvonne Giovanna Sanfelice라는 귀족 작위와 전쟁에서 남편을 잃은 것으로도 알려진 27세의 이탈리아 출신 이본 비지아노Yvonne Viggiano였다. 카펠은 어떻게 해서든 이중생활이 아니라 삼중 생활을[178] 간신히 유지했었을 것이다. 카펠이 남긴 유산 중 나머지는 아내 다이애나와 딸 앤에게 돌아갔다.

카펠은 사망할 당시 아내가 또 임신했다는 사실을 모르고 있었다. 다이애나는 1920년 6월에 둘째 딸을 낳았고, 아기의 이름은 태어난 달에서 따와[179] 준June Capel이라고 지었다.

샤넬은 카펠의 유언장에 이본 비지아노 공주가 나타나 있다는 사실에 관해 단 한 마디도 언급하지 않았다. 누구에게도 다이애나 카펠의 존재를 인정하지 않았던 것과 마찬가지였다. 하지만 샤넬은 분명히 다이애나 카펠을 신경 쓰고 있었다. 카펠이 세상을 뜨고 얼마 후, 샤넬은 라 밀라네즈에서 나와 근처의 다른 빌라를 빌려서 이사했다. 이후 수년간 샤넬은 '벨 레스피로Bel Respiro'로 알려진 이 집을 조용히 칩거할 수 있는 주요 별장으로 사용했다. 샤넬은 르클레르크 가족과 함께 벨 레스피로로 이사하면서 개 네 마리도 데리고 갔다. 솔레이유Soleil(해)과 륀Lune(달)이라고 이름 붙인 울프하운드 두 마리와 카펠이 남긴 피타Pita와 포피Poppee라는 강아지 두 마리였다. 샤넬은 새집으로 옮기자마자 집 외벽을 베이지색으로 색칠했고 (애도의 의미로) 덧문을 모두 검은색으로 칠했다. 그 동네에서 보기 드물었던 베이지색과 검은색 조합은 나중에 샤넬 패션의 트레이드마크가 되었다.

표면상으로는 샤넬이 카펠과 쌓았던 추억에서 도망치려고 집을 옮긴 것처럼 보였다. 하지만 샤넬은 카펠에게 더 가까이 다가가기 위해 이사했다. 그리고 샤넬이 선택한 방식은 정말로 기이했다. 샤넬이 임차한 벨 레스피로의 주인은 다름 아닌 다이애나 카펠이었다. 카펠은 세상을 뜨기 얼마 전에 아내와 함께 사용할 별장으로 벨 레스피로를 사들였다. 남편과 사별한 다이애나는 프

랑스를 떠났고, 알 수 없는 이유로 샤넬에게 벨 레스피로를 임대했다. 아마 다이애나는 짧고 불행했던 결혼 생활 때문에 그 집에 애착을 느낄 수 없었을 것이다. 아마 그녀는 남편이 분명히 코코 샤넬과 가까이 있고 싶어서 가르슈에 있는 빌라를 선택했으리라고 추측하고 화가 나서 그 집을 처분하고 싶었을 것이다. 어쨌든 샤넬은 이사한 지 1년도[180] 지나지 않아서 카펠이 남긴 돈으로 다이애나에게서 직접 벨 레스피로를 사들였다.

샤넬이 벨 레스피로를 매입한 이유는 다이애나가 집을 판 이유보다 조금 더 쉽게 헤아려 볼 수 있다. 샤넬은 벨 레스피로에서 살며 보이 카펠의 마지막 자취를 흡수했고, 동시에 카펠의 결혼 생활이 이루어지던 집을 빼앗았다. 은유적 의미에서 샤넬은 이미 오랫동안 보이 카펠 안에서 '살고 있었다.' 그녀는 카펠의 옷을 입었고 카펠의 철학을 배웠으며 카펠의 지도를 받으며 패션 제국을 건설했다. 이제 샤넬은 이 은유를 문자 그대로 해석하고 행동으로 옮겼다. 샤넬은 카펠의 돈을 써서 카펠의 공간을 차지하고 카펠의 집으로 들어갔다.

카펠이 죽자 샤넬은 깊은 비탄에 빠졌고, 부모님을 잃었을 때 느꼈던 감정과 비견될 만한 공허함을 느꼈다. "저는 이 기억을 미화하지 않을 거예요."[181] 샤넬은 거의 30년이 흐른 후 폴 모랑에게 이야기했다. "그의 죽음으로 저는 끔찍한 충격을 받았죠. 저는 카펠을 잃으면서 모든 것을 함께 잃었어요. 그는 세월이 흘러도 채울 수 없는 공허를 남기고 떠났어요." 당시 샤넬은 또 다른 비밀스러운 공허감에 시달리며, 결코 낳을 수 없었던 카펠의 아이를 잃

고 애통해 하고 있었다. 그녀는 사실상 누구에게도 말하지 않았지만, 카펠이 세상을 뜨기 직전에 유산했고 파리에 잠시 입원해서 수술을 받았다. 의사는 샤넬에게 다시는 아이를 갖지 못할 것이라고 말했다. 아마 과거에 받았던 낙태 수술 때문에 몸이 망가져 있었을 것이다. 샤넬은 노년이 되어서야 친구 클로드 들레에게[182] 이 사실을 고백했다.

하지만 샤넬은 깊은 절망과 비탄에 빠져서도 일을 멈추지 않았다. 샤넬은 가르슈에서 운전기사 라울Raoul을 고용해서 매일 파리로 출근했고, 스튜디오에서 오래 머물렀다. 샤넬은 그즈음에 캉봉 거리 21번지에서 더 널찍한 31번지 건물로 부티크를 옮겼다. 샤넬의 파리 부티크는 오늘날에도 이곳에 서 있다.

사실상 샤넬의 작품 전체에 카펠의 변치 않는 영향력이 반영되어 있으므로, 어떤 면에서 보자면 샤넬의 작품은 보이 카펠을 위한 기념물이었고, 카펠과 함께했던 시간에 바치는 끝없는 헌사였다. 또 샤넬은 카펠의 소개로 알게 됐던 영적인 믿음에서, 특히 신지학에서 영향을 받아 모든 존재가 영생한다는 생각에서 위안을 찾았다. 혹은 적어도 그렇게 주장했다. "그가 정말로 나를 떠나지 않았다[183]는 사실을 알아요. 그는 그저 다른 세상에 있다는 사실도 알아요." 샤넬이 마르셀 애드리쉬에게 말했다. "그래서 신지학이 꼭 필요한 거죠. 저는 스스로 계속 되뇌어요. '그는 거기에서 날 기다리고 있어. 더는 같은 차원에 함께 존재할 수 없지만, 그는 날 떠나지 않았어. 그는 내가 행복하길 바라.'" 샤넬은 카펠과 함께 동양의 세계관을 공부한 덕분에 이런 믿음을 얻었다고 설명하

기를 좋아했지만, 두 사람은 샤넬이 경험하며 자랐던 가톨릭교회의 전통에도 최소한 똑같이 영향을 받았다.

리비에라 해안을 따라 뻗어 있는 ND7 도로를 타고 가다 보면, 프레쥐스와 퓌제-쉬르-아르장 사이, 생-라파엘 바로 바깥에 붉은 돌로 만든 커다란 십자가가 서 있다. 십자가에는 "1919년 12월 22일 이 장소에서 사고로 사망한 레지옹 도뇌르 수훈자이자 [영국] 군인 아서 카펠 대위를 추모하며"라는 글이 새겨져 있다. 이 십자가는 코코 샤넬이 평생의 사랑을 기리며 세운 기념비인 듯하다. 기념비는 익명으로 세워졌지만, 지역 주민은 샤넬이 기념비 건립을 추진했으리라고 믿는다. 샤넬과 카펠의 관계가 조심스러웠으며 나중에 샤넬이 이 지역에서 오랫동안 거주했다(샤넬은 근처 로크브륀에 별장을 짓고 가장 자주 묵었다)는 사실을 고려해 보건대 지역 주민의 말이 맞는 것 같다. 샤넬 생전에 프레쥐스 주민은 수년 동안 이 십자가 발치에 싱싱한 꽃다발이 놓여 있는 모습을 보았다고 말했다. 하지만 누가 그 꽃을 놓고 갔는지 아무도 보지 못했다.[184]

4
드미트리 대공

1920년, 동생 앙투아네트의 사망 소식에 샤넬의 비애와 뼛속까지 사무치는 외로움은 한층 더 깊어졌다. 앙투아네트는 오스카 플레밍과 결혼했지만 짧은 결혼 생활은 행복하지 않았다. 앙투아네트는 플레밍과 함께 캐나다 온타리오로 가서 몇 달 동안 시댁 식구와 불편하게 지내며 미칠 듯이 괴로워했으며, 언니에게 프랑스로 돌아갈 여비를 마련해 달라고 애원했다. 샤넬은 동생에게 인내심을 갖고 더 열심히 노력하라고, 캐나다에서 샤넬 쿠튀르를 홍보[1]하는 데 애써 보라고 격려하면서 괜히 시간만 끌었다. 하지만 앙투아네트는 언니와 같은 완고한 심지와 적응력이 부족했고, 그저 당장 현실에서 벗어나게 해 줄 남자를 만나자마자 함께 달아났다. 앙투아네트는 젊은 아르헨티나 남자를 만나서 같이 남아메리카로 떠났다. 앙투아네트는 그곳에서 새로운 로맨스에 실패하고 비참해지자 스스로 목숨을 끊은 듯하다. 하지만 플레밍 가

족은 앙투아네트가 스페인 독감에 걸려서 사망했다고 주장했다. 그때 앙투아네트는 33세였다.

앙투아네트는 연애에 실패한 결과로 사회적 위신이 추락하자 자살한 샤넬의 두 번째 자매가 되었다. 샤넬은 언니 줄리아와 동생 앙투아네트의 죽음에 어떤 식으로든 연루되어 있었다. 하지만 샤넬이 자매의 죽음을 두고 자기 자신을 탓했다 하더라도, 그녀는 그 사실을 절대 인정하지 않았고 자매의 비극적인 짧은 인생을 입에 담는 경우도 거의 없었다. 1920년에 샤넬은 가족 중 살아남은 유일한 여성이 되었고 어머니와 언니, 동생을 빼앗아 간 참담한 운명에 무릎 꿇지 않겠다고 마음먹었다. 어떤 남자도 그녀의 인생을 훔쳐 가지 못할 것이다. 일이 그녀를 구원할 것이다. 샤넬은 빌모랭에게 이렇게 말했다. "제 사업에 깃든 인생과² 얼굴, 목소리가 제 인생, 제 얼굴, 제 목소리라는 사실을 깨달았을 때, 제 일은 저를 사랑하고 저에게 복종하고 저에게 감응한다는 사실을 깨달았을 때, 일에 저 자신을 완전히 쏟아 부었어요. 그리고 그 이후로는 깊은 사랑에 빠지지 않았죠." 결국, 샤넬은 유일하게 충실한 동반자, 일과 결혼했다.

샤넬은 일을 향한 사랑뿐만 아니라 위상과 영향력, 역사를 풍미할 인물이라는 지위에 대한 욕망에 휩싸여 그 어느 때보다도 투지를 불태웠다. 오히려 낭만적인 사랑에 대한 냉소가 점점 짙어지면서 샤넬은 사랑을 보상해 줄 다른 열망을 더 강렬하게 추구했다. 샤넬은 자신의 개인사에 불만을 느낄수록, 추상적이고 비인격적인 서사에서, 역사(대문자 'H'를 쓰는 역사 'History')에서

역할을 찾으려고 애썼다. 1921년, 이 역사는 샤넬에게 두 팔을 활짝 벌린 것 같았다.

홋날 샤넬은 드미트리 파블로비치 로마노프 대공과의 연애를 깎아내리곤 했고, 2년간 이어졌던 이 사랑은 잠시 이국적 취향에 빠졌던 탓이었다고 설명했다. "러시아인들은 제게 동양을[3] 보여 줬어요. (…) 서양인이라면 누구나 슬라브족의 매력을 알아야 하고 왜 매력이 있는지 이해해야 해요. (…) 이제는 그 모험을 그냥 웃어넘기죠." 하지만 드미트리 대공은 샤넬의 인생에서 결정적인 순간에 나타났고 샤넬에게 상당한 영향을 미쳤다. 샤넬은 드미트리 대공을 통해 유럽 왕족이라는 특정한 계층의 삶을 처음으로 마주했다. 왕실의 디자인 미학과 강력한 역사 의식, 향수 어린 동경을 자아내는 능력, 반동적인 정치 성향까지, 이 모든 요소는 코코 샤넬의 감수성에 깊이 영향을 주었고 샤넬의 인생과 경력에서 핵심이 되었다. 한때 샤넬은 보이 카펠 같은 진보주의자에게 끌렸지만, 이제 그녀는 진보주의에 단호하게 등을 돌렸다. 샤넬은 드미트리 대공을 통해서 파리의 러시아인 사회(볼셰비키 혁명으로 추방당한 귀족들)와 친분을 맺었고, 이들과 예술적으로 깊이 교류했다.

그러나 샤넬의 주장과는 달리 그녀는 젊은 애인에게 꽤 흥분했다. 혹은 적어도 세계무대에서 애인이 맡은 역할과 그가 제공해 줄 것 같았던 가능성에 들떴다. 샤넬은 드미트리 대공과 연애한 후로 쭉 그와 인연이 있다고 자랑했다. 샤넬이 말년에 가깝게 지냈던 친구 자크 샤조Jacques Chazot에 따르면, 샤넬은 나이가 들어서도 로마노프 황실 출신 애인에 관한 이야기로 손님들을 즐겁게

해 주었다. "그녀는 한때 사귀었던⁴ 드미트리 대공에 관해서 자주 이야기했어요. (…) 저는 그 이야기에 푹 빠져들었죠."

사랑을 경계하면서도 출세를 갈망하는 여성에게 경박하지만 연줄이 든든한 귀족, 차르의 직계 후손보다 더 매력적인 남자는 없을 것이다. 게다가 대공의 일기(모두 공개되어서 지금까지도 읽힌다)를 보면, 대공은 러시아가 군주정을 회복하고 자기가 차르 황위를 차지할 가능성을 집요하게 생각했다는 사실을 알 수 있다. 드미트리 대공의 지인 중 상당수는 그가 이상적인 황젯감이라고⁵ 생각했고, 그 역시 러시아에서 제정을 회복하고 차르가 된다는 예측 불허의 사태를 진지하게 대비하기 시작했다. 그는 파리에서 열리는 회의에⁶ 참석했고, 지지자들과 이 문제를 논의하기 위해 여러 유럽 도시를 순회했다. 이때 샤넬이 가끔 동행하기도 했다. 샤넬은 드미트리와 결혼하면 자연스럽게 러시아의 황후가 될 날이 오리라고 그리 어렵지 않게 상상할 수 있었을 테다.

드미트리는 샤넬의 세계관에 완벽하게 맞아떨어졌다. 샤넬은 사랑에 빠지지 않았을 수도 있지만, 로마노프 황실의 마법에는 분명히 사로잡혔다. 샤넬은 늘 그랬듯이 (광채가 점점 바래 가는) 대공의 세계를 받아들여서 자신의 세계로 만들었다. 심지어 슬라브의 황실과 그녀의 프랑스 시골 가문 사이에 민족적 연결고리가 숨겨져 있다는 사실을 알아냈다고 주장하기까지 했다. "오베르뉴 사람이라면 누구나⁷ 내면에 사람들이 모르는 동양적인 면이 있어요." 샤넬은 폴 모랑에게 이방인이었던 드미트리와 쉽게 어울릴 수 있었던 이유를 설명하면서 이렇게 말했다. 어쩌면 이 말

을 덧붙였을지도 모른다. "이 시골 소녀의 내면에는 여왕이 살고 있고요." 아마 샤넬이 옳았을 것이다. 샤넬은 끝내 러시아의 황후가 되지 못했지만, 드미트리 대공은 다른 방식으로 그녀에게 귀족 작위를 수여했다.

드미트리 파블로비치 로마노프는 아주 젊어서부터 향수 어린 우울감에 시달렸다. 1891년 파벨 알렉산드로비치 대공Grand Duke Pavel Alexandrovich과 그리스 공주 알렉산드라 게오르기에프나 대공비Duchess Alexandra Georgievna 사이에서 태어난 그는 승리와 기쁨으로 가득한 삶을 살 운명처럼 보였다. 그는 기막히게 잘생겼고 키가 컸으며 체격이 건장했다. 또 짙은 초록색 눈과 조각 같은 옆모습 덕분에 귀족적인 분위기가 흘렀다. "드미트리는 지극히 매력적이었다."[8] 드미트리의 친척이자 어린 시절 친구였던 (그리고 어쩌면 애인이었을) 펠릭스 유수포프 공작Prince Felix Youssoupoff이 이렇게 증언했다. "키가 크고 우아하며 기품이 넘쳐 흘러서, 그의 얼굴을 보면 선조들의 옛 초상화가 떠오른다." 유수포프 공작은 아주 중요한 사실을 포착했다. 러시아 황실에서 드미트리 대공의 역할은 인간적이거나 개인적인 대신 언제나 더 관념적이고 역사적이었다. 드미트리는 초상화 진열관에 더 잘 어울리는 사람이었다. 태어난 순간부터 상실을 겪고 버림받았던 그는 영원히 가족을 그리워하고 갈망했으며, 나중에는 열렬하고 다소 거창한 민족주의를 지지했다.

알렉산드라 게오르기에프나 대공비는 임신 7개월 차에 배를

타다가 사고를 당하고 드미트리를 조산했다. 대공비는 출산하자마자 갓 태어난 드미트리와 두 살도 채 되지 않은 딸 마리야Grand Duchess Maria Pavlovna Romanova를 남겨 두고 세상을 떠났다. 파벨 알렉산드로비치와 알렉산드라 게오르기에프나는 금슬이 좋기로 유명했다. 알렉산드로비치 대공은 갑작스럽게 아내를 떠나보내고 크게 충격을 받아서 허약한 칠삭둥이 아들이 태어났다는 사실에 기뻐할 수 없었다. 마리야와 드미트리 남매를 돌보는 일은 영어로만 말하는 영국인 유모를 포함해 하인들의 손에 맡겨졌다. 외로웠던 남매는 서로 깊이 유대감을 쌓았고, 평생 유별날 정도로 가깝게 지냈다.[9]

마리야와 드미트리 남매는 아버지에 관해 아는 바가 거의 없었다. 알렉산드로비치 대공은 대체로 여행하느라 집을 떠나 있었고, 1902년에는 신분이 미천한 이혼 여성, 올가 발레리아노프나 카르노비치 팔레이Olga Valerianovna Karnovich Paley와 결혼하며 러시아 궁정을 발칵 뒤집어 놓았다. 그는 원칙에 어긋나는 결혼 때문에 곧 해코지를 당할 수 있다는 사실을 잘 알아서 비밀리에 결혼식을 올렸고, 자식들에게는 나중에 편지로 결혼 사실을 전했다. 대공은 불법적으로 결혼한 대가로 러시아에서 추방당했고 평생 망명지 프랑스에서 지냈다. 그래서 자식이 없었던 그의 형 세르게이 알렉산드로비치 대공Grand Duke Sergei Alexandrovich과 엘리자베스 표도로프나 대공비Grand Duchess Elizabeth Feodorovna(알렉산드라 표도로프나 황후Tsarina Alexandra Feodorovna의 언니) 부부가 마리야와 드미트리 남매의 공식적 후견인이 되었다. 세르게이 알렉산드로비치 대

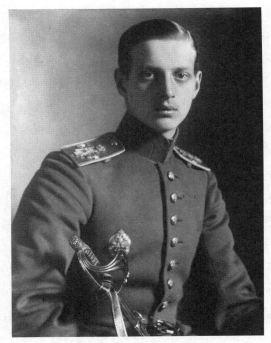

기병 장교 시절 드미트리 파블로비치 로마노프 대공

공은 개인적으로는 가족을 끔찍이 아꼈지만, 차르의 임명을 받은 모스크바 총독으로서는 냉혹하고 심지어는 가학적인 폭군이었다. 예를 들어 1891년 혹독한 겨울이 찾아왔을 때, 그는 모스크바에 거주하는 유대인 20만 명을 강제로[10] 도시에서 추방했다.

1905년 2월 17일, 러시아의 사회혁명당 당원 한 명이 세르게이 알렉산드로비치 대공의 마차에 나이트로글리세린 폭탄을 던졌다. 대공은 즉사했다. 대공비가 사건 현장에 왔을 때 남편의 시신은 산산조각 나서 바닥에 흩어져 있었다. 대공비는 눈물조차 흘리지 않은 채 무릎을 꿇고 앉아 피로 얼룩진 눈밭에서 남편의 두개골 파편과 갈가리 찢긴 옷과 여전히 결혼반지를 끼고 있는 손 한쪽을 수습했다. 대공비 곁에는 십 대가 된 마리야와 드미트리 남매가 서 있었다. 그들은 제2의 아버지로 알았던 남자가 끔찍하게 훼손된 모습을 목격했다. 큰아버지가 살해당하고 얼마 후, 다시 고아가 된 마리야와 드미트리 남매는 황궁으로 들어갔다. 남매의 후견인이 된 차르 니콜라이 2세Nikolai II는 한참 어린 사촌 남매*를 애지중지했고 특히 드미트리에게 특별히 관심을 보였다. 차르는 드미트리가 혈우병을 앓아서 허약했던 친아들 알렉세이 황태자Tsarevich Alexei Nikolaevich보다 낫다고 생각했다. 심지어 드미트리가 알렉세이 황태자를 제치고 황위에 오를 것이라는 소문도 돌았다. 이 소문은 드미트리의 인생에서 나중에 벌어지는 사건의

• 저자는 마리야와 드미트리가 차르 니콜라이 2세의 '조카Nephew'라고 설명했지만, 실제로 이들은 사촌지간이다. 마리야와 드미트리 남매의 아버지인 파벨 알렉산드로비치 대공은 차르 니콜라이 2세의 막냇삼촌이다.

전조가 되었다.

드미트리 대공은 어려서 비극적 상실을 겪으며 괴로워했지만, 젊은 러시아 귀족이 기대하는 쾌락과 성공을 추구하며 청년 시절을 보냈다. 그는 기병 장교로 근위대에 입대했다. 뛰어난 운동선수이기도 했던 그는 1912년 스톡홀름 하계 올림픽에 승마 선수로 출전해서 7위라는 성적을 거두기도 했다. "드미트리보다 더 쉽거나 멋지게 인생을 시작했던 사람은 아무도 없다." 그의 누나 마리야가 회고록에서 밝혔다. "그는 황금빛으로 빛나는[11] 길을 걸으며 모두의 총애와 환대를 받았다. 드미트리의 운명은 너무 눈부신 것처럼 보였다."

로마노프 가문에서 살아남은 이들에게 인생은 반드시 '이전'과 '이후'로 나뉘었다. 마리야가 애석해 하며 쓴 마지막 문장이 이 사실을 분명하게 보여 준다. 회고록에서 마리야는 낙원에서 쫓겨난 후의 시각으로 온 가족이 학살당하고 재산도 작위도 모두 빼앗긴 채 영영 러시아에서 도망치기 이전을 되돌아본다. 하지만 러시아 혁명은 드미트리의 젊은 시절을 이전과 이후로 갈라놓은 유일한 역사적 대격변이 아니었다.

드미트리와 친척 펠릭스 유수포프 공작•은 소년 시절 함께 모험하며 변치 않는 끈끈한 우정을 다졌다. 그들이 청년으로 성장

• 유수포프 공작은 니콜라이 2세의 조카인 이리나 알렉산드로브나Princess Irina Aleksandrovna Romanova와 결혼해서 차르의 조카사위가 되었다.

하자, 드미트리보다 네 살 더 많고 더 대범했던 유수포프는 대단한 향락이 가득한 삶으로 드미트리를 이끌었다. 둘은 매춘부도 마약도 쉽게 구할 수 있는[12] 상트페테르부르크 외곽 집시 야영지와 파리 몽마르트르 지구의 아편굴을 함께 탐험했다. 두 사람의 모험은 훨씬 더 과감해졌다. 유수포프는 크로스 드레싱Cross dressing에 대한 취향[13]을 발견하고 '샹퇴즈'라는 나이트클럽에서 드래그퀸으로 분장하기 시작했다.

드미트리는 차르의 엄중한 경고를 무시한 채 계속 유수포프 공작과 친하게 지냈다. 유수포프는 점차 방탕한 생활에서 벗어나 신비주의로[14] 빠져들었고, 자기에게 초자연적인 힘이 있다고 믿는 지경에 이르렀다. 드미트리는 유수포프의 고압적인 영향력에 쉽게 휘둘렸고, 결국 위험에 빠졌다.

반쯤 문맹이나 다름없었던 시베리아 농부 그리고리 라스푸틴은 과대망상증에 빠져서 자기 자신을 신의 계시를 받은 수도사이자 종교적 고문으로 칭했고, 그 덕분에 러시아 황실에서 엄청나게 총애를 받았다. 알렉산드라 황후는 라스푸틴이 아들의 혈우병을 고쳐 줄 수 있으리라고 믿고 그에게 점점 더 많은 권력을 넘겨주었다. 라스푸틴은 황제를 손아귀에 넣어 두마Duma•를 무너뜨리고[15] 그가 임명한 사람들로 내각을 교체하려고 은밀히 음모를 꾸미고 있었다. 러시아가 제1차 세계 대전에 개입하면서 라스푸틴

• 1906년부터 1917년까지 존속하다 러시아 혁명으로 해산된 제정 러시아의 의회. 현재 두마는 러시아 연방 의회의 하원을 가리킨다.

의 위협은 더욱 심각해졌고, 수많은 궁정 인사는 라스푸틴이 제국을 무너뜨릴 것이라고 생각했다. 펠릭스 유수포프 공작은 라스푸틴을 제거하는 것 외에는 다른 대안이 없다고 생각했다. 그는 자기가 불가사의하게도 거의 무적이라고 확신해서 라스푸틴을 살해하기로 마음먹었고, 쉽게 휘두를 수 있는 사촌 드미트리를 끌어들였다.

1916년 12월 16일, 펠릭스 유수포프와 드미트리 로마노프를 비롯한 공모자 무리는 라스푸틴에게 청산가리를 넣은 케이크를 먹여서 그를 살해하려고 했다. 그 이후 벌어진 일은 신화처럼 비현실적 분위기에 휩싸여 있다. 유수포프는 라스푸틴이 케이크를 다 먹은 후에도 죽지 않아서 직접 드미트리의 리볼버로 라스푸틴을 쏘았다고 말했다. 다른 사람들은 라스푸틴의 시신을 네바강에 던졌으나 그가 전혀 다치지 않은 채 물에서 나오는 바람에 다시 한번 총을 쏘아서 죽여야 했다고도 말했다. 라스푸틴의 죽음을 둘러싼 이야기의 초현실적 요소는 전부 라스푸틴을 악마처럼[16] 묘사하길 바랐던 유수포프 공작이 지어낸 것이다.

확실한 것은 처음의 독살 계획이 실패했고(부검 결과 독극물은 발견되지 않았다), 라스푸틴은 총에 맞아 사망[17]했으며, 드미트리는 직접 총을 쏘았든 아니든 살인 방조범으로 지목되었다는 사실이다. 유수포프와 드미트리 모두 영구 추방을 선고받았다. 유수포프는 배를 타고 상당히 편안하게 나라를 떠날 수 있도록 허락받았지만, 드미트리는 운이 없었다. 다들 페르시아 지역 전선

으로 달려가는 난방도 안 되는 화물 열차에 내던져진 드미트리가 가는 도중이나 목적지에 도착한 직후 죽을 것이라고 예상했다. 하지만 드미트리는 혹독한 고통을 견디어 살아남았고 유럽으로 돌아와서 1920년에 파리에 정착했다.

유수포프 공작과 드미트리 대공은 전혀 모르고 있었지만, 그들은 라스푸틴을 살해한 덕분에 목숨을 부지할 수 있었다. 라스푸틴이 죽고 나서 대혼란이 벌어졌고 곧이어 소위 1917년 2월 혁명이 일어나며 러시아는 소요 상태에 빠져들었다. 그 결과 니콜라이 2세가 폐위되고 로마노프 왕조 시대가 최후를 맞았다. 제정을 대신해서 들어선 '임시 정부'는 1917년 11월 볼셰비키 혁명으로 막을 내렸고, 러시아에 남아 있던 황실 일원 대부분이 학살당한 그 유명한 사건이 벌어졌다.

드미트리는 이 모든 사건을 피했다. 하지만 그가 알고 있었던 인생은 영영 사라졌다. 그는 재산도, 지위도, 직업도, 가족도, 나라도 잃었다. 또한 드미트리는 절친했던 친구 펠릭스 유수포프와 맺었던 인연을 끊었다. 둘이 주고받았던 서신으로 미루어보아 때로는 에로틱한 관계로 나아갔던 그들의 우정은 라스푸틴 살해 가담으로 큰 타격을 입었다.[18]

파리에서 드미트리는 완전히 자유로웠지만, 인생을 다시 꾸릴 수단도 의지도 없었다. 그는 심지어 파리에 매력을 거의 느끼지 못했다. "부유했고 (…) 잘살고 있던 상류층[19]은 (…) 신흥 부자 앞에 무너지고 있다. 그들은 파리에 끔찍하리만치 많다!"

드미트리는 볼셰비키들을 피해 달아났던 사랑하는 누나 마리야, 그리고 역시 추방당해 파리로 건너온 러시아인들과 어울렸다. 이들 중 많은 수가 러시아의 군주정 복고를 추진하고 있었다. 그들은 차르 자리를 노리는 주요 도전자[20] 단 두 명, 드미트리 로마노프 대공과 그의 사촌 키릴 블라디미로비치 로마노프 대공Grand Duke Cyril Vladimirovich Romanov 중에서 더 유력하다고 생각했던 드미트리를 더 선호했다. 1920년대 초, 군주정 복고 계획은 여전히 모호했지만 차르가 된다는 꿈[21]은 드미트리를 완전히 사로잡았다. 그는 길게 써 내려간 일기에서 새롭고 근대적인 러시아를 통치할 최고의 방법을, 계몽 군주가 되는 방법을 곰곰이 생각했다.

드미트리는 황궁을 꿈꾸었지만, 현실에서는 가난으로 굴러떨어졌고 의미 있는 일은 거의 하지 않은 채 친구들에게서 큰돈을 빌렸다. 하지만 그의 누이 마리야는 달랐다. 마리야는 패션계에서 일자리를 얻어서 정교한 러시아식 자수품을 만들었다. 사실 드미트리도 직업 몇 가지를 고려해 보았지만, 전부 차르가 되기를 기다리는 것보다 더 현실적이지도 않았다. "나는 정말로 러시아에서[22] 아주 위대한 사람이 될 것이다. 하지만 언제 그럴 수 있을까? (…) 만약 내가 막대한 돈을 받는 영화배우나 전문 무용수가 된다면, 이런 일은 나의 양심과 어긋날 것이다." 당장 스타가 (혹은 차르가) 될 조짐은 보이지 않는 가운데, 드미트리는 그가 알고 있던 유일한 경제 활동에 의지하다가 문제를 더 악화했다. 거액의 판돈이 걸린 도박 때문에 드미트리의 빚은 곧 10만 프랑으로 치솟았다.[23]

드미트리 대공은 여러 어려움을 겪으면서도 계속 속 편한 사교계 명사로 살았다. 그의 일기에는 직위를 잃은 귀족, 여전히 권력을 쥐고 있던 왕족[24], 대사, 유명 인사들과 함께했던 점심과 저녁 식사가 끝없이 나열되어 있다. 그가 지인들에게 편지를 보낼 때 사용했던 호텔 편지지 위에 찍힌 호텔명과 주소를 보면 그가 유럽 각국의 수도와 화려한 휴양 도시를 수없이 여행했다는 사실도 알 수 있다.

드미트리는 재정 문제를 해결할 단 하나의 가능한 방안을 고려해 보았다. "아주 부유한 신부와 결혼[25]한다는 생각은 이제 예전보다 덜 불쾌하다." 1920년 12월 31일 새해 전야, 대공은 일기 71번째 페이지에 이렇게 썼다. 일기의 날짜 순서는 엉망인데, 82페이지에는 1921년 1월 23일 일기가 적혀 있다. 드미트리는 이 페이지에 그 전주에 참석했던 디너 파티를 회상하는 내용을 덧붙여 놓았다. "그날 [프랑스 가수] 마르트 다벨리와[26] 저녁 식사를 했다. 아주 즐거웠다. (…) 코코 샤넬[도 그 자리에 있었다.][일기에는 'Chanelle'이라고 잘못 적혀 있다] 지난 10년간 그녀를 못 봤다. 다시 만나니 몹시 반가웠다. 그녀의 얼굴은 변하지 않았지만, 당연히 훨씬 더 성숙해 보였다. 그녀는 보이 카펠[원문에는 'Capell'이라고 적혀 있다]에 관해서는 단 한 마디도 하지 않았다. 그날 저녁은 정말로 즐거웠다. 우리는 새벽 4시까지 함께 있었다. 코코가 나를 집에 태워다 줬고, 우리는 즉시 놀라울 정도로 친해졌다." 코코 샤넬은 드미트리가 좋아하게 된 개탄스러운 신흥 부자 중 한 명이었다.

드미트리가 언급했듯이, 그는 10년 전에 코코 샤넬을 만난 적이 있었다. 아마 분명히 폴로 클럽에서 알게 된[27] 에티엔 발장을 통해 샤넬을 만났을 것이다. 둘은 10년 만에 다시 만나서 곧 연인 사이로 발전했다. 드미트리의 외모는 샤넬이 좋아하는 유형이었다. 드미트리 역시 보이 카펠처럼 잘생기고 체격이 탄탄했으며 자기가 여성에게 매력적이라는 사실을 잘 알았다. 그의 눈동자 색깔조차 카펠과 똑같이 초록색이었다. 샤넬은 드미트리에게 반했다. 며칠 안에 드미트리의 일기에는 샤넬의 집 방문, 샤넬의 차로 즐긴 드라이브, 함께 보낸 긴 밤에 관한 내용이 많이 등장했다.

드미트리 로마노프는 향수에 흠뻑 젖어 있었을 수도 있지만, 당시 37세였던 코코 샤넬은 미래를 정면으로 바라보고 있었다. 그 무렵 샤넬은 오늘날 기준으로 보아도 억만장자였다. 번창하고 있는 부티크가 프랑스에 세 군데 있었고, 전 세계에서 고객이 찾아왔으며, 고용한 직원은 수백 명이었다. 보이 카펠을 떠나보낸 후 아직 비탄에 젖어 있던 샤넬은 수많은 남성과 데이트했지만 (이 시기에 시인 피에르 르베르디와 가끔 만났다) 정서적으로는 냉담했다. 샤넬의 존재를 정의하는 대상은 여전히 일이었다. 하지만 최고의 사회적 지위, 대체로 타고난 신분으로만 얻을 수 있는 지위를 향한 욕구는 성공만으로 충족할 수 없었다. 샤넬은 왕족 신분을 갈망했다. 샤넬의 친구 중 러시아 백색파[*] 지지자로 볼셰비키 혁명을 피해 망명한 레이디 이야 애브디Lady Iya Abdy는 나중에 이렇게 썼다. "코코는 언제나 (…) 돈과 작위에 감명받았다. 그녀는 (…) 자신의 뿌리를 부끄러워했다. 자신의 출신을 자랑스러워 하

기보다 지독하다 싶을 정도로 숨기려고 애썼다."[28]

샤넬은 곧 드미트리에게 생활비를 댔다. 큰소리를 치며 자랑하기에는 크지 않은 액수였다. 샤넬에 관한 경찰 기록을 보면 샤넬이 일부러 이 관계를 소문내고 다녔다는 사실을 짐작할 수 있다. "수집한 정보를 바탕으로, 요즘 재산을 상당히 쌓아놓은 샤넬이 애인에게 금전적으로 지원한다는 사실을 밝혀냈다. 그와 결혼해서 대공비나 심지어 황후가 되겠다는 목적이 있는 듯하다. 샤넬이 드미트리와 결혼한다는 소문을 직접 퍼뜨렸다고 한다."[29] 또한, 샤넬의 여권에 찍힌 비자 내용을 토대로 샤넬이 드미트리와 만나던 기간에 그와 함께 베를린에 다녀왔다는 사실도 알 수 있다. 드미트리는 황위에 오를 계획[30]을 짜기 위해 베를린에서 회의를 열었다.

샤넬은 그녀의 성격에 어울리지 않게 여유를 부렸고 과거 그 어느 때보다 더 오래 스튜디오를 비우곤 했다. 아마 드미트리의 생활 방식에 맞춰서 살아 보려고 했을 것이다. 샤넬은 대공과 같이 자주 여행했다. 처음에는 스위스 취리히에서, 나중에는 파리 리볼리 거리에 있는 호화로운 호텔인 오텔 르 뫼리스[31]의 이웃한 스위트룸에서 (비용은 샤넬이 냈다) 잠시 함께 살았을 것이다. 샤넬은 파리에서 두 달간 데이트한 후 드미트리에게 함께 리비에라 해안

• 러시아 내전에서 볼셰비키에 대항했던 반혁명 운동인 러시아 백색 운동Белое движение에 참여했거나 지지했던 이들을 백색파Белые(벨리예 또는 белогвардейцы, 벨로그바르데이치)라고 부른다. 백색은 왕당파를 상징하는 색깔이자 전통적인 러시아군의 제복 색깔이다. 적색을 상징으로 삼은 볼셰비키 혁명 세력이나 붉은 군대와 대비해서 '백색파' 또는 '백군'이라는 이름이 붙었다.

지역으로 가자고 졸랐다. 그다음 날, 둘은 샤넬이 새로 마련한 암청색 롤스로이스(샤넬은 드미트리를 유혹하려고 이 차를 산 듯하다)를 타고 지중해 연안의 휴양지 코트다쥐르로 갔다. (어두운 색깔 롤스로이스는 원래 장례식에서만 쓰였다. 하지만 샤넬이 평소에 타고 다녀도 괜찮다는 인상을 주자, 곧 어두운 롤스로이스는 드라이브를 즐기기에 좋은 차[32]로 인기를 끌었다. 샤넬은 이 사실을 예상했었다.)

지중해로 내려간 코코 샤넬과 드미트리는 망통과 몬테카를로에 있는 럭셔리 호텔에서 머물면서 3주간 골프를 치고, 쇼핑하고, 만찬을 즐기고, 카지노에 놀러 다녔다. 비용은 모두 샤넬이 부담했다.[33] 샤넬이 머물던 객실의 청소부이자 드미트리의 수발을 들던 호텔 직원 표트르Piotr는 둘의 개인적 용무를 처리해 주기 위해 객실에 들르곤 했다.

샤넬은 드미트리와 함께했던 시간이 어땠는지 거의 말하지 않았지만, 드미트리는 일기장에 둘의 관계가 편안하고 다정하다고 묘사해 놓았다. 그리고 드미트리는 누가 누구를 더 좋아하는지 아주 분명하게 밝혀 놓았다. "나는 (…) 함께 여행하며 (…) 일광욕을 즐기자는 코코의 열정적인 애원에 무릎 꿇고 말았다. (…) 그녀는 지극히 친절하고 놀랍도록 상냥하며 함께 있으면 즐거운 벗이다. (…) 그녀와 함께 있으면 시간은 아주 빠르고 즐겁게 지나간다."

'즐겁다'라는 단어는 '열정적'이라는 단어보다 훨씬 덜 감정적이다. 그리고 드미트리는 어디에서도 샤넬을 향한 성적인 관심을 드러내지 않았다. 상황은 오히려 그 반대였다. "함께 시간을 보

내기에[34] 사랑스러운 코코보다 더 나은 친구는 없을 것이다. 우리 관계는 정말 이상하다. 나는 절대 그녀와 사랑에 빠지지 않았으며, 과거에도 그러지 않았다. 나는 심지어 그녀가 아주 아름답지 않다는 사실도 충분히 알고 있다. 그렇지만 그녀에게 애착을 느낀다. 이유는 모르겠지만, 그녀는 내게 놀라울 정도로 잘 대해 준다. 하지만 그녀는 절대 '아프리카식' 열정에 관한 이야기를 꺼내지 않으며 우리가 지금 어떤 관계인지, 미래에는 어떻게 될지 묻지도 않는다."

드미트리가 살았던 시대와 그의 계급에는 일상적인 인종 차별이 만연했고, 드미트리는 일기에서 '아프리카식'이라는 단어를 '성적인'의 동의어로 사용했다. 그의 일기는 둘의 관계가 대체로 성적인 의도가 없는 순수한 우정이었으리라는 사실을 암시한다. 샤넬은 여러 남성과 은밀한 관계를 즐겼다. 드미트리 또한 분명히 여러 여성과 데이트했고 나중에 결혼해서 아들도 하나 두었지만, 여성보다는 남성 애인을 더 좋아했던 것 같다(혹은 드미트리가 말했듯, 그저 샤넬에게 끌리지 않았을 수도 있다). 드미트리가 일기에 적어 놓은 휴가 이야기를 읽어 보면, 샤넬은 자기를 향한 드미트리의 모순된 감정 때문에 애태웠던 것 같다. 드미트리의 묘사에는 샤넬의 취약하고, 심지어는 자신감이 없어서 불안해 하는 측면이 잘 드러난다. "코코는 (…) 슬퍼했고[35], (…) 늘 내가 끔찍하리만치 지루해 하고 몬테카를로에서 보낸 시간을 싫어한다고 생각했다. (…) 나는 즐겁게 지냈지만, 다시 돌아와서 기쁘다." 둘의 연애가 아무리 미지근했다 할지라도, 샤넬은 대공에게서 사랑받

고 싶어 했고 대공을 기쁘게 해 주려고 했다.

그런데 다른 문제가 생겼다. 코코 샤넬도, 드미트리 로마노프도 둘의 연애가 자신의 명성에 미칠 잠재적 영향력을 걱정했다. 드미트리는 애인에게 빈대 붙는 남자라는 평판을 얻으면 그를 황제로 옹위하려는 지지자들 사이에서 위신이 깎일까 봐 두려워했다. "나는 개인적으로 이 이야기를[36] 냉철하게 판단하고 있다. (…) 그들은 러시아인들 사이에 아주 고약한 소문을 퍼뜨릴 것이다. 그들은 심지어 내가 코코에게 빌붙어서 지낸다고까지 말할 것이다."

설상가상으로 샤넬은 패션을 업으로 삼은 장인이었고 평민이었으니, 드미트리의 평판은 한층 더 추락[37]할 것이다. 그는 샤넬과 결혼할 생각이 없었다. 그는 신붓감으로 훨씬 더 적절한 여성이었던 덴마크 출신 마리-루이즈 몰트케 여백작Countess Marie-Louise Moltke[38]에게 눈독을 들였고, 거의 1년 동안 공을 들이고 있었다. 분명히 아버지 파벨 알렉산드로비치 대공의 추방을 잊지 못했을 드미트리는 아버지의 재혼을 비방하는 굉장히 격앙된 표현을 사용해서 샤넬과 맺은 인연을 거듭 묘사했다. "나는 그렇게 (…) 배신으로 가득한[39] 삶을 살 수 없다. 결국, (…) 나는 '신분이 천한 여성'과 만난 경험이 없다. 지인들을 마주치는 생각만 해도 몸이 떨린다. (…) 나는 절대로 그렇게 **신분이 천한 여성**과 결혼할 수 없다. (…) 물론 코코에게는 배은망덕한 일이 되겠지만, 나는 **신분이 천한 여성**과 어울려서 프랑스 여기저기를 돌아다니는 경험은 충분히 겪었다.[강조는 드미트리가 아니라 저자가 표시했다]" 샤넬의

개인적인 바람과 반대로, 드미트리 대공은 (보이 카펠처럼) 샤넬이 결혼 상대로는 완전히 부적절하다고 여겼다.

샤넬도 그녀 나름대로 걱정할 이유가 충분했다. 샤넬은 1921년에 이미 자기에게 푹 빠져서 질투심에 사로잡혀 있던 (그리고 결혼도 한) 이고르 스트라빈스키Igor Stravinsky를 만나고 있었다. 스트라빈스키는 샤넬이 지원하던 발레 뤼스의 단원이었고, 가족 전체와 함께 샤넬의 벨 레스피로에서 지냈다. 샤넬이 난데없이 드미트리와 바닷가 여행을 떠나는 데 열성이었던 것도 그저 자기에게 집착하는 스트라빈스키에게서 벗어나려는 바람에서 비롯했을 수 있다. 게다가 샤넬은 파산한 다른 러시아인을 재정적으로 지원하고 있다는 사실이 또 알려지면 명성이 추락할까 봐 걱정했을 것이다.

샤넬과 드미트리는 리비에라 지방을 여행하며 함께 있는 모습을 들키지 않으려고 애썼고, 샤넬은 이 관계를 숨기는 데 드미트리보다 훨씬 더 열심이었다. "나는 지인을 마주칠지[40] 늘 미리 생각해 보고 내가 있는 곳을 숨기는 데 익숙하지 않다." 드미트리가 일기에 썼다. "코코도 이런 문제로 골치가 아픈 것 같다. 우리가 레스토랑에 들어갈 때마다 그녀는 나에게 먼저 들어가서 아는 사람이 있는지 살펴봐 달라고 부탁하기 때문이다. 틀림없이 그녀는 사람들 눈에 띄지 않기를 바랐다. 그녀는 우리 여행을 놀라울 정도로 순진하게 생각하는 듯하다. 자기가 파리를 떠났다는 사실을, 특히 나와 함께 떠났다는 사실을 아무도 알아채지 못하기를 진심으로 바랐다." 심지어 드미트리는 일기장의 다른 페이지에

샤넬이 레스토랑에서 친구들을 발견하더니 벽으로 달려가서 숨었다고 설명해 놓았다.

관계를 비밀에 부치려던 시도는 실패로 돌아갔다. 스트라빈스키는 샤넬이 드미트리와[41] 놀아난다는 소문을 들었다. 아마 샤넬의 가까운 친구였고 때로는 경쟁자이기도 했던 미시아 세르가 알려 주었을 것이다. 스트라빈스키는 분노에 차서 샤넬을 떠났다. 어쨌든 드미트리가 1920년에 프랑스에 도착한 이후 경찰의 집요한 감시를 받았다는 사실을 고려해 보면, 그가 사생활을 비밀로 숨기는 일은 불가능했을 것이다. 경찰의 서류에는 드미트리의 여러 거주지, 파리 안팎에서 머문 호텔, 1920년 파리 미호메닐 거리에서 빌린 아파트가 꼼꼼하게 기록되어 있다. 경찰은 드미트리의 사교 생활, 그가 품었던 매춘부, 그가 자주 만났던 친구들도 놓치지 않고 추적했다. 드미트리는 자기가 감시당한다는 사실을 틀림없이 잘 알았을 것이다. 경찰 파일에는 드미트리가 호텔 콘시어지에게 신분을 비밀로 해 달라고 부탁했다는 내용까지 나오기 때문이다(이 부탁은 분명히 묵살당했다).

스트라빈스키가 떠난 후 샤넬이 드미트리를 벨 레스피로에 들인 이유도 아마 경찰의 감시와 관심에 대한 두려움 때문이었을 것이다. 둘은 1922년에 다시 긴 휴가를 떠났다. 드미트리를 데리고 급히 비아리츠로[42] 내려간 샤넬은 모래 언덕 사이에 숨어 있는 새하얀 별장 아마 티키아 빌라를 빌려서 아무런 방해도 받지 않고 두 달간 함께 지냈다. 샤넬의 인생에서 가장 긴 휴가였다.

드미트리는 확실히 수동적이고 의존적이었지만, 그래도 스스

로가 더 나은 사람이 되기를 정말로 바랐다. 드미트리가 남긴 글 중 어느 작은 공책에는 그가 신비주의에서 영감을 얻으려 했다는 사실이 드러난다. 아마 펠릭스 유수포프 공작과 어울렸던 시절에 영향을 받았을 것이다. '내가 읽은 책'이라는 제목이 붙어 있는 이 공책에는 '자기 계발' 분야의 책 다섯 권이 기록되어 있다. 그중 세 권은 20세기 초 신비주의자 하슈누 O. 하라Hashnu O. Hara가 쓴 책이고, 나머지는 영적인 스승 라이다 처칠Lida Churchill[43]과 플로라 비글로우Flora Bigelowt가 쓴 책이었다. 이런 책은 초자연적인 힘을 사용해서 '전쟁을 지휘하는' 방법을 가르친다고 주장했다.

오컬트에 잠시 빠지는 일은 망명한 러시아 귀족 사이에서 너무도 흔해서 심지어 드미트리 지지자들은 그들의 회합이[44] 강령술 모임이라고 주장하며 강신론을 정치적 활동을 은폐하는 구실로 사용했다. 아마 샤넬도 드미트리와 함께 이런 영적인 모임에 몇 차례 참석했을 것이다. 샤넬은 기독교 신비주의에 관심을 가졌고, 보이 카펠을 만나고부터는 신지학과 그 분파에 이끌렸다. 그녀는 숫자점과 점성술, 행운의 상징, 부적도 아주 좋아했다. 아파트에는 타로 카드와 수정 구슬을 보관해 두고 있었고, 조제프 펠라당Joseph Péladan 같은 장미 십자 회원Rosicrucians• 작가가 쓴 책을 읽었다. 또 동양의 종교와 신비주의에도 영감을 받았으며, 카펠이

• 독일의 크리스티안 로젠크로이츠Christian Rosenkreuz가 1484년에 창설한 비밀 종교 결사로, 17~18세기에 유럽에서 활발히 활동했다. 고대에 존재했다가 사라진 비교의 가르침, 동방의 마술, 연금술을 연구하고 가르쳤다.

소개한 힌두교 경전 『바가바드기타Bhagavad Gita』가 가장 좋아하는 책[45] 중 하나라고 자주 이야기했다.

권력과 재산을 잃은 러시아 군주정 지지자들이 오컬트를 매력적으로 느낀 이유는 쉽게 이해할 수 있다. 그들 모두 오컬트가 약속하는 것, 즉, 주변 환경을 조종하는 방법과 권력을 간절하게 바랐다. 오컬트와 왕권은 공통점이 많았다. 오컬트와 왕권 모두 특권을 나타내는 상징(징조, 비밀스러운 숫자, 왕실 휘장과 보석, 작위 등)으로 가득한 기호 체계에 의존했다. 이런 상징을 해석할 수 있거나 물려받을 수 있는 최상류층은 권력과 지식을 보장받았다. 라스푸틴은 이 체계를 잘 알았다. 그는 농부에 지나지 않았지만, 그 무엇으로도 꺾을 수 없을 것처럼 보였던 왕족의 권력을 설명하는 데 오컬트를 성공적으로 이용했다.

신비주의에 대한 샤넬의 관심도 비슷한 충동에서 비롯했다. 정신분석학자였던 클로드 들레는 샤넬의 심리를 잘 이해했다. "그녀는 미신을 신봉했고 가난한 아이들의 부적[46]을 믿었어요." 샤넬의 종손녀 가브리엘 팔라스-라브뤼니도 이 의견에 동의했다. "상징이 없으면[47] 아무것도 없는 것과 마찬가지예요. 틀림없이, 어린 시절 할머니에게는 뭔가 매달릴 것이 필요했어요. 미스터리와 기호, 상징으로 그녀 자신의 신화를 만들어 냈죠. 할머니는 그 신화 속에서 살았고, 그 신화는 할머니에게 스며들었어요. 할머니의 신앙, 아파트, 장신구, 행운의 부적, 스타일 어디에든 상징이 있었어요."

사회적 권력을 부여하는 기호 체계[48]라면 무엇이든 샤넬의 마

음을 끌었다. 물론 패션도 바로 그런 시스템이었다. 샤넬은 사회학자 피에르 부르디외Pierre Bourdieu가 이 주제를 고찰하기 훨씬 전부터 이 사실을 알았다. "우리 사회에서 [고대의 마법의] 등가물은[49] 어디에 있는가?" 부르디외는 패션과 문화에 관한 에세이에서 이렇게 질문했다. "패션지『엘르Elle』의 페이지에, (…) 빵과 포도주를 그리스도의 살과 피로 바꾸어 놓는 성변화聖變化, Transsubstantiation를 일으키는 (…) 쿠튀리에에게 있다."

샤넬은 경력 초기부터 권력을 가져다주는 그녀만의 부적을 만들어서 이런 변화를 만들어 냈다. 샤넬이 만든 부적은 신분을 바꿀 수 있는 사회적 특권의 아우라를 전달하고자 왕실 휘장이나 무공 훈장을 모방한 디자인 세부 요소였다. 예를 들어, 샤넬은 거의 언제나 단순한 저지 세퍼레이츠에 무거운 금박 단추를 달아서 그녀가 물랭에서 재봉사로 일할 때 수선했던 것과 비슷한 장교 제복 같은 느낌을 더했다. 샤넬은 점성술이나 민담 속 상징을 포함해 오컬트에서 빌려 온 이미지를 단추에 양각으로 새겨 놓으며 장식을 보태기도 했다. 샤넬이 사용했던 사자 머리(샤넬의 별자리가 사자자리였다)와 네 잎 클로버(행운의 상징) 같은 이미지는 왕실을 상징하는 엠블럼과 닮아 있었다.

샤넬이 옷에 달아 놓은 단추는 꼭 문장紋章처럼 보였고, 어떤 면에서는 실제로 문장과 같았다. 샤넬의 단추는 새롭지만 과거와 성격이 다르지 않은 귀족, 샤넬이 스스로 만들어 낸 패션 엘리트를 상징하는 엠블럼이었다. 샤넬과 비교하면 라스푸틴은 아무것도 아니었다.

샤넬은 로마노프 황실의 역사를 단기간에 집중적으로 배워서 권력을 상징하는 토템과 아이콘을 새롭게 얻었고, 금방 자신의 미학에 포함했다. 이때 무엇보다도 중요했던 자원은 샤넬이 새로 친분을 맺은 러시아인 자체, 특히 드미트리였다. 샤넬은 살롱에서 드미트리를 영악하게 이용했다. 클로드 들레는 누가 봐도 왕족처럼 보이는 대공이 샤넬의 스튜디오에 습관처럼 자주 드나들었다고 지적하며 "드미트리는 캉봉 살롱의 막후 실력자였다"라고 썼다. 샤넬은 드미트리의 친구이자 전 크림반도 총독[50]이었던 쿠투조프 백작Count Koutouzov을 셰프 드 레셉시옹Chef de réception(매장에서 고객을 가장 처음 맞는 사람)으로 고용했고, 드미트리와 친하게 지내는 젊고 아름다운 아가씨들을 쇼룸 모델로 뽑아서 이런 효과를 한층 더 강화했다. 드미트리가 부티크로 들어올 때 부티크에서 일하는 슬라브 귀족이 모두 그의 손등에 키스하며 '폐하'라고 부르자, 샤넬의 부티크는 곧 알렉상드르 궁전의 축소판[51] 같은 분위기를 자아냈다.

러시아 망명 귀족과 함께 브로케이드Brocade•, 태피스트리, 벨벳, 짙은 보석 색조, 모피 등 호화로운 러시아 디자인 요소도 캉봉 부티크에 밀려들었다. 샤넬의 사회적·미학적 비전을 거쳐서 다시 나타난 이 구세계의 귀족적 요소는 수수한 샤넬의 저지 스타일과는 멀었지만 신선하고 현대적이며 편안해 보였다.

1920년대 초반 샤넬의 컬렉션은 자수로 장식하고 복잡한 문

• 무게감이 있는 실크에 금사, 은사로 꽃무늬 등을 짜 넣은 두꺼운 옷감

양을 짜 넣은 자카드Jacquard* 하이넥 코트와 붉은 벨벳 드레스, 긴 튜닉Tunic** 등 전형적인 러시아 스타일을 더 세련되게 바꾼 양식을 특징으로 삼았다. 드미트리의 누나 마리야는 샤넬의 후원으로 '키트미르Kitmir'라는 자수품 회사를 설립했고, 샤넬에게 정통 러시아 직물을 공급했다. "러시아 황녀가 제게52 뜨개질해 줬답니다." 훗날 샤넬은 자랑하듯 이야기했다.

샤넬은 드미트리를 통해서 러시아 황실의 사치스러운 보석 세계도 접했다. 이런 보석은 샤넬의 단순한 미학에 포함되기에는 너무 예스러워 보였지만, 대중적 느낌을 가미하고 변형을 거친 주얼리는 샤넬의 작품에서 중요한 지위를 차지했다. 유색 보석으로 만든 독특한 몰타 십자가(샤넬은 나중에 이 십자가를 더 저렴한 재료로 만들어서 슈트에 꽂고 다녔다), 커다란 에메랄드 핀이나 루비 핀(마찬가지로 더 값싼 유색 글래스 스톤으로 다시 만들었다), 그리고 가장 상징적인 액세서리인 기다란 진주 목걸이 등 오늘날까지 샤넬 패션의 시그니처로 알려진 보석 장신구는 대부분 이 시기에 만들어졌다. 드미트리는 여전히 간직하고 있던 가보 몇 개 중에서 하나를 샤넬에게 주었다. 바로 로마노프 진주 목걸이였다. 샤넬은 역사적 가치를 지닌 이 선물을 귀하게 보관하지 않았다. 당장 인조 보석으로 더 큰 복제품을 만들어서 목에 고리 모양으로 여러 차례 감아 두르고 다녔으며, 가끔 값을 매길 수 없이 귀중한

* 색이 다른 여러 실을 사용해서 아주 복잡한 문양을 짜낸 두툼한 원단
** 허리 아래까지 일자형으로 내려오는 넉넉한 의복 전반을 가리킨다.

1922년, 러시아 혹은 '비잔틴' 스타일에서 영감을 얻은 샤넬의 디자인 세 가지.
(왼쪽부터) 칼라와 소맷단에 모피를 덧대고 자수를 놓은 코트와 몰타 십자가를 모티프로
수를 놓은 튜닉 탑, 구슬로 장식한 튜닉 드레스다.

진품도 감히 복제품과 섞어서 걸쳤다. 어쩐 일인지, 분명히 저렴한 목걸이는 요란해 보이지 않았고 샤넬 패션의 순수한 중성색과 몸에 잘 맞도록 재단된 형태와 대조되어 신선하고 무심한 듯 멋스러워 보였다. 여러 줄을 겹쳐서 걸친 모조 진주 목걸이는 곧 샤넬의 '패션 사전'에서 가장 유명하고 지속적인 트레이드마크가 되었다. 샤넬의 역설을 깔끔하게 압축해서 보여 주는 이 강력하고 작은 상징은 주얼리에 대한 과시적인 민주적 태도와 구세계에서 물려받은 부의 징표를 향한 끝없는 사랑을 동시에 암시한다. 샤넬은 이런 장신구를 두고 이렇게 말했다. "사람들은 부유해 보이려고[53] 주얼리를 착용하는 게 아니라, 자기를 꾸미려고 착용하는 거예요. 잘 만든 커스텀 주얼리Costume jewelry*는 진짜 보석을 이겨요."

샤넬은 로마노프 황실에 빠져 있던 시기에 평생 막대한 부와 명성을 거머쥐는 데 가장 중요한 역할을 맡았던 또 다른 혁신 두 가지를 창조했다. 하나는 샤넬의 첫 번째 향수인 샤넬 No. 5였고, 다른 하나는 이름의 첫 글자 'C' 두 개가 서로 포개져 있는 로고였다. 샤넬은 드미트리를 만나기 훨씬 이전부터 향수가 자신의 디자인 세계를 지지하는 기둥이 되리라는 사실을 오랫동안 직감해왔다. 그리고 값비싼 의류를 구매할 여유가 없는 여성이라도 매력적인 분위기를 즐기기 위해 작은 향수 한 병쯤은 살 것이라는 사실도 알았다. "패션은 공기 중에 있어요. 바람을 타고 퍼지죠."

• 보석 대신 더 저렴한 다른 재료(금속, 플라스틱, 나무 등)를 사용해서 만든 장신구를 가리킨다.

샤넬이 이야기했다. 샤넬 패션을 특징짓는 향수라면 이 메타포를 현실에 구현해 낼 것이다. 샤넬의 시그니처 향수가 탄생한 과정은 불확실하다. 어떤 이야기에 따르면 향수가 등장한 시기는 1920년으로 거슬러 올라간다. 1920년은 샤넬이 드미트리와 사귀기 1년 전이다. 또 어떤 사람들은 드미트리가 훗날 샤넬의 수석 조향사가 될 남자, 에르네스트 보Ernest Beaux를 소개해 주었다고 주장한다. 즉, 향수는 아무리 빨라도 1921년에 출시되었다는 뜻이다. 우리는 샤넬 No. 5의 탄생 시기에 관해 끝내 정확히 알지 못할 것이며, 라 메종 샤넬이 가장 수익성 좋은 상품을[54] 둘러싼 신비로운 분위기를 유지하려고 의도적으로 만들어 내는 혼란스러운 정보를 받아들일 수밖에 없다.

차르의 전 조향사[55]인 에르네스트 보가 어떻게 샤넬의 인생에 나타났든지 간에, 그는 샤넬의 향수 사업이 성장하는 결정적인 기폭제였다. 보는 프랑스의 유명한 향수·화장품 제조업자인 프랑수아 코티François Coty 밑에서 일하고 있었지만, 향수 프로젝트를 맡아 달라는 샤넬의 제의에 응했다. 그래서 샤넬은 보의 중심 활동지인 그라스를 방문했다. 그라스는 프랑스 남부에 있는 향기의 도시였고, 전 세계 향수의 수도로 여겨졌다. 그라스로 내려간 샤넬은 보의 연구실에서 며칠 동안 보와 함께 작업했고, 디자인 안목이 뛰어난 것만큼이나 향기에도 감각이 있다는 사실을 증명했다. 샤넬은 "5월 1일에 파는 은방울꽃[56]에서 그 꽃을 딴 소년의 손 냄새를 맡을 수 있어요"라고 즐겨 말했고, 보는 깊은 인상을 받았다. 두 사람은 샤넬을 오늘날 기준으로 보아도 억만장자라 할 수

있는 자산가로 만들어 준 개념을 우연히 생각해 냈다. 바로 새로운 세기를 환기하는 향수, 새롭고 현대적인 여성을 떠올리게 하는 향수, 새로운 방식으로 마케팅할 산뜻하고 시원한 향기였다. 샤넬은 향수를 만든 최초의 디자이너는 아니었지만(폴 푸아레가 향수 몇 종류를 출시했고, 칼로 자매Callot Soeurs도 향수를 만들었다), 향수가 가진 개념을 완전히, 혁명적으로 바꾸어 놓았다. 샤넬의 향수는 모더니스트였던 샤넬만의 개인적 특징이 연장된 것이었다.

1921년, 당시 향수는 무슨 향인지 뚜렷하게 알아낼 수 있는 여러 식물, 동물 추출 에센스를 바탕으로 제조되었다. 하지만 샤넬은 자연에서 맡을 수 있는 향기를 공공연하게 내뿜는 향수를 만들고 싶지 않다고 고집했다. "장미나 은방울꽃 향기[57] 같은 느낌은 원하지 않아요. (…) 가능하다면, 자연의 향기를 내는 향수도 인공적으로 만들어야 해요." 보는 샤넬의 소망을 들어주기 위해 (일랑일랑과 네롤리, 샌달우드, 베티베르, 튜베로즈, 재스민을 포함해) 꽃과 식물에서 추출한 에센스를 합성 알데하이드와 혼합했다. 합성 화학물질 덕분에 향기는 더 산뜻해졌고, 특정한 꽃 향기를 감지할 수 없어서 무슨 향인지 쉽게 알 수 없었다. 샤넬은 점점 모더니스트가 되어 가고 있었고, 자기가 만든 향수는 '추상적인 꽃들로 만든 부케[58]' 같은 향이 날 것이라고 꼭 모더니스트처럼 선언했다. 보는 알데하이드가 청명한 북쪽 공기의 냄새, 북극에 내리는 눈의 향기[59], '차츰 물러가는 겨울의 향내'를 더해 준다고 설명했다. 샤넬 No. 5에 사용된 에센스 중에서는 재스민 에센스가 가장 지배적이지만, 재스민 향은 다른 향을 모두 억누를 만큼 두드

러지지 않는다. 샤넬은 단 한 가지 단순한 이유로 재스민을 엄청나게 많이 사용해야 한다고 우겼다. 보가 샤넬에게 재스민 꽃잎이 터무니없이 비싸다[60]고 알려 줬던 것이다. 샤넬은 '세상에서 가장 비싼 향수'를 만들고 싶어 했다.

샤넬은 향수 패키징을 만들면서도 다시 한 번 전통을 파괴했다. 전통적으로 향수는 '뉘 드 쉰Nuit de Chine(중국의 밤)'이나 '금단의 열매Forbidden Fruit', '루크레치아 보르지아Lucrezia Borgia'처럼 낭만적이거나 '동양적인' 판타지[61]를 불러일으키는 상표명을 달고 있는 작고 정교한 병에 담겨서 팔렸다. 하지만 샤넬은 그런 이국적인 현실 도피를 참아 줄 수가 없었다. 그녀에게 마케팅할 가치가 있는 판타지는 단 하나였다. 바로 코코 샤넬이 되는 판타지, 코코 샤넬 같은 향기를 풍기는 판타지였다. 따라서 샤넬은 향수에 시적인 이름을 붙이는 대신, 업계 최초로 자기 이름을 사용했다. 향수 이름이 암시하는 의미는 분명했다. 코코 샤넬의 향수를 한 겹 입는다는 것은 코코 샤넬이라는 사람 자체를 입는다는 것이고, 샤넬의 정수와 신화적인 정체성 일부를 지닌다는 의미였다. 샤넬은 역설적이게도 다른 모든 여성이 그녀의 정체성을 빌리는 일을 독특하고 현대적인 개성의 정점에 오르는 일로 보도록 만들었다. "여자는 남자가 준[62] 향수를 쓰는 경향이 있죠." 샤넬이 클로드 들레에게 말했다. "하지만 내가 정말로 좋아하는 향수를 써야 해요. 나만의 향수 말이에요! 제가 재킷을 벗어두고 가면, 누구나 [향기 때문에] 그 재킷이 제 것이라는 걸 대번에 알아채요!"

아주 특이하게도 향수 이름에 과학적으로 들리는 숫자를 덧붙

이자 코코 샤넬이 지닌 정체성에서 현대적 특징이 강화되었다. 샤넬이 숫자 '5'를 행운의 숫자라고 생각[63]해서 향수 이름에 붙였다고 알려져 있다. 어쩌면 샤넬은 태어난 지 겨우 몇 개월 만에 세상을 뜬 막냇동생 오귀스탱을 제외하면 원래 다섯 남매가 함께 지냈다는 사실을 기억하고 이를 기념했을지도 모른다.

향수병도 마찬가지로 모던한 선을 특징으로 삼았다. 샤넬은 기존에 쓰이던 장식적 향수병을 거부하고, 단순하며 모서리가 뾰족한 기하학적인 병을 만들었다. 이 향수병은 오늘날까지 전 세계에서 상징적인 향수병으로 인정받는다. 이 향수병 디자인이 어디에서 유래했는지를 두고 여전히 논란이 분분하다. 샤넬이 보이 카펠의 오드콜로뉴 병[64] 중 하나를 본떴을 수도 있다. 혹은 샤넬 밑에서 수년간 일했던 일종의 수석 아트 디렉터 장 엘뢰Jean Helleu가 디자인했을 수도 있다. 하지만 이 시기에 만들어진 너무나 많은 샤넬 제품이 그랬듯, 이 독특한 향수병도 혁명 이전 러시아에 빚졌을 수도 있다. 어떤 자료는 사실 드미트리가 황궁 근위대 장교들이 들고 다니던 보드카 병을 모방[65]해서 향수병을 디자인했다고 주장하기 때문이다.

샤넬은 노골적인 광고를 피하고 가장 미묘한 방식으로 향수를 시장에 내놓았다. 샤넬과 보는 향수 제조법을 결정한 후 맞은 첫날 밤에 칸에서 친구들과 식사했다. 그때 샤넬은 식탁에 향수를 올려 두고 있다가 옆을 지나가는 모든 여성에게 몰래 향수를 분무했다. "효과는 놀라웠어요."[66] 샤넬이 훗날 회고했다. "그 여성들 전부 (…) 멈춰 서서 코를 킁킁거리며 냄새를 맡았죠. 우리는

모르는 척했어요."

코코 샤넬은 파리로 돌아와서 고객을 무의식적으로 유혹하는 캠페인을 계속했다. 샤넬은 향수를 곧장 판매하는 대신, 캉봉 부티크 직원들을 시켜서 온종일 탈의실에 향수를 뿌려 놓았다. 고객들이 주변에서 감도는 황홀한 향이 무엇인지 묻자 샤넬은 시치미를 뗐다. "향수요? 무슨 향수를 말씀하시는 거죠?" 샤넬은 이렇게 반문한 다음, 휴가 중에 '우연히 발견'한 '대단치 않은 향수'를 기억해 낸 척했다. 그리고 친분이 있는 명문가 숙녀들에게 선물이라며 향수병을 슬쩍 찔러 주기 시작했다(샤넬은 그라스에서 향수를 수백 병 만들어 왔다). 샤넬은 이렇게 향수에 관해 입소문을 퍼뜨렸고, 이 입소문 덕분에 향수를 선물 받은 고객들은 자신이 세련된 최상류층에 속한다는 느낌을 더 강하게 받았다. 시간이 얼마간 지난 후, 마침내 샤넬은 대대적인 광고 없이 그저 부티크 선반에 향수병을 슬며시 올려 두었다. 그때쯤에는 아무나 가질 수 없는 이 비밀스러운 상품에 대한 수요가 광란 수준으로 치솟아 있었고, 향수는 직원들이 재고를 채우기가 무섭게 팔려 나갔다.

샤넬 No. 5는 서서히 모습을 드러내며 존재를 알렸지만, 명성은 크게 뻗어 나갔다. 샤넬 No. 5는 세상에서 가장 성공한 향수가 되었고, 샤넬 No. 5의 매출고 덕분에[67] 샤넬은 남은 평생 막대한 재산을 지킬 수 있었다. 샤넬의 직감은 옳았다. 향수는 가장 시장성 높고 수익성 좋은 창작품이었다.

샤넬이 향수로 거둔 커다란 성공은 단순히 훌륭한 직감 덕분이 아니었다. 샤넬은 독일계 유대인 피에르 베르트하이머Pierre

Wertheimer와 폴 베르트하이머Paul Wertheimer 형제와 협력한 덕분에 향수 사업을 시작한 지 3년 만에 극적인 수준으로 사업 범위를 확장하고 수익성을 강화할 수 있었다. 베르트하이머 형제는 프랑스에서 가장 큰 화장품·향수 회사인 레 파르퓌머리 부르조아를 소유하고 있었다.

피에르 베르트하이머가 샤넬에게 관심을 보이도록 소개해 준 사람은 갤러리 라파예트 백화점(샤넬이 예전에 밀짚으로 만든 보터Boater*를 샀던 곳)의 소유주인 테오필 베이더Théophile Bader였다. 형 폴보다 더 카리스마 있었던 피에르 베르트하이머는 향수 시장에 샤넬 No. 5를 훨씬 더 큰 규모로 내놓아도 성공할 가능성이 있다는 사실을 파악했고, 그들이 샤넬에게 필요한 재정 지원과 유통망을 제공할 수 있다는 사실도 깨달았다. 1924년, 피에르 베르트하이머는 롱샹 경마장에서 회합을 주선했고(베르트하이머 형제는 열정적인 경주마 소유주였다), 샤넬과 베르트하이머 형제, 테오필 베이더는 경마장에서 단숨에 계약을 체결했다. 샤넬은 베르트하이머 형제에게 향수 사업 부문인 파르팡 샤넬Parfums Chanel을 매각했고, 사업 수익에서 겨우 10퍼센트를 받는다는 조건으로 계약서에 서명했다. 테오필 베이더는 거래를 중개한 대가로 샤넬보다 두 배 더 많은 20퍼센트를 받을 수 있었다. 베르트하이머 형제는 샤넬의 향수 브랜드를 성장시키고 상품을 전 세계에

* 또는 Boater hat. 원래 19세기 말 영국에서 등장한 선원 모자를 가리켰으나, 이제는 윗부분이 평평하고 챙이 수평으로 퍼진 밀짚모자를 일컫는다.

유통하고 모든 재무 위험을 부담하는 대신 수익의 70퍼센트를 차지했다.

수십 년 후 샤넬은 이 계약으로 사기를 당했다고 주장하곤 했다. 그럴 만도 한 것이, 향수 판매 수익 중 샤넬이 받는 몫이 가장 적었기 때문이다. 하지만 진실을 말하자면, 베르트하이머 형제는 샤넬을 세상에서 가장 부유한 여성 중 하나로 만들어 주었고 그 결과 샤넬은 베르트하이머 형제를 훨씬 더 대단한 부호로 만들어 주었다. 이들의 관계는 시간이 지나면서 더 복잡하고 격정적으로만 변해 갔다(코코 샤넬과 잘생긴 피에르 베르트하이머가 때때로 연애한다는 소문도 돌았다). 하지만 1924년에 그들이 처음 계약을 맺었을 때는 모두가 같은 변호사를 고용했을 정도로 서로를 완전히 신뢰했었다. 베르트하이머 형제는 샤넬의 독특한 매력을 대번에 알아보았다. 빈틈없는 기업가[68]였던 그들은 앞으로 단지 향수만이 아니라 이 향수를 만들어 낸 매혹적인 여성도 판매할 것이라는 사실을 이해했다.

코코 샤넬은 샤넬 No. 5와 자기 자신이 긴밀하게 연결되어 있다는 사실을 확실하게 보여 주기 위해 직접 디자인한 이니셜 로고를 샤넬 No. 5 향수병에 처음으로 사용했다. 'C' 두 개가 서로 포개어져 있는 이 로고는 지금도 샤넬의 트레이드마크로 남아 있다. 샤넬 No. 5를 사용한다는 것은 샤넬의 유명한 인생으로 들어가는 것, 샤넬의 정수를 내 몸에 두른다는 것, 나에게도 서로 포개어져 있는 'C' 로고가 찍힌다는 것을 의미했다. 이 로고는 디자이너가 자기 이니셜을 그 자체로 가치를 지닌 미학적 모티프로 사

용한 첫 예시가 되었다.

서로 포개진 이중 C 로고 앞에서 샤넬이 사용한 다른 모티프는 모두 빛을 잃었다. 곧 이 로고는 샤넬이 만든 재킷 단추와 허리띠, 구두, 지갑 위에 나타났다. 이 로고는 추상적이고 비인격적이며 고귀한 지위의 상징이 될 수 있는 특징을 충분히 갖추었으면서도, 여전히 이 이니셜을 따온 인물을 마법처럼 상기시켰다. 샤넬이라는 브랜드의 정체성과 떼려야 뗄 수 없는 관계를 맺은 이니셜 로고는 거의 모든 액세서리 위에, 모든 향수병과 포장 상자 위에 나타났다. (샤넬의 쿠튀르 의상에 붙은 라벨[69]에는 이니셜 대신 그녀의 이름 '가브리엘 샤넬'이 적혀 있었다.)

이제 샤넬은 자기만의 기호 체계를 갖추었다. 이니셜 로고가 상징하는 정체성은 샤넬 제품을 착용한 사람에게 특별한 마법을 걸었다.[70] 샤넬은 능수능란하게 자기 이니셜(개인 소유권을 상징하는 아주 독특한 기호)을 특권층의 정체성을 나타내는 도장으로 바꾸어 놓았다.

옷에 이니셜을 새기는 일은 샤넬에게 또 다른 특별한 의미를 상기시켰다. 19세기와 20세기 초 프랑스에서는 결혼을 준비할 때 일종의 중요한 의식으로 침대 시트나 베갯잇 같은 리넨 제품과 속옷에 처녀의 이름 첫 글자를 수놓았다. 이 의식은 혼숫감을 마련하는 과정의 일부였다. 보육원에서 자란 샤넬은 틀림없이 혼수품을 장만한 적이 한 번도 없었을 것이다. 하지만 샤넬은 이 의식이 지니는 상징적 무게에 충분히 관심을 보였고, '고모들'의 강요로 이니셜을 수놓은 혼수를 준비했었다고 우겼다. "미래에 결혼

하면 사용할 티 타월[71]에 제 이름 첫 글자를 수놓았어요. 상상 속 결혼 첫날밤을 위해서 제 잠옷에 십자수를 놓는데 구역질이 났어요. 화가 나서 제 혼수에 침을 뱉었죠." 우리는 가짜로 꾸며 낸 이 쌉쌀한 추억에서 전통적인 통과 의례를 치를 기회를 빼앗긴 소녀가 품었던 분노를 엿볼 수 있다.

그래서 샤넬은 개인적인 가정용품에 이니셜을 새기는 대신 더 원대한 계획을 생각해 냈다. 온 세상에 자기 이니셜을 새겨 놓을 작정이었다. 이중 C 로고는 샤넬 제국의 심장부에 놓여 있는 역설적이지만 눈부신 기지를 구체적으로 보여 준다. 샤넬의 로고는 수많은 사람을 하나의 정체성으로 묶어서, 그리고 대중을 이상화한 개인 단 한 명과 동일시해서 고객들에게 드높은 지위를 보장했다. 거의 모든 사람이 샤넬 로고가 박힌 제품을 소유할 수 있었고, 모두가 샤넬 로고가 찍힌 제품을 소유하기를 바랐다. 코코 샤넬은 샤넬 컬트를 만들어 냈다.

로고의 기원을 두고 수많은 이야기와 해석이 제기되었다. 라 메종 샤넬의 기록 보관 담당자들은 16세기의 카트린 드 메디시스 Catherine de Medici가 신분을 나타내는 상징으로 샤넬의 로고와 흡사한 엠블럼을 사용했다는 사실을 발견했다. 샤넬이 자기 자신을 후대의 메디치가 여왕으로 상상했으리라는 주장은 전적으로 그럴싸하다. 샤넬이 어린 시절을 보냈던 오바진 보육원의 스테인드글라스 창문[72]에 샤넬의 로고와 비슷하게 C 모양이 연결된 무늬가 나타난다고 지적하는 사람들도 있다. 샤넬의 전기를 쓴 작가

리사 채니Lisa Chaney는 파리 폴로 클럽이 수여하는 은 트로피, 아서 카펠 컵에서 반원(혹은 'C')이 서로 휘감겨 있는 유사한 모티프를 찾아냈다. 보이 카펠의 누나 버사*가 이 트로피를 파리 폴로 클럽에 기부했으며, 아마 이때 샤넬에게서 도움을 받았을 것이다(다만 샤넬의 지원은 언급되지 않았다). 샤넬은 트로피의 도안을 디자인했을 수도 있다. 그렇다면 이중 C 로고는 그럴듯하게도 샤넬이 가장 사랑했던 사람의 인생[73]을 기념하는 물건에서 비공식적이지만 처음으로 등장한 셈이다. 어쩌면 드미트리 로마노프가 로고 디자인에 관여했을 수도 있다. 그가 1920년대 초반에 썼던 일기장 여백에 장난삼아[74] 그려놓은 그림을 보면 샤넬의 향수병 디자인과 로고가 떠오른다.

마지막 해석을 하나 더 덧붙이자면, 샤넬의 C 로고는 인도-유럽 지역에서 4천여 년이나 사용했던 행운의 상징 스와스티카 Swastika와 닮았다. 독일의 국가 사회주의당, 즉 나치당은 1920년에 이 만자卍字 무늬를 공식 상징으로 채택했다. 드미트리가 독일의 나치당과 러시아 백색파의 나치 지지자들[75]과 긴밀했다는 사실을 고려해 보면, 샤넬과 드미트리 모두 이 상징을 상당히 많이 접했을 것이다.

샤넬이 이니셜 로고를 구체적으로 고안해 냈을 때 즈음, 스와스티카는 제복부터 대포까지, 나치와 관련된 물품에 널리 선명하게 새겨졌다. 샤넬과 그녀의 사교 모임 지인들은 이런 물품에 쉽

* 저자는 여기에서도 카펠의 누나 이름 '버사Bertha'와 어머니 이름 '베르트Berthe'를 혼동했다.

게 접근할 수 있었다. 나치에서 스와스티카는 샤넬의 C 로고와 거의 같은 기능을 수행했다. 스와스티카 역시 브랜드를 나타내는 기호, 선택받은 최상류층이면서도 다가가기 쉬운 공동체의 구성원이라는 사실을 보여 주는 징표, 대중을 포용하는 아주 매력적인 엘리트주의[76]의 상징이었다. 샤넬은 이제 막 태동한 파시즘과 그 상징에 분명히 매력을 느꼈고, 나치당과 긴밀한 관계를 맺는 데까지 나아갔다. 샤넬은 갈수록 반동주의와 국수주의에 이끌렸으며 자주 심각한 반유대주의자들과 어울렸다. 샤넬의 작품은 계속해서 포퓰리즘과 군국주의, 일종의 자발적인 귀족주의가 기묘하게 뒤섞인 방향으로 진화했다.

사실, 샤넬의 반유대주의는 그녀가 남들과는 다른 고귀한 혈통을 간절하게 꾸며 내고 싶어 했다는 맥락에서 읽어야 한다. 코코 샤넬과 드미트리 로마노프는 불쾌하고 미개하고[77] 나라 없는 민족으로 여겨졌던 유대인과 거리를 두고 싶어 했다. 드미트리는 일기에서 자기가 겪은 곤경을 유대인과 비교하며 아주 솔직하게 생각을 밝혔다. "신이시여, 1914년부터 얼마나 많은 일이 일어났습니까! 아버지도 잃었고 오로지 유대인만 가지지 못했던 것, 모국조차 잃었습니다. 우리 모국 러시아는[78] 이제 더는 존재하지 않습니다."

드미트리에게 유대인은 부모 잃은 사람들, 조국이 없는 집단을 대표했다. 드미트리와 샤넬 모두 이런 비유에 정치적으로 공명했다. 집과 가족과 단절된 채 권력과 유서 깊은 혈통을 갈망하던 이 둘은 그들 자신을 역사 내내 비난받았던 고아[79]와 분리해 주며 그

들 자신의 민족적 우월성을 승인해 주는 이론에 자연스럽게 이끌렸다. 샤넬은 (의식적으로든 아니든) 드미트리의 세계를 흠뻑 적셔 놓았던 짙은 왕정주의 향수와 군국주의, 초기 파시즘에 이중 C 로고로 화답했다. 또한 샤넬의 로고는 사실상 그녀가 자기 자신을 위해 만들어 낸 문장, 개인적인 패션 군대를 지휘할 수 있는 권한과 스타일을 통해 현실 대신 만들어 낸 '가족'의 계보를 상징하는 엠블럼이었다.

로마노프 황실을 향한 향수와 몰락한 왕조의 상징 체계에 흠뻑 젖은 이 오베르뉴 출신은 결국 자기 안에 숨어 있는 '동양'을 발견했다(어쩌면 발명했을 것이다). 샤넬은 패션을 통해 특정 역사와 가문에 얽매이지 않는 그녀만의 개인적인 왕조를 건설하고 (궁극적으로 그녀 자신이 재창조한 정체성을 가리키는) 권력과 지위의 지표를 완성했다. 로마노프 왕조는 부분적으로는 라스푸틴이 제기한 위협에 대응하다가 급격히 쇠퇴하기 시작했다. 드미트리 대공은 벼락출세한 농부를 제거하는 데 개입했지만, 결국 또 다른 제국을 건설하겠다는 꿈을 선동했다. 샤넬은 드미트리와 연애하며 이제는 파멸한 러시아 귀족의 화려하게 빛나는 자취를 수집해서 자기만의 제국을 위한 상징 체계로 재활용했다. 로마노프 왕조는 끝났지만, 라 메종 샤넬은 이제 시작했을 뿐이었다.

5
내 심장은 주머니 속에 있다: 코코와 피에르 르베르디

파파야 주스 한 잔을 마시고 다시 일터로 돌아온다. 내 심장은 주머니 속에 있다. 그것은 피에르 르베르디가 쓴 시다.— 프랭크 오하라Frank O'Hara, 「그들에게서 한 걸음 물러서서A Step Away From Them」, 1956년[1]

샤넬이 평생 가깝게 지냈던 지인은 극소수에 가깝다. 샤넬은 다양한 사교계 사람들과 어울렸지만, 자주 인간관계를 끊어 내곤 했고 가장 가까웠던 사람을 잃은 일도 많았다. 또한 생존해 있던 가족 대부분과 인연을 끊었다. 수많은 친구, 동료와는 쓰라린 불화를 빚거나 완전히 갈라섰다. 연인에게서 버림받은 일도 많았고 정말로 비극적인 이별에 시달린 적도 많았다. 원만한 관계를 유지한 옛 애인이 적지는 않았으나, 그중에서 평생 변함없는 우정을 지켜 나갔던 벗은 단 한 명이었다. 바로 프랑스 시인 피에르 르베르디였다. 르베르디는 거의 40년 동안 (대체로 아주 멀리 떨어져서) 샤넬을 사랑했다.

코코 샤넬과 피에르 르베르디는 파리에서 지내는 천재라면 누

구 하나 빼놓지 않고 알고 지냈던 (그리고 아마 한때 르베르디와 사귀었을[2]) 미시아 세르의 소개로 1919년에 만났다. 그리고 이듬해 샤넬과 르베르디의 로맨스가 시작되었다. 그해 샤넬은 결혼한 극작가 앙리 베른슈타인과 잠깐 만났을 것이고, 그 직후 드미트리 로마노프 대공과 이고르 스트라빈스키와도 사랑에 빠졌다(다만 스트라빈스키와 만났던 기간은 아주 짧았다). 샤넬은 바쁘게 연애 사업에 매달리며 보이 카펠을 잃은 슬픔을 떨쳐 내려고 애썼던 것 같다. 샤넬은 권력 있는 남성이 수많은 여성과 만나는 방식으로 한꺼번에 여러 남성을 정복해 나갔다.

1920년대 초반 샤넬에게 가장 중요했던 두 번의 연애는 서로 완전히 달랐다. 샤넬은 드미트리 대공과 즐겁게 만났지만, 그의 한계를 잘 알고 있었다. 그녀는 대공의 눈부시게 화려한 외적 측면에서 매력을 느꼈다. 르베르디와의 연애는 정확히 그 반대였다. 진지하고 열정적이고 종교적이고 문학적 재능이 대단했던 르베르디는 샤넬의 또 다른 측면에, 시골에서 태어나 수녀원에서 자랐다는 양육 환경에, 날카로운 지성과 예술에 대한 직관적 관심에 호소했다. 하지만 르베르디 역시 이미 결혼한 상태였다. 게다가 그는 샤넬과 불륜에 빠졌다는 점, 세속적인 성공을 추구한다는 점, 온갖 일 때문에 점점 깊어져 가는 종교적 헌신을 방해받는다는 점 때문에 깊이 괴로워하고 있었다.

피에르 르베르디는 1889년에 태어났고(샤넬보다 여섯 살 어렸다), 21세가 되던 1910년에 고향 나르본을 떠나 파리에 왔다. 프랑스 랑그도크 지방의 작은 시골 마을이었던 그의 고향은 스페인

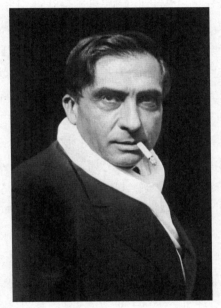

시인 피에르 르베르디

국경과 가까웠으며 겨우 몇 킬로미터 떨어진 곳에 지중해가 펼쳐져 있었다. 르베르디도 샤넬과 비슷한 가족 문제로 시련을 겪었고, 오랫동안 상처에 시달렸다. 그 역시 사생아로 태어났다. 그의 어머니는 불륜을 저질러서 르베르디를 낳았고, 결국 첫 번째 남편과 갈라선 후 르베르디의 친부와 결혼했지만 두 번째 결혼도 이혼으로 끝났다. 그러자 그의 어머니는 르베르디를 남편에게 남겨 둔 채 딸만 데리고 떠나 버렸다. 르베르디는 이 상실을 끝내 극복하지 못했고, 이렇게 묘사했다. "나는 늘 우주처럼 무한한 불안감을 느꼈다."[3]

르베르디의 친가에는 예술가와 사상가가 많았다. 그의 아버지는 진보적이며 교양 있는 사람이었고, 아들이 문학이라는 길을 좇도록 격려해 주었다. 르베르디의 아버지는 와인이 사실상 종교나 다름없었던 지역에서 비옥한 포도 농장을 경영했다. 또 르베르디 가문은 수많은 조각가를 배출했고, 그들은 나무와 대리석을 조각해서 지역의 교회 건물을 숱하게 지었다. 피에르 르베르디는 조각과 목공을 향한 선조들의 사랑을 물려받았고, 훗날 조각에서 느껴지는 촉감과 비슷한[4] 풍부한 감촉으로 시를 가득 채웠다.

르베르디 가족은 크게 부유하지는 않았지만 비교적 안락한 삶을 누렸다. 그러나 1900년대 초, 한창 성장하고 있던 와인 산업에 파국이나 다름없는 불경기가 닥쳤고 결국 1907년 '포도 농장주 봉기Winegrowers' Revolt'가 일어났다. 랑그도크 지역을 천천히 말려 죽이던 정책에 반대하는 군중 수천 명이 거리로 나와 시위를 벌였다. 집회는 시위대와 경찰이 폭력적으로 결전을 벌이는 데까지

이어졌고, 르베르디의 고향 나르본에서는 가장 악명 높은 폭력 사태가 벌어졌다. 시위 대표 중 한 명이 체포되자 분노한 시위대가 경찰서에 돌을 던지며 공격했고, 경찰도 반격에 나섰다. 곧 사건이 격화되었고 군대가 군중에게 총을 쏘아서[5] 다섯 명이 죽고 열 명이 다쳤다.

시위에 나섰던 시민이 죽자 지역 공동체는 엄청난 충격에 빠졌고, 정부가 군대를 동원해서 국민에게 폭력을 행사했던 1871년 파리 코뮌의 공포를 떠올렸다. 당시 십 대였던 르베르디에게 와인 산업 불황에서 비롯한 폭력 사태는 유년 시절의 끝을 의미했다. 그도 시위에 참여했고, 겁에 질린 친구와 이웃들이 문가에 웅크린 채 경찰의 총알을 피하려고 애쓰는 모습을 보며 몸서리쳤다. 그의 가족은 포도밭을 잃었고 파산의 구렁텅이에 빠졌다. 그이후 르베르디는 삶과 정부는 물론, 기업이나 이익, 자본주의와 관련된 것에는 무엇이든지 환멸을 느꼈다. 그리고 평생 사회주의자로 살았다.[6]

그는 잠시 군대에 몸담았다가 파리의 몽마르트르로 이주했고 금세 파블로 피카소와 조르주 브라크Georges Braque, 화가 후안 그리스Juan Gris, 시인이자 소설가 기욤 아폴리네르Guillaume Apollinaire, 시인 앙드레 브르통André Breton, 시인이자 극작가 장 콕토, 막스 자코브 등 입체파와 초현실주의 운동을 이끌었던 주요 인물들과 어울리기 시작했다. 르베르디가 상경했던 해에 아직 젊었던 아버지가[7] 세상을 떴고, 그는 비탄에 빠졌다.

르베르디는 1915년부터 1926년까지 수많은 작품을 써냈다. 시

집과 산문집을 적어도 열두 권[8] 펴냈으며 높이 평가받는 문학 잡지 『노르-쉬드Nord-Sud』도 창간했다. 하지만 시는 집세를 내주지 않았다. 르베르디의 아내 앙리에트Henriette Reverdy(르베르디는 파리에서 이 사랑스러운 재봉사를 만나서 남몰래 결혼했다)는 삯바느질로 살림을 꾸려야 했다. 르베르디는 야간 부업으로 교정 일을 맡아봤다.

코코 샤넬과 피에르 르베르디를 모두 알았던 사람들은 샤넬과 르베르디가 아주 빠르고 열렬하게 서로에게 빠졌다고 말했다. 작가 모리스 사쉬Maurice Sachs는 "마드무아젤과 시인은 서로[9] 첫눈에 반했다"라고 기록했다. 시인 장-바티스트 파라Jean-Baptiste Para는 르베르디가 샤넬을 "지독하리만치 사랑"했다고 이야기했다. 샤넬은 르베르디에게서 발견한 친숙한 특징에 이끌렸다. 르베르디는 전형적인 미남은 아니었지만, 지중해 출신다운 외모(검은 머리칼과 검은 눈동자, 구릿빛 피부, 피부와 대조되어 유난히 두드러지는 새하얀 치아)는 샤넬과 그녀의 아버지, 형제들을 떠오르게 했다. 게다가 르베르디는 체격이 탄탄하고 손이 울퉁불퉁 거칠었으며 목소리가 아주 굵고 낮아서 다부진 농부 같은 남성적인 분위기를 풍겼다. 샤넬은 이런 모습에 반했다. 아름다운 여인과 맛좋은 음식과 술을 열렬히 좋아했던 르베르디는 생명력과 활기를 발산했다. 하지만 이와 동시에 (어느 정도는 그가 누렸던 삶의 환희에서 비롯한) 비애와 실존적 절망이 이미 그를 조금씩 갉아먹고 있었다.

르베르디가 삶에서 누렸던 쾌락은 역설적이게도 그에게 고통

을 안겨 주었다. 그가 보기에 왕성한 생명력은 자신이 열망했던 정신적 발달을 방해하는 존재였다. "내게 짐이 되는 것은[10] (…) 내 정신의 건강함과 원기 왕성함이다. 나는 이 건강함과 힘찬 기운을 관리하고 통제하기 위해 글을 쓴다."

르베르디는 레스토랑이나 파티에 거의 관심을 두지 않았고, 파리 사교계에서 출세하려는 예술가에게 필요한 살갑고 다정한 태도도 부족했다. "사교계 생활은 거대한[11] 도둑질 사업이나 다름없다. 이런 일에 공모하지 않으면 사교계에서 살아남을 수 없다."

코코 샤넬은 활기차게 사교 생활의 기쁨을 만끽했지만, 사교계를 그야말로 냉정하게 파악하고 있었다. 그녀는 폴 모랑에게 말했다. "저는 사교계 사람들을 이용했어요.[12] (…) 그들은 제게 유용했으니까요. (…) [하지만] 그들은 견디기 힘들 정도로 부도덕하죠." 샤넬은 틀림없이 상류 사회를 동경했고 사람들을 매혹하는 사교계의 과시적 요소에 탄복했지만, 그녀 내면의 시골 소녀는 자기를 둘러싼 사교계의 과도함에 단순함과 소박함, 심지어는 금욕으로 맞서고자 열망했다. 샤넬은 자기 디자인에도 이런 특징을 부여했다. 그녀는 르베르디에게도 자기와 유사하게 경건하고 신중한 특성이 있다는 사실을 깨달았다. "그는 (…) 자기 자신에게[13] 엄격했어요." 그녀가 클로드 들레에게 말했다. "그는 고상한 영혼이었죠."

샤넬과 르베르디가 비슷했던 유년 시절, 부모님을 여의고 느꼈던 고통, 파리에서 주변인으로 지냈던 경험을 서로 이야기 나눴는지 우리는 알 수 없다. 하지만 르베르디가 포도 농장주 봉기에

참여했었다는 이야기에 샤넬이 특히 관심을 보였다는 사실은 분명히 알 수 있다. 샤넬이 수십 년 후에도 르베르디가 어렸을 때 시위에 나섰다고 열정을 담아 이야기하곤 했기 때문이다. 샤넬은 르베르디의 십 대 시절 기억을[14] 마치 자기의 추억인 것처럼 풀어놓았다.

또 샤넬은 르베르디의 시에도 깊은 관심을 보였고, 르베르디가 파리에서 품은 이상을 옹호했다. 그녀는 르베르디가 자존심이 너무 강해서 자기 도움을 받아들이지 않으리라는 사실을 알았기에 다른 사람 손을 거쳐 르베르디의 원고를 몰래 사들였고 출판사에 비용을 대서 원고를 출간시켰다. 또 출판사가 르베르디에게 샤넬의 지원은 비밀로 감춘 채 '출판 수당'이라는 허위 명목으로 돈을 더 줄 수 있도록 추가 비용을 내기도 했다. 샤넬은 경험을 바탕으로 르베르디에게 마케팅에 관해 조언하기도 했다. "당신의 화가 친구들이[15] 그림에 서명하듯이, 당신도 서로 다른 종이에 시를 한 편씩 쓰고 그 종이마다 서명을 남기면 그 친구들만큼 부자가 될 거예요. 속물근성처럼 보이긴 하겠지만요."

샤넬과 르베르디는 수많은 뜨거웠던 순간을 함께했다. 하지만 르베르디는 샤넬과 저지른 불륜과 속세에서 살아가는 자기 인생에 대한 모순적 감정을 버리지 못했다. 그는 아내 앙리에트를 배신했다는 죄책감에 시달렸고, 파리 생활이 천박하고 파괴적이라고 생각하며 괴로워했다. 보통 그는 샤넬과 함께 우아한 도심에서 머물다가 불쑥 몽마르트르로 달려가서 한 번에 며칠씩 모습을 감추곤 했다. 가끔 그는 샤넬의 퇴폐적인 생활에 느꼈던 경멸감

을 분명하게 보여 줘야 한다고 느꼈다. 한번은 샤넬의 집에서 열린 파티에서 이 충동을 행동으로 옮겨 잊지 못할 사건을 만들었다. 손님들이 샤넬의 아름다운 정원에서 서성거리며 칵테일을 홀짝일 때 르베르디가 밀짚 바구니를 들고 나타났다. 그는 모여 있는 손님 중 누구에게도 인사하지 않고 그대로 지나쳐서 잔디밭에 무릎 꿇고 앉아 무언가를 찾았다. 그가 바구니에 무언가를 담기 시작하자 시선이 그에게 쏠렸다. 르베르디가 잔디밭에서 주워 모은 것은 달팽이였다. 르베르디는 마치 연극을 하듯 자칭 '시골 무지렁이' 페르소나[16]를 고집스럽게 내세워서 파티가 열리는 도중에 달팽이를 잡으며 자기가 파티에 무관심하다는 사실을 확실히 보여 주었다.

샤넬과 르베르디의 연애가 절정에 달해 있던 1921년 5월, 르베르디는 가톨릭으로 개종하며 극적인 변화를 꾀했다. 유대교에서 가톨릭으로 개종했던 막스 자코브가 르베르디의 세례식에 참석해서 대부가 되어 주었다. 하지만 개종은 고결한 삶으로 이어지지 않았다. 샤넬과 르베르디의 변덕스러운 연애는 끝나지 않았고, 심지어 샤넬이 다른 남자들을 만날 때도 둘은 헤어지지 않았다. 르베르디는 원고를 완성할 때마다 샤넬에게 보냈고, 책을 낼 때마다 샤넬에게 헌사를 바쳤다.

큰 폭으로 달라지는 헌사의 어조는 르베르디가 샤넬에게 양면적 감정을 품었다는 사실을 증명한다. 1922년, 르베르디는 피카소가 삽화를[17] 그려 준 덕분에 수집 가치가 있는 진귀한 책이 된 시집 『삼으로 꼰 밧줄*Cravates de chanvre*』(교수형에 사용하는 밧줄을 가

리키는 표현이다)을 출간했다. 그는 몰랐지만, 샤넬이 출간 비용을
보조했다. 르베르디는 이 시집의 친필 헌사에서 이제 불륜 관계
에서 벗어나겠다는 뜻을 내비쳤다. "저자, 바보 천치 피에르 르베
르디가 존경을 담아서. (…) 코코에게, 나는 당신의 친구이며, 당
신의 가장 좋은 친구 이상이 되려는 욕심은 없습니다. 피에르가."
그런데 그는 1924년 『천국의 난파선들Les Épaves du ciel』을 출간했을
때는 감정을 억누르지 않고 헌사에 담았다. "나의 가장 위대하고
소중한 코코에게, 내 심장이 마지막으로 뛰는 순간까지 내 모든
심장을 바칩니다." 1926년에 발표한 『인간의 살갗La Peau de l'homme』
에서는 다시 감정을 절제했다. "사랑하는 코코, 당신은 모를 거요.
그림자는 빛을 위한 가장 아름다운 배경이오. 나는 당신을 위해
조금도 쉬지 않고 가장 다정한 우정을 키웠소." 이렇게 갈팡질팡
하는 표현은 샤넬과 르베르디의 초기 관계가 어땠는지 명확하게
보여 준다. 둘의 친구들도 이런 사실을 훤히 알았다. 막스 자코브
는 1925년 7월 4일에 장 콕토에게 편지를 보내며 르베르디에 관
해서 이야기했다. "르베르디는 1921년 5월 2일에[18] 개종했네. 하
지만 그 이후로 그는 반신반의와 불신 사이에서, 그의 아내와 격
정적인 관계를 맺은 코코 샤넬 사이에서 계속 망설였네."

피에르 르베르디는 5년 동안 자기 자신의 불확실함과 내적 고
뇌와 씨름했다. 몽마르트르 집에 틀어박혀 있는 시간[19]도 점점 늘
어났다. 그럴 때면 그는 창의 덧문을 모두 닫아서 빛을 차단한 채
무릎을 꿇고 기도했다. 집을 완전히 침묵으로 덮고 세속적 시간
의 흐름[20]에서 멀어지기 위해 시계도 멈춰 세워 놓곤 했다. 하지만

그는 계속해서 글을 썼고, 신비로운 분위기가 감도는 절제되고 영화 같은 스타일을 아름답게 다듬었다. 르베르디가 갈고닦은 문체는 초현실주의 뿌리를 상기시켰다.[21] 그가 쓴 시는 창문이나 옥상, 벽에 난 구멍[22], 즉 탈속의 세계로 나가는 비상구 이미지를 되풀이해서 노래했다. 여행(탈출 또는 초월을 위한 또 다른 방법) 역시 시에서 자주 나타났다. 예를 들어 「출발Départ」은 짧지만 여행의 이미지를 생생하게 환기한다.

지평선이 아래로 기운다
날은 더 길어진다
여행
심장이 새장 안에서 뛰어오른다
새가 노래한다
그 새는 죽을 것이다
다른 문이 열릴 것이다
복도 끝에서
불빛이 타오른다
별
머리칼이 짙은 여자
출발하는 기차의 전조등[23]

르베르디는 갈수록 파리에서, 자기 회의에서, 어쩌면 샤넬(머리칼이 짙은 여자?)에게서 탈출하려고 힘껏 노력했다. 아내인 앙리에트 르베르디가 남편의 친한 친구들도 모두 알았던 남편의 외도

사실을 몰랐을 리가 없지만, 그 모든 일을 겪으면서도 평정을 유지하고 가정에 헌신한 것 같다. 마침내, 르베르디는 더는 견딜 수 없어졌다. 1925년, 자기 부정이 드라마틱하게 (누군가는 멜로드라마틱하게라고 말했을 것이다) 폭발한 르베르디는 친구들 앞에서 원고 더미에 불을 지르고 당장 속세에서 떠나겠다고 선언했다. 그는 아내와 함께 파리에서 160킬로미터 정도 떨어진 프랑스 북서부의 칙칙하고 쌀쌀한 변두리, 노르-파-드-칼레에 있는 솔렘이라는 마을로 떠날 생각이었다. 당시 36세였던 르베르디는 아주 유서 깊은 베네딕트회 수도원인 솔렘 수도원Abbaye de Solesmes에 평신도 회원 자격으로 들어갔다.[24] 11세기 초에 설립된 솔렘 수도원은 샤넬의 어린 시절 고향 집이나 마찬가지였던 오바진 수녀원과 크게 다르지 않았다.

르베르디는 시를 발표해서 돈을 얼마간 벌긴 했지만, 그의 이사 비용은 미시아 세르가 댔다("당신은 선한 요정이오."[25] 르베르디가 세르에게 편지했다). 르베르디 부부는 수도원 구내에 있는 작은 집에 짐을 풀었고, 저녁 기도를 알리는 종소리를 제외하면 완전한 고요에 둘러싸여 고독하게 생활했다. 르베르디는 이후 30년 동안 죽음을 맞이할 때까지 자진해서 시작한 고행을 계속하며 솔렘에서 살았다(그는 솔렘을 '끔찍한 작은 마을'[26]이라고 불렀다).

르베르디는 수도원 생활에서 잠시 벗어나 이따금 파리로 돌아갔다. 샤넬이 한 번이라도 솔렘에 방문한 적이 있다는 증거는 없지만, 그녀는 적어도 한 번 르베르디에게 편지를 보내서 자기를 보러 오라고 부탁했다. 르베르디의 답장은 그가 감정을 억누르려

고 했다는 사실을 넌지시 비쳤다. "곧 보러 가겠소.[27] 하지만 오래 머물지는 않을 거요."

르베르디는 계속 다작했고, 각 책이나 원고에 여전히 친필로 헌사를 써서 샤넬에게 보냈다. 그는 1929년에 발표한 『바람의 샘 *Sources du vent*』에 아래와 같은 쪽지를 써서 보냈다.

사랑하고 존경하는 코코에게
당신이 내게 이런 시를 즐기는 기쁨을 주었으니,
나는 당신에게 이 책을 보내오. 당신이 침대 머리맡의 부드럽고
은은한 조명 아래서 이 책을 즐기길 바라오.[28]

르베르디는 1941년에 파리를 방문해서 샤넬이 갖고 있던 1918년 출간 시집 『지붕을 덮은 슬레이트*Les Ardoises du toit*』에 새로운 헌사로 운을 맞춘 시를 한 수 더 써넣었다.

다시 읽기가 너무나도 힘겨운 이 글에 말을 하나 더 보태오.
당신을 너무도 사랑하는 이 마음에 관해
말하지 않은 것을 제외하면
글로 적은 것은 아무것도 아니기에.[29]

샤넬은 결국 개인 서재에 르베르디가 출간한 작품 전체를, 대부분 초판으로 소장하고 르베르디가 쓴 원고는 사실상 모두 보관했

을 것이다. 샤넬은 르베르디의 시집을 읽고 또 읽었다. 그녀가 온 책에 연필로 남긴 표시를 보면 알 수 있다. 샤넬은 르베르디의 천재성을 알아보았고 평생 그와 연락하며 지냈다. 그녀는 대다수의 애인에 관한 이야기를 비밀에 부쳤지만, 르베르디에 관해서는 친구들에게 거리낌 없이 말했다. 하지만 언제나 그의 재능을 칭찬하고 그가 크게 성공을 거두지 못한 사실을 안타까워하는 이야기뿐이었다.

에드몽드 샤를-루는 르베르디가 무명이라는 사실에 샤넬이 좌절을 느꼈다고 설명한다. "세상을 뜰 때까지도[30] 샤넬은 가난하고 무명이었던 르베르디와 그녀가 보기에 과분한 명성과 부를 누렸던 그 세대의 다른 시인들을 자주 비교했다. '그들은 누구였지? 콕토가 누구였지? 삼류 작가였잖아!' 그녀는 화가 치밀어서 제대로 나오지도 않는 목소리로 이렇게 말하곤 했다. '그저 의미 없는 미사여구만 늘어놓는 작자였지, 아무것도 아니었어. 르베르디는 시인이었다고! 선지자였어.'" 장 콕토 역시 샤넬과 친한 친구였지만, 샤넬은 위 이야기에서 문학을 판단하는 훌륭한 감식력이 있었다는 사실을 보여 주었다. 르베르디의 시는 콕토의 시보다 훨씬 더 풍요로웠고 수준 높았다. 하지만 샤넬은 엉뚱하게 화를 내고 있었다. 르베르디는 정말로 명성이나 부를 바라지 않았다. 그가 바라는 것은 오로지 평화였다. 하지만 평화조차 르베르디를 피해 갔다. 르베르디는 솔렘에서 지낸 지 겨우 2년이 지나고 1928년이 되자 가톨릭에서 마음이 멀어지고 신앙을 잃었다고 느꼈다. 하지만 그는 은둔 생활을 포기하지 않기로 했다.

르베르디는 가끔 파리를 방문할 때면 과거의 향락적인 생활로 돌아가서 재즈 클럽에 다니고 옛 친구들을 만나 술을 마시며 늦게까지 집에 돌아가지 않았다. 하지만 그는 이내 쾌락에 어쩔 수 없이 혐오를 느끼고 다시 앙리에트와 수도원 세계로[31] 헐레벌떡 돌아갔다.

샤넬은 르베르디에게서 편안하고 위안이 되는 면을 발견했고, 슬픔을 마주할 때면 언제나 르베르디에게 의지했다. 심지어 다른 남자에게 거절당해서 슬플 때도 르베르디를 찾았다. 1930년대 중반, 샤넬은 명문가 애인과 헤어지고 나서 르베르디에게 연락했다. 함께 몽파르나스에서 춤을 추며 며칠 밤을 보내자고 그를 구슬리는 일은 그리 어렵지 않았다. 르베르디는 기차를 타고 지중해까지 내려가서 샤넬의 휴가용 별장 라 파우사에 함께 머물기까지 했다. 샤넬도 르베르디도 그들의 불륜을 숨기려는 생각조차 하지 않았다. 심지어 두 사람은 샤넬의 조카 앙드레 팔라스의 집에 찾아가서 하룻밤 묵어갔던 적도 몇 차례 있었다(앙드레 팔라스는 1925년에 카타리나 반 데르 지Catharina van der Zee와 결혼해서 딸을 두명 낳았고, 샤넬이 사 준 프랑스 코르베르의 성[32]에서 살고 있었다). 하지만 샤넬과 르베르디의 관계에서 이렇게 친밀했던 시기는 오래가지 못했다. 르베르디는 다시 솔렘으로 돌아갔고, 샤넬은 곧 할리우드 의상 디자이너 일자리[33]를 맡아 미국으로 떠났다.

르베르디는 1938년에 가장 오랫동안 파리에 머물렀고, 샤넬의 제안을 받아들여 리츠 호텔에서 지냈다. 샤넬에게 1930년대 말은 힘든 시기였을 것이다. 1935년에 깊이 사랑했던 애인을 잃었

고, 얼마 후 사업에서도 시련을 많이 겪었기 때문이었다. 샤넬은 고통스럽거나 상실감을 느낄 때면 늘 그랬듯 언제고 기댈 수 있는 르베르디에게 의지했다. 르베르디가 리츠 호텔에서 잠시 머물렀던 시기, 샤넬에게는 다른 애인이 있었다. 하지만 이때 샤넬과 르베르디는 예전처럼 아주 친밀해져서 매일 만나 몇 시간이고 대화를 나누었으면서도 그저 순수한 우정을 유지했다. 이 시기에 그들이 어쩌다 침대에 함께 누웠을지도 모른다는 사실을 암시하는 유일한 단서는 르베르디의 친구인 저널리스트 스타니슬라 퓌메Stanislas Fumet가 르베르디의 1938년 파리 방문을 두고 했던 이야기 단 하나뿐이다. "피에르는 이상하게도 유혹에[34] 전혀 저항하지 않았다. 정말로, 이는 지나치게 금욕적인 생활에 대한 반작용이었다."

르베르디가 리츠 호텔에서 나와 집으로 돌아가고 얼마 후, 독일군이 프랑스로 진격해서 프랑스 국토의 북쪽 절반을 점령했다. 독일군 점령지에는 솔렘도 포함되어 있었다. 독일의 점령에 혐오를 느낀 르베르디는 집을 팔고 아내와 함께 수도원 근처의 훨씬 더 작은 임시 건물로 거처를 옮겼다. 하지만 르베르디는 곧 전쟁에 자극받아 프랑스 레지스탕스에 가담했다. 그는 샤넬이 나치와 관련 있었다는 사실을 나중에 알게 됐지만, 대개 여성은 나약하고 자주 정치적 신념을 잘못 판단한다고[35] 생각해서 샤넬을 용서한 듯하다.

제2차 세계 대전이 끝난 후에도 샤넬과 르베르디는 서신을 주고받으며 우정을 지켜 나갔다. 샤넬은 르베르디가 자기 자신의

'바르게 수정한' 거울 이미지, 즉 자기가 명성과 부를 포기하고 그 대신 영성과 예술, 문학을 추구했더라면 살게 되었을 인생의 모습이라고 느꼈다. 샤넬은 르베르디에게서 영감을 받아 글을 써 보기도 했다. 그녀에게 특별한 문학 재능이 없었지만, 1930년대 말부터 쭉 일련의 금언을 실험 삼아 썼다. 도덕성과 인간 본성을 숙고하는 짧고 철학적인 이 어구는 17세기에 프랑수아 드 라로슈푸코François de La Rochefoucauld가 시작했던 위대한 프랑스 문학 전통을 따라서 르베르디가 자주 짓곤 했던 글과 정확히 같은 종류였다. 르베르디는 샤넬에게 라로슈푸코의 글을 읽어 보라고 알려주기도 했다. 샤넬은 사색을 담은 글을 써서 르베르디에게 보냈고, 그러면 르베르디는 비평을 달아 다시 샤넬에게 돌려주곤 했다. 르베르디는 샤넬과 글을 주고받다가 한번은[36] "당신이 보낸 격언 세 개는 만족스럽소, 아주 훌륭해요"라고 평가했다. 샤넬이 이런 식의 소통을 받아들였다는 사실(심지어는 이런 소통을 추구했다는 사실)은 그녀가 르베르디를 얼마나 완전히 신뢰했는지 증명한다. 코코 샤넬은 보통 누구에게도 이렇게 부족한 면을 드러내며 비판받을 점을 보여 주지 않았다.

샤넬이 쓴 글 중 일부는 다양한 여성 잡지와 패션 잡지에 실렸다. 풍자적인 듯하면서도 혼란스러워 보이는 어조에는 르베르디가 미친 영향의 흔적이 숨김없이 드러난다.

필요하다면 거짓말하라, 하지만 절대 상세한 거짓말을 꾸며 내지도 말고, 나 자신에게 거짓말하지도 말라.[37]

진정한 관대함은 배은망덕을 받아들이는 것이다.[38]

우아함의 반대말은 가난이 아니다. 우아함의 반대말은 저속함과 태만함이다.[39]

비교를 위해 르베르디가 쓴 격언[40]도 몇 개 살펴보자. 모두 1927년에 출간한『말총 장갑 *Le Gant de crin*』에 실려 있는 글이다.

맹목적으로 힘을 믿는 사람보다 나약함을 아는 사람이 진정으로 더 강하다.

우리는 다른 사람의 특성 중 우리를 불쾌하게 하는 것은 '결점'이라고 부르고, 우리를 기쁘게 하는 것은 '미덕'이라고 부른다.

의견은 우리가 보편적 진리만큼 중요하다고 여기는 엄밀히 개인적인 감정이다.

피에르 르베르디는 1960년 6월 17일에 71세의 나이로 세상을 떴다. 그의 친구들 대부분과 마찬가지로 샤넬도 사망 소식을 신문으로 접했다. 그는 누구에게도 투병 사실을 털어놓지 않았었다. 대체로 멀리 떨어져서 지냈던 샤넬과 르베르디가 40여 년간 우정을 이어갔던 수단은 주로 편지였지만, 르베르디는 많은 면에서 코코 샤넬이 양심을 잃지 않도록 절대 불빛을 끄지 않고 길을 안내해 주는 등대와 같았다. 르베르디가 가장 가까웠던 이들

에게도 연락하지 않고 홀로 죽음을 맞이한 이유가 무엇일 것 같
냐는 질문을 받자 샤넬은 이렇게 대답했다. "그는 절대로 일화 하
나에⁴¹ 굴복하지 않으려고 했어요." 영리한 대답이었다. 그런데
이 대답은 이상하게도 르베르디의 난해한 시 스타일을 연상시킨
다. 샤넬의 대답은 그 자체로 모든 일화에 저항하며 단 한 문장으
로 완성한 추도문이었다.

6
여성 친구들, 모방 전염병,
파리의 아방가르드

샤넬과 르베르디의 관계가 이어지고 끊어지고를 반복하던 1923
년, 샤넬과 드미트리 대공의 연애는 악에 받친 다툼 따위 없이 자
연스럽게 끝났다. 곧 사십 대가 되는 샤넬은 드미트리를 지원하는
데 지쳐 갔다. "그 대공들…[1], 환상적으로 멋졌죠. 하지만 아무것
도 없었어요." 샤넬이 클로드 들레에게 말했다. 하지만 샤넬은 다
른 옛 애인들과도 그랬듯, 드미트리와도 다정한 친구로 남았다.
1926년에 대공이 미국인 상속녀이자 사교계 명사 오드리 에머리
Audrey Emery와 결혼한 후에도 친구로 지냈고, 그가 1942년 50세에
스위스 요양원에서 결핵으로 너무 이른 죽음을 맞을 때까지 우정
은 변치 않았다.

샤넬은 한동안 드미트리의 누나인 마리야 황녀와도 가깝게 지
냈다. 연인 한 쌍과 친구가 되어서 그중 여성에게 특별히 더 관심
을 쏟았던 샤넬에게는 자연스러운 일이었다. 샤넬은 가끔 기혼

애인과 그의 아내와 이런 관계로 발전하기도 했다. 예를 들어, 그녀는 1918년에 애인 앙리 베른슈타인의 아내인 앙투아네트 베른슈타인과 친구가 되었다. 또 1921년에는 스트라빈스키와 가볍게 연애하던 도중에 그의 병든 아내 마담 예카테리나 스트라빈스키 Madame Yekaterina Stravinsky와 자식들을 벨 레스피로에 들였다. 1937년에는 해리슨 윌리엄스Harrison Williams와 시시덕대면서(어떤 이들은 이들이 불륜 관계였다고 말한다), 그의 부인인 사교계 명사 모나 윌리엄스Mona Williams[2]에게 옷을 만들어 주었다.

이 여성들이 남편과 샤넬의 외도 사실을 늘 알고 있었는지는 분명하지 않다. 하지만 이들 부부가 샤넬에게 일종의 부정적 매력을 발휘했다는 사실만큼은 확실하다. "부부가 최악이죠."[3] 샤넬이 폴 모랑에게 말했다. "아내와 남편을 각각 좋아할 수는 있어요. 하지만 둘이 함께라면, 소름이 끼쳐요."

샤넬은 아내, 남편 모두와 각각 관계를 맺으며 그녀가 너무도 위협적이라고 느꼈던 배타적인 연대에 동참할 수 있었다. 즉, 샤넬은 자기가 들어갈 수 없었던 모든 사교 클럽에 입장하길 원했던 것처럼 부부의 안식처에 미끄러지듯 슬쩍 들어갈 수 있었다. 아마 보이 카펠이 다이애나 윈덤과 결혼한 이후, 샤넬은 자기 남자를 채어 갈 가능성이 있는 모든 '다른 여성들'을 자기 손아귀 안에 안전하게 붙잡아 두려고 시도하다가 이런 습관을 길렀을 것이다. 또 샤넬이 부부와 친분을 쌓으며 맺은 가족 같은 삼각관계에서 위안을 찾았을 수도 있다. 그녀는 인생에서 가장 중요했지만 아주 오래전에 잃어버렸던 부부, 부모님의 희미한 그림자를 이런

관계 속에서 느꼈을지도 모른다.

샤넬은 (부모를 잃은 아이들이 대체로 그렇듯) 헤어진 연인과 부부를 화해시키는 데 지대한 관심을 노골적으로 보여 주며, 자기가 부부를 경멸한다는 주장이 거짓이라는 사실을 드러냈다. 예를 들어서 샤넬은 연애 때문에 고민인 직원들에게 기쁘게 조언했다. 오랫동안 샤넬의 조수로 일했던 릴루 마르캉의 말로는 샤넬은 연애에 문제가 생길 때면 "어떻게 행동하고 말해야 하는지[4] 언제나 정확하게 알고 있었다." "마드무아젤은 불화를 겪는 커플을 다시 화해시키는 일을 아주 좋아했고 또 그런 일에 굉장히 능숙했어요. 그럴 때는 꼭 점쟁이나 타로 카드를 해석해 주는 점술가 같았죠." (샤넬은 마치 아무 문제 없는 연인을 상징하는 토템 조각상으로 주변을 둘러싸려는 듯, 집에 암수 한 쌍으로 구성된 크고 작은 동물 조각상을 여럿 늘어놓았다.)

드미트리 로마노프 대공은 샤넬과 데이트할 당시 미혼이었다. 하지만 그는 샤넬이 추구했던 삼각관계 속 남편과 흡사했다. 드미트리는 누나 마리야와 아주 가까웠기 때문이었다. 이 세상 어떤 아내와 남편도 마리야와 드미트리만큼 가까울 수는 없을 듯했다 (클로드 들레는 이 남매를 '작은 부부'라고 불렀다). 로마노프가家 남매는 어린 시절 비극을 겪으며 끈끈한 유대감을 형성했다. 이들은 러시아에서 지내던 시절부터 유별나게 가까웠고 서로에게 깊이 의존했던 탓에 다른 사람들이 충격을 받을 정도였다. 황궁에서 격식을 갖춘 무도회가 열렸을 때 마리야와 드미트리가 다른 파트

너는 모두 물리치고 밤새도록 둘이서만 춤추는 모습이 너무 눈에 띄는 바람에 니콜라이 2세가 둘을 떼어 놓으려고 신하를 보낼 수밖에 없었다는 일화는 유명하다. 황실이 남매를 떨어뜨려 놓으려고 마리야를 스웨덴의 빌헬름 왕자Prince Wilhelm, Duke of Södermanland[5]와 강제로 결혼시켰다고 믿는 사람들도 있다. 수년 후, 드미트리는 샤넬과 갈라서자 즉시 누나에게 달려가서 도움과 위로를 청했다. 또 그는 결혼해야겠다고 마음먹었을 때도 먼저 누나와 긴밀히 상의해 보고 오드리 에머리를 신부로[6] 선택했다. 마리야가 세상을 떴을 때, 그녀의 바람대로 시신은 동생의 무덤 옆에 안치되었다.

드미트리가 샤넬과 사귀기 시작한 직후, 마리야는 샤넬 쿠튀르 하우스와 사업 관계를 맺으며 번창했다. 샤넬과 드미트리가 헤어지고 나서도 마리야의 아틀리에는 샤넬의 스튜디오에 자수를 놓은 옷감과 특별하게 짠 직물을 납품했다. 하지만 샤넬과 마리야가 다투면서 둘의 우정도 동업 관계도 모두 끝났다. 마리야가 샤넬 하우스와 맺은 독점 계약을 어기고 다른 디자이너와 거래를 트자 둘은 언쟁을 벌였다. 샤넬은 마리야가 경쟁 디자이너들에게 업무상 비밀을 흘릴까 봐 두려워했다.

하지만 샤넬과 마리야는 사이가 틀어지기 전까지는 믿음직스럽고 친밀한 우정을 나눴다. 마리야는 동생과 달리 망명 생활에 잘 적응했고 스스로 군주가 되겠다는 욕심은 조금도 품지 않았다. 어린 시절 러시아 수녀들에게서[7] 섬세한 자수 기술을 배웠던 그녀는 패션 사업을 시작하기로 마음먹었다. 당시 샤넬은 러시아

스타일에서 영감을 받은 컬렉션에 자수를 굉장히 많이 사용하고 있었다. 동생의 소개로 샤넬을 만난 마리야는 샤넬 하우스에 고품질 제품을 낮은 가격으로 납품하는 주요 공급업자가 되겠다고 결심했다. 이는 재봉틀 근처에는 한 번도 가본 적이 없었던 여성에게 야심 찬 목표였지만, 마리야는 힘겹게 성공을 거두었다. 그녀는 심지어 황족 신분을 감추고 파리에 있는 싱어 재봉틀 가게에 가서 재봉틀 사용법을 배우기도 했다.

마리야는 타고난 소질이 특출났다. 그녀는 굉장히 뛰어난 재봉사였고, 어찌나 빠르게 실력이 늘었는지 그 대단한 코코 샤넬도 감명받아 러시아 스타일 튜닉과 블라우스, 팔토Paletot•를 만들어 달라고 첫 주문을 넣었다. 곧 유행에 민감한 파리 여성들은 마리야가 복잡한 무늬를 넣어서 완성한 놀랍도록 아름다운 디자인을 구하겠다고 아우성쳤다.

마리야에게는 샤넬 같은 사업 감각이 없었다. 하지만 샤넬은 마리야의 재능과 투지를 굉장히 높이 사서 마리야가 직접 아틀리에 '키트미르(페르시아 신화에 나오는 개 이름을 땄다)'를 열도록 도와주었다. 마리야는 함께 프랑스로 망명해 온 러시아 귀족들을 많이 고용했고, 한 번에 여성 50명을 고용하기도 했다. 새로 익힌 바느질 솜씨와 미술을 향한 사랑을 한데 묶은 마리야는 진정한 바느질의 대가가 되었고, 자기 작품을 입고 런웨이를 활보하는

• 긴 외투라는 뜻으로 원래는 남성용 코트를 의미하는 말이었으나 현재는 반코트보다 약간 더 길고 헐렁한 코트를 가리킨다.

모델을 보거나 본인이 수놓은 튜닉을 입은 여성을 우연히[8] 리츠 호텔에서 발견하는 등 자신이 성공을 거두었다는 사실을 확인하는 데서 기쁨을 느꼈다.

이는 독립적인 여성이 맛볼 수 있는 기쁨이었다. 그 누구보다도 마리야의 심정을 잘 이해할 수 있었던 샤넬은 마리야를 일종의 제자로 여기고 지원했다. 샤넬은 마리야에게서 자기 자신의 모습, 사회적·경제적 수단을 빼앗겼지만 상황을 뒤집으려고 이를 악물고 재능을 펼치는 여성의 모습을 보았다. 게다가 샤넬은 진짜 여대공을 후원할 수 있다는 사실에 더 큰 즐거움을 느꼈다.

샤넬은 마리야가 사업을 시작하도록 도왔을 뿐만 아니라, 마리야 자체를 변신시켰다. 31세였던 마리야가 캉봉 거리에 도착했을 때, 샤넬은 마리아가 "마흔을 넘긴 (…) 난민처럼" 보였다고 묘사했다. 마리야는 러시아에서 입었던 구세계의 치렁치렁한 드레스를 입고 머리를 화려하고 복잡한 모양으로 꾸민 채 거추장스러운 차림으로 나타났다. 샤넬은 마리야에게 사업을 하려면 '이미 성공한 것처럼 보여야' 한다고 설명했다. 마리야는 샤넬 스타일로 변신해야 했다. 자석처럼 사람을 끄는 샤넬의 매력에 반한 마리야는 자기를 변신시켜 주겠다는 샤넬의 손길을 받아들였다. "그녀가 내뿜는 강렬한 활기[9]에 누구든 마음이 사로잡힌다. 샤넬은 다른 이들에게 자신의 활기를 전염시키면서 자극하는 사람이었다." 마리야가 회고했다. 영리하고 자신만만해서 샤넬의 가장 혹독한 비판까지도 기꺼이 받아들였던 마리야는 샤넬이 자기에게 마법을 부리도록 허락했다.

마리야는 샤넬에게서 과체중인 데다 촌스럽다고 지적받자 다이어트를 시작했고 샤넬과 함께 스웨덴 출신 안마사에게 꾸준히 마사지를 받아서 살을 뺐다. 샤넬은 (당연히 자기가 만든 옷으로) 마리야를 꾸며 주고 화장하는 방법을 가르쳐 주었다. 샤넬이 알려 준 화장품은 마리야가 그때까지 한 번도 사용해 본 적 없었던 것들이었다. 또 마리야는 헤어스타일이 "머리 위에 얹은 커다란 브리오슈" 같다고 지적받자 두말하지 않고 샤넬에게 머리카락을 내맡겼다. 샤넬은 우선 마리야의 머리에 꽂혀 있던 핀을 모두 뺀 다음, 머리카락이 작업실에 마구 헤쳐져 있는 옷감인 양 움켜쥐고 가위로 싹둑 잘랐다. (샤넬은 한창 열중해서 작업할 때면 자주 사람과 물건을 혼동했다. 샤넬의 모델들은 가봉할 때 샤넬이 시침핀을 살에다 그대로 찔러 넣고 모델들이 비명을 내지르면 웃는 일이 많았다며 불평했다.) 마리야는 샤넬의 거친 행동에 깜짝 놀랐고 처음에는 잘려나간 머리카락을 보고 언짢아했지만, 이후 수십 년 동안 샤넬처럼 짧은 단발을 유지했다. 드미트리 로마노프 대공은 코코 샤넬을 대공비로 바꾸어 놓지 않았겠지만, 코코 샤넬은 여대공을 '코코'로 바꾸어 놓았다. 이제 샤넬은 러시아 황실의 일원이자 한때 스웨덴의 왕비가 될 뻔했던[10] 여성에게서도 자기 모습을 발견할 수 있었다.

마리야의 변신 과정은 샤넬이 여성들과 우정을 쌓아 나가는 전형적인 방식을 잘 보여 준다. 샤넬은 카리스마를 발휘해서 여성들을 매료했고, 마치 도장을 찍듯 그들에게 자기만의 독특한 이미지를 새겨 놓았다. 그래서 샤넬이 여성 친구나 동료들과 함께

찍은 사진을 보면 그들은 쌍둥이 자매처럼 보인다. 샤넬의 태도와 몸가짐은 샤넬의 스타일만큼이나 전염력이 강했던지, 샤넬의 친구와 동료들은 심지어 포즈까지 자주 샤넬을 따라 했다. 샤넬은 살아가며 만난 남성들에게 동화되는 경향이 있었고, 샤넬이 살아가며 만난 여성들은 샤넬**에게** 동화되는 경향이 있었다.

　샤넬이 보기 드문 성공을 거둘 수 있었던 것은 정확히 이 모방 전염병, 여성들의 마음속에 그녀를 모방하려는 욕망을 불러일으키는 힘 덕분이었다. 샤넬은 의상과 머리 모양, 화장으로 '입을 수 있는 인격'을, 그녀만의 배역을 공들여 만들었고, 다른 여성들은 이 배역을 맡아서 연기하고 싶어 했다. 샤넬의 인생은 그야말로 연극이었다.

> 샤넬은 파리 여성 전체에게 부여했던 여성 캐릭터와 자기 자신을 혼동했다.[11] ― 전 샤넬 직원 이렌 모리Irene Maury

　샤넬은 연극을 위해 타고난 존재였고, 무대에 크나큰 매력을 느꼈다. 샤넬이 변신을 위해 첫걸음을 내디딘 곳은 결국 물랭에 있는 카페 콩세르의 작은 무대였다. 하지만 진짜 무대를 향한 샤넬의 야망은 젊은 시절 보잘것없었던 공연의 한계를 훌쩍 뛰어넘었다. 샤넬의 목적은 적어도 프랑스 여성 모두에게 자기가 만든 옷을 입히는 것이었다. "나라마다 스타일이 있죠."[12] 샤넬이 만년에 어느 기자에게 말했다. "거리에 있는 사람 모두가 당신처럼 옷을 입었다면, 당신은 스타일을 창조해 낸 거예요. 저는 이걸 해냈

어요." 허풍이 아니었다. 코코 샤넬은 패션이 곧 연극이라는 사실을 알았고, (위대한 극작가처럼) 전 세계 여성이 간절하게 연기하고 싶어 했던 잊을 수 없는 캐릭터를 발명했다.

샤넬은 캉봉 스튜디오의 쇼룸을 진짜 무대를 갖춘 극장으로 바꾸어 놓았을 때처럼 극작가로서의 자기 정체성을 솔직하게 인정하기도 했다.『보그』는 이 광경을 보고 비평 기사에 "막이 오르고, 패션이 나타난다"[13]라는 제목을 달았다. 또 그녀는 때때로 공공연하게 자기 자신을 희곡 작가에 비유했고, 한 인터뷰에서 이 비유를 활용했다. "드레스의 상체 부분은[14] 만들기 쉬워요. 연극의 제1막처럼요. 마지막 막이 어렵죠. 그리고 저만 유일하게 스커트 부분을 만들 줄 알아요." 마리야 역시 샤넬의 비공개 패션쇼(대중에게 공개하는 공식 패션쇼 하루 전날 열렸다)를 연극에 비유했다. "드레스가 연극을 리허설했다[15] (…) 모델은 배우였고 옷은 배역이었다."

1920년대, 샤넬은 자기가 정말로 세계무대에 당당히 섰다는 사실을 확인했다. 샤넬이 디자이너로서 이룬 성공과 세심하게 만들어 낸 사회적 페르소나는 그녀가 바랐던 효과를 거두었다. 유럽 전역과 미국의 부유하고 유명한 여성들은 샤넬이 디자인한 옷을 입었다. 그리고 그보다 더 많은 여성이 샤넬의 디자인을 모방한 옷을 입었다. 코코 샤넬은 파리에서 특별한 시크함의 아이콘으로 자리 잡았다. 이 아이콘은 자기 힘으로 얻어 낸 왕족이라는 신분에 가까웠고, 누구나 손에 넣을 수 있었다. 샤넬은 가르슈의 벨 레스피로를 팔고 장기 임차한 오텔 몽바종-샤보로 이사했다. 드넓

은 정원이 딸린 이 타운 하우스는 포부르 생-오노레 거리 29번지에 있는 역사적인 건물이었다.

샤넬의 새 이웃 중에는 로스차일드 가문과 프랑스 대통령도 있었다. 유서 깊은 가문을 선망하던 샤넬답게 이번에는 새집 역시 왕족 혈통이 거주했었다는 사실을 자랑했다. 언론은 마드무아젤의 새집이 "18세기로까지 역사가 거슬러 올라가는 유명하고 오래된 대저택"이라고 보도했다. 1719년 브르타뉴의 로앙-몽바종 공작부인Duchess Rohan-Montbazon을 위해 지어진 오텔 몽바종-샤보에는 19세기의 앙투안 드 라 파누즈 백작Count Antoine de la Panouse을 비롯한 프랑스 귀족이 수 세대에 걸쳐서 살았다.[16] 샤넬은 크리스털, 벨벳 휘장, 거울, 아주 좋아했던 코로만델 병풍, 상세한 주문 사항에 맞춰서 짠 카펫 등으로 호화롭게 새집을 꾸몄다. 샤넬이 사들였던 카펫 중 하나는 최소 10만 프랑이었지만(당시 고급 자동차 가격의 다섯 배쯤 됐다), 샤넬은 돈 걱정 따위는 조금도 하지 않았다. "저는 가격을 흥정해 본 적이 없어요."[17]

오텔 몽바종-샤보는 샤넬이 문화계에서 맡은 새롭고 더 중요한 역할을 위한 완벽한 배경이 될 예정이었다. 샤넬은 위상을 더욱더 드높이기 위해 장 콕토의 막역한 친구이자 비서인 젊은 작가 모리스 사쉬를 고용했다. 그녀는 사쉬에게 꼭 읽어 봐야 하는 책으로 집을 가득 채워 달라고 요구했고, 사쉬가 가죽으로 장정한 고전 도서만 고를 수 있도록 매달 넉넉하게 비용을 지불했다. 금박 장식으로 아름답게 꾸며진 이 책 중 일부는 오늘날에도 샤넬의 아파트 책장에 꽂혀 있다. 또 다른 1920년대 자수성가의 신

샤넬을 모방하는 친구들. 1929년, 저지 옷과 진주 목걸이로 시그니처 룩을 완성한
샤넬(오른쪽)과 이야 애브디.

화, 제이 개츠비*의 서재에 있는 두꺼운 책들처럼 샤넬의 책도 사실상 한 번도 펼쳐진 적이 없는 것처럼 보인다. 나중에 피에르 르베르디는 샤넬이 서재에 모아 둔 책을 보고 그녀가 사쉬에게 얼마나 단단히 속아 넘어갔는지 말할 수밖에 없었다. 사쉬는 샤넬이 준 돈으로 문학적 가치가 평범한 수준밖에 안 되는 질 낮은 책만 사 놓았다. 샤넬은 분노로 길길이 날뛰었고 당장 사쉬를 해고했다.[18]

샤넬은 드넓은 응접실 한가운데에 검은색 그랜드 피아노 두 대를 갖다 두었다. 피아노는 그녀가 정복하려고 나섰던 새로운 사교계, 파리의 극적인 아방가르드와 아주 잘 어울렸다. 당시 샤넬은 이 새로운 시도가 성공할 길을 안내해 줄 세상에서 가장 적합한 단 한 명과 몇 년 동안 끈끈한 우정을 쌓고 있었다. 바로 클래식 음악 훈련을 받은 피아니스트이자 폴란드 태생의 유명한 미인 미시아 세르였다.

미시아는 프랑스 예술계 엘리트 중에서도 원로 격이었고 위대한 18세기 전통을 이어받은 진정한 살롱 여주인이었다. 그녀는 샤넬이 야심만만한 쿠튀리에르에서 모더니스트 예술가로 다시 한 번 변신하는 데 필요한 가르침을 베풀어 주고 인맥을 모두 소개해 줬다. "음악이 중심이었어요."[19] 훗날 샤넬은 들레에게 새집의 응접실 분위기를 이렇게 묘사했다. "우리는 소파에 앉아 있곤 했죠. 저는 예술의 세계를 발견했어요."

• 스콧 피츠제럴드Scott Fitzgerald의 소설 『위대한 개츠비*The Great Gatsby*』속 주인공

우리는 당대 남성들의 그림자에 가려져 있으면서도 예술가들의 세상에 마술 같은 영향력을 행사했던 예술에 조예 깊고 재기 넘치는 여성들에게 경의를 표해야 한다. 호세-마리아 세르José-Maria Sert가 그린 천장화의 황금빛과 르누아르Pierre Auguste Renoir가 완성한 햇빛으로 환히 빛나는 세상, 피에르 보나르Pierre Bonnard와 에두아르 뷔야르Édouard Vuillard, 알베르 루셀Albert Roussel과 클로드 드뷔시Claude Achille Debussy, 모리스 라벨Maurice Joseph Ravel이 창조한 작품과 스테판 말라르메Stéphane Mallarmé의 프리즘, 스트라빈스키의 눈부신 여명은 미시아의 리본으로 장식한 어린 호랑이 같은 실루엣과 분홍 고양이같이 온순하면서도 잔혹해 보이는 얼굴을 보지 않고서는 상상할 수 없다.[20]
— 장 콕토

샤넬은 여성복을 만드는 일에 60년이라는 세월을 바쳤지만 여성을 멸시했다. "여자는" 샤넬이 단언했다.[21] "질투심 더하기 허영심 더하기 수다 더하기 혼미한 정신 상태와 같아요." 하지만 샤넬은 '파리의 여왕' 미시아 세르는 예외로 취급했다. 결혼 전 이름이 마리 조피아 올가 제나이드 고데브스카Marie Zofia Olga Zénaïde Godebska였던 미시아는 샤넬보다 열두 살 더 많았으며 자아도취에 빠진 변덕스럽고 비정한 여인이었다. 그리고 샤넬이 평생 가까이 지냈던 유일한 여성 친구였다. 물론 이 경우에도 의혹이 없지는 않았다. "친구로는 그녀가 유일해요.[22] 사실 그녀를 좋아한다기보다는 높이 평가하는 거죠."

미시아 세르가 남다른 인생을 살 수 있었던 것은 유년 시절에 겪은 슬픔과 귀족으로서 누렸던 특권, 성적 집착과 배신, 믿기지

않을 정도로 대단한 유럽 모더니즘 거물들과 맺은 인연이 연달아 이어진 덕분이었다. 그중에서도 마지막 요소가 가장 결정적이었다. 미시아는 음악 재능이 상당했다. 하지만 미시아는 그녀 자신의 재능보다는 그녀가 역사 속으로 인도한 다른 사람들, 그녀가 발굴하고 육성하고 자극하고 홍보했던 예술가들 덕분에 명성을 얻었다. 그 예술가 중에는 빈센트 반 고흐Vincent van Gogh와 스테판 말라르메, 세르게이 디아길레프, 이고르 스트라빈스키도 있었다. 미시아는 동시대 천재들을 양성하는 일을 직업으로 삼았고, 그 천재들에게 선택받은 집단의 일원이 되었다는 소속감을 제공했다. 미시아는 아주 부유한 집안 출신이었지만 우월의식으로 가득 찬 속물은 아니었다. 그녀는 사람들이 사회 계층이나 출신 배경과 상관없이, 말로는 표현할 수 없지만 성공하려면 반드시 갖춰야 하는 천재의 'x' 인자를 지니고 있는지 즉시 알아볼 수 있었다. 그녀는 샤넬에게서도 그 인자를 포착했다.

코코 샤넬과 미시아 세르가 평생토록 변치 않은 우정을 맺은 일은 필연처럼 보인다. 둘이 처음 만났던 1916년, 샤넬은 이미 부자가 되어 화려한 삶을 살고 있었지만 예술계의 최상층부에 들어가기를 애타게 열망했다. 미시아 세르는 예술계의 눈부신 정점을 대표했다. 그녀는 예술계에 접근할 수 있는 기회 그 자체를 상징했다. 마르셀 프루스트Marcel Proust는 미시아 세르를[23] 가리켜 "역사적 기념물"이라고 언급했다.

하지만 샤넬처럼 미시아 세르도 애정에 굶주려 있었다. 태어난 지 몇 시간 만에 어머니를 잃은 미시아는 고통스럽고 외로운 유

년 시절을 견뎌야 했다. 그녀는 성인이 된 후 여성에게 홀딱 반해서 미친 듯이 사랑과 인정을 갈구하곤 했다. 디너 파티에서 샤넬을 만났을 때도 그렇게 한눈에 반했다.

미시아의 아버지는 러시아 차르들과도 인연을 맺었던 폴란드 출신의 유명한 조각가 시프리앙 고데브스키Cyprien Godebski였고 어머니는 저명한 음악가를 많이 배출했고 재산도 넉넉했던 러시아계 유대인 집안의 딸 조피아 세르베Zofia Servais였다. 미시아는 세계적으로 명성을 떨치며 예술계에서는 왕족이나 다름없었던 가문에서 태어났다. 그녀의 부모는 그들의 친구였던 프란츠 리스트Franz Liszt와 가브리엘 포레Gabriel Fauré, 루이 엑토르 베를리오즈Louis Hector Berlioz 같은 거장과 같은 대가로 인정받았다.

하지만 재산도 매력도 고데브스키 부부의 비극적 파경을 막아 주지 못했다. 밖으로 나돌며 바람을 피우는 남편 때문에 오랫동안 고통에 시달렸던 조피아 고데브스키는 미시아를 임신한 지 9개월 차에 남편을 찾으러 장대한 여정을 떠났고, 엄동설한에 러시아를 가로지르며 3천 킬로미터를 이동했다. 그녀가 마침내 찾아낸 남편은 상트페테르부르크에서 임신한 정부와 함께 살고 있었다. 설상가상으로 그 정부는 그녀의 젊고 아름다운 친척 올가Olga였다. 충격을 받은 조피아는 곧 분만했고, 그다음 날 출산 합병증으로 숨을 거뒀다. 어쩌면 그저 크게 상심했던 탓일 수도 있다. 훗날 미시아 세르는 "그날 벌어진 비극이[24] 내 운명에 깊이 자국을 새겨 놓았다"라고 썼다. 어린 미시아가 친척 집을 전전할수록 이 비극은 악화하기만 했고, 그녀는 결국 파리에 있는 성심

수도원 부속학교에 들어갔다. 미시아는 이 춥고 인간미 없고 지나치게 엄격한 가톨릭 기숙학교에 진저리를 쳤다.

틀림없이 샤넬은 어머니를 잃은 미시아의 과거 이야기가 너무도 흥미롭다고 생각했을 것이다. 나중에 미시아의 이야기를 훔쳐서 자기 자신의 이야기인 양 말하고 다녔기 때문이다. 언제나 모방하려는 열정이 대단했던 샤넬은 마르셀 애드리쉬에게 자기 어머니가 방종한 남편을 찾아 긴 여정을 떠났다가 세상을 떴다고 이야기했다. 이 이야기는 정확한 진실이라고 할 수 없지만, 샤넬이 자신의 유년 시절과 미시아의 유년 시절이 닮았다는 사실을 분명히 인식했다[25]는 것을 잘 보여 준다.

미시아는 마침내 수도원에서 해방되었고, 고양이 같은 눈매로 유명한 육감적인 미인으로 성장했다. 미시아에게서 영감을 얻은 여러 예술가 중에서도 르누아르와 보나르, 뷔야르, 앙리 드 툴루즈-로트레크Henri de Toulouse-Lautrec가 그녀의 초상화를 그렸다. 그녀는 파리에서 잠시 피아노 강사로 일하고 나서, 폴 모랑의 묘사대로 "천재 수집가Récolteuse de génies"라는 진짜 경력을 시작했다. 미시아는 이 경력을 추구하며 전도유망한 작가와 작곡가, 안무가, 무용수, 화가를 한 명도 빠짐없이 모았고, 그녀의 판단은 한 번도 틀린 적이 없었다.

미시아는 보통 여러 남편을 통해 천재들을 만났다. 첫 번째 남편 타데 나탕송Thadée Natanson은 부유한 유대인 저널리스트이자 저명한 문예지 『라 르뷔 블랑쉬La Revue Blanche』의 창간자였다. 미시아는 나탕송을 통해 레프 톨스토이Lev Nikolayevich Tolstoy, 안톤 체호

프Anton Pavlovich Chekhov, 마르셀 프루스트, 마크 트웨인Mark Twain, 오스카 와일드Oscar Wilde 등 근대 예술과 문학의 가장 대단한 인물들과 친구가 되었다. 또 클로드 드뷔시는 미시아의 집 응접실에서 피아노를 연주했고, 헨리크 입센Henrik Ibsen은 연극 「페르귄트Peer Gynt」리허설에 미시아를 데려갔다.

1905년, 미시아는 나탕송과 이혼하고 앨프리드 에드워즈와 결혼했다. 에드워즈는 미시아보다 나이도 훨씬 많고 몸집도 비대한 천식 환자였지만, 어마어마한 거부였고 아내에게 값비싼 보석을 곧잘 사다 주었다. 둘은 튈르리 궁전을 마주 보는 리볼리 거리의 호화로운 아파트에서 지냈고, 주말마다 요트를 타러 갔다. (이렇게 사치스러운 생활은 미시아가 에드워즈의 남다른 성적 취향을 못 본 체하고 넘어가는 데 도움이 되었다. 에드워즈는 분변 기호증으로 유명했다.) 미시아가 에드워즈와 결혼한 후로 그녀의 살롱은 점점 더 현란해졌다. 르누아르는 일주일에 세 번 미시아의 아파트를 방문해서 그녀의 초상화를 그렸다. 선명한 색이 아름다운 이 그림은 현재 런던 내셔널 갤러리에 걸려 있다. 르누아르를 질투한 보나르가 자기도 똑같이 초상화를 그리겠다고 고집부리자 미시아는 보나르에게도 모델이 되어 주었다.

1909년, 37세였던 미시아는 에드워즈와 헤어지고 (에드워즈는 젊은 여배우도 좋아했다) 드디어 일생의 사랑을 만났다. 고집스럽고 열정적이고 사내다운 스페인 벽화가 호세-마리아 세르였다. 미시아와 '조조' 세르는 10년 넘게 연애하다가 마침내 1920년에 결혼했다.

세르가 미시아에게 러시아 무용단의 단장 '세르주'• 디아길레
프를 소개했을 때(세르는 디아길레프가 이끄는 발레 뤼스를 위해 수많
은 세트를 디자인했다), 그는 20세기에서 가장 중요한 예술 및 사업
상 협력 관계를 개시한 것이나 다름없었다. 미시아처럼 디아길레
프 역시 태어나자마자 어머니를 잃었으며, 두 사람은 1872년 3월
에 상트페테르부르크에서 태어났다. 둘은 마음이 잘 맞았고, 만
나자마자 깊은 우정을 맺었다.[26] 1909년, 디아길레프는 미시아를
만났을 때 갓 파리에 도착해서 혁명적인 무용단 발레 뤼스를 꾸
리기 시작하던 참이었다. 디아길레프를 만난 미시아는 연극과 음
악, 그리고 무엇보다도 무용의 역사를 영원히 바꾸어 놓을 발레
뤼스의 후원자라는 가장 중요한 역할을 맡았다.

미시아 세르는 디아길레프에게 젊은 음악가 친구들을 소개했
고 자주 경제적인 도움을 주었다. 또 자기 집에 스트라빈스키를
초대해서 그가 디아길레프를 위해 새로 작곡한 〈봄의 제전〉을 연
주해 볼 수 있도록 했다. 그녀는 스트라빈스키가 작곡한 음악의
복잡성을 가장 먼저 이해했던 사람 중 한 명이었다. 디아길레프
와 스트라빈스키가 격렬하게 설전을 벌였을 때 둘 사이를 중재하
며 화해시킨 사람도 미시아였다. 그녀는 디아길레프가 변덕스럽
지만 재능이 출중한 무용수 바츨라프 니진스키Vaslav Nizhinskii와 미
칠 듯한 사랑에 빠졌을 때 니진스키를 어떻게 대해야 하는지 조
언해 주기도 했다. 또한 미시아는 당시 새파랗게 젊었던 장 콕토

• 디아길레프의 이름 '세르게이Sergei'의 프랑스식 형태

가 스트라빈스키와 협업하고 싶어 하자 콕토를 대신해서 나섰고, 18세의 프랑시스 풀랑크Francis Poulenc가 그녀의 집에서 자작곡을 연주한 것을 듣고 그를 디아길레프에게 추천했다. 나중에 풀랑크는 디아길레프에게[27] 발레곡 〈암사슴Les Biches〉을 작곡해 주었다 (디아길레프가 「암사슴」을 제작할 때 샤넬도 협력했다).

　미시아는 발레 뤼스 단원이나 이 발레단에 협력한 예술가들 사이에서 더할 나위 없는 편안함을 느꼈다. 무대 미술가 레온 박스트Léon Samoilovitch Bakst, 무용수이자 안무가 미하일 포킨Michel Mikhaylovich Fokine, 화가이자 무대 미술가 나탈리아 곤차로바Natalia Sergeevna Goncharova, 무용수 겸 안무가 레오니드 마신Leonide Massine, 작곡가 에릭 사티Erik Satie, 무용가 겸 안무가 조지 발란신George Balanchine, 피카소 등이 모여든 발레 뤼스는 미시아가 그토록 바랐던 가족 같은 집단이 되어 주었다. 디너 파티에서 샤넬을 만났던 1916년, 미시아는 전통에 저항하는 이 발레단의 대모가 되어 있었다. 배우 세실 소렐이 볼테르 강변도로 근처의[28] 아파트에서 연 디너 파티에 참석한 샤넬은 33세였고 패션계의 떠오르는 젊은 스타였다. 코코 샤넬과 미시아 세르 모두에게 그날 저녁은 중요했지만, 미시아는 사랑의 열병에 완전히 사로잡혀 버렸다. 그녀는 회고록을 집필하며 샤넬을 다루는 데 한 장을 통째로 할애했고, 그날 저녁을 묘사하며 그 장을 시작했다. 샤넬은 회고록에서 이 장을 제외해야 한다고 우겼고, 수년 후에야 미시아 세르의 생애를 다룬 전기 작가들이 이 장을 세상에 공개했다.

나는 머리카락 색이 어두운 젊은 여성에게 즉시 관심이 갔다. 그녀는 단 한 마디도 하지 않았지만, 저항할 수 없는 매력을 내뿜었다. (…) 그래서 나는 만찬 후 일부러 그녀 옆에 앉았다. (…) 그녀가 마드무아젤 샤넬이며 캉봉 거리에서 모자 가게를 운영한다는 사실을 알아냈다.

그녀는 무한한 우아함을 지닌 것처럼 보였다. 나는 작별 인사를 나눌 때 그녀가 입고 있던 옷단과 소맷부리에 모피를 덧댄 기가 막히게 아름다운 빨간 벨벳 코트를 칭찬했다. 그러자 그녀는 당장 코트를 벗어서 내 어깨에 걸쳐 주며 내게 코트를 주면 더없이 행복할 것이라고 아주 매력적이고 자연스럽게 말했다. 당연히 나는 그 코트를 받을 수 없었다. 하지만 그녀의 마음 씀씀이가 너무 예뻐서 나는 그녀에게 홀딱 반하고 말았다. 그녀 말고는 아무것도 생각할 수 없었다. (…) 내가 새로운 친구에게 믿기 힘들 정도로 깊이 심취하자 세르는 정말로 분해했다.[29]

늘 그렇듯이, 코코 샤넬과 미시아 세르의 첫 만남에서 일어났던 세세한 일들은 관계 전체의 성격을 미리 보여 줬다. 대화도 거의 오가지 않았던 저녁 식사 후, 샤넬에게 사실상 매혹당한 미시아 세르[30]는 어느새 샤넬의 벨벳 코트를 걸치게 되었다(비록 한순간이라고 할지라도). 그녀는 샤넬이 내민 선물을 거절했겠지만, 곧 온통 샤넬의 제품으로 온몸을 휘감았다(미시아 세르의 전기 작가 아서 골드Arthur Gold는 "미시아는 평생 폭군을[31] 찾아다녔다"라고 말했다). 샤넬을 처음 만난 밤이 지나고 다음 날 아침이 밝자 미시아 세르는 곧장 캉봉 거리로 가서 샤넬이 만든 물건을 더 살펴보았고, 그

날 저녁 애인 호세-마리아 세르와 함께 가브리엘 가에 있는 샤넬과 카펠의 아파트에서 식사했다. 그들이 만난 지 얼마 되지 않았던 이 시기에 관한 샤넬의 이야기 역시 미시아 세르가 샤넬에게 열렬한 관심을 보였다는 사실을 확실히 알려 준다. "그녀는 저녁 식사가 끝나고[32] 나를 갑자기 움켜잡더니 떠나지 않았다."

미시아 세르는 수집해야 할 예술가를 한 명 더 발견했고, 코코 샤넬은 그동안 찾고 있었던 딱 알맞은 문화적 멘토를 발견했다. 샤넬은 이렇게 말했다. "미시아가 없었다면[33] 저는 바보로 죽었을 거예요." 심지어 미시아 세르는 샤넬이 여전히 버리지 못했던 사투리 억양[34]을 다듬어서 더 파리지앵처럼 말할 수 있도록 도왔다. 미시아는 샤넬에게 기초적인 수준으로 피아노 치는 법도 가르쳐 준 듯하다. 하지만 오늘날 보더라도 샤넬과 미시아 세르의 우정은 샤넬이 맺은 친구 관계 중 가장 호혜적이었다. 미시아 세르는 샤넬의 예술적·지적 인생에 막대한 영향을 미쳤지만, 샤넬 역시 미시아 세르에게 최소한 똑같은 수준으로 영향력을 발휘했다. 샤넬은 옷으로 다른 여성 친구들에게 강한 영향을 준 것처럼, 미시아 세르의 스타일과 사교 생활을 형성했다. 당시 44세였던 미시아 세르는 이미 결혼이라는 폭풍을 몇 차례 거친 후였고 손쉽게 남성을 유혹할 수 있었던 시절도 끝나가고 있었다. 그녀는 샤넬에게서 세련되고 아름다운 여성을 발견했고, 이 여성은 새롭게 매력을 얻을 수 있다는 희망을 제공하기 위해 특별히 디자인한 독특하고 젊어 보이는 스타일을 제시했다.

샤넬에게 미시아 세르는 비할 데 없는 문화적·사회적 기회뿐

만 아니라, 새로운 연인 한 쌍과 친해질 기회를 의미했다. 샤넬은 호세-마리아 세르가 미시아 세르만큼이나 마음을 끄는 매력적인 사람이라고 생각했다. 샤넬은 마르셀 애드리쉬에게 "그 사람이 하는 말을[35] 듣고만 있어도 똑똑해지는 기분이었어요"라고 말했다. 폴 모랑에게도 비슷하게 이야기했다. "무슈 세르는 개성 넘치는 사람이었죠. 그의 개성이 그의 그림보다 훨씬 더 매력적이고 흥미로웠어요. '세르와 비교하면 무엇이든 지루해 보인다는 사실을 인정하세요.' 미시아가 제게 이렇게 자주 말했어요. 미시아의 말이 사실이었죠."

코코 샤넬과 미시아 세르는 (자주 호세-마리아 세르도 함께) 떼어 놓을 수 없는 공범이 되어 파리에서 함께 외식하고 오페라를 보러 다녔다. 미시아 세르는 대중 앞에 모습을 드러낼 때면 대체로 샤넬 쿠튀르를 차려입었다. 둘은 가끔 우정을 더 극적으로 과시하기 위해 똑같은 샤넬 의상을 입고 쌍둥이처럼 꾸몄다.

샤넬과 미시아 세르가 처음 만나고 3년 후인 1919년, 보이 카펠이 세상을 뜨고 둘의 우정은 더욱 굳건해졌다. "코코는 너무도 깊이 상심해서 신경 쇠약에 걸렸다." 미시아가 회고록에 썼다. "나는 그녀의 마음을[36] 다른 데로 돌려놓을 방법을 애타게 고민했다." 미시아 세르는 샤넬을 보살피는 데 전념했고, 찾아낼 수 있는 모든 사교 모임과 파티에 샤넬을 초대했다. 하지만 재봉사를 손님으로 맞아들이기 싫어하는 귀족은 여전히 적지 않았다. 보몽 백작 부부가 자택에서 여는 가면무도회에 샤넬을 초대하지 않으

려고 하자, 미시아와 호세-마리아 세르도 무도회에 참석하지 않겠다고 나섰다. 파블로 피카소는 한술 더 떠서 샤넬을 데리고 보몽 백작의 저택 앞으로 갔고, 그 앞에 대기하고 있는 운전기사들 틈에 섞여서 가면을 쓴 손님들이 오가는 모습을 즐겁게 지켜봤다. 미시아 세르는 그날 밤을 "그렇게 즐거웠던 적이 없었다"[37]라고 묘사했다. 1930년대가 되자 에티엔Etienne de Beaumont과 에디트 드 보몽Edith de Beaumont 부부는 파티에 초대할 손님 목록을 다시 검토했고, 샤넬은 그들이 여는 파티의 단골손님이자 백작 부인이 가장 좋아하는 쿠튀리에르가 되었다(이때쯤 샤넬은 이미 몇 년째 드 보몽 백작을 보석 디자이너로 고용하고 있었다).

1920년 8월, 미시아와 호세-마리아 세르가 드디어 결혼했다. 그들은 개인 요트를 타고 베네치아로 신혼여행을 가기로 정했고, 여전히 실의에 빠져 있던 샤넬을 함께 데리고 갔다. 샤넬은 호세-마리아 세르의 애인이 절대 아니었지만, 세르 부부의 가장 내밀한 성소에 스며들었다. 이제 세르 부부가 샤넬의 새 가족[38]이 되었다. 그해 여름, 프랑스와 러시아의 귀족들이 베네치아로 몰려들었고 미시아는 샤넬에게 그들을 최대한 많이 소개했다. 미시아 덕분에 베네치아 여행은 샤넬이 사교계에 진출해서 확고하게 자리 잡는 발판이 되었다. 샤넬은 특권을 누릴 수 있는 확실한 위치에 새로 오르자, 미시아의 영토 중 다른 부분도 서서히 잠식해 들어갈 계획을 짜기 시작했다. 그녀는 자기도 예술 후원가이자 예술가들의 뮤즈가 될 수 있으리라고 생각했다.

그때 디아길레프도 베네치아에 와 있었다. 그는 「봄의 제전」을

새로 제작하는 데 필요한 자금이 부족하다며 미시아 세르에게 불만을 격렬하게 토로했다. 스트라빈스키가 작곡한 발레곡을 연주하려면 (아주 비싼) 오케스트라 전체가 필요했기 때문이었다. 샤넬은 디아길레프와 미시아 세르의 대화 내용을 알고 있으면서도 나서지 않았다. 그 대신, 파리로 돌아와서 은밀히 디아길레프를 만나러 (캉봉 거리에서 겨우 두 블록 떨어진) 카스틸리온 거리에 있는 오텔 콩티넝탈로 갔다. 디아길레프는 샤넬이 방문했다는 전갈을 들었지만, 그녀가 누구인지 제대로 알지도 못했다. 하지만 그는 샤넬이 사업상 용무가 있어서 왔다는 말을 듣고 잽싸게 그녀를 맞이했다. 그 후로 수년 동안 샤넬은 자기 자신과 디아길레프의 인생을 바꾸어 놓은 이 짧은 만남을 즐겨 회고했다. 샤넬이 재정 상태에 관해 묻자 디아길레프는 작가이자 정치 활동가인 낸시 커나드Nancy Cunard와 에드몽드 드 폴리냐크 공작부인Princess Edmond de Polignac을 포함해 여러 후원자에게 기부금을 요청하고 있다고 설명했다. 미국 출신인 에드몽드 드 폴리냐크 공작부인은 결혼 전 이름이 위나레타 싱어Winnaretta Singer였으며, 가정용 재봉틀을 발명해 막대한 재산을 쌓은 싱어 가문의 상속녀였다. 샤넬은 그날 디아길레프와 나눈 대화를 이렇게 기억했다.

디아길레프: 공작부인을 봤을 때 7만 5천 프랑을 주셨습니다.
샤넬: 그분은 대단한 미국 귀부인이시잖아요. 저는 재봉사일 뿐이고요. 여기, 20만 프랑이에요.[39]

프랑스의 재봉사는 그 자리에서 당장 디아길레프의 가장 터무니없는 기대조차 훌쩍 뛰어넘는 액수로 수표를 써 주며 대단한 미국 귀부인을 능가했다. 샤넬이 아주 좋아했던 강령술에서 신령의 힘으로 테이블이 저절로 움직이는 현상과 비슷하게, 이 후원금으로 사교계의 테이블도 저절로 움직였다. 샤넬은 기부금을 내는 대신 한 가지 조건을 내걸었다. 샤넬의 후한 기부금에 관해 누구에게도, 특히 미시아 세르에게 말해서는 안 된다는 조건이었다.

샤넬과 디아길레프, 미시아 세르 사이에서 비밀 엄수는 성공하지 못할[40] 공산이 아주 컸다. 코코 샤넬과 미시아 세르는 매일 통화했고, 어떤 일이든 거의 항상 서로에게 먼저 의견을 묻고 행동으로 옮겼기 때문이었다. 또 미시아 세르와 세르게이 디아길레프 역시 가장 막역한 친구 사이였다. 하지만 샤넬과 세르는 샤넬의 막대한 발레 뤼스 후원금을 두고 한 번도 대화를 나누지 않았다. 그리고 이 후원금은 샤넬의 인생을 바꾸어 놓았다.

제자는 펜으로 수표를 휘갈겨 쓰며 스승을 넘어섰다. 아서 골드의 표현대로, 이 후원은 "관대함과 뇌물 수수, 사교 술책[41]이 결합된 행위"였다. 샤넬은 미시아 세르가 지니고 있었던 것(디아길레프 무리 내에서 누리는 영향력과 환대, 존경)을 원했고, 가졌다. 또 샤넬은 이번에도 절친한 관계 사이에, 가장 친한 친구 한 쌍 사이에 끼어들었다. 샤넬은 미시아 세르와 세르게이 디아길레프가 깊고 끈끈한 사이라는 사실을 잘 알고 있었다. "미시아는 디아길레프를 절대[42] 떠나지 않았어요." 샤넬이 모랑에게 이야기했다. "그들은 속삭임을 주고받는 아주 헌신적인 관계였죠. 사악하고, 섬

세하고, 위험이 곳곳에 도사리고 있는 관계요." 이제 코코 샤넬은 디아길레프가 미시아 세르보다 자기에게 더 많이 빚지도록 만들었다. 샤넬은 거액의 기부금 덕분에 단숨에 가장 중요한 후원자 지위로 뛰어올랐다. 그녀는 발레 뤼스가 리허설할 때마다[43] 참석하기 시작했다.

샤넬이 디아길레프와 맺은 은밀한 거래는 샤넬과 미시아가 추던 (사랑과 모방, 격렬한 경쟁이 뒤섞인) 복잡한 파 드 되Pas de deux*에서 두 번째 스텝일 뿐이었다. 처음 만났을 때부터 샤넬에게 마음을 빼앗겨 정신을 못 차렸던 미시아는 즉시 샤넬의 스타일에 빠져들어 갔다. 그리고 이제는 샤넬이 미시아의 사교 세계와 미학 세계에 미끄러지듯 들어갔다. 미시아와 호세-마리아 세르는 샤넬이 새로 이사한 타운 하우스를 꾸미도록 도와주었고, 샤넬의 새집은 파리에서 가장 세련된 곳 가운데 하나가 되었다. 이곳에는 미시아의 가장 친한 친구들, 특히 콕토와 디아길레프가 모여들었고 이들은 샤넬의 가장 친한 친구들이 되었다.

코코 샤넬과 미시아 세르 모두 자신들 사이에 흐르는 긴장감을 알고 있었지만, 아마 미시아 세르가 더 뚜렷하게 느꼈을 것이다. 샤넬은 더 어렸고, 성공하고 있었고, 명성을 얻고 있었고, 돈도 훨씬 더 많이 벌고 있었다. 샤넬보다 열 살 넘게 나이가 많은 미시아 세르는 음악가라는 경력을 단념하고 일종의 예술 후원가로서 인생을 살았지만, 샤넬은 본업을 전혀 희생하지 않고서도 손쉽게

• 두 사람이 추는 춤을 가리키는 발레 용어

예술 후원가 역할을 맡아 세르를 능가한 것처럼 보였다. 사람(특히 여성)은 결국 판돈이 아주 크게 걸린 사회적 포커 게임의 볼모라는 사실을 태어나면서부터 배웠던 미시아 세르는 이제 제자를 압도하려고 했다.

샤넬은 에두아르 뷔야르가 미시아 세르와 격하게 언쟁을 벌이고 나서 자기에게 모델이 되어 달라고 부탁하자, 미시아가 냉큼 뷔야르와 화해했다고 말했다. "오로지 그가 저를 그리지 못하도록 막기 위해서였어요." 또 샤넬은 자기가 피카소와 갓 친해졌을 때도[44] 미시아가 둘의 우정을 깨려고 끼어들었다고 믿었다. 1923년, 샤넬이 이고르 스트라빈스키와 드미트리 로마노프 대공 사이에서 잠시 양다리를 걸치고 있었을 때 미시아 세르는 스트라빈스키에게 그 사실을 알려 주었다. 애인의 배신 소식을 들은 스트라빈스키는 그 자신도 유부남이었지만[45] 질투에 사로잡혔고 짐을 챙겨 샤넬의 집을 떠났다.

샤넬은 미시아의 모순적인 충동을 이해했다. "[저를 향한 미시아의 사랑은] 자기 손길이 닿는 모든 것을 파괴하는 데서 느끼는 사악한 쾌락이 너그러운 마음과 뒤섞여 있는 깊은 우물에서 흘러나와요. (…) 사랑하면서 동시에 앙심을 품는 거죠. 그녀는 저를 보면 괴로워해요. 하지만 저를 볼 수 없다면 깊은 절망에 빠질 거예요. (…) 저는 가끔 제 친구들을 깨물어요.[46] 그런데 미시아는 자기 친구들을 집어삼켜요."

거울처럼 서로를 비췄던 코코 샤넬과 미시아 세르는 갈등에서

벗어날 수 없었지만 변함없이 가장 친한 친구로 남았다. 둘 다 언제든 상대방을 먹어치울 준비가 되어 있는 굶주린 짐승이었다. 클로드 들레는 미시아가 "타고나기를 질투심이 강하다"라고 평가했다. 서로를 향한 이토록 강렬한 욕망은 어느 정도 성적인 충동을 불러일으킬 수 있다. 따라서 미시아 세르가 샤넬과 동성애 관계로 나아가는[47] 데 성공했을 수도 있다. 하지만 그렇다고 하더라도 샤넬은 끝까지 함구했고, 전기 작가들은 서로 의견이 분분했다.

말년에 샤넬과 세르는 서로에게 모르핀 주사를 놓아주는 습관을 공유했다. 어떤 이들은 샤넬이 불면증을 치료하기 위해 아편으로 만든 '세돌Sedol'이라는 약을 의사에게 처방받아 제한적으로만 사용했다고 말한다. 하지만 다른 이들은 샤넬이 마약에 심각하게 의존했다[48]고 주장한다. 샤넬이 어떤 상태였든, 미시아 세르가 위험할 지경으로 모르핀에 중독되었다는 사실은 틀림없다. 미시아는 카페나 레스토랑에서도 무심히 치마를 걷어 올려 서슴지 않고 허벅지에 모르핀 주사를 직접 놓았다. 마음속으로는 여전히 수녀원에서 살아가는 소녀였던 샤넬은 미시아의 행동에 아연실색해서 미시아에게 그만두라고 애원하곤 했다. 샤넬의 간청은 사람들이 모두 보는 앞에서 고성을 지르고 머리끄덩이를 쥐어뜯는[49] 싸움으로 번지기도 했다.

샤넬과 세르의 우정이 얼마나 골치 아팠건, 혹은 얼마나 성적인 욕망으로 가득했건, 이들의 관계는 둘의 인생에서 단 하나의 변치 않는 우정이었다. 미시아 세르는 사랑하는 호세-마리아가 '루

지Roussy'라는 애칭으로도 잘 알려진 젊고 아름다운 조각가 루사다나 므디바니Roussadana Mdivani와 친하게 지내자 샤넬에게 의지해서 위안을 찾았다. 1927년, 샤넬은 자기를 찾아온 미시아를 당장 리비에라 별장인 라 파우사에 딸린 건물로 데려가서 서로를 사랑이라는 대재앙에서 구원해 주는 전통을 이어갔다.

7
『보그』에 실린 안티고네:
샤넬이 모더니스트 무대 의상을 만들다

샤넬은 디아길레프를 본능적으로 이해했다. 샤넬은 디아길레프에게서도 고향을 잃고 구슬픈 향수에 젖어 있는 동유럽 망명자를 발견했다. 역설적이게도 발레 뤼스의 가장 혁명적인 측면 중 하나는 러시아의 민속과 전통 무용으로 회귀했다는 사실이다. 샤넬은 적절하게도 "디아길레프는 외국인을 위해[1] 러시아를 발명했다"라고 말했다. (그녀는 나중에 자신이 프랑스를 위해 똑같은 일을 하리라는 사실을 알았을까?)

발레 뤼스의 사업 수완과 출세를 위한 노력도 최소한 발레단의 재능 있는 단원만큼이나 발레단의 성공에 기여했다. 디아길레프가 만들어 낸 매혹적인 모더니즘 브랜드는 고급문화와 상업 문화를 혼합했고, 공연 예술을 권위를 부여하는 행사로 바꾸어 놓았으며, 전통에 도전하는 새로운 예술을 제시하면서도 이해하기 쉽고 통속적인[2] 문화 요소를 내세워서 관객을 유혹했다. 예를 들어

「봄의 제전」에서 바츨라프 니진스키는 발레 안무에 하층민이나 깡패들이 나이트클럽에서 즐겨 추던 아파치 댄스에서 빌려온 움직임을 녹여 냈다. 또 그는 1912년에 초연한 「목신의 오후L'Après-midi d'un faune」에서 고전 발레와 관능적인 탱고 스텝³을 뒤섞었다. 장 콕토는 발레 뤼스의 공연을 위해 시나리오를 쓰며 탁탁거리는 타자기 소리나 축음기 소리 등 일상에서 보고 들을 수 있는 풍경과 소리를 활용했고, 서커스(저글링이나 아크로바틱)와 할리우드 영화에서 빌려온 요소를 보탰다.

디아길레프는 발레단의 여성 후원자들에게 영광스러운 '발레 뤼스 스타일의 세계'로 들어간다는 짜릿한 감각을 선사하기 위해 패션도 영리하게 사용했다. 예를 들어, 발레 뤼스의 의상 담당자 박스트는 1912년에 저명한 쿠튀리에르 잔 파캉Jeanne Paquin과 협업해서 기존의 화려한 무대 의상을⁴ 대중에게 판매할 수도 있는 편안하고 상업적인 디자인으로 바꾸었다. 또 가끔 박스트는 특별히 후한 후원자들을 위해 무대 의상을 본떠서 옷을 맞춤 제작했고, 무대 위의 스타들이 발산하는⁵ 휘황찬란한 매력을 '일반' 시민과 공유하곤 했다.

샤넬처럼 디아길레프도 유명 인사들의 마케팅 파워를 활용할 줄 알았다. 디아길레프는 발레 뤼스의 공연에 A급 손님들이 모인 호사스러운 파티 같은 분위기를 더하려고 무료입장권으로 유명인들을 유혹⁶했다. 샤넬이 걸어 다니는 광고판이나 다름없는 귀족 미인들에게 공짜로 옷을 나눠 줬던 것과 똑같았다.

샤넬은 발레 뤼스와 금전적 문제로 먼저 인연을 맺었지만, 디아

길레프와 그의 동료들은 샤넬에게서 강력한 자금력 외에 더 많은 것을 보았다. 미시아 세르의 친구들(디아길레프와 스트라빈스키, 특히 장 콕토)은 점차 샤넬이 자기들과 마음이 잘 맞고 재능도 유사하다는 사실을 깨달았다. "기적 같은 일이 일어나서, 그녀는 화가와 음악가, 시인만 가치 있다고 여길 듯한 규칙에 따라 패션계에서 일했다." 장 콕토는 샤넬을 이렇게 설명했다. 콕토는 발레 뤼스에서 가장 먼저[7] 샤넬에게 예술가로서 협업하자고 초대했다. 1922년, 샤넬이 드미트리 대공과 함께 해변으로 휴가를 떠나 있는 동안 콕토가 전화를 걸어서 소포클레스Sophocles의 「안티고네 Antigone」를 급진적으로 각색한 그의 새 연극에 의상을 제작해 줄 수 있는지 물어보았다. (샤넬이 반했던) 피카소가 세트를 디자인할 예정이라는 이야기는 샤넬의 마음을 움직이기에 충분했다. 샤넬은 즉시 콕토의 제안을 수락했다.

"마드무아젤 샤넬에게 의상을 제작해 달라고 부탁했다. 그녀는 우리 시대의 가장 위대한 쿠튀리에르이기 때문이다." 콕토가 단언했다. "그리고 옷을 엉망으로[8] 입고 있는 오이디푸스의 딸들은 상상할 수가 없었다." 그때 샤넬은 이미 사교계를 정복하고 난 뒤였지만, 이번은 달랐다. 이제 프랑스 아방가르드의 매혹적인 예술가들이 두 팔을 활짝 벌려 샤넬을, 아무나 들어갈 수 없는 이 클럽에 최초로 입성한 거물 디자이너를 환영했다. 자수성가의 신화이자 여왕처럼 위풍당당한 인물이 된 (그렇지만 여전히 러시아 황후의 지위를 막연하게나마 기대하고 있던) 코코 샤넬은 이제 고대 그리스의 신화적인 왕족에게 입힐 옷을 만들 예정이었다. 샤넬이 각

캐릭터를 위해 선택한 의상은 그녀가 자기 자신을 위해 만들고 있던 신화의 많은 부분을 드러냈다.

콕토는 고대 그리스 희곡을 자기 자신의 목적을 위해[9] 다시 쓰는 20세기 프랑스 극작가들의 흐름을 열었다. 이 근대 극작가 중 상당수가 소포클레스의 「안티고네」로 되풀이해서 회귀했다. 오이디푸스 3부작 중 마지막 작품인 (실제로 완성된 시기는 가장 이르지만) 「안티고네」는 대체로 사랑과 가족의 의무가 깃든 가정의 영역인 오이코스Oikos●와 국가와 준법이라는 외부 세계인 폴리스 사이의 투쟁을 묘사한 작품[10]으로 여겨진다. 희곡의 플롯은 믿을 수 없을 정도로 단순하다. 테바이의 섭정 크레온은 사망한 조카 폴리네이케스를 조국의 배신자라고 여겨서, 자신의 조카딸이자 폴리네이케스의 동생인 안티고네에게 그를 종교의식대로 매장하지도 말고 죽음을 애도하지도 말라고 명령한다. 안티고네는 크레온의 명령을 거역하고 오빠를 매장한다. 그러자 크레온은 안티고네를 산 채로 지하 무덤에 가두고 굶겨 죽이라고 지시한다. 크레온은 결국 마음을 누그러뜨리지만, 그때 안티고네는 지하 묘지에서 목을 매단 후였다. 안티고네가 숨을 거두자, 그녀의 약혼자이자 크레온의 아들인 하이몬도 스스로 목숨을 끊는다.

콕토는 소포클레스의 「안티고네」에서 과잉으로 여겨지는 부분을 모두 제거하고, 작품의 표면 아래 숨어 있는 물 흐르듯 자연스럽고 빠르게 전개되는 극을 드러내려고 했다. 그는 원작의 길이

● 공적 영역인 '폴리스Polis'와 대비되는 사적 생활 단위인 '가정'을 가리키는 그리스어

를 과감하게 줄였다. 다른 말로 하자면, 콕토는 소포클레스의 희곡을 샤넬 스타일로 변신시켰고, 원작을 축소해서 더 세련되고 근대적인 희곡을 완성했다. 콕토의 「안티고네」 공연은 막이 오른 지 40분 만에 끝났다.

발레 뤼스가 콕토의 「안티고네」를 제작하지는 않았지만, 작곡가 아르튀르 오네게르Arthur Honegger와 파블로 피카소, 앙토냉 아르토Antonin Artaud 등 디아길레프의 핵심 세력이 앙상블을 이루며 「안티고네」 제작에 참여했다. 콕토는 코러스˙를 단 한 명으로 줄이고, 그 자신이 직접 이 역할을 맡아서 무대 뒤에 숨겨 놓은 메가폰으로 대사를 읊었다.

샤넬의 날렵하고 단순한 의상은 연극을 한층 더 근대적으로 만들었다. 샤넬은 「안티고네」 제작에 참여하며 처음으로 무대 의상 디자인의 세계에 공식적으로 진출했고(샤넬은 40년 넘게 이 부업을 계속했다), 나중에 그녀의 트레이드마크가 될 무대 의상 디자인에 대한 접근법을 확립했다. 그녀는 누구나 샤넬 쿠튀르라는 것을 쉽게 알아볼 수 있도록 변형한 의상을 배우에게 입히는 편을 좋아했다. 1922년 12월 20일에 몽마르트르의 테아트르 드 라틀리에에서 초연한 「안티고네」의 의상은 샤넬의 1922년 가을/겨울 컬렉션과 너무도 흡사했다.

샤넬은 스트라빈스키와 드미트리 대공과 연애하던 '러시아' 시절에 「안티고네」 의상을 제작했다. 샤넬의 1922년 가을/겨울 컬

• 고대 그리스 연극에서 사건 진행에 관해 해설을 들려주는 합창단

안티고네로 분한 제니카 아타나시우Génica Athanasiou(오른쪽)

렉션은 자카드 무늬가 들어간 두꺼운 모직 코트, 밧줄로 만든 허리띠를 더한 슬라브 스타일 튜닉, 몰타 십자가 (혹은 '비잔틴' 십자가) 모양으로 만든 브로치 같은 커다란 커스텀 주얼리로 구성되었다. 콕토의 「안티고네」에 출연하는 여배우들은 『보그』 프랑스판의 가을/겨울 컬렉션 기사에 묘사된 샤넬의 모델들이 약간 절제되고 더 양식화된 스타일로 꾸민 것처럼 보였다. 샤넬은 주인공 안티고네와 그녀의 동생 이스메네에게 갈색과 흰색처럼 중성적인 색조에 다른 장식 없이 기하학적인 자카드 무늬가 들어간 두꺼운 울로 짠 옷을 입혔다. 동생보다 성격이 더 강인하고 사나운 주인공 안티고네는 더 드라마틱한 의상을 입어 마땅했고, 안티고네가 입은 특별한 망토는 평단의 극찬을 받았다. 샤넬은 밤색과 갈색으로 그리스 도기의 무늬를 복잡하게 짜 넣은 염색하지 않은 원모Raw wool를 손으로 뜨개질해서 안티고네의 망토를 완성했다.

이스메네는 은빛 색조가 감도는 더 단순하고 짧은 원피스를 입었으며 망토는 걸치지 않았다. 콕토는 안티고네 자매가 입은 장엄하고 호화로운 의상이 둘의 행동에서 드러나는 고결함과 순수함을 반영한다고 보고 이렇게 기록했다. "안티고네는 행동하기로[11] 마음먹었다. 그녀는 모직으로 짠 화려한 코트를 입는다. 이스메네는 행동하지 않을 것이다. 그녀는 더 평범한 드레스를 계속 입는다."

샤넬은 크레온과 하이몬이 입을 의상으로 중성적인 색조의 토가와 가죽 샌들을 디자인했다. 또 크레온과 하이몬의 왕족 신분을 나타내기 위해 얇게 두들겨서 편 금박으로 헤어밴드 같은 왕

관을 만들어서 배우의 머리에 씌웠다. 왕관에는 모양을 내서 조각한 커다란 보석 원석이 박혀 있었다. 보석의 모양은 샤넬이 그해 가을/겨울 컬렉션의 커스텀 주얼리 라인에서 (드미트리 대공의 황실 보석에서 영감을 받아) 만들었던 몰타 십자가와 역시 같은 컬렉션의 독특한 튜닉을 장식했던 십자가 모티프와 거의 똑같았다.

콕토의 「안티고네」를 향한 반응은 엇갈렸다. 대체로 (소설가 프랑수아 모리아크François Mauriac와 시인 에즈라 파운드Ezra Pound를 포함해) 보수적인 비평가들이 「안티고네」에 열광했다. 그들은 콕토가 과도하게 극적이고 경박한[12] 요소를 제거했으며 소포클레스의 고전 양식으로 복귀해서 원작에 경의를 표하는, 심지어 원작을 '남성화'한 작품을 만들어 냈다고 생각했다. 하지만 『뉴욕타임스 The New York Times』의 연극 비평가 브룩스 앳킨슨Brooks Atkinson은 콕토의 「안티고네」에 그렇게 감명받지 않았고, 콕토가 고대 그리스 비극을 "시시한 연극"[13]으로 축소해 버렸다며 그의 작품에 "「안티고네」의 문고판"이라는 별명을 붙였다.

결국 샤넬이 만든 의상은 연극의 다른 모든 측면보다 더 뛰어났고 가장 열광적인 평가를 얻었다. 미국 보스턴에서 발간되는 신문 『크리스천 사이언스 모니터The Christian Science Monitor』는 공연 의상이 진중할 뿐만 아니라, 고전 비극 의상이 위험하고 '여성적'으로 변해 가는 추세를 해결했다고 칭찬했다.

무대 의상에 특히[14] 주목해야 한다. 의상은 원시적인 동시에 우아

하다. 배우 샤를 뒬랭은 장 무네-쉴리Jean Mounet-Sully가 [1893년에 상연한 「안티고네」에서] 입었던 부드러운 양모와 크레이프 드 신Crêpe de Chine•으로 만든 옷을 단호하게 버렸다. (…) 무네-쉴리가 입었던 옷은 너무 사치스럽고, 너무 세련되었으며, 너무 여성스러워서 비극이 지닌 힘과 어울리지 않았다. 테아트르 드 라틀리에에서 상연된 「안티고네」의 의상은 고대 그리스의 암포라를 장식했던 요소에서 영향을 받았다. 세련되면서도 투박한 방식으로 아름다움을 배제한 의상은 (소박해서 거칠어 보이지만 흔치 않고 훌륭하게 제작되어서 고상해 보인다) 작품 속 배경이 되는 시대의 야만적인 우아함을 강화하며 눈길을 사로잡는다. 의상 제작자인 가브리엘 샤넬은 (…) 그녀 자신의 예술적 감각에 크게 고마워해야 할 것이다. 안티고네가 두른 망토는 자루 같은 모양이며 자수가 빽빽하게 놓여 있다. 이스메네가 입은 드레스는 가는 주름이 져 있으며 은색으로 빛난다. 믿기 어려울 정도로 멋진 발견이다!

콕토의 '남성미 넘치는' 접근을 칭찬했던 보수적 비평가들처럼 『크리스천 사이언스 모니터』도 샤넬이 여성성을 분명하게 거절했다는 사실에 갈채를 보냈다. 하늘하늘한 대신 뻣뻣하고, 우아한 대신에 거친 옷감을 선택한 샤넬의 결정은 훌륭했다(비평가는 의상이 아니라 신체에 관해서 이야기한 것이나 다름없었다). 샤넬의 의상은 그리스 고전 문학의 진중함에 필요한 (그리고 그 진중함에 걸맞은) 남성성을 얻은 것처럼 보였다. 그 이후 수십 년 동안, 유럽의

• '중국산 크레이프'라는 뜻으로, 크레이프 중 가장 대표적인 천이다. 부드럽고 매끄러우며 화려하고 얇아서 드레스나 블라우스, 란제리 등에 많이 쓰인다.

특정 정치사상은 누차 고대 그리스 문화(특히 소포클레스가 창조해 낸 안티고네라는 인물)와 남성적 힘을 결부했다. 파시즘의 프로파간다는 아리아인(인종적으로 순수한 유럽 남성)의 뿌리가 혼혈로 인한 인종의 오염과 도덕적 방종[15] 때문에 잃어버린 강건하고 우월한 문명의 발상지, 고대 그리스라는 주장을 언제나 사실로 단정했다.

파시스트는 고대를 몰락한 문화적 엘리트[16]를 나타내는 유용한 미학적 상징으로도 활용했고, 그 몰락한 문화적 엘리트를 복귀시키려는 염원을 품었다. 원칙을 타협하지 않으려고 저항한 젊고 고결한 여성 영웅을 제시하는 「안티고네」 이야기는 파시즘이 고안해 낸 시나리오에 특히나 적극적으로 이용되었다. 프랑스 우파에게 안티고네는 (마리안Marianne*이나 잔 다르크Jeanne d'Arc처럼) 순수해진 프랑스를 우의적으로 나타내는 인물이 되었다. 바로 젊고 영감을 자극하고 자기희생적인 여성, 여성이지만 여성스럽지 않은 여성, 남성의 미덕을 갖춘 여성이었다. 장 아누이Jean Anouilh 같은 작가나[17] 로베르 브라지야크Robert Brasillach와 찰스 모라스Charles Maurras 같은 파시즘 지지자들은 끊임없이, 특히 1940년대 내내 소포클레스의 비극으로 되돌아갔다.

1922년, 콕토의 정치적 신념은 이제 시작 단계에 들어섰고 그는 열렬한 민족주의자이자 나치 동조자라는 평판을 아직 얻지 못

* 프랑스를 의인화한 인물로 '자유, 평등, 박애'라는 프랑스의 가치를 나타낸다. 프랑스 대혁명 시기에 혁명과 공화정의 가치를 담은 여성을 '마리안'이라고 부르기 시작한 데서 유래했다.

한 상태였다. 하지만 콕토가 창조해 낸 안티고네는 자기가 앞으로 나타날 안티고네들과[18] 손잡고 있다고 속삭인다.

샤넬 역시 프랑스 극우파와 어울렸고, 심지어 극우파의 상징이 되기도[19] 했다. 샤넬은 이 역할을 기쁘게 받아들였다. 그녀는 선택 받은 상류층 집단의 회원 자격을 제공하고 자신의 국가적·역사적 중요성을 확인해 주는 어떤 운동에든 깊이 이끌렸다. 1922년, 샤넬의 정치의식은 여전히 발전하는 중이었고 행동보다는 애인과 친구 선택에서 더 확실하게 드러났다. 하지만 「안티고네」 의상에 대한 평론은 샤넬이 훗날 프랑스 민족주의 운동에서 인기를 얻게 되리라는 사실을 예시한다. 비평가들이 샤넬의 스타일은 도도하고 장엄하며 프랑스의 위대한 과거, 고대 그리스에서 비롯한 역사와 연결될 만하다는 사실을 파악했기 때문이다.

비평가들은 샤넬이 고전 작품의 요소를 편안하게 다루며, 특히 그녀가 만든 의상이 고급문화의 진지함을 잘 보여 준다고 끊임없이 칭찬했다. 예를 들어, 샤넬이 창조해 낸 의상을 보고 『보그』 프랑스판은 황홀경에 빠졌다. "이 중성적인 색조의 양모 드레스[20]는 수세기 후에 재발견된 고대 옷이라는 인상을 준다. 재단은 각 배역의 성격을 부각하고, 망토는 아트레우스* 가문의 딸을 기묘하게 감싸는 듯하다. 샤넬은 여전히 샤넬이면서도 고대 그리스인이 되었다. 그녀의 비범한 의상이 이 사실을 증명한다. 흰색 양모에

* 탄탈로스의 손자이자 피사의 왕 펠롭스의 아들이며, 아가멤논과 메넬라오스의 아버지다.

갈색 양모를 곳곳에 섞어서 거칠게 짠 안티고네의 드레스는 델포이의 프리즈에서 찾아볼 수 있는 바로 그 드레스와 같다. 총명함이 빛나는 이 드레스는 고대 의복을 아름답게 복원해 냈다."

샤넬의 의상은 칭찬을 들을 자격이 있었다. 실제로 샤넬은 고대를 떠올리게 하는 아름다운 의상을 창조해 냈다. 그런데 샤넬의 의상을 향한 호들갑스러운 주목은 미학적 찬사 이상을 시사했다. 비평가들의 칭찬은 샤넬의 '입을 수 있는 인격'이 사회적이고 역사적 힘을 지닌다는 사실을 증명했다. 『보그』가 그 사실을 완벽하게 표현했다. "샤넬은 여전히 샤넬이면서도 고대 그리스인이 되었다." 샤넬은 고대 그리스를 환기하면서도 자기 자신이 꾸며 낸 허구의 세계에, 심지어 안티고네보다 더 강력하며 누구라도 쉽게 알아볼 수 있는 캐릭터 '코코'에 충실했다. 샤넬은 안티고네 역을 맡은 제니카 아타나시우를 안티고네처럼 입히는 대신 코코 샤넬 1922년 겨울 컬렉션 의상을 걸치고 런웨이를 걷는 모델처럼 입혔고, 소포클레스의 비극에 샤넬 패션이라는 지울 수 없는 서명을 새겨 놓았다. 이런 맥락에서 '고대 그리스인 되기'는 '신화의 지위로 격상되는 것'을 의미했다. 이는 샤넬이 오랜 시간에 걸쳐 완성해 나간 과정이었다. 샤넬의 디자인은 무대 위에서나 무대 밖에서나 역사적 깊이와 엄숙함, 심지어는 비잔틴 제국의 느낌까지 (로마노프 대공과 맺은 그 유명한 인연을 통해서) 전달했다. 모두 「안티고네」와 연결된 특징이었다.

고대 그리스의 고전은 언제나 유럽 문명의 문화적 기반이었고, 소포클레스는 프랑스의 교양 있는 상류 계급 독자들이 향유하는

문화 계보의 일부였다. 1922년, (시골 출신의 못 배운 고아 소녀) 샤넬은 이미 대중 앞에서 자랑할 수 있는 정체성과 스타일을 완성해 놓았다. 이 정체성과 스타일은 소포클레스의 희곡 같은 고급 문화 텍스트를 설명할 줄 알아야 한다는 요구에 부합했다. 샤넬이 자기 자신을 일류 가문 출신의 귀부인으로 다시 만들기 위해 지칠 줄 모르고 벌였던 작전은 성공했다. 샤넬 쿠튀르는 상상할 수 있는 가장 장엄하고 가장 오래된 문화적 기반에 맞서서 그 자신의 지위를 잃지 않았다.

존경받는 문학 비평가 롤랑 바르트Roland Barthes도 이 사실을 인정했고, 샤넬이 프랑스 '문학계'의 권위 있는 인물로 여겨져야 한다고 단언했다. "오늘날 우리 문학의 역사[21]에 관한 책을 펼친다면, 새로운 고전 작가의 이름을 발견해야 할 것이다. 바로 코코 샤넬이다. 샤넬은 펜과 종이가 아니라 옷감과 형태와 색깔로 고전을 쓴다. 그녀는 '위대한 세기Le Grand Siècles'•의 작가다운 권위와 재능을 갖추었다. 라신Jean Baptiste.Racine, 파스칼Blaise Pascal, 라로슈푸코, 마담 드 세비네Marie de Rabutin-Chantal, marquise de Sévigné. 샤넬은 고전이 지닌 미덕을 모두 [패션에] 부여했다."

샤넬의 패션이라는 서명이 무대 위에서 안티고네의 숭고함을 선명하게 드러내고 또 강화했다면, 샤넬의 무대 밖 명성은 연극 티켓 판매를 늘렸고 「안티고네」를 일종의 사회적 사건으로 바꾸어 놓았다. 비평가들은 주로 연극의 다른 측면은 모두 배제하고

• 프랑스의 17세기를 가리키는 표현

샤넬의 의상에 집중했다. 『보그』와 『배너티 페어Vanity Fair』는 심지어 오네게르와 아르토, 피카소를 언급조차 하지 않았다. 하지만 연극 프로듀서 샤를 뒬랭(직접 크레온을 연기하기도 했다)은 이런 상황을 걱정하지 않았고, 나중에 이렇게 썼다. "사교계 사람들은 샤넬 때문에[22] 공연을 보러 왔다. (…) 소포클레스는 그저 핑계일 뿐이었다." 샤넬도 연극 제작에서 자기가 중요하다는 사실을 확신한 것 같으며, 리허설을 주도하려고 들었다. 한번은 배우들이 대본을 보며 연습할 수 있도록 물러나 달라는 요청을 받자 샤넬은 어리둥절해 하며 "대본? 무슨 대본이요?"[23]라고 말했다고 한다.

「안티고네」는 샤넬이 프랑스 아방가르드로 진출[24]하는 데 아주 완벽하게 적절한 발판이 되었고, 혹자는 콕토가 샤넬을 위해 일부러 이 작품을 선택했을 것이라고 의심했다. 소포클레스가 만들어 낸 안티고네는 비범한 여성, 부모를 여의고 사회와 법률에 저항하며 결혼과 출산을 포기한 아웃사이더이다. "결혼 찬가는 저를 위한 노래가 아니에요. (…) 저는 독신으로 죽는 저주를 받았어요." 안티고네는 이렇게 한탄한다. 샤넬의 인생은 소포클레스 비극 속 주인공의 삶에는 다소 못 미치지만, 안티고네의 그림자는[25] 샤넬 안에 살아 있었다.

누구의 말을 들어보더라도, 아타나시우는 멋진 망토 덕분에 상연 첫날 밤에 관객을 열광시킬 수 있었다. 그런데 그녀는 원래 입기로 되어 있던 의상을 입지 않았다. 초연에서 아타나시우는 공연 직전에 어깨에 두르고 있던 코코 샤넬의 코트를 입고 무대에

올랐다. 막이 오르기 몇 분 전 샤넬은 아타나시우의 망토에 작은 흠이 있다는 사실을 발견하고 화가 나서 실을 잡아 뽑기 시작했고(이 일화는 샤넬이 나중에 곧잘 짜증 내는 성격으로 변한다는 사실을 예시한다), 결국 실이 지나치게 많이 풀려서[26] 옷을 입을 수 없게 되었다. 망토를 직접 떴던 나이 많은 의상 보조가 눈물을 흘리고 있을 때 샤넬은 입고 있던 어두운 갈색 자카드직 코트를 벗어서 아타나시우에게 둘러 주고 무대로 내보냈다. 그렇게 무대에 등장한 아타나시우는 큰 환호를 받았다. 샤넬은 '무대 의상'이 공연에 꼭 필요하지는 않았다는 사실을 보여 주었다. 배우는 샤넬이 매일 입는 쿠튀르 의상을 입고도 충분히 위풍당당하게 무대에 설수 있었다. "참 웃겨요, 그 공연 말이에요." 샤넬이 나중에 이 사건에 관해 이야기했다. "저는 배우 어깨에[27] 제 코트를 걸쳤어요. 글쎄, 그 연극을 완성한 것이 바로 제 코트였죠!"

샤넬은 자기가 디아길레프 무리의 연극 스타일에 잘 맞는 훌륭한 협력자라는 사실을 증명했고, 「안티고네」이후 연극 제작에 더 많이 참여했다. 샤넬은 콕토의 네오헬레니즘 연극 시리즈 (그녀는 이 시리즈를 콕토의 "고전을 파는 시장"이라고 불렀다) 중 1926년 작 「오르페우스Orphée」와 1937년 작 「오이디푸스 왕Œdipe-roi」두 편의 의상을 만들었다. 또 콕토가 1937년에 완성한 중세 연극 「원탁의 기사들Les Chevaliers de la Table ronde」의 무대 의상도 만들었다. 이때 샤넬은 젊은 크리스티앙 디오르Christian Dior의 보조를 받았다. 샤넬은 무용 영역에서도 디자인 활동을 이어갔다. 그녀는 판타지

같은 해변을 표현하는 발레 뤼스의 「블루 트레인Le train bleu」 의상을 모두 제작했고(대본은 콕토가, 세트는 피카소가, 안무는 바츨라프 니진스키의 여동생 브로니슬라바 니진스카Bronislava Nijinska가 맡았다), 그 외에도 발레 뤼스의 다른 작품을 제작하는 데 여러 차례 협력했다. 예를 들어서 신화적 주제를 다루는 1925년 초연작 「제피로스와 플로라Zephyr et Flore」(레오니드 마신이 안무했다)와 1928년 초연작 「뮤즈를 인도하는 아폴론Apollon musagète」(음악은 스트라빈스키가, 안무는 발란신이, 주연은 세르주 리파르Serge Lifar가 맡았다), 「암사슴」(니진스카가 안무하고 풀랑크가 음악을 작곡했다)의 의상을 디자인하는 데 참여했다.

　샤넬은 공연 의상을 제작할 때면 거의 언제나 노골적인 '무대 의상'을 포기하고 누구나 샤넬의 옷이라는 사실을 대번에 알아볼 수 있는 쿠튀르 의상을 개조하는 독창적인 관행을 고수했다. 올림포스산을 배경으로 이야기가 진행되는 「제피로스와 플로라」의 의상을 만들 때는 세트 디자이너 조르주 브라크가 만든 디자인을[28] 의복으로 변형시켰다. 또 발란신이 안무한 「뮤즈를 인도하는 아폴론」이 1929년에 재상연되었을 때는, 화가 앙드레 보샹André Bauchant이 제작했던 기존 의상을 다시 디자인했고 뮤즈 역을 맡은 무용수들에게만 새로운 의상을 입혔다. 뮤즈들은 전형적인 샤넬 스타일의 니트 튜닉을 입고, 가슴과 허리, 골반 부분에 샤르베Charvet의 남성용 넥타이를 단단히 둘러 묶었다(샤르베는 방돔 광장에 있는 최고급[29] 신사용 액세서리 전문점으로, 한때 보이 카펠이 좋아했던 가게였다). 여성 간 동성애를 암시하는 매혹적 분위기가 흐르

는 「암사슴」에서 '플래퍼Flapper'• 역을 맡은 무용수는 무대에 알이 커다란 진주 목걸이를 길게 두르고 담배 홀더를 들고 나타나서 즉시 '코코' 정체성을 드러냈다.

샤넬은 특정한 공연을 제작해야 한다는 역사의 요구에 어느 정도 굴복했지만, 그러면서도 전형적인 '샤넬 룩'을 마법처럼 불러내기 위해 언제나 자기만의 특징적인 스타일을 충분히 포함했다.

예를 들어서 「원탁의 기사들」에서 샤넬이 모피와 벨벳으로[30] 만든 환상적인 옷은 실제 연극 의상보다는 중세 복장처럼 변형한 쿠튀르 의상에 더 가까워 보인다. 장 콕토도 인터뷰에서 샤넬의 의상에 관해 비슷하게 이야기했다. "이 옷들은 (…) 공연 의상업자가[31] 만든 의상이 아닙니다. 진정으로 화려한 옷감을 잘라 만든 현실적인 옷이죠."『보그』는 연극 비평 기사를 실어서 극 중 기사들의 의상에 찬사를 보냈다. "호화로운 (…) 브로케이드와[32] 어민Ermine••, 라메Lamé•:를 보면 가장 아름답게 채색된 과거의 필사본이 떠오른다." 한때 샤넬과 친구로 지냈던 소설가 콜레트도 연극 비평을 썼다. "[샤넬] 덕분에 배우들은 태피스트리에 수놓인 왕자들처럼 아름다웠고, 타로 카드에 그려진 인물처럼 멋져 보였다.

• 1920년대 재즈 시대의 자유분방한 젊은 여성을 가리키는 말이다. 이들은 짧은 치마와 소매 없는 드레스를 입고 머리를 짧게 자르는 등 기존 규범을 거부하는 방식으로 입고 행동했다. 넓게 보아 제1차 세계 대전 이후 여성의 활발한 사회참여로 등장한 '신여성'을 일컫는다.
•• 북방족제비Ermine의 새하얀 겨울털을 가리키며 왕의 가운이나 판사의 법복을 장식하는 데 쓰였다.
•: 금사나 은사 같은 금속 실을 사용한 직물 등을 가리키며, 화려한 무대 의상이나 전위적인 옷에 많이 쓰인다.

약간 수도승의 예복 같은[33] 느낌이 나는 옅은 황백색 드레스는 성
서의 글귀처럼 내 마음을 뒤흔들어 놓았다."

샤넬은 「오이디푸스 왕」에서 이야 애브디가 분한 이오카스테
에게 펠트로 만든 드레스를 입혔다. 짙은 색깔로 물들인 드레스
는 기하학적으로 구획되어 있다. 보디스 아래로 흐르는 풀 스커
트Full skirt*는 색색의 아코디언 플리츠Accordion pleat**가 잡혀 있고,
뒤집힌 V 모양으로 보디스 전체를 가로지르는 대각선 두 개는 탄
창 혹은 드미트리 대공이 군복을 입을 때 매던 어깨띠를 연상시
킨다. 비평가 중 적어도 한 명은 이 의상이 러시아와 동유럽의 영
향을 받았다는 사실을 알아차렸다. "마담 애브디의 의상은[34] 코
사크족의 튜닉과 집시 스타일로 주름을 잡은 스커트로 이루어져
있다. 기가 막히게 아름다운 옷이다."

이오카스테는 재봉사의 작업대에서 가져온 나무 실패로 샤넬
의 커스텀 주얼리를 과장해서 본뜬 듯한 긴 목걸이도 걸쳤다(실패
는 그리스 신화 속 운명의 세 여신이 잣는 실을 연상시키기도 했다). 눈
에 띄게 잘생긴 배우이자 콕토의 젊은 애인이었던 장 마레가 연
기한 오이디푸스는 샤넬이 생각해 낼 수 있는 가장 도발적인 의
상을 입었다. 마레는 탄성 있는 새하얀 붕대로 나체를 감쌌다. 이
의상(과 이를 변형한 남성 조연들의 의상)을 보고 일부 비평가들은

• 타이트 스커트와 슬림 스커트와 대조해서 쓰이는 용어로 폭이 넓고 여유가 있는 헐렁한 스커트
 의 총칭
•• 아코디언처럼 폭이 0.5~1.5센티미터 정도로 좁은 주름

크게 충격을 받아 분개했다. 오이디푸스의 의상은 사디즘과 마조히즘이 뒤섞인 에로티시즘의 뉘앙스를 미라 붕대를 연상시키는 죽음의 이미지와 결합했다. 더불어 사실상 신체에 '스트라이프 무늬'를 그려 넣는 신축성 있는 붕대는 샤넬이 스트라이프 무늬가 들어간 옷감을 사용하는 것으로 유명하다는 사실을 환기했다.

'잉글랜드 시골' 시기에 콕토의 「오르페우스」 의상 제작을 맡았던 샤넬은 주인공 오르페우스와 그의 아내 에우리디케(프랑스 연극계에서 유명했던 부부, 조르주 피토에프Georges Pitoëff와 루드밀라 피토에프Ludmilla Pitoëff가 연기했다)에게 운동복 같은 영국 트위드와 골프 스웨터를 입혔다(샤넬은 당시 애인 웨스트민스터 공작이 입던 평상복[35]에서 영감을 받았다). 아름답고 젊은 여배우 미레유 아베 Mireille Havet가 연기한 죽음의 신은 밝은 분홍색 이브닝드레스를 입고 모피 코트를 걸쳤다. 이 모습을 보고 비평가 앙드레 레빈슨 André Levinson은 불평을 늘어놓았다. "콕토는 타나토스 대신[36] 마드무아젤 샤넬의 옷을 입은 사교계 인사를 데려다 놓았다."

레빈슨의 비평은 샤넬의 작업이 무대에서 힘을 발휘했으며 콕토의 '라이프스타일 모더니즘'과 기묘하게 어울렸다는 사실을 증명한다. 샤넬이 연극 의상을 현대적으로 바꾸었듯, 콕토는 오르페우스 이야기에서 '오랜 세월이 흐르며 생긴 고색'을 제거했다. 샤넬의 골프 복장과 이브닝드레스는 즉시 고대 그리스 신화를 가장 새로운 모습으로 바꾸었다. 하지만 콕토는 고전을 근대적으로 수정하고 이야기에 새로운 인물을 여럿 투입했지만, 고대 그리스의 전설이 품고 있는 정신에 충실했다. 콕토의 오르페우스는

여전히 아내를 되찾기 위해 하데스의 왕국으로 떠나는 시인이며, 그의 시신이 훼손된다는 결말도 달라지지 않았다. 우리가 작품 속 등장인물의 심리와 유년기, 가정생활에 관해 새로 알 수 있는 내용은 전혀 없다. 등장인물들은 현실 세계에서 살아가는 '진짜' 사람이 아니다.[37] 신화는 예측할 수 없이 변덕스러운 인간 본성을 고민하지 않으며, 콕토도 마찬가지였다. 콕토의 연극은 고전 원작과 마찬가지로 인간 개인의 심리가 결여된 영원한 필연성의 왕국[38]에 산다.

그 왕국 안에는 프랑스 모더니스트를 향한 고대의 호소가 깃들어 있었다. 모더니스트들이 변형시킨 고대 그리스 신화는 마음속 내밀한 이야기[39]를 들려주는 대신 바깥의 폭넓은 사회적 주제를 바라보았다. 고전은 콕토와 다른 작가들에게 이미 만들어진 플롯과 상투적인 캐릭터[40]를 새로운 방식으로 재결합하는 데 사용할 연장 세트를 제공했다.

콕토는 오르페우스 전설에 새로운 등장인물을 암시적으로 추가했다. 바로 '코코 샤넬'이라는 캐릭터였다. 샤넬은 무대에 등장하지는 않았지만, 무대에서는 그녀의 존재를 명백하게 느낄 수 있었다. 골프 스웨터와 트위드, 이브닝드레스의 세계는 샤넬의 세계였다. 사실 샤넬은 관객이 그리스 신화 속 전설적인 캐릭터만큼 분명히 인식할 수 있는, 그녀 자신만의 상투적인 캐릭터가 되었다. '샤넬'은 신화에 등장하는 전형적인 인물의 현대판, 모리스 사쉬의 묘사대로 "일종의 기이한 여신"[41]이 되었다.

디아길레프가 1924년에 발표한 팬터마임 발레 「블루 트레인」은 샤넬의 신화적인 캐릭터가 고대 그리스 고전과 상관없는 공연에서도 역시 효과적으로 작용했다는 사실을 증명했다. 샤넬은 이번에도 유명 인사라는 존재감과 무대 의상답지 않은 의상으로 다시 한 번 공연 제작 과정을 지배했다.

디아길레프는 「블루 트레인」을 제작하기 위해 가장 재능이 뛰어난 동료들을 불러 모았다. 콕토가 대본을 썼고, 피카소가 무대의 막에[42] 그림을 그렸으며(가로 11.7미터, 세로 10.4미터인 이 그림은 피카소가 그린 작품 중 가장 크다), 건축가 앙리 로랑스Henri Laurens가 입체파에서 영감을 받아 기울어진 해변 오두막 세트를 디자인했다. 그리고 다리우스 미요Darius Milhaud가 음악을 작곡했고, 브로니슬라바 니진스카가 안무를 고안했다.

디아길레프는 "발레에서 안개와 장막"을 떨쳐 내고 싶다고 말했다. 콕토가 소포클레스의 비극에서 '오랜 세월이 흐르며 생긴 고색'을 벗겨 내고 싶어 했던 것과 마찬가지였다. 그래서 「블루 트레인」은 아크로바틱과 민속춤 동작, 풍자극, 상스러운 팬터마임을 더해 발레를 변화시켰다.

상류층 관객은 아마 눈치챘겠지만, 작품의 제목은 1922년 개통한 호화 열차인 칼레-지중해 급행열차의 별명이었다. 짙은 파란색으로 칠하고 금색 테두리를 둘러서 꾸민 블루 트레인은 객실 전체가 일등석 침대칸이라는 사실로 유명했다. 파리지앵은 파리 북역에서 이 야간열차에 탑승해 식당차에서 5성급 요리를 즐긴 뒤 잠자리에 들었고, 잠에서 깨어나면 생-라파엘과 앙티브, 니

스, 몬테카를로의 암벽과 적갈색 기와를 얹은 지붕, 햇빛을 받아 반짝이는 푸른 지중해를 마주했다. 블루 트레인의 승객 명단에는 윈스턴 처칠, 스콧과 젤다 피츠제럴드Zelda Fitzgerald 부부, 콜Cole Porter과 린다 포터Linda Porter, 찰리 채플린Charlie Chaplin, 영국 왕세자가 자주 포함되었다. 샤넬과 콕토 역시 블루 트레인을 자주[43] 탔다. 근대 유명 인사들이 누리던 호사의 정점이었던 블루 트레인은 신문의 사교란이나 가십난에[44] 빈번히 등장했다.

디아길레프의 발레는 해변을 찾는 여유로운 사람들이 즐기는 깃털처럼 가벼운 로맨스를 다루며 이 가십 기사를 삶으로 끌어왔다. 각 등장인물은 고유한 이름 대신 '핸섬 보이', '테니스 선수', '골프 선수', '수영하는 미녀' 등 일반적인 명칭으로만 불렸다.

샤넬은 '무대 의상'을 만드는 대신 그녀가 판매하는 제품을 직접 모방해서 만든 운동복을 무용수에게 입혔다. 이때도 옷이 춤을 출 때 발생하는 손상[45]을 견딜 수 있을 정도로만 최소한으로 변형했다. 「블루 트레인」은 발레 뤼스 무용수가 평상복을 입고 무대에 오른 첫 번째 작품이었고, 관객은 열광했다.

샤넬은 자신의 유명한 가르손 혹은 톰보이 스타일을 활용해서 무용수 전원에게 중성적인 스트라이프 무늬 저지 의상을 입혔다. 당시 콕토의 새 애인이었던 무용수 안톤 돌린Anton Dolin과 리디아 소콜로바Lydia Sokolova[46](각각 '핸섬 보이'와 '수영하는 미녀'를 연기했다)가 입은 민소매 셔츠와 몸에 꼭 맞는 반바지는 엄청나게 인기를 끌었던 샤넬의 줄무늬 저지 투피스 수영복과 흡사했다. 소콜로바는 샤넬의 더 실용적인 발명품도 자랑스럽게 착용했다. 여

「블루 트레인」의 출연자들. 왼쪽에서 오른쪽으로 레온 보이지코프스키, 리디아 소콜로바,
브로니슬라바 니진스카, 안톤 돌린.

프랑스에서 센세이션을 불러일으킨 테니스 선수 수잔 렌글렝

성이 물속에서 더 편안하게 움직이도록 머리를 감싸는 고무 재질 수영모였다. 소콜로바는 머리에 딱 달라붙는 수영모를 써서 머리카락을 모두 모자 안으로 밀어 넣어 감췄다. 이 수영모는 샤넬의 트레이드마크였던 작은 클로슈Cloche[47]•를 연상시키면서도 무용수의 사내아이 같은 (그리고 약간 '대머리 같은') 외양을 강조했다. 또 소콜로바는 샤넬의 커스텀 주얼리를 변형해서 커다란 '진주'로 만든 단추형 귀고리도 착용했다(사실 진주는 왁스로 코팅한 자기였다).

「블루 트레인」의 다른 캐릭터 둘은 특징을 조금 더 구체적으로 반영하는 의상을 입었다. 이들은 현실 세계의 특정 유명 인사를 연상시키려고 만들어 낸 캐릭터였기 때문이다. 니진스카가 연기한 '테니스 선수'는 올림픽에서 금메달을 땄고 윔블던 테니스 대회에서 여섯 차례나 우승한 프랑스의 테니스 챔피언 수잔 렌글렝Suzanne Lenglen을 직접 가리켰다. 렌글렝도 샤넬처럼 '해방된' 여성이라는 명성을 얻었다. 그녀는 대담하게도 살갗이 다 드러나는 테니스복을 좋아했고, 경기 중 각 세트 사이에 브랜디를 홀짝인다고 알려졌다. 레온 보이지코프스키Léon Woizikovsky가 맡은 '골프 선수'는 골프광으로 유명했고 당시 영국왕립골프협회Royal and Ancient Golf Club의 회장으로 임명된 영국의 에드워드 왕세자를 모델로 삼았다.

니진스카가 무릎 아래까지 내려오는 치마와 반소매 블라우스,

• 1920년대와 1930년대에 여성이 즐겨 쓰던 종 모양 모자

남성적인 넥타이로 구성된 새하얀 투피스 테니스복을 입고, 짧은 '싱글 컷Shingle cut'*으로 자른 머리에 하얀 헤어 스카프를 두르고 나자 수잔 렝글렝과 코코 샤넬의 합성 사진 같은 모습이 되었다. 트위드로 만든 헐렁한 반바지와 풀오버 스웨터를 입은 '골프 선수'는 거의 똑같은 옷을 입은 에드워드 왕세자의 사진을 뚜렷하게 연상시켰다. 다만 보이지코프스키가 입은 옷에는 샤넬 스타일의 특징인 줄무늬가 들어가 있었다.

무대 위에서 코코 샤넬은[48] 공공연히 묘사되지 않았지만, 무대 위에 있는 것이나 다름없었다. 샤넬이 스스로 만들어 낸 신화적이고 '상투적인' 캐릭터는 무대에서 뚜렷하게 존재감을 발산했다. 이런 인상은 샤넬이 새로운 연애를 시작하며 더욱 짙어졌다. 1924년 6월, 「블루 트레인」이 초연했을 때 샤넬은 리비에라 휴양지를 제집처럼 드나들기로 유명했던 웨스트민스터 공작 휴 그로브너에게 한창 빠져 있었다. 가끔 발레 뤼스의 리허설에서 웨스트민스터 공작의 모습이 눈에 띄곤 했다. 또 그는 자주 샤넬을 데리고 몬테카를로에 가서 요트를 타며 주말을 보냈다고 알려졌다.

* 뒷머리를 짧게 치켜 깎은 여성 단발

8
벤더: 유럽에서
가장 부유한 사내

"저건 누구의 요트죠?"
"아마 웨스트민스터 공작의 요트일 거예요. 늘 그러니까요."[1]
― 노엘 카워드Noël Coward, 『사생활Private Lives』

만약 샤넬이 웨스트민스터 공작 2세 휴 리처드 아서 그로브너를 더 일찍 만났더라면, 그와 사귈 형편이 못 되었을 것이다. 샤넬은 아마 처음에는 깨닫지 못했겠지만, 그녀 인생 대부분을 웨스트민스터 공작과 맺을 관계를 위해 훈련하고 있었다. 1923년 둘이 사귀기 시작했을 때 샤넬은 40세였고 공작은 44세였다. 웨스트민스터 공작에게는 매력적인 면이 많았다. 무엇보다도 그는 보이 카펠처럼 영국인이었다. 그리고 그의 국적보다 훨씬 더 결정적인 요소는 놀라운 우연의 일치로 웨스트민스터 공작과 보이 카펠이 결혼으로 인연을 맺은 관계라는 사실이었다. 공작의 이복형제 퍼시 윈덤은 보이 카펠의 아내 다이애나 윈덤 카펠의 첫 번째 남편이었다. 그러므로 웨스트민스터 공작은 카펠의 가계도에 간접적

으로 속해 있는 셈이었다. 샤넬은 이 사실을 두고 웨스트민스터 공작은 보이 카펠이 하늘에서 보내준 선물이 틀림없다고 신비주의적으로 해석했다. "저는 보이가 제게[2] 웨스트민스터를 보냈다고 확신해요."

웨스트민스터 공작은 세속적인 매력도 갖추었다. 그는 샤넬이 만났던 짝 중 가장 부유한 남자였을 뿐만 아니라, 대영제국에서 제일 부유한 남자였다. 어쩌면 유럽 전역에서 가장 부유한 남자였을 수도 있다. 그는 세계 각지에 퍼져 있는 광대한 부동산은 물론 고향 체셔의 이튼 홀을 지나는 이튼 철로까지 물려받았다.[3] 샤넬은 드미트리 로마노프 대공과 연애하면서 황후가 되는 꿈을 꾸었지만, 바람은 허사로 돌아갔다. 이제 그녀는 웨스트민스터 공작과 연애하며 공작부인이 되기를 꿈꾸었고, 가능성은 커 보였다. 공작의 세계를 파괴하거나 지위와 신분을 박탈하는 혁명은 벌어지지 않았고, 공작을 역사라는 태피스트리에 짜 넣는 금실을 잘라 버릴 불의의 사고도 일어나지 않았다. 공작이 태어나면서 얻은 굉장한 재산과 권력은 고스란히 유지되고 있었다.

웨스트민스터 공작은 가족과 친구들 사이에서 언제나 '벤더 Bendor', 혹은 더 친근하게 '벤'이나 '베니'로 불렸다. 벤더라는 별명은 공작이 오래된 귀족적 가치와 취미에 평생 매력을 느낄 뿐만 아니라 그 자신이 태어난 빅토리아 시대에 강력한 애착을 느끼리라는 사실을 예언했다. 별명이 유래한 문구[4] 'Bend'Or'는 원래 공작의 선조가 14세기에 사용했던 문장에 새겨진 왕실의 모토 'azure à bend d'or(황금 띠를 두른 파랑)'에서 기원했다. 이 별명을 처

음 얻은 이는 사실 공작이 아니었다. 가문의 모토를 이름으로 얻는 영예는 말에게 돌아갔다. 그 말은 공작의 할아버지인 웨스트민스터 공작 1세 휴 루퍼스 그로브너Hugh Lupus Grosvenor, 1st Duke of Westminster가 기르던 순종 말이었다(공작 1세의 이름은 별자리인 이리자리 루퍼스에서 따왔다). 벤더 1세는 1880년 엡섬 다운스 더비에서 우승을 차지하며 이름을 떨쳤다. 그때 이름이 똑같은 인간은 겨우 한 살이었다.

어린이 벤더는 겨우 4세 때 아버지 그로브너 백작Victor Alexander Grosvenor, Earl Grosvenor을 잃었다. 4년 후, 당시 32세였던 그의 어머니 시벨 그로브너 백작 부인Sibell Mary Grosvenor, Countess Grosvenor은 24세인 조지 윈덤George Wyndham과 결혼했다. 벤더보다 겨우 열여섯 살 더 많았던 조지 윈덤은 벤더에게 아버지보다는 다정한 큰형처럼 굴었다. 그러자 웨스트민스터 공작 1세인 휴 루퍼스 그로브너가 손자 벤더의 아버지 노릇을 맡았다. 전형적인 19세기 사람이었던 휴 루퍼스 그로브너는 훌륭한 자선 사업과 용기, 그의 할머니 빅토리아 여왕Victoria, Queen of England과 유난히도 가까웠다는 사실로 명성을 얻었다.

휴 루퍼스 그로브너는 작위를 물려받을 손자를 가르치는 데 정성을 쏟았다. 벤더가 살았던 고딕 성 이튼 홀의 아치형 복도에는 토머스 게인즈버러Thomas Gainsborough나 조슈아 레이놀즈Joshua Reynolds, 프란시스코 데 고야Francisco de Goya 같은 대가들이 그린 고전 회화가 걸려 있었다. 그 가운데는 걸출한 그로브너 가문 선조들과 그들이 키웠던 말의 초상화도 있었다. 할아버지가 선대에

살았던 사람과 말의 이야기를 즐겁게 들려주는 동안 어린 벤더는 그림을 물끄러미 바라보았다. 벤더는 웰링턴 공작Arthur Wellesley, 1st Duke of Wellington이 워털루 전투에 타고 나갔던 유명한 말 코펜하겐이나 1860년대 엡섬과 요크, 돈캐스터 더비에서 역경을 모두 이겨내고 우승을 차지한 말 마카로니에 관해서 알게 되었다. 할아버지와 손자는 그림뿐만 아니라 경주마에게도 대단한 열정을 기울여서, 집을 꾸미는 데 죽은 순종 말의 실제 유골을 주요하게 사용했다. 이튼 홀의 샹들리에 아래에는 말의 해골 일부가 달려 있었다. 그로브너 가족은 정말로 말에 미쳐 있었기 때문에, 아장아장 걷던 벤더가 "저도 마카로니의 후손인가요?"⁵ 하고 물어봤을 때 아무도 놀라지 않았다.

벤더는 이런 분위기에서 성장하며 귀족 중의 귀족 같은 사내가 되었다. 할아버지의 기대에 부응하기 위해 평생 분투했던 벤더는 작위와 유산에 헌신하는 삶에 한순간도 소홀할 수 없었다. 가문의 과거 속 전설적인 인물들의 그림자에 가려진 벤더는 (샤넬보다 겨우 네 살 더 많을 뿐이었지만) 절대 20세기에 완전히 들어서지 못한 듯하다. 그의 관심사와 그를 둘러싼 환경은 여전히 19세기에 훨씬 더 깊이 뿌리 내리고 있었다.

188센티미터의 장신에 건장한 체격, 금발과 파란 눈동자, 바닷바람을 맞으며 햇볕에 그을린 피부까지, 노엘 카워드가 "장밋빛으로 빛나는 미남"이라고 묘사했던 벤더는 폴로와 골프, 사냥에 뛰어났고 요트 챔피언이었으며 1908년 런던 올림픽에 모터보트 경주팀⁶ 일원으로 참가했다. 하지만 그는 학업에는 뛰어난 소질

1903년, 웨스트민스터 공작

을 보여 주지 못했다. 보통 정도밖에 안 되는 성적으로 이튼스쿨을 졸업한 그는 케임브리지대학교에 입학하려던 계획[7]을 접고 그 대신 군대에 들어가겠다는 목표를 세웠다.

벤더는 강직했으며 유난히 충성스러웠다. 특히 대영제국과 그가 중요하다고 생각했던 제국의 국제 임무에 헌신적이었다. 그는 제국의 해외 확장 프로젝트를 신성하게 여겼고, 열정을 다해 이런 프로젝트를 진행해야 한다고 생각했다. 이런 신념 덕분에 그는 거의 평생 정치적 역할에 몸 바쳤고, 앨프리드 밀너 경Alfred Milner, 1st Viscount Milner을 열렬히 추종했다. 독일에서 태어나 옥스퍼드대학교에서 교육받은 밀너 경은 '신제국주의New Imperialism'의 카리스마 넘치는 주창자이자 보어전쟁의 주요 설계자 중 하나였고, 영국 제국주의자 중 핵심 인물[8]이었던 세실 로즈Cecil Rhodes의 가까운 협력자이자 자칭 "영국민족의 애국자"였다.

밀너는 양심에 호소하며 사람들을, 특히 청년을 설득하는 데 비상한 재주를 지녔다. 제2차 보어전쟁이 끝나고 영국이 현재의 남아프리카공화국을 점령하자, 밀너는 (주로 옥스퍼드대학교 졸업생) 청년들의 모임을 조직했다. '밀너의 유치원'으로 알려진 이 모임은 전후 남아프리카를 재건하고 흑인 인구를 통치할 체제를 만드는 데 전념했다. 이들이 만든 시스템은 나중에 아파르트헤이트로 발전[9]했다. 밀너의 부관으로 보어전쟁에 참전했던 벤더 역시 밀너의 유치원에 들어갔다. 다만 그는 다른 유치원생보다 지적 능력이 부족[10]해서, 대개 넉넉한 재정 지원을 통해 유치원 활동에 참여했다. 웨스트민스터 공작의 전기를 쓴 작가 마이클

해리슨Michael Harrison은 공작이 밀너 경을 쫓아다니는 팬[11]이 되어서 그와 "감정적이고, 반쯤은 신비주의적인 관계"를 유지했다고 설명했다.

남아프리카에서 복무하던 시절, 벤더는 십 대였지만 훌륭하고 존경스러운 장교였다. 15년 후, 제1차 세계 대전이 발발하자 그는 다시 군대로 돌아갔고 대령으로 승진했다. 1914년, 35세였던 벤더는 그의 군 경력에서 가장 유명한 공훈을 세웠다. 벤더는 장갑차 (그가 손수 설계한 대로 개조한 롤스로이스) 부대를 이끌고 리비아 사막을 150킬로미터나[12] 가로질러서 적군의 화력에 용감히 맞섰고 영국 전쟁 포로 91명을 구출했다.

벤더는 상류층으로서 늘 누릴 수 있는 안락함을 포기하지 않았다. 그는 사막을 건널 때 시종과 전문 정비공들, 제복을 입은 마부, 개인적 용무를 처리해 줄 하인들을 데리고 갔다. 하지만 벤더는 목마름과 굶주림으로 거의 죽어 가고 있던 포로를 모두 구출해 냈다. 그는 이 용맹한 행동으로 영국군 무공 훈장Distinguished Service Order[13]을 받았다.

벤더는 운동선수로서, 군인으로서 업적을 쌓으면서도 오랫동안 다양한 여성과 연애 사업을 벌였다. 그는 쉴라Shelagh라는 이름으로도 알려진 아름다운 콘스턴스 에드위나 콘월리스-웨스트Constance Edwina Cornwallis-West와 결혼했다. 벤더의 첫 번째 결혼 생활은 1901년부터 1919년까지 18년간 이어졌지만 대체로 불행했고, 콘월리스-웨스트 가족의 경제적 요구 때문에 벌어진 언쟁과 벤더의 잦은 외도, 그리고 무엇보다도 부부의 네 살배기 아들 에

드워드Edward George Hugh Grosvenor, Earl Grosvenor가 맹장염 수술을 받고 세상을 뜬 비극적 사건 때문에 엉망이 되었다. 벤더는 첫 번째 아내와 아들을 더 낳지 못했고, 바이올렛 메리 넬슨Violet Mary Nelson과 두 번째로 결혼하고 나서도 아들을 얻지 못했다. 1923년, 영국 언론은 두 번째 웨스트민스터 공작부인이 몬테카를로의 오텔 드 파리에서 남편과 크로스비 부인Mrs. Crosby이라는 사람[14]의 간통 현장을 발견했다고 보도했다.

오텔 드 파리는 벤더에게 더 의미 있는 낭만적 만남의 장소가 되어 주었다. 그는 바로 이곳에서 코코 샤넬을 만났다. 1923년 크리스마스 휴일 기간에 샤넬은 리비에라 지방에서 휴가를 보내고 있었다. 샤넬은 친구이자 뮤즈였던 베라 아크라이트 베이트Vera Arkwright Bate(영국 왕자의 사생아로도 널리 알려진 영국 미인)와 오텔 드 파리에서 머물렀다. 두 여인은 서로를 완벽하게 보완해 주는 벗이었다. 샤넬은 귀족을 대하는 베라 베이트의 편안하고 장난기 어린 태도를 탐욕스럽게 흡수했고, 베라 베이트의 명문가 친구들을 만났으며, 솔직히 말하자면 베라 베이트를 졸라서 중성적인 영국 스타일 드레스[15]를 많이 얻어 냈다. 그 대신 샤넬은 베라 베이트를 일종의 스타일 조언가이자 모델 명목으로 항상 라 메종 샤넬의 급여 대상자 명단에 올려 두었고, 친구가 사교 파티에 갈 때마다 샤넬 의상을 입을 수 있도록 넉넉하게 돈을 지급했다.

벤더는 어느 날 오텔 드 파리에서 레이디 이야 애브디와 드미트리 로마노프 대공, 베라 베이트와 함께 앉아 있는 샤넬을 보았다

(이때쯤 샤넬은 드미트리와 거의 헤어진 상태였다). 그는 샤넬에게 다가가서 함께 춤을 추자고 제안했다. 샤넬은 벤더의 춤 신청을 수락했고, 베라 베이트와 애브디는 서로 눈길을 주고받았다. 이게 무슨 의미일까? 벤더와 베라 베이트는 사촌이었고, 사교 모임에서 자주 만났다. 그래서 며칠 후 벤더가 베라 베이트에게 호기심을 자극하는 코코 샤넬을 다시 만나게 해 달라고 간청하자, 베라 베이트는 안 된다고 거절할 수가 없었다. 베라 베이트는 모나코 항구에 정박해 있는 요트 '플라잉 클라우드'에서 (벤더의 요트는 자주 모나코에 정박해 있었다) 저녁 식사하자는 웨스트민스터 공작의 초대를 샤넬에게 전해 주었다. (나중에 샤넬은 벤더가 자기에게 줄기차게 구애할 때 사실 사촌에게 돈을 주며[16] 도와 달라고 부탁했었다고 폴 모랑에게 넌지시 이야기했다.) 벤더는 리비에라 지역을 아주 좋아했고, 선원 40명을 태운 돛대 네 개짜리 스쿠너Schooner• 플라잉 클라우드를 타고 자주 항해했다. 벤더는 플라잉 클라우드보다 더 큰 배 '커티 삭'도 소유하고 있었다. 커티 삭은 영국 해군 구축함을 개조[17]한 883톤짜리 선박이었고, 인원을 180명까지 수용할 수 있었다.

샤넬은 주저했다. 그녀는 컬렉션과 발레 뤼스의 「블루 트레인」의상을 제작하느라 바빴다. 게다가 샤넬은 벤더가 유명한 바람둥이라는 사실도, 그의 정부가 수두룩하다는 사실도 잘 알았기에 벤더의 애인 목록에 오르고 싶지 않았다. 하지만 그녀는 베라 베

• 돛대가 2~4개 있는 세로돛 범선

이트의 기분이 상할까 봐 초대를 받아들였다. 샤넬은 자기가 벤더에게 무관심하다는 사실을 분명하게 보여 주고 싶었던지, 그와 처음으로 식사하는 자리에 데이트 상대를 데리고 갔다. 그 상대는 바로 드미트리 로마노프 대공이었다. 드미트리가 벤더의 유명한 요트를 보고 싶어 했던 터라 샤넬은 그도 초대받을 수 있도록 손을 썼다.

그날 밤, 벤더는 샤넬에게 푹 빠져 버렸다. 그는 샤넬처럼 극히 독립적이고 카리스마 강한 여성은 거의 만나 보지 못했었다. 게다가 샤넬은 벤더가 "현실 속 사람"이라고 표현하며 가장 매혹적이라고 생각했던 존재, 평민[18]이었다. 저녁 식사 후 배가 해변에 상륙했고, 모두 몬테카를로에 있는 나이트클럽에 춤을 추러 갔다. 밤이 끝날 무렵, 벤더는 샤넬에게 홀딱 반했다.

다음 날 아침, 샤넬의 스위트룸은 꽃으로 넘쳐 났다. 웨스트민스터 공작이 보낸 선물이었다. 샤넬이 파리로 돌아간 후에도, 포부르 생-오노레에 있는 그녀의 집에 정기적으로 꽃다발과 터무니없이 호화로운 보석 선물이 도착했다. 선물 중에는 거대한 에메랄드 원석도 있었다. 심지어 벤더의 편지도 아주 극적으로 도착했다. 벤더는 편지를 샤넬이 아침에 받아볼 수 있는 일반 우편으로 부치지 않고, 잉글랜드에서 배달원을 파견해서 직접 전달하도록 했다. 그는 우편 제도를 신뢰하지 않았고[19] 어떤 편지든 항상 막대한 재산을 사용해서 다른 방식으로 보냈다.

이는 총력을 기울인 구애 작전이었다. 하지만 세속적이고 정열적인 귀족이 노골적으로 구애해도 샤넬은 그에게 거리를 두었다.

그녀는 평판이 아주 끔찍했던 이 유부남을 미심쩍게 생각했다. 샤넬은 첩이 된다는 것이 어떤 의미인지 알았고, 아무리 화려하게 지낼 수 있다고 하더라도 그런 삶으로 돌아갈 생각이 없었다. "그 공작 때문에 무서워요."[20] 샤넬이 이야 애브디에게 털어놓았다. 선물은 계속 도착했다. 벤더는 개인 소유 과수원에서 기른 과일, 이튼 홀에 있는 온실에서 (정원사 수백 명이 이곳에서 일했다) 손수 딴 난초와 백합도 샤넬에게 보냈다. 심지어 그는 스코틀랜드 영지를 흐르는 시내에서 낚시로 잡은 연어를 은밀히 파리행 비행기에 실어서 신선한 상태로 보내기까지 했다.

샤넬이 거절할수록 벤더는 더 매달렸다. 그가 파리에 올 때 임시로 머무는 숙소(카스틸리오네 거리 7번지에 있는 오텔 로티의 스위트룸)는 방돔 광장에서 겨우 한 블록 떨어져 있어서, 그는 파리를 방문할 때마다 샤넬을 보러 가려고 했다. 그는 심지어 「블루 트레인」 리허설에도 참석했다. 그러자 언론은 웨스트민스터 공작과 코코 샤넬의 연애 가능성을 점치는 기사를 내기 시작했다. 결국, 샤넬은 세르 부부와 세르주 리파르, 모리스 사쉬 등 예술가 친구들과 함께하는 저녁 식사 자리에 벤더를 초대했다. 그날 저녁은 실망스럽게 끝났다. 벤더는 근대 미술이나 음악에 관해[21] 아는 바가 별로 없었고 대화에 거의 끼지 못했다. 무지를 인정할 사람도 아니었고 지적 호기심이 강한 사람도 아니었던 벤더는 오히려 거들먹거렸다. 그리고 콕토에게 자기가 기르는 개에 관한 이야기를 써서 돈을 더 벌어볼 생각이 없냐고 제안했다. 샤넬의 친구들은 오만하게 구는 샤넬의 새 구애자[22]에게 화가 나서 발끈했다.

하지만 아니나 다를까 벤더의 매력이 샤넬을 무장 해제시켰다. 1924년 봄에 벤더는 샤넬에게 다시 플라잉 클라우드에서 저녁 식사하자고 초대했고(이번에는 비아리츠 근처였다), 샤넬은 초대를 받아들였다. 그날 밤 요트에 탑승한 손님은 모두 100명이었지만, 파티가 끝나고 배에서 내린 손님은 99명뿐이었다. 벤더의 지시를 받은 선장은 한밤중 항해를 시작했다. 별이 수놓인 밤하늘 아래서 벤더와 샤넬은 밤새도록 요트에 남는 조건으로 비용을 지불받은 개인 오케스트라가 연주하는 곡에 맞춰 춤을 추었다.

만약 샤넬이 여전히 유부남을 만나는 일을 꺼림칙하게 여겼다고 하더라도, 그녀는 그런 감정을 제쳐 두었다. 아직 바이올렛 메리 넬슨이 법률상 웨스트민스터 공작부인이었지만, 샤넬과 벤더는 함께 사교 파티를 자주 열기 시작했다("바이올렛 대신 코코가 여기에 있소." 처칠은 샤넬과 벤더와 함께 연어 낚시 파티[23]에 참석한 후 아내에게 이렇게 편지했다). 이 어색한 상황은 1년 안에 저절로 해결되었다. 물론 험악한 순간이 없지는 않았다. 1924년 8월, 『뉴욕타임스』는 웨스트민스터 공작 부부가 곧 이혼한다는 소식과 아직 이혼 합의가 완전히 결정되지는 않았지만 공작부인이 이튼 홀에 들어가는 것조차 공작이 금지했다는 소식을 전했다. 바이올렛 메리 넬슨은 언론과 인터뷰하며 바람둥이 남편을 신랄하게 비난했고, 남편이 자기를 "집 없는 사람"으로 만들었다고 주장했다. 하지만 벤더는 다시 한 번 결혼에서 탈출했다. 곧 벤더와 샤넬의 관계가 언론의 관심을 더 많이 끌었다. 1924년 10월 13일, 영국의 『데일리 익스프레스Daily Express』에 실린 기사는 다음 웨스트민스

터 공작부인이 "거대한 파리 쿠튀르 하우스를 이끄는[24] 영리하고 매력적인 프랑스 여성"일 것이라고 추측했다.

샤넬은 속마음을 한 번도 입 밖에 낸 적이 없지만, 틀림없이 웨스트민스터 공작과 결혼할 가능성을 믿었을 것이다. 그렇지 않다면 왜 성의 안주인이 되는 삶에 뛰어들었겠는가? 벤더와 함께 산다는 것은 땅으로, 바다로, 이 집에서 저 집으로 쉼 없이 여행하는 벤더를 따라다니는 것과 영국 귀족 사회의 사교 기술과 스포츠를 연마해야 한다는 것을 의미했다. 벤더는 단순히 영지를 방문하고 둘러보는 일[25]에도 시간을 많이 빼앗겼다.

벤더가 소유한 수많은 토지와 건물 중에서 벤더와 샤넬이 가장 자주 방문했던 곳은 네오 더치 양식으로 지은 샤토 드 울자크였다. 이 성은 보르도와 비아리츠 사이에 있는 프랑스 랑드 지방의 미미장이라는 마을 호숫가에 자리 잡고 있었다. 샤토 드 울자크 주변에 펼쳐진 숲에는 야생 사냥감, 특히 야생 돼지가 많았다. 샤넬은 이곳에서 사냥 기술을 갈고닦았고, 살바도르 달리Salvador Dalí, 찰리 채플린, 앤서니 이든 경Robert Anthony Eden, 1st Earl of Avon, 데이비드 로이드 조지 같은 저명한 손님들도 자주 성에 방문해서 함께 사냥을 즐겼다. 또 샤넬은 이곳에서 처음으로 윈스턴 처칠을 만났다. 벤더와 처칠은 보어전쟁에서 만나 친분을 쌓았고, 정치적 견해는 서로 달랐지만 평생 가까운 친구로 남았다.

처칠은 미미장의 샤토 드 울자크를 방문하는 일을 특히나 좋아했다. 아마추어 화가이기도 했던 그는 이 성의 빛에서 영감을 얻었다. 또 그는 샤넬에게 깊은 인상을 받아서, 어느 주말을 샤토 드

울자크에서 보내고 아내에게 편지를 쓰며 샤넬에 관해 이야기했다. "그 유명한 코코가[26] 나타났고 나는 그녀가 아주 좋아졌소. 베니가 이제까지 만나 본 여자 중에 가장 능력 있고 쾌활하고 개성이 강한 여성이오. 그녀는 온종일 정력적으로 사냥하고 저녁 식사를 든 다음 자동차를 타고 파리로 돌아가오. 오늘은 끝없이 늘어선 마네킹이 입고 있는 드레스를 살펴보고 매만지느라 바빴소." 훗날 샤넬은 벤더와 사귈 때 "차분하게 지냈다"라고 말했지만, 처칠의 편지는 샤넬이 파리의 쿠튀리에르와 수련 중인 공작부인[27]이라는 이중생활을 유지하느라 얼마나 정신없이 바쁘게 지냈는지 잘 보여 준다.

하지만 때때로 샤넬의 직업 생활과 시골 생활은 서로 뒤섞였다. 미미장의 샤토 드 울자크는 처칠이나 다른 거물뿐만 아니라 더 평범한 방문객들도 맞이했다. 바로 샤넬의 직원들이었다. 벤더는 샤넬의 스튜디오에 수없이 방문하면서 샤넬 밑에서 일하는 재봉사나 프티 망Petites mains('작은 손'이라는 뜻의 재봉 수습공)에게도 관심을 보였고, 노블레스 오블리주 정신을 발휘해서 샤넬에게 직원들이 미미장의 집을 휴가지로 사용[28]할 수 있게 해 주자고 제안했다. 샤넬은 직원의 권리에 특별한 관심을 거의 보이지 않았지만, 벤더의 제안을 받아들였고 유급 휴가 제도를 시행한 최초의 디자이너 중 하나가 되었다. 샤넬이 벤더와 사귀던 시절 내내, 샤넬 하우스의 수석 재봉사들[29]은 미미장의 수렵 별장에서 2주간 머무르며 주변의 아름다운 경관에 감탄하고 지역의 사냥감으로 요리한 훌륭한 음식을 맛보면서 휴가를 즐겼다.

벤더는 프랑스 북부 해안에서 휴가를 보낼 때면 노르망디의 생-상스에 있는 집으로 갔다. 생-상스는 과거 샤넬의 활동 무대였던 도빌과 가까웠다. 벤더는 그레이트브리튼에서 생-상스에 갈 때면, 개인 연락 열차를 타고 사우샘프턴 항구까지 가서 영국해협을 건넌 다음 전설적인 오리엔트 특급 열차에 개인 철도 차량을 연결해서 생-상스까지 가곤 했다. 또 지중해의 햇살을 받고 싶을 때는 자주 코트다쥐르에 있는 별장을 빌렸고, 요트를 타고 칸과 몬테카를로까지 갔다.

어려서부터 요트를 탔던 벤더는 바다를 유달리 좋아했고, 연인이 배에 어떻게 반응하는지 살펴보며 그들의 패기를 가늠하곤 했다. 그는 돌풍에 겁을 집어먹거나 뱃멀미에 굴복해서 영원히 해안을 떠나지 않겠다는 숙녀를 적지 않게 보았다. 샤넬은 헤엄치는 법을 한 번도 배운 적이 없었고 항해가 지루하다고 생각했다. 하지만 새로운 사회적 상황이 요구하는 바를 파악하는 데 언제나 능숙했던 샤넬은 멀미도 하지 않았고, 흔들리는 배에서 잘 걸어다니는 법도 빨리 깨우쳤다. 샤넬은 커티 삭이나 플라잉 클라우드에 승선해서 단 한 번도 비틀거린 적이 없었다. 심지어 폭풍이 거세게 몰아칠 때도 잘 버텼다. 벤더는 샤넬에게 "가장 아끼는 캐빈 보이Cabin boy[30]•"라는 별명을 붙여 주었다.

샤넬은 영국에서도 벤더를 따라다니며 그의 수많은 영지를 방문했다. 런던에서는 그로브너 스퀘어에서 살짝 벗어난 데이비스

• 선실Cabin에서 일하는 급사

8. 벤더: 유럽에서 가장 부유한 사내 329

스트리트에 있는 대궐처럼 으리으리한 버든 하우스에 묵었다. 스코틀랜드 하일랜드에서는 로즈홀 하우스에서 지내며 근처 캐슬리강에서 뇌조 사냥과 연어 낚시를 즐겼다. 인버네스에서 북쪽으로 80킬로미터 떨어진 서덜랜드에 있는 로즈홀 하우스는 방이 스무 개나 되는 대저택이었다. 벤더는 샤넬과 사귀기 시작하고 얼마 후에 이 휴가용 별장을 사들였다. 그는 관대함과 샤넬의 재능을 향한 존경을 보여 주려고 샤넬에게 집을 취향대로 다시 꾸며 보라며 실내 장식을 모두 맡겼다. 곧 낡은 시골 저택은 샤넬만의 모던한 감수성을 고스란히 품게 됐다.

샤넬은 화려하게 장식된 앤티크 벽난로를 모두 치우고 나무로 만든 단순한 벽난로를 들여놓았다. 또 손님을 맞는 응접실은 전부 크림색과 베이지색, 풀색 같은 중간 색조 벽지로 다시 도배했다. 벤더와 함께 쓰는 침실에는 손으로 하나하나 꽃무늬를 그려 넣은 프랑스산 벽지를 발랐다. 또 샤넬은 스코틀랜드 하일랜드에 프랑스의 세련된 문화를 하나 더 들여왔다. 그녀는 저택 2층 안방에 딸린 욕실에 비데를 설치했다. 이 비데는 스코틀랜드 최초의 비데[31]로 알려졌다. 그러니 어떻게 샤넬이 미래에 이 저택(그리고 다른 모든 저택)의 안주인이 될 것이라고 상상하지 않을 수 있었겠는가?

샤넬과 벤더는 주로 잉글랜드 체셔에 있는 이튼 홀에서 지냈다. 샤넬은 제멋대로 뻗어 있는 이 성과 성에 딸린 대지에서 귀족 생활을 배우고 익히는 집중적인 수습 기간을 완수했다. 로엘리아 폰슨비Loelia Ponsonby는 이튼 홀이 "집이 아니라 마을"이라고 말했

다. 훗날 세 번째 웨스트민스터 공작부인이 된 폰슨비는 이튼 홀을 아래처럼 묘사했다.

나는 이튼 홀을 보고 나서, 전반적으로 이곳이 사방으로 뻗어 있는 건물들의 복합체라는 인상을 받았다. 광대한 중심 건물은 프랑스 성 양식으로 지어졌고, 우뚝 치솟아 다른 건물을 전부 내려다보는 종탑은 런던의 빅벤만큼 높아 보였다. 뜰 한가운데에 있는 장식용 못 중앙에는 어마어마하게 큰 청동 기수상이 서 있었다. 손목에 매를 얹은 이 기수상이 연못물 위에 비쳤다. 저 멀리 건너편은 금박으로 화려하게 장식된 철책과 대문으로 둘러싸여 있었다. 대문 너머에는 양편에 가로수가 이중으로 심겨 있는 너른 길이 멀리까지, 사실상 체셔 시내까지 뻗어 있었다. (…) 장대하고 화려한 광경에 눈이 아찔해진 나에게 이튼 홀은 동화에나 나오는 왕궁처럼 보였고, 이곳에 백마 탄 왕자님이 살고 있을 것 같았다.[32]

어쩌면 폰슨비는 귀족 출신이었기 때문에 이튼 홀을 보고 느낀 경이로움을 인정할 수 있었을 것이다. 늘 더 조심스러웠던 샤넬은 이튼 홀을 "동화에나 나오는 왕궁"에 비유하지 않았을 것이다. 그 대신 샤넬은 이튼 홀을 보면 "월터 스콧 경Sir Walter Scott의 소설[33]에 나오는 고딕 스타일"이 떠오른다고 묘사했다. 그 당시 샤넬은 대단한 특권층의 생활에 익숙했지만, 웨스트민스터 공작과 함께 하는 생활은 전혀 다른 규모였다. "저는 그와 함께 지내면서[34] 세상이 다시는 못 볼 사치를 알게 됐어요."

이튼 홀에서 벌어지는 술자리에는 손님이 60명이나 그 이상 참

석했고, 만찬이 끝나면 희극배우나 복화술사의 공연이 이어졌다. 공연이 끝나면 모두 춤출 수 있도록 오케스트라가 무도곡을 연주했다. 샤넬이 발레 뤼스와 협업했던 경험은 이렇게 다양하게 공연을 즐기는 환경에서 쓸모가 있었다. 그녀는 무대 의상 작업 덕분에 특정한 상황에 맞춘 의상의 힘을 알아보는 세련된 안목을 기를 수 있었다. 새롭게 이튼 홀의 안주인 역할을 맡은 샤넬은 춤을 출 때 입을 이브닝드레스를 여러 벌 만들었다. 샤넬이 움직일 때마다 옷에 달린 여러 겹의 실크 프린지가 공중으로 나부끼며 하늘을 나는 새 같은 분위기를 더했다. 샤넬은 재봉사들을 시켜서 똑같은 단색 드레스[35]를 검은색, 흰색, 빨간색, 깊은 푸른색으로 여러 벌 만들었다.

이튼 홀의 드넓은 석조 복도 수백 개 중에는 고대 로마인 흉상을 늘어놓은 갤러리와 말 초상화를 전시한 갤러리, 책이 만 권이나 꽂혀 있는 서재가 있었다. 우아하게 손질된 대지에는 호수와 정원, 숲이 여러 군데 있었고, 벤더가 소중하게 여기는 온실에는 희귀한 식물이 가득했다. 늘 부지런한 학생이었던 샤넬은 이튼 홀의 지도를 열심히 공부했지만, 길을 잃기 일쑤였다. 하지만 샤넬은 그런 일에 개의치 않았다. 화려한 이튼 홀에서도 단순하고 소박한 매력을 찾아냈기 때문이었다. 그녀는 고요한 대지를 오랫동안 거니는 일이나 호수에서 벤더와 함께 노를 저으며 배를 타는 일, 산책하다가 멈춰 서서 들꽃을 꺾어 모으는 일을 아주 좋아했다. 사색적인 시골 생활은 이상하게도 친숙하고 아늑하게 느껴

졌고, 오바진 수녀원에서 살던 시절을 일깨워 줬다.

실제로 이튼 홀과 소박한 수녀원은 서로 닮아 있었다. 이튼 홀에도 수녀원에도 높은 석벽과 소리가 웅웅 울려 퍼지는 긴 대리석 복도, 눈길을 잡아끄는 중세 계단이 있었고, 건물은 야트막하게 경사가 져 있는 너르고 푸른 언덕에 자리 잡고 있었다. 샤넬은 감히 온실로 들어가서 꽃을 꺾었고, 정원사 부대는 이 모습에 깜짝 놀랐다. 샤넬은 꺾어 온 꽃을 화병에 꽂아서 성 곳곳을 장식했다. 이제까지는 누구도 꽃을 성 내부로 들인다는 생각을 하지 못했었다. 또 온실에서 딸기를 발견했던 샤넬은 벤더를 데려가서 딸기를 땄고, 햇빛이 비치는 그 자리에서 딸기를 함께 먹었다. 벤더는 온실에서 딸기가 자란다는 사실을 전혀 모르고 있었다. 샤넬은 자기가 얼마나 멀리서 왔는지, 얼마나 다른 사람인지 보여 주는 벤더와 함께 이렇게 소박한 기쁨을 마음껏 누릴 수 있었다. 그녀는 조카 앙드레 팔라스(당시 런던 메이페어에서 살며 샤넬의 런던 사업을 경영하고 있었다)와 이제 막 걸음마를 배우는 종손녀 가브리엘을 이튼 홀로 자주 초대했다. 샤넬은 가브리엘의 대모[36]가 되었고, 벤더는 대부가 되어 달라는 부탁을 승낙했다. 행상의 증손녀인 어린 가브리엘은 유창한 상류 계급의 영어로 샤넬과 벤더를 '코코 고모'와 '베니 삼촌'이라고 부르며 둘의 손을 잡고 이튼 홀의 푸른 잔디밭에서 뛰어놀았다. 샤넬과 벤더, 가브리엘은 누가 보아도 매력적인 가족 같은 모습이었다. 벤더는 이런 상황에 푹 빠져서[37] 행복에 겨워하는 듯했다.

샤넬은 이튼 홀에서 느긋하고 자유로운 생활을 즐기며 기쁨을

누렸다. 이튿 홀 생활은 그녀가 발장의 샤토 드 르와얄리유에서 먼저 경험해 본 고성 생활과 좋은 방향으로 대조적이었다. 샤토 드 르와얄리유에서 샤넬은 발장이 부르면 언제든 달려가야 하는 첩이었다. 게다가 이튿 홀의 하루 시간표는 다른 귀족 친구들의 시골 별장에서 지키는 일정과도 아주 달랐다. 다른 귀족의 저택에서는 식사 시간과 오후 다과 시간, 테니스 시합 시간 등이 미리 정해져 있었지만, 웨스트민스터 공작의 저택에서는 시간을 원하는 대로 사용할 수 있었다.

"저는 너무 맹렬하게[38] 살았었어요. (…) 웨스트민스터와 함께 있을 때는 할 게 아무것도 없었죠. (…) 야외에서 인생을 즐겼답니다." 샤넬이 마르셀 애드리쉬에게 말했다. 샤넬은 공식적인 공작부인이 아니었지만, 저택의 하인과 직원 수백 명에게 이튿 홀의 절대적인 안주인으로 대접받았다. 샤넬은 이튿 홀 생활과 그곳에서 새로 맡은 역할을 점차 편안하게 느꼈다. 샤넬은 성의 현관에 있는 커다란 계단 발치에 세워둔 골동품 갑옷을 특히 좋아했다. 아마 먼 옛날에 벤더의 선조가 입고 전장에 나갔을 유물이었다. 샤넬에게 텅 빈 철제 갑옷은 그녀를 반갑게 맞아 주는 토템처럼 보였고, 살아 움직이는 것 같았다. "아무도 저를 보지 않고[39] 있다는 게 확실할 때면 갑옷에 다가가서 악수하곤 했어요." 샤넬이 샤를-루에게 말했다. "그는 제게 친구 같은 존재가 되었죠. 그가 젊고 잘생겼다고 상상했어요." 샤넬은 한때 갑옷을 입었던 사람이 되살아나서 다시 갑옷을 입었다고 상상했던 것처럼, 자신도 새롭지만 아주 오래된 세상에 놓여 있다고 상상했다. 낭만적인 일이

었다. 부유하고 유명하고 독립적이며 마흔을 훌쩍 넘긴 코코 샤넬은 빛나는 갑옷을 입은 기사를 여전히 열망했다.

샤넬은 벤더가 자기와 마음이 잘 맞는다는 사실을 알아차렸다. 샤넬은 그동안 자기 자신을 너무도 철저하게 다른 존재로 바꾸어 오면서 그 어디에도 소속감을 느끼지 못했고 마음속 깊이 외로워하고 있었다. 그녀는 벤더에게서 비슷한 면을 발견했다. "그는 사람들을 별로 좋아하지 않았어요." 그녀가 모랑에게 이야기했다. "동물과 식물을 더 많이 좋아했죠." 정말이었다. 웨스트민스터 공작은 이국적인 동물을 수집했고, 애완동물로 삼아서 여러 저택에서 나눠 키웠다. 노르망디에 있는 생-상스에서는 브라질 기니피그 한 마리를 키웠고, 스코틀랜드 영지에서는 히말라야 원숭이를 여러 마리 키웠다. (샤넬은 평생 새하얀 자기로 만든 작은 원숭이 조각상을 아파트에 진열해 두었고, 자주 손에 쥐고 있거나 식사하는 테이블에 얹어 두려고 고집했다. 이 원숭이 조각상이 무슨 의미인지 아무도 몰랐지만, 벤더가 키웠던 특이한 애완동물[40]을 생각나게 해 줬던 것 같다. 물론 발장도 원숭이를 한 마리 키우기는 했었다.)

샤넬은 애인의 기이한 버릇 아래 숨어 있는 외로움을 보았다. 샤넬은 벤더가 "재산 때문에 고립"[41]되어 있었다고 말했다. 귀족 계급의 가식에 질리고 짜증이 난 벤더는 친구들의 위선을 조롱하려고 거리낌 없이 짓궂은 장난을 꾸며 냈다. 로엘리아 폰슨비는 남편이 가끔 귀한 고급 브랜디 병을 싹 비우고 구정물을 채워 놓곤 했다고 말했다. 이때 벤더는 술병에 붙어 있는 라벨은 건드리지 않았다. 그런 다음 아무것도 모르는 손님들이 '최고급 빈티지

브랜디'를 마시고[42] 있다고 철석같이 믿고 황홀해 하는 모습을 지켜보며 즐거워했다. 이 일화에서 벤더는 샤넬과 같은 면을 한 가지 더 보여 줬다. 둘 다 적절한 상표가 욕망을 지배한다는 사실을 이해했다. 그가 귀족 계급에 느꼈던 권태감은 샤넬이 귀족 계급에 느꼈던 분노와 완벽하게 맞물렸다.

벤더의 정치사상도 샤넬의 마음을 끌었다. 자기에게 일종의 '천부적' 우월성을 부여해 주며 미천한 사회적 지위를 상쇄할 철학이라면 무엇이든 관심을 보였던 샤넬은 벤더가 앨프리드 밀너 경의 인종 차별적 애국주의를 신봉하는 모습을 보고도 전혀 꺼림칙하게 생각하지 않았다. 게다가 샤넬은 드미트리 대공을 만나며 초기 파시즘을 접했기 때문에 벤더가 심각하게 경도되었던 피상적이고 귀족적인 반유대주의에 익숙했다.

예를 들어, 1927년에 벤더는 절친한 친구 처칠에게 신선한 스코틀랜드 연어를 선물로 보내면서 물고기의 "표정이 우리 유대인 친구들을[43] 닮았다"라고 적은 짧은 편지를 함께 부쳤다. 역사에서 대체로 그랬듯, 이런 상류 계급의 가벼운 반유대주의는 서서히 더 불안하고 충격적인 수준으로 바뀌었다. 폰슨비는 벤더가 '유대인의 피가 잉글랜드 귀족 가문의 혈관에 정확히 얼마나 흐르고 있는지 알려 준다'는 『유대인 신상기록The Jews' Who's Who』을 갖고 있었다고 말했다. 벤더는 그 책을 자물쇠로 잠근 상자 속에 조심스럽게 보관했다. "그이가 유대인이 도둑을 보내서[44] 그 책을 훔치려 한다고 생각했는지 전혀 알 수 없었다. 또 그는 내가 반유대주의 공포를 공유하지 않는다는 사실을 알았는데, 내가 그런

일을 꾸몄다고 의심했는지도 모른다."

벤더가 핏줄로 이어지는 유대인 신분에 관심을 두었던 것을 고려해 볼 때, 그가 제2차 세계 대전 직전 몇 해 동안 (이때 벤더와 샤넬은 이미 헤어진 후였지만, 계속 좋은 친구 관계를 유지했다) 나치에 동조하며 맹렬하게 반유대주의를 내세웠던 영국 단체 '라이트 클럽The Right Club'과 '링크The Link'에 깊이 관여했다는 사실은 놀랍지 않다. 두 단체 모두 유대인이 경제적 음모를[45] 꾸며서 영국이 독일과 전쟁을 벌이게 한다는 주장을 적극적으로 홍보했다.

벤더의 친나치 활동은 1930년대 내내 점점 활발해졌다. 1939년까지 그는 제3 제국과 은밀히 내통하고 있던 영국의 저명인사 모임과 협력했다. 이 모임은 "어떤 대가를 치러서도 지켜야 할 평화"를 확보하기 위해 독일의 요구는 무엇이든 전부 들어주어야 한다고 믿었다. 벤더의 오랜 친구였던 레이디 다이애나 쿠퍼('더프' 쿠퍼의 부인)는 회고록에 벤더가 정치적·인종적 견해를 밝혀서 친구들에게 큰 충격을 주었던 일화를 남겼다. "그는 우리가 아직[46] 전쟁 중이 아니라는 사실에 크게 기뻐하며 유대인을 매도하고 독일인을 찬양하는 말로 이야기를 시작했다. (…) 우리가 아돌프 히틀러Adolf Hitler의 가장 좋은 친구라는 사실을 어쨌든 히틀러도 안다고 덧붙였을 때는 화약고를 터뜨려 버린 것이나 다름없었다. (…) 다음 날 벤더는 한 친구에게 전화해서 만약 전쟁이 터진다면 전부 유대인 때문이라고 말했다."

당시 해군 장관이었던 처칠은 공직자도 아닌 벤더가 제멋대로 외교 업무를 하고 다닌다는 소문을 듣고, 그를 강하게 질책하는

편지를 써서 보냈다. 처칠은 영국 정부의 공식적 활동에 반대되는 일을 계속한다면 위험해질 것이고 정치적 보복[47]을 당할 수도 있다고 경고했다. 이후 벤더는 여생 내내 조국에 반역했다는 비난에 시달려야 했다.

벤더의 정치사상은 그가 샤넬과 만나던 시절에 이미 굳게 형성되어 있었다. 그러므로 샤넬이 드미트리 로마노프 대공의 사상과 본질상 다르지 않았던 벤더의 정치적 견해에 상당히 노출되었으리라는 추측은 아마 틀림없는 사실일 것이다. 샤넬은 (보이 카펠과 피에르 르베르디라는 드문 경우를 제외하면) 가장 반민주적이고 인종 차별적인 정치사상을 옹호하는 남성들에게 매력을 느꼈다.

샤넬은 벤더의 상류층 세계에 아무 문제 없이 적응하려면 영어를 배워야 한다는 사실을 깨달았다. 처음에 샤넬과 벤더는 대개 프랑스어로 대화를 나눴다. 벤더의 프랑스어 실력은 그럭저럭 쓸 만했다. 하지만 샤넬은 이튼 홀에 안락하게 자리 잡자 벤더의 비서 중 한 명(직위가 모호했던 중요하지 않은 젊은이)에게 개인적으로 영어를 가르쳐 달라고 설득했다. 그리고 벤더에게는 영어 수업을 비밀로 해 달라고 간청했다.

그 젊은이는 웨스트민스터 공작을 속이는 것이 불안했지만 샤넬의 제안을 받아들였고 교습료도 따로 받았다. 언어 습득에 성공하려면, 특히 성인이 되어서 새로운 언어를 배우려면 예민한 청력과 모방 능력, 총명함을 갖추어야 한다. 샤넬은 이 세 가지 재주를 모두 갖추었고 빠르게 영어를 배웠다. 하지만 샤넬은 몇 달

동안 알맞은 시기를 엿보며 벤더와 그의 친구들에게 늘어난 영어 실력을 감추었다. 영리하게도 그녀는 벤더와 친구들 간 대화를 잘 이해하지 못하는 척하면서 당혹스러운 문법 (혹은 사교) 실수를 저지를 걱정 없이 영어라는 새로운 세계를 자유롭게 공부했다. 마침내 샤넬과 벤더는 둘의 모국어를 섞어서 소통했다. "우리는 절반은 영어로[48], 절반은 프랑스어로 이야기했어요."

샤넬은 영국의 언어뿐만 아니라 영국의 스타일까지 열심히 받아들였다. 벤더의 세계는 샤넬에게 영국 귀족의 절제된 우아함과 과시를 꺼리는 고상한 태도, 포근하고 편안한 옷감, 스포츠 의류, 전통을 경외하는 자세를 소개했다. 벤더는 샤넬에게 값비싼 보석만 선물했을 뿐만 아니라(그는 카르티에를 가장 좋아했다), 에나멜을 입힌 작은 보석함 세 개처럼 더 약소한 선물도 주었다. 샤넬은 이 보석함을 항상 화장대 위에 올려 두었다. 이 보석함은 에나멜이 칠해진 뚜껑을 열면 순금으로 된 내부가 드러났다. 겉으로만 봤을 때는 안이 순금이라는 사실을 알 수 없었다. 가장 귀한 면을 은근하게 보여 주는 보석함을 보고 샤넬은 '숨겨 둔 호사스러움 Luxe caché'이라는 개념을 배웠다. 그녀는 이 철학을 활용해서 옷단 안에 금박을 입힌 체인을 바느질하거나, 단순한 트렌치코트 안쪽에 호화로운 모피를 숨겨두거나, 특별할 것 없어 보이는 울 재킷에 광택이 돌고 화려한 무늬를 인쇄한 실크를 안감으로 댔다. "호사스러움은 거의 눈에 보이지 않아야 해요.[49] 그 대신 반드시 느껴져야 하죠." 샤넬이 수십 년 후 인터뷰에서 말했다. "럭셔리는 안팎을 뒤집어서 안락의자에 던져두는 코트 같은 거예요. 안이

바깥보다 더 가치 있죠." 샤넬은 디자인에 '숨겨 둔 호사스러움'을 더해서 안목이 부족한 사람들은 알아차릴 수 없는 미묘한 단서를 파악하고 그 진가를 이해하는 전문가 집단, 패션 엘리트층을 만들어 냈다(또한 '숨겨 둔 호사스러움'은 시골 출신이라는 외면 안에 놀랍도록 화려하고 야심 찬 내적 자아를 감추고 있는 소녀에게 잘 어울리는 개념이었다).

벤더는 만들어진 지 20년이나 지나서 부드러워진 트위드 옷과 빛이 바랜 골프 스웨터를 입었을 때만 편안하게 느꼈고, 샤넬에게 오래 입어서 낡은 옷의 아름다움을 일깨워 주었다. 그는 가장 오래된 구두를 좋아했고, 시종에게 새 양말이 부드러워지도록 며칠 동안 물에 담가 두라고 시켰다. 샤넬은 벤더가 25년 동안 똑같은 재킷[50]을 입었다고 이야기했다.

샤넬이 1924년부터 1931년까지 제작한 컬렉션은 벤더가 불어넣은 영감을 잘 보여 주었다. 운동복에서 영감을 받아 남성복처럼 만든 트위드 재킷, 타탄 직물을 활용한 옷, 헤더 울Heathered wool•로 짜고 페어 아일Fair Isle•• 무늬를 넣은 골프 스웨터, 하운드투스 무늬 폴로 코트와 반바지, 금박 단추를 단 선원복 스타일 피 코트 등 컬렉션 의상은 벤더가 요트를 탈 때 입던 옷을 본떠서 제작했다. 샤넬이 새로 제시한 잉글랜드 시골 룩은 큰 성공을 거뒀다. 스

• 여러 색실을 섞어서 짠 모직물. 색색의 헤더 꽃이 흐드러져 있는 스코틀랜드 황야를 떠올리게 하는 데서 이름이 비롯했다.
•• 다채로운 색깔의 기하학적 문양이 특징인 가로줄 무늬로, 스코틀랜드 북방의 페어 아일섬에서 스웨터나 조끼를 만들 때 이 무늬를 넣었다.

코틀랜드 하일랜드에서 열린 세련된 사냥 모임[51]을 다루는 『보그』 기사에는 "색깔이 자연스러운" 샤넬의 슈트를 입은 에두아르드 로스차일드 남작 부인의 사진이 실렸다. 1928년에 발표한 이 기사에서 『보그』는 "트위드로 만든 옷은[52] 실용적인 아름다움과 아름다운 실용성을 동시에 보여 주었다"라고 단언했다. 같은 해, 『타임Time』은 샤넬의 성공 신화를 연대순으로 기록한 기사를 실었다. "G. ('코코') 샤넬의 명성은[53] 전쟁 이후 차츰 커졌다. 그녀는 스웨터 덕분에 이름도 널리 알릴 수 있었고 막대한 재산도 쌓을 수 있었다. 소년 같은 느낌을 풍기는 가벼운 스웨터는 수많은 미국과 영국 여성의 운동복이 되었다. [하지만] 샤넬의 이야기는 미스터리에 싸여 있다." 늘 그랬듯, 과거사를 둘러싼 안개는 샤넬의 이미지를 매력적으로 보이게 할 뿐이었다.

샤넬의 사업에 언제나 열정을 쏟았던 벤더는 스코틀랜드 하일랜드에 있는 방직공장 한 군데를 마련하여 샤넬이 원하는 대로 사용할 수 있게 해 주었다. 샤넬은 여성 의류, 특히 여성스러운 스웨터[54]를 만들기에 더 적합한 신축성 있는 옷감이 필요해서 공장과 협의해 더욱 부드럽고 가벼운 새 모직을 생산했다. 샤넬의 고객들은 보다 캐주얼한 '잉글랜드' 스타일을 열렬히 반겼다. 대대적으로 홍보했던 장 콕토의 「오르페우스」가 1926년 6월에 파리에서 초연됐을 때, 샤넬 고객들은 이 고전 비극의 모든 등장인물이 자랑스럽게 입고 있던 코코 샤넬의 트위드 옷과 골프 스웨터를 얻으려고 기를 썼다. "제가 스코틀랜드에서 수입해 온[55] 트위드 원단은 (…) 실크 크레이프와 시폰을 왕좌에서 몰아냈죠." 샤

넬이 폴 모랑에게 말했다.

샤넬은 아이디어를 얻으려고 상류층뿐만 아니라 신분이 더 낮은 이들의 스타일도 살펴보았다. 이튼 홀의 직원들이 입었던 독특한 줄무늬 제복은 간편하게 입을 수 있는 모직 풀오버와 블라우스로 바뀌어서 다시 나타났다. 또 샤넬은 벤더의 요트 선원들이 입던 벨 보텀 바지Bell-bottom•에서 영감을 얻어 처음으로 '슬랙스'라는 중요한 옷을 만들고자 시도했다(슬랙스는 오늘날까지 여성이 언제든 즐겨 입는 옷이 되었다). 그리고 선원 모자를 모방해서 캡이나 베레모를 만들고 모델의 눈썹까지 푹 눌러 씌워서 사진을 찍었다(샤넬은 자신도 이렇게 모자를 썼다). 이때 플라잉 클라우드 선원들이 모자를 쓰고 있던 것과 정확히 똑같은 방식으로 기울여 씌우기까지 했다. 샤넬은 자기가 쓴 베레모 앞면에는 웨스트민스터 가문의 휘장 무늬가 들어간 브로치를 달았다.

늘 제복에 매력을 느꼈던 샤넬은 이튼 홀의 집사들이 입었던 몸에 꼭 맞는 조끼 실루엣도 빌려 와서 슈트 재킷을 만들 때 활용했다. 그리고 집사 조끼의 색채 배합은 샤넬이 디자인한 여성용 블라우스에 반영되었다. 하인의 제복에서는 풀을 먹여 빳빳한 칼라와 커프스가 여성 블라우스에서 나타났다. 극도로 영국적이고 남성적인 스타일 요소는 모두 샤넬의 미학을 거쳐서 어딘가 프랑스풍이고 여성적인 스타일로 다시 등장했다. 이런 변화는

• 통이 넓은 플레어 팬츠의 일종으로 무릎 부분에서 밑으로 갈수록 통이 넓어져 종 모양처럼 보이는 데서 이름이 유래했다.

1930년, 베네치아 리도섬에서 친구 라우리노 공작Marcello Caracciolo, XIV Duca di Laurino과 함께 있는 샤넬. 플레어 팬츠와 요트 선원의 모자를 닮은 캡 등 선원복 스타일로 차려입었다.

샤넬이 손쉽게 마법을 걸어서 힘들이지 않고 만들어 낸 것처럼 보였다.

샤넬은 이 시기에 검은색을 더 많이 사용했다. 전통적으로 검은색은 하인의 제복이나 상복에만 사용되던 색깔이었다. 그녀는 1920년쯤부터 검은색 이브닝드레스를 만들기 시작했고, 야단스럽고 극적인 색깔 옷을 입으면 자기가 아파 보인다고 힘주어 말했다.

"다른 색깔은 불가능해요."[56] 샤넬이 말했다. "저는 이 여성들에게 망할 검은색 옷을 입힐 거예요." 보이 카펠이 세상을 뜨고 겨우 1년 뒤, 샤넬은 상복 색깔을 세계적으로 유행하는 색으로 바꾸어 놓았다. 그녀는 1926년까지 단순한 검은색 드레스 시리즈 전체를 완성했다. 낮에 외출할 때 입을 드레스는 울로, 이브닝드레스는 실크나 하늘하늘한 시폰으로 만들었다. 또 이브닝드레스에는 프린지를 여러 겹 달거나 스팽글과 비즈를 달아서 장식했다.

패션계 언론은 우아하고 단순한 검은 드레스를 보고 감탄했다. "샤넬은 검은색 시폰을[57] 제외하면…… 거의 아무것도 없지만 걸작인 이 드레스로 명성을 얻었다." 『보그』가 찬사를 쏟아 냈다. 이 날렵하고 기하학적인 드레스 덕분에 샤넬은 패션을 포함해 모든 분야의 장식 예술을 전시하는 가장 권위 있는 박람회인 1925년 파리 근대 장식 및 산업 예술 국제 박람회L'Exposition internationale des arts décoratifs et industriels modernes에 출품할 수 있었다. 샤넬의 가르손 스타일은 그녀가 모더니티의 화신[58]이라는 평판을 확고하게 굳혔다. 그리고 1926년 10월, 『보그』는 이제 우리가 '리틀 블랙 드레

1926년 『보그』에 실린 '리틀 블랙 드레스'

스'라고 부르는 옷, 언제 어디에서나 볼 수 있고 무한히 복제할 수 있으며 무한히 세련된 이 옷을 "샤넬의 '포드', 앞으로 전 세계 여성이 입을 드레스"[59]라고 극찬했다.

『보그』는 실제로 앞날을 예언했다. 샤넬의 작품과 포드 자동차의 밀접한 관계를 직감한 것이다. 둘 다 여성에게 기동성을 제공했고, 둘 다 대량으로 생산될 수 있었으며, 둘 다 곧 없어서는 안 될 상품으로 자리 잡을 예정이었다. 리틀 블랙 드레스는 하녀의 제복이나 상복과 연관되었던 색깔을 특별하지만 쉽게 손에 넣을 수 있는 (그리고 어쩐지 포드 자동차로 대표되는 미국식) 자유의 상징으로 바꾸었다. 샤넬은 이 현상을 간단하게 압축해서 표현했다. "저 이전에는 아무도[60] 감히 드레스를 검은색으로 만들지 못했어요. 저는 4, 5년 동안 오로지 검은색 옷만 만들었어요. 다른 색을 썼다면 작은 흰색 칼라만 더한 정도였죠. 그 옷은 불티나게 팔렸고, 저는 거액을 벌었어요. 모두가 리틀 블랙 드레스를 입었어요. 영화배우도, 하녀도."

샤넬은 빠른 속도와 호사스러움을 모두 누리는 삶을 계속 이어나갔다(빠른 속도와 호사스러움은 정확히 리틀 블랙 드레스에 내재한 장점이었다). 하지만 그녀가 이런 삶을 살며 행복했는지는 알기 어렵다. 샤넬이 마음속으로 어떻게 느꼈는지, 중년이 되어 거둔 아찔한 성공이 어린 시절의 비극을 상쇄해 주었는지 아닌지 알려주는 기록은 거의 남아 있지 않다. 기록의 부재 자체가 진실을 드러내는 듯하다. 내면에 관한 이야기가 거의 없는 것은 샤넬이 그런 기록이 존재하지 않기를, 그녀 자신의 인생에서 감정적으로

사라지기를 바랐기 때문이기도 하다. 살바도르 달리는 "[샤넬이] 스스로 인정하지 않았던[61] 감정 속 새롭고 쓰라린 비통함"을 알아챘다.

이따금 샤넬은 행복하지 않다고 인정했다. "[카펠의 죽음] 이후에 이어진 것[62]은 행복한 생활이 아니었어요. (…) 누군가에게 정을 주고 싶지 않아요. 저는 누군가에게 마음을 쓰자마자 약해지거든요." 샤넬은 벤더와 사귈 때쯤에는 무심하게 타인과 거리를 두는 법을 연습하고 있었다. 친구들은 샤넬이 진짜 벤더에게 반한 것은 절대 아니라고, 샤넬의 열정은 확실히 벤더가 아니라 그의 영지 생활에[63] 집중된 것처럼 보였다고 말했다.

샤넬은 이제 대중의 시선을 상당히 의식하며 생활했다. 신문의 사교란은 샤넬이 리버풀에서 열린 그랜드 내셔널 경마 대회에 참석했다거나 리도섬에서 일광욕을 즐겼다고 보고하며 그녀의 일거수일투족을 숨 가쁘게 다뤘다. 만약 샤넬의 사생활과 패션 사업 사이에 어떤 경계가 단 한때라도 있었다면, 그 경계는 샤넬이 웨스트민스터 공작을 만난 뒤로 완전히 사라져 버렸다. 샤넬의 생활은 전 세계가 지켜보는 영화와 같은 상품이 되었고, 대중은 이 영화 속 의상을 구매할 수 있었다. 예를 들어 샤넬이 웨스트민스터 공작과 함께 요트를 타고 여행을 떠났다는 기사가 줄지어 보도된 후, 샤넬은 신문에 실린 사진 속에서 직접 입고 있던 옷을 바탕으로 만든 첫 크루즈 웨어 라인을 시장에 내놓았다. 샤넬은 그녀의 귀족 고객들만큼 대중에게 주목받고 존경받았다. 『보그』는 "샤넬과 그라몽 백작 부인[64], 다른 수많은 이들이 입고 있던 것

그랜드 내셔널 경마 대회에 참석한 샤넬과 웨스트민스터 공작

과 비슷한 스트라이프 크루즈 웨어"를 몬테카를로에서 분명히 목
격했다는 기사를 실었다.

샤넬은 벤더를 통해서 귀족 고객의 범위를 크게 확장했다. 새
고객 중에는 훗날 장-루이 드 포시니-루상지 대공비가 된 바바
데랑지Princess Liliane 'Baba' d'Erlanger Faucigny-Lucinge, 패션계에서 유명한
사교 인사이자 싱어 가문의 상속녀인 데이지 펠로우즈the Honorable
Daisy Fellowes, 서덜랜드 공작부인the Duchess of Sutherland, 미래에 잉글
랜드 왕비가 되는 요크 여공작 엘리자베스Elizabeth Angela Marguerite
Bowes-Lyon, Duchess of York(샤넬이 도빌에 부티크를 열었던 초기에[65] 샤넬
의 의상을 구매했던 적이 있었지만, 이제는 완전히 단골이 되었다)가 있
었다. 1927년, 샤넬은 런던 데이비스 스트리트에 있는 벤더의 메
이페어 건물을 빌려서[66] 부티크도 열었다.

샤넬이 패션계에 미친 영향은 너무도 대단해서, 심지어 그녀의
피부색조차 영원한 유행이 되었다. 수세기 동안, 상류층 백인 여
성은 창백한 피부를 소중히 여겼고, 햇볕에 그을린 피부는 야외
육체노동의 증거로 생각해 꺼렸다. 하지만 샤넬은 요트를 타고
지중해를 여행하며 올리브 빛깔 피부를 구릿빛으로 태워서 자기
도 모르는 새에 일광욕 열풍을 일으켰다. 이와 동시에 그을린 피
부를 더 매력적으로 보이게 한 샤넬의 비치 파마자도 선풍적 인
기를 끌었다. "공작과 함께 크루즈를 타고[67] 여행했더니 피부가
접시처럼 탔어요. 원래 언제나 태양을 피했던 제가 이번에는 햇
빛에 저 자신을 방치했던 거죠. 그런데 그날 밤, 피부색 덕분에 치
아가 빛나 보였어요. 또 저는 생기로 가득 차 보였죠. 바로 그때부

터 여성들이 일광욕을 시작했답니다." 샤넬이 훗날 이렇게 회고
했다. 1924년, 라 메종 샤넬은 새로운 선탠 열풍을 사업 기회로 활
용해서 여성용 태닝 로션 '륄 탕L'Huile Tan'을 처음으로 소개했다.
나중에 샤넬은 화학자들에게 태닝 로션에 자외선 차단 성분을 추
가해 달라고[68] 요청했다. 하지만 샤넬이 시작한 유행은 최소한 지
난 20세기 내내 이어졌다. 오늘날 자외선과 피부암에 관한 이야
기조차 멋지게 그을린 피부에 대한 우리의 집단적 열광을 억누르
지 못한다.

한동안 샤넬은 웨스트민스터 공작 곁이라는 지위를 확실히 굳
히려고 애쓰며 사실상 거의 항상 그와 함께 살았다. 샤넬은 한 번
에 2주에서 3주 정도 벤더와 함께 지내다가 파리로 돌아가서 사
업을 계속했다. 벤더는 일 년에 두 번 파리를 방문해서 샤넬의 패
션쇼에 참석했지만, 캉봉 거리에서 보내는 시간을 달가워하지 않
았고 파리 생활을 못 견디겠다는 마음을 굳이 숨기려고 하지도
않았다. 벤더는 샤넬이 자기 방식대로, 자기 영지에 있는 편을 더
좋아했다. 한번은 벤더가 샤넬에게 허락받고 샤넬의 재봉사 전원
을 배에 태워[69] 이튿날 홀로 데려왔다. 그 덕분에 샤넬은 벤더의 저
택을 떠나지 않고도 계속 일할 수 있었다.

샤넬은 대체로 일정을[70] 벤더에게 맞췄고, 가능한 한 많이 벤더
와 함께 여행했다. 사실 샤넬은 벤더가 깊이 존경할 만큼 극도로
독립적인 여성으로 유명했지만, 오랫동안 벤더를 떠나는 일은 꺼
렸다. 벤더가 바람둥이라는 사실을 잘 알았기 때문이었다. 그리
고 샤넬은 평소의 강한 개성을 최대한으로 드러내는 일도 피했다.

샤넬은 벤더가 지적 깊이나 총명함이라는 측면에서 그녀의 다른 친구들과 비교가 되지 않는다는 사실을 알았지만, 평소 그녀답지 않게 벤더의 요구를 다 들어주었다. "코코는 공작 앞에서[71] 작은 소녀 같았어요. 그의 뜻을 거스르지 않으려고 굉장히 조심했죠." 이야 애브디가 기자 피에르 갈랑트Pierre Galante에게 말했다.

샤넬이 순진하게 공손한 척했을지는 몰라도, 그녀는 여전히 수백만 달러 규모의 사업을 운영해야 했고 언제까지나 잉글랜드 시골에서 일할 수는 없었다. 샤넬은 다시 포부르 생-오노레 아파트로 돌아왔고, 그 대신 주말에 잉글랜드를 방문했다. 이제 샤넬은 시골에서 벤더와 함께 느긋하게 주말을 보내던 방식대로 새로운 파리 생활을 즐겼다. "그에게서 발견한 가장 큰 기쁨[72]은 그저 그가 살아가는 모습을 지켜보는 일이었어요." 샤넬은 벤더에 관해 이렇게 이야기했다. 시골 생활에 자극을 받은 샤넬은 파리에서도 손님들이 자유롭게 돌아다닐 수 있는 뷔페 스타일 만찬 모임을 열곤 했다. "성대하고 엄숙한 만찬[73] 자리가 절대 아니었어요."

샤넬과 벤더의 관계는 계속해서 전 세계 신문기사에 등장했고, 둘은 정말로 결혼할 것처럼 보였다. 샤넬은 속마음을 한 번도 꺼낸 적이 없었지만, 그녀가 여전히 합법적이고 확실한 혼인 관계를 간절히 바란다는 사실을 행동으로 암시했다. 샤넬의 친구 대다수, 심지어 화류계 여성들도 그때쯤에는 이미 남편을 만난 후였다. 마르트 다벨리는 거대한 설탕 회사의 상속자 콩스탕 세이와 결혼했다. 아름다운 배우 가브리엘 도르지아(샤넬이 처음 모자 사업을 시작했을 때 샤넬의 모자를 쓰고 무대에 올랐던 친구)는 이제

조게브 백작 부인Countess de Zogheb이었다. 베라 베이트는 1927년에 프레더릭 베이트Frederick Bate와 이혼하고 늠름한 이탈리아 군인[74] 알베르토 롬바르디 공Prince Alberto Lombardi과 재혼했다.

샤넬은 세 번째 웨스트민스터 공작부인이 되려면 어떻게 처신해야 하는지 신중하게 생각했다. 시골에 남아 있는 그녀의 가족, 무엇보다 남동생 알퐁스와 뤼시앵이 특히 고민거리였다. 알퐁스는 담배 가게를 겸한 카페를 운영했고 뤼시앵은 행상하러 다니며 신발을 팔아서 생계를 꾸렸다. 벤더는 샤넬의 과거에 관해 거의 알지 못했고, 샤넬의 친구 대부분과 마찬가지로 미국으로 떠난 아버지와 독신 고모 두 명이 등장하는 꾸며 낸 이야기만 들었다. 샤넬은 언론이 어떻게든 그녀의 형제를 알아내서 위대한 코코 샤넬, 미래의 공작부인이 시골 무지렁이의 누나라는 사실을 폭로할까 봐 갈수록 미칠 듯한 불안에 시달렸다. 샤넬은 벤더의 첫 번째 부인 콘월리스-웨스트의 가난한 집안사람들이 벤더에게 자꾸 돈을 요구해서 불화를 빚었다는 말을 분명히 들었을 것이다. 그리고 틀림없이 벤더가 궁색한 처가를 더는 원하지 않으리라고 생각했을 테다.

샤넬은 미래의 행복으로 가는 길을 깨끗하게 닦아 놓으려면 인생에서 가족을 잘라내야 한다는 결론을 내렸다. 샤넬이 남동생 둘을 설득하는 데는 시간이 조금 걸렸지만, 알퐁스와 뤼시앵은 결국 평생 생활 보조금을 받는 대신 남의 시선을 끌지 않고 조용히 지내겠다고 약속했다. 샤넬은 뤼시앵 가족에게 으리으리한 새 집까지 사 주었다. 혹시 동생의 존재가 들통 나면, 멋진 집 덕분에

동생이 훌륭하고 부유한 사람이라는 인상을 주리라고 기대했기 때문이었다.

처음에 뤼시앵은 누나의 제안을 거절했다. 그의 아내는 집이 너무 사치스럽다고 생각했고 남편의 은퇴에도 반대했다. 하지만 샤넬은 자기가 은퇴하고 나면 클레르몽-페랑으로 와서 뤼시앵 가족과 새집에서 함께 살겠다고 약속하며 끝내 동생을 설득했다. 형 알퐁스보다 더 다정하고 순진했던 뤼시앵은 샤넬의 말을 믿고 제안을 받아들였다. 그는 유명한 누나가 나타나서 특별히 대우해준다는 생각에 행복해 했다. 하지만 샤넬이 제시한 합의의 마지막 조건은 더 잔인했다. 그녀는 막냇동생에게서 다시는 알퐁스를 만나지도, 알퐁스와 이야기하지도 않겠다는 약속을 억지로 받아냈다. 샤넬은 뤼시앵이 교활한 알퐁스[75]의 꼬드김 때문에 신문에 실릴 수도 있는 당황스러운 행동을 하지 않기를 바랐다.

과거 문제를 잘 처리했다는 확신이 들자 샤넬은 영국 사교계를 순항했다. 벤더의 딸 레이디 메리 그로브너Lady Mary Constance Grosvenor가 사교계에 데뷔할 때가 되자 그녀의 어머니이자 벤더의 전 부인이 무도회를 열었고, 메리는 샤넬을 이 파티에 초대했다. 샤넬은 초대에 응낙했고, 메리를 위해 런던에서 무도회 전 만찬을 준비해 화답했다. 그날 밤, 샤넬은 웨스트민스터 공작, 공작의 전 부인, 웨스트민스터 공작부인, 공작의 두 딸 우르술라Lady Ursula Mary Olivia Grosvenor와 메리, 윈스턴과 클레멘타인('클레미') 처칠Clementine ("Clemmie") Churchill을 손님으로 맞았다.

저녁 식사가 끝나고 손님들이 근처에서 열리는 무도회로 떠날

준비를 하자, 샤넬은 드레스를 갈아입어야 한다며 위층으로 올라 갔다. 샤넬은 몇 분 안에 무도회로 가겠다고 장담하며 손님들을 먼저 보냈다. 그런데 샤넬은 위층으로 올라가자마자 바로 옷을 벗고 침대에 누워서 하녀에게 몸이 좋지 않다고 말했다. 벤더는 샤넬이 무도회에 오지 않았다는 사실을 곧 깨닫고 서둘러서 버든 하우스로 돌아갔다. 그가 마드무아젤이 아파서 다른 사람을 만날 수 없다는 말을 듣고 위층으로 올라가 보니 샤넬의 얼굴은 정말 핏기 하나 없이 창백했다. 그런데도 샤넬은 진찰도 받지 않겠다 고 고집했다. 벤더는 샤넬을 껴안고 나서 검은 코트에 남은 하얀 파우더 자국을 발견했다. 샤넬이 아파 보이려고 얼굴에 파우더를 발라 두었던 것이다. 샤넬의 계략 때문에 벤더는 혼자 버든 하우 스로 돌아올 수밖에 없었다.

샤넬의 행동은 명장이 사용할 법한 전략이었다. 메리 그로브너 의 사교계 데뷔 무도회에는 왕과 왕비도 참석할 예정이었다. 샤 넬은 런던의 사교계 인사 모두 그 무도회에 모여서 웨스트민스터 공작의 정부, 뻔뻔한 프랑스 벼락부자가 어떤 식으로든 실패하는 모습을, 그녀의 하찮음을 드러내는 광경(그녀가 받아 마땅한 벌)을 숨죽여 기다리고 있다는 사실을 알았다. 샤넬은 무도회에 나타나 지 않는 편을 선택해서 그들을 당황하게 했다. 모두가 샤넬이 나 타나지 않았다며[76] 무도회 내내 속닥였다. 코코 샤넬은 게임을 유 리하게 펼칠 줄 아는 우수한 선수가 되어 있었다.

하지만 자연의 섭리는 영국 귀족보다 이기기 더 어려웠고, 샤넬 이 아무리 애를 써도 벤더가 무엇보다도 원했던 단 한 가지를 선

물해 줄 수 없었다. 바로 후계자였다. 벤더는 어린 아들 에드워드의 죽음을 결코 극복하지 못했고, 두 번째 결혼도 실패하자 작위를 물려받을 아들이 없다는 데서 깊은 좌절감을 느꼈다. 샤넬의 평민 신분을 크게 개의치 않는 듯했던 벤더는 샤넬에게 아들을 낳고 싶다는 소망을 숨기지 않았다.

1928년, 샤넬은 45세였다. 여성은 대개 이 나이쯤 되면 임신하는 데 어려움을 겪는다. 젊어서 받았던 낙태 수술로 몸이 망가졌을 것이기 때문에 샤넬이 임신할 가능성은 훨씬 더 낮았을 것이다. 이제 샤넬은 생물학과 전쟁을 벌이는 데 관심을 쏟았고, 의사와 산파와 상담하면서 그 시대에 입수할 수 있는 불임 치료에 관한 몇 없는 정보라도 모았다. 그녀의 노력은 (사랑을 나눌 때 '수치스러운 체조'를 하는 일을 포함해서) 헛수고가 되었다. "제 배는 언제나 아주 어린 소녀의 배 같았어요." 샤넬은 에드몽드 샤를-루에게 아무래도 마른 몸매가 문제인 듯하다고[77] 이렇게 암시했다.

샤넬은 임신에 실패하자, 가정적이고 가족 같은 환경을 만들어낼 다른 방법을 찾아내서 벤더가 자기와 장기적인 미래를 고려할 수 있도록 마음을 사로잡겠노라 다짐했다. 그러곤 집을 한 채 짓기로 마음먹었다. 샤넬과 벤더는 몇 년간 프랑스의 리비에라 지방에서 자주 휴가를 보냈지만, 그때마다 항상 벤더의 요트를 타고 가서 호텔에 숙박하거나 별장을 빌려서 지냈다. 1928년, 샤넬은 지중해에 자기만의 휴가용 별장을 지을 계획을 세웠다. 그때 샤넬은 이미 아주 멋진 집을 여러 채 갖고 있었지만, 공작의 저택

에 맞먹을 만한 집을 짓기로 했다. 그녀는 대저택의 주인이 되어서 집을 자기 자신과 벤더 모두를 위한 곳으로, 벤더가 만사를 제쳐 놓고 느긋하게 쉴 수 있는 곳으로 꾸밀 생각이었다. 또 그녀는 새롭고 편안한 환경이 임신하는 데 도움[78]이 되기를 마음속 깊이 바랐을 수도 있다. (그리고 분명히 보이 카펠을 생각했을 것이다. 카펠은 삶의 마지막 순간에 리비에라 해안을 따라 뻗은 도로를 드라이브하고 있었다.)

샤넬은 벤더와 함께 코트다쥐르에서 부동산을 보러 다녔고, 1928년에 혼자 계약서에 서명했다. 샤넬은 로크브륀 지역 마리팀 알프스산맥의 비탈진 언덕에 자리 잡은 대지를 180만 프랑을 주고 사들였다. 이곳에서 한쪽으로는 몬테카를로와 모나코만이 내려다보였고, 다른 쪽으로는 망통과 이탈리아 국경 도시 벤티밀리아가 보였다. 1920년대 후반, 프랑스 해안 지방은 유럽과 미국 상류층의 거주지가 되어 전 세계 최고급 부동산 지역[79]이라는 지위를 굳혔다. 샤넬과 벤더의 새 이웃 중에도 아는 사람이 많았다. 비행사이자 기업가인 자크 발장(에티엔 발장의 형)과 그의 아내 콘수엘로 밴더빌트는 근처인 카프 당티브에 집이 있었다. 이곳에서 윈스턴 처칠이 즐겁게 머물다 가기도 했다. 데이지 펠로우즈도 이곳에서 휴가를 보냈고, 『데일리 메일Daily Mail』과 『이브닝 뉴스The Evening News』 소유주인 에즈먼드 로더미어 자작Esmond Harmsworth, 2nd Viscount Rothermere도 마찬가지였다. 로더미어 자작은 휴가용 별장에 영국 왕세자는 물론, 손님 노릇을 몹시 즐겼던 듯한 윈스턴 처칠도 자주 초대했다. 발레 뤼스 친구들과 다른 유명

한 예술가들도 리비에라에 살림을[80] 차렸다. 그중에는 스콧과 젤다 피츠제럴드, 콜과 린다 포터, 화가 페르낭 레제Fernand Léger, 어니스트 헤밍웨이도 있었다.

많은 이들은 샤넬이 로크브륀에 건물을 지을 때 벤더가 돈을 지원했다고 오랫동안 믿었지만, 땅을 사고 건물을 짓는 데 들어간 비용 일체를 샤넬이 혼자 부담했다. 샤넬은 장 드 스공자크 백작Jean de Segonzac이 당시 28세였던 전도유망한 건축가 로베르 스트레이츠Robert Streitz를 침이 마르도록 칭찬하자, 플라잉 클라우드에서 스트레이츠를 만나서 예비 설계안을 제출해 달라고 요구했다. 3일 후 스트레이츠가 계획안을 들고 찾아왔다. 그의 아이디어에 흥분한 샤넬과 벤더는 그 자리에서 당장 계약을 맺었다. 샤넬의 별장 건축은 스트레이츠가 처음으로 의뢰받은 대규모 작업이었고, 그는 잭팟을 터뜨렸다.

처음에 건축 설계 엔지니어 에드가 마지오르Edgar Maggiore는 샤넬이 선택한 산비탈에 건물을 지을 수 없다며 샤넬을 만류하려고 했다. 건축 터는 대체로 단단한 바위와 그 속의 여러 점토 덩어리로 이루어져 있어서 거대하고 육중한 건물을 짓기에 부적합했다. 게다가 언덕이 기울어 있는 탓에 부지는 훨씬 더 불안정했다. 그러나 샤넬은 요지부동이었다. 다른 곳에는 집을 지을 마음이 없었기 때문이다. 결국 샤넬이 마지오르의 의견을 꺾었고, 마지오르는 굵기가 1미터 넘는 지지대[81]를 사용해서 대규모 토대를 건설해야 했다.

샤넬이 단지 장관을 이루는 전망 때문에 로크브륀의 언덕을 선

택했던 것은 아니었다. 로크브륀의 그 자리는 경건하고 신성하기까지 한 기원을 자랑했다. 원래 이 부지에 서 있었던 집은 '라 파우사La Pausa'라고 불렸다. 라 파우사는 기독교와 관련된 전설에서 유래한 이름이었다.

프랑스 전설에 따르면 예수 그리스도가 십자가에 못 박힌 후, 막달라 마리아는 예루살렘에서 도망쳐 나와 떠돌다가 로크브륀에 이르렀다고 한다. 그때 우아한 올리브 나무로 가득한 아름다운 정원이 잠깐 멈춰서 쉬라고 그녀를 유혹했다('Pàusa'는 이탈리아어로 '휴식', '일시적 중단'이라는 뜻이다). 그리고 막달라 마리아가 쉬었던 자리에 예배당이 생겨났다고 한다. 15세기에 라 파우사 성모[82]를 기리는 예배당이 실제로 그 근처에 건축되었고, 샤넬의 집과 인접한 이 예배당은 오늘날까지 남아 있다. 지금까지 6세기 동안, 매해 8월 5일이면 기독교 신자들은 성모 마리아의 조각상을 들고 그리스도의 수난을 재연하며[83] 로크브륀의 생트-마그리트 교회에서 라 파우사 성모 예배당까지 순례한다.

로크브륀 언덕은 지질학적 기반이 견고하지 않았을 수도 있으나, 가톨릭 역사라는 기반은 샤넬의 마음속 수녀원 소녀에게 강력하게 호소했을 것이다. 아마 샤넬은 "길의 끝에 서 있는 예배당"에 놓인 막달라 마리아의 조각상을 이야기하는 피에르 르베르디의 시 「기념물을 두른 끈Bande de souvenirs」도 떠올렸을 테다. 어느 경우건, 고통스러운 과거에 굴하지 않았던 여성으로서 샤넬은 라 파우사보다 더 적절한 수호성인의 보호를 받는 집은 찾지 못했을 듯하다. 샤넬은 사들인 부지에 서 있던 건물 세 채는 헐어

버렸지만, 그곳의 원래 이름은 그대로 보존하기로 했다. 그 후로 매년 8월 5일, 샤넬은 순례 행렬이 오르는 계단 입구에 장미를 놓아두고 순례자들을 위해[84] 새하얀 천으로 덮은 테이블에 가벼운 다과를 차려놓으며 라 파우사의 종교적 과거에 경의를 표했다.

사실, 코코 샤넬은 스트레이츠와 건물 설계를 논의하면서 가톨릭 전통에 둘러싸여 자랐던 어린 시절을 아주 많이 생각했다. 이튼 홀에서 지내며 오바진 수녀원을 떠올렸기 때문일 수도 있고, 어쩌면 가정적 분위기를 내는 데 관심을 쏟았기 때문일 수도 있다. 샤넬은 라 파우사가 가족이 깊이 뿌리를 내리고 살아가는 집 같은 느낌이 나기를 바랐고, 그녀의 인생에서 가족이 뿌리를 내리고 살았던 진짜 집은 수녀원 부속 보육원밖에 없었다. 샤넬은 스트레이츠에게 오바진 수녀원을 어느 정도 모델로 참고해 달라고 요구했고, 수녀원 건물을 연구해 보라며 그를 오바진으로 보냈다. 샤넬이 특히 강조했던 부분은 드라마틱하게 꺾어지는 석조 계단이었다. 그녀는 건물에서 가장 두드러지는 이 계단을 "수도사 계단"이라고 불렀다. 스트레이츠는 수녀원 부속 보육원을 방문해서 오랫동안 보육원을 책임지고 있던 수녀원장을 만나 이야기를 나눴다. 수녀원장은 가브리엘 샤넬을 아주 잘 기억하고 있었다. "구빈원에서 태어난 사생아."[85] 하지만 세상은 이미 변해 있었다.

샤넬은 라 파우사를 짓느라 결국 총 6백만 프랑을 들였다. 라 파우사는 『보그』 미국판이 묘사했듯이 "이제까지 지중해 해안에[86] 들어선 수많은 건물 가운데 황홀하도록 아름다운 저택 중 하나",

코트다쥐르 별장 라 파우사의 모습

별장 건축의 걸작이 될 예정이었다. 3만 6천 제곱미터 대지에 자리 잡은 라 파우사는 건물 면적이 939제곱미터가 될 정도로 드넓었지만, 눈길을 끌 만큼 따뜻하고 매력적인 분위기를 자아냈다. 집은 전체적으로 로마식 빌라 양식을 따라서 지었고, 건물 세 채가 중앙의 뜰을 우아하게 둘러싸고 있었다. 샤넬은 이 뜰에 특별한 모래 벽돌 1만 장을 깔았다. 집 내부에는 하얀 발코니가 기다란 벽을 따라 2층 높이로 죽 이어져 있었고, 이곳에서 은밀히 일광욕을 즐길 수 있었다. 탁 트여서 바람이 잘 통하는 중앙 홀에는 스트레이츠가 오바진 수녀원의 중앙 계단을 오마주해서 만든 웅장한 석조 계단이 있었다.

샤넬은 라 파우사를 짓는 데 열정을 쏟았고, 적어도 한 달에 한 번씩 파리에서 로크브륀으로 내려가 건축 과정을 확인했다. 그럴 때면 샤넬은 그 유명한 블루 트레인을 타고 몬테카를로까지 간 다음, 택시를 타고 로크브륀 언덕까지 올라갔다. 가끔은 라 파우사까지 갔다가 그날 바로 파리로 돌아가기도 했다. 한번은 샤넬이 남부까지 내려갈 시간을 내지 못하자, 마지오르가 샤넬이 저택 외벽에 칠할 정확한 색깔을 직접 고를 수 있도록 벽토 치장 인부 한 명을 파리로 보냈다. 샤넬은 라 파우사가 몬테카를로 위로 솟아 있는 해변 언덕에 점점이 박혀서[87] 바닷바람을 맞고 있는 집들의 색조에 자연스럽게 녹아들 수 있도록 아주 은은한 회색을 골랐다.

지붕에서 미끄러져 내려오는

슬레이트마다
누군가가
써 놓았네
시 한 수를

지붕 홈통의 테를 두른 다이아몬드를
새들이 마시네

— 피에르 르베르디, 「지붕을 덮은 슬레이트」, 1918년[88]

　코코 샤넬은 별장의 지붕에 관해서도 똑같이 빈틈없이 요구했고, 그 지역의 전통적인 지중해 주택 양식대로 지붕에 기와를 깔았다. 라 파우사는 토대부터 새로 다지는 완전한 새 건물이었지만, 샤넬은 집이 역사와 전통의 아우라를 띠기를 원했고 언제나 그 언덕에 서 있었던 것처럼 보이길 바랐다.

　샤넬은 지중해 지역의 건축을 연구한 뒤, 햇빛에 은은하게 바랜 따뜻한 테라코타 색깔에 살짝 휘어 있는 특별한 핸드메이드 기와가 필요하다는 사실을 깨달았다. 라 파우사의 너른 지붕에는 그런 기와가 2만 장이나 필요했고, 그 수량을 모두 구하는 일은 불가능에 가까웠다. 그러자 샤넬은 도급업자에게 지역 전체를 돌며 이런 기와로 지붕을 인 집을 찾아내라고 시켰다. 그는 조건에 해당하는 집을 찾아내면 집주인(대체로 농부들)에게 터무니없는 사례금을 제시하며 지붕에서 헌 기와를 벗겨가고 새 기와를 깔게

해 달라고 부탁했다. 그 과정은 몹시 고됐고 비용도 많이 들었지만, 결국 샤넬이 원했던 기와를 충분히 사들여서 라 파우사의 지붕에 얹을 수 있었다. 이 계약에 모두가 만족했다. 지역 주민들은 다른 사람 돈으로 지붕에 새 기와를 깔 수[89] 있는 데다 이 거래로 이익도 넉넉히 남길 수 있어서 흥분했다. 그리고 샤넬은 목표를 이뤘다. 그녀가 라 파우사에서 이룬 목표는 본질상 새로운 창조물에 위엄 넘치는 역사적 느낌을 '접합'하는 일이었다. 이는 그녀가 옷을 디자인하면서도, 그리고 (거의 틀림없이) 자신의 인생사를 꾸며 내면서도 아주 자주 성취해 냈던 일이었다. (샤넬이 라 파우사를 지으며 내린 결정을 그다지 반기지 않았던 사람들도 있었다. 샤넬이 고용한 목수들은 그들이 지은 완벽하고 새로운 덧문을 인위적으로 '낡게 만들라는' 지시를 받았을 때 크게 화를 냈다. 목수들은 완벽하게 새로운 건물을 만들어 내는 손재주를 자랑스럽게 여겼고, 집이 낡고 닳아 보이도록 만든다는 말은 한 번도 들어 본 적이 없었다.)

초록이 무성하고 아주 오래된 것처럼 보이는 집을 원했지만 (막달라 마리아가 자그마한 정원에서 쉬던 모습을 떠올렸을 수도 있다), 라 파우사에 식물이 조금 부족하다고 생각했던 샤넬은 마지오르에게 크기도 수령도 적당한 올리브 나무를 더 찾아 달라고 부탁했다. 미지오르는 수고와 비용을 상당히 들인 끝에 이웃한 도시 앙티브에서 적어도 1백 년은 된 올리브 나무 스무 그루를 어렵사리 찾아냈고, 그 올리브 나무를 공들여서 라 파우사로 옮겨 심었다. 나중에『보그』가 "그 집은 별다른 허식 없이 그저 오래된 올리브 나무가 들어선 커다란 정원 한가운데에 자리 잡고

있다"라고 열광적으로 기사를 썼을 때, 나무는 오래됐지만 **정원** **은** 사실상 새것[90]이라는 사실을 상상했던 독자는 거의 없었다. 지붕에 올린 낡은 기와처럼, 새로 옮겨 심은 오래 묵은 나무도 빌려 온 시간의 광휘가 라 파우사에서 더 환히 빛나게 해 주었다. 자기 자신의 허구 이야기를 지어내는 데 언제나 능수능란했던 샤넬은 새 무대에도 고대의 광채를 인위적으로 더했다.

웅대한 저택에는 웅장한 정원이 필요하다. 인간의 손길이 닿지 않은 듯한 야성적인 아름다움이 돋보이는 이튼 홀의 정원에 반한 샤넬은 라 파우사에도 비슷하게 형식에 얽매이지 않은 풍경을 조성했다. 샤넬의 정원사는 올리브 나무뿐만 아니라 오렌지 나무도 심어서 자그마한 숲을 만들고, 라벤더와 향긋한 히아신스, 보랏빛 붓꽃, 장미 덤불로 꽃밭을 꾸몄다. 특히 색색의 장미 덤불은 라 파우사의 벽을 타고 올라갔다.

라 파우사의 실내는 무성한 초록과 선명한 꽃으로 가득한 외관과 극적인 대조를 이뤘다. 실내는 전형적인 코코 샤넬 스타일로 절제되고 차분한 색조가 주를 이루었으며, 가구도 많지 않고 작은 장식품이나 오브제도 거의 없었다. 크림색으로 칠한 벽 앞에는 앤티크 캐비닛과 어두운 오크 테이블, 마호가니 색깔 가죽을 씌운 소파가 서 있었다. 1층의 주요 생활공간 전체에 두껍게 짠 짙은 와인색 카펫이 깔려 있었고, 파티오를 향해 나 있는 프랑스식 문 여섯 군데에는 짙은 베이지색 실크 커튼이 드리워 있었다. 심지어 피아노도 베이지색이었다. 중앙 홀 한편에 따로 떨어져 있는 드넓은 서재에는 손으로 짠 오크 책장과 독서용 안락의자가

있었다. 거의 모든 방에 거대한 석조 벽난로[91]가 설치되어 있어서 오래된 시골 저택 같은 분위기가 한층 더 짙어졌다.

2층에 있는 샤넬의 스위트룸과 벤더의 스위트룸 사이에는 새하얀 대리석 욕실이 있었다. 벤더가 자라온 환경과 잘 어울리는 공간을 만들어 주고 싶었던 샤넬은 벤더의 침실 벽을 18세기에 만들어진 어두운 오크 패널로 덮고 벤더의 다른 집에서 16세기 엘리자베스 여왕 시대의 오크 침대를 가져와서 다시 한 번 라 파우사에 '역사를 이식했다.' 심지어 샤넬은 저택 현관의 조명을[92] 웨스트민스터 가문의 문장에 등장하는 왕관으로 장식했다. 자기가 쓸 스위트룸은 베이지색 태피터로 만든 커튼과 침구, 오크 패널, 앤티크 철제 침대로 꾸몄다. 또 멋스러운 방식으로 모기를 쫓기 위해 자기와 벤더의 침대 위에 금색 망사 커튼을 달았다.

벤더가 라 파우사를 평소 생활하는 공간의 연장으로 생각하게 하려면, 라 파우사가 벤더의 가족과 친구들로 자주 붐비게 해야 했다. 샤넬은 파티를 열고 손님을 맞는 일에서 언제나 세계 정상급 실력을 자랑했다. 그리고 손님들이 자주 라 파우사를 찾아오도록 건물 한 채를 통째로 방 두 개짜리 손님용 스위트룸으로만 채웠다. 라 파우사를 찾은 부부나 연인 들은 이 스위트룸에서 개인 아파트에 머물듯 편하게 지낼 수 있었다. 샤넬은 특히 벤더의 사촌이자 친구인 베라 베이트 롬바르디가 마음 편히 머무르기를 바라서, 베라와 알베르토 롬바르디 부부에게 라 파우사에 딸린 손님용 숙소 중 하나인 라 콜린을 내어 주었다. 장 콕토 역시 라 콜린을 곧잘 이용했다. 그는 손수 그린 독특한 만화[93]로 라 콜린

의 벽을 꾸며 놓았다.

1929년에 완공된 라 파우사는 대단한 성공작이 되었고, 유럽에서 화젯거리를 가장 많이 몰고 다니는 이들이 모여드는 중심지가 되었다. 프랑스와 영국의 수많은 유명 인사가 기차를 타고 지중해로 와서 샤넬과 벤더가 여는 디너 파티나 테니스 모임을 즐겼다. 처칠은 라 파우사를 아주 좋아해서 근처에 올 일이 있을 때마다 방문했다. 샤넬과 벤더의 친구 중 샤넬의 전설적인, 그러나 과하지 않은 환대를 놓치고 싶어 하는 사람은 거의 없었다. 라 파우사에서 열리는 모든 모임은 샤넬이 고용했던 수많은 러시아 망명 귀족 중 한 명인 카스텔란 제독Admiral Castelan이 준비했다. 라 파우사의 관리인인 카스텔란은 샤넬에게 존중받았고, 샤넬의 집을 찾아온 손님과 함께 식사했다.

손님들이 매일 아침 일어나서 버튼을 누르면, 2분 안에 집사 우고Ugo가 커피와 따뜻한 우유를 담은 보온병과 함께 아침 식사를 방문 밖에 살짝 두고 갔다. 점심 식사 시간이 될 때까지 누구도 손님을 방해하지 않았다. 점심때가 되면 라 파우사 직원들은 보통 뷔페를 정성 들여 준비했다. "라 파우사는 내가 지내 본 곳 중[94] 가장 편안하고 느긋했다." 1940년대와 1950년대에 로크브륀에 자주 방문했던 전 『보그』 편집장 베티나 발라드Bettina Ballard가 말했다. "그 집에서 고요한 아침을 맞으면 더없이 행복했다. (…) 손님들은 점심에 서로를 만나며, 아무도 점심 식사를 빼먹지 않았다. 점심 식사는 너무나도 즐거웠다. 기다란 식당 한쪽 끝에 뷔페가 차려져 있었다. 따뜻한 이탈리아 파스타와 차가운 잉글랜드식

로스트비프, 프랑스 요리 등 모든 것이 조금씩 다 있었다."

벤더도 분명히 라 파우사에서 편안하게 지냈을 것이다. 그는 라 파우사에 딸린 작은 건물 한 채를 자기만의 스튜디오로 만들고 그곳에서 수채화를 그렸다. 아마추어 화가이기도 했던 친구 윈스턴 처칠에게서 영향을 받아 그림 그리기를 취미로 삼았던 것 같다. 수십 년 뒤 작가이자 처칠의 출판 대행인이었던 에머리 레베스Emery Reves가 라 파우사를 사들이고 나자, 처칠은 라 파우사에서 자주 시간을 보냈다.

겉에서 보면 샤넬의 삶은 완벽해 보였다. 그녀는 그 어느 때보다도 더 큰 성공을 누리고 있었고, 공작과 미래의 공작부인에게 어울리는 해변 저택을 지었다. 하지만 1920년대 말, 모든 일이 좋게 풀리지만은 않았다. 샤넬은 환경을 바꾸어 보았음에도 임신하지 못해서 크게 실망했다. 게다가 샤넬과 벤더의 관계가 언제나 평화롭지도 않았다(라 파우사에 머물렀던 손님 상당수가 증인이었다). 벤더가 샤넬에게 홀딱 반한 것은 분명한 사실이지만, 그는 언제나 바람둥이였고 오래된 습관은 버리기 어려웠다. 샤넬은 벤더가 툭 하면 바람을 피운다는 사실을 알았고, 그때마다 깊이 상처받았다. 라 파우사의 손님들은 거친 말다툼 소리는 물론 문이 쾅 하고 닫히는 소리를 몇 번이나 우연히 들었다고 말했다. 이렇게 싸움이 한바탕 벌어지고 나면, 벤더는 샤넬에게 보상해 주려 했고 자주 값비싼 보석을 사 주었다. 벤더가 요트를 타고 여행하던 중 경솔한 행동에 대해 사과하려고 샤넬에게 값을 매길 수도 없을 정도로 귀한 진주 목걸이를 사 주었다는 이야기도 있다. 샤넬

은 그 사과 선물을 받아들고 말 한마디 없이 바닷물에 목걸이를 떨어뜨려 버렸다고 한다. 다른 불륜 사건에 관해 이와 거의 똑같은 이야기가 하나 더 있는데, 그때 샤넬은 값을 매길 수 없을 정도로 귀한 에메랄드[95]를 바닷물에 던졌다.

1929년 여름, 가슴 아픈 사건이 하나 더 일어났다. 샤넬과 미시아 세르의 절친한 친구인 세르게이 디아길레프는 당시 병세가 위중했다. 자주 디저트를 걸신들린 듯 먹거나 초콜릿 한 상자를 한번에 다 먹어 치웠던 디아길레프는 오랫동안 치료하지 않고 내버려뒀던 당뇨 때문에 여러 합병증을 앓고 있었다. 57세였던 그는 수막염과 티푸스에 걸려서 쓰러졌고, 베네치아에 있는 호텔 방에 누워 있었다. 그는 미시아 세르와 샤넬에게 전보를 보냈다. "나 아파, 빨리 와 줘." 8월 17일[96], 플라잉 클라우드를 타고 아드리아해를 누비고 있던 샤넬과 세르는 베네치아 리도섬에 배를 대고 서둘러 그랑 오텔 드 방 드 메르로 달려갔다. 호텔에서는 디아길레프의 애인 세르주 리파르와 발레 뤼스의 무용수이자 각본가이며 당시 디아길레프의 비서로 일하고 있었던 보리스 코치노Boris Kochno가 디아길레프를 간호하고 있었다. 코치노 역시 한때 디아길레프의 애인이었고, 디아길레프의 애정을 두고[97] 리파르와 코치노가 격렬하게 경쟁을 벌였던 탓에 객실의 분위기는 날카로웠다.

미시아 세르는 베네치아에 남았지만 샤넬은 그날 늦게 다시 배를 탔다. 하지만 샤넬은 멀리 가지 못했다. 친구가 너무도 걱정되었던 샤넬은 다시 배를 베네치아로 돌렸다. 그러나 너무 늦게 베네치아에 도착했다. 1929년 8월 19일, 샤넬의 46번째 생일에 디

아길레프는 눈을 감았다. 그는 살았을 때 자주 그랬듯, 죽었을 때도 수중에 동전 한 푼 없었다. 미시아 세르가 다이아몬드 목걸이를 팔아서 디아길레프의 장례 비용을 마련하려고 했지만 샤넬이 세르를 만류했다. 샤넬은 왕에게 걸맞은 장례식을 열고 비용을 댔다.

1929년 8월 20일, 베네치아 대운하 위로 태양이 떠오르자 곤돌라 세 대가 산 마르코 광장에서 산 미켈레섬을 향해 느릿하게 나아갔다. 산 미켈레섬은 베네치아 총독들이 묻혀 있는 묘지였다. 첫 번째 곤돌라에는 황금 날개가 달린 활을 든 천사가 새겨진 관이 실렸다. 나머지 두 대에는 조문객 네 명이 탔다. 디아길레프의 옛 애인인 보리스 코치노와 디아길레프의 현재 애인인 세르주 리파르, 미시아 세르와 코코 샤넬이었다. 샤넬과 세르는 온통 흰옷을 입었다. 비탄에 잠긴 러시아인 둘은 곤돌라에서 내리자 땅에 쓰러졌고, 묏자리까지 무릎으로 기어가기 시작했다. 그러자 샤넬은 일어나서 제대로 걸으라고 몹시 화를 냈다. 샤넬은 슬픔에 휩싸여서도 평소의 현실적인 모습을 잃지 않았다. 기어가는 일은 지나치게 신파처럼[98] 보였을 뿐만 아니라 시간도 너무 오래 걸렸던 것이다.

세르게이 디아길레프의 죽음은 유럽의 모더니즘 무용과 연극에서 중요한 장이 막을 내렸다는 사실을 의미했다. 리파르와 코치노는 몇 년 동안 함께 발레 뤼스를 유지하려고 애썼지만, 발레 뤼스는 곧 힘을 잃었다. 이로써 샤넬 역시 자기 인생에서 개인적인 장 하나가 끝나가고 있음을 느꼈을 것이다. 디아길레프는 샤

넬을 그저 부유한 후원자뿐만 아니라 예술가(피카소나 스트라빈
스키 같은 이들과 함께 협업할 수 있는 인물)로 인정하고 자신의 예술
세계에 샤넬을 다정하게 맞이했었다.

샤넬은 언제나 디아길레프에게 고마워했고 그를 칭찬했다. "저
는 서둘러서 인생을[99] 살았던 그를 사랑했어요." 샤넬이 디아길레
프에 관해 이야기했다. "그는 프랑스 관객에게…… 길모퉁이마다
사람들이 아직 모르는 황홀한 마법이 있다는 사실을 가르쳐 줬
죠. 그는 부랑자가 길가에서 담배꽁초를 찾아다니는 방식으로 천
재를 찾아다녔어요." 샤넬의 메타포는 충격적이지만, 그만큼 진
실을 분명하게 드러낸다. 이 메타포에서 샤넬은 재능 있는 사람
을 알아보는 디아길레프의 유명한 안목뿐만 아니라 입체파에서
영감을 얻어서 예상치 못한 평범한 요소들(조깅, 일광욕, 민속 문화,
신문기사 헤드라인 등)을 작품에 포함하기를 좋아했던 창작 방식
도 함께 언급했다. 샤넬 자신도 잘 알았듯이, 그녀도 길모퉁이에
숨어 있는 마법 혹은 담배꽁초 같은 천재에 해당했다. 디아길레
프와 그의 동료들은 선견지명을 발휘해서 재봉사에 지나지 않는
여성의 내면에서 진지한 예술가를 발견해 냈다. 세르게이 디아길
레프의 죽음은 코코 샤넬 개인에게도 커다란 상실을 의미했다.

상실은 계속해서 쌓여 갔다. 샤넬과 벤더의 관계도 갈수록 껄
끄러워졌고, 벤더는 1929년 늦여름에 라 파우사에 거의 머무르
지 않았다. 그리고 마침내 둘 사이에 금이 갔다. 벤더와 함께 플라
잉 클라우드를 타고 있던 샤넬은 그가 다른 사람을 요트에 초대
했다는 사실을 알아차렸다. 벤더의 눈길을 사로잡은 젊고 예쁜

인테리어 장식가였다. 이는 선을 넘는 처사였다. 샤넬은 그녀의 감정을 전혀 신경 쓰지 않는 벤더에게 충격 받아서 다음 항구에 인테리어 장식가를 내려 주라고 요구했다. 벤더는 샤넬의 뜻을 따랐다. 하지만 샤넬은 이런 모욕을 참고 견딜 인내심이 모두 바닥나 버렸다. 벤더는 절대 샤넬과[100] 결혼하지 않을 것이며 자기에게 아들을 안겨 줄 새로운 아내를 찾고 있다는 사실이 너무나 분명했다.

1929년 말, 샤넬과 벤더의 관계가 끝났다. 하지만 이 결별은 한순간에 찾아오지 않았다. 한동안 샤넬은 한때 격정을 쏟았던 남자, 웨스트민스터 공작과 정확히 반대인 사내, 독실하고 금욕적이며 지적인 피에르 르베르디의 품에서 위안을 얻었다. 벤더는 샤넬이 르베르디와 다시 놀아났다는 사실을 깨닫고 크게 충격 받았다. "코코가 미쳤어![101] 성직자한테 푹 빠졌어!" 코코는 12월 중순에 다시 한 번 이튼 홀을 찾아갔다.[102] 하지만 크리스마스가 되자 50세의 벤더는 겨우 두 달 전에 만났던[103] 27세의 영국 귀족, 로엘리아 메리 폰슨비와 약혼했다.

6년이나 함께했던 벤더가 너무도 무심하게 (단 몇 주 만에) 자신의 자리를 다른 여성으로 대체했다는 사실에 샤넬이 충격을 받고 슬픔에 빠졌다고 하더라도, 샤넬은 그런 기색을 거의 내비치지 않았다. 그녀는 과거에도 정확히 똑같은 아픔을 겪은 적이 있었다. 샤넬은 보이 카펠을 만났던 시절에도 신분이 더 높고 사회적 위치가 더 적당한 여성에게 사랑하는 사람을 빼앗겼다. 그리고 이번에는 경쟁자가 그녀보다 거의 스무 살이나 더 어렸다. 나

중에 샤넬은 폴 모랑에게 자기가 "단 한 번도 [웨스트민스터 공작을] 붙잡으려 하지 않았고" 사실 다른 사람과 "결혼하라고 요구"하기까지 했다고 말했지만, 샤넬이 벤더와 사귀었던 기간에 보여준 행동은 그녀가 공작부인 자리를 얼마나 진지하게 생각하고 있었는지 여실히 보여 준다.[104] 샤넬은 벤더가 보여 준 영국[105]에 도취했었고, 훗날 "내가 좋아했던 모든 것은 [영국 해협] 건너편에 있었다"라고 주장했다.

벤더는 마치 샤넬에게서 약혼을 승인받기라도 하려는 듯, 새 약혼녀를 샤넬에게 소개해 주겠다고 고집을 부렸다. 그래서 그의 신속한 약혼이 주는 모멸감은 더욱 깊어졌다. 오직 폰슨비의 회고록에만 폰슨비와 샤넬의 만남에 관한 이야기가 등장한다. 회고록의 묘사를 보면 그날 오후 샤넬도, 폰슨비도 즐거워하지 않았다는 사실을 뚜렷하게 알 수 있다.

> 그 당시, 마드무아젤 샤넬의 명성은 절정에 도달해 있었다. 사람들은 꾸밈없이 단순하고 수수한 그녀의 의상이 최고로 세련됐다고 여겼다. (…) 그녀는 안락의자에 앉았다. (…) 그녀는 발밑에 받치고 있던 작은 발판을 내게 권했다! 과연 내가 한때 자기를 흠모했던 남자의 아내가 될 자격이 있는지 판단하려는 재판관 앞에 선 기분이었다. 아무래도 시험을 통과하지 못한 것만 같다.[106]

1930년 2월 20일, 벤더는 로엘리아 폰슨비와 결혼식을 올렸다. 이 상류층 남녀의 결혼은 그해 세간의 관심을 가장 많이 끈 결혼

이 되었다. 윈스턴 처칠이 신랑 들러리[107]로 섰다.

훗날 샤넬은 벤더를 만났던 시절에 대해 말할 때면, 언제나 그 랬듯 이야기를 마음대로 꾸며 내곤 했다. 그녀가 폴 모랑에게 거 짓으로 들려준 이야기는 읽기 고통스러울 정도다. 체면을 지키려 는 그녀의 의도가 너무도 뻔히 드러나기 때문이다. 샤넬은 벤더가 몹시 지겨웠다고 우기면서도, 6년이라는 연애 기간을 10년이 넘 는 긴 세월로 부풀리곤 했다(마르셀 애드리쉬에게는 벤더와 13년간 만났다고 말했다. 더 나중에 진행한 인터뷰에서는 14년으로 늘렸다[108]). "연어 낚시를 인생이라고 할 수는 없죠.[109] (⋯) 제 인생의 10년을 웨스트민스터 공작과 보냈어요. (⋯) 저는 언제 떠나야 할지 늘 알 고 있었어요. (⋯) '내가 당신을 놓친 거요. 당신 없이는 살 수 없 소.' 그가 내게 이렇게 말하길래 대꾸했어요. '하지만 전 당신을 사 랑하지 않아요. 당신이라면 사랑하지 않는 여자와 잘 수 있겠어 요?' (⋯) [공작은] 원하는 것을 모두 가질 수는 없었죠. 저를 갖지 는 못했으니까요. 보잘것없는 프랑스 여성에게서 거절당하는 한, '공작 예하'라는 신분도 아무런 의미가 없었어요. 그는 끔찍하게 충격 받았죠."

샤넬이 과거를 부정하며 허세를 부려봤자, 진실은 더욱 명백하 게 드러날 뿐이었다. 그녀가 열망했던 왕족의 세계('공작 예하')와 여전히 그녀의 내면에 남아 있던 시골 소녀('보잘것없는 프랑스 여 성') 사이에 놓인 아주 오래되고 익숙한 틈은 다시 그녀를 괴롭히 고 있었다. 샤넬의 종손녀 가브리엘 팔라스는 벤더의 결혼식 이 후 맞은 여름을 '코코 고모'와 함께 보냈고, 그때 샤넬이 몇 주 동

안이나 혼자서 되풀이하며 불렀던 노래 가사를 잊지 않았다. "내 여인의 심장은 돌로 만들었네.[110] 인간의 심장이 아니라 돌로 만든 심장이라네." 샤넬이 폴 모랑에게 들려준 위 이야기 속에서 샤넬과 벤더의 역할은 역전되어 있었다. 샤넬이 부른 노래 역시 이 이야기와 완벽하게 맞아떨어진다. 그녀는 상처받은 남성의 관점에서 '그녀가 내게 잘못을 저질렀어'라고 호소하는 노래를 불렀다. 아마 샤넬은 이 노래를 부르면서 자기가 피해자가 아닌 목석처럼 냉담한 가해자라고 상상했을 것이다. 혹은 고통에 무뎌지기를 바라며 주문을 외듯이 이 노래를 불렀을 것이다.

9
럭셔리의 애국심:
샤넬과 폴 이리브

샤넬과 폴 이리브의 로맨스는 샤넬 인생의 전환기, 어쩌면 가장 중요한 시기와 일치했다. 1931년, 폴 이리브를 만났을 때 샤넬은 48세였고(중년의 한가운데라고 할 수 있다), 막 웨스트민스터 공작과 헤어진 후였다. 샤넬은 간절히 바랐던 꿈 중 상당수를 이루었지만, 나머지는 영원히 단념해야 한다는 사실을 이제 깨달았다.

코코 샤넬은 의심할 나위 없이 절정의 명성과 권력, 영향력을 누리고 있었다. 그녀는 스타일을 결정하는 권위자라는 지위를 확립했고, 수백만 명이 전형적인 샤넬 스타일을 입고 따라 했다. 샤넬은 전 세계에서 가장 부유한 여성 중 하나가 되었고, 사업으로 매해 1억 2천만 프랑을 벌어들였다. 향수 공장과 방직 공작을 하나씩 소유하고 있었고, 그녀가 꾸린 스튜디오 26군데에서 일하는 직원은 2천4백 명에 달했다. 당시 샤넬의 개인 재산은 주식과 여러 국가에 퍼져 있는 투자 지분까지 포함해서 1천5백만 프랑이었

을 것으로 추정된다. '샤넬'은 유럽과 미국에서 누구나 아는 단어[1]가 되었다.

샤넬은 자기 자신을 진정한 예술가로도 재창조했고, 모더니즘 운동에서 가장 밝게 빛났던 예술가들과 계속해서 우정을 맺고 함께 작업했다. 많은 면에서 신중하고 방어적이었지만, 돈을 쓸 때는 거침없고 아낌없었다. 그녀는 언제든 쓸 수 있는 수표책을 지닌 귀부인 노릇을 즐기며 친구들의 예술 작업을 지원했고 또 친구들이 금전적 어려움에 빠질 때면 개인적으로 구제해 주었다.[2] "나는 돈을 빌려 주는 것보다[3] 그냥 주는 것이 더 좋다." 샤넬이 이렇게 기록했다. "어차피 나가는 돈은 똑같다."

샤넬은 주말과 휴일에는 리비에라의 라 파우사로 내려가서 왕궁에서나 볼 법한 성대한 규모로 파티를 열었다. 손님들은 전 세계 요리로 상다리가 휘어질 듯 차려진 뷔페식 점심을 먹고, 주목 덤불로 둘러싸인 프로 선수용 코트에서 테니스를 치거나 정원을 산책했다. 혹은 운전기사가 딸린 샤넬의 차 중 한 대를 타고 올리브 나무와 향긋한 오렌지 나무숲[4]을 지나 가파른 언덕을 내려가 몬테카를로까지 가서 쇼핑을 하며 오후를 보낼 수도 있었다. 샤넬의 인생보다 더 화려하거나 이루어 놓은 성취가 더 많은 삶은 아마 없었을 것이다. 하지만 냉엄한 현실이 점차 뚜렷해지고 있었다.

샤넬이 벤더와 결별했을 때, 여러 기회의 문도 함께 닫혔다. 샤넬은 앞으로 자기에게 더는 일어날 수 없는 일을 헤아려 보며 새로운 고통을 경험했다. 그녀는 이제 결코 아이를 갖지 못할 것이

고, 절대 왕족이 되지 못할 것이다. 게다가 왕족이 될 수 없었던 이유가 바로 아이를 갖지 못했기 때문이라는 사실이 더욱 고통스러웠다. 샤넬은 만약 자기가 임신할 수 있었다면 벤더와 결혼해서 공작부인이 되었을 것이라고 확신했다(벤더와 로엘리아 폰슨비도 아이를 갖지 못했고, 험악하게 싸우다가 5년 후 이혼했다). 벤더는 샤넬을 떠남으로써 그녀가 간절히 바랐던 역사적인 가문의 유산을 얻을 마지막 기회를 빼앗았다.

1930년 4월 29일, 샤넬이 사랑하는 고모이자 오랜 벗이었던 아드리엔이 긴 세월을 함께했던 연인 모리스 드 넥송과 마침내 결혼하고 넥송 남작 부인이 되었다[5](오랫동안 둘의 결혼을 반대했던 넥송의 아버지가 세상을 뜬 후였다). 샤넬은 한 번도 속마음을 인정한 적이 없었지만, 온순하고 야망도 없었던 고모가 귀족 작위를 얻을 때 가만히 지켜보고 있어야 한다는 사실이 분명 한스러웠을 것이다. 어떤 여성들은 친구들에게 속마음을 모두 털어놓으며 푸념했겠지만, '돌로 만든 심장'이라는 가사가 쓰인 노래를 부르는 여성은 다른 방법을 찾았다. 샤넬은 폴 이리브와 함께 다른 영광을 얻을 길을 찾아 나섰다.

폴 이리브는 샤넬이 벤더 이후 처음으로 진지하게 만나는 연애 상대였다. 틀림없이 샤넬은 변화가 필요한 때라고 생각했을 것이다. 샤넬은 이리브가 자기에게 베풀어 줄 수 있는 것보다 그의 개인적 특성을 보고 애인으로 선택한 듯하다. 이리브는 왕실 혈통이 아니었고, 부자도 아니었다. 그는 특별히 잘생기지도 않았고, 운동선수 같은 건장한 몸매를 자랑하지도 않았다. 심지어 그는

약간 땅딸막했고 틀니도 끼고 있었다. 하지만 이런 모습은 그가 (아름답고 대개 아주 부자였던) 여자들의 마음을 빼앗는 데 방해가 되지 않았다. 그 여자들도 샤넬이 이리브에게서 보았던 것을 발견했다. 이리브는 재능 있는 디자이너이자 일러스트레이터였고, 자신감 넘치는 기지로 가득했으며, 여성을 열렬히 찬미했고 여성을 너무도 잘 알았다(마지막 요소가 가장 결정적이었다). 그는 여성의 아름다움을 높은 수준으로 이해했고, 이를 패션과 주얼리, 인테리어 디자인 작업의 기반으로 삼았다. "여자는 진주와 같죠."[6] 그가 1911년 인터뷰에서 의견을 밝혔다. "아름다운 진주는 그 구조와 어울리지 않게 세팅하겠다고 깎거나 일그러뜨리면 절대 안 돼요. 마찬가지로 각 여성의 몸도 그 형태를 완벽하게 보완할 수 있는 선과 색을 결정하죠. 저는 진주의 형태를 바꾸려고 애쓰지 않는 것처럼 여성의 신체가 품고 있는 아름다움을 바꾸려고 용쓰는 일은 꿈도 꾸지 않아요."

과거에도 너무나 자주 그랬듯, 샤넬이 앞으로 애인이 될 사람을 만났을 때 그에게는 이미 아내가 있었다. 당시 이리브는 미국 출신의 아름다운 상속녀 메이벨 호건Maybelle Hogan과 두 번째로 가정을 꾸린 상태였다. 그의 첫 번째 아내였던 프랑스 배우 잔 디리Jeanne Dirys는 1918년에 이혼한 직후 결핵으로 세상을 떴다. 잔 디리는 최초로 샤넬의 모자를 쓰고 무대에 올랐던 배우 중 한 명이었다. 심지어 디리가 샤넬의 모자를 쓴 모습이 이리브가 그린 잡지 표지에 등장하기도 했다.

이리브는 오래전부터 미시아 세르와 장 콕토와 어울렸다. 그러

니 샤넬과 이리브의 공식적인 첫 만남은 1931년이지만, 둘은 그 이전부터 구면이었을 수도 있다. 시들어 가는 남편의 경력을 다시 끌어올려 보려고 고심하던 메이벨 호건 이리브는 남편이 샤넬을 위해 보석을 디자인하는 작업을 맡도록 주선했다. 훗날 메이벨 이리브는 남편을 도우려고 나섰던 일을 후회했을 것이다. 정확히 언제 사업 관계가 연인 사이로 변했는지는 알려지지 않았지만, 1932년에 샤넬과 이리브는 호화스러운 새 다이아몬드 주얼리 컬렉션을 (대대적으로 광고하며) 발표했고 메이벨 이리브는 로댕 가에 있던 이리브의 집에서 나갔다. 1933년, 메이벨 이리브는 이혼 소송을 제기했고, 자식 둘과 함께 미국으로 돌아갔다. 그해 11월, 『뉴욕타임스』는 '마드무아젤 샤넬이 동업자와 결혼하다'라는 기사를 헤드라인으로 싣고 샤넬이 약혼했다고 보도했다.[7] 코코 샤넬의 인생에서 처음이자 마지막인 약혼이었다.

이제 쉰 살이 되는 샤넬이 마침내 결혼 직전까지 가는 데는 여러 상황이 이상하게 맞물려 돌아갔다. 이리브의 경력은 하향세에 접어들었고 샤넬의 경력은 여전히 상승세를 보이던 때였다. 하지만 이리브는 샤넬이 파리에 도착한 첫날부터 찾아 헤맸던 무언가를, 돈과 예술적 명성, 심지어 귀족 작위보다 더 고상한 것을 줄 수 있다는 사실이 드러났다. 폴 이리브는 코코 샤넬을 알레고리로, 역사적으로 중요한 아이콘으로 바꾸어 놓았다. 샤넬에게 이보다 더 매혹적인 의미는 없었을 것이다.

샤넬과 이리브의 관계에서 권력은 한쪽으로 기울어 있었으며 명성도 재산도 샤넬이 훨씬 더 우위에 있었지만, 이리브는 샤넬

의 마음을 완전히 사로잡았다. 샤넬은 그가 비추어 주는 자기 자신의 모습에 넋을 잃었다. 이리브는 샤넬이 정확히 어떤 아름다운 진주가 되기를 갈망하는지 알았다. 그리고 그는 국가에 영광스러운 인물이 되어서 신성한 존재로 추앙받고 싶다는 샤넬의 열망도 이해했다. 극우파이자 극단적 국수주의자였고 외국인을 혐오했던 이리브의 정치적 견해는, 샤넬이 오랫동안 품어 왔던 정치적 성향을 구체적으로 형성했으며 샤넬의 정치적 입장을 확정하고 강화했다.

폴 이리브는 1883년생으로 샤넬과 나이가 같았다. 그는 프랑스 앙굴렘에서 태어났지만, 프랑스 혈통이 아니었다. 그의 어머니는 스페인인이었고 아버지는 바스크인이었다(이리브가 태어났을 때 그의 부모는 결혼하지 않은 상태였다). 그런데 아버지 쥘 이리바르네가라이Jules Iribarnegaray(나중에 성을 간략하게 줄이고 프랑스식으로 바꾸었다)는 청년 시절, 프랑스 역사에서 가장 상징적인 순간 중 하나로 꼽히는 1871년 파리 코뮌의 절정에서 뜻하지 않게 주목받았다. 기이하게 보일지도 모르지만, 이 역사적 사건에서 이리바르네가라이가 맡았던 기묘한 역할의 여파는 60년 후 아들 폴 이리브를 통해 코코 샤넬의 인생에 영향을 미쳤다.

1871년 3월부터 5월까지 파리 통제권을 장악했던 파리 코뮌은 프로이센-프랑스 전쟁의 굴욕적인 패배로 인한 대대적 파괴와 궁핍, 기근에서 태어났다. 전쟁의 여파로 빈곤이 지속되는 가운데 프랑스에 왕정이 부활할 수도 있다는 우려가 고조되면서 코뮌

결성을 자극했다. 프롤레타리아가 주축이 되어[8] 수립한 자치 정부인 코뮌 위원회는 71일 동안 파리를 지배했다. 프랑스 삼색기를 국제 사회주의의 붉은 깃발로 대체한 코뮌 지지자들은 교육과 정부의 세속화[9]를 강력히 주장하고, 노동자의 권리와 여성의 평등권을 강화했다. 코뮌은 짧았던 통치 기간 내내 새로 수립된 국가방위 정부Gouvernement de la Défense nationale의 공격을 받았다. 베르사유를 본부로 두고 파리를 제외한 프랑스 전역을 통치했던 국가방위 정부의 수장, 아돌프 티에르Adolphe Thiers 대통령은 무자비함과 잔혹함으로 잘 알려져 있었다.[10]

우파 세력은 물론 일부 온건파까지 파리 코뮌을 향해 외국인 혐오와 인종주의가 스며든 격렬한 비난을 퍼부었다. 코뮌 운동에는 거의 전적으로 프랑스 백인이 참여했지만, 분노에 찬 반대파에게 코뮌은 프랑스를 침략하는 세력으로 보였다. 코뮌 지지자들은 위험하고[11] '야만스럽고' 열등한 인종적 타자로 묘사되었다. 특히 여성 동조자들은 괴기스럽고 난잡한 마귀 같은 노파로 풍자만화에 등장했다.

코뮌은 프랑스 제국주의에 단호히 반대한다는 의지를 가장 상징적으로 보여 주기 위해 방돔 광장 한가운데에 있는 거대한 청동 오벨리스크 방돔 원주를 무너뜨리기로 했다. 방돔 원주는 나폴레옹 1세Napoléon Bonaparte I가 아우스터리츠 전투에서 거둔 승리를 기념하기 위해 로마의 트라야누스 원주를 본떠서 제작해 달라고 주문한 작품이었다. 위풍당당하게 방돔 광장을 내려다보는 원주의 꼭대기에는 구체 위에 올라선 자유의 여신상을 든 채 카이

사르처럼 토가를 입고 월계관을 쓴 황제의 조각상이 서 있었다.

오늘날, 우아한 방돔 광장에는 세계에서 가장 고급스러운 매장과 상업 시설이 들어서 있다. 그중 가장 유명한 곳은 코코 샤넬의 부티크와 리츠 호텔이다. 하지만 1871년에 방돔 광장은 전쟁을 기념하는 장소로 더 잘 알려져 있었다. 그리고 방돔 원주는 코뮌 지지자가 매도하는 모든 것, 즉 제국주의와 군국주의를 상징했으며 프랑스의 제국주의 정복이 사실 전 세계에[12] '자유'를 가져다주는 자애로운 행위라고 의기양양하게 암시했다. 파리 코뮌은 방돔 원주를 허물어서 지지자들에게 카타르시스를 느낄 수 있는 순간, 더 나아가 축제처럼 느낄 수 있는 순간을 선사하려고 했다. 코뮌은 심지어 군중을 즐겁게 해 줄 음악단까지 고용했다.[13]

1871년 5월 16일, 원주를 허물기로 한 날이 되자 임시로 앙테르나시오날 광장으로 이름이 바뀐 방돔 광장에 시민 1만 명이 밀려들었다. 광장에는 원주가 땅에 떨어질 때 발생하는 충격을 흡수할 거름과 밀짚이 두툼하게 깔려 있었다. 그런데 원주를 넘어뜨리는 일은 생각보다 더 힘들었다. 기둥을 땅바닥으로 끌어 내리느라 50명이 넘는 장정이 끌과 망치, 밧줄을 들고 달려들어 몇 시간 동안 씨름해야 했다. 그때 인부들을 지휘하던 자가 바로 폴 이리브의 아버지인 쥘 이리바르네가라이였다. 그는 코뮌이 성공적으로 방돔 원주를 허물기 위해 고용했던 토목 기사였다.

이리바르네가라이의 지휘 아래, 인부들은 마침내 기둥을 정확히 세 부분으로 깨뜨리는 데 성공했다. 기둥은 귀청이 터질 듯한 굉음을 내며 땅바닥으로 쓰러졌다. 밀짚으로 덮은 거름 위에 기

등이 떨어지자 악취가 진동하는 먼지 구름이 자욱하게 피어올랐다. 이 충돌의 충격으로 월계관을 쓴 나폴레옹 황제 조각상의 머리가 잘려 나가 몸통에서 멀리 떨어져 뒹굴었다. '코뮌 만세!'를 외치는 함성과 「라 마르세예즈」를 부르는 소리가 울려 퍼지는 가운데, 구경꾼들은 서로 밀쳐 대며 추락한 황제의 조각상에 다가가 침을 뱉거나 산산이 부서진 석조상 조각[14]을 기념품으로 챙겨 들었다. 코뮌의 관리들은 쥘 이리바르네가라이가 목숨과 자유를 잃을 위험을 무릅쓰고 코뮌에 봉사해 준 데에 특별히 감사를 표하려고 지구본 위에 올라탄 작은 자유의 여신상[15]을 선물했다. 그날 이리바르네가라이는[16] (임금으로) 6천 프랑을 받아서 나폴레옹의 손에 오랫동안 아늑하게 자리 잡고 있던 자유의 상징물을 든 채 방돔 광장을 떠났다.

얼마 후, 아돌프 티에리의 베르사유 정부가 파리로 군대를 보냈고 프랑스 역사에서 가장 유혈이 낭자했던[17] 대학살 중 하나가 벌어지며 코뮌은 종말을 맞았다. 프랑스 시민 2만 5천 명 이상이 무차별 총격에 쓰러졌고, 최소 7천 명이 끔찍한 죄수 유배지 뉴칼레도니아로 강제 추방당했다.

놀랍게도 쥘 이리바르네가라이는 처형과 체포를 피했지만, 목숨을 잃을까 봐 걱정해서 스스로 10년 동안 스페인으로 망명을[18] 떠났다. 그는 스페인에서 정식으로 결혼식을 올리지 않은 내연의 아내를 만나 가정을 꾸렸다. 쥘 이리바르네가라이와 폴 이리브의 극적인 대조는 무시하기 힘든 수준이다. 파리 코뮌에서 쥘 이리바르네가라이가 맡은 역할은 그 이후 그의 인생에 크게 영향을 끼쳤

다. 그는 숨어서 살아야 했다. 그가 도망 다니며 지냈던 나라는 총 네 곳이었고, 가족 전체가 이곳저곳으로 옮겨 다니느라 자식들은 계속해서 정든 집을 떠나야 했다. 그는 끝까지 진보 지식인으로 남았으며 프리메이슨에 가입[19]하고 철학과 과학을 공부했다. 바스크인이었던 이리바르네가라이는 자기가 프랑스인과도, 스페인인과도 문화적으로나 민족적으로나 전혀 다른 집단의 구성원이라고 생각했다. 다시 말해 쥘 이리바르네가라이는 방랑하는 국제주의자이자 지식인이었다(즉, 보이 카펠과 다르지 않았다[20]).

반면에 쥘 이리바르네가라이의 아들 폴 이리브는 아버지의 인생 속 모든 측면을 반대로 뒤집겠다고 결심한 것처럼 보인다. 그는 끊임없이 자기가 진정한 프랑스인이라고 우기며 프랑스 민족주의와 애국주의 중에서도 가장 열성적이고 외국인 혐오 정서가 가장 강한 사상에 헌신했다.

1930년대 초, 폴 이리브가 샤넬을 만났을 때 조국을 향한 그의 열정은 광신적 수준으로 변해 있었다. 그는 프랑스인 중에서도 가장 프랑스인다웠고, 그의 아버지가 쓰러뜨렸던 방돔 원주만큼 맹목적 애국주의로 가득했다. 샤넬은 이리브의 열정적인 민족주의에 매력을 느꼈다. 프랑스 정체성은 코코 샤넬과 폴 이리브가 어디에도 뿌리를 내리지 못했던 어린 시절에 받았던 깊은 상처를 위로하고 치유해 주었다. 폴 이리브와 함께하던 시절 샤넬은 애국심에 더욱더 열정을 불태웠다.

이리브는 성인이 되고 난 후, 떠돌이 생활을 해야 했던[21] 유년 시절이나 아버지의 망명에 관해 거의 언급하지 않았다. 하지만

이리브의 과거는 그가 성장하는 데 방해가 되지 않았다. 1900년, 17세였던 이리브는 건축가 르네 비네René Binet의 도제로 일하며 비네의 상징적인 작품인 비네 기념문La Porte Binet을 디자인하는 일을 보조했다. 비네 기념문은 1900년 파리 만국박람회에 들어선 웅장하고 장식적인 중앙 출입구였다. 기념문에는 유명한 쿠튀리에르 잔 파캉이 디자인한 풍성하게 늘어진 드레스와 드레스에 잘 어울리는 코트를 입은 6미터짜리 미인 조각상이 장식되어 있었다. 폴 모로-보티에Paul Moreau-Vauthier가 조각한 이 작품에는 '라 파리지엔(파리의 여인)'이라는 이름이 붙었고, 그녀가 쓰고 있는 티아라는 파리를 상징했다.

박람회 측은 의식용 조각상에 흔히 사용되는 더 전통적인 신화 속 여신이나 추상적 관념을 상징하는 여성(예를 들어 마리안이나 자유의 여신)을 동시대 프랑스 여성으로 대체하도록 허가했다. 라 파리지엔은 사실상 유행을 따르는 파리 여성을 알레고리의 지위로 승격시켰다. 1900년, 만국박람회에 몰려든 관광객 수천 명은 식민지 확장에서 기술과 예술까지, 모든 영역에서 프랑스가 이룬 성취를 보고 경탄했다. 박람회에 전시된 분야 중에서 특히 오트 쿠튀르는 가장 눈에 잘 띄는[22] 중요한 자리를 차지했다. 건축가의 수습생이었던 폴 이리브는 오트 쿠튀르의 이미지를 마음에 새겼다.

이리브는 대중 잡지의 일러스트레이터가 되었고, 이 경력 덕분에 그의 작업은 패션과 디자인[23], 프랑스를 향한 열렬한 애국심의

혼합물로 빠르게 발전했다. 그는 여성 관계에서 대단한 성취를 거두며 경력에 도움을 얻기도 했다. 예를 들어, 이리브는 23세에 유부녀를 설득해서 이혼시키고 자기가 첫 번째 출판물을 발간할 때 돈을 보태게 했다. 이리브는 애인의 돈으로 장 콕토와 함께[24] 예술과 정치를 다루는 정기 간행물 『르 테무앵Le Témoin』을 출판했다. 심지어 이리브는 그 여자와 만나던 시기에 명품을 전문으로 다루는 광고 대행사도 설립했다. 그가 사용한 로고 디자인(섬세한 '이리브 로즈'[25])은 파인 주얼리Fine Jewelry●부터 직물, 예술 서적까지 다양한 상품 위에 나타났다.

『르 테무앵』 발행을 중단한 이리브와 콕토는 전쟁이 발발하자 잡지 『르 모Le Mot』를 창간했다. 1914년부터 1915년까지 총 19개 호가 출간된 『르 모』는 단호하게 반反독일 태도를 보이며 애국심을 고취하고 프랑스의 문화적 우수성을 홍보했다(이리브는 당뇨 진단을 받았던 탓에 제1차 세계 대전이 일어났을 때 프랑스군에 입대할 수 없었다). 『르 모』에는 프랑스의 영웅들(제1차 세계 대전 중 프랑스의 육군 총사령관이었던 조제프 조프르Joseph Joffre나 잔 다르크)에게 바치는 찬가가 가학적이고 추악하게 묘사한 풍자 만화와 뒤섞여 있었다. 『르 모』는 이리브가 더 나중에 보여 주었던 과격한 외국인 혐오나 인종 차별[26]을 드러내지는 않았지만, 분명히 그런 면을 지향했다.

● 귀금속인 금과 백금, 고가의 보석을 사용해서 만든 주얼리로 '하이 주얼리High Jewelry'라고도 부른다.

이리브는 자크 두세, 잔 랑뱅Jeanne Lanvin(이리브는 지금도 판매되는 랑뱅의 향수 '아르페쥬'의 로고를 디자인했다), 잔 파캉(비네 기념문의 라 파리지엔이 입고 있던 옷을 디자인한 유명한 디자이너), 폴 푸아레 등 세기의 전환기를 풍미했던 대단한 쿠튀리에들과 일하면서 패션 일러스트레이터로서 가장 큰 성공을 거두었다. 푸아레의 동양적이고 유려한 쿠튀르 의상은 이리브가 우아하게 물결치는 선으로 그리고 날카로운 색채 감각을 발휘해서 완성한 삽화 덕분에 훨씬 더 돋보였다.

폴 이리브는 곧 새로운 아르데코 운동을 주도하는 중심인물 중 하나가 되었다. 그는 아름다운 가구와 옷감뿐만 아니라 보석, 의상, 연극 세트도 디자인했다. 그의 디자인에서는 반짝반짝 광택이 도는 이국적 목재나 중국산 실크 같은 최고급 재료, 선명하고 강렬한 색깔, 곡선이 만들어 내는 날렵한 형태, 장식과 절제 사이의 절묘한 균형이 언제나 두드러졌다.

이리브는 미국에서 영화감독 세실 B. 드밀Cecil B. DeMille을 위해 6년간 의상과 세트를 디자인하던 시절에 경력의 정점에 이르렀다.[27] 할리우드에서 이리브는 호들갑스러운 미국식 명성을 만끽했다. 그는 영화계 스타, 영화사 경영진과 어울렸고, 파라마운트 픽처스 스쿨에서 의상 디자인을 가르쳤고, 정기적으로 『보그』에 글을 기고했으며, 심지어 브로드웨이 연극 의상을 제작하러 뉴욕으로 출장 가기도 했다.

이리브가 두 번째 아내인 상속녀 메이벨 호건을 만난 곳도 바로

할리우드였다. 하지만 이리브는 부유한 아내를 만나기 전부터 큰 돈을 벌고 있었고, 달라진 재정 상황을 최대한 열정적으로 즐겼다. 그는 '피피Fifi'라고 이름 붙인 캐딜락[28]을 몰았고, '벨 드 메Belle de Mai(5월의 미녀)'라고 이름 지은 요트를 샀다. 또 일본인 하인을 한 명[29] 고용했다.

1922년, 드밀은 대작 〈십계The Ten Commandments〉를 제작할 때 이리브를 예술 감독으로 승진시켰다. 이리브는 1만 명이 넘는 숙련된 기술자의 도움을 받아 정교하고 호화로운 고대 이집트 세트[30]를 제작했다. 그런데 1922년에 샤넬과 이리브는 아직 서로를 몰랐겠지만, 둘 다 비슷한 작업을 하고 있었다. 그때 샤넬은 소포클레스 비극의 무대 의상을 제작하고 있었고, 이리브는 성경 이야기를 담은[31] 영화 세트와 의상을 제작하고 있었다.

이리브는 드밀이 〈십계〉 다음에 제작한 기념비적인 성경 프로젝트, 〈왕중왕The King of Kings〉 작업에 착수했다. 하지만 이리브는 그동안 거둔 성공 때문에 기고만장해졌다. 그는 드밀의 요구를 몇 차례나 오만하게 무시하다 결국 일자리를 잃었고 가족과 함께 프랑스로 돌아가야 했다.[32]

이리브는 직업 환경이 갑작스럽게 정반대로 달라진 상황에 제대로 대처하지 못했다. 프랑스로 돌아온 그는 할리우드에서 이름을 날리던 예술 감독에서 모두의 기억에서 사라진 장식가로 곤두박질쳤다. 진가를 인정받지 못한 채 버림받았다고 느꼈던 이리브는 낭비벽에 빠져들었고, 그의 전 재산은 물론 아내의 재산 상당 부분도 순식간에 탕진해 버렸다.

점점 높아지는 나의 명성 앞에서 점점 시들어 가는 그의 영광은 빛을 잃었다. 이리브는 나를 파괴하고 싶다는 은밀한 희망을 품은 채 나를 사랑했다.[33] — 코코 샤넬

샤넬은 이리브의 복합적인 감정을 냉철하게 파악하고 있었다. 그녀는 이리브를 만났을 당시 둘의 경력이 극명하게 대조적이라는 사실을 일찍이 알아차렸다. 하지만 샤넬과 이리브는 공통점이 아주 많았다. 예를 들어 샤넬도 할리우드에서 작업했던 경험이 있었다. 1931년 2월, 샤넬은 드미트리 대공의 소개로 모나코에서 만난 적이 있던 영화제작자이자 연출가 새뮤얼 골드윈Samuel Goldwyn에게 초대받아 로스앤젤레스로 떠났다. 미국 영화 산업은 1929년에 월스트리트의 주가가 대폭락했던 검은 목요일 사건의 여파에 시달리고 있었고, 골드윈은 관객을, 특히 여성을 다시 영화관으로 끌어들일 방법을 모색하고 있었다. 골드윈은 샤넬에게서 그의 영화를 거부할 수 없이 매력적으로 만들 황금 같은 기회를 보았다. 영화는 파리 패션쇼가 될 수 있을 것이다! 그는 샤넬에게 일 년에 두 번, 봄가을에 할리우드로 와서 배우들이 영화 안팎에서 입을 의상을 만들어 준다면 1백만 달러를 지급하겠다고 제안했다. 그리고 그는 구체적인 조건을 하나 더 내걸었다. 영화 개봉 시기는 촬영 시기보다 한참 후이므로 샤넬은 여배우들에게 유행보다 '6개월 앞선' 스타일로 입혀야 했다. 골드윈은 『뉴욕타임스』에 샤넬을 영입하기로 한 결정에 대해 이렇게 설명했다. "마드무아젤 샤넬과 계약한 덕분에[34] 영화에서 배우가 유행에 뒤처지

는 의상을 입고 있는 골치 아픈 문제를 해결할 방법을 찾은 것 같습니다. 그뿐만 아니라 이제 우리 영화는 미국 여성에게 파리의 최신 패션을 보여 주는 서비스도 확실히 제공할 수 있습니다. 때로는 파리보다 먼저 파리 패션을 확인할 수 있을 겁니다."

샤넬은 곧바로 제안을 수락하지 않았다. 골드윈은 일 년이나 샤넬의 대답을 기다려야 했다. 골드윈이 의뢰한 일은 이제까지 누구도 감히 시도하지 못했던 일이었다. 샤넬은 돈이 필요한 처지도 아니었고, 이미 미국의 가장 부유한 여성들 사이에서 두꺼운 고객층을 유지하고 있었다. 수많은 할리우드 여배우들도 사생활에서는 샤넬의 옷을 입었다. 하지만 결국 샤넬은 할리우드가 새롭고, 더 커다란 규모로 기회를 제공하리라는 사실을 깨달았다. 미국 전체가 샤넬의 스타일을 알게 될 것이고, 그러면 더 많은 의류 회사가 샤넬의 스타일을 따라 할 것이고, 샤넬이 1928년에 세운 직물 회사 티슈 샤넬Tissus Chanel에서 옷감을 사려고 할 것이었다.

1931년 4월, 샤넬은 미시아 세르를 동행으로 데리고 미국으로 향하는 증기선 유로파 호를 탔다. 마드무아젤의 첫 미국 여행에 영화계는 야단법석을 떨었고, 마드무아젤을 맞이하는 데 비용을 아끼지 않았다. 모리스 사쉬가 뉴욕에서 합류했고, 셋은 샤넬을 위해 특별히 준비된 온통 새하얀 호화 특급 열차를 타고 캘리포니아로 떠났다. 샤넬은 기차에서 미국을 방문한 프랑스 왕족처럼 대접받았다. 열차에서는 샤넬에게 자꾸 샴페인을 권했고, 동행한 미국 기자들은 샤넬의 비위를 맞추며 알랑거렸다.

메트로 골드윈 메이어 영화사는 샤넬을 환영하기 위해 배우 그레타 가르보Greta Garbo까지 데려왔다. 그레타 가르보는 샤넬이 기차역 플랫폼에 내려서자 다가가서 양 볼을 샤넬의 얼굴에 번갈아 갖다 대며 유럽식 볼 키스를 했다. 할리우드의 언론은 그 장면을 '두 여왕의 만남'으로 보도했다. 샤넬은 할리우드에서 필요한 만큼 오래 머물며 1931년 개봉작 〈펄미 데이즈Palmy Days〉와 〈투나잇 오어 네버Tonight or Never〉, '세 명의 브로드웨이 걸Three Broadway Girls'이라는 제목으로도 잘 알려진 1932년 개봉작 〈그리스에는 이들을 가리키는 단어가 있지The Greeks Had a Word for Them〉까지 골드윈이 제작한 영화 세 편의 의상을 만들었다.

하지만 샤넬은 〈투나잇 오어 네버〉와 〈세 명의 브로드웨이 걸〉 포스트 프로덕션이 채 끝나기도 전에 할리우드에 환멸을 느끼고 떠나 버렸다. 샤넬은 할리우드의 지나친 화려함에서 아무런 매력을 느끼지 못했다. 샤넬은 미국인에 관해 이야기하다가 "물질적 편안함이 그들을 죽이고 있어요"라고 말했다. 또 샤넬은 유대인이 할리우드에서 굉장히 많이 활동한다는 사실을 알고 열의를 잃었다(유대인이었던 골드윈은 샤넬의 편견을 잘 알아서[35] 샤넬이 다른 유대인과 가능한 한 적게 접촉하도록 신경 썼다). 하지만 샤넬은 캘리포니아에서 영화감독 겸 배우인 에리히 폰 슈트로하임Erich von Stroheim과 맺은 친분은 분명히 즐겼고, 에드몽드 샤를-루에게 이렇게 이야기했다. "적어도 그의 무절제한 낭비에는[36] 목적이 있었죠. 그는 개인적으로 복수하고 있었던 거예요. 그는 저급한 유대인을 박해했던 프로이센 사람이었어요. 할리우드는 근본적으로

유대인 소굴이나 다름없으니까 (…) 중부유럽 출신 유대인들은 슈트로하임에게서 익숙한 악몽을 발견했죠. 최소한 이것만은 가짜가 아니에요. 그들은 함께 오래된 이야기대로 살고 있었어요. 그들은 그 이야기의 여파를 미리 알았고, 틀림없이 모두가 그 이야기에 다소 애착을 느꼈을 거예요."

샤넬은 슈트로하임에게서 목격했던 것을 기묘하지만 총명하게, 심지어 정신분석학적으로 해석해 냈다. 하지만 그녀는 진실을 모두 알지는 못했다. 1930년대 할리우드에서 폰 슈트로하임은 오스트리아의 백작과 여 남작 사이에서 태어난 귀족이며 군대에서 장교로 복무한 후 유럽을 떠났다고 알려져 있었다. 사실, 이 프로이센 귀족 출신 장교는 다름 아닌 유대인 이민자였다. 에리히 슈트로하임(그는 미국에 도착해서 독일이나 오스트리아 귀족의 성 앞에 붙이는 '폰von'을 자기 성 앞에 덧붙였다)은 빈에 거주하는 유대인의 아들이었다. 귀족이 아니었던 그의 부모는 빈에서 자그마한 모자 가게를 운영했다. 그는 오스트리아 사관학교에 들어가지도 않았고, 훌륭한 군 경력을 쌓지도 않았다. 하지만 폰 슈트로하임은 샤넬과 아주 흡사한 열망을 품었고, 미국에 도착하자 민족 정체성을 완전히 지우고 귀족 혈통이라는 과거를 꾸며냈다. 훌륭한 배우였던 그는 수년 동안 가짜 신분을 성공적으로 연기했다. 샤넬은 폰 슈트로하임의 '연기'를 받아들이고 인정하면서, 그들이 극도로 유사하다는 사실을 직감했을 것이다. 두 사람 모두 개인적 판타지를 통해 출세한 뛰어난 연기자였다.[37]

샤넬은 아무리 거대한 영화사라고 하더라도 고용되어서 일한

다는 사실을[38] 분하게 여겼다. 어쨌거나 할리우드의 거물들 역시 샤넬의 작업에 그렇게 감격하지 않았다. 이나 클레어Ina Claire나 글로리아 스완슨Gloria Swanson 같은 스타들은 사생활에서 샤넬의 옷을 즐겨 입었지만, 영화사는 색상이 절제되어 있고 선이 단순한 샤넬의 의상이 스크린에서 '눈에 딱 띄지' 않는다는 사실을 깨달았다.

대공황 초기, 미국 영화의 플롯은 도피주의 판타지에 물들어 있었고 의상은 트위드 슈트나 저지 드레스보다는 (심지어 주간 장면을 찍을 때도) 깃털 스톨Stole*과 하늘하늘한 실크 드레스, 다이아몬드 액세서리가 주를 이루었다. 샤넬은 스크린 속의 할리우드 패션을 "의복의 무정부 상태"[39]라고 부르며 경멸했다. 하지만 그 무정부주의자들은 샤넬의 통치를 거부했다. "가장 우아한 샤넬 의상이 (…) 스크린 위에서는 대실패였어요." 할리우드 의상 제작자 하워드 그리어Howard Greer가 설명했다. "움직이는 물체에서 색깔과[40] (…) 3차원을 제거해 버리면, 그 대신 드라마틱한 (…) 대조와 질감이 풍부한 표면으로 보완해야 하죠. (…) 과한 강조는 필수입니다." 『뉴요커The New Yorker』는 더 직설적으로 표현했다. "[샤넬은] 숙녀를 숙녀 한 명처럼[41] 보이게 만들었다. 할리우드는 숙녀가 숙녀 두 명처럼 보이길 원한다." 1932년, 캐서린 헵번Katharine Hepburn이 〈이혼 증서A Bill of Divorcement〉에서 주연을 맡아[42] 제작사 측에

* 원래 종교의식 때 입는 긴 법의나 그 위에 걸치는 천을 가리키는 말이었으나 현재는 여성이 어깨에 걸치는 길고 좁은 숄을 주로 의미한다.

〈투나잇 오어 네버〉에서 샤넬이 제작한 의상을 입은
글로리아 스완슨(오른쪽)

샤넬을 의상 제작자로 고용해 달라고 요구하자 제작자들은 단호하게 거절했다. 할리우드는 나중에 스타 배우들에게 더 절제된 의상 혹은 더 현실적인 의상을 입히는 편을 선호하게 되었지만, 1931년에 샤넬과 이리브는 미국 영화계에서 일하며 실망했다는 데 확실히 동의했을 것이다.

샤넬과 미시아 세르는 할리우드를 떠나 집으로 돌아가는 길에 뉴욕에서 며칠 머물렀다. 샤넬은 미국적 현상이 할리우드보다는 뉴욕에서 훨씬 더 매력적이라고 생각했다. 샤넬은 유니언스퀘어에 있는 싸구려 상점인 S. 클라인 백화점에서 자신의 (그리고 다른 디자이너들의) 디자인을 모방한 복제품을 발견했다. 미국은 샤넬 스타일의 여러 측면을 오랫동안 모방했지만, S. 클라인 백화점은 더 저렴한 옷감을 사용해서 샤넬의 의상을 노골적으로 베낀 옷을 헐값에 팔고 있었다. 디자이너라면 대체로 그 광경을 보고 격분했을 것이다. 하지만 샤넬은 즐거워했다. 물론 샤넬은 S. 클라인 백화점처럼 우아하지 못한 싸구려 점포를 싫어한다고 인정했지만, 대단한 지명도의 가치를 잘 인식하고 있었다.

유럽으로 돌아온 샤넬은 뉴욕에서 겪은 경험을 바탕으로 행사를 조직하기 시작했다. 샤넬은 여전히 친하게 지냈던 벤더를 설득해서 런던에 있는 벤더의 타운 하우스를 빌렸고, 전설적인 미인 거트루드 로런스Gertrude Lawrence를 비롯해 유명한 사교계 여성과 여배우 5백 명 이상을 초대해 자선 패션쇼를 열었다. 샤넬은 그 숙녀들에게 그들의 재봉사도 함께 데려오라고 분명하게 요청했다. 샤넬은 스스럼없이 자기 옷을 모방할 모델로 제공하며, 손

님의 재봉사들이 스케치도 그리고 메모도 할 수 있게 했다. "훔치는 것보다 베끼는 것이 더 낫다."[43] 나중에 샤넬이 기록했다. "농담이 아니라, 프랑스에는 지위가 그리 대단치 않은 재봉사가 4만 명이나 있다. 그들이 우리 말고 어디에서 아이디어를 찾을 수 있을까? 나는 패션 하우스가 아니라 여성과 재봉사들의 편이다."

런던의 『데일리 메일』은 믿기지 않는다는 어투로 "마드무아젤 샤넬은 다른 이들이[44] 그녀의 의상을 따라 베끼도록 허락했다"라고 기사를 썼다. 나중에 샤넬의 동료 쿠튀리에들은 이런 관행에 격분했다. 그들은 패션에 관한 샤넬의 민주적인 견해를 공유하지도 않았고 다른 이들이 만들어 낸 복제품에서 자기 디자인을 보고 싶어 하지도 않았다. 하지만 코코 샤넬은 사회의 각 계층과 세계 전역에서 자기 의상을 모방한 옷이 증식하는 현상을 보며 즐거워하기만 했다. 할리우드 영화 산업이 제공하는 광대한 시장을 장악하는 데 실패한 상황에서 그런 일은 더욱더 기쁘기만 했다. 나중에 샤넬이 언급했듯이, 그녀는 언제나 "거리에 있는 사람들 모두[45] 당신처럼 옷을 입는" 스타일의 편재성, "국민"의 스타일을 성취하기 위해 노력을 쏟았다.

샤넬은 일종의 스타일 민족주의자였다. 그녀는 **자기의** 스타일이 프랑스인 전체를 위한 (그리고 프랑스를 넘어서 세계인의) **유일한** 제복이 될 수 있다는 가능성에 몹시 흥분했다. 온 국민에게 옷을 입히는 일, 온 국민이 샤넬 스타일대로 옷을 입고 비슷해지는 일은 소속감을 향한 샤넬의 열망을 충족해 주었다. 샤넬은 성공이나 부, 명성 이상의 것을 갈망했다. 그녀는 프랑스의 상징이자 프

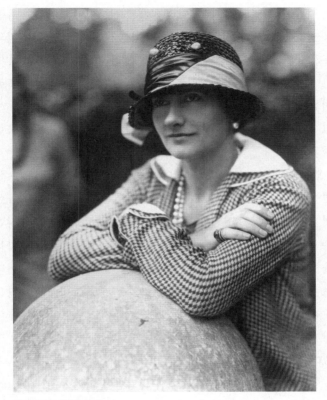

직접 만든 옷을 입은 샤넬

랑스를 위한 상징이 되고 싶어 했다. 또 타고난 계급 때문에 가질 수 없었고, 몇 번이나 귀족 지위를 얻으려 했으나 실패했기 때문에 가질 수 없었던 유서 깊은, 그 자체로 신분이나 다름없는 유산을 얻고 싶어 했다. 샤넬은 러시아의 황후가 될 수 없었고, 공작의 후계자를 낳을 수도 없었다. 하지만 샤넬은 더 잘 해낼 수 있었다. 그녀는 모두 정확히 자기처럼 옷을 입는 프랑스(와 유럽과 미국) 여성이라는 종족을 낳을 수 있었다. 다른 사람이 이런 계획을 세웠다면 제정신이 아닌 것처럼 보였겠지만, 샤넬에게는 그럴듯한 목표였다.

민족주의와 여성스러운 스타일에 매혹되었던 폴 이리브는 샤넬에게 깊이 이끌렸다. 그가 보기에 샤넬은 자기만큼이나 유산에, 프랑스 문화의 귀중한 보물에 마음을 쓰는 사람이었다. 샤넬은 이리브와 동업 관계로 첫 인연을 맺었지만, 그가 사람의 마음을 잡아끄는 매력적인 남자라는 사실을 깨달았다. 심지어 이리브는 샤넬을 만난 지 얼마 지나지 않았을 때도 그녀에게 수많은 옛 애인에 관해 질문하며 질투심을 드러내기도 했다. "그는 내 과거 때문에 괴로워했죠."[46] 샤넬이 꽤 뿌듯해 하며 폴 모랑에게 말했다.

샤넬과 이리브는 드비어스에서 의뢰받아 다이아몬드 주얼리 컬렉션을 디자인하는 가장 중요한 공동 작업을 계획하면서 가까워졌다. 영국의 제국주의자 세실 로즈(앨프리드 밀너 경의 가까운 동료)가 남아프리카공화국에 설립한 다이아몬드 원석 회사 드비어스는 대공황 첫해에 수익이 줄어들자, 상품에 파리의 화려한

매력을 불어넣어서 매출을 늘리고자 했고 샤넬에게 디자인을 의뢰했다. 샤넬은 한 번도 다이아몬드에 흥미를 보인 적이 없었다. 샤넬이 "목에 두르고 다니는 수표장"[47]이라고 비유했던 허영으로 가득한 값비싼 보석보다 커스텀 주얼리를 더 좋아한다는 사실은 널리 알려져 있었다. 하지만 이리브는 드비어스의 제안에서 기회를 감지했고 샤넬이 제안을 수락하도록 최선을 다해 설득했다. 샤넬은 드비어스의 의뢰를 받아들였다. 디자인 영역을 새롭게 확장한다는 데서 오는 전율을 느끼기 위해서였을 수도 있고, 이리브를 기쁘게 해 주기 위해서였을 수도 있다(후자가 아마 더 가능성이 클 것이다).

샤넬은 독립적이고 성공적인 여성이었지만, 그녀의 마음속 한 구석에는 사랑하는 남자를 만족시켜 주려는 코코트가 언제나 남아 있었다. 샤넬은 그녀답지 않게 귀한 보석에 새로 관심을 보인 이유를 유럽 경제 상황 탓으로 돌렸다. "사치품을 너무도 쉽게[48] 손에 넣을 수 있던 시기에는 언제나 커스텀 주얼리에 오만함이 존재하지 않는다고 생각했어요. 경제 위기가 닥치자 이런 생각이 사라졌죠. 이제 진품을 향한 본능적 욕망이 돌아왔어요." 샤넬은 민족주의의 언어에 의지하며 더 이리브처럼 말하기 시작했다. 어느 인터뷰에서는 보석이 "아주 프랑스적인 예술"이며 그녀의 작품을 전시해서 애국심을 고취할 목적이라고 이야기했다. 이제까지 샤넬이 작품에 이런 동기를[49] 부여했던 적은 한 번도 없었다.

최초의 동기가 무엇이었든, 샤넬은 이리브에게 도와 달라고 요청했다. 샤넬이 드비어스의 의뢰로 만든 컬렉션은 (하이 주얼리와

커스텀 주얼리를 모두 포함해서) 그녀의 주얼리 컬렉션 중 영원한 아름다움이 빛나는 컬렉션이 되었다. 샤넬이 직접 주얼리 제품을 스케치하거나 그린 것은 아니었고, 그때까지 샤넬의 주얼리 대다수는 풀코 디 베르두라Fulco di Verdura나 에티엔 드 보몽 백작 등 다른 주얼리 디자이너가 디자인했다. 그러니 드비어스 주얼리 컬렉션도 이리브가 샤넬의 폭넓은 조언을 들어가며 디자인했을 것이다. 드비어스 컬렉션에는 샤넬과 이리브의 스타일이 조화롭게 어우러졌고, 샤넬 특유의 단순함 안에 이리브의 기발한 장식적 요소가 녹아들어 있었다.

별과 활, 깃털 모양 세 가지를 기본 형태로 활용하고 모두 새하얀 다이아몬드만 사용한 드비어스 주얼리 컬렉션은 세련되고 모던했다. 세팅이 전혀 야단스럽지 않고 오히려 거의 보이지 않아서 (전부 백금에 세팅된) 다이아몬드가 떠다니는 것처럼 보였다. 또 각 제품은 영리하게도 다용도로 사용할 수 있었다. 귀고리는 머리핀으로, 브로치는 목걸이로 바꿔서 쓸 수 있었다. 별똥별 모양 초커는 잠금 고리가 전혀 없어서 목에 두르면 꼭 반짝이는 빛줄기가 목을 휘감고 있는 것처럼 보였다.

샤넬은 1932년 11월에 포부르 생-오노레에 있는 그녀의 집에서 2주 동안 주얼리 컬렉션을 선보였다. 문구가 우아하게 새겨진 초대장을 받은 패션 엘리트들은 샤넬의 응접실에 모여들어 다이아몬드는 물론 이제껏 본 적 없었던 전시 방식에 경탄했다. 샤넬이 만든 보석은 유리 진열장 안에 깔린 벨벳 위에 놓여 있는 대신, 미용사가 사용하는 구식 마네킹을 꾸미고 있었다. 실물과 똑같이

생긴 밀랍 마네킹은 눈화장이 되어 있었고 립스틱도 발려 있었다. 몸통 없이 반짝이는 보석으로 장식된 마네킹 머리가 정렬되어 있자 약간 초현실적인 분위기가 흘렀다. 제복을 입고 무장한 남성들이 이목을 끌며 품위 있는 손님들 사이를 돌아다니는 광경 때문에 아마 분위기는 더욱더 초현실적이었을 것이다. 드비어스가 값을 매길 수 없을 정도로 귀중한 보석을 지키려고 보안 요원을 고용[50]해 둔 터였다. 드비어스는 주얼리 컬렉션을 단 하나도 판매하지 않았고, 그럴 의도도 없었다. 드비어스가 컬렉션과 전시를 의뢰한 이유는 전적으로 홍보, 파리와 코코 샤넬과 새로 제휴를 맺어서 인지도를 높이려는 목적이었다. 그 결과는 모두의 예상을 훌쩍 뛰어넘었다. 샤넬이 주얼리 컬렉션을 선보이고 이틀 뒤, 런던 증권거래소에서 드비어스의 주가는 20포인트 상승했다.

샤넬 곁에 서서 샤넬에게 쏟아지는 스포트라이트를 함께 누렸던 이리브는 그 자신의 주가도 오르는 것을 목격했다. 그는 자주 부유한 여성에게 의지했었지만, 샤넬은 그가 한때 쫓아다녔던 상속녀들과 달랐다. 샤넬은 스스로 성공을 거머쥔 여성이었고, 그녀가 이룬 성취는 이리브가 그때까지 이루었던 업적을 모두 능가했다.

이리브는 자기를 후원해 주는 여성에게 감정적 고통을 안겨 주며 관계의 균형을 맞춰 보려고 애썼다. 연애할 때 그는 요구가 많았고 상대를 통제하려 들었으며, 곧잘 샤넬의 인생을 가혹하고 부정적으로 평가했다. 이리브는 상상할 수 있는 가장 비싼 표현 수단(다이아몬드)으로 작업하라고 샤넬을 설득해 놓고도, 샤넬이

낭비벽이 있어[51] 지나치게 헤프게 생활한다고 비난했다. 그는 샤넬이 너무 많은 재산을 소유했다고, 너무 호화롭게 식사한다고, 하인을 너무 많이 부린다고 책망했다.

샤넬은 캐딜락 '피피'를 몰고 다니는 사람의 질책 속에 숨어 있는 위선을 모르지 않았다. 하지만 이리브의 비위를 맞춰 주려고 포부르 생-오노레에 있는 타운 하우스에서 나와 (이 때문에 오랫동안 헌신적이었던 집사 조제프 르클레르크를 해고했다) 리츠 호텔 스위트룸을 빌렸다. 샤넬은 객실을 완전히 새롭게 꾸미면서 온 벽을 코로만델 병풍으로 둘렀고, 심지어 욕실도 새로 하나 설치했다(옷은 캉봉 거리 31번지 사무실 위에 마련한 아파트에 보관했다). 그 결과 호텔 객실은 모더니즘을 주도하는 디자이너의 방이라고 누구도 상상할 수 없을 만큼 (그리고 샤넬의 집이 언제나 그랬듯) 호화로운 장식과 바로크 요소로 가득한 아늑하고 우아한 보석 상자가 되었다. 이후 리츠 호텔은 샤넬이 평생[52] 파리에 머물 때면 찾는 주요 거처가 되었다.

하지만 언제나 사람 마음을 쥐고 흔드는 데 능했던 이리브는 이 정도로는 마음을 풀지 않았다. 이리브는 리비에라에 있는 샤넬의 별장에서 주말을 보내는 편을 더 좋아했다. "그는 그녀를 지배했어요."[53] 세르주 리파르가 회상했다. "그녀는 그런 걸 싫어했고요." 샤넬이 리파르에게 이리브의 요구에 관해 투덜거렸을 수도 있지만, 그녀는 분명히 그런 방식으로 지배받는 것을 어느 정도는 받아들였다. 어쩌면 이리브의 요구에 휘둘리는 것을 사랑을 위해 감내할 만한 희생이라고 생각했을 것이다. 게다가 샤넬은

자기가 더 부유하고 성공한 데에 대해 애인이 불편해 한다는 사실을 너무도 잘 알았다. 그녀는 사사건건 이리브에게 맞춰 주면서 남자로서의 자존심을 지켜 주려고 했을지도 모른다.

샤넬은 이리브의 수많은 요구를 들어주거나 양보하면서, 이리브가 25년 전에 옛 애인의 후원을 받아 창간했던 잡지 『르 테무앵』을 복간하는 비용도 댔다(샤넬의 서재에는 『르 테무앵』의 창간호부터 제6호까지 원본이 있었다). 『르 테무앵』은 1933년 12월 10일에 다시 출간되었고, 이후 2년 동안 매주 예술과 패션, 디자인과 깊이 얽혀서 점점 맹렬하게 변해 가는 이리브의 외국인 혐오와 극우 민족주의를 표출하는 매체 역할을 맡았다. 마음을 다해 프랑스를 염려했던 그는 조국이 쇠퇴해가고 있으며, 프리메이슨과 볼셰비즘, 세력을 크게 키우고 있던 파시즘(1933년에 히틀러가 독일 총리가 되었다), 세금, 유색 인종, 국제적 모더니즘 등 외부 세력이 조국을 크게 위협하고 있다고 느꼈다.

다시 말해, 또 한 번 유럽 공동의 적이 될 독일을 제외하면 이리브가 혐오했던 사회 운동과 세력은 모두 파리 코뮌과 밀접하게 관련 있었다. 이리브는 그의 아버지가 그토록 공공연하게 반대했던 극단적 민족주의와 보수적 정치사상을 지지했다. 샤넬과 어울리는 친구들은 이리브의 아버지가 어떤 사람인지 잘 알았고, 꼭 쥘 이리바르네가라이가 아들에게 체제 전복적인 경향을 물려주기라도 한 듯 "[쥘 이리바르네가라이가] 방돔 원주를 쓰러뜨렸다"는 사실을 잊지 말라고 샤넬에게 충고했다. 그러나 진실은 그들의 생각과 정반대[54]였다. 폴 이리브는 프랑스에서 혁명을 일으키

고 싶어 하지 않았다. 오히려 그는 호박 원석 속에 곤충을 가두듯 프랑스를 있는 그대로 보존하고 싶어 했고, 프랑스의 현 상태를 위협하는 수많은 위험 요소를 물리치고 싶어 했다.

이리브는 주로 (그리고 거의 배타적으로) 이런 위험이 프랑스의 명품 산업에 미치는 영향을 통해 그 위험을 이해했다. 그는 프랑스가 국가 정체성을 나타내는 상류층의 세련된 취향를 잃을 위험에 처했으며 해결책은 "프랑스를 다시 프랑스답게 만드는 것"이라고 생각했다. 그는 프랑스의 향수, 주얼리, 패션, 가구 산업에 적법한 시장 지배권을 되찾아 주고 명품 산업이 모든 것을 균질화하는 모더니즘 예술과 기계 미학에 잠식당하지 않도록 보호해야 한다고 보았다. "진정한 프랑스 예술은[55] 그림 전시회 대다수보다 고상한 향수 가게나 구두 가게의 진열창에 있다." 그가 1932년에 썼다.

이리브는 당대 가장 중요한 예술 운동인 모더니즘이 사실 좌파와 외국인, 유색 인종이 프랑스의 신성함을 해치고자 꾸민 음모라고 믿는 데까지 이르렀다. 그는 여러 글을 발표해서 오로지 프랑스의 본래 "브랜드"만 건축가 르 코르뷔지에Le Corbusier와 건축가 발터 그로피우스Walter Gropius, 파블로 피카소(이리브는 피카소가 아프리카 조각상에 보였던 관심을 혐오스러워 했다), 유대인 작가 앙리 베른슈타인 (샤넬의 옛 애인이라는 사실도 공격 대상으로 꼽히는 데 한몫했을 것이다) 같은 이들이 시작한 공격을 막을 수 있다고 주장했다. 이리브는 근대적인 패션과 옷감도 끔찍하게 싫어했다. 그는 "특별하지도 않은" "기계로 만든" 의복, 특히 "단색" 의류에

독설을 퍼부었다.

이리브는 "명품 수호"를 제대로 해 내려면 혁명 이전의 가치를 부활시켜야 한다고 생각했다. 그는 귀족적 고결함이 죽고 그에 따라 "민족의 (…) 영광"을 상실했다며 개탄했다. 그의 기이한 논리 속에서 귀족적 혹은 "민족적" 영광은 프랑스의 명품 산업과 떼려야 뗄 수 없는 관계였다. "이들 산업의 번영과 명성은 프랑스의 번영과 명성과 같다." 게다가 명품은 여성 소비자와 구별되지 않았다. "이 산업의 최고 고객은 **여성**이다." 이리브는 이상적인 귀족 여성에 대한 그의 비전에 남은 평생을 바쳤다. 그에게 이상적인 여성은 마리안이 보여 준 애국심과 오트 쿠튀르 드레스를 입고 1900년 파리 만국박람회를 지배했던 조각상 라 파리지엔이 보여 준 럭셔리 부티크의 매력을 결합한 인물이었다.

1933년 11월 27일, 『뉴욕타임스』는 코코 샤넬이 폴 이리브와 약혼을 맺었다고 보도했다. 하지만 기사 제목은 한때 샤넬과 사귀었던 더 유명한 남성의 이름만 언급했다. "웨스트민스터 공작에게 실연당했던 마드무아젤 샤넬이 동업자와 결혼하다." 기사는 샤넬을 패션계에서 "독립적 기상을 뽐내는 독재자"이자 "개인 자산이 막대한" 여성으로 묘사했고, 샤넬이 웨스트민스터 공작의 옛 정부라는 사실을 한 번 더 언급했다. 정말로 남편이 될 사람에 관한 정보를 찾으려는 사람은 첫 번째 문단 일곱 번째 줄에서 그저 "화가이자 장식가인 폴 이리브"라는 딱 한 마디만 발견할 수 있었다.

그다음 달에『르 테무앵』을 복간한 이리브는 위신을 회복하려고 노력했다. 그는 매주 발행하는『르 테무앵』의 표지를 파란색, 흰색, 빨간색으로 이루어진 프랑스의 삼색기와 비슷하게 디자인해서 애국심을 드러냈다. 표지 왼쪽 상단에는 "디렉터, 폴 이리브"라는 글자가 뚜렷하게 적혀 있었다. 잡지를 제작하는 비용은 모두 샤넬이 댔지만, 샤넬의 이름은 표지 어디에서도 찾아볼 수 없었다.

샤넬은『르 테무앵』의 발행인으로 인정받지 못했지만, 잡지에 현저하게 노출되었다.『르 테무앵』은 매 호에 마리안이 등장하는 정치 만화를 하나 이상, 보통 표지나 센터폴드Centerfold*에 실었다. 잡지에 수백 차례나 등장한 마리안의 얼굴과 몸매는 틀림없이 코코 샤넬과 닮아 있었다. 이리브는 매주 샤넬을『르 테무앵』의 최고(이자 유일한) 표지 모델로 이용했다. 그는 샤넬이 샤넬 패션을 대표하는 옷을 입은 모습으로는 절대 그리지 않았다. 만화에는 저지 드레스도, 슈트도, 클로슈 모자도, 진주 목걸이도 등장하지 않았다.『르 테무앵』의 샤넬이 입은 옷은 단 하나, 프리지아 모자**와 물이 흐르듯 선이 미끈하게 늘어진 드레스였다. 샤넬의 이름이 표기되어 있지 않아도, 심지어 모습이 만화 그림체로 변형되어 있어도, 누구나 만화 속 여성이 코코 샤넬이라는 사실을 한눈에 알아볼 수 있었다. 가브리엘 팔라스-라브뤼니가 이 사실

* 잡지 중앙에 접어서 끼워 넣는 페이지
** 끝이 앞으로 굽어서 처지는 원뿔형 모자로, 프랑스 혁명과 자유를 상징해서 '자유의 모자Liberty cap'으로 불리기도 한다. 마리안은 이 모자를 쓰고 있는 모습으로 묘사되는 경우가 많다.

을[56] 간단하게 표현했다. "그건 그녀의 얼굴이었어요!"

이리브는 계속해서『르 테무앵』을 그 자신만의 결혼 발표 소식지로 만들어서 자기와 세계적으로 유명한 약혼녀 사이 힘의 균형을 상징적으로 바로 잡았다. 이리브는 샤넬에게 발행인이라는 유력한 역할을 허락하지 않았고 샤넬의 이름을 숨겼으며, 샤넬을 마리안으로 포섭해서 코코 샤넬을 **그의** 창조물로, 그를 위한 국가의 상징으로 만들었다. 이는 본질상 자기 자신이 모국 프랑스와 약혼했다고 선언하는 것이나 다름없었다. 그는『르 테무앵』을 펴내는 의도를 잡지의 모토로 선정한 문구를 통해 압축적으로 표현했다. "우리는 프랑스어를 말합니다. 우리를 구독하세요."

샤넬은 이리브에게 그의 프로젝트를 위한 이상적인 이미지를 제공했다. 그녀는 프랑스 문화의 고유한 특성, 프랑스 문화와 긍지의 뿌리 깊은 정수, 또 무엇보다도 그가 그토록 숭배했던 여성화한 명품 산업의 화신이 되어 있었다. 미국의 소설가 존 업다이크John Updike가 말했듯, "샤넬은 (…) 어떤 면에서는 프랑스 그 자체였다. 프렌치 시크를 말할 때, 프렌치 시크의 섬세하고 이성적이고 사람 마음을 꿰뚫는 매력을 말할 때 빠지지 않는 이름[57]이었다."

마리안이 입은 고전적 의복은 프랑스 혁명에서 그녀가 맡았던 상징적인 역할은 물론 파리 코뮌까지 연상시켰지만, 이리브가 그린 마리안이 상징하는 이념은 민주주의나 평등주의가 아니라 (분명히 사회주의도 아니었다) 사면초가에 몰린 엘리트주의였다. 이리

브는 프랑스의 위태로운 처지를 분명히 알리기 위해 마리안을 갖가지 방법으로 고문했다. 이리브의 마리안은 총상과 익사, 사악한 주문, 형사 기소, 교수형을 당했다. 그녀는 벌거벗겨진 모습으로, 목이 졸린 모습으로, 의식을 잃은 모습으로 나타났다. 그녀의 눈은 오이디푸스의 눈처럼 도려내지고 그 자리에는 피투성이 구멍만 남아 있었다. 그녀는 산 채로 땅에 파묻혔다. 이리브는 심지어 마리안이 십자가에 못 박힌 모습도 그렸다. 이 모든 경우에서, 고문당하는 여인은 누가 보아도 샤넬이었다.

이리브는 샤넬을 실물보다 더 아름답게, 심지어 애정을 기울여 그렸다. 샤넬의 몸은 늘씬하고 우아하며, 얼굴은 여왕처럼 위엄이 넘쳤다. 그리고 마리안 만화에 항상 유혈 낭자한 장면이 나온 것도 아니었다. 그러나 폭력적인 장면이 수십 번이나 등장했다는 사실은 부정할 수 없다. 아무리 애국적 의도로 표현했다고 하더라도,『르 테무앵』이 코코 샤넬-마리안이라는 인물을 다루는 방식은 거의 사디즘이나 다름없었다. 그 결과, 만화의 분위기에는 영웅 숭배와 페티시즘, 스너프가 뒤섞여 있었다. 샤넬은 이리브의 감정에 폭력적 암류가 흐르고 있다는 사실을 아주 잘 알았고, 몇 년 후 폴 모랑에게 "그는 내가 패배하고 굴욕을 당하는[58] 모습을 보고 싶어 했어요"라고 말했다.

이리브는 샤넬을 향한 짜증스럽고 혼란스러운 감정을 표현하는 데 마리안에게만 의존하지 않았다. 그는 매주『르 테무앵』에서 바우하우스와 입체파뿐만 아니라 당대 여성 패션의 특정한 요

소들을 공격 목표로 삼아 모더니즘에 대한 적대감을 폭발시켰다. 그는 커스텀 주얼리와 ("여성스럽지 못한") 단색 원단, (프랑스가 아닌) 영국 트위드, 군복 스타일 등 모두 샤넬과 관련 있다고 큰소리로 외치는 패션 요소를 비난했다. "그동안 우리는 제복 때문에 프랑스 패션을 포기해 버렸다." 이리브는 샤넬의 트레이드마크인 모조 진주 목걸이도 경멸해서 "(⋯) 어떤 가격대로도 살 수 있는 (⋯) [진주 목걸이는] 아무 의미도 없다"라고 말했다. 그러나 이리브가 가장 혹독하게 비난을 퍼부었던 대상은 따로 있었다. 즉시 샤넬과 연결되는 그 대상은 바로 싸구려 쿠튀르 모조품이었다. 그는 싸구려 모조품을 "파리의 깨끗한 피부에 생겨난 문둥병"[59] 이라고 멸시했다.

이리브는 이런 비판에서 샤넬의 이름을 한 번도 언급하지 않았지만, 그렇게 할 필요가 없었다. 1930년대 중반, 샤넬은 단색을 즐겨 사용한다는 평판을 얻은 지 오래였다. 샤넬의 직물 공장은 그녀가 웨스트민스터 공작과 만나던 시절부터 (극찬하며) 사용했던 영국 트위드를 생산하고 있었다. 또 그녀는 언제나 명백하게 군복에서 영감을 얻어 슈트를 만들었다. 이리브가 잡지를 발행했던 원동력은 진정한 정치적 열성이었을지도 모르지만, 모더니즘(특히 여성 패션의 모더니즘)에 대한 그의 공개적인 한탄은 사실상 그의 약혼녀이자 주요 자금줄을 향한 얄팍한 공격이나 마찬가지였다. 분명히, 폴 이리브가 가장 사랑하는 코코 샤넬은 매주 『르 테무앙』에서 흠씬 두들겨 팰 수 있는 말 못하는 우상이었다.

1930년대 중반에는 유럽 전역이, 특히 파리가 엄청난 혼란에

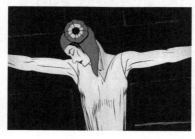

『르 테무앵』에서 마리안으로 등장한
샤넬. 위에서부터 차례대로 매장당하는
모습, 두 눈이 도려내진 모습, 위태로운
프랑스의 룰렛 테이블을 지휘하는 모습,
십자가에 못 박힌 모습이다.

휩싸였다. 프랑스 경제는 위태로울 지경으로 쇠퇴하고 있었다. 실업률이 치솟았고, 나라 전체를 공포에 몰아넣을 정도로 (소위 스타비스키 사건[60]이 야기하고, 프랑스 내에서 크게 세력을 불리던 친파시즘 운동이 조직한) 폭력적인 반정부 폭동이 프랑스를 뒤흔들 었다. 이렇게 불안정한 상황은 조국의 쇠퇴에 대한 샤넬과 이리 브의 불안을 부추기기만 했고, 이리브는 『르 테무앵』에서 더 강경 한 태도를 보였다.

반정부 시위는 1934년 1월 내내 이어졌고, 우파 진영은 에두아 르 달라디에Édouard Daladier 총리와 사회주의자(이자 유대인 태생인) 부총리 레옹 블룸Léon Blum(나중에 총리가 된다)에게 아낌없이 독설 을 퍼부었다.

1934년 2월 6일, 파리에서 코뮌 이후 가장 극렬한 유혈 폭동이 폭발했다. 시위대는 당시 하원인 국민의회의 의사당 부르봉 궁 전을 급습했다(의원은 모두 달아나고 없었다). 군중이 센강 양편의 거리에 물밀듯 밀려들었다. 군복과 비슷한 푸른색 제복을 입은 친파시즘 조직 쥐네스 파트리오트Jeunesses patriotes와 역시 파시즘 을 지지하는 악시옹 프랑세즈Action française, 솔리다리테 프랑세즈 Solidarité française 같은 우파 세력은 '프랑스인을 위한 프랑스'를 외치 며 대형을 이루어서 행진했다. 파리 코뮌 때와 마찬가지로 정부

• 1934년, 정부와 관련 있는 러시아 출신 유대인 스타비스키Serge Alexandre Stavisky가 불법 증권 을 발행한 뒤 체포되어 의문사를 당한 사건이다. 공화정에 반대하던 우익 세력은 이 금융 부정 사건을 구실로 제3공화국 정부를 맹렬히 비난했고 소요 사태를 일으켰다. 이에 프랑스 노동조합 은 총파업으로 응수했고, 좌익 세력은 1936년에 '인민 전선Front populaire'을 조직했다.

군 기동대는 거리에 몰려든 프랑스 시민을 향해 총탄 2만 발을 쏘았다. 공식적인 사망자 수는 20명에서 70명 사이였지만, 대다수가 그보다 훨씬 더 많은 사람이 죽었을 것이라고 믿었다. 대규모 시위와 파업이 잇따랐다. 2월 12일, 총파업이 벌어지고 노동조합과 사회당의 요청에 백만 명이 넘는 노동자가 파리의 거리로 쏟아져 나왔다. 다른 도시에서도 수천 명이 행진했다.

정치 분파의 양극단에 있는 세력이[61] 조직한 이런 봉기 수백 건이 1930년대 내내 꾸준히 발생했고, 많은 이들은 프랑스가 다시 폭력적이고 심지어 혁명적인 격변에 빠졌다고 생각하며 두려움에 떨었다. 이 정치 드라마에서[62] 대체로 언론인과 출판인이 중심 무대를 차지했다. 1930년대에는 보수적이고 대개 반유대주의적인 신문이 폭발적으로 증가했다. 이런 신문의 절대다수는 사치품 업계에서 자금을 지원받았다. 향수업계의 거물 프랑수아 코티는 보수파 신문『르 피가로Le Figaro』와『레코 드 파리L'Echo de Paris』, 우파 타블로이드『라미 뒤 퍼플L'Ami du Peuple』을 소유했다. 샴페인 제국의 수장 피에르 테탕지Pierre Taittinger와 코냑 제국의 수장 장 헤네시Jean Hennessy도 각각 우파 신문을 소유했다. 테탕지는 쥬네스 파트리오트를 조직한 장본인이었다.

마찬가지로 명품 업계의 대부호였던 샤넬은『르 테무앵』의 발행인이라는 새로운 지위를 얻어 보수 언론을 지원하는 경영주 무리에 합류했다. 하지만 샤넬은 이 무리에서 가장 대단한 유명 인사였다. 게다가 틀림없이, 애인을 기쁘게 해 주려고 (익명으로) 잡지 발행 비용을 부담하는 유일한 억만장자였다.

샤넬은 점차 애인의 세계관을 받아들였다. 그녀는 1934년 8월 에[63] 새 컬렉션을 소개하며 "귀족적인 패션을 만들어 내고 싶다는 열망이 과거 그 어느 때보다도 강하다"라고 썼다. 그녀는 이리브를 통해 공작부인이나 황후 신분을 능가하는 지위에 올랐다. 샤넬은 프랑스의 얼굴이 되었다. 잡지 속 만화에 등장하는 샤넬의 도플갱어가 아무리 고통에 시달렸다고 해도, 샤넬은 이리브가 표현한 자신의 모습을 분명히 즐겼을 것이다. 어쩌면 샤넬은 이리브가 샤넬-마리안에게 안긴 고통에서 그녀 자신의 슬픔을 확인받고 카타르시스를 느끼며 고맙게 여겼을지도 모른다. 샤넬은 이리브를 위해 엄청나게 희생했다. 이 남자를 위해 집에서 나왔고, 이 남자에게 무늬가 인쇄된 옷감을 만들어 달라고 의뢰했고(그녀는 이런 옷감을 거의 사용하지 않았다), 다이아몬드 장신구를 디자인해 달라고 부탁했으며(마찬가지로 거의 사용하지 않았다), 이 남자가 만드는 잡지에 비용을 댔다. 심지어 그녀는 샤넬 제국에서 가장 수익성 좋은 사업 부문인 파르팽 샤넬의 동업자 베르트하이머 형제와 이권을 놓고 논쟁을 벌였을 때 (평소 그녀답지 않게) 잠시 경영권을 이리브에게 넘기기까지 했다.

샤넬은 향수 산업 덕분에 막대한 재산을 쌓을 수 있었다. 하지만 언제나 향수 사업으로 벌어들이는 수익의 10퍼센트만 받을 수 있었고, 나머지 수익은 모두 화장품 회사 부르조아의 설립자인 베르트하이머 형제에게 돌아갔다. 샤넬과 베르트하이머 형제의 관계는 언제나 골치 아픈 문제였다. 파르팽 샤넬이 샤넬에게 어마어마한 부를 안겨 주긴 했지만, 사업 지분 90퍼센트를 차지

한 유대인 형제에게 훨씬 더 큰 돈을 벌어다 주었기 때문이었다. 1933년, 샤넬의 변호인단이 베르트하이머 형제의 모든 재정 기록을 요구하자, 베르트하이머 형제는 이에 맞서 샤넬을 회장직에서 몰아내려고 했다. 샤넬은 고소장을 제출했다.

샤넬과 베르트하이머 형제 사이에서 협상이 한창 진행되던 1933년 9월 12일, 샤넬은 이상한 조치를 취했다. 그녀는 이리브에게 위임장을 주며 회사 통제권을 넘기고 이리브가 파르팡 샤넬의 이사회를 주도하게 했다. 샤넬이 그렇게 분별없이 책무를 다른 사람에게 넘겨 버린 적은 한 번도 없었다. 이리브는 사업을 경영해 본 적이 없었고 회사법에 관해서는 아무것도 몰랐으며 회사를 운영하고 사람을 다루는 데도 그다지 재능이 없는 것으로 드러났다. 아마 샤넬은 예상했겠지만, 그는 이사회에서 아무짝에도 쓸모가 없었다. 설상가상으로 이리브는 이사회가 끝날 때 회의록에 서명하기를 (필요한 절차였다) 거부했다. 그러자 단지 샤넬에게 예의를 지키느라 이리브의 회의 참석을 참고 있었던 주주 대다수가 투표로 이리브를 이사회에서 내쫓았다. 베르트하이머 형제는 파르팡 샤넬을 재조직하려는 계획을 추진했다. 그리고 베르트하이머 형제가 샤넬의 승인 없이 샤넬 브랜드에서 클렌징크림을 출시한 일을 두고 언쟁이 몇 차례 벌어진 후 1934년에 샤넬이 회장직에서 밀려났다. 샤넬은 여전히 회사 지분 10퍼센트 덕분에 금고를 넉넉하게 채울 수 있었지만, 회장직에서 쫓겨난 일 때문에 베르트하이머 형제와의 악감정은 더 심각해졌다.

샤넬은 이리브가 사업 거래에서 신뢰할 만한 대리인이 될 것이

라고 믿기에는 지나치게 영리했다. 그렇다면 왜 샤넬은 이런 식으로 재산을 잃을 수도 있는 일을 감행했을까? 유일하게 그럴듯한 설명은 샤넬이 이리브가 자기를 지배하도록 내버려둬서 그의 마음을 누그러뜨리고 불안감을 진정시키길 바랐다는 것이다. 어쩌면 샤넬은 살면서 한 번도 되어 보지 못한 존재, 즉 남자에게 의지할 수 있고 남자에게 보호받는 여성이 되었다는 공상을 (아무리 잠깐이라고 해도) 즐겼을 수도 있다.

폴 이리브는 최소한 한 가지 중대한 방법으로 샤넬이 여성으로서 누릴 수 있는 상황 하나를 처음으로 즐기게 해 주었다. 이리브는 샤넬에게 청혼했다. 마침내 샤넬은 아내라는 지위를 얻을 예정이었다. 동시에 이리브의 잡지 발행 사업은 샤넬에게 그녀가 프랑스의 화신이라는 사실을 매주 확인시켜 주었다. 보이 카펠과 웨스트민스터 공작은 귀족과 결혼하느라 결국 그녀를 버렸지만, 폴 이리브는 달랐다. 그는 샤넬과 결혼할 준비가 되어 있었다. 샤넬의 평민 신분을 못 본 체했기 때문이 아니라, 샤넬이 평민이라고 생각하지 않았기 때문이었다. 이리브에게 샤넬은 일종의 천부적인 프랑스 귀족**이었다.** 그는 『르 테무앵』에 샤넬이 (조심스럽게) 필자로 이름을 올릴 수 있게 단 한 번 허용해서 이 사실을 인정했다. 정기 칼럼 「우리의 패션Notre Mode」의 1935년 2월 24일 자 기사에는 객원 기고자가 이니셜 "G.C."로 서명해 놓았다. 분명히 샤넬일 이 필자는 이리브가 가장 좋아했던 주제 '프랑스의 호화로움'을 다루었다.

나는 모든 사회적 상호 관계에서 보여 주는 품위 있는 예의, 고급스러운 식사, 멋진 유머가 프랑스의 호화로운 생활에서 필수적인 요소 세 가지라고 항상 생각한다. 이 세 가지는 피상적인 속성보다 더 도덕적이다. 꾸밈없이 아주 자연스럽고 아주 고상한 사람은 진정한 품위와 아무 상관도 없는 재정 상황에 대한 걱정은 떨쳐 버리고 평생 이 세 가지를 배우고 익힌다. 정말 다행이다. 나는 외국인 혐오가 전혀 없지만, 교육을 잘 받으며 자란 학생은 외국의 모범 사례를 배우지 않아도 앞으로 어떤 사교 행사에 참석하든 무엇을 입어야 적절한지 알 것이라고 믿는다.

이 짧은 기고문은 샤넬과 이리브의 철학 대부분을 압축해서 보여 준다. 1930년대 중반, 포퓰리즘 봉기가 자주 거리를 메우자 코코 샤넬이 어울리던 상류층 집단은 격식을 갖춘 무도회나 가면무도회를 훨씬 더 호사스럽게 열고 파리의 타운 하우스와 리비에라 지방의 별장을 마법에 걸린 숲이나 아프리카 사막, 올림포스산, 베르사유 궁전으로 바꾸어 놓았다. 공을 들여 준비한 화려한 향연에서 손님들은 누가 가장 독창적인 의상을 입었는지, 혹은 누가 역사적으로 가장 정확한 의상을 입었는지 경쟁했다. 제2차 세계 대전이 발발하기 이전, 파리의 상류층은 마치 임박한 절망과 궁핍을 감지하기라도 한 듯, 퇴폐적이고 향락적인 분위기에 젖어들었다. '내일의 일은 내일의 일'이라는 뚜렷한 정서가 파리의 공기를 가득 채웠다.

연회 중 최고였던 행사는 1920년에 샤넬을 집에 들이지 않으

려고 했었던 바로 그 에티엔 드 보뫙 백작 부부가 준비한 유명한 가장무도회였다. 이제 백작 부부가 몹시 아끼는 단골손님이 된 샤넬은 직접 디자인한 정교하고 아름다운 옷으로 꾸미고 무도회에 나타났고, 사교계를 쫓아다니는 사진 기자들이 그 모습을 자주 포착했다. 샤넬은 걸작을 주제로 삼았던 무도회에서 튜닉과 타이츠를 입고 실크로 만든 모자를 써서 로코코 화가 장-앙투안 와토Jean-Antoine Watteau가 1716년에 그린 초상화 〈무관심 L'Indifférent〉 속 중성적이고 발레리나처럼 우아하게 멋을 부린 멋쟁이로 변신했다. 데이지 펠로우즈가 1935년 8월에 식민지풍을 주제로 정해서 열었던 무도회에는 상류층의 몰지각한 인종주의가 만연했고, 샤넬은 흑인으로 분장하고 "우스꽝스러운 흑인 선원"인 척했다. 1935년에 앙드레 더스트André Durst가 숲을 주제로 선택해서 연 무도회에서 그녀는 얼굴을 초록색으로 칠하고 잎이 무성한 나무처럼 꾸몄다. 왈츠가 주제였던 1934년의 무도회에서는 19세기 왕실 예복을 완벽하게 갖춰 입고 빅토리아 여왕이 되었다(나폴레옹 3세나 오스트리아의 프란츠 요제프 1세Franz Joseph I로 분장한 다른 손님들은 샤넬 앞에서 빛을 잃었다). 빳빳하게 풀을 먹인 크리놀린[64] 여러 겹과 그 위에 입은 검은색 실크로 만든 거대한 후프 스커트Hoop skirt• 드레스는 샤넬이 오래전에 한물갔다고 묘사했던 바로 그 옷이었다.

샤넬은 무도회에 참석할 때면 평소의 절제된 취향은 제쳐 두고

• 철사나 고래 뼈로 만든 테를 넣어 활짝 펼친 스커트

재미 삼아 연극 무대에 오르듯 변장했다. 샤넬은 변장한 채 몇 시간 동안 대담하게 다른 존재가 될 수 있었다. 그녀는 제국을 다스리는 여왕으로 변신할 수도 있었다. 장 콕토가 말했듯, "가면무도회는 오히려 가면을 벗긴다."[65] 샤넬은 다른 사람에게 무도회 의상을 디자인해 주기까지 했다. 특히 루이자 카사티 후작 부인Luisa, Marchesa Casati Stampa di Soncino이 1939년에 열었던 파티를 위해 세르주 리파르와 데이지 드 스공자크Daisy de Segonzac를 18세기 인물(각각 궁정 무용수 오귀스트 베스트리스Auguste Vestris와 마리 앙투아네트 Marie Antoinette)로 훌륭하게 변신시켜 주었다. 세르주 리파르와 데이지 드 스공자크, 다른 손님들이 프랑스 혁명 이전 귀족처럼 꾸미고 길거리로 나오자, 거리를 오가던 군중은 몹시 화를 내며 욕설을 퍼부었다.

하지만 샤넬을 위한 최고의 의상은 마리안이었다. 샤넬은 언제나 애인의 사상과 스타일을 흡수했고, 이리브의 세계관은 그녀 자신의 세계관과 굉장히 흡사했으므로 편안하게 받아들일 수 있었다. 이리브의 사상은 샤넬의 정치적 편견을 정당화했고, 동시에 샤넬을 미화했다. 샤넬은 귀족 혈통이나 상속받은 재산이 필요하지 않은 엘리트주의와 인종적 우월성을 믿었고, 이리브는 샤넬의 생각을 반영하고 강화했다. 샤넬과 이리브가 공유하는 철학속에서는 둘 다 사회 계층의 꼭대기에 있었다. 이렇게 민주화한 편협성은 귀족이 되고 싶은 샤넬의 열망 속에 깃든 모순을 해결했고, 샤넬이 앞으로 파시즘을 수용할 때 내세울 수 있는 변명거리를 제공했다.

이리브도 마찬가지로 샤넬을 흡수했다. 그는 마지막으로 경력을 부활시키려고 시도하며 샤넬을 포섭해서 그녀의 돈뿐만 아니라 그녀의 상징적 지위, 심지어 그녀의 신체적 유사성까지 이용했다. 이리브는 방돔 광장이 그가 프랑스 민족에게서 소중하게 여겼던 모든 가치를 품고 있는 소우주라고 생각했기 때문에, (방돔 광장 15번지 리츠 호텔의 스위트룸에서 살고, 호텔 근처 아틀리에에서 일하는) 샤넬은 나폴레옹이 꼭대기에 올라가 있는 새로운 방돔 원주이자 그가 "프랑스를 진열한 유리 상자"라고 불렀던 방돔 광장을 다스리는 눈부신 여제나 다름없었다.

샤넬의 친구들은 그녀가 이리브와 사귄다는 사실을 알고 나서 경악을 금치 못했다. "방금 막 이리브가 샤넬과 결혼한다는 이야기를 들었어. 소름 끼치지 않아?[66] 샤넬이 안 됐어." 콜레트는 1933년에 친구 마르게리트 모레노Marguerite Moreno에게 보낸 편지에서 이렇게 말했다. 샤넬의 집에서 열린 디너 파티에 참석했던 폴 모랑은 어느 친구에게 그날 저녁 이야기를 들려주며, 샤넬과 이리브가 자리를 뜨자 남아 있던 사람들이 둘에 관해서 특히 이리브의 허리 둘레에 관해서 쑥덕대기 시작했다고 말했다. "어젯밤에 샤넬의 집에서[67] 열린 만찬에 갔었네. 샤넬은 작고 하얀 바텐더 조끼를 입은 모습이 정말 근사했지. 식사를 마치고 (…) 그들은 블롯 카드게임을 하겠다고 자리를 떴네. (…) 테이블에 남아 있던 우리는 그의 몸무게 말고 다른 주제에 관해서는 이야기할 수 없었네." 샤넬이 뚱뚱한 사람을 참아 주지 않는다는 사실은 누구

나 다 알았다("나는 비만을 혐오한다." 샤넬이 이렇게 이야기했다는 말도 있다). 그녀는 이리브가 살을 빼도록[68] 최선을 다해 도왔다.

샤넬의 조카 앙드레 팔라스도 이모와 폴 이리브의 관계를 못마땅해 했다. 샤넬의 제안으로 이리브가 당시 28세였던 앙드레 팔라스를 『르 테무앵』의 출간 보조로 고용했기 때문에, 둘은 서로를 잘 알 수 있었다. 앙드레 팔라스와 폴 이리브는 기사 본문이나 지면 배열을 작업하며 오랜 시간 함께 일했다. 앙드레의 딸 가브리엘 라브뤼니가 전하기로, 앙드레 팔라스는 이리브가 샤넬을 대하는 태도를 염려했고 이리브가 샤넬의 돈을 제멋대로 사용한다는 사실을 특히 걱정했다.

"[샤넬을 대하는 이리브의 불쾌한 태도는] 아마 우리 아버지가 둘의 결혼이[69] 절대 일어날 리가 없다고 생각했던 가장 큰 이유였을 거예요." 라브뤼니가 말했다. "우리 아버지는 그가 기회주의자라고 생각했죠. 무슨 일이든 코코 할머니가 돈을 냈거든요." 라브뤼니는 샤넬이 이리브에게 애착을 느꼈던 것도 특별히 이리브를 원해서가 아니라 연애 관계를 원했기 때문이라고 판단했다. "그녀는 다시 사랑에 빠진다는[70] 생각에…… 너무 매달렸어요."

1935년 여름, 샤넬의 사업은 여전히 번창하고 있었지만 샤넬은 유럽의 절박한 경제 위기를 느끼기 시작했다. 게다가 그녀는 처음으로 업계 경쟁자들, 특히 이탈리아 출신 디자이너 엘자 스키아파렐리Elsa Schiaparelli 때문에 걱정했다. 샤넬과 스타일이 전혀 달랐던 스키아파렐리가 초현실주의에서 영감을 얻어 창조해 낸 몽환적인 작품은 파리에서 크게 찬사받고 있었다. 이런 불안을 떨

치려는 생각이었는지, 샤넬은 그해 여름 내내 라 파우사에서 지냈다.

어느 포근한 9월 저녁, 폴 이리브는 샤넬을 만나러 블루 트레인을 타고 로크브륀으로 내려갔다. 이리브는 푸른색과 황금색으로 꾸민 그 유명한 객실에서 푹 자고 일어난 덕분에 다음 날 아침이 되자 원기를 회복해서 테니스를 칠 준비가 되어 있었다. 그는 라 파우사에 도착하자 샤넬이 아래층으로 내려오기도 전에 곧장 옷을 갈아입으러 갔다. 샤넬이 이리브를 맞으러 나왔을 때, 그는 이미 테니스 복장으로 갈아입고 그 위로 하얀 겉옷을 걸쳐서 묶은 채 코트에 나가 있었다.

샤넬이 테니스 코트에서 이리브를 발견했고, 둘은 포옹하려고 서로에게 다가갔다. 그런데 이리브는 샤넬에게 닿기 전에 가슴을 움켜쥐더니 고통으로 일그러진 얼굴을 하고 땅에 쓰러졌다. 그는 두 번 다시 의식을 회복하지 못했다. 1935년 9월 25일, 중증 심장 마비를 이겨 내지 못한 폴 이리브는 샤넬이 급히 데리고 간 망통의 병원에서 숨을 거뒀다. 그의 나이 52세였다.

샤넬은 또다시 급작스럽게, 그리고 비극적으로 사랑하는 남자를 잃었다. 그녀는 아주 깊이 충격 받았다. "그는 그녀의 발치에서 죽었어요.[71] 그런 일은 사람의 마음에 상처를 남기죠." 가브리엘 팔라스-라브뤼니가 말했다.

이 상실은 샤넬을 영영 바꾸어 놓았다. 샤넬은 더 매정해졌고 더 독살스러워졌다. 이리브는 샤넬의 인종주의와 민족주의 열정에도, 프랑스를 상징하는 여성 영웅이라는 자기 인식에도 불을

붙였다. 이리브가 만들어 낸 신화는 샤넬이 만든 신화와 완벽하게 일치했다. 그리고 이리브의 죽음으로 샤넬은 다시 혼자가 되었다. 이리브에 대한 기억은 샤넬을 바라보는 이리브의 관념적이고 거의 초인적인 견해와 뒤섞였다. 너무도 많은 비극을 거친 후 52세가 된 샤넬은 앞으로 결코 결혼할 수 없으리라는 사실을 틀림없이 알았을 것이다. 샤넬은 내면으로 침잠해서 자기 의견을 더 극단적으로 밀고 나갔다. 폴 이리브는 샤넬을 캐리커처로 바꾸어 놓았고, 샤넬은 이 캐리커처를 받아들였다.

10
역사의 박동: 샤넬과 파시즘,
양차 세계 대전 사이의 시절

샤넬의 화려한 매력 아래서 역사, 패션의 역사와 세계 역사의 박동이
고동친다.[1] — 마리-피에르 란느롱그Marie-Pierre Lannelongue

어째서 가끔 훌륭한 패션 디자이너들(비분석적이기로 악명 높은 이들)
이 앞으로 벌어질 일의 양상을 예측하는 데 전문적인 예언가들보다
더 뛰어난지는 역사에서 가장 이해하기 힘든 문제 중 하나이며, 문화
사 연구가들에게는 가장 핵심적인 문제 중 하나다.[2]
— 에릭 홉스봄Eric Hobsbawm

전쟁이 성큼 다가오고 있던 1930년대 중반부터 후반까지 샤넬의
삶과 인간관계, 영향력을 철저하게 조사하는 일은 불안정한 지대
로 접근하는 일, 샤넬이 제2차 세계 대전에서 단순히 나치 동조자
나 협력자였을 뿐만 아니라 나치의 스파이로도 활동했는지에 관
한 논란에 다가가는 일과 같다. 2009년부터 2011년까지, 샤넬에
관한 책이 적어도 열두 권 출간되었고 그중 몇 권은 이 민감한 주
제를 꺼내서 과거 그 어느 때보다도 솔직하게 다루었다. 일부 전
기는 충격적으로 보였던 새로운 정보를 대대적으로 언급했다. 샤

넬이 기껏해야 프랑스인의 표현대로 젊어서 배웠던 코르티잔의 전술을 발휘해 전쟁에서 살아남은 '매춘하는 부역자'였거나, 혹은 최악의 경우 철저한 나치 스파이였다는 정보였다.

할 본Hal Vaughan이 쓴 가장 도발적인 책『적과의 동침: 코코 샤넬의 비밀전쟁Sleeping with the Enemy: Coco Chanel's Secret War』은 단지 샤넬의 정치사상이나 샤넬이 프랑스를 점령한 독일군과 맺은 관계를 폭로하는 데 그치지 않고 더 많은 정보를 확인했다. 본은 샤넬의 인생에서 크게 두 가지 측면을 다루는 데 에너지를 쏟았다. 하나는 그녀가 '스파츠Spatz'라는 별명으로도 알려진 한스 귄터 폰 딩클라그 남작Baron Hans Günther von Dincklage과 연애했던 일이었다. 나치 친위대Schutzstaffel(이하 약칭 SS로 표기) 정보 장교였던 폰 딩클라그 남작은 전시에 리츠 호텔에서 머물렀다. 다른 하나는 그녀가 독일을 위해 (스파츠를 통해서) 실패한 첩보 임무 '모델훗Modellhut' 혹은 '모델 햇Model hat'에 가담했던 일이었다. 본은 샤넬의 공공연한 반유대주의도 다루었다.

온 세상은 샤넬이 스파츠와 가벼운 연인 관계였다는 사실도, 그녀가 간첩 활동을 했다는 사실도 오랫동안 알고 있었다. 게다가 샤넬은 반유대주의를 숨기려[3] 하지 않았고, 특히 생각이 비슷한 친구들과 함께 있을 때는 더 노골적이었다. 그러나 할 본은 기밀이었던 정보 문서에 접근해서 그동안은 알 수 없었던 구체적인 증거를 내밀었다.

할 본이 제시한 증거는 샤넬이 어느 정도로 나치 활동에 개입했는지, 그리고 샤넬의 지위가 얼마나 '공식적'이었는지도 보여 줬

다. 샤넬은 나치에서 암호명과 요원 번호를 부여받기까지 했다.

샤넬에게 더 호의적이었던 전기 작가 중 저스틴 피카디(『코코 샤넬: 전설과 인생』, 2010)와 리사 채니(『코코 샤넬: 내밀한 삶*Coco Chanel: An Intimate Life*』, 2011)는 샤넬의 죄가 판단력 부족뿐이라고, 국적은 생각조차 하지 못한 채 근사하고 더 젊은 남성에게 홀딱 반한 죄밖에 없다고 주장했다. 창립자의 명성을 지키는 데 열심인 라 메종 샤넬도 이런 주장을 고수해 왔다. 라 메종 샤넬은 반유대주의라는 비난을 떨쳐 버리기 위해 샤넬에게 오래된 유대인 친구와 동료가 많았다고 누차 지적했다. 그중 가장 중요한 이들은 로스차일드 가족과 사업 파트너인 베르트하이머 형제였다. 즉, 샤넬이 가장 좋아했던 억만장자[4] 중 일부는 유대인이었다.

훌륭하고 부유하고 매력적인 인물들의 도덕적 타락은 언제나 흥미진진한 주제다. 20세기 중반 파리의 유명 인사들이 (심지어 파블로 피카소나 거트루드 스타인Gertrude Stein처럼 대단히 존경받은 인물조차) 놀라울 정도로 널리 나치에 협력[5]했다는 사실은 커다란 흥미를 자아낸다. 하지만 샤넬이 파시즘과 맺은 관계는 그녀의 연애나 잘못 계획된 간첩 활동을 훨씬 넘어선 곳까지, 심지어 전통적인 전기의 영역 너머에까지 뻗어 있었다.

1930년대에 '샤넬'이라는 이름은 그 어떤 여성보다 훨씬 더 유력한 존재를 가리켰다. '샤넬'은 하나의 개념이자 운동, 삶의 방식이 되어 있었고, 유럽과 미국의 여성 수백만 명이 즉시 알아볼 수 있는 시각적 참고 대상과 연상이 모인 성좌가 되어 있었다. 샤넬 제국은 순수하게 상업적이고 겉보기에 경박한 듯한 여성 장신

구 세계에서 시작했지만, 이제는 더 깊은 세계에 뿌리를 내렸다. 그 세계는 신화적인 지대였고 하나의 세계관이었다. 이 세계관을 '샤넬리즘Chanelism'이라고 부르자. 결국, 샤넬리즘은 정치적 미학 (쉽게 읽을 수 있는 상징들의 체계)이 되었다. 이 미학의 영역은 파시즘의 이념 작업과 공명했으며 심지어 파시즘의 사상을 영속시켰다. 하지만 샤넬리즘은 기본적으로 샤넬의 인생, 샤넬의 심리와 취향, 샤넬의 친구와 동료, 제2차 세계 대전을 향해 가던 시절에 샤넬이 깊이 빠져 있던 환경에서 자라났다.

1930년대 하반기, 샤넬의 정신적 생활은 혼란에 빠져 있었다. 폴 이리브가 눈을 감은 후 몇 달은 샤넬에게 길고 고통스러웠으며, 샤넬은 사업을 시작하고 처음으로 직원들 손에 일을 모두 맡겨둔 채 1935년 여름 내내 로크브뢴에 틀어박혀 있었다. 미시아 세르가 비탄에 빠진 친구에게 힘이 되어 주려고 라 파우사로 급히 달려갔지만, 샤넬은 그녀답게 마음을 열지 않았다. 그 대신 샤넬은 과거에도 수없이 그랬듯 마음속으로만 묵묵히 떠나간 애인을 애도했다. 그녀는 이제 만성 불면증에 시달리며 세돌이라는 약에 의존하기 시작했다. 그 이후로 평생 그녀는 처방전이 필요한 이 진정제를 밤마다 스스로 주사 놓았다. 아마 이 때문에 샤넬이 세돌과 비슷한 약물이자 이미 친구 미시아 세르는 가망 없이 중독[6]되었던 마약 모르핀에 의존한다는 소문이 돌았을 것이다. 가을이 되자, 샤넬은 비애와 피로를 미처 씻어 내지 못한 채 리츠 호텔로 돌아갔고 사업에 투신했다.

이리브가 사망한 바로 다음 해에는 샤넬이 깊은 연애에 빠지지

않았던 것으로 보인다. 하지만 샤넬에게 일종의 애인이 없었던 적은 거의 없었다. 샤넬은 주얼리 사업에서 가장 중요했던 주얼리 디자이너 풀코 디 베르두라 백작과 1930년대 중반에 잠시 사랑에 빠졌던 것 같다. 그리고 샤넬에 대한 경찰의 감시 기록은 그녀가 이 시기에 이집트 태생의 은행가이자 신문 업계 거물인 일곱 살 연상의 유부남 앙리 드 조게브Henry de Zogheb[7]와 만났다고도 암시한다.

1935년, 샤넬은 당시 29세였던 잘생긴 루키노 비스콘티Luchino Visconti di Modrone와 함께 있는 모습이 자주 목격되었다. 백작 작위를 물려받은 이탈리아 귀족 비스콘티는 자기가 동성애자라는 사실을 스스럼없이 공개하고 다녔다. 비스콘티가 샤넬만은 예외로 했는지 알 수 없으나, 비스콘티의 누이 우베르타Uberta Visconti Mannino는 오빠와 샤넬의 관계가 열정적인 우정 이상이었으며 샤넬이 그 관계를 이끌었다고 이야기했다. "샤넬은 오빠에게 마음을 빼앗겼죠. 하지만 오빠는 그녀를 밀어내려고 했어요. (…) 오빠는 그녀가 자기를 너무 압박해서 부담스럽다고 생각했어요. 샤넬은 오빠와 사랑에 빠졌죠. [남자보다] 나이도 더 많고 재능도 더 뛰어난 여자의 감정을 잘 모르는 상황에서 '사랑에 빠지다'라는 표현이 아주 정확하지는 않겠지만요. 그때쯤 샤넬은 파리의 여왕과도 같았고 모두가 인정하는 권위자였어요. 그들은 [함께 여행했어요.] (…) 루키노 오빠는 언제나 그녀 곁에 있었죠. 그는 라 파우사에 가서 지냈어요.[8]" 루키노 비스콘티의 또 다른 여동생 이다Ida Pace Gastel의 회고는 샤넬이 훗날 평소 모습으로 굳어진 극단적일

정도로 통제하려 드는 행동을 루키노 비스콘티에게 어느 정도 보여 주었다고 암시한다. "[샤넬이] 전화를 걸곤 했어요.[9] 그러면 이야기하고 또 이야기했죠. 가끔 오빠는 그녀가 계속 말하는 동안 수화기를 한쪽으로 치워 두곤 했어요."

아마 비스콘티는 샤넬이 파시즘과 관계있다는 사실에서 어느 정도 매력을 느꼈을 것이다. 당시 그는 (너무도 많은 예술가와 마찬가지로) 한동안 파시즘에 굉장히 매료되어 있었다. 비스콘티도 스스로 말한 바 있다. "파리에서 지낼 때[10] 저는 약간 얼간이였어요. 파시스트는 아니었지만, 파시즘에 무의식적으로 영향을 받았죠. 파시즘에 '물들어' 있었어요." 그는 주로 파시즘의 미학에 깊이 빠졌다. 그는 독일의 영화감독 레니 리펜슈탈Leni Riefenstahl•의 작품을 아주 좋아했고, 히틀러가 권력을 잡고 있었던 1934년에 독일을 방문해서 젊고 잘생긴 군인들이[11] 행진하는 열병식에 마음을 빼앗겼다. 파시즘은 상류층에게도 매력을[12] 발산했다. 비스콘티의 친구 한 명이 지적했듯이, "코코 샤넬 같은 상류층은 나치를 좋아했다."

역설적이게도, 비스콘티의 정치사상은 샤넬을 통해 알게 된 지인 덕분에 완전히 바뀌었다. 재능 있는 사람을 알아보는 통찰력이 언제나 뛰어났던 샤넬은 루키노 비스콘티를 영화감독 장 르누

• 리펜슈탈은 나치 뉘른베르크 전당대회를 기록한 영화 〈의지의 승리Triumph des Willens〉(1934), 베를린 올림픽을 기록한 영화 〈올림피아Olympia〉 2부작(1938)을 감독했고 훌륭한 촬영기술과 편집으로 격찬을 받았다. 제2차 세계 대전 이후 나치에 협력한 혐의로 체포되었지만 결국 무죄로 풀려났다.

아르Jean Renoir에게 소개했고, 르누아르는 젊은 비스콘티를 조수로 고용했다. 르누아르는 열성적인 좌파였고, 그의 정치적 견해는 비스콘티에게 깊이 영향을 미쳤다. 샤넬 역시 르누아르와 협업해서 1939년에 개봉한 기념비적 작품 두 편의 의상을 만들었다. 하나는 프랑스의 사회 계층 질서를 풍자[13]하는 〈게임의 규칙La Règle du jeu〉이었고 다른 하나는 프랑스 혁명을 다루는 〈라 마르세예즈La Marseillaise〉였다. 르누아르는 〈라 마르세예즈〉를 그 당시 막 무너졌던 레옹 블룸의 인민 전선 정부에 헌정했다. 영화의 내용을 반영하기라도 하듯, 샤넬의 의상 제작 참여는 마리 앙투아네트 역할을 맡은 배우 리스 델라마레Lise Delamare가 입을 의상을 디자인하는 것으로만 제한되었다.[14]

1935년에 라 메종 샤넬은 변함없이 광대한 제국이었고 직원 수가 4천 명에 이르렀으며 한 해에 의상 2만 8천 벌 이상을 생산하고 있었다. 하지만 이런 상황에서도 샤넬은 커리어에 불안을 느꼈다. 파리의 분위기는 달라 보였고, 이제 언제나 그녀 곁을 지키는 애인도 없었다. 대공황 때문에 입은 피해도 컸으며, 그녀는 프랑스의 마르셀 로샤스Marcel Rochas, 미국 출신 맹보쉐Mainbocher, 이탈리아인 엘자 스키아파렐리 등 자기가 파리를 떠나 있는 동안 기세가 오른 수많은 경쟁자 때문에 계속 압박감을 느꼈다. 스키아파렐리는 샤넬의 친구인 장 콕토, 살바도르 달리와 협업해서 환상적인 초현실주의 의상을 만들어 냈고, 그 독창성에 파리가 열광했다. 샤넬 역시 달리와 협업하곤 했고, 1939년에는 달리의

초현실주의 발레 「바쿠스제La Bacchanale」의 의상을 제작했다.

샤넬은 이 시기 내내 장점을 발휘했다. 샤넬의 컬렉션은 대체로 세련되고 단순하고 우아한 드레스와 슈트로 구성되어 있었다. 그리고 과시적인 장식을 피하는 대신 화려한 무늬가 인쇄된 광택이 도는 실크를 재킷 안감에 사용하거나 치마에 적절히 무게감을 주기 위해 금박을 입힌 섬세한 체인을 치마 끝단에 다는 등 쉽게 눈에 띄지 않는 미묘한 세부 사항을 활용했다. 『보그』 미국판은 샤넬의 1937년 봄 컬렉션을 "우리가 꿈에서 깨어나[15] 현실로 돌아오게 하는 (…) 기품 있는 우아함"이라고 묘사했고, 1938년 미드시즌 컬렉션은 "선정적이지 않고, 섬세하고, 편안하지만 멋스럽게 입을 수 있고, 속임수가 전혀 없고 (…) 와인색, 진한 자주색, 남색, 갈색 쇼트 재킷 슈트에서 재킷은 허리에 꼭 맞으며 허리띠를 두를 수도 있다"라고 찬사를 보냈다.

파리에는 또다시 전쟁이 닥쳐올 것처럼 보였고 시민들은 갈수록 불안에 떨며 침울해 했다. 그러자 코코 샤넬만의 특징인 절제는 다시 한 번 완연한 애국으로 보였고, 샤넬의 스타일은 동료 디자이너 사이에서 일종의 표준이 되었다. 고객의 의향을 살펴본 프랑스 디자이너들은 갈수록 착용성과 실용성, 그리고 단정함에 집중했다. 모두 샤넬과 관련 있는 것으로 잘 알려진 특징이었다. "패션계는 샤넬의 단순함이 지배하던 위대한 시대로 되돌아가고 있다." 1937년에 『보그』가 선언했다.

암울한 사회 분위기는 샤넬의 사생활에서 벌어지는 격변을 거울처럼 비추는 듯했다. 1929년 주식 시장의 붕괴로 시작된 험난

한 시기는 끝나지 않았고, 프랑스는 계속 국가 안팎에서 위기를 마주했다. 출생률은 가파르게[16] 떨어졌고 실업률은 계속해서 치솟았으며 전국적 파업이 무수히 많은 산업과 서비스에 타격을 주었다.

프랑스 정세가 어찌나 불안정했던지, 1936년부터 1940년까지 4년 동안 총리가 다섯 번이나[17] 바뀌었다. 무엇보다도 프랑스는 스페인에서 프란시스코 프랑코Fancisco Franco 장군의 쿠데타[18]가 일어나고 스페인 내전이 발발하는 상황뿐만 아니라 이탈리아와 독일이 군사 침략을 벌일 것이라는 위협을 공포에 질려서 지켜봤다. 국내 정세가 불안정한 가운데, 제대로 대비하지 못한 전쟁이 당장이라도 들이닥치리라는 사실을 감지한 프랑스인들은 사기가 꺾였고 위험할 정도로 당황스러워 했다. 역사에서 반복되듯, 이렇게 문제가 많은 상황에서 오랫동안 속에서 들끓고 있던 적의와 인종 간 긴장은 걷잡을 수 없을 정도로 악화됐다.

제2차 세계 대전이 일어난 이후 수년 동안, 프랑스인은 대체로 독일 점령군과 나치에 장렬하게 저항했다는 일반적 통념이 퍼졌다. 하지만 진실은 훨씬 더 애매했다.[19] 프랑스의 국가 질서가 완전히 뒤집혀서 파시스트 국가로 변하는 일은 일어나지 않았지만, 파시즘 이데올로기는 확실히 프랑스의 수많은 영역에서 환영받았다. 1930년대 말, 히틀러의 최종 해결책The Final Solution•과 나치 점령이 일어나려면 아직 수년이 남았지만, 불길한 반유대

• 계획적인 유대인 말살을 가리킨다.

주의 풍조가 프랑스에 이미 뿌리를 내렸고 비시 정부Gouvernement de Vichy*와 나치 협력을 향한 길[20]을 닦고 있었다. 1970년대부터 역사학자와 비평가, 특히 로버트 수시Robert Soucy, 유진 웨버, 앨리스 캐플런Alice Kaplan, 제프리 메흘맨Jeffrey Mehlman, 로버트 팩스턴 Robert Paxton 같은 미국 학자들의 작업은 프랑스 국민 상당수가 나치 독일과 동맹을 맺는 일을 무수한 방식으로 용인했거나 심지어 환영했다[21]는 사실을 증명했다. 프랑스인 일부는 히틀러가 공산주의를 대체할 유일한 대안이라고 생각해서 순전히 현실적인 이유로 나치를 받아들였다. 다른 사람들은 독일과 제휴하는 것이 제1차 세계 대전의 공포를 다시 겪는 일을 피하기 위한 마지막 필사적 시도라고 생각했다. 그리고 실제로 전쟁이 벌어졌을 때조차, 틀림없이 프랑스의 나치 협력은 순전한 필요, 즉 살아남고자 하는 욕망[22]에서 어느 정도 비롯했다.

하지만 정치적 또는 철학적 이유로 나치즘에 깊이 매력을 느낀 이들도 많았다. 미국의 역사학자 존 스위츠John F. Sweets는 "프랑스의 파시즘은 프랑스만의 뿌리[23]를 지니고 있었다. (…) 프랑스에서 저절로 생겨난 파시즘이 있었을 것이다"라고 설명했다. 이 프랑스 파시즘만의 뿌리는 적어도 반세기 전, 드레퓌스 사건이 온 나라를 격심한 인종적·정치적 분열의 시기로 밀어 넣었던 시

* 1940년 6월 13일에 나치 독일군이 파리에 입성하자, 친독파 앙리 필리프 페탱Henri Philippe Pétain 원수가 내각을 조직하고 독일에 항복했다. 페탱 정부는 오베르뉴의 온천 도시 비시에 주재하며 프랑스 영토의 3분의2를 독일 점령 지구에 넘기고 나머지 3분의1을 지배했다. 비시 정부는 나치 독일의 패배와 함께 붕괴했고, 전후 페탱을 비롯해 정부 인사들은 반역죄로 체포되었다.

절에 프랑스 토양에 자리 잡았다. 독일 태생 철학자 한나 아렌트 Hannah Arendt는 히틀러와 그의 최종 해결책을 위한 준비 작업이 이 시기에 이루어졌다고 믿었다. "드레퓌스 사건이 끝날 무렵, '프랑 스인을 위한 프랑스'와 '유대인에게 죽음을'이라는 구호는 대중 이 정부와 사회의 현재 상태를 받아들이게 할 거의 마법 같은 공 식[24]으로 보였다."

드레퓌스 사건이 벌어지고 거의 50년 후, 파시즘은 그 당시 구 호 뒤에 숨어 있던 인종 간 증오와 외국인 혐오를 논리 정연한 신 화로 바꾸어 놓았다. 이 신화의 매력은 독일을 넘어 프랑스에까 지 퍼졌다. 파시즘은 프랑스도 독일과 마찬가지로 국가 전체가 치료받아야 할 환자라고 굳건히 주장했다. 치료 방법은 유럽을[25] 과거 더 순수했던 상태로, 인류가 타락하기 이전의 (그리고 유대인 이 없는) 황금시대로 되돌리는 것이었다. 제2차 세계 대전이 발발 하기 직전 몇 년 동안, 프랑스에서 벌어진 정치적 소요 사태는 이 오래된 반유대주의 성향을 일깨웠고 프랑스 내부의 파시즘에 불 을 붙였다.[26] 영국의 역사학자 토니 주트Tony Judt는 전쟁이 벌어지 기 이전 수년 동안 프랑스인의 삶이 어땠는지 이렇게 서술했다. "대중의 혐오와 (⋯) 인신공격[27], (⋯) 오늘날에는 이해하기 힘든 (⋯) 인종 차별과 외국인 혐오로 가득한 독설[이 심각해서] (⋯) 그 야말로 끔찍했다. (⋯) 그리고 어디에나 반유대주의가 있었다."

1936년 4월 총선에서 인민 전선이 내세운 좌파 후보 레옹 블룸 이 당선되고 그가 프랑스 최초의 유대인 총리가 되자 프랑스는 양극으로 분열했다. 진보주의자들은 흥분했지만, 샤넬이나 그녀

의 친구들처럼 부유한 보수주의자들은 겁에 질려서[28] 반유대주의에 더 열정을 불태웠다. 유대인을 향한 공공연한 증오는 심지어 정치 담론에서도 흔해졌다. 어느 정치인은 "유대인이 우리나라를 대표하는 일은[29] 참을 수가 없다. 우리는 이디시어•가 아니라 프랑스어를 말한다"라고 공공연히 말했다. 다른 정치인은 "프랑스의 국토는 시나고그가 아니라 교회 첨탑을 품기 위해 만들어졌다"라고 말했다. 샤넬은 오랫동안 이와 비슷한 정서를 품었고 훗날 반유대주의를 인정했다. "저는 오직 유대인과 중국인만[30] 두려워해요. 그리고 유대인이 훨씬 더 두려워요."

　샤넬에게, 샤넬과 같았던 수많은 이들에게 '유대인 신분'은 '프랑스인 신분'과 절대 조화할 수 없는 인종적 조건이었다. 프랑스인의 광신적 애국주의는 유전학 논거를 들어 자기 자신을 정당화하기 시작했다. 이는 생물학적 우월성에 관한 설명을 구성하며 파시즘을 뒷받침하는 사고와 정확히 같은 종류였다. 프랑스의 철학자이자 비평가 필립 라쿠-라바르트Philippe Lacoue-Labarthe가 지적했듯, 이런 사고에 따라 "신화는 혈통이 된다."[31]

　1930년대 프랑스에서 거주했던 유대인 대다수는 외국에서 태어났기 때문에, 이민법은 유대인의 영향력을 제한하기[32] 쉬운 방책 중 하나였다. 1931년, 프랑스는 한때 관대했던 이민 정책을 극적으로 엄격하게 변경했고, 1938년에는 특히 유대인을 통제하는 조치[33]와 법률을 제정했다.

• 히브리어와 독일어, 슬라브어 등이 섞인 언어로, 중부와 동부 유럽에 살던 유대인이 주로 썼다.

이 시기 프랑스에서 불안을 조장하던 세력은 우파만이 아니었다. 인민 전선이 내각을 차지하기 두 달 전, 2백만 명이나 되는 각 업계 노동자가 새로운 권리를 보장받기도 전에 빼앗길까 봐 두려워하며 권리를 보호하고자 파업에 돌입했다. 샤넬은 1934년에 격렬하고 난폭한 파업이 벌어지자 굉장히 불안해 했지만, 그때는 폴 이리브가 곁에서 위안이 되어 주었고 그의 엘리트주의 철학으로 샤넬의 세계관을 지지해 주었다. 하지만 겨우 2년이 지난 지금, 이리브는 세상을 떴고 그 누구도 그의 자리를 대신하지 못한 상황에서 파업의 물결이 샤넬의 문간으로 쳐들어오자 샤넬은 자기가 철저히 혼자라는 사실을 깨달았다.

1936년 6월 6일, 샤넬 하우스의 파리 직원 전원[34]이 파업을 일으켰다. 샤넬 직원들(대체로 여성)은 캉봉 거리에 있는 샤넬 부티크 바깥에 줄지어 서서 모금함을 흔들면서 근로 시간 감소와 단체 계약, 성과급 방식의 작업 폐지, 주급 인상을 요구했다.[35] 직원들이 거리로 나가서 차분하고 우아한 부티크의 파사드를 혼란으로 몰아넣자 샤넬은 격노했다. 그녀는 제국의 통제권을 잃을 수도 있다는 전망을 참을 수 없었고, 타협하는 경영주들을 존중하지 않았다. "협상을 허락한다고?[36] 장부를 직원들에게 공개한다고? 그 사람들은 미쳤어." 샤넬은 노동자의 요구를 들어준 사람이라면 누구든 비난했다.

샤넬은 사업 관행을 바꿀 마음이 없었다. "저는 굴복하고,[37] 무릎 꿇고, 모욕당하고, 또…… 양보하는 걸 몹시 싫어해요." 샤넬이 클로드 들레에게 말했다.

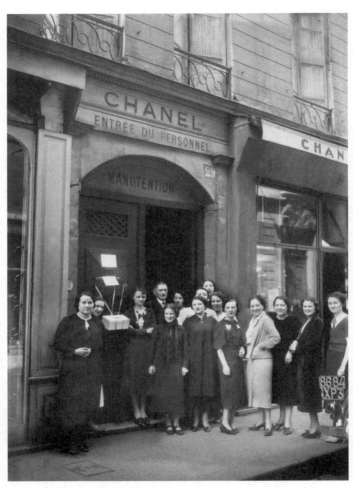

1936년, 파업 중인 샤넬 직원들

그런 분노는 어느 정도 공포에서 비롯했다. 샤넬에게 일이란 곧 인생이나 마찬가지였으므로, 파업은 샤넬의 존재 자체를 위협하는 일이었다. 그녀는 파업을 맹렬히 비난하면서 직원 3백 명을 전부 단박에 해고했다.

샤넬은 직원들이 자기 덕분에 생계를 꾸릴 수 있었으니 절대적으로 충성심과 감사함을 보여야 한다고 생각했다. 그녀는 노동자의 권리와 노사 협상이라는 개념에 아무 관심이 없었다. 오래전 젊었던 가브리엘 샤넬이 양복점 뒷방에서 바느질하며 쥐꼬리만 한 박봉을 받던 시절, 파업은 노동자가 선택할 수 있는 행동이 아니었다. 그녀가 더 나은 노동 환경을 얻기 위해 시위할 수 있도록 도와주려고 나서는 사람은 아무도 없었다. 샤넬은 스스로 그 자리까지 올라갔고(여러 부유한 후원자의 도움을 받긴 했지만), 다른 사람들도 자신과 똑같이 행동하기를 바랐다. 샤넬은 직원들에게 여자를 돌봐 줄 수 있는 부유한 남자를 찾으라고 자주 조언했다. 다른 사람으로 변하고 싶은 열의가 가득했던 왕년의 재봉사는 자기 자신을 오로지 지배자로만 바라보았다. 그녀는 지배 계급의 사고방식을 완전히[38] 받아들여서 자기 자신을 일종의 '신성하게 기름 부음을 받은' 통치자라고 여겼다.

직원을 해고해 봤자 성과가 거의 없었다. 파업에 참여한 직원들은 사라지지 않았다. 오히려 그들은 샤넬의 스튜디오에 계속 머물렀다. 그들은 연좌 농성을 벌이며 샤넬을 조롱했고, 전국의 파업 노동자들에게[39] 새로이 느낀 연대감에 사기가 올라서 작업실에서 음악을 연주하고 춤을 췄다.

샤넬은 다른 해결책을 시도해야 한다는 사실을 깨닫고 새로운 계획을 떠올렸다. 샤넬은 임금을 올려 줄 자금이 정말로 없다고 주장하며 그 대신 사회주의 경영 방식을 인정하겠다고 거짓말했다. 그녀는 즉시 사임하고 기업을 직원들에게 팔겠다고 제안했다. 그리고 이제 직원들이 라 메종 샤넬의 모든 재정 책임을 맡아서 그들이 바라는 대로 임금을 정할 수 있으며, 자기는 자문 역할로 기업에 남아 있을 것이라고 설명했다.

라 메종 샤넬의 파업은 전 세계에서 대서특필되었다. 보통 진보적이었던 『뉴욕타임스』는 1면에 파업 관련 기사를 싣고 대체로 샤넬을 옹호하는 태도를 보였다. "가브리엘 샤넬은 패션계를 주도하는 위치에[40] 오를 때 보여 췄던 본능을 똑같이 발휘해서, 프랑스 사회주의의 진격에 맞서 대담하게 행동했다. (…) 노동조합은 아직 그녀의 제안을 받아들이지 않았다. [하지만] 어떤 결과가 나오든…, 그녀는 추가로 타협하거나 협정하지 않을 것이다."

라 메종 샤넬의 직원들은 당연히 기업을 사들일 수 없었고 샤넬의 제안을 거절했다. 캉봉 거리의 부티크와 스튜디오는 3주간 문을 닫았다. 결국 과열된 파리 분위기가 가라앉았고 노사 모두 반목을 해결해 나가기 시작했다. 샤넬도 직원의 요구 일부를 받아주었으며 마침내 파업도 끝났다. 하지만 샤넬은 수차례 인터뷰하면서 대놓고 직원들을 맹렬히 비난한 후에야 정말로 마지못해 직원의 요구에 응했다. 그녀는 파업이 정치 활동이 아니라 질병, 집단 광기라고 생각했다. "이게 봉급 문제라고[41] 생각하세요? 글쎄, 확실하게 말씀드리는데 정반대예요. (…) 그 사람들은 스페인 독

감에 걸린 것처럼 이 병에 걸렸어요. 양이 기드Gid에 감염되는 것과 같죠." (양이 기드라는 기생충에 감염되면 미친 듯이 회전한다. 샤넬은 괴로운 마음에 경계를 늦추고 시골 출신이라는 사실을 명백하게 드러낼 가축병을 비유로 들었다.) 심지어 샤넬은 파업을 천박하고 숙녀답지 못한 행동으로 여겼다. "거리에서 연좌 농성을 벌이는 (…) 여자들을 상상해 보세요. (…) 퍽이나 예쁘겠어요. 그렇게 멍청한 여자가 어디 있어요."

다른 디자이너들도 파업을 해결했다. 예를 들어 샤넬의 라이벌인 엘자 스키아파렐리도 파업에 시달렸지만, 직원과 좋은 관계를 맺고 협상을 마쳤다. 샤넬은 고압적으로 행동한 탓에 직원과 껄끄럽고 어색한 사이가 되어 버렸다. 라 메종 샤넬의 직원들은 샤넬의 멸시를, 또는 샤넬이 세상에서 가장 부유한 여성 중 한 명이 될 수 있게 도와줬던 사람들의 분투를 아무렇지 않게 생각하며 무심하게 구는 태도를 결코 잊지 못했다.

파업에 대한 샤넬의 반응은 점점 성마르고 날카롭게 변해 가는 그녀의 성격을 잘 보여 줬다. 샤넬은 갈수록 쉽게 화를 냈고 다른 사람에게 거의 공감하지 않았다. 샤넬은 세상이 믿고 있는 그녀의 모습이 자기 자신의 원래 모습이라고 생각하고 싶어 했다. 그 모습은 상상할 수 있는 가장 거대하고 가장 비인간적인 규모의 재산과 연줄의 아이콘이었다.

리츠 호텔에 오랫동안 안락하게 자리 잡은 샤넬은 배타적으로 특권을 누리는 세계에서 살아갔다. 샤넬의 세계에는 귀족과 억

만장자, 초기 나치 부역자 등 그녀가 자연스럽게 이끌린 사람들도 포함되어 있었다. 샤넬은 이들 덕분에 상류층에 소속되어 있다는 느낌을 더 확실하게 받았다. 오래전부터 샤넬은 반동적인 민족주의자, 심지어 인종 차별주의자와 편안하게 어울렸다. 보이 카펠이나 피에르 르베르디처럼 극히 드문 경우를 제외하면, 샤넬의 애인들도 대체로 극단적 보수주의자였고, 그들의 정치사상은 특권층의 배타성과 보물을 수호하는 문제에 집중했다. 샤넬과 헤어진 후에도 좋은 친구로 남은 드미트리 로마노프 대공은 히틀러 지지자로 알려진 바실리 비스쿠프스키Vasily Viktorovich Biskupsky가 이끄는 무리에 합류했다. 총통 그 자신도 드미트리 로마노프와 직접 서신을 주고받았다. 웨스트민스터 공작은 수많은 영국 왕족처럼 제3 제국과 사회적 유대감[42]을 느꼈고, 친나치 조직에 협력했다.

친구들에게는 '데이비드'로 불렸던 영국의 윈저공Edward VIII, The Duke of Windsor은 왕세자였던 시절에 샤넬과 친분을 맺었다. 샤넬의 절친한 친구이자 왕세자의 친척인 베라 베이트가 둘을 소개해주었다. 왕족과 맺는 인연을 언제나 황홀하게 생각했던 샤넬은 왕세자가 자기와 연애하고 싶어 한다는 소문을 전혀 신경 쓰지 않았다(어쩌면 샤넬이 그런 소문을 퍼뜨렸을 수도 있다). "언제인지는 아주 애매하다면서도[43] 어쨌거나 한 번은 윈저공이 자기에게 구애했다고 은근히 이야기하는 데 거리낌이 없었다." 샤넬의 친구인 자크 샤조가 말했다. 에드워드 왕세자는 왕위에 올라 에드워드 8세Edward VIII, King of England가 되었지만, 1936년에 미국의 이혼

녀 월리스 심슨Wallis Simpson과 결혼하기 위해 왕위에서 물러나며 전 세계를 뒤흔든 스캔들[44]의 중심에 섰다. 윈저공작과 공작부인이 된 에드워드와 월리스는 계속해서 샤넬과 가깝게 지냈고, 샤넬은 세련되기로 유명한 공작부인의 의상을 많이 디자인했다(샤넬리즘의 진정한 추종자였던 공작부인은 "아무리 부유해도 부족하고, 아무리 날씬해도 부족하다"라는 표현을 만들어 냈다). 윈저공작 부부가 나치에 협력했다는 소문은 수십 년간 돌았고, 공작 부부가 나치 치하의 독일과 가까운 관계였다는 주장은 점차 역사적 사실이 되었다. 공작 부부는 히틀러와 허물없이 친밀한 사이였다. 그뿐만 아니라 실제로 윈저공은 1936년에 바이에른에 있는 히틀러의 사유지 베르히테스가덴에 방문해서 만약 독일이 전쟁에서 승리하면 그가 영국 왕위를 다시 차지할 가능성[45]에 관해 총통과 공모했다.

물론 폴 이리브는 1930년대 후반 샤넬이 친하게 지냈던 친구들 대다수와 달리 독일 혐오를 절대 굽히지 않았다. 하지만 만약 그가 더 오래 살았더라면 강경한 태도를 누그러뜨렸을지도 모른다. 수많은 프랑스인이 결국 비시 정부와 독일에 협조하도록[46] 이끌었던 노골적인 반유대주의와 인종주의, 국수주의를 폴 이리브도 똑같이 포용했기 때문이다. 역설적이게도, 프랑스의 많은 민족주의자가 품었던 극단적인 독일 혐오증은 대개 친파시즘 사고방식과 평화롭게 공존했고, 때로는 독일의 지원을 받는 소위 '갈색 파시즘Fascisme brun'을 전면적으로 지지하는 방향으로 서서히 미끄러져 갔다.[47]

샤넬 친구들의 정치적 견해는 대개 샤넬 애인들과 유사했다. 샤넬과 가까웠던 예술가는 대부분 민족주의와 고전주의, '프랑스'의 순수성과 스타일이라는 고귀한 이상과 관련된 모더니즘의 보수적 분파에 속해 있었다. 장 콕토는 '반동적 모더니즘'을 신봉하는 무리 가운데서 눈에 띄게 중요했다. 콕토는 조르주 오리크Georges Auric, 루이 뒤레Louis Durey, 제르맹 타이페르Germaine Tailleferre, 아르튀르 오네게르, 프랑시스 풀랑크, 다리우스 미요[48]가 모여서 만든 작곡가 모임 '프랑스 6인조Les Six'[49]의 비공식 지도자 역할을 맡아서 이들과 자주 협업했다. 샤넬도 프랑스 6인조 작곡가들을 좋은 친구로 여겼다. 고대 그리스(오네게르는 콕토의 「안티고네」에 사용할 음악을 작곡했다)와 프랑스 문화의 '순수성'[50]을 향한 프랑스 6인조의 변함없는 열정은 당시 악시옹 프랑세즈나 다른 민족주의 조직이 선전했던 철학을 빈틈없이 반영했다.

콕토는 나치에 협력했다는 혐의를 받았고 전후에 청산 위원회(조국을 배신한 혐의를 받는 시민을 조사하고자 정부가 조직한 기구)에 잠시 체포되었지만, 어떠한 처벌을 받은 적은 한 번도 없었다. 정부는 콕토의 행위가 반역보다는 기회주의에 더 가깝다고 판단했다. 콕토는 히틀러의 핵심 세력과 계속 친교를[51] 유지하고 있었고 친독일 성향이 굉장히 강했지만, 콕토에 대한 기소는 취하되었다(콕토는 어린 시절 독일인 가정교사[52]에게서 독일어를 배운 덕분에 독일어를 유창하게 말할 수 있었고 히틀러의 중추 세력과 쉽게 친해질 수 있었다). 샤넬의 예술가 친구 중 일부는 친독일 경향으로 지나치게 '기울어서' 곧장 나치 부역자 신세로 전락했다. 발레 뤼스의 스타

무용수 세르주 리파르는 프랑스에서 가장 지독한 부역자 중 한 명이라는 악명을 얻었다. 리파르는 한 번 이상 히틀러를 방문한 것으로 알려졌고, (가장 불명예스러운 일을 꼽자면) 파리 오페라 극장 발레단에 있으며 나치 정권의 선전장관 괴벨스Paul Joseph Goebbels를 즐겁게 해 주었다.[53] 나치에 협력한 샤넬의 예술가 친구 목록에서는 모리스 사쉬도 눈에 띈다. 그는 유대인 혈통이었지만 SS에 들어갔고[54], 나치 독일을 위해 비밀 요원으로 활동했다.

샤넬의 지인 가운데 가장 먼저 공개적으로 파시즘을 지지하고 나선 이들 중에는 폴 모랑도 있었다. 폴 모랑은 작가이자 외교관이었으며, 나중에 비시 정부의 고위 관료가 되었다. 샤넬은 모랑을 편안하게 생각해서 1946년에 인터뷰를 수차례 진행하도록 허락했고, 이 인터뷰는 나중에 『샤넬의 매력』이라는 책(라 메종 샤넬에서 인정한 소수의 샤넬 전기 중 하나)으로 출간됐다. "그들은 아주 가까웠어요." 샤넬의 종손녀 가브리엘 팔라스-라브뤼니가 말했다. "할머니는 당신이 하신 말씀을[55] 모랑이 충실하게 책으로 옮기리라고 확신하셨죠. 심지어 사실이 아닌 내용까지도요."

모랑의 강력한 인종주의 신념[56]은 그가 지은 소설과 기행문 여러 곳에서 뚜렷하게 느껴진다. 유대인에 관한 내용이라면, 모랑의 어조는 공공연하게 잔인하고 지독하게[57] 변할 수 있었다. 그는 1933년에 쓴 사설에서 이렇게 의견을 밝혔다. "요즘, 우리나라를 제외한 모든 나라가[58] 해충을 죽이고 있다. (…) 히틀러가 서구의 도덕을 재건하기 위해 나선 유일한 사람이라고 자랑하도록 내버려두지 말자."

폴 모랑

모랑은 그토록 많은 이가 두려워하는 전쟁에서 프랑스인이 죽어야만 한다면, "우리는 깨끗한 시신이[59] 되기를 바란다"라고 말하기까지 했다. 프랑스인의 피가 오염되지 않은 상태로 죽고 싶다는 뜻이었다. 훗날 그는 소중한 친구 코코 샤넬을 묘사하면서 그녀가 "19세기 스타일을 몰살하는 죽음의 천사"였다고 회상했다. 샤넬이 패션을 모더니즘 스타일로 간소화했다는 유명한 사실과 모랑이 지지했던 인종 말살을 오싹하게 결합한 묘사[60]였다.

코코 샤넬은 바로 이런 사람들과 어울렸다. 이들은 특권을 누리고, 영향력 있고, 재능이 뛰어나고, 악명 높을 정도로 명석했으며, 대개는 우리가 역사상 가장 극악무도하다고 여기는 사상에 동조적이었다. 하지만 이들의 견해는 당대 수많은 저명하고 유력한 프랑스인이 가진 사상과 어긋나지 않았다. 사실 샤넬이 어울리던 무리는 프랑수아 코티 같은 부유한 기업가도 파시즘을 얼마나 매력적으로 여겼는지[61] 일깨운다. 억만장자 기업가들의 이익은 국가의 통제를 장려하는 대중 운동인 국가사회주의National Socialism•의 교리와 명백히 상충하는 것처럼 보인다. 하지만 프랑스 파시즘의 자본주의 비난[62]은 기껏해야 미약한 정도였다. 심지어 전쟁 중에도 나치 관료들은 (특정 쿠튀르 하우스들을 포함해서) 독일에 찬동하는 수익 좋은 프랑스 기업들을 해체하려고 하지 않

• 혹은 민족사회주의. 히틀러가 당수였던 독일의 국가사회주의 노동자당Nationalsozialistische Deutsche Arbeiterpartei 또는 일명 나치당이 제시한 이념을 가리킨다. 서구의 자본주의, 자유주의, 국제주의적 사회주의에 맞선 독일식 사회주의를 내세우며 반유대주의, 반공주의, 전체주의, 인종주의, 군국주의 등의 이념을 사회주의와 절충했다.

았다. 그 반대로, 나치는 그런 기업을 미래에 독일의 지배를 받는 프랑스[63]를 위한 잠재적 수입원으로 보았다.

> 나치 신화(…)는 독일인이 예술 작품 속에, 예술 작품을 통해, 예술 작품으로 만든 건축물이자 구조물이자 생산물이다. 신화의 힘은 꿈의 힘이며, 우리가 동일시하는 이미지의 투사가 지니는 힘이다. 사실, 절대The absolute는 나 자신 바깥에 있는 것이 아니라 그 속에서 나 자신을 인식하는 꿈이다.[64] — 필립 라쿠-라바르트

파시즘의 독창적인 미학 활용은 패션계의 내부 작동 방식과 깜짝 놀랄 만큼 닮았다. 많은 파리 시민이 유명한 레스토랑 막심스에서 만찬을 즐기며 파시즘의 원칙을 지지했던 것은 사실이지만, 파시즘은 본질상 대중을 위한 현상이었다. 파시즘은 막대한 군중에게 호소하고 그들을 조종하기 위해 고안됐다. 파시즘은 대중에게 형체와 목적을 수여하고 수많은 지지자에게 (하물며 사회적 지위가 가장 미천한 이들에게도) 초월성과 소속감이라는 고귀한 감각을 부여하며 대중을 변화시키는 특별한 마법을 부렸다. 뉘른베르크 전당대회, 바이로이트의 바그너 음악제, 히틀러의 연설 등 파시즘이 제시하는 역사의 이미지(우리의 집단 심리에 새겨진 이미지)는 언제나 군중을 포함한다. 파시즘은 헤아릴 수 없이 많은 사람이 단 하나의 표정으로 매끄럽게 조정된 동작을 선보이고 한결같은 목소리로 조화로운 환호성을 외치는 균질한 전체가 되도록 조종했다. 수전 손택Susan Sontag이 썼듯, 군중은 "똑같은 옷을 입고 그

수가[65] 끝없이 늘어나는 (…) 인간 집단의 덩어리"가 되었다.

이런 광경에서 명백히 역설적인 쾌락이 생겨났다. 대중이 운집한 대규모 파시즘 행사는 그곳에 참석한 이들 모두가 본질상 우월하며 타고난 귀족 혈통이라고 역설했다. 하지만 이와 동시에 나치 전당대회와 열병식은 엘리트주의와 정반대로 보이는 감각을 제공했다. 대양처럼 드넓은 군중의 물결에 완전히 에워싸이고 녹아 버렸다는 데서 오는 위안감이었다. 바로 여기에 결코 거부할 수 없는 파시즘의 유혹이 놓여 있다. 파시즘은 눈에 띄게 뛰어난 존재가 된다는 부담감이나 고독함 없이 위대함을 성취할 수 있다고, 엘리트주의와 민주주의가 완벽하게 균형을 이루는 가운데 대중의 따뜻한 품에 꼭 안겨 있으면서도 대중을 초월할 수 있다고 약속했다.[66]

파시즘의 유혹은 최고급 광고 캠페인의 화려한 매력으로 둘러싸여 아름답게 포장되었다. 독일의 철학자 발터 벤야민Walter Benjamin이 설명했듯, 나치의 선전가들은 마치 세련된 마케팅 전문가처럼 "정치를 미학화했다."[67]

정치의 미학화는 우선 군중의 미학화, 무수히 모여 있는 사람들을 전율을 일으키는 대중 스펙터클로 바꾼다는 것을 의미했다. 화려한 행사와 연극적 힘, 경외심을 불러일으키는 규모 면에서 그 무엇도 파시즘을 이길 수 없었다.[68] 요제프 괴벨스 같은 선동의 대가들이 손을 쓰자, 군중 그 자체가 리하르트 바그너Richard Wagner가 제시한 종합 예술 작품Gesamtkunstwerk이 되었다. 수전 손택의 표현대로 "대중은 형태를 갖추도록[69] 만들어지고, 그 자체로

디자인이 된다." 1936년 베를린 올림픽을 관람하러 모여든 군중을 촬영한 레니 리펜슈탈의 영화[70]는 그런 상황에서 마법처럼 일어나는 흥분을 영원히 입증한다.

파시즘은 프로젝트의 막대한 규모를 정당화하기 위해 이야기를 제시해야 했다. 대중을 단결시키는 고결한 서사는 (순전한 허구라고 하더라도) 추종자가 그들 각자의 삶을 더 큰 목적 안에 포함시키고, "삶은 예술이며[71], 신체와 민중, 국가는 예술 작품이라는 해석"을 받아들이도록 설득할 수 있었다. 그래서 나치당 관계자들은 '파시즘 신화'를 공들여 만들었다. 영웅적 용맹함과 비탄이 똑같이 스며들어 있는 이 허구는 역사를 다시 썼다. 장엄한 휘장으로 정치적 의도를 가리려고 했던 나치는 고대 문화에 의지하며 고대 그리스에서 신화를 빌려오고 고전 예술과 문학을 그들 자신과 결합했다.

파시즘이 고쳐 쓴 역사에서 고대의 헬라스Hellas[*] 민족은 지상에 가장 먼저 나타난 유럽의 우월한 백인, 아리아 민족을 상징했다. 나치가 지어낸 이야기에서 아리아 민족은 고대 그리스인의 직계 후손이며, 그 선진 민족이 지상에 남겨 놓은 최후의 고귀한 흔적이었다. 유럽의 문제를 해결하고 오랫동안 잃어버린 활력을 되찾으려면 우생학을 기반으로 삼은 접근법이 필요했다. 즉, 유럽 대륙을 오로지 아리아 민족으로만 채우고 유럽을 오염시키는 저열한 인종을 제거해야 했다. 그러면 유럽은 과거로 복귀해서 고대

* 고대 그리스인이 자기 나라를 부르던 이름

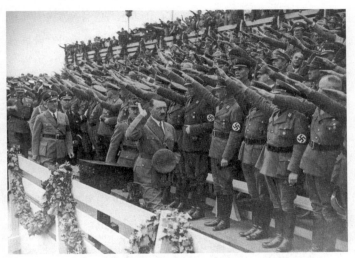

1934년 9월, 뉘른베르크에서 열린 전당대회 행사에서 군중에게 인사하는 아돌프 히틀러

만큼 위대하고 인종적으로 순수해질 것이다.[72]

이런 파시즘 신화는 프랑스 사상가 아르튀르 드 고비노Arthur de Gobineau와 조르주 소렐Georges Sorel, 특히 나치 독일의 인종주의 이데올로그 알프레트 로젠베르크Alfred Rosenberg 같은 지식인의 작업에 힘입어 새롭고 세속적인 종교의 강력한 특징을 얻었다. 이 종교는 잃어버린 황금시대 이야기와 '피와 땅의 유토피아'[73]라는 새로운 파시즘 낙원으로 보상하겠다는 약속을 갖추었다.

신화가 모두 그렇듯, 파시즘의 신화도 영향력을 행사해서 군중이 신화에 공감하도록 선동하고 이야기 속 영웅적 인물을 흉내[74] 내도록 조장하며 모방을 부추겼다. 이 신화에서 주역을 맡은 아름답고 막강한 그리스-아리아 초인[75]은 희망을 주고 영감을 자극하는 이미지를 제공했다.

파시즘의 새로운 기원 신화는 본질상 살인적 인종주의가 부추긴 대규모 토지 수탈이나 다름없는 일에 지적 고상함과 고색창연한 품격을 더했다. 그리스-아리아 기원 신화는 역사와 예술, 문학을 동원해서 파시즘 아래 숨어 있는 지독한 공포를 가렸고 파시즘이 문화적으로 진지해 보이게 했다.[76]

파시즘이 활용한 방법은 교양 있는 외양을 갖추었지만, 절대 고결하지 않았다. 파시즘이 동원한 기법은 단체 스포츠와 영화, 패션 등 모든 형식의 대중오락에서 사용하기로 유명한 육체적이고 본능적인 조종 기법[77]과 정확하게 닮았다. 스포츠와 영화, 패션 모두 특권을 누리는 내부자 집단(팀 구성원, 스타, 패셔니스타)의 유혹, 젊음과 건강, 육체의 아름다움 강조, 쉽고 뚜렷하게 알아볼

수 있는 스타일, 강력하고 카리스마 있는 저명인사라는 똑같은 요소에 의지한다. 수전 손택의 유명한 표현대로[78], 파시즘은 섹시했다.

파시즘은 매력적인 덫을 놓기 위해 할리우드 영화에도 의지했고, 세심하게 연출된 카리스마 넘치는 유명 인사에 의존하는 할리우드 관행을 빌려 왔다. 베니토 무솔리니Benito Mussolini와 아돌프 히틀러, 프란시스코 프랑코, 비시 정부의 수장 필립 페탱 모두 유명한 영화배우가 사용하는 홍보 기법을 이용해서 이미지를 가꾸고 광신적인 추종자들을 길러 냈다.[79] 예를 들어 무솔리니는 (손자도 있었지만) 절대 늙지 않는 강건한 운동선수 같은 분위기를 만들어 냈고, 비행기를 몰거나 알프스에서 웃통을 벗은 채로 스키를[80] 타는 모습을 연출해서 사진을 찍었다.

미혼에 자식도 없었던 히틀러는 오히려 엄격하고, 가까이 다가갈 수 없고, 모든 것을 다 아는 종교적 우상의 지위를 얻었다. 그의 홍보 기계 역시 무솔리니의 기계처럼[81] 쉴 새 없이 돌아갔다. 히틀러는 굉장히 우상화되어서, 1936년에 히틀러의 개인 경호를 맡은 SS 총통 친위연대Leibstandarte SS Adolf Hitler는 특별한 검은색 제복 재킷의 소매에 아돌프 히틀러의 이름 전체를 자랑스럽게 은실로 수놓아야 한다는 법령이 정해졌다. 히틀러의 이름은 마치 총통이 직접 각 대원의 소매에 서명[82]하기라도 한 것처럼 필기체로 수놓아졌다. 파시즘은 스타의 사인(우상의 서명)이라는 할리우드의 모티프와 창작자의 매혹적인 이름이 적힌 고급 디자이너 라벨이라는 오트 쿠튀르의 개념을 결합했다. 디자이너의 서명, '그리

프La griffe[원래 '(동물의) 발톱'을 가리키는 말이며 의상에 '할퀴어 놓은' 지워지지 않는 예술가의 서명을 의미한다]'는 의복과 그 의복을 입는 사람 모두 엘리트 지위를 누린다고 확실하게 보여 주었다.

히틀러의 성직자답고 로봇 같은 카리스마와 균형을 이루기 위한 방책이었던지, 나치는 새로운 '파시스트 남성'이라는 나치즘의 중심인물상에 성적 매력을 상당히 많이 부여했다. 이 파시스트 남성은 고대 그리스의 청년과 전사 조각상을 모델로 삼았다. 파시즘의 완벽한 본보기인 강인하고 아름다운 그리스-아리아 전사는 신체적으로나 도덕적으로나 정반대인 사람들, 폴 모랑이 "해충"이라고 부른 사람들, 즉 유대인과 뚜렷하게 대조해서 자기 자신을 정의했다. 금발과 푸른 눈, 근육질 체형과 남성미를 갖춘 파시스트 남성은 사내다운 미덕의 화신[83]이었다.

파시즘을 연구한 정신분석 이론가들(특히 클라우스 테벨라이트 Klaus Theweleit)은 이 과도한 남성성을 자아가 "서로 불구대천의 원수였던[84] (…) (여성적) 내면과 (남성적) 외면"으로 분열된 것이라고 이해했다. 실제로, 파시즘의 프로파간다는 대개 지나치게 정형화된 여성관을 보여 주었고, 여성의 역할은 자녀를 생산하고 양육하는 것이라고 역설하며 여성을 가정으로 몰아넣었다. 이 이론가들은 파시스트의 근육 단련은 압도적이고 여성스러운 특징을 단호하게 추방한다는 의미라고 해석했다. 비시 정부와 점령군을 통해 독일의 파시즘이 프랑스 문화에 완전히 들어오자, 대중 잡지와 정치 메시지가 독일에서처럼 운동과 건강을 강력하게 권장[85]하기 시작했다.

올림픽 선수를 촬영한 레니 리펜슈탈의 눈부신 사진이나 독일 조각가이자 장 콕토의 가까운 친구였던 아르노 브레커Arno Breker 의 조각 작품 등 이 시대의 예술에는 미학화된 파시스트 신체를 보여 주는 예시가 풍부하다. 브레커는 대리석으로 이상적인 파시스트 남성 조각을 만들어서 제3 제국의 공식 조각가라는 직업뿐만 아니라 히틀러의 열렬한 애정까지 얻었다.

아리아인의 아름다움을 감상하며 찬탄하는 이는 독일인만이 아니었다. 프랑스에서도 브레커의 작품을 좋아하는 팬이 많았다. 브레커는 전쟁이 터지기 전에 프랑스에서 수년간 살았고, 독일 점령기에도 자주 프랑스를 방문했다. 그는 콕토에게서 샤넬과 그녀의 친구들을 소개받았고, 파리를 방문할 때면 캉봉 거리에서 샤넬 무리와 함께 자주 저녁 식사를 했다.[86] 콕토는 애인인 배우 장 마레를 살아 움직이는 브레커의 조각 작품이라고 비유하기를 좋아했다. 수십 년이 지나고 1963년에 브레커는 여전히 몹시 잘생긴 마레를 모델로 삼아서 청동 조각상을 만들었다.

브레커의 조각은 당당하게 벌거벗은 몸을 드러냈지만, 파시즘은 **옷으로 가린** 몸의 아름다움, 즉 패션에도 똑같이 매력을 과시할 기회를 주었다. 의복의 강력한 힘을 분명하게 알았던 파시즘은 아름답기로 유명한 제복을 만들었고, 특히 장교의 군복은 이탈리아와 독일 밖에서도 찬사를[87] 얻었다. 심지어 미국도 적군의 제복이 아름답다고 여겼다.

이탈리아와 독일의 파시스트가 만들어 낸 제복은 날렵하고 몸

브레커의 작품 〈파수꾼〉

에 꼭 맞아서 옷 아래 조각 같은 몸매가 돋보였다. 이 제복에 긴 부츠와 검은색 가죽 트렌치코트, (절대 빠지지 않는 스와스티카로 장식된) 배지와 완장, 메달의 정교한 체계를 더해 마무리하면 군사적 권위는 물론 남성적 아름다움까지 보여 주는 전체 스타일이 완성됐다. 의복과 장신구에 쏟아부은 이런 관심이 여성스럽다는 비난을 자초하는 것처럼 보일 수도 있지만, 의복 아래 도사리고 있는 끝없는 폭력과 파괴의 위협은 남성성을 거세할 수도 있는 효과를 모두 상쇄[88]했다. "일반적으로 제복에는 환상이 존재한다." 손택이 설명했다. "제복은 공동체, 질서, 정체성(계급장, 휘장, 훈장 등으로 그 옷을 입은 사람이 누구인지, 무슨 일을 했는지, 어떤 가치가 있는지 알려 준다), 능력, 정당한 권위, 정당한 폭력 행사를 암시한다."[89]

손택이 옳았다. 반짝거리는 표면 바로 아래에 엄청난 힘이 분명히 놓여 있지 않다면, 단추와 휘장 그 자체는 아무 의미가 없다. 그런데 제복은 그 옷을 입는 개인만을 정의하지 않는다. 제복은 무리를 단 하나의 완전체(스포츠팀, 군대, 국가)로 통합해서 **집단**의 형태를 만든다. 이는 모든 제복에 해당하는 말이지만, 파시즘의 제복은 신화의 아우라가 스며들어 있기 때문에 특히나 강력했다. 이 신화는 신비로운 스와스티카 아래에 숨겨진 단결한 우월한 인종이라는 효과적인 파시즘 서사였다. 파시즘의 제복 아래 숨은 신화는 제복에 형언할 수 없는 매력을 더했고, 이 매력은 군인을 바라보며 감탄하는 사람들뿐만 아니라 군인조차 유혹했다.

히틀러의 국외 정보기관 수장이었던 발터 셸렌베르크Walter Schellenberg(잘생기고 매력적인 그는 아마 나중에 샤넬의 애인이 되었을

것이다)는 젊은 법학도였던 1933년에 SS에 들어갔다. 그는 회고록에 입대 결정을 이렇게 설명해 놓았다.

당에 들어간 청년은 모두 당의 하부 단체 중 한 군데에도 들어가야 했다. SS는 이미 '엘리트' 조직으로 여겨졌다. 총통의 특별 경호대가 입는 검은색 제복은 근사하고 우아했다. 학우 가운데 몇 명은 이미 SS에 들어가 있었다. SS에서는 '인간 중 더 나은 부류'를 만날 수 있었고, SS 대원이 되면 상당한 특권과 사회적 이점을 누릴 수 있었다. (…) 당시 23세였던 내가 SS에 들어가겠다고 결정을 내리는 데 사회적 특권과 말하자면 세련되고 매력적인 제복 같은 것들이 꽤 크게 작용했다는 사실을 부인할 수는 없다.[90]

만약 위 내용을 읽고 잔인할 정도로 폭력적이었던 SS가 부유한 대학생 사교 클럽이나 상류층의 컨트리클럽처럼 보인다면, 그것이 바로 핵심이다. 나치는 셸렌베르크처럼 학력이 높고 멋진 신입 대원을 찾아냈다. 이런 대원은 나치 활동을 모양새 좋게 광고할 수 있었을 뿐만 아니라, 그들 스스로가 SS 대원이라는 직업과 결부된 매력적인 엘리트주의에 매우 쉽게 영향을 받았다. 나치의 고위직이었던 라인하르트 슈피치Reinhard Spitzy 역시 젊어서 SS에 입대[91]했던 일에 관해 질문받자 셸렌베르크의 회고록 내용과 똑같은 대답을 말했다. "SS[에서] (…) 우리는[92] (…) 미래에 독일 민족의 중추인 귀족이 [되리라는 사실을 이해했다.] (…) 그리고 제복이 아주 아름다웠다. 검은색 아닌가? 당연히 누구나 그 군복과 부

츠와 그 모든 것을 좋아했다."

파시스트 제복은 본능적 연금술 같은 것을 활용해서 젊음과 남자다움, 사회적 지위, 민족 정체성 등 감정을 강하게 자극하는 요소들에서 정수를 추출했다. 그리고 이 정수를 제복을 입는 사람에게, 그 제복을 바라보는 민간인에게까지[93] 전달했다. 스와스티카 휘장이 달린 물건이 일상의 모든 영역으로 구석구석 퍼져 나갔기 때문에 민간인도 파시즘 제복을 입는 집단의 일원이 될 수 있었다. 아주 다양한 나치 관련 상품이 시장에 넘쳐났다. 스와스티카가 새겨지거나 수놓인[94] 시곗줄, 라펠 핀, 성냥갑, 펜던트, 재킷, 현수막, 속옷 따위가 시장에서 팔렸다.

단 하나의 그래픽 기호 아래[95] 온 나라를 하나로 묶은 스와스티카는 부적처럼 변했다. 어디에서나 볼 수 있는 패션 액세서리로서 스와스티카는 당을 향한 충성심을 상징했고, 누구나 마법 같은 권력의 핵심층에 접근하도록 허락했다. 나치즘은 신비로워 보이는 이 상징을 대규모로 보급하며 스와스티카가 '시민 종교Civic religion'[96]가 되었다는 사실을 증명했다. 나치는 기독교 제의를 닮은 세속적 의례를 만들어 내기까지 했다. 그 가운데에는 예수 그리스도의 그림 대신 히틀러의 사진을 걸어 놓은[97] 제단 앞에서 어린이를 당에 가입시키는 나치식 세례의식도 있었다.

나치가 우상과 색상, 물건, 의류, 군중 행사 등을 활용해서 조장한 대규모 민족 통합은 나치 조직에 지극히 중요해서 '획일화 Gleichschaltung'라는 명칭을 얻고 당의 어휘 목록에 포함되었다. '같은Gleich 회로Schaltung'라는 뜻인 이 단어는 '조정'이나 '균일화'로

도 풀이할 수 있으며, 삶의 모든 영역을 점점 더 엄격하고 중앙집권적으로 통제하는 것을 가리킨다. 즉, 획일화는 전체주의 프로젝트의 핵심[98]에 놓여 있는 작업을 의미한다. 나치의 획일화는 정치적·문화적·법적 조치로 구성되었다. 독일 국민은 나치의 청소년 조직 히틀러 유겐트Hitler-Jugend 같은 승인받은 문화 단체에 가입하는 것이 의무였고, 정부가 스포츠와 오락 활동을 장악했으며 (심지어 나치 체스 클럽도 있었다), 노동조합은 탄압받았고[99] 나치를 제외한 모든 정당이 해산되었다. 이 장대한 '획일화' 과정 전체에 이제껏 발명된 것 중 가장 강력한 상업용 로고인 스와스티카가 드리워져 있었다.

나치가 스와스티카를 사용하는 방식을 보면 나치의 선동 방법이 패션 브랜딩 기술과 얼마나 흡사한지 알 수 있다. 사실 이 둘의 유사성을 살펴보면 나치와 패션이 구조도, 사회를 조작하기 위해 동원한 수단도 비슷하다는 사실을 확인할 수 있다. 오랫동안 패션은 파시즘을 추동했던 메커니즘[100]에 따라 움직였다. 확실히 파시스트는 잘 만든 세련된 옷과 눈길을 잡아끄는 장식품의 매력을 활용하는 데 전문가였다. 하지만 패션과 파시즘은 더 깊은 수준에서도 서로 닮았다. 둘 다 근본적이면서도 서로 모순되는 충동 두 가지의 투쟁[101]을 이용했다. 하나는 집단의 다른 구성원을 따라 하려는 욕망이고 다른 하나는 독창적이고자 하는 욕망이었다. 패션도 파시즘도 엄청나게 많은 사람이 주어진 행동을 모방[102]할 때 생겨나는 힘을 이용했다.

파시즘 운동은 장식과 동일시, 초월성을 향한 강렬한 욕망을

조종하는 방법이나 마케팅을 포함해서 핵심 전략 일부를 패션 산업과 공유했다. 이런 전략은 수많은 사람이 파시즘의 신화와 도상학에서 의미와 아름다움을 찾도록 이끌었다. 히틀러 그 자신도 여성 패션에 안목이 있었고 그가 만났던 여성들이 멋스럽게 차려입는 것을 좋아했다. 히틀러의 애인이었던 에바 브라운 Eva Braun이 재단사에게 터무니없이 많은 돈을 쓰는 바람에 나치당은 눈살을 찌푸렸지만, 히틀러는 군소리 않고 비용을 지불했다. 하지만 제3 제국 남성의 군복에서 너무도 뚜렷하게 드러났던 하이 패션 감각은 제3 제국 여성이 스포츠팀이나 정치연맹, 청년 단체 등에서 입은 제복에서는 거의 나타나지 않았다. 히틀러는 독일 소녀단 Bund Deutscher Mäde의 제복으로 제안된 밋밋한 도안을 불만스러워하며 다시 디자인하라고 요구했다.[103]

상업적인 여성 패션이라는 주제는 파시스트에게 골치 아픈 문제로 드러났다. 독일과 이탈리아의 여성 패션은 오랫동안 파리 패션의 리듬에 맞춰 발달했기 때문이었다. 1930년대 초, 파시스트들은 경쟁국이 이렇게까지 미적 영향력을 행사하는 데 저항했다. 하지만 프랑스 패션은 너무도 강력해서 통제할 수 없었다. 제3 제국은 순수한 '독일 패션'을 창조하려고 여러 차례 시도해 봤지만, 모두 실패했다. 수많은 나치 관료의 아내들을 포함한 독일의 상류층 숙녀들은 파리지앵 스타일을 포기하지 않으려고 했고, 결국 자크 파트 Jacques Fath와 마르셀 로샤스, 니나 리치 Nina Ricci 같은 여러 프랑스 디자이너는 전쟁 동안 베를린과 거래하면서 패션 하우스를 지탱했다.[104]

심지어 패션에 있어 훨씬 더 세련된 이탈리아도 프랑스의 영향을 몰아내고 순수한 '이탈리아' 패션을 만들어 내려는 시도에 성공하지 못했다. 1930년대 하반기까지 프랑스 쿠튀리에들이 (특히 코코 샤넬이) 이탈리아 쿠튀르를 지배했다. 파리 패션을 향한 여성의 애착[105]은 항상 정부 정책을 이겼다. 패션은 획일화 작업에 굴복하지 않을 것처럼 보였다. 그런데 이런 실패는 독일과 이탈리아의 파시즘 정권이 패션의 작동 방식을 오해했다는 사실 이상을 시사한다. 이 실패는 파시즘의 표면 아래에 중요한 단층선이 이어지고 있다는 사실을 가리킨다. 단층선이란 파시즘의 심각하게 모순된 여성관[106]이다.

파시즘 프로파간다는 세상을 둘로 쪼개는 데 성을 사용했다. 파시즘은 남성에게 운동 기량과 용맹함을 발휘해서 국가에 봉사하라고 열렬히 권장하는 만큼, 여성에게는 어머니가 되고 아내가 되어서[107] 국가에 봉사하라고 권장했다. 독일과 이탈리아는 성 역할을 제한하는 고정관념을 서로 다른 형태로 제시했지만, 그 결과는 똑같았다. 두 나라에서 여성을 위한 사회적 진보는 극적으로 퇴행[108]했다.

전통에서 해방된 근대 여성성의 모든 측면이 공격받았다. 이탈리아에서는 낙태와 피임, 아동 대상 성교육이 모두 금지되었고, 이탈리아의 샤넬 스타일 신여성인 마스키에타Maschietta는 아내와 어머니라는 전통적인 여성 역할을 훼손[109]한다며 매도당했다. 이와 유사하게 나치는 여성을 위해 아이들Kinder, 교회Kirche, 부엌

Küche으로 구성된 유명한 '3K 모델'을 설정했고, 조국을 아리아 아이들로 다시[110] 채우는 것이 여성의 의무라고 주장했다.

고결한 여성의 삶에 패션이 들어설 자리는 물론 없었다. 나치의 프로파간다 포스터에는 가슴이 풍만한 여성들(아리아 민족의 성모)이 등장했다. 이들은 가정주부의 앞치마 혹은 농부의 아내가 입는 모슬린 원피스처럼 가장 수수한 옷을 입었고, 가끔은 고대 문화에 경의를 표하는 그리스식 로브를 입기도 했다. 파시즘은 근사한 군복으로 남성 신병을 유혹했지만, 세련된 여성복은 도덕적으로 수상쩍게 바라봤다. 제복 때문에 SS에 들어갔다고 인정한 라인하르트 슈피치는 입대 전 심사 과정에서 그의 아내가 "옷이나 향수를 지나치게 좋아하는지 아닌지, 또는 그녀가 완벽한 독일 아내[111]가 되기를 바라는지"에 관해 질문을 받았다고 회고했다.

하지만 파시스트는 절대로 여성의 근대성을 완전히 억누를 수도 없었고, 그렇게 하려고 하지도 않았다. 파시즘은 여성이 안락한 가정으로 복귀해야 한다는 수사학을 사용했지만, 진보와 과학 기술에도 투자했다. 근대 세계는 근대화한 여성 인구를 요구했다(그리고 이미 얻었다). 이탈리아의 파시즘 독재 정부는 근대적 여성이 국가 발전을 구현한 화신, '누오바 이탈리아나Nuova Italiana(새로운 이탈리아 여성)'[112]라고 찬양했다. 비논리적이고 위선적인 전체주의에서 일관된 사회적·국가적 여성 정체성은 절대 탄생할 수 없었다.

아니나 다를까, 해방된 여성을 향한 정치적 반발[113]이 프랑스에

서도 나타났다. 1935년, 4천만 명이었던 프랑스 인구는 8천만 명으로 늘어나고 있던 위협적인 독일 인구의 절반 수준밖에 되지 않았다. 그러자 인구 감소에 관한 논쟁이 다시 불붙었고, 인구수 차이에서 자극을 받아 여성들이 자녀를 돌보도록[114] 직장에서 내쫓는 데 전념했던 '집으로 귀환하라Retour au foyer'라는 반페미니즘 운동이 시작되었다. 강경한 우파 집단인 프랑스 인구 증가를 위한 국민연합L'Alliance nationale pour l'accroissement de la population française은 근대적 여성이 자기 경력에만 관심을 두고 애국심이 없어서 자녀 양육에 태만[115]하며 유행하는 옷을 너무 좋아한다고 대규모 선동 공격을 개시했다(폴 모랑은 이 운동을 지지했던[116] 수많은 지식인 가운데 중요한 인물이었다).

번성하는 패션 산업이 프랑스의 가장 귀중한 잔존 자원 중 하나라고 찬사를 듣던 순간에도, 프랑스의 출산 장려 운동은 특히 여성의 패션에 죄를 뒤집어씌웠다. 패션은 매춘부의 영역이었고, 여성을 가정생활 밖으로 꾀어낸 존재였다. 1939년, 비시 정부의 후원을 등에 업은 출산 장려 여성지 『보트르 보테Votre Beauté』는 쿠튀리에들이 당대 여성을 "몸과 옷, 성적 매력만을 위해서[117] 살아가는 캐리커처이자 슬픈 인형"으로 격하한다고 공격했다. 가톨릭 철학자 귀스타브 티본Gustave Thibon은 대중적인 여성지[118] "『마리 클레르Marie Clair』를 읽는" 젊은 여성의 덕성이 형편없다며 개탄했다.

만약 『마리 클레르』가 젊은 여성을 타락시키는 잡지라면, 코코 샤넬은 악의 화신이었다. 샤넬보다 더 자주 패션지의 페이지를

영예롭게 빛내는 디자이너는 없었기 때문이다. 양차 세계 대전 사이 프랑스의 정치 환경을 고려해 볼 때 샤넬은 역설적인 존재였다. 샤넬은 개인적 신념 때문에 분명히 초기 파시스트 진영에 속했다. 그녀는 확고한 민족주의자이자 극단적 보수주의자, 독일 지지자, 왕정주의자였다. 그녀는 노동조합도, 유대인도, 의회도 반대했고 여권 신장 운동을 용납하지 않았다. 하지만 샤넬은 한 번도 결혼한 적이 없었고, (아마) 자식도 없었으며, 공개적으로 애인과 동거하는 전문직 여성이었다. 사실상 그녀는 출산 장려 운동 지지자와 파시스트가 개탄했던 '슬픈 캐리커처'를 상징했다. 게다가 샤넬은 그녀를 모방하는 광신적 숭배 집단을 만들었고, 유럽 전역의 여성에게 검은색과 흰색으로 이루어진 이중 C 로고로 낙인을 찍었다. 코코 샤넬은 파시즘이 매도했던 근대 여성의 수호성인이었다(**창조주**라고까지 할 수는 없지만).

걸보기에는 이 역설이 극적인 역사 문제를 제기하지 않는 듯하다. 파시즘이 여성에게 명령했던 사항을 샤넬이 완전히 무시했다는 사실은 별로 중요하지 않았다. 그녀는 파시즘이 목표로 삼았던 여성층에 포함되지 않았다. 대중에게 부과되었던 규칙은 억만장자나 세계적 유명 인사에게 적용되지 않았다. 그래서 샤넬은 페미니즘의 대의를 지지해야 할 필요를 느끼지 못했다. **그녀**는 정말로 잘 지냈던 것이다. 파시즘은 사회적으로, 문화적으로 가장 높은 계층이라면 개인의 신념과 행동을 폭넓게 수용했다. 일부 집단 내에서 파시즘은 진보적 모더니즘의 많은 측면과 아무 문제없이 뒤섞였다.[119]

하지만 샤넬을 그저 특권을 누리며 근대적 생활 방식을 즐기던 파시즘 동조자로 축소할 수는 없다. 샤넬이 파시즘과 맺은 모순적 관계는 그녀의 개인적 신념이나 직업 활동이 아니라, 샤넬의 행동과 샤넬리즘이 프랑스식 '국내' 파시즘에 참여하며 파시즘의 교리와 미학을 받아들이는 방식에서 비롯했다. 사실 샤넬은 파시즘의 전술과 철학을 깊이, 그리고 깜짝 놀랄 정도로 반영하는 전술과 철학을 활용해서 세계적 제국을 건설했고, 자기 자신과 파시스트의 움직임 사이에서 기묘한 균형을 이루어 냈다. 이런 전술을 펼치는 데 샤넬이 더 능숙했음이 드러났다고 주장하는 이도 있을 것이다. 어쨌거나 파시즘은 끝내 패배했지만, 샤넬리즘은 수전 손택이 "우리 안에 있는 파시즘 열망"[120]이라고 불렀던 것을 활용해서 오늘날까지 이어지고 있으니 말이다.

> 나의 시대가 나를 기다리고 있었다. 나는 그 시대로 가기만 하면 됐다. 준비는 끝나 있었다.[121] — 코코 샤넬

제2차 세계 대전 이전 샤넬의 경력은 절정에 올라서 있었고, 대중이 바라보는 샤넬의 페르소나는 과거에 패션 디자이너나 여성 사업가와 연결되었던 이미지를 훨씬 넘어선 수준으로 존재했다. 샤넬은 국제 정치에서 중요한 인물이라는 아우라를 얻었다. 샤넬의 권력과 명성, 영향력, 언론 주목도를 보면 그녀가 군중에게 최면을 걸어 전 유럽에서 숭배자를 모은다고 말할 만했다. 그녀는 프랑스 국민의 상징이자 프랑스에서 가장 부유한 시민의 상징이

되었다. 수백만 명이 그녀의 이름을 알고 있었고, 한눈에 그녀의 이미지를 알아보았다. 수백만 명이 그녀의 스타일을 찬양했고 모방했다.

샤넬은 1930년대의 정치적 혼란 때문에 불안해 하고 괴로워했지만, 훌륭한 정치인처럼 자기를 둘러싼 사회적 불안에서 이익을 얻는 법을 알았다. 프랑스의 곤란한 환경과 이 때문에 벌어진 문화 전쟁은 샤넬의 상징적 지위를 높여 주었다. 음악, 미술, 연극, 문학 모두 외국(특히 유대인)의 영향력에 오염되기 쉬워 보였지만, 오트 쿠튀르는 여전히 프랑스 정체성을 굳건히 지키고 있는 것처럼 보였다. 패션은 프랑스에서 가장 위대한 토착적·상업적·예술적 보물이었고, 국가 정체성의 주춧돌[122]이었으며, 핵심 수출품 중 하나였다. 전쟁이 바짝 다가왔던 1939년, 패션지 『라르 드 라 모드L'Art de la Mode』는 이렇게 썼다. "프랑스의 위대한 쿠튀리에들은[123] (…) 그들의 독창성과 미적 감각, 위상을 통해 (…) 세계만방에 프랑스의 영광을 알리는 깃발을 드높이 흔든다. 이것은 실망스러운 상황과 정치적 불안 한가운데서 우리가 반드시 알아야 할 사실이다."

샤넬의 깃발은 그 어떤 디자이너의 깃발보다 더 높은 곳에서 펄럭였고, 샤넬도 그 사실을 잘 알았다. 프랑스 역사학자 파트릭 뷔송Patrick Buisson의 표현대로, 샤넬은 "프랑스라는 국가를 상징하는[124] 가장 우아한 아이콘"이었다. 그녀는 파리의 화려한 매력을 보여 주는 완벽한 예시였고 프랑스를 위한 국제적 명성의 보증인이었다. 마르셀 애드리쉬는 "그녀는 자기가 프랑스에 얼마

나[125] 중요한 존재인지 지극히 잘 알고 있었다"라고 썼다. 샤넬은 1931년에 『우먼스 웨어 데일리』와 진행한 인터뷰에서 그녀가 침체된 수익을 늘리려고 가격을 낮췄다는 (정확한) 추측을 오만하게 무시하며 가격 인하는 시민의식에서 비롯한 결정이라고 주장했다. 샤넬은 상품 가격을 내린 덕분에[126] 자기 디자인에 대한 접근성이 높아졌으며 "질 낮은 모조품"이 "파리의 명성"을 해치지 못하도록 막을 수 있었다고 힘주어 말했다.

폴 이리브가 방돔 광장 주변의 명품 쇼핑 구역에 붙인 별명 "프랑스를 진열한 유리 상자"는 일리 있는 이름이었다. 이리브도 잘 알았듯이, 샤넬은 진열장 한가운데에 놓인 반짝반짝 윤이 나는 진주였다. 이 진주는 세상이 그녀의 조국을 바라보는 관점에 영향을 주었다. 장 콕토는 샤넬을 일종의 이교도 신으로, 파리 제1구역의 천재적인 중심으로 상상했다. 1937년, 그는 패션지 『하퍼스 바자』에 샤넬의 프로필을 실으며 "캉봉 거리와 방돔 광장은 패션의 우상 앞에 여성이 엎드리는 성소[127]였다"라고 썼다.

언론도 샤넬을 보도할 때마다 이런 이미지를 되풀이해서 꺼냈다. 주간지 『르 미루아 뒤 몽드Le Miroir du Monde』는 이렇게 샤넬을 찬미했다. "가브리엘 샤넬 (…) 파리는 그녀에게 빚지고 있다. 여성의 우아함과 아름다움 속에, 부인할 수 없는 영광이 있다." 잡지 『페미나』의 기자 마르탱 레니에Martin Rénier는 1939년 뉴욕 만국박람회에서 샤넬이 패션 하우스의 아이콘으로 사용했던 그리스 스타일 얇은 돋을새김[128] 작품을 언급하면서, 샤넬의 사업이 "프랑스 미적 감각의 신전이며, 그녀가 오랫동안 이 사실을 입증해 왔

다"라고 설명했다. 샤넬이 라 메종 샤넬을 대표하는 아이콘으로 그리스 신전을 선택한 것은 우연이 아니었다. 샤넬은 자기 작품이 고전적이고 신화적이고 숭배 받을 가치가 있으며 시간을 초월한다고 보았다. 이런 견해는 프랑스의 무대에서 위대한 그리스 신화에 옷을 입혔던 작업 덕분에 강화되었다. 파시즘이 언제나 그랬던 것처럼, 샤넬리즘도 세속적 종교가 되었고 오늘날까지 종교로 남아 있다(2011년에 라 메종 샤넬의 한 고위 간부는 샤넬의 세계관을 설명해 달라는 요구를 받자 "종교입니다"[129]라고 대답했다).

조금만 더 생각해 본다면 샤넬을 비유하는 수식어를 국가의 상징에서 군사령관이나 군주, 심지어 압제자로 쉽게 바꿀 수 있다. 그리고 언론은 언제나 샤넬을 그런 인물에 비유하기를 좋아했다. 『뉴욕타임스』는 1936년에 일어난 샤넬 노동자 파업을 다루는 기사에서 샤넬을 국가 유산의 수호자이자 전체주의 지도자로 묘사했다. "그녀는 물러나지 않을 것이고, 그 대신 계속해서 프랑스의 패션과 미의식을 지켜 나갈 것이다. (…) 마드무아젤 샤넬은 오랫동안 패션계의 독재자로 유명했다."『뉴욕타임스』는 양차 세계대전 사이 내내 반복해서 샤넬을 파리의 패션 독재자로 묘사했고, 가끔 "샤넬 컬트의 지도자"로 표현했다. 샤넬을 이렇게 묘사하는 언론은 『뉴욕타임스』만이 아니었다.

1933년, 『르 미루아 뒤 몽드』는 샤넬의 프로필에서 이렇게 설명했다. "가브리엘 샤넬은 마치 독재자처럼[130] 여성의 세계에 패션을 도입했다. 그녀는 차례차례 명령을 내린다. 저지를 입어라, 커스텀 주얼리를 착용해라, 머리카락을 잘라라. 그녀는 완벽한 명

품, 금, 벨벳, 레이스를 요구하고, 여성은 모두 샤넬의 명령을 신탁처럼 따른다!" 같은 해, (절대로 완곡하게 표현하는 법이 없던) 미국의 가십 칼럼니스트 엘사 맥스웰Elsa Maxwell은 샤넬이 "캉봉 거리에 있는 스탈린Joseph Stalin의 여성형 축소판"[131]이라고 생각했다. "[샤넬은] 거스를 수 없는 의지를 전 세계 여성으로 구성된 무수히 많은 군대에 강요한다. 그녀는 신랄하고 사악한 보핍Bo-peep*처럼 전 세계 여성을 자기 명령에 따라 메에에 하고 우는 고분고분한 양 떼로 바꾸어 놓았다." 윈스턴 처칠도 샤넬이 "위대하고 강인해서[132] 남자나 제국을 다스리는 데 적임"이라고 설명했다. 나중에는 여러 광고도 독재와 관련된 용어를 빌려다 썼다. 『뉴욕타임스』에 여러 차례 실린 샤넬 액세서리의 불법 복제품 광고에는 "사넬이 명령한다"[133]라는 문구가 가장 위에 적혀 있었다.

패션지는 샤넬을 국제 정치 무대의 영웅적 인물로, 아름다운 프랑스라는 대의명분을 장려하고 보호하는 존재로 그려 놓았다. 1938년, 게랄딘 어포니 여백작Geraldine Countess Apponyi de Nagy-Appony (훗날 알바니아의 왕비가 된다)이 샤넬에게 혼숫감 일체를 만들어 달라고 의뢰하자, 『마리 클레르』는 보통 주요 정치 소식을 발표할 때나 동원하는 대대적인 선전과 함께 이 주문을 보도했다. 눈길을 잡아끄는 특대형 블록체**로 인쇄된 기사 제목은 이렇게 소리

* 영국의 전래 동요 속에서 양을 지키는 여자아이
** 획의 굵기가 일정하고 셰리프(서체 획 끝에 달린 돌기)가 없는 글씨체

쳤다. "알바니아와 캉봉 거리가[134] 새로운 동맹 조약에 서명했다. 독일 패션이 이곳 파리에서 연료를 보급받다."

1935년, 여성지 『팜므 드 프랑스Femme de France』는 프랑스의 정신 문제를 치료할 해결책으로 패션을 제안했고 샤넬이 공헌한 바를 군대의 용맹한 일제 공격에 비유했다. "한순간이라도 (…) 좌절해서[135] 굴복하리라고 생각한다면 파리를 잘못 안 것이다. 우리의 위대한 디자이너들은 계속 우리의 여성미를 꾸미고 있다. (…) 마드무아젤 샤넬은 청춘의 생기와 여성스러움을 더해서 (…) 다양한 컬렉션을 제작해 **사격을 시작했다**."

1930년대에 흘러나온 패션 언론의 목소리는 이런 식이었다. 패션 언론은 유럽 문화를 지배하는 샤넬의 권위를 묘사할 때 동시대 다른 언론이 그 시대 군사 지도자와 파시즘 현상에만 사용했던 용어를 사용했다. 이런 표현은 샤넬의 인생 내내 이어졌다. 특히 샤넬이 스튜디오에서 일하는 모습을 관찰할 기회가 있었던 사람은 누구나 군사 용어로 그 장면을 표현했다. "그녀는 권위 있게[136] (…) 직원 부대를 다스렸다. 그 전장에서 그녀는 프랑스 제국의 젊은 장군다운 배짱과 정신을 지니고 있었다." 어느 저널리스트가 1956년에 주간지 『렉스프레스』에 이렇게 썼다. 그때 그 젊은 장군은 73세였다.

『뉴욕타임스』는 1964년에 "샤넬이 등장하면 살롱의 분위기가 변한다. 꼭 루이 14세의 궁정인 것 같다"[137]라고 썼다. 라 메종 샤넬의 직원이었던 마리-엘렌 마루지는 살롱의 분위기가 "공포스러웠다"고 회상했다. 캉봉 거리를 방문했던 배우 잔 모로Jeanne

Moreau는 샤넬이 "거미집에 올라선 거미[138], 위풍당당한 (…) 왕녀" 같았다고 기억했다.

"많이들 그녀를 두려워했어요." 모델이었던 델핀 본느발Delphine Bonneval이 회상했다. "[그녀가 곧 도착한다는 사실을 알게 되면] 스튜디오 직원 전체가 두 손을 바지 솔기에[139] 갖다 붙이고 차렷 자세로 섰었죠. 군대에서 하는 것처럼요."

장군이든 독재자든, 왕녀든 태양왕이든, 샤넬은 언제나 사람들이 자기를 의심할 나위 없이 비민주적이었던 지도자들, 양차 세계 대전 사이에 유럽 전역에서 점점 권력을 키워 가고 있던 지도자들과 비교하도록 자극했다. 그런 지도자들처럼 샤넬도 절대 권력을 요구하며 혼자서 영토를 지배했다. "마드무아젤은 자기 자신을 국가수반과[140] 동등한 존재로 생각했어요. 전 세계 지도자들이 자기에게 조언을 구하지 않는다며 애석해 했죠." 오랫동안 샤넬의 조수로 일했던 릴루 마르캉이 회고했다. 샤넬은 폴 모랑에게 자기 경력을 설명하면서 비꼬는 어조가 아니라 진지한 태도로 "독재자 같은 삶[141], 성공했지만 고독하다"라고 이야기했다.

카리스마 넘치는 모든 독재자처럼 샤넬도 군중과 관계를 맺는 법을 통달했다. 하지만 샤넬은 대규모 집회를 개최할 필요가 없었다. 여성으로 구성된 **샤넬의** 군중은 패션을 위해 전 세계에서 자발적으로 모였다. 나치는 1923년부터 1938년까지 매해 뉘른베르크에서 전당대회를 열었고, 이 대회에는 엄청나게 많은 사람이 모두 똑같이 옷을 차려입고 참석했다. 1939년에는 이탈리아의 파시스트 여성이 최대 규모로 집회를 열었다. 제복을 입은

여군 7만 명이 로마에서 행진했고, 역사가 빅토리아 데 그라치아 Victoria de Grazia는 이 행사를 "파시즘 군사 미학과 여성 패션 의식의 [조화]"[142]라고 불렀다. 이 시기에 샤넬도 그녀 자신을 복제한 듯한 추종자를 양성했다. 유럽과 미국 도처에서 여성 수십만 명이 매일 샤넬처럼 보이려고, 샤넬처럼 옷을 입으려고, 샤넬처럼 향기를 풍기려고, 샤넬처럼 생활하려고, 신비로운 샤넬의 상징이 찍힌 가방과 스카프와 재킷과 허리띠를 얻으려고 애쓰고 있었다. 그들이 원했던 이중 C 로고는 히틀러가 스와스티카를 도용해서[143] 자기를 상징하는 엠블럼으로 이용한 지 겨우 1년 후에 탄생했다.

코코 샤넬은 패션이 예술 형식 중 가장 개인적인 만큼 가장 대중적이기도 하다는 사실을 이해했다. 패션은 옷을 입을 사람의 신체에서 형태를 빌려 온다. 드레스는 여성이 입어서 온기와 움직임을 더해 주지 않는다면 생명 없는 천 조각에 지나지 않는다. 하지만 이와 동시에 패션은 집단에 형태를 **제공**하고, 그 집단을 품은 세상에 공동의 시각적 '서명'을 보여 주고, 마을과 도시, 국가의 겉모습을 만든다. 샤넬은 이 근본적인 역설을 파악했다. 샤넬은 획일적인 집단 속에서도 각 개인의 우아함[144]을 찾을 수 있다고 여성을 설득해서 자기 옷(과 수많은 모조품)을 팔 수 있었다. 이런 면에서 샤넬은 전무후무한 디자이너였다. 샤넬은 군중이 기묘한 아름다움을 지닌다고 보았고, 폴 모랑에게 이 아름다움을 상당히 철학적으로 설명했다.

[아무도] 집단이라는 개념을 이해하지 못해요. 영국의 정원에서 화단[이때 샤넬은 'the herbaceous border'이라고 영어로 말했다]의 아름다움을 완성하는 것은 바로 집단이죠. 따로 떨어져 있는 베고니아 한 송이, 국화 한 송이, 참제비고깔 한 송이에는 아무런 기품도 없어요. 하지만 꽃이 6미터쯤 이어지도록 한꺼번에 심어 놓으면, 이 꽃 무리는 어딘가 화려하고 장엄하게 변하죠. "그러면 여성은 독창성을 모두 빼앗긴다"[라고 어떤 이들은 말해요.] 틀린 말이에요. 여성은 집단에 참여해서 각자의 아름다움을 지켜요. 보드빌 극장의 코러스 라인에 무용수 한 명이 서 있다고 생각해 보세요. 나머지 무용수 무리에서 홀로 떨어져 있는 그녀는 흉물스러운 꼭두각시 같죠. 하지만 다시 대열로 돌려보내면, 그녀는 자신의 훌륭한 특성을 모두 되찾을 뿐만 아니라 동료 무용수와 비교되어 그녀만의 개성이 두드러질 거예요.[145]

'집단'에 대한 샤넬의 미학적 평가는 틀림없이 진실했지만, 집단이 '독창성'을 강화한다는 샤넬의 주장은 기껏해야 솔직하지 못한 수준이었다. 이 주장은 오늘날에도 라 메종 샤넬이 홍보하는 기본 방침 중 하나로 남아 있다. 샤넬의 직원은 샤넬 스타일이 "각 여성의 개성을 끌어내는"[146] 방식에 관해 자주 말한다. 스타일의 동일함 자체가 그 스타일을 입는 다양한 여성의 개인적 특성을 강조한다는 말은 사실일 수도 있다. 하지만 샤넬의 주된 관심사는 개성을 돋보이게 하는 것이 아니었다. 반대로 그녀는 의식적으로 복제물의 세계를 창조해 내려고 작정했다. 샤넬은 자신의 복제품을 더 많이 만들어 낼수록, 자기 자신이 더욱더 독창적인

진품처럼 보인다는 사실을 완벽하게 알고 있었다. 그녀는 루이즈
드 빌모랭과 대화를 나누다가 드러내 놓고 (상당히 서정적인 표현
을 사용해서) 이 계획을 인정했다.

> 어릴 때는 드레스가 딱 두 벌밖에 없었어요. 아마 그래서 나중에 옷
> 을 그렇게 많이 만들어 냈는지도 모르죠. 전부 제가 직접 상상해서
> 만들었어요. 어릴 때 저에게는 그림자가 단 하나뿐이었죠. 하지만
> 이후 30년 동안, 제 그림자에서는 다른 그림자 수천 개가 터져 나왔
> 어요. 다른 여자들이 입은 드레스 수천 벌을 통해서요. 누구나 '샤
> 넬'이 되어야만 하는 시대였어요. 샤넬 드레스, 더 정확하게 표현하
> 자면 **바로 그** 샤넬 드레스는 부적처럼 운명을 완전히 지배하는 힘을
> 지닌 것처럼 보였죠. 제가 누구와도 닮지 않았다는 사실이 아마 저
> 의 매력이었을 거예요⋯⋯. 이 매력 또는 특권은 엄청나게 많은 여
> 성이 저를 닮고 싶어 하게 만들었고, 그들 모두를 똑같은 모습으로
> 만들었죠. 반면에 저 자신의 판타지는 다른 여자들에게서 되풀이되
> 어 나타나면서도 저만은 예외적 존재로 남겨 두었어요.[147]

1930년대 말, 샤넬의 판타지는 이미 현실이 되어 있었다. 샤넬
이 '부적' 같다고 일컬었던 (이 표현은 샤넬이 미신과 신비주의를 믿
었다는 사실을 알려 준다) 거의 마법 같은 힘을 지닌 옷 덕분에 정말
로 샤넬은 무수한 다른 여성들이 샤넬의 그림자를 드리우고 있는
모습을 볼 수 있었다. 뉴스 잡지 『마리안Marianne』의 기자는 1937
년에 "샤넬은 직접 만들어 낸[148] 존재의 이미지다"라고 말했다. 자
기 복제를 향한 샤넬의 열정은 평생 식을 줄 몰랐다. 예를 들어 샤

넬은 1961년 모스크바 프랑스 박람회[149]에 가이드로 파견된 여성 130명에게 똑같은 연회색 샤넬 슈트를 입히면서 굉장히 기뻐했다. 미국 패션지 『하퍼스 바자』의 저명한 편집장 카멜 스노우 Carmel Snow는 "샤넬은 어떤 여성이 **샤넬**을 제외하고 다른 사람처럼 보이기를 원할 수도 있다는 사실을 믿지 못했다"라고 기억했다.

여성은 이제 존재하지 않는다. 남아 있는 것은 모두 샤넬이 만들어 낸 소년들뿐이다.[150] — 파리의 유명한 댄디, 보니 드 카스텔란 후작 Marquis Boni de Castellane

"패션은 군대 규율이나 다름없다."[151] 콕토가 『하퍼스 바자』에 기고했던 샤넬의 프로필에서 설명했다. "패션은 제복을 입힌다." 코코 샤넬의 경우, 콕토의 말은 단순한 메타포 이상이었다. 샤넬은 고상한 숙녀들을 구슬려서 단순한 저지 세일러복을 입혔던 경력 초창기부터 군복 스타일에서 영감을 얻었다. 군복은 군더더기 없이 매끈한 선과 편안한 활동성 외에도 권력과 성적 매력의 아우라(발터 셸렌베르크와 라인하르트 슈피치 같은 남성을 유혹했던 바로 그 요소)를 풍기며 샤넬의 마음을 잡아끌었다.

양차 세계 대전 사이 시기에 샤넬은 스커트 슈트와 몸에 늘씬하게 맞아떨어지는 블라우스, 소년 같은 매력을 풍기는 바지, (샤넬이 소유한 공장에서 제작하는) 시그니처 트위드와 저지, 온몸에 두르는 커스텀 주얼리, 동글납작한 뉴스보이 캡, 커다란 메달 같은 브로치, 그리고 물론 이중 C 모양 로고까지 지금도 여전히 샤넬

1939년(왼쪽)과 1938년(오른쪽), 군복에서 영감을 얻은 샤넬의 슈트

의 제복을 구성하는 기본 품목 중 상당수를 이미 확립해 놓은 터였다. 그리고 전쟁이 코앞으로 다가왔던 1930년대 말, 샤넬이 만들어 낸 장교 스타일은 그 어느 때보다도 시의적절해 보였고 눈에 띄었다. 그녀는 공공연하게 군복 스타일 슈트를 많이 만들었고, 병사가 차는 각반을 모델 삼아 빨간 모직 앵클 랩을 디자인하기까지 했다. 심지어 낮에 편안하게 입는 데이 드레스 디자인까지 군복 테마를 따랐다. 샤넬이 군복 스타일에 맞춰 캔버스와 리넨으로 만든 새하얀 드레스를 두고 『보그』는 "여학생 교복"[152]에 비유했다.

샤넬의 스타일은 점점 더 단순하고 날렵하고 실용적으로 변했다. 프랑스가 처한 상황이 점차 침울해지자 다른 디자이너들은 샤넬의 스타일을 많이 모방했다. 1939년, 『마리 클레르』는 여러 디자이너의 런웨이에서 불쑥 나타난 수많은 군복 스타일 의상을 열거했다. "놋쇠 단추와 견장[153], 스카치 캡Scotch cap•, 심지어 군복 방식으로 재단된 얇은 코트 (…) 영국 장교가 신는 광이 나는 부츠." 공식적인 자리에서 입는 정장에도 군복 디자인 요소를 더할 수 있었다. 1937년, 샤넬은 스팽글로 뒤덮은 우아한 이브닝 팬츠 슈트를 만들었다.

1936년 초, 샤넬은 프랑스 삼색의 시기를 거쳤다. 아마 정치적 견해가 같은 지인들과 연대했을 것이다. 파업에 반대하는 폭력 사태가 발발한 후, 좌익 인민 전선 정부는 초기 파시스트 진영을

• 스코틀랜드 고지대 남성이 주로 쓰던 챙 없는 모자로, 글렌개리Glengarry라고도 부른다.

엄중히 단속하고 파시즘 상징과 현수막 사용을 금지했다. 그러자 파리의 부르주아 (샤넬의 수많은 친구가 포함되어 있던 집단) 중 극단적인 민족주의자들은 정부의 조치에 대응해서 여봐란듯이 프랑스 국기와 국기의 삼색을 여기저기에 전시하고 붉은색, 푸른색, 흰색으로 이루어진 장미 모양 장식물 로제트를 달고 다니기 시작했다. 그들은 이 애국의 상징을 가져가서 인민 전선의 적기赤旗에 저항하는 기호[154]로 삼았다. 샤넬이 프랑스를 상징하는 삼색기를 게양하는 데 별안간 보인 관심은 그녀가 이 대의명분에 기여했다는 사실을 보여 주는 듯하다. 그리고 빨간색과 파란색, 흰색 조합은 틀림없이 폴 이리브를 상기시켰을 것이다. 이리브는 『르 테무앵』 표지에 오로지 이 색깔 세 가지만 사용해서 극단적인 애국심을 드러냈었다. 이리브가 충격적으로 세상을 떠난 뒤, 여전히 상실감에 젖어 있던 샤넬은 떠나간 연인을 자기 안에 받아들이면서 갈수록 이리브의 정치사상과 극단주의도 껴안은 것처럼 보인다. 마르셀 애드리쉬가 언급했듯이, "이리브의 (…) 사상은[155] (…) 1936년 (…) 폭발 이후 그녀를 위로했다."

샤넬이 1938년에 붉은 실크 쉬폰과 새틴 그로그랭Grosgrain•을 사용해서 만든 이브닝드레스에는 군복 스타일과 애국심이 절묘하게 가미되어 있다. 후크로 여며서 몸에 꼭 맞게 입는 보디스는 짧은 군복 재킷을 닮았고, 빨간색과 파란색, 흰색의 그로그랭 리

• 뚜렷한 가로골 무늬를 짜 넣은 조밀하고 튼튼한 천으로, 주로 드레스나 리본, 넥타이, 모자를 만드는 데 사용한다.

본으로 만든 어깨끈[156]과 테두리 장식은 프랑스 삼색기와 삼색 리본에 달린 군사 훈장을 연상시킨다. 프랑스 국기와 군복 모티프는 1939년에 모나 윌리엄스(샤넬과 잠시 시시덕대며 놀아났던 미국인 백만장자 해리슨 윌리엄스의 아내)에게 만들어 주었던 이브닝드레스에서도 나타났다. 볼레로를 닮은 보디스에는 붉은색과 푸른색, 흰색으로 이루어진 물결 같은 주름 장식이 층층이 이어져 있고, 그 아래 치마 끝자락에도 똑같은 주름 장식이 달려 있다. 또 보디스와 스커트 끝단 모두 로제트로 꾸며져 있다. 샤넬 드레스치고 무늬가 유별나게 '요란'하고 산만한 드레스[157]다.

샤넬은 더 수수하고 엄격한 군복 스타일에 특별히 관심을 기울였던 것만큼, 이상하게도 전혀 다른 스타일도 좋아하기 시작한 듯했다. 프릴이 잔뜩 달린 소녀 같은 스타일이었다. 1935년부터 1939년까지 샤넬은 전혀 그녀답지 않게 귀엽고 사랑스러운 드레스와 하늘하늘하고 정교한 레이스, 스팽글 장식, 풀 스커트를 계속해서 잽싸게 만들어 냈고, 파스텔 색깔도 자주 사용했다. 일부 드레스는 양 어깨 부분이 반쯤 트여서 옷감이 팔 위로 물 흐르듯 늘어져 있었다. 드레스를 입은 여성이 춤을 출 때 이 천이 팔 위로 우아하게 주름지며 드리워지게 하려는 의도였다. 이는 샤넬이 이전까지 대체로 꺼렸던 야단스럽고 거추장스러운 장식이었다. 패션계 언론도 이런 변화에 주목했다.

『팜므 드 프랑스』는 샤넬의 1935년 봄 컬렉션이 "젊고 여성스러운 분위기를 띠고[158] 있다"라고 묘사했다. 1937년 3월에는 『보그』가 샤넬이 만든 "베이비 드레스Baby dress"•의 "로맨틱함"을 칭

찬했다. 이런 용어는 대체로 굉장히 성숙해 보이는 기존 샤넬 스타일을 표현하는 데 한 번도 사용된 적이 없었다. 1938년 3월에 샤넬은 "파리 컬렉션에 설탕과 향신료"[159]를 더했다는 찬사를 들었다. 그해 나중에는 "레이스로 만든 자그마한 나비매듭 리본"으로 가장자리를 장식한 새하얀 튤 드레스를 선보였고(사교계에 데뷔하는 여성이 첫 무도회에 입고 나가기에 알맞았을 것이다), 이 드레스는 "이번 시즌에서 가장 매력적인 드레스"[160]라는 영예로운 칭찬을 차지했다. 샤넬은 심지어 평상복도 예쁘게 꾸미기 시작했다. 1939년 컬렉션에는 꽃무늬가 들어간 드레스와 "온통 꽃무늬로 뒤덮인" 클로슈 스타일의 작은 실크 모자가 나타났다. 그러자 『보그』는 샤넬이 "순진무구한 분위기"[161]를 새롭게 얻었다고 선언했다.

샤넬은 이제까지 단순한 스타일에 보석 원석으로 만든 사치스러운 브로치와 화려한 무늬가 인쇄된 재킷 안감처럼 색다르면서도 여성스럽고 호사스러운 느낌을 더해서 변화를 주었었다. 하지만 이번에는 달랐다. 샤넬은 창조물의 뼈대에 손을 댔고, 디자인의 구조를 떠받치던 절제미에서 멀리 벗어났으며, '젊어 보이는' 스타일을 넘어서서 '유치해 보이는' 스타일의 경계로 대담하게 발을 들여놓았다. 소녀 같은 새 스타일의 매력을 공식화하려

• '베이비 돌 드레스Baby doll dress'라고도 한다. 실루엣이 헐렁하고 가슴 높은 곳에 이음선이 들어가서 유아복 느낌이 나는 드레스를 가리킨다.

는 듯, 샤넬은 쉰을 넘긴 여성에게 충격적으로 어울리지 않는 액세서리를 몸소 착용하기 시작했다. 그녀는 새틴으로 만든 커다랗고 헐렁한 나비매듭 리본을 머리에 두르고 다녔다. 이런 변화를 어떻게 설명할 수 있을까?

클로드 들레는 이 나비매듭 리본을 "그녀 과거의 리본"이라고 불렀다. 정말로 적확한 이 표현은 샤넬이 어린 학생 시절 하고 다녔을지도 모르는 머리띠와 운명의 세 여신이 자아내는 운명의 실처럼 시간 그 자체로 만들어진 신화적인 끈을 모두 연상시킨다.

들레는 뭔가 알고 있었다. 유일한 약혼자를 잃은 데다 또 다른 전쟁이 터질 가능성에 직면한 샤넬은 동경으로 가득한 멜랑콜리로, 더 젊고 덜 위험했던 시절[162]을 향한 향수로 도피했다. 제1차 세계 대전이 일어났을 때 샤넬은 안전한 도빌에서 전쟁이 끝나기만을 기다렸고, 사랑하는 보이 카펠과 사귀고 있었고, 선원복에서 영감을 받아 기발한 옷을 디자인했다. 25년이 지난 지금, 그녀는 점점 다가오는 대재앙을 무시하기에는 너무도 성숙했고 안정적이었으며, 다른 사람의 품으로 달아나기에는 곁에 아무도 없어 너무도 외로웠다. 정반대 스타일 (귀여운 여성과 여군) 사이를 요란하게 오가는 샤넬의 이 시기 디자인은 갈등으로 가득한 내면을 암시한다.

하지만 두 스타일은 겉으로 보이는 것만큼 서로 다르지 않다. 두 스타일 모두 죽음에 저항한다. 샤넬은 사랑스러운 드레스를 입고 커다란 나비매듭 리본을 둘러서 노화와 다른 우울한 문제를 조롱했으며, 명랑했던 소녀 시절을 완강하게 고집했다(세련된 샤

넬은 커다란 리본을 매고도 절대 우스꽝스러워 보이지 않는 데 성공했다). 튼튼한 모직으로 만든 그녀의 밀리터리룩도 악랄한 침략자를 물리치며 보호하는 남성적인 힘을 환기하고 죽음에 맞선 저항을 암시한다. 게다가 두 스타일 모두 여성의 섹슈얼리티를 다소 억눌렀다.

샤넬이 자랐던 보육원의 수녀들은 샤넬이 만든 단정한 옷을 확실히 괜찮게 생각했을 것이다. 하지만 샤넬이 성적으로 절제된 스타일을 만들어 낸 이유가 가톨릭 수녀의 훈육 때문만은 아닌 것 같다. 샤넬이 신체를 대수롭지 않게 여기며 드러내지 않았던 것은 성적 위협을 피하려는 자기 방어 형식으로 시작했을지도 모른다. 어쨌거나 샤넬은 이십 대 중반이 될 때까지 극도로 취약한 삶을 살았다. 그녀는 돈도, 자신을 보호해 줄 가족도 없는 예쁘고 어린 소녀였다. 틀림없이 샤넬은 이 위태로웠던 젊은 시절에 폭력적이든 그저 위협으로만 그쳤든 남성이 보이는 부적절한 관심의 희생양이 되었을 것이다. 그리고 틀림없이 이런 관심을 물리치고 자기를 지킬 가장 좋은 방법을 (눈에 띄지 않게 옷을 입는 것을 포함해서) 고민했을 것이다.

가브리엘 팔라스-라브뤼니가 알려 준 일화는 코코 샤넬이 정말로 옷을 성폭력을 막는 보호 수단으로 생각했다는 사실을 확실히 알려 준다(이 일화는 샤넬의 작품이 특히 정숙하고 중성적으로 변했던 1930년대 말로 거슬러 올라간다).

1938년 여름, 샤넬과 함께 라 파우사에서 휴가를 보낸 열두 살의 가브리엘 팔라스는 기차를 타고 리옹의 집으로 돌아갈 때 입

을 편안한 옷이 필요했다. 언제나 씀씀이가 후했던 "코코 고모"는 몬테카를로까지 함께 쇼핑하러 가자고 제안했다. 하지만 샤넬이 종손녀를 남성복점의 소년복 코너로 데리고 가자, 가브리엘은 도무지 코코 고모를 이해할 수가 없었다. "[샤넬이] 고른 옷은 (…) 회색[163] 플란넬 바지와 어두운 빨간색 [스웨터]로, 모두 꽤 세련됐지만 약간 충격적이었어요. 그 시절에 열두 살짜리 소녀는 절대로 바지를 입지 않았거든요. '기차에서 사람들이 추잡스럽게 널 쳐다볼 거야'라고 설명하셨죠. '이렇게 입으면 단정해 보일 거야.' (…) 우리 이모할머니는 저에게 언제나 아주 엄격하셨어요."

이 일화는 샤넬의 트레이드마크나 다름없는 소년 같은 스타일이 어떤 의미인지 부분적으로 설명해 준다. 남성적인 옷차림은 신체의 자유와 편안한 활동성뿐만 아니라 남성의 공격을 막아내는 방법도 제공했다. 남자 같은 옷은 성적인 갑옷이었다.

1930년대에는 샤넬의 향수 사업(샤넬이 쌓은 부의 진정한 원천)조차 시대를 반영하며 남성적인 밀리터리 테마와 보조를 맞추었다. 1936년, 샤넬과 에르네스트 보는 남성적인 이미지를 더한 여성 향수 '퀴르 드 루시Cuir de Russie (러시아 가죽)'를 출시하면서, 낭만적으로 묘사된 군인 이미지와 중성적인 세부 사항이 두드러지는 광고를 내보냈다. 『보트르 보테』는 분명한 톨스토이 스타일 문체로 열정적이고 장황한 광고 기사를 실었다.

퀴르 드 루시는 서랍 속에 넣어두고 잊어버린 오래된 가죽 지갑을 떠올리게 한다. 세상에서 가장 럭셔리한 향기 중 하나인 가죽 향을

맡으면 오래 써서 낡은 장갑, 화려하게 장정한 책, 군인의 드레스 부
츠Dress boots•, (…) 커다란 안락의자가 떠오른다. (…) 떠날 채비를 하
는 늠름한 장교, (…) 러시아 제국과 모스크바의 웅장하고 고색창
연한 호텔이 마음속에 그려진다. 사랑과 풍요로운 삶을 위해 지은
그 호텔에서 황태자와 대공들이 프랑스산 샴페인을 마셨을 것이다.
(…) 우크라이나의 머나먼 벽지에 서 있는 초가집도 생각난다. 퀴르
드 루시는 약간 남성적인 갈색 머리 여성을 위한 향수다. 그녀는 언
제나, 한밤중 막심 드 파리에서도 슈트를 입는다. 그녀는 포커를 친
다. 만약 게임에서 지면 고급스러운 가죽 가방에서 현금을 꺼낸다.
연애편지와 주식 증권 사이에서 골라낸 지폐에서는 톡 쏘듯 자극적
이고 어딘가 야생을 연상시키는 향수의 향이, 광택제로 잘 손질한
가죽의 향이 풍긴다.[164]

이 광고 기사는 영화 같았던 샤넬의 인생 대부분을 단 한 문단
으로 압축해 놓았다. 샤넬을 잘 아는 사람이라면 옛 애인들의 환
영(늠름한 장교와 러시아의 대공)과 무심하게 써 대는 많은 재산, 밤
에 즐기는 화려한 유흥거리 같은 기사 속 단서를 알아볼 것이다.
그러면 이 낭만적인 광경의 중심에 있는 여주인공은 누구인가?
슈트를 입은 중성적인 갈색 머리 여성이다. 언제나 그렇듯, 코코
샤넬은 여기에서도 창작자와 이상적인 소비자라는 두 가지 역할
을 동시에 맡았다. 그런데 이 광고 기사에서는 뭔가 다른 일도 벌
어졌다. 광고 속 이상적인 여성은 사실상 남성이다. 퀴르 드 루시

• 송아지 가죽이나 새끼 산양 가죽 등 고급스러운 소재를 사용해서 멋스럽게 만든 부츠의 총칭. 보
통 앵클부츠와 높이가 비슷하며 굽이 살짝 가늘고 높은 편이다.

는 여성에게 러시아 대공이나 가죽 부츠를 신은 늠름한 장교를 유혹하도록 돕겠다고 약속하지 않는다. 오히려 이렇게 매혹적인 영웅**처럼** 변신하도록 돕겠다고 약속한다. 샤넬의 향수는 여성에게 남성의 향기를 입혀 주겠다고 약속하며, 더 나아가서 그 향기가 가져오는 특권과 보호를 제공해 주겠다고 약속한다. 그 특권이란 부와 귀족 신분, 여행, 도박, ("사랑을 위해 지은 호텔에서" 즐기는) 수치를 느끼거나 취약해질 위험이 없는 섹스, 군사력이다. 퀴르 드 루시의 메시지는 간단하다. (향수를 포함해서) 샤넬의 제복을 입어라. 그리고 코코 샤넬이 중심에 서 있는 근대적 여성이라는 판타지로 들어서라.

게다가 샤넬의 '제복'은 그저 옷과 장신구만 포함하지 않았다. 샤넬의 제복은 '코코 샤넬'과 그녀의 소년 같은 매력을 드러내는, 구매할 수 없는 무형의 요소도 포함했다. 샤넬 자신을 모델로 삼은 이 무형의 요소는 단발과 그을린 피부, (가장 결정적으로는) 젊어 보이고 소년처럼 느껴지는 탄탄한 '샤넬'의 몸이었다. 이런 요소가 없다면 그 누구도 제대로 된 샤넬 스타일을 완성할 수 없었다. 샤넬은 나이가 들어서도 건강한 몸매를 극도로 자랑스러워했고, 자주 친구들에게 자기의 작은 엉덩이가 얼마나 단단한지[165] 직접 확인해 보라고 요구했다.

이때 샤넬은 다시 한 번 파시즘의 미학 영역으로 발을 내디뎠다. 파시즘이 대량 복제를 목적으로 내세운 이상적 인간은 세련되게 차려입고, 햇볕에 구릿빛으로 그을리고, 규율이 잘[166] 잡힌 운동선수-군인이었다. 샤넬의 이상적 인간도 마찬가지였다. 수

많은 비평가가 언급했듯이 만약 완벽한 육체와 티 하나 없는 외관을 지닌 파시즘의 (특히 나치의) 아바타가 게이나 여성스러운 미의식을 암시한다면, 샤넬이 상상한 이상적 존재는 중성적이고 심지어 레즈비언 같은[167] 시크함을 특징으로 삼았다. 파시즘의 미의식과 상보적인 특색을 지닌 이 스타일은 1920년대 플래퍼를 연상시키며, 1930년대의 독립적이고 성적으로 모호한 여성과 여전히 관련되어 있었다.

바로 여기에 샤넬리즘이 파시즘과 맺은 역설적인 관계의 핵심이 놓여 있다. 샤넬의 생활 방식은 파시즘 프로파간다가 그토록 비방했던 위험한 근대 여성을 상기시키는 것처럼 보이겠지만, 사실 샤넬리즘은 여성 수백만 명에게 이상적인 파시스트 여성이 아니라 **이상적인 파시스트 남성**이라는 미적 이미지를 덧씌워서 파시즘 군대와 유사한 군대에 입대시켰다. 샤넬리즘은 파시즘이 설파했던 전통적 여성성이 부과하는 원칙을 무효로 만들었다. 하지만 이와 동시에 여성이 파시즘 남성성이라는 미학적 본보기를 향해 발맞추어 행진하도록 이끌었다. 그리고 기이하게도 여성 패션이라는 거울을 통해 남성을 위한 '파시스트 스타일'을 비추었다. 나중에 밝혀졌듯, 샤넬리즘과 파시즘 미학 세계의 유사점은 심오하고 무수했다.

샤넬 스타일의 많은 상호의존적 요소들은 모두 합쳐져서 샤넬의 '토털 룩Total Look'[168]을 완성했다. 프랑스 언론은 미국 언론이 고안한 이 용어를 패션에 접근하는 샤넬의 혁명적 방법을 묘사하는 데 사용했다. 다른 디자이너들은 액세서리나 주얼리 라인

에 잠시 손을 대 보고 그만두었지만(심지어 푸아레는 가구도 만들었다), 오로지 샤넬만이 비전의 '전체성'을 성취했고 모두를 아우르는 세계관, 인생관의 지위로 패션을 끌어올렸다. 프랑스의 영화배우 로미 슈나이더는 이 사실을 이해했다. "[샤넬의 스타일을] 통째로 숭배[169]하는 사람도 있고, 통째로 거부하는 사람도 있죠. 샤넬의 스타일은 일관된 논리를 갖춘 총체이기 때문이에요. '도리스 양식'이나 '코린트 양식'이라고 하는 것처럼, '샤넬 양식'이라는 것도 있어요. 이 양식만의 이유와 법칙과 규정을 갖추고 있죠."

슈나이더는 고전적인 전체성을 지닌 샤넬리즘에 어울리는 비유를 찾다가 고대 그리스의 건축 양식인 도리스 양식과 코린트 양식을 이야기했다(나치 이론가 알프레트 로젠베르크는 특히 도리스인이 "[아리아인의] 창조적인 금발[170] 혈통을 보호"했다며 칭찬했다). 샤넬의 패션 혁명은 그 나름대로 세계관을, 생활하고 옷을 입고 스타일을 완성하는 완전한 방식을 창조했다. 이 세계관은 샤넬이 다스리는 세속적·미학적·민족주의적 종교와 닮았다. 독일과 이탈리아 모두 여성의 패션을 표준화하고 근대 유럽 여성의 마음을 사로잡을 미적 정체성을 새로 만들어 내는 데 실패했다. 하지만 코코 샤넬은 혼자서 그 모든 일을 성취했다. 그녀는 파시즘의 획일화에 상응하는 패션 획일화에 성공했다.
샤넬은 카리스마 있는 파시즘 지도자처럼 기원 신화, 즉 그녀의 널리 알려진 호화로운 생활과 디자인 세계, 스스로 꾸며 낸 어린 시절을 하나로 묶는 이야기에 의지해서 전체성을 갖춘 비전을 만

들었다. 갈수록 샤넬의 실제 사생활은 존재감이 줄어들고 글래머걸 신화가 샤넬을 완전히 집어삼킨 것처럼 보였다.

1934년, 패션지 『패션 아트Fashion Arts』에 실린 프로필 기사에는 샤넬 신화가 잘 요약되어 있다. 기사에는 지나치게 사치스럽고 너무 잦아서 버릇이나 다름없는 샤넬의 '전형적인' 행동 목록도 포함되어 있어서, 글이 꼭 패러디처럼 보인다. "콩피에뉴 숲에서 말을 타고 사냥개를 앞세워 사냥하기, 로크브륀에 있는 별장의 정원에서 햇살을 받으며 점심 먹기, 포부르 생-오노레에 있는 광대하고 장엄한 18세기 저택에서 눈부신 파티 열기, 세상 어디에서도 통할 재치와 사교성[171]을 발휘해서 가장 세련된 여성들을 즐겁게 대접하기. 샤넬은 진정으로 처세에 능한 여자다." 빈정대는 것처럼 보이지만, 모두 정확한 사실이다. 샤넬은 자기 인생이 어려서 탐독했던 로맨스 소설과 절대로 구분되지 않도록 (반드시 뒤섞이도록) 신경 썼다. 정말로 샤넬이 팔았던 상품은 그녀 자신과 그녀의 신화를 섞은 혼합물이었다.

1937년 샤넬 No. 5 광고는 노골적으로 샤넬의 사생활을 들먹이며 다른 여성들이 판타지를 실현할 때 참고할 본보기로 제시했다. 광고에는 리츠 호텔에서 느긋하게 서 있는 샤넬의 사진과 함께 굉장히 과장된 문구가 실려 있다. "마담 가브리엘 샤넬은 무엇보다도 생활 방식의 예술가다. 그녀의 드레스와 향수는 드라마를 위해 완전무결한 감각으로 창조된다. 샤넬 No. 5 향수는 정사 장면에 깔리는 감미로운 음악과 같다. 이 향수는 상상력에 불을 붙이며, 배우들의 기억 속에 그 장면을 영원히 붙잡아 둔다."[172] 광

고의 메시지는 간단했다. 샤넬의 생활은 누구나 티켓을 살 수 있는 공연이었다. 하지만 관객은 객석에 앉는 대신 무대로 올라가서 공연에 가담할 수 있었다. 샤넬의 사생활은 향수와 똑같은 상품이었다. 지금까지도, 샤넬의 방을 똑같이 모방해서 지어진 전 세계의 샤넬 부티크는 고객에게 신화적 여주인공으로 환생[173]하는 연기를 해 보라고 초대한다.

물론 코코 샤넬의 신화는 널리 알려지고 싶고 어딘가에 소속되고 싶다는 그녀의 깊은 갈망에서 태어났다. 샤넬은 언제나 독립적인 여성이었지만, 1935년에 폴 이리브가 세상을 뜨기 전까지도 누군가의 아내가 되어서 안정감이나 소속감을 찾을 수 있으리라고 믿었다. 리비에라의 테니스 코트에서 그 희망이 사라졌을 때, 샤넬은 자신의 상징적 지위를 한층 더 높이는 데 에너지를 모두 쏟았다. 샤넬은 자기를 추종하는 종교 집단을 만들어 내서 자기가 그저 소속될 수 있을 뿐만 아니라 지배할 수도 있는 집단과 밀접하게 결합했다. 그녀는 드물게 솔직했던 순간에 루이즈 드 빌모랭에게 속마음을 털어놓았다. "사랑받지 못했던 어린 시절[174] 때문에 제 마음속에는 사랑받고자 하는 지독한 욕망이 생겨났어요. 이 욕망이…… 제 인생 전체를 설명해 주는 것 같아요. (…) 저는 성공이 제가 사랑받는다는 증거라고 생각해요. 제가 만든 것을 사람들이 아주 좋아할 때 그들은 저 자신도 아주 좋아한다고, 저의 창조물을 통해서 저를 사랑한다고 그렇게 생각하고 싶어요." 샤넬은 바로 이런 간접적이고 비인격적인 인간관계를, 고객

이 구매한 상품에 보여 주는 애정을 받아들이고 만족했다.

프랑스 국민이라는 사실로 자기 인생을 이해하려는 습관이 있던 샤넬은 빌모랭에게 미천한 출신 배경 때문에 자신의 프랑스인 정체성이 손상되고 자기가 무국적자가 된 듯한 느낌을 오랫동안 받았다고 설명했다. "프랑스에서 외국 여자는[175] 유명하지 않아도 수상쩍은 사람이라는 의심을 사지 않아요. 하지만 프랑스 여자는 다르죠. 인정받으려면 널리 알려진 사람이어야 해요. 그런데 저는 유명한 사람이 아니었죠." 무명의 프랑스 여자였던 샤넬의 해결책은 간단했다. "저는 주변부에 계속[176] 머물러 있거나 다른 사람들의 세상 속 일부가 되는 대신, 그런 상황에서 벗어나 내 손으로 직접 만든 세상의 중심이 되고 싶었어요."

샤넬은 그녀의 '세상'을 구매할 수 있는 사치품으로 바꾸어서 이 과제를 훌륭하게 성공시켰다. 프랑스의 철학자이자 패션 이론가 질 리포베츠키Gilles Lipovetsky는 명품 브랜드를 구축하는 데 필요한 과정을 제시했다. "명품 브랜드를 창조하려면[177] (…) 신화를 만들어야 한다. 신화화한 과거를, 위대한 [명품] 브랜드가 탄생하게 된 기원 전설을 이야기해야 한다. 쉽게 시들어 버리는 상품을 '시간을 초월한' 신화의 왕국으로 가져오는 데 성공하지 못한다면 (…) 럭셔리는 아무것도 아니다." 리포베츠키의 설명은 샤넬이 제국을 건설한 방법을 정확하게 묘사한다.

리포베츠키는 샤넬의 명품 브랜드 창조가 파시즘의 프로젝트와 정확히 얼마나 닮았는지도 (파시즘이 겉으로는 자본주의 소비를 거부했지만) 명백하게 설명했다. 샤넬과 파시즘 모두 민족주의 열

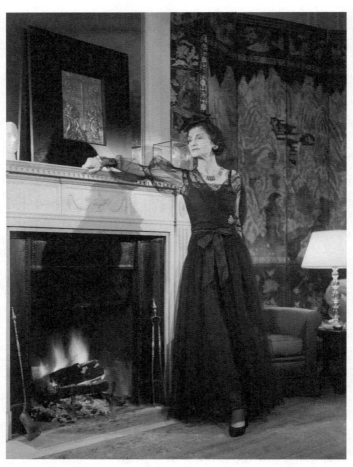

리츠 호텔 스위트룸에 서 있는 샤넬

정을 의도적으로 꾸며 낸 신화와 뒤섞었다. 샤넬과 파시즘 모두 개인숭배와 브랜딩, 동일시, 제복, 마법 같은 상징을 영악하게 이용해서 쉽게 접근할 수 있는 영광과 소속감, 민주적인 엘리트주의를 만들어 냈고 대중에게 제공했다. 샤넬과 파시즘 모두 새롭고 혁명적인 존재를, 즉 '파시스트 남성'과 '샤넬 여성'을 창조할 권리를 주장했다. 그리고 샤넬과 파시즘 모두 귀족 신분이라는 덫(휘장, 메달, 제복)을 쳐 놓고 추종자를 유혹했다. 이들이 민족을 곧 귀족으로 만들었기 때문에 대중은 배타적인 요구 사항을 충족하지 않아도 귀족이 될 수 있었다. 마지막으로, 샤넬과 파시즘 모두 고귀한 신분이라는 필요조건을 분명하게 배제하고 이 조건을 대신할 새로운 요구 사항을 제시했다. 바로 젊음과 건강한 육체였다.

프랑스를 포함해 유럽 국가 대다수가 가장 혼란스러워하며 새로운 국가 정체성을 찾아 헤매던 바로 그때, 샤넬은 여성에게 공동체와 정체성에 관한 이야기를, 패션이라는 가상의 국적을 제공했다. 1920년대부터 제2차 세계 대전의 여명기까지 독일과 이탈리아, 프랑스에서는 카리스마 넘치는 지도자에게 매혹된 새로운 군중이 형성되고 있었다. 히틀러와 무솔리니, 페탱 모두 그들 자신과 민족에 관한 신화를 꾸며 내서 추종자를 사로잡았다.

코코 샤넬도 그들처럼 카리스마 있는 지도자였다. 그녀도 희망을 선사하는 이야기, 자기와 연대하면 영광을 얻을 수 있다는 이야기를 들려주었다. 샤넬은 언제나 애인과 친구들의 환경을 흡수했듯이, 자기를 둘러싼 정치적 환경도 흡수하고 통합했다. 파시

즘이라는 새롭고 거대한 운동이 구체적 모습을 얻고 기틀을 굳혔듯이, 패션계에서 성장하며 잔뼈가 굵어진 샤넬은 파시즘과 비슷한 운동을 벌이는 데 재능을 쏟았다. 이 운동은 샤넬이 깊이 매료되었던 파시즘의 신념과 도상학에서 크게 영향을 받았다.

샤넬은 나치에 동조적인 우파였지만, 사실 이렇게 운동을 벌일 의도는 아니었을 수도 있다. 하지만 샤넬의 패션 혁명은 배타주의와 인종주의, 열렬한 민족주의, 신화에 뿌리를 둔 모든 대규모 정치 운동에 필요한 사회적·심리적 경향을 반영했고, 심지어 선동했다.

샤넬 혁명은 서로 상충하는 것처럼 보이는 두 측면에 영향을 끼쳤다. 의심할 나위 없이, 샤넬 혁명은 여성을 위해 근대적이고, 자유분방하고, 성적 흥분으로 가득한 욕망과 소비의 우주를 만들어 냈다. 샤넬의 독립적 사생활과 구속에서 벗어난 디자인은 진보적인 세계관, 심지어 페미니즘 세계관(초기 파시즘이 지지했던 퇴행적인 여성관과 정면으로 충돌하는 정치사상)을 보여 주는 듯했다. 하지만 이와 동시에 샤넬이 만든 세상은 파시즘의 교리와 기술 중 많은 수를 놀라울 정도로 정확하게 반영했다. 샤넬의 세상은 잃어버린 (혹은 실존하지 않는) 숭고한 과거에 대한 향수, 민주적인 엘리트주의, 세속적 종교 설립, 운동과 건강 강조, 젊음 미화, 심지어 숭배 받는 유명 인물에 대한 의존까지 그대로 보여 줬다. 하지만 샤넬리즘에 반영된 파시즘의 비전은 대체로 여성이 아니라 남성을 광고 대상으로 삼았다. 그리고 바로 여기에 가능한 가장 명백한 모순을 일으키는 결정적인 요소가 놓여 있다.

샤넬은 역사상 유일무이한 책략을 구사했다. 그녀는 파시즘의 남성 우월주의 이상을 구현하고, 동시에 이 이상을 여성 해방 세계관으로 바꾸는 데 성공했다. 그리고 독일과 이탈리아가 자국 패션에 프랑스가 영향을 미친 흔적을 모두 애써 가리는 데 전념했듯, 샤넬은 파시즘 이데올로기와 완벽하게 조화를 이루면서도 프랑스 정체성과 떼려야 뗄 수 없이 묶여 있는 디자인 세계를 만드느라 바빴다.

따라서 어쩌면 코코 샤넬과 그녀의 자유로운 패션은 (특히 프랑스의) 여성에게 파시즘의 교묘한 조종을 피할 대안을 제시하기에 적합한 때에 도착했을 수도 있다. 이 대안은 억압적인 성차별과 반동적인 정치사상에 맞서는 매력적인 해결책처럼 보이지만, 파시즘의 심리학적 목표를 성취하는 겉으로만 해방적인 세계관이었다. 결국 샤넬리즘의 굉장히 근대적인 스타일은 파시즘의 목표와 공존했고, 그 목표를 추진했던 다른 모더니즘 운동과 다르지 않다. 영국의 역사학자 로저 그리핀Roger Griffin의 표현대로 "미학과 사회 위생과 관련된 모더니즘[178]의 구성 요소들과 유럽 정화를 목표로 내건 나치의 우생학 및 대량 학살 프로젝트를 수행하려던 체제를 결부시키는 (…) 복잡한 인과 관계"에 이런 모더니즘 운동이 모두 가담했다.

샤넬은 직접 일으킨 혁명과 파시즘의 성공이 극도로 유사하다는 사실을 단 한 번도 공개적으로 인정하지 않았다. 그럴 필요도 없었다. 그녀가 자기 자신, 친구, 애인, 생활 방식, 패션을 아울러서 만들어 낸 세계는 파시즘 우주의 축소판을 재창조했다.

나는 운명의 여신이 꼭 필요한 정화 작업을 수행하는 데 사용한 도구였다.[179] — 코코 샤넬

11
사랑, 전쟁, 스파이 활동

폴 이리브의 죽음 이후 꾸준하고 낭만적인 사랑은 코코 샤넬을 계속 피해 갔다. 하지만 1930년대가 끝나갈 무렵, 파리에서 지내던 스페인인이 샤넬을 예술가와 맺는 마지막 에로틱한 동반자 관계로 끌어들였다. 그는 카탈루냐 출신의 조각가 아펠-레스 페노사Apel-les Fenosa였다. 잘생기고 열정적이며 검은 두 눈으로 시선을 사로잡는 페노사는 재능이 눈부시게 뛰어났고, 엉뚱한 방식으로 사람의 마음을 부드럽게 녹일 줄 알았다. 게다가 의지할 데 없는 망명자였다. 이런 매력의 조합은 샤넬의 마음을 완전히 사로잡았다. 폴 이리브와 피에르 르베르디처럼 페노사도 샤넬이 경제적으로 지원해 줄 수도 있고 연애할 수도 있는 예술가였다. 즉, 그는 아주 흥미로우면서도 통제 가능할 것처럼 보이는 남자였다. 둘의 연애는 1년 정도 이어졌다. 이 연애는 이제까지 샤넬의 연애가 보여 주었던 전형적인 양상을 어느 정도 따랐지만, 샤넬이 얼마나

변했는지를 보여 주기도 했다.

샤넬과 페노사의 정치적 견해는 극과 극으로 달랐지만, 페노사도 샤넬처럼 아웃사이더로 자랐다. 페노사의 진보적이었던 부모는 (그는 부모님을 "녹색 무정부주의자"라고 불렀다) 바르셀로나에서 호텔과 채식 식당을 운영했다. "이상한 일인데,"[1] 그가 회상했다. "나는 스무 살까지 채식주의자였다. 그래서 나 자신을 아주 다르게 생각했다. 꼭 내가 무슬림인 것처럼." (사실, 그에게는 자기가 유대인 혈통일 수도 있다고[2] 생각할 만한 이유가 있었다.) 그는 신체가 남들과 달랐다. 너무 허약했고 자주 아팠다. 그는 어려서 뇌염을 한바탕 크게 앓았던 탓에 평생 왼손을 약간 떨었지만, 오히려 이 장애 때문에 조각가가 되겠다는 결심을 굳혔다.

페노사는 주변의 기대를 무시하고 반항을 즐겼다. 외롭고 고집 셌던 그는 아주 어려서부터 집에서 도망치기 시작했다. 그는 5세 때 사흘간 집을 나갔고, 걱정으로 제정신이 아니었던 그의 부모는 부두에서 친절한 선원들에게 보살핌을 받고 있던 아들을 발견했다. 페노사에게는 곤경에서 그를 구해 주는 '구조자'를 찾아내는 데 타고난 재능이 있었다. 이 능력은 그가 14세였을 때도 큰 도움이 되었다. 그가 가업인 호텔 사업을 물려받지 않겠다고 선언하자 아버지가 노발대발하며 그를 집 밖으로 내쫓았다. 땡전한 푼 없었던 페노사는 잡다한 일거리와 인정 많은 친구들, 아들을 안쓰럽게 여겼던 어머니가 아버지 몰래 내미는 도움의 손길에 의지해서 근근이 살아갈 수밖에 없었다. 그는 나중에 "저는 그야말로 모험에[3] 뛰어들었습니다. 계획도 전혀 없었죠. (…) 어떻

게 그렇게 살 수 있었는지 아직도 모르겠어요"라고 회고했다. 심지어 그는 예술공예학교Escola d'Arts i Oficis에 입학하는 데도 성공해서 1913년부터 1918년까지 학교에서 조각과 회화를 배웠다.

페노사는 1920년에 육군에 징집되었다. 당시 21세였던 열렬한 평화주의자 페노사는 경멸하는 군대에 들어갈 수 없었다. 그는 투옥될 위험을 무릅쓰고 도망치기로 했다. 그는 뜻이 잘 맞았던 동생 오스카르Oscar Fenosa와 함께 국경을 넘어서 프랑스의 피레네산맥 마을 부르-마담으로 달아났다. 페노사 형제는 몇 시간 만에 프랑스 경찰에 체포되었다. 그런데 둘이 체포되기 전에 만나서 친해졌던 마을 처녀 두 명이 꽤 영향력 있는 인물이었다. 그 처녀들이 사건에 끼어들었고, 부르-마담 시장은 페노사 형제가 풀려날 수 있게 조치했다. 페노사 형제는 국외 추방을 당하거나 프랑스 감옥에 갇히는 대신 자유를 얻고 탈영에 성공했다.

오스카르는 툴루즈에 정착했지만, 아펠-레스는 파리로 떠났고 수중에는 남에게 꾼 80프랑만 지닌 채 1921년 새해 첫날에 몽마르트르에 도착했다. 그는 곧 친구들을 통해 앞으로 예술적 아버지로 여기게 될 사람을 소개받았다. 바로 파블로 피카소였다. 피카소는 젊은 페노사의 재능을 금방 알아보고 그를 보살펴 주고 도와주었다. 피카소는 자기 스튜디오에서 페노사가 작업하도록 허락했고, 페노사의 작품을 비평했으며, 페노사의 첫 번째 파리 전시를 열어 주기까지 했다. "그가 없었다면[4] 전 아무것도 이루지 못하고 죽었을 겁니다." 페노사가 피카소에 관해서 이야기했다. "그는 제게 생명을 준 사람이에요."

페노사는 파리에서 재능을 꽃피웠고, 피카소 무리에 들어가서 특히 장 콕토와 가까워졌다. 그는 혼신을 다해 작업했고, 테라코타와 청동, 점토로 만든 흉상과 작은 입상을 팔아서 간신히 먹고 살았다. 그는 미니멀리즘에 입각해서 몸매가 우아한 곡선을 자랑하고 팔다리가 가늘고 길쭉한 여성 누드를 주로 표현했다. 유선형으로 매끈한 페노사의 조각을 보면 상징적 추상 조각으로 유명한 루마니아의 조각가 콘스탄틴 브랑쿠시Constantin Brancusi의 초기 작품이 떠오른다. 하지만 작은 크기와 (주로 긴 곱슬머리가 흘러내리는) 섬세하게 표현된 얼굴은 중세의 소형 입상을 연상시킨다. 페노사는 그의 스타일을 특정 유파로 분류하는 데 무관심했다. "어떤 예술이든 각자가[5] 속한 시대에서는 새롭죠." 그가 1968년에 인터뷰에서 말했다. "그런 것에 신경 쓰지 말아야 합니다."

이제 그에게는 파리가 집이 되었지만, 1929년에 바르셀로나의 한 화랑이 페노사의 전시를 열겠다고 나서자 그는 대담하게 스페인으로 돌아갔다. 탈영병이었던 그는 남몰래 걸어서, 그 자신의 표현대로 "토끼처럼 국경을 펄쩍 뛰어넘어서" 조국에 들어가야 했다. 하지만 똑같은 방식으로 스페인을 다시 빠져나올 수는 없었다. 페노사같이 무모한 사람도 그렇게나 뻔뻔하게 운명을 시험해 보는 데에는 주저했다. 그는 어떤 선택지가 있는지 고민했다. 스페인은 그가 저지른 죄를 눈감아 줄 것 같았고, 그가 파리 시민이라는 공식 문서는 바르셀로나에서도 인정받았다. 애초에 페노사는 스페인에서 일주일간 머무를 계획이었지만, 10년 동안 그곳에서 살았다.

페노사는 1939년 5월이 되어서야 바르셀로나를 떠났다. 프랑코 독재 정권의 공포를 피해 국외로 피신한 스페인인 50만여 명의 무리에 그도 합류했다. 페노사는 다시 한 번 적법한 서류도 없이 걸어서 프랑스 국경을 넘었다. 다시 한 번 체포되었고, 투옥되거나 추방당할 수 있다는 위협을 받았다. 그러나 늘 그렇듯, 페노사는 매력과 침착함을 잃지 않았다. 그는 프랑스 국경 순찰대에 밤새 붙잡혀 있는 동안 교묘한 말솜씨로 경찰들을 꾀어서 함께 카드를 쳤다. 그들은 밤을 지새우며 시끌벅적하게 벨로트 게임을 했다. 아침이 밝자, 페노사를 감시하던 경찰들은 새로 사귄 죄수 친구가 너무 좋아져서 그의 비자를 조작해 주고 주머니를 털어서 돈을 모아 건넨 다음 프랑스로 안전하게 들어가는 그에게 손을 흔들어 인사했다. 마술(또는 조종)이 다시 통했다. 페노사는 갓 알게 된 사람을 헌신적이고 심지어는 부모처럼 보살펴 주는 보호자로 바꾸는 데 천재적인 재능이 있었다.

　페노사는 프랑스로 돌아와서도 바로 이 천재성의 덕을 톡톡히 보았다. 피카소는 페노사에게 돈을 주고, 파에야를 요리해 주고, 그의 조각품을 사 주고, 베르사유 궁전 건너편에 있는 아파트를 공짜로 마련해 주었다. 페노사의 새집은 파리에서 기차로 겨우 45분 만에 갈 수 있었다. 벽 밖으로 돌출된 커다란 퇴창에서는 루이 14세를 위해 지은 그 유명한 거울 같은 연못, 넵튄의 샘Bassin de Neptune이 내려다보였다. 새 아파트는 조각하며 지내기에 완벽한 곳이었다. 페노사는 1939년 여름 내내 이곳에서 순조롭고 평화롭게 작업했다. 더욱이 장 콕토가 프랑스 외무성에 부탁한 덕분

에 합법적인 비자[6]를 발급받을 수 있어서 작업에만 전념할 수 있었다.

만약 콕토가 수호천사라는 역할을 아주 잘 해냈다면, 아마 콕토 그 자신도 오랫동안 타인의 관심과 후원을 누리고 있었기 때문일 것이다. 그리고 장 콕토의 후원자는 바로 코코 샤넬이었다. 콕토는 샤넬과 수십 년간 친구로 지내면서 감정이나 건강, 금전 문제가 생길 때마다 샤넬에게 의지했다. 또 그는 자신의 여러 친구와 애인도 도와 달라며 샤넬을 자주 설득했다. 콕토가 페노사를 리츠 호텔로 데려가서 함께 어울리는 친구들 모두가 인정하는 무리의 여왕님을 소개하는 일은 세상에서 가장 자연스러운 일이었을 것이다.

그해 여름, 사생활에서나 사업에서나 힘들었던 몇 년을 보내고 난 샤넬은 이제 56번째 생일을 기다리고 있었다. 페노사는 아직 마흔이 채 되지 않았고, 희망에 차서 인생의 새로운 국면으로 들어섰다. 샤넬과 페노사는 만나자마자 서로에게 끌렸다. 샤넬은 중년이 되어서도 진정으로 화려한 매력을 유지했다. 그녀의 꼿꼿한 몸가짐은 위풍당당했고, 걸음걸이는 유연하고 경쾌했고, 몸매는 아가씨처럼 날씬했다. 사실 샤넬은 페노사가 조각한 늘씬하고 호리호리한 여성과 닮아 보였다. 게다가 샤넬은 머리카락과 눈동자가 모두 검은색이어서 언제나 스페인 사람 같은 분위기를 풍겼다. 또 그녀는 조각이라는 예술 형식을 직관적으로 이해했고 조예도 깊었다. 패션에 대한 그녀의 접근법이 촉각적이고 3차원적인 조각에 늘 깊이 뿌리를 내리고 있었기 때문이다. 샤넬은 마네

페노사가 만든 자신의 흉상 옆에 서 있는 장 콕토

킹이 아니라 살아 있는 모델의 몸에 직접 천을 대고 몇 시간씩 드레이핑하거나 핀을 꽂았고, 디자인을 미리 스케치하는 경우도 드물었다. 샤넬은 오래전부터 피카소에게 홀딱 반했었지만("그녀는 피카소를 사랑했다네." 페노사는 노년의 친구이자 아펠-레스 페노사 재단의 책임자인 조셉 미켈 가르시아Josep Miquel Garcia에게 이렇게 말했다), 샤넬과 피카소 사이에서는 아무 일도 없었다. 아마 둘이 너무 닮았기 때문일 것이다. 둘 다 통제하고 군림하려 들었고, 툭하면 화를 냈고, 유혹하는 데 능했다. 샤넬은 피카소에 관해 "그는 제 마음을 사로잡았어요.[7] (…) 그 사람 때문에 저는 겁에 질렸었죠"라고 말했다. 그에 비해 페노사는 더 손에 넣기 쉬운 정복 상대였다. 샤넬은 즉시 페노사를 자기 세력권 안으로 채어 왔다.

샤넬과 페노사가 한동안 서로에게 진심으로 애정을 느꼈다고 모두가 입을 모아 이야기했다. 페노사는 샤넬을 흠모했고 샤넬의 기지를 높이 평가했고 관대함을 감사하게 생각했다. "그녀는 아주 총명해.[8] 게다가 나에게 정말로 많이 베풀어 줬지. (…) 그녀는 무엇이든 우연히 행동하는 법이 없었네." 샤넬도 페노사의 재능과 마음이 쓰이는 취약한 상황에 매료되어서, 순금 펜 나이프와 토파즈가 세팅된 황금 커프스단추[9], 은으로 만든 빗 세트 등 값비싼 선물 세례를 퍼부었다.

샤넬과 페노사가 연애를 시작하고 몇 주가 지난 1939년 9월 3일, 히틀러의 폴란드 침공에 대응하여 프랑스와 영국이 전쟁을 선포했다. 그리고 연합국이 제3 제국에 맞서 대규모 군사 행동을 취하기 전까지 비교적 평온했던 '가짜 전쟁'•이라는 기묘한 시기가 9개

월간 이어졌다.[10] 이렇다 할 전투는 벌어지지 않았지만 누구도 안심하지 못했고, 몇 년 동안 지속했던 프랑스의 경계심은 극적으로 심해졌다. 극도로 흥분한 프랑스 경찰은 공산주의자를 근절하겠다며 수상쩍은 정치 조직을 급습해서 서류와 서적, 심지어 가구까지 압수했다. 공산주의를 지지하는 신문사와 잡지사는 폐간되었다. 공산주의를 지지한다고 의심받는 용의자는 감시받았으며, 수천 명이 체포되고 투옥되었다.[11]

베르사유에서 지내기가 불안해진 페노사는 친구들과 더 가까운 데서 생활하기를 간절하게 바랐다. 그는 리츠 호텔에 객실을 얻어 이사했다. 샤넬이 호의를 베푼 덕분이었다.

이 전설적인 호텔에서 생활했던 샤넬의 남자는 페노사 한 명이 아니었다. 당시 피에르 르베르디도 리츠 호텔에서 지냈다. 금욕적 가톨릭 신비주의자와 세속적 시인이라는 인격의 양극 사이에서 언제나 괴로워했던 르베르디는 수도원 칩거 생활과 도시 생활을 잠시 맞바꾸고 샤넬의 돈으로 리츠 호텔에서 생활했다(아내는 솔렘에 그대로 남겨 두고 왔다). 늘 그렇듯, 샤넬은 (폴 이리브가 그랬던 것처럼) 그녀가 재산을 너무 많이 쌓았고 부도덕하게 낭비하며 산다고 걸핏하면 비난하는 남성을 위해 계속 비용을 부담했다.

• 영어로는 'Phony war', 프랑스어로는 'Drôle de guerre'로 표기하며, '겉치레 전쟁'이나 '전투 없는 전쟁'이라고도 한다. 제2차 세계 대전이 발발한 1939년 9월부터 1940년 5월까지 프랑스·영국 연합군과 독일군이 마지노선과 지그프리트선을 사이에 두고 제대로 된 공격을 하지 않았던 기간을 가리킨다.

샤넬과 르베르디는 리츠 호텔에서 플라토닉하지만 강렬한 우정을 이어 나갔고, 르베르디는 샤넬의 객실과 이웃하는 스위트룸에서 안락하게 지내며 샤넬과 말다툼할 수 있었다.

만약 페노사가 르베르디의 존재에 동요했다고 하더라도, 그는 절대로 그런 심정을 입 밖에 내지 않았다. 페노사와 르베르디 모두 콕토와 피카소와 가까웠으니, 아마 리츠 호텔 이웃이 되기 전에도 자주 만났을 것이다. 샤넬은 여러 남성, 특히 자기가 경제적으로 지배하는 남성들의 관심을 저글링하는 데 아무런 문제가 없었다.

리츠 호텔이라는 보호막 바깥으로 나가면, 프랑스는 유럽에서 다시 벌어진 전쟁에서 확실한 승기를 잡을 방법을 고심하고 있었다. 하지만 호텔 안으로 들어가면, 샤넬이 코로만델 병풍과 두꺼운 페르시아 카펫, 금박으로 장식한 특대형 바로크 거울에 에워싸여서 여전히 손님들을 즐겁게 대접했다. 샤넬이 쿠션 사이에 자리 잡고 앉은 누비 스웨이드 소파는 믿을 수 없이 부드러웠고 그녀의 시그니처 색깔인 베이지색이었다. "저는 베이지색에서 위안을[12] 느껴요. 자연의 색깔이니까요." 그녀가 클로드 들레에게 말했다.

르베르디는 좌파이자 독실한 가톨릭 신자였지만, '샤넬 연금 수령자'가 되어 사교계 인사들과 섞여 편안하게[13] 생활한다는 현실에서 비롯한 인지 부조화를 한동안은 참고 견딜 수 있었다. 페노사는 신념과 관련된 일에 그렇게 유연하지 않았다. 페노사는 오랫동안 부유한 친구들에게 의존해서 살았지만, 1939년 무렵에

는 리츠 호텔 생활을 견디지 못했다. "리츠에서 지내는 게 신경 쓰였네.[14] (…) 너무 화려해서 미쳐 버릴 정도였어! (…) 그렇게 살 수는 없었네. 그런 삶을 살려고 태어난 게 아니야." 그는 콕토에게 고충을 토로했고, 둘은 손쉬운 해결책을 떠올렸다. 서로 집을 바꾸면 어떨까? 당시 콕토와 장 마레는 방돔 광장 서쪽의 마들렌 광장에 있는 작지만 괜찮은 아파트에서 살고 있었다. 페노사는 기회를 붙잡았고 콕토와 집을 맞바꾸었다. 이제는 콕토가 단짝 샤넬과 르베르디와 훨씬 더 가까운 곳에서 지낼 수 있었고, 페노사는 리츠 호텔의 온실처럼 과잉보호하는 듯한 분위기에 거리를 둘수 있었다.

하지만 마들렌 광장으로 거주지를 옮겨 봐도 페노사의 불쾌한 기분은 나아지지 않았고 오히려 죄책감만 깊어졌다. 새 아파트는 리츠 호텔에서 겨우 몇 발짝 떨어져 있었고, 트뤼프와 푸아그라를 판매하는 파리의 가장 고급스러운 식료품점 포숑 바로 아래에 위치했다. 게다가 아파트에서는 나폴레옹의 군대를 기념하기 위해 신고전주의 양식으로 지은 장려한 마들렌 사원도 보였다. 페노사는 이제 돈도 넉넉하게 벌고 있었고, 저명한 친구들의 반신상을 조각하고 있었고, 아찔할 정도로 아름답고 유명한 애인도 있었다. 하지만 그는 그 어떤 것에서도 기쁨을 얻지 못했다. "그는 절망적이었다." 조셉 미켈 가르시아가 당시 페노사의 상황을 증언했다. "어느 날, 그는 자기가[15] 콩코르드 광장의 오벨리스크 발치에 서서 눈물을 흘리고 있다는 사실을 깨달았다. 그가 살았던 곳(스페인)에서 벌어진 전쟁의 공포와 이렇게 파리에 의기양양하

게 돌아왔다는 사실 사이의 간극이 너무도 컸다."

우울증과 혹독했던 1940년 겨울 날씨 (기록상 프랑스에서 1893년 이래 가장 추운 해였다) 탓인지, 페노사의 쇠약한 건강 상태가 한층 더 악화했다. 그는 양쪽 귀에 유양돌기염을 크게 앓아서[16] 고열과 극심한 통증, 오한에 시달렸다. 그는 몸져누웠고, 샤넬의 주치의에게 진료를 받았다. 그가 며칠간 입원했을 때, 샤넬이 리츠 호텔의 편지지에 안부를 묻는 짧은 편지를 직접 써서 보냈다. 편지 끝에는 "다정한 마음을 담아, 코코가"라고 서명되어 있었다.

그 다정한 마음은 진짜였지만, 둘의 관계는 실패했다. 페노사는 샤넬의 세상이 너무나 혐오스럽다고 생각했다. 샤넬의 친구 대다수와 달리 페노사의 양심은 언제나 진보적 이상, 공화주의, 공감을 가리켰다. 확실히 페노사는 남에게서 빌려온 사치스러운 생활을 싫어하지는 않았지만, 방돔 광장의 분위기와 아직 볼 수는 없으나 느낄 수는 있었던 전쟁의 괴리를 견딜 수가 없었다. 코코 샤넬과 함께하는 삶은 도를 넘은 것처럼 느껴졌다. "코로만델 병풍이 52개나 있었네!"[17] 그가 가르시아에게 소리쳤다. "하나에 백만 [프랑]은 나가지. (…) 그녀는 나를 선물로 에워쌌다네. 예를 들자면 거대한 황금 팔찌를 줬지. 하지만 내가 숨겨 버렸어. (…) 황금 팔찌가 있다는 게 역겨워서 그녀에게 다시 돌려줬네."

페노사는 샤넬의 과하게 호사스러운 생활뿐만 아니라 전쟁에 대한 반응에도 역겨움을 느꼈다. 샤넬은 자기가 애국자라고 널리 선전했고 또 최근 프랑스 삼색기의 색깔을 패션에 반영하기도 했지만, 전쟁이 선포된 지 겨우 3주 만에 사전 통보도 없이 직원 2천

샤넬이 페노사에게 보낸 친필 쪽지

5백 명을 전부 해고[18]하고 부티크와 스튜디오를 폐쇄했다. 또 그녀는 남동생 알퐁스와 뤼시앵에게 매달 보내던 돈도 느닷없이 끊어 버렸다. 그녀는 뤼시앵에게 편지를 써서 사정을 설명했다.

슬픈 소식을 전하게 되어 정말로 유감이구나. 하지만 라 메종 샤넬이 문을 닫는 바람에 내가 가난해졌어. 상황이 계속 이런 식이라면, 앞으로 너는 나에게 그 어떤 것도 의지할 수 없을 거야.

이제 51세가 된 왕년의 행상, 뤼시앵은 누나의 말을 곧이곧대로 믿어서 리츠 호텔로 답장을 보냈다(그는 누나가 머무는 스위트룸에 절대로 들어갈 수 없었다). 오로지 누나를 기쁘게 해 주려고 일찍 은퇴했던 그는 얼마 안 되는 저축금이라도[19] 누나와 나누고 싶다고 제안했다. 카페 겸 담배 가게를 운영하던 알퐁스도 비슷한 편지를 받았지만, 그는 뤼시앵과 다르게 반응했다. "우리 가브리엘 누나, 그러니까 이제 완전히 무일푼이라는 말이네. 그렇게 될 줄 알았어."

샤넬은 남동생 둘 중 누구에게도 답하지 않았고, 다시는 동생을 만나지도 않았다. 뤼시앵은 1941년에[20], 알퐁스는 1953년에 세상을 떠났다. "우리 가브리엘 누나"는 1939년 9월 이후로 아드리엔 고모와 앙드레 팔라스를 제외한 나머지 수많은 친척과 모두 연락을 끊었다. 샤넬은 궁핍한 친척과 늘 냉담하게 거리를 두고 지냈었지만, 에드몽드 샤를-루의 표현대로 이제는 "죽은 체"[21]하기로 마음먹었다.

샤넬은 해고한 직원에게도 죽은 체했다. 남편과 아버지를 전쟁 터로 떠나보내자마자 너무나 빠르게 생계 수단을 빼앗긴 데 충격 받은 직원들은 프랑스 최대의 노동조합 중앙조직인 노동총동맹 Confédération générale du travail에 고용주의 결정에 관해 호소했다. 그러 자 노동총동맹의 협상가들이 파견되어 샤넬을 설득했다. 그들은 샤넬에게 그녀의 직원뿐만 아니라 고객도, 그녀와 아주 밀접하게 연결된 '프랑스의 명성'도 고려해 달라고 간청했다. 하지만 샤넬 은 마음을 바꾸지 않았다.[22] 코코 샤넬은 나폴레옹의 군대를 맞아 후퇴하는 러시아군처럼 침략군에게 도움이 되는 것이라면 전부 불태워 버리는 '초토화 전술'을 펼치고 있었다. 아니, 샤넬은 전부 가 아니라 거의 전부를 불태웠다. 캉봉 부티크는 대부분 텅 비었 지만, 계산대 하나는 여전히 열려 있었다. 샤넬이 막대한 재산을 쌓을 수 있었던 주요 원천인 향수를 팔기 위해서였다. 샤넬은 향 수로 벌어들인 돈을 대체로 스위스 은행에서 개설한 여러 계좌에 넣어 두었다.

샤넬은 폐업 결정에 관해 단 하나의 일관된 설명을 제시한 적이 한 번도 없었다. 피에르 갈랑트와 클로드 들레에게는 그저 시대 상황에 반응했을 뿐이라고 말했다. "우리가 시대의 끝에[23] 도달 했다고 느꼈어요. 누구도 다시는 드레스를 만들 수 없을 거라고 느꼈죠." 또 마르셀 애드리쉬에게는 수천 명이나 되는 전 직원이 전장으로 떠나는 가족에게[24] 작별 인사를 하러 간다고 모두 사라 져 버렸기 때문에 어쩔 수가 없었다고 이야기했지만, 이 설명은 받아들이기가 어렵다. "몇 시간 만에 스튜디오가 텅 비어 버렸어

요." 막역한 친구 세르주 리파르와 공동으로 인터뷰했을 때는 (아직 파리를 점령하지 않았던) 독일에 저항하려는 애국심에서 그렇게 행동했다고 주장했으며, 폐업하지 않았던 다른 쿠튀리에들보다 자기가 더 낫다고 말했다. "이봐, 진정한 레지스탕스는 오로지 나뿐이었어!" 샤넬이 리파르에게 분명히 말했고, 리파르는 힘껏 맞장구쳤다.[25]

다른 그럴듯한 설명도 소문이 되어 퍼져 나갔다. 어쩌면 샤넬은 3년 전에 파업을 일으켰던 직원들에게 복수하려고 했을 것이다. 그리고 어쩌면 (당시 마찬가지로 리츠 호텔에서 지내고 있던) 엘자 스키아파렐리와 벌였던 경쟁에서 졌기 때문일 것이다. 서로 모순되는 가설이 이렇게나 여러 가지라는 사실은 그 가설 중 무엇도 정답이 아니라는 것을 암시한다. 샤넬은 평생 단 하루도 게으름을 피운 적이 없었다. 이른 은퇴는 그녀에게 어울리는 선택이 아니었다. 아마 다른 직장이 그녀를 기다리고 있었을지도 모른다.

페노사는 샤넬이 그렇게 많은 직원을 무심하게 해고해 버린 데에 깊이 실망했을 것이다. 그는 그녀의 다른 행동에도 냉담하게 반응했다. 그는 샤넬을 거만한 속물처럼 보았을 수도 있다. "나는 [그녀의] 기대에 부응한 적이[26] 정말로 단 한 번도 없었네. 반드시 해야 하는 일도, 절대로 하면 안 되는 일도." 페노사는 그가 오드콜로뉴를 한 병 샀을 때 샤넬이 어떤 반응을 보였었는지 잊지 못했다. "그녀는 그 오드콜로뉴를 가지고 오라고 했지. 그러더니 바로 내 앞에서 하수구에 전부 부어 버렸어. 전부."

페노사는 샤넬의 심각한 약물 사용 습관에 훨씬 더 크게 충격

받았다. 폴 이리브가 죽은 뒤 5년 동안 샤넬은 모르핀 성분이 들어간 수면제인 세돌을 매일 밤 직접 주사 놓았다. 그러나 세상 사람들의 눈에 샤넬은 전혀 변함없이 여느 때처럼 생산적이고 창의적인 것처럼 보였다. 이 시기에 샤넬이 노골적으로 약물을 남용한다고 비난한 사람이 있었다는 기록은 없는 듯하다. 클로드 들레는 샤넬의 세돌 중독을 알고 있었고, 이 약물이 "그녀의 고독 곁에 따라오는[27] 흉포한 파트너"인 외로움을 달래는 해결책이라고 생각했다.

하지만 페노사의 이야기를 들어 보면, 샤넬의 직원들은 고용주의 약물 문제를 알고 있었고 샤넬이 약물 중독을 극복하도록 페노사가 도와주기를 바랐다. "내가 그녀와 함께 있는 모습을 보고[28] 직원들 모두 몹시 기뻐했다. 내가 그녀의 약물 사용을 용납하지 않으리라는 사실을 알았기 때문이었다." 기분 전환 삼아 약물을 사용하는 일은 샤넬의 친구들 사이에서도 흔했다. 이 시기쯤 미시아 세르는 이미 감당할 수 없을 정도로 모르핀에 중독되어 있었고, 심장마비와 심각한 망막 출혈도 한 차례씩 겪었다. 장 콕토 역시 중독 치료를 위해 몇 번씩 입원했었지만(늘 샤넬이 치료비를 댔다), 아편을 향한 갈망을 떨쳐 낼 수 없었다. 콕토는 가장 서정적인 표현으로 아편 중독에 관한 생각을 이야기하기도 했다. "우리의 내면에는[29] 일본의 목공예 꽃과 비슷한 것이 있다. 그 꽃은 평소에 반듯하게 접혀 있지만, 물에 넣으면 활짝 핀다. 아편이 바로 그 물과 같은 역할을 한다. 그리고 우리 모두 저마다 다른 꽃을 지니고 있다." 페노사는 콕토를 따라서 아편굴에 몇 번 가 보았고, 아편의 유혹을

받았음을 인정했다. "절대로 [아편을 하지 않았다].³⁰ 하지만…… 한 번 해 보고 싶은 마음이 들었다." 콕토는 편지를 보낼 때 "친애하는 나의 작은 다람쥐"³¹라고 불렀던 페노사에게 수많은 종류의 쾌락을 제안했지만, 페노사는 모두 거절했다.

샤넬이 아편을 피웠다는 증거는 없다. 그녀는 콕토가 여러 친구와 함께 즐기던 마약 세계³²에 발을 들여놓지 않았다. 샤넬은 인생에서 가장 괴로운 문제들과 마찬가지로 약물 사용도 철저하게 비밀에 부쳤으며, 집에서 스스로 약물을 주사했다. 하지만 페노사의 이야기를 고려해 보건대, 샤넬의 약물 사용은 사용량도 목적도 처방된 투여량과 치료 목적을 넘어선 듯하다. "모르핀이었잖나.³³ 자네도 알겠지만, 너무 과했어. 나는 지쳤었네." 투여량이 얼마였든지 간에, 약물의 특성과 수년간 사용한 이력을 생각해 보면 샤넬의 몸은 틀림없이 세돌에 중독되었을 것이다. 그리고 페노사는 샤넬의 애인이었으니 약물의 부작용을 가까이서 지켜보았을 것이다. 그는 약물이 해를 끼친다고 철석같이 믿었다. "우리를 갈라놓은 것은 마약이었네.³⁴ 만약 마약을 사용하는 사람을 사랑한다면, 나도 같이 마약을 하게 돼. 그렇지 않으려면 상대가 반드시 약을 끊어야만 하네." 샤넬은 약을 끊지 않았고 페노사는 떠났다. 하지만 이후에도 둘은 여전히 친분을 유지했다.

수년 후, 쉰이 된 페노사가 마침내 결혼하기로 마음먹었을 때 스무 살의 아름다운 약혼녀 니콜Nicole Damotte Fenosa을 캉봉 거리에 데려갔다. 샤넬은 페노사의 약혼녀에게 웨딩드레스를 디자인해 주겠다고 제안했다. 샤넬은 허리에 꼭 맞고 나팔 모양으로 퍼지

는 천 조각이 달린 18세기 스타일 승마 재킷으로 드레스를 만들어 주었다. 니콜 페노사는 "그녀는 멋졌어요.[35] 정말 멋졌어요"라고 회고했다. 샤넬은 애인이나 옛 애인의 아내들[36]을 자신의 패션 날개 아래로 끌어들이는 데서 언제나 기쁨을 느꼈다. 하지만 관대한 마음에서 비롯한 일은 절대 아니었다. 애인의 아내에게 자기 옷을 입히는 일은 그들에게 샤넬 자신의 흔적을 남기는 일이기도 했으니 말이다. 또 샤넬의 애인이 다른 사람과, 이번에는 샤넬의 손녀뻘일 정도로 나이 어린 여성과 결혼했다(페노사의 신부보다 거의 반세기나 더 오래 산 샤넬은 당시 67세였다). 하지만 페노사 부부가 결혼하던 날, 샤넬은 직접 디자인한 웨딩드레스를 니콜 페노사에게 입혀서 그녀 역시 (적어도 그녀의 옷만큼은) 결혼식 제단에 오를 수 있었다.

샤넬은 평생 이런 방식으로 결혼식부터 상류 귀족 사회, 예술계까지 모든 특권의 세계에 끼어들었다. 그녀는 언제나 자기 자신을 희생해 가면서까지 애인들에게 관대했고 친절했지만, 동시에 애인들에게서 사교계 몸가짐, 미적 감수성, 정치적 견해 등 너무도 많은 것을 빨아들였다. 틀림없이, 처음에 샤넬은 페노사가 르베르디와 같은 부류라고 생각했을 것이고, 르베르디 때만큼 쉽게 페노사의 세계에 '들어갈' 수 있으리라고 가정했을 것이다. 르베르디와 페노사 모두 감정적이고 의욕적인 예술가였다. 둘 다 진보주의자였고 공화주의자였다. 둘 다 샤넬의 금전 지원이 필요했고 지원을 받아들였다. 하지만 르베르디는 신비주의적 측면이 강했다. 그는 변덕스러운, 그러나 열렬한 가톨릭 신자였다. 게다가

샤넬과 르베르디가 처음 만났을 때 샤넬은 여전히 젊었다. 그때 샤넬은 1939년 당시처럼 탈진해 있지도 않았고 냉소적이지도 않았다. 샤넬과 르베르디의 관계는 진심 어린 열정으로 가득했고, 이 열정은 샤넬의 내면에 있는 수녀원 소녀의 마음에 가 닿았다. 샤넬은 평생 르베르디와 관계를 이어갔다. 르베르디는 다른 여자와 결혼했고 수도원에 은둔하기까지 했지만, 한 번도 완전히 샤넬을 떠난 적이 없었다. 샤넬과 르베르디는 너무도 달랐지만, 르베르디는 결코 샤넬을 거부하지 않았다. 샤넬은 르베르디를 더 순수한 시간과 더 순수한 인생을 찾아갈 때 의지하는 길잡이 별로 여겼다. 르베르디의 애정은 그녀가 완전히 나쁜 사람은 아니라는 사실을 증명했다.

하지만 샤넬과 페노사의 관계는 달랐다. 페노사는 샤넬보다 열일곱 살이나 어렸으며(르베르디는 샤넬보다 겨우 여섯 살 어릴 뿐이었다), 세상을 등진 르베르디보다 훨씬 더 활기찼고 사교 관계도 원만했다. 샤넬은 수많은 남자와 불화와 결별을 겪었다. 그러나 오로지 페노사와의 이별만 남자가 코코 샤넬 자체를 거부했다는 사실을 의미할 수 있다. 페노사가 샤넬을 떠난 이유는 신분 차이도 아니었고, 그의 죽음도 아니었다. 아펠-레스 페노사가 코코 샤넬을 떠난 이유는 코코 샤넬이었다. 페노사는 샤넬의 삶, 샤넬의 습관, 샤넬의 성격이 불쾌해졌기 때문에 그녀를 떠났다. 그는 샤넬이 그토록 공들여서 건설한 우아한 세계가 타락했다고 느꼈고, 샤넬도 페노사의 생각을 알고 있었다.

페노사가 떠난 시기는 샤넬이 경력에서 주요한 전환을 맞은 시

기와 일치했다. 샤넬은 30여 년 만에 처음으로 쿠튀르 디자인을 그만두었다. 그녀는 라 메종 샤넬을 폐업했고, 잠깐 살바도르 달리의 발레극 의상을 제작했던 일을 제외하면 창조적 활동에서도 물러났다.

샤넬은 여전히 향수 사업으로 재산을 모으고 있었지만, 이 비인격적인 상품 판매 과정에 그녀가 직접 개입하는 일은 거의 없었다. 옷을 입혀 볼 모델도, 드레이핑할 옷감도, 연출할 패션쇼도 없었다. 그녀는 첫사랑에게 아낌없이 마음을 주었지만, 오랫동안 즐겁게 함께했던 첫사랑을 애써 떠났다. 이미 가혹했던 샤넬의 정치적 견해가 더 무자비해졌듯이, 샤넬 그 자신도 무감각하고 냉담해져 있었다. 그녀는 친구들을 계속 만났지만, 마음속에서 무언가가 힘을 잃었다. 아직 완전히 사라지지 않았던 공감 능력이나 자기 인식도 세돌 때문에 마비되었고, 냉담한 태도는 더욱 심해지기만 했다. 프랑스가 가장 어둡고 도덕적으로 가장 힘든 시기로 미끄러져 가고 있을 때, 샤넬은 마음은 이런 상태에 빠져 있었다.

1940년 5월, 가짜 전쟁이 진짜 전쟁으로 바뀌었고 연합국은 35일간 이어진 프랑스 공방전The Battle of France[37]에서 치명적인 패배를 당했다. 독일군은 아르덴 지역을 통과해서 남쪽으로 진격했다. 그리고 공중 폭격으로 됭케르크에 있는 연합군의 전초기지를 괴멸했다. 영국에서는 네빌 체임벌린Neville Chamberlain이 총리직에서 물러났고 윈스턴 처칠이 총리가 되었다. 프랑스에서는

이미 그해 3월에 총리 에두아르 달라디에가 사퇴하고 폴 레노 Paul Reynaud가 총리직을 이어받았으나 제대로 된 지원을 받지 못했다. 적군이 파리 외곽에 폭격을 퍼부은 지 겨우 며칠 뒤인 6월 10일에 프랑스 정부는 수도를 '무방비 도시Open city•'로 선포했다. 독일군은 아무런 저항도 받지 않고 파리로 행군해 들어왔다. 상상도 할 수 없는 일이 벌어졌다. 프랑스가 수도를 버린 것이다. 레노 정부는 투르로 도주했다.[38] 제3 공화국이 끝나가고 있었고, 적군이 빠르게 다가오고 있었다. 이런 상황은 근대사에서 가장 규모가 크고 가장 무질서한 대탈출 중 하나를 촉발했다.

파리와 근교 도시의 주민은 공포에 휩싸여서 앞다투어 떠났다. 각계각층 시민들이 남부로 피난하는 데 혈안이 되자, 프랑스 북부 전역이 텅 비었다. 장 콕토와 장 마레, 피카소, 살바도르 달리와 그의 아내 갈라 달리Gala Dalí를 포함해 샤넬의 친구 중 많은 이가 탈출 행렬에 끼어 있었다. 페노사도 스페인 사람들이 오랫동안[39] 카탈루냐의 일부라고 생각했던 도시 툴루즈로 떠났다.

유별나게 기온이 올라갔던 그해 6월, 봄철 동안 향기롭고 우아했던 파리는 오물과 연기, 땀, 절망 속으로 허물어졌다. 파리 시민은 밤새 짐을 싸고 창의 덧문을 모두 닫았다. 허둥지둥 현금과 보석을 움켜쥐고 집 밖으로 나갔고, 짐 가방과 침구를 자동차 지붕 위에 묶었다. 식료품 가게의 선반이 텅 비었고, 극장과 도서관, 박

• 군사 시설이나 주둔 부대가 없는 도시로 선언된 도시를 가리킨다. 국제법상 무방비 도시로 선포된 도시에 대한 공격이 금지되어 있기 때문에, 함락이 거의 확실해졌을 때 무의미한 전투와 파괴, 학살을 피하기 위한 수단으로 자주 사용된다.

물관은 모두 폐쇄되었다. 루브르 박물관은 전시되어 있던 회화를 거의 모두 치웠다. 친구와 이웃이 터질 듯 붐비는 차를 나눠 탔다. 도로를 꽉 메운 차량 수천 대는 기어가다시피 했다. 마차나 트럭, 자전거를 타고 떠난 이들도 수천 명이나 있었다. 어떤 이들은 탈진 상태로 몇 킬로미터를 느릿느릿 걸어갔다. 모두 합쳐 프랑스 전체 인구의 4분의1가량[40]이 '집단 탈출L'Exode'에 합류했다. 거의 1천만 명에 이르는 숫자였다.

샤넬도 이런 상황에서 파리에 남아 있을 생각은 아니었다. 그녀도 짐을 꾸렸다. 운전기사가 이미 파리에서 탈출한 바람에 샤넬은 리츠 호텔 직원의 친구를 새로운 기사로 고용했다. 새 운전기사인 무슈 라르셰M. Larcher는 롤스로이스를 타고 다니면 쉽게 눈에 띌 것이라고 충고했다. 샤넬은 더 평범한 라르셰의 차를 타고 오랫동안 그녀의 조수로 일했던 앙젤 오베르Angèle Aubert와 다른 직원 몇 명과 함께 도시를 빠져나갔다. 이탈리아군이 리비에라 공격에 나섰기 때문에 라 파우사도 안전하지 않았다. 샤넬은 피레네산맥이 있는 남서쪽으로 향했고, 조카 앙드레 팔라스가 살고 있는 렁베로 갔다. 앙드레 팔라스는 징집되었지만, 그의 아내와 딸들은 샤넬이 에티엔 발장을 통해 사 준 집에서 살고 있었다 (발장도 그 지역에 부동산이 있었다. 이는 발장이 앙드레 팔라스의 생부이고 아들 가까이에서 지내며 도와주려고 했다는 가능성에 힘을 실어 준다). 팔라스 가족은 손님들이 지낼 곳을 분주히 마련했다.

중대한 사건이 눈 깜짝할 사이에 연달아서 일어났다. 1940년 6월 14일, 독일군은 반쯤 비어 있는 파리에 입성했다. 6월 16일,

르노 정부가 해체되었고 이제 84세의 노인이 된 제1차 세계 대전의 영웅, 반동적인 필립 페탱 원수가 총리가 되어 새 내각을 이끌었다. 이틀 후 페탱은 독일에 휴전을 요청했고, 그로부터 이틀 후인 1940년 6월 22일에 샤넬이 발장과 함께 살았던 도시인 콩피에뉴에서 휴전 협정이 조인되었다. 페탱은 오베르뉴 출신으로 자수성가한 갑부이자 전임 장관인 피에르 라발Pierre Laval을 부총리로 임명했다. 페탱과 라발은 휴양 도시 비시에서 신정부를 수립하고 국호에서 '공화국République'이라는 명칭을 삭제한 '프랑스L'Etat Français'를 설립했다.

휴전 협정은 프랑스를 독일 점령지와 비점령지 둘로 갈라놓았다. 이제 독일군이 프랑스 군대 전체를 통솔했다. 페탱과 라발은 그들의 주장과 달리 프랑스를 독일로부터 보호하려고 노력하지 않았으며, 대체로 히틀러 정권의 방침에 따라 재빨리 권위주의 정부를 수립했다. 비시 프랑스는 기존 국가 표어 '자유, 평등, 박애Liberté, Egalité, Fraternité'를 '노동, 가족, 조국Travail, Famille, Patrie'으로 바꾸었다. 페탱은 히틀러와 무솔리니의 방법을 좇아서 구세주를 추앙하는 집단의 지도자 지위에 오르고자 했다. 6월 17일, 권력을 장악한 페탱은 라디오 연설에서 "저는 불행에 시달리는 프랑스가[41] 고통을 덜 수 있도록 저라는 선물을 주었습니다"라고 말했다. 정부는 공식적으로 주문 제작한 페탱의 흉상을 프랑스 전역의 지방 정부 청사로 보내고, 마리안 조각상을 모두 페탱 흉상으로 바꾸라고 지시했다. 프랑스를 상징하는 인물은 물 흐르듯 늘어지는 로브를 걸친 호리호리한 여성에서 군사 훈장을 달고 있

는 84세의 노인[42]으로 바뀌었다.

파시즘으로 종교를 간단히 대체한 나치와 달리, 페탱은 혐오스러운 정치사상을 가톨릭 신앙심으로 은폐했다.[43] 그는 프랑스의 패배가 의회 민주주의라는 죄악에서 비롯한 결과라고 단언했다. 프랑스는 도덕적 타락을 속죄해야 했다. 다시 말해, 페탱에게 "입법, 행정, 사법권을 거의 모두"[44] 허락하는 군사 정부가 민주주의를 대체해야 했다. 페탱의 고문 중 한 명은 페탱이 "루이 14세 이후 그 어떤 프랑스 지도자보다도 더 강력한 권력을 얻었다"라고 언급했다.

페탱 정권은 반파시스트 인사와 레지스탕스 대원, 유대인, 동성애자, 집시는 물론 바람직하지 못해 보이는 사람은 누구든 수용할 포로수용소와 강제 노동 수용소를 수십 군데 건설했다. 수용소 운영에 유달리 열성적이었던 라발은 프랑스 국토에서 발견된 외국 태생 유대인을 모두[45] 독일 강제 수용소로 추방하는 법안에도 서명했다.

프랑스가 독일의 괴뢰국으로 무너지고 정부가 국가를 끔찍하게 통제[46]하기 시작하자, 엄청나게 많은 국민이 심각한 위험에 빠졌다. 유대인은 기업을 소유할 권리를 잃었다. 독일 검열관이 문화와 관련된[47] 자료를 모두 꼼꼼하게 조사했고, 유대인이나 반독일 인사로 보이는 사람이 만든 예술과 문학, 공연을 금지했다. 가게를 운영하는 것부터 오페라를 작곡하는 것까지, 생계를 영위하고 직업에 종사하려면 어떤 일이든 적과 거래하지 않을 수 없었다. 프랑스는 이도 아니고 저도 아닌 불확실하고 기이한 시기로

빠져들었다. 표면에서는 일상의 소소한 일들이 이어졌지만, 프랑스 국민이라는 정체성의 의미가 무엇인가에 관한 가정을 뒷받침하는 기반이 무너졌다. "우리가 했던 모든 일이 모호했다."[48] 프랑스의 작가이자 사상가 장-폴 사르트르Jean-Paul Sartre가 썼다. "감지하기 어려운 독이 우리의 가장 선한 행동마저 타락시켰다."

이 "감지하기 어려운 독"은 점령된 파리가 (적어도 외관은) 기존의 눈부신 모습을 아주 빠르게 복구하는 것을 방해하지 않았다. 독일의 선행에 모두가 놀랐다. 독일군은 파리에 입성해서 거처로 삼을 만한 가장 훌륭한 주택 대다수를 징발한 후, 카바레와 보드빌 공연장, 극장, 레스토랑을 다시 열었다. 독일군은 흠잡을 데 없이 품위 있고 정중하게 행동했고, 세심하게 조정된 매력 공세[49]를 퍼부었다. 나치는 파리를 파괴하고 싶어 하지 않았다. 반대로 파리를 그들의 왕관에 박힌 가장 매력적인 보석으로 만들기를 원했고, 그 과정에서 가능한 한 저항을 적게 받기를 바랐다. 그러려면 파리 시민을 다시 파리로 꾀어 와야 했다.

나치는 이 계획에 성공했다. 파리 인구는 6월에 200만 명에서 70만 명으로 곤두박질쳤다. 하지만 7월 말까지 수많은 파리지앵이 다시 돌아왔고, 그중에는 사회적·문화적 상류층도 많았다. 샤넬도 렝베를 떠나 집을 돌아갈 채비를 했다. 그녀는 파리가 다시 살 만한 곳이 되었다는 보도에 안심했지만, 한편으로는 사랑하는 조카 앙드레 팔라스의 안위가 극심히 걱정스러웠다. 그녀는 앙드레가 독일의 임시 수용소에 포로로 끌려갔고 결핵에 걸려 쇠약해

졌다는 소식을 들었다.

샤넬은 아들이라고 생각했던 (혹은 실제로 아들이었던) 젊은이를 영영 잃을 수도 있다는 생각에 비탄에 빠졌다. 그녀는 조카를 향한 깊은 애정에 관해 털어놓은 적이 거의 없었다. 하지만 1944년에 전 MI6 요원인 영국 언론인 맬컴 머거리지Malcolm Muggeridge와 잘 알려지지 않은 인터뷰를 하면서 경계심을 늦추고 감정을 내비쳤다. "제가 친아들처럼 대했던[50] 가까운 친척이 몸도 허약한데 나치 포로로 끌려갔었어요. (…) 만약 그 애가 나치 수용소에서 비명횡사하기라도 했다면, 전 절대로 계속 살지 못하고 스스로 목숨을 끊었을 거예요."

가브리엘 팔라스-라브뤼니는 이모할머니가 이 인터뷰 내용과 비슷하게 말했다고 회상했다. "[할머니는] 만약 아버지가 사라졌다면[51] 견딜 수 없었을 것이라고, 자살하셨을 거라고 인정하셨어요." 자살하겠다는 샤넬의 발언은 흥미로운 사실을 드러낸다. 샤넬이 사랑했던 사람 중 비극적으로 운명을 달리한 사람은 많았다. 하지만 앙드레 팔라스는 그들과 달랐다. 앙드레 팔라스는 샤넬이 **책임감**을 느끼고 언제나 보호했던 유일한 사람이었다. 조카가 죽을 수도 있다는 전망은 샤넬에게 이제까지와 다른 슬픔을 자아낸 것 같다. 조카를 지킬 수 없었다는 데서 비롯하는 자기 비난과 죄책감이 물들어 있는 슬픔이었다. 샤넬의 반응은 어머니가 보일 법한 반응이었다(맬컴 머거리지는 샤넬과 대화를 나누다가 이런 결론을 내린 듯하다). 샤넬은 앙드레를 "가까운 친척"이라고 조심스럽게 일컬었지만, 머거리지는 이 호칭을 무시하고 예리한 질

문을 던졌다. "당신의 아들은 어떻게 됐죠?"[52] 샤넬은 머거리지의 질문이 암시하는 바를 인정한다는 듯 그의 말을 바로잡지도 않고 대답했다. "그는 결국 풀려났어요."

DNA 검사가 아니라면 앙드레 팔라스의 출생에 관한 의문을 해결할 수 없을 것이다. 하지만 생물학적 사실이 어떠하든, 앙드레 팔라스가 병에 걸렸고 포로로 잡혔다는 사실은 샤넬의 모성애를 더욱 강하게 만들 뿐이었다(가브리엘 팔라스-라브뤼니는 샤넬이 종전 이후 평생 지갑에[53] 군복을 입은 앙드레 팔라스의 사진을 넣고 다녔다고 기억했다). 샤넬은 커다란 슬픔과 강철 같은 의지를 품고 조카를 구하러 나섰다. 이 과제는 나치의 최고위층과 긴밀한 관계를[54] 구축하고 그 관계를 이용하는 일을 수반했을 것이다.

샤넬은 팔라스 가족에게 작별 인사를 건네고 운전기사와 직원들과 함께 길을 나섰다. 이 일행에는 샤넬이 렁베에서 만난 여의사 한 명과 우연히 마주친 친구 한 명도 포함되어 있었다. 그 친구는 유명한 사교계 안주인 마리-루이즈 부스케Marie-Louise Bousquet였다. 파리로 돌아간 부스케는 곧 나치 관료들이 프랑스 예술가와 귀족과 어울릴 수 있는 오찬을 매주 열어서 명성을 얻었다. 전쟁이 끝난 후 그녀는 『하퍼스 바자』의 파리 편집자가 되었다.

샤넬 일행은 7월에 북쪽으로 떠났다. 샤넬은 툴루즈에 가 있는 옛 애인 페노사에게 전보를 보냈다. 1940년 7월 13일(프랑스 혁명 기념일 전날) 날짜가 찍힌 전보 내용은 다음과 같았다.

월요일 저녁에 툴루즈에 도착할 거예요. 내가 숙박할 곳을 찾아 줘요. 월요일까지 가지 못하면 화요일에는 확실히 도착할 거예요.

—그럼 이만, 가브리엘 샤넬이.[55]

샤넬과 페노사의 감정적 거리는 확실히 멀어져 있었고, 편지 끝 인사말로 "다정한 마음을 담아, 코코가"라고 쓰던 시절은 끝나 버렸다. 하지만 페노사는 도와 달라는 옛 애인의 부탁을 거절할 수 없었을 것이다.

피난 갔던 길을 거꾸로 올라가는 이 여정에서 툴루즈 다음으로 들를 곳은 바로 비시였다. 페탱 정부는 비시의 호텔 곳곳을 정부 부처로 사용하고 있었다. 숙박할 수 있는 곳이 거의 없어서 샤넬과 부스케는 호텔 다락에서 밤새도록[56] 숨 막히는 더위에 시달려야 했다. 놀랍게도, 부유한 휴양객 일부는 온천 치료를 하고 있었다. 그렇게 정치적 혼란이 소용돌이치는 한가운데서도, 그해 7월 비시는 여전히 상류층의 휴양지였다. "다들 샴페인을 마시며[57] 웃고 있었죠. (…) 전 '어머나! 성수기잖아'라고 말했어요." 샤넬이 당시를 이렇게 회고했다. "어머나!"라는 외침은 (샤넬이 외친 감탄사 'Tiens'는 '어때?'나 '저것 좀 봐!'라는 뜻이다) 그 상황이 역설적이라는 사실을 샤넬도 인정했다는 것을 알려 준다. 나라가 심각한 위기에 빠졌는데 어떻게 그 사람들은 즐겁게 지낼 수 있었을까? 하지만 프랑스의 상류층은 비시 정권기와 독일 점령기에도 계속 흥겹게 생활했고, 코코 샤넬과 마리-루이즈 부스케도 마찬가지였다.

샤넬이 비시에서 급박하게 하룻밤을 보냈다는 일화는 그 당시 샤넬의 정치적 지위에 관해 핵심적인 사실을 드러낸다. 이제까지 샤넬의 전기 작가들은 샤넬이 비시에 체류했다는 사실에 거의 주목하지 않았다. 액슬 매드슨Axel Madsen은 그저 "정부 관료 한 명"이 고맙게도 샤넬에게 휘발유를 팔았다고만 언급했다. 할 본은 샤넬이 비시에서 "친구들을 만났다"라고 썼다. 하지만 이 정부 관료와 친구들이 누구이며, 샤넬의 방문 목적은 무엇이었을까? 본은 샤넬이 앙드레 팔라스의 석방을 간청하러 갔다고 생각했고, 아마 그가 옳았을 것이다. 그는 책의 다른 부분에서 피에르 라발이 샤넬의 친구라고 지적했다(피에르 갈랑트도 마찬가지였다). 그런데 이 우정의 중요성이나 지속 기간은 더 살펴볼 가치가 있다. 본은 샤넬이 그녀의 변호사 르네 드 샹브룅René de Chambrun을 통해 라발을 만났다고 생각했다. 르네 드 샹브룅은 라발의 사위였다.

샹브룅은 1935년에 라발의 딸과 결혼했다. 그러므로 1940년에 샤넬과 라발은 아무리 길게 잡아도 겨우 5년 알고 지낸 사이였을 것이다. 게다가 그녀가 변호사의 장인과 얼마나 가까울 수 있었겠는가? 사실 샤넬과 라발은 훨씬 더 오랫동안, 적어도 15년 동안 알고 지냈다. 그리고 둘의 우정은 샹브룅 부부의 결혼과 상관없었다. 샤넬이 라발과 오랫동안 친분이 있었다는 증거는 가십 칼럼니스트 엘사 맥스웰이 연재했던 칼럼 「파티 라인Party Line」의 내용에서 찾을 수 있다. 1945년 8월 11일 칼럼에서 맥스웰은 라발을 다루었다.

내가 프랑스의 가롯 유다Judas Iscariot이자 히틀러의 하인, 피에르 라발을 처음 만났을 때가 20년 전이었다. 그때 나는 위대한 프랑스 디자이너 샤넬과 차를 마시려고 그녀를 방문했다. 호화로운 살롱으로 안내받아 들어가니 땅딸막하고 가무잡잡한 남자가 응접실에 있었다. 그는 가늘고 하얀 보일Voile* 넥타이를 제외하면 온통 검은색으로 차려입어서 꼭 장의사처럼 보였다. 나는 그가 저명한 스페인 화가 파블로 피카소인 줄로 오해했다. 그런데 샤넬이 살롱에 들어와서 그가 프랑스 하원 의원인 피에르 라발 '각하The Honorable'라고 소개했다. 샤넬은 무슈 라발이 그녀처럼 오베르뉴 출신의 시골 변호사였으며, 노동자층의 표로 하원 의원에 당선되었다고 유머러스하게 이야기했다.[58]

맥스웰의 이야기는 1925년이나 그쯤에 이미 샤넬이 라발을 다과 모임에 초대할 정도로 잘 알고 있었다는 사실을 확인해 준다. 샤넬과 라발은 나이가 같았고(그도 1883년생이다), 그의 아버지는 샤넬이 자랐던 지역에서 카페를 운영했다. 어쩌면 샤넬은 어려서부터 라발을 알았을지도 모른다. 또 샤넬은 에티엔 발장을 통해 라발을 만났을 수도 있다. 라발이 유명한 발장 가문과 연고가 있는 듯하기 때문이다. 혹은 웨스트민스터 공작을 통해 라발을 알았을 수도 있다. 엘사 맥스웰이 차를 마시러 샤넬의 집을 방문했을 때 샤넬은 웨스트민스터 공작과 사귀고 있었다. 마지막 가설을 하나 더 더하자면, 샤넬은 분명히 라발과 막역한 사이였던 폴

• 면이나 실크 등으로 가볍고 투명하게 짠 천

모랑의 소개로 그를 만났을 것이다. 폴과 엘렌 모랑Hélène Morand 부부는 파리에서 디너 파티를 열 때마다 자주 라발을 초대했다.[59]

때문에 샤넬과 라발이 친분 관계가 있는 건 너무도 당연했다. 라발은 사회주의자로 경력을 시작했지만, 재산을 쌓으면서 점차 극우파로 진영을 옮겼다. 게다가 그는 프랑스의 고급 크리스털 제품 회사인 바카라Baccarat에 투자한 덕분에 큰 재산을 모을 수 있었다. 그는 바카라에 관여하면서 (피에르 테탕지와 프랑수아 코티를 포함해) 우파에다 파시즘 지지자였던 파리의 명품 산업 거물들 사이에 섞여들었을 것이다. 이 거물들은 양차 세계 대전 사이 내내 샤넬과 어울렸다. 명품 산업의 경영주들 대다수처럼 라발도 주간지 『르 모니퇴르Le Moniteur』를 소유했다. 라발이 노동당의 투표 덕분에 의원이 될 수 있었다는 사실을 샤넬이 "유머러스하게" 언급했다는 맥스웰의 이야기는 노동당이 노동자의 권리에 반대해서 활발하게 일한 정치인을 지지했다는 상황의 아이러니를 샤넬이 인식했다는 사실을 증명한다. 맥스웰은 계속해서 글을 이어 나갔다.

나는 그가 교활하고 불쾌한 사람이라고 생각했고, 그가 엄청나게 이름을 날리는 상황을 놀라서 지켜봤다. 그는 10년 만에 8천만 프랑을 모았고, 내가 어느 프랑스 정치인에게 "어떻게 그런 일이 가능하냐?"라고 묻자 그는 이렇게 대답했다. "좌파와 우파를 이간질하고 이득을 가로챘기 때문이오. 그는 하원에서 노동당을 대표하고, 사생활에서는 정치 인맥을 통해 노사 분규를 해결해서 부유한 기업가

친구들을 도와줍니다."[60]

이 표리부동한 경향은 나중에, 그가 비시 정부를 통치할 때[61] 다시 나타났고 훨씬 더 심각한 결과를 가져왔다.

따라서 샤넬이 1940년 7월에 곧장 비시로 향했을 가능성은 아주 크다. 샤넬은 자기가 신임 부총리와 연줄이 있다는 사실을 알았기 때문이다. 의심의 여지가 없이, 그녀는 라발에게 앙드레 팔라스가 풀려나도록 도와 달라고 간청했을 것이다. 하지만 그 이후에 벌어진 사건을 살펴보면, 샤넬은 자신의 이익도 고려한 듯하다.

샤넬이 파리로 돌아오니 리츠 호텔은 제3 제국 장교들의 거처로 바뀌어 있었다. 루이 14세의 궁정 건축가였던 쥘 아르두앙-망사르Jules Hardouin-Mansart가 설계한 철저하게 프랑스적인 럭셔리 호텔은 이제 나치를 상징하는 로고를 품고 있었다. 호텔의 크림색 실크 차양 위로 스와스티카 깃발이 내걸렸다. 정문에는 나치 군복을 입은 보초병이 서 있었다.

원래 샤넬의 집이었던 객실을 차지한 장교들과 샤넬이 어떤 거래를 했는지 알려 주는 정확한 기록은 남아 있지 않다. 어쨌든 샤넬은 한 가지 조건을 받아들이는 대신 다시 리츠 호텔에서 거주해도 좋다고 허락받았다. 샤넬은 방돔 광장이 내려다보이고 침실두 개가 딸린 158제곱미터짜리 스위트룸에서 계속 지낼 수 없었고, 그 대신 서로 붙어 있는 하녀 방 두 개, 227호와 228호를 사용

해야 했다. 샤넬이 새로 받은 방은 나치 장교의 개인 손님이 머무는 구역에서 캉봉 거리 쪽에 있었다. 샤넬은 나치가 제안한 조건을 순순히 받아들였지만, 미시아 세르는 샤넬이 너무 쉽게 양보하고[62] 변변찮은 방을 받아들였다고 나무랐다.

원래 리츠 호텔에서 장기 투숙했던 이들은 거의 모두 쫓겨났고, '외국인(이제는 프랑스인을 의미했다)'도 대체로 호텔에 입장할 수 없었다. 점령지의 총책임자[63]였던 헤르만 괴링Hermann Göring도 리츠 호텔에서 지냈다. 나치 독일의 군수장관을 지낸 알베르트 슈페어Albert Speer와 외무장관 요아힘 폰 리벤트로프Joachim von Ribbentrop, 내무장관 빌헬름 프리크Wilhelm Frick도 자주 호텔에 머물렀다. 샤넬을 제외하면, 나치 인사가 아닌데도 리츠 호텔에서 지내는 특권[64]을 누리는 이는 극소수였고 대개 독일 지지자였다. 그렇다면 샤넬은 어떻게 극도로 사치스러운 나치군 병영이나 다름없는 곳의 보초를 통과해서 살 곳을 확보할 수 있었을까? 틀림없이 샤넬이 독일과 비시 정부에 대 놓았던 연줄, 아마도 피에르 라발이 개입했을 것이다. 오랜 친구를 배려하는 일은 라발의 성격에 딱 어울리는 듯하다. 피에르 갈랑트가 전하는 이야기로는, 비시 정부의 부총리가 된 라발이 파리에서 열린 연회에서 세르주 리파르를 우연히 만나자 충고를 건넸다고 한다. "자네가 파리에서 어떤 영향력이라도 행사할 수 있는 한, 오베르뉴 사람, 특히 누구보다도 샤넬을 보호해 주게."[65]

샤넬은 더 작은 새 방으로 이사하면서 원래 사용하던 스위트룸에 여전히 남아 있는 가구를 거의 다 포기해야 했다. 샤넬은 별

다른 고민도 없이 가구를 버렸다. 그녀는 아무리 귀하거나 값비싸더라도 물건에 별로 집착하지 않았다. 샤넬은 클로드 들레에게 "재산은 쌓아 두는 게 아니에요.[66] 오히려 그 반대죠."라고 말했다. 하지만 딱 하나 중요한 예외가 있었다. 샤넬은 코로만델 병풍을 포기할 수가 없었다. 아펠-레스 페노사는 병풍의 터무니없는 가격을 알고 화가 나서 길길이 날뛰었지만, 샤넬은 금전적 가치 때문에 병풍을 귀하게 여겼던 것이 아니었다. 샤넬에게 꽃과 이국적 새가 그려진 코로만델 병풍은 보이 카펠과 연애하던 시절을 상기시키는 존재였다. 반짝반짝 광이 도는 커다란 목판 병풍은 펼쳐질 때마다 즉시 기억의 고치로 샤넬을 감싸 안았고 그 너머에 있는 모든 것을 가려 주었다(중국에서는 원래 황실 여인들의 거처 창문을 가리는 용도로 코로만델 병풍을 사용했다. 빛은 병풍을 통해 실내로 스며들 수 있지만, 외부인의 눈길은 병풍을 뚫고 지나갈 수 없기 때문이었다). 병풍만 있으면 어떤 새로운 장소든 오래전에 깊이 사랑했던 샤넬과 카펠이 함께 살았던 가브리엘 가 아파트를 복제한 공간으로 바뀌었다. 샤넬은 병풍을 접어서 길 건너 캉봉 거리 아틀리에 위에 있는 아파트의 작은 거실로 옮겼다(샤넬은 리츠 호텔에서 잤지만, 캉봉 거리 아파트에서 친구들을 만나고 식사했다). 유랑하며 행상했던 조상들처럼, 그리고 그녀 자신의 표현대로 "달팽이처럼"[67] 코코 샤넬도 본디 집을 등에 지고 다닐 수 있었다. 요컨대 그녀는 급격한 환경 변화에 재빨리 적응하는 법을 일찍이 깨우쳤었다. 전쟁 동안, 샤넬이 '집'이라는 개념과 맺은 이 유동적인 관계는 국가적·정치적 의미에서 '집' 개념, 즉 '조국' 개념에서도

나타났다. 그리고 샤넬의 '조국' 개념은 (완전히 이기주의적이지는 않더라도) 아주 변덕스러웠다. 다시 말해 그녀의 충성심은 오로지 개인의 편의만을 추구[68]하기 위한 도구였다.

샤넬은 오래전부터 프랑스 민족주의와 깊고 상징적인 관계를 맺었다. 그녀는 프랑스 스타일과 명품의 절정을 상징했고, 프랑스에서 가장 명망 높고 수익성 좋은 상업 제국 중 하나를 지배했다. 하지만 샤넬의 프랑스성은 언제나 사리 추구와 편의주의 경향, 즉 그녀가 국적을 가문의 혈통이나 고귀한 신분의 대체재로 여기고 찬미한다는 느낌을 내보였다. 독일이 조국을 장악하자, 샤넬의 애국심에 나 있던 균열이 모습을 드러내기 시작했다. 독일 점령기에 프랑스 국민은 엄청나게 많은 방법으로 나치에 부역했지만, 우리가 그들 대다수를 쉽사리 비난할 수는 없다. 하지만 우리는 샤넬의 부역이 자포자기와 혼란, 심지어 수동성에서 비롯한 평범한 부역이 아니었다는 사실을 안다. 반대로, 샤넬은 열렬한 나치 추종자인 것으로 드러났다. 그녀는 나치를 위해 "병풍을 펼쳤고", 제3 제국 첩보 기관의 급여 대상자 명단에 이름을 올렸다.

어쩌면 샤넬이 상대편을 위해 활동했던 경우가 이번이 처음은 아니었을 수도 있다. 파리 경찰청의 아카이브에는 "가브리엘 샤넬"이라고 이름표가 붙은 서류가 보관되어 있다. 이 두툼한 서류는 1923년부터 작성되기 시작했다. 그해, 경찰 당국은 드미트리 로마노프 대공과 연애하는 샤넬에게도 관심을 쏟았고, 유럽 전

역을 함께 여행하는 이 커플을 바짝 쫓아다녔다. 샤넬 감시 문서는 일부 내용에 사소한 오류가 포함되어 있기는 하지만(샤넬을 포함해서 사람 이름의 철자와 관련인의 국적 등), 전반적으로 믿을 만한 듯하다. 서류에 담긴 정보 일부는 다른 자료를 통해서도 알 수 있는 내용과 일치한다. 아래 문단에서 인용한 내용처럼 교차 검증이 불가능한 새로운 정보는 관련된 세부 사항이 정확하기 때문에 신뢰할 수 있다. '기밀'이라는 도장이 찍힌 1923년 6월 23일 자 기록은 사실상 샤넬이 **제1차** 세계 대전 동안 독일의 첩자 혹은 정보원으로 활동했을 현실적인 그리고 충격적인 가능성을 폭로한다.

전쟁부(중앙정보부의 참모본부 소속 제2국)가 우리 부서에 방금 막 전한 정보는 다음과 같다.
취리히의 반호프스트라세에 있는 미스 챠넨['Miss Tchannen'으로 표기되어 있다]의 의심스러운 활동에 관한 경고. 그녀는 한 달 동안 파리의 뫼리스 호텔['Hotel Meurisse'로 표기되어 있다]에서 자기가 러시아의 황위를 물려받을 사람이라고 주장하는 러시아 왕자와 함께 지내고 있었음.
이 둘의 여행 경비는 모두 미스 챠넨이 부담하는 것으로 보임. 다만 그녀가 취리히에 막대한 재산을 지니고 있는지는 알 수 없음. 이 여성의 출현이 독일의 관심을 끌었으며, 루체른 주재 독일 정보 당국이 그녀의 파리 활동을 아주 밀착해서 쫓고 있다는 사실은 확실함. 미스 챠넨의 움직임을 감시하고 그녀가 사용하는 자금의 출처를 조사하는 데 관심을 보이는 것 같음.
전쟁 동안 챠넨 자매는 독일의 첩보부를 위해서 일했음. 앞서 언급

한 챠넬과 동행을 더 엄중히 감시하고 그 결과를 공유해 주기를 정
중히 요청함.

이 문건을 작성한 기관[69]인 중앙정보부(프랑스에서는 'Section
de centralisation du renseignement'나 약칭 'SCR'로 알려져 있다)는 제
1차 세계 대전이 발발하자 설립된 방첩 활동 조직이었다. 샤넬
은 1920년대에 단 한 번도 취리히에 거주하지 않은 것 같지만, 사
실 그녀는 정말로 취리히에, 더 정확히는 반호프스트라세 39번
지에 부티크를 열었다. 이곳에는 아직도 샤넬 부티크가 서 있다.
게다가 위 보고서가 가리키는 대로 샤넬과 드미트리 로마노프는
이 시기에 진짜로 파리의 우아한 호텔인 오텔 르 뫼리스의 인접
한 스위트룸에서 지냈고, 숙박비는 모두 샤넬이 댔다. 또 우리는
드미트리 대공이 1920년대 초에 히틀러를 포함해서 독일국가사
회주의당의 당원들과 협력했다는 사실을 알고 있다. 나치 역시
러시아의 볼셰비키 혁명을 무너뜨리는 데 관심이 있었기 때문에
드미트리는 나치에 호감을 느꼈다. 더구나 샤넬이 이 시기에 사
용한 여권은 그녀가 취리히와 베를린에 갔었다는 사실을 증명한
다. 필시 드미트리와 함께 갔을 것이다. 위 문서에 담긴 다른 정
보가 모두 정확하므로, "챠넬" 자매가 독일의 전시 작전에 참여
했다는 고발도 신뢰할 수 있다(다만 문서에서 언급한 '자매'는 샤넬
의 고모인 아드리엔일 수도 있다).

제1차 세계 대전 동안 샤넬은 대체로 도빌과 비아리츠, 파리를
오가며 지냈고 보통은 보이 카펠과 함께 있었다. 카펠은 샤넬에

게 어떠한 반역 행위도 절대로 사주하거나 권장하지 않았을 것이다. 하지만 카펠도 샤넬 곁을 항상 지키지는 않았고, 그 자신의 사업 이익을 좇고 다른 연애 사업을 벌이느라 샤넬을 오랜 시간 버려두었다. 우리로서는 샤넬이 왜 디자이너 경력 초기에 독일을 위해 일했는지 알 수 없다. 카펠이 바람피운 일에 대한 복수로 그의 외교전을 은밀히 망치려고 했던 것일까? 확실한 것은 제1차 세계 대전 당시 삼십 대에 접어든 샤넬이 프랑스 사회의 상류층에 침투하려던 외세가 관심을 둘 만큼 영향력 있는 존재였다는 사실이다. 그리고 그녀는 운명이 어떤 기회를 가져다주든, 그 기회를 이기적으로 이용한 이력이 길었다.

20여 년이 지난 후, 운명은 샤넬에게 다시 한 번 더 간첩 활동을 시도할 기회를 주었다. 이번에는 관련된 기록 증거가 반박할 수 없을 만큼 너무도 강력하다. 샤넬의 인생을 뒤흔든 정치 사건은 거의 항상 연인을 통해 그녀의 인생에 스며들었다. 이번에는 나치 장교 한스 귄터 폰 딘클라그, 별칭 '스파츠'였다.

이혼남 딘클라그는 키가 크고 건장하고 잘생겼다. 샤넬은 그가 프로 테니스 선수였다고 했고, 다른 사람들은 폴로 선수라고 말했다. 1940년, 그는 44세로 샤넬보다 13살 더 어렸다(아마 그는 샤넬의 조작된 여권과 젊어 보이는 외모 때문에 샤넬이 실제 나이보다 10살 더 젊다고 믿었을 것이다).

독일 귀족 가문 출신의 아버지와 영국인 어머니 사이에서 태어난 딘클라그는 정중하고 우아했다. 또 그는 언어에 능통해서 독

일어와 프랑스어, 스페인어, 영어를 유창하게 말했다. 하지만 그는 바람기가 있었다. 보아하니 여자들은 그의 유혹을 이기지 못한 것 같고, 그가 지나간 자리에는 실연당해 비탄에 잠긴 여성들이 줄을 이었다(그가 특히 침실에서 능숙했다고 암시하는 이야기도 여럿 있다). 샤를-루의 말로는 '스파츠(참새)'라는 특이한 별명은 극도로 우아한 몸가짐 덕분에 생겼다고 한다. 그는 새처럼 가볍고 부드럽게[70] 움직였다. 샤넬은 딘클라그와 관련해 조사를 받았을 때 대개 두 가지 대답으로 일관했다. "그는 독일인이 아니에요. 그의 어머니가 영국분이셨어요." 혹은 "제 나이대 여자가 운이 좋아서 연인을 만나게 되면, 여권 좀 보여 달라고 요구할 수가 없어요!"

샤넬의 공식 전기와 라 메종 샤넬은 마드무아젤이 그저 멋지고 젊은 남성과 어울리는 일을 즐겼을 뿐이며, 그 남성의 직업은 전혀 몰랐다고 거듭 이야기한다. 샤넬과 딘클라그가 전쟁이 터지기 20년 전 잉글랜드에서 처음 만났다고 주장하는 사람도 가브리엘 팔라스-라브뤼니를 비롯해 여러 명 있다. 가능한 이야기다. 하지만 딘클라그가 파리의 사교계 상류층이 모이는 살롱에 자주 드나들었으므로 둘은 파리에서 만났다는 설명 역시 똑같이 그럴듯하다. 딘클라그가 1930년대 전반기에 프랑스 남부에서 살았으니 둘은 프랑스 남부에서 만났으리라는 주장 역시 마찬가지다. 그는 단순히 테니스를 치러 리비에라에 간 것은 아니었다.

딘클라그는 독일의 근위 기병사단 중위로 군 경력을 시작했고, 제1차 세계 대전 동안 귀족 출신 전우와 함께 러시아 전선에서 싸

웠다. 나중에 그는 참전 경험이 있는 퇴역 장교로 구성된 준군사 조직인 자유군단Freikorps에 들어갔다. 게슈타포 국장과 SS 보안방 첩부의 수장을 지낸 라인하르트 하이드리히Reinhard Heydrich와 SS 최고 사령관이었던 하인리히 힘러Heinrich Himmler 등 나치 SA와 SS 의 지도자 중 많은 수가 이 자유군단 출신이었다. 주로 극우 반공 주의자로 구성된 자유군단은 1919년에 독일에서 가장 유명한 반전 운동가이자 마르크스주의 사상가, 독일 공산당의 지도자인 로자 룩셈부르크Rosa Luxemburg를 살해했다. 일부 자료는 딘클라그가 이 암살에 가담했다고[71] 암시한다. 다른 증거는 그가 1934년에 유고슬라비아 국왕 알렉산다르 1세Alexander I of Yugoslavia[72]와 프랑스 외무장관 장 루이 바르투Jean Louis Barthou 암살 사건에도 개입했을 것이라고 시사한다.

딘클라그는 독일 정보기관의 8680F 요원이 되어 오랫동안 프랑스에서 활동하며 경력을 쌓았다(튀니지에서 작전을 수행하기도 했다). 1930년대 초, 딘클라그와 유대인 피가 섞인 아내 막시밀리안느 폰 딘클라그 남작 부인Baroness Maximiliane von Dincklage(결혼 전 성은 폰 쇼네베크Von Schoenebeck이며 '카시Catsy'라는 별명으로도 불렸다)은 주로 프랑스 코트다쥐르의 사나리-쉬르-메르에서 살았다. 이곳에는 추방당한 독일인이 상당히 많이 있었다. 딘클라그 부부는 독일의 부유한 와인 무역상으로 행세하면서 인접한 툴롱의 해군 기지에 있는 프랑스 해군 정보기관에 침투할 첩보원 네트워크를 조직했다. 인기 있고 매력적인 딘클라그 부부는 사교계 사람들과 교제하면서 독일의 스파이로 활동할 프랑스인을 모집했다.

1935년, 독일은 유대인의 독일 국적을 박탈하고 '독일인(즉, 아리아인)'과 유대인의 결혼을 금지하는 악명 높은 뉘른베르크 법을 통과시켰다. 딘클라그는 이 법률이 제정되기 겨우 세 달 전에 15년간 이어온 결혼 생활을 끝내고 이혼했다. 막시밀리안느 폰 딘클라그는 굉장히 부유한 귀족 집안에서 태어났지만, 이제 바람직하지 못한 인종이라는 딱지가 붙었고 따라서 남편의 경력을 심각하게 위협했다. '참새'는 뉘른베르크 법이 발효되기 직전 순간까지 기다렸다가 아슬아슬하게 때를 맞추어 가볍게 날아올랐다. 스파츠와 카시는 이혼하고도 다정한 관계를 유지했다.

딘클라그가 이혼한 직후, 프랑스 당국은 그의 신분이 게슈타포 요원이라는 사실을 폭로했고 1935년 9월 4일에는 주간지『르 방데미에르Le Vendémiaire』가 그에 관한 풍문이 많이 섞여 있는 기사를 발표했다. 딘클라그는 정체가 탄로 나자 스위스로 도피해서 잠적했다. 남편보다 운이 없었던 막시밀리안 폰 딘클라그는 곧 외국 간첩 명목으로 체포되었고 프랑스의 정치범 수용소에 구금되었다. 1939년 11월, 스위스 경찰이 베른에서 딘클라그를 체포했고 스위스를 떠나라고 요구했다. 그는 스위스 경찰의 요구를 따랐다. 그는 감옥을 피했지만, 언론 보도를 피할 수는 없었다. 바로 같은 해인 1939년, 우파 언론인 폴 알라르Paul Allard가『히틀러가 프랑스를 염탐할 때Quand Hitler espionne la France』를 출간했다. 출간 후 당장 세간의 이목을 끌었던 이 책에서 알라르는 딘클라그가 제3제국의 요원이라고 언급했다.[73]

어떻게 했는지 알 수 없지만, 알라르는 딘클라그가 베를린에 있

는 상관들과 주고받은 서신이 포함된 독일의 기밀문서를 손에 넣었다. 알라르의 책에 인용된 딘클라그의 보고서는 대체로 '프랑스인의 취향'과 '특성'에 호소해서 관심을 끄는 것을 다룬다. 알라르는 딘클라그가 통찰력 있으며 사람을 훌륭하게 판단한다고 생각했다. 그리고 딘클라그의 보고서는 "심리 작전의 모범74, (⋯) 걸작"이라고 여겼다. 그가 광범위하게 인용한 딘클라그의 보고서는 현장에서 활동하는 요원이 프랑스 국민의 마음을 얻을 가장 좋은 방법에 관해 조언한 내용을 보여 준다.

저는 수많은 프랑스 사교계 친구들 사이에서 동조자 집단을 형성할 수 있었습니다. 계속 늘어나는 이들 덕분에 전력을 다해 제가 맡은 임무를 수행할 수 있으리라고 믿습니다. (⋯) 우리의 영향력은 서서히 퍼질 것이고, 즉각적인 결과를⋯⋯ 볼 수는 없을 것입니다. 프랑스의 주요 신문에 SS의 '부르주아 생활'에 관한 기사를 내 주시길 부탁드립니다. [나치 장교들이] 장을 보고 쇼핑하는 모습 등을 보여 주는 사진도 포함되어 있으면 좋을 듯합니다. 그러면 SA[장교]가 야만인이 아니라 시민이라는 사실을 보여 줄 수 있을 것입니다.75

놀랄 것도 없이, 여성을 유혹하는 능력이 대단하기로 유명한 딘클라그는 프랑스 여성의 마음을 사로잡을 최고의 방법도 고안했다. "독일 여성(⋯)에 관한 기사를 다시 한 번 요청합니다. 기사는 프랑스 여성을 겨냥해서 프랑스어를 사용해서 (⋯) 이해하기 쉬운 문체로 써야 합니다. (⋯) 아마 프랑스 주부들은 기사를 읽고

유대인이 어떻게 프랑스를 타락시켰는지 '증명'하는 전시회의 포스터.
'유대인과 프랑스'[76]라고 적혀 있다.

독일에 있는 자매들에게 관심을 보일 것입니다."

그러므로 1940년쯤이면 시사 문제에 신경 쓰는 프랑스 국민 대다수는 프랑스 사교계 인사들과 널리 친분을 맺었던 독일 스파이 한스 폰 딘클라그에 관해 무슨 이야기라도 들어 보았을 것이다. 그리고 이런 프랑스 국민 중에는 아주 박식한 데다 사교계 인맥도 넓은 코코 샤넬도 틀림없이 포함되어 있었을 것이다.

딘클라그가 표면상으로는 전시 직물 생산 담당관이 되어 파리로 돌아왔을 때 그가 간첩이었다는 사실은 전혀 문제가 되지 않았다. 이제 파리는 딘클라그의 것, 딘클라그 조국의 것이었다. 리츠 호텔뿐만 아니라 파리에 있는 거의 모든 주요 공공 건축물에 스와스티카 깃발이 자랑스럽게 걸렸다. 에펠탑과 가르니에 오페라 하우스에도, 미시아와 호세-마리아 세르가 여전히 살고 있던 리볼리 거리를 따라 이어지는 건물의 석조 아치에도 스와스티카가 걸렸다.

1942년 6월, 독일 장교가 청년에게 다가가서 물었다. "실례합니다만, 에투알 광장●은 어디에 있습니까?" 그러자 청년은 그의 재킷 왼쪽 라펠을 가리켰다.[77] — 파트릭 모디아노Patrick Modiano, 『에투알 광장 La Place de l'étoile』

1940년 9월, 소위 유대인 법이 발효되어서 유대인은 공직에 오

● 유명한 파리 개선문이 있는 광장으로, 1970년 샤를 드골Charles de Gaulle이 사망한 후 그를 기려 샤를 드골 광장으로 이름이 바뀌었다.

르거나[78] 다른 영향력 있는 직업을 가질 수 없었고 심지어 공중전화도 사용할 수 없었다. 유대인이 운영하던 기업 수천 곳이 몰수당했고 유대인이 소유했던 예술품과 부동산은 압류 당했다. 그리고 결국 프랑스 내 유대인 인구의 거의 절반[79]이 나치 죽음의 수용소로 추방되었다.

1942년 3월, 제3 제국은 프랑스에 거주하는 유대인에게 (8만 명이 넘는 파리 시민을 포함해서) 모두 경찰에 등록하고 겉옷에 유대인이라는 글자가 새겨진 황금색 다윗의 별[80]을 달아서 공개적으로 신분을 밝히라고 명령했다. '유대인 배지'로도 알려진 이 별 표식은 종교에 관한 진실이 아니라 추정상의 '민족'에 관한 진실을 표시했다. 예를 들어서, 콕토와 피카소의 막역한 친구[81]인 막스 자코브는 유대인 혈통이었지만 가톨릭으로 개종하고 살아온 세월이 30년이 넘었다. 하지만 그도 유대인 배지를 달아야 했다.

기이하게도, 유대인 배지와 나치 스와스티카는 공통점이 많았다. 더 정확히 말하자면 둘은 서로를 거꾸로 비추는 거울상과 같았다. 유대인 배지와 나치 스와스티카 모두 즉시 정치적 정체성을 만들어 내는 그래픽 기호였다. 하나는 바람직하지 않은 정체성을, 다른 하나는 우월성을 나타냈다. 프랑스의 역사학자 레지 메랑Régis Meyran은 나치의 "완전한 신원 식별에 대한 판타지"에 관해 저술한 바 있다. 나치는 각 개인을 거대하고 단순한 여러 범주[82]로 분류할 수 있다고 믿었고, 이 범주는 어떠한 잔혹 행위라도 정당화할 수 있는 근거였다. '완전한 신원 식별'이라는 개념은 패션과 패션 마케팅의 세계 (나치가 특별히 뛰어났던 분야) 덕분에 탄생할

1942년, 유대인을 상징하는 별 표식을 달고 있는 파리 여성 두 명

수 있었다. 나치는 사물과 개념, 인간의 겉모습을 장식하고 명칭을 만들어 분류하는 방법을, 냉혹할 정도로 분명하게 세상을 신성한 내부와 그렇지 못한 외부로 분할하는 방법을 알고 있었다.

샤넬은 언제나 신성한 내부, 적절한 연줄, 최고 권력으로 향하는 길을 갈망했다. 그리고 그녀는 다른 사람도 자기와 똑같은 것을 갈구하도록 움직이는 방법을 빈틈없이 이해했다. 심지어 나치 군인들도 샤넬의 이중 C 로고가 지닌 마력에 쉽게 휘둘렸다. 독일군은 아내와 연인에게 선물할 향수를 사려고 매일 캉봉 거리에 있는 샤넬 부티크 앞에 줄을 섰다.[83] 그들은 적어도 샤넬 향수만큼 샤넬 로고가 찍힌 향수병에도 마음을 빼앗겼다. 향수 재고가 다 떨어지자, 군인들은 부티크 선반에 놓인 텅 빈 전시용 병까지 훔쳐 갔다. 그들의 군복에는 스와스티카[84]가 자랑스럽게 새겨져 있었을 것이다. 하지만 스와스티카는 독일군이 다른 신비로운 상징, 샤넬의 이중 C 로고가 찍힌 무언가를 (무엇이라도) 얻으려고 애쓰는 것을 막지 못했다.

샤넬은 부티크 바로 건너편에 있는 리츠 호텔의 새 객실에 안락하게 자리 잡았다. 스와스티카로 장식된 호텔에서 산다는 것은 샤넬이 이번에도 가장 깊숙한 곳에 있는 성소에, 권력으로 이어지는 새로운 길에 들어섰다는 뜻이었다. 나치 군인들이 간절하게 샤넬의 로고를 찾아다닐 때, 샤넬도 스와스티카 깃발로 온몸을 휘두르는 데 똑같은 열정을 보였다.

샤넬의 제3 제국 협력에 관한 이야기는 복잡하고 불투명하며, 샤넬은 사실상 이 문제에 관해 단 한 마디도 입에 올리지 않았다.

그녀는 게슈타포 병영이나 마찬가지인 곳에서 살았지만, 훗날 호텔에서 독일인은 한 번도[85] 보지 못했다고 주장했다. 하지만 샤넬이 제3 제국에 놀라울 정도로 광범위하게 연줄을 대고 있었다는 사실을 입증하는 기록이 존재하며, 호텔에서 그녀를 만났던 사람들은 (지금까지도 입을 다물고 있는 이들을 포함해서) 샤넬이 나치의 여러 정책을 적극적으로 지원했다는 사실을 뒷받침한다.

샤넬과 딘클라그의 연애가 어떻게 시작됐는지는 알 수 없다. 샤넬이 독일 포로수용소에 억류된 조카를 구해 내려고 노력하다가 먼저 딘클라그에게 접근했을 수도 있다. 혹은 샤넬이 다른 사람에게 (아마 피에르 라발에게) 딘클라그를 소개받았을 수도 있다. 어느 경우든, 샤넬과 딘클라그는 만나자마자 곧 사랑에 빠졌다. 둘의 지인들이 보기에 딘클라그는 여가만 생기면 항상 리츠 호텔에 있는 샤넬의 객실이나 길 건너 캉봉 스튜디오 위의 작은 아파트에서 지내는 것 같았다.

샤넬과 딘클라그는 연애 사실을 숨기려고 애썼다. 그들은 주로 비공개 디너 파티에서만 어울렸고, 공공장소 특히 고급스러운 술집을 피했다. 그들은 대체로 집에만 머물렀다. 샤넬은 캉봉 스튜디오 위의 아파트에 들여놓았던 작은 피아노를 치며 오래전에 배웠던 경쾌한 노래를 다시 연습했다. 딘클라그는 샤넬이 높고 날카로운 목소리로 부르는 노래를 듣곤 했다. 그는 절대로 제복을 입지 않았고 오로지 우아한 사복만 입었으며, 사람들 앞에서는 샤넬과 영어로 대화했다. 이 커플과 어울렸던 무리에는 미시아와 호세-마리아 세르 부부(당시 호세-마리아 세르는 히틀러 정권의 스

페인 대사 에버하르트 폰 슈토러Eberhard von Stohrer의 아내 마리-우르젤 슈토러Marie-Ursel Stohrer와 바람을 피우고 있었다), 장 콕토, 세르주 리파르, 폴 모랑(비시 정권의 대사로 임명됐다), 모리스 사쉬(유대인 신분을 숨기고 위장 게슈타포 요원으로 활동했다)도 있었다. 이들은 비시 정부를 대표해 점령당한 파리 대사로 파견된 페르낭 드 브리농 Fernand de Brinon의 집에서 자주 만찬을 즐겼다(브리농은 프랑스의 나치 협력을 설계한 이들 중 하나로 꼽힌다). 독일에서 파견한 주불 대사 오토 아베츠Otto Abetz와 그의 프랑스인 아내 수잔Suzanne Abetz(결혼 전 성은 드 브뤼케de Bruyker), 1930년대 후반 가장무도회에 18세기 프랑스의 궁정 인사처럼 변장하고 나타났던 수많은 프랑스 귀족도 이 식사 모임에 자주 참석했다. 독일의 파리 점령은 그들이 간절히 바랐던 민주정 이전 시대를 현실에서 재현하는 것처럼 보였다. 밖에서는 재앙이 벌어지고 있었지만,[86] 이 완고하고 보수적인 귀족들은 영화로웠던 과거의 왕족처럼 터무니없는 특권을 누릴 수 있었다.

사업을 접은 샤넬은 이 사교 행사를 제외하면 할 일이 거의 없었다. 하지만 1941년 늦여름쯤 샤넬은 새로운 즐길 거리를 발견했다. 할 본을 비롯한 다른 전기 작가들은 샤넬이 앙드레 팔라스가 풀려나는 대신 독일을 위해 첩보 활동에 나선다는 거래를 받아들였을 것이라고 주장했다. 아마도 조카의 석방이라는 명분은 샤넬을 움직인 최초의 자극제였을 것이다. 하지만 샤넬은 가족을 구한다는 임무를 넘어서까지 나치를 위해 노력했다. 나치가 내세운 대의명분을 믿었기 때문일 것이다.

샤넬은 작전 수행에 나서기 전에 베를린 상부의 승인을 받아야 했다. 딘클라그가 샤넬과 제3 제국 정보부 사이에서 최초 중개인 역할을 맡았다. 1941년 초, 딘클라그는 이미 게슈타포 요원이 된 프랑스 귀족 한 명과 함께 베를린으로 갔다. 그 귀족은 루이 드 보플렁 남작Baron Louis de Vaufreland(가명 '피스카터리Piscatory'로도 알려져 있다)으로, 파리에서 활동하던 다른 독일 첩보원 헤르만 니부어 Hermann Niebuhr에게 포섭되었다. 베를린에서 딘클라그는 히틀러와 괴벨스를 직접 만났다(이는 그가 떠오르는 스타였다는 사실을 증명한다). 그들 사이에서 무슨 말이 오갔든지 간에, 샤넬이 맡을 역할에 관한 이야기가 분명히 의제에 올랐다는 사실은 알 수 있다. 딘클라그가 파리로 돌아와서 보플렁 남작과 샤넬의 만남을 주선했기 때문이다.

보플렁은 샤넬이 자기에게 협조한다면 자기가 무엇을 해 줄 수 있는지 설명했다. 그는 앙드레 팔라스를 포로수용소에서 빼낼 수 있었고, 아마 샤넬이 유대인인 베르트하이머 형제에게서 향수 사업 통제권을 뺏도록 도울 수도 있었을 것이다. 샤넬이 그다음에 보플렁의 상관인 헤르만 니부어를 만났다는 사실로 미루어 보아, 샤넬이 보플렁의 이야기에 지대한 관심을 보인 것이 틀림없다. 니부어도 앙드레 팔라스가 석방될 수 있다는 말이 사실이라고 확인해 주었다. 샤넬이 해야 할 임무는 마드리드로 가서 독일에 매우 유익한 정보를 입수하는 일이 전부였다. 나치에서 공식적으로 요원 번호 F7124와 (친독 성향의 영국 왕족[87] 중 샤넬과 가장 가까웠던 웨스트민스터 공작에게 경의를 표하는) 암호명 웨스트민스터를

부여받은 샤넬은 준비를 마쳤다.

　프랑스 경찰의 샤넬 감시 기록에는 '니부어'라는 이름이 몇 차례 등장한다('니부르크Nieuburg'나 '노이바우어Neubauer'로 적힌 경우도 있다). 5,455 RG 16,640번 서류에는 독일 국방군의 방첩국 압베르Abwehr에서 입수한 정보가 실려 있다. 이 문서는 샤넬과 루이드 보플링 남작의 1941년 늦여름 마드리드 여행을 상세하게 설명한다. 8월 5일, 샤넬과 보플링은 야간 기차를 타고 국경을 건너서 마드리드로 갔다. 샤넬과 보플링이 안전하고 편안하게 국경을 지날 수 있도록 파리 주재 압베르 관료들이 미리 전보를 보내 둔 덕분에 둘은 아무 문제 없이 검문소를 통과했다. 샤넬은 호텔 리츠 마드리드의 호화로운 스위트룸에 짐을 풀었다(보블링은 다른 곳에 묵었다). 아마 그녀는 자기가 제3 제국의 비용으로 프랑코 치하의 스페인을 방문해서 5성급 호텔에 묵는 모습을 보면 아펠-레스 페노사가 어떻게 생각했을지 따위는 잠시도 고민하지 않았을 것이다(전쟁을 피해 툴루즈에서 지냈던 페노사는 동료 예술가 대다수와 달리 독일 점령기 동안 프랑스에서 열리는 전시회에 절대로 참가하지 않았다).

　샤넬이 첫 스페인 파견 동안 어떤 일을 했는지 알려 주는 기록은 남아 있지 않다. 그녀가 영국 외교관의 집에서 열린 사교 모임에 방문했다는 정보를 제외하면 그해 여름 마드리드에서 무엇을 했는지 알 수 있는 문서는 거의 없다(그녀는 이 모임에서 절친한 윈스턴 처칠과 웨스트민스터 공작에 관해 확실히 언급했다). 하지만 샤넬은 분명히 임무를 완수한 듯하다. 1941년이 저물어 갈 무렵, 여

전히 결핵을 앓는 앙드레 팔라스가 프랑스로 돌아왔기 때문이다. "그 기쁨은 이루 다 말할 수가 없었어요."[88] 샤넬이 맬컴 머거리지에게 조카가 석방되어 돌아왔을 때 느낀 심경을 말했다. "파리 전역의 종이 모두 한꺼번에 제 안에서 크게 울리는 것 같았죠."

하지만 그 기쁨은 그리 크지 않았다. 전 세계가 전쟁의 고통에 시달렸고, 질병과 죽음은 샤넬의 가장 가까운 사람들을 쫓아다니며 괴롭히는 듯했다. 이제 70세가 된 미시아 세르는 쇠약해지고 시력도 거의 잃었다. 앙드레 팔라스는 집으로 돌아왔지만, 4년을 포로수용소에서 보낸 탓에 건강이 심각하게 나빠져 있었다. 그는 파리에서 지내며 오랫동안 결핵을 치료했고, 비용은 모두 샤넬이 댔다(그는 천천히 회복했지만, 결국 병을 완전히 떨치지 못했고 다시는 전일제로 일하지 못했다). 1941년 겨울에는 드미트리 로마노프 대공이 결핵에 걸렸고, 스위스에서 폐 수술을 두 차례 받았다. 샤넬이 한때 지중해로 밀회 여행을 함께 떠났던 젊고 잘생긴 귀족 역시 앙드레 팔라스를 짓밟아 놓은 병에 굴복했다.

주변 사람들의 생명이 점점 꺼져 가는 데다 또다시 전쟁을 겪어야 하는 상황을 마주한 샤넬은 분명히 자신의 유명한 지배력도 사라지고 있다고 느꼈을 것이다. 그녀는 역경이 찾아올 때마다 일에 더 깊이 몰두해서 이겨냈었다. 하지만 1941년에는 그녀가 아는 '일'이 철저하게 달라져 있었다. (표면상 영원히) 쿠튀르 디자이너를 그만둔 샤넬은 수익성 좋은 파르팡 샤넬과 맺은 이해관계와 새로운 나치 협력 행위를 제외하면 직업 활동이 없었다. 어쩌면 바로 이 때문에 파르팡 샤넬 사업과 나치 협력 활동이 하나

로 합쳐져 샤넬의 다음 프로젝트가 되었을 것이다. 샤넬은 '아리
아화Aryanization' 혹은 '유대인' 법을 이용해서 베르트하이머 형제
로부터 향수 사업 경영권을 빼앗으려고 했다.

샤넬은 베르트하이머 형제 덕분에 부유해졌지만, 그들에게 이
용당하는 것을 오래전부터 불쾌하게 여겼다. 샤넬은 1924년에
파르팡 샤넬의 경영권을 베르트하이머 형제에게 넘기고 수익의
10퍼센트를 받는다는 계약서에 서명하며 동업을 시작했다. 파
르팡 샤넬에서 가장 먼저 데뷔한 스타 샤넬 No. 5는 세월이 흐르
며 세상에서 가장 많이 팔린 향수가 되었다(나중에 샤넬 No. 22와
가르데니아Gardenia, 브와 데 질Bois des Iles, 퀴르 드 루시도 파르팡 샤넬
의 향수 대열에 합류했다). 샤넬 향수의 브랜드 가치는 급등했지만,
샤넬이 받는 판매 수익의 비율은 변하지 않았다. 리츠 호텔이라
는 보호막 안에 안전하게 자리 잡은 샤넬에게 이 상황은 해결해
야 할 전시 잔혹 행위 중 하나로 보였다.

베르트하이머 가족은 부유한 유대인 가족 대다수와 마찬가지
로 독일군이 파리에 입성하기 전에 피신했다. 베르트하이머 형제
는 뉴욕으로 이주해서 독자적인 자회사 샤넬 주식회사Chanel Inc.
를 설립했다. 그들은 허드슨강 건너 뉴저지의 호보켄에 향수 공
장을 세워서 샤넬 No. 5 생산을 재개했고 미국에서 판매했다. 또
미군 부대 내 PX를 통해 유럽에도 향수를 공급했다. 이 신생 기
업은 막대한 수익을 벌어들였지만, 샤넬은 판매 수익에 대한 법
적 권리가 없었다. 게다가 베르트하이머 형제가 미국에서는 샤
넬 No. 5 생산에 꼭 필요한 꽃 에센스를 조달하지 못하리라고 생

각했던 샤넬은 그들이 새로 만든 라이벌 No. 5가 대체 원료로 만들어졌거나 질 낮은 가짜일까 봐 염려했다. 샤넬은 베르트하이머 형제가 신성한 샤넬 No. 5 제조 공식을 존중하지 않는다고 생각하자, 또는 그들이 샤넬의 이름을 걸고 조악한 향수를 만든다는 의심이 들자 훨씬 더 화가 났다. 그녀는 복수를 원했다.

샤넬은 베르트하이머 형제 문제를 처리해 줄 수 있다고 말했던 보플렁에게 도움을 청했다. 보플렁은 파리에서 아리아화 법률에 따라 유대인 재산 몰수를 주도했던 쿠르트 블랑크Kurt Blanke 박사를 소개했다. 하지만 베르트하이머 형제의 선견지명과 경영 감각은 제3 제국의 결정보다 훨씬 더 대단했다.

베르트하이머 형제는 히틀러가 유럽의 유대인에게 위험하다는 사실을 오래전에 예견했고, 그들의 재산을 지키기 위해 미리 조치했다. 1939년 말, 베르트하이머 형제는 미국으로 도피하기 직전에 유대인이 아니었던 프랑스인 펠릭스 아미오Félix Amiot와 거래했다. 아미오는 폭격기를 생산해서 프랑스에 공급하던 항공 엔지니어였다. 그는 베르트하이머 형제에게서 보수로 5천만 프랑을 받았다. 그리고 얼마 후, 아미오가 파르팡 샤넬의 경영권을 장악한 것처럼 보였다. 이 계약 덕분에 파르팡 샤넬은 제2차 세계대전 동안 아리아인의 손에 남아 있었고, 베르트하이머 형제는 샤넬이 꾸민 바로 그 음모에 넘어가지 않을 수 있었다.

샤넬은 펠릭스 아미오가 아니라 베르트하이머 형제가 여전히 파르팡 샤넬의 소유주라고 주장하며 베르트하이머 형제와 싸우려고 했다(소유주가 베르트하이머 형제라면 나치가 기업을 몰수할 수

있었기 때문이다). 샤넬은 나치에 줄을 댔으니 자기가 승리할 것이라고 확신했다. 파트릭 뷔송이 썼듯이, "점령군의 재량에 좌우되는[89] 프랑스에서, 마드무아젤이 이 불공평한 전쟁에서 패배하는 일은 불가능해 보였다." 하지만 이 전쟁에서 베르트하이머 형제는 전혀 약자가 아니었다. 제2차 세계 대전 동안 일어난 모든 문제가 다 그랬듯이, 서로 다른 파벌 사이에 놓인 전선은 흐릿했고 베르트하이머 형제도 그들 나름대로 나치에 줄을 대고 있었다. 베르트하이머 형제가 독일 고위 관료에게 뇌물을 바치고 미리 주식 명의를 변경해 둔 덕분에 법률상으로는 이제 펠릭스 아미오가 파르팡 샤넬의 합법적인 소유주였다. 나치는 정말로 파르팡 샤넬을 몰수할 수 없었다. 훗날 베르트하이머 형제의 변호인단 중 한 명이 말했듯, "전쟁이 끝날 때까지 마드무아젤 샤넬은 그 사안에 더는 발언할 권리가 없었다." 베르트하이머 형제는 한술 더 떠서 로베르 드 넥송 남작Baron Robert de Nexon과 다른 유명한 기독교도 몇 명[90]을 허수아비 이사회로 임명해 놓았다.

로베르 드 넥송의 이사 지명은 전쟁의 승패를 좌우할 결정적인 한 방이었다. 로베르 드 넥송은 샤넬의 인척(아드리엔 고모의 남편인 모리스 드 넥송의 사촌)이었을 뿐만 아니라, 에티엔 발장의 아주 오랜 친구이기도 했다. 샤넬 역시 발장의 정부였던 먼 옛날부터[91] 그와 알고 지냈다.

유대인 베르트하이머 형제가 어떻게 나치에 줄을 대고 뇌물을 바치는 속임수를 쓸 수 있었을까? 바로 펠릭스 아미오가 해답이었다. 아미오는 제2차 세계 대전 동안 프랑스뿐만 아니라 독일에

도 똑같이 비행기와 무기를 공급했다. 간단히 말해서, 베르트하이머 형제는 프랑스의 나치 부역자를 매수해서 나치**로부터** 회사를 지켰다. 아미오는 독일 공군Luftwaffe 총사령관 헤르만 괴링과 긴밀하게 협력했다. 이 전쟁의 혼탁한 정치, 매국과 애국 사이의 모호한 경계, 그리고 가장 놀랍게도 나치라는 기계를 (가끔) 고장 낼 수 있는 돈의 힘[92]을 이보다 더 잘 보여 주는 예시는 없을 것이다.

베르트하이머 형제가 새로 설립한 샤넬 주식회사는 미국에서 번창했고, 샤넬 No. 5 판매가 수익의 주요 원천이었다. 샤넬의 추측과 달리, 새로운 샤넬 No. 5는 여전히 프랑스산 최고급 꽃 에센스와 지극히 중요한 합성 알데하이드로[93] 제조되었다. 베르트하이머 형제는 산업 스파이를 프랑스의 그라스로 보내서 샤넬 No. 5를 만드는 데 필요한 재스민과 일랑일랑 등을 확보했다.[94] 그들은 기업 경영과 배후 술책에 깜짝 놀랄 만큼 뛰어나다는 사실을 또 한 번 입증했다. 대담한 베르트하이머 형제는 프랑스에서 성공적으로 탈출해 목숨도 재산도 안전하게 지켰을 뿐만 아니라, 미국에서 새로운, 훨씬 더 수익성이 좋은 회사를 설립했다.

샤넬 주식회사의 뉴욕 지사가 성장하자, 샤넬의 이름을 건 향수를 판매한 수익에서 샤넬이 받을 몫이 줄어들었다. 베르트하이머 형제는 미국에서 벌어들인 수익의 10퍼센트를 파르팡 샤넬에 지급해야 했다. 그리고 **이 10퍼센트**의 10퍼센트, 즉 미국 판매 수익 중 겨우 1퍼센트만 샤넬에게 돌아갔다.

샤넬은 나치의 극악무도한 아리아화 법을 다름 아닌 동업자에게 적용하려 했다는 사실을 절대로 인정하지 않았다. 유대인 형

제가 재정 문제에서 샤넬보다 한 수 앞서자, 오히려 유대인이 탐욕스럽다는 샤넬의 믿음만 한층 더 확고해졌다.

자크 샤조는 회고록에서 샤넬이 디너 파티에서 어느 여성에게 말을 걸며 유대인에 대한 반감을 노골적으로 드러냈던 일화를 이야기했다.

[샤넬이 말했다.] "왜 유대인이 음악보다 그림을 훨씬 더 많이 좋아하고 훨씬 더 잘 이해하는지 아세요?" 그 여성은 깜짝 놀랐지만 아무 내색하지 않았고, 좌중에 침묵이 가라앉았다. 샤넬은 극적인 효과를 주었을 것이라고 확신하고 본론을 꺼냈다. "그림이 더 잘 팔리니까요." 그녀는 비슷한 이야기를 계속 이어갔다. "그들을 세 유형으로 나눌 수 있다는 사실을 잊지 말아요. 첫 번째는 유대인이에요. 이들은 제가 사랑하는 친구들이고, 그 증거도 있어요! 두 번째는 이스라엘인이에요. 이들을 반드시 경계해야 하고, 전염병처럼 피해야 해요. 마지막은 이드 놈들The Yids*이죠. 전부 몰살해야 해요."**95**

샤넬의 마지막 발언은 그녀만의 생각이 아니었다. 프랑스의 반유대주의자들은 오랫동안 유대인을 '세 유형'으로 구분할 수 있다는 이 유명한 이야기를 언급하며 그들의 극심한 편견을 어렴풋이 암시했다. 보통 때라면 샤넬은 '용인할 수 있는' 첫 번째 유형에 베르트하이머 형제를 포함했을 것이다. 하지만 샤넬이 이 이야기를 꺼냈을 당시, 베르트하이머 형제는 더 열등한 유형으로

• 유대인을 가리키는 굉장히 모욕적인 표현

떨어졌을 것이다.

샤넬과 어울리던 무리에서 언어적 반유대주의는 드물지 않았지만, 편견을 고상하게 포장하던 다른 이들과 달리 샤넬은 선을 넘는 경향이 있었다. 하지만 샤넬이 대중 앞에서 보인 일부 행동이 더 충격적이었다.

단정하고 맵시 있는 장-루이 드 포시니-루상지 대공의 가문은 그 기원이 11세기로까지 거슬러 올라간다. 아주 여위었지만 아름다운 그의 아내 릴리안 혹은 '바바'(결혼 전 성은 데랑지였으며 유대인 피가 섞여 있었다)는 패션모델로 활동했고, 샤넬을 포함해서 파리의 일류 쿠튀리에가 만든 옷을 입었다. 화려한 포시니-루상지 부부는 1930년대와 1940년대 파리 사교계에서 빼놓을 수 없는 존재였고, 호화찬란한 파티를 여는 것으로 유명했다. 하지만 흠잡을 데 없는 사회적 지위와 막대한 재산도 이 부부를 온전히 보호하지 못했다. 대공의 자서전 『코스모폴리탄 젠틀맨, 회고록 *Un gentilhomme cosmopolite, Mémoires*』에는 샤넬이 한가로운 디너 파티에서 꺼낸 반유대주의 발언이 적어도 한 번은 현실 속 (어쩌면 소름끼쳤을) 행동으로 이어졌다는 사실을 강력하게 암시하는 일화가 등장한다.

제2차 세계 대전 동안, 포시니-루상지는 아내와 함께 리비에라에 갔다가 어느 저녁에 친구 스타니슬라오 레프리 Stanislao Lepri 와 레오노르 피니 Leonor Fini 를 우연히 만났다. 모나코 주재 이탈리아 영사 레프리와 아르헨티나 출신의 유명한 초현실주의 화가 피니는 라 파우사에서 저녁 식사를 마치고 막 돌아가던 참이었다.

레프리와 피니는 눈에 띄게 불안해하며 저녁을 먹는 내내 샤넬이 유대인과 전쟁에 관해 특히나 매섭게 악담을 퍼부었다고 말해 주었다. 샤넬은 식사 자리에서 '프랑스는 패전을 당해도 싸다'라고 우겼다. 이 주장은 프랑스가 도덕적으로 타락했으며 유대인과 공산주의자를 참아 주었기 때문에 곤경을 초래했다는 의미였고, 극우파가 번번이 목청 높여 외치던 의견과 같았다. 레프리와 피니는 그 자리에 딩클라그도 있다는 사실을 알아차렸고, 샤넬의 "독일인 애인"조차 깜짝 놀라서 샤넬의 어조를 다소 "누그러뜨리려고 애썼다"라고 덧붙였다. 딩클라그는 너무도 품위 있는 SS 장교여서 그렇게 무례한 언동을 용인할 수 없었다.

포시니-루상지의 이야기는 더 음울하게 변한다. 그다음 날, 그의 아내인 바바 드 포시니-루상지 대공비와 샤넬이 몬테카를로의 오텔 드 파리 로비에서 마주쳤다. 샤넬은 대공비에게 볼 키스로 인사하려고 다가갔지만, 전날 밤 샤넬이 반유대주의 정서를 폭발시켰다는 이야기를 듣고 여전히 마음이 상해 있던 대공비는 샤넬의 키스를 거부하며 휙 몸을 틀었다. 대공비는 그렇게 공개적으로 샤넬을 냉대하고 얼마 후부터 나치에 쫓겼다. 그녀는 집을 버리고 달아나서 전쟁이 끝날 때까지 숨어 있어야 했다. 그녀는 용케도 나치를 피할 수 있었지만, 1945년에 43세의 나이로 뜻밖의 죽음을 맞았다.

한때 샤넬과 좋은 친구였던 포시니-루상지는 책에서 아내와 샤넬의 만남과 그 이후 벌어진 나치의 추적 사이에 인과 관계가 있을 것이라고 분명히 밝혔다.

가브리엘 샤넬은 이런 모욕을 잊을 여자가 아니었다. 하지만 이런 분노가 나치 고발로 이어질 수 있었을까? 그 시대의 위선적인 이데 올로기, 도덕주의, 광신적 애국심, 반유대주의……. 샤넬은 이런 이 데올로기에 젖어 위험한 발언을 입 밖에 냈다. 허공에 대고 말한 이 야기와 구체적인 맹비난 사이의 경계는 어디일까? 그녀 주위에는 수상쩍은 사람들이 얼쩡거렸다. 그중에는 보플링이라는 자도 있다. 그는 훌륭한 집안의 탕아이자 악명 높은 나치 부역자였고, 게슈타 포 정보원으로 여겨졌다. 샤넬이 [보플링에게] 내 아내에 관해 경솔 하게 말했고, 바로 이 기생충 같은 작자 때문에 독일 첩보원들이 내 아내를 유대인으로 추정하고 주목했을 수도 있다.[96]

포시니-루상지는 샤넬이 보플링에게 그의 아내를 고발했는지 아닌지 확실히 알지 못했고, 자서전에서 진지하게 혐의를 제기했 다. 그는 세상을 뜨기 몇 해 전이었던 1990년에 한 기자에게서 샤 넬에 관해 질문을 받자 심리학적 통찰력이 스며 있는 분노를 뒤 섞어 대답했다. "그 여자는 아주 고약하고, 끔찍한 여자였소! 그 리고 전쟁 동안 아주 부정한 행동을 저질렀소. (…) 그녀가 아주 관대했다는 사실은 인정해요. 그러나 여러 면이 기이하게 섞여 있는 사람이었소. 비열하고, 질투심도 강했고……. 그녀는 모든 분야에서, 상상할 수 있는 모든 분야에서 성공을 거두었으면서도 불만스러워했소. 사람들에게 적의를 품고[97] 모질게 굴었다오. 어 려서 힘들게 살았던 탓이오."

포시니-루상지는 샤넬의 중요한 특성, 즉 만족하지 못하고 언 제나 더 많이 갈구하는 성격에 관해 언급했다. 그녀는 특히 안정

감을, 자기가 성공했고 내부자가 되었다는 증거를 더 갈망했다. 전쟁 동안 샤넬의 이런 경향은 더욱 심해지기만 했을 것이다. 전시 파리에서는 내부자와 외부자가 너무도 극명하게 나뉘어 있었기 때문이다. 샤넬은 한동안 세상의 지배자가 될 것처럼 보였던 독일과 협력해서 자기가 지고의 신분을 얻었다는 사실을 증명했다. 그녀는 제3 제국의 성소에 입성했다.

이 시기 샤넬의 행동은 소속감을 향한 끝없는 욕망으로 설명할수 있을 듯하다. 당시 샤넬의 행동은 최근까지 한 번도 밝혀지지 않았다. 2011년, 나치에 강탈당한 유대인 재산 반환을 전문으로 하는 회사 먼덱스Mondex Corporation의 창립자 제임스 팔머James Palmer가 내게 연락했다. 그는 제2차 세계 대전 동안 프랑스에 거주했던 어느 유대인 가족의 인생에 샤넬이 개입했다는 놀라운 정보[98]를 알려 줬다. 팔머의 소개로 나는 고故 비비안 포레스테Viviane Dreyfus Forrester와 레이디 크리스티안 프랑수아 스웨이들링Lady Christiane Françoise Swaythling 자매를 만났다. 비비안 포레스테는 매우 존경받는 언론인이자 작가로, 우리가 만났을 때는 86세였으며 파리에서 살고 있었다. "니네트Ninette"라고도 불리는 크리스티안 프랑수아 스웨이들링은 당시 83세였고 런던에서 살았다. 독일계 유대인 집안에서 태어난 이 자매의 결혼 전 성은 '드레퓌스'였다.[99] 나는 그들을 따로 만나서 인터뷰했는데, 둘은 정확히 똑같은 이야기를 들려줬다.

독일이 프랑스를 침공했을 때 비비안과 니네트 드레퓌스는 십

대 소녀였다. 독일의 침략으로 그들의 안락했던 삶이 뒤집혔다. 드레퓌스 가족은 가능한 한 오래 파리에 남아 있었지만, 결국 체포와 수용소를 피하고자 흩어져서 프랑스 남부에 몸을 숨겼다. 수없이 많은 유대인과 마찬가지로 드레퓌스 자매는 끝없는 공포에 시달렸을 뿐만 아니라 지독한 굶주림도 견뎌야 했다. 비비안 포레스테는 회고록 『오늘밤, 전쟁이 끝나고*Ce Soir, après la guerre*』에서 당시의 배고픔을 가슴 뭉클하게 묘사했다. "그때 아무것도 씹지 못하는[100] 치아가 다 아프게 느껴질 정도로 배가 너무 고팠다. 배급으로 살아가던 그 당시, 우리는 씹고 삼키는 일에 집착했다. 니네트와 나는 서로에게 가장 좋아하는 음식을 그려 주곤 했다."

드레퓌스 가족은 간신히 살아남았지만, 친척 중에는 운이 좋지 않았던 사람도 있었다. 자매의 아버지 에드가 드레퓌스Edgar Dreyfus의 누이인 사랑하는 루이즈 고모Louise Dreyfus는 집에서 쫓겨나 임시 숙소로 들어갔다. 결국 그녀는 피신하며 떠돌던 도중에 아주 좁은 하녀 방에서 숨을 거뒀다. 알리스 고모Alice Dreyfus는 강제 수용소로 끌려갔고 그곳에서 생을 마감했다. 코코 샤넬은 전쟁 동안 드레퓌스 가족의 인생에서 기묘한 역할을 맡았다. 샤넬은 루이즈 고모가 떠나고 없는 아파트 현관을 지나서 드레퓌스 가족의 삶에 발을 들여놓았다.

드레퓌스 자매가 기억하기로, 파리가 점령되자 오랫동안 드레퓌스 가족의 운전기사로 일했던 조제프 토르Joseph Thorr는 일을 그만둬야 했다. 드레퓌스 가족이 더는 봉급을 줄 수 없었기 때문이었다. 토르는 (무슈 드레퓌스에게 용서와 허락을 구한 다음에) 무거운

마음으로 새로운 일자리를 얻었다. 그는 파리에서 나치 장교들의 차를 몰았다. 여전히 드레퓌스 가족에 애정을 느꼈던 토르는 나중에 프랑스 남부로 가서 그들을 만났고, 새 일자리에 관한 이야기를 들려주었다. 토르가 해 준 이야기 중에는 샤넬과 관련된 일화도 있었고, 비비안 포레스테는 이 일화를 회고록에 에둘러서 전했다.

조제프가 우리에게 해 준 이야기 중 일부는 여전히 기억한다. 그는 여러 나치 장교를 태우고 운전했다고 말했다. 그중에는 괴링도 있었던 것 같다. (…) 그리고 "마담 드레퓌스가 아주 자주 방문했던 캉봉 거리 부티크의 그 쿠튀리에르"도 태우고 운전했다고 확실하게 말했다. 그리고 그 쿠튀리에르를 "무슈 드레퓌스의 누이가 사는 뒤몽-뒤르빌 거리의 집"에 데려갔다고도 했다. 루이즈 고모네 집에! 그때 고모는 집에서 쫓겨난 터라 그곳에 없었다. "세상이 참 좁죠." 조제프는 그렇게 말했었다. (…) 자기 집에서 내쫓긴 루이즈 고모는 같은 동네의 하녀 방에서 지냈다. 누가 그녀를 그렇게 만들었는지는 아무도 모를 것이다. 그녀는 알리스 고모처럼 무력해졌다. (…) "그러면 마담 루이즈는요? 마담 알리스는요? 그들에 관해 뭐라도 알고 계세요?" [우리가 물었다.] 조제프는 아무것도 몰랐다.[101]

드레퓌스 자매는 따로 대화를 나누면서 조제프 토르의 이야기에 빠져 있던 상세한 사항을 채워 나갔다. 비비안 포레스테는 토르가 말한 쿠튀리에르가 당연히 코코 샤넬이라고 확실하게 말했다. 그녀의 멋스러운 어머니는 수년 동안 샤넬 옷을 즐겨 입었다.

마담 드레퓌스는 옷을 가봉하러 캉봉 부티크에 갈 때마다 조제프 토르가 운전하는 차를 타고 갔다. 토르는 샤넬을 여러 번이나 직접 봤었다.

하지만 샤넬은 정확히 무슨 목적으로 텅 빈 아파트를 방문했을까? 크리스티안 스웨이들링의 말로는, (독일계여서 독일어를 유창하게 말했던) 토르는 "샤넬의 연인이었던 독일 장교[102]의 운전기사였다. 그 독일 장교는 샤넬을 데리고 우리 고모의 집으로 가서 말했다. '여기 종이와 펜이 있소. 가서 가지고 싶은 물건 목록을 작성해 봐요. 다 당신 거요.' 그녀는 그렇게 했다. 그녀는 목록을 작성해서 나왔다. 그게 끝이었다."

샤넬은 '쇼핑 리스트'를 작성하라고, 부유한 루이즈 고모의 집을 이리저리 훑어보고 가구와 미술품, 카펫 중 갖고 싶은 것은 무엇이든 골라 보라고 초대받았다. 아마 딘클라그였을 독일 장교는 유대인 가정을 약탈하는 아주 흔한 나치 관행[103]에 샤넬이 동참하도록 허락했다(할 본은 샤넬의 변호사인 르네 드 샹브룅이 나치가 훔쳐 간 귀중한 회화[104]로 집을 꾸몄다고 언급했다). 드레퓌스 자매가 회상한 조제프 토르의 이야기에 따르면, 샤넬은 앤티크 가구를 몇 점 골라서 애인과 토르에게 배달해 달라고 부탁했다. 그녀는 집주인에 관해서나, 왜 집주인에게 가구가 더는 필요하지 않은지 묻지 않았다. 그녀는 (적어도 토르 앞에서는) 게슈타포 요원이 느닷없이 다른 사람의 집에 들어간다는 것의 의미가 무엇인지도 묻지 않았다. "그녀는 아주, 아주 탐욕스러운 것 같아요." 레이디 스웨이들링이 말했다.

그때 확실히 탐욕이 작용했겠지만, 물욕은 아니었을 테다. 이런 원정은 이 세상 어떤 곳이든 아무런 제한 없이 접근하고 싶다는 샤넬의 갈망에 호소했을 것이다. 샤넬은 로마 제국을 정복하는 서고트족처럼, 아니 더 정확하게 말하자면, 서고트족의 오만방자한 애인처럼 모르는 사람의 집에 침입해서 어슬렁거리며 돌아다닐 수 있었다. 예순이 다 되어 가는 샤넬은 다시 한 번 연인에게서 호화로운 선물을 받았다. 탈선의 성적 매력은 이 상황에 함축된 군사적·정치적 권력이 자아내는 흥분을 의심할 여지 없이 고조했을 것이다. 샤넬이 남성과 유대 관계를 확고히 굳히려고 할 때마다 그랬듯이, 부수적인 피해는 감수할 만했다.

스웨이들링은 이 이야기를 들려주면서 당연히 슬픔과 씁쓸함을 표현했다. 그녀는 수많은 부역자가 가벼운 처벌만 받았다고 한탄했다. "사람들은 뭐든지 용서해요." 그런데 우리 대화는 예상 밖의 내용으로 끝났다. 스웨이들링은 샤넬 패션에 관해 말을 꺼냈다. "샤넬 제품이라면 무엇이든 절대로 사지 않았어요." 그녀가 단언하더니 다른 말을 덧붙였다. "한번은 [샤넬의] 스카프와 가방을 하나씩 선물 받았어요. 가방은 내다 버렸지만, 스카프는 그러지 못했어요." 그녀는 잠시 웃더니 가끔 이중 C 로고를 가리려고 애쓰긴 했지만 어쨌거나 스카프를 하고 다녔다고 말했다. "그 스카프가 너무 좋았어요. 그녀의 스타일은 멋졌죠. 패션이 정말로 편안했어요."

스웨이들링의 웃음에는 당혹스러워하는 기색이 담겨 있었다. 하지만 스웨이들링은 당황해 하지 않아도 괜찮았다. 스웨이들링

이 샤넬 스카프를 버리지 못하고 착용했다는 사실은 스웨이들링이 그녀의 시대와 문화에서 벗어나지 못한다는 사실을 증명할 뿐이다. 사실상 누구도 샤넬이라는 브랜드의 유혹에 흔들리지 않을 수 없는 것 같다. 이 브랜드는 개인적인 문제든 비극적인 사안이든, 그 어떤 것에 연루되더라도 계속해서 극복한다. 스웨이들링은 샤넬과 루이즈 고모, 에투알 광장 근처 고급스러운 제16구의 뒤몽-뒤르빌 거리 아파트에 관한 소름 끼치는 이야기를 알고 있으면서도, 그녀의 어머니처럼 샤넬 스타일을 높이 평가했다.

드레퓌스 가족의 이야기가 증명하듯이, 샤넬은 나치의 핵심 권력층 내부 깊숙한 곳에 편안하게 자리 잡았다. 그리고 전쟁이 끝나기 전 마지막으로 한 번 더 적극적인 부역 활동에 휘말렸다. 이번에 샤넬이 가담한 일은 영국과 독일의 단독 강화를 중개하려던 복잡하고 터무니없는 시도였다.

'모델홋(샤넬의 직업을 인정해 '쿠튀르Couture'나 '모델 햇'이라고도 한다)'•으로 알려진 이 임무는 1985년에 마르셀 애드리쉬의 폭로로 세상에 밝혀졌다. 이후 새로운 정보와 함께 샤넬이 추축국의 고위급 관료에 접근할 수 있었으며 자신의 행동이 가져올 결과를 무심하게 무시했다는 사실이 드러났다.[105]

1942년 말부터 시작해 1943년 초반으로 접어들자 전세는 독일에 불리하게 변했다. 1943년 1월에 열린 카사블랑카 회담Casablanca

• 독일어로 'Modell'은 '모델'이라는 뜻이고 'Hut'은 모자라는 뜻이다.

Conference *에서 연합국은 전쟁에서 이기고 독일에 무조건 항복을 받아 낼 전략을 계획했다. 연합군은 북아프리카에 상륙해서 크게 진군했고, 드골 장군이 이끄는 자유 프랑스군은 점점 강력해지고 있었다. 독일이 약세를 보이던 시기, 나치 지도부는 히틀러의 목숨을 노린 흉계와 그의 권력을 꺾으려는 시도를 포함해 내부 반목과 음모에 점차 굴복하고 있었다. 모델홋 작전도 그런 시도 중 하나였다.

모델홋 작전의 목표는 독일이 원하는 방식으로, 그러나 하인리히 힘러(제3 제국 내무장관이자 SS 제국지도자, 강제 수용소 총책임자)와 윈스턴 처칠의 합의를 통해 히틀러의 배후에서 몰래 전쟁을 끝내는 것이었다. 샤넬은 주요 중재자 역할을 맡아 제3 제국을 대표해서 오랜 친구 처칠에게 접근했을 것이다. 이 계획을 추진하게 된 배경은 여전히 불분명하다.[106]

어떤 이들은 SS 소장 발터 셸렌베르크가 모델홋 작전을 시작했다고 생각한다. 셸렌베르크는 힘러 소속 정보기관의 수장이자 딘클라그의 직속 상관이었다. 다른 이들은 이 모든 일을 시작한 사람은 바로 샤넬이며, 그녀가 아마 직접 계획을 꾸며서 테오도르 몸 대위Captain Theodor Momm에게 접근[107]했을 것이라고 믿는다. 할 본은 모델홋 작전이 독일이 패전할 경우 안위가 걱정스러워진 딘클라그와 샤넬이 꾸며 낸 합작 사업이라고 생각했다. 할 본은 테

* 1943년 1월 14~26일 북아프리카 프랑스령 모로코의 카사블랑카에서 개최된 제3차 연합국 전쟁지도회의. 미국의 루스벨트 대통령은 이 회담에서 처음으로 제2차 세계 대전을 추축국의 무조건 항복으로 종결한다는 방침을 명백하게 세웠다.

오도르 몸이 딘클라그를 이스탄불로 보내려 했다고 주장했다. 샤넬에게는 끔찍한 전망이었고, 그녀는 "스파츠를 자기 곁에 두기 위해[108] 천지라도 움직였을 것이다." 모델홋 작전이 어떻게 시작했든, 이 작전에 샤넬과 딘클라그, 몸과 셸렌베르크가 연루되어 있다는 사실은 확실하다.

딘클라그는 몇 차례 실패한 끝에, 1943년 가을에 샤넬을 모델홋 작전에 투입해도 좋다는 허가를 받아 냈고[109] 샤넬을 베를린으로 데려가서 발터 셸렌베르크를 만나라는 지시를 들었다. 1943년 12월, 샤넬과 딘클라그는 베를린으로 가서 셸렌베르크를 만났다. 셸렌베르크는 2년 후 뉘른베르크 전범 재판에 서서[110] 당시 샤넬과 딘클라그와 논의했던 내용을 상세하게 증언했다. 공판 기록을 보면, 샤넬은 절친한 처칠이 독일의 요구 방식대로 평화를 받아들이도록 설득할 수 있다고 셸렌베르크에게 장담했다. 샤넬은 마드리드로 가서 우선 스페인 주재 영국 대사 새뮤얼 호어 경Sir Samuel Hoare을 만나겠다고 제안했다. 그녀는 호어에게 처칠을 접견할 기회를 만들어 달라고 설득할 작정이었다. 호어 역시 샤넬과 오랫동안[111] 알고 지낸 친구였고 독일에 동조적인 것으로 알려져 있었다. 처칠은 그해 12월 이란에서 열리는 테헤란 회담에서 스탈린과 루스벨트Franklin Roosevelt를 만난 후 마드리드를 지나갈 예정이었다.

샤넬은 처칠을 만나겠다는 제안에 이상한 조건을 달아서,[112] 이미 기괴했던 계획을 한층 더 혼란스럽게 만들었다. 그녀는 옛 스타일 뮤즈였던 (그리고 4년 동안 만난 적이 없었던) 베라 베이트 롬

바르디를 동행으로 데리고 가겠다고 고집을 부렸다. 베라 롬바르디는 이탈리아 시민권을 얻어서 국가 파시스트당의 고위 당원인 남편 알베르토 롬바르디 대위와 함께 로마에서 살고 있었다. 샤넬의 요구에 테오도르 몸은 경악했다. 독일의 국익이 걸린 문제에서 어떻게 영국인을 믿을 수 있단 말인가? 그는 샤넬이 딘클라그와 함께 마드리드로 갈 것이라고 예상했었다.

샤넬이 그렇게 행동하는 데 제 나름대로 이유가 있었다. 샤넬은 독일 측에 그저 여행 친구가 필요해서 베라 롬바르디와 함께 가겠다고 말했다. 하지만 사실 샤넬은 훨씬 더 중요한 이유로 베라 롬바르디를 데려가려고 했다. 처칠과 진정한 우정을 나눈 사람은 샤넬이 아니라 베라 롬바르디였다. 샤넬은 영국의 고위층과 잘 아는 베라 롬바르디[113]의 인맥을 이용해서 임무를 완수하고 공을 차지할 생각이었다.

나치는 베라 롬바르디를 납치해서 잠시 로마의 감옥에 투옥한 후 강제로 샤넬의 리츠 호텔 객실로 이송하는 일을 포함해 수많은 술책을 부렸고, 결국 샤넬은 원하는 바를 얻었다. 베라 베이트 롬바르디는 샤넬과 함께 마드리드로 떠났다. 샤넬은 친구에게 여행의 진짜 목적을 감추려고 거짓 이유를 둘러댔지만(샤넬은 스페인에 새로 낼 부티크의 입지를 둘러보러 간다고 주장했다), 당연히 베라 롬바르디는 그 말을 믿을 정도로 어리석지 않았다. 롬바르디는 자기가 나치 계획의 일부라는 사실을 깨달았고,[114] 샤넬의 장단에 맞춰 주는 척해야 한다는 사실도 알아차렸다.

1943년 12월 말, 코코 샤넬과 베라 롬바르디는 딘클라그와 함

께 나치가 발행한 통행증을 지니고 스페인행 기차를 탔다. 그들은 앙다이에서 국경을 넘었다. 이때 딘클라그는 셸렌베르크의 대리인인 발터 쿠치만 대위Captain Walter Kutschmann를 만났다. 쿠치만은 국경 경찰 감독관으로 위장하고 있었지만, 사실 힘러 소속 첩보 기관의 책임자였고 가장 잔인한 전쟁범죄자[115] 중 한 명이었다. SS 첩보원 한스 좀머Hans Sommer가 뉘른베르크 재판에서 증언[116]한 내용에 따르면, 쿠치만은 "마드리드에서 샤넬에게 거액의 돈을 전달했다."

교묘한 책략을 모두 동원했지만, 샤넬과 롬바르디가 스페인에 도착하고 나자 모델훗 작전은 금방 어그러졌다. 샤넬은 호텔 리츠 마드리드에 체크인하자마자 몰래 호텔을 빠져나가 영국 대사관으로 갔고, 호어 대사에게 계획을 설명했다. 그녀는 처칠이 틀림없이 자기와 이야기하고 싶을 것이라고 말했다. 그런데 그녀는 베라 베이트 롬바르디에 관해서는 언급하지 않았다. 호어는 대번에 샤넬의 희망을 꺾었다. 처칠은 누구도 만날 수 없으며 마드리드에 오지도 않을 예정이었다. 그는 폐렴에 걸린 탓에 여전히 튀니지에서 머물며 진료를 받고 있었다.

호어의 사무실에 앉아 있던 샤넬은 몰랐지만, 그때 베라 롬바르디도 영국 대사관 건물에서 다른 영국 외교관과 이야기를 나누고 있었다. 샤넬이 호텔을 떠나자마자 베라 롬바르디도 대사관으로 달려갔고 간발의 차이로 샤넬보다 더 늦게 도착했다. 셸렌베르크는 뉘른베르크 재판에서 당시 무슨 일이 벌어졌는지 설명했다. "[베라 롬바르디는] 영국 당국에 누구라고 할 것도 없이 모두가

[결국 샤넬이] 독일 간첩이라고 고발했다. (…) 작전이 이렇게 명확하게 실패했기 때문에, 즉시 샤넬과 롬바르디와 연락을 끊었다." 그의 증언은 사실이었다. 하지만 작전은 그렇게 깔끔하게 끝나지 않았다. 특히 베라 롬바르디의 입장에서는 그렇지 못했다.

영국 대사관은 샤넬과 롬바르디가 따로 찾아와서 전혀 다른 이야기를 하자 수상쩍게 생각했다. 그들은 샤넬과 롬바르디 모두 감시하기로 결정했다. 코코 샤넬은 세계적으로 유명하고 대단히 존경받는 디자이너였다. 그런 사람이 스파이일 수 있을까? 그리고 만약 샤넬이 스파이라면, 베라 롬바르디도 스파이이지 않을까? 영국 대사관은 본국으로 보내 달라는 베라 롬바르디의 요청을 거절했고, 영국 외교관 브라이언 윌리스Brian Wallace(그의 암호명은 '라몬Ramon'이었다)에게 샤넬과 롬바르디가 마드리드에서 머무는 동안 '도와주는' 임무를 맡겼다.

샤넬은 베라 롬바르디에게 배신당했다는 걱정에 급히 처칠에게 편지를 휘갈겨 써서 자기가 무고하다고 설명하려 했다. 샤넬은 주로 (놀라울 만큼 훌륭한) 영어로 편지를 적어서 나치 협력은 전쟁이라는 위급 사태 때문에 벌어진 후회스러운 결과라고 해명하려 애썼다. 또 자기가 베라 롬바르디를 몹시 걱정하고 있으며 "[롬바르디를] 이 상황에서 **빼내려고**"[117] 고생했다는 주장을 정성 들여 늘어놓았다.

만약 처칠이 샤넬의 편지를 봤다고 하더라도, 샤넬이 편지를 쓴 시점에서 한참 뒤였을 것이다. 처칠이 썼다는 답장도 존재하지 않는다. 당시 그는 폐렴 때문에 심장 쪽에 합병증이 생겼고, 다들

그가 거의 죽을 것이라고 생각했다. 당연히 영국 정부 관료들은 총리를 심란하게 할 생각이 전혀 없었다.

샤넬의 혐의는 벗겨지지 않았지만, 그녀가 1944년 1월 초에 스페인을 떠나 곧장 파리로 돌아가는 것을 누구도 막지 않았다. 반면에 베라 롬바르디는 연합국과 맺어 둔 인맥[118]에 몇 번이고 도움을 청했지만 거의 1년 동안 마드리드에 억류되었다.

처칠이 몇 차례나 직접 이 사건을 조사했지만, 베라 롬바르디는 샤넬과 모델훗 작전에 협력했다는 오명에서 몇 달간 벗어나지 못했다.[119] 처칠의 사무실에서 "마담 샤넬이 독일에 그녀(마담 롬바르디)가 유용할 수도 있다는 인상을 주고자 그녀의 사회적 중요성을 일부러 과장했다"라고 일급 기밀문서를 작성하며 마침내 상황이 달라졌다. 베라 롬바르디의 이름을 분명하게[120] 밝힌 이 문서 덕분에 그녀는 1945년 1월 4일에 로마로 돌아갈 수 있었다. 롬바르디는 겨우 몇 년 뒤인 1948년에 세상을 뜰 때까지 두 번 다시 샤넬과 대화하지 않았다.[121]

그런데 모델훗 작전 전체를 쉽게 이끌어 갈 것이라고 여겨졌던 존재가 기밀 편지와 납치, 배신 사이에서 보이지 않는다. 딘클라그는 이 이야기에서 갑자기 사라진 것 같다. 게슈타포가 롬바르디의 배신을 알아채자마자 딘클라그가 곧바로 스페인을 떠났을 가능성이 크다. 게다가 딘클라그는 모델훗 작전의 주모자가 아니었다. 이 작전은 어디까지나 셸렌베르크의 프로젝트였다.

틀림없이 샤넬은 모델훗 작전이 어처구니없게 끝난 후 마지막으로 한 번 더 베를린에 갔을 것이다. 그녀는 셸렌베르크에게 왜

윈스턴 처칠(오른쪽)·랜돌프 처칠(왼쪽) 부자와 사냥 중인 코코 샤넬(가운데)

작전이 실패했는지 해명해야 했다. 그들 사이에 무슨 말이 오갔는지 알 수 없지만, 황당하게도 그리고 당연하게도 이때 샤넬은 셸렌베르크를 유혹한 듯하다. 샤넬은 셸렌베르크보다 27살이나 많았지만, 자신보다 더 젊은 남성들이 보내는 관심을 여전히 즐겼다. 물론 그중에는 사십 대인 딘클라그도 있었다.

샤넬에게 애인이 무책임하고 가벼운 매력을 풍기는 딘클라그에서 결단력 있고 진중한 셸렌베르크로 바뀌는 상황은 환영할 만한 변화로 보였을 것이다. 그리고 셸렌베르크는 딘클라그의 직속 상관이었으므로 그와 연애한다는 것은 샤넬이 권력에 한 걸음 더 가까이 다가갈 수 있다는 사실을 의미했다. 샤넬은 딘클라그를 배신하고 그의 상사와 바람을 피웠다.

게다가 샤넬과 셸렌베르크는 여러 면에서 비슷했다. 둘 다 자기 자신의 인생과 권력에 대한 관점이 야심 차고 심지어 원대했다. 둘 다 우아했고 패션을 잘 알았다. 둘 다 자신의 사회적 지위를 예민하게 의식했다. 결국 셸렌베르크도 "올바른 부류"의 사람들을 만나고 싶고 세련된 검은색 제복을[122] 입고 싶다는 욕망 때문에 SS에 들어갔다고 고백했던 사람이었다.

모델훗 작전에 휘말렸던 샤넬과 셸렌베르크는 거액의 판돈이 걸린 위험한 도박이나 다름없는 첩보 활동이 황홀한 쾌감을 선사한다는 사실을 깨달았을 것이다. 샤넬은 60세에 마타 하리Mata Hari* 놀이를 하기 위해 은퇴 생활에서 벗어났다. 키가 크고 잘생긴 33세의 셸렌베르크는 그저 할리우드 영화에 나오는 스파이를 닮았을 뿐만 아니라, 자기 자신이 그런 스파이라고 생각하기까지

했다. 영국의 역사학자 앨런 블럭Alan Bullock은 셸렌베르크의 회고
록『미로*The Labyrinth*』서두에 붙인 해설에서 셸렌베르크는 "첩보
원(…)의 그럴싸해 보이는 매력을 (…) 최대한으로 즐겼다"라고
썼다. 블럭은 이 말을 뒷받침할 증거로 셸렌베르크가 열광에 가
득 차서 허세를 부리듯 독일 국외 첩보부에 있는 개인 사무실을
묘사하는 대목을 제시했다.

어디에나 도청용 마이크가 있었다. 벽 안에, 책상 밑에, 심지어 램프
속에 숨겨져 있었다. (…) 내 책상은 작은 요새 같았다. 책상 안에는
자동화기 두 정이 설비되어 있었다. 그 총으로 방 전체에 총탄을 퍼
부을 수도 있었다. 비상시 내가 해야 할 일이라곤 버튼을 누르는 것
뿐이었다. 그러면 총 두 정이 일제히 발사될 것이다. (…) 나는 임무
를 수행하러 국외로 나갈 때마다 규정에 따라 의치를 끼웠다. 의치
안에는 독약이 들어 있어서, 붙잡혔을 경우 사용하면 30초 만에 죽
을 수 있었다. 만전을 기하기 위해 도장이 새겨진 반지도 꼈다. 반지
에 박힌 커다란 파란색 원석 아래에 청산가리가 들어 있는 황금 캡
슐이 감춰져 있었다.[123]

셸렌베르크는 아마 이 위험한 장난감을 샤넬에게 자랑했을 것
이다. 샤넬은 독약 캡슐이 들어 있는 반지를 껴 보며 즐거워했을
수도 있다.

• 제1차 세계 대전 당시 프랑스와 독일 사이를 오가며 활동한 스파이로 매혹적인 여성 스파이의
상징이 되었다.

샤넬과 셸렌베르크의 외도에 관한 자세한 정보는 아주 부족하지만, 설득력 있다. 가장 믿을 만한 증인은 셸렌베르크를 잘 알았던 라인하르트 슈피치다. 아르헨티나의 저널리스트 우키 고니Uki Goñi는 고맙게도 내게 1998년 슈피치의 인터뷰 기록 원본을 공유해 주었다. 체포를 피해 아르헨티나로 피신했던 슈피치는 고니와 인터뷰하면서 샤넬과 셸렌베르크의 관계를 폭로했다. 슈피치의 변명과 부정 속에서 샤넬과 셸렌베르크의 외도가 대강 어떠했는지 그 윤곽이 드러났다.

셸렌베르크는 훌륭한 신사였소. 그를 비난하는 것은 부당해요. 그도 간암에 걸려 죽어가면서 엄청나게 고통 받았소. 아마 전쟁 이후 겪은 절망 때문에 병에 걸렸을 거요. 그와 프랑스의 훌륭한 패션 디자이너 코코 샤넬에게는 위대한 사랑 이야기도 있소. 그들의 사랑 이야기는 환상적으로 낭만적이었소. 둘 다 그 멍청한 처칠, 가장 죄 많은 그 자에게 접촉해서 전쟁을 멈추려고 했었다오. 하지만 처칠이 거절했소. 그 후 셸렌베르크가 간암에 걸렸고, 샤넬은 아주 훌륭하게 처신했소. 그녀는 토리노에서 그가 작전을 수행하는 데 드는 비용을 댔소. 셸렌베르크가 로마로 갔을 때 샤넬은 그에게 편하게 사용하라고 전용 비행기도 내주었소. 이후 그가 죽었을 때도 샤넬이 장례식 비용을 냈소. 그녀는 위대한 귀부인처럼 행동했지요. 셸렌베르크와 코코 샤넬은 아주 다른 사람이어서 그들의 사랑 이야기는 환상적이고 재미있소. 하지만 전쟁 중에는 그런 이야기가 많았소. 전쟁 중 파렴치한 정치인들이 벌인 끔찍한 짓을 사랑과 품위가 모두 극복했소.[124]

샤넬과 셸렌베르크가 연인 관계였다고 주장하는 사람이 또 있다. 2011년, 나는 이들의 관계를 알고 있던 다른 정보원을 찾아냈다. 이자벨라 폰 페히트만 백작 부인Countess Isabella Vacani von Fechtmann (결혼 전 이름은 이사벨 수아레스 바카니Isabel Suarez Vacani)은 나치의 최고위층과 긴밀한 관계를 맺었던 유력한 스페인 가문 출신이었다. 현재 SS 국가보안본부의 본부장이었던 라인하르트 하이드리히 Reinhard Heydrich의 전기를 준비하고 있는 폰 페히트만 백작 부인은 가까운 친척과 친구들을 통해 샤넬과 셸렌베르크의 연애에 관해 알게 되었다고 말했다. 그녀는 주요 정보원이 누군지 확실하게 알려 주는 것은 꺼렸지만, 그 정보원이 그녀의 먼 친척, 스페인의 배우이자 프랑코의 스파이[125]였던 니니 데 몬티암Nini de Montiam이라는 사실에는 의심의 여지가 없다.

[샤넬이] 깊이 사랑했던 사람 중 한 명은 발터 셸렌베르크였어요. 그는 잘생겼고, 여자를 너무 좋아했죠! 키가 크고, 잘생긴 아리아인……, [그는] 다정했어요. (…) 샤넬에게 딘클라그는 셸렌베르크만큼 중요하지 않았죠. 제 정보원이 누군지 밝힐 수는 없어요. 하지만 제가 어렸을 적에, 친척인 니니 몬티암(원래 이름은 암푸디아 여백작 이사벨 몬티야Isabel Montilla Contessa del Ampudia예요. 스페인 사람이죠)이 프랑코의 스파이 중 최고였어요. 제게는 8촌 아주머니시죠. 그분의 어머니와 우리 할머니가 사촌지간이에요. 그분은 윈저공 부부와 알고 지내셨어요. 모르는 사람이 없었죠.[126]

폰 페히트만 백작 부인은 완곡하게 표현했지만, 모두 사실을 말했다. 니니 몬티암은 프랑코 군부 정권의 고위급 군 인사는 물론 윈저공 부부를 포함해 영국 왕족과도 친분이 있었다. 윈저공 부부는 베를린과 프랑코 치하의 스페인을 자주 방문하는 것으로 유명했다. 셸렌베르크는 회고록에서 직접 참여했던 윈저공 '납치' 임무를 자세하게 밝혔다. 이 시도는 물거품이 되고 말았지만, 히틀러는 정말로 5천만 스위스 프랑이 넘는 돈으로 윈저공을 꾀어내서 잉글랜드를 버리고 독일의 이익을 위해[127] 일하게 할 속셈이었다.

샤넬과 셸렌베르크의 연애에 관한 다른 자세한 정보는 존재하지 않는다. 샤넬은 무사히 파리로, 그리고 딘클라그에게로 돌아왔고, 그 누구에게도 모델훗 작전에 관해서는 단 한 마디도 꺼내지 않았다(다만 딱 한 번, 맬컴 머거리지와 인터뷰할 때 은근히 이야기했었다. 머거리지는 MI6 요원이었으므로 아마 모델훗 작전에 관해 어느 정도 알고 있었을 것이다). 모델훗 사건은 거의 마법처럼 증발해 버렸다. 셸렌베르크의 뉘른베르크 재판 증언을 제외하면, 모델훗 작전에 관한 공적 논의는 수십 년 동안 없었다. 모델훗 작전이 벌어지던 수개월 동안 세계적으로 유명한 코코 샤넬을 마드리드나 베를린에서 보았다고 증언하는 사람 역시 아무도 없었다. 샤넬이 작전을 수행하러 다니는 동안 마주친 무수히 많은 호텔 직원과 웨이터, 기차 승무원, 외교관 등 분명히 샤넬을 상대했던 사람들이 존재하지만, 모델훗 작전은 흔적조차 남지 않았다. 그러므로 샤넬이 이목을 피하고 눈에 띄지 않는 법을 배워서 정말로 첩보

요원에게 필요한 능력을 얻었다거나, 혹은 폭로하겠다고 협박받는 경우 재산을 이용해 궁지에서 벗어나는 법을 깨우쳤다고 추론해 볼 수 있다.

지금 돌이켜 생각해 보면, 모델홋 작전은 아무리 높게 평가해 봤자 무모한 계획[128]처럼 보인다. 왜 나치의 고위 관료인 발터 셸렌베르크와 테오도르 몸이 프랑스의 패션 디자이너와 그녀의 친구에게 첩보 임무를 맡겼을까? 왜 이 장교들은 히틀러의 눈을 피해 독일을 구하려고 했을 때 샤넬에게 의지해야 하는 계획에 몇 개월을 투자했을까? 극심한 공포와 절망으로 가득했던 독일 상황과 1940년대에 놀라울 정도로 유력했던 샤넬의 지위에서 답을 찾을 수 있다. 아무리 믿기지 않더라도, 샤넬이 '웨스트민스터'라는 암호명을 달고 모델홋 작전에 참여하는 일을 허가받았다는 (그리고 심지어 격려를 받았다는) 사실은 그녀가 영국 왕실의 친나치 일파와 얼마나 긴밀하게 연합했는지 분명하게 증명한다. 나치를 지지했던 영국 왕족 중 많은 수가 독일이 원하는 방식대로 전쟁을 끝내려는 다른 영-독 공동 작전[129]에 가담했다.

샤넬의 상황을 고려해 보자면, 보수를 받고 제3 제국과 영국 사이에서 기꺼이 중개자가 되겠다는 샤넬의 의지는 전쟁이 그녀의 성격 중 일부 측면을 부풀려 놓았다는 사실을 입증한다. 샤넬처럼 국가의 상징이 된 사람에게 모델홋 작전은 거부할 수 없이 매력적으로 보였을 것이다. 샤넬은 분명히 모델홋 임무를 통해 세계적인 영웅, 전쟁을 끝내는 데 이바지한 여성이 될 수 있으리라고 추측했을 것이다. 첩보 활동에서 성공을 거둔다면 샤넬이 (그

녀만의 스타일 부대를 이끄는 사령관, '패션계의 독재자'로서) 지닌 영향력이 그 어떤 실제 군사지도자의 영향력에도 필적한다는 사실을 보여 줄 결정적 증거가 되어 줄 것이다. 샤넬은 작전이 성공하면 프랑스가 영구히 제3 제국에 합병될 것이라는 불편한 진실을 무시했다. 샤넬에게 애국심은 언제나 권력보다 덜 중요했다.

샤넬은 모델훗 작전이 끝나고 전쟁이 끝날 때까지 더 한가롭게 지냈다. 1944년에 장 콕토가 「안티고네」를 재상연할 때 잠시 협력한 일을 제외하면 아무 일도 하지 않았다. 늘 어울리던 무리와 만났고, 세르주 리파르는 거의 매일 봤다. 이전에는 해외로 나가 있는 프랑스군의 '대모'가 되어[130] 장 마레의 부대 등에 생필품 꾸러미를 보내곤 했지만, 이제는 (드물게 예외는 있었지만) 전쟁의 공포에서 거리를 뒀다.

1944년 겨울, 장 콕토는 폐렴에 걸린 몸으로 나치 수용소에 억류된 막스 자코브의 석방을 촉구하는 탄원서[131]를 돌렸다. 하지만 (자코브와 잘 알고 지냈던) 샤넬은 탄원서에 서명하지 않겠다고 거절했다(더 충격적이게도 피카소 역시 서명을 거부했다). 콕토는 몇 주 동안 지칠 줄 모르고 자코브를 위해 애썼다. 결국, 1944년 3월 16일에 독일 대사관은 드랑시 수용소에서 자코브를 석방하겠다고 발표했다. 파리 근교에 있는 드랑시 수용소는 유대인을 독일의 강제 수용소로 보내기 전에 임시로 수용하는 곳이었다. 하지만 석방 소식은 너무 늦게 도착했다. 독실한 가톨릭 개종자였던 자코브[132]는 폐렴으로 3월 5일에 세상을 떠났다.

연합군이 1944년 6월 6일 디데이에 노르망디 해안을 기습하면

서 독일의 파리 점령은 와해하기 시작했다. 연합군이 파리에 더 가까이 진격해 오자 샤넬과 나치 협력자 무리는 설 자리를 잃어 갔다. 더는 승자의 편에 서 있다고 확신할 수 없었던 데다 보복당할 수도 있다는 불안감이 점차 커지자 샤넬은 선제공격에 나설 때라고 판단했다. 샤넬은 지지하는 편을 바꾸고 이제 승전 가능성이 높아진 쪽과 제휴하려고 애썼다.

그녀는 확실히 신뢰할 수 있는 프랑스 레지스탕스 대원, 즉 피에르 르베르디에게 연락해서 잘 알려진 나치 부역자의 소재를 알려 줬다. 그는 샤넬의 집에서 묵은 적이 있는 손님이자 함께 여행한 동행이었던 루이 드 보플렁 남작이었다. 르베르디는 이 정보를 듣고 행동에 나섰고 곧 보플렁을 체포했다. 보플렁은 프랑스 귀족 장-르네 드 게네롱 백작Count Jean-René de Gaigneron의 아파트에 숨어[133] 지내고 있었다. 그는 감옥에 갔다가 다시 드랑시 수용소로 이감되었다. 그는 6년을 감옥에서 보냈다. 샤넬은 제 목숨을 구하려고 공범을 감옥에 보냈던 것이다.

샤넬이 드 보플렁 체포에 기여했지만, 프랑스 정부가 샤넬의 전시 활동을 모를 수는 없었다. 1944년 8월 중순, 독일군과 프랑스 파시스트 2만 명은 연합군이 파리를 해방하기 전에 도망치려고 했다. 딘클라그가 샤넬에게 함께 떠나자고 애원했지만, 샤넬은 거절했다. 8월 말, FFI(프랑스 국내군Forces françaises de l'intérieur의 약칭으로, 샤넬은 '피피Fifis'라고 불렀다) 대원 두 명이 샤넬을 나치 부역 혐의로 체포하기 위해 아침 8시에 리츠 호텔 객실 문을 두드렸다. 얇은 가운과 샌들 차림이었던 샤넬은 아무 말도 하지 않고 즉

시 그들을 따라나섰다. 샤넬은 당당하고 위엄 있는 태도를 보이면 FFI 대원이 객실을 수색하다가 세르주 리파르를 발견하는 일을 막을 수 있기를 바랐다. 리파르는 모양새 빠지게 샤넬의 커다란 옷장에 숨어 있었다.

"코코는 여왕처럼,[134] 처형대로 끌려가는 마리 앙투아네트처럼 행동했죠." 나중에 리파르는 인터뷰에서 그들 무리가 혁명 이전 프랑스에 느끼는 깊은 애정을 상기하며 이렇게 말했다. 리파르와 유사하게 테오도르 몸도 전후 냉정한 태도를 유지하던 샤넬을 우파가 추앙하던 유명한 프랑스 영웅에 비유했다. "그녀의 영웅적인 침묵을 보고 있노라면 그녀의 핏줄에 잔 다르크의 피가[135] 한 방울 흐르고 있지 않나 생각하게 된다." 몸은 샤넬의 심리를 예리하게 포착했다. 만약 몸이 샤넬에게 직접 이런 말을 했더라면, 샤넬은 그 말에 자극을 받아 틀림없이 어떤 식으로든 어리석은 행동을 저질렀을 것이다.

나치에 부역했다고 의심받았던 이들은 대부분 '숙청' 위원회에 넘겨져서 난폭하고 모욕적인 대우를 받았다. 여성의 경우, 머리가 빡빡 밀리고 벌거벗겨진 채 파리 이곳저곳으로 끌려다니기도 했다. 하지만 샤넬은 이런 수모를 당하지 않았다. 나중에 샤넬은 자기가 겪은 최악의 대우는 피피의 상스러운 행동이었다며, 피피가 감히 리츠 호텔 수위를[136] 비격식 대명사 '너Tu'라고 불렀다고 불평했다. 샤넬은 위원회에 끌려가서 몇 시간 정도 심문받고 지문을 찍은 후, 호텔로 돌아가도 좋다는 허락을 받고 풀려났다. "그들은 웃겼어요." 샤넬은 청산 위원회의 심문을 비웃었다.[137]

샤넬이 어떻게 나치 스파이 혐의와 재판을 피할 수 있었는지를 두고 추측이 분분하지만, 필시 샤넬의 영국 인맥[138], 특히 처칠의 개입이 결정적이었을 것이다. 가브리엘 팔라스-라브뤼니는 샤넬이 "처칠이 날 풀어 줬어"[139]라고 말한 적이 있다고 했다. 만약 영국의 총리가 개입한 것이 사실이라면, 아마 샤넬이 나치에 동조했던 영국 왕족, 그중에서도 특히 웨스트민스터 공작과 윈저공 부부에 관한 정보를 발설해서 영국의 명예를 더럽힐 수도 있다고 염려했기 때문일 것이다.

유대인 인권단체 시몬 비젠탈 센터Simon Wiesenthal Center의 마크 웨이츠먼Mark Weitzman이 주장한 바에 따르면, 처칠은 전쟁 중 윈저공이 소유했지만 집값은 처칠이 냈던 파리의 아파트에 관해 샤넬이 상세한 정보를 폭로할까 봐 두려워했다. 영국에서는 적의 점령지에 거주지를 보유하는 것이 위법이었다. 따라서 영국 총리는 영국 왕족이 저지른 반역죄의 종범[140]이 되는 셈이었다.

샤넬은 난관을 극복했지만, 운을 과신해서는 안 된다는 사실을 잘 알았다. 샤넬은 추가 조사를 피하려면 몸을 숨겨야 한다는 사실을 깨닫고 짐을 챙겼다. 하지만 샤넬은 파리를 뜨기 전에 마지막으로 한 번 더 대중의 관심을 끌 행동을 꾸몄다. 그녀는 캉봉 부티크 창문에 모든 미군에게 샤넬 No. 5 향수를 무료로 주겠다는 표지판을 내걸었다. 얼마 전까지 파리에 있던 독일군과 마찬가지로, 미군도 흐뭇하게 줄을 서서 고국에 있는 아내와 연인을 위한 선물을 받아갔다.

샤넬은 이렇게 향수를 공짜로 내어 주면서 시간을 벌려고 했을

지도 모른다. 프랑스 패션의 아이콘이 자애롭게도 그렇게나 호의를 보이는데 누가 감히 이 평화롭고 안전환 상황을 방해하겠는가? 혹은 그저 미국이 기억하는 자신의 마지막 모습이 호의적이길 바랐을 수도 있다. 어쨌든 아주 훌륭한 결정이었다. 주위는 온통 혼란으로 가득했지만, 샤넬은 파리에서 2주간 방해받지 않고 떠날 채비를 했다.

1944년 9월, 샤넬은 메르세데스에 짐을 실었고 운전기사에게 스위스 로잔으로 가 달라고 했다. 자진해서 망명을 떠난 그녀는 로잔에서 8년을 보냈다.

샤넬은 기소를 모두 피했지만, 그녀의 나치 협력 문제는 제2차 세계 대전이 끝난 후 얼마간 다시 수면 위로 떠올랐다. 1946년 5월, 파리의 판사 로제 세르Roger Serre는 샤넬의 간첩 활동 혐의에 관한 재판에 착수했고, 샤넬은 법정에 출두하라는 명령을 받았다. 샤넬은 나치 인맥을 동원해 베르트하이머 형제에게서 파르 팡 샤넬의 경영권을 탈취하려 했으며 모델훗 작전을 수행했다는 사실에도 그저 모든 혐의를 부인했다. 그녀는 압박을 받자 뻔한 거짓말과 변명으로만[141] 일관했다. 예를 들어, 그녀는 독일군에 아는 사람이 아무도 없다고 주장했다. 법정은 샤넬이 거짓말한 다는 사실을 잘 알았다.[142] 재판 기록에는 "마드무아젤 샤넬이 이 법정에서 한 대답은 기만적이다"라고 적혀 있다. 하지만 아무 일 도 일어나지 않았다. 샤넬은 아무 탈 없이 스위스로 돌아갔다. 이 소송 절차를 보도한 언론도 없었다.

수십 년 동안, 모델훗 작전에 관한 이야기는 어디에서도 찾아볼 수 없었다. 최소한 부분적으로는 샤넬의 넉넉한 재정 형편 덕분에 역사적 사실이 삭제될 수 있었다. 간암 말기 환자였던 발터 셸렌베르크가 1950년에 특별 조기 석방을 받고 풀려나자 샤넬은 셸렌베르크의 치료 비용을 모두 부담했다. 샤넬은 이탈리아에 망명한 셸렌베르크가 죽을 때까지 그(와 그의 아내 이레네Irene Schellenberg)를 부양했다. 그리고 셸렌베르크가 42세에 죽었을 때도 장례식 비용을 모두 냈다. "마담 샤넬은 우리 처지가 어려웠을 때 경제적으로 지원해 줬어요. 우리가 몇 개월이라도 더 함께 살 수 있었던 것은 그녀 덕분이었어요." 이레네 셸렌베르크가 테오도르 몸에게 편지로 설명했다.[143] 그녀는 남편이 사망한 후 그의 회고록『미로』를 출간했다. 회고록에는 모델훗 작전이나 코코 샤넬에 관한 내용이 전혀 없었다.

12
세상에 보여 주다:
샤넬이 복귀하다

> 그들은 내가 구식이라고, 내가 한물갔다고 말했다. 나는 속으로 웃으
> 며 생각했다. "내가 보여 주지." ─ 코코 샤넬[1]

샤넬은 1944년에 스위스로 떠나며 세계무대에서 돌연히, 그리
고 완전히 사라졌다. 30년 전 세계무대에 불쑥 나타날 때와 마찬
가지였다. 훗날 그녀는 길고 한가로웠던 이 시절에 관해 말을 아
꼈다. 물론 공식적인 패션계 은퇴 시기는 5년 전, 제2차 세계 대전
의 발발과 함께 쿠튀르 하우스를 닫았던 1939년이었다. 56세였던
1939년에서 거의 15년이 지난 후, 코코 샤넬은 패션계 활동과 그
에 따라오는 대중의 관심이 집중된 생활을 모두 버리고 말 그대
로 사라져 버렸다. 자진해서 스위스로 피신한 샤넬은 파리에 남
아 있었더라면 맞닥뜨렸을 정치적 반발에서 쉽게 벗어날 수 있었
다(아마 고위직 친구들의 도움도 받았을 것이다).
　샤넬은 스위스로 이주한 외국인 무리에 녹아들었다. 이들 집단
은 세상의 불만이 식기를 기다리는 동안 한적한 곳에서 기회를

엿보며 신중하게 처신했다. 샤넬은 로잔의 언덕 비탈에 들어선 치장 벽토를 바른 3층짜리 저택을 사들였고, 평소 스타일에 맞춰 코로만델 병풍과 금박 장식을 두른 거울, 루이 15세 시대 골동품, 옻칠한 가구 등으로 집을 꾸몄다. 하지만 그녀가 주로 머물렀던 곳은 다른 곳이었다. 저택은 스위스에 자택을 보유한 사람이 누릴 수 있는 세제 특혜를 얻기 위한 수단이었다.

샤넬은 파리에서처럼 스위스에서도 럭셔리 호텔에서 지내는 편을 더 좋아했다. 그녀는 아주 웅장한 집을 몇 채나 보유했지만, 언제나 호텔에 크나큰 매력을 느꼈다. 호텔 생활에는 분명한 장점이 있었다. 호텔은 편했다. 하루 24시간 내내 직원들이 대기하고 있었고, 언제든 식사할 수 있었고, 친구들을 대접하기에 적당한 식당과 라운지도 많았다. 그리고 무엇보다도 호텔은 자유, 홀가분함, 내키는 대로 짐을 싸서 떠날 수 있는 선택권을 의미했다. 이는 한때 보육원에 갇혀 살았던 소녀의 마음을 여전히 울리는 이점이었다. "럭셔리는 자유예요.[2] (…) 나는 단 한 번도, 어디에도 정착한 적이 없어요." 샤넬이 클로드 들레에게 말했다. "저는 자유를 선택했어요." 그래서 샤넬은 그 자신의 표현대로 "야영 생활을 했다." 그녀는 생 모리츠, 클로스터스, 로잔, 다보스 등 부유한 휴양 도시를 여행하며 가장 좋아하는 호텔에서 지냈다. 로잔에서는 로잔 팰리스나 로잔 센트럴, 로잔 로열을 가장 좋아했고, 제네바 호수에 접한 우시의 보-리바주 호텔도 좋아했다.[3] 공식적으로 프랑스 입국이 금지된 것은 아니었기 때문에, 때때로 로크브륀으로 가서 라 파우사에서 지내기도 했다. 가끔은 조심스럽게 파리

를 방문해서 짧게 머물렀다.

샤넬은 전혀 혼자가 아니었다. 기소를 피했던 딘클라그가 1950년쯤까지 샤넬을 자주 방문했고, 때로는 함께 살았다. 심지어 딘클라그는 샤넬을 떠난 후에도 (스페인 앞바다의 섬에 가서 누드화를 그린 듯하다) 그녀의 후한 재정 지원을 즐겼다. 그는 샤넬이 전쟁 후에 세운 신탁 재단 'COGA('코코Coco'와 '가브리엘Gabrielle'을 따서 이름을 지었다)'를 통해 평생 연금을 받았다.

샤넬은 조카 앙드레 팔라스도 소중히 보살폈다. 팔라스는 결핵이 완치되지 못해서[4] 더는 일할 수 없었다. 샤넬은 팔라스 가족과 가까이서 지낼 수 있도록 스위스에 집을 잇달아 세 채나 사 주었고 가끔 보수해 주기도 했다. 하나는 라보의 포도 재배 지역에 있는 집, 다른 하나는 셰크스브르 근처의 아파트,[5] 마지막은 보주州의 뤼트리숲 속 별장이었다. 하지만 샤넬 집안의 다른 사람들은 샤넬의 후한 인심을 누리지 못했다. 샤넬의 형제자매는 모두 죽었고, 샤넬 가문의 그다음 세대는 가난하게 태어났다.

샤넬의 남동생 알퐁스의 아들 이반Yvan Chanel이 죽자, 이반의 자식들은 고아가 되었다. 이 아이들은 고모인 가브리엘Gabrielle Chanel과 앙투아네트Antoinette Chanel(알퐁스는 명백히 여자 형제들의 이름을 따서 딸의 이름을 지었다)의 손에 맡겨졌다. 아이들의 상황은 샤넬이 자기 자신의 어린 시절에 관해 그토록 자주 말했던 허구의 이야기와 소름 끼치도록 닮았다. 고모 둘의 손에서 자라는 고아. 만약 샤넬이 이 유사성을 알았다고 하더라도, 그녀의 마음은 움직이지 않았다. 샤넬은 나서서 도와주지 않았다. 샤넬은 이제 넥송

남작 부인이 된 아드리엔 고모와 앙드레 팔라스, 팔라스의 딸들을 제외하면 샤넬 집안 중 누구에게도 관심을 두지 않았다. 그녀는 모든 친척 관계를 영원히 끊어 버렸다.[6]

샤넬이 망명을 떠나 있는 동안 곁을 지켰던 이들 중에는 프랑스에서 절친하게 지냈던 친구들도 몇 명 있었다. 그 가운데 비시 정부의 관료였던 작가 폴 모랑과 그의 아내 헬렌은 샤넬과 똑같은 이유로 스위스로 도망쳤다. 하지만 샤넬과 모랑의 경제적 상황은 극적으로 달랐다. 샤넬은 언제나 재산의 상당 부분을 스위스 은행이나 해외 은행 계좌에 보관해 뒀었다. 그녀는 외부 상황과 관계없이 부유했다. 그러나 프랑스 정부가 모랑의 책 저작권 수익금을 동결[7]하고 공무원 자격을 취소했기 때문에 모랑은 거의 무일푼이었다. 언제나 인심이 후한 친구였던 샤넬은 모랑 부부가 자기와 함께 생 모리츠의 배드루츠 팰리스 호텔에서[8] 묵을 수 있도록 초대했다. 이 호텔에서 샤넬과 모랑은 1946년 겨울 동안 여러 차례 인터뷰를 진행했고, 이 인터뷰는 모랑이 쓴 샤넬 전기의 바탕이 되었다.

무슨 까닭인지, 둘의 대화 기록은 거의 30년 동안 세상으로 나오지 못했다. 그리고 1976년이 되어서야 마침내 『샤넬의 매혹』이라는 책이 되었다. 이상하게도 눈을 뗄 수 없는 이 책에서 모랑은 자기 목소리를 샤넬에게 넘겨주었고, 샤넬이 지어낸 가장 설득력 없는 거짓말조차 아무런 비판 없이 그대로 책에 실었다. 어쩌면 모랑이 수치스러웠던 시기에 샤넬이 베풀어 준 우정에 고마웠던 마음을 표현하는 방법이었을지 모른다. 모랑은 스위스에서 몇 년

1950년경, 스위스에서 샤넬과 딘클라그

지내다가 프랑스로 되돌아가서 작가 경력을 재개했다.

샤넬의 오랜 친구인 루키노 비스콘티도 스위스에 있던 샤넬을
방문했다. 미시아 세르도 마찬가지였다. 당시 세르는 모르핀에
훨씬 더 깊이 빠진 탓에 상태가 심각하게 안 좋았다. 그녀가 스위
스를 방문한 목적에는 단순히 샤넬을 만나는 일뿐만 아니라 마약
을 사는 일도 포함되어 있었다. 1945년에 호세-마리아 세르가 죽
자 미시아 세르는 엄청난 고통에 빠졌다. 호세-마리아 세르가 훨
씬 더 젊은 루지에게 떠나면서 둘은 1927년에 이혼했지만, 그는
언제나 미시아 세르에게 단 하나의 사랑이었다. 1950년 여름, 로
크브륀에서 휴가를 보내고 있던 샤넬에게 미시아 세르가 찾아왔
다. 그리고 1950년 10월 15일, 파리로 돌아간 지 얼마 안 됐던 미
시아 세르가 숨을 거뒀다. 그때 그녀는 78세였다. 샤넬은 소식을
듣자마자 비행기를 타고 파리로 갔다.

샤넬은 미시아 세르의 집에 도착하자 오랜 친구와 단둘이 시간
을 보내고 싶다고 고집했다. 묘지에서 망자들과 우정을 나눴던
아이, 코코 샤넬은 생명이 떠나간 미시아 세르의 시신을 아무렇
지 않게 단장하며 매장을 준비했다.

몇 시간이 지나고, 응접실에 있던 조문객들이 닫혀 있는 미시아
세르의 침실 문 앞에 모여들었다. 마침내 문이 열리고 샤넬이 침
실에서 나왔다. 조문객은 샤넬 뒤를 자세히 들여다보고는 헉하고
숨을 내뱉었다. 하얀 꽃으로 가득 덮인 루이 14세 스타일 침대 위
에 누운 미시아 세르는 50년 전으로 돌아가 있었다. 느슨하게 틀

어 올린 머리카락, 매끄러운 얼굴, 새하얀 레이스에 싸여 눈부시게 빛나는 미시아 세르는 다시 한 번 르누아르의 초상화에 등장하는 발그레한 젊은 여성이 되어 있었다. 샤넬은 미시아 세르에게 완벽하게 잘 맞는 드레스를 골라서 입혔다. 또 친구의 머리카락을 염색하고 곱슬곱슬하게 말아서 손질했으며, 얼굴에는 화장품을 발라 꾸몄다. 심지어 손톱에 매니큐어도 칠했다. "애정으로 한 일이었어요.[9] 아무도 미시아가 추하다고 생각하지 않게요." 가브리엘 팔라스-라브뤼니가 말했다. 하지만 머리 손질과 화장이 다가 아니었다. 샤넬은 친구에게 임시변통으로 성형 수술까지 약간 해 주었다. 샤넬은 능숙하게 세르의 늘어진 턱살과 얼굴 피부를 끌어당기고 (지나치게 풍성한 옷감을 다룰 때처럼) 재봉용 옷핀으로 귀 뒤에 고정시켰다. 사랑과 잔혹함이 뒤섞인 디자이너다운 이 행동은 영원한 코코트 두 명의 30년 우정[10]을 완벽하게 압축해서 보여 준다. 샤넬이 종종 친구들에게 자기는 외과 의사가 되면 좋았을 것[11]이라고 이야기했던 것도 놀랍지 않다.

　미시아 세르가 세상을 뜨자, 샤넬은 그녀 자신의 중요한 부분을 잃었다. 미시아 세르는 샤넬의 비밀을 모두 알고 있는 변함없는 친구였다. 그녀는 샤넬이 성공하는 모습을 지켜보았고, 성공하도록 이끌어주었다. 1950년, 딘클라그가 사망하며 샤넬의 낭만적 연애는 사실상 끝났다. 그리고 이제 미시아 세르까지 죽었으니 샤넬은 연인뿐만 아니라 가장 좋은 친구까지 잃었다.

　이 시기에는 미시아 세르 외에도 샤넬이 가장 친하게 지냈던 친구 중 중요한 인물들이 세상을 떠났다. 1946년부터 1956년까지,

샤넬의 옛 애인과 친구, 동료 중 놀랄 정도로 많은 수가 눈을 감았다. 1948년에는 베라 베이트 롬바르디가, 1952년에는 셸렌베르크가 사망했다. 샤넬이 결혼하고 싶어 했고 언제나 친밀한 관계를 유지했던 웨스트민스터 공작도 74세였던 1953년에 심장마비로 사망했다. 벤더는 작위를 물려받을 아들을 얻으려고 수없이 시도했지만, 결국 아들을 낳지 못했다. 그는 38살이나 더 어린 네 번째 부인* 앤 설리번Anne Sullivan Grosvenor, Duchess of Westminster 을 남겨 두고 죽었다. 이듬해인 1954년에는 리우데자네이루에서 일어난 교통사고[12]가 샤넬의 과거에서 중요했던 사람의 목숨을 빼앗아 갔다. 샤넬을 셋방에서 빼내어 성으로 데려갔던 남자, 에티엔 발장이었다. 그 역시 샤넬과 인연을 끊지 않고 지냈다. 그가 정말 앙드레 팔라스의 생부였기 때문일 수도 있다. 샤넬에게 보이 카펠을 소개한 사람도 발장이었다. 발장과 카펠이 유사한 이유로 목숨을 잃었다는 사실은 샤넬에게 특히나 잔인한 아이러니로 보였을 것이다. 마지막으로 1956년에는 마음이 잘 맞는 친구이자 젊은 시절의 충실한 동료, 샤넬과 똑 닮았으면서도 더 유순하고 다정한 아드리엔 샤넬 드 넥송이 74세의 나이로 눈을 감았다. 코코와 아드리엔은 그들 세대의 샤넬 집안 여성 가운데 유일하게 더 나은 삶으로 탈출할 수 있었다. 샤넬을 과거와 이어 주던 마지막 연결고리도 아드리엔 고모와 함께 세상에서 사라졌다. 아드리엔

* 저자는 앤 설리번이 세 번째 부인이라고 적었지만, 세 번째 웨스트민스터 공작부인은 로엘리아 폰슨비이며 앤 설리번은 네 번째 웨스트민스터 공작부인이다.

고모는 샤넬이 과거에서 얼마나 충격적으로 멀어졌는지 진정으로 아는 유일한 사람이었다. 가브리엘 팔라스-라브뤼니의 증언을 들어 보면, 이 상실은 "치명적이었다."[13]

　이 시기는 장 콕토와 발레 뤼스와 관련 있는 예술가들의 목숨도 앗아갔다. 그들 모두 샤넬이 잘 알고 지내던 사람들이었다. 샤넬에게 패션 일러스트를 그려 줬던 무대 디자이너 크리스티앙 베라르Christian Bérard는 1949년에 세상을 떴다. 콕토의 1922년 「안티고네」의 출연과 제작을 동시에 맡았던 배우이자 프로듀서 샤를 뒬랭도 같은 해에 숨을 거뒀다. 오랫동안 조현병을 앓아 천재성을 잃어가던 바츨라프 니진스키는 1950년 런던의 병원에서 눈을 감았다. 콕토의 1927년 오페라 「안티고네」에서 음악을 작곡했던 아르튀르 오네게르는 1955년에 숨졌다. 1954년에는 작가 콜레트가 영원히 잠들었다. 샤넬과 콜레트는 걸핏하면 다퉜지만, 그래도 샤넬은 언제나 콜레트를 존경했다. "전 콜레트가 좋아요. 하지만 뚱뚱해진 것은 잘못한 일이었어요." 샤넬이 폴 모랑에게 말했다. "그녀에게는 소시지 두 개면 충분했을 거예요. 스물네 개면 그냥 허세죠." 샤넬은 오스카 와일드를 연상시키는[14] 말을 덧붙였다. 하지만 콜레트의 부고를 들은 샤넬은 마지막으로 경의를 표하기 위해 콜레트의 침대 곁을 방문했다. 샤넬 세대에서 가장 눈부셨던 빛들이 무서운 속도로 꺼져 가고 있었다.

　스위스에는 샤넬과 어울렸던 예술가들의 죽음을 보상할 만한 존재가 거의 없었다. 샤넬이 스위스에서 교류하던 사람들은 주로 예술가가 아니라 다양한 분야의 전문가였다. 예를 들어, 샤넬

은 스위스인 치과의사 펠릭스 발로통Felix Vallotton 박사 부부와 자
주 어울렸다. 왜 스위스에서 살기로 했냐는 질문을 받자 샤넬은
생각지도 못한 기발한 설명을 내놓았다. "고도랑 제 치과의사 때
문에 이곳에 왔어요. 제 치과의사는 세상에서 최고로[15] 훌륭한 치
과의사예요." 다른 벗으로는 류머티즘 전문의 테오 드 프뢰Theo de
Preux 박사(샤넬은 갈수록 관절염으로 고생했고, 특히 손이 아팠다), 안
과 의사 스타이그Steig 교수, 샤넬의 일을 맡았던 변호사 몇 명이
있었다. 보통 이런 우정(일부는 고용인과 피고용인의 관계이기도 했
다)은 새로 만난 사람의 의도를 믿지 못하는 부유하거나 유명한
사람들이 마지막으로 의지할 수 있는 관계였다.

샤넬은 스위스에서 안락하게 잘 지냈지만, 어느 면에서는 오바
진 수녀원에서 살았던 우울한 시절처럼 마음 둘 데가 없었다. 샤
넬은 일도 사랑도, 옛 친구들도 없이 조국이 아닌 나라를 이리저
리 떠돌아다녔다. 그리고 정치적 오명을 쓰고 살아가야 했다.

샤넬은 이런 상황에 대응해서 내면으로 침잠했다. 그녀는 오랫
동안 숲을 거닐었다. 그러면 운전기사는 샤넬이 다시 마을로 돌
아갈 준비가 될 때까지 그녀 뒤에서 느릿느릿 차를 몰고 따라갔
다. 또 샤넬은 50여 년 전 에티엔 발장의 정부 중 한 명으로 살았
을 때처럼 아침에 소설이나 패션지를 읽으며 오랫동안 침대를 벗
어나지 않았다. 샤토 드 르와얄리유에서 살던 시절, 샤넬은 아무
런 할 일도 없이 쓸쓸했던 시기를 견뎠다. 그녀는 르와얄리유에
서 지내던 몇 년을 시골 출신에서 벗어나고, 궁핍했던 어린 시절
을 감추고, 상류층처럼 지내는 요령을 배울 기회로 활용했다. 그

리고 르와얄리유에서 벗어나자, 부유한 남성의 코르티잔으로 살았던 나날의 존재가 사라지길 바라며 **바로 그** 시절을 감추었다. 수십 년이 지난 지금, 샤넬은 한 번 더 세상에서 물러나 그녀의 인생이라는 책에서 다른 장을 하나 더 삭제하려 했다. 바로 나치에 협력했던 시절이었다.

육십 대 여성이라면 대부분, 특히 매국 혐의로 오명을 얻은 여성이라면 이처럼 아무런 활동도 하지 않는 시기를 휴식이 아니라 영원한 은퇴라고 여길 것이다. 하지만 샤넬은 훗날 "마음속으로는 한 번도[16] 은퇴한 적이 없어요"라고 말하곤 했다. 샤넬은 자기 자신을 재창조해 내는 데 오랜 경험이 있었고, 나태한 생활은 샤넬에게 절대 어울리지 않았다.

당시 젊은 언론인이었던 미셸 데옹은 샤넬의 전기를 쓸 생각으로 스위스에서 지내던 샤넬을 방문했다. 샤넬은 늘 그랬듯이, 전기 출간 계획을 중단시켰다. 하지만 수년 후, 데옹은 스위스에서 만났던 여인, 제네바 호숫가에서 느긋하게 시간을 보내는 어딘가 수상쩍은 노인들 가운데서 혼자만 어울리지 않게 여전히 활력이 넘쳤던 코코 샤넬을 회고록에서 아름답게 표현했다.

보-리바주는 세상을 등진 이들이 거주하는 고풍스러운 은신처였다. (…) 마드무아젤 샤넬은 활기가 넘쳤고 건강했기 때문에 그 사이에서 눈에 띄었다. 그녀는 한참 동안 단장한 후 점심 식사 자리에 극적으로 등장했다. 대중이 그녀를 잊었다고 하더라도, 보-리바주 투숙객은 그녀의 이미지와 매력을 보며 기억을 되찾았다. 검은색 레이

스 드레스를 입고 빳빳한 벨벳 리본으로 늘어진 턱살을 받친 이 귀부인들은 30년 전에 무릎까지 오는 샤넬 스커트를 입었었다. 흑단 지팡이를 짚고 절뚝거리며 다니는 이 노신사들은 한때 애인을 위해 샤넬 부티크에서 외상으로 물건을 샀었다. (…) 그래서 그녀가 로비를 가로지를 때, 수군거림이 따라온다. 요정이 지나가고, 그들은 도빌에서 지냈던 1910년경부터 양차 세계 대전 사이의 마지막 해까지 젊었던 시절을 다시 체험한다.[17]

데옹이 분명하게 밝혔듯이, 샤넬은 스위스에서 상징적인 힘을 유지하고 있었다. 샤넬은 전 세계의 레이더망에는 잡히지 않았지만, 새롭고 한정적인 배경에서 자신의 페르소나를 연출하고 있었다. 그녀는 침울한 노부인에게 둘러싸여 있었지만, 적어도 함께 웃을 수 있고 조금은 멋대로 굴 수 있는 귀중한 새 친구를 발견했다. 새로운 벗은 벨기에 외교관 에그몽 반 쥘랑 남작Baron Egmont van Zuylen의 이집트 출신 아내[18] 마르가리타 나메탈라 반 쥘랑 남작부인Baroness Margarita Nametalla van Zuylen이었다.

매기라고도 불렸던 남작 부인은 몸집이 크고 다부지며 위풍당당했고, 쾌락을 즐길 줄 알았다. 당시 샤넬과 어울렸던 친구들은 샤넬이 남작 부인과 함께 오래된[19] 카바레 곡을 부르는 것을 들었다고 했다. 반 쥘랑 가족과 가까웠던 정보원은 남작 부인이 "카드 게임에 푹 빠져 있었다"라고 전했다. 당시 스위스 호텔에서 지내던 다른 노부인 대다수가 그랬다. 나중에 샤넬은 나태하게 카드 게임에 집착하던 스위스의 귀부인들을 헐뜯었지만, 반 쥘랑 남작

부인에게는 샤넬과 동질감을 느낄 수 있는 중요한 면이 있었다. 남작 부인 역시 샤넬처럼 신분이 비약적으로 높아진[20]이였다.

마르가리타 반 쥘랑은 샤넬을 만나던 당시 작위가 있는 귀족 여성이었지만, 미천한 집안 출신이었다. 이집트 알렉산드리아에 거주하던 시리아인 부모에게서 태어난 그녀는 교육을 거의 받지 못했고, 프랑스어를 말할 때도 이집트어 억양이 심해서 'r'을 특이하게 굴려서 발음했다. 어떤 이는 그녀가 반 쥘랑 남작과 결혼하기 전에 바이올렛을 팔며 생계를 꾸렸다고 주장한다. 즉, 그녀는 평범한 꽃 파는 처녀였다. 반 쥘랑 가족의 한 친구는 반 쥘랑 남작 부인이 평생 책을 단 한 권, 인기 있는 클레오파트라 전기만 읽은 것 같다고 이야기했다. 남작 부인이 고대 이집트 여왕에게 흥미를 보였다는 사실은 이해할 만하다. 남작 부인 역시 샤넬처럼 (그리고 클레오파트라처럼) 부유하고 유력한 남성을 자기에게 끌어당기는 본능적인 매력을 지녔기 때문이다. 이런 면에서 남작 부인은 심지어 샤넬을 능가했다. 그녀는 샤넬이 단 한 번도 이루지 못했던 목표, 즉 귀족과의 결혼에 성공했다. 결혼에 이르는 길은 쉽지 않았다. 에그몽 반 쥘랑의 아버지는 결혼에 노발대발하며 아들의 상속권을 박탈했다. 젊은 반 쥘랑 부부는 3년 동안 그럭저럭 생계를 이어갈 수 있었고, 남작 부인이 포커를 쳐서 따온 돈에 어느 정도 의지했다. 결국 반 쥘랑의 아버지가 화를 누그러뜨렸다. 그 역시 며느리의 매력에 사로잡혔기[21] 때문이었다.

샤넬은 마르가리타 반 쥘랑과 아주 편안하게 어울렸다. 반 쥘

랑은 "남의 시선 따위는 의식하지 않고[22] 관습에 얽매이지도 않으며, 꽤 따분한 환경에서도 상쾌한 분위기를 만드는" 여자였다. 샤넬과 반 쥘랑의 우정은 에로틱한 면도 있었던 듯하다. 샤넬이나 그녀의 가까운 친구들은 샤넬이 레즈비언이라는 소문을 항상 부정했다. "상상이나 가세요? 저 같은 오래된 마늘쪽이요?" 샤넬은 동성 애인이 있냐는 질문[23]을 받자 이렇게 외쳤다(샤넬이 선택한 표현은 어쩌면 진실을 말하는지도 모른다. 사실 벨 에포크 시기 프랑스에서 '마늘쪽'은 '레즈비언'을 가리키는 은어였다. 샤넬의 말은 동성애자들끼리만 알아듣는 농담이었을까? 아니면 자기도 모르게 내뱉은 말실수였을까?). 가브리엘 팔라스-라브뤼니와 릴루 마르캉도 샤넬이 양성애자라는 의혹을 인정하지 않았다. 마르캉은 그런 논쟁이 전부 "터무니없다"라고 일축했다. 이탈리아 출신의 유명한 패션 사진작가 윌리 리조Willy Rizzo[24]는 "레즈비언 이야기"를 한 번도 믿은 적이 없다고 주장했다. 반 쥘랑 가족도 마르가리타 반 쥘랑과 샤넬이 맺은 우정의 본질이 동성애라는 말을 절대 인정하지 않았다.

하지만 샤넬과 반 쥘랑이 자주 함께 잠자리에 들었다는 증거가 존재한다. 폴 모랑은 회고록 『주르날 이뉘틸Journal inutile』에서 샤넬과 반 쥘랑이 스위스에서 "사생활을 공유"했다고 썼다. "그들은 침대에 함께[25] 누워 있는 모습을 내게 들켰지만, 숨지 않았다." 둘의 친분이 정확히 어떠했든 간에, 그들은 서로에게 깊은 애착을 느꼈다. 샤넬은 만년에 거의 매일 반 쥘랑이 선물한 액세서리를 착용하고 다녔다. 황금 이집트 메달이 달린 아주 긴 목걸이였다.

메달에는 코란 구절 '왕좌의 시'가 아랍어로 새겨져 있었다. 가끔 샤넬은 펜던트의 시가 품은 작은 비밀[26]을 숨기려는 듯 목걸이의 줄 부분만 드러나도록 메달을 재킷 주머니에 집어넣곤 했다.

마르가리타 반 쥘랑이 샤넬의 유일한 여성 애인은 아니었을 것이다. 샤넬은 젊었을 때 에밀리엔 달랑송이나 리안 드 푸지 등 르와얄리유의 화류계 여성들과 함께 지내면서 성적 취향을 실험해 보고 싶은 유혹을 받았을 수도 있다. 때로는 미시아 세르가 샤넬의 애인이 되기도 했을 것이다. 샤넬이 점차 나이 들어가며, 여성과 맺은 내밀한 관계는 그녀의 개인적 세계를 정의했던 수많은 이성애 연애를 대체했다.

당연하게도, 사업을 재개하려는 샤넬의 시도는 가장 먼저 베르트하이머 가족을 향한 분노가 가득한 비난으로 나타났다. 샤넬과 베르트하이머 형제의 관계는 다시 한 번 샤넬의 화를 더 부채질하는 방향으로 나아갔다. 샤넬은 베르트하이머 형제가 제2차 세계 대전 동안 전 세계의 미군 PX에서 샤넬 향수를 팔아 재산을 극적으로 불렸다는 사실을 잘 알았다. 베르트하이머 형제는 전쟁이 끝나자 파리로 돌아와서 펠릭스 아미오에게 이양했던 경영권을 돌려받았다. 아미오는 기쁘게 주식을 챙겨 받고 떠났다. 독일에 전투기를 팔아넘긴 아미오[27]가 프랑스 정부의 고소를 피할 수 있도록 베르트하이머 형제가 손을 써 줬기 때문이었다.

피에르 베르트하이머는 스위스를 방문해서 전시에 샤넬 향수로 벌어들인 수익 중 샤넬이 받을 몫이 얼마인지 설명했다. 베르

트하이머 형제가 기존 회사인 파르팡 샤넬을 매각하고 새 기업 샤넬 주식회사를 설립했기 때문에, 샤넬이 받을 몫은 1만 5천 달러밖에 되지 않았다. 샤넬이 예상했던 수백만 달러에 비하면 하찮은 액수였다. 게다가 베르트하이머 형제는 향수 사업의 수익 중 가장 큰 몫을 빼돌리는 와중에도 샤넬이라는 브랜드를 한껏 이용해 먹었다. 그들은 샤넬의 허락도 없이 그녀의 유명한 이름을 사용하며 광고는 물론 크리스마스카드에도 샤넬과 레 파르퓌머리 부르조아 로고를 관련시켰다. 샤넬은 복수를 계획했다.[28]

샤넬은 1946년에 처음으로 기습 공격에 나섰다. 그녀는 무명의 스위스인 조향사와 협업해서 새로운 향수를 만들었다(샤넬은 조향사의 신분은 밝히지 않았다). 그리고 '마드무아젤 샤넬Mademoiselle Chanel'이라고 이름을 붙인 이 향수를 전쟁 동안 유일하게 열어 두었던 캉봉 부티크에서 판매하기 시작했다. 베르트하이머 형제도 빠르게 대응했다. 베르트하이머 형제는 샤넬 향수의 제조 공식 일체에 대한 법적 소유권을 들먹이며 '마드무아젤 샤넬' 향수가 위조품이라고 선언했고, 더 나아가 캉봉 부티크는 '마드무아젤 샤넬' 판매를 중지해야 한다는 법원 명령을 받아 냈다. 그동안 베르트하이머 형제에게 맞서 싸우려고 했던 샤넬은 마침내 전쟁을 시작했다. 법원이 두 달간 판결을 연기하자, 샤넬은 르네 드 샹브룅에게 조언을 구하며 대응책을 마련했다.

샹브룅은 (샤넬과 자기 자신을 위해서) 소송을 피해 평화롭게 문제를 해결해야 하며 저자세를 유지하라고 충고했다. 장인인 피에르 라발(반역죄로 처형당했다)을 충실하게 변호했던 그는 공개

적인 법정 공방을 벌이지 않으려고 했다. 하지만 샤넬은 신경 쓰지 않았다. 샤넬은 수익금 및 손해 배상금 체납과 샤넬의 이름을 건 "저급한 상품" 제조 명목으로 베르트하이머 형제를 맞고소했다. 샤넬의 복수 계획은 여기서 끝나지 않았다. 상브룅의 조언을 받은 샤넬은 샤넬 주식회사와 맺은 계약에서 유리하게 이용할 수 있는 허점을 발견했다.

샤넬은 베르트하이머 형제와 합의하지 않고 독자적으로 향수를 **판매하는 일**은 금지당했지만, 직접 향수를 만들어서 그저 친구들에게 **무료로 나누어 주는 일**은 법적으로 아무 문제가 없었다. 샤넬은 스위스에서 훌륭한 향수 시리즈를[29] 새로 만들기 시작했다. 새로운 향수는 가장 잘 팔리던 기존 샤넬 향수와 놀라울 정도로 향기가 비슷했다. 어떤 이들은 새 향수의 향이 더 낫다고 평가했다. 게다가 새로운 향수 모두 기존 샤넬 향수와 이름이 똑같았다. 다만 작은 변화가 하나 있었다. 새 향수에는 '마드무아젤'이라는 단어가 덧붙었다. 새 상품 라인은 마드무아젤 샤넬 No. 5와 마드무아젤 퀴르 드 루시, 마드무아젤 브와 데 질로 구성되었다. 샤넬은 주의를 기울여서 법률 조문의 내용을 정확하게 준수했다. 새로운 향수 제조법은 모두 기존 향수 제조법과 조금씩 달랐다. 향수병과 라벨도 모두 다시 디자인했다.

이제 '친구' 몇 명에게 향기로운 새 향수를 무료로 나누어 주는 일만 남았다. 그 친구들이란 김블 백화점과 삭스 피프스 애비뉴를 소유한 미국의 기업가 버나드 김블Bernard Gimbel, 고급 백화점 니먼 마커스의 소유주 스탠리 마커스Stanley Marcus, 여기에 한술 더

떠서 할리우드를³⁰ 움직이는 거물 새뮤얼 골드윈이었다. 아주 현명한 조처였다. 베르트하이머 형제는 뉴욕으로 도피했던 시절에 미국의 향수 시장이 곧 금광이라는 사실을 증명했다. 이제 코코 샤넬이 경쟁 상품을 출시해서 (혹은 출시하겠다고 위협해서) 베르트하이머 형제의 미국 시장 지배력을 위협했다. 이 경쟁 상품에 적혀 있는 마법 같은 이름 '샤넬'은 여전히 소매업체에 너무도 강력한 영향력을 행사했다. 샤넬은 이 향수를 직접 팔 권리가 없었지만, 김블과 마커스가 완벽하게 베르트하이머 형제를 피해서 새 제조법을 사들이고 거대한 미국 백화점에서 새 향수를 파는 일은 무엇도 막을 수 없었다.

샤넬은 전쟁 초반에 사용한 이 작전의 결과를 확인하기까지 오래 기다릴 필요도 없었다. 미국 백화점 업계의 실력자들이 매혹적인 새 향수를 내놓기가 무섭게 피에르 베르트하이머가 소문을 들었고, 재판 없이 합의로 문제를 매듭지을 생각으로 서둘러 로잔으로 달려갔다. 베르트하이머 형제와 샤넬의 변호인단이 스위스에서 오랫동안 협상을 거친 끝에, 샤넬은 훨씬 더 유리한 계약 조건을 얻어냈다. 라벨에 '5'라는 숫자만 사용하지 않는다면 직접 향수를 생산하고 판매할 수 있는 권리를 보장받은 것이다. 또 그동안 받지 못했던 수익금 총 32만 5천 달러(2013년 가치로 환산하면 대략 320만 달러)를 한 번에 지불받기로 했다. 가장 중요하게는 1947년 5월부터 (그해 폴 베르트하이머가 사망했다) 매년 전 세계 향수 판매 수익의 2퍼센트³¹를 로열티로 받게 되었다. 적어도 한 해에 1백만 달러는 되는 액수였다(2013년 기준으로는 1천만 달러에 가

깝다). 샤넬은 계약을 마치고 샹브룅과 함께 축배를 들며 선언했다. "이제 저는 부자예요."[32]

피에르 베르트하이머는 샤넬에게 양보할 만한 이유가 있었다. 샤넬과 베르트하이머 형제의 관계가 겉으로는 아무리 거칠고 심지어는 독살스러워 보일지라도, 그들은 신기하게도 인연을 끊지 않았다. 그들의 운명은 불가분하게 이어져 있었다. 피에르 베르트하이머는 마드무아젤 샤넬, 베르트하이머 가문에 막대한 부를 가져다준 여성과 법정 투쟁을 질질 끌다가 악평을 얻는 일만큼은 피해야 했다. 게다가 소송전에 들어가면 대중은 샤넬의 전시 활동을 둘러싼 최근의 추문을 다시 떠올릴 것이다. 피에르 베르트하이머는 샤넬과 싸워서 결과가 좋을 리가 없다는 사실을 깨달았다. 하지만 그의 마음을 움직인 게 사업을 위한 논리적 이유만은 아니었다. 그는 마음속 깊이 샤넬과 샤넬의 재능을 존경했다. 강력하고 변치 않는 이 마음은 억지스러운 사랑과 같았다. 코코 샤넬과 피에르 베르트하이머는 신랄한 싸움과 화해, 새로운 협력으로 이어지는 매우 격렬한 갈등에서 벗어나지 못했다. 이 갈등의 양상은 이들이 오래전에 연인 관계였다는 끈질긴 소문을 뒷받침한다.

"마드무아젤 샤넬과 피에르 베르트하이머는 신화적인 한 쌍이었습니다."[33] 라 메종 샤넬의 해외 홍보 책임자인 마리-루이즈 드 클레르몽-토네르Marie-Louise de Clermont-Tonnerre가 말했다. 제2차 세계 대전이 터진 직후 몇 년 동안 이어졌던 샤넬과 베르트하이머의 전쟁과 동업 이야기는 신화적인 수준으로 호기심을 자극하는 데까지 이르렀다. 유대인 억만장자 형제는 나치와 불법으로 거래

하며 부당하게 이득을 보던 매국노의 도움으로 나치의 손아귀에서 벗어났다. 그 와중에 한 여성은 나치의 정책을 이용해서 형제의 기업을 빼앗으려고 했다.[34] 그런데 유대인 형제가 그 여성의 요구를 들어준 것이다.

샤넬은 스위스에서 단독으로 향수를 제조할 수 있는 권리를 얻었지만, 한 번도 그 권리를 행사하지 않았다. 샤넬이 새로 만들어서 미국에 보낸 향수는 어디까지나 베르트하이머 형제와 협상할 때 활용할 수단에 불과했다. 샤넬은 베르트하이머 형제와 새로운 합의에 이르자 향수 사업에서 다시 적극적인 역할을 맡는다는 생각을 접은 것 같다. 하지만 패션은 다른 문제였다. 샤넬은 단 한 번도 디자인에 관심을 끊은 적이 없었고, 편안한 스위스에서 점점 실망스러운 마음으로 파리 쿠튀르를 지켜보았다.

샤넬이 보기에 패션은 프랑스의 해방 이후 심각하게 잘못된 길로 들어선 것 같았다. 전쟁이 터지기 전에는 중요한 여성 디자이너 여러 명이 남성 디자이너와 스포트라이트를 공유했었다. 패션지에는 샤넬의 이름 곁에 마들렌 비오네와 잔 랑뱅, 엘자 스키아파렐리 같은 디자이너들의 이름도 자주 등장했었다. 그런데 1940년대 말이 되자 여성 디자이너는 대부분 자크 파트와 피에르 발맹Pierre Balmain, 그리고 가장 중요한 크리스티앙 디오르 (뤼시앵 를롱Lucien Lelong 밑에서 일한 후 직접 스튜디오를 열었다) 같은 새 남성 디자이너들에게 무대를 내어 주고 사라져 버렸다. 이 남성 디자이너들의 이름은 새로웠지만, 코르셋과 크리놀린을 받쳐 입

는 바닥에 닿을 듯 긴 치마와 커다란 모자 등 그들의 아틀리에에서 탄생한 옷은 분명히 복고 분위기를 띠고 있었다. 이들의 옷은 조형적이고 아름다웠지만, 입기에는 거추장스럽고 실용성도 떨어졌다. 파리 쿠튀르는 여성의 신체를 해방하는 세련된 모더니즘 미학에서 과장된 모래시계 실루엣으로 돌연 180도 바뀌었다.

런웨이에 등장한 여성의 모습은 이제 더 전통적인 여성성을 환기했다. 어느 기자는 "깁슨 걸Gibson girl• 스타일이나³⁵ 뭐든…… 할머니가 입었을 것 같은 옷이 생각난다"라고 썼다. 프랑스 패션은 그 누구도 세계 대전은 상상조차 하지 못했던 마지막 순진했던 시절로 시간을 되돌리려고 애쓰려는 듯, 벨 에포크 시절을 향한 향수 어린 꿈에 젖어 들었다. 시간을 거슬러 올라가는 이 행진을 이끄는 디자이너는 크리스티앙 디오르였다. 아이러니하게도 그의 온화한 태도와 평범한 외모는 상상을 뛰어넘는 화려한 디자인과 대조를 이루었다.

1947년 2월 12일, 크리스티앙 디오르의 첫 컬렉션이 마치 초신성처럼 파리의 패션계를 강타했다. 디오르가 값비싼 옷감을 몇 십 미터나 사용해서 형태를 만든 극단적으로 여성스러운 드레스는 전쟁 동안의 희생과 타협에 반항하듯 작별을 고했고, 전통적 여성성과 새로워진 번영으로 복귀하겠다고 포고하는 듯했다. "무슈 디오르, 우리에게 진정 뉴 룩the New Look을 선사했군요!"

• 미국의 화가 찰스 D. 깁슨Charles D. Gibson이 초상화에서 자주 그린 여성을 가리킨다. 대체로 하이 넥, 꼭 죄는 허리, 넉넉한 소매, 벨 스커트 등 1890년대에 유행했던 스타일대로 입고 있다.

『하퍼스 바자』의 편집자 카멜 스노우가 지면에서 외쳤다. 그리고 '뉴 룩'은 패션 용어로 굳어졌다. 이전 세기를 너무도 뚜렷하게 상기시키는 스타일은 역설적이게도 '뉴 룩'으로 알려졌다.

패션계 인사들은 이 새로운 스타일에 황홀해했다. 『보그』미국판은 "파리의 센세이션"[36]이라고 환호했다. 디오르 여성은 바깥으로 풍성하게 펼쳐져서 물결치는 스커트를 입고 실내로 당당히 들어오는 곡선이 아름다운 배였다. 패드를 덧대어 부풀린 넓은 엉덩이 부분은 코르셋으로 단단히 졸라매서 꼭 인형 허리처럼 가늘어진 허리와 대조되어 한층 더 풍만해 보였다. 디오르는 이렇게 치마가 거꾸로 뒤집힌 꽃 모양인 드레스들을 '코롤Corolle(꽃부리) 라인'이라고 불렀다. 고래수염을 넣어서 뻣뻣하게 모양을 잡은 보디스('꽃자루' 부분)는 상체를 단단하고 곧게 고정했고, 패드를 넣은 브래지어는 가슴을 상체 위쪽에 원뿔 모양으로 잡아줬다. 심지어 일부 드레스의 등 부분에는 우아하게 주름진 천이 덮여 있어서 명백하게 '버슬Bustle• 효과'[37]를 냈다. 그리고 하이힐과 챙이 넓은 모자(또는 아슬아슬하게 기울어진 삼각형 '탬버린' 모자)가 이 스타일을 완성했다. 지나치게 많은 옷감과 갑옷 같은 틀로 둘러싸인 여성의 몸은 (샤넬의 옷을 입었을 때와 달리) 디오르의 드레스에 능동적으로 형태를 부여하기보다는 수동적으로 드레스의 형태에 굴복했고 새롭고 과장된 여성스러움의 포로가 되었다.

이 스타일은 해방 직후 몇 년간 여성의 정치적 자유가 퇴보했

• 치마 엉덩이 쪽을 부풀리는 허리받이

던 상황을 보여 주는 완벽한 메타포였다. 프랑스는 마침내 1945년에 여성에게 투표권과 공직 출마권을 부여했지만, 제4공화정의 출범과 함께 다시 산아 증가 운동이 일어났고 출산이라는 '여성의 임무'[38]를 장려하도록 고안된 보수적 정책이 여느 때처럼 잇달아 수립되었다. 전쟁은 처음으로 여성 수천 명을 일터로 내보냈다. 하지만 군인들이 다시 돌아오자 여성은 일을 그만두고, 바지 대신 치마로 갈아입고, 집으로 돌아가서 프랑스 인구를 재건하는 긴급한 과제를 수행하라고 권고받았다. 드골 장군은 1945년[39] 3월 5일 연설에서 "10년 안에 아름다운 아기 1천2백만 명"을 생산해 달라고 노골적으로 요구했다.

디오르는 전통적인 여성성을 찬양했을 뿐만 아니라('아이를 가질 수 있는 엉덩이'로도 불리는 풍만한 엉덩이를 특히나 강조하는 것과 함께), 전쟁이 터지면서부터 심각하게[40] 침체한 프랑스 패션 산업도 다시 일으켰다. 화려한 뉴 룩은 프랑스의 풍요로움, 프랑스 럭셔리의 귀환[41]을 선포했다.

디오르의 사치스러운 미학은 그를 둘러싼 환경에서 자연스럽게 형성되었다. 그는 윤택한 집안에서 태어났고(다만 디오르 가족은 우아하지 못한 비료 사업으로 재산을 쌓았다), 부유한 후원자 마르셀 부삭Marcel Boussac의 지원을 누렸다. 부삭이 메종 크리스티앙 디오르에 투자한 금액은 7억 프랑으로 추정된다.

패션계 언론은 디오르를 쿠튀르의 메시아로 여기며 환영했다. 그는 사실상 하룻밤 만에 누구나 다 아는 유명 인사, 새로운 여성 실루엣을 창조해 낸 예술가가 되었다. 카멜 스노우는 참지 못하

고 군사적 비유를 들었다. "마른 전투Battle of the Marne•가 파리를 구해 냈듯이 디오르도 파리를 구했다."

디오르 스타일의 모조품은 소비자의 구매를 유도할 수 있는 온갖 가격에 팔렸고, 알뜰한 쇼핑객이라면 중저가 상품을 취급하는 오박 백화점에서 '꽃잎' 드레스를 8.95달러에 낚아챌 수 있었다. 하지만 진실을 말하자면, 디오르 스타일은 쉽게 질 나쁜42 모조품으로 만들 수 없었다. 샤넬과 달리 디오르는 고급 옷감을 아주 많이 사용했고, 그래서 바느질하는 데 오랜 시간을 들여야 했다. 기계로 바느질한 저렴한 합성 직물로 비슷한 옷을 만들려고 시도해 봤자 그 결과는 눈에 띄게 저급한 옷일 뿐이었다. 디오르의 스타일은 최고가를 낼 수 있는 사람에게만 완벽하게 어울렸고, 그래서 진짜 프랑스 오트 쿠튀르를 강력하게 보호할 수 있었으며 패션 산업에 새 생명을 다시 빠르게 불어넣었다. 디오르가 첫 컬렉션을 발표하고 2년 만에 프랑스 쿠튀르 수출액의 75퍼센트가 디오르 상품이라는 믿기 어려운 수치가 나왔다. 이는 무려 프랑스 전체 수출 수익의 5퍼센트였다.

크리스티앙 디오르도 자기 작품이 지니는 경제적 상징성을 잘 알았다. "가난의 역逆속물주의Inverted snobbery43••를 재발명하기에는 풍요로움이 여전히 너무도 새로웠어요." 그는 당시를 떠올리

• 제1차 세계 대전 초반 1914년 9월 6~10일에 마른강 지역에서 벌어진 대전투. 프랑스는 모든 자원을 쏟아부어서 대규모 독일군을 물리쳤다. 이 전투로 서부전선에서 독일의 조기 승전 가능성이 완전히 끝났고, 독일군과 연합군은 기나긴 참호전을 시작했다.
•• 상류 사회를 무조건 경멸하고 하류 계층에 자부심을 지니는 태도

1953년 5월 런던에서 선보인 크리스티앙 디오르 의상

면서 샤넬을 은근히 비난했다. 그는 모조품에 관해서도 샤넬과 뚜렷하게 다른 태도를 보였다. 샤넬은 복제된 자기 스타일을 어디에서나 볼 수 있다는 사실을 대단히 좋아했지만, 디오르는 패션의 민주주의를 참지 못했다. 디오르는 자신의 쿠튀르 상품을 다른 곳에서는 살 수 없게 하려고 공공연히 애썼고, 1948년에는 드레스의 경우 69.95달러 이하[44], 코트의 경우 135달러 이하로 (현재 가치로 환산하면 각각 694달러와 1,260달러 정도) 판매하는 복제품에는 그의 이름 사용을 법적으로 금지하기까지 했다. 샤넬이 오래전에 사랑했던 폴 이리브처럼 디오르도 럭셔리의 애국심을 지지했다. "우리 시대처럼 침울한 시대에는[45] 럭셔리를 하나하나 모두 지켜야만 합니다."

그다음 10년 동안 디오르가 제작한 옷은 패션계에서 가장 호화로운 옷의 대열에 들었다. 디오르는 실루엣을 가장 주요하게 다루었고, 여성 신체의 윤곽을 그리고 고쳐나가며 '코롤' 스타일에서 (데콜타주Décolletage[*]가 두드러지는) '지그재그' 스타일, (둥근 엉덩이를 강조하는) '타원' 스타일, 하이넥 '튤립' 스타일 등으로 변화했다. 그리고 어떤 드레스든 최고급 재료를 써서 공들여 만들고 극적 효과를 최대한으로 자아낼 수 있도록 재단했다. 그는 보석을 박은 비즈와 밍크, 황금 라메를 사용했다. 또 물결치는 '레그 오 머튼Leg o'mutton (또는 Leg-of-mutton)'[**] 소매와 택시를 탈 수

[*] 목과 어깨, 가슴 윗부분을 드러낸 네크라인
[**] 양羊다리 모양과 비슷하게 어깨 부분은 부풀어 있고 소맷부리는 좁은 소매

없을 정도로 폭이 넓은 치마, 입고 걷는 것이 거의 불가능할 만큼 폭이 극단적으로 좁은 '호블 스커트Hobble skirt*'(세기 전환기의 스타일)를 만들어 냈다. 비실용적이기는 하지만 화려한 이 스타일은 쿠튀르의 풍조를 확립했고, 1940년대 말과 1950년대 초에는 자크 파트와 피에르 발맹, 크리스토발 발렌시아가Cristóbal Balenciaga 등 다른 디자이너들도 디오르와 비슷하게 신데렐라가 입을 듯한 휘황찬란한[46] 스타일을 만들었다.

디오르는 전례 없는 속도로 사업을 확장했다. 1957년까지 그는 매해 1천5백만 달러가 넘는 매출고를 올렸다(현재 가치로는 1억 2천만 달러[47]와 같다).

물론 모두가 디오르 스타일을 좋아하지는 않았다. 1948년, 널리 화제가 된 사건이 터졌다. 다 해진 누더기를 입은 나이 든 여성 한 무리가 디오르 옷을 입은 젊은 여성 몇 명에게 격분하며 달려들어서 말 그대로 드레스를 뜯어내 버렸다. 이 나이 든 여성들은 디오르 드레스가 불경스럽고 충격적으로 옷감을 낭비했다고 생각해서 일부러 이런 시위를 연출했다. 전쟁 동안 겪었던 고역이 여전히 마음속에 생생했던 시기에 어떤 이들은 디오르의 과도한 스타일을 지독한 모욕으로 느꼈다.[48] 미국과 캐나다에서도 비슷한 정서가 일어났고, 불만을 품은 여성들은 비싸고 불편하고 퇴행적인 새 패션의 등장을 미리 막기 위해 '스타일에 맞서 투쟁하는 여성 조직the Women's Organization to War on Styles(또는 WOWS)'이나

• 1910년대 초에 유행한 치마로, 발목 부근의 통이 좁다.

'긴 치마 방지를 위한 연맹League for the Prevention of Longer Skirts' 같은 집단을 조직했다. 캘리포니아에서는 몸매가 멋지고 요염한[49] 여성들이 노출이 심한 수영복만 입은 채 "우리에게 패드가 필요한가?" 따위의 구호가 적힌 피켓을 들고 드레스 가게 앞에서 시위를 벌였다.

샤넬도 이 시위대에 합류할 준비가 됐다고 느꼈다. 샤넬은 패션이 새로운 방향으로 접어들어 그녀의 비전에서 너무도 멀리 벗어났다는 사실을 믿을 수가 없었다. "패션은 장난이 되어 버렸어요.[50] 디자이너들은 드레스 안에 여성이 있다는 사실을 잊어버렸어요. (…) 옷의 형태는 자연스러워야 해요." 그녀는 구체적으로 (1937년, 콕토의 연극 무대 의상을 제작할 때 그녀의 조수였던) 디오르에 관한 질문을 받자 폭발했다. "디오르? 그는 여성에게 옷을[51] 입히는 게 아니에요, 여성의 몸에 덮개를 씌우는 거예요!" 지칠 줄 모르는 성격이면서도 지루하게 생활해야 하는 데다 새로운 파리 디자이너들의 작업에 경악한 샤넬은 생각조차 할 수 없는 일을 생각하기 시작했다. 그녀는 왕성한 디자이너 경력을 재개하는 것, 즉 복귀를 고민했다.

재정 문제에 대한 염려[52]도 샤넬이 복귀를 고려하게 된 이유였다(훗날 샤넬은 이 사실을 부인했다). 샤넬은 베르트하이머 형제와 최근에 맺은 계약 덕분에 상당한 돈을 벌었지만, 1953년 여름에 피에르 베르트하이머가 보-리바주 호텔로 찾아와서 30년 만에 처음으로 향수 판매가 줄고 있다고 알렸다. 향수 사업 부문은 라 메종 샤넬에서 가장 수익성 좋은 부문이었지만(그리고 여전히

그렇다), 부분적으로는 언제나 쿠튀르 라인의 후광[53]과 샤넬의 눈에 띄는 활동에 의존해서 성공을 거뒀다. 그런데 새로운 샤넬 패션은 14년 동안 등장하지 않았고 샤넬은 거의 10년 동안 망명을 떠나 있었다. 대중의 의식 속에서 샤넬의 이름이[54] 차츰 흐려지자 샤넬 향수도 명성을 잃고 있었다.

샤넬은 새로운 향수를 출시해서 사업을 부활시키자고 제안했지만, 베르트하이머는 너무 위험 부담이 큰 계획이라고 생각했다. 샤넬이 별다른 반발도 없이 그 의견을 받아들이자, 베르트하이머는 샤넬이 그대로 쭉 은퇴해서 지내리라고 추정했다. 스위스에서 샤넬과 알고 지냈던 사람들도 마찬가지로 생각했다. 그들 모두가 샤넬을 완전히 오해했다.[55]

샤넬은 다시 한 번 해낼 수 있다는 직관, 패션계로 복귀해서 성공할 수 있다는 직관에 따라 움직일 기회를 붙잡았다. 쉽지는 않을 것이다. 그녀는 나치 협력으로 오명을 얻은 70세 노인이었고, 14년간 문화계의 관심에서 벗어나 있었다. 하지만 샤넬은 언제나 예상에 저항할 때 가장 높이 날았다. 그녀는 피에르 베르트하이머를 만나고 며칠 후, 여전히 소유하고 있던 리츠 호텔 객실로 돌아갔다.

샤넬은 과거 그 어느 때보다 더 절약하며 집중해서 새 인생을 살았다. '휴가'는 그동안 실컷 즐겼으며 돈이 더 필요하다는 사실을 알았던 샤넬은 몹시 아꼈던 라 파우사를 팔았다. 윈스턴 처칠의 출판 대리인인 에머리 리브스가 라 파우사를 사들였다. 그는 샤넬이 웨스트민스터 공작과 함께 라 파우사에 살았던 몇 십 년

전에 이 별장을 방문했었고, 이제는 그곳에서 느긋하게 쉬며 회고록을 쓰기로 했다.

그다음으로 샤넬은 베르트하이머 형제와 향수 사업을 놓고 전쟁을 벌일 때 도움이 많이 되었던 미국 친구들에게 의지했다. 그녀는 유력한 잡지 편집자 카멜 스노우에게 연락해서 미국의 기성복 시장에 판매할 샤넬 제품을 생산할 수 있는 미국 기업을 찾는다고 말했다. 샤넬의 사업 감각은 여전히 날카로웠다. 이제는 미국이 전 세계의 주인공이었다. 미국 경제가 호황을 맞으며 미국의 기성복 산업도 기하급수적으로 성장했다. 즉, 미국 시장은 샤넬이 다시 패션계에 진입하기에 가장 알맞은 곳이었다. 예상한대로 스노우는 샤넬의 이야기에 빠르게 반응했다. 1953년 9월 24일, 스노우는 샤넬에게 전보를 보냈다.

> 당신의 라인을 생산하는 데 관심을 보이는 일류 기성복 제조업체를 알아요. (…) 언제 컬렉션이 완성되겠어요? (…) 기꺼이 돕고 싶어요.[56]

샤넬은 변호사 르네 드 샹브룅의 도움을 받아 복귀하려는 이유를 담은 답장을 써서 보냈다.

> 다시 일하면 재미있을 거라고 생각했어요. 일이 내 인생의 전부니까요. (…) 점점 더 많은 여성이 사지도 못할 컬렉션을 구경해야 하는 현재 파리 분위기가 저에게 완전히 다른 무언가를 해 보라고 압박하

네요. 저의 주요 목표 중 하나는 미국 제조업체가 로열티를 내고 저의 기성복 라인을 생산하는 거예요. 그러면 전 세계에서 상당한 관심을 끌 수 있겠죠. 첫 컬렉션은 11월 1일까지 완성할 거예요.[57]

뉴욕에 연락하는 일은 샤넬이 세운 계획의 일부였을 뿐이었다. 샤넬은 복귀 소식과 스노우와 주고받은 편지를 피에르 베르트하이머에게 흘렸다.[58] 샤넬이 예상한 대로 베르트하이머는 즉시 이 일에 참여하고 싶어 했다. 샤넬은 피에르 베르트하이머, 르네 드 샹브룅, 파르팡 샤넬 CEO 로베르 드 넥송과 만났고, 베르트하이머에게서 재정 지원을 약속받았다. 베르트하이머는 샤넬의 컬렉션을 출시하는 데 들어가는 비용 총액 중 50퍼센트를 부담해서 샤넬의 새 사업을 지원하기로 합의했다. 베르트하이머는 샤넬의 쿠튀르 컬렉션(과 쿠튀르 의상을 재생산하는 미국 기성복 라인)이 성공을 거두면 향수 판매도 늘어날 수밖에 없다는 사실을 잘 알았다.

1953년 늦여름, 샤넬은 다시 노동 생활에 뛰어들었다. 그녀는 버려진 채 먼지가 두껍게 쌓인 캉봉 거리 31번지 3층 작업실 두 곳을 다시 열었고, 계속 영업 중이던 아래층의 향수 부티크를 보수했다. 또 새로운 긴축 상태를 유지하며 캉봉 거리에서 소유하고 있던 다른 건물들을 매각했다. 인력 보강도 필요했기 때문에 전쟁이 터지기 전 샤넬 제국 운영을 도왔던 옛 부관들도 호출했다. "서둘러 와 줘요." 샤넬은 그들이 겨우 십 년 정도 업계를 떠나 있었다고 생각했다(나중에 밝혀졌듯 이는 옛 직원들을 과소평가한 것이었다). 마담 루시Madame Lucie로도 알려진 루시아 부테Lucia Boutet

가 가장 먼저 돌아와서 예전처럼 사무장 역할을 맡았다(그녀가 샤넬의 애인이라는 소문도 있었다). 권위주의적인 이 통통한 여성은 일부 모델에게서 고압적이라는 평가[59]를 들었지만, 기일을 정확하게 맞추며 순조롭게 상황을 처리할 줄 알았다. 마담 루시는 캉봉 부티크의 현장 감독이었고, 전쟁이 발발하고 나서는 루아얄거리 18번지에 직접 쿠튀르 가게를 차렸다. 마담 루시는 스승의 전통을 이어받아 옛 샤넬 부티크 직원들과 함께 샤넬 스타일의 투피스 슈트와 다른 쿠튀리에들의 의상을 본뜬 옷을 만들었다. 마담 루시는 샤넬에게 돌아갈 기회를 재빨리 붙잡았고 가게 문을 닫았다. 그녀는 혼자 가지 않았다. 마담 루시 밑에서 일하던 직원 서른 명 정도도 함께 따라나섰다. 그중에서 가장 중요한 사람은 마농 리주르Manon Ligeour였다. 리주르는 1929년에 13세라는 어린 나이에 샤넬 부티크의 수습생으로 일을 시작했고, 차근차근 성장해서 프리미에르 자리에까지 올라갔다.

1946년에 리주르는 마담 루시의 부티크에서 일하기로 결정했고, 샤넬이 부티크를 폐업하는 바람에 실업자 신세가 된 재봉사 몇 명을 함께 데리고 갔다. 바로 그 재봉사들은 다시 한 번 라 메종 샤넬을 위해[60] 일하는 데 동의했다. 이들의 복귀는 그들의 개인적인 충성심과 샤넬이라는 이름이 지닌 변치 않는 마법에 대한 그들의 신뢰를 모두 증명했다. "우리 모두 굉장히 흥분했어요."[61] 마농 리주르가 피에르 갈랑트에게 말했다. "마드무아젤은 배짱이 정말 대단했죠!"

1920년대와 1930년대에 경력을 시작한 중년의 재봉사와 피터

Fitter[•]를 고용하는 일은 전혀 어렵지 않았다. 하지만 런웨이에 설모델을 고용하는 일은 다른 문제였다. 모델의 몸에서 곧장 디자인을 만들어 나가는 샤넬은 아름답고 젊은 여성들이 새로 필요했다. 샤넬은 원하는 스타일을 알고 있었다. 샤넬은 위엄 있고, 자신 있고, 침착하고, 세련되고, 자기 자신과 다르지 않은 스타일을 원했다. "우리는 어떤 식으로든[62] 조금씩 그녀를 닮아야 했어요." 옛 샤넬 모델이 말했다. 하지만 전문 모델은 샤넬을 닮지 않았다. 샤넬은 사교계에 데뷔하는 프랑스 최상류층 가문의 딸들을 은밀히 모델로 고용하기 시작했다. 샤넬의 모델은 오딜 드 크로이 왕녀 Princess Alyette Isabelle Odile Marie de Croy와 미미 다르캉게 여백작Countess Mimi d'Arcangues, 로스차일드 은행 중역의 딸인 아름다운 18세의 마리-엘렌 아르노Marie-Hélène Arnaud 등 귀족 작위를 받은 부유한 여성이었다. 40년 전이라면 이 여성들의 조부모는 길에서 샤넬을 아는 척하지 않으려 했을 것이다.

샤넬은 홍보 능력도 잃지 않았다. 그녀는 자신의 복귀에 관한 소문이 떠돌도록 내버려두었지만, 언론 인터뷰는 모두 거절했다. 쉽게 접근할 수 없는 존재로 남아 있으면 더 나은 소문을 더 많이 만들어 낼 수 있다고 자신했기 때문이었다. 샤넬이 공식적으로 복귀를 선언한 1953년 12월에 패션 언론은 이미 샤넬에 관한 기사를 쓰고 있었다. 샤넬이 그녀 자신에 관해 새로운 정보는 전혀 주지 않았기 때문에 기자들은 아쉬운 대로 찾아낼 수 있는 정

• 오트 쿠튀르처럼 주문 제작 의상을 만들 때 가봉(피팅)을 전문으로 맡는 사람

12. 세상에 보여 주다: 샤넬이 복귀하다 613

보로 기사를 쓰는 데 만족해야 했다. 그 결과, 샤넬을 다룬 보도는 대체로 샤넬이 젊고, 아름답고, 세상에서 가장 중요한 디자이너였던 옛날 사진과 이야기로 채워져 있었다.[63] 적어도 한동안 샤넬은 대중이 세월에 녹슬지 않고 나치 부역으로 더럽혀지지 않은 코코 샤넬을 기억하길 바라며 호박 원석 속에 고이 보존된 자신의 이미지를 제시했다. 이보다 더 나은 홍보는 없었을 것이다.

언론을 이토록 영리하게 사용한 데에는 대가가 따랐다. 샤넬은 과거의 명성을 팔아 홍보한 탓에, 이미 거액이 걸린 위험한 게임에 자신이 걸어야 하는 비용을 올려 버렸다. 샤넬이 충족해야 하는 기대치는 너무도 높아졌다. 1953년 12월 21일, 『뉴욕타임스』는 샤넬의 복귀를 알리는 기사에서 샤넬이 뛰어넘어야 하는 장애물이 얼마나 높은지 증명했다. "샤넬의 활동 재개는 패션계 인사에게 정말로 충격적인 소식[64]이다. 단순히 향수 때문만이 아니라⋯⋯, 그녀의 재출현에 대형 패션 하우스들이 상당히 긴장했기 때문이기도 하다." 프랑스 기자 파트리스 실뱅Patrice Sylvain은 샤넬을 향한 분노를 슬쩍 드러내며 샤넬의 이름에 여전히 덧붙어 있는 위엄을 환기했다. "뉴스가 파리에서 퍼져 나갔다.[65] 샤넬이 활동을 재개할 것이다! (⋯) 샤넬은 전설처럼 전하는 사치스러운 생활과 재산, 1억 5천만 프랑이라는 수익, 스튜디오 열다섯 곳, 요트들, 성과 대저택들, 값비싼 모험의 마법까지 이 모든 것과 함께 여전히 가깝지만 그럼에도 믿을 수 없을 만큼 머나먼 과거에서 나와 일어서고 있었다."

샤넬은 디자이너 경력을 시작할 때 프랑스의 엄격한 신분 질서에도 맞서 싸워야 했고, 또 전문직 여성으로서 단순히 '성차별'이라는 현대 용어로 표현하기에는 너무도 강력했던 장애물도 극복해야 했다. 이제, 마찬가지로 벅찬 새 난관이 기다리고 있었다. 샤넬은 과거의 정치적 행동과 고령, 옛 영광이라는 유령을 극복할 수 있을까?

샤넬의 새 컬렉션에 무엇을 기대해야 하는지는 아무도 알 수 없었다. 하지만 모두가 샤넬의 복귀 후 첫 번째 패션쇼 초대장을 받겠다고 아우성쳤다. 샤넬은 과거에도 늘 그랬듯이, 이번에도 패션쇼를 5일로 잡았다. 샤넬에게 5는 언제나 행운의 숫자였기 때문이다. 샤넬이 카멜 스노우에게 예상 일정으로 알려 준 날보다 몇 달 늦은 1954년 2월 5일, 대망의 날이 찾아왔다. 부티크 측은 캉봉 거리 31번지 앞에서 입장을 기다리는 손님을 위해 금박 장식 의자를 놓았지만, 손님 수에 비해 의자가 턱없이 모자랐다. 과거에 샤넬 부티크를 애용했던 우아한 고객들과 여러 백작 부인들, 샤넬의 예술가 친구들, 전 세계 패션지 기자들이 부티크 앞에 뒤섞여 있었다.

루이즈 드 빌모랭도 그곳에 있었다. 루키노 비스콘티도 젊고 아름다운 배우 아니 지라르도Annie Girardot와 함께 캉봉 거리를 찾아왔다. 발레 뤼스의 무용수였던 보리스 코치노도 왔다. 건물 1층의 살롱 입구에는 사람들이 잔뜩 모여 있었고, 더 많은 사람이 와서 살롱 안으로 들어가려고 애썼다. "2천 명이나 간절히[66] 안으로 들어가고 싶어 했었죠." 모델 리안 비기에Liane Viguié가 회상했다. "서

로 밀치고 밟아댔어요. 누가 계단에서 굴러떨어지는 바람에 어느 남작 부인이 다쳤죠. 폭동이 일어날까 봐 경찰을 불러야만 했어요. 마드무아젤의 옛 고객 중에는 앉을 자리조차 찾지 못한 사람들도 있었죠. 무서울 정도였어요." 심지어 패션계의 대사제 카멜 스노우와 마리-루이즈 부스케조차 의자 하나를 낚아챌 수 없었다. 그들은 부티크의 그 유명한 나선형 계단에서 비어 있는 제일 아래쪽 두 단에 걸터앉아야 했다. 자리가 모자라서 부티크 측이 그 계단을 임시 관람석으로 만들어 둔 터였다. 『로피시엘 드 라 쿠튀르L'Officiel de la Couture』의 편집장 조르주 살루George Salou는 패션 시베리아[67](계단의 여덟 번째 칸)에서 쇼를 보려고 안간힘을 썼다. 모두가 마드무아젤을 찾아 목을 길게 빼고 계단 가장 위쪽을 바라봤다. 계단 꼭대기는 과거 몇 년 동안 샤넬이 패션쇼를 지켜보던 자리였다. 하지만 샤넬은 그곳에 없었다. 샤넬은 사실 위층에서 다 지켜보고 있었지만, 그 자리에서 굉장히 효과적으로 작동한 속임수를 써서 사람들 눈에 보이지 않았다.

마침내 첫 모델이 모습을 드러내자 객석이 조용해졌다. 모델은 검은색 저지로 만든 카디건 슈트를 입고 있었다. 샤넬은 과거에도 자주 그랬던 것처럼 이 슈트를 이름 대신 숫자로 명명했다. 이 단순한 옷을 입은 모델은 옷을 가리키는 숫자가 적힌 작은 카드를 지니고 있었다. 이 카드는 샤넬이 의상에 라벨을 붙이는 유일한 방법이었다. 그녀는 다른 디자이너와 달리 패션쇼 진행 순서를 담은 프로그램을 관객에게 나눠 주지 않았다. 검은 카디건 슈트는 그날 가장 먼저 등장한 옷이었지만, 'No. 5', 즉 행운의 숫자

가 붙어 있었다.

하지만 마법의 숫자는 힘을 잃었다. 관객은 샤넬이 새로운 옷을 내놓지 않으리라는 사실을 금방 눈치챘다. 패션쇼에는 의상 130벌이 등장했다. 울 저지와 트위드로 만든 단순한 스커트 슈트 (슬림 스커트Slim skirt•와 네모난 카디건 재킷으로 구성되었다)에 하얀 피케Piqué••나 재킷 안감에 사용한 프린티드 실크로 만든 블라우스 차림이 수십 벌이었고 중간 색조의 홀쭉하고 긴 코트, 단순한 형태의 검은 플레어스커트 드레스(그중 한 벌은 스팽글 장식이 달렸다), 시스 드레스Sheath dress••••도 몇 벌씩 있었다. 간단히 말해, 샤넬은 1930년대 디자인 회고전을 연 것처럼 보였다.

어쩌면 다른 무엇이 나왔어도 과열된 대중의 기대에 부응하지 못했을 것이다. 하지만 이번 컬렉션을 본 사람들은 안타까움과 실망에 잠겨 거의 만장일치로 '쯧쯧' 혀를 찼다. 패션쇼에 선 모델의 외모는 과거 모델과 똑같았다. 그들 모두 코코 샤넬을 닮았다. 모두 몸이 유연했고, 갈색 머리였으며, 낮게 틀어 올린 머리 위에 커다란 리본을 둘렀다. 그들이 입은 옷도 모두 과거 모델과 똑같았다. 또 모델들은 일부러 샤넬의 걸음걸이를 배우고[68] 모방해서 양손을 주머니에 찔러 넣고 골반을 앞쪽으로 기울여서 걸었다.

• 주름이 없고 몸에 꼭 맞아 실루엣이 가늘어 보이는 스커트로, 내로우 스커트Narrow skirt나 시스 스커트Sheath skirt라고도 한다.
•• 가로로 가늘고 굵은 골이 지도록 무늬를 짜 넣은 직물로, 여름용 재킷과 드레스에 많이 쓰인다.
•••• 몸에 꼭 맞도록 단순하게 디자인되어 날씬해 보이는 드레스

한 번에 모델 일곱 명이나 여덟 명이 런웨이에 올랐고, 각 모델은 서로 여섯 걸음쯤 떨어져 있었다. 거울로 뒤덮인 살롱의 벽은 모델의 이미지를 공간 전체에 무한히 반사해서, 샤넬과 똑같은 인물이[69] 수없이 많이 존재하는 듯한 효과를 만들어 냈다.

샤넬이 만든 옷은 그녀가 당시 유행하는 미학에서 벗어났다는 사실을 즉시 보여 주었다. 디오르와 파트, 발맹 등이 제작한 쿠튀르 의상과 달리 샤넬의 디자인은 여성의 신체를 전혀 강조하지 않았고, 그 대신 모델의 몸 위로 부드럽게, 심지어 얌전하게 흘러내렸다. 치마도 무릎 바로 아래까지 내려왔다. 샤넬의 디자인에는 노출도 없었다. 샤넬의 옷은 신체 일부의 형태를 과장되게 바꾸거나 확대하지 않았고, 데콜테를 드러내지도 않았다. 드라마는 전혀 없었다.

프랑스 패션계 기자단은 무자비했다. "우리는 그 거울 놀이에서[70] 미래가 아니라 과거의 실망스러운 반영을 보았다." 굉장히 영향력이 큰 기자 뤼시앵 프랑수아Lucien François가 『노트르 콩바 Notre Combat』에서 이렇게 평가했다. 다른 기자는 화가 나서 씩씩거렸다. "온 파리가 이 일[71], 이번 시즌에서 가장 중요한 행사에 대한 호기심으로 안달했었다. (…) 세상에 너무 끔찍했다! 도대체 어떤 여자가 이런 옷을 입을 수 있을까?" 『르 몽드』의 반응도 비슷했다. "애타게 기다렸던[72] 샤넬의 복귀는 그녀의 추종자에게 실망을 안겨 줬다. 그녀의 컬렉션은 아무것도 보여 주지 않았고, 울적한 과거로 후퇴했다. 아무 형태도 없는 실루엣에서는 가슴도, 허리도, 엉덩이도 흔적조차 보이지 않았다. 슬쩍 누렇게 변색된 옛 가

족 앨범을 휙휙 넘겨보는 것 같은 인상을 받았다."

상당히 많은 비평가가 『르 몽드』의 기사에서 드러난 불쾌감을
공유했으며, 많은 이가 여성의 보물 중 신성한 세 가지를 샤넬이
무시했다고 안타까워했다. 어느 비평가는 "가슴과 허리와 엉덩이
가 없는[73] [컬렉션] (…), 우울한 회고"라고 개탄했다. 또 다른 비평
가 역시 "샤넬은 우리를 과거로 (…) 가슴도, 허리도, 엉덩이도 없
는 시대로 데려갔다"라고 애석해했다. 패션쇼가 진행되는 동안
관객은 냉랭하게 침묵을 지켰지만, 쇼가 끝난 후 일부가 자리를
뜨면서 서슴지 않고 큰 소리로 모욕적인 발언을 외쳤다. 우아한
환경에서 충격적으로 무례한 행동이었다.[74]

프랑스의 패션 비평가들이 그토록 혐오한 것은 샤넬의 의상에
서 드러나는 시대착오, 당시 오트 쿠튀르를 지배하고 있던 고도
로 구조화된 스타일을 샤넬이 암묵적으로 거부했다는 사실인 듯
했다. 확실히 샤넬의 컬렉션은 어떠한 신선함이라도 보여 주는
데 실패했다. 하지만 오로지 유행을 거부한 태도만이 그런 분노
를 일으켰을까? 너무도 많은 비평 기사가 보여 준 가혹하고 경멸
적인 어조는 샤넬이 언론의 신경을 거슬렀다는 사실을, 샤넬이
패션을 넘어서 다른 영역까지 모욕했다[75]는 사실을 암시한다.

샤넬의 모욕에서 핵심은 아마 패션쇼 객석에 앉아 있던 신원
을 알 수 없는 백작 부인이 불쑥 내뱉은 말에서 찾을 수 있을 듯하
다. 어느 기자가 그 말을 우연히 듣고 기사에 인용했다. "[이 옷들
은] 유령의 드레스야[76], 지나치게 절제하는 옷치고 아주 비싸지."
이 말은 샤넬의 옷이 품고 있는 문제 전체를 시적으로 압축해서

보여 준다. 유령은 저승으로 넘어가지 않고 이승으로 돌아와 살아 있는 사람들을 쫓아다니는 망자의 영혼이다. 샤넬은 단지 패션계 과거의 유령뿐만 아니라 정치적 과거의 유령까지 불러내서 프랑스인의 분노를 자아냈다. 프랑스인은 그녀의 복귀가 소름 끼칠 정도로 시기상조라고 느꼈다. 그들은 아직 샤넬의 향수에 젖은 1930년대 패션을 즐길 수 없었다. 샤넬의 패션은 전쟁과 죽음, 프랑스인 그들 자신 중 일부가 저지른 죄에 대한 불쾌한 기억의 홍수를 불러왔기 때문이다. 샤넬 역시 나치에 부역했던 유령이었고, 설상가상으로 자기가 저지른 악행은 아랑곳하지 않고 감히 늘 하던 대로 옷에 높은 가격을 매겨서 이윤을 추구하려 했다.

위의 백작 부인은 샤넬의 단순한 스타일을 디오르나 파트의 장식적이고 과시적인 스타일과 넌지시 비교하며 비싼 "절제"라고 일축했다. 하지만 역설적이게도 패션이라는 영역을 넘어선 모욕은 샤넬이 자기 자신을, 자기가 여전히 환기하는 고통스러운 시기를 지우는 일을 철저하게 거부했음을 의미할지도 모른다. 그녀는 2층에 숨어 있었다. 하지만 그녀는 자기 자신을 상징하는 이미지가 반드시 패션쇼에, 자기를 닮은 모델들의 행진에 (그리고 이 모델의 이미지를 무한히 반사하는 거울에) 영원히 새겨지도록 준비했다. 이는 '억눌린 것의 귀환The return of the repressed●'이었다.

샤넬의 과거에 대해 프랑스인이 품은 불만은 공공연한 비밀

● 내부, 외부의 억압으로 욕망을 충족할 수 없을 때 오히려 이 억압된 욕망에 더욱 집착하는 심리를 가리키는 프로이트의 용어

이었다. 훗날 예술 잡지 『뢰유L'Oeil』를 창간한 저널리스트 로자
몬드 버니어Rosamond Bernier는 『보그』 미국판에 실을 기사를 위해
1953년에 샤넬을 인터뷰하다가 오래된 적대감이 가득한 분위기
를 감지했다. "나는 그녀가 아주 부정한 행동을 했었다고 (…) 사
람들이 말하는 것 외에는 모른다. (…) 여전히 증오가, 해묵은 원
한을 갚고 싶다는 욕망이 강렬하다. 이 모든 것이 넘쳐흘러서 샤
넬에게 향했다. 당시 그녀의 평판은 정말로 나빴다."[77] 파리의 어
느 기록보관소에서는 미국의 패션 작가이자 엘자 스키아파렐리
의 전기 작가[78]인 파머 화이트Palmer White가 쓴 친필 편지가 발견
되었다. 이 편지에서 화이트는 샤넬의 "친나치 활동"이 불러일으
킨 프랑스의 "적의"를 상기했다.

샤넬은 패션쇼가 시작하자마자 관객의 반감을 감지했고, 쇼가
끝나자 방문객을 피해 위층으로 물러났다. "마드무아젤이 피곤해
하세요." 직원들은 쇼가 끝나고 정중하게 축하 인사를[79] 건네려고
했던 샤넬의 친구들과 지지자들에게 이렇게만 거듭 이야기했다.
샤넬은 상처받았지만, 자기 자신을 결코 의심하지 않았고 그런
자신감을 직원들에게도 힘차게 불어넣었다. 마농 리주르는 비난
에 굴복하지 않던 샤넬의 모습을 생생하게 기억했다. "마드무아
젤이 말씀하셨죠.[80] '그들도 알게 될 거야! 그들도 알게 될 거야!'"

"그녀는 마치 다른 사람이 틀렸다는 듯이 굴었어요." 피에르 베
르트하이머의 변호사[81]였던 로베르 샤이예Robert Chaillet는 샤넬의
태도에 경탄했다. 샤넬은 패션쇼 직후에 인터뷰를 거의 하지 않
았지만, 석간신문 『프랑스-수아르France-Soir』의 인터뷰 요청은 수

락해서 기자 시몬 바론Simone Baron에게 말했다. "사람들은 이제 우아함이 뭔지 몰라요.[82] 전 작업할 때면 쿠튀르 하우스가 아니라 제가 옷을 입히려는 여성에 관해 생각해요. (…) 한때 저는 여성을 해방하는 데 일조했죠. 다시 그렇게 할 거예요." 그리고 그녀는 정말로 그렇게 했다. 이번에는 미국을 통해 프랑스를 움직였다.

유럽은 샤넬이 평소 실력을 발휘하지 못했으며 패션계의 한심한 립 밴 윙클Rip van Winkle•이 되었다고 주장했지만, 미국은 샤넬의 복귀에서 무언가 다른 것을 발견했다는 사실이 몇 주 만에 분명해졌다. 미국인은 샤넬의 컬렉션에서 옷을 입는 신선하고 현대적이고 해방적인 방식을 발견했고, 이 방식은 자유롭고 편안한 삶이라는 미국의 에토스와 완벽하게 일치했다. 게다가 미국인은 샤넬이 프랑스에서 부활시킨 불쾌한 정치적 기억에 당연히 덜 민감했다. 프랑스의 바이어들은 샤넬 컬렉션에 콧방귀를 뀌었지만, 샤넬 컬렉션의 견본을 주문해 두었던 미국 바이어들은 서둘러 발주 세례를 퍼부었다. 몇 주 안에 미국 부티크에서 샤넬 작품을 더 많이 주문했고, 길모퉁이의 옷가게부터 대형 백화점까지 미국 전역의 상점에서 샤넬 컬렉션에 영향을 받은 디자인을 진열대에 걸었다. 샤넬이 첫 복귀 패션쇼를 선보인 지 한 달 후인 1954년 3월, 미국의 시사 사진 잡지 『라이프Life』는 샤넬 현상을 다루는 대형

• 미국 작가 워싱턴 어빙Washington Irving의 단편 소설 「립 밴 윙클」에 등장하는 인물이다. 이 단편은 미국 독립전쟁이 일어나기 전 카츠킬산맥 근처에서 살았던 립 밴 윙클이 산에 올라가서 낯선 이를 만나 술을 얻어 마시고 하룻밤 자고 일어나니 어느새 20년이 흘러 있다는 이야기다. 립 밴 윙클은 시대에 뒤떨어진 사람을 가리키는 비유적 표현으로도 쓰인다.

기사를 실었다. "그녀는 71세에 우리에게[83] 스타일 이상의 것을 가져다줬다. 그녀는 진정한 폭풍을 일으켰다. 그녀는 복귀하기로 마음먹었었고, 과거에 올랐던 자리를 정복하기로 마음먹었었다. 바로 최고라는 자리였다." 최고사령관이 돌아왔다.

미국이 샤넬의 첫 번째 복귀 컬렉션을 잘못 이해한 것은 아니었다. 미국인들은 샤넬의 컬렉션이 회귀라는 사실을 알았다. 하지만 미국인은 유럽인보다 이 사실을 훨씬 덜 불편하게 생각했다. 『로스앤젤레스 타임스Los Angeles Times』는 샤넬 컬렉션 비평 기사의 제목에 샤넬의 복귀에 관한 경멸적 견해를 압축해서 표현했다. "샤넬이 최신 유행이라고?[84] 아니야!" 『우먼스 웨어 데일리』도 샤넬의 컬렉션이 "패션에서 새로운 기원을 이루지 않을 것"이라고 인정했지만, "의상은 전형적인 샤넬 의상으로 (…) 우아하고 편안하다"라고 덧붙였다. 바로 여기에 미국이 샤넬의 컬렉션에 관심을 보인 이유[85]가 있다.

샤넬은 패션계로 복귀하면서 규모가 작고 이윤이 거의 나지 않는 오트 쿠튀르 세계를 겨냥하지 않았다. 그 대신 전후 패션을 지배한 온몸을 꽉 죄는 스타일에서 벗어나 "우아하고 편안한" 옷을 열망하는 대규모 기성복 소비자 군단을 겨냥했다. 샤넬은 자신의 비전을 대중에게 부여하겠다고 과거 그 어느 때보다 강하게 마음먹었다. "저는 무수한 여성에게 옷을 입힐 거예요." 샤넬이 1954년 2월 『보그』 미국판과 인터뷰하며 말했다. "컬렉션을 제작하는 것부터[86] 시작할 거예요. 예전에 만들었던 것과 같은 규모로요. (…) 새 컬렉션은 혁명이 아닐 거예요. 충격적이지도 않을

거예요. 변화는 저돌적이면 안 돼요. 느닷없이 일어나도 안 되죠. 눈이 새로운 사고에 적응할 시간을 줘야 해요."

그해 3월, 미국인의 눈은 적응하고 있었고 『보그』는 샤넬의 간편한 스타일을 칭찬했다. "샤넬리즘의 바탕을 이루는[87] 편안하고, 과하지 않은 옷. (…) 컬렉션이 지닌 영향력은 명백하다. (…) [그녀의] 슈트는 편하게 입을 수 있다. (…) 허리 부분이 넉넉해서, 억지로 몸을 옷에 맞추라고 강요하지 않는다."

1954년 7월에는 『뉴욕타임스』가 샤넬 컬렉션에서 영향을 받은 수많은 슈트와 드레스에 관한 특집 기사를 실었다. 이런 옷은 이미 블럭스 백화점, 알트먼 백화점, 니먼 마커스 백화점에서 팔리고 있었다. "샤넬의 정신은 다가오는 가을 스타일 의상에서 크게 느껴진다. (…) 패션계는 [샤넬의] 직접적인 접근법[88]을 받아들일 준비가 됐다."

유럽 언론은 샤넬이 거대하고 극도로 중요한 미국 시장에서 성공을 거두었다는 소문을 듣자, 논조를 상당히 부드럽게 바꾸었다. 샤넬이 기존 스타일을 바꾸려 하지 않는다며 쏟아냈던 불평은 샤넬의 '한결같음'에 대한 찬가로 바뀌었다. "여전히 패셔너블한 스웨터와 빛나는 추억을 지닌 슈미즈 드레스의 창조자, 샤넬은 속세를 떠났었다. 오랫동안 떠나 있던 그녀가 우리에게 무엇을 줄 수 있었겠는가? 그야 당연히 샤넬 스타일이다! 카디건, 저지 슈트, 단순하고 짧은 드레스……. 패션 언론은 실망했다. 꼭 샤넬이 디오르나 파트가 되리라고 기대했던 것처럼!"[89]

샤넬이 중대한 미국 시장에 신속히 진출했다며 칭찬하는 기자

도 수두룩했다. "6백만 미국인에게⁹⁰ 파리 패션은 곧 '샤넬 폭풍'이다!", "미국인이 샤넬의 컬렉션 전체를 사 갔다!"⁹¹ 샤넬은 미국인이 논리적이고 신체 활동도 활발하다고 생각해서, 자신의 스타일이 즉시 미국인의 마음을 사로잡으리라는 사실을 알고 있었다. "그들은 여성에게 입고 걷거나⁹² 뛸 수 없는 옷을 주고 있었죠. 미국 여성은 프랑스 여성보다 먼저 이런 옷을 거부했어요. 그들은 더 실용적이기 때문이에요. (…) 그들은 걷고, 달려요." 대서양 양편에서 샤넬에게 닥친 재난에 관한 보도는 샤넬의 대담하고 성공적이고 의미 있는 패션계 복귀를 둘러싼 열광으로 완전히 바뀌었다.

이런 국면의 전환에 놀라지 않은 한 사람이 바로 피에르 베르트하이머였다. 그는 샤넬의 강철 같은 의지와 지극히 뛰어난 직관에서 오랫동안 이익을 얻고 있었다. 베르트하이머가 재앙이나 다름없었던 샤넬의 첫 번째 복귀 패션쇼가 끝나고 얼마 후 캉봉 부티크를 찾아갔을 때, 샤넬은 약간 낙담했지만 벌써 새 컬렉션 작업에 돌입해 있었다. "계속 이대로 나아가서…… 이기고 싶어요." 샤넬이 베르트하이머에게 말했다.

"물론, 당연히 계속해야지요." 베르트하이머는 언제라도 샤넬을 도울 준비가 되어 있다는 뜻을 내비치며 대답했다.

상황은 호전되기 전에 악화하는 법이다. 샤넬과 동업자들은 1년 만에 9천만 프랑 이상을⁹³ 잃었다. 기업 후원자들 대부분이 손을 떼고 떠났다. 형편이 가장 좋을 때도 쿠튀르 사업은 수익을 많이 내지 못한다. 베르트하이머는 샤넬의 쿠튀르 하우스가 아니라 오

직 향수 부문만 소유했지만, 쿠튀르 컬렉션이 향수 판매를 촉진할 것이라 기대하고 샤넬의 복귀에 투자했었다. 이제 이사회 대다수가 샤넬 쿠튀르에 추가로 투자해서는 안 된다고 솔직하게 충고했다. 하지만 베르트하이머는 상당한 손실과 샤넬의 고령과 초기의 혹독한 비판 이상의 것을 볼 수 있었다. 그는 계속해서 샤넬을 지원하기로 결정했고, 더 나아가 계약을 극적으로 조정했다. 1954년 5월 24일, 베르트하이머는 깜짝 놀랄 만한 신뢰와 선견지명을 보여 주며 샤넬의 회사 전체를 사들이는 데 합의하고 샤넬의 쿠튀르 하우스와 캉봉 거리 건물, 직물 공장, 심지어 1930년대 폴 이리브의 『르 테무앵』 이후 아무것도 출간하지 않은 출판사까지 인수했다(인수가는 공개하지 않았다).

간단히 말해, 베르트하이머의 기업 파르팡 샤넬은 샤넬의 이름과 유명한 이중 C 로고가 붙은 모든 것을 사들였다. 그렇다면 베르트하이머는 무엇으로 샤넬에게 값을 치렀을까? 베르트하이머는 첫 계약금을 지불하고 향수 사업 수익금(연수익의 2퍼센트)을 계속해서 지급할 뿐만 아니라, 샤넬의 사업 비용과 개인 경비를 모두 부담하는 데 동의했다. 여기에는 컬렉션 제작 비용과 직원 봉급, 리츠 호텔 숙박비, 식사·여행·유흥 경비, 하인과 운전기사 고용비, 롤스로이스 유지비까지 포함되어 있었다. 이는 절대로 적은 비용이 아니었다. 심지어 베르트하이머는 샤넬의 전화 요금을 내고 우표를 사 주는 데에도 동의했다. 이와 동시에 샤넬은 컬렉션 제작에 관한 전권도 그대로 유지했다. 그녀는 이제 작업에 완전히 전념할 수 있었다. 샤넬은 앞으로 평생 돈에 대해서는 전

혀 생각할 필요가 없었다. 그녀는 자유로워졌다.[94]

샤넬이 오로지 경제적 이유만으로 베르트하이머에게 자신의 제국을 그토록 완전하게 넘겨줬을까? 물론 돈만으로도 샤넬의 결정을 설명할 수 있다. 샤넬은 너무도 즐겁게 향유했던 호화로운 삶을 잃을 위험을 무릅쓰지 않고도 일에 복귀할 방법을 찾는 데 성공했다. 하지만 샤넬은 이 계약을 받아들이면서 물질적 안락함에 대한 관심 이상을 드러냈다. 어떤 의미에서 샤넬은 베르트하이머와 계약하며 현실적이고 경제적인 업무에서 모두 벗어나 인생에서 책임져야 하는 일을 사실상 전부 부유한 남성에게 맡긴 채 산업계 거물에서 코르티잔으로 되돌아갔다. 코코 샤넬은 유복한 보호자의 자애로운 통제를 받으며 경력을 시작했듯, 이번에도 같은 방식으로 경력을 끝냈다.

돌이켜 생각해 보면 이해할 수 있는 결정이었다. 샤넬은 71세였고 그 어느 때보다 홀로 외로웠다. 특별한 의미가 있는 연인도 없었고 앞으로 연인이 생길 가능성도 거의 없었다. 가끔 모델들과 내밀한 우정을 맺은 것 같기는 하다. 샤넬이 이 어린 여성들에게 보이는 에로틱한 관심을 다루는 기사도 많이 나왔다. 다만 샤넬의 추파가 성적인 관계로까지 발전했는지는 분명하지 않다. "그녀는 여자를 유혹하는 사람이었어요." 샤넬의 모델이었던 베티 카트루Betty Catroux가 회상했다(이때 카트루는 여성형 명사인 'Séductrice' 대신 남성형 명사인 'Séducteur'를 사용했다). "제게 샤넬은 여자가 아니었어요.[95] 어머니 같은 존재도 아니었고요. 우리는 그녀가 남자친구가 될 수도 있다고 생각했어요!"

하지만 이런 관계는 샤넬의 외로움이나 가장 가까운 이들이 세상을 뜨는 상황을 지켜봐야 하는 고통을 달래 주지 못했다. 샤넬은 노골적으로 후회스러운 심정을 드러냈고, 디자이너 생활이 행복을 안겨 주지는 않았다고 자주 이야기했다. "여자의 목적은[96] 사랑받는 거예요. (…) 내 인생은 실패작이죠." 샤넬이 클로드 들레에게 말했다. "여자는 반드시 자기의 나약함을 보여 줘야 해요. 힘은 절대 보여 주지 말아야 해요. (…) 여자는 자기를 사랑하는 남자의 관심이 필요해요. 이런 관심 어린 눈길이 없다면 여자는 죽어요." 가끔 샤넬은 직업이 있는 여성을 맹렬히 비난하기까지 했다. "여자들이 미쳐 가고 있어요.[97] 여자들이 남자를 먹여 살리고 있어요. 여자들이 일하고 돈을 내요. 말도 안 돼요. 여자들은 남자가 되고 싶어 하는 바람에 괴물이 되고 있어요."

샤넬은 이런 말을 하며 마음속으로 보이 카펠을 떠올렸다. 카펠은 40년 전 자주 샤넬을 꾸짖었다. "당신이 여자라는 사실을 잊지 마시오."[98] 이제 샤넬은 카펠이 했던 말을 반복하며 겉으로는 다른 여성들을 비난했지만, 사실 그녀가 정말로 공격하는 대상은 틀림없이 자기 자신이었다. 물론 샤넬은 더 전통적인 여성이 되려고, 결혼해서 가정을 꾸리려고 노력했지만 실패했다. 하지만 그녀는 결혼할 기회를 놓쳤을 때 언제나 일에서 위안을 찾았었다. 그런데 다시 일에 복귀하고 나니 외로움이 영원할 것처럼 보였다. 샤넬은 스스로 내린 결정에 대한 의구심을 무시하기가 더 어려워졌다는 사실을 깨달았다.

피에르 베르트하이머와 맺은 새 계약은 패션계 복귀와 이제까

지의 '여성스럽지 못한' 인생에 대한 쓰라린 후회를 조화시킬 방법을 제공했다. 샤넬은 베르트하이머와 지독하게 싸웠지만, 샤넬의 인생에서 변함없이 존재하는 유일한 남성은 늘 피에르 베르트하이머였다. 그리고 샤넬은 강력하고, 수완 좋고, 억만금까지 쥐고 있는 베르트하이머의 품에 안겼다.

베르트하이머는 샤넬 인수 결정을 후회할 이유가 전혀 없었다. 샤넬은 1년 안에 패션계의 여왕이라는 자리를 다시 확고하게 차지했다. 1954년 늦여름, 샤넬의 복귀 후 두 번째 컬렉션에 대한 반응에서는 겨우 6개월 전에 뚜렷했던 독설이나 오만한 태도가 흔적조차 보이지 않았다. 샤넬은 또다시 거스를 수 없는 대세가 된 듯했다. "파리는 샤넬을 재발견했다!"[99] 일간지 『랭트랑지장L'Intransigeant』이 떠들썩하게 샤넬을 치켜세웠다. 다른 신문의 헤드라인은 "샤넬은 다시 한 번 샤넬이 되었다!"라고 선언했다. 심지어 샤넬이 컬렉션에 대담하고 새로운 세부 장식을 더했을 때도 비평가들은 샤넬의 혁신이 아니라 샤넬의 고유하고 영원한 샤넬다움을 칭찬했다. 예를 들어서 1955년에 샤넬이 레오파드 모피를 시험 삼아 사용해 보자, 『보그』 미국판은 "이번 룩은 틀림없이 1955년 스타일이다. 하지만 틀림없이 샤넬 스타일이기도 하다"라고 평가했다.

이제 패션계는 샤넬을 좇았다. 뉴 룩은 점차 힘을 잃고 사라졌다. 허리는 꽉 조여지지 않았고 자연스러운 위치로 돌아갔다. 과장되게 부풀려졌던 엉덩이도 적절한 인체 비례를 찾았다. "우리

는 깨달았다." 어느 기자가 썼다. "패션은 결코 변하지 않는다."

"샤넬은 시간을 초월하는 옷, 변함없이 우아해 보이는 옷을 만드는 비법을 안다." 어떤 작가는 이렇게 평가했다. 1957년이 되자 『뉴욕타임스』는 이렇게 보도할 수 있었다. "올겨울, 모두가 [샤넬의] 디자인을 모방할 것이다."

샤넬은 단순함과 아름다움을 결합하는 특유의 능력에 의지한 덕분에 과거의 지위를 다시 얻었다. 샤넬의 슈미즈 드레스는 지극히 편안했지만, 입었을 때 몸매가 볼품없어 보이지도 않았다. 천으로 만든 하프 벨트Half belt°를 허리에 낮게 둘러놓은 경우가 많아 옷의 앞면이 몸매를 살짝 드러냈기 때문이다. 대개 잠그지 않고 입는 헐렁한 재킷과 우아한 미디스커트로 구성된 슈트도 여전히 편하게 입을 수 있었다. 또 재킷과 치마에는 라이터나 립스틱처럼 작은 물건을 넣을 수 있을 만큼 크기가 넉넉한 주머니가 완벽한 위치에 많이 달려 있었다(샤넬은 여성복도 남성복만큼 실용적이어야 한다고 생각했다).

언제나 그랬듯, 샤넬은 색깔과 질감을 다루는 재주를 발휘해서 슈트와 드레스에 특별히 호화롭고 흥미로운 면을 더했다. 샤넬은 선호하던 부드러운 중간 색조를 계속 고수했고, 시골이나 불로뉴 숲을 거닐 때 발견했던 자연의 색조를 재현하려고 했다. 가끔 그녀는 직접 주워 모은 나뭇잎과[100] 나뭇가지, 이끼 조각을 들고 스튜디오로 가서 재현하고 싶은 연한 초록색이나 갈색이 정확히 어

• 코트나 재킷 허리의 일부나 옆 부분, 등 부분에 달린 벨트

떤 색깔인지 직원에게 보여 주었다. 샤넬 스튜디오에서 일했던 한 직물 기술자는 샤넬이 옷감에 구현하고자 했던 특정한 색깔을 설명하려고 애썼던 날을 기억했다. "마드무아젤은 (…) [화병에서] 꽃을 한 송이 뽑더니, 다시 한 송이, 또다시 한 송이를 뽑았어요. (…) 그녀는 꽃잎을 찧고 전부 뒤섞어서 제게 보여 줬죠. '이게 내가 원하는 색이에요.'[101] 그렇게 말했어요."

샤넬은 선명한 색깔을 딱 하나 사용했다. 샤넬은 드라마틱한 빨간색 슈트를 여러 벌 선보였다. "빨간색은 피의 색깔이죠.[102] 우리 몸 안에 흐르고 있는 색이에요. 그러니 우리 몸 바깥에서도 이 색깔을 보여 줘야 해요." 샤넬은 그녀를 대표하는 옷감도 실험했다. 예를 들어서 몹시 부드러운 새 헤링본 트위드에는 과장되게 커다란 무늬를 넣었고, 셰틀랜드 스웨터Shetland sweater•는 성기게 짠 옷감을 사용해서 더 가볍고 더 여성스러운 느낌을 가미했다. 샤넬의 마음속에서 변함없이 가장 중요한 요소는 여성이 몸으로 직접 옷을 경험하는 것이었다. '옷이 안에서, 피부에서 어떻게 느껴지는가'는 최소한 '옷이 겉으로 어떻게 보이는가'만큼 중요했다. 샤넬은 라메처럼 피부를 할퀴거나 자극하는 옷감[103]은 무엇이든 싫어했다.

이 시기 샤넬은 디자인의 구조도 개선했다. 샤넬은 언제나 입는 사람이 최대한 편안하게 느끼고, 최대한 다양하게 움직일 수

• 스코틀랜드의 셰틀랜드 제도에서 만드는 양모 실로 짠 스웨터로, 콕콕 찌르는 듯한 촉감이 특징이다.

있는 옷을 만들었다. 이제 그녀는 전통을 따르면서도 '흠잡을 데 없는' 샤넬 스타일에 미묘한 새 요소를 덧붙였다. 예를 들어서 1956년에 샤넬은 블라우스에 고무로 만들어 신축성 있는 허리 밴드를 넣기 시작했다. 겉에서는 보이지 않는 고무 밴드는 블라우스를 제 자리에 고정해서 옷이 말려 올라가거나 치마 위로 불균형하게 부푸는 일을 방지했다.[104] 1957년에는 새로운 치마가 등장했다. 이 치마는 깊은 주름이 엉덩이 아래쪽부터 잡혀 있고 그 위로는 좁고 납작한 허리 부분까지 주름선이 꿰매져 고정되어 있었다. 샤넬은 이 주름으로 어떻게 우아하면서도 편안하고 걷기 쉬운 테이퍼드 스커트Tapered skirt*를 만들 것인가 하는 패션 난제를 해결했다. 샤넬은 오래전 1920년대부터 플리티드 스커트 Pleated skirt**를 만들었지만, 이번에 새로 만든 치마는 확실한 개선을 의미했다.

플리티드 스커트는 편안하며, 입고 걸어 다니기에도 좋다. 하지만 엉덩이와 허리가 볼품없이 커 보일 수 있다(가톨릭 여자학교의 교복을 생각해 보라). 디오르의 '호블 스커트'처럼 통이 좁은 치마는 몸매가 날씬해 보이는 효과가 있지만, 몸을 꽉 조여서 걷기가 어려울 수 있다. 그런데 샤넬이 만든 치마는 엉덩이와 허리가 날씬해 보이면서도 입고 성큼성큼 걸어 다닐 수 있다. 깊은 주름 덕분에 다리를 앞으로 움직일 수[105] 있는 공간이 넉넉하게 생기기

* 밑단으로 갈수록 점점 좁아지는 치마
** 옷 전체에 주름을 잡은 치마

때문이다.

이 치마는 즉시 큰 인기를 얻었고, 모든 수준의 의류 제조업체들이 샤넬의 치마를 모방한 옷을 급히 만드느라 법석을 떨었다. 하지만 싸구려 모조품을 만드는 데 성공한 업체도 거의 없었고, 성공했다고 하더라도 진품의 우아함을 재현해 낼 수 있는 옷은 없다시피 했다. 플리티드 스커트의 우아함은 샤넬의 꼼꼼한 장인 정신에 전적으로 의지했기 때문이었다. 어느 기사는 샤넬 스커트가 진품인지 모조품인지 알아내는 방법을 조언했다. "진짜 샤넬 [스커트]은 '흘러내려서' 걸음걸이에 유연하고 경쾌한 매력을 더한다. 품위 있으면서 동시에 춤추는 것 같은[106] 이 매력은 아무나 모방할 수 없다." 샤넬의 개인 비서로 일했던 헬레나 오볼렌스카야 왕녀Helena Nikolaevna, Princess Obolenskaya는 같은 말을 더 자세히 설명했다. "치마 재단의 목적[107]은 엉덩이를 작게 줄이고, 등을 평평하게 만들고, 치마의 앞 라인을 끌어올려서 몸이 우아하면서도 경쾌하고 힘찬 자세를 유지하도록 만들어 주는 것이다."

이 우아하면서도 경쾌하고 힘찬 특징은 샤넬이 1950년대 내내 의지했던 추진력이었다. 샤넬은 프랑스에서 예전의 위상을 다시 찾았지만, 복귀 후 성공을 거둘 수 있었던 것은 언제나 미국 덕분이었다. 어린 시절 샤넬은 미국으로 떠나서 돈을 벌어 온 아버지를 상상했었다. 이제는 그녀가 그 꿈을 직접 실현하고 있었다.

1957년 9월 9일, 미국은 공식적으로 샤넬을 패션계를 정복한 영웅으로 일컬으며 환영했다. 그날, 스탠리 마커스가 샤넬에게 '패션계의 오스카상'으로도 알려진 니먼 마커스 패션계 공로상을

수여했다. 샤넬은 댈러스까지 날아가서 황금 명판을 받았다. 명판에는 다음과 같이 표창장이 적혀 있었다.

여성의 실루엣을 해방한 위대한 혁신가. 20세기의 간편함이 여성복에도 반영되어야 한다는 사실을 가장 먼저 깨달았고, 커스텀 주얼리의 지위를 품위 있는 패션 상품으로 승격했고, 향수를 약국에서 쿠튀리에의 부티크로 처음 가져왔고, 타인이 모방하는 것을 결코 두려워하지 않았고, 은퇴한 챔피언이었으나 1954년에 용감하게 패션계에 복귀해서 성공했고, 과거에 이룬 업적이 현재 패션에 엄청나게 영향을 미치고 있는 샤넬에게. 과거와 현재와 미래의 공헌을 기리며.[108]

샤넬은 텍사스에서 머무는 내내 투덜거렸다. 자기와 악수하려고 길게 줄을 서 있는 사람들에 대해서도, 쌀쌀할 정도로 에어컨을 틀어 놓은 객실에 대해서도 불평을 늘어놓았다. 그녀는 미국인이 격식을 차릴 줄 모르고 품위가 없다며 폄하했다. "그들은 럭셔리, 진정한 럭셔리[109]를 이해하지 못해요. 오직 편안함만 이해하는 나라는 엉망이죠!" 하지만 그날 찍은 사진을 보면, 샤넬이 스탠리 마커스에게 상을 받을 때 지었던 미소는 진실해 보인다. 샤넬은 분명히 포상과 칭찬에 굉장히 신났을 것이다. 샤넬은 복귀 후의 경력이 어떤 면에서는 복귀 전 경력보다 훨씬 더 놀랍다는 사실을 알았다. 그리고 이 모든 일을 가능하게 해 준 것은 바로 미국인의 '편안함'을 향한 사랑(그녀가 업신여겼던 바로 그 특성)

이었다.

역설적이게도, 직전 해인 1956년 니먼 마커스상 수상자는 불편함의 선구자, 샤넬이 구식이 되었다는 사실을 포고하는 것처럼 보였던 디자이너 크리스티앙 디오르였다. 하지만 샤넬은 디오르가 수상한 지 겨우 1년 후에, 그리고 자신이 복귀한 지 고작 3년 후에 경쟁자를 수상 연단에서 밀어냈다. 미국은 샤넬의 비전이 옳았다는 사실을 확인해 주었고, 다시 한 번 샤넬을 모더니티의 대사제로 선언했다. 샤넬이 댈러스로 여행을 다녀오고 한 달 후, 1957년 10월에 디오르가 세상을 떴다. 그리고 젊은 천재 이브 생 로랑Yves Saint Laurent이 디오르의 자리를 물려받았다.

샤넬의 미국 여행(샤넬은 뉴욕과 뉴올리언스도 들렀다)에 관한 언론 보도는 긴 연애편지와 같았다.『프랑스-수아르』는 1면에 샤넬의 수상 소식을 싣고 샤넬을 "프랑스 쿠튀르의 마술사"[110]라고 일컬었다.『뉴욕타임스』는 샤넬의 귀환을 "패션 역사상 가장 놀라운 복귀"[111]라고 칭했고 "늙지 않는 이 디자이너[112]가 만든 젊어 보이는 스타일은 미국이 가장 좋아하는 스타일이 되었다"라며 샤넬에게 찬사를 보냈다.『뉴요커』기자 브렌단 길Brendan Gill과 릴리언 로스Lillian Ross는 샤넬의 "디자인은 30년 전만큼이나 강력하게 여성의 스타일에 (그리고 분명히 여성의 사고방식에도) 영향을 주기 시작했다"라고 언급했다. 수많은 기자와 마찬가지로 길과 로스 역시 여전히 젊은 듯한 샤넬의 활기와 매력에 주목했다. "짙은 갈색 눈동자와[113] 빛나는 미소, 꼭 스무 살인 듯 억누를 수 없는 생기까지,

74세인 마드무아젤 샤넬은 세상이 깜짝 놀랄 정도로 아름답다."

아마 샤넬이 성형 수술의 도움을 받아서 유지했을 아름다운 외모와 젊음은 그녀의 복귀에서 굉장히 중요한 요소[114]였다. 사실상 다른 모든 디자이너와 달리, 샤넬은 자신의 디자인과 불가분하게 엮여 있는 페르소나를 만들었고 옷에 매혹적인 인생 이야기를 불어넣었다. 샤넬의 옷은 샤넬이 지닌 카리스마의 일부를 조금 주겠다고 늘 약속했다. 하지만 일흔을 넘긴 여성 중 누구나 모방하고 싶은 카리스마 있는 존재로 부활하기를 희망할 수 있는 사람은 거의 없었을 것이다. 샤넬은 적어도 한동안은 이 부활에 성공했다. 샤넬의 복귀를 지켜본 사람들은 그녀가 한때 명함이나 다름없었던 싱그러운 에너지와 매력을 여전히 뿜어내자 깜짝 놀랐다(1958년, 『뉴욕타임스』는 "그녀는 75세지만 여전히[115] 혼을 쏙 빼 놓을 정도로 아름답다"라고 썼다).

샤넬의 활기와 자유, 건강한 매력은 미국인의 자아상, 특히 제2차 세계 대전 이후의 자기 이미지와 완벽하게 맞물렸다. 미국은 맹렬히 포효하는 경제력과 상업 영향력으로 전 세계를 지배하는 영웅, 구세계의 규칙에 제한받지 않고 무엇이든 할 수 있는 젊은 나라였다. 어째서인지 샤넬의 (제1차 세계 대전 이전 유럽에서 탄생했고 프랑스다움의 정수를 간절히 바라는) 오래된 미학은 이제 아메리카 에토스의 필연적이고, 거의 휘트먼풍의 표현처럼 보였다. 가까스로 망명에서 돌아온 나이 지긋한 나치 부역자 샤넬은 사라졌다. 샤넬은 완벽할 정도로 자연스럽게 미국의 영웅으로 탈바꿈했다. 『뉴욕타임스』는 "프랑스 디자이너의 드레스가 품은[116]

젊음의 철학은 전형적인 미국 스타일로 받아들여졌다"라고 설명했다.

『보그』는 심지어 샤넬을 미국의 여성 참정권 운동과 연결했다. "그녀는 최초의 패션 자연주의자,[117] 미국인이 가장 좋아하는 자유와 절제된 우아함을 담아 옷을 디자인한 최초의 디자이너였다. (…) 샤넬은 1919년에 그런 식으로 사고하기 시작했다. 그해에 (…) 미국 여성이 투표권을 얻었다. (…) 샤넬의 옷은 즉시, 자연스럽게 미국 여성의 마음을 사로잡는다."

샤넬은 미국인의 마음을 사로잡기 위해 특별한 뭔가를 애써 할 필요가 없었다. 그녀는 떠들썩하게 홍보하지도 않았고 미국 취향에 맞춰 기존 스타일을 특별히 고치지도 않았지만, 미국에서 성공을 거뒀다. 오히려 샤넬의 미학, 꾸밈없고 활발한 여성성, 민주주의와 엘리트주의 결합, 그리고 특히 자기 창조에 내재하는 신화에는 눈에 보이지 않는 미국적인 특징이 항상 존재했다. 언제나 샤넬 스타일은 누구나 우아함과 높은 신분을 얻어서 몸에 잘 맞는 재킷[118]처럼 입을 수 있다고 약속하는 패션계의 허레이쇼 앨저Horatio Alger• 이야기였다.

샤넬은 사교계 인사를 위해 만드는 값비싼 쿠튀르가 아니라 슈트, 스웨터, 트위드나 저지로 만든 편안한 원피스 등 가장 실용적

• 미국의 아동 문학가로, 가난한 소년이 성실함, 절약, 정직 등의 미덕을 통해 성공한다는 소설을 많이 발표했다. '허레이쇼 앨저'는 자수성가라는 아메리칸 드림을 비유하는 표현으로도 자주 쓰인다.

이고 가장 복제하기 쉬운 일상복과 운동복 덕분에 미국에서 성공할 수 있었다. 이런 옷은 소위 전후 미국의 패션 무의식을 구성했고, 여성을 본능적으로 사로잡은 요소가 되었다. "샤넬의 복귀 컬렉션은[119] 바로 미국 여성이 원하던 것이었다." 어느 패션 기자가 썼다. "샤넬의 정수는[120] (…) 전형적인 미국 스타일[이다]." 다른 기자는 이렇게 단언했다. "어떤 여성이든 (…) 샤넬 로고를, (…) 활기, 일상 속의 사치스러운 감각, 전반적으로 사려 깊은 샤넬의 접근법을 안다. (…) 미국 여성은 샤넬을 입으면,[121] 경탄할 만큼 멋져 보인다."

샤넬은 자기를 둘러싼 가장 탐나는 미학적 자극을 흡수하고 다시 반사하는 데 언제나 뛰어났다. 아무 일도 하지 않고 14년을 보낸 후 지금, 샤넬은 미국 스타일과 가장 닮은 요소에 집중해서 미국 여성에게 이상적이고 거부할 수 없을 만큼 매력적인 미국 여성의 이미지를 보여 주었다. "알겠죠?" 샤넬은 이렇게 말하는 것 같았다. "당신의 취향은 직관적으로 훌륭해요. 저의 취향과 똑같죠!" 『뉴욕타임스』는 "미국 여성은 대부분[122] [샤넬에게] 감사해야 한다는 사실을 잘 안다."라고 분명히 말했다.

그렇게 샤넬은 마지막으로 한 번 더 자기 자신을 완전히 개조했다. 샤넬은 순전히 직감을 따른 것처럼 가장 강력한 국가와 동맹을 맺고, 그곳의 문화에 녹아들고, 전 세계에 그 문화를 퍼뜨렸다. 추축국이 전쟁에서 승리하도록 도왔던 여자가 이제는 다름 아닌 승리를 거머쥔 연합국의 편에 섰다. 모든 일이 용서받았다. 혹은 그저 잊혔다.

그러나 아무리 샤넬 브랜드가 미국다워 보였더라도, 샤넬 자신은 여전히 명백하게 프랑스다웠다. 기발하게도 샤넬은 고유한 프랑스성을 빠르고 세련되게 변화하길 바라는 미국인이 손쉽게 접근할 수 있는 속성으로 포장하는 방법을 찾아냈다. 샤넬의 패션은 여대생이 파리에서 학기를 보내는 일이나 주부가 프랑스 요리 수업을[123] 듣는 일 등 전후에 여성 문화가 개선되며 생겨난 다른 의례와 같은 의미를 지녔다. 샤넬은 은퇴 전보다도 훨씬 더 확고하게 파리지앵 시크를 대표하는 얼굴이 되었다. 샤넬도 이 사실을 알았다. "많은 미국인에게" 샤넬이 폴 모랑에게 이야기했다. "프랑스는 곧 저예요!"[124]

샤넬의 명성은 1950년대와 1960년대 내내 계속 높아졌다. 그레이스 켈리Grace Kelly, 로렌 바콜Lauren Bacall, 리타 헤이워드Rita Hayworth, 제인 폰다Jane Fonda, 엘리자베스 테일러Elizabeth Taylor 같은 할리우드 스타들이 요란한 미국식 명성에 세련됨을 더하려고 샤넬의 스튜디오로 몰려들었다. 제인 폰다는 아내에게 프랑스다운 특징을 불어넣으려고[125] 애썼던 남편, 프랑스 영화감독 로제 바딤Roger Vadim의 손에 이끌려왔다. 샤넬은 엘리자베스 테일러의 재능과 미모를 높이 평가했지만, 테일러의 육감적이기로 유명한 몸매는 마뜩찮게 생각했다. 테일러는 자신의 몸매를 드러내기를 좋아했지만, 샤넬은 그녀의 풍만한 몸매가 우아한 옷의 선을[126] 망가뜨린다고 생각했다. 잔 모로, 로미 슈나이더, 카트린 드뇌브Catherine Deneuve, 아누크 에메Anouk Aimée, 브리지트 바르도Brigitte Bardot 같은 프랑스의 영화배우들도 캉봉 부티크 순례에 나섰다(바르도 역시

로제 바딤과 잠깐 결혼 생활을 했던 터라 남편의 손에 이끌려 샤넬 부티크를 찾았다).

샤넬은 젊은 영화배우들이 우아한 매력을 얻게 도와줬을 뿐만 아니라, 나이가 지긋한 고객들이 젊어 보일 수 있도록 도와줬다. 샤넬의 마법은 화려함이든 진중함이든[127] 각 고객층이 필요한 매력을 얻는 방법을 언제나 정확하게 제공했다. 정치인의 아내들은 샤넬 하우스에서 여성스러움이 가미된 권력을 보여 주는 제복을 발견했다. "우리 아내가 당신의 옷을 입고 있으면, 저는 마음이 든든합니다." 조르주 퐁피두Georges Pompidou 대통령[128]이 샤넬에게 말했다. 클로드 퐁피두Claude Pompidou 영부인은 예순을 바라보는 나이였지만, 샤넬 옷을 입으면 날씬하고 생기가 넘쳐 보였다. 미국의 젊은 영부인[129] 재클린 케네디Jacqueline Kennedy는 샤넬을 입을 때 더 기품 있고 우아해 보였다. 케네디John F. Kennedy 대통령이 암살당하던 날, 재클린 캐네디가 입고 있던 유명한 라즈베리 핑크 모직 슈트와 옷에 어울리게 맞춰서 쓴 모자도 샤넬 제품이었다(혹은 샤넬이 허락한 복제품이었다). 재키 케네디는 부통령 린든 존슨 Lyndon Johnson의 대통령 취임 선서식에서 남편의 피가 잔뜩 튄 옷을 고집스럽게 입고 있었고, 그 슈트는 케네디가 겪은 수난과 카멜롯Camelot*이 모욕당한 사건을 상징하게 되었다.[130]

샤넬은 복귀 후에도 가장 상징적인 의상과 액세서리, 디자인 세

• 아서 왕의 궁전이 있었다는 영국 전설 속의 도시로, 재클린 케네디는 케네디 재임기 백악관을 카멜롯에 비유했다.

부 요소, 즉 지금도 한눈에 '샤넬'이라고 알아볼 수 있는 특징을 계속 만들어 냈다. 그중에서도 가장 중요한 옷은 1954년에 탄생한 울 부클레 슈트였다. 장식용 매듭 끈으로 테두리를 두른 슈트 재킷(가끔 브란덴부르크 혹은 '프로그Frog' * 스타일 단추도 달려 있었다)은 샤넬이 아가씨 시절 관찰했던 우아한 프랑스 기병대 제복에서 유래한 것이 분명했다.

또 샤넬은 1955년에 체인 줄이 달린 퀼트 가죽 숄더백을 선보였다. 1957년에는 검은색과 베이지색이 조화를 이룬 슬링백Sling-back** 펌프스를 만들었다. 이때 구두의 콧등 부분에 검은색을 사용해서 발이 더 작아 보이는 착시 효과를 줬다. 이런 제품은 모방하기 쉬웠기 때문에 복제품이 시장에 넘쳐나서 모든 가격대별로 팔렸다. 『랭트랑지장』은 1961년에 "파리가 작은 샤넬 상품으로[131] 가득 찼다"라고 분명히 말했다. 샤넬에게 이보다 더 기쁜 상황은 없었을 것이다.

모조품과 불법 복제 행위는 오랫동안 쿠튀르 산업의 골칫거리였고, 불만이 쌓인 디자이너들은 계속해서 해결책을 고심했다.[132] 예를 들어 메종 크리스티앙 디오르는 패션 바이어들에게 컬렉션을 확인하기 전에 터무니없이 비싼 보안 보증금을 내라고 요구했다. 그리고 바이어에게 보여 준 디자인이 어떤 식으로든 불법 복

• 브란덴부르크Brandenburg는 옛 유럽 군복 상의에서 볼 수 있는 장식끈이나 단추, 또는 그런 장식 스타일을 가리키는 말이다. 재킷 앞가슴에 매듭 끈을 가로로 배열하고 장식 단추를 달아서 재킷을 잠근다. 이 브란덴부르크를 흔히 '프로그'라고 부른다.
•• 발뒤꿈치 부분이 끈으로 된 구두

1956년 샤넬이 선보인 '브란덴부르크' 또는 '프로그'로 여미는
경기병 스타일 슈트

제될 경우 보증금을 돌려주지 않았다.[133] 하지만 샤넬은 보안 보증금에, 혹은 어떤 종류든 '보안'에 전혀 관심이 없었다. 샤넬은 어떤 품질이든 자기 작품의 모조품을 환영했다. 그녀는 어느 기자에게 "패션은 거리를 뒤덮어야 해요"[134]라고도 말했다.

샤넬의 패션은 정말로 거리를, 그것도 전 세계의 거리를 뒤덮었다. 샤넬 슈트의 싸구려 모조품은 유럽의 주말 벼룩시장에 늘어선 손수레에서도 팔렸고, 인도의 전통 여성복 사리를 만드는 옷감으로 제작되어 뉴델리의 시장에서도 팔렸다. 이집트 카이로의 나일-힐튼 호텔에서는 여성 엘리베이터 안내원에게 진품의 황금 단추 대신 푸른색 스카라베Scarab• 단추가 달린[135] 모조 샤넬 슈트를 입혔다. 이런 모조품은 뤼시앵 를롱이 설립한[136] 파리 고급 의상점조합 사무국La Chambre Syndicale de la Couture Parisienne(약칭 생디카 Syndicat)의 수많은 규정을 정면으로 무시했지만, 샤넬은 이렇게까지 모조품이 판을 치는 상황을 대단히 즐겼다. 불법 복제를 막으려고 노력을 기울였던 생디카는 쿠튀리에들에게 컬렉션을 발표할 때 사진 기자는 출입을 막고 '업계 전문가', 다시 말해 바이어와 기자만 출입을 허용하라고 요구했다. 샤넬은 그런 규정을 무시하고 사진 기자뿐만 아니라 업계와 관련 없는 손님까지 패션쇼에 초대했다. 샤넬이 초대한 손님 중에는 고객을 위해 샤넬 스타일을 모방하겠다고 공언한 개인 재봉사들도 있었다. 심지어 샤넬은 바느질 공방을 관리하는 수녀 대표단을 패션쇼에 한 번 초대

• 왕쇠똥구리(풍뎅이) 모양으로 조각한 고대 이집트 보석으로, 장신구나 부적으로 사용했다.

하기까지 했다. 분명히 어린 시절 후견인들이[137] 생각났기 때문이었을 것이다. 1958년 7월 25일, 샤넬은 생디카의 규제에 반대하는 공식적 입장을 밝히고 생디카 회장 레몽 바르바Raymond Barbas[138]에게 조합에서 탈퇴하겠다는 내용을 담은 편지를 보냈다. 이제 그녀는 스스로 결정한 대로 자유롭게 디자인을 퍼뜨릴 수 있었다. 샤넬의 결정에 자극받은 위베르 드 지방시Hubert de Givenchy와 크리스토발 발렌시아가도 샤넬을 따라 조합에서 탈퇴했다. 그러자 얼마 후 생디카는 언론 엠바고를 철회했다.[139]

샤넬의 경력 초기에도 그랬듯, '샤넬 모방'은 단순히 특정한 디자인을 모방하는 일 이상을 의미했다. 샤넬 디자인을 모방하는 일은 코코 샤넬 그 자체를 모방하는 일, 코코 샤넬처럼 변하는 일을 의미했다. 샤넬은 나이가 들어서도 고객에게, 심지어 이제는 모델과 직원 들에게도 자기 자신을 모방의 아이콘으로 제시했다. 샤넬은 친구와 지인들의 세계가 점차 줄어들자 주변 사람들에게 훨씬 더 엄격하게 요구했고 갈수록 사람들을 쥐고 흔든 듯했다. 샤넬을 저지할 만큼 가까웠던 사람이 이제 아무도 없었기 때문에, 그녀는 육체적으로나 정서적으로나 점점 자기 자신의 캐리커처가 되어 갔다.

"결국, 이 시대에 우리에게 남은 것은 신화적인 제복 두 가지다."[140] 클로드 들레가 썼다. "하나는 찰리 채플린의 제복이고, 다른 하나는 코코 샤넬의 제복이다." 날카로운 관찰력이 돋보이는 말이다. 특히 세계 대전이 끝난 후, 샤넬의 제복은 즉각 샤넬 스타

일이라는 것을 알아볼 수 있는 스타 제품이 모인 성좌로 구체적 모습을 갖췄다. 샤넬의 제복은 밀짚 보터, 리본으로 테두리를 꾸민 부클레 스커트 슈트, 두 가지 색을 배합한 펌프스, 퀼트 백, 여러 줄로 걸친 진주 목걸이 차림이었다.[141] 하지만 채플린의 제복은 무대 밖의 자연인 찰리 채플린과 분리되어 '리틀 트램프Little Tramp'• 캐릭터에 속해 있었다. 샤넬의 트레이드마크 스타일은 이와 반대였다.

샤넬은 자신의 페르소나를 절대로 '벗지 않았다.' 샤넬은 사계절 내내 날마다 같은 슈트(주로 가장자리에 리본 장식이 달린 베이지색 부클레 슈트)를 입었다(가끔 팔꿈치 부분이 닳아 구멍이 나기도 했다). 샤넬 스타일을 상징하는 보터는 언제나, 실내에서도 샤넬의 머리 위에 단단히 고정되어서 이제 두피가 드문드문 보일 정도[142]로 숱이 적어진 머리를 가려 주었다. 머리가 하얗게 세는 것이 싫었던 샤넬은 직접 비현실적으로 새카만 색깔로 머리카락을 물들였다. 아마 탈모가 진행된 정도를 미용사에게 보이고 싶지 않았기 때문일 것이다. 모자-챙 아래로 내려온 앞머리 역시 푸른빛이 도는 검은색으로 염색되어 있었다. 혹은 많은 이들의 생각대로 모자에 두른 띠에 바느질해 놓은 가발[143]이었을 수도 있다.

샤넬은 날씬한 몸매를 유지하는 일을 가장 중요하게 여겨서 갈수록 소식했고, 160센티미터의 키에 몸무게가 45킬로그램 정

• 찰리 채플린이 주연을 맡은 1914년 영화 〈베니스의 어린이 자동차 경주Kid Auto Races at Venice〉에서 탄생한 캐릭터로, 콧수염과 작은 중절모, 꽉 끼는 재킷과 헐렁한 바지, 지팡이 차림은 채플린의 아이콘이 되었다.

도 나갔다. 하지만 노년층에 흔히 있는 경우처럼, 샤넬은 여윈 몸매 때문에 허약해[144] 보이기 시작했다. "그녀는 아무것도 안 먹는다."[145] 패션 사진작가이자 디자이너인 세실 비튼Cecil Beaton이 샤넬에 관해서 썼다. "그녀가 오로지 정신력으로 계속 움직인다는 사실을 누구나 느낄 수 있다." 샤넬은 점점 줄어드는 몸집을 보완하려는 듯, 아주 짙게 화장하기 시작했다. 매일 아주 두껍고 새까만 펜슬로 옅은 눈썹을 다시 그렸고, 큰 입에 굉장히 진한 빨간색 립스틱을 발랐다.

샤넬은 외모 스타일을 극단적일 정도로 확고하게 정하고, 직원들에게도 자기 이미지를 모방하라고 그 어느 때보다도 강하게 요구했다. 부티크의 직원과 모델 들은 샤넬의 스타일을 모방하는 일을 꼭 싫어하지도 않았다. 사실 대다수가 샤넬을 패션 아이콘으로 우러러봤다. 하지만 그들이 샤넬의 스타일을 좋아하든 그렇지 않든, 고용주를 따라 하는 일은 직무 요구 사항이었다. "그녀를 만나러 가야 할 때면,"[146] 델핀 본느발이 회상했다. "완벽하게 머리를 매만지고 화장해야 했어요. 또 새하얀 블라우스를 입어야 했죠. 하루는 [마드무아젤이] 위층으로 올라가다가 점심을 먹으러 나가던 모델과 마주쳤어요. 그런데 그 모델이 입은 치마가 너무 짧았거나 뭐 그랬죠. 그 모델은 해고당했어요."

샤넬의 모델들은 패션쇼에 서거나 가봉을 준비할 때가 아니면 모두 파란색이나 검은색 슈트에 똑같은 하얀 블라우스를 입고[147] 베이지색과 검은색을 배색한 샤넬 구두를 신었다. 일종의 유니폼을 착용한 셈이다. 많은 모델이 의무 사항을 넘어서서까지 독특

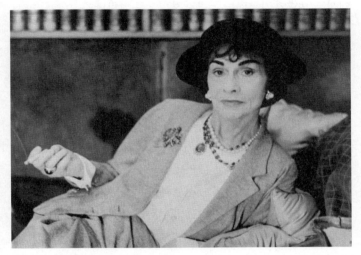

1962년경, 아파트에 앉아 있는 샤넬

한 '코코' 스타일을 하나하나 흉내 내려고 노력했다. 본느발은 자기가 앞머리를 내린 단발로 자르고 밀짚모자와 스카프, 담배, 진주 목걸이로 꾸미고 다닐 정도로 샤넬을 너무 잘 모방해서 샤넬의 '패스티시Pastiche'•'가 되었다고 했다. 모델 중 많은 수는 사생활에서도 샤넬이 거느리는 군대의 보병으로 남았다.

오딜 드 크로이 왕녀는 "우리는 샤넬 말고는 안 입었어요"[148]라고 말했다. 마농 리주르는 한술 더 떴다. "그녀를 많이 따라 했어요. 그녀의 스타일대로 꾸몄죠. (…) 샤넬 스타일이 아니면 절대로 입지 않았어요. 샤넬 스타일대로 슈트를 직접 만들기도 했고요. (…) 그렇게 변화할 수 있는 방법은 특별했죠. 제 친구들이나 남편, 아들, 사람들이 알았던 제 이미지는 샤넬 슈트를 입은 모습이었어요." 가난한 집안에서 태어난(아버지는 굴뚝 청소부, 어머니는 세탁부였다) 리주르는 자기가 샤넬과 연결되었기 때문에, 샤넬의 이미지를 성공적으로 투사하고 내면화했기 때문에 미천한 출신에서 벗어날 수 있었다고 생각했다. "여자로서의 제 삶에서,[149] 그녀[샤넬]는 많은 것을 바꾸었죠. 그녀는 제게 사회적 신분 상승을 안겨 줬어요."

샤넬의 스타일리스트이자 조수였던 릴루 마르캉도 샤넬 스타일의 충실한 모방과 마드무아젤 밑에서 일하고 겪은 엄청난 변화 사이에 똑같이 절대적인 연관성이 있다고 설명했다.

• 기존의 작품을 모방하거나 차용하는 예술 기법으로, 패러디와 달리 풍자적 요소를 배제하고 기존 작품을 긍정적으로 수용한다.

"저는 하루도 빠짐없이 샤넬을 입었어요. [캉봉 부티크의] 모두가 샤넬을 입었죠. 샤넬 말고 다른 옷을 입고 샤넬 부티크에서 일할 수는 없었어요. (…) 만약 제가 이제까지 성공했다고 할 수 있다면, 그녀 덕분이에요. 제가 아는 것은 전부 그 여자한테서 배운 거죠." 마르캉은 한 마디 더 덧붙였다. "그녀는 진정한 피그말리온이었어요."[150] 샤넬이 세상을 뜬 후, 마르캉은 한동안 부티크를 운영하며 샤넬의 슈트를 모방하고 샤넬의 트레이드마크였던 베이지색과 남색 같은 중간 색조를 사용해서 직접 만든 니트웨어를 팔았다. 시간이 흘러 마르캉은 굉장히 뛰어난 섬유·금속 공예가가 되었고, 여든 살을 넘기고도 계속해서 아름다운 직조 병풍과 벽걸이 장식품을 제작하고 있다. 마르캉의 작품 속에서 여러 색깔이 뒤섞여 은은하게 빛나는 무늬를 보면 샤넬의 트위드에서 보였던 미묘한 색조의 반짝임이 떠오른다.

샤넬은 자신의 미학을 강요했던 것만큼이나 강력하게 자신의 성격도 강요했다. 직원들은 샤넬의 권위와 변덕에 무조건 복종해야 한다는 사실을 이해했다. 퇴근 후에 돌아갈 사생활이 거의 없었거나 혹은 전혀 없었던 샤넬은 직원들에게 불만과 외로움을 터뜨리곤 했다. 직원들은 이 호화롭지만 엄혹한 환경에서 무엇을 해야 하는지 금방 깨우쳤다.

직원은 대체로 아침 8시 30분까지 출근해야 했지만, 일찍 일어나는 새가 아니었던 샤넬은 언제나 몇 시간씩 늦게 출근하곤 했다. 샤넬은 주로 오후 1시쯤 출근해서 5성 장군이나 국왕에게나 어울릴 만한 대대적인 환영 인사를 받았다. 샤넬이 호텔의 스위

트룸을 나서는 순간, 호텔 직원들은 즉시 길 건너편 캉봉 부티크에 전화해서 샤넬이 출근길에 나섰다고 알려 주었다. 그러면 스튜디오 전체에 마드무아젤이 오는 길이라고 알려 주는 경보음이 울렸다. 1층에 있는 직원은 입구 근처에 샤넬 No. 5를 듬뿍 뿌렸고, 샤넬은 자기 자신을 상징하는 향기가 가득 한 공간을 통과할 수 있었다. "그녀는 향기가 나는 공간[151], 신성할 정도로 아름다운 향기를 풍기는 공간을 가진 최초의 인물이었죠." 배우 잔 모로가 말했다. "그녀가 스튜디오에 들어서면 모두가 일어섰어요." 사진작가 윌리 리조가 회상했다. "꼭 학교에서 아이들이 하는 것처럼요." 그리고 직원들은 양팔을 옆구리에 붙이고 한 줄로 섰다. 샤넬 직원이었던 마리-엘렌 마루지는 이 모습을 "군대에서 하는 것과 같았다"[152]라고 표현했다.

샤넬은 위층의 스튜디오로 올라가면 없어서는 안 될 가위를 매달아 놓은 끈을 목걸이처럼 목에 걸쳤다. 이 행동은 진지한 작업을 시작한다는 의미였다. 이 순간부터 샤넬은 맹렬하게 창작에 전념했다. 가끔 치마 끝단을 살펴보느라 바닥에 넙죽 엎드릴 때를 제외하면 거의 앉지도 않았다. 샤넬은 옷본과 목재 마네킹 없이 전체 디자인 과정을 작업했고, 살아 있는 몸, 즉 모델의 몸에 직접 옷감을 댄 채 몇 시간씩 드레이핑하고 옷핀을 꽂았다.

샤넬은 스튜디오에 있는 모든 사람보다 수십 살이나 많았지만 절대 지치지 않았다. 그녀는 중간에 식사하거나 물 한 잔 마시려고 잠시 쉬지도 않고 한 번에 아홉 시간 동안 서 있을 수 있었다. 듣자 하니 화장실에도 가지 않은 것 같다.[153] 그녀는 다른 직원에

게도 이 작업 시간을 그대로 요구해서 직원을 자신의 에너지, 사실은 자기의 외로움의 인질로 붙잡아 두었다. 아드레날린과 담배에 힘입은 샤넬은 모델을 몇 시간씩 계속 세워 둔 채 옷을 입혔고, 모델에게 직접 말을 거는 일도 거의 없었다. 완전히 입 다문 채 미동도 없이[154] 서 있는 다른 사람이 잠시 쉬어야 한다는 생각은 안중에도 없었던 것 같다.

다정한 태도와 무정한 조종 사이를 차례대로 오가는 샤넬 때문에 직원들은 계속 긴장을 늦추지 못하고 불안에 떨었다. 마농 리주르의 설명을 들어 보면, 샤넬은 "한 직원이 낸 아이디어를 빼앗아서 다른 직원에게 줘 버리고, (…) 직원의 신경을 건드리며 경쟁을 부추겨서" 직원들이 서로 대적하게 몰아갔다. 샤넬은 모델도 편애하는 경향이 있었다. 그녀는 한 번에 모델 한 명씩을 골라서 특별한 선물을 주다가(예를 들자면 관대하게도 자신의 드레스나 보석을 빌려 주었다), 별안간 태도를 바꿔서 쌀쌀맞게 굴고 새로운 모델에게 애정을 주었다.

샤넬 밑에서 일했고 나중에 라 메종 샤넬을 이어받았던 이본 두델Yvonne Dudel은 샤넬의 이런 모습을 사려 깊게 해석했다. "그녀는 정말로 변덕이 심했고[155] 굉장히 까다로웠어요. 커다란 특혜를 주었다가 다시 빼앗곤 했어요. (…) 아무도 자기가 그녀 위에 있다고 생각해서는 안 된다는 사실을 보여 주려고 했던 것은 아닐까요?"

두델이 옳았을 수도 있다. 샤넬은 확실히 고압적으로 직원들을 지배하려 들었다. 하지만 샤넬은 다른 사람에게 상처를 주고 변덕스럽게 행동하며 자기 자신의 인생에서 견뎌야 했던 환경을

(고의든 아니든) 다시 만들어 냈다. 샤넬의 인생에서 사랑과 애착은 그녀가 버려지든, 사랑하는 사람이 세상을 떠나든 거의 언제나 갑작스럽고 고통스럽게 끝났다.

평생 겪었던 상실은 이 시기 샤넬을 무겁게 짓눌렀지만, 겉으로 무감각해진 샤넬은 감정을 거의 표현하지 않았다. 거의 50년간 알고 지냈던 친구 장 콕토가 1963년에 눈을 감았을 때도 샤넬은 아무렇지도 않다고 우겼다. 샤넬은 콕토의 장례식이 끝나고 "장이 시인이라고요?[156] 우스운 소리네요"라고 말했다고 한다. 샤넬의 고통은 간접적으로 드러났다. 가까웠던 사람들이 서서히 사라져 가자, 샤넬은 갈수록 일과 (특히) 수다로 시간을 채웠고 친구와 동료를 미친 듯한, 급류처럼 몰아치는 일방적 대화의 볼모로 붙잡았다. 누구도 그 대화에서 빠져나갈 수 없었다. 기자 로자몬드 버니에는 샤넬이 인터뷰를 심각하게 방해했다고 말했다. "꼭 말해야겠는데,[157] 그건 진정한 대화가 아니었어요. (⋯) 그녀는 쉴 새 없이 떠들었어요!"

"샤넬은 계속 재잘거렸고,[158] 그녀의 말은 귀청을 찢을 듯한 기관총 탄환 같았다." 『우먼스 웨어 데일리』의 전 편집자 존 페어차일드John Fairchild가 썼다. 윌리 리조는 이렇게 회상했다. "그녀는 사람을 세워 놓고[159] 두 시간씩이나 계속 이야기했다."

샤넬은 대화를 이용해서 먹잇감을 낚아 올리고 꼼짝 못하도록 붙잡았다. 일을 멈추는 순간 엄습하는 참담한 외로움을 이런 식으로 미리 막으려고 했던 것이다. 그녀는 무엇보다도 주말과 휴일을 두려워했다. 샤넬은 클로드 들레에게 "'휴가'라는 말만 들어

1959년, 작업 중인 샤넬(왼쪽)

도[160] 식은땀이 나요"라고 이야기했다. 직원들도 샤넬의 공포를 뚜렷이 알고 있었다. "[그녀는] 집에 간다는 생각에 몹시 괴로워했었죠." 지젤 프랑솜Gisèle Franchomme이 말했다. 샤넬은 아주 오랫동안 작업하고 난 후에도 건물의 나선형 계단 맨 위 칸에 자리 잡은 채 퇴근하려는 아무 모델이나 붙잡고 끝나지 않는 독백을 들려주었다. "그녀는 사람 진을 다 빼 놓았어요." 릴루 마르캉도 인정했다. "저는 기진맥진해서 집에 돌아오곤 했죠. 그녀가 말을 너무 많이 했거든요."

가끔 샤넬은 포로들을 다정하게 대하려고 애썼고 직원들을 캉봉 거리 아파트로 초대하는 환대를 베풀기도 했다. 그러면 샤넬은 파티의 주인으로서 훌륭한 재능을 발휘해 최고급 샴페인과 와인을 가득 따라 주었다. 그때도 여전히 수다는 멈추지 않았다. 장소와 다과가 아무리 훌륭하더라도, 샤넬의 손님들은 샤넬이 저녁에 즉흥적으로 연 파티에 짜증을 냈다. 손님들에게 파티에 참석하는 일은 저녁을 잃는 것과 마찬가지였다. 가족과 친구와 함께할 시간을 빼앗기고, 데이트 약속을 깨야 하고, 화난 남자친구를 달래야 했다. 하지만 아무도 코코 샤넬의 초대를 거절할 수 없었다. 게다가 샤넬을 제외하고 모두가 다음 날 아침 8시 30분까지 스튜디오에 출근해야 했지만, 아무도 감히 일찍 떠나지 못했다.

샤넬의 직원이 아닌 사람들도 샤넬에게서 말동무가 되어 달라고 강요받을 수 있었다. 이때 샤넬이 선택한 무기는 죄책감이었다. 미셸 데옹은 회고록에서 어느 크리스마스이브에 샤넬이 저녁식사 직전에 자기를 초대했었다고 밝혔다. 홀로 밤을 보내는 일

이 두려워서 급하게 손님을 부른 것이 분명했다. 1919년 크리스마스 휴가 기간에 보이 카펠이 세상을 떠난 이후, 샤넬은 언제나 크리스마스가 되면 깊은 슬픔에 잠겼다. 데옹은 원래 크리스마스이브 계획이 따로 있었지만, 어쩐지 리츠 호텔로 달려가야 한다는 충동이 강하게 들었다. 그는 샤넬과 식사를 하고 샴페인을 마시며 몇 시간을 보냈다. "나는 그녀 곁에 있었다.[161] (…) 혼자 내버려두면 울었을지도 모른다." 데옹이 크리스마스를 함께 보내기로 했던 여자친구는 홀로 파티에 남겨진 채 왜 남자친구가 자기를 바람맞혔는지 궁금해 했다. 샤넬은 데옹의 크리스마스이브 계획을 모르지 않았다. 사실 그녀는 데옹의 여자친구에게 그날 데이트할 때 입으라고 샤넬 드레스도 한 벌 보냈었다. "그녀는 자기가 드레스를 줬다는 사실을 잊었던 걸까? 아니면 기억하고 있었지만 나와 즐겁게 시간을 보내고 싶었던 걸까?" 데옹이 회고록에 궁금한 마음을 털어놓았다. 샤넬은 노년이 되어서도 연인 사이에 끼어들어 여자에게는 옷을 입히고 남자는 '빌리는' 습관[162]을 참을 수 없었다.

샤넬의 아파트를 찾아온 손님 중 많은 수가 실내 장식 때문에 꼭 감옥에 갇힌 것 같은 느낌이 든다는 사실을 알아챘다. "병풍이 공간을 에워싸고 있었어요." 샤넬의 옛 모델이 설명했다. "소파에 앉아 있으면[163] 동굴에 있는 것처럼 느껴져요. (…) 밤이고 낮이고 어두컴컴했죠." 심지어 요즘에도 캉봉 거리에 있는 샤넬의 아파트를 방문하면 방향 감각을 잃을 수 있다. 샤넬은 코로만델 병풍을 벽판으로 사용해서 사방의 벽 전체를, 심지어 문조차

남김없이 병풍으로 가려 놓았다(조명 스위치는 가리지 못하도록 귀중한 골동품에 구멍을 뚫었다). 그래서 샤넬의 손님들은 도망치고 싶더라도 어떤 방에서든 우아하게 빠져나가는 길을 제대로 찾지 못했다.

샤넬의 수다에는 그녀가 입에 올리고 싶지 않은 주제에 관한 규칙이 있었다. 샤넬의 직원들은 물론 고객들까지도 샤넬이 가정생활에 관해서는 말을 꺼내지 않는다는 사실을 잘 알았다. 샤넬 주변 여성 중 대다수가 결혼했고 아이도 있었지만(심지어 모델 몇 명도 마찬가지였다. 이는 업계에서 이례적인 일이었다), 샤넬은 직장 바깥의 인간관계에 관한 이야기를 참아 주지 않았다. 샤넬은 모두의 인생이 자신의 인생과 닮았다는 거짓말을, 다시 말해 주변 사람들도 자기처럼 혼자라는 허구를 그대로 믿는 편을 더 좋아했다.

릴루 마르캉은 자기가 결혼하자 샤넬이 심하게 동요했다고 생각했고, 샤넬이 자기 남편에 관해 악의적인 헛소문을 퍼뜨렸다[164]는 사실도 알아차렸다. 또 샤넬은 아무도 개인적 고통이나 트라우마에 관해 말해서는 안 된다고 못 박았다. "우리는 우리의 걱정거리[165], 슬픔, 개인적 상실을 부티크 바깥에 두고 와야 했어요. 그녀가 그런 걸 참아 주지 않을 테니까요!"

그렇다면 샤넬은 어떤 주제에 관해 이야기했을까? 보통, 샤넬이 얕잡아보는 다른 사람에 관한 험담이었다. 다른 수많은 사람처럼 베티 카트루도 샤넬의 냉소적인 세계관을 잘 기억하고 있다. "그녀는 사람들을 미워하고[166], 아무도 믿지 말라고 가르쳤어

요." "그녀 빼고 모두가 잘못했다." 세실 비튼이 기록했다. "그녀는 다른 사람에 관해 이야기할 때면, 항상 흉을 봤다." 지젤 프랑솜이 증언했다.

샤넬이 가장 신랄하게 말했던 대상은 동료 디자이너들이었다. 다만 그녀가 "재능이 훌륭하다"[167]라고 평가했던 크리스토발 발렌시아가만 예외였다. 세월이 흐르고, 샤넬은 특히 1960년대의 자유분방한 스타일에 격분했다. 샤넬은 미니스커트를 비롯해 자신이 천박하다고 여겼던 모든 패션을 혐오했다. 샤넬의 디자인은 독립적이고 성적으로 자유로운 여성상에 바탕을 두었지만, 샤넬은 패션에서 자유와 저속함을 분명하게 구분했다. "요즘은 배꼽이 다 보이게 옷을 입어요."[168] 샤넬이 한탄했다. "그건 여성의 가장 아름다운 모습이 아니에요. 바지는 배꼽 아래로 내려 입고, 블라우스는 배꼽을 가리지도 못하게 짧죠. 참 대단해요, 그 배꼽. 이제 그걸 우리 가게 쇼윈도에 걸어야 하나요?" 하지만 샤넬은 이브 생 로랑이 치마 끝단을 길게 내리고, 울과 실크로 단순하고 기하학적인 검은 드레스를 만들었을 때는 전혀 언짢아하지 않았다. "생 로랑은 감각이 정말 뛰어나요.[169] 그는 저를 더 많이 모방할수록 더 훌륭한 감각을 선보일 거예요."

의심할 여지 없이 샤넬은 나이가 들어가며 곧잘 심통을 부렸다. 하지만 샤넬은 가끔 그저 충격 효과를 주기 위해서, 사람들이 자기의 말에 귀 기울이고, 자기에게 주목하고, 자기의 영향력을 느낄 수밖에 없도록 가혹하게 굴기도 했을 것이다. 계속해서 타인

에게 강력한 영향을 미치는 일은 샤넬에게 무엇보다도 중요했으며, 그녀가 계속 살아가고 의미 있는 존재가 되는 방법이기도 했다. 샤넬도 이 사실을 어느 정도는 이해했고, 결국 쉼 없이 떠들어대는 수다가 죽음을 막기 위한 시도라고 클로드 들레에게 인정했다. "제가 멈추지 않고 수다 떠는 데[170] 미쳤다고 제 친구들이 놀린다면, 그건 제가 다른 사람들의 이야기를 듣고 지루해 하는 게 무섭기 때문이라는 걸 이해하지 못해서 그러는 거예요. 만약 어느 날 제가 죽는다면[만약!], 죽음이 다름 아닌 지루함이라는 사실을 확신하게 되겠죠."

샤넬은 자주 다른 디자이너를 평가하면서 자신이 여전히 지배력을 지니고 있다고, 패션계를 지휘하고 있다고 생각하며 안심했다. 샤넬은 자신의 영향력이 얼마나 오래 지속될지 걱정할 필요가 없었다. 하지만 샤넬이 스튜디오에서 직원들에게 갈수록 지나치게 요구하고 심지어 횡포를 부렸다는 점에서 그녀가 권위와 통제권을 잃을까 봐 깊이 걱정했다는 사실을 알 수 있다.

샤넬과 일해 본 사람 중 그녀의 재능과 비전에 이의를 제기한 사람은 아무도 없었다. 그러나 패션 컬렉션은 혼자서 제작할 수 없었다. 그럼에도 샤넬은 수많은 직원의 노력과 소질을 인정하기 꺼리는 것처럼 보였다. 1960년, 캉봉 거리 스튜디오의 총 다섯 개 층[171]에서는 3백 명이 넘는 직원이 일했다. 샤넬은 항상 신랄하고 비판적이었지만, 더 냉정하고 무정해졌다. 사실상 칭찬은 절대 건네지 않았으며, 직원의 작품에는 대체로 날카로운 비판으로 반응했다. 가끔은 이제 막 바느질한 옷을 완전히 풀어헤쳐서 (말 그

대로 갈가리 찢어서) 맨 처음부터 다시 만들라고 지시할 때도 있었다. 샤넬은 가위를 언제나 목에 걸고 있었기 때문에 아주 빨리 집어들 수 있었다.

샤넬은 때때로 감정을 폭발시켜서 재봉사를 울리곤 했다. "드레스나 코트를 한 벌 만들어서 가면, 30분 후에는 아무것도 남아있지 않았습니다. 전부 찢겨 있었죠!" 슈트가 전문이었던 샤넬의 수석 재단사 장 카조봉Jean Cazaubon이 당시를 회상했다. 직원들이 스케치해 놓은 옷본은 아예 없이 작업했다는 사실을 고려해 보면, 그들은 제멋대로 구는 샤넬의 잔인한 행동이 더욱더 속상했을 것이다. 직원은 샤넬의 구두 지시에만 의존할 수밖에 없었다.

샤넬 밑에서 일하는 전문가들은 당연히 샤넬 의상을 디자인하고 바느질하는 방법을 잘 알았다. 그리고 샤넬은 정말로 결과물이 마음에 들지 않아서가 아니라, 자기 자신이 아닌 다른 사람이 옷을 만들었다는 데서 불안감을 느꼈기 때문에 분통을 터뜨린 듯하다. "샤넬이 그런 옷은 원하지 않는다고[172] 말했던 것은 다 우리가 그 옷을 만들었기 때문이에요. 직원들이 눈물을 흘리고 있으면 제가 가서 말해 줬습니다. '만약 그녀가 옷을 찢어 버렸다면, 마음에 들었다는 뜻이야!'"

카조봉이 전하기로, 재봉사들은 망가진 옷을 아무것도 바꾸지 않고 그저 다시 바느질하곤 했다. 샤넬이 같은 옷을 다시 트집 잡지 않으리라는 사실을 잘 알았기 때문이었다. 때때로 샤넬은 파괴적인 완벽주의를 다른 브랜드 의상에도 무작위로 적용했다. 예를 들어 샤넬은 어느 방문객이 입고 있던 재킷이 잘못 재단된 것

처럼 보인다[173]는 이유로 갈기갈기 찢어 버렸다.

장 카조봉은 샤넬이 얼마나 열렬하게 권력을, 샤넬 스타일과 브랜드와 세계적 영향력에 대한 총체적인 소유권을 유지하고 싶어 하는지 이해했다. 샤넬은 언제나 권력을 향한 의지가 강했고, 그 덕분에 샤넬 제국 전체를 세울 수 있었다. 샤넬이 나이가 들며 더 취약해지자, 내면의 필사적인 심경이 겉으로 드러나기 시작했다. 그녀는 매력적이고 유혹적인 방식으로 그 유명한 의지를 표현하는 능력을 점점 잃어 갔다.

샤넬의 매력이 완전히 사라졌다는 말은 아니다. 샤넬은 여전히 주변 사람들을 매혹했다. 예를 들어, 그녀는 제삼자를 희생양으로 삼아 자신과 상대방만 이해할 수 있는 농담을 건네며 친밀감을 형성하는 데 뛰어났다. 릴루 마르캉은 샤넬의 인터뷰 자리에 동행했던 날을 기억하고 있었다. 샤넬은 나이가 어떻게 되냐고 질문받자 78세였지만 "87세"라고 대답했다. 그러자 순진한 기자가 "세상에, 78세 이상으로는 보이지 않으세요!" 하고 대답했다. 샤넬은 테이블 아래로 마르캉의 다리를 슬쩍 눌러서 공범이 되어 달라는 은근한 신호를 보냈다. 샤넬과 마르캉은 웃지 않으려고 애써야 했다. "아, 우리는 함께 미친 듯이 웃었어요."[174] 마르캉이 말했다. "코코는 어마어마하게 웃겼어요." 잔 모로 역시 샤넬과 비밀을 털어놓으면서 명랑하게 웃었던 일을 기억했다. "우리는…… 제 인생에서 다른 누구에게도 말한 적 없었던 것들을 이야기했어요. 그녀는 웃어 댔었죠!"

샤넬은 위트뿐만 아니라 사람을 유혹하는 힘도 잃지 않았다.

샤넬은 팔십 대에 접어들었지만, 남자들은 그녀가 여전히 매력적이라고 생각했다. "오, 그녀는 남자를 녹이는 법[175]을 알았어요." 윌리 리조가 회상했다. 늘 날씬했던 몸매와 왕성한 에너지는 이런 매력을 유지하는 데 도움이 됐다. 존 페어차일드는 1960년대에 언젠가 "샤넬 [슈트]를 입은 사람"을 보았다고 했다. "젊은 아가씨인 줄 알았어요.[176] 그녀는 머리를 꼿꼿하게 들고 다른 데로 눈길조차 주지 않고 아주 빠르게 걸었어요. 다시 한 번 쳐다보니 샤넬이었죠. 진짜 샤넬, 마드무아젤 샤넬이요."

릴루 마르캉도 나이 든 샤넬이 남자들에게 깜짝 놀랄 만한 영향력을 발휘했다고 증언했다. 마르캉은 샤넬이 어느 날 인터뷰를 위해 사십 대 초반쯤 되는 미국인 남성 기자를 스튜디오에서 만났다고 이야기했다. 샤넬은 이 기자에게 시시덕대고 농담을 건네고 장난치면서 "대단한 매력을 발휘했다." 기자는 샤넬과 몇 시간 동안 대화를 나눈 후 스튜디오를 떠나면서 마르캉에게 정말로 진지하게, 그리고 약간 혼란스럽다는 듯이 털어놓았다. "오늘은 제 인생에서 가장[177] 아름다운 날입니다. 저는 결혼도 했고 자식도 두 명이나 있어요. [하지만] 방금 막 저 여자와 사랑에 빠졌어요." 그는 샤넬이 팔십 대라는 사실을 잊지 않았지만, 어쩐 일인지 나이는 샤넬의 매력을 방해하지 못했다. "그게 바로 그녀의 비범한 카리스마였죠." 마르캉이 말했다. "그녀는 심지어 그때도 매혹적이었어요."

샤넬은 이렇게 비전과 의지, 이례적일 정도로 변치 않는 개인적 매력의 보기 드문 조합 덕분에 패션계에 복귀한 후로 17년 동

안 전 세계에 자신의 비전을 내세울 수 있었다. 샤넬의 비전은 물론 패션을 통해 드러났지만, 무형의 매체, 즉 샤넬의 페르소나와 존재 방식을 통해서도 비쳐졌다. '샤넬'이라는 이름은 하나의 우주, 하나의 세계관을 환기했다. 이 우주와 세계관은 바로 샤넬 그 자신에게서 비롯했다. 샤넬 하우스는 1959년 보도 자료에서 이렇게 설명했다. "만약 슈트 한 벌, 드레스 한 벌, 블라우스 한 벌, 모자 하나를 따로 살펴보려 한다면 (…) [샤넬을] 발견하지 못할 겁니다. (…) 이 모든 의상은 '분위기'의 일부입니다."[178]

사실, 샤넬이 친구와 동료에게 보여 준 강렬하고 숨 막힐 듯 위압적인 성격도 바로 그 '분위기'의 일부였다. 혹은 그 분위기를 유지하는 힘이었다. 샤넬에게는 채울 수 없는 욕구가 있었다. 샤넬은 자기를 둘러싼 모든 곳에서, 거울에서, 자기와 닮은 모델에게서, 직원에게 그리고 정말로 전 세계에 입힌 제복에서, 만들어도 좋다고 부추겼던 모조품 수백만 개에서 반사된 자기 자신의 모습을 보고 싶어 했다. 샤넬의 자기중심적이고 이기적인 행동은 자신의 의지를 다른 사람의 마음에 얼마나 깊이 새길 수 있는지 확인하려는 시도로도 해석할 수 있다. 심지어 샤넬은 패션쇼 일정을 일부러 샤를 드골 대통령의 기자 회견과 같은 날로 잡았다. 자신의 우위를, 어쩌면 자신의 정치적 중요성을 단언하고 싶었던 마음[179]이 너무도 열렬했기 때문이었다.

1961년, 샤넬은 정말로 전 세계 패권을 장악한 듯했다. 그해 샤넬은 모스크바에서 열리는 프랑스 박람회에 참석할 여성 해설가들의 유니폼을 디자인해 달라고 의뢰받았다. 모스크바 프랑스 박

람회는 지금까지 외국에서 열린 프랑스 문화 전시회 중 규모가 가장 큰 행사다. 1961년 8월 15일부터 9월 15일까지 러시아 국민 4만 5천여 명이 2루블을 내고 붉은 광장 근처 박람회장에 입장했다. 러시아인들은 넓이가 4만 제곱미터나 되는 소콜니키 공원을 거닐면서 프랑스 예술과 상업, 과학, 역사 전시물을 꼼꼼하게 살펴봤다. 라 메종 샤넬은 박람회 가이드의 유니폼을 제작했을 뿐만 아니라, 런웨이 컬렉션도 전시했다.

물론 박람회가 프랑스 패션에 새로운 시장을 열어 주리라고 기대했던 사람은 아무도 없었다. 러시아가 오트 쿠튀르를 소비할 만큼 경제를 성장시키려면 몇 십 년을 기다려야 했다. 하지만 박람회 참여의 목적은 드레스 판매가 아니었고, 샤넬도 이 사실을 잘 알았다. "저는 이 일이 가치 있는 경험이라고[180] 생각해요. 제 인생의 목표는 언제나 단 한 가지였어요. 저의 패션을 거리로 내보내는 것이죠. 그리고 이제는 여기, 붉은 광장에, 모스크바에 제 패션이 퍼질 거예요." 러시아는 샤넬에게 박람회에 참석해 달라고 초대했지만, 체력적으로 여행이 힘겨워진 샤넬은 모델 일곱 명을 대신 보내서 샤넬 디자인을 소개하도록 했다. 샤넬은 러시아에 이름을 떨치는 데 자기가 직접 나설 필요가 없다는 사실을 알았다. 그녀의 존재감은 똑같은 샤넬 슈트를 입고 붉은 광장을 가득 메운 여성 가이드 130명을 통해서도 충분히 강력하게 느껴졌다. 이 해설자들은 국가를 대표했을 뿐만 아니라 누구도 혼동할 리가 없는 한 여성의 정체성, 프랑스의 문화적 명성에 영원히 녹아든 것처럼 보이는 개인의 정체성도 대표했다.

샤넬이 지울 수 없는, 어디에나 존재하는, 극적인 캐릭터가 되었다는 사실을 생각해 보면, 브로드웨이가 코코 샤넬을 찾은 것은 놀랄 일도 아니었다. 사람에 따라 다 말이 다르지만, 빠르면 1954년에 프로듀서 프레더릭 브리슨Frederick Brisson[181]이 샤넬에게 연락해서 그녀의 인생 이야기를 뮤지컬과 영화로 제작하자고 제안했을 것이다. 처음에 샤넬은 브리슨의 제안을 거절했다. 그녀는 새뮤얼 골드윈이 1936년과 1940년에 비슷한 제안을 했을 때도 응하지 않았다. 브리슨은 샤넬을 "세상에서 가장 매혹적인 여성"이라고 생각한다면서 몇 년간 끈질기게 요구했다.[182]

1962년, 마침내 샤넬은 파리에서 브리슨과 만나는 데 동의했다. 브리슨은 함께 일하는 제작팀인 작곡가 안드레 프레빈André Previn과 뮤지컬 작사가 앨런 제이 레너Alan Jay Lerner(「브리가둔Brigadoon」, 「마이 페어 레이디My Fair Lady」, 「카멜롯Camelot」 등을 제작한 유명한 듀오 레너 앤드 로우Lerner and Loewe의 레너)와 같이 왔다. 샤넬은 레너가 누구인지 몰랐지만, 그가 「마이 페어 레이디」의 노래를 작사했다는 말을 듣자 자기가 그 뮤지컬을 얼마나 싫어하는지 분명하게 말했다. 샤넬은 특히 세실 비튼이 제작한 의상[183]과 세트에 진정성이 없다고 생각했다. 브리슨은 그 자리에서 뮤지컬 「코코Coco」의 세트와 의상 디자인을 맡기려고 점찍어 둔 디자이너도 비튼이었다는 말을 할 만큼 어리석지는 않았다.

샤넬은 다른 문제에 대해서도 의구심을 품었다. 그녀는 자기 삶이 그저 그런 하루아침에 인생 역전하는 이야기, 일라이자 둘리틀Eliza Doolittle˙ 동화로 묘사되기를 원하지 않았다. "전 당신의

'페어 레이디'가 아니에요."[184] 샤넬은 레너를 꾸짖었다고 한다. 샤넬은 자신이 갈라테이아가 아니라 피그말리온**이라고 생각했다. 사실 샤넬은 갈라테이아이면서 피그말리온이었다. 브리슨은 만족스러운 시나리오를 쓰겠다고 샤넬을 안심시켰다.

마침내 샤넬은 레너의 노래와 프레빈의 반주를 듣고 나서 마음이 넘어갔다(레너의 유창한 프랑스어 실력에도 깊은 인상을 받았을 것이다). 하지만 난관이 하나 더 남아 있었다. 피에르 베르트하이머가 '샤넬'이라는 이름의 상업적 사용을 허가해 주지 않았다. 베르트하이머의 회사는 협상을 거의 3년이나 질질 끌었고, 결국 샤넬은 만약 베르트하이머가 물러서지 않으면 쿠튀르 하우스를 닫겠다고 위협했다. 베르트하이머는 1965년에 고집을 꺾었고, 베르트하이머 가족이나 기업 직원에 관해서는 절대 묘사하지 않는다는 조건을 달고 뮤지컬 제작을 승인했다. 피에르 베르트하이머는 「코코」 제작을 승인하고 얼마 후 77세의 나이로 눈을 감았다.[185] 이로써 샤넬의 인생에 또 커다란 빈자리가 생겼다.

브리슨은 주연 배우로 캐서린 헵번을 캐스팅했다. 훨씬 더 젊은 **오드리** 헵번Audrey Hepburn[186]이 주연을 맡을 줄 알았던 샤넬은 실망

• 조지 버나드 쇼George Bernard Shaw의 희곡 「피그말리온Pygmalion」과 이를 각색한 뮤지컬 「마이 페어 레이디」의 여주인공. 길에서 꽃을 파는 빈민 일라이자 둘리틀은 친구와 정해진 기간 안에 하층민 여성을 우아한 귀부인으로 바꾸는 내기를 한 언어학자 헨리 히긴스 교수에게 선택받아 다양한 교육을 받는다. 둘리틀은 결국 투박한 말씨와 촌스러운 억양을 버리고 세련된 여성으로 거듭난다. 뮤지컬에서는 둘리틀과 히긴스가 서로 사랑에 빠지며 해피엔딩으로 끝난다.
•• 그리스 신화에 나오는 키프로스의 조각가로, 이상적인 여인상을 그대로 반영한 조각상을 만들고 사랑에 빠져 갈라테이아라는 이름을 지어 준다. 아프로디테가 이 조각상을 사람으로 만들어 주고, 피그말리온과 갈라테이아는 행복하게 결혼한다.

했다. 캐스팅은 직관에 어긋나는 결정이었다. 캐서린 헵번은 노래와 춤 실력이 부족했고, 뮤지컬에도 흥미가 없었다. 하지만 헵번은 코코 샤넬에게 오랫동안 관심을 보였었고, 1932년에 영화 〈이혼 증서〉를 찍을 때 샤넬을 의상 제작자로 고용하려고 했다가 실패한 적도 있었다. 하지만 헵번이 코코 샤넬 역할에 어울릴 만한 이유는 다양했고, 미묘했다.

1960년대 말, 캐서린 헵번은 샤넬만큼 유명해져 있었다. 헵번의 독특한 페르소나는 미국 대중의 상상 속에 지워지지 않게 새겨져 있었다. 그녀의 유명한 얼굴과 목소리는 여러 구체적인 특성을 즉각 연상시켰다. 지성, 위트, 와스프WASP•의 특권, 독립성, 동성애를 암시하는 어딘가 중성적인 매력. 실제로 헵번은 배우 스펜서 트레이시Spencer Tracy와 26년간[187] 연인 관계로 지내면서도 여성 애인을 여러 명 만났고, 그녀의 동성애에 관한 소문은 오랫동안 그녀를 괴롭혔다. 다시 말해, 캐서린 헵번은 프레더릭 브리슨이 샤넬의 상징성을 미국 관객에게 '통역'할 방법이었다. 헵번은 샤넬의 양키 도플갱어였다.

뮤지컬 제작은 몹시 고된 과정이었다. 샤넬은 헵번의 나이 때문에 뮤지컬이 자기가 도빌에서 보냈던 낭만적인 젊은 시절이 아니라 복귀 이후를 중심으로 다룬다는 사실을 못마땅하게 여겼다. 하지만 샤넬이 가장 격분했던 사항은 의상을 디자인하겠다

• '앵글로색슨계 백인 신교도White Anglo-Saxon Protestant'의 줄임말로 미국 사회의 주류를 이루는 지배적 특권 계급을 상징한다.

는 자기 제안을 브리슨이 거절하고 세실 비튼을 대신 고용한 일이었다.

의상 디자이너 자리에는 샤넬이 이상적인 (혹은 심지어 유일한) 후보자로 보일 수도 있었겠지만, 브리슨에게도 그 나름대로 비튼을 선택한 이유가 있었다. 세실 비튼이 세운 실적은 인상적이었다. 그는 레너와 로우가 음악을 맡았던 뮤지컬 영화에 의상 디자이너로 참여해서 두 차례나 오스카상을 탔다[188](1958년 작 〈지지 Gigi〉와 1964년 작 〈마이 페어 레이디〉). 게다가 비튼은 대중을 만족시킬 줄 알았다. 그의 디자인은 거대하고 과장되고 형형색색 화려해서 즉시 관객의 눈길을 사로잡을 수 있었다. 이런 면에서 비튼의 접근법은 평소 패션을 연극 무대에 삽입하는 샤넬의 무대 의상 디자인 관행과 극명하게 달랐다. 브리슨은 눈에 잘 띄지 않는 의상을 바라지 않았다. 그래서 비튼에게 샤넬 **같은** 의상, 샤넬 스타일을 연상시키지만 샤넬 특유의 절제된 우아함은 완전히 빠져 있는 복장을 2백 벌 이상 만들어 달라고 요구했다. 뮤지컬의 마지막 장면에서는 모델 수십 명이 선명한 빨간색 이브닝드레스를 입고 등장했다. 드레스에는 커다랗고 흐늘거리는 케이프[189]와 길게 나부끼는 소매 등 샤넬이라면 절대로 허락하지 않았을 과장된 세부 장식이 달려 있었다.

1969년 12월 18일, 마크 헬링거 극장에서 열린 「코코」 초연에는 뉴욕의 유명 인사 수십 명이 끝내주는 옷차림으로 참석했다. 샤넬을 입은 사람도 많았다. 재벌가 상속녀이자 예술가 글로리아 밴더빌트Gloria Vanderbilt, 배우 로렌 바콜, 무용수 마사 그레이엄

Martha Graham, 사교계 인사이자 배우, 인테리어 디자이너 리 래지윌 왕자비Princess Lee Radziwill, 당시 프레빈의 아내였던 아주 젊은 미아 패로Mia Farrow도 극장을 찾았다. 극장 바깥에서는 뉴욕의 백화점들이 뮤지컬 덕분에 의상 판매가 늘어날 것이라고 예상하고 (예상은 적중했다) 평소보다 훨씬 더 많이 샤넬 스타일에 영향을 받은 디자인을 특별히[190] 진열했다.

제작비로 90만 달러[191]가 들어간 「코코」는 브로드웨이 공연 중 가장 비용이 많이 든 쇼였지만, 반응은 미지근했다. 헵번은 뮤지컬 스타가 아니었고, (「마이 페어 레이디」의 렉스 해리슨Rex Harrison처럼) 노래 가사를 꼭 말하듯 노래했다. "그녀의 목소리는 사포 위에 뿌린 식초,[192] (…) 신뢰와 사랑, 후두염의 결합 같다." 공연 예술 비평가 클라이브 반스Clive Barnes가 『뉴욕타임스』에 썼다(비평문에는 애정이 없지 않았다).

심지어 안드레 프레빈도 「코코」에 실망했다. "「코코」는 훌륭한 작품이 아니었다.[193] 나는 그 작품이 아주 싫었다." 당시 26세였던 안무가 마이클 베넷Michael Bennett(훗날 인기 뮤지컬 「코러스라인 A Chorus Line」을 연출했다)이 구상한 안무는 어느 정도 칭찬받았지만, 빈약하고 진부한 플롯은 샤넬을 불만 많고 외로운 커리어 우먼이라는 스테레오타입으로 묘사했다. 헵번은 중요한 피날레 곡 〈언제나 마드무아젤Always Mademoiselle〉에서 허망한 (즉, '결혼하지 않은') 인생을 소심하게 말하듯 노래했다.

눈부신 마드무아젤

브로드웨이 뮤지컬 「코코」에서 주연을 맡은 캐서린 헵번(중앙)

황금 껍질에 쌓여 있네

삶은 너무도 고독한 축제일이구나![194]

의상조차 비판을 피할 수 없었다. 기자 메릴린 벤더Marylin Bender 는 『뉴욕타임스』에 비평을 싣고 비튼의 디자인을 맹비난했다. "비튼의 샤넬 의상이 샤넬의 샤넬 의상을 닮은 정도를 설명하자면, 슈퍼마켓 선반에 있는 게필테 피시Gefilte fish• 한 단지가 그랑 베푸(팔레-루아얄에 있는 파리에서 가장 고급스러운 레스토랑 중 한 곳으로 프랑스 혁명 전인 1785년에 문을 열었다)의 곤들매기 크넬 Quenelle•• 요리를 닮은 정도와 같다." 벤더의 비유는 효과적이었다. 벤더는 비유에 뚜렷하게 유대인과 관련된 요소를 삽입해서 비튼이 만든 부적절한 의상을 게필테 피시에 빗댔다. 반면에 진짜 샤넬 쿠튀르는 유월절:• 주식과 반대되는 것이라고 여겼던 앙시앵 레짐Ancien Régime:: 프랑스의 세련된 요리에 빗댔다.

메릴린 벤더의 표현은 미국인이 얼마나 심하게 프랑스 문화를 사회적 신분을 격상시키는 엘리베이터로, 수치나 인지된 결점을 해결할 대책으로 여겼는지, 그리고 얼마나 쉽게 유대인 신분을 그러한 수치의 원천으로 여겼는지 보여 준다. 벤더는 샤넬이 미국 유대인 정체성의 우아하고 '올바르게 수정된' 형태를, 더 프랑

• 송어나 잉어 살과 달걀, 양파 등을 섞어서 경단으로 만들고 수프로 끓인 유대인 요리
•• 간 생선 살에 달걀이나 크림을 넣어 부드럽게 만든 후 작은 타원형으로 빚아 낸 프랑스식 덤플링
:• 이스라엘 민족이 이집트에서 탈출한 일을 기념하는 유대교 축제일
:: 프랑스 혁명 때 타도 대상으로 삼았던 절대왕정체제 혹은 구체제

스답고 덜 천박하기 때문에 우월한 신분을 제공한다고 암시했다.

전후 미국 여성은 전형적인 샤넬 스타일과 '분위기'를 친숙하고 매력적으로 느꼈다. 샤넬의 스타일에서 유명한 '가장 미국적인' 이상형, 늘씬하고 활발하고 조금 소년 같고 특히 제복을 입었을 때 매력적인 존재를 보았기 때문이었다. 사실 1950년대 '가장 미국적인 소년' 스타일은 (소년다움에서 시작했으므로) 이탈리아와 독일의 파시스트가 내세웠던 아바타의 먼 친척이다. 역사학자 조지 모스George Mosse가 설명했듯, "파시즘이라는 시민 종교의 상징과 제의는 대부분 제2차 세계 대전 이후 사라졌지만, 이런 상징과 제의의 스테레오타입은 여전히 우리 곁에 남아 있다. (…) 무솔리니의 새로운 인간L'uomo nuovo,[195] 독일의 아리아인, 단정한 영국 신사, 가장 미국적인 소년의 행동과 자세, (…) 모습에는 차이점이 거의 없다." 모스가 옳았다. 오늘날까지도 인종별 위계질서의 흔적은 '가장 미국적인' 모습에 관한 우리의 생각에 여전히 들러붙어 있다. 우리가 전형적인 미국인이라고 할 때 떠올리는 금발[196]과 푸른 눈, 날카로운 이목구비는 대체로 북유럽 혈통과 관련된다.

파시즘은 사라졌을지도 모른다. 하지만 그 "시민 종교의 상징과 제의"의 변종은 샤넬 현상의 여러 측면에, 외부와 접촉을 단절한 세계의 창조, 유명 상표가 붙어 높은 지위를 부여하는 옷과 액세서리의 집합, 상류층이지만 쉽게 접근할 수 있는 집단에 소속될 자격 제공 같은 측면에 계속 존재한다.

샤넬이 스탠리 마커스와 버나드 김블, 오박 백화점의 창립자 네이선 오박Nathan Ohrbach 같은 사람들 덕분에 성공할 수 있었다는 사실은 더욱 아이러니할 뿐이다. 물론, 7번가The Seventh Avenue•'의류 산업'을 이룩한 주역은 (캐서린 헵번을 탄생시킨 1930년대 할리우드 스튜디오 시스템처럼) 대체로 유대인 남성이었다. 유대인 이주자와 그들의 아들들은 믿을 수 없을 정도로 화려하고, 이상적인 (그리고 민족성이 배제된) 그 자신의 꿈을 다시 미국에 팔아서 재산을 축적했다.

그렇다고 샤넬의 옷을 대단히 좋아했던 여성들이 파시스트였거나 파시스트라는 뜻은 아니다. 오히려 파시즘을 추동한 메커니즘이 절대로 사라지지 않는 욕망을 이용하고 조종한다는 의미다. 그 욕망이란 다른 사람보다 더 뛰어난 존재가 되고 싶은 욕망, 더 우아해지고 싶은 욕망, 더 멋지게 옷을 입고 싶은 욕망, '더 프랑스적인' 것을 '경험'하고 싶은 욕망 혹은 어떤 경우 그런 존재가 되고 싶은 욕망이다. 패션은 대체로 이런 욕망 일부에 말을 건넨다. 하지만 샤넬이 제공한 것은 단지 패션에 지나지 않았다. 그녀는 살아갈 수 있는 세상과 따라 할 수 있는 영웅적 여성을 제공했다.

캐서린 헵번에게 코코 샤넬이라는 역할을 맡긴 프레더릭 브리슨은 그가 사회 계층을 상승시켜 준다는, 심지어 동등한 민족으로 만들어 주겠다는 샤넬의 암묵적 약속을 충분히 파악했다는 사

• 뉴욕 거리명으로 미국 의류 산업의 중심지다.

실을 확실하게 보여 주었다. 헵번은 무대에서 프랑스어 억양으로 연기하지 못했지만, 그 대신 자신의 트레이드마크인 미국 상류층 억양으로 말했다. 헵번은 억지스럽지 않은 위엄과 명문대학교인 브린 모어 여자대학교 졸업생다운 태도와 관련된 이 억양을 통해 흠잡을 데 없는 앵글로색슨 혈통(미국의 귀족)을 넌지시 드러냈다. 「코코」는 바로 이렇게 샤넬의 마법과 헵번의 마법을 기묘하게 결합했기 때문에 무수히 많은 결점에도[197] 성공할 수 있었다. 뮤지컬은 9개월보다 조금 더 오래 이어지며 329차례 상연되었다. 세실 비튼은 혹평을 받았지만, 「코코」 의상 제작으로 1970년에 토니상을 차지했다.

「코코」의 주인공 코코는 뮤지컬을 한 번도 보지 않았다. 다들 샤넬이 초연에 참석하려고 했고, 심지어 그날을 위해 스팽글로 장식한 새하얀 드레스(어두운 극장에서 눈에 띄기에 완벽한 옷)도 만들었다고 말한다. 하지만 1969년 12월, 초연이 열리기 얼마 전에 샤넬은 가벼운 뇌졸중을 일으켜서 오른손에 마비가 왔다. 샤넬은 뉴욕으로 떠나는 대신 파리 교외 뇌이-쉬르-센에 있는 사립 병원인 파리 아메리칸 병원The American Hospital of Paris에 며칠간 입원했다. 의료진은 샤넬이 몇 개월 동안 물리 치료를 받으면 완전히 회복하리라고 예상했다. 하지만 샤넬은 치료를 받는 동안 생명을 잃은 오른손을 지지해 줄 신축성 있는 검은 보호대를 착용해야 했다. 샤넬은 겁에 질렸다. 두 손은 창조적 활동의 원천이었다. 손을 쓸 수 없다면 일도 할 수 없었다. "차라리 장티푸스에 걸리고 말죠." 그녀가 클로드 들레에게 짜증 내듯 말했다. 게다가 샤

넬은 세실 비튼이 자신의 의상을 왜곡했다는 소문[198]을 듣긴 했지만, 어쨌거나 브로드웨이 무대에 오른 자기 인생 이야기를 볼 수 없어서 당연히 실망했다. "그가 의상을 망쳤죠. 다들 제게 그렇게 말했어요."

샤넬은 무엇보다도 뇌졸중 때문에 자기가 늙고 허약해 보일까 봐 겁냈다. 샤넬은 체면을 유지하겠다고 굳게 결심하고 메이크업 아티스트를 고용해서 매일 아침 호텔 객실로 불렀다. 그녀는 코코를 상징하는 모습으로 완벽하게[199] 꾸미고 차려입지 못하면 다른 사람을 만나지 않았다.

샤넬은 정말로 다시 손을 쓸 수 있었다. 하지만 심각한 관절염 때문에 양손의 관절에 변형이 왔고 부분적으로 감각도 잃었다. 또 이 때문에 재봉용 옷핀으로 손가락을 자주 찌르기도 했다. 손재주를 잃을까 봐 언제나 걱정했던 샤넬은 작은 고무공을 계속 굴리고 가지고 놀면서 손가락 운동을 했다. 또 민첩함과 반사 신경이[200] 떨어지지 않도록 가끔은 종손녀 가브리엘 팔라스-라브뤼니와 공을 던져서 주고받기도 했다.

샤넬은 이 시기에 협심증을 앓았다. 또 만성 불면증에도 시달려서 가끔 세돌의 양을 평소보다 훨씬 늘려서 증상을 완화해 보려고 애썼다. 하지만 샤넬이 가장 골치 아파했던 증상은 몽유병이었다. 샤넬은 어려서부터 잠결에 걸어 다니는 습관이 있다고 우겼다. 샤넬의 하녀 셀린Céline은 한밤중에 침대를 벗어나 객실을 이리저리 돌아다니는 샤넬을 몇 차례 발견했다. 셀린은 어느 날 밤 샤넬이 욕실 세면대 앞에 꼼짝하지 않고 서서 강박적으로 흐

르는 물에 손을 대고 있는 모습을 발견하기도 했다. 샤넬이 (여전히 잠든 채로) 머리맡에 놓아둔 가위로 잠옷을 찢고 있는 모습을 발견하고 자해하지 못하도록 막아야 했던 적도 몇 번 있었다.

어느 밤, 마드무아젤 샤넬이 옷을 제대로 입지도 않고 리츠 호텔 로비에서 발견되자 마침내 샤넬의 직원들이 대처 방안을 마련했다. 그때부터 샤넬이 밤에 세돌을 주사하고 나면 마르캉과 셀린이 샤넬을 침대에 조심스럽게 묶었다. 샤넬은 저항하지 않았다. "어릴 때 항상 그랬어요. 제가 그런 상황이면 묶어 둬야 해요."[201] 샤넬이 클로드 들레에게 이야기했다. 샤넬은 어린아이처럼 잠들 때까지 누가 곁에 있어 달라고 요구했다. 셀린과 다른 가정부는 샤넬의 침실에서 조용히 카드를 치다가, 샤넬이 잠들면 살금살금 걸어 나갔다.

샤넬은 통제권을 잠시 포기해야 하는 유일한 시간인 잠드는 시간에 특히나 취약하다고 느꼈다. 바로 그래서 샤넬은 캉봉 거리의 아파트가 아니라 오로지 리츠 호텔에서만 잤다. "[캉봉 아파트에서는 잘 수] 없어, 너무 무서워!" 샤넬이 가브리엘 팔라스-라브뤼니에게[202] 말했다. 호텔에서는 누구도 혼자가 아니다. 샤넬은 언제나 주변에서 타인(설령 낯선 사람이라고 해도)의 존재를 느껴야만 했다.

점점 자라나는 공포도 여러 질병도 샤넬의 직업 활동을 막지는 못했다. 일은 샤넬을 세상과 이어 주는 생명선이었고, 샤넬은 이 생명선을 단단히 붙잡은 채 건강하고 활발하게 활동했다. 샤넬은

80세를 훌쩍 넘겼지만, 무릎을 구부리지 않고도 상체를 숙여서 두 손바닥으로 바닥을 짚을 수 있을 정도로 유연했다. 또 완전히 옷을 차려입고 화장한 모습으로 일주일에 6일씩 캉봉 스튜디오에 계속 출근했다.

문제는 출근하지 않는 일요일이었다. 샤넬의 만년에 오랫동안 고독하게 지내야 하는 일요일은 점점 견딜 수 없는 시간이 되었다. 그녀가 어울리는 지인은 이제 겨우 몇 명으로 줄어들었다. 그중에서 가장 중요한 인물은 왕년의 무용수이자 TV 방송인 자크 샤조와 언론인 에르베 밀Hervé Mille, 정신분석학자 클로드 들레였다. 또 헌신적인 직원 몇 명(특히 릴루 마르캉)과 하인들, 그중 집사인 프랑수아 미로네François Mironnet와 1966년에 고용한 하녀 셀린도 샤넬에게 중요한 지인이었다. 샤넬은 가슴 아프게도 셀린을 '잔', 즉 어머니의 이름으로 불렀다. 샤넬에게 연민을 느낀 셀린은 친절하게도 새 이름을[203] 받아들였다. 가끔 앙드레 팔라스의 딸인 가브리엘 팔라스-라브뤼니와 엘렌 팔라스Hélène Palasse도 샤넬을 찾아왔다.

신사의 에스코트가 언제나 필요했던 샤넬은 자주 집사 프랑수아 미로네와 함께 일요일을 보냈다. 둘은 튈르리 공원을 거닐다가 연철 의자에 함께 앉아서 쉬었다. 샤넬은 때로 클로드 들레와 함께 샹젤리제나 트로카데로를 산책하기도 했다. 어떤 주말에는 불로뉴 숲의 롱샹 경마장을 찾았다. 샤넬은 베르트하이머 형제와 마찬가지로 경마에 열중했고, 1962년에는 순종 경주마 '로만티카Romantica'를[204] 사들였다. 로만티카를 타는 기수는 그 유명한 이브

생-마르탱Yves Saint-Martin이었다. 묘지에서 언제나 마음이 차분해졌던 샤넬은 가끔 운전기사에게 부탁해서 페르-라쉐즈 공동묘지에 갔다. 이곳에 잠들어 있는 파리 문화계의 수많은 별 가운데에는 이사도라 덩컨과 콜레트[205], 프랑시스 풀랑크 등 샤넬이 알고 지냈던 사람도 있었다.

샤넬은 갈수록 부정적으로 변했지만, 계속해서 일부 친구와 동료를 경제적으로 후하게 지원했다. 종손녀 가브리엘 팔라스-라브뤼니에게도 매달 용돈을 넉넉하게 보냈다. 릴루 마르캉이 가족에게 돈이 필요하다고 털어놓자, 샤넬은 즉시 봉급을 어마어마하게 올려 주기도 했다(나중에 샤넬은 마르캉에게 시골집을 한 채를 사 주겠다고 제안했고, 마르캉은 거절했다). 샤넬은 이따금 자크 샤조를 데리고 특정 앤티크 가게로 쇼핑을[206] 하러 갔다. 샤넬은 자기가 그곳에서 상품을 구매할 때마다 가게 주인이 샤조에게 커미션을 준다는 사실을 알고 있었지만, 샤조에게는 모르는 척했다. 또 샤넬은 그저 샤조의 방송 진행 경력을 밀어주려고 그와 독점 TV 인터뷰를 하기도 했다.

샤넬은 집사 프랑수아 미로네에게 가장 관대하게 베풀었다. 미로네는 샤넬이 전적으로 신뢰하는 몇 안 되는 사람 중 하나였다. 키가 크고, 강인하고, 카리스마 있는 미로네는 겨우 33세였던 1965년에 샤넬의 집사 생활을 시작했다. 그는 출신이 미천했지만(노르망디의 농부 집안에서 태어났다), 사람들 말로는 웨스트민스터 공작과 굉장히 닮았다. 아마 이 외모 때문에 샤넬이 그에게 애정을 느꼈을 것이다. 릴루 마르캉은 샤넬이 습관처럼 머리를 미로

네의 어깨에 기대고 한숨을 쉬듯 다정하게 "오, 프랑수아"라고 불
렀다고 기억했다.

시간이 흐르며 샤넬은 점점 미로네에게 의지했다. 미로네는 샤
넬의 친구가 되었고 샤넬을 돌봐 줬으며 샤넬의 집안을 관리했
다. 샤넬은 미로네에게 스위스 로잔에 있는 주택과 모든 금융 거
래를 관리할 책임을 맡겼다. 수집한 보석을 보관해 두는 호텔 금
고의 열쇠도 그에게 주었다. 프랑수아 미로네는 샤넬의 인생에서
마지막 남자였다. "프랑수아는 나를 차분하게[207] 진정시켜요." 그
녀가 클로드 들레에게 말했다.

샤넬은 미로네의 차분한 배려에 보답하고자, 그리고 아마도 그
가 계속 자기 곁에 남아 있기를 바라는 마음에서 그의 사회적 지
위를 올려 주려고 했다. 그녀는 집사를 그만두고 그 대신 라 메종
샤넬에서 원하는 일자리는 무엇이든 골라 보라고 제안했다. 미로
네가 보석 제작을 선택하자, 샤넬은 그에게 커스텀 주얼리 제작
을 배울 수 있는 개인 교습을 마련해 줬고 모델링 반죽에 모조 보
석을 배열하는 자신의 방식을 보여 줬다. 샤넬이 오래전에 웨스
트민스터 공작에게서 받은 루비 목걸이를 미로네가 그럴듯하게
모방하자 샤넬은 '포상'으로 진짜 루비를 줬다. 1969년에 샤넬의
오랜 친구 매기 반 쥘랑이 세상을 뜨자, 샤넬은 프랑수아 미로네
와 함께 전용기를 타고 암스테르담에서 열린 장례식에 다녀왔다.
샤넬은 미로네에게 새 차도 한 대 사 줬다. 심지어 그녀가 윈저공
부부를 위해 직접 만찬을 열 때 손님으로 초대하기까지 했다. 미
로네는 파티에 참석했다. 그때 그의 옆자리에 앉은 여성이 그에

게 '낯익어' 보인다고 말을 건네자, 그는 정직하게 대답해서 상대를 깜짝 놀라게 했다. "네, 저는 마드무아젤의 식탁에서 시중을 들었었습니다." 샤넬은 그 광경에 기뻐했다. 신분 질서를 뒤집는 것보다 그녀가 더 좋아하는 일은 없었다.

하지만 미로네는 왕족과 함께 식사하고 싶다는 열망도 없었고 샤넬의 변덕에 항상 뜻을 굽히지도 않았다. 샤넬은 릴루 마르캉과 프랑수아 미로네와 함께 스위스에서 식사하던 어느 날 밤, 아주 진지한 태도로 미로네에게 결혼하자고 이야기했다. 깜짝 놀라서 멍해진 미로네는 자리에서 일어나 레스토랑 밖으로 달아났고 며칠 동안 돌아오지 않았다. 마침내 릴루 마르캉이 분노하고 상처받은 채 로잔의 호텔에 몸을 숨기고 있던 미로네를 발견했다. 그는 샤넬이 자기를 재산을 노려 구혼하는 사기꾼, 그저 출세를 위해서라면 거의 50살이나 많은 여성과 결혼할 수 있는 남자로 오해했다고 생각했다. 마르캉은 샤넬이 마음속으로 자기가 여전히 사랑을 줄 수 있고 불어넣을 수 있는 젊은 아가씨라고 상상한다면서 너그러운 마음으로 샤넬을 이해해 달라고 간청했다. 미로네는 설득에 넘어가서 샤넬에게 다시 돌아갔다. 샤넬도 그를 받아 줬고[208] 다시는 그 사건을 입에 올리지 않았다.

마르캉은 미로네에게 샤넬 곁에 남아 달라고 설득하면서 샤넬의 공상을 다소 과장했을 것이다. 샤넬은 어리석지 않았다. 샤넬은 노년이 되어서도 모든 연령층의 남성을 매혹했지만, 정말로 미로네와 함께 '평범한' 결혼 생활을 할 수 있으리라고 믿지는 않았을 것이다. 그녀는 자기와 미로네가 서로에게 애정을 느낀다

고, 이제까지 자기가 계속 후하게 베풀었으니 앞으로 살날이 얼마나 남았든 미로네를 곁에 붙잡아 둘 수 있으리라고 기대했을 것이다. 터무니없는 생각은 아니었다. 셀 수 없이 많은 부유하고 유력한 남성은 비슷한 충동에 따라 행동하면서도 품위를 전혀 잃지 않았다.

하지만 프랑수아 미로네는 샤넬의 제안을 거절하고 자립하려고 은밀히 노력했다. 어느 주말, 미로네가 다시 사라져서 며칠 동안 돌아오지 않았다. 샤넬은 그가 자기에게 알리지도 않고 결혼하기 위해 떠났다는 사실을 알아차렸다. 샤넬은 너무도 크게 충격을 받아서 평소에는 한 번만 주사하던 세돌을 그날 밤 네 번이나 주사했다. 샤넬이 그저 세돌 투여량을 늘려서 고통을 달래려고 했는지, 아니면 고통을 영원히 끝낼 작정이었는지 우리로서는 알 수 없다. 의도가 무엇이었든, 마드무아젤은 강철 같은 체질 덕분에 다음 날 아침에 눈을 떴다. 샤넬은 미로네가 다시 한 번 돌아왔을 때 아무 말도 하지 않았다.

샤넬은 미로네의 '배신'을 용서할 수밖에 없었다. 샤넬은 미로네에게 너무도 많이 의지하고 있어서 그를 내칠 수 없었다. 그 대신 샤넬은 훨씬 더 후하게 베풀었다. 그를 더 가까이 두려고[209] 캉봉 거리 근처에 아파트를 얻어 주고 새로 단장해 주기까지 했다. 사실, 미로네는 샤넬이 쇠약해져 가는 건강에 대한 불안감과 독립성을 잃을지도 모른다는 두려움을 털어놓는 몇 안 되는 사람 중 하나였다. 미로네는 만약 샤넬이 정상적인 생활을 할 수 없을 정도가 되면 카부르에 있는 부모님 집으로 데려가서 가족의 보살

핌을 받을 수 있도록 하겠다고 약속했다. 샤넬은 이 약속(드디어 자식을 돌보는 부모님을 만날 수 있다는 희망)에서 커다란 위안을 얻었다. 심지어 샤넬은 자기가 숨을 거두는 날을 위해 아무리 농담조라고 해도 다소 엽기적인 계획을 세우기까지 했다. 그녀는 미로네에게 자기가 죽고 나면 마르캉과 함께 시신을 자기 차에 똑바로 앉혀서 스위스에 데려가 달라고 이야기했다. "나를 차 뒷자리에 앉혀 줘요.[210] 당신들 사이에요." 샤넬은 언제나 꿈꿨던 존재, 단 한 번도 되어 본 적이 없던 존재, 부부 사이에 있는 소중한 아이가 되는 상상을 펼쳤던 것 같다.

아니나 다를까, 노령은 샤넬에게 대가를 요구했다. 샤넬은 갈수록 허약해졌고 걸을 때도 휘청거렸지만, 자신의 한계를 받아들이기를 거부했다. 그녀가 캉봉 거리 근처를 혼자 걷다가 넘어져서 갈비뼈 세 대에 금이 갔을 때도,[211] 사람들은 엑스레이를 찍어야 하니 병원에 가야 한다고 심각하게 설득해야 했다. 샤넬은 인지력 감퇴의 징후도 조금씩 보이기 시작했다. 그녀는 앉아 있는 의자의 정확한 위치를 잘못 판단하거나, 물이 없는 줄도 모르고 욕조에 들어갔다. 약속도 잊기 시작했고, 점심을 먹었는지 아닌지도 잊곤 했다. 이럴 때면 샤넬은 보통 하던 일을 멈추고 웃었다.[212]

샤넬은 자기를 둘러싼 물리적 세계가 갈수록 거슬린다고, 혹은 혐오스럽다고 생각한 듯하다. 언제나 청결함에 광적으로 집착했고 불쾌한 냄새를 피했던 샤넬은 이제 냄새가 너무 강하게 느껴져서 공공장소에서는 식사를 거의 하지 못했다. 다른 사람들의 식사에서 풍기는 냄새가 견디지 못할 만큼 역겹게 느껴졌기 때문

이었다. 이는 선천적인 특성일 수도 있다. 샤넬은 아버지가 냄새에 극도로 민감했다고 기억했다. 그녀는 리츠 호텔에서 식사할 때면 식당에서 창문과 가장 가깝고[213] 되도록 주변에 다른 사람이 없는 구석 자리를 요구했다.

노쇠한 나이에서 비롯하는 질환과 수모 말고도 자신이 남길 유산에 관한 문제도 샤넬을 지치게 했다. 누가 라 메종 샤넬의 지배권을 물려받을 것인가? 확실한 후보자가 없었다. 샤넬은 한 번도 후계자를 기르지 않았다. 그녀는 자기 밑에서 일하는 수많은 인재와 공을 나누고 싶어 하지 않았다. 그래서 샤넬의 경력이 끝났을 때 샤넬 하우스를 책임질 준비가 된 사람이 아무도 없었다. 샤넬은 그다지 깊이 생각하지도 않고 되는대로 친구와 동료 여러 명을 후보로 떠올렸다. 그중에는 당시 『마리 클레르』의 편집장이었던 마르셀 애드리쉬, 주간 뉴스 잡지 『파리 마치Paris Match』의 편집장 에르베 밀, 이브 생 로랑의 동업자이자 인생의 동반자인 피에르 베르제Pierre Bergé도 있었다. 샤넬 제국의 미래는[214] 미결 문제로 남아 있었다.

하지만 샤넬은 왕국의 열쇠를 넘겨줄 마음이 없어 보였다. 샤넬은 인내심 강하고 헌신적인 소규모 핵심 직원에게 의지해서 오랫동안 질병과 노령, 불안의 위협을 막아 냈고 계속해서 부단히 컬렉션을 만들고 훨씬 더 막대한 재산을 쌓았다.

1970년, 의류와 섬유, 향수, 보석 네 개 부문으로 구성된 라 메종 샤넬은 직원을 총 3천5백 명 고용했다. 1970년 매출은 전년 대

비 30퍼센트 성장했다. 샤넬은 그 어느 때보다도 더 큰 성공을 거두었다. 수백만 명이 즉각 샤넬을 알아보았다. 어느 나라에서든 샤넬을 존경하는 사람들은 길거리에서 그녀를 만나면 멈춰 세워서 인사를 건넸다. "저는 전쟁 이전보다 더 유명해졌어요."[215] 샤넬이 마르셀 애드리쉬에게 의기양양하게 자랑했다. "보통 사람들도 절 알아요!"

87세를 넘기고도 예전과 다름없는 속도로 일하는 샤넬은 한동안 불멸의 존재로 보였다. 그런데 어느 일요일 하루 만에 샤넬이 무너졌다. 샤넬은 1971년 1월 10일 일요일 오후를 클로드 들레와 함께 보냈다. 샤넬과 들레는 리츠 호텔에서 점심을 먹은 후 (감자를 곁들인 스테이크를 조금 먹고 들레는 리슬링 화이트와인을, 샤넬은 커피를 마셨다) 샤넬의 캐딜락을 타고 불로뉴 숲으로 드라이브를 하러 갔다가 이른 저녁에 돌아왔다. 샤넬은 리츠 호텔 스위트룸으로 갔고, 다음 날 아침에 재개할 컬렉션 작업[216]에 관해 계획도 한껏 세워 두었다.

그날 밤, 지독한 피로가 샤넬을 덮쳤다. 8시 30분경, 샤넬은 늘 실내복으로 입던 실크 파자마로 갈아입지도 않고 침대에 누웠다. 곧 샤넬은 숨을 헐떡이며 가정부 '잔'에게 창문을 열어 달라고 비명을 질렀다. 샤넬이 손을 더듬거리며 세돌 약병을 열지 못하자 셸린이 대신 약병을 열고 주사를 놓았다. 샤넬이 맞은 마지막 모르핀이었다. 나중에 내출혈로 판정받은 증상으로 인한 극심한 통증이 잦아들자 샤넬이 속삭였다. "사람은 이렇게 죽나 봐." 셸린이 미친 듯이 의사에게 전화하고 나서 다시 샤넬의 곁으로 허둥

지등 다가왔을 때, 샤넬은 이미 숨을 거둔 후였다. 셀린은 샤넬의 얼굴이 눈물에 젖어 있었다고 설명했다.

세계적 유명 인사의 죽음에 뒤따르는 헌사와 회고가 나오기 전에는 고인의 가장 가까운 사람들, 가족과 친구들 사이에서 먼저 반응이 물결처럼 퍼지는 법이다. 가족과 친구들은 고인과 어떤 관계를 맺고 소통했었는지 돌이켜 보곤 한다. 코코 샤넬의 죽음은 예상대로 모진 비난과 간사한 속임수, 허위 진술을 불러왔다. 샤넬이 세상을 뜰 때 하녀 셀린 말고는 곁에 아무도 없었다는 사실은 부인할 수 없는 듯하다. 그런데 샤넬과 각별한 사이였다는 사실을 확실히 드러내고 싶었는지, 릴루 마르캉이 마지막 순간에 샤넬에게 급히 달려가서 샤넬이 눈을 감을 때 손을 잡아 주었다고 주장했다. 그리고 샤넬이 끼고 있던 반지 중 하나[217]를 빼서 가져갔다고 자백했다.

샤넬이 세상을 뜨고 얼마 후 가브리엘 팔라스-라브뤼니가 도착해서 서둘러 다른 사람을 전부 밖으로 내보냈다는 것은 확실하다. 팔라스-라브뤼니는 이모할머니가 아무도 당신의 사후 모습을 보지 않기를 분명히 바라셨다고 우겼다. 샤넬이 나이 든 자신의 외모를 부끄러워했다는 사실을 생각해 보면 굉장히 그럴듯한 주장이다. 릴루 마르캉과 자크 샤조는 팔라스-라브뤼니가 끼어들어서 장례 절차를 지휘하는 데 분노했고, 샤넬이 생전에 종손녀와 최소한으로만 연락하고 지냈었다고 강조했다. "15년 동안 [팔라스-라브뤼니를] 본 게[218] 세 번 정도예요." 마르캉은 자신과 샤넬의 친밀한 관계가 결국 존중받지 못했다고 생각해서 샤넬이

죽고 40년이나 지난 후에도 여전히 화를 누그러뜨리지 못했다.

아니나 다를까, 샤넬이 남긴 개인 재산의 분배 혹은 증발을 둘러싸고도 내분이 일어났다. 샤넬의 회사는 물론 베르트하이머 가문이 재정적으로 완전히 장악한 상태였다. 자크 파트와 크리스토발 발렌시아가 같은 디자이너뿐만 아니라 샤넬에게도 고용되었던 일류 보석 세공인 로베르 구상Robert Goossens은 샤넬이 드미트리 로마노프 대공과 웨스트민스터 공작에게 받아서 옻칠한 보석함에 안전히 보관해 두고 있던 가장 귀중한 장신구와 보석 상당수가 샤넬의 사망 이후 홀연히 사라져 버렸다고 말했다. 그리고 샤넬의 종손녀 가브리엘 팔라스-라브뤼니와 엘렌 팔라스가 보석을 훔쳐서 달아났다고[219] 에둘러서 비난했다. 가브리엘 팔라스-라브뤼니는 구상과 정반대로 주장했다. 그녀는 이모할머니가 사망한 다음 날 아침에 도착했더니 이미 보석함이 거의 텅 비어 있었다고 말했다. 그녀 역시 여전히 화가 풀리지 않았다. 그녀는 보석함 열쇠를 갖고 있던[220] 프랑수아 미로네가 보석을 훔쳐 갔을 것이라고 생각했다.

헌신적인 프랑수아 미로네에 관해 말하자면, 그는 샤넬이 사망한 직후 법정 다툼이라는 태풍의 중심에 섰다. 그는 법원에 가서 마드무아젤이 자기에게 로잔에 있는 저택과 보석 일체, 현금 약 5백만 프랑(오늘날 가치로는 6백만 달러)을 남겼다고 주장했다. 이 소송은 1년 동안 해결되지 않았다. 그런데 샤넬의 개인 서재에서 발견된 책에서 봉인된 친필 편지가 떨어졌다. 샤넬의 이름이 서명된 편지에는 샤넬이 프랑수아 미로네에게 약속했던 유산에 관

해 자세한 내용이 적혀 있었고, 미로네의 주장은 정당해 보였다. 필적 전문가들이 편지의 진위를 확인하지 못하자, 미로네는 합의 금을 받아들이고 주얼리 디자이너가 되어 생트로페에서[221] 새 인 생을 살았다.

과연 누가 3천만 프랑에서 몇십억 프랑[222]까지로 추정되는 샤 넬의 개인 재산을 물려받았을까? 누구도 샤넬의 유산을 물려받 지 못했다. 적어도 특정 인물이 상속하지는 않았다. 1965년, 샤넬 은 직접 세운 재단 COGA가 유일한 상속인이라고 공식적으로 선 언했다. 샤넬은 변호인단의 조언을 받아 리히텐슈타인의 수도 파 두츠에 재단을 설립했고, 취리히에 있는 알프레트 히어Alfred Hier 의 법률 회사에 신탁 관리를 맡겼다. 샤넬은 신탁한 재산을 사용 할 방법을 무수히 많이 규정했을 수도 있었겠지만, 그렇게 하지 않았다. 샤넬의 유언장은 오직 두 문장으로 이루어져 있었다. "이 것이 나의 마지막 유언장이다. 나는 리히텐슈타인 파두츠에 있는 COGA 재단을 나의 모든 권리를 포괄하는 유일한 상속자로 정 한다."

샤넬은 그동안 도움을 받았던 여러 사람에게 돈을 얼마간 남 긴다고 개인적으로 설명해 둔 것을 제외하면 유언 집행인에게 별다른 지시 사항을 남기지 않았다. 아마 샤넬은 변호사들에게 COGA 재단이 예술가를 돕기 위한 재단이라고 모호하게 이야기 했을 것이다. 하지만 어떠한 목적으로든 재단의 기금 지출에 필 요한 법률 문서는 전혀 남겨 놓지 않았다. 샤넬에게 재단의 임무

는 재단의 은닉보다 훨씬 덜 중요했던 듯하다. 샤넬은 재단을 세간의 이목으로부터 철저하게 보호하고 싶어 했고, 이런 면에서는 완전히 성공했다. 조그마한 마을 파두츠에는 5만 개가 넘는 지주 회사와 신탁 사업체, 재단이 들어서 있다. 조세 회피처라는 리히텐슈타인의 지위, 국내 투자자와 그들이 보유한 자산에 관해서는 무슨 일이 있어도 침묵을 지킨다는 국가 정책[223]이 아니라면 리히텐슈타인에 기업을 세울 이유는 전혀 없다. 리히텐슈타인은 세상에서 가장 비밀스러운 조세 관할 지역 중 하나로 꼽힌다. 생전에 출신 배경을 가리고자 너무도 열심히 분투했던 여성은 죽어서도 자신의 마지막 자취를 감출 수 있는 완벽한 장소를 찾아냈고, 아무런 흔적도 없이 자신의 보물을 파묻어 놓았다.

샤넬의 죽음 때문에 그녀의 지인들 사이에서는 혼돈이 빚어졌지만, 대중은 애절한 경의와 찬양으로 가득한 헌사로 반응했다. 1971년 1월 13일 수요일, 몇 백 명이나 되는 사람들이 가브리엘 '코코' 샤넬의 장례식에 참석하기 위해 캉봉 거리에서 겨우 몇 블록 떨어진 마들렌 사원에 줄지어 들어갔다. 오크로 만든 단순한 관은 새하얀 꽃으로 뒤덮였고, 관에 누운 샤넬도 온통 새하얀 차림이었다. 샤넬은 셀린이 선택한 단순한 흰색 부클레 슈트를 입고 있었다.

조문객 중에는 이브 생 로랑, 피에르 발맹, 크리스토발 발렌시아가, 앙드레 쿠레주André Courrèges, 메종 크리스티앙 디오르의 마르크 보앙Marc Bohan 등 파리 패션계의 스타도 많았다. 샤넬은 가장 가까웠고 가장 걸출한 친구들 대다수보다 더 오래 살았지만, 여

전히 생존한 친구 중 세르주 리파르와 자크 샤조, 살바도르 달리, 앙투아네트 베른슈타인, 에드몽드 샤를-루(샤넬의 전기를 쓰겠다고 해서 샤넬이 굉장히 화를 냈었다)가 작별 인사를 하기 위해 장례식장을 찾아왔다. 샤넬의 모델들은 하얀 꽃으로 만든 커다란 가위 모양 조각품을 바치며 그들을 이끌었던 디자이너에게 경의를 표했다. 이 조각품도 관 위에 놓였다. 모델 여섯 명은 사원의 신도석에 일렬로 함께 앉았다. 그들 중 누구도 검은색 옷을 입지 않았다. 그 대신 이 젊은 여성들 모두 마드무아젤의 트레이드마크인 슈트를 다양하게 입었다. 트위드 슈트와 격자무늬 슈트도 있었고 색깔도 밝은색이나 파스텔 색조로 다양했다. 마들렌 사원의 부사제인 빅토르 샤바니Victor Chabanis 신부는 추도 연설에서 샤넬의 가톨릭 신자로서의 인생이 완벽하지는 못했다는 사실을 (은근하게라도) 언급해야 한다는 충동을 느꼈을 것이다. "바로 이 파리 시민,[224] 아주 인간적인 유명인을 설명하려면 저보다 더 대단한 목소리가 필요할 겁니다. 그녀는 널리 존경받았습니다."

샤넬은 마들렌 사원에 묻히지 않았다. 장례식이 끝난 후, 샤넬의 가장 가까운 친구와 가족 열다섯 명으로 이루어진 행렬이 스위스 로잔을 향해 떠났다. 샤넬은 1965년에 제네바 호수 근처에 있는 아름답고 푸른 브와-드-보 묘지에 못자리를 사 두었다. 장례 일행은 브와-드-보 묘지에서 아주 짧은 의식을 치른 후 마침내 가브리엘 샤넬을 안장했다.

샤넬의 종손녀 가브리엘 팔라스-라브뤼니의 남편이자 조각가인 자크 라브뤼니Jacques Labrunie가 샤넬의 묘비를 디자인했다. 그는

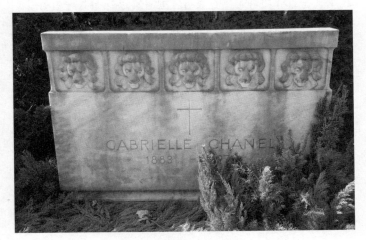

스위스 로잔의 브와-드-보 묘지에 있는 가브리엘 샤넬의 무덤

샤넬 생전에 묘비 디자인에 관해 긴밀히 상의했었다. 묘비는 무덤 바로 위에 세워지지 않고, 무덤 한쪽 옆으로 비켜나 있다. 샤넬은 원할 때면 "밖으로 나올 수 있기를" 바란다고 말했었다. 근처에는 작은 벤치도 놓여 있어서, 방문객은 샤넬이 생전에 자주 다른 무덤 주인과 대화[225]했던 것처럼 벤치에 앉아 샤넬과 이야기를 나눌 수도 있다. 묘비에는 '코코'가 빠진 '가브리엘 샤넬'과 샤넬의 생몰 연도만 새겨져 있다. 인용구도 비문도 없다. 그 대신 얕은 돋을새김으로 조각된 사자 머리가 여럿 모여서 아래에 잠들어 있는 사자자리 여성을 지켜보고 있다. 사자의 갈기는 꼭 솜씨 좋은 미용사가 손을 본 듯 물결처럼 구불거리고, 사자의 시선에는 흉포함과 만화 같은 다정함이 어우러져 있다. 사자는 모두 다섯 마리다.

후기

나는 4차원을, 5차원을, 6차원을 믿는다. (…) 이 믿음은 안심하고 싶은 욕망에서, 우리가 절대로 아무것도 잃지 않으며 저 반대편에 무언가가 존재한다는 사실을 믿고 싶은 욕망에서 비롯했다.[1]
— 코코 샤넬

샤넬은 보이 카펠과 함께 배웠던 동양의 철학자들을 인용하면서 죽음은 최종적 소멸이 아니라 다른 곳을 향한 횡단, 수많은 변화 중 하나일 뿐이라고 자주 주장했다. 샤넬이 살아가면서, 특히 지독하게 외로웠던 생애 마지막 몇 해 동안 정말로 '저 반대편'이라는 개념을 확신했는지, 혹은 이 개념에서 위안을 얻었는지 알기는 어렵다.

 샤넬이 사후 세계의 존재를 의심했다고 하더라도, 남겨진 우리는 그녀의 죽음 이후 벌어진 사건을 보며 사후 세계를 믿게 된다. 코코 샤넬은 어디에나 존재하는 그녀만의 스타일을 통해, 그녀에 대한 영원할 듯한 대중의 매혹을 통해, 후계자 카를 라거펠트Karl Lagerfeld와 맺은 기묘한 관계를 통해 깜짝 놀랄 만큼 강력하고 생

생하게 여전히 살아 있기 때문이다.

샤넬의 내세는 몇 가지 단계를 거쳤다. 그녀가 세상을 뜬 직후
에는 언론과 런웨이에서 존경을 담은 관조의 시기가 이어졌다.
각 언론의 부고는 변변찮은 집안에서 태어난 여성이 패션계 혁
명가로, 미국의 저명한 패션 저널리스트 다이애나 브릴랜드Diana
Vreeland의 표현처럼 "20세기의 위대한 영혼"으로 거듭났다는 영웅
이야기를 강조했다.[2] 샤넬 사후 몇 년이 지나고 샤넬의 어린 시절
을 사실 그대로 알려 주는 더 정확한 정보가 드러났지만, 샤넬을
다루는 기사는 대체로 코코 샤넬을 변함없이 둘러싸고 있었던 미
스터리를 인정했다.

샤넬이 세상을 뜨고 겨우 몇 주 후, 라 메종 샤넬은 샤넬 없는 첫
번째 패션쇼를 열고 샤넬이 생전 마지막 순간에 작업했었던 절제
된 컬렉션을 선보였다. 부클레 트위드 슈트, 조형적이지 않은 코
트와 드레스가 런웨이에 등장했고, 샤넬이 언제나 패션쇼 마지막
에 내보냈던 하얀 이브닝드레스도 세 벌 있었다. 그날 오후 분위
기는 가라앉아 있었지만, 쇼가 끝나자 관객은 이례적으로 모두
함께 박수갈채를 보냈다. 그리고 마드무아젤이 늘 패션쇼를 지켜
보던 자리에 다시 그녀를 마법처럼 불러내기를 바라는 듯[3], 목을
쭉 빼고 그 유명한 나선형 계단을 바라보았다.

확실한 후계자가 전혀 없는 상황에서 라 메종 샤넬을 이끌 대표
는 계속 불확실했고, 10년 이상 그 누구도 패션 하우스를 창립한
디자이너의 절대 권위에 도전하지 않았다. 1971년 2월, 샤넬 하

우스는 크리스티앙 디오르의 기성복 디자이너였던 가스통 베르틀로Gaston Berthelot를 새로운 예술 '코디네이터'로 선임했다. 그리고 베르틀로에게 독창적인 디자인은 전혀 만들지 말고 오로지 기존의 샤넬 스타일만 계속[4] 만들라고 요구했다. 몇 시즌이 지나고 샤넬의 조수였던 이본 두델과 장 카조봉이 베르틀로의 자리를 대체했다. 이들도 베르틀로와 비슷하게 혁신은 모두 배제하고 샤넬 스타일을 흠잡을 데 없이 복제했다.

샤넬 브랜드는 여전히 유명했지만, 사치스럽고 고급스러운 분위기는 희미해지기 시작했다. 1970년대 내내 주로 특정 연령층의 품위 있는 여성들(정치인의 아내나 부유한 노부인)이 애용하는 브랜드가 된 샤넬 하우스는 무기력한 상태에 빠졌다. 한때 젊고 생기 넘치는 세련미의 전형이었던 샤넬 슈트는 점차 따분한 노부인의 상징[5]으로 변해갔다. 샤넬 No. 5는 계속해서 샤넬 하우스에 막대한 수익을 가져다주었지만, 1974년에 이 유명한 향수는 미국 전역의 드럭스토어 수천 군데에서 아스피린과 샴푸와 함께 싸구려 상품처럼 팔렸다. 샤넬 No. 5의 마법 같은 매력은 모두 증발해 버렸다.

라 메종 샤넬의 소유주인 알랭 베르트하이머Alain Wertheimer(피에르 베르트하이머의 손자)는 문제를 인식하고 브랜드의 명성을 되찾으려고 조처했다. 그는 샤넬 향수를 저가 시장에서 빼내고, 소수로 한정한 고급 상점에서[6] 고가로 판매할 수 있는 새로운 화장품 라인 샤넬 보테Chanel Beauté를 개발하기 위해 워싱턴의 법률 회사를 고용했다. 하지만 깊은 잠에 빠진 라 메종 샤넬을 흔들어 깨

우려면 새로운 비전이 필요했다. 그리고 샤넬의 진정한 부활은 1983년이 되어서야 시작했다. 바로 그해 베르트하이머는 55세의 독일 출신 디자이너 카를 라거펠트를 아트디렉터로 임명했다.

비상한 재능을 지닌 쿠튀리에, (샤넬을 한 번도 만난 적이 없었던) 라거펠트는 그때 이미 파리에서 장 파투와 펜디, 클로에 같은 패션 하우스에서 일하며 30년이나 되는 디자이너 경력을 즐기고 있었다. 그는 진정한 저명인사이기도 했다. 그는 4개 국어를 말할 줄 아는 자칭 댄디였다. 라거펠트는 머리카락을 머리 뒷부분에 낮게 짧은 포니테일로 묶고 다녔고, 옷을 바로크 귀족처럼 입었다. 브로케이드로 만든 조끼를 가장 좋아했으며, 심지어 외알 안경을 끼기도 했다. 그는 "18세기가 저의 첫사랑이에요"라고 말했으며, 화려하고 정교하게 꾸민 그의 인생은 이 사실을 확실하게 증명했다. 라거펠트는 파리에 있을 때면 붉은 다마스크Damask• 휘장과 금박을 입힌 거울, 로코코 가구로 꾸민 18세기 저택에서 지냈다. 또 로마와 몬테카를로, 스위스, 브르타뉴에도 집이 있었다.

라거펠트의 풍족한 재산은 부인할 수 없이 명백했지만, 그의 배경은 그렇지 않았다. 라거펠트는 부모가 소유 재산만으로 여유롭게 지내는 귀족이라고 자주 넌지시 이야기했다. 사실 그는 귀족 집안이 아니라 확실히 제2차 세계 대전 동안 진짜 궁핍과 기아, 공포를 견뎌냈던 부유한 부르주아 집안 출신이었다. 그는 고통스러웠던 유년 시절 기억[7]에 관해서는 무엇이든 한 번도 인정하지

• 치밀한 자카드직으로, 한쪽 면에는 광택이 있고 다른 면은 어두워서 무늬가 도드라져 보인다.

않았다. 그에게 사실보다 이미지가 훨씬 더 중요했다. 그리고 그는 그 자신의 신화를 만들어 내는 데 천재였다. 우아하지 못하거나 지루하다고 생각한 사람이라면 누구라도 심술궂게 대하고 빈정대고 가차없이 헐뜯는 라거펠트는 마드무아젤의 유령과 대결할 만한 스프레차투라Sprezzatura•를 지니고 있었다.

라거펠트는 첫 번째 샤넬 런웨이 컬렉션을 발표하며 아슬아슬한 패션계 외줄을 탔다. 그는 샤넬이 남긴 전통을 분명히 인정했다. 하지만 그러면서도 감히 샤넬 하우스를 지배하는 고전적 트위드 너머를 바라보았고, 샤넬 아카이브의 아주 깊숙한 곳을 살펴보며 저지 슈트, 솜털 같은 튤 볼레로가 달린 이브닝드레스, 드레스에 곧장 바느질해 놓은 보석 등 묘한 매력을 지닌 샤넬의 초기 아이디어 일부를 개선했다.

시간이 흐르고 라거펠트는 샤넬의 제단에서 예배드리는 일은 거의 신경 쓰지 않는다고 솔직하게 말했다. "존경은 창조가 아니죠.[8] 샤넬은 잘 알려진 명물이에요. 그리고 그런 명물은 창녀처럼 다뤄야 해요." 이 우상 파괴 정신은 샤넬 하우스에 충격과 활기를 주었다. 라거펠트는 재킷의 길이를 늘이거나 허리를 줄였고, 치마를 짧게 잘랐으며(가끔 마이크로 미니스커트 수준으로 길이를 줄였다), 가죽, 데님, 번쩍이는 힙합 스타일, 하늘을 찌를 듯한 하이힐, 펑크 그래피티, 서퍼 룩, S&M 신체 결박 디테일 등 마드무아

• 어려운 것을 쉽게 한 것처럼 보이는 능력, 자연스럽게 보이려는 의식적 노력, 가식적인 무관심 등을 가리키는 이탈리아어

젤의 검열을 절대 통과하지 못했을 재료나 문화적 신호를 사용했다. 샤넬 유산 관리부의 직원인 마리카 장티Marika Genty가 말했듯, "그는 어디에나 안테나가 있다."[9] 라거펠트는 모델에게 브래지어 없이 시스루 보디 스타킹을 입히고 뽐내며 걸어 보라고 캣워크로 내보냈다. 그는 신성불가침한 샤넬 암홀도 건드려서 몸에 더 딱 달라붙고 곡선이 더 두드러지고 훨씬 더 불편한 재킷을 만들었다. 게다가 그는 겉으로 드러나게 입는(즉, 속옷이 아니라 패션으로 입는) 코르셋까지 디자인해서 샤넬의 역사적인 코르셋 금지 명령에 노골적으로 반항했다.

라거펠트는 샤넬의 트레이드마크였던 '절제'를 폐기했다. 그는 가끔 다른 브랜드를 위해 디자인하기도 했지만, 30년 넘게 라 메종 샤넬에서 일관되게 독창적이고 관능적이고 호화롭고 아름다운 옷을 만들었다. 라거펠트가 만든 샤넬 의상을 입은 여성은 주변과 자연스럽게 어울리지 않았다. 그들은 두드러졌다. 라거펠트는 오로지 새로움에만 관심을 보였고, 컬렉션을 한 차례 마치고 나면 의상과 스케치를 모두 버린다고 주장했다.[10]

라거펠트는 덧없이 사라지는 새로움에 열정을 보였으면서도, 샤넬을 샤넬답게 만드는 불후의 특징을 절대로 경시하지 않았다. 말하자면, 라거펠트는 오직 그 자신의 독특한 억양으로 "샤넬을 유창하게 말했다." 퀼트 가죽, 모조 보석, 부드러운 트위드, 체인 허리띠, 황금 단추를 단 재킷, 하얀 칼라와 커프스, 동백꽃 같은 모티프는 라거펠트가 제작한 컬렉션 전체에도 나타난다. 그런데 이 모티프는 코코 샤넬이 모르핀 주사를 맞고 잠들어 꾼 꿈에서

빼앗아 온 것인 양 친숙하지만 달라져 있다. 라거펠트는 슈트 재킷에 탁구공처럼 커다란 모조 진주를 달거나, 파스텔 색조의 트위드로 짧게 자른 보트 넥Boat neck* 미니 블레이저를 만들었다. 또는 옷에 장식으로 달아 놓은 프린지를 '스포츠 머리'처럼 아주 짧게 잘라서 프린지 실이 수직으로 떨어지는 대신 드레스 바깥쪽으로 펄럭이도록 만들었다. 라거펠트는 액세서리를 만들 때 특히나 풍부한 영감을 발휘했다. 그는 퀼트 가죽으로 만든 숄더백을 홀라후프 크기로 부풀려[11] 놓기도 했다.

라거펠트는 심지어 거대한 샤넬 슬링백을 닮은 서프보드도 디자인했다. 그는 '토캡Toe cap'**을 검은색으로 칠한 베이지색 보드에 이중 C 로고를 찍었다. 초현실적인 화보에서 고전적인 샤넬 스커트 슈트와 진주 목걸이, 밀짚모자로 꾸민 모델들이 보드를 들고 모래밭을 건너고 있다.

라거펠트는 자의식적 위트를 활용해서 그 자신의 페르소나를 세련되게 다듬었다. 그는 "저는 저 자신의 꼭두각시죠"라고 인정했다. 그는 트레이드마크인 포니테일에 드라이 샴푸를 흩뿌려서 파우더를 뿌린 가발처럼 보이게 했고, 부채를 들고 다녔고, 밤이나 낮이나 엄청나게 크고 검은 선글라스를 껴서 늘 눈을 가렸다("전 스트리퍼가 아닙니다!"[12] 그는 선글라스를 벗어 달라는 요청을 받자 이렇게 쏘아붙였다). 또 하이칼라가 달린 흰색 맞춤 셔츠와 몸에

* 옷의 네크라인을 옆으로 넓게 파낸 모양
** 구두의 콧등 부분

꼭 붙는 블랙 진, 검은 재킷, 검은 넥타이, 보석이 박힌 넥타이핀, 손가락 부분이 없는 검은색 가죽 장갑, 열 손가락에 끼고 다니는 무거운 은반지로 구성된 차림을 마치 제복처럼 고수했다. 이런 앙상블의 결과는 고스와 펑크, 프로이센 군인(언론이 그에게 붙인 별명은 독일 황제 칭호인 '카이저'였다), 루이 16세 궁정, (검은색과 흰색의 조합, 모더니즘 실루엣, 지나치게 많은 액세서리 같은 특징을 고려할 때) 코코 샤넬이 뒤섞인 포스트모던 패스티시였다. 라거펠트는 파리에 서로 인접한 집 두 채를 소유했다는 면에서도 샤넬을 닮았다. 하나는 잠을 자고 디자인을 스케치하는 곳이었고, 다른 하나는 나머지 모든 일을 하는 곳이었다. "그들은 서로 아주 많이 닮았어요. 이 두 명 말이에요." 샤넬의 해외 홍보 책임자[13]가 이야기했다. 라거펠트가 어렴풋하나마 왕족처럼 당당한 태도를 길렀다는 데서도 샤넬의 존재감을 느낄 수 있었다(그는 베르사유 궁전에서 여러 차례 패션쇼를 열었다). 다만 그는 왕족이 되고 싶다는 간절한 열망이 아니라 자신감 있고 다 안다는 듯한 윙크로 귀족성을 환기했다. 라거펠트는 국적 때문에 샤넬이 독일과 맺은 관계의 망령까지 부활시켰지만, 다행히도 나치 이전 시대를 선호했기 때문에 이 망령을 내쫓기만 했다.

　라거펠트는 지나치게 자조적인 탓에 (그리고 지나치게 남성적인 탓에) 자기 자신을 여성을 위한 롤 모델로 진지하게 내세울 수 없어서 다른 수법에 의지했다. 그는 샤넬을 '다른 사람에게 넘기는' 동시에 샤넬을 과장되게 묘사해서 샤넬 신화를 존속시키고 다른 사람들과 이 신화를 공유했다. 라거펠트는 계속해서 유명 인사들

2010년 5월, 샤넬 크루즈 컬렉션 패션쇼를 위해 생-트로페를 찾은 카를 라거펠트와 모델들

을 캐스팅하고 샤넬의 페르소나를 빌려 주었다. 그는 캉봉 스튜디오와 샤넬이 머물렀던 리츠 호텔 스위트룸, 샤넬과 관련 있는 다른 전형적인 '코코' 장소를 무대로 삼고 유명한 가수나 배우를 현대판 코코 샤넬로 캐스팅해서 샤넬 쿠튀르를 입힌 다음, 샤넬의 유명한 초상 사진을 재해석하거나 샤넬의 인생 이야기를 연기하게 했다. 팝 아이콘인 리아나Rihanna는 호스트Horst P. Horst가 찍은 유명한 샤넬의 초상 사진을 재현했다. 배우 키이라 나이틀리Keira Knightley와 제랄딘 채플린Geraldine Chaplin은 라거펠트가 연출한 단편 영화에서 샤넬을 연기했다.

라거펠트는 샤넬 브랜드에 순수 예술의 진지함을 불어넣기도 했다. 그는 샤넬의 아트디렉터로 있는 동안 전 세계의 주요 박물관에서 샤넬의 삶과 작업을 소개하는 전시회를 열었다. 가장 극적인 행사는 2008년의 홍보 캠페인 '샤넬 모바일 아트 파빌리온Chanel Mobile Art Pavilion'이었다. 스타 건축가 자하 하디드Zaha Hadid가 지은 697제곱미터짜리 이동식 갤러리 샤넬 파빌리온은 전 세계를 순회했다. 우주선으로 변신한 샤넬 핸드백 같은 이 파빌리온을 짓는 데 1백만 유로가 들었다고 한다. 파빌리온은 홍콩과 도쿄를 거쳐 뉴욕 센트럴파크에서 가장 지가가 높은 땅, 69가와 5번가가 교차하는 지점에 세워졌다. 파빌리온 안으로 들어간 방문객은 공상과학 영화에 나올 법한 물결 모양 건물[14]에 경탄하는 동시에 샤넬의 2.55 퀼트 핸드백에 영감을 받았다고 알려진 동시대 예술 작품도 관람할 수 있었다.

라거펠트, 라거펠트의 쿠튀르, 최근의 샤넬 홍보가 아무리 샤

넬 스타일에서 지나치게 벗어난 것처럼 보이더라도, 이 거대한 기업을 이끌어나가는 힘은 여전히 코코 샤넬이다. 전형적인 샤넬 스타일(리본으로 테두리를 장식한 트위드, 스트라이프 무늬 풀오버 스웨터, 기다란 진주 목걸이, 두 가지 색을 배합한 구두)은 복제되지 않은 적이 없었다. 또 샤넬의 이중 C 로고는 거의 어떤 상품에든 모두가 탐내는 높은 신분의 상징을 제공한다. 이런 요소를 향한 지속적인 사랑은 샤넬 브랜드가 현재의 방대한 규모로 성장하는 데 일조했다.

지난 30년 동안, (여전히 베르트하이머 가문이 확실하게 쥐고 있는) 샤넬 기업은 아프리카를 제외하면 거의 모든 국가에 진출했으며 매해 110억 달러 이상 매출고를 올리고 있다. 하지만 샤넬 직원은 어떤 직급이든 그들의 직업이 누구도 함부로 들어갈 수 없는 지성소의 일에 참여하는 것과 비슷하게 상업적 활동이 아니라 종교적 활동이라고 이야기한다. "내 안에서 느껴야 해요." 샤넬 아카이브를 이용하도록 도와준 여직원이 말했다. "샤넬은 종교입니다." 어느 중역은 이렇게 말했다. "이 종교 안에 들어가 있거나, 그렇지 못하거나 둘 중 하나죠. 샤넬은 정신이에요."

개발도상국의 쿠튀르 고객을 상대하는 어느 고위직은 은근히 샤넬의 작업을 선교사의 일에 빗댔다. "고객에는 두 종류가 있습니다. 가르침을 받아야 하는 고객이 있고, 가르침을 받은 고객, 이미 알고 있는 고객이 있죠." 직원도 역시 가르침을 받아야 한다. 라 메종 샤넬은 세계의 여러 수도에 직원 연수원을 운영하고 있다. 이곳에서 신입 사원은 샤넬의 제품과 패션, 사업 관행뿐만 아

니라 코코 샤넬, 바로 그 여성에 관해서도 배운다. 창립자의 삶(혹은 그 삶의 공인된 버전)을 배우는 일은 창립자의 이미지를 전 세계에 전파할 사람들에게는 필수 전제 조건이다.

나는 파리의 샤넬 팀에서 일하는 최고위 직원 중 한 명과 인터뷰해도 좋다는 허락을 받았을 때, 외모가 굉장히 매력적인 사람을 만날 것이라고 기대했다. 그 여성은 막강한 힘을 지닌 임원이었을 뿐만 아니라 해외 언론에 끊임없이 사진이 오르는 유명 인사, 제트기로 세계 각지를 돌아다니는 사교계 명사이기도 했다. 또 그녀는 귀족이었다. 프랑스에서 가장 오래되고 가장 역사적인 가문 중 한 곳 태생이라 누구나 즉시 알아볼 수 있는 성을 사용했다. 그녀의 존재는 귀족을 고용하는 마드무아젤의 관행이 이어지고 있다는 사실을 보여 준다.

비서에게 안내받아 사무실로 들어가니, 그 여성(육십 대 중반인데 지극히 날씬했다)은 책상에 앉아 있었다. 그녀는 이중 C 로고가 도드라지게 새겨져 있는 캐시미어 스웨터와 샤넬 트위드 스커트, 샤넬 펌프스 차림이었다. 짙은 머리카락은 세련된 스타일로 짧게 자르고 있었다. 그녀는 내게 인사하려고 위를 올려다보면서 책상 위에 얹어 둔 샤넬 No. 5 향수병을 집어 들더니 재빨리 머리 주변으로 원을 그리며 향수를 몇 차례 뿌렸다. 그때 그녀의 머리 주변에 향수가 구름처럼 떠 있는 모습이 잠시 보였다. 향수는 증발했지만, 향수의 효과는 오래도록 지속했다. 그날 우리가 대화를 나누는 동안 샤넬 No. 5의 향기는 전혀 사라지지 않았다. 마드무아젤의 아우라는 우리와 함께 있었다.

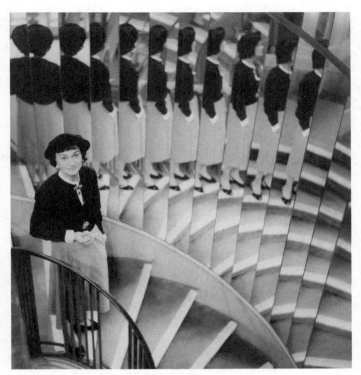

1954년 3월 1일, 부티크의 유명한 계단에 서 있는 샤넬

나는 눈에 보이지 않지만 존재감을 느낄 수 있는 사람이 되려고 노력했다.[15]— 코코 샤넬

감사의 글

이 책을 쓰기 위해 조사하는 과정에서 사람을 만나고 대하는 일이 가장 즐거웠다. 나는 조사 과정에서 새롭게 얻은 인연을 소중하게 여기며, 그들과 함께했던 수많은 인터뷰와 대화를 기쁜 마음으로 되돌아보곤 한다. 이 책을 완성하는 동안 그들이 내게 알려 준 정보를 모두 공평하게 다루었기를 바랄 뿐이다.

프랑스에서 고마웠던 이들을 먼저 소개하겠다. 파리에 있는 라메종 샤넬의 훌륭한 유산 관리부 직원들, 특히 마리카 장티와 세실 고데-디르레에게 고마운 마음을 전한다. 샤넬 패션과 브랜드의 역사, 사업 실무, 고유한 문화에 관해 알려 준 오딜 바뱅, 발레리 뒤포르, 마리-루이즈 드 클레르몽-토네르에게도 감사하다.

또 파리 의상 장식 박물관 팔레 갈리에라Le palais Galliera, musée de la mode de la ville de Paris, 의상 직물 박물관Le musée de la mode et du textile, 장식 미술 박물관Le musée des arts décoratifs, 자크 두세 문학 도서관La bibliothèque littéraire Jacques Doucet, 포르네 도서관La bibliothèque Forney, 파리 역사 도서관La bibliothèque historique de la Ville de Paris, 라르스날 도서

관La bibliothèque de l'Arsenal, 콩피에뉴 역사회 기록보관소Les archives de la Société historique de Compiègne의 직원들에게 감사드린다. 장 콕토 위원회Le Comité Jean Cocteau의 직원들, 특히 클로딘 불루크와 파리 경찰청 기록보관소Les archives de la préfecture de police de Paris 직원들, 특히 에마누엘 브루-푸코에게도 감사하다. 미디어 회사 컨데 나스트 Conde Nast 프랑스 지사의 카롤린 베르통에게도 반드시 감사의 뜻을 표해야겠다.

대면 인터뷰를 허락해 주고 여러 문서와 사진, 이야기를 공유해 준 이들에게도 진심으로 감사드린다. 그들은 다음과 같다. 앙투안 발장, 필리프 카르카손, 베티 카트루, (작고하신) 비비안 드레퓌스 포레스테와 레이디 크리스티안 프랑수아 스웨이들링 자매, 필리프 곤티에, 먼덱스의 제임스 팔머, 다니엘 랑젤, 가브리엘 팔라스-라브뤼니, 릴루 마르캉, 브리지트 모랄 플랑테, (작고하신) 윌리 리조와 그의 아내 도미니크 리조. 그리고 어머니 루이즈 드 빌모랭의 원고를 볼 수 있게 허락해 준 필리프 드 빌모랭과 클레르 드 플뢰리유에게도 감사하다. 작품 사용을 허락해 준 프랑스의 그래피티 예술가이자 설치 미술가 제우스와 보들레르 협회La société Baudelaire의 이제 세인트 존 놀스에게도 고맙다.

아서 '보이' 카펠에 관해 새로운 정보를 알려 준 프레쥐스 역사회La société de l'histoire de Fréjus의 마르틴 알리종과 다니엘 에노, 조제프 키네트에게도 감사의 뜻을 전한다.

스위스에서는 로잔예술대학Ecole cantonale d'art de Lausanne의 밀로 켈러와 에밀 바레가 사진을 구하는 데 도움을 베풀어 주었다. 이

들에게도 감사드린다.

이탈리아 제노바에서는 이자벨라 바카니 폰 페히트만 백작 부인이 샤넬에 관한 기억을 들려줬고 특정 사건에 관해 새롭고 흥미로운 해석을 제시했다. 마찬가지로 감사드린다.

영국에서 고마웠던 이들을 소개하겠다. 빅토리아 앤드 앨버트 미술관The Victoria and Albert Museum과 런던의 임페리얼 전쟁박물관 The Imperial War Museum of London, 케임브리지대학교의 처칠 아카이브 센터The Churchill Archives Centre 직원들에게 감사하다. 조사하는 데 크게 도움을 준 케임브리지대학교의 마크 오퍼드에게도 고마운 마음을 전한다. 그리고 킹스칼리지 런던의 윌리엄 필포트 교수에게도 진심 어린 감사의 마음을 전한다.

스페인에서는 엘 벤드렐에 있는 아펠-레스 페노사 재단La fundació Apel-les Fenosa의 조셉 미켈 가르시아 단장이 나를 환대해 주고 폭넓은 기록 문서를 공유했다. 이뿐만 아니라 이미 끝나 버린 전시의 출품작도 모두 관람하도록 허락해 주었다.

미국에도 고마운 이들이 있다. 내가 다시 파리의 샤넬 아카이브를 이용할 수 있도록 도와준 샤넬 뉴욕 지사의 바버라 시르크바에게 감사드린다. 또한 뉴욕 메트로폴리탄 미술관의 의상 연구소를 책임지는 큐레이터 해럴드 코다에게도 특별히 감사드린다.

뉴욕시 박물관The Museum of the City of New York의 직원들, 특히 필리스 메기슨, 윌리엄 디그레고리오, 닐다 리베라와 뉴욕 패션기술대학교The Fashion Institute of Technology 직원들, 뉴욕 공연 예술 공립 도서관The New York Public Library for the Performing Arts 직원들에게도 감사

하다. 컨데 나스트의 리 몬트빌에게도 고맙다.

하버드대학교의 휴턴 도서관Harvard University's Houghton Library 직원은 내게 드미트리 로마노프 대공의 일기를 공개해 주었고, 하버드대학교 슬라브어·슬라브문학과의 필립 펜카는 아주 조심스럽고 꼼꼼하게 그 일기를 번역해 주었다.

내가 이 프로젝트를 시작했던 멋진 게티 연구소Getty Research Institute의 직원에게도 감사한 마음을 전한다. 인디애나대학교 릴리 도서관The Lilly Library at Indiana University의 레베카 케이프, 서던 메소디스트대학교 드골리에 도서관The DeGolyer Library at Southern Methodist University의 러셀 마틴, 울프소니언-FIU 박물관The Wolfsonian-FIU Museum, 노스웨스턴대학교의 특별 소장품 부서The Special Collections Department of Northwestern University, 애리조나 의상 연구소The Arizona Costume Institute, 텍사스대학교 오스틴캠퍼스의 해리 랜섬 센터The Harry Ransom Center, 미국 홀로코스트 기념박물관The United States Holocaust Memorial Museum의 직원, 그중에서도 캐롤라인 워델에게도 감사하다. 희귀하고 중요한 새 자료를 제공해 준 우키고니와 작품을 사용하도록 허가해 준 사진작가 제이미 무어에게 특별히 감사드린다.

안나 파블로프나 로마노프-일린스키 왕녀와 미하일 파블로비치 로마노프-일린스키 왕자는 감사하게도 역사적 가문에 관한 정보와 사진을 공유해 주었다.

내가 이 책을 작업하는 동안 지지해 주고 격려해 주었던 수많은 동료와 친구에게는 그저 고맙다는 말 이상을 표현하고 싶다. 무

수히 많은 재능을 지닌 이들이 곁에 있어서 내가 얼마나 운이 좋다고 느꼈는지 알려 주고 싶다. 에이프릴 앨리스턴, 레이리언 게일러 베어드, 케니스 블리스, 레슬리 캐미, 조이 카스트로, 메리 앤 커스, (그리스어 번역을 도와준) 앤 덩컨, 런던 센트럴 세인트 마틴스 패션스쿨Central Saint Martins의 캐롤라인 에반스, 낸시 프리드먼, 찰리 프리드먼, 제인 개리티, 수전 구바, 매슈 검퍼트, 존 해빅, 리처드 할편, (초고를 읽고 사려 깊은 의견을 밝혀 준) 글렌 커츠, 아멜리아 몬테스, 에우제니아 파울리첼리, 줄리 스톤 피터스, (역시 각 장을 읽고 논평해 준) 수전 포저, 나나 스미스, 윌러드 스피걸먼에게 고맙다.

이 책의 일부를 예일 대학교에서 발표할 기회를 준 모리스 새뮤얼스와 앨리스 캐플런에게도 감사하다. 그리고 나를 지지해 주고 사려 깊게 비평해 주고 놀랍도록 너그러운 태도를 보여 준 앤드루 솔로몬에게도 변함없이 고맙다.

제이미 울프와 그의 동료 매슈 타이넌은 법률 전문 지식을 아낌없이 제공해 주었다.

전문적이고 기술적 분야를 조사하는 데 도움을 준 브래들리 케인과 로버트 푸글레이, 나히드 하사니, 잭 힐, 발레리 마송, 리사 마우러, 폴 루빈, 케네스 사이델에게도 감사하다.

네브래스카대학교 링컨캠퍼스의 행정직원과 동료들, 특히 제임스 B. 밀리컨, 찰스 오코너, 하비 펄먼, 윌리엄 누네스, 수전 벨라스코 교수, 에머리타 조이 리치 교수, 페트라 볼크비스트, 에이미 오시안, 루시 번테인 커마인이 많은 도움을 주었다.

이 프로젝트 초기에 도움을 베풀어 준 존 시몬 구겐하임 기념재단The John Simon Guggenheim Memorial Foundation과 디달루스 재단The Dedalus Foundation, 미국 학회 평의회The American Council of Learned Societies, 게티 연구소에도 감사하다.

스캇 모이어스는 이 프로젝트를 시작할 때부터 나를 믿어 주고 지원했으며 내게 나의 '전기 작가로서의 열망'을 믿으라고 설득했다. 앤드루 윌리와 뉴욕과 런던에 있는 그의 직원들은 오로지 '호화롭다'라고 일컬을 수밖에 없는 지적 관심을 베풀어 주었다. 특히 윌리 에이전시의 재클린 고에게 감사하다.

명석하고 비판적인 사고와 굉장히 온화하고 재치 있는 설득 기술이라는 재능을 드물게도 모두 갖춘 편집자, 제니퍼 허쉬에게 특별히 고마운 마음을 전한다. 또 부편집자 조이 맥가비는 날카로운 통찰력과 세심함, 영웅적일 정도로 대단한 인내심을 갖췄다.

늘 변함없는 친구가 되어 준 나의 자매 캐런 데러바이스에게 고맙다. 사랑과 열정을 보여 준 알렉산드라 데러바이스와 딜런 데러바이스에게도 고맙다.

마지막으로 나의 남편 호르헤 대니얼 베네치아노에게 고맙다. 그는 내가 원고 거의 전부를 큰 소리로 읽는 것을 참을성 있게 들어 주었고 훌륭하고 빈틈없는 의견을 내서 원고를 극적으로 개선해 주었다. 그의 비전은 언제나 놀라우며, 나는 그 덕분에 세상을 완전히 다른 방식으로 보는 법을 배웠다. 그의 디자인과 예술, 문화, 인생 그 자체에 대한 박식하고 세련되면서도 활기 넘치고 유쾌한 의견과 감식력은 내가 날마다 살아가도록 지탱해 준다.

참고 문헌

아카이브와 특별 컬렉션

Archives de la Préfecture de Police de Paris. Paris, France.

Archives de la Société Historique de Compiègne. Compiègne, France.

Balsan family archives. Private collection. Châteauroux, France.

Bibesco, Princess Marthe. Papers. Harry Ransom Center. The University of Texas at Austin. Austin, Texas.

Bibliothèque de l'Arsenal. Collection Auguste Rondel(materials on early twentieth-century French dance, drama, and musical performance). Paris, France.

Chanel, House of. Direction du Patrimoine(formerly known as the Conservatoire Chanel, archives pertaining to the life of Gabrielle Chanel and the Chanel Corporation). Paris, France.

Churchill, Sir Winston. Chartwell Papers. Churchill Archives Centre. Churchill College, Cambridge University. Cambridge, England.

Cocteau, Jean. Fonds Cocteau. Bibliothèque Historique de la Ville de Paris. Paris, France.

Cooper, Alfred Duff(1st Viscount Norwich). Papers. Churchill Archives Centre. Churchill College, Cambridge University. Cambridge, England.

Diaghilev, Serge. The Ballets Russes of Serge Diaghilev. Howard D. Rothschild Collection. Harvard Theatre Collection. Houghton Library. Harvard University. Cambridge, Massachusetts.

Fundació Apel-les Fenosa. Archive. El Vendrell, Spain.

Iribe, Paul. Fonds Iribe. *Le Témoin*, all issues. Bibliothèque Forney. Paris, France.

Northwestern University Library, Charles Deering McCormick Library of Special Collections, Siege of Paris Collection. Evanston, Illinois.

Romanov, Dmitri Pavlovich, Grand Duke of Russia. Diaries and Personal Record Books. Houghton Library. Harvard University. Cambridge, Massachusetts.

Swanson, Gloria. Papers. Harry Ransom Center. The University of Texas, Austin. Austin, Texas.

Vilmorin, Louise de. Fonds Louise de Vilmorin. Bibliothèque Jacques Doucet. Paris, France.

Wilson, Sir Henry H. Papers. Imperial War Museum. London, England.

샤넬 관련 작품

Bott, Danièle. *Chanel*. Paris: Editions Ramsey, 2005.

Chaney, Lisa. *Chanel: An Intimate Life*. New York: Viking Press, 2011.

Charles-Roux, Edmonde. *Chanel and her World*. Translated by Daniel Wheeler. New York: The Vendôme Press, 1981. Originally published in French as *Le Temps Chanel*. Paris: Editions du Chêne, 1979.

_____. *Le Monde Chanel*. Paris: Chêne/Grasset, 1979.

_____. *L'Irrégulière: l'itinéraire de Coco Chanel*. Paris: Grasset, 1974.

Cocteau, Jean. "Chanel, un projet romanesque." *Oeuvres romanesques*. Paris: Gallimard, 2006, 883-884 (original date of publication unknown).

Delay, Claude. *Chanel Solitaire*. 1974. Paris: Gallimard, 1983.

Fiemeyer, Isabelle. *Coco Chanel, un Parfum de mystère*. Paris: Editions Payot, 1999.

_____ and Gabrielle Palasse Labrunie. *Intimate Chanel*. Paris: Flammarion, 2011.

Galante, Pierre. *Mademoiselle Chanel*, translated by Eileen Geist and Jesse Wood. Chicago: H. Regnery Co., 1973.

Haedrich, Marcel. *Coco Chanel*. Paris: Editions Belfond, 1987, rep. 2008 Editions Gutenberg.

Kennett, Frances. *The Life and Loves of Gabrielle Chanel*. London: Gollancz Books, 1989.

Koda, Harold, and Andrew Bolton, eds. *Chanel*. New York: The Metropolitan Museum of Art, 2005.

Madsen, Axel. *Chanel: A Woman of her Own*. New York: Henry Holt, 1991.

Marquand, Lilou. *Chanel m'a dit*. Paris: Editions Lattès, 1990.

Mazzeo, Tilar. *The History of Chanel No. 5: The Intimate History of the World's Most Famous Perfume*. New York: HarperCollins, 2010.

_____. *L'Allure de Chanel*. 1976. Reprint. Paris: Hermann, 1996.

Picardie, Justine. *Coco Chanel: The Legend and the Life*. New York: HarperCollins, 2010.

Ternon, François. *Histoire du numéro 5 de Chanel*. Paris: Editions Normant, 2009.

Vaughan, Hal. *Sleeping with the Enemy: Coco Chanel's Secret War*. New York: Knopf, 2011.

Vilmorin, Louise de. *Mémoires de Coco*. Paris: Gallimard, 1999.

Wallach, Janet. *Chanel: Her Style and Her Life*. New York: Doubleday, 1998.

그 외 작품

Adam, Helen Pearl. *Paris Sees It Through: A Diary, 1914–1919*. London: Hodder and Stoughton, 1919.

Alison, Martine. "Les Parents d'A. E. Capel." Unpublished article, 2008.

_____. "T. J. Capel." Unpublished article, 2008.

Allard, Paul. *Quand Hitler Espionne la France*. Paris: Les Editions de France, 1939.

Anthony, Noel. "Fern Bedaux Fights Back." *The Milwaukee Journal*, April 13, 1955.

Antliff, Mark. "Fascism, Modernism, and Modernity." *Art Bulletin* 84, no. 1 (March 2002): 148-69.

Arendt, Hannah. *The Origins of Totalitarianism*. 1948. Reprint, New York: Harcourt, 1968.

"Art de Vivre." *Madame Figaro*, April 17, 2009.

"Article on Moscow Exposition." *Le Patriote Illustré*, no. 32, August 6, 1961.

Atkinson, Brooks J. "The Play: Lunations of Jean Cocteau." *The New York Times*, April 25, 1930.

Baackmann, Susanne, and David Craven. "An Introduction to Modernism—Fascism—Postmodernism." *Modernism/modernity* 15, no. 1 (January 2008): 1-8.

Ballard, Bettina. *In My Fashion*. New York: D. McKay, 1969.

Balsan, Consuelo Vanderbilt. *The Glitter and the Gold: The American Duchess in Her Own Words*. 1953. Reprint, New York: St. Martin's Press, 2012.

Barbieri, Annalisa. "When Skirts Were Full and Women Were Furious." *The Independent,* March 3, 1996.

Bard, Christine. *Les Filles de Marianne.* Paris: Fayard, 1995.

Barnes, Clive. "Katharine Hepburn Has Title Role in 'Coco.'" *The New York Times,* December 19, 1969.

Barry, Joseph. "Chanel No. 1: Fashion World Legend." *The New York Times,* August 23, 1964.

———. Interview with Chanel. *McCall's,* November 1, 1965, 172-73.

Barthes, Roland. "The Contest Between Chanel and Courrèges." In *The Language of Fashion,* translated by Andy Stafford and edited by Stafford and Michael Carter, 105. Oxford: Berg, 2006.

Baudelaire, Charles. "Knock Down the Poor!" Translated by Albert Botin. In *Baudelaire, Rimbaud, Verlaine,* edited by Joseph Bernstein. New York: Citadel Press, 1993.

Beaton, Cecil. *The Glass of Fashion.* New York: Doubleday, 1954.

———. *The Unexpurgated Beaton: The Cecil Beaton Diaries as He Wrote Them, 1970–1980.* New York: Knopf, 2003.

Bedford, Sybille. *Quicksands.* Berkeley: Counterpoint, 2005.

Belle, Jean-Michel. *Les Folles années de Maurice Sachs.* Paris: Editions Bernard Grasset, 1979.

Benaïm, Laurence. *Marie Laure de Noailles: La Vicomtesse du bizarre.* Paris: Grasset, 2001.

Bender, Marylin. "The Challenge of Making Costumes Out of Chanel's Clothes." *The New York Times,* November 25, 1969.

Benjamin, Walter. *The Arcades Project.* Translated by Kevin McLaughlin. Cambridge, Mass.: Harvard University Press, 2002.

Berl, Emmanuel. "La Chair et le sang: Lettre à un jeune ouvrier." *Marianne,* June 24, 1936, 3.

Berman, Phyllis, and Zina Sawaya. "The Billionaires Behind Chanel." *Forbes,* April 3, 1989, 104-8.

Bernard, René. "La France frappe les trois coups à Moscou." *Elle,* August 11, 1961.

Bernstein, Henry. *Le Secret: Une Pièce en trois actes.* Ann Arbor, Mich.: University of Michigan Press, 1917.

Bernstein Gruber, Georges, and Gilbert Martin. *Bernstein Le Magnifique.* Paris:

Editions JC Lattès, 1988.

Berthod, Claude. "Romy Schneider pense tout haut." *Elle*(France), September 1963, 130-32.

Berton, Celia. *Paris à la Mode: A Voyage of Discovery*. London: Gollancz, 1956.

Birchard, Robert S. *Cecil B. DeMille's Hollywood*. Lexington: University of Kentucky Press, 2004.

Birkhead, May. "American Women Dare Paris Riots." *The New York Times*, February 25, 1934.

_____. "Chanel Entertains at Brilliant Fête." *The New York Times*, July 5, 1931.

Birnbaum, Pierre. *Un mythe politique: La "République juive."* Paris: Fayard, 1988.

Blet, Pierre. *Pius XII and the Second World War*. Translated by Lawrence J. Johnson. Mahwah, N.J.: Paulist Press, 1999.

"Bloc Notes Parisiens." *Le Gaulois*, December 6, 1885.

Bloch, Michael. *The Secret File of the Duke of Windsor*. New York: HarperCollins, 1989.

Bloom, Peter J. *French Colonial Documentary: Mythologies of Humanitarianism*. Minneapolis: University of Minnesota Press, 2008.

Bourdieu, Pierre. *Sociology in Question*. Translated by Richard Nice. London: SAGE Publications, 1993.

Boyd, Gavin. *Paul Morand et la Roumanie*. Paris: l'Harmattan, 2002.

Brantes, Emmanuel de, and Gilles Brochard. "Interview avec Jean-Louis de Faucigny-Lucinge." *Quotidien de Paris*, April 6, 1990.

Brasillach, Robert. "Journal d'un homme occupé." In *Une Génération dans l'orage: Mémoires,* translated by Mary Ann Frese Witt. Paris: Plon, 1968.

_____. *Notre Avant-Guerre*. Paris: Plon, 1941.

Brubach, Holly. "In Fashion: School of Chanel." *The New Yorker*, February 27, 1989, 71-76.

Buisson, Patrick. *1940–1945: Années Erotiques,* vol 2: *De la Grande prostituée à la revanche des mâles*. Paris: Albin Michel, 2009.

Burton, Richard D. E. *Holy Tears, Holy Blood: Women, Catholicism, and the Culture of Suffering in France, 1840–1970*. Ithaca, N.Y.: Cornell University Press, 2004.

"Business: Haute Couture." *Time*, August 13, 1928, 35.

Butler, Judith. *Antigone's Claim*. New York: Columbia University Press, 2002.

Bytwerk, Randall L., ed. *Landmark Speeches of National Socialism*. College Station: Texas A&M University Press, 2008.

Cabire, Emma. "Le Cinéma et la Mode." *La Revue du Cinéma,* September 1, 1931, 25-26.

Capel, Arthur Edward. *De Quoi demain sera-t-il fait?* Paris: Librairie des Médicis, 1939.
_____. *Reflections on Victory.* London: T. W. Laurie, 1917.

Carleston, Erin. *Thinking Fascism.* Stanford: Stanford University Press, 1998.

"Carnet Mondain." La Nouvelle Revue, July-August 1889, 207.

Carroll, David. "What It Meant to Be 'A Jew' in Vichy France: Xavier Vallat, State Anti-Semitism, and the Question of Assimilation." *SubStance* 27, no. 3(1998): 36-54.

Chambrun, René de. "Morand et Laval: Une Amitié historique." *Ecrits de Paris,* no. 588(May 1997): 39-44.

"Chanel: Ageless Designer Whose Young Look Is America's Favorite." *The New York Times,* September 9, 1957.

"Chanel à la Page, But No!" *Los Angeles Times,* February 6, 1954.

"Chanel Blousing." *Vogue,* March 15, 1956.

"Chanel Copies. USA—Daytime Programming." *Vogue,* October 1, 1958.

"Chanel Designs Again." *Vogue,* February 15, 1954, 82-85, 128-29.

"Chanel in Dig at Mrs. Kennedy's Taste." *The New York Times,* July 29, 1967.

"Chanel Is Master of Her Art." *Vogue,* November 1, 1916, 65.

"Chanel Is Returning to Dressmaking February 5." *The New York Times,* December 21, 1953.

"Chanel Offers Her Shop to Workers." *The New York Times,* June 19, 1936.

"Chanel Redevient Chanel." *République des Pyrénées,* October 14, 1954.

"Chanel reste fidèle à son style." *L'Aurore,* February 9, 1956.

"Chanel Resumes Easy Lines of the 1930s." *Women's Wear Daily,* February 8, 1954.

"Chanel's Exhibition Opened at 39 Grosvenor Square." *Harper's Bazaar,* May 1932, 67.

"Chanel Sport Costumes Increasing in Popularity Daily on the Riviera." *Women's Wear Daily,* February 28, 1916.

"Chanel Suit Casually Fitted." *Vogue,* September 15, 1957.

"Chanel Wants to Be Copied!" *The Louisville Courier Journal,* August 19, 1956.

Chanel, Coco. "Préface à ma collection d'hiver." Conservatoire Chanel, August 6, 1934.
_____. Television interview by Jacques Chazot. *Dim Dam Dom.* 1968.

Chapsal, Madeleine. Interview with Coco Chanel, *L'Express,* August 11, 1960.
_____. *La Chair de la robe.* Paris: Librairie Fayard, 1989.

Chazot, Jacques. *Chazot Jacques*. Paris: Editions Stock, 1975.

Churchill, Lida. *The Magic Seven*. New York: Alliance Publishing, 1901.

Clerc, Michel. "Chanel à Moscou." *Le Figaro*, July 27, 1961.

Cocteau, Jean. "A Propos d'Antigone." *Gazette des 7 Arts*, February 10, 1923.

_____. "From Worth to Alix." *Harper's Bazaar*, March 1937, 128-30.

_____. *Opium: The Diary of His Cure*. Translated by Margaret Crosland. 1930. Reprint,
London: Peter Owen Publishers, 1990.

_____. "Préface." *Orphée*. Paris: Editions Bordas, 1973.

_____. *Théâtre*. Paris: Gallimard, 1948.

Colette. *Lettres à Marguerite Moreno*. Paris: Flammarion, 1959.

_____. *Prisons et paradis*. Paris: J. Ferenzci et Fils, 1932.

_____. "Spectacles de Paris." *Journal*, October 24, 1937.

Collins, Amy Fine. "Haute Coco." *Vanity Fair*, June 1994, 132-48.

Colón, Delin. *Rasputin and the Jews: A Reversal of History*. CreateSpace, 2011.

Cone, Michèle. *Artists Under Vichy*. Princeton, N.J.: Princeton University Press, 1992.

Conyers, Claude. "Courtesans in Dance History." *Dance History Chronicle* 26, no.
2(2003): 219-43.

Cooper, Lady Diana. *The Light of Common Day*. Boston: Houghton Mifflin, 1959.

Cooper, Sandi E. "Pacifism, Feminism, and Fascism in Inter-War France." *The
International History Review* 19, no. 1(February 1997): 103-14.

Corbin, Alain. *Women for Hire: Prostitution and Sexuality in France After 1850*.
Translated by Alan Sheridan. Cambridge, Mass.: Harvard University Press, 1990.

Cornwall, Tim. "£6m Facelift for Coco Chanel's Highland Love Nest." *The Scotsman*,
July 1, 2012.

"Court Rejects Chanel Claim." *The Times* (London), May 31, 1973.

Cousteau, Patrick. "Ce n'est pas dans le film." *Minute*, April 9, 2009.

Coward, Noël. *Private Lives: An Intimate Comedy in Three Acts*. London: Samuel
French, 1930.

Dalí, Salvador. *The Secret Life of Salvador Dalí*. Translated by Haakon M. Chevalier.
1942. Reprint, London: Dover Publications, 1993.

Dambre, Marc. "Paul Morand: The Paradoxes of Revision." *SubStance* 32, no. 3(2003):
43-54.

Dank, Milton. *The French Against the French: Collaboration and Resistance*. New York:
J. B. Lippincott, 1974.

Davis, Mary E. *Classic Chic: Music, Fashion, and Modernism*. Berkeley: University of California Press, 2006.

"Deauville Before the War." *Vogue*, September 1, 1914, 31.

"The Debut of the Winter Mode." *Vogue*, October 1, 1926, 69.

"The Decline of French Positivism." *Sewanee Review* 33, no. 4(October 1925): 484-87.

Decourcelle, Pierre. *La Danseuse au couvent*. Paris: C. Lévy, 1883.

_____. *Les Deux Gosses*. 1880. Paris: Fayard, 1950.

De Giorgio, Michela. "La Bonne catholique." Translated by Sylvia Milanesi and Pascale Koch. In *Histoire des Femmes*, edited by Georges Duby and Michelle Perrot, 170-97. Paris: Plon, 1991.

De Grazia, Victoria. *How Fascism Ruled Women*. Berkeley: University of California Press, 1993.

Delange. "One-Piece Dress Wins Favor at French Resort." *Women's Wear Daily* 13, no. 88, 1.

Déon, Michel. *Bagages pour Vancouver*. Paris: Editions de la Table Ronde, 1985.

Dickinson, Hugh. *Myth on the Modern Stage*. Urbana: University of Illinois Press, 1969.

"Dior and Paquin Exhibit Fashions." *The New York Times*, February 19, 1947.

"Dior 52, Creator of 'New Look,' Dies." *The New York Times*, October 24, 1957.

Doerries, Reinhard. *Hitler's Intelligence Chief: Walter Schellenberg*. New York: Enigma Books, 2009.

Drake, Alicia. *The Beautiful Life: Fashion, Genius, and Glorious Excess in 1970s Paris*. New York: Little, Brown, 2006.

Dryansky, D. Y. "Camping with Coco." *HFD*, April 9, 1969.

Duchen, Claire. "Une Femme nouvelle pour une France nouvelle." *CLIO: Histoire, Femmes, et Sociétés* 1(1995): 2-8.

"The Duke of Westminster Sues for Libel." *Gettysburg Times*, January 6, 1934.

Duncan, Isadora. *My Life*. New York: Boni and Liveright, 1927.

Dupont, Pépita. "Michel Déon Raconte Chanel." *Paris Match*, October 31, 2008.

Eckman, Fern Marja. "Woman in the News: Coco Chanel." *New York Post*, August 19, 1967.

Eco, Umberto. "Ur-fascism." Translated by Alistair McEwan. In *Five Moral Pieces*, 65-88. New York: Harcourt, 2001.

Emerson, Gloria. "Saint Laurent Does Chanel—But Better." *The New York Times*, July 31, 1967.

Engels, Frederick, translated by Anonymous, "Introduction," 9–22 in Karl Marx, *The Civil War in France: The Paris Commune,* New York: International Publishers, 1968. Originally published in 1891.

Etherington-Smith, Meredith. *The Persistence of Memory: A Biography of Salvador Dalí.* New York: Da Capo Press, 1992.

Evans, Rob, and Dave Heneke. "Hitler Saw Duke of Windsor as 'No Enemy.'" *The Guardian,* January 25, 2003.

Ezra, Elizabeth. *The Colonial Unconscious: Race and Culture in Interwar France.* Ithaca, N.Y.: Cornell University Press, 2000.

Fairchild, John. *Fashionable Savages.* New York: Doubleday, 1965.

Falasca-Zamponi, Simonetta. *Fascist Spectacle: The Aesthetics of Power in Mussolini's Italy.* Berkeley: University of California Press, 1997.

"Farewell Glimpses of Parisians in Paris." *Vogue,* January 15, 1913, 96.

"Fashion." *Rob Wagner's Script,* May 1947, 31.

"Fashion: The New Line." *Vogue* 122, no. 3, August 15, 1953, 66.

"Fashions That Bloom in the Riviera Sun." *Vogue,* May 1, 1926, 56.

"Fashions: Yesterday, Today, and Tomorrow." *Vogue,* April 15, 1926, 83.

Faucigny-Lucinge, Jean-Louis de. *Fêtes mémorables bals costumés 1922–1972.* Paris: Herscher, 1986.

_____. *Un gentilhomme cosmopolite, Mémoires.* Paris: Editions Perrin, 1990.

Fields, Leslie. *Bendor: The Golden Duke of Westminster.* London: Weidenfeld and Nicolson, 1983.

Fishman, Sarah. "Grand Delusions: The Unintended Consequences of Vichy's Prisoner of War Propaganda." *Journal of Contemporary History* 26, no. 2 (April 1991): 229–54.

Flanner, Janet. "Führer I." *The New Yorker,* February 29, 1936, 20–24.

_____. "Führer III." *The New Yorker,* March 14, 1936, 23–26.

Forrester, Viviane. *Ce Soir après la guerre.* Paris: Fayard, 1997.

Fortassier, Rose. *Les Ecrivains français et la mode.* Paris: Presses Universitaires de France, 1988.

Fouquières, André de. "Grande Couture et la fourrure parisienne." *L'Art de la Mode,* June 1939.

Frader, Laura Levine. *Peasants and Protest: Agricultural Works, Politics, and Unions in the Aude, 1889–1960.* Berkeley: University of California Press, 1991.

François, Lucien. "Chanel." *Combat,* March 17, 1961.

_____. "Chez Coco Chanel à Fouilly-les-Oies." *Combat,* February 18, 1954.

_____. *Comment un nom devient une griffe.* Paris: Gallimard, 1961.

Frese Witt, Mary Ann. *The Search for Modern Tragedy: Aesthetic Fascism in Italy and France.* New York: Columbia University Press, 2001.

Fulcher, Jane. "The Preparation for Vichy: Anti-Semitism in French Musical Culture Between the Two World Wars." *The Musical Quarterly* (Autumn 1995): 458-75.

Fumet, Stanislas. "Reverdy." *Mercure de France,* January 1962, no. 1181, 312-34.

Garafola, Lynn. *Diaghilev's Ballets Russes.* New York: Da Capo Press, 1998.

_____. "Diaghilev's Cultivated Audiences." In *The Routledge Dance Studies Reader,* edited by Alexandra Carter, 214-22. London: Routledge, 1998.

Garcia, Josep Miquel. "Biography of Apel-les Fenosa." El Vendrell, Spain: Fundació Fenosa, 2002.

Garcia, Xavier. "Interview with Apel-les Fenosa." *El Correo Catalán,* October 2, 1975. Fundació Fenosa Archives.

Geertz, Clifford. *Local Knowledge: Further Essays in Interpretive Anthropology.* New York: Basic Books, 1983.

Gellately, Robert, ed. *The Nuremberg Interviews.* New York: Knopf, 2004.

Gibson, Ralph. *A Social History of French Catholicism 1789–1914.* London: Routledge, 1989.

Gilbert, Martin. *The First World War: A Complete History.* New York: Henry Holt, 1994.

Gildea, Robert. *Marianne in Chains: Daily Life in the Heart of France During the German Occupation.* New York: Metropolitan Books, 2002.

Gill, Brendan, and Lillian Ross. "The Strong Ones." *The New Yorker,* September 28, 1957, 34-35.

Gillyboeuf, Thierry. "The Famous Doctor Who Inserts Monkeyglands in Millionaires." *Spring* (2009): 44-45.

Giroud, Françoise. "Backstage at Paris' Fashion Drama." *The New York Times,* January 27, 1957.

Godfrey, Rupert, ed. *Letters from a Prince: Edward Prince of Wales to Mrs. Freda Dudley Ward.* New York: Little, Brown, 1999.

Golan, Romy. "Ecole française vs. Ecole de Paris." In *Artists Under Vichy.* Princeton, N.J.: Princeton University Press, 1992.

Gold, Arthur, and Robert Fizdale. *Misia: The Life of Misia Sert.* New York: Morrow Quill,

1981.

Goñi, Uki. *The Real Odessa: Smuggling the Nazis to Peron's Argentina*. New York: Granta Books, 2002.

Gordon, Meryl. "John Fairchild: Fashion's Most Angry Fella." *Vanity Fair*, September 2012.

Grainvile, Patrick. "Coco Chanel: Une Vie qui ne tenait qu'à un fil." *Mise à jour* 10, no. 57(November 27, 2008).

Grassin, Sophie. "L'Art de vivre." *Madame Figaro*, April 17, 2009.

_____. "Chanel aurait été folle de vous!" *Madame Figaro*, April 9, 2009.

Griffin, Roger. *Modernism and Fascism: The Sense of a Beginning Under Mussolini and Hitler*. London: Palgrave Macmillan, 2007.

_____. *The Nature of Fascism*. New York: Oxford University Press, 1991.

Grindon, Leger. "History and the Historians in *La Marseillaise*." *Film History* 4, no. 3(1990): 227–35.

Guenther, Irene. *Nazi Chic? Fashioning Women in the Third Reich*. New York: Berg, 2004.

"A Guide to Chic in Tweed." *Vogue*, December 22, 1928, 44.

Hainaut, Daniel, and Martine Alison. "Société AJ Capel." Unpublished article, 2008.

_____. "A La Mémoire d'Arthur Edward Capel." *Bulletin de la Société de l'Histoire de Fréjus et de sa Région 9*(2008).

Hall, Lucy Diane. "Dalcroze Eurythmics." In *Francis W. Parker School Studies in Education* 6(1920): 141–50.

Hanks, Robert K. "Georges Clemenceau and the English." *The Historical Journal* 45, no. 1(March 2002): 53–77.

Hare, Augustus J. C. *Rivieras*. London: Allen and Unwin Press, 1897. Accessed at http://www.rarebooksclub.com, 2012.

Harrison, Michael. *Lord of London: A Biography of the Second Duke of Westminster*. London: W. H. Allen, 1966.

Harvey, David. "Monument and Myth." *Annals of the Association of American Geographers* 69, no. 3(September 1979): 362–81.

Haury, Paul. "Votre Bonheur, jeunes filles." *Revue* 266(September 1934): 281.

Hawkins, Dorothy. "Fashions from Abroad." *The New York Times*, August 1, 1956.

Hegel, G. W. F. *Phenomenology of the Spirit*. Translated by A. V. Miller. New York: Oxford University Press, 1979.

Hench, John. *Books as Weapons: Propaganda, Publishing, and the Battle for Global Markets in the Era of World War II*. Ithaca, N.Y.: Cornell University Press, 2010.

Herf, Jeffrey. *Reactionary Modernism: Technology, Culture, and Politics in Weimar and the Third Reich*. Cambridge: Cambridge University Press, 1984.

Higham, Charles. *The Duchess of Windsor: A Secret Life*. New York: John Wiley and Sons, 1988.

Hobsbawm, Eric. *The Age of Extremes: A History of the World 1914–1991*. New York: Vintage Books, 1996.

"Hold That Hemline: Women Rebel Against Long-Skirt Edict." *See Magazine*, January 1948, 11.

Horne, Sir Alistair. *The Fall of Paris: The Siege and the Commune*. 1965. Reprint, New York: Penguin, 2007.

Huffington, Arianna. *Maria Callas: The Woman Behind the Legend*. New York: Cooper Square Press, 2002.

Humbert-Mougin, Sylvie. *Dionysos revisité: Les Tragiques Grecs en France de Leconte de Lisle à Claudel*. Paris: Belin, 2003.

Inglis, Fred. *A Short History of Celebrity*. Princeton, N.J.: Princeton University Press, 2010.

"In Paris Church Chanel Rites Attended by Hundreds." *Los Angeles Times,* January 14, 1971.

"In the USA: Fashion Naturals by Chanel Who Started the Whole Idea." *Vogue,* October 15, 1959.

"Introducing the Most Chic Woman in the World." *Vogue,* January 1, 1926, 54.

"Iribe." *Proceedings of the Royal Geographical Society and Monthly Record of Geography* 10, no. 12December 1888): 813-48.

Iribe, Paul. "Le Dernier luxe." *Le Témoin,* November 4, 1934.

Jablonski, Edward. *Alan Jay Lerner: A Biography*. New York: Henry Holt, 1996.

Jackson, Julian. *France: The Dark Years: 1940–1944*. New York: Oxford University Press, 2001.

Jacob, Max, and Jean Cocteau. *Correspondance 1917–1944*. Edited by Anne Kimball. Paris: Editions Paris-Mediterranée, 2000.

Jaques-Dalcroze, Emile. *The Eurythmics*. 1917. Accessed at http://www.forgottenbooks.org/, 2012.

Jenson, Jane. "The Liberation and New Rights for French Women." In *Between the*

Lines: Gender and the Two World Wars, edited by Jenson and Margaret R. Higonnet, 272-87. New Haven, Conn.: Yale University Press, 1989.

Judt, Tony. *The Burden of Responsibility: Blum, Camus, Aron, and the French Twentieth Century.* Chicago: University of Chicago Press, 1983.

_____. "France Without Glory." *The New York Review of Books,* May 23, 1996.

——. *Postwar: A History of Europe Since 1945.* New York: Penguin Books, 2006.

Jullian, Philippe. "Reine de Paris pendant 40 ans." *Les Albums du Crapouillot,* no. 5(undated).

Kaplan, Alice. *Dreaming in French: The Paris Years of Jacqueline Bouvier Kennedy, Susan Sontag, and Angela Davis.* Chicago: University of Chicago Press, 2012.

_____. *Reproductions of Banality: Fascism, Literature, and French Intellectual Life.* Minneapolis: University of Minnesota Press, 1986.

Kershaw, Ian. *Hitler: 1889–1936: Hubris.* New York: Norton, 1998.

Koenig, René. *A La Mode: On the Social Psychology of Fashion.* Translated by F. Bradley. New York: Seabury Press, 1973.

Koepnick, Lutz. "Fascist Aesthetics Revisited." *Modernism/modernity* 6, no. 1(1999): 51-73.

Koonz, Claudia. *The Nazi Conscience.* Cambridge, Mass.: Harvard University Press, 2003.

Koos, Cheryl. "Gender, Anti-Individualism, and Nationalism: The Alliance Nationale and the Pro-natalist Backlash Against the Femme Moderne, 1933-1940." *French Historical Studies* 19, no. 3(Spring 1996): 699-723.

Koszarski, Richard. *Von: The Life and Films of Erich von Stroheim.* New York: Limelight, 2004.

Kurth, Peter. *Isadora: A Sensational Life.* New York: Little, Brown, 2001.

Lacan, Jacques. *Le Séminaire de Jacques Lacan, Livre VII.* Paris: Editions du Seuil, 1996.

"La Collection Chanel sortira le 26 janvier." *Nord Matin,* January 12, 1971.

Lacoue Labarthes, Philippe. *Heidegger, Art, and Politics: The Fiction of the Political.* Translated by Chris Turner. Oxford: Basil Blackwell, 1990.

Lacoue Labarthes, Philippe, and Jean-Luc Nancy. *Le Mythe nazi.* Paris: Editions de l'Aube, 2005.

Ladonne, Jennifer. "New Paris Boutique for Chanel." *France Today,* June 7, 2012.

"La Femme de la semaine: Chanel." *L'Express,* August 17, 1956.

Langlois, Claude. *Le Catholicisme au féminin.* Paris: Editions du Cerf, 1984.

Lannelongue, Marie-Pierre. "Coco dans tous ses états." *Elle*(France), May 2, 2005.

Laqueur, Walter. *Fascism*. New York: Oxford University Press, 1996.

_____. *Russia and Germany*. New York: Transaction Books, 1965.

Larkin, Maurice. *Church and State After the Dreyfus Affair*. New York: Harper and Row, 1974.

LeCompte, Georges. "Clemenceau: Writer and Lover of Art." *Art and Life* 1, no. 5(November 1919): 247-52.

Lees, Gene. *The Musical Worlds of Lerner and Loewe*. Lincoln: University of Nebraska Press, 1990.

Lelieur, Anne Claude, and Raymond Bachollot. *Paul Iribe: Précurseur de l'art déco*. Paris: Bibliothèque Forney, 1983.

"L'Empire revient." *Marie Claire,* March 4, 1938.

Leonard, Miriam and Vada Zajko, eds. *Laughing with the Medusa: Classical Myth and Feminist Thought*. New York: Oxford University Press, 2006.

"Le Rideau se lève, la Mode paraît, le point de vue de Vogue." *Vogue*, April 1938.

Lifar, Serge. *Les Mémoires d'Icare*. Monaco: Editions Sauret, 1993.

Lipovetsky, Gilles. *Le Luxe éternel*. Paris: Gallimard, 2003.

Lipton, Lauren. "Three Books About Chanel." *The New York Times,* December 2, 2011.

"Lord Milner Wants Anglo-American Union." *The New York Times*, June 11, 1916.

Loselle, Andrea. "The Historical Nullification of Paul Morand's Gendered Eugenics." In *Gender and Fascism in Modern France,* edited by Melanie Hawthorne and Richard Golson, 101-18. Hanover, N.H.: University Press of New England, 1997.

Louvish, Simon. *Cecil B. DeMille: A Life*. New York: Thomas Dunne Books, 2008.

Louw, P. Eric. *The Rise, Fall, and Legacy of Apartheid*. Westport, Conn.: Greenwood Press, 2004.

"Lunch with Coco Chanel Biographer Justine Picardie." *La Chanelphile,* September 22, 2011.

Lupano, Mario, and Alessandra Vaccarri. *Fashion at the Time of Fascism: Italian Modernist Lifestyle 1922–1943*. Bologna: Damiani, 2009.

Macchiocchi, Maria-Antoinette. "Female Sexuality in Fascist Ideology." *Feminist Review,* no. 1(1979): 67-82.

"Madame Chanel to Design Fashions for Films." *The New York Times,* January 25, 1931.

"Madame Chanel Welcomes Style Copies." *News Leader*, August 14, 1956.

"Magicienne de la couture française Coco Chanel va chercher aux USA l'Oscar de la

Mode." *France-Soir,* August 31, 1957, 1-2.

Malraux, André. "Les Origines de la poésie cubiste." *Connaissance,* January 1920.

Mann, William T. *Kate: The Woman Who Was Hepburn.* New York: Picador Books, 2007.

Marais, Jean. *Histoires de ma vie.* Paris: Albin Michel, 1975.

Margueritte, Victor. *La Garçonne.* Paris: Flammarion, 1922.

Marx, Karl. Translated by Anonymous. *The Civil War in France: The Paris Commune.* New York: International Publishers, Co., Inc, 1968. Originally published in 1891

Mascha, Etharis. "Contradictions of the Floating Signifier: Identity and the New Woman in Italian Cartoons During Fascism." *Journal of International Women's Studies* 11, no. 4(May 2010): 128-42.

Maxwell, Elsa. "Elsa Maxwell's Party Line: Laval Spelled Backwards." *Pittsburgh Post-Gazette,* August 11, 1945.

_____. "The Private Life of Chanel." *Liberty Magazine,* December 9, 1933.

McConathy, Dale, and Diana Vreeland. *Hollywood Costume.* New York: Harry N. Abrams, 1977.

Mehlman, Jeffrey. *Legacies of Anti-Semitism in France.* Minneapolis: University of Minnesota Press, 1983.

Meltzer, Françoise. "Antigone, Again." *Critical Inquiry* 37, no. 2(Winter 2011): 169-86.

Meyer, G. J. *A World Undone: The Story of the Great War 1914–1918.* New York: Delacorte, 2007.

Meyran, Régis. "Vichy: Ou la face cachée de la république." *L'Homme,* no. 60(October-December 2001): 177-84.

Milligan, Lauren. "Not Coco." *Vogue*(UK), August 18, 2011.

"M. Iribe Has Been Appointed General Superintendant of the Panama R.R." *Engineering News and American Contract Journal* 67, no. 11(February 9, 1884).

"M. Jean Cocteau's Modernist Antigone." *The Christian Science Monitor,* January 29, 1923.

"Mlle. Chanel to Wed Business Partner." *The New York Times,* November 17, 1933.

Modiano, Patrick. *La Place de l'Etoile.* Paris: Gallimard, 1968.

Montboron. "Oedipe-Macbeth au Théâtre Antoine." *L'Intransigeant,* July 17, 1937.

Montgomery, Ann. *Another Me: A Memoir.* iUniverse, 2008.

Mont-Servant, Nathalie. "La mort de Mlle. Chanel." *Le Monde,* January 12, 1971.

Morand, Paul. *Black Magic.* Translated by Hamish Miles. New York: Viking Press, 1929.

_____. *Journal d'un attaché d'Ambassade*. Paris: Gallimard, 1996.

_____. *Journal inutile*, January 11, 1971.

_____. *Lewis and Irene*. Translated by H.B.V.[Vyvyan Beresford Holland]. New York: Boni and Liveright, 1925.

_____. *Hiver caraïbe*. Paris: Flammarion, 1929.

_____. *Venises*. Paris: Gallimard, 1971.

Morris, Bernadine. "When in Doubt There's Always Chanel." *The New York Times*, May 14, 1970.

"Moscou: Tout est prêt pour l'exposition française." *Les Dernières Nouvelles d'Alsace*, August 12, 1961.

Mosse, George. "Fascist Aesthetics and Society: Some Considerations." *Journal of Contemporary History* 31, no. 2(April 1996): 245-52.

_____. *The Image of Man*. New York: Oxford University Press, 1996.

_____. *The Nationalization of the Masses: Political Symbolism and Mass Movements in Germany from the Napoleonic Wars Through the Third Reich*. New York: Howard Fertig, 1975.

Mourgues, Renée. "Les Vacances avec Coco Chanel." *La République*, October 13, 1994.

Moynahan, Brian. *Rasputin: The Saint Who Sinned*. New York: Random House, 1997.

Muel-Dreyfus, Francine. *Vichy and the Eternal Feminine*. Translated by Kathleen Johnson. Durham, N.C.: Duke University Press, 2001.

Muggeridge, Malcolm. *Chronicles of Wasted Time: An Autobiography*. Vancouver, Calif.: Regent College Publishing, 2006.

_____. Interview with Coco Chanel. September 1944. Accessed at http://www.chanel-muggeridge.com/unpublished-interview/, courtesy of the Société Baudelaire.

"Nécrologie." *Le Gaulois*, January 2, 1920.

Némirovsky, Irène. *Suite Française*. Translated by Sandra Smith. New York: Vintage, 2007.

Neruda, Pablo. "Je ne dirai jamais." In *Pierre Reverdy 1889–1960*, special issue of Mercure de France, no. 1181, January 1962.

Newman, Sharan. *The Real History Behind the Da Vinci Code*. New York: Berkley Trade, 2005.

Nicolson, Juliet. *The Great Silence: Britain from the Shadow of the First World War to the Dawn of the Jazz Age*. New York: Grove Books, 2010.

"No Dress Under $69.95 Will Bear the Name Dior." *The New York Times,* July 30, 1948.

Obolensky, Hélène. "The Chanel Look." *Ladies' Home Journal,* September 1964, 44-45.

O'Hara, Frank. "A Step Away from Them." Accessed at http://www.poemhunter.com/poem/a-step-away-from-them/.

Ollivier, Emile. *Le Concordat, est-il respecté?* Paris: Garnier Frères, 1883.

"On a tout vu." *Le Phare Bruxelles,* March 5, 1954.

Ory, Pascal, ed. *La France Allemande: Paroles du collaborationnisme français, 1933–1945.* Paris: Gallimard, 1977.

_____. *Les Collaborateurs, 1940–1945.* Paris: Editions du Seuil, 1976.

"Out of the Paris Openings: A New Breath of Life—the Air of Innocence." *Vogue,* March 1, 1939, 1-24.

Oxenhandler, Neal. *Scandal and Parade: The Theater of Jean Cocteau.* New Brunswick, N.J.: Rutgers University Press, 1957.

Para, Jean-Baptiste. "Les propos de Reverdy recueillis." In *Pierre Reverdy.* Paris: Cultures Frances, 2006.

"Paris Carries On." *Vogue,* December 1, 1939, 86-87.

"Paris Collections: One Easy Lesson." *Vogue,* March 1, 1954.

"Paris Fashion Exhibitions at the Fair." *Vogue,* May 15, 1939, 60-63.

"Paris Lifts Ever So Little the Ban on Gaiety." *Vogue,* November 15, 1916, 41.

Paulicelli, Eugenia. *Fashion Under Fascism: Beyond the Black Shirt.* London: Berg, 2004.

_____. "Fashion Writing Under the Fascist Regime." *Fashion Theory* 8, no. 1 (2004): 3-34.

Paxton, Robert. "The Five Stages of Fascism." *Journal of Modern History* 70, no. 1 (March 1998): 1-23.

Peeters, George. "How Cocteau Managed a Champion." *Sports Illustrated,* March 2, 1964.

"People." *Sports Illustrated,* April 20, 1964.

Perkins, B. J. "Chanel Makes Drastic Price Cuts in Model Prices." *Women's Wear Daily,* February 4, 1931.

Peterson, Patricia. "Paris: The Chanel Look Remains Indestructible." *The New York Times,* August 28, 1958.

Petropolous, Jonathan. *Royals and the Reich: The Princes von Hessen in Nazi Germany.*

New York: Oxford University Press, 2006.

Philpott, William. "Squaring the Circle: The Higher Co-Ordination of the Entente in the Winter of 1915-16." *The English Historical Review* 114, no. 458(September 1999): 875-98.

Picardie, Justine. "How Coco Chanel Healed My Broken Heart." *Mail Online,* September 29, 2010.

Pinkus, Karen. *Bodily Regimes: Italian Advertising Under Fascism.* Minneapolis: University of Minnesota Press, 1995.

Pochna, Marie-France. *Dior: The Man Who Made the World Look New.* Translated by Joanna Savill. 1994. Reprint, New York: Arcade Publishing, 1996.

Ponsonby, Loelia. *Grace and Favour: The Memoirs of Loelia, Duchess of Westminster.* London: Weidenfeld & Nicolson, 1961.

Pope, Virginia. "In the Chanel Spirit." *The New York Times,* July 11, 1954.

Porter, A. N. "Sir Alfred Milner and the Press, 1897-1899." *The Historical Journal* 16, no. 2(June 1975): 323-39.

Pougy, Liane de. *My Blue Notebooks: The Intimate Journal of Paris's Beautiful and Notorious Courtesan.* Translated by Diana Athill. New York: Tarches/Putnam, 2002.

Pound, Ezra. "Paris Letter." *The Dial,* March 13, 1923.

Pratt, George C., Herbert Reynolds, and Cecil B. DeMille. "Forty-Five Years of Picture-Making: An Interview with Cecil B. DeMille." *Film History* 3, no. 2(1989): 133-45.

Price, Roger. *A Social History of Nineteenth-Century France.* London: Hutchinson, 1987.

Pryce-Jones, David. *Paris in the Third Reich: A History of the German Occupation 1940–1944.* New York: Holt, Rinehart, and Winston, 1981.

Radzinsky, Edvard. *The Rasputin File.* Translated by Judson Rosengrant. New York: Nan A. Talese, 2000.

Rafferty, John. "Name Dropping on the Riviera." *The New York Times,* May 19, 2011.

Ramsey, Burt. *Alien Bodies: Representations of Modernity, "Race," and Nation in Early Modern Dance.* London: Routledge, 1998.

Reed, Valerie. "Bringing Antigone Home?" *Comparative Literature Studies* 45, no. 3(2008), 316-41.

Reggiani, Andrés Horacio. "Procreating France: The Politics of Demography, 1919-1945." *French Historical Studies* 19, no. 3(Spring 1996): 725-54.

Rémond, René. *The Right in France from 1815 to Today.* Translated by James M. Laux. 1954. Reprint, Philadelphia: University of Pennsylvania Press, 1966.

Rénier, Martin. "La Fleur du goût français à l'Exposition à New York." *Femina,* June 1939.

Reverdy, Pierre. *Gant de crin.* Paris: Plon, 1927.

_____. *Nord-Sud: Self-defence et autres écrits sur l'art et la poésie.* Paris: Flammarion, 1975.

_____. *Oeuvres complètes, tome II.* Paris: Flammarion, 2010.

_____. *Plupart du Temps 1915–1922.* Paris: Gallimard, 1967.

_____. *The Roof Slates and Other Poems of Pierre Reverdy.* Translated by Mary Ann Caws and Patricia Terry. Boston: Northeastern University Press, 1981.

Reves, Wendy and Emery Reves. The Wendy and Emery Reves Collection Catalogue. Dallas, TX: Dallas Museum of Art, 1985. Published to commemorate the opening of the recreated villa, La Pausa, in the Dallas Museum of Art.

Richardson, John. *A Life of Picasso: The Triumphant Years, 1917–1932.* New York: Knopf, 2010.

Ridley, George. *Bend'Or, Duke of Westminster: A Personal Memoir.* London: Quartet Books, 1986.

Robertson, Nan. "Texas Store Fetes Chanel for Her Great Influence." *The New York Times,* September 9, 1957.

Robilant, Gabriella di. *Una gran bella vita.* Milan: Mondadori, 1988.

Romanoff, Prince Michel. *Le Grand Duc Paul Alexandrovich de Russie: Fils d'empereur, frère d'empereur, oncle d'empereur: Sa famille, sa descendance, chroniques et photographies.* Paris: Jacques Ferrand, 1993.

Romanov, Grand Duchess Marie. *A Princess in Exile.* New York: Viking Press, 1932.

Rosenberg, Alfred. *The Myth of the Twentieth Century: An Evaluation of the Spiritual-Intellectual Confrontations of Our Age.* 1930. Reprint, Invictus Press, 2011.

Ross, David, and Helen Puttick. "Coco Chanel's Love Nest in the Highlands." *The Herald,* September 29, 2003.

Ross, Kristin. "Commune Culture." In *A New History of French Literature,* edited by Denis Hollier, 751-58. Cambridge, Mass.: Harvard University Press, 1989.

Ross, Nancy L. "Seeing Her Own Life: Chanel to Attend Coco Bow." *Los Angeles Times,* December 12, 1969.

Rousselot, Jean. *Pierre Reverdy.* Paris: Editions Seghers, 1951.

Rudnytsky, Peter. *Oedipus and Freud.* New York: Columbia University Press, 1987.

Rupp, Leila. "Mother of the 'Volk': The Image of Women in Nazi Ideology." *Signs* 3,

no.2(Winter 1977): 362-79.

Sachs, Maurice. *Au Temps du boeuf sur le toit*. Paris: Editions de la Nouvelle Revue Critique, 1939.

Safe, Georgina. "Chanel Opens Shop in Melbourne." *The Sydney Morning Herald*, October 31, 2013.

Satterthwaite, P. H. "Mademoiselle Chanel's House." *Vogue*, March 29, 1930, 63.

Saunders, Thomas T. "A 'New Man': Fascism, Cinema, and Image Creation." *International Journal of Politics, Culture, and Society* 12, no. 2(Winter 1998): 227-46.

Schaeffer, Marlyse. "Marlyse Schaeffer écrit à Chanel." *Elle*(France), 1962, 32.

Schellenberg, Walter. *The Labyrinth: Memoirs of Walter Schellenberg, Hitler's Chief of Counterintelligence*. Translated by Louis Hagen. New York: HarperCollins, 1984.

Schouvaloff, Alexander. *The Art of the Ballets Russes: Serge Lifar Collection of Theater Designs, Costumes, and Paintings at the Wadsworth Atheneum*. New Haven, Conn.: Yale University Press, 1998.

"Scotland, the Happy Shooting Ground." *Vogue*, October 27, 1928, 46.

Sert, Misia. *Misia and the Muses: The Memoirs of Misia Sert*. Translated by Moura Budberg. New York: John Day, 1953.

Servadio, Gaia. *Luchino Visconti: A Biography*. London: Weidenfeld and Nicolson, 1981.

Sheppard, Eugenia. "Chanel for Men." *Harper's Bazaar*, December 1969, 158.

_____. "Musical 'Coco' May End a Friendship." *Los Angeles Times*, November 23, 1969.

Silverman, Debora. *Art Nouveau in Fin-de-Siècle France*. Berkeley: University of California Press, 1989.

Simmel, Ernst. "Fashion." *International Quarterly* 10(New York, 1904): 130-55.

Simon, John. "Theatre Chronicle." *Hudson Review* 23, no. 1(Spring 1970): 91-102.

Singer, Barnett. "Clemenceau and the Jews." *Jewish Social Studies* 43, no. 1(Winter 1981): 47-58.

Smith, Cecil. "Producer Brisson Bursting with Big Plans for 'Coco.'" *Los Angeles Times*, April 15, 1966.

Smith, Paul. *Feminism and the Third Republic*. Oxford: Clarendon Press, 1996.

Snow, Carmel, and Mary Louise Atwell. *The World of Carmel Snow*. New York: McGraw-Hill, 1962.

Sonn, Richard. "Your Body Is Yours: Anarchism, Birth Control, and Eugenics in Interwar France." *Journal of the History of Sexuality* 14, no. 4(October 2005): 415-32.

Sontag, Susan. "Fascinating Fascism." In *Under the Sign of Saturn,* 73-108. New York: Picador, 2002. Originally published in *The New York Review of Books,* February 6, 1975.

Sophocles. *Antigone.* Translated by Elizabeth Wyckoff. In *Sophocles I,* edited by David Grene and Richmond Lattimore. Chicago: University of Chicago Press, 1973.

Soucy, Robert. *Fascism* in France. Berkeley: University of California Press, 1972.

_____. *Fascist Intellectual: Drieu La Rochelle.* Berkeley: University of California Press, 1979.

_____. "French Press Reactions to Hitler's First Two Years in Power." *Contemporary European History* 7, no. 1(March 1998): 21-38.

Soulier, Vincent. *Presse féminine: La puissance frivole.* Montreal: Editions Archipel, 2008.

"Spain Prodded Again on Sheltering Nazis." *The New York Times,* June 19, 1946.

Spitzy, Reinhard. *How We Squandered the Reich.* Translated by G. T. Waddington. Norfolk, Va.: Michael Russell, 1997.

_____. "The Master Race: Nazism Takes Over German South." *Master Race.* PBS television series. Directed by Jonathan Lewis. June 15, 1988.

"Sportswear Notes from Abroad." *Women's Wear Daily,* August 14, 1923, 3.

Spotts, Frederic. *The Shameful Peace: How French Artists and Intellectuals Survived the Nazi Occupation.* New Haven, Conn.: Yale University Press, 2009.

Stanley, Edward George Villiers. *Paris 1918: The War Diary of the British Ambassador, the 17th Earl of Derby, Edward George Villiers Stanley.* Edited by David Dutton. Liverpool: Liverpool University Press, 2001.

Steegmuller, Francis. "Cocteau: A Brief Biography." In *Jean Cocteau and the French Scene,* edited by Alexandra Anderson and Carol Saltus. New York: Abbeville Press, 1984.

Steele, Valerie. *The Corset: A Cultural History.* New Haven, Conn.: Yale University Press, 2003.

Steiner, George. *Antigones.* New Haven, Conn.: Yale University Press, 1996.

Sternhell, Zeev. *Neither Right nor Left.* Translated by David Maisel. 1983. Reprint, Princeton, N.J.: Princeton University Press, 1995.

Stewart, Amanda Mackenzie. *Consuelo and Alva Vanderbilt: The Story of a Daughter and a Mother in the Gilded Age.* New York: HarperPerennial, 2007.

Stravinsky, Igor. *Chroniques de ma vie.* Paris: Editions Denoël, 1935.

Stuart, Graham H. "Clemenceau." *The North American Review* 207, no. 750(May 1918): 695-705.

Sweets, John F. *Choices in Vichy France: The French Under Nazi Occupation.* New York: Oxford University Press, 1994.

_____. "Hold That Pendulum! Redefining Fascism, Collaborationism, and Resistance in France." *French Historical Studies* 15, no. 4(Autumn 1988): 731-58.

Syberborg, Hans Jürgen. *"Hitler": A Film from Germany.* Translated by J. Negroschel. London: Little Hampton Book Service, 1982.

Theweleit, Klaus. *Male Fantasies.* Vol. 1, *Women, Floods, Bodies, History.* Translated by Stephen Conway. 1977. Reprint, Minneapolis: University of Minnesota Press, 1987.

Thomas, Dana. "The Power Behind the Cologne." *The New York Times,* February 24, 2002.

"Throwaway Elegance of Chanel." *Vogue,* September 1, 1959.

Trevières, Pierre de. "Paris et Ailleurs." *Femme de France,* no. 1035(March 10, 1935).

Tual, Denise. *Le Temps dévoré.* Paris: Fayard, 1980.

Updike, John. "Qui Qu'a Vu Coco." *The New Yorker,* September 21, 1998, 132-36.

"Valet's £420,000 Claim on Chanel Will Come Before Court." *The Times*(London), March 22, 1973.

Veber, Denise. "Mademoiselle Chanel nous parle." *Marianne,* November 11, 1937.

Veillon, Dominique. *Fashion Under the Occupation.* Translated by Miriam Kochan. 1990. Reprint, New York: Berg, 2001.

Verner, Amy. "The Newest Chanel Boutique Is Like Stepping into Coco's Closet." *Globe and Mail,* May 26, 2012.

Viguié, Liane. *Mannequin Haute Couture: Une Femme et son métier.* Paris: Editions Robert Laffont, 1977.

"*Vogue*'s Eye View: First Impressions of the Paris Collections." *Vogue,* March 15, 1947, 151.

"Votre heure de veine." *Le Miroir du Monde,* no. 192(November 4, 1933): 10.

Warnod, André. "Obituary for Paul Iribe." *Le Figaro,* September 29, 1935.

"Way of the Mode at Monte Carlo." *Vogue,* May 1, 1915.

Weber, Eugen. *Action Française.* Stanford: Stanford University Press, 1962.

_____. *The Hollow Years: France in the 1930s.* New York: W.W. Norton & Co., 1994.

_____. *Peasants into Frenchmen, 1870–1914.* Stanford: Stanford University Press, 1976.

Weiner, Susan. *Enfants Terribles: Youth and Femininity in the Mass Media in France*

1945–1968. Baltimore: Johns Hopkins University Press, 2001.

"What Chanel Storm Is About." *Life,* March 1, 1954.

"What Were They Expecting?" *Petit Echo de la Mode,* March 1954.

Will, Barbara. *Unlikely Collaborations: Gertrude Stein, Bernard Fay, and the Vichy Dilemma*. New York: Columbia University Press, 2011.

"Will Chanel Star in Stores?" *The New York Times,* December 19, 1969.

Wilson, Bettina Ballard. *In My Fashion*. New York: D. McKay, 1969.

Wilson, Colin. *Rasputin and the Fall of the Romanovs*. New York: Farrar, Straus and Giroux, 1964.

Wilson, Stephen. "The Action Française in French Intellectual Life." *The Historical Journal* 12, no. 2(1969): 328-50.

Windt, Harry de. *My Note-Book at Home and Abroad*. London: Chapman and Hall, 1923.

Winegarten, Renée. "Who Was Paul Morand?" *New Criterion* 6(November 6, 1987): 71-73.

Wiser, William. *The Twilight Years: Paris in the 1930s*. New York: Carroll and Graf, 2000.

Wollen, Peter. "Fashion, Orientalism, the Body." *New Formations*, no. 1(Spring 1987): 5-33.

"Women at Work." *Time,* February 12, 1940.

Woolf, Virginia. *Mrs. Dalloway*. 1925. Reprint, New York: Harcourt, Brace, 1981.

_____. *Three Guineas*. 1938. Reprint, San Diego: Harvest-Harcourt Brace Jovanovich, 1966.

Youssoupoff, Prince Felix. *Lost Splendor: The Amazing Memoirs of the Man Who Killed Rasputin*. Translated by Ann Green and Nicholas Katkoff. New York: Helen Marx Books, 2003.

Zeldin, Theodore. "The Conflict of Moralities: Confession, Sin, and Pleasure in the Nineteenth Century." In *Conflicts in French Society,* edited by Zeldin, 13-50. London: George Allen and Unwin, 1970.

주석

제명

1. "그녀를 알기 위해서는": Virginia Woolf, *Mrs. Dalloway*(『댈러웨이 부인』), 1925; repr., New York: Harcourt Brace, 1981, 152~153쪽.

서문

1. "나는 전 세계에 옷을 입혔다": Paul Morand, *L'Allure de Chanel*(『샤넬의 매력』), 1976; repr., Paris: Hermann, 1996, 206쪽에서 인용.
2. "샤넬이란 무엇인가?": E.G., "La Femme de la semaine: Chanel"(『금주의 여성: 샤넬』), *L'Express*(『렉스프레스』), 1956년 8월 17일 자, 8~9쪽.
3. "샤넬의 바람을 받아들여서": Michel Déon, *Bagages pour Vancouver*(『밴쿠버행 수화물』), Paris: Editions de la Table Ronde, 1985, 16~18쪽. Pépita Dupont, "Michel Déon Raconte Chanel"(「미셸 데옹이 샤넬을 이야기하다」), *Paris Match*(『파리 마치』), 2008년 10월 31일 자.
4. "출간 직전에": 훗날, 아서 골드와 로버트 피즈데일Robert Fizdale이 1980년에 미시아 세르의 전기를 펴내며 세르의 회고록에서 삭제된 챕터를 책에 실었다.
5. "샤를-루가 펴낸 전기": '이레귈리에르'는 프랑스에서 변칙적이고 부정한 방법으로 사교계에 진출한 여성을 가리키는 구식 표현이다. 도덕성에 약간 결함이 있는 여성을 의미한다. 비슷하게 영어에서는 하자가 있어서 할인 판매하는 의류나 상품을 가리킬 때 'Irregulars(등외품 또는 2급품)'이라고 표현한다.

6. "이 불가능한 금지 명령": 마르캉은 샤넬의 바람을 잘 알았지만, 1990년에 샤넬과 쌓은 우정을 다룬 회고록 *Chanel m'a dit*(『샤넬이 내게 말했다』), Paris: Editions Lattès, 1990을 직접 출간했다(대체로 샤넬에 대한 칭찬으로 채워져 있는 다소 얇은 책이다).

7. "불가사의한 발걸음 소리": Justine Picardie, *Coco Chanel: The Legend and the Life*(『코코 샤넬: 전설과 인생』), New York: HarperCollins, 2010, 328쪽. "Lunch with Coco Chanel Biographer Justine Picardie"(「코코 샤넬의 전기 작가 저스틴 피카디와 함께 한 점심」), *La Chanelphile*(『라 샤넬필』), 2011년 9월 22일 자.

8. "여전히 쥐고 있는 기이한 힘": 피카디는 샤넬 덕분에 고통스러웠던 이혼 과정을 이겨 낼 수 있었다고 이야기했으며, 자기 자신이 살면서 겪은 고역과 샤넬의 인생을 비교하는 글을 몇 차례 발표하기도 했다. 예를 들어 같은 저자, "How Coco Chanel Healed My Broken Heart"(「어떻게 코코 샤넬은 상처 입은 내 마음을 치유해 주었나」), *Mail Online*(『메일 온라인』), 2010년 9월 29일 자가 있다.

1. 유년 시절

1. "아무도 관심을 주지 않는 대상이 있다면": Marcel Haedrich, *Coco Chanel*(『코코 샤넬』), 2008; repr., Paris: Belfond, 1987, 14쪽에서 인용.

2. "일찍 모여드는 주부들": Edmonde Charles-Roux, *L'Irrégulière: L'Itinéraire de Coco Chanel*(『리레귈리에르: 코코 샤넬의 여정』), Paris: Editions Grasset, 1974, 42~45쪽.

3. "떠돌이 행상이 세운 가판대": Eugen Weber, *Peasants into Frenchmen 1870~1914*(『농부에서 프랑스인으로 1870~1914』), Stanford, Calif.: Stanford University Press, 1976, 408쪽.

4. "정착한 마을에서만": Charles-Roux, 45~48쪽.

5. "우리 아버지는 언제나": Louise de Vilmorin, *Mémoires de Coco*(『코코 회상록』), Paris: Editions Gallimard, 1999, 19쪽.

6. "또 임신한 상태": Charles-Roux, 47~56쪽.

7. "어려서 찾아오는 행복은 오히려": Morand, 『샤넬의 매력』, 24쪽.

8. "행운의 부적": Haedrich, 21쪽.

9. "나는 그 아이가 요구하는 것들을 들어주죠": Vilmorin, 17쪽.

10. "그 자식을 낳느라 탈진한 아내": Axel Madsen, *Chanel: A Woman of Her Own*(『샤넬: 독립적인 여성』), New York: Henry Holt, 1991, 7쪽. "잠적은 샤넬 가문 사람이라면 누구나 뛰어나게 잘하는 가풍이었다." Edmonde Charles-Roux, 65쪽.

11. "아장아장 걷는 아이들은 제멋대로": 샤넬은 가난한 행상의 자손이라는 사실을 절대로 인정하지 않았지만, 아주 가끔 시골에서 살았던 시절에 관한 재미있는 이야기를 무심코 말하곤 했다. 예를 들어서 샤넬은 이동식 치과 진료에 관한 정보를 잔인하다 싶을 정도로 생생하게 이야기했다. "이빨을 뽑는 사람이 북 치는 사람과 트롬본 연주하는 사람을 데리고 돌아다녔죠. 가여운 환자의 썩은 치아를 확 비틀어 뽑을 때 환자가 내지르는 비명을 악기 소리로 덮어 버리려고요." Vilmorin, 27쪽에서 인용.

12. "건강에 해롭다": 19세기 말 프랑스에서는 대체로 깨끗한 물이 드물었다는 사실에 관해서는 Weber, 『농부에서 프랑스인으로 1870~1914』를 참고할 것. "리넨 시트를 세탁하는 일이 드물었다고 한다면, 목욕하는 일은 정말 이례적인 일이었다. (⋯) 심지어 도시에서도 목욕하고 빨래하는 습관이 있는 사람은 거의 없었다." Weber, 148쪽.

13. "해수와 올리브유로 만든": Claude Delay, *Chanel Solitaire*(『고독한 샤넬』), 1974; repr., Paris: Gallimard, 1983, 19쪽.

14. "폐 질환을 앓았고": 1869년 질베르트 드볼의 죽음에 관한 내용은 가문의 역사나 조상을 찾는 웹사이트 'Geneanet'에 올라가 있다. http://gw0.geneanet.org/bernard3111?lang=en&p=jeanne&n=devolle.

15. "스카프를 두르고 다녔다": Delay, 16쪽.

16. "부르는 것을 듣곤 했어요": Haedrich, 23~24쪽.

17. "누구나 아버지가 있고": Ibid., 24쪽.

18. "이제 막 학교에 다니고 어린 동생들과 행복하게 지내기 시작했던": Charles-Roux, 70~75쪽.

19. "가브리엘 샤넬은 어머니의 임종에 관해": 클로드 들레는 샤넬이 어머니의 시신을 매장하려고 준비하며 마지막으로 어머니의 차가운 입술에 키스했던 일을 이야기했다는 식으로 넌지시 언급했다. 들레가 당시 상황을 추론한 것인지, 아니면 정말로 샤넬이 들레에게 이런 사실을 인정한 것인지는 확실하지 않다. Delay, 71~72쪽.

20. "그들의 손녀 줄리아": 클로드 들레는 비르지니-안젤리나 샤넬이 이미 북적거리는 집에 손녀들을 데려오려고 했지만 앙리 샤넬이 반대했다고 생각한다. Delay, 19쪽.

21. "친척들 상당수가 당시": Charles-Roux, 79쪽. 샤넬의 조카딸은 피에르 갈랑트와 인터뷰하며 이야기했다. "가끔 삼촌이나 고모, 사촌이 묻는 것을 들었어요. '그 소녀들은 어디 있어요?' 그러면 우리 어머니가 대답하셨죠. '오바진에.'" Pierre Galante, *Mademoiselle Chanel*(『마드무아젤 샤넬』), Eileen Geist and Jessie Wood 번역, Chicago: Henry Regnery Company, 1973, 14쪽에서 인용.

22. "증거를 모두 없애는 데 쏟은 열의": Charles-Roux, 79쪽.

23. "드넓고 아주 오래되고 매우 아름다운": Vilmorin, 60쪽에서 인용.

24. "그들이 내 전부를 억지로 빼앗았고": Charles-Roux, 79쪽에서 인용.

25. "앙리 샤넬이 미미하게나마 도움을": Charles-Roux, 87~90쪽.

26. "나는 여섯 살에": Morand, 『샤넬의 매력』, 13쪽.

27. "아버지는 미국으로 떠나기 직전에": Ibid., 24쪽.

28. "적어도 자식을 한 명 더 낳았을지도": 수년 후, 샤넬의 남동생 뤼시앵이 아버지가 다른 여성과 함께 산다는 사실을 발견했고, 아버지가 한탄스럽게 살고 있다며 조부모에게 알렸다. 여전히 술독에 빠져서 살았고 법적 문제에도 휘말려 있었던 알베르 샤넬은 싸구려 살림살이를 파산 후 급전이 필요한 귀족의 가보로 속여 팔고 있었다. 그는 설비를 잘 갖춘 마차를 한 대 빌려서 타고 다니며 자기가 공작의 시종이라고 주장했고, 하찮은 장신구가 대폭 할인된 가격에 판매하는 공작의 보물이니 확실한 투자처라고 순박한 농부들을 꼬드겨서 거액의 돈을 받아 냈다. 알베르 샤넬이 사기를 쳤다는 소식에 샤넬 가문 전체가 (심지어 앙리와 비르지니-안젤리나 샤넬 부부도) 이 집안의 골칫거리와 영원히 인연을 끊었다. Charles-Roux, 244쪽.

29. "자기의 벌거벗은 몸을": Theodore Zeldin, "The Conflict of Moralities: Confession, Sin and Pleasure in the Nineteenth Century"(「도덕성의 충돌: 19세기의 고해, 죄악, 쾌락」), *Conflicts in French Society*(『프랑스 사회 내의 충돌』), Theodore Zeldin 편집, London: George Allen and Unwin, 1970, 13~50쪽을 참고할 것. 프랑스 가톨릭 신앙이 전공인 역사학자 랠프 깁슨은 이렇게 서술했다. "오랜 트렌토 공회의 전통 속에서 육체는 커다란 적으로 간주되었다. 세기 말 무렵, 하숙집에서 한 여성이 목욕을 마친 다른 젊은 여성에게 마른 슈미즈를 건네주면서 말했다(목욕도 슈미즈를 입은 채로 했다). '눈을 들어 천국을 쳐다보세요!' 위를 바라봐야 자기 자신의 몸을 보지 않을 수 있기 때문이었다." Gibson, *A Social History of French Catholicism 1789~1914*(『프랑스 가톨릭 신앙의 사회사 1789~1914』), London: Routledge, 1989, 119쪽.

30. "아이들이 사랑받는 정상적인 가정이라면": Haedrich, 33쪽에서 인용.

31. "나는 우리 아버지를 이해해요": Ibid., 24쪽.

32. "내가 고모네 말을 보려고": Morand, 『샤넬의 매력』, 27쪽.

33. "달걀, 닭고기, 소시지": Haedrich, 28쪽에서 인용.

34. "저는 자주 죽음에 관해 생각했어요": Morand, 『샤넬의 매력』, 26쪽.

35. "몰래 찾아가곤 했어요": Ibid., 17쪽.

36. "다들 못생겼다고 놀렸지만요": Vilmorin, 20쪽.

37. "그 비밀 정원을 지배하는 여왕": Morand, 『샤넬의 매력』, 17쪽.

38. "어머니 품에 안겨서": Vilmorin, 28쪽.

39. "신부님께 말했어요": Haedrich, 28쪽.

40. "감히 [샤넬에게] 수녀들에 관해": Edmonde Charles-Roux, Sophie Grassin, "L'art de vivre"(「처세술」), *Madame Figaro*(『마담 피가로』), 2009년 4월 17일 자에서 인용.

41. "도움을 요청하라고": 가브리엘 샤넬이 마리-자비에 수녀에게 보낸 편지, 샤넬 보존소. 내게 샤넬의 편지들을 보여 주고 편지의 필적과 어조를 해석해 준 세실 고데-디르레에게 감사한 마음을 전한다.

42. "종교의 역할을 최소화": 국가는 다양한 방법으로 이 목표를 추구했고, 그중에는 교회가 거의 지배했던 교육과 의료 분야를 세속화하도록 고안한 법률도 있었다. 교육부 장관 쥘 페리 Jules Ferry는 1880년에 공식적인 정부 허가 없이 학교를 운영하는 수도회는 모두 퇴출한다는 법령을 포고했다. 1880년대의 그 유명한 세속화 법률 Lois laïques은 성직자가 국영 초등학교에서 가르치는 것을 전면적으로 금지했다. 20세기가 끝나갈 무렵, 수많은 종교계 인사가 정교 협약의 정신이 모두 버려졌다고 느꼈다. Emile Ollivier, *Le Concordat, est-il respecté?*(『정교 협약, 존중받고 있는가?』), Paris: Garnier Frères, 1883을 참고할 것. 아카데미 프랑세즈에 소속된 학자이자 비평가인 올리비에는 학교 제도를 특히 멸시했다. 그는 학교가 "양심이나 지적 정직성이 빠져 있는 편파적인 책, 끊임없이 사실을 변질시키고 진실을 모욕하는 책"을 가르치기 시작했다고 생각했다. Ibid., 25쪽. 그는 "유럽 전역에서 사람들에게 문명을 가져다준" "위대한 프랑스 왕족"의 역사, 프랑스의 군주정과 제정 역사에 대한 존중이 부족하다고 특히 한탄했다. Ibid., 28쪽.

43. "드레퓌스는 동물이나 인간 이하의": 이렇게 치명적인 외부인을 숙청하겠다는 목표를 고취하기 위해 『라 크루아』는 총선거와 지방 선거에서 "유대인, 프리메이슨, 사회주의자"를 막는 데 전념하는 '정의와 평등 위원회'를 설립하기까지 했다. 이 위원회는 곧 전국적 네트워크를 구축했다. Maurice Larkin, *Church and State After the Dreyfus Affair*(『드레퓌스 사건 이후 교회와 정부』), 1973; repr., New York: Harper and Row, 1974, 24쪽과 Roger Price, *A Social History of Nineteenth-Century France*(『19세기 프랑스 사회사』), London: Hutchinson, 1987을 참고할 것.

44. "공화주의자와 유대인이 공모": Larkin, 66쪽과 Price, 283쪽을 참고할 것.

45. "노골적으로 반드레퓌스파를 지지": Delay, 26쪽.

46. "결혼할 의지나 능력이 없는": 깁슨은 "성공적인 여성 수도회의 창립자 중 3분의1은 장인, 소상인, 농부, 봉급생활자의 딸이었다"라고 밝혔다. Gibson, 118쪽. Richard D. E. Burton, *Holy Tears, Holy Blood: Women, Catholicism, and the Culture of Suffering in France, 1840~1970*(『신성한 눈물, 신성한 피: 프랑스의 여성, 가톨릭 신앙, 고통의

문화 1840~1970』), Ithaca, N.Y.: Cornell University Press, 2004도 참고할 것.

47. "여성 수도회는 책임과 권한의 정도가 다양한": 역사학자 클로드 랑글루아Claude Langlois는 프랑스의 가톨릭교회에 소속된 여성에 관한 기념비적 저작에서 이런 여성 수도회의 성공과 성장이 부분적으로는 직업을 얻고 독립하고 싶은 여성의 열정 덕분이라고 지적했다. "19세기에 여성 수도회는 사실상 단독으로 (⋯) 성공의 근원인 (⋯) 아주 다양한 유형의 여성 직원을 (⋯) 뽑았다." Claude Langlois, *Le Catholicisme au féminin: Les congrégations Françaises à supérieure générale au XIXe siècle*(『여성의 가톨릭: 여성 회장이 이끄는 19세기의 프랑스 수도회』), Paris: Editions du Cerf, 1984, 643쪽.

48. "여성 수백 명을 지휘": Langlois, 643쪽과 Gibson, 118쪽을 참고할 것.

49. "빳빳하게 풀을 먹인 하얀 베일": 에드몽드 샤를-루는 수녀복이 샤넬의 후기 패션에 미친 영향에 관해 언급했다. Charles-Roux, 84쪽.

50. "개성을 억누르고": 깁슨은 가톨릭 수녀회가 부과한 수많은 제약에 관해서도 논했다. "수녀원과 수도원은 모든 개성과 일탈을 통제하기 위해 신학대학과 똑같은 처리 방법을 채택했다. (⋯) 수녀원의 규칙은 머리와 상체의 자세, 시선의 방향, 무릎 꿇는 횟수 등에 이르기까지 신체 움직임을 세세하게 규정했다. 지금 생각해 보면 이는 개인을 권위에 종속시키는 핵심 기술이었다. 종교적 의복 자체도 분명히 개성을 억누르기 위해 디자인되었다." Gibson, 132쪽.

51. "사람들이 저의 무질서함을": Morand, 『샤넬의 매력』, 66쪽.

52. "나는 반항아였다": Ibid., 20쪽.

53. "남몰래 탐독했던 감상적 소설": 가톨릭교회는 오랫동안 단호하게 소설을 금지했다. 소설이 어린 소녀나 젊은 여성을 도덕적으로 타락시킨다고 여겼기 때문이다. 하지만 1890년대가 되자 대중 소설에 대한 엄격한 금지가 느슨해졌고 십 대 소녀는(심지어 수녀원이 운영하는 보육원의 소녀도) 금지된 문학 작품을 손에 넣을 수 있었다. 미셀라 드 조르지오Michela De Giorgio는 소녀들이 재미 삼아 소설을 읽는 것에 대한 프랑스 교회의 반응을 추적했다. Michela De Giorgio, "La Bonne Catholique"(『훌륭한 가톨릭 신도 여성』), Sylvia Milanesi and Pascale Koch 번역, *Histoire des Femmes*(『여성사』), Georges Duby and Michelle Perrot 편집, Paris: Plon, 1991, 170~197쪽.

54. "감상적인 글을 쓰는 상류 작가": Delay, 24쪽.

55. "그의 작품을 연재했던 신문": Haedrich, 66쪽.

56. "새로운 예술 형식을 장려": 드쿠르셀은 작가 외젠 구겐하임Eugène Guggenheim과 함께 프랑스에서 '작가와 문인의 영화 모임The Société Cinématographique des Auteurs et Gens de Lettres(약칭 SCAGL)'을 공동 설립하고 인기 있는 문학 작품을

시나리오로 각색했다.

57. "물려받은 재산을 희생해서": Pierre Decourcelle, *La Danseuse au couvent*(『수도원의 무희』), Paris: C. Lévy, 1883.

58. "모자는 재회하고": Pierre Decourcelle, *Les Deux Gosses*(『두 고아』), 1880; repr., Paris: Fayard, 1950.

59. "그 소설들이 인생을 가르쳐 줬죠": Morand, 『샤넬의 매력』, 20쪽.

60. "그는 이미 노신사가 되어 있었어요": Haedrich, 34쪽에서 인용.

61. "양쪽 가장자리 좌석에": Charles-Roux, 100쪽.

62. "진정한 사탄": Morand, 『샤넬의 매력』, 20쪽.

63. "세계적으로 이름을 떨치는 기수들": Charles-Roux, 91~114쪽.

64. "금빛 단추가 달려 있고": Ibid.

65. "나 자신이 이 세상에서 다른 모습으로": Morand, 『샤넬의 매력』, 16쪽.

66. "흠 없이 고르게 바늘땀": Charles-Roux, 96~100쪽.

67. "치유력으로 굉장히 유명하다": 17세기의 위대한 작가 마담 드 세비녜는 비시의 온천수를 마시고 심각했던 손 마비가 나아서 문학 경력을 지킬 수 있었다고 주장했다. 샤넬은 개인 서재에 마담 드 세비녜 편지 모음집을 소장하고 있었다. 샤넬이 세비녜와 비시 온천수의 관계를 알았을까? 서재 장서 목록, 샤넬 보존소.

68. "대단한 비밀 클럽으로": Morand, 『샤넬의 매력』, 30쪽.

69. "고상한 [귀족] 숙녀처럼 연기": Ibid., 26쪽.

70. "기병대원을 상대하는 맞춤 양복점": Charles-Roux, 105~122쪽.

71. 〈코-코-리-코Ko-Ko-Ri-Ko(꼬끼오)〉 또는 잃어버린 강아지": 우리는 샤를-루가 카를로 콜콩베Carlo Colcombet와 인터뷰한 내용 덕분에 샤넬이 젊은 시절 카바레에서 노래했다는 사실을 알 수 있다. 콜콩베는 군 복무 시절 물랭 근처에 주둔했고 라 로통드에서 샤넬의 공연을 보았다. 그는 평생 샤넬과 친구로 지냈다. Charles-Roux, 125쪽.

72. "걔는 내숭을 떨었어요": Charles-Roux, 124쪽에서 인용.

2. 새로운 세계

1. "사교계 여성은": Haedrich, 51쪽에서 인용.

2. "결코 결혼하지 못했다": 이 시기 프랑스에서 있었던 매춘의 전 부류에 관해 종합적 역사를 알고 싶다면 Alain Corbin, *Women for Hire: Prostitution and Sexuality in France After 1850*(『돈으로 빌린 여성: 1850년 이후 프랑스의 매춘과 성생활』),

Alan Sheridan 번역, Cambridge, Mass.: Harvard University Press, 1990을 참고할 것. 원서는 *Les Filles de noce: Misère sexuelle et prostitution aux 19è et 20è siècles*(『결혼식의 처녀들: 19세기와 20세기의 성적 불행과 매춘』), Paris: Flammarion, 1978이다.

3. "애인과 함께 도망쳤고": 앙드레 팔라스의 출생 일자와 다른 세부 정보는 파리 경찰청 기록보관소 Paris police archives의 경찰 서류에서 확인할 수 있다.

4. "돈을 받는 대가로": 앙드레 팔라스의 딸, 가브리엘 팔라스-라브뤼니는 "확실한 것은 앙투안 팔라스가 아버지가 아니라는 사실이에요. 이모할머니와 우리 아버지가 말씀하시는 걸 늘 들었죠"라고 말했다. Isabelle Fiemeyer and Gabrielle Palasse-Labrunie, *Intimate Chanel*(『샤넬의 사생활』), Paris: Flammarion, 2011, 33쪽.

5. "5월에 세상을 떴다": Isabelle Fiemeyer, *Coco Chanel: Un parfum de mystère*(『코코 샤넬: 미스터리의 향수』), Paris: Editions Payot, 1999, 53쪽.

6. "상실감에 빠진 언니가": 릴루 마르캉은 샤넬이 언니 줄리아의 자살을 부추겼을 수도 있다고 말한다. Marquand, 66쪽.

7. "계속해서 기혼 남성과 불륜 관계": 샤넬은 만년에도 질투심에 사로잡혀 자신의 모델을 소유하려고 들었다. 샤넬은 모델이 남편과 애인이 기다리는 집으로 돌아가지 못하게 자주 방해했고, 다른 애착 관계에서 모델을 '훔치려고' 애썼다. 그녀는 이 사랑 게임에서 주변의 모두를 '이기겠다'는 열망을 절대 잃지 않았다. 샤넬의 수많은 지인이 이런 습관을 알아차리고 언급했다.

8. "비공식적으로 조카를 입양": Fiemeyer and Palasse-Labrunie, 『샤넬의 사생활』, 33쪽.

9. "라브뤼니가 이 주제에 대해서": Gabrielle Palasse-Labrunie, 필자와의 대화, 2011년 3월.

10. "어마어마한 유산을 마음껏": Charles-Roux, 128쪽.

11. "남편의 정부들을 눈감아 주었다": Fiemeyer and Palasse-Labrunie, 『샤넬의 사생활』, 27쪽에서 인용.

12. "파리로 여행 갔던 경험을 은근히": Haedrich, 43쪽.

13. "비시는 (…) 존재하지 않는다": 에드몽드 샤를-루는 샤넬에게 비시에서 지내던 시절에 관해 물어보자 샤넬이 사납게 화를 내며 비시와 아무 관계도 없다며 부인했다고 했다. Sophie Grassin, "Chanel aurait été folle de vous!"(『샤넬이 당신 때문에 엄청나게 화를 낼 수도 있다!』), 『마담 피가로』, 2009년 4월 9일 자에서 인용.

14. "성공하지 못할 거요": 샤를-루는 카를로 콜콩베가 기억하고 있던 발장의 말을 책에 실었다. Charles-Roux, 128쪽.

15. "숙취부터 담석증까지": Charles-Roux, 141~142쪽, Madsen, 27쪽.

16. "비시에서 요양하고 있던 할아버지": 샤넬은 폴 모랑에게 할아버지가 비시에서 요양했다고 이야기했다. Morand, 『샤넬의 매력』, 29쪽.

17. "샤넬은 발장의 이레귈리에르가 되자": Sophie Grassin, "Chanel aurait été folle de vous! Edmonde Charles-Roux à Audrey Tatou"(「샤넬이 당신 때문에 엄청나게 화를 낼 수도 있다! 에드몽드 샤를-루가 오드리 타투에게」), 『마담 피가로』, 2009년 4월 18일 자, 84쪽.

18. "그의 친구들이 말했죠": Morand, 『샤넬의 매력』, 33쪽.

19. "육감적인 고급 매춘부였고 양성애자였다": Ibid. 화가 앙리 드 툴루즈-로트레크와 쥘 샤레 Jules Chéret 같은 이들이 불멸의 존재로 만들어 놓은 달랑송(달랑송은 직접 지은 이름이며 본명은 에밀리 앙드레 Emilie André로, 몽마르트르 아파트 관리인의 딸로 태어났다)에게는 벨기에 국왕 레오폴 2세 Leopold II를 포함해 저명한 연인이 아주 많았다. 달랑송은 귀족 남성들이 이성을 잃고 무절제하게 낭비하도록 부추기는 것으로 이름을 날렸다. 달랑송의 이 능력 때문에 집안 전체가 파산한 일도 여럿 있었다. 그녀가 세운 가장 유명한 업적은 위제스 공작 Duke of Uzès이라는 사람이 집안의 전 재산을 쏟아 부어 그녀에게 보석을 갖다 바치도록 꼬드긴 일이다. 공작의 어머니가 필사적인 심정으로 아들을 콩고로 보내서 달랑송과 떼어 놓았지만, 공작은 콩고에 도착하자 곧 이질에 걸려 사망했다. 하지만 타고나기를 검소했던 발장은 에밀리엔 달랑송 때문에 재정 파탄을 맞는 일을 피하는 데 성공했다. Charles-Roux, 153쪽.

20. "신선한 냄새를 들이마실": Delay, 34쪽.

21. "아름다움, 젊음, 이런 것들": Haedrich, 47~48쪽.

22. "콘수엘로 밴더빌트와 결혼": Consuelo Vanderbilt Balsan, The Glitter and the Gold: The American Duchess in Her Own Words(『광휘와 황금: 미국인 공작부인이 말하는 그녀 자신의 이야기』), 1953; repr., New York: St. Martin's Press, 2012과 Amanda Mackenzie Stewart, Consuelo and Alva Vanderbilt: The Story of a Daughter and a Mother in the Gilded Age(『콘수엘로와 앨바 밴더빌트: 도금시대 모녀 이야기』), New York: HarperPerennial, 2007을 참조할 것.

23. "진짜 왕자비": 왕자가 사망한 후 리안 드 푸지는 스위스에 있는 수녀원으로 들어가 참회의 막달라 마리아 수녀로서 평생을 보냈다. Claude Conyers, "Courtesans in Dance History"(「무용사 속 코르티잔」), Dance History Chronicle(『무용사 연대기』), 26, no. 2, 2003, 219~243쪽을 참고할 것.

24. "동성애에 잠깐 빠지기도": 에밀리엔 달랑송은 1918년에 여성의 동성애를 다룬 시집 『가면 아래 Sous le masque』를 내기도 했다. Liane de Pougy, My Blue Notebooks: The Intimate Journal of Paris's Beautiful and Notorious Courtesan: Liane de

Pougy(『나의 파란 공책: 아름답고 악명 높은 파리의 코르티잔 리안 드 푸지의 내밀한 일기』), Diana Athill 번역, New York: Tarches/Putnam, 2002도 참고할 것. 원서는 *Mes cahiers bleus*(『나의 파란 공책』), Paris: Plon, 1977이다.

25. "거대한 파이가 머리 위에서": Morand, 『샤넬의 매력』, 40쪽.
26. "새 승마 부츠": Charles-Roux, 158~162쪽.
27. "소중한 불알 두 짝을": Ibid., 168쪽.
28. "말썽꾸러기 원숭이": Galante, 23쪽.
29. "장난삼아 꾸며 낸 계획": Charles-Roux, 203~204쪽.
30. "부자들이 굉장하게 놀았어요": Vilmorin, 76쪽.
31. "우승마 표창식 자리에": Madsen, 40쪽.
32. "저는 탈출해서": Vilmorin, 77쪽.
33. "내가 한때 꿈꾸었던": Morand, 『샤넬의 매력』, 43쪽.
34. "루이즈 큰고모 집에 방문": 마르셀 애드리쉬는 샤넬이 갤러리 라파예트 백화점에서 밀짚모자를 샀다고 언급했다. Haedrich, 52쪽.
35. "샤넬이 평생 불임": Haedrich, 45~46쪽. 저스틴 피카르디는 "[샤넬의] 친구 몇 명은 그녀가 그랬다고[발장의 아이를 뱄다고] 믿었다"라고 썼다. Picardie, 53쪽.

3. 함께 디자인하다: 코코 샤넬과 아서 에드워드 '보이' 카펠

1. "보이는 잘생기고": Morand, 『샤넬의 매력』, 34~38쪽.
2. "이 이야기를 바탕으로 소설": 모랑의 소설 주인공 이렌은 프랑스 패션 디자이너가 아니라 그리스의 거물 은행가, "사업에 뛰어든 현대적인 젊은 여성"이다. Paul Morand, *Lewis and Irene*(『루이스와 이렌』), H.B.V. [Vyvyan Beresford Holland] 번역, New York: Boni and Liveright, 1925, 97쪽.
3. "10년간 이어졌던 로맨스": Vilmorin, 82쪽.
4. "귀족 폴로 클럽": 카펠은 작위를 받은 귀족이 아니었지만, 귀족 모임에 들어갔다. 이미 1907년에 『르 피가로』의 사교계란에는 카펠이 폴로 클럽에서 자선 무도회를 여는 데 관여했다는 소식이 실렸다. 무도회를 주최한 위원회는 스타니슬라 드 카스텔란Stanislas de Castellane 백작 부부와 아나스타샤 폰 메클렌부르크-슈베린 대공비Grand Duchess Anastasia Mikhailovna von Mecklenburg-Schwerin), 귀슈 공작Duc de Guiche(보이 카펠의 죽마고우), 아서 카펠이었다. *Le Figaro*(『르 피가로』), 1907년 3월 7일 자, 2쪽. 처음으로 에티엔 발장과 함께 카펠을 언급한 기사 중 하나는 『르 피가로』 1909년 8월 22일에 실렸다. 카펠과 발장, 라치빌 왕자Prince Radziwill가 폴로

시합을 했다는 내용이었다.

5. "그가 나를 낳았어요": Vilmorin, 83쪽.

6. "투자 수익으로 안락하게 지냈다": Daniel Hainaut과 Martine Alison, 미출간 원고 "Société AJ Capel"(「AJ 카펠 모임」), 2008. 카펠 가문에 관한 정보를 조사하는 데 너그럽게 도와준 다니엘 에노와 마르틴 알리종에게 감사드린다.

7. "전체 매출의 10퍼센트": 수기로 작성한 샤넬의 사업 등록증 원본, 샤넬 보존소.

8. "정부인 아름다운 배우": Charles-Roux, 190쪽 이하.

9. "판매원으로서 능란한 말솜씨": 라바테는 1912년에 영영 샤넬을 떠나서 유명한 디자이너 카롤린 르부Caroline Reboux의 패션 하우스에 들어갔고, 마침내 메종 르부를 지휘했다. Charles-Roux, 190쪽 n1.

10. "사업을 경영하는 데 필요한 자질": Elisabeth de Gramont, Galante, 30쪽에서 인용.

11. "그는 내 말에 귀 기울였어요": Vilmorin, 83쪽.

12. "그들은 너무 못생겼어!": 샤넬은 마르셀 애드리쉬와 대화하다가 이런 식으로 다른 여자들을 모욕했던 일을 기억해 내고 깊은 불안감 때문에 그랬었다고 말했다. "저는 모든 것이 무서운 작은 소녀, 아무것도 모르는 시골뜨기였어요." Haedrich, 62쪽에서 인용.

13. "제 행동을 따끔하게 지적했죠": Morand, 『샤넬의 매력』, 40쪽.

14. "사람들이 정말로 못생겼더라고요!": 샤넬은 보이 카펠이 그녀의 시력을 걱정해서 안과 의사에게 진찰을 받아 보라며 재촉했다고 클로드 들레에게 설명했다. Delay, 72쪽.

15. "신사답게 샤넬을 포기했다": 이 이야기는 샤넬의 전기마다 다양한 버전으로 나타난다. Galante, 29쪽과 특히 Morand, 『샤넬의 매력』, 39쪽 이하를 참조할 것.

16. "어지간히 고통스러워했다": Fiemeyer, 『샤넬의 사생활』, 28쪽.

17. "아르헨티나로 긴 여행을": Ibid., Delay, 53쪽, Morand, 『샤넬의 매력』, 39쪽.

18. "포르투갈계 유대인 은행가": 카펠의 생부일 가능성이 있는 사람 중에는 서식스 공작Duke of Sussex과 에드워드 7세Edward VII도 있다. Charles-Roux, 222쪽, Haedrich, 55쪽. 클로드 들레는 "그의 친부일 가능성이 가장 큰 사람은 은행가 페레르였다"라고 썼다. Delay, 51쪽.

19. "폴 모랑은 소설 『루이스와 이렌』에": 모랑은 보이 카펠을 기반으로 만들어 낸 인물인 루이스의 배경을 이렇게 묘사했다. "루이스의 어머니는 프랑스인이었다. 친아버지는 루이스가 대학교를 졸업하기 전에 세상을 뜬 벨기에의 은행가였다. 친아버지는 몇 푼 안 되는 돈뿐만 아니라 유대인 혈통도 남기고 떠났다. 혹은 그렇다고들 한다." Morand, 『루이스와 이렌』, 34쪽.

20. "카펠이 사생아라는 사실을 입증할 증거": 이자크와 에밀 페레르 형제는 보이

카펠을 낳을 수 있기도 전에 사망했다(에밀은 1875년, 이자크는 1880년). 나는 1883년 잉글랜드 브라이턴에서 작성된 보이 카펠의 출생증명서 사본을 입수했다. 증명서에는 보이 카펠의 부모가 아서 조지프 카펠과 베르트 로랭 카펠이라고 기재되어 있었다. 이 증명서에 있는 이상한 점 단 하나가 보이 카펠이 사생아라는 소문을 설명해 줄 수 있을 듯하다. 증명서에는 1883년 9월 8일 날짜가 적혀 있지만, 아서 에드워드 카펠이 사실 2년 전인 1881년 9월 7일에 태어났다고 언급되어 있다. 카펠의 막내 누나인 버사도 1880년에 태어났지만 출생증명서는 1883년에 제출되었다. 어떤 이유에선지 카펠 가족은 가장 어린 자식 두 명의 출생 신고를 미뤘다. 이 사실만으로는 카펠이 사생아라고 증명할 수 없다. 가족이 이사하느라 신고가 늦어졌을 수도 있다. 또 내가 입수한 증명서가 기존 증명서의 오류를 나중에 수정해서 다시 작성한 것일 수도 있다. 큰 도움을 베풀어 준 프레쥐스 역사회의 마르틴 알리종에게 감사하다.

아서 에드워드 카펠은 카펠 가족의 넷째 아이이지만 외아들이다. 일찌감치 그를 '보이(출생증명서에도 이 별명이 적혀 있다)'라고 부르기로 했다는 사실에서 카펠의 아버지가 장남을 얻고 몹시 기뻐했다는 것을 알 수 있다. 게다가 보이 카펠은 아버지와 가까운 사이였던 듯하다. 1901년에 카펠 부자는 런던에서 함께 살았으며, 아서 조지프 카펠이 그해쯤에 은퇴하자 보이 카펠이 아버지의 사업을 물려받았다.

21. "카펠의 어머니에 관해 말한 적이 없었다": "로랭 가문 사람은 좌절감을 느낄 정도로 신비에 싸여 있다"라는 리사 채니의 말은 타당했다. Lisa Chaney, *Coco Chanel: An Intimate Life*(『코코 샤넬: 내밀한 삶』), New York: Viking, 2011, 66쪽.

22. "상류층 소녀가 다니는 프랑스 가톨릭 수녀원 부속학교": 1871년 런던 인구조사에서 베르트 로랭은 학교인 켄싱턴 스퀘어 23번지 거주하는 것으로 등록되었다. 성모 승천 수녀원 부속학교는 1857년에 런던에서 문을 열었다. 1876년에 작성된 가톨릭 안내 책자에는 이 학교의 교육 사업이 적혀 있다. "성모 승천 수녀회는 상류층의 젊은 숙녀 소수만을 받아서 교육합니다. 주로 프랑스어를 사용하며, 학생이 프랑스어를 완벽하게 습득할 수 있도록 모든 수단을 제공합니다. 또 최고의 교사들이 음악과 현대 언어, 노래, 그림, 춤을 가르칩니다. 그리고 학부모가 원할 경우, 학생은 파리 오퇴유에 있는 모원이나 프랑스 남부에 있는 성모 승천 수녀원에서 똑같은 체계로 교육을 마칠 수 있습니다." Martine Alison, "T.J. Capel"(「T.J. 카펠」), 2008에서 인용.

23. "보이 카펠의 큰아버지가 될 사람": 아서 조지프 카펠보다 몇 살 더 나이가 많은 토머스 카펠은 1873년에 이미 런던에서 유명 인사가 되어 있었다. Martine Alison, 미출간 원고 "Les Parents d'A.E. Capel"(「A.E. 카펠의 부모」), 2008. 토머스 카펠은 왕족과 귀족, 아름다운 숙녀의 영적 요구를 만족시켜주는 목회자로 상당히

유명했다. 벤저민 디즈레일리Benjamin Disraeli는 토머스 카펠을 모델로 삼아 1870년에 발표한 소설 『로세어Lothair』의 케이츠비라는 인물을 완성했다. 하지만 카펠 몬시뇰은 교회의 자금 도난 사건(자금이 보석회사 티파니로 보내졌다는 것이 발견되었다)과 예쁜 신도와 저지른 불륜 사건 등 점점 심각해지는 여러 추문을 거친 후로는 성직을 박탈당했다. 그러자 그는 미국으로 떠나서 저지른 죄를 깨끗하게 털어놓았다. Alison, 「T.J. 카펠」.

24. "사생아라는 의미일 수 있다": 혼인 증명서에 관한 정보는 www.gro.gov.uk/gro/content에서 찾을 수 있다.

25. "누구도 신부 측 사람이 아니었다": 증명서에 서명한 증인은 둘 다 카펠 가족과 관련 있는 영국인이었다. 한 명은 엘리자베스 카펠 타울Elizabeth Capel Towle의 남편 제임스 레이시 타울James Lacey Towle로, 신랑의 인척이었다. 다른 한 명은 지역의 교구 목사 제임스 폴리James Foley였다.

26. "해외로도 진출했다": 아서 조지프 카펠은 1881년에 웨일스의 카디프에 지점을 열었고, 1883년까지 스페인과 프랑스에서도 확고히 자리를 잡았다.

27. "카펠 몬시뇰 신부와의 인척 관계": 『르 골루아』는 1885년 12월에 오페라 갈라에 관한 기사를 실으며 "푸일리 남작 가문의 부인들이 앉아 있던 특별석에 영국 미인이 방문했다. 그녀는 지평선 위로 떠오르는 별처럼 센세이션을 일으키고 있다. 모두 그녀를 마담 카펠이라고 부른다. 그녀는 카펠 몬시뇰 신부의 제수다"라고 보도했다. "Bloc Notes Parisiens"(「파리지앵 메모」), 『르 골루아』, 1885년 12월 6일 자. 『라 누벨 르뷔La Nouvelle Revue』의 사교계란에는 1889년에 열린 어느 가장무도회에 베르트 로랭 카펠이 참석했다는 소식이 실렸다. "아주 아름다운 마담 카펠은 혁명기의 식당 종업원처럼 [꾸몄다.]" "Carnet Mondain"(「사교계 소식란」), 『라 누벨 르뷔』, 1889년 7~8월, 207쪽. "마담 카펠은 인기가 있을 만했다." 탐험가이자 여행 작가인 해리 드 윈트Harry de Windt가 썼다. "'파리의 명사들'은 그녀가 연 즐겁고 꽤 자유분방한 파티에 몰려들었다." Harry de Windt, *My Note-Book at Home and Abroad*(『조국과 외국에서 남긴 기록』), London: Chapman and Hall, 1923, 171쪽. 이 책에 관심을 보이게 해 준 마르틴 알리종에게 감사한 마음을 전한다.

28. "신원 정보가 없는": 파리 민간 기록소, 파리 제16구 V 4 E 10098, p. 11. Alison, 「A.E. 카펠의 부모」에서 인용.

29. "엄격한 예수회 학교": 보이 카펠은 어린 소년이었을 때도 생트-마리 학교에서 두각을 나타냈다. 『르 피가로』에 실린 생트-마리 학교의 성적 우수상 수상자 명단에는 겨우 여덟 살이었던 보이 카펠이 포함되어 있었다. 카펠은 '종교 수업'에서 훌륭한 성적을 거둬 상을 받았다. 『르 피가로』, 1889년 8월 12일 자.

30. "상을 수차례 받으며": Chaney, 67쪽, 408쪽 n9. 전기 작가 리사 채니가 훌륭하게

조사한 덕분에 보이 카펠이 스토니허스트 학교에서 받은 성적뿐만 아니라 카펠이 상을 받고 '스토니허스트의 신사 철학자들'로 알려진 엘리트 중의 엘리트 모임에 소속되었다는 증거가 밝혀졌다.

31. "『해변에서 흔히 찾을 수 있는 존재들』": 샤넬이 개인 서재에 보유했던 장서의 보험 목록, 샤넬 보존소.

32. "샤넬은 훗날 이곳에서 수십 년 동안 살았다": 샤넬은 마르셀 애드리쉬를 포함해 몇 명에게 에티엔 발장과 보이 카펠을 동시에 만나던 젊은 시절에 잠시 리츠 호텔에서 지냈다고 말했다. 발장과 카펠 둘 중 한 명이, 또는 둘 다가 샤넬을 호텔에 묵게 했을 수도 있다. 하지만 샤넬이 파리에서는 발장의 아파트에서 지냈다고 말하는 사람들도 있다. 만약 발장이 샤넬을 지원했다면, 자기 아파트에 묵게 해서 돈을 절약했을 것이다. 하지만 카펠이 샤넬의 생활비를 댔다면, 리츠 호텔에 묵게 했을 수도 있다. "저는 리츠 호텔에서 살았어요. 사람들이 돈을 댔죠. 뭐든지 그들이 비용을 냈어요." Haedrich, 56쪽.

33. "편지에 말레제르브 독신용 아파트 주소를 사용": 런던의 임페리얼 전쟁박물관에 보관된 보이 카펠과 헨리 휴 윌슨 경이 주고받은 편지를 보면 확인할 수 있다.

34. "코로만델 병풍을 처음 보고": Morand, 『샤넬의 매력』, 60쪽.

35. "짙은 베이지색으로 염색": Ibid.

36. "'아프리카 원주민'에게 살해": 샤넬은 이 터무니없는 거짓말을 1969년에 잡지 『HFD』(정확한 이름은 알려지지 않았다)에 이야기했으며, 이 기사는 샤넬 보존소에서 잘라서 보관하고 있다. 『뉴욕타임스』의 1911년 10월 29일 자 기사에 실린 토머스 카펠 몬시뇰의 초상 삽화는 샤넬이 벽난로 위 선반에 올려 둔 흉상이 바로 토머스 카펠이라는 사실을 증명한다.

37. "보이 카펠의 가족도 자기 가족이라고": 라 메종 샤넬은 오랫동안 이 흉상이 골동품 가게에서 구매한 상품이며, 샤넬이 자신의 조상을 묘사한 가보인 척했다고 설명했다. 사실, 이 흉상의 주인공은 유달리 잘생긴 얼굴로 잘 알려졌던 토머스 카펠임에 틀림없다.

38. "영감을 들이마셨다": "나는 아크로폴리스에서 하루를 보내며 (…) 영감을 들이마셨다. (…) 현재 나의 무용은 두 손을 하늘로 들어 올리는 것, 찬란한 햇빛을 느끼는 것, 내가 여기에 있다는 사실을 신에게 감사드리는 것이다." Isadora Duncan, *My Life*(『나의 인생』), New York: Boni and Liveright, 1927, 111쪽, Peter Kurth, *Isadora: A Sensational Life*(『이사도라: 세상을 놀라게 한 삶』), New York: Little, Brown, 2001, 6쪽에서 인용.

39. "나체를 전혀 좋아하지 않았고": Charles-Roux, 200쪽.

40. "스위스의 교육자 에밀 자크-달크로즈": 유리드믹스의 창시자 자크-달크로즈는

유리드믹스의 목표가 "개인의 완전하게 발달된 능력을 예술에 마음껏 사용하는 것"이며 신체가 "아름다움과 조화의 놀라운 도구"가 되도록 하는 것이라고 말했다. Emile Jaques-Dalcroze, *The Eurhythmics*(『유리드믹스』), London: Constable, 1912, 18쪽, Reprinted by Forgotten Books, 2012. 자크-달크로즈 방법론의 초등 교육 적용에 관한 초기 논고를 알고 싶다면, Lucy Diane Hall, "Dalcroze Eurythmics"(「달크로즈 유리드믹스」), *Francis W. Parker School Studies in Education*(『프랜시스 W. 파커 학교의 교육 연구』) 6, 1920, 141~150쪽을 참고할 것. Lynn Garafola, *Diaghilev's Ballets Russes*(『디아길레프의 발레 뤼스』), New York: Da Capo Press, 1998와 Lynn Garafola, "Diaghilev's Cultivated Audiences"(「디아길레프의 세련된 청중」), *The Routledge Dance Studies Reader*(『루틀리지 무용 연구 독자』), Alexandra Carter 편집, London: Routledge, 1998, 214~222쪽을 참고해도 좋다.

41. "긴밀하게 협업": 카리아티스는 나중에 게이라고 공개한 작가 마르셀 주앙도Marcel Jouhandeau와 결혼해서 딸을 한 명 입양했다.

42. "균형 잡히고 날씬한 몸매": Charles-Roux, 202~210쪽.

43. "옷으로 변화했다": 샤넬은 이 시기에 현대 무용과 제휴한 유일한 패션 디자이너는 확실히 아니었다. 이사도라 덩컨은 폴 푸아레의 헐렁한 '하렘' 스타일 의상이 자신의 미학과 완벽하게 조화한다고 생각했고 푸아레를 '천재'라고 선언했다. Duncan, 237쪽. 푸아레는 가끔 '이사도러블'에게 의상을 제공했고, 덩컨은 푸아레의 옷을 사생활에서 자주 입고 다녔다. Kurth, 257쪽을 참고할 것.
푸아레는 발레 뤼스와도 협업했으며, 박스트가 원래 공연용으로 만든 의상을 바탕으로 여성 패션 라인을 디자인하기도 했다. 이 시기 무용과 패션이 매혹한 관객은 점점 더 비슷해졌다. 발레 뤼스의 여성 후원자들은 앞다투어 개인 무용 강습을 신청했으며 패션 디자이너들은 무용 의상에서 아이디어를 얻었다. 린 개러폴라Lynn Garafola는 『디아길레프의 발레 뤼스』에서 "취미에서 발레는 패션과 겹쳐졌다"라고 언급했다. Garafola, 『디아길레프의 발레 뤼스』, 291쪽을 참고할 것. 박스트도 드레스를 디자인했다. 박스트의 디자인은 "발레 뤼스 청중이 개인적으로 소비할 수 있는 상품으로서의 무대 의상에 집착하는 것으로 끝나 버린 여러 의상 종류의 융합"이 되었다. 새로운 스타일을 추구하는 유럽의 유명 인사들은 "연극적으로 구상한 페르소나를 창조"할 수 있는 옷차림을 원했다.

44. "르와얄리유의 옛 친구들은": Charles-Roux, 225쪽.

45. "오텔 노르망디에 묵으며": Galante, 29쪽.

46. "도빌: 공토-비론 거리에 들어선": *Femina*(『페미나』), 1913년 9월 1일, 462쪽.

47. "여성, 그는 항상 여성을 원했다": Morand, 『루이스와 이렌』, 44쪽.

48. "논리상 말도 안 된다": Delay, 59쪽.

49. "앙드레의 미래에 관심을": Ibid.

50. "앙드레의 딸 가브리엘 팔라스-라브뤼니": Labrunie, 필자와의 사적인 대화, 2011년 3월, Yermenonville, France.

51. "맛없는 음료": Delay, 59쪽.

52. "신지학 강의": Fiemeyer and Palasse-Labrunie, 『샤넬의 사생활』, 47쪽.

53. "나이 든 신지학자": Haedrich, 117쪽.

54. "중국과 일본 예술품": 샤넬이 개인 서재에 보유했던 장서의 보험 목록, 샤넬 보존소.

55. "나는 그의 이빨 두 개를": Charles Baudelaire, "Knock Down the Poor!"(『가난뱅이를 때려눕히자!』), *Baudelaire, Rimbaud, Verlaine*(『보들레르, 랭보, 베를렌』), Albert Botin 번역, Joseph Bernstein 편집, New York: Citadel Press, 1993, 161~163쪽.

56. "보이 카펠은 제게": 1944년에 샤넬은 MI6 요원이었던 언론인 맬컴 머거리지와 인터뷰를 하며 보들레르의 시에 관해 이야기했다. 이 인터뷰는 세상에 거의 알려지지 않았지만, 인터뷰가 정말로 존재한다는 사실은 내가 입증할 수 있다. 인터뷰는 보들레르 협회의 웹사이트에서 찾아볼 수 있다. www.chanel-muggeridge.com/unpublished-interview.
 샤넬은 만년에 권투에 흥미를 보였다. 아마 보들레르의 시를 읽으며 간접적으로 느꼈을 폭력의 스릴을 권투에서도 발견했기 때문일 것이다. 1938년에 샤넬과 장 콕토는 파나마계 미국 흑인인 '파나마' 앨 브라운'Panama' Al Brown의 권투 경력을 위해 보조금을 지원했다. 앨 브라운은 유럽의 밴텀급 챔피언 타이틀을 되찾았다. 얼마 후 브라운은 콕토의 격려를 받으며 직업을 바꾸었고 카바레 연주자가 되었다. Delay, 177쪽. George Peeters, "How Cocteau Managed a Champion"(『콕토는 어떻게 챔피언을 관리했나』), *Sports Illustrated*(『스포츠 일러스트레이티드』), 1964년 3월 2일 자. Peter J. Bloom, *French Colonial Documentary: Mythologies of Humanitarianism*(『프랑스 식민지 다큐멘터리: 인도주의 신화』), Minneapolis: University of Minnesota Press, 2008, 191쪽.

57. "물론 당신은 예쁘지 않아요": Morand, 『샤넬의 매력』, 40쪽.

58. "보이는 저를 훈련하려고 했죠": Morand, 『샤넬의 매력』, 63~64쪽.

59. "그는 촌스러운 갈색 머리 소녀": Ibid., 38쪽.

60. "우리는 서로를 위해": Haedrich, 63쪽에서 인용.

61. "샤넬처럼 벼락출세한 젊은 디자이너": Charles-Roux, 212쪽.

62. "두세의 의상을 함께": E.G. "Farewell Glimpses of Parisians in Paris"(『파리의 파리지앵이 보내는 작별의 눈길』), *Vogue*(『보그』), 1913년 1월 15일 자, 96쪽.

63. "가장 성대한 음악회나 연극 공연": Galante, 29쪽.

64. "카리아티스 엘리즈 툴레몽과 샤를 뒬랭 커플": Charles-Roux, 215쪽.

65. "하렘에서 살아가는 여성 같은 면": Morand, 『샤넬의 매력』, 64쪽.

66. "그런 아가씨들과 잘 수 있었어요": Haedrich, 64쪽.

67. "도빌은 (…) 돈과": Helen Pearl Adam, *Paris Sees It Through: A Diary, 1914– 1919*(『파리는 꿰뚫어 본다: 1914~1919년 일기』), London: Hodder and Stoughton, 1919, 86쪽.

68. "옷 가격이 얼마나 폭등했던": Charles-Roux, 236쪽.

69. "별안간, 깨닫지도 못하는 사이에 유명해졌다": Haedrich, 67쪽.

70. "도빌에 자리 잡은 젊은 디자이너": Jean-Louis de Faucigny-Lucinge, *Un gentilhomme cosmopolite, Mémoires*(『코스모폴리탄 젠틀맨, 회고록』), Paris: Editions Perrin, 1990, 38쪽.

71. "샤넬처럼 저지 소재 수영복을": Charles-Roux, *Chanel and Her World*(『샤넬과 그녀의 세상』), Daniel Wheeler 번역, New York: The Vendôme Press, 1981, 116쪽. 원서는 *Le Temps Chanel*(『샤넬의 시간』), Paris: Editions du Chêne, 1979.

72. "저는 사람들의 입에": Haedrich, 66쪽.

73. "회고하며 불쾌감을 드러냈다": Ibid.

74. "전쟁이 터지고 첫 번째 여름": Morand, 『샤넬의 매력』, 50쪽.

75. "프랑스 소설가 콜레트": Colette, *Prisons et paradis*(『천국의 감옥』), Paris: J. Ferenzci et Fils, 1932, 161~162쪽.

76. "옷이 예뻐 보이려면": Delay, 191쪽.

77. "흔들리는 옷감의 질감": 예를 들어, 『보그』 미국판의 1914년 9월 호는 샤넬이 스포츠용 재킷을 만드는 데 사용한 '스웨이드 클로스'에 특히 주목했다. "거의 알아차릴 수도 없는 능직으로 만들어 (…) 가볍다. 스웨이드의 촉감과 거의 같으며, 가장자리를 감치지 않고 그대로 내버려 두었다." E.G., "Deauville Before the War"(「전쟁이 일어나기 전 도빌」), 『보그』, 1914년 9월 1일 자, 31쪽.

78. "여성은 저마다": Morand, 『샤넬의 매력』, 58쪽.

79. "부드럽고 안락한 편안함": 샤넬의 여러 빈티지 의상을 입어 보도록 도와주고 의상의 구조와 디자인의 치밀한 세부 요소를 알려 준 샤넬 보존소의 직원들에게 감사한 마음을 전한다.

80. "지금 제가 아는 것은 전부": Galante, 31쪽에서 인용.

81. "저는 바느질하는 법을 아는 사람을": Morand, 『샤넬의 매력』, 59쪽.

82. "할머니는 바느질하지 않으려고": Fiemeyer and Palasse-Labrunie, 『샤넬의 사생활』, 98쪽.

83. "낡은 스웨터를 잘랐어요": Haedrich, 68쪽.

84. "'왜 머리를 자르세요?'": Morand, 『샤넬의 매력』, 54쪽.

85. "긴 머리카락을 매만져서": 샤넬은 단발을 '발명'하지 않았다. 다른 사람들도 (특히 폴 푸아레의 모델들이) 단발 스타일을 실험해 보았다. 하지만 흔히 그렇듯, 트렌드를 시작하고 정의한 것은 샤넬의 스타일이었다.

86. "샤넬은 새로운 특징을 품은": *Women's Wear Daily*(『우먼스 웨어 데일리』), 1914년 7월 27일 자, 샤넬 보존소에서 기사를 잘라 보관.

87. "움직이기 편한 옷": 여성, 특히 상류층 여성의 노동에서 일어난 상전벽해에 관해 더 알고 싶다면, G. J. Meyer, *A World Undone: The Story of the Great War, 1914 to 1918*(『끝나지 않은 세계: 제1차 세계 대전 이야기, 1914~1918』), New York: Delacorte, 2007을 볼 것. 마이어는 오로지 상류층 여성만이 새로운 일자리에 필요한 제복을 구입할 여유가 있었다고 지적했다.

88. "샤넬의 운동복은": "Chanel's Sport Costumes Increasing in Popularity Daily on the Riviera"(「샤넬의 운동복이 리비에라에서 날마다 인기를 얻다」), 『우먼스 웨어 데일리』, 1916년 2월 28일 자.

89. "샤넬이 저지로 만든 의상을": "Chanel Is Master of Her Art"(「샤넬은 예술 작품을 창조해 낸 거장」), 『보그』, 1916년 11월 1일 자, 65쪽.

90. "행인들은 깜짝 놀랐다": 예를 들어 Adam, 99~100쪽을 참고하라. 제1차 세계 대전 동안 파리에서 지냈던 영국 언론인 애덤은 보통 '여성의' 영역으로 여겨졌던 음식, 옷, 살림 등에 특히 주목하며 당시의 평범한 일상을 능숙하게 환기시킨다. 애덤은 엄청나게 많은 여성 노동자를 다루면서 이렇게 서술했다. "사회생활에 참여하는 여성이 점점 늘어가는 현상은 (…) 프랑스에서 몹시 두드러진다. 이곳에서는 (…) 젊은 여성의 병동 근무를 중단시키라는 시위도 한 번 일어났다. 병동에서 보는 광경이 '양갓집 아가씨'에게 적합하지 않다는 이유였다. (…) 여성 집배원, 전차 운전사, 검표원 등이 출현한 이후, 파리는 소방 호스까지 책임지는 여성을 보고 있다."

91. "임금 삭감": 역사가 G. J. 마이어는 "미래에는 결혼과 출산만 있으리라고 예상했던 젊은 여성들에게 이는 너무나도 오싹한 일이었을 수 있다"라고 언급했다. Meyer, 167쪽. 물론 하층 계급 여성들은 언제나 노동해야 했고, 전쟁은 자주 그들의 일자리를 빼앗았다. 예를 들어 프랑스에서는 의류 산업 노동 인구의 대다수가 여성이었다. 이들은 전시에 공장이 문을 닫으면서 실직했다. Meyer, 667~670쪽을 참고하라. 그리고 유감스럽게도 전쟁이 끝난 후에는 여권 신장의 약속과 기대 중 상당수가 실현되지 못했다. 프랑스는 1948년이 되어서야 여성에게 참정권을 부여했다.

92. "스코틀랜드에서 트위드를": Madsen, 80쪽.

93. "리옹에서 아름다운 색깔로": 샤넬은 에티엔 발장을 통해 직물 거래 전문가들과 인맥을 쌓았다. Madsen, 80쪽.

94. "꼭 맞는 대신 몸 위를 스치듯": Haedrich, 68~69쪽. Morand, 『샤넬의 매력』, 53~55쪽; Charles-Roux, 262쪽 이하.

95. "『보그』 미국판은 1916년 말에": A.S., "Paris Lifts Ever So Little the Ban on Gaiety"(「파리는 화려한 복장에 대한 금지 조치를 거의 해제하지 않는다」), 『보그』, 1916년 11월 15일 자, 41쪽.

96. "갈비뼈를 으스러뜨리는 속옷": 심지어 코르셋도 간단하게 말할 수 있는 문제가 아니다. 패션 역사학자 발레리 스틸Valerie Steele이 코르셋의 역사에 관한 훌륭하고 세심한 저서에서 지적했듯이, 수많은 여성이 코르셋에 애착을 느꼈으며 건강과 바른 자세, 균형 잡힌 몸매 등을 유지하는 데 코르셋이 필수라고 여겼다. Valerie Steele, *The Corset: A Cultural History*(『코르셋: 문화사』), New Haven, Conn.: Yale University Press, 2003을 참고할 것.

97. "젊음을 패션의 필수 조건": "샤넬 이전에 옷은 나이 든 여성을 위해 디자인되었다." 세실 비튼이 말했다. "샤넬이 등장하자, 옷은 모두 젊은 여성을 위해 디자인되었다. 혹은 나이 든 여성이 입었을 때 젊어 보이도록 디자인되었다." Cecil Beaton, *The Glass of Fashion*(『패션이라는 거울』), New York: Doubleday, 1954, 194쪽.

98. "코코 샤넬과 같은 몸매": 나는 '코르셋을 내면화하다'라는 표현을 피터 월렌Peter Wollen에게서 빌려 왔다. 월렌은 이 현상에 관해 훌륭한 글을 썼다. "[샤넬 스타일은] 외적이기보다는 내적인 새로운 규율을 채택하는 일을 포함했다. 바로 운동과 스포츠, 다이어트였다. (…) 운동과 다이어트를 향한 열광은 몸매를 가꾸는 극단적 책략의 방식으로서 꽉 조여 입는 코르셋을 간단히 대체했다." Peter Wollen, "Fashion, Orientalism, the Body"(「패션, 오리엔탈리즘, 신체」), *New Formations*(『뉴 포메이션』), 1987년 봄호, 5~33쪽.

99. "저는 아주 새로운 실루엣을": Morand, 『샤넬의 매력』, 54쪽.

100. "라 메종 샤넬의 창조물은": A.S., 「파리는 화려한 복장에 대한 금지 조치를 거의 해제하지 않는다」, 『보그』, 1916년 11월 15일 자, 41쪽.

101. "민간인도 최소 5백만 명": Martin Gilbert, *The First World War: A Complete History* (『제1차 세계 대전 전사』), New York: Henry Holt, 1994, xv쪽을 참고하라.

102. "무사히 전쟁에서 벗어날 수 있었다": Eric Hobsbawm, *The Age of Extremes: A History of the World 1914~1991*(『극단의 시대: 20세기 역사』), 1994; repr., New York: Vintage Books, 1996, 25~26쪽.

103. "솔저 블루": '솔저 블루' 색깔은 샤넬의 저지 코트에 처음 사용되었고, 리비에라

지역에서 인기를 얻었다. "샤넬은 흰색과 짙은 자주색, 붉은색, 새로운 솔저 블루를 포함해 다양한 푸른색을 사용해서 저지 코트를 선보였다. 코트 앞면의 가운데까지는 단추로 잠그며, 허리띠가 느슨하게 걸쳐져 있다. 코트는 꽤 긴 편이며, 양쪽 허리께에 걸쳐진 허리띠까지 옷이 트여 있다." A.S., "The Way of the Mode at Monte Carlo"(「몬테카를로에서 유행하는 스타일」), 『보그』, 1915년 5월 1일 자, 136쪽.

104. "'몽스의 별' 메달을 받았다": Daniel Hainaut and Martine Alison, "A la Mémoire d'Arthur Edward Capel"(「아서 에드워드 카펠을 추모하며」), *Bulletin de la Société de l'Histoire de Fréjus et de sa Région*(『프레쥐스 역사회보』) 9, 2008. 몽스 전투는 수적으로 훨씬 더 많고 강했던 독일군에 맞섰던 영국군이 후퇴하며 끝났다.

105. "늙은 클레망소는 그를 아꼈어요": Morand, 『샤넬의 매력』, 64쪽.

106. "분명히 보이 카펠에게서 그 자신의 젊은": 클레망소는 경력 초기부터 진심 어린 좌파 성향을 확립했다. 그는 파리 시의회의 대표의원으로서 파리 코뮌 지지자(정부군이 프랑스 국민 수천 명을 학살하며 끝나 버린 1871년 봉기에 가담했던 시위대)의 사면을 위해 변론했다. 1898년 드레퓌스 사건이 일어나며 반유대주의 광기가 소용돌이치던 한가운데, 클레망소는 다시 한 번 진보적인 정치 견해를 언명하며 알프레드 드레퓌스의 무죄를 옹호하는 글을 수차례 발표했다. 사실, 에밀 졸라Émile Zola가 드레퓌스를 변호하는 유명한 편지를 출간했을 때 잊을 수 없는 반항적인 제목 '나는 고발한다J'accuse'를 제안한 사람도 바로 졸라의 친구 클레망소였다.
 클레망소는 첫 번째 총리 임기(1906~1909년)를 맡기 전에, 정치와 문학, 언론이 결합된 경력을 오랫동안 즐겼다. 그는 미국 코네티컷에서 살며 프랑스어를 가르쳤다(이때 미국인 학생과 결혼했다). 또 여러 신문과 잡지를 편집하고 출간했다. 열렬한 친영파였고 영어도 유창했던 그는 존 스튜어트 밀John Stuart Mill의 『오귀스트 콩트와 실증주의Auguste Comte and Positivism』를 프랑스어로 번역하기도 했다. 또 그는 프랑스 귀족층 최고의 명사들과 어울렸고(절친한 친구 중에는 에두아르 마네Edouard Manet가 눈에 띈다), 훌륭한 운동선수였으며, (듣자 하니) 수많은 여성의 마음을 찢어 놓았다. Graham H. Stuart, "Clemenceau"(「클레망소」), *The North American Review*(『북미 평론』) 207, no. 750, 1918년 5월 호, 695~705쪽과 Georges LeCompte, "Clemenceau: Writer and Lover of Art"(「클레망소: 작가이자 예술 애호가」), *Art and Life*(『예술과 인생』) 1, no. 5, 1919년 11월 호, 247~252쪽, Barnett Singer, "Clemenceau and the Jews"(「클레망소와 유대인」), *Jewish Social Studies*(『유대인 사회 연구』) 43, no. 1, 1981년 겨울호, 47~58쪽, Robert K. Hanks, "Georges Clemenceau and the

English"(「조르주 클레망소와 영국인」), *The Historical Journal*(『역사 저널』) 45, no. 1, 2002년 3월 호, 53~77쪽을 참고할 것.

107. "자유주의적 평화주의자로": Hanks를 참고할 것.

108. "남편을 잃은 젊고 아름다운 귀족들": Charles-Roux, 222쪽 이하.

109. "오로지 스페인 고객만을 위해": Charles-Roux, 258쪽 이하. Madsen, 81쪽 이하도 참고할 것. 갈랑트 역시 샤넬이 전시에 '애국심'을 이용해서 직원들이 스튜디오를 떠나지 못하게 설득했다는 옛 샤넬 직원의 증언을 인용했다. Galante, 38쪽.

110. "파리에서 온 숙녀가": Galante, 37쪽에서 인용.

111. "서로 어울리도록 디자인한": Ibid., 36쪽.

112. "저는 쿠튀르 하우스를": Vilmorin, 95쪽에서 인용.

113. "약 7천 프랑": Madsen, 82쪽.

114. "사람들은 저를 알았어요.": Vilmorin, 87쪽에서 인용.

115. "파리의 '오트 쿠튀르' 전체가": Delange, "One Piece Dress Wins Favor at French Resort"(「드레스 한 벌이 프랑스 휴양지에서 인기를 얻다」), 『우먼스 웨어 데일리』, vol. 13, no. 88, 1쪽.

116. "저는 값비싼 모피를": Morand, 『샤넬의 매력』, 55쪽.

117. "사치스러운 가난": Delay, 74쪽에서 인용.

118. "샤넬이 창조해 낸 예술은 저지에": 『샤넬은 예술 작품을 창조해 낸 거장』.

119. "어디에 돈이 들어갔는지": Morand, 『샤넬의 매력』, 62쪽. 프랑스 비평가 뤼시앵 프랑수아는 나중에 이 현상을 압축적으로 설명했다. "마드무아젤 샤넬이 천국에 가면, 틀림없이 그녀의 카디건과 저지 시프트 원피스를 마리 앙투아네트와 소설 주인공인 클레브 공작부인에게도 입힐 것이다." Lucien François, "Coco Chanel"(「코코 샤넬」), *Combat*(『콩바』), 1961년 3월 17일 자.

120. "샤넬이 부리는 직원은 3백 명": Madsen, 82쪽.

121. "그분이 정오에 도착하는 모습": Galante, 82쪽.

122. "심장이 오그라들었어요": Morand, 『샤넬의 매력』, 50쪽.

123. "카펠이 빌려 주었던 돈을": Delay, 61쪽.

124. "빌라 라랄드를 30만 프랑이라는": Madsen, 89쪽.

125. "아드리엔 고모가 비시로 가서": Delay, 61쪽.

126. "나는 당신에게 장난감을": Ibid.

127. "여성을 방해하는 장애물": "미래의 도시로 가는 문은 (…) 여전히 여성에게 닫혀 있다. 수세기 동안, 여성은 (…) 열등한 존재로, 짐을 나르는 짐승이나 쾌락을 주는 짐승으로 여겨졌다. 여성에게 참정권을 부여할 때가 왔다. 그들은 이미 스스로 권한을 찾고 있다. 기독교 시대가 시작한 이래로 여성 교육은 남성을 즐겁게 해

주는 기예를 가르치는 것에 국한되었다. 사회에서 (···) 남성을 즐겁게 해 주지 못하는 여성은 열등한 존재가 되어 종속 상태로 굴러 떨어지고 만다. 직업은 여성의 열등함이란 그저 남성이 만들어 낸 환상일 뿐이라는 사실을 증명했다. 오늘날, 직업은 여성에게 남성과 절대적으로 평등해질 권리를 부여했다." Arthur Edward Capel, *De Quoi Demain Sera-t-il Fait?*(『내일은 어떤 모습이겠는가?』), Paris: Librairie des Médicis, 1939, 77~78쪽.

128. "신비주의적인 신념": 카펠은 19세기 프랑스 신비주의자 알렉상드르 생-이브 달베드르 Alexandre Saint-Yves d'Alveydre와 18세기 철학자이자 히브리어 학자 앙투안 파브르 돌리베 Antoine Fabre d'Olivet에게서 영감을 얻었다. 파브르 돌리베는 '공동 지배 Synarchy'의 보편주의를 내세우며 세상의 모든 요소가 나머지 전부와 맺은 깊은 관계 속에 존재한다고 주장했다. Capel, 『내일은 어떤 모습이겠는가?』, 156쪽.

129. "『승리와 세계 정부 연방 프로젝트에 관한 고찰』은 혜안이 놀라운": 언제나 과학 연구의 최신 동향을 잘 알아 두었던 카펠은 미래에 방사능을 군사적으로 사용하리라고 예상했다(1917년 당시에는 방사능에 대한 이해가 불완전했다). 카펠은 두 번째 책에서 중국의 경제가 발전하리라는 사실도, 여러 이슬람 국가의 저학력 빈곤층에서 테러리즘이 일어나리라는 사실도 예견했다.

130. "독일은 우리가 지금": Capel, *Reflections on Victory and a Project for the Federation of Governments*(『승리와 세계 정부 연방 프로젝트에 관한 고찰』), 66쪽.

131. "10년 안에": Ibid., 51쪽, 66쪽.

132. "우리는 군국주의에 바탕을 둔": Ibid., 116~120쪽. 『승리와 세계 정부 연방 프로젝트에 관한 고찰』은 루소나 볼테르 같은 계몽주의 시대 인물에 의지했지만, 17세기의 쉴리 공작 Maximilien de Béthune, duc de Sully에 더 많이 의지했다(카펠은 샤넬에게 쉴리 공작의 저작을 읽어야 한다고 강조했다). 앙리 4세 Henry IV의 재위 동안 총리를 지냈던 쉴리 공작은 회고록에서 '다름 아닌 유럽의 기독교 협의회'를 만들어야 한다고 주장했다. 이 협의회는 유럽의 열다섯 개 민족 국가가 공동의 군대를 운영할 목적으로 모인 느슨한 연맹이었다. 쉴리 공작의 '위대한 설계', 수세기를 앞서간 유럽 통합 계획은 제1차 세계 대전 이후에 설립된 국제 연맹뿐만 아니라 심지어 우리 시대의 유럽 연합까지 예시한다.

133. "계획 일부에 현실적인 세부 사항이": "저자가 제기한 계획을 실현할 현실적 방안에 더 관심을 쏟았더라면 책이 더 설득력 있었을 것이다." "List of New Books and Reprints"(「신간 및 재판 서적 목록」), *Times Literary Supplement*(『타임스 문학 부록』), 1917년 5월 10일 자.

134. "돈이 목적일 뿐인 지참금 관행": 카펠은 이렇게 썼다. "신랑에게 지참금은 중요한

역할을 한다. 지참금 덕분에 돈은 많지만 별 볼 일 없는 남자가 가장 아름다운 아가씨와 결혼할 수 있고, 이것 때문에 인류 중 가장 우수한 존재의 질이 저하된다. 아름다움과 황금을 맞바꾸는 거래에서 사랑과 미덕은 어떻게 되겠는가? 오로지 젊은 여성의 재화를 빼앗기 위해 그녀의 무지를 이용한 후에 그녀에게 미덕을 요구하는 일은 영악하다. 사랑? 여성은 자기를 몰락시킨 허식과 자기를 배반한 종교에서 무엇에 의지할 수 있겠는가? 사실을 말하자면, 대체로 신중함이 미덕을 대체하게 된다." Capel, 『내일은 어떤 모습이겠는가?』, 77~78쪽. 번역가에 관한 언급은 없다. 2개 국어를 할 줄 아는 카펠은 책을 프랑스어로 썼을 수도 있다. 1918년, 카펠은 파리에 '여배우의 집Theatre Girls Home Club'을 설립하는 데 상당한 기금을 기부하며 젊은 여성의 투쟁을 향한 관심을 다시 증명했다. 적당한 하숙비를 매긴 방과 관리자의 감독하에 손님을 맞을 수 있는 공용 공간을 제공하고 엄격한 새벽 1시 통금 규칙을 정한 기숙사 같은 이 시설은 대개 돈이나 가족 없이 잉글랜드에서 파리로 온 유망한 여배우(보통 십 대였다)를 보호하기 위한 곳이었다. "The Week in Paris"(『파리에서 보낸 한 주』), *The Times*(『타임스』), 1918년 10월 7일 자. 카펠이 공연계에 진출하려고 애썼던 샤넬의 힘든 시기에 관한 이야기를 듣고 이 일에 나선 것인지, 아니면 그의 어머니 베르트 로랭 카펠이 취약한 '여배우'와 관련이 있었던 것인지 알 수 없다.

135. "제가 보기에 술탄 메흐메트 5세": 아서 카펠이 헨리 휴 윌슨에게 보낸 1915년 10월 23일 자 편지. Imperial War Museum, London, HHW 서신(이하 IWM으로 표기), 2/82/7, 18번.

136. "빌헬미나와 관련하여, 저는": 아서 카펠이 헨리 휴 윌슨에게 보낸 1915년 10월 20일 자 편지, IWM, 2/82/7, 15번.

137. "정치적·군사적 요소의 균형": 각각 아서 카펠이 헨리 휴 윌슨에게 보낸 1916년 1월 10일 자 편지, IWM, 33번과 1915년 12월 24일 자 편지, 30번.

138. "프랑스 외교관 쥘 캉봉": "군사 회의에 호의적인 윈스턴." 아서 카펠이 헨리 휴 윌슨에게 보낸 1915년 12월 2일 자 편지, IWM, 25번.

139. "아마 당신을 제외하고": 아서 카펠이 헨리 휴 윌슨에게 보낸 1915년 12월 24일 자 편지, IWM, 30번.

140. "어떤 식으로든 의견 일치를": 카펠은 한때 불만을 품고 편지에 "우리는 1. 지휘부 통합, 2. 승리에 필수 불가결한 중앙 집권화를 실현하기 위해 연합 군사 회의를 요청했습니다. 그런데 무엇을 얻었습니까? 바벨탑입니다"라고 썼다. 아서 카펠이 헨리 휴 윌슨에게 보낸 1915년 10월 23일 자 편지, IWM, 18번.

141. "최고 군사 회의": 연합국 군사 회의와 최고 군사 회의 창설에 관한 전모를 알고 싶다면, William Philpott, "Squaring the Circle: The Higher Co-Ordination of the

Entente in the Winter of 1915~1916"(「불가능을 시도하다: 1915~1916년 겨울 우호 조약의 더 수준 높은 협동」), *The English Historical Review*(『영국사 비평』) 114, no. 458, 1999년 9월 호, 875~898쪽을 참고하라. 이 시기를 조사할 수 있도록 안내해 주고 런던의 임페리얼 전쟁박물관 아카이브에 접근하도록 도와준 필포트 교수에게 감사드린다.

142. "저는 이제 발췌문을": 아서 카펠이 헨리 휴 윌슨에게 보낸 1915년 2월 2일 자 편지, IWM, 2/81/2.

143. "공작들을 집사와 함께": 아서 카펠이 헨리 휴 윌슨에게 보낸 1915년 2월 1일 자 편지, IWM, 2/81. 심지어 카펠은 독일의 사회주의 지도자 카를 리프크네히트Karl Liebknecht와 로자 룩셈부르크와 우호 관계를 맺어서 독일군 내부에 반정부 정서를 심는 데 이들을 이용하겠다는 괴이한 계획을 고안했다. 아서 카펠이 헨리 휴 윌슨에게 보낸 날짜 미상 편지, IWM, 2/81/7. 8번.

144. "눈부신 성공을 거둔 다면적 경력": 샤넬은 카펠과 윌슨 경이 주고받은 편지에 등장하지 않지만, 운을 맞춘 시구 같은 표현 속에 수수께끼처럼 단 한 번 언급되었다. 카펠은 윌슨에게 보낸 편지에서 "금요일에 저는 코코뇨Coconeau와 함께 살러 (혹은 죽으러) 갑니다. 이 정보를 알고 계시면 좋을 듯합니다"라고 썼다. '코코뇨'는 코코 샤넬의 별명일 수도 있고, 가르슈 지방에 있는 샤넬의 집을 가리키는 별칭일 수도 있다. 샤넬은 이 집에 '누아 드 코코Noix de Coco(코코의 호두)' 또는 '코코넛'이라는 별명을 붙였다. 앙리에트 베른슈타인도 "샤넬은 집에 '누아 드 코코'라는 이름을 지어 주었다"라고 밝혔다. Galante, 53쪽에서 인용. 카펠이 서신에 담은 내용은 샤넬과 주말을 보낼 계획이라는 뜻일 수도 있다. '살러 혹은 죽으러'라는 표현은 샤넬과 카펠의 격정적인 관계를 가리키는 듯하다. 아서 카펠이 헨리 휴 윌슨에게 보낸 1915년 9월 12일 자 편지, IWM, 2/81/15.

145. "영국과 프랑스의 문화에 남달리 능통": 사실 카펠의 편지에는 영국과 프랑스의 국민성에 관한 의견이 많다. 프랑스인은 '변덕스럽고', 영국인은 '냉담하다'라는 언급도 있다.

146. "굴을 역겹다고 생각하면서도": Haedrich, 61쪽.

147. "퍼시 윈덤과 결혼": 놀라운 우연의 일치로, 퍼시 윈덤은 벤더, 즉 웨스트민스터 공작의 이복형제다. 웨스트민스터 공작은 샤넬과 아주 오랫동안 연인으로 지냈다.

148. "군대에서 휴가를 나와도": Galante, 47쪽.

149. "카펠의 갈팡질팡하는 감정": Chaney, 130쪽.

150. "당신이 카펠에 관해 알려 준 이야기": 에드워드 왕세자가 1918년 6월 26일에 쓴 편지, *Letters from a Prince: Edward Prince of Wales to Mrs. Freda Dudley Ward*(『왕자가 보낸 편지: 에드워드 왕세자가 프레다 더들리 워드 부인에게』),

Rupert Godfrey 편집, New York: Little, Brown, 1999, 298쪽.

151. "수요일에 결혼할 예정": Edward George Villiers Stanley, *Paris 1918: The War Diary of the British Ambassador, the 17th Earl of Derby, Edward George Villiers Stanley*(『1918년 파리: 영국 대사 더비 백작 17세 에드워드 조지 빌러즈 스탠리의 전쟁 일기』), David Dutton 편집, Liverpool: Liverpool University Press, 2001, 119쪽.

152. "어쨌든 카펠과 결혼할 거로": 다이애나 카펠이 1918년 7월에 노리치 자작 1세 앨프리드 "더프" 쿠퍼에게 보낸 편지. 케임브리지대학교의 앨프리드 더프 쿠퍼 문서 DUFC 12/8 파일에 보관되어 있다. 다이애나 카펠은 이 편지에서 보이 카펠을 '나의 검둥이My darkie'라는 비속어로 부른다. 분명히 카펠의 검은 머리칼과 올리브빛깔 피부를 가리키는 말일 것이다. 카펠의 머리카락과 피부색은 그가 유대인 혈통이라는 증거로 자주 언급되었다. 애드리쉬는 보이 카펠이 "동양인의 '거무스레한' 피부색"을 지녔다고 말했다. Haedrich, 55쪽. 화려하고 다재다능한 인물인 쿠퍼는 영국 외무성에서 성공적인 경력을 쌓았고, 제1차 세계 대전 동안 장교로 복무하면서 공훈을 세웠으며, 나중에 육군상이 되었다. 하지만 이 모든 업적에도 그는 결혼 전후에 셀 수 없이 많은 유명한 미인과 잠자리를 한 것으로 가장 잘 알려져 있다(이 여성 중에는 샤넬이 친구이자 전기 작가인 루이즈 드 빌모랭도 있다).

153. "비상용 방공호 복장": Georges Bernstein Gruber and Gilbert Maurin, *Bernstein le magnifique*(『위대한 베른슈타인』), Paris: Editions JC Lattès, 1988, 166쪽. Chaney, 132쪽.

154. "결혼으로 얻은 귀족 신분": 『르 골루아』에 실린 결혼 발표, 1918년 8월 10일 자. 마르틴 알리종이 이 기사를 찾아 주었다.

155. "그가 말해 주기도 전에 알았어요": Delay, 66쪽. 어떤 이들은 샤넬이 다이애나 카펠에 관해서 구체적으로 잘 알고 있었으며 카펠에게 그녀와 결혼하라며 권했다고 이야기한다. 카펠에게 상류층 아내가 필요하다는 사실을 잘 알았던 데다 다이애나는 절대로 카펠을 완전히 빼앗아 가지 못하리라고 추측했기 때문이라고들 한다. 샤넬의 친구인 앙투아네트 베른슈타인도 비슷하게 말했다. "샤넬은 그 여자가 얼마나 대수롭지 않은지 알았고, 틀림없이 자기가 보이를 쥐고 있을 수 있다고 생각했어요." Galante, 48쪽에서 인용. 하지만 샤넬이 체면을 지키려고 보이 카펠의 결혼 이후 이런 이야기를 지어냈을 수도 있다.

156. "어린 딸 수잔": Charles-Roux, 275쪽.

157. "나를 가엾게 여겨 줘요": Gruber and Maurin, 166쪽에 인용된 편지.

158. "최악의 슬픔에 빠져 있을 때": 앙리 베른슈타인은 아내 앙투아네트와 어린

딸 조르주를 도빌에 남겨 둔 채 유리아주에 와서 별장을 하나 빌리고 겉으로
'온천 치료'를 즐겼다. 앙투아네트와 조르주는 1918년 여름에 어쩌다가 한 번씩
유리아주를 방문했다. 1918년 8월 말, 샤넬은 베른슈타인의 별장과 인접한 별장을
빌려서 여름이 끝날 때까지 베른슈타인과 거의 함께 지냈다. 둘은 사람들의
이목을 피해서 조심스럽게 만나는 데 별로 주의를 기울이지 않았던 것 같다.
조르주 베른슈타인이 직접 쓴 아버지의 전기를 보면 샤넬과 베른슈타인의 불륜은
공공연한 비밀이었다. Gruber and Maurin, 157쪽. 전기 작가 액슨 매드슨은 샤넬이
이 시기에 아르헨티나의 대부호 파울 에두아르도 마르티네스 데 오스 Paul Eduardo
Martinez de Hoz와도 연인 관계였다고 말했다. Madsen, 94쪽.

159. "극장을 사들일 수 있도록": 베른슈타인은 친구에게 "샤넬은 내게 돈을 준 유일한
여자"라고 말했다. Gruber and Maurin, 167쪽에서 인용.

160. "어린 조르주를 무척 귀여워했다": 샤넬은 이 시기부터 1920년대까지 앙투아네트
베른슈타인과 편지를 주고받으면서 항상 다정하게 조르주의 안부를 물었다.

161. "이후로도 수년간 편지를": 조르주 베른슈타인은 "무슨 일이 일어났든, 우정은
사라지지 않았고 계속 이어졌다"라고 썼다. Gruber and Maurin, 166쪽.

162. "앙투아네트가 도빌에서 어머니와": 앙투아네트 베른슈타인은 피에르 갈랑트와
대화하다가 샤넬을 만나서 가까워졌던 시절을 회상했다. "우리 어머니와 저는
자주 도빌에 갔어요. 거기서 샤넬을 만났죠. 샤넬의 부티크에 있는 물건을 보는 게
재미있었어요. 그런 후 제가 파리에서 그녀를 보러 갔어요. 처음에 우리는 순전히
부티크 주인과 고객 관계였어요. 전쟁이 터진 후에야 서로 친구가 되었죠." Galante,
31쪽에서 인용.

163. "앙투아네트가 앙리 베른슈타인과 결혼": Gruber and Maurin, 157쪽.

164. "연인들 사이에 불신을 퍼뜨려서": Henry Bernstein, *Le Secret: Une Pièce en Trois
Actes*(「비밀: 3막짜리 연극」), 1913, repr. Ann Arbor: University of Michigan Press,
1917. 희곡은 웹사이트 http://babel.hathitrust.org/cgi/pt?id=mdp.390150331597
27;seq=13;view=1up;num=5에서 확인할 수 있다.

165. "똑같이 야위었다": Gruber and Maurin, 166쪽.

166. "심지어 다이애나 카펠 역시": 마르셀 애드리쉬는 샤넬과 다이애나 카펠이 서로
알았으며 다이애나는 카펠과 결혼하기 전에도, 심지어 결혼한 후에도 샤넬을
입었다고 말했다. Haedrich, 72쪽. 리사 채니는 카펠과 결혼한 다이애나가 세련된
금색 바지를 입고 있는 모습이 목격되었으며 그 바지는 분명히 샤넬의 디자인일
것이라고 언급했다. "아서는 비아리츠에 있는 샤넬의 살롱에서 다이애나에게 줄
옷을 사는 일이 이상하다고 생각하지 않았다. 하지만 아서와 다이애나가 결혼하고
나자, 다이애나가 샤넬의 옷을 거부하기 시작했다. 아서는 아내의 고집을 꺾었다.

왜 파리에서 가장 인기 있는 디자이너의 옷을 입으면 안 되는가? 다이애나의
집안에서 오랫동안 전한 이야기로는 다이애나가 가브리엘을 싫어했다고 한다."
Chaney, 142~143쪽.

167. "고향 잉글랜드로 돌아가서": Chaney, 143쪽. 이 시기에 다이애나 카펠이 옛
애인인 더프 쿠퍼와 다시 불륜에 빠졌을 수도 있다. 다만 리사 채니는 이런 주장에
이의를 제기했다. Chaney, 412쪽 n17. "레이디 다이애나 쿠퍼(…)는 [남편 더프
쿠퍼가] 그 짜증 나는 다이애나 카펠을 쫓아다닌다고 확신했다. 다이애나 카펠의
남편이 의상 디자이너 코코 샤넬과 바람을 피우며 아내가 더프 쿠퍼와 놀아나도록
내버려둔다는 소문이 돌았다." Juliet Nicolson, *The Great Silence: Britain from the
Shadow of the First World War to the Dawn of the Jazz Age*(『거대한 침묵: 제1차
세계 대전의 그림자와 재즈 시대의 여명 사이의 영국』), New York: Grove Books,
2010, 148쪽.

168. "다이애나 카펠이 겪은 상실은": Charles-Roux, 282~283쪽을 참고할 것.

169. "남편이 자기와 함께 지내는 시간도": Chaney, 144쪽.

170. "1919년, 잠에서 깨어나 보니": Haedrich, 67쪽에서 인용.

171. "책임감 있는 형부의 역할": Chaney, 143쪽.

172. "버사 누나와 크리스마스를 함께 보낸 후": 버사 카펠은 삼십 대 후반에 미켈햄
남작 2세 허먼 스턴Herman Alfred Stern, 2nd Baron Michelham과 결혼했다. 당시
허먼 스턴은 나이가 카펠의 절반밖에 안 되는 십 대 소년이었다. 스턴의 집안은
부유했지만, 다들 스턴이 정신 장애 혹은 동성애 때문에 결혼할 수 없다고 여겼다.
스턴이 양쪽 모두에 해당한다는 말도 있었다. 허먼 스턴의 아버지 허버트 미켈햄
경Herbert Herman Stern, 1st Baron Michelham이 중병에 걸렸을 때, 훨씬 젊은 아내
레이디 에이미 미켈햄Lady Aimée Michelham은 남편이 유언장 내용을 고친 탓에
자기가 받을 유산이 줄어들었다는 사실을 알아차렸다. 남편 사후에 유산을 손에
쥐고 싶었던 레이디 미켈햄은 친애하는 벗(이자 연인이었을 수도 있는) 보이 카펠의
도움을 얻어 병석에 누운 남편이 음모를 꾸미고 있는 아내에게 훨씬 더 유리한
조건으로 유언을 다시 고치게 강요했다. 카펠은 레이디 미켈햄을 도와주는 대가로
누이 버사를 위한 '선물'을 받았다. 보이 카펠은 누이를 레이디 미켈햄의 어린
아들 허먼과 결혼시켜서 귀족 작위와 평생 풍족한 수입을 얻어 주려고 했다. 버사
카펠은 레이디 미켈햄이 되었고 평생 넉넉하게 살았다. 이 결혼에는 버사가 절대로
스캔들을 일으켜서는 안 되고 자식을 낳아서는 안 된다는 조건이 달려 있었고,
버사는 수락했다. 이제까지 버사 카펠의 결혼 이야기는 여러 사람이 단편적으로
이야기했지만, 마르틴 알리종 덕분에 이야기 조각을 하나로 모아서 분명하게
확인할 수 있었다. Martine Alison, 미출간 원고 "Bertha Capel, Soeur d'A. E.

Capel"(「A.E. 카펠의 누이 버사 카펠」), 2008.

173. "가슴이 터지도록 흐느껴 울었다": Charles Roux, 30쪽 이하. Delay, 66~73쪽.

174. "관이 파리로 운구되었고": 『르 골루아』 부고란, 1920년 1월 2일 자.

175. "샤넬도 다이애나 카펠도 장례식에": 에드워드 왕세자는 프레더 더들리에게 보낸 편지에서 카펠의 사망 소식을 전했고 상황이 악화하고 있던 카펠의 결혼 생활에 관해 노골적으로 이야기했다. "리비에라에서 (…) 보이 카펠(다이애나의 두 번째 남편)이 교통사고로 사망했다고 (…) 오늘 저녁에 전해 들었소. (…) 그녀가 이 일에 연루되지 않아 다행이라고 생각해요. 그는 정말로 '역겨운 놈'이었고 그녀가 불행했었으니 말이오. 하지만 그녀가 또다시 남편을 잃었다니 안타깝소." Edward, Prince of Wales, 298쪽.

176. "프랑스에 공헌한 외국인": 카펠의 사망 기사는 L'Eclaireur de Nice(『레클레뢰르 드 니스』), 1919년 12월 23일 자와 『타임스』(런던), 1919년 12월 24일 자와 『뉴욕타임스』, 1919년 12월 25일 자에 실렸다.

177. "카펠이 사후에는 샤넬과 맺은 관계를": 통화 가치 환산과 구매력 비교는 웹사이트 http://www.measuringworth.com/ppoweruk/에서 할 수 있다.

178. "삼중 생활을": 리사 채니는 이본 지오바나 산펠리체에게 아들이 하나 있지만, 누가 그 아이의 생부인지 분명하지 않다고 언급했다.

179. "태어난 달에서 따와": 보이가 사망하고 3년 후, 다이애나는 웨스트모어랜드 백작 14세 비어 페인Vere Fane, 14th Earl of Westmorland과 세 번째로 결혼했고 자식을 세 명 더 낳았다. 웨스트모어랜드 백작 부인이 된 다이애나는 90세까지, 마지막 남편보다 35년을 더 살았다.

180. "샤넬은 이사한 지 1년도": 리사 채니가 이 놀라운 부동산 거래를 발견했다. Chaney, 150쪽.

181. "저는 이 기억을 미화하지 않을 거예요.": Morand, 『샤넬의 매력』, 65쪽.

182. "노년이 되어서야 친구 클로드 들레": Delay, 73쪽.

183. "그가 정말로 나를 떠나지 않았다": Haedrich, 73쪽.

184. "아무도 보지 못했다": 기념비 사진과 정보는 프레쥐스 역사회에서 제공했다. 특히 다니엘 에노와 마르틴 알리종에게 감사드린다.

4. 드미트리 대공

1. "캐나다에서 샤넬 쿠튀르를 홍보": Charles-Roux, 298~301쪽.

2. "제 사업에 깃든 인생과": Vilmorin, 94쪽.

3. "러시아인들은 제게 동양을": Morand, 『샤넬의 매력』, 95쪽. 클로드 들레는 샤넬이
 이렇게 이야기했다고 증언했다. "이 대공들, 이들은 모두 똑같아요. 잘생겼지만
 머리가 텅 비어 있죠. (…) 그들은 두려움을 잠재우려고 술을 마셔요. 이 러시아인들은
 키가 크고 잘생기고 화려하죠. 하지만 속에는 아무것도 없어요! 공허함과
 보드카뿐이에요." Delay, 109쪽에서 인용.

4. "그녀는 한때 사귀었던": Jacques Chazot, *Chazot Jacques*(『샤조 자크』), Paris:
 Editions Stock, 1975, 81쪽.

5. "그가 이상적인 황제감이라고": 드미트리가 쓴 일기의 발췌본을 본 사람이 몇 명
 있기는 하지만, 일기의 대부분은 하버드대학교의 휴턴 도서관에 보관되어 있다. 이
 일기는 2010년까지 고문서 보관함에 자물쇠로 잠긴 채 보관되어 있었지만, 내가 문서
 보관 담당자의 허가를 받아서 보관함을 열었다.

6. "그는 파리에서 열리는 회의에": 당시 샤넬의 여권 기록을 살펴보면 드미트리가
 지지자들을 만나러 스위스와 독일을 방문했던 바로 그 시기에 샤넬도 두 나라를
 방문했다는 사실을 알 수 있다. 파리 경찰청 기록보관소.

7. "오베르뉴 사람이라면 누구나": Morand, 『샤넬의 매력』, 95쪽.

8. "드미트리는 지극히 매력적이었다": Prince Felix Youssoupoff, *Lost Splendor: The
 Amazing Memoirs of the Man Who Killed Rasputin*(『잃어버린 영광: 라스푸틴을 죽인
 사내의 믿지 못할 회고록』), Ann Green and Nicholas Katkoff 번역, 1953; repr., New
 York: Helen Marx Books, 2003, 94쪽.

9. "평생 유별날 정도로 가깝게 지냈다": Prince Michel Romanoff, introduction to
 Jacques Ferrand, *Le Grand Duc Paul Alexandrovitch de Russie: Fils d'empereur,
 frère d'empereur, oncle d'empereur: Sa famille, sa descendance, chroniques et
 photographies*(『러시아의 파벨 알렉산드로비치 대공: 황제의 아들, 황제의 형제,
 황제의 숙부: 그의 가족과 후손, 연대기와 사진』), Paris: Jacques Ferrand, 1993.

10. "유대인 20만 명을 강제로": 세르게이 알렉산드로비치 대공의 임기 중 1896년에는
 악명 높은 호딘스카야 비극도 일어났다. 모스크바의 호딘스카야에서 마지막 황제
 니콜라이 2세의 대관식이 열렸을 때 대규모 혼란이 벌어져서 1천3백 명이 넘는
 사람이 짓밟혀 죽었다. 이 재앙은 대공의 치안 부대가 한꺼번에 몰려드는 군중을
 통제하지 못한 탓에 벌어진 일이기도 하다. 하지만 대공은 책임을 모두 부정했고,
 사고 현장이나 희생자 장례식에 나타나지도 않았다.

11. "그는 황금빛으로 빛나는": Grand Duchess of Russia, Marie, *A Princess in
 Exile*(『망명을 떠난 황녀』), New York: Viking Press, 1932, 74쪽.

12. "마약도 쉽게 구할 수 있는": Youssoupoff, 94쪽.

13. "크로스 드레싱에 대한 취향": Ibid., 87쪽.

14. "방탕한 생활에서 벗어나 신비주의로": 유수포프는 드미트리에 관해 "그는 유약한 성격 때문에 위험할 정도로 쉽게 휘둘렸다"라고 썼다. Youssoupoff, 94쪽. 마리야 황녀 역시 동생이 그 당시에 미숙했다면서 아버지가 드미트리의 미래를 걱정했다고 이야기했다.

15. "두마를 무너뜨리고": Youssoupoff, 214쪽.

16. "라스푸틴을 악마처럼": 최근 연구는 라스푸틴이 청산가리 케이크를 전혀 먹지 않았을 것이고 (라스푸틴은 식단을 엄격하게 제한했고 설탕을 전혀 섭취하지 않았다) 강물에서 떠오르지도 않았으며, 그저 다수의 총상으로 사망했다는 사실을 입증했다. Edvard Radzinsky, *The Rasputin File*(『라스푸틴 파일』), Judson Rosengrant 번역, New York: Nan A. Talese, 2000, 455~477쪽을 참고하라.

17. "라스푸틴은 총에 맞아 사망": 라진스키는 드미트리가 총을 쏘아서 라스푸틴을 죽였다고 주장했다. Radzinsky, 482쪽. 콜린 윌슨Colin Wilson은 독이 든 케이크 이야기가 모두 허구라고 서술했고, 라스푸틴 살해 사건이 "겁에 질린 암살범 네 명이 무기도 지니지 않은 사람 한 명을 살해한 추악하고 수치스러운 사건"이라고 일컬었다. Colin Wilson, *Rasputin and the Fall of the Romanovs*(『라스푸틴과 로마노프 황실의 몰락』), New York: Farrar, Straus and Giroux, 1964, 192쪽.

18. "살해 가담으로 큰 타격을 입었다": 1920년 2월 26일에 유수포프가 드미트리에게 보낸 편지를 살펴보자.

"너를 알게 된 후로, 나는 너를 더욱 사랑했고 너를 향한 나의 애정은 훨씬 더 커졌어[이 문장에서 '알다'를 의미하는 러시아어는 성관계를 맺었다는 뜻을 암시한다. 이 표현 역시 드미트리와 유수포프가 성적인 관계였을 수도 있다는 증거다]. 내가 너에게 바라는 것은 아무것도 없다는 사실을 알아줘. 그리고 내가 너에게 깊은 애착을 느끼기 때문에, 내가 너무도 열렬히 사랑했고 너무도 강하게 믿었던 네가 가장 불행한 순간에 처한 나를 버렸다는 사실이 슬프기 때문에 이런다는 사실을 이해해 줘."

펠릭스 유수포프가 드미트리 로마노프에게 보낸 편지, Philipp Penka 번역, 1920년 2월 26 일자, Grand Duke of Russia Diaries and Personal Record Books, MS Russ 92, Houghton Library, Harvard University(이하 '드미트리 일기'로 표기), vol. 18.2, supplementary folder.

그다음 날인 1920년 2월 27일에 드미트리가 유수포프에게 답장했다.

"1916년 12월 24일, 우리는 친구로 헤어졌어. 우리는 1919년 5월에 만났고, 우리의 우정에 관해서는 추억만 남았어. 왜 그럴까? 우리가 단 하나의 문제를 서로 다른 눈으로 보았고, 전혀 다른 관점에서 보았기 때문이야. 이것 하나만으로도 충분히 우리 우정을 무너뜨릴 수 있지. 물론 너는 내가 무슨 말을 하고 있는지 완벽하게

이해할 거야. 라스푸틴 살해 사건 말이야. 이 사건은 언제나 내 양심의 오점으로 남을 거야. 내가 이 사건에 관해 한 번도 이야기한 적이 없지. 왜 그런 줄 알아? 나는 살인은 어쨌거나 살인이라고 믿으니까. 네가 이 사실에 신비스러운 의미를 부여하려고 애써도 소용없어! (…) 나도 1916년 12월 이전처럼 너를 기쁘게 바라보고 싶다는 걸 믿어 줘. 아! 그건 불가능해."
드미트리 로마노프가 펠릭스 유수포프에게 보낸 편지, Philipp Penka 번역, personal correspondence, 1920년 2월 27일 자, 드미트리 일기, vol. 18.2, supplementary folder (이 편지를 유수포프에게 부치지 않았을 수도 있다).

19. "부유했고 (…) 잘살고 있던 상류층": 드미트리 일기, 1920년 5월 4일 자, vol. 19.1.

20. "차르 자리를 노리는 주요 도전자": 드미트리는 1921년 2월 28일 일기에 이렇게 썼다. "나는 그들이 타락하지 않은 양심을 지닌 후보를 원한다는 사실을 잘 안다. 바로 이 때문에 모두 키릴에게서 등을 돌리고 있으며, 대체로 이런 이유로 나를 선택한다." 드미트리 일기, vol. 23.1, 150쪽. 경찰의 드미트리 감시 기록에는 다음과 같이 적혀 있다. "파리에 거주하는 러시아 상류층은 러시아에 제정을 다시 세우겠다는 계획에 몰두해 있다. 이 러시아 군주론자들이 현재 내세운 후보는 드미트리 대공이다." 파리 경찰청 기록보관소.

21. "차르가 된다는 꿈": "당연히 나를 방문하는 사람들은 모두 러시아가 다시 군주국이 되리라고 깊이 확신한다. 그들 모두 내가 황위를 요구하기에 적합한 후보라고 넌지시 말하지만, 보아하니 아무도 감히 준비 작업에 나서지 않거나, 또는 나서지 못하는 것 같다." 드미트리 일기, 1920년 5월 4일 자, vol. 19.1, 18.

22. "나는 정말로 러시아에서": 드미트리 일기, 1921년 2월 28일 자, vol. 23.1, 150쪽.

23. "곧 10만 프랑으로 치솟았다": "도박을 향한 나의 오랜 열정은 (…) 나보다 더 강하다. (…) 1분이라도 빚에 관해 생각하지 않을 때가 없다. 빚은 이미 10만 프랑에 가까워졌다." 드미트리 일기, 1920년 6월 30일 자, vol. 19.1, 155쪽.

24. "여전히 권력을 쥐고 있던 왕족": 드미트리의 방문자 기록에 오른 이들 중에는 로스차일드 남작, 윈저공, 라치빌 왕자, 미시아 세르, 파리 주재 미국 대사, 콜 포터의 부인, 노섬벌랜드 공작부인이 있었다. Dmitri, Visitors Book(『방명록』), Houghton Library.

25. "아주 부유한 신부와 결혼": 드미트리 일기, 1921년 1월 31일 자, vol. 23.1, 71쪽.

26. "그날 [프랑스 가수] 마르트 다벨리와": Ibid., 1921년 1월 23일 자, vol. 23.1, 82쪽. 저스틴 피카디는 드미트리 대공이 마르트 다벨리와 연애하고 있었다고 설명했다. 다벨리는 자기가 만나기에는 드미트리가 "너무 비싼" 남자라고 불평하면서 그를 샤넬에게 보내고 아주 기뻐했다. Justine Picardie, Coco Chanel: The Legend and the Life(『코코 샤넬: 전설과 인생』), New York: HarperCollins, 2010, 128쪽.

27. "폴로 클럽에서 알게 된": Fiemeyer and Palasse-Labrunie, 『샤넬의 사생활』, 30쪽.

28. "지독하다 싶을 정도로 숨기려고 애썼다": Madsen, 145쪽에서 인용.

29. "소문을 직접 퍼뜨렸다고 한다": 경찰 보고서, 1923년 7월, 파리 경찰청 기록보관소.

30. "황위에 오를 계획": 파리 경찰청 기록보관소에 보관된 샤넬의 여권을 찍은 사진은 샤넬이 이 시기에 베를린을 몇 차례 방문했다는 사실을 증명한다.

31. "호화로운 호텔인 오텔 르 뫼리스": 파리 경찰이 작성한 기록에는 샤넬과 드미트리가 스위스 취리히의 반호프슈트라세에서 함께 살았다는 내용이 암시되어 있다. 다만 다른 곳에는 이런 사실에 관한 언급이 전혀 나타나지 않는다. 경찰 문서는 샤넬과 드미트리가 뫼리스 호텔의 서로 붙은 스위트룸에서 지냈다고도 언급한다. 이때 샤넬은 다른 아파트를 소유한 상태였다.

32. "드라이브를 즐기기에 좋은 차": 클로드 들레가 전하기로, 롤스로이스 직원이 암청색 자동차 구매를 말리려고 애썼지만 샤넬은 자신의 선택을 조금도 의심하지 않았다. "두고 보세요. 다들 곧 이 색깔을 주문하려고 할 거예요." Delay, 67쪽.

33. "비용은 모두 샤넬이 부담했다": 샤넬은 친구들에게 선물을 사 주는 일을 아주 좋아했고, 니스에서는 드미트리가 마음에 드는 애완견 용품을 찾지 못한 듯한데도 하나 사라고 억지로 떠밀었다. 드미트리 일기, 1921년 3월 30일 자, vol. 25.1, 104쪽.

34. "함께 시간을 보내기에": 드미트리 일기, 1921년 3월 30일과 4월 15일 자, vol. 25.1, 103~106쪽.

35. "코코는 (…) 슬퍼했고": 드미트리 일기, 1921년 4월 16일 자, vol. 25.1, 167쪽.

36. "나는 개인적으로 이 이야기를": 드미트리 일기, 1921년 3월 31일 자, vol. 25.1, 75쪽.

37. "드미트리의 평판은 한층 더 추락": 심지어 파리 경찰도 샤넬과 "대공의 은밀한 만남이 러시아 백색파에게 나쁘게 보인다"라는 사실을 알았다.

38. "덴마크 출신 마리-루이즈 몰트케 여백작": "시간이 흐를수록 이 마리-루이즈 몰트케가 더 매력적으로 느껴진다." 드미트리 일기, 1921년 2월 14일 자, vol. 23.1, 113쪽.

39. "나는 그렇게 (…) 배신으로 가득한": 드미트리 일기, 1921년 4월 15일 자, vol. 25.1, 106~107쪽.

40. "나는 지인을 마주칠지": Ibid., 107쪽.

41. "스트라빈스키는 샤넬이 드미트리와": 훗날 샤넬은 악의를 품은 미시아 세르가 스트라빈스키에게 "코코는 예술가보다 대공을 더 좋아하는 보잘것없는 재봉사예요"라는 전보를 보내서 스트라빈스키의 화를 돋웠다고 폴 모랑에게 말했다. 소문으로는 이 전보 이후 세르게이 디아길레프가 샤넬에게 "[가르슈로 돌아]오지 말아요. 그가 당신을 죽이려 해요."라고 전보를 보냈다고 한다. "날 배신한 이 전보 때문에 미시아에게 몇 주 동안이나 화가 났었죠. 미시아는 그런 전보를 절대

보내지 않았다고 맹세했어요. 저는 또다시 그녀를 용서했어요." Morand, 『샤넬의 매력』, 153쪽.

42. "드미트리를 데리고 급히 비아리츠로": Delay, 113쪽.

43. "영적인 스승 라이다 처칠": Dmitri, *Private Papers*(『개인 서류』), Houghton Library. 이 목록에 오른 책은 하슈누 O. 하라의 『성공으로 가는 길 Road to Succes』, 『숫자, 이름, 색깔 Number, Name, and Color』, 『아름다운 피부 The Complexion Beautiful(드미트리는 'Complection'로 잘못 표기해 놓았다)』와 라이다 처칠의 『마법의 숫자 7 The Magic Seven』, 플로라 비글로우 게스트의 『두려움 몰아내기 Casting Out Fear』다. 하슈누 O. 하라는 신지학에서 영향을 받은 초능력 '사이코메트리'의 창시자다. 그의 책 『숫자, 이름, 색깔』은 '전쟁을 지휘'하는 능력을 포함해 숫자와 색깔이 지닌 마술적 힘을 설명할 수 있다고 주장한다. Hashnu O. Hara, *Number, Name, and Color*(『숫자, 이름, 색깔』), London: L. N. Fowler, 1907, 3쪽. 이 책은 웹사이트 http://books.google.com/books?id=5bf1 NyNUE5QC&pg=PA1&source=gbs_selected_pages&cad=3#v=onepage&q& f=false에서 확인할 수 있다. 드미트리는 공책에 이 책 제목을 적어놓고 그 옆에 "매우 어렵다"라고 짧은 주석을 달았다. 라이다 처칠의 『마법의 숫자 7』은 '자아에 몰두'하고 '정신을 집중'하고, (드미트리에게 가장 시급한 목표인) '부를 얻기' 위해 고안된 정신 수양법을 제안한다. Lida Churchill, *The Magic Seven*(『마법의 숫자 7』), New York: Alliance Publishing, 1901. 웹사이트 http://www.surrenderworks. com/newthought library/Lida%20A.%20Churchill%20-%20The%20Magic%20 Seven/The%20Magic%20Seven%20Summary%20and%20Exercise.pdf에서 살펴볼 수 있다. 처칠이 알려 준 기법은 별 효과가 없었던 듯하다. 드미트리는 이 책 제목 옆에 "별로였다"라고 썼다.

44. "드미트리 지지자들은 그들의 회합이": 파리 경찰은 바보가 아니었고, 드미트리 서류에 이렇게 기록했다. "주요 러시아인 일파는 강신술을 실험하겠다는 구실을 대고 오퇴유에서 만난다. 경찰국장 한 명이 전문적인 강신론자인 척 신분을 위장하고 이런 회합에 한 번 참석했다." 파리 경찰청 기록보관소.

45. "『바가바드기타』가 가장 좋아하는 책": Fiemeyer and Palasse-Labrunie, 『샤넬의 사생활』, 47쪽.

46. "가난한 아이들의 부적": Delay, 90쪽.

47. "상징이 없으면": Fiemeyer and Palasse-Labrunie, 『샤넬의 사생활』, 60쪽.

48. "사회적 권력을 부여하는 기호 체계": 인류학자 클리퍼드 기어츠 Clifford Geertz는 카리스마 있는 외부인이라는 현상을 다음과 같이 설명했다. "이것이 카리스마의 역설이다. 카리스마는 상황의 핵심 근처에 있다는 감각, 사회를 지배하는 자들의

(…) 중대한 왕국에 휘말려 들었다는 감각에 뿌리를 내리고 있지만, (…) 카리스마의 가장 대담한 표현은 중심에서 멀리, 대체로 너무나도 멀리 떨어져서 중심에 더 가까이 다가가기를 간절히 바라는 사람들 사이에서 나타나는 경향이 있다." Clifford Geertz, *Local Knowledge: Further Essays in Interpretive Anthropology*(『지역적 지식: 해석 인류학에 관한 추가 논고』), New York: Basic Books, 1983, 143쪽.

49. "우리 사회에서 [고대 마법의] 등가물은": 부르디외는 이렇게 성변화와 다름없는 거의 종교적인 과정을 보여 주는 가장 훌륭한 예로 샤넬을 꼽았다.
 슈퍼마켓에서 파는 3프랑짜리 향수를 예로 들어 보자. 이 향수에 샤넬 상표를 붙이면 30프랑짜리가 된다. (…) [그 향수는] 이제 경제적으로, 상징적으로 변화를 겪는다. 창작자가 남긴 서명은 (…) 그 대상의 사회적 본질을 바꾸는 표지로, (…) 이 변화에 관여하는 것은 상품의 희귀성이 아니라 생산자의 희귀성이다. 상표의 가치를 만들어 내는 것, 상표의 마법을 부리는 것은 신성한 상품의 생산 체계에 속한 모든 행위자의 공모다. 이 공모는, 물론, 전적으로 무의식적이다. (…) 샤넬과 샤넬의 상표 사이에는 전체 시스템이 존재한다. 샤넬은 이 시스템을 그 누구보다 잘 이해하며, 동시에 그 누구보다도 잘 알지 못한다.
 Pierre Bourdieu, *Sociology in Question*(『사회학의 문제들』), Richard Nice 번역, 1974; repr., London: SAGE Publications, 1993, 132~138쪽.

50. "전 크림반도 총독": 샤넬의 직원 명부를 보면 러시아 모델들이 특히 귀중했다는 사실을 알 수 있다. 이들의 봉급은 대체로 다른 모델의 봉급보다 분명히 높았다. 러시아 여성의 이름은 1921년부터 샤넬의 직원 기록부에 나타나며, 그중 많은 수가 샤넬과 드미트리의 관계가 끝난 후로도 오랫동안 직원 명부에 남아 있었다. 샤넬 직원 명부, 샤넬 보존소.

51. "알렉상드르 궁전의 축소판": Delay, 113쪽.

52. "러시아 황녀가 제게": Delay, 58쪽에서 인용. 『우먼스 웨어 데일리』는 샤넬을 위해 직물을 만드는 러시아 귀족 여성과 이들의 디자인이 거둔 대성공을 보도했다. "오를로프 다비도프 백작 부인Countess Orloff Davidoff이 샤넬에게 만들어 준 정교한 무늬가 들어간 저지는 프랑스 북부 해안 도시 르 투케에서 엄청나게 인기를 끌고 있다. 널리 이목을 끈 저지 중 하나는 전체적으로 부드러운 레몬색에 짙은 녹색 무늬가 들어가 있고, 섬세한 주름이 잡힌 치마의 색깔과 잘 어울리는 평직 크레이프 칼라와 가장자리 장식이 달려 있다. (…) 베이지색 울로 만들고 군복 장식용 수술을 달아 놓은 코트와 스커트 투피스를 입은 사람 역시 정말로 많이 눈에 띈다." "Sportswear Notes from Abroad"(「해외에서 온 운동복 기사」), 『우먼스 웨어 데일리』, 1923년 8월 14일 자, 3쪽.

53. "사람들은 부유해 보이려고": 자크 샤조의 샤넬 인터뷰, Dim Dam Dom television

program(TV 프로그램 〈딩댕동〉), 1968. 샤넬은 패션에서 민주주의를 지향했지만, 평생 손님들 앞에서 로마노프 황실의 보석을 꺼내 깊은 인상을 남기는 일에서 즐거움을 느꼈다. "하지만 샤넬의 인생에서 좋은 것은 모두 남자에게서 나왔다. (…) 러시아의 드미트리 대공이 그녀의 목에 둘러 준 보석이 얼마나 호사스러웠는지, 그녀가 때때로 보석함을 열어 선물 받은 보석을 테이블 위에 쏟아놓고 친구들에게 보여 주면 그들은 보석이 진짜인지 믿지 못할 정도였다." Eugenia Sheppard, "Chanel for Men"(「샤넬 포 맨」), *Harper's Bazaar*(『하퍼스 바자』), 1969년 12월 호, 158쪽.

54. "가장 수익성 좋은 상품을": 틸라 매지오Tilar Mazzeo는 샤넬 No. 5가 1920년에 만들어졌다고 확신한다. Tilar Mazzeo, *The Secret of Chanel No. 5: The Intimate History of the World's Most Famous Perfume*(『샤넬 No. 5의 비밀: 세상에서 가장 유명한 향수의 내밀한 역사』), New York: HarperCollins, 2010. 리사 채니는 생각이 달랐다. "누가 뭐라고 썼건 혹은 말했건, 가브리엘 샤넬이 어떻게 또는 언제 재능 있는 젊은 조향사 에르네스트 보를 만났는지는 사실상 알려지지 않았다. 훨씬 더 중요한 사실을 말해 보자면, 샤넬 No. 5가 정확히 언제 만들어졌는지 아는 사람도 아무도 없다." Chaney, 183쪽.

55. "차르의 전 조향사": 에르네스트 보는 1924년부터 1954년까지 파르팡 샤넬의 수석 조향사로 일했다.

56. "5월 1일에 파는 은방울꽃": Mazzeo, 77쪽에서 인용.

57. "장미나 은방울꽃 향기": Madsen, 133쪽에서 인용.

58. "추상적인 꽃들로 만든 부케": 현재 라 메종 샤넬의 수석 조향사 혹은 '코'인 자크 폴주Jacques Polge는 "[샤넬 No. 5가] 향수에서 일으킨 혁명은 추상화가 회화에서 일으킨 혁명에 비견될 만하다"라고 평가했다. François Ternon, *Histoire du numéro 5 de Chanel*(『샤넬 No. 5의 역사』), Paris: Editions Normant, 2009, 91쪽에서 인용.

59. "북극에 내리는 눈의 향기": 에르네스트 보의 제자였던 조향사 콩스탕탱 베리긴이 이렇게 표현했다. Mazzeo, 65쪽에서 인용.

60. "재스민 꽃잎이 터무니없이 비싸다": Madsen, 134쪽에서 인용.

61. "낭만적이거나 '동양적인' 판타지": Madsen, 134쪽.

62. "여자는 남자가 준": Delay, 112쪽에서 인용.

63. "행운의 숫자라고 생각": 보가 조향을 다섯 번 시도한 끝에 제조 공식을 완성했다는 사실을 인정하며 숫자 '5'를 선택했을 수도 있다.

64. "보이 카펠의 오드콜로뉴 병": 리사 채니는 향수병 디자인의 유래에 관한 다양한 가설을 검토하면서도 드미트리가 영감의 원천이라는 가설은 고려하지 않았다. Chaney, 190쪽.

65. "보드카 병을 모방": 언론인 파트릭 쿠스토Patrick Cousteau가 이런 의견을 제기했다. Patrick Cousteau, "Ce n'est pas dans le film, Coco Chanel vue par les RG"(「이것은 영화에 나오지 않는다, RG가 본 코코 샤넬」), *Minute*(『미뉴트』), 2009년 4월 29일 자. 드미트리가 이 시기에 일기장의 여백에 사각형 모양으로 끼적거려 놓은 낙서는 정말로 향수병의 실루엣을 연상시킨다.

66. "효과는 놀라웠어요": Galante, 75쪽.

67. "샤넬 No. 5의 매출고 덕분에": Madsen, 130쪽.

68. "빈틈없는 기업가": Mazzeo, 95쪽 이하. Chaney, 227~230쪽. Phyllis Berman and Zina Sawaya, "The Billionaires Behind Chanel"(「샤넬 뒤에 숨은 억만장자들」), *Forbes*(『포브스』), 1989년 4월 3일 자, 104~108쪽.

69. "쿠튀르 의상에 붙은 라벨": 감사하게도 뉴욕시 박물관의 윌리엄 디그레고리오가 샤넬 빈티지 쿠튀르의 라벨을 지적하며 라벨의 변화를 설명해 줬다.

70. "특별한 마법을 걸었다": 샤넬의 이중 C 로고는 패션 작가 뤼시앵 프랑수아의 표현대로 "자기 안에 마법을 지닌 주술적 대상"이 되었다. Lucien François, *Comment un nom devient une griffe*(『이름은 어떻게 상표가 되는가』), Paris: Gallimard, 1961, 35쪽.

71. "미래에 결혼하면 사용할 티 타월": Morand, 『샤넬의 매력』, 29~30쪽.

72. "보육원의 스테인드글라스 창문": Picardie, 34쪽.

73. "샤넬이 가장 사랑했던 사람의 인생": Chaney, 191쪽.

74. "일기장 여백에 장난삼아": Dmitri, Private Papers, marginalia.

75. "러시아 백색파의 나치 지지자들": 드미트리는 1920년에 이미 볼셰비키 혁명 전복을 지지하던 독일 극우파 사이에서 확고한 지위를 누리던 상태였다. 그는 백색파 러시아 장성들과 친분을 쌓았고, 그중 표트르 니콜라예비치 브랑겔Pyotr Nikolayevich Wrangel이나 바실리 비스쿠프스키는 히틀러와 긴밀하게 협력했다. 드미트리는 일기에 이 협력 관계에 관해 썼다. "엄격하게 정당의 성격을 지닌 가장 진지한 정치 조직은 극우파의 유명한 지도자, 마르코프 2세Nikolai Yevgenyevich Markov가 이끄는 단체인 것 같다. 물론 나도 그와 대화해 보았다. 그에게서 꽤 좋은 인상을 받았다." 드미트리 일기, 1921년 3월 15일 자, 25.1, 17~20쪽. 드미트리의 일기는 그가 1920년대 초에, 적어도 1921년 3월부터 베를린에 방문했다는 사실을 입증한다. 그는 일찍이 파시즘에 이끌렸고, 결국 (샤넬과 결별하고 몇 년 후) '믈라도로시The Union of Mladorossi' 혹은 '젊은 러시아 동맹'의 일원이 되었다. 마리나 고르보프Marina Gorboff의 표현을 빌리자면, 믈라도로시는 "재미 삼아 파시즘에 관심을 보였던" 망명 러시아인 모임이었다. Marina Gorboff, *La Russie fantôme: l'émigration russe de 1920 à 1950*(『러시아의 유령: 1920년부터

1950년까지 러시아인의 망명』), Lausanne, Switzerland: Editions L'Age d'Homme, 160~161쪽. 드미트리는 심지어 히틀러에게서 추방당한 러시아 귀족 집단을 이끌며 독일군과 함께 볼셰비키에 맞서 싸워 달라는 제안까지 받았다. 드미트리는 볼셰비키라고 하더라도 동포와 싸울 수는 없다며 거절했다. 비스쿠프스키에 관해서 더 알고 싶다면, Walter Laqueur, *Russia and Germany*(『러시아와 독일』), 1965; repr., New York: Transaction Books, 1990을 참고할 것. 발터 라쾨어는 비스쿠프스키가 "황위를 차지하려는 야심을 지닌 대공 두 명이 서로 대항하도록 이간질"하고, 자기가 직접 권력을 차지하기 위해 지지자들을 모으는 데 대공을 이용하며 러시아 군주제 지지자들을 교묘히 조종하는 자라고 묘사했다. Laqueur, 120~121쪽. 드미트리는 나치즘과 나치의 상징을 아주 일찍이 경험했을 것이다. 이제 막 발달하기 시작한 국가사회당과 러시아 백색파는 오랫동안 이념적인 동반자였다.

76. "대중을 포용하는 아주 매력적인 엘리트주의": 심리학자 에릭 에릭슨Erik Erikson은 스와스티카 상징의 기능을 이렇게 설명했다. "의례는 질서정연한 우주를 제시하는 것처럼 보이기 위해 집단이 상징적이고 장식적인 방식으로 행동하도록 허락한다. 각 부분은 그저 나머지 부분 전체와 맺은 상호의존성 덕분에 정체성을 획득한다." Erik Erikson, *Young Man Luther*(『청년 루터』), 1962; repr., New York: Norton, 1993, 186쪽. George Mosse, *The Nationalization of the Masses: Political Symbolism and Mass Movements in Germany from the Napoleonic Wars Through the Third Reich*(『대중의 국민화: 독일 대중은 어떻게 히틀러의 국민이 되었는가?』), New York: Howard Fertig, 1975, 12쪽에서 인용.

77. "불쾌하고 미개하고": 드미트리는 1920일 6월 12일 자 일기에 유대인이 아름답지 않아 불쾌하다는 별생각 없는 반유대주의를 드러냈다. "저녁에 야코프레프 가족의 집들이에 갔다. 꽤 재미있었다. 특히 사람들이 재밌었다. 정말 깜짝 놀랍게 생긴 유대인이 많았다." 드미트리 일기, 1920년 6월 12일 자, vol. 19.1, 153쪽.

78. "우리 모국 러시아는": 드미트리 일기, 1920년 5월 4일 자, vol. 19.1, 8쪽.

79. "역사 내내 비난받았던 고아": 드미트리의 청년 시절 가장 가까웠던 친구 펠릭스 유수포프 공작은 러시아 귀족 사이에서 흔했던 반유대주의 음모 이론을 믿었다. 또 그는 1903년에 처음으로 러시아에서 익명으로 출간되었으나 표트르 라치코프스키Pyotr Rachkovsky의 저작으로 추정되는 『시온 장로 의정서The Protocols of the Elders of Zion』를 널리 퍼뜨리기도 했다. 훗날 히틀러가 핵심 서적으로 이용한 『시온 장로 의정서』는 전 세계 지배권을 장악하려는 유대인의 음모를 밝혀낸다고 주장한다. 유수포프는 라스푸틴이 음모를 꾸미고 있는 유대인 집단을 위해 비밀리에 일한다고 믿었다. 일부 학자는 라스푸틴이 러시아에서 유대인에게 자행된 폭력에 저항하려고 했으며, 억압받는 여러 소수자를 옹호해서

반감을 샀고 결국 암살당했다고 말한다. Brian Moynahan, *Rasputin: The Saint Who Sinned*(『라스푸틴: 죄를 저지른 성자』), New York: Random House, 1997, 261쪽 이하와 Delin Colón, *Rasputin and the Jews: A Reversal of History*(『라스푸틴과 유대인: 역사의 전환』), CreateSpace, 2011을 참고하라.

5. 내 심장은 주머니 속에 있다: 코코와 피에르 르베르디

1. "『그들에게서 한 걸음 물러서서』": http://www.poemhunter.com/poem/astep-away-from-them/에서 확인할 수 있다.
2. "아마 한때 르베르디와 사귀었을": Galante, 110쪽.
3. "나는 늘 우주처럼 무한한 불안감을 느꼈다": 파블로 네루다Pablo Neruda는 르베르디의 시를 "석영 광맥"에 비유했다. 헝가리 출신 사진작가 브라사이Brassaï는 르베르디의 시가 "투명함과 수정의 순수함"을 보여 준다고 생각했다. Pierre Reverdy to Jean Rousselot, 1951년 5월 16일 자. Jean Rousselot, "Pierre Reverdy"(「피에르 르베르디」), *Pierre Reverdy*(『피에르 르베르디』), Paris: Editions Seghers, 1951, 15쪽에서 인용.
4. "조각에서 느껴지는 촉감과 비슷한": Brassaï, "Reverdy dans son Labyrinthe"(「미로에 갇힌 르베르디」), 159~268쪽. Pablo Neruda, "Je ne dirai jamais"(「나는 절대로 말하지 않겠다」), "Pierre Reverdy 1889~1960"(「피에르 르베르디 1889~1960년」), special issue of *Mercure de France*(『프랑스의 수성』 특별호), no. 1181, 1962년 1월 호, 113~114쪽.
5. "군대가 군중에게 총을 쏘아서": Laura Levine Frader, *Peasants and Protest: Agricultural Works, Politics, and Unions in the Aude, 1850~1914*(『농민과 항의: 1850~1914년 오드의 농업과 정치, 노동조합』), Berkeley: University of California Press, 1991, 139~145쪽.
6. "평생 사회주의자로 살았다": "그는 인생에 완전히 지친 것처럼 보였다." 미시아 세르는 르베르디에게서 받은 초기 인상을 이렇게 표현했다. Misia Sert, *Misia and the Muses: The Memoirs of Misia Sert*(『미시아와 뮤즈들: 미시아 세르의 회고록』), Moura Budberg 번역, 1952; repr., New York: John Day, 1953, 188쪽.
7. "아직 젊었던 아버지가": Rousselot, 8쪽에서 인용.
8. "시집과 산문집을 적어도 열두 권": 『노르-쉬드』에는 르베르디의 작품뿐만 아니라 트리스탕 차라Tristan Tzara와 루이 아라공Louis Aragon 등 입체파와 초현실주의 동료들의 작품도 실렸다. 프랑스의 저명한 시인과 번역가이자 모더니즘의 후원자

실비아 비치Sylvia Beach의 유명한 동반자인 아드리엔 모니에Adrienne Monnier는 『노르-쉬드』를 "진지하고 명석한 정신의 증거"라고 일컬었다. Rousselot, 36쪽에서 인용.

9. "마드무아젤과 시인은 서로": Maurice Sachs, Jean-Michel Belle, *Les Folles années de Maurice Sachs*(『모리스 사쉬가 보낸 광란의 시절』), Paris: Bernard Grasset, 1979, 85쪽에서 인용.

10. "내게 짐이 되는 것은": Benjamin Péret, "Pierre Reverdy m'a dit..."(『피에르 르베르디가 내게 말했다…』). 227~233쪽. Pierre Reverdy, *Nord Sud: Self defence et autres ecrits sur l'art et la poésie*(『노르 쉬드: 자기변호와 예술과 시에 관한 글』), Paris: Flammarion, 1975, 228쪽에서 인용. 원래는 *Le Journal littéraire*(『문학 저널』), 1924년 10월 18일 자에 실렸다.

11. "사교계 생활은 거대한": Reverdy, "Le livre de mon bord"(『내 옆의 책』), 645~806쪽, Pierre Reverdy, *Oeuvres complètes, tome II*(『전집 vol II』), Paris: Flammarion, 2010, 791쪽.

12. "저는 사교계 사람들을 이용했어요": Morand, 『샤넬의 매력』, 157쪽.

13. "그는 (…) 자기 자신에게": Delay, 244쪽.

14. "르베르디의 십 대 시절 기억을": 샤넬은 샤를-루에게 르베르디의 포도 농장주 봉기 경험에 관해 이야기했다. Charles-Roux, 367쪽.

15. "당신의 화가 친구들이": Haedrich, 115쪽에서 인용.

16. "자칭 '시골 무지렁이' 페르소나": Charles-Roux, 381쪽에서 재인용.

17. "피카소가 삽화를": 피카소는 "나는 르베르디를 위해서 이 책에 삽화를 그렸다. 그리고 내 마음을 전부 쏟아부었다"라고 썼다. 피카소가 샤넬의 책에 남긴 친필 헌사를 보여 준 샤넬 보존소 직원에게 감사드린다.

18. "르베르디는 1921년 5월 2일에": Max Jacob and Jean Cocteau, *Correspondance 1917~1944*(『편지 1917~1944』), Anne Kimball 편집, Paris: Editions Paris-Mediterranée, 2000, 323쪽.

19. "몽마르트르 집에 틀어박혀 있는 시간": 르베르디는 "무릎을 꿇는 데 익숙해졌다. 이제 지치지 않는다"라고 적었다. Stanislas Fumet, "Reverdy"(『르베르디』), "Pierre Reverdy 1889~1960"(『피에르 르베르디 1889~1960년』), 『프랑스의 수성』 특별호, 1962년 1월 호, 327쪽.

20. "세속적 시간의 흐름": Fumet, 327쪽.

21. "초현실주의 뿌리를 상기시켰다": 앙드레 말로André Malraux는 "르베르디는 시를 수술해서 깎아 냈다"라고 언급했다. André Malraux, "Les Origines de la poésie cubiste"(『입체파 시의 기원』), 『피에르 르베르디 1889~1960년』, 『프랑스의 수성』

특별호, 1962년 1월 호, 27쪽.

22. "창문이나 옥상, 벽에 난 구멍": "영성의 등급. 나는 땅에 뿌리를 내리지 않은 것 같다. 하지만 별에 있지도 않다. 그저 지붕 위에 있을 뿐이다." Reverdy, *Le livre de mon bord*(『내 옆의 책』), 173쪽.

23. "지평선이 아래로 기운다": Pierre Reverdy, *The Roof Slates and Other Poems of Pierre Reverdy*(『지붕을 덮은 슬레이트와 피에르 르베르디의 다른 시』), Mary Ann Caws and Patricia Terry 번역, Boston: Northeastern University Press, 1981, 47쪽.

24. "평신도 회원 자격으로 들어갔다": Reverdy, 『내 옆의 책』. 르베르디는 친구인 작가 루이 토마Louis Thomas에게 보낸 편지에서 솔렘으로 떠나기로 한 선택을 설명했다. "나는 몇 년 동안 사르트[솔렘이 속한 지역]를 알았고, 심각한 빈곤과 형편없는 도로 때문에 세상에서 고립된 한 농장을 자주 방문했네. 어느 날, 친구가 피정을 떠났던 솔렘에 관해서 편지로 알려 줬네. 기도문을 읊조리고, 예배를 드리고, 미사에 참석하는 일이 얼마나 좋은지도 알려 줬지. 나도 솔렘에 가서 한 주를 보냈었네. 그리고 다시 돌아가서 그대로 머물렀네. 나는 은둔해서 지내고 있어. 땅을 갈고, 채소를 기르고, 크리스마스 장난감처럼 아름다운 시베리안 토끼를 기른다네. 그리고 기적 같은 멜론을 수확한다네. 마침내 나는 가능한 가장 건강한 방식으로, 가장 소박한 방식으로, 가장 논리적인 방식으로, 내가 개종하며 따르기로 한 교리에 따라서 살고자 애쓴다네." Louis Thomas, Jean-Baptiste Para, "Les propos de Reverdy recueillis"(『르베르디의 말』), *Europe*(『유럽』), no. 777~778, 1928에서 인용, reprinted in *Pierre Reverdy*(『피에르 르베르디』), Paris: Cultures Frances, 2006, 64쪽.

25. "당신은 선한 요정이오": Sert, 191쪽에서 인용.

26. "끔찍한 작은 마을": Rousselot, 22쪽에서 인용.

27. "곧 보러 가겠소": Haedrich, 116쪽에서 인용.

28. "사랑하고 존경하는 코코에게": Charles-Roux, 367쪽에서 인용.

29. "다시 읽기가 너무나도 힘겨운":
 J'ajoute un mot à ces mots si durs à relire.
 Car ce qui est écrit n'est rien
 Sauf ce qu'on n'a pas su dire
 D'un Coeur qui vous aime si bien.
 Charles-Roux, 371쪽.

30. "세상을 뜰 때까지도": Charles-Roux, 369쪽에서 인용.

31. "앙리에트와 수도원 세계로": 장-바티스트 파라Jean-Baptiste Para는 "자기 자신의 경박함을 역겹다고 느낀 르베르디는 다시 솔렘으로 달아나고 싶은 막을 길 없는

욕구를 느끼곤 했다"라고 썼다. Para, 65쪽.

32. "샤넬이 사 준 프랑스 코르베르의 성": Fiemeyer and Palasse-Labrunie, 『샤넬의 사생활』, 35쪽.

33. "할리우드 의상 디자이너 일자리": Delay, 146쪽.

34. "피에르는 이상하게도 유혹에": Fumet, 316쪽.

35. "정치적 신념을 잘못 판단한다고": Charles-Roux, 648쪽. 제2차 세계 대전의 막바지에 샤넬과 르베르디의 정치적 행보가 어떻게 엇갈리는지 알고 싶다면 11장을 참고하라.

36. "글을 주고받다가 한번은": Haedrich, 114쪽에서 인용.

37. "필요하다면 거짓말하라": Chanel, "Collections by Chanel"(「샤넬 컬렉션」), *McCall's*(『매콜즈』), 1968년 6월 호.

38. "진정한 관대함은": "Maximes de Gabrielle Chanel"(「가브리엘 샤넬의 격언」), 『보그』, 1938년 9월 호, 56쪽.

39. "우아함의 반대말은": "Interview with Chanel"(「샤넬 인터뷰」), 『매콜즈』, 1965년 11월 1일 자, 122쪽.

40. "르베르디가 쓴 격언": Pierre Reverdy, *Le Gant de crin*(『말총 장갑』), Paris: Plon, 1927, 92쪽, 95쪽, 115쪽.

41. "그는 절대로 일화 하나에": Edmonde Charles-Roux, "Hommage à Gabrielle Chanel"(「가브리엘 샤넬에게 보내는 경의」), *Les Lettres Françaises*(『프랑스 편지』), 1971년 1월 20~26일, 22~23쪽.

6. 여성 친구들, 모방 전염병, 파리의 아방가르드

1. "그 대공들": Delay, 109쪽에서 인용.

2. "그의 부인인 사교계 명사 모나 윌리엄스": 파리 경찰 기록에도 샤넬이 미시아 세르의 두 번째 남편 앨프리드 에드워즈와 불륜 관계였을 것이라는 내용이 나와 있다.

3. "부부가 최악이죠": Morand, 『샤넬의 매력』, 166~167쪽.

4. "어떻게 행동하고 말해야 하는지": Lilou Marquand, 필자와의 대화, 2011년 3월.

5. "스웨덴의 빌헬름 왕자": Madsen, 123쪽.

6. "오드리 에머리를 신부로": Grand Duchess of Russia, Marie, 246~247쪽.

7. "러시아 수녀들에게서": 마리야는 "봉급을 받을 수 있는 직업에만 생각이 온통 쏠려 있었다"라고 기록했다. Ibid., 158쪽.

8. "튜닉을 입은 여성을 우연히": "붉은색이 살짝 섞인 회색의 여러 색조로 수를 놓은

밝은 회색 튜닉을 (…) 기억한다. (…) 리츠 호텔에서 어느 여성이 오찬이라는 '사교' 자리에 그 옷을 입고 온 것을 보았다. 그 여성에게서 눈을 떼는 것이 너무도 어려웠다." Ibid., 171쪽.

9. "그녀가 내뿜는 강렬한 활기": Ibid., 159~160쪽.

10. "한때 스웨덴의 왕비가 될 뻔했던": 사람들을 예리하게 관찰할 줄 알았던 마리야는 샤넬에게 타고난 권위가 있다는 사실을 알아차렸고, 그때까지 보아 왔던 러시아 황족 일부의 성격보다 샤넬의 성격이 훨씬 더 위엄 있다고 이야기했다. "나는 직장에서 중요한 지위를 차지한 사람들을 보았고, (…) 신분이나 지위 덕분에 지휘권을 지닌 사람들에게서 명령도 받아 보았었다. 하지만 그녀처럼 무슨 명령을 하든 사람들이 복종하고, 다른 것에는 전혀 의지하지 않고 그 자신의 존재만으로 권위를 세우는 사람은 만난 적이 없었다." Ibid., 173쪽.

11. "샤넬은 파리 여성 전체에게": Irene Maury, Renée Mourgues, "Les Vacances avec Coco Chanel"(「코코 샤넬과 함께 한 휴일」), *La République*(「라 레푸블리크」), 1994년 10월 13일 자에서 인용.

12. "나라마다 스타일이 있죠": "Chanel Is 75"(〈샤넬은 75〉), BBC interview, 1959.

13. "막이 오르고, 패션이 나타난다": "Le Rideau se lève, la Mode paraît, le point de vue de Vogue"(「막이 오르고, 패션이 나타난다. 보그의 견해」), 『보그』, 1938년 4월 호.

14. "드레스의 상체 부분은": L. François, 「코코 샤넬」, 『콩바』, 1961년 3월 17일 자.

15. "드레스가 연극을 리허설했다": Grand Duchess of Russia, Marie, 175쪽.

16. "프랑스 귀족이 수 세대에 걸쳐서 살았다": May Birkhead, "Chanel Entertains at Brilliant Fete"(「샤넬이 눈부신 축제를 열다」), 『뉴욕타임스』, 1931년 7월 5일 자.

17. "저는 가격을 흥정해 본 적이 없어요": Delay, 119쪽에서 인용.

18. "당장 사쉬를 해고했다": Max Jacob and Jean Cocteau, 『편지 1917~1944』, Anne Kimball 편집, Paris: Editions Paris-Méditerranée, 2000, 575쪽.

19. "음악이 중심이었어요": Delay, 120쪽에서 인용.

20. "우리는 당대 남성들의": Jean Cocteau, "Introduction"(「서문」) in Sert, v쪽.

21. "'여자는' 샤넬이 단언했다": Morand, 『샤넬의 매력』, 163쪽.

22. "친구로는 그녀가 유일해요": Ibid., 79쪽.

23. "마르셀 프루스트는 미시아 세르를": Arthur Gold and Robert Fizdale, *Misia: The Life of Misia Sert*(『미시아: 미시아 세르의 인생』), 1980; repr., New York: Morrow Quill, 1981, 6쪽. 프루스트는 『잃어버린 시간을 찾아서 A La Recherche du temps perdu』의 (서로 상당히 다른) 인물 두 명을 창조할 때 미시아 세르에게서 영감을 얻었다. 하나는 사랑스러운 유벨르티에프 공주이며, 다른 하나는 고압적인 야심가 베르뒤랭

부인이다.

24. "그날 벌어진 비극이": Sert, 11~12쪽.

25. "닮았다는 사실을 분명히 인식했다": Haedrich, 21쪽.

26. "깊은 우정을 맺었다": "내 친구 중에서" 미시아 세르가 썼다. "세르주 디아길레프는 확실히 나와 가장 가까운 친구다. 그의 애정은 내게 없어서는 안 된다. (…) 그렇게 깊은 행복감으로 시작한 우정이 (…) 변함없이 강렬하게 20년 넘도록 이어지는 일은 아주 드물다. 하지만 디아길레프와 나의 관계는 바로 이렇다." Sert, 112~114쪽.

27. "나중에 풀랑크는 디아길레프에게": Gold and Fizdale, 223쪽.

28. "소렐이 볼테르 강변도로 근처의": 폴 모랑은 『대사관 아타셰의 일기』에 바로 이 디너 파티를 묘사했다.

"며칠 전에 콕토가 세실 소렐의 집에서 열렸던 근사한 디너 파티에 관해 이야기했다. 파티에 참석한 사람은 콕토와 베르틀로 부부, 세르, 미시아, 이제 확실히 유명 인사가 된 코코 샤넬, 시몬Simone, 랄로Lalo, 베일비Bailby였다. 소렐은 "정복자여 들어오세요!"라고 외치더니 콕토를 랄로 옆에 앉혔다. 랄로는 파티가 열리기 이틀 전 그가 발행하는 신문 『르 텅Le Temps』에 "퍼레이드"가 "가식적이고 어리석은 짓"이라고 썼다. 콕토는 세실이 새로 짧게 자른 머리카락을 손가락으로 쓸어내리고 부풀리며 "이러니까 정말 멋지게 느껴져요, 정말 편해요!"라고 말하는 모습을 보았다. 사람들은 저녁을 먹고 나자 손톱을 다듬는 가위로 시몬의 머리카락을 자르기로 의견을 모았다. 마담 베르틀로는 머리카락을 자르지 않겠다고 했다. 콕토는 이 새로운 스타일이 사실 자선을 위한 일이며 자른 머리카락은 베일리가 모아 팔아서 전쟁 부상자를 위한 기금을 마련할 것이라고 주장했다. "이 단발 스타일은 소렐에게 전혀 어울리지 않았네." 콕토가 말했다. "긴 머리였을 때는 멀리서 보면 '위대한 17세기 사람'처럼 보였지만, 이제는 가발을 안 쓴 늙은 루이 14세처럼 보인다네!'"

Morand, *Journal d'un attaché d'ambassade*(『대사관 아타셰의 일기』), 1948; repr., Paris: Gallimard, 1996, 277~278쪽.

29. "나는 머리카락 색이 어두운": Gold and Fizdale, 197~198쪽에서 인용.

30. "사실상 매혹당한 미시아 세르": 샤넬이 세르에게 둘러 준 코트는 분명히 그해 샤넬에게 국제적 찬사를 가져다준 코트를 조금 변형한 옷이었을 것이다. 그해 샤넬은 대개 울 저지로 코트를 만들었지만, 직접 입을 이 코트는 벨벳을 사용해서 더 멋지게 만들었다. 『우먼스 웨어 데일리』는 1916년 2월 28일에 유행을 다루는 기사를 냈다. "[샤넬의] 저지 코트가 정말 잘나간다. 이 코트보다 더 세련된 옷은 없다. 샤넬의 코트 중 가장 최근 모델은 기장이 7부이며, 따로 재단한 너울거리는 치마 부분을 평범한 허리선에 이어 붙여 놓았다. 소매는 래글런 타입이다. 고객이 원하면

목을 여미는 부분에 검은색 라펠을 달 수 있다. 이 코트는 샤넬의 스포츠 재킷처럼 안감을 대지 않았다. 샤넬은 올 저지로 만든 모델에 항상 모피를 사용한다." "Chanel Sport Costumes Increasing in Popularity Daily on Riviera"(「리비에라에서 날마다 인기를 끄는 샤넬 운동복」), 『우먼스 웨어 데일리』, 1916년 2월 28일 자. 같은 해 10월, 『우먼스 웨어 데일리』는 모피를 두른 샤넬 코트를 다시 한 번 다뤘다. 이번에는 샤넬이 비아리츠에서 입었던 코트를 언급했는데, 이 코트는 미시아 세르가 그토록 감동했던 코트와 비슷한 듯하다. "가브리엘 샤넬은 샤르뫼즈 소재의 긴 밤색 망토를 입고 지나갔다. 망토 끝부분은 같은 색으로 염색한 토끼 모피로 마감되어 있었다. 8월에 샤넬의 매장이 들어섰을 때 이 옷은 미국 바이어들 사이에서 엄청나게 인기를 끌었다." Delange, "One Piece Dress Wins Favor at French Resort"(「프랑스 휴양지에서 원피스 드레스가 인기를 얻다」), 『우먼스 웨어 데일리』, 1916년 10월 6일, 1쪽.

31. "미시아는 평생 폭군을": Gold and Fizdale, 202쪽.
32. "그녀는 저녁 식사가 끝나고": Morand, 『샤넬의 매력』, 121쪽.
33. "미시아가 없었다면": Haedrich, 86쪽에서 인용.
34. "여전히 버리지 못했던 사투리 억양": Frances Kennett, *The Life and Loves of Gabrielle Chanel*(『가브리엘 샤넬의 인생과 사랑』), London: Gollancz Books, 1989, 36쪽.
35. "그 사람이 하는 말을": Haedrich, 87쪽에서 인용. Morand, 『샤넬의 매력』, 73쪽.
36. "나는 그녀의 마음을": Sert, 198쪽.
37. "그렇게 즐거웠던 적이 없었다": Gold and Fizdale, 198쪽.
38. "세르 부부가 샤넬의 새 가족": 클로드 들레는 미시아 세르가 슬픔에 잠긴 샤넬을 신혼여행에 데려간 이유가 결코 이타적이지 않다고 해석했다. "코코의 눈물에는 본능적인 매력이 있었다. (…) 눈물과 멜로드라마는 미시아의 성장을 자극했고, 미시아의 섹슈얼리티를 형성했다." Delay, 82쪽.
39. "공작부인을 봤을 때": Morand, 『샤넬의 매력』, 103쪽. 1920년에 20만 프랑은 요즘의 16만 달러와 거의 같았다. 샤넬이 디아길레프에게 건넨 액수가 30만 프랑이라고 말하는 사람도 있다. 그 가운데에는 샤넬 자신도 있으며, 샤넬은 심지어 폴 모랑과 인터뷰하면서도 후원금 액수를 다르게 말했다.
40. "비밀 엄수는 성공하지 못할": 골드와 피즈데일은 샤넬이 떠나자 디아길레프가 미시아 세르에게 전화했으리라고 추측했다. Gold and Fizdale, 229쪽.
41. "관대함과 뇌물 수수, 사교 술책": Ibid.
42. "미시아는 디아길레프를 절대": Morand, 『샤넬의 매력』, 99쪽.
43. "그녀는 발레 뤼스가 리허설할 때마다": 스트라빈스키는 샤넬이 공연 제작비를

지원했을 뿐만 아니라 그녀의 스튜디오에서 공연 의상을 만들도록 허락했다고
회고록에서 밝혔다. Igor Stravinsky, *Chroniques de ma vie*(『나의 일대기』), Paris:
Editions Denoël, 1935, 115쪽.

"「봄의 제전」은 친구들의 도움 덕분에 시작할 수 있었다. 그 누구보다도 마드무아젤
가브리엘 샤넬을 언급해야겠다. 샤넬은 우리를 아낌없이 지원했을 뿐만 아니라,
세계적 명성을 누리는 쿠튀르 공방에서 우리 의상을 만들도록 허락해 주며
제작에도 참여했다."

44. "피카소와 갓 친해졌을 때도": Morand, 『샤넬의 매력』, 82쪽.

45. "스트라빈스키는 그 자신도 유부남이었지만": 샤넬이 드미트리 대공과
스트라빈스키와 맺은 관계에 관해서는 5장을 참고할 것.

46. "저는 가끔 제 친구들을 깨물어요": Morand, 『샤넬의 매력』, 83∼84쪽.

47. "동성애 관계로 나아가는": 가장 중요한 미시아 세르 전기를 쓴 아서 골드와 로버트
피즈데일은 샤넬과 세르가 최소한 가끔은 에로틱한 관계에 빠졌다고 확신한 듯하다.

48. "마약에 심각하게 의존했다": 샤넬 밑에서 일하던 수습생이자 조수인 마농
리주르는 2005년 인터뷰에서 샤넬이 모르핀 주사를 맞았다고 암시했다. 1930년대
말 샤넬의 연인이었던 아펠-레스 페노사는 샤넬의 마약 사용 때문에 결별했다고
주장했다. 장-루이 드 포시니-루상지 대공 역시 『코스모폴리탄 젠틀맨, 회고록』,
Paris: Editions Perrin, 1990에서 미시아 세르의 마약 사용에 관해 기록을 남겼다.

49. "머리끄덩이를 쥐어뜯는": 골드와 피즈데일은 샤넬 역시 미시아 세르만큼 심각하게
마약에 중독되었고, 샤넬과 세르가 자주 함께 스위스로 가서 은닉한 불법 약물을
손에 넣었다고 이야기했다. Gold and Fizdale, 300쪽. 에이미 파인 콜린스Amy Fine
Collins는 미시아 세르와 코코 샤넬이 머리끄덩이를 잡아당기며 싸웠다는 조르주
베른슈타인 그루버의 이야기를 인용했다. Amy Fine Collins, "Haute Coco"(「고귀한
코코」), *Vanity Fair*(『배너티 페어』), 1994년 6월 호, 132∼148쪽.

7. 『보그』에 실린 안티고네: 샤넬이 모더니스트 무대 의상을 만들다

1. "디아길레프는 외국인을 위해": Morand, 101쪽.

2. "이해하기 쉽고 통속적인": 린 개러폴라는 디아길레프가 제작한 발레를 "고급스러운
상품"이라고 일컬었다. Garafola, *Diaghilev's Ballets Russes*(『디아길레프의 발레
뤼스』), 357쪽.

3. "관능적인 탱고 스텝": 「목신의 오후」는 스테판 말라르메가 지은 시를 바탕으로
한다(미시아 세르가 디아길레프에게 이 아이디어를 제안했다). 이 작품과 비슷하게

1913년 작 「유희Jeux」에는 텍사스 래그타임Ragtime 춤이 포함되어 있다. Burt Ramsey, *Alien Bodies: Representations of Modernity, 'Race', and Nation in Early Modern Dance*(『낯선 신체: 근대 초기 무용의 모더니티와 '인종', 민족 표현』), New York: Routledge, 1998, 29쪽을 참고하라.

4. "기존의 화려한 무대 의상을": Mary E. Davis, *Classic Chic: Music, Fashion, and Modernism*(『클래식 시크: 음악, 패션, 모더니즘』), Berkeley: University of California Press, 2006, 22쪽.

5. "무대 위의 스타들이 발산하는": 디아길레프는 발레 뤼스에 소속된 무용수들을 '브랜드 홍보 대사'로 활용하는 법도 알았다. 예를 들어 1924년에 여성지 『페미나』가 패션 갈라를 몇 차례 후원했을 때, 디아길레프는 갈라 프로그램에 발레 공연을 포함시키고 발레 뤼스의 솔리스트들을 보내서 공연하게 했다. 갤러리 라파예트 백화점이 지점을 새로 열었을 때도 디아길레프의 발레단이 다시 한 번 현장에 나타나서 공연을 선보였다.

6. "무료입장권으로 유명인들을 유혹": 개러폴라가 언급했듯이 "공연을 둘러싼 상업적 환경은 공연의 다른 부분에 광채를 더했다. 예술 작품이 그 자체로 고급스러운 상품이 되었다. (…) 콕토와 그의 무리가 고무한 새로운 예술은 하나의 스타일이자 룩, 분위기였고, 이 스타일은 나이트클럽의 벽에, 가장무도회 의상에, 발레의 악곡에 똑같이 쉽게 적용할 수 있었다." Garafola, 『디아길레프의 발레 뤼스』, 357쪽.

7. "콕토는 발레 뤼스에서 가장 먼저": Nathalie Mont-Servant, "La mort de Mlle Chanel"(『마드무아젤 샤넬의 죽음』), 『르 몽드』, 1971년 1월 12일 자에서 인용.

8. "그리고 옷을 엉망으로": Jean Cocteau, "A Propos d'Antigone"(『안테고네에 관하여』), *Gazette des 7 Arts*(『일곱 예술 가제트』), 1923년 2월 10일 자.

9. "자기 자신의 목적을 위해": 프로이트와 (그리스 신화를 활용한) 초현실주의자들, 1921년에 출간된 제임스 조이스의 『율리시스Ulysses』 프랑스어 번역본은 프랑스의 문화적 분위기에 다시 한 번 고대 그리스를 끌고 들어왔다. 코르네유Pierre Corneille와 라신 같은 17세기 작가의 전통에 따라 고대 그리스로 되돌아간 프랑스 극작가 중에는 장 아누이와 장 지로두Jean Giraudoux, 장-폴 사르트르가 있다.

10. "투쟁을 묘사한 작품": 「안티고네」가 품은 의미의 층위에 관한 관심은 절대 시들지 않는다. 헤겔 이후로 수많은 철학자가 이 희곡을 법률과 개인성, 섹슈얼리티, 국가라는 주제에 관한 근본 텍스트로 바꾸어 놓았다. G. W. F. Hegel, *Phenomenology of the Spirit*(『정신현상학』), A. V. Miller 번역, New York: Oxford University Press, 1979과 George Steiner, *Antigones*(『안티고네』), New Haven, Conn.: Yale University Press, 1996과 Judith Butler, *Antigone's Claim*(『안티고네의 주장』), New York: Columbia University Press, 2000, Françoise Meltzer, "Theories

of Desire: Antigone Again"(「욕망의 이론: 다시, 안티고네」), *Critical Inquiry*(『비평적 읽기』) 37, no. 2, 2011년 겨울호, 169~186쪽. 마지막으로 Jacques Lacan, *Le Séminaire de Jacques Lacan, Livre VII*(『자크 라캉 세미나 7』), Paris: Editions du Seuil, 1996, 19~21장을 참고할 것.

11. "안티고네는 행동하기로": Cocteau, 「안테고네에 관하여」.

12. "과도하게 극적이고 경박한": François Mauriac, *Les Nouvelles Littéraires*(『레 누벨 리테레르』), 1923년 1월 6일 자를 참고할 것. Sylvie Humbert-Mougin, *Dionysos revisité: Les Tragiques grecs en France de Leconte de Lisle à Claudel*(『디오니소스 재고: 르콩트 드 릴부터 클로델까지 프랑스 문학의 고대 그리스 비극』), Paris: Belin, 2003, 229~230쪽에 인용되어 있다.

에즈라 파운드는 미국의 모더니즘 잡지 『다이얼』에 콕토의 「안티고네」에 관한 (대체로 칭찬 일색인) 긴 에세이를 실었다. Ezra Pound, "Paris Letter"(「파리에서 부치는 편지」), *The Dial*(『다이얼』), 1923년 3월 13일 자, 13쪽.

13. "시시한 연극": Brooks J. Atkinson, "The Play: Lunations of Jean Cocteau"(「희곡: 장 콕토의 삭망월」), Francis Fergusson 번역, 『뉴욕타임스』, 1930년 4월 25일 자. 작품에 관해 더 알고 싶다면 Denise Tual, *Le Temps dévoré*(『집어 삼켜진 시간』), Paris: Editions Brochés: 1980을 참고할 것.

14. "무대 의상에 특히": S. H., "M. Jean Cocteau's Modernist Antigone"(「무슈 장 콕토의 모더니즘 안티고네」), *The Christian Science Monitor*(『크리스천 사이언스 모니터』), 1923년 1월 29일 자.

15. "인종의 오염과 도덕적 방종": 요한 요하임 빙켈만Johann Joachim Winckelmann부터 독일이 고대 그리스 회화와 조각에 매혹된 역사에 관해서는 Peter Rudnytsky, *Oedipus and Freud*(『오이디푸스와 프로이트』), New York: Columbia University Press, 1987을 참고할 것.

16. "몰락한 문화적 엘리트": "미학적 이상으로서 (…) 아테네 사회는 우생학이라는 근대의 사이비 과학과 결합했다. 고대 그리스인은 파시스트가 내세우는 '새로운 인간'의 신화적 원형으로 작용했다. 이 새로운 인간은 타락한 인종이 없는 산업화한 제3 제국에서 살아갈 운명이었다." Roger Griffin, *The Nature of Fascism*(『파시즘의 본질』), New York: Oxford University Press, 1991, 25~31쪽.

17. "장 아누이 같은 작가나": 나치 부역으로 결국 처형된 로베르 브라지야크는 소포클레스의 「안티고네」를 번역했고 이 희곡에 바치는 시를 썼다. 나치에 협력했던 반유대주의 왕당파 단체 악시옹 프랑세즈를 창설한 작가 찰스 모라스는 「안티고네」에서 "인간과 신, 도시의 조화된 법"을 보았고, 「안티고네, 질서의 성모Antigone, vierge mère de l'ordre」라는 시를 바쳤다. 장 아누이가 쓴 희곡

「안티고네」는 수많은 상반된 해석을 낳았다. 어떤 비평가는 이 작품을 비시 정부를 향한 은근한 공격으로 읽었지만, 다른 이들은 작품 속에 파시즘을 찬성하는 의견이 숨어 있다고 보았다. Katie Fleming, "Fascism on Stage: Jean Anouilh's Antigone"(「무대 위의 파시즘: 장 아누이의 안티고네」), *Laughing with the Medusa*(「메두사와 함께 웃기」), Miriam Leonard and Vada Zajko 편집, New York: Oxford University Press, 2006, 163~188쪽을 참고할 것. Mary Ann Frese Witt, *The Search for Modern Tragedy: Aesthetic Fascism in Italy and France*(「근대 비극 연구: 이탈리아와 프랑스의 미학적 파시즘」), New York: Columbia University Press, 2001도 참고하라.

18. "앞으로 나타날 안티고네들과": 콕토는 프랑스에서 가장 열렬한 반유대주의자이자 소위 "종족적 민족주의Ethnic nationalism('프랑스인을 위한 프랑스'라는 외국인 혐오 개념)"의 대변자 중 한 명인 모리스 바레Maurice Barrès를 영감의 원천으로 꼽았다. Handwritten document, undated, at Fonds Cocteau, Bibliothèque de la Ville de Paris.

19. "극우파의 상징이 되기도": 예를 들어서 샤넬의 절친한 친구 폴 모랑은 우생학을 공공연히 옹호했다. 이 내용에 관해서는 10장을 확인할 것. Andrea Loselle, "The Historical Nullification of Paul Morand's Gendered Eugenics"(「폴 모랑의 성적 우생학에 대한 역사적 무효」), *Gender and Fascism in Modern France*(「근대 프랑스의 젠더와 파시즘」), Melanie Hawthorne and Richard Golsan 편집, Hanover, N.H.: University Press of New England, 1997, 101~118쪽도 참고하라.

20. "이 중성적인 색조의 양모 드레스": "Chanel devient grecque"(「샤넬은 고대 그리스인이 되었다」), 『보그』, 1923년 2월 1일 자, 28~29쪽.

21. "오늘날 우리 문학의 역사": Roland Barthes, "The Contest Between Chanel and Courrèges"(「샤넬과 쿠레주의 대결」), *The Language of Fashion*(「패션의 언어」), Andy Stafford and Michael Carter 편집, Andy Stafford 번역, Oxford: Berg, 2006, 105쪽. 원래는 "Le Match Chanel-Courrèges"(「샤넬과 쿠레주의 대결」)이라는 제목으로 『마리 클레르』, 1967년 9월 호에 실렸다.

22. "사교계 사람들은 샤넬 때문에": Dullin, Francis Steegmuller, "Cocteau: A Brief Biography"(「콕토: 간략한 전기」), Alexandra Anderson and Carol Saltus, *Jean Cocteau and the French Scene*(「장 콕토와 프랑스 무대」), New York: Abbeville Press, 1984, 298쪽에서 인용.

23. "대본? 무슨 대본이요?": Tual, 354쪽에서 인용.

24. "프랑스 아방가르드로 진출": 비평가 로즈 포르타시에Rose Fortassier는 샤넬이 콕토의 극적 상상력에 엄청난 영향력을 행사했으며, 콕토가 샤넬을 가장 중요한

협력자로 여겼다고 이야기했다. 포르타시에는 콕토가 "샤넬을 통해 작업했다"라고 썼다. Rose Fortassier, *Les Ecrivains français et la mode*(『프랑스 작가와 패션』), Paris: Presses Universitaires de France, 1988, 182쪽.

25. "안티고네의 그림자는": Sophocles, *Antigone*(「안티고네」), Elizabeth Wyckoff 번역, *Sophocles I*(『소포클레스 1』), David Grene and Richmond Lattimore 편집, Chicago: University of Chicago Press, 1954, repr., 1973, 813행, 899~912쪽. 비평가 프랑수아 멜처Françoise Meltzer는 "[안티고네는] 소속되어 (⋯) 있지 않으므로 이방인이다"라고 썼다. Françoise Meltzer, 「욕망의 이론: 다시, 안티고네」, 『비평적 읽기』 37, 2011년 겨울호, 176쪽. 고전 연구가 발레리 리드Valerie Reed는 이렇게 설명했다. "[안티고네는] 영구히 옮겨 다니는 혹은 후퇴하는 집을 향해 늘 움직이는 (⋯) 이주자 (⋯) 이다." Valerie Reed, "Bringing Antigone Home?"(「안티고네를 집으로 데려오기?」), *Comparative Literature*(『비교문학』), 45, no. 3, 2008: 325쪽.

26. "실이 지나치게 많이 풀려서": 오랫동안 샤넬에서 일했던 마리-엘렌 마루지는 구두 인터뷰에서 콕토의 「안티고네」 초연으로부터 30년 후에 일어난 흡사한 이야기를 설명했다. (루키노 비스콘티의 1962년 영화 〈보카치오 '70Boccaccio '70〉에 출연할 때 샤넬 의상을 입은) 로미 슈나이더가 샤넬 슈트를 입고 캉봉 부티크를 들렀다. 슈나이더가 샤넬과 잠시 이야기를 나눈 후 떠나려 했을 때, 샤넬은 슈나이더가 입고 있는 재킷의 어깨 부분이 완벽하지 않다고 판단했다. 슈나이더는 늦었으니 얼른 가 봐야 한다고 항변했지만, 샤넬은 그 말을 무시하고 재킷의 소매를 뜯어내서 완전히 다시 만들며 이렇게 말했다. "어깨가 그 모양인데 보내 줄 수 없어요!"

27. "저는 배우 어깨에": 124쪽에서 인용.

28. "조르주 브라크가 만든 디자인을": Alexander Schouvaloff, *The Art of the Ballets Russes: Serge Lifar Collection of Theater Designs, Costumes, and Paintings at the Wadsworth Atheneum*(『발레 뤼스의 예술: 워즈워스 학당의 세르주 리파르 극장 디자인과 의상, 회화 컬렉션』), New Haven, Conn.: Yale University Press, 1998을 참고할 것.

29. "방돔 광장에 있는 최고급": 샤넬과 스트라빈스키 파일, 샤넬 보존소.

30. "샤넬이 모피와 벨벳으로": 잡지 『마리안』은 1937년 10월 호에 비평 기사를 싣고 의상에 아낌없이 찬사를 보냈다. "마드무아젤 샤넬은 [배우에게] 시의 단순함과 고급스러움, 트럼프 카드의 리얼리즘, 반 아이크Van Eyck의 그림 속 벨벳의 화려함을 입혔다." 허구적이지만 영원히 변치 않는 트럼프 카드 속 캐릭터는 샤넬이 직접 발명한 '상투적' 캐릭터, 즉 '코코'라는 캐릭터와 다르지 않다.

31. "이 옷들은 (⋯) 공연 의상업자가": 콕토 인터뷰, *Ce Soir*(『스 수아』), 1937년 10월 9일 자.

32. "호화로운 (⋯) 브로케이드와": "Sur la scène et l'écran"(「무대와 스크린에서」), 『보그』, 1937년 12월 호, 49쪽.

33. "약간 수도승의 예복 같은": Colette, "Spectacles de Paris"(「파리의 스펙터클」), *Le Journal*(『르 주르날』), 1937년 10월 24일 자.

34. "마담 애브디의 의상은": Montboron, "Oedipe-Macbeth au Théâtre Antoine"(「앙투안 희곡의 오이디푸스-맥베스」), *L'Intransigeant*(『랭트랑지장』), 1937년 7월 17일 자.

35. "웨스트민스터 공작이 입던 평상복": 콕토는 희곡의 머리말에 "비극을 상연하는 시대의 의상을 선택해야 한다"라고 썼다. "Préface"(「머리말」), *Orphée*(『오르페우스』), Paris: Editions Bordas, 1973, 38쪽.

36. "콕토는 타나토스 대신": André Levinson. Review of Cocteau's *Orphée*(콕토의 「오르페우스」 비평), *L'art Vivant*(『라르 비방』), 1926년 8월 1일 자, 594쪽. "일주일 전, 너는 여전히 내가 수의를 두른 채 낫을 든 해골이라고 생각했지." 희곡에서 사신死神은 수행원 중 하나에게 이렇게 아이러니하게 말한다. Jean Cocteau, *Orpheus*(『오르페우스』), John Savacool 번역, *The Infernal Machine and Other Plays*(『「지옥의 기계」와 다른 희곡들』), New York: New Directions Books, 1963, repr., 1967, 122쪽.

37. "'진짜' 사람이 아니다": 닐 옥센핸들러Neal Oxenhandler는 "장 콕토의 캐릭터는 자연스럽지 않으며 고정되어 있다. 그는 우리 앞에 쉽게 알아볼 수 있는 과거 캐릭터의 근대적 형태를 내놓으며, 이 캐릭터는 필요에 따라 고대 신화를 재현한다."라고 썼다. Neal Oxenhandler, *Scandal and Parade: The Theater of Jean Cocteau*(『스캔들과 퍼레이드: 장 콕토의 희곡』), New Brunswick, N.J.: Rutgers University Press, 1957, 101쪽.

38. "영원한 필연성의 왕국": "[신화에서] 등장인물의 독특함은 전혀 중요하지 (⋯) 않다." David Grene, 『소포클레스 1』 서문, *The Complete Greek Tragedies*(『그리스 비극 전집』), David Grene and Richmond Lattimore 편집, Chicago: University of Chicago Press, 1992, 7쪽.

39. "마음속 내밀한 이야기": 프랑스의 모더니스트들은 20세기 서구 연극계에서 활동한 수많은 동시대인과 뚜렷하게 달랐다. 헨리크 입센과 아우구스트 스트린드베리August Strindberg 같은 스칸디나비아의 모더니스트들, 그리고 더 나중에 등장한 유진 오닐Eugene O'Neill, 릴리언 헬먼Lillian Hellman, 아서 밀러Arthur Miller 같은 미국 작가들은 미묘하게 다른 개인적 이야기와 인물에 탐닉했다. 하지만 프랑스 모더니즘 극작가들은 내부가 아니라 외부를 바라보았고, 훨씬 더 넓은 주제를 위해 개인적 사색을 포기했다.

40. "이미 만들어진 플롯과 상투적인 캐릭터": 콕토가 신화를 활용하는 방법과 콕토의 작품에 심리학이 부재한다는 사실에 관한 논의를 알고 싶다면 Hugh Dickinson, *Myth on the Modern Stage*(『근대 연극의 신화』), Urbana: University of Illinois Press, 1969, 76쪽 이하를 참고할 것.

41. "일종의 기이한 여신": Maurice Sachs, *Au Temps du boeuf sur le toit*(『지붕 위 황소의 시대』), Paris: Editions de la Nouvelle Revue Critique, 1939, 123쪽. 죽음의 신을 쿠튀르 의상을 입은 여성으로 바꾸어 놓은 콕토는 패션의 유혹적인 데카당스와 죽음으로의 접근에 관한 신랄한 논평에 슬그머니 끼어들었다. 발터 벤야민은 "패션은 신체를 무생물의 세계에 팔아넘기며 시체의 권리를 표현한다"라고 언급했다. Walter Benjamin, *The Arcades Project*(『아케이드 프로젝트』), Kevin McLaughlin 번역, Cambridge, Mass.: Harvard University Press, 2002, 82쪽.

42. "피카소가 무대의 막에": 피카소는 해변을 달리는 아마존 여인들을 그렸던 기존 작품을 확대해서 무대의 막에 그렸다.

43. "콕토 역시 블루 트레인을 자주": 낭만적인 블루 트레인은 다른 예술가들의 마음도 사로잡았다. 애거사 크리스티Agatha Christie의 1928년 소설 『블루 트레인의 수수께끼The Mystery of the Blue Train』와 조르주 심농Georges Simenon의 1949년 소설 『내 친구 매그레Mon Ami Maigret』에도 블루 트레인이 등장한다.

44. "신문의 사교란이나 가십난에": 1922년부터 1923년 사이 겨울에 『르 피가로』는 거의 매일 반 페이지를 '햇빛이 빛나는 땅의 『르 피가로』'라는 제목을 단 기사로 채웠다. 휴양을 즐기는 유명인들이 모여드는 파티나 스포츠 행사를 상세히 알리는 기사였다. Garafola, 『디아길레프의 발레 뤼스』, 379쪽을 참고하라.

45. "춤을 출 때 발생하는 손상": 무용수들은 저지를 입고 발레를 추면 옷이 너무 잘 상한다고, 솔기는 찢어지고 옷단은 해진다고 불평했다. 결국 샤넬은 직원을 시켜서 무용수가 언제든 필요할 때마다 갈아입을 수 있도록 완벽한 의상을 두 벌씩 세트로 만들었다.

46. "안톤 돌린과 리디아 소콜로바": 안톤 돌린은 프랑스 이름이지만, 사실 그는 아일랜드 사람이며 본명은 패트릭 케이Patrick Kay였다. 그는 레이몽 라디게Raymond Radiguet가 사망한 후 콕토의 새로운 애인이 되었다. 소콜로바 역시 본명이 힐다 머닝스Hilda Munnings인 영국인이었지만, 디아길레프 발레단의 많은 동료처럼 더 유럽 대륙 국가 출신처럼 들리는 이름을 예명으로 사용했다. Madsen, 143쪽을 참고하라.

47. "트레이드마크였던 작은 클로슈": 『우먼스 웨어 데일리』는 1924년 2월 4일에 샤넬이 그해 발표한 운동복 라인을 설명했다. "샤넬이 처음으로 발표한 컬렉션에서도 샤넬의 개성이 잘 드러나고 젊어 보이는 운동복 라인이 지배적이다. 컬렉션에는

직선 실루엣에 (…) 소년 같은 멋이 돋보이는 슈트가 두드러진다."

48. "무대 위에서 코코 샤넬은": 어떤 사람들은 샤넬의 지배적인 존재감이 작품을 너무 상업적으로 만들었다고 생각했다. 『뉴 스테이츠맨』은 이렇게 설명했다. "[『블루 트레인』은 그저] (…) 라 메종 샤넬의 수영복과 해변에서 입을 만한 다른 의상을 입혀 놓은 정교한 마네킹의 퍼레이드였다." Garafola, Diaghilev's Ballets Russes, 99쪽에서 인용.

8. 벤더: 유럽에서 가장 부유한 사내

1. "저건 누구의 요트죠?": Noël Coward, *Private Lives: An Intimate Comedy in Three Acts*(『사생활: 3막 희극』), London: Samuel French, 1930, 21쪽.

2. "저는 보이가 제게": Delay, 125쪽.

3. "이튼 철로까지 물려받았다": 웨스트민스터 공작은 런던의 메이페어와 벨그레이비어 같은 고급 주택 지구의 중심지처럼 세상에서 가장 값비싼 부동산 일부 중 최상급 땅을 적어도 243만 제곱미터 물려받았다. 그뿐만 아니라 거의 1억 2,141만 제곱미터 정도 되는 다른 땅도 물려받았다. 공작의 영지에 거주하는 세입자가 낸 임차료는 영국에서만 1934년 한 해에 120만 달러에 달하는 것으로 추정된다(공작의 영지는 전 세계에 있었다). "The Duke of Westminster Sues for Libel"(『웨스트민스터 공작이 명예훼손으로 고소하다』), *Gettysburg Times*(『게티스버그 타임스』), 1934년 1월 6일 자.

4. "별명이 유래한 문구": 그로브너 가문의 혈통은 적어도 14세기까지는 쉽게 추적할 수 있다. 그로브너 가문이 관련된 가정불화 사건이나 법적 소송 사건은 다름 아닌 중세 영국의 시인 제프리 초서Geoffrey Chaucer가 기록해 놓았다. George Ridley, *Bend'Or, Duke of Westminster: A Personal Memoir*(『웨스트민스터 공작 벤더: 개인적 회고록』), London: Quartet Books, 1986, 7쪽에서 인용. 12세기까지 그로브너 가문의 내력을 추적할 수 있는 다른 문서도 여럿 존재한다.

5. "저도 마카로니의 후손인가요?": Charles-Roux, 423쪽에서 인용.

6. "런던 올림픽에 모터보트 경주팀": 노엘 카워드는 로엘리아 폰슨비의 회고록 머리말을 쓰며 웨스트민스터 공작을 묘사했다. Loelia Ponsonby, *Grace and Favour: The Memoirs of Loelia, Duchess of Westminster*(『왕실이 하사하다: 웨스트민스터 공작부인 로엘리아의 회고록』), New York: Reynal, 1961. Madsen, 149쪽에서 인용.

7. "케임브리지대학교에 입학하려던 계획": 공작은 케임브리지대학교 시험을 준비하기 위해 특별 과외를 받아야 했지만, 이 계획을 금방 미뤄두었다. 전기 작가 마이클

해리슨은 "그는 학교에서 상을 타 올 만한 사람은 아니었다"라고 말했다. Michael Harrison, *Lord of London: A Biography of the Second Duke of Westminster*(『런던의 지배자: 웨스트민스터 공작 2세의 전기』), London: W. H. Allen, 1966, 30쪽.

8. "영국 제국주의자 중 핵심인물": "Lord Milner Wants Anglo-American Union"(「밀너 경이 영미 연합을 원하다」), 『뉴욕타임스』, 1916년 6월 11일 자, 『타임스』, 1925년 7월 25일 자. Bill Nasson, review of *Forgotten Patriot: A Life of Alfred Viscount Milner*(『『잊힌 애국자: 앨프리드 밀너 자작의 인생』 비평』), *Journal of Modern History*(『근대사 저널』), 81, no. 4, 2009년 12월 호에서 인용.

9. "나중에 아파르트헤이트로 발전": 남아프리카에서 백인 특수층을 유지할 필요에 관해서는 P. Eric Louw, *The Rise, Fall, and Legacy of Apartheid*(『아파르트헤이트의 발흥과 쇠퇴, 유산』), Westport, Conn.: Greenwood Press, 2004, 10쪽을 참고하라. 밀너는 이렇게 썼다. "우리의 복지는 우리 백인이 우수함을 훼손하지 않고도 인구수를 늘리는 데 달려 있다. 우리는 이 나라에 백인 프롤레타리아를 원하지 않는다. 백인이 훨씬 더 많은 흑인 인구 사이에서 살아간다면, 최하위층 백인이라 하더라도 순수하게 백인만 거주하는 나라에서 가장 가난한 지방에서 사는 사람보다 훨씬 높은 생활수준을 유지할 수 있어야 한다." Shula Marks and Stanlye Trapido, "Lord Milner and the South African State"(「밀너 경과 남아프리카 정부」), *History Workshop*(『역사 연구회』), no. 8, 1979년 가을호, 66쪽에서 인용.

10. "다른 유치원생보다 지적 능력이 부족": 웨스트민스터 공작은 특히 관세를 개정하고 '영연방 내 특혜 관세 제도 Imperial preference'를 시행하려는 밀너의 계획에 자금을 지원했다.

11. "쫓아다니는 팬": Harrison, 98쪽. 밀너가 그 자신이나 지지하는 대의를 위해 언론 선전을 지극히 약삭빠르게 조종한 일에 관한 논의를 알고 싶다면, A. N. Porter, "Sir Alfred Milner and the Press, 1897~1899"(「앨프리드 밀너 경과 언론」), 『역사 저널』 16, no. 2, 1973년 6월 호, 323~339쪽을 볼 것.

12. "리비아 사막을 150킬로미터나": Harrison, 163쪽 이하를 참고하라.

13. "용맹한 행동으로 영국군 무공 훈장": 벤더의 부하로 복무하며 이 임무에 참여했던 잭 레슬리 Jack Leslie는 그의 지휘관에 관한 기록을 남겼다. "오로지 [벤더의] 놀라운 자신감과 타고난 낙천주의만이 그들을 찾기 위해 480킬로미터를 이동할 준비가 된 호송대를 움직일 수 있었을 것이다. 그는 위대한 지도자로서 다른 모든 장군과 동등했고, 비범한 개성을 지녔다. 우리가 [포로를] 데려올 확률은 15퍼센트 정도밖에 안 되는 것으로 여겨졌다." Ridley, 102쪽에서 인용.

14. "크로스비 부인이라는 사람": Harrison을 참고하라.

15. "중성적인 영국 스타일 드레스": 훗날 베라 베이트의 딸 브리지트 베이트

티치노Bridget Bate Tichenor는 샤넬의 영국 스타일 중 대다수가 베라 베이트의
스타일에서 곧장 가져온 것이라고 (하지만 그 스타일이 원래 베라 베이트의
것이었다는 사실을 전혀 언급하지 않았다고) 주장했다. Zachary Selig, "The First
Biography of Vera Bate Lombardi"(『베라 베이트 롬바르디의 첫 번째 전기』). 내용은
웹사이트 http://www.slashdocs.com/pkyzmz/the-first-biography-of-the-life-
of-vera-batelombardi-by-zachary-selig.html에서 확인할 수 있다.

16. "사실 사촌에게 돈을 주며": Morand, 『샤넬의 매력』, 196쪽.

17. "영국 해군 구축함을 개조": 거대한 커티 삭은 선체가 80미터, 선폭이 7.6미터였으며,
증기 터빈 네 개로 움직였다. 벤더는 제2차 세계 대전 전까지 커티 삭을 보유했지만,
전쟁이 터지자 영국 정부가 구축함으로 쓸 수 있도록 기증했다. Ridley, 134~135쪽.

18. "평민": "그는 자기가 진짜 사람이라고 부른 이들만 좋아했다. 그가 직접 고른 일부
예외를 제외하면, 세상에 이름을 널리 알렸거나 불운하게도 작위를 받은 사람은
누구도 진짜 사람일 수 없었다." Ponsonby, 196쪽.

19. "우편 제도를 신뢰하지 않았고": 벤더가 우편 제도에 불안감을 느낀 이유를
명확하게 설명할 수는 없을 듯하다. 단순히 벤더의 기벽 때문일 수도 있다. 그가
바람둥이였다는 사실을 고려해 보면, 그는 중간에서 다른 사람이 가로챌 수도 있는
편지 증거를 남기지 않는 데 특히 주의를 기울였을 수도 있다.

20. "그 공작 때문에 무서워요": Galante, 103쪽에서 인용. 애브디는 마르셀
애드리쉬에게 샤넬이 벤더에게서 육체적 매력을 별로 느끼지 못했기 때문에 그를
만나기를 꺼렸다는 식으로 이야기했다. "그들의 열정은 성적인 게 아니었어요."
Haedrich, 98쪽에서 인용.

21. "벤더는 근대 미술이나 음악에 관해": 벤더의 세 번째 부인인 로엘리아 폰슨비는
"근대 음악과 회화, 조각의 모든 형식은 견디기 어려웠고, 그는 그런 작품을 파괴하는
일을 좋아했을 것이다"라고 썼다. Ponsonby, 198~199쪽.

22. "오만하게 구는 샤넬의 새 구애자": Madsen, 152쪽.

23. "연어 낚시 파티": Ridley, 135쪽에서 인용.

24. "거대한 파리 쿠튀르 하우스를 이끄는": Galante, 100쪽에서 인용.

25. "단순히 영지를 방문하고 둘러보는 일": Morand, 『샤넬의 매력』, 191쪽.

26. "그 유명한 코코가": Leslie Fields, *Bendor: Golden Duke of Westminster*(『벤더:
황금으로 만든 웨스트민스터 공작』), Littlehampton, U.K.: Littlehampton Book
Services, 1986, 200쪽에서 인용.

27. "수련 중인 공작부인": Haedrich, 99쪽에서 인용.

28. "미미장의 집을 휴가지로 사용": 벤더는 공평하고 관대한 지주라는 평판을
얻었지만, 정치적으로는 모든 사회적 진보주의를 싫어했다. 상원에서 그는

부유층에게 지나치게 부담을 지운다고 생각했던 사회 복지 제도를 열렬히
반대했다.

29. "샤넬 하우스의 수석 재봉사들": 이 내용은 다른 문헌은 물론 파리 경찰의
웨스트민스터 공작 관련 서류에도 나온다. 1929년 13세에 샤넬의 수습생 생활을
시작해서 거의 40년 동안 라 메종 샤넬에서 근무한 재봉사 마농 리주르는 89세가
되어서도 여전히 당시의 휴가를 애정 어린 마음으로 기억하고 있었다. 인터뷰,
2005년 7월 8일 자, 샤넬 보존소.

30. "가장 아끼는 캐빈 보이": Galante, 116쪽. Fields, 190쪽.

31. "스코틀랜드 최초의 비데": David Ross and Helen Puttick, "Coco Chanel's Love
Nest in the Highlands"(「하일랜드에 자리 잡은 코코 샤넬의 사랑의 보금자리」),
The Herald Scotland(『스코틀랜드 헤럴드』), 2003년 9월 29일 자. 2012년에 이
성이 샤넬과 관련 있다는 사실을 활용해 부티크 호텔로 바꾸려는 대규모 보수
공사가 진행되었다. Tim Cornwall, "£6m Facelift for Coco Chanel's Highland Love
Nest"(「코코 샤넬의 하일랜드 사랑의 보금자리를 위한 6백만 파운드짜리 새 단장」),
The Scotsman(『스코츠맨』), 2012년 7월 1일 자를 참고할 것.

32. "나는 이튼 홀을 보고 나서": Ponsonby, 157쪽.

33. "월터 스콧 경의 소설": Morand, 『샤넬의 매력』, 191쪽. 이야 애브디는 샤넬과 벤더의
로맨스에서도 소설 같은 면을 발견했다. 그녀는 마르셀 애드리쉬에게 "그녀는
공작과 함께 동화 속에서 살았다"라고 말했다. Haedrich, 98쪽.

34. "저는 그와 함께 지내면서": Haedrich, 106쪽.

35. "똑같은 단색 드레스": Fields, 199쪽.

36. "샤넬은 가브리엘의 대모": 가브리엘 팔라스-라브뤼니는 벤더가 자신의 대부였지만,
세례식에 참석한 사람은 (가브리엘의 할아버지일 수도 있는) 에티엔 발장이었다고
했다. 웨스트민스터 공작은 세례식에 참석할 겨를이 없었고, 발장은 공작의
빈자리를 채울 만큼 샤넬과 충분히 가깝게 지냈다. Fiemeyer and Palasse-Labrunie,
『샤넬의 사생활』, 27쪽.

37. "벤더는 이런 상황에 푹 빠져서": BBC 방송국은 1929년에 샤넬에 관한 다큐멘터리를
제작하며 이튼 홀의 정원을 촬영했다. 다큐멘터리에는 어린 가브리엘 팔라스-
라브뤼니가 이모할머니와 함께 있는 모습이 나온다.

38. "저는 너무 맹렬하게": Haedrich, 99쪽에서 인용.

39. "아무도 저를 보지 않고": Charles-Roux, 444쪽.

40. "벤더가 키웠던 특이한 애완동물": 가브리엘 팔라스-라브뤼니는 2011년 3월에
필자와 개인적으로 대화를 나누다가 수수께끼 같은 그 원숭이 조각상에 관해
이야기했다. 발장이 키웠던 원숭이에 관해서는 Galante, 23쪽을 보라.

41. "재산 때문에 고립": Morand, 『샤넬의 매력』, 187쪽.

42. "'최고급 빈티지 브랜디'를 마시고": Ponsonby, 201쪽.

43. "표정이 우리 유대인 친구들을": 웨스트민스터 공작이 윈스턴 처칠에게 보낸 1927년 6월 29일 자 편지, CHAR1/194/57.

44. "그이가 유대인이 도둑을 보내서": Ponsonby, 200~201쪽.

45. "유대인이 경제적 음모를": Fields, 262쪽을 보라.

46. "그는 우리가 아직": Lady Diana Cooper, *The Light of Common Day*(『평범한 날의 빛』), Boston: Houghton Mifflin, 1959, 261쪽.

47. "정치적 보복을": Fields, 263쪽을 확인할 것.

48. "우리는 절반은 영어로": Galante, 107쪽 이하. 샤넬은 노년에 『매콜즈』와 인터뷰하며 이렇게 말했다. "우리는 절반은 영어로, 절반은 프랑스어로 이야기했어요. '당신이 영어를 배우지 않았으면 해요.' 그가 말했죠. '그리고 여기서 하는 대화에는 아무 내용도 없다는 사실을 알아차리지 않기를 바라요.'" Joseph Barry, 샤넬 인터뷰, 『매콜즈』, 1965년 11월 1일 자, 172~173쪽.

49. "호사스러움은 거의 눈에 보이지 않아야 해요": "En Ecoutant Chanel"(『샤넬의 이야기를 들으며』), *Elle*(『엘르』), France, 1963년 8월 23일 자에서 인용.

50. "똑같은 재킷": Morand, 『샤넬의 매력』, 188쪽.

51. "스코틀랜드 하일랜드에서 열린 세련된 사냥 모임": "Scotland, the Happy Shooting Ground"(『스코틀랜드, 즐거운 사냥터』), 『보그』, 1928년 10월 27일 자, 46쪽.

52. "트위드로 만든 옷은": "A Guide to Chic in Tweed"(『트위드를 멋스럽게 입는 법』), 『보그』, 1928년 12월 22일 자, 44쪽.

53. "G. ('코코') 샤넬의 명성은": "Business: Haute Couture"(『비즈니스: 오트 쿠튀르』), *Time*(『타임』), 1928년 8월 13일 자, 35쪽.

54. "특히 여성스러운 스웨터": Fields, 199쪽.

55. "제가 스코틀랜드에서 수입해 온": Morand, 『샤넬의 매력』, 57쪽.

56. "다른 색깔은 불가능해요": Ibid., 55쪽.

57. "샤넬은 검은색 시폰을": "Introducing the Most Chic Woman in the World"(『세상에서 가장 세련된 여성을 소개하다』), 『보그』, 1926년 1월 1일 자, 54쪽.

58. "모더니티의 화신": Janet Wallach, *Chanel: Her Style and Her Life*(『샤넬: 샤넬의 스타일과 인생』), New York: Doubleday, 1998, 83쪽. '톰보이'를 가리키고, 나중에는 '플래퍼'라는 의미까지 추가된 '가르손Garçonne'이라는 용어는 프랑스 작가 빅토르 마르그리트Victor Margueritte가 1922년에 『라 가르손La Garçonne』이라는 선정적인 소설을 출간한 이후로 유행이 되었다. 이 소설은 머리카락을 자르고, 코르셋을 거부하고, 성적·사회적 실험을 위해 파리의 반문화에 뛰어든 아름답고 젊은 여성을

다룬다. 소설을 둘러싼 추문 때문에 마르그리트는 레지옹 도뇌르 훈장을 잃었다.

59. "전 세계 여성이 입을 드레스": "The Debut of the Winter Mode"(「겨울 패션의
데뷔」), 『보그』, 1926년 10월 1일 자, 69쪽.

60. "저 이전에는 아무도": Haedrich, 107쪽.

61. "[샤넬이] 스스로 인정하지 않았던": Salvador Dalí, *The Secret Life of Salvador
Dalí*(『살바도르 달리의 비밀스러운 삶』), Haakon M. Chevalier 번역, London: Dover
Publications, 1993, 383쪽. 원서는 *La Vie secrète de Salvador Dalí*(『살바도르 달리의
비밀스러운 삶』), New York: Dial Press, 1942다.

62. "[카펠의 죽음] 이후에 이어진 것": Morand, 『샤넬의 매력』, 66쪽.

63. "그의 영지 생활에": 샤넬은 벤더와 만나던 시절에 그를 "그와 같은 유형에서는
완벽한 사람"이라고 묘사하곤 했지만, 나중에 그가 다소 지적으로 부족하다고
생각했다는 사실을 인정했다. Charles-Roux, 447쪽.

64. "샤넬과 그라몽 백작 부인": "Fashions That Bloom in the Riviera Sun"(「리비에라의
태양 아래서 환히 빛나는 패션」), 『보그』, 1926년 5월 1일 자, 56쪽.

65. "도빌에 부티크를 열었던 초기에": 바바 드 포시니-루상지는 나중에 샤넬과
충격적인 사건으로 얽힌다. 이 내용에 관해서는 11장을 확인하라. 또 미래에
잉글랜드 왕비가 되는 요크 여공작 엘리자베스는 보통 '엘리자베스 여왕 모후The
Queen Mother, Elizabeth'로 알려져 있다.

66. "메이페어 건물을 빌려서": Madsen, 166쪽.

67. "공작과 함께 크루즈를 타고": Fields, 173쪽에서 인용.

68. "자외선 차단 성분을 추가해 달라고": Danièle Bott, *Chanel*(『샤넬』), Paris: Editions
Ramsey, 2005, 124쪽.

69. "재봉사 전원을 배에 태워": 웨스트민스터 공작의 인내심 부족에 관해서는 Delay,
126쪽과 Picardie, 168쪽을 보라.

70. "샤넬은 대체로 일정을": Picardie, 168~169쪽.

71. "코코는 공작 앞에서": 샤를-루는 샤넬이 벤더와 헤어지고 오랜 시간이 지난 후,
그가 "지적으로 부족"했다는 사실을 인정했다고 말했다. Charles-Roux, 447쪽.
애브디의 말은 Galante, 107쪽에서 인용.

72. "그에게서 발견한 가장 큰 기쁨": Morand, 『샤넬의 매력』, 186쪽.

73. "성대하고 엄숙한 만찬": Delay, 135쪽.

74. "늠름한 이탈리아 군인": Charles-Roux, 445쪽.

75. "교활한 알퐁스": Ibid., 450~453쪽.

76. "모두가 샤넬이 나타나지 않았다며": 메리 그로브너의 사교계 데뷔 파티에 관한
이야기는 Delay, 136~137쪽과 Galante, 107~108쪽과 Madsen, 167쪽 이하에 실려

있다.

77. "마른 몸매가 문제인 듯하다고": Charles-Roux, 448쪽.

78. "편안한 환경이 임신하는 데 도움": Madsen, 167쪽 이하.

79. "전 세계 최고급 부동산 지역": 몬테카를로는 스타 부동산의 반열에 오르려면
 극복해야 하는 장애물이 있었다. 1920년대 초반 몬테카를로는 경제 문제를
 겪었지만, 피에르 갈랑트는 미국의 신랄한 언론인 엘사 맥스웰 덕분에 이 문제가
 해결되었다고 말했다. 갈랑트의 설명을 들어 보면, 작고한 모나코 대공 레니에
 3세Rainier III, Prince of Monaco의 아버지 피에르 대공Prince Pierre, Duke of
 Valentinois은 맥스웰에게 관광 산업이 쇠퇴하고 있다고 불평을 늘어놓았다. 그러자
 맥스웰은 몬테카를로의 바위로 뒤덮인 해변이 관광객의 방문 의욕을 꺾어 놓는다고
 지적했고, 해변에 모래를 가져다 깔아 두라고 제안했다. 대공은 맥스웰의 제안을
 받아들였다. 그 이후, 맥스웰은 칼럼을 쓸 때면 으레 몬테카를로의 매력을 장황하게
 늘어놓았다. Galante, 124~125쪽.

80. "예술가들도 리비에라에 살림을": Madsen, 170쪽.

81. "굵기가 1미터 넘는 지지대": Galante, 118~119쪽.

82. "라 파우사 성모": "Pour fêter l'ouverture de la Pausa recréee à Dallas"(「달라스에서
 재현된 라 파우사 개장을 축하하며」), Wendy and Emery Reves Collection, Dallas
 Museum of Art, 1985, exhibition catalog, 42~49쪽.

83. "그리스도의 수난을 재연하며": "성모 설지전 성당 축일Our Lady of the Snow(성모
 마리아 마죠레 대성당 봉헌 축일)이 되면, 기원이 중세 시대로까지 거슬러 올라가는
 굉장히 특이한 행렬이 이곳에서 여전히 이루어지며 그리스도의 수난을 재현한다.
 지역 농민들이 엄숙하게 빌라도와 헤롯 왕, 베로니카 성녀와 막달라 마리아 같은
 역할을 맡는다." Augustus J. C. Hare. *Rivieras*(『리비에라』), London: Allen and
 Unwin Press, 1897. 이 책은 http://www.rarebooksclub.com, 2012에서 확인할 수
 있다.

84. "순례자들을 위해": Galante, 116~120쪽.

85. "구빈원에서 태어난 사생아": Dallas exhibition catalog, 42~49쪽.

86. "이제까지 지중해 해안에": P. H. Satterhwaite, "Mademoiselle Chanel's
 House"(「마드무아젤 샤넬의 집」), 『보그』, 1930년 3월 29일 자, 63쪽. 라 파우사는
 2012년에 다시 매물로 나왔다. 가격은 4천만 유로 혹은 대략 5,250만 달러였다.
 "Coco Chanel Riviera Villa for Sale"(「코코 샤넬의 리비에라 별장이 시장에
 나오다」), *The Riviera Times*(『리비에라 타임스』), 2012년 2월 29일 자를 참고하라.
 웹사이트 http://www.rivieratimes.com/index.php/provence-cote-dazur-article/
 items/coco-chanel-riviera-villa-for-sale.html에서 확인할 수 있다.

87. "언덕에 점점이 박혀서": Galante, 119쪽.

88. "지붕에서 미끄러져 내려오는": Pierre Reverdy, 『지붕을 덮은 슬레이트와 피에르 르베르디의 다른 시』, 19쪽.

89. "지붕에 새 기와를 깔 수": 보아하니 샤넬은 이 지역의 오래된 기와에 '투기성 붐'을 일으킨 듯하다. Wendy and Emery Reves, *The Wendy and Emery Reves Collection Catalogue*(『웬디&에머리 레브스 컬렉션 카탈로그』), Dallas, Tex.: The Dallas Museum of Art, 1985, 44~45쪽을 참고할 것(댈러스 미술관에서 라 파우사를 재현한 것을 기념하기 위해 출간되었다). 41쪽.

90. "정원은 사실상 새것": Satterhwaite, 63쪽.

91. "거대한 석조 벽난로": Ibid., 62~65쪽, 86쪽.

92. "저택 현관의 조명을": John Rafferty, "Name Dropping on the Riviera"(「리비에라에서 유명인의 이름을 들먹이기」), 『뉴욕타임스』, 2011년 5월 19일 자를 참고할 것.

93. "손수 그린 독특한 만화": Charles-Roux, 449쪽. Galante, 127쪽.

94. "라 파우사는 내가 지내 본 곳 중": Bettina Ballard, *In My Fashion*(『나의 패션 속에』), New York: D. McKay, 1969, 49쪽.

95. "값을 매길 수 없을 정도로 귀한 에메랄드": Charles-Roux, 454~455쪽. Haedrich, 108쪽.

96. "8월 17일": 샤넬은 디아길레프의 전보를 받았을 때 미시아 세르와 항해 중이었다고 회상했다. Chazot, 『샤조 자크』, 96쪽. 갈랑트 역시 책에 이 사건을 설명했다. Galante, 109쪽.

97. "디아길레프의 애정을 두고": John Richardson, *A Life of Picasso*(『피카소의 일생』), New York: Random House, 1991, 378쪽.

98. "기어가는 일은 지나치게 신파처럼": Charles-Roux, 458쪽. Morand, *Venises*(『베네치아들』), 117~118쪽.

99. "저는 서둘러서 인생을": Morand, 『샤넬의 매력』, 101~103쪽.

100. "벤더는 절대 샤넬과": 이와 관련된 일화는 Galante, 113쪽에 설명되어 있다.

101. "코코가 미쳤어!": Charles-Roux, 459쪽.

102. "다시 한 번 이튼 홀을 찾아갔다": Picardie, 186쪽.

103. "겨우 두 달 전에 만났던": Ponsonby, 150~151쪽.

104. "생각하고 있었는지 여실히 보여 준다": Morand, 『샤넬의 매력』, 194쪽.

105. "벤더가 보여 준 영국": Haedrich, 111쪽.

106. "그 당시, 마드무아젤 샤넬의 명성은": Ponsonby, 167~168쪽.

107. "윈스턴 처칠이 신랑 들러리": Ibid., 177쪽.

108. "14년으로 늘렸다": "저는 시골에서 살던 남자와 13년을 함께했어요." Haedrich, 100쪽에서 인용. 샤넬은 『매콜즈』 인터뷰에서는 다르게 말했다. "공작을 알게 되어 행운이었어요. 14년, 긴 시간이죠. (⋯) 그때만큼 보호받는다고 느꼈던 적이 없어요." "Interview with Mademoiselle Chanel"(「마드무아젤 샤넬 인터뷰」), 『매콜즈』, 1965년 11월 1일 자, 165쪽.

109. "언어 낚시를 인생이라고 할 수는 없죠": Morand, 『샤넬의 매력』, 194쪽.

110. "내 여인의 심장은 돌로 만들었네": 가브리엘 팔라스-라브뤼니의 BBC 인터뷰. 클로드 들레는 샤넬이 이 노래를 1931년 할리우드에서 들었다고 말했지만, 피에르 갈랑트는 샤넬이 친구들과 파리의 재즈 클럽 '르 뵈프 쉬르 르 트와Le boeuf sur le toit(지붕 위 황소)'에 가서 처음으로 이 노래를 들었을 것이라고 언급했다. Galante, 61쪽.

9. 럭셔리의 애국심: 샤넬과 폴 이리브

1. "유럽과 미국에서 누구나 아는 단어": 이 문단에서 적어놓은 수치는 "La collection Chanel sortira le 26 janvier"(「1월 26일에 샤넬 컬렉션이 출시될 것이다」), Nord Matin(『노르 마탱』), 1971년 1월 12일 자를 참고했다. 샤넬의 경찰 기록, 특히 1930년 12월에 작성된 서류도 확인하라.

2. "개인적으로 구제해 주었다": 샤넬은 적어도 1926년과 1928년에 콕토의 마약 중독 치료를 위한 장기 입원비를 지원했다. 그리고 1929년에는 디아길레프의 장례식을 화려하게 치르는 데 들어간 비용을 모두 부담했다. 샤넬은 임종 시에 아끼는 직원들에게 거액의 돈을 준 것으로도 알려졌다. 하지만 봉급을 짜게 주는 것으로 악명이 높았다.

3. "나는 돈을 빌려 주는 것보다": 「샤넬 컬렉션」, 『매콜즈』, 1968년 6월 호. 샤넬은 끊임없이 금전 지원 요구가 들어오는 상황에 지쳐 갔다고 훗날 클로드 들레에게 털어놓았다.

4. "향긋한 오렌지 나무숲": Bettina Ballard Wilson, 『나의 패션 속에』, 49쪽. 『보그』, 1938년 7월 호, 64~65쪽. Plaisir de France(『플라지르 드 프랑스』), 1935년 2월 호, 18~19쪽. 『하퍼스 바자』, 1939년 4월 호, 65쪽.

5. "넥송 남작 부인이 되었다": Charles-Roux, 459쪽.

6. "여자는 진주와 같죠": Anne-Claude Lelieur and Raymond Bachollot, eds., Paul Iribe: Précurseur de l'art déco(『폴 이리브: 아르데코의 선구자』), Paris: Bibliothèque Forney, 1983, 64쪽에서 인용. 원래 인터뷰는 Commoedia Illustré(『코메디아

일뤼스트레』), 1911년 3월 1일 자에 실렸다.

7. "그녀가 약혼했다고 보도했다": "Mlle Chanel to Wed Business Partner"(『마드무아젤 샤넬이 동업자와 결혼하다』), 『뉴욕타임스』, 1933년 11월 17일 자.

8. "프롤레타리아가 주축이 되어": 당시 왕정주의자가 프랑스 의회의 과반수를 차지하고 있었다.

9. "교육과 정부의 세속화": 하지만 코뮌의 정치사상은 통일되어 있지 않았고, 온건파부터 급진파까지 다양한 유파로 구성되어 있었다. David Harvey, "Monument and Myth"(『기념물과 신화』), *Annals of the Association of American Geographers*(『미국지리학회』), 69, no. 3, 1979년 9월 호, 362~381쪽을 참고할 것.

10. "잔혹함으로 잘 알려져 있었다": 역사학자 데이비드 하비David Harvey의 표현을 빌리자면, 티에르는 "도시의 급진주의를 무너뜨리기 위해 시골의 보수주의를 이용"했다. 그는 분노한 시골 주민이 도시에 거주하는 동포를 습격하는 데 가담하도록 선동해서 코뮌을 궤멸하려고 계획했다. 티에르는 심지어 독일제국의 총리 오토 폰 비스마르크Otto von Bismarck와 협상하기까지 했다. 그는 협상의 결과로 프로이센-프랑스 전쟁의 프랑스군 포로가 석방되자, 곧장 베르사유 군대에 입대시키고 파리로 보내서 동포를 공격하게 했다. 또 티에르는 루이 필리프 1세Louis Philippe I의 내무부 장관이었을 때 노동자 운동을 진압하며 특히나 잔인하게 굴었다. Harvey, 370쪽.

11. "코뮌 지지자들은 위험하고": 소설가 알퐁스 도데Alphonse Daudet는 코뮌의 지배를 받는 그의 도시를 "흑인이 통제하는 파리"라고 묘사했다. 에드몽 드 공쿠르Edmond de Goncourt는 노동자를 "야만인"에 비유했다. Kristin Ross, "Commune Culture"(『코뮌 문화』), *A New History of French Literature*(『프랑스 문학의 새로운 역사』), Denis Hollier 편집, Cambridge, Mass.: Harvard University Press, 1989, 751~758쪽을 참고하라.

12. "제국주의 정복이 사실 전 세계에": 프리드리히 엥겔스Friedrich Engels의 표현대로, 코뮌 지지자들에게 방돔 원주는 "맹목적 애국심을 상징하고 전 국민의 혐오를 조장하는 기념물"을 의미했다. Frederick Engels, "Introduction"(『서문』), 9~22쪽, Karl Marx, *The Civil War in France: The Paris Commune*(『프랑스 내전: 파리 코뮌』), New York: International Publishers, Co., Inc, 1968, 15쪽. 원래는 1891년에 출간되었다.

13. "음악단까지 고용했다": 코뮌 정부는 특별 허가서를 발행했다. 초대장처럼 인쇄된 허가서에는 프랑스 혁명의 도상을 광범위하게 빌린 코뮌 정부의 허가서답게 프리지아 모자 모양이 찍혀 있었다. 파리 코뮌은 프랑스 혁명력曆까지 빌려 왔고, 원주를 무너뜨리기로 지정한 날짜가 포함된 달을 '화월花月(Floréal, 4월 20일~5월

19일)'이라고 일컬었다.

14. "산산이 부서진 석조상 조각": Sir Alistair Horne, *The Fall of Paris: The Siege and the Commune*(『파리의 몰락: 포위와 코뮌』), 1965; repr., New York: Penguin, 2007, 특히 350~351쪽을 볼 것.

15. "지구본 위에 올라탄 작은 자유의 여신상": 이리바르네가라이가 언제 바스크 성을 짧게 줄이고 프랑스식으로 바꿨는지는 알 수 없지만, 그는 코뮌에 관한 당시 문서에 '이리브'라고 기록되었다. *Proceedings of the Royal Geographical Society and Monthly Record of Geography*(『왕립지리학회와 지리학 월간 기록』), n.s., 10, no. 12, 1888년 12월 호, 813~848쪽. 온라인에서 확인할 수 있다.

16. "그날 이리바르네가라이는": 일부 문헌은 쥘 이리바르네가라이가 돈이 필요했으며 당시 연인이었던 배우 마리 마니에Mary Magnier에게 깊은 인상을 남겨주려고 방돔 원주를 무너뜨리는 프로젝트에 참여했다고 주장한다. Lelieur and Bachollot, 19쪽.

17. "프랑스 역사에서 가장 유혈이 낭자했던": 마르크스는 다음과 같이 썼다.
 "티에르와 그의 사냥개들이 저지른 일과 유사한 사건을 찾으려면 로마의 집정관 술라Sulla와 제1, 2차 삼두정치 시기로까지 거슬러 올라가야 한다. 고대 로마인과 티에르 모두 똑같이 무참하게 대규모 살육을 벌였다. 모두 똑같이 남녀노소를 가리지 않고 대학살을 저질렀다. 모두 똑같이 포로를 고문하는 제도를 도입했다. 모두 똑같이 인권을 박탈했지만, 프랑스에서는 한 계급 전체를 상대로 이런 일을 저질렀다. 모두 똑같이 은신한 지도자들을 한 명이라도 놓칠세라 흉포하게 사냥했다. 모두 똑같이 정치적, 개인적 적을 고발했다. 모두 똑같이 투쟁과 전적으로 무관한 사람들을 무차별적으로 도살했다. 차이점은 단 하나뿐이다. 로마에는 기관총이 없었다."
 Marx, 『프랑스 내전: 파리 코뮌』, 75쪽.

18. "10년 동안 스페인으로 망명을": 쥘 이리바르네가라이는 스무 살 더 어린 안달루시아 여성 마리아 테레사 산체스 데 라 캄파Maria Teresa Sanchez de la Campa를 (결국) 아내로 맞았다. 그는 떠돌이 생활을 계속했다. 파나마 운하 공사의 관리자로 일하기도 했으며 가족과 함께 한동안 마다카스카르에서 지내며 식민지 주민을 교육하기도 했다. "M. Iribe Has Been Appointed General Superintendent of the Panama R.R."(「뮤슈 이리브가 파나마 운하 건설의 총감독으로 지명되다」), *Engineering News and American Contract Journal*(『엔지니어링 뉴스&아메리칸 컨트랙트 저널』), 1884년 2월 9일 자, 67쪽.

19. "프리메이슨에 가입": Delay, 154쪽.

20. "보이 카펠과 다르지 않았다": 심지어 이리바르네가라이는 오귀스트 콩트 Auguste Comte의 철학을 추종하며 과학 연구에 몰두하는 파리 실증주의 클럽의 회원이었다.

이 클럽의 다른 회원 중에는 조르주 클레망소도 있었다. "The Decline of French Positivism"(『프랑스 실증주의의 쇠퇴』), *Sewanee Review*(『스와니 리뷰』) 33, no. 4, 1925년 10월 호, 484~487쪽. 이리바르네가라이가 파리 실증주의 클럽의 회원이었다는 사실은 『스와니 리뷰』의 옛 발간호 중 한 군데에 언급되어 있다.

21. "떠돌이 생활을 해야 했던": 폴 이리브는 프랑스의 국립미술학교인 에콜 데 보자르에 다녔다고 주장했지만, 사실 그는 중학교도 마치지 못했을 것이다. "그에 관해서는 무엇도 확실하지 않다." 예술사가 안-클로드 를리외Anne-Claude Lelieur가 말했다. "이리브는 평생 자신의 학력과 배경에 관한 내용은 무엇이든 절대로 알려 주지 않으려고 했기 때문이다." Lelieur and Bachollot, 32쪽.

22. "가장 눈에 잘 띄는": 박람회에는 프랑스 패션 하우스 스무 곳이 참가했다. 파캉의 드레스를 입은 라 파리지엔은 그 모든 패션 하우스 위에 서서 박람회장을 방문하는 관람객을 환영했다. Vincent Soulier, *Presse Féminine: La Puissance Frivole*(『여성지: 하찮은 권력』), Montreal: Editions Archipel, 40쪽. Debora Silverman, *Art Nouveau in Fin-de-Siècle France*(『세기말 프랑스의 아르누보』), Berkeley: University of California Press, 1989, 291쪽도 참고할 것.

23. "그의 작업은 패션과 디자인": 이리브는 미시아 세르의 첫 번째 남편 타데 나탕송이 소유한 정치 풍자 주간지 『라시에트 오 뵈르 *L'Assiette au Beurre*』뿐만 아니라 유머 잡지 『르 리르 *Le Rire*』와 정치 잡지 『르 크리 드 파리 *Le Cri de Paris*』를 위해서도 작업했다. 이리브는 재치 있는 정치 캐리커처 덕분에 경력 초기부터 찬사를 받았다. 『라시에트 오 뵈르』는 이리브가 겨우 19세였던 1902년에 마드리드로 파견해서 알폰소 13세 Alfonso XIII of Spain의 대관식을 다루게 했다.

24. "애인의 돈으로 장 콕토와 함께": 이 후원자는 노르웨이 출신 사교계 명사 다그니 비요른손 Dagny Bjornson이었다. 『르 테무앵』은 4년간 출간되었고, 이리브나 그가 이미 곁에 모아 두었던 재능 있는 친구들의 작품을 소개했다. 그 가운데는 작가 사샤 기트리 Sacha Guitry, 화가 후안 그리스, 미술가 마르셀 뒤샹 Marcel Duchamp, 장 콕토가 있었다(콕토는 이리브를 설득해서 잡지 한 호를 통째로 발레 뤼스만 다루게 한 적도 있다).

25. "섬세한 '이리브 로즈'": "[이리브가] 상업 미술이라고 해서 반드시 하찮은 미술이 아니라는 사실을 증명한 방식을 떠올려 보자." André Warnod, 폴 이리브 사망 기사, 『르 피가로』, 1935년 12월 29일 자.

26. "과격한 외국인 혐오나 인종 차별": 그는 『르 모』에서 "'외국인'은 우리 잡지를 좋아할 수 없다"라고 단언했다. 이때 외국인을 가리키는 말로 중동이나 지중해 출신의 프랑스 거류 외국인을 가리키는 인종 차별적 비속어 'Métèque'를 사용했다. 그는 잡지의 목표가 "모더니즘과 상상력이 풍부하고 창의적인 시도를 독일과 맺은 제휴

관계에서" 구조하는 것이라고 밝혔다. Jane Fulcher, "The Preparation for Vichy: Anti-Semitism in French Musical Culture Between the Two World Wars"(「비시 정부를 준비하며: 양차 세계 대전 사이 프랑스 음악 문화 속 반유대주의」), *The Musical Quarterly*(「음악 계간지」), 1995년 가을호, 458~475쪽을 참고하라.

27. "경력의 정점에 이르렀다": 이리브는 『보그』 미국판에 패션 일러스트를 실은 후에 파라마운트 스튜디오의 설립자 중 하나인 제스 라스키 Jesse Lasky의 시선을 끌었다. 그가 이리브를 세실 B. 드밀에게 소개했고, 드밀은 1920년에 이리브를 고용했다.

28. "'피피'라고 이름 붙인 캐딜락": Delay, 159쪽.

29. "일본인 하인을 한 명": George C. Pratt, Herbert Reynolds, and Cecil B. DeMille, "Forty-Five Years of Picture-Making, an Interview with Cecil B. DeMille"(「영화 제작에 바친 45년, 세실 B. 드밀 인터뷰」), *Film History*(「영화사」) 3, no. 2, 1989, 133~145쪽을 참고하라. 이리브가 의상 디자이너로 참여한 영화로는 드밀의 〈남편을 바꾸지 마라Don't Change Your Husband〉(1919)와 (10년 후 샤넬이 영화 의상을 입힌) 글로리아 스완슨이 주연을 맡은 〈아나톨의 정사The Affairs of Anatol〉(1921), 〈살인Manslaughter〉(1922), 〈아담의 갈비뼈 Adam's Rib〉(1923), 〈숨은 약점Feet of Clay〉(1924)이 있다.

30. "호화로운 고대 이집트 세트": Robert S. Birchard, *Cecil B. DeMille's Hollywood*(「세실 B. 드밀의 할리우드」), Lexington: University Press of Kentucky, 2004, 179쪽 이하를 참고하라.

31. "이리브는 성경 이야기를 담은": 드밀은 〈십계〉를 "이제까지 세상에 나온 그 어떤 영화보다 더 많은 관객이 볼 영화라는 데에는 의심의 여지가 없습니다"라고 평가했다. George C. Pratt, Reynolds, and DeMille, 특히 140쪽을 참고하라. Simon Louvish, *Cecil B. DeMille: A Life*(「세실 B. 드밀: 드밀의 인생」), New York: Thomas Dunne Books, 2008도 참조할 것.

32. "프랑스로 돌아가야 했다": Louvish, 262쪽을 참고하라.

33. "점점 높아지는 나의 명성": Morand, 『샤넬의 매력』, 129쪽.

34. "마드무아젤 샤넬과 계약한 덕분에": "Madame Chanel to Design Fashions for Films"(「마담 샤넬이 영화를 위해 패션을 디자인하다」), 『뉴욕타임스』, 1931년 1월 25일 자.

35. "골드윈은 샤넬의 편견을 잘 알아서": Delay, 149쪽.

36. "적어도 그의 무절제한 낭비에는": Charles-Roux, 475쪽.

37. "출세한 뛰어난 연기자였다": 에리히 폰 슈트로하임의 삶에 관한 더 자세한 사항을 알고 싶다면 Richard Koszarski, *Von: The Life and Films of Erich von Stroheim*(「폰: 에리히 폰 슈트로하임의 인생과 영화」), New York: Limelight, 2004를 참고할 것.

38. "고용되어서 일한다는 사실을": Delay, 149쪽을 참고하라.

39. "의복의 무정부 상태": Emma Cabire, "Le Cinéma et la mode"(『영화와 패션』), *La Revue du Cinéma*(『시네마 리뷰』), no. 26, 1931년 9월 1일, 25~26쪽에서 인용.

40. "움직이는 물체에서 색깔과": Dale McConathy and Diana Vreeland, *Hollywood Costume*(『할리우드 의상』), New York: Harry N. Abrams, 1977, 28쪽에서 인용.

41. "[샤넬은] 숙녀를 숙녀 한 명처럼": 『뉴요커』, 1931년 12월 22일 자.

42. "〈이혼 증서〉에서 주연을 맡아": Celia Berton, *Paris à La Mode: A Voyage of Discovery*(『파리 아 라 모드: 발견을 위한 항해』), London: Gollancz, 1956, 166쪽.

43. "훔치는 것보다 베끼는 것이 더 낫다": 「마드무아젤 샤넬 인터뷰」, 『매콜즈』, 1965년 11월 호, 172쪽.

44. "마드무아젤 샤넬은 다른 이들이": Madsen, 192쪽과 "Chanel's Exhibition Opened at 39 Grosvenor Square"(「샤넬 패션쇼가 그로브너 스퀘어 39번지에서 열렸다」), 『하퍼스 바자』, 1932, 67쪽을 참고할 것. "대중은 소액의 입장료를 내고 들어갈 수 있을 것이다. 입장료는 섬유 산업과 관련된 자선 단체에 기부될 것이다. (…) [패션쇼에는] 1백 가지가 넘는 모델이 나온다. 모두 영국산 재료로만 만들어졌고, 판매되지는 않는다. 애스컷 경마에 입고 갈 만한 드레스부터 스코틀랜드 황야에 어울리는 슈트까지 다양하다."

45. "거리에 있는 사람들 모두": 〈샤넬은 75〉, BBC interview, 1959.

46. "그는 내 과거 때문에": Morand, 『샤넬의 매력』, 129쪽.

47. "목에 두르고 다니는 수표장": Morand, 『샤넬의 매력』, 145쪽.

48. "사치품을 너무도 쉽게": Delay, 153~154쪽.

49. "샤넬이 작품에 이런 동기를": Charles-Roux, 499쪽에서 인용. 샤넬의 인터뷰는 *L'Illustration*(『릴뤼스트라시옹』), 1932년 11월 12일 자, no. 4680에 실려 있다.

50. "보안 요원을 고용": Ibid., 499쪽.

51. "샤넬이 낭비벽이 있어": Morand, 『샤넬의 매력』, 127쪽.

52. "리츠 호텔은 샤넬이 평생": Delay, 163쪽.

53. "그는 그녀를 지배했어요": Galante, 140쪽에서 인용.

54. "진실은 그들의 생각과 정반대": Haedrich, 122쪽.

55. "진정한 프랑스 예술은": 이리브는 그의 새로운 정치 철학을 선언문 같은 에세이 두 편에 펼쳐 놓았다. 하나는 1932년 5월에 독립 소책자로 출간된 『럭셔리를 변호하며In Defense of Luxury』이고, 다른 하나는 1932년 7월에 잡지 『라니마퇴르 뒤 텅 누보L'Animateur du Temps Nouveau』의 특별호에 실린 「'프랑스' 브랜드The 'France' Brand」다. 이 에세이는 이리브가 『르 테무앵』을 총 69호까지 내는 동안 전개했던 주장을 단언한다. 즉, 프랑스는 치명적인 외국인과 열등한 인종에게 공격받고

있으며 이들은 프랑스의 영혼, 바로 명품 산업을 겨냥한다.

56. "가브리엘 팔라스-라브뤼니가 이 사실을": Gabrielle Palasse-Labrunie, 필자와의
대화, 2011년 3월.

57. "빠지지 않는 이름": John Updike, "Qui Qu'a Vu Coco"(「누가 코코를 보았나」),
『뉴요커』, 1998년 9월 21일 자, 132~136쪽.

58. "그는 내가 패배하고 굴욕을 당하는": Morand, 『샤넬의 매력』, 129쪽.

59. "파리의 깨끗한 피부에 생겨난 문둥병": Paul Iribe, "Le Dernier Luxe"(「마지막
럭셔리」), Le Témoin(『르 테무앵』), 1934년 11월 4일 자.

60. "소위 스타비스키 사건": 역사학자 윌리엄 와이저William Wiser가 썼듯이, "1933년은
정신이 번쩍 들게 하는 유럽의 침체가 일어난 첫해였다." William Wiser, The Twilight
Years: Paris in the 1930s(『황혼기: 1930년대 파리』), New York: Carroll and Graf,
98쪽.

파리에 거주하는 러시아 유대인 세르주 스타비스키는 파리 의회의 급진당 고위
의원 여러 명과 연루된 다단계 사기꾼이자 잘 알려진 횡령범이었다. 그의 범죄
기록은 오래전부터 공개되었지만, 그는 계속해서 호화롭게 살았고 기소를 피했다.
다들 그가 정부의 보호를 받고 있다고 추측했다(정부 관료들은 그의 재판을 16년
동안 열아홉 차례나 미뤘다). 총에 맞아 사망한 스타비스키의 시신이 1934년 1월
8일에 샤모니에서 발견되었을 때, 자살이라는 공식 설명을 사실상 아무도 믿지
않았다. 대중은, 특히 우파 진영은 정부가 스타비스키의 부정한 사업에 개입했다는
사실을 은폐하고자 그를 살해했다고 믿었다. 그해 1월과 2월 초 내내 스타비스키
사망 사건과 관련된 스캔들이 연이어 터져 나왔다. 그 가운데에는 파리 경찰
국장 장 시아프 Jean Chiappe의 해고와 코미디-프랑세즈의 셰익스피어 비극
「코리올라누스Coriolanus」 제작을 둘러싼 소동(국립 극단이 이 작품을 선택하자
모두가, 공산주의 지지자부터 우파까지, 파시즘 지지자부터 좌파까지 모두가
분노하며 날뛰었다)도 있었다. 에두아르 달라디에 총리는 상황을 잘못 이해해서
갈등을 누그러뜨리려고 코미디-프랑세즈의 감독인 에밀 파브르Émile Fabre를
해고하고 프랑스 정보국의 수장인 무슈 톰M. Thome을 대신 감독 자리에 앉혔다가
문제만 악화하고 말았다.

이리브는 열렬한 반독일파이자 확고한 민족주의자였지만, 그의 정치사상은
파시스트의 정치사상과 공통점이 많았다. 1930년대 프랑스 우파에서 외국인
혐오와 파시즘 지지 성향의 결합은 흔한 일이었다. 제2차 세계 대전이 가까워지면서,
프랑스 우파의 많은 수가 독일에 협조했고, 나치에 부역했던 비시 정부를 지지했다.

61. "정치 분파의 양극단에 있는 세력이": Wiser와 Eugen Weber, The Hollow Years:
France in the 1930s(『텅 빈 시기: 1930년대 프랑스』), New York: W. W. Norton,

1994, 141쪽을 참고할 것. "2월 6일에 (…) 정치적 양극화가 심각해지고 확고해졌고, 양자택일의 정치가 되었다. 이후 수년 동안, 서로 다른 정파는 건설적인 토론을 벌이지 않았다."

62. "이 정치 드라마에서": 1934년에 전체 언론의 3분의2 이상이 보수파를 지지했고 자주 반의회주의를 옹호했다. 이 우파 경향 (그리고 보통 반유대주의) 신문은 좌파 신문보다 판매 부수가 8배 더 많았다.

63. "1934년 8월에": Chanel, "Préface à ma collection d'hiver"(「내 겨울 컬렉션을 발표하며」), 1934년 8월 6일, 샤넬 보존소에서 타자로 쳐 보관.

64. "빳빳하게 풀을 먹인 크리놀린": Prince Jean-Louis de Faucigny-Lucinge, *Fêtes Mémorables, bals costumés 1922~1972*(「1922~1972 기억할 만한 축제와 가장무도회」), Paris: Herscher Publishing, 1986을 참고하라.

65. "가면무도회는 오히려 가면을 벗긴다": Prince Jean-Louis de Faucigny-Lucinge, 『코스모폴리탄 젠틀맨, 회고록』, 113쪽에서 인용.

66. "소름 끼치지 않아?": Colette, Lettres à Marguerite Moreno(『마르거리트 모레노에게 보내는 편지』), Paris: Flammarion, 1994, 232쪽.

67. "어젯밤에 샤넬의 집에서": Delay, 169쪽. Morand, 1934년 9월 14일.

68. "이리브가 살을 빼도록": 들레는 샤넬이 뚱뚱한 사람을 대놓고 싫어했다고 말했다. Delay, 233쪽.

69. "아마 우리 아버지가 둘의 결혼이": Gabrielle Palasse-Labrunie, 필자와의 대화, 2011년 3월.

70. "그녀는 다시 사랑에 빠진다는": Fiemeyer and Palasse-Labrunie, 157쪽.

71. "그는 그녀의 발치에서 죽었어요": 필자와의 대화.

10. 역사의 박동: 샤넬과 파시즘, 양차 세계 대전 사이의 시절

1. "샤넬의 화려한 매력 아래서": Marie-Pierre Lannelongue, "Coco dans tous ses états"(「몹시 흥분한 코코」), 『엘르』, 2005년 5월 2일 자, 115쪽.

2. "어째서 가끔 훌륭한 패션 디자이너들": Eric Hobsbawm, *The Age of Extremes*(『극단의 시대: 20세기 역사』), New York: Vintage, 1994, 178쪽.

3. "샤넬은 반유대주의를 숨기려": 샤넬의 만년에 친구가 되었던 자크 샤조는 그녀가 "히틀러를 영웅이라고 말해서" 자주 다른 사람들을 겁에 질리게 했다고 이야기했다. Chazot, 『샤조 자크』, 74쪽. 또 그는 샤넬이 직접 마련한 저녁 식사 자리에서 반유대주의 농담을 들려주는 일을 좋아했다고 언급했다. 노아이유 백작

부인Comtesse de Noailles은 1930년대에 샤넬이 "타로 카드를 던지고 유대인을 헐뜯는" 인물이었다고 회상했다. Laurence Benaïm, *Marie Laure de Noailles: La Vicomtesse du bizarre*(『마리 로르 드 노아이유: 기이한 자작 부인』). Paris: Grasset, 2001, 314쪽.

4. "샤넬이 가장 좋아했던 억만장자": 라 메종 샤넬은 본의 책에 여러 차례 비슷하게 반응했고, 한번은 『보그』 영국판에 이렇게 말했다. "그런 암시를 가만히 내버려둘 수 없습니다. (…) 만약 이것이 정말로 그녀의 가치관이었다면 (…) [베르트하이머 형제와] 관계를 맺지 않았을 것이고 로스차일드 가족 같은 유대인을 가까운 친구와 동료에 포함하지도 않았을 겁니다. 말도 안 되는 이야기죠." Lauren Milligan, "Not Coco"(『코코는 아니다』), 『보그』, 2011년 8월 18일 자를 참고하라. 저스틴 피카디도 샤넬 전기에서 이렇게 해명했다. Picardie, 272쪽.

5. "놀라울 정도로 널리 나치에 협력": 예를 들어서 Barbara Will, *Unlikely Collaborations: Gertrude Stein, Bernard Fay, and the Vichy Dilemma*(『믿기지 않는 부역: 거트루드 스타인, 버나드 페이, 비시 딜레마』), New York: Columbia University Press, 2011을 보라. 최근 부유하고 성공한 인물들이 조국을 배신하고 나치에 협력한 일을 향해 커다란 관심이 일고 있다. 이는 미국의 소득 불평등에 대한 점점 커지는 불안감, 대공황 시기 은행의 역할, 2011년에 미국 납세자 중 상위 1퍼센트를 지목하며 널리 퍼진 월스트리트 점령 운동Occupy Wall Street movement 때문인 듯하다. 이 주제를 다루는 여러 샤넬 전기에 관해서는 나의 인터뷰를 참고하라. Lauren Lipton, "Three Books about Chanel"(『샤넬에 관한 책 세 권』), 『뉴욕타임스』, 2011년 12월 2일 자를 참고하라.

6. "미시아 세르는 가망 없이 중독": 미시아 세르는 1930년대 중반부터 건강이 심각하게 나빠지기 시작했다. 아마도 약물에 점점 의존했기 때문일 것이다. 미시아는 시력이 떨어졌고 망막출혈을 앓았으며 1939년에는 심장마비를 일으키기도 했다. Delay, 181쪽.

7. "유부남 앙리 드 조게브": 조게브는 문학에도 잠깐 손을 댔고 『어불성설과 시간의 지배자Illogismes and Les Maîtres de l'heure』를 썼다. 그의 아내 오데트 드 조게브Odette de Zohgeb(결혼 전 성은 트레젤Trézel)은 아주 우아한 여성으로 알려졌으며, 패션잡지와 신문의 사교란에 그녀의 사진이 자주 실렸다. 파리 경찰청 기록보관소.

8. "그는 라 파우사에 가서 지냈어요": Gaia Servadio, *Luchino Visconti: A Biography*(『루키노 비스콘티: 전기』), London: Weidenfeld and Nicolson, 1981, 49쪽에서 인용.

9. "[샤넬이] 전화를 걸곤 했어요": Servadio, 63쪽에서 인용.

10. "파리에서 지낼 때": Ibid., 59쪽. 인터뷰는 원래 Lina Coletti, interview with Visconti(「비스콘티 인터뷰」), *L'Europeo*(『레우로페오』), 1974년 11월 21일 자에 실려 있다.

11. "젊고 잘생긴 군인들이": 비스콘티의 누이 우베르타도 이렇게 이야기했다. Servadio, 47쪽에서 인용.

12. "파시즘은 상류층에게도 매력을": An anonymous friend, Servadio, 47에 인용됨.

13. "프랑스 사회 계층 질서를 풍자": 샤넬은 훗날 루이 말Louis Malle의 〈연인들The Lovers〉(1958)과 로제 바딤의 〈위험한 관계Dangerous Liaisons〉(1959), 알랭 레네Alain Resnais의 〈지난해 마리앵바드에서Last Year at Marienbad〉(1961) 같은 고전 영화의 의상을 제작했다.

14. "디자인하는 것으로만 제한되었다": 영화 〈라 마르세예즈〉나 루이 16세의 몰락과 블룸 정부의 붕괴 사이에 존재하는 유사성에 관해 더 알고 싶다면 Leger Grindon, "History and the Historians in *La Marseillaise*"(「〈라 마르세예즈〉의 역사와 역사가들」), 『영화사』, 4, no. 3, 1990, 227~235쪽을 참고할 것. 우베르타 비스콘티는 이상하게도 샤넬이 루키노 비스콘티를 따라 인민 전선의 회의에 한 번 갔다고 회고했다. 샤넬은 회의와 눈에 띄게 어울리지 않아 위화감을 느끼는 것처럼 보였다고 한다. "[그녀는] 환상적인 보석을 두르고 있었어요. 그들은 땀에 젖어 있는 거구의 남성들과 뒤섞였죠." Servadio, 59쪽. 이런 나들이는 몹시 샤넬다운 일이었다. 샤넬은 인민 전선에 흥미를 느꼈을 수도 있고, 그저 너무도 매력적이라고 느꼈던 남자와 동행하는 일에 흥미를 느꼈을 수도 있다. 후자가 더 가능성이 클 것이다.

15. "우리가 꿈에서 깨어나": 『보그』, 1938년 12월 호, 154쪽.

16. "출생률은 가파르게": 1930년대 중반 동안, 영국 인구는 23퍼센트 증가했고 독일 인구는 36퍼센트 증가했지만 프랑스 인구는 겨우 3퍼센트 증가했다. 그마저도 동유럽이나 다른 지역 출신 이민자들 덕분이었다. Tony Judt, "France Without Glory"(「영광 없는 프랑스」), *The New York Review of Books*(『뉴욕 리뷰 오브 북스』), 1996년 5월 23일 자를 참고할 것.

17. "총리가 다섯 번이나": 레옹 블룸은 겨우 1년 동안 총리로 지낸 후 1937년에 총리직을 잃었다. 급진 사회주의당의 카미유 쇼탕이 자리를 이어받아 두 번째로 총리가 되었고 1년간 자리를 지켰다. 이후 1938년에 블룸이 다시 권력을 잡아서 단 한 달간 총리를 지냈다. 그 후 급진 사회주의당의 에두아르 달라디에가 2년 동안 총리를 역임했고, 뒤를 이어 폴 레노가 총리가 되었으나 임기를 두 달도 못 채우고 페탱의 비시 정부가 들어섰다.

18. "스페인에서 프란시스코 프랑코의 쿠데타": 무솔리니는 1935년에 에티오피아로 진군했고, 히틀러는 1938년에 수데텐란트를 침공한 후 1939년에 체코슬로바키아의

나머지 영토를 모두 점령했다. 프랑코 장군은 1936년에 쿠데타를 일으켜서
스페인에 군사 독재 정부를 세웠다. 역사가 토니 주트는 다음과 같이 설명했다.
"1930년대 중반은 불안하게도 '절정에서 내려온 시대Années creuses'(이 표현은
유진 웨버의 책 제목이기도 하다)로 예상되었다. 1914년부터 1918년까지 출생률이
떨어진 결과 군대에 신병이 부족해졌다. 그러자 군사계획 입안자들도, 평화주의자도
프랑스가 또다시 전쟁을 수행하지 못할 것이라는 생각을 공유했다." Judt, 「영광 없는
프랑스」.

19. "하지만 진실은 훨씬 더 애매했다": 프랑스 역사학자 르네 레몽René Rémond은
 프랑스가 거의 전적으로 파시즘을 거부했다고 주장하는 역사가 중 가장 유명하다.
 그는 1954년에 발표한 고전 『1815년부터 드골까지 프랑스의 우파The Right Wing
 in France from 1815 to de Gaulle』에서 수많은 프랑스 우파 진영과 그가 '진정한'
 파시스트라고 여겼던 이들을 구분한다. 그는 "비시 정부를 지지하는 우파는
 본질상 소수였다"라고 썼다. Rémond, The Right Wing in France from 1815 to de
 Gaulle(『1815년부터 드골까지 프랑스의 우파』), James M. Laux 번역, 1954; repr.,
 Philadelphia: University of Pennsylvania Press, 1966, 327쪽.

20. "비시 정부와 나치 협력을 향한 길": "프랑스 사회의 역사에서 가장 중요한 시기에
 (…) 아직 비시 정부가 들어서지도 않았고 히틀러의 영향력이 전혀 미치지 못했던
 시기에 정치적 반유대주의는 뚜렷해져 있었다." Pierre Birnbaum, Un mythe
 politique: La "République juive"(『정치적 신화: '유대인 공화국'』), Paris: Fayard, 1988,
 328~329쪽.

21. "용인했거나 심지어 환영했다": 프랑스의 파시즘에 관한 가장 획기적인 연구로는
 유진 웨버의 『파시즘의 여러 종류Varieties of Fascism』(1964), 로버트 수시의
 『프랑스의 파시즘: 모리스 바레스의 사례Fascism in France: Case of Maurice
 Barrès』(1973)와 『파시스트 지식인: 드리외 라 로셸Fascist Intellectual: Drieu La
 Rochelle』(1979), 지프 슈테른헬Zeev Sternhell의 『우파도 좌파도 아닌Neither Right
 nor Left』(1983), 제프리 메흘맨의 『프랑스 반유대주의의 유산Legacies of Anti-
 Semitism in France』(1983)이 있다. 로버트 팩스턴 역시 2004년 저서 『파시즘:
 열정과 광기의 정치 혁명The Anatomy of Fascism』에서 프랑스에는 레지스탕스보다
 비시 정부 지지자가 훨씬 더 많았다고 주장했다. 문학 비평가 앨리스 캐플런Alice
 Kaplan은 1986년에 저서 『진부함의 재생산Reproductions of Banality』을 발표하며
 1980년대에 로베르 브라지야크와 피에르 드리외 라 로셸, 찰스 모라스 같은 프랑스
 파시스트 작가의 중요성에 대한 관심을 환기했다.

22. "순전한 필요, 즉 살아남고자 하는 욕망": 레몽의 제자였던 역사가 파스칼
 오리Pascal Ory는 이렇게 설명했다. "독일군이 점령한 지역에 남았거나 독일군의

지배를 받는 프랑스인은 전부 어느 정도 '협력'했다." Pascal Ory, *Les Collaborateurs, 1940~1945*(『1940~1945, 나치 협력자들』), Paris: Editions du Seuil, 1976, 10쪽.

23. "프랑스의 파시즘은 프랑스만의 뿌리": John F. Sweets, "Hold that Pendulum! Redefining Fascism, Collaborationism and Resistance in France"(「추를 붙잡아라! 프랑스의 파시즘과 부역, 레지스탕스 재정의」), *French Historical Studies*(『프랑스사 연구』) 15, no. 4, 1988년 가을호, 731~758쪽.

24. "거의 마법 같은 공식": Hannah Arendt, *The Origins of Totalitarianism*(『전체주의의 기원』), 1948; repr., New York: Harcourt, 1968, 89~120쪽을 참고하라.

25. "치료 방법은 유럽을": 아렌트가 보기에 "프랑스의 반유대주의는 어쩐지 더 깊었고, 외국인 혐오가 더 심했다."

26. "프랑스 내부의 파시즘에 불을 붙였다": 이 시기 프랑스 우파의 여러 정치 이념에 미묘한 차이점이 많다는 사실을 인정하는 일은 굉장히 중요하다. 민족주의자가 모두 파시즘에 경도된 것은 아니었다. 또한 파시즘을 지지한 이들 모두가 히틀러의 가공할 행위를 지지한 것도 아니었다. 게다가 이 시기를 다룰 때는 '우파'와 '좌파'의 구분도 완벽하지 않다. 독일 국가사회당이 내세운 목표가 표면상으로는 프랑스 사회주의자에게 강력하게 호소하는 일에서 시작했기 때문이다. 예를 들어서, 파시스트 정당인 PPF(프랑스인민당, Parti populaire français)은 원래 공산당 소속이었던 자크 도리오 Jacques Doriot가 1936년에 창설했고, 1937년까지 당원 25만 명을 자랑했다. 나치 지지자들은 대체로 기존의 사회주의 신념을 포기하고 사실상 우파가 되었다. 그런데 전통적인 가톨릭 우파 지지자 중 다수는 파시즘을 규탄했다. 좌우 구분의 복잡성은 이스라엘의 역사학자 지프 슈테른헬이 훌륭하게 탐구했다. Sternhell, 『우파도 좌파도 아닌』, David Maisel 번역, 1983; repr., Princeton, N.J.: Princeton University Press, 1995를 참고하라. 슈테른헬은 프랑스가 파시즘에 전면 항복하는 일을 막지 못한 데에는 강력했던 비非파시스트 우파의 책임이 크다고 말한다. Sternhell, 118쪽. Robert Soucy, 『파시스트 지식인: 드리외 라 로셸』, Berkeley: University of California Press 1979, 3쪽도 참고할 것. 게다가 1930년대 중반까지 상당히 많은 프랑스인이 공개적으로 파시즘을 지지했고 프랑스의 적극적인 파시즘 집단에 소속되었지만, 우파를 지지하는 사람 전부가 이 노선을 따른 것은 아니었다.

27. "대중의 혐오와 (⋯) 인신공격": Judt, 「영광 없는 프랑스」.

28. "부유한 보수주의자들은 겁에 질려서": 토니 주트는 재치 있게 블룸을 "근대 프랑스 반유대주의의 공격을 도맡아 받은 피뢰침"이라고 칭했다. Tony Judt, *The Burden of Responsibility: Blum, Camus, Aron, and the French Twentieth Century*(『지식인의 책임: 레옹 블룸, 알베르 카뮈, 레몽 아롱, 지식인의 삶과 정치의 교차점』), Chicago:

University of Chicago Press, 1998, 19쪽. 선거 직후였던 1936년 2월 13일, 반유대주의와 왕정주의를 지지하는 단체인 '카믈로 뒤 루아Camelots du roi'는 차에 타고 있던 블룸을 끌어내서 반죽음이 되도록 두들겨 팼다. 이 사건 이후 정부는 우익 단체, 특히 파시즘을 지지했던 악시옹 프랑세즈를 해체했다. Birnbaum, 316쪽을 참고할 것.

29. "유대인이 우리나라를 대표하는 일은": Daudet, l'Action Française(『락시옹 프랑세즈』), 1926년 3월 9일 자. Jean Louis Legrand, Le Défi(『르 데피』), 1938년 3월 20일 자. Birnbaum, 243쪽에서 인용.

30. "저는 오직 유대인과 중국인만": Haedrich, 119쪽.

31. "신화는 혈통이 된다": Philippe Lacoue-Labarthe and Jean-Luc Nancy, Le Mythe nazi(『나치 신화』), Paris: Editions de l'Aube, 61쪽.

32. "유대인의 영향력을 제한하기": Romy Golan, "Ecole française vs. Ecole de Paris"(『프랑스화파vs파리학파』), Artists Under Vichy(『비시 정권하의 예술가』), Princeton, N.J.: Princeton University Press, 1992, 85쪽을 참고할 것. 심지어 레옹 블룸조차 이런 외국인 혐오의 공격 대상이 되었다. 블룸은 프랑스인이었고, 그의 부모와 조부모 모두 프랑스인이었다. 피에르 비른붐은 1936년 6월에 블룸이 현재의 몰도바인 베사라비아에서 태어났으며 원래 이름은 카르푼켈슈타인Karfunkelstein이라는 소문이 돌기 시작했다고 언급했다. 소문이 생겨나고 이틀 만에 악시옹 프랑세즈가 기쁘게 이 내용을 퍼뜨렸다. 1959년이 되어서도 『프티 라루스 일뤼스트레Petit Larousse Illustré』는 블룸의 전기에 관한 기사에서 이 내용을 실었고, "소송을 당할 수도 있다는 위협을 받고" 기사 내용을 취소해야 했다. Birnbaum, 139쪽 이하.

33. "특히 유대인을 통제하는 조치": 이 새로운 조치에는 이민자 수 할당, 민간 규제, 요구 시 신분증 제출 의무가 있었다. 양차 세계 대전 사이 프랑스의 이민 정책에 관해 더 알고 싶다면 엘리자베스 에즈라Elizabeth Ezra의 저서를 참고할 것. "1931년, 프랑스 정부는 개방적이었던 이민법을 뒤바꾸면서 이민을 대폭 축소했고 이미 프랑스로 이주해서 살고 있던 수많은 외국인을 추방했다. 1921년부터 1931년까지 이민자 수는 150만 명에서 약 290만 명으로 늘었지만, 1931년부터 1936년까지는 240만 명으로 줄었다." Elizabeth Ezra, The Colonial Unconscious: Race and Culture in Interwar France(『의식을 잃은 식민지 주민: 양차 세계 대전 사이 프랑스의 인종과 문화』), Ithaca, N.Y.: Cornell University Press, 2000, 144쪽. Golan, 87쪽 이하도 참고하라.

34. "샤넬 하우스의 파리 직원 전원": 『뉴욕타임스』는 1934년 봉기에 관한 기사에서 샤넬이 "특히 [봉기를 일으킨 사람들을] 개탄했다"라고 보도했다. "오랜 불황을 겪은 패션계로서는 특히나 환영할 만하게도 상당한 규모로 주문을 넣을 생각이

분명했던" 부유한 미국 여성이 폭동 때문에 불안에 떨었기 때문이었다. May Birkhead, "American Women Dare Paris Riots"(「미국 여성이 파리 봉기에 맞서다」), 『뉴욕타임스』, 1934년 2월 25일 자.

35. "주급 인상을 요구했다": "Marseilles Strikers Win"(「마르세유 파업 노동자들이 승리하다」), 『뉴욕타임스』, 1936년 6월 25일 자.

36. "협상을 허락한다고?": Charles-Roux, 520~523쪽에서 인용.

37. "저는 굴복하고": Delay, 178쪽.

38. "지배 계급의 사고방식을 완전히": Charles-Roux, 523쪽 이하.

39. "전국의 파업 노동자들에게": 1936년에 프랑스 정부와 노조가 새롭게 맺은 마티뇽 합의Matignon Agreements 조항이 주당 40시간 근무와 유급 휴가를 보장했기 때문에 노동자들은 대담해졌다.

40. "가브리엘 샤넬은 패션계를 주도하는 위치에": "Chanel Offers Her Shop to Workers"(「샤넬이 직원에게 부티크를 내놓다」), 『뉴욕타임스』, 1936년 6월 19일 자. Emannuel Berl, "La Chair et le sang: Lettre à un jeune ouvrier"(「살과 피: 젊은 노동자에게 부치는 편지」), Marianne(『마리안』), 1936년 6월 24일 자, 3쪽도 참고하라.

41. "이게 봉급 문제라고": Charles-Roux, 523쪽에서 인용.

42. "제3 제국과 사회적 유대감": 드미트리 대공과 제3 제국의 관계에 관해서는 4장을, 1930년대와 그 이후 웨스트민스터 공작의 정치에 관해서는 8장을 참고할 것.

43. "언제인지는 아주 애매하다면서도": Hal Vaughan, Sleeping with the Enemy: Coco Chanel's Secret War(『적과의 동침: 코코 샤넬의 비밀 전쟁』), New York: Knopf, 2011을 참고할 것. 할 본은 (에드몽드 샤를-루도 마찬가지로) 언제나 귀족과 부자에게 깊은 매력을 느꼈던 샤넬이 윈저공을 처음 만났을 때 추파를 던졌다고 이야기했다. 샤넬은 웨스트민스터 공작을 만나기에 앞서 먼저 윈저공을 만났다. Chazot, 『샤조 자크』, 77쪽도 참고하라.

44. "전 세계를 뒤흔든 스캔들": 1936년, 윈저공이 왕위에서 물러나기 몇 달 전에 샤넬은 리츠 호텔에서 처칠을 위해 만찬을 열었다. 만찬 자리에서 샤넬과 처칠과 장 콕토는 어렴풋하게 보이기 시작하는 윈저공(당시에는 에드워드 8세)의 결혼 위기에 관해 이야기를 나누었다. Vaughan, 98쪽.

45. "영국의 왕위를 다시 차지할 가능성": 영국 정보기관의 기밀 해제 문서는 이 협상이 실제로 존재했다고 증명한다. Rob Evans and Dave Hencke, "Hitler Saw Duke of Windsor as 'No Enemy'"(「히틀러는 윈저공이 '적이 아니라고' 보았다」), The Guardian(『가디언』), 2003년 1월 25일 자. 서류의 내용을 살펴보면, 히틀러는 윈저공이 휴전을 협상할 수 있는 유일한 영국인이라고 생각했다.

46. "비시 정부와 독일에 협조하도록": 프랑스에서 우파 진영 중 독일에 반대하는
이들은 대체로 나치의 인종 차별 주장에 가장 영향을 많이 받은 이들이기도 했다.
로베르 브라지야크는 전형적인 프랑스 파시스트가 독일 편으로 기울었다고
분명하게 설명했다. "나는 전쟁이 터지기 전에는, 심지어 독일에 협력하는 정권이
출범할 때까지만 해도 친독파가 아니었다. 나는 그저 같은 주장을 펼치는 합리적인
동조자들을 찾고 있었다. 이제 상황이 바뀌었다. 내가 독일의 천재와 관계를 맺기
시작한 것 같고, 나는 이 사실을 절대 잊지 않을 것이다. 우리는 좋든 싫든 함께
살았다. 이 시기에 생각이 깊은 프랑스인은 거의 독일과 동침했다. 다툼이 없지는
않았지만, 그들과 함께했던 기억은 앞으로도 달콤하게 남을 것이다." Brasillach,
"Journal d'un homme occupé"(『어느 바쁜 사람의 일기』), *Une Génération dans
l'orage: Mémoires*(『폭풍 속의 세대: 회고록』), Paris: Plon, 1968, 487쪽, entry
dated January 1944. Frese Witt, 154쪽 n36., trans. Frese Witt 번역에서 인용.
"Lettre à quelques jeunes gens"(『청년들에게 보내는 편지』), Brasillach, *Oeuvres
complètes*(『전집』), vol. 12, Paris: Club de l'Honnête Homme, 1963, 612쪽, dated
February 19, 1944에도 실려 있다.

47. "지지하는 방향으로 서서히 미끄러져 갔다": 로버트 수시는 프랑스 민족주의자들이
제3 제국이라는 새로운 독일을 '모방'하려 했다고 설명했다. "이런 식으로 프랑스
역시 강력해질 수 있을 것이고, 독일의 존경을 자아낼 수 있을 것이다." Soucy,
Fascism in France: Case of Maurice Barrès(『프랑스의 파시즘: 모리스 바레스의
사례』). Berkeley: University of California Press, 1972, 18쪽 이하를 보라. 여기서
수시는 조르주 발루아Georges Valois가 세운 프랑스의 첫 번째 파시즘 정당
'페소Faisceau'에 필리프 바레스Philippe Barrès가 가입하면서 내세운 이유와 주장을
패러프레이즈 했다. 파스칼 오리는 『1940~1945, 나치 협력자들』에서 제2차 세계
대전이 가까워지던 시기를 다루는 초반 부분에 이 내용을 가장 명확하게 설명했다.
그는 "민족주의자와 독일 배척주의자"가 "국제 파시즘, 심지어 '갈색' 파시즘의
진심 어린 지지자"로 "서서히 미끄러져 가는" 상황을 언급했다. Ory, 21쪽. 에린
칼스턴Erin Carlston은 이렇게 질문한다. "프랑스 파시스트는 (…) 국제 파시즘이라는
미명에 숨어서 독일 침략자를 받아들였어야 했는가, (…) 독일은 전통적으로 가장
큰 적이라는 민족주의 이데올로기를 단호히 고수했어야 했는가?" Erin Carlston,
Thinking Fascism(『파시즘을 생각하다』), Stanford, Calif.: Stanford University Press,
1998, 27쪽.

48. "프랑시스 폴랑크, 다리우스 미요": 제인 풀처 Jane Fulcher는 유대인 혈통인 미요가
자신의 민족성과 극단적인 민족주의를 어떻게 조화시킬 수 있었는지 설명했다.
"미요는 자기 자신이 철저하게 동화된 프랑스인이면서도, 동시에 프로방스와

지중해 문화 출신의 유대인이라고 생각했다. 그는 곧 고대 그리스 문명과 신화를 향한 변치 않는 열정을 키웠다. 미요 이전에 프로이트가 고대 그리스에 열정을 품었듯, 고대 그리스는 유대인과 비유대인이 공유하는 중립적인 문화적 배경이었다. 따라서 어떤 의미에서는, 고전과 고대 역사에 대한 열정은 바람직한 문화적 동화로 가는 성공적인 길이었다." Jane Fulcher, 「비시 정부를 준비하며: 양차 세계 대전 사이 프랑스 음악 문화 속 반유대주의」, 『음악 계간지』, 1995년 가을호, 470쪽.

49. "프랑스 6인조": '반동적 모더니즘Reactionary modernism'이라는 용어는 역사가 제프리 허프 Jeffrey Herf가 고안했다. Herf, *Reactionary Modernism: Technology, Culture, and Politics in Weimar and the Third Reich*(『반동적 모더니즘: 바이마르 제국과 제3 제국의 기술과 문화, 정치』), Cambridge: Cambridge University Press, 1984를 참고하라. 예술사가 마크 앤틀리프 Mark Antliff는 이렇게 언급했다. "파시스트는 계몽주의 이상에 반대했지만 (…) 국가 정체성이라는 반이성적 개념 내부에서 재구성될 수 있는 모더니즘(과 모더니즘 미학)의 여러 측면을 흡수하는 데는 열심이었다." Antliff, "Fascism, Modernism, and Modernity"(「파시즘, 모더니즘, 모더니티」), *Art Bulletin*(『아트 불러틴』) 84, no. 1, 2002년 3월 호, 148~169쪽.

50. "프랑스 문화의 '순수성'": 제인 풀처가 언급했듯, "콕토는 영리하게도 프랑스 6인조의 스타일을 두드러지는 정치 이슈와 관련된 문화 가치에 결부시켜서 이들을 홍보했다. [그는] 프랑스 6인조를 프랑스 민족주의를 갱신하거나 '재발명'하고자 하는 (…) 프랑스 전통의 근대적 화신으로 제시했다."

51. "히틀러의 핵심 세력과 계속 친교를": 1945년 2월 3일부터 작성된 파리 경찰 보고서 09641번에는 "장 콕토: 독일 협력자이자 찬양자. 프로파간다를 만들어 내고 있다"라고 적혀 있다.

52. "독일인 가정교사": Sharan Newman, *The Real History Behind the Da Vinci Code*(『다빈치 코드 뒤에 숨겨진 진짜 역사』), New York: Berkley Trade, 2005, 24쪽.

53. "괴벨스를 즐겁게 해 주었다": 세르주 리파르는 자서전에서 제3 제국을 지지했다는 혐의를 강력하게 부인했지만, 전후 프랑스에서 리파르의 이름은 '매국노'와 동의어가 되었다. Lifar, *Mémoires d'Icare*(『이카루스의 회고록』), Monaco: Editions Sauret, 1993. 파리 경찰 아카이브에 보존된 리파르에 관한 두꺼운 경찰 서류는 그가 1937년부터 의심스러운 활동으로 감시받고 있었으며 경찰이 "그렇다면 세르주 리파르의 존재가 우리나라에서는 아무 가치가 없다는 것이 분명하다"라고 판단했다는 사실을 입증한다.

54. "SS에 들어갔고": 사쉬는 결국 프랑스에서 달아났고, 함부르크 공습 때 사망했다.

55. "할머니는 당신이 하신 말씀을": 필자와의 대화, 2011년 3월.
56. "모랑의 강력한 인종주의 신념": 모랑은 아르튀르 드 고비노 백작의 글에 특히 이끌렸다. 고비노는 1885년에 「인종 간 불평등에 관한 논고 Essay on the Inequality of Races」라는 에세이를 써서 세 인종 간 위계질서에 관한 이론을 정립했다. 이 위계에서 유럽의 백인(특히 아리아인)이 최상류층이었고, 아시아인은 그 아래, '흑인'은 그보다 훨씬 아래였다. 고비노의 영향력은 모랑이 아이티에서 수행한 외교 임무에 관해 1929년에 발표한 글 「카리브의 겨울Hiver Caraïbe」이나 1928년에 발표한 「흑마술Black Magic」 같은 소설에서 뚜렷하게 드러난다. Marc Dambre, "Paul Morand: The Paradoxes of Revision"(「폴 모랑: 수정의 역설」), SubStance(「서브스턴스」) 32, no. 3, 2003, 43~54쪽과 Morand, Hiver Caraïbe(「카리브의 겨울」), Paris: Flammarion, 1929과 Morand, Black Magic(「흑마술」), Hamish Miles 번역, New York: Viking Press, 1929를 참고하라.
57. "공공연하게 잔인하고 지독하게": 역사가 피에르 비른봄은 모랑이 "전투적인 반유대주의자"라고 표현했다. Birnbaum, 155쪽.
58. "요즘, 우리나라를 제외한 모든 나라가": 악시옹 프랑세즈를 창설한 앙리 마시Henri Massis가 편집하는 주간지 「1933」의 1933년 첫 번째 발행호에 모랑의 사설이 실렸다. "De l'air! De l'air!"(「공기! 공기!」), 1933(「1933」), 1933년 10월. Renée Winegarten, "Who Was Paul Morand?"(「폴 모랑은 누구였나?」), New Criterion(「뉴 크라이테리온」), 1987년 11월 6일 자, 73쪽에서 인용.
59. "우리는 깨끗한 시신이": Winegarten, 73쪽을 참고하라. 모랑은 언론인이자 소설가로 명성을 떨쳤지만, 그는 세 번이나 아카데미 프랑세즈 가입을 거부당했다(1936년과 1941년, 1958년). 마침내 1968년에 아카데미 프랑세즈 가입을 승인받았는데, 아마도 미심쩍은 정치 활동 덕분인 듯하다.
60. "오싹하게 결합한 묘사": Morand, 「샤넬의 매력」, 8쪽.
61. "파시즘을 얼마나 매력적으로 여겼는지": 1933년 2월, 프랑수아 코티는 직접 소유한 우파 신문 중 하나인 「아미 뒤 푀플L'Ami du Peuple」에 글을 실어서 당시 막 독일 총통으로 선출된 히틀러를 향한 한없는 열의를 표현했다. "나는 수년 동안 이런 날이, 애국심이 강한 독일이 지구에서 흉포한 (…) [공산주의자와 유대인] 사람을 없애고 전 세계에서 감사 인사를 받을 지울 수 없는 권리를 얻는 날이 오리라고 예상했다." François Coty, L'Ami du Peuple(「아미 뒤 푀플」), 1933년 2월 7일 자. Robert Soucy, "French Press Reactions to Hitler's First Two Years in Power"(「히틀러 집권 후 첫 2년에 대한 프랑스 언론의 반응」), Contemporary European History(「현대 유럽 역사」) 7, no. 1, 1998년 3월 호, 21~38쪽에서 인용.
62. "파시즘의 자본주의 비난": 무솔리니에게 크게 영향을 준 문헌 중 하나는 조르주

소렐이 1910년에 발표한 『폭력론Réflexions sur la violence』이다. 소렐은 이 책에서 마르크스와 레닌Vladimir Il'Ich Lenin을 극찬했다. 수전 바크먼Susanne Baackmann과 데이비드 크레이븐David Craven은 특정 파시즘 지지자들이 기업 활동에 미묘하게 우호적인 태도를 보인 것에 관해 저술했다. "리처드 에번스Richard Evans와 [로버트] 팩스턴은 (…) 관련된 현상을 보여 주었다. 파시즘 운동은 모두 반근대화와 반자본주의 수사를 사용했지만, 역사적으로는 다른 상황을 발견할 수 있다. '파시즘 정당은 권력을 얻을 때마다 (…) 반자본주의 위협을 전혀 수행하지 않았기 때문이다.' (Robert Paxton, 『파시즘: 열정과 광기의 정치 혁명』, 10쪽) 그와는 반대로, 독일 국가사회당(1934년 '장검의 밤Nacht der langen Messer'과 함께)과 이탈리아 파시스트(1922년 '로마진군Marcia su Roma'과 함께)에 결정적 순간은 정확히 가장 급진적인 구성원의 숙청을 수반했다. 숙청당한 이들은 자본에, 혹은 파시스트가 전통적 엘리트층과 제휴해서 사업하는 일에 가장 완강하게 반대했었다." Susanne Baackmann and David Craven, "An Introduction to Modernism—Fascism— Postmodernism"(「포더니즘-파시즘-포스트모더니즘 소개」), *Modernism/ modernity*(『모더니즘/모더니티』) 15, no. 1, 2008년 1월 호, 1~8쪽.

63. "미래에 독일의 지배를 받는 프랑스": "파시즘 생활 방식은 소비주의 거부, 개인의 편의와 행복 숭배 거부를 의미했지만, 파시즘 미학은 소비문화에 젖어 있었다." Thomas T. Saunders, "A 'New Man': Fascism, Cinema and Image Creation"(「'새로운 인간': 파시즘, 영화, 이미지 창조」), *International Journal of Politics, Culture, and Society*(『정치, 문화, 사회 국제 저널』) 12, no. 2, 1998년 겨울호, 227~246쪽. 이와 비슷하게 루츠 쾨프닉Lutz Koepnick도 제3 제국은 겉으로 내세우는 교리와 반대로 상품 소비라는 약속을 제안했다고 지적했다. See Lutz Koepnick, "Fascist Aesthetics Revisited"(「파시즘 미학 재고」), 『모더니즘/모더니티』 6, no. 1, 1999년 1월 호, 51~73쪽.

64. "나치 신화(…)는": Lacoue-Labarthe and Nancy, 54쪽.

65. "똑같은 옷을 입고 그 수가": Susan Sontag, "Fascinating Fascism"(「매혹적인 파시즘」), 『뉴욕 리뷰 오브 북스』, 1975년 2월 6일 자. 이 글은 *Under the Sign of Saturn*(『우울한 열정』), New York: Picador, 2002, 73~108쪽에 다시 실렸다.

66. "대중을 초월할 수 있다고 약속했다": 앨리스 캐플런은 이 역설을 훌륭하게 설명했다. "파시즘에는 포퓰리즘과 엘리트주의가 기괴하게 결합되어 있다. 개인은 군중 속으로 사라질 때 몹시 기뻐하며, 자기 자신이 그렇게 할 수 있는 특권을 지녔다고 생각한다. 개인은 격렬하게 자기 안에 군중을 받아들이고 군중의 힘을 흡수하며, 사회에서 추방된 이들을 격렬하게 거부한다. 이 추방자들 덕분에 개인은 우선 특권을 지닌 군중이 누구인지 분명히 밝힐 수 있다." Kaplan,

『진부함의 재생산』, 6쪽. 움베르토 에코Umberto Eco는 '원형 파시즘Ur-fascism'에 관한 에세이에서(원형 파시즘에는 히틀러와 무솔리니의 파시즘뿐만 아니라 이 파시즘의 현대판 후예까지 포함되어 있다) 이 역설의 매력을 간결하게 설명했다. "원형 파시즘은 언제나 '대중적 엘리트주의'를 설파한다. 개인은 모두 세상에서 가장 훌륭한 국민에 속하며, 당원은 가장 훌륭한 시민이며, 모든 시민은 당원이 될 수 있다(또는 되어야 한다)." Eco, "Ur-fascism"(「원형 파시즘」), *Five Moral Pieces*(『신문이 살아남는 법』), Alistair McEwan 번역, New York: Harcourt, 2001, 65~88쪽. 이 글은 원래 『뉴욕 리뷰 오브 북스』, 1995년 6월 22일 자에 실렸었다.

67. "정치를 미학화했다": 벤야민이 볼 때 파시즘이 미학화한 정치에 맞서는 유일한 방법은 "미학의 정치화"였다. 그는 1935년에 저술한 기념비적 에세이 「기술복제 시대의 예술작품The Work of Art in the Age of Mechanical Reproduction」에서 이 현상에 관해 썼다. 필립 라쿠-라바르트가 벤야민에 관해 논한 저서 Lacoue-Labarthe, *Heidegger, Art, and Politics: The Fiction of the Political*(『하이데거, 예술, 정치: 정치의 픽션』), Chris Turner 번역, 1990. repr., Oxford: Basil Blackwell, 1990을 참고하라. 지프 슈테른헬은 "[파시스트는] 그들의 운동을 '미학의 윤리이자 체계'로 바꾸어 놓았다"라고 썼다. Sternhell, 249쪽. 버지니아 울프는 소설 『3기니』에서 광고와 파시즘을 연관 지은 것으로 유명하다. "[파시스트들이] 우리에게 보여 준 휘장과 상징, 훈장, 심지어 아름답게 장식된 잉크병이 지닌 힘이 인간의 마음에 최면을 건다는 사실을 알고 그 최면에서 벗어나는 것을 목표로 삼아야 합니다. 우리는 광고와 홍보에서 조악하고 번지르르한 빛을 없애야 합니다." Virginia Woolf, *Three Guineas*(『3기니』), 1938, repr., San Diego: Harvest-Harcourt Brace Jovanovich, 1966, 114쪽. 내가 이 구절에 관심을 기울이게 해 준 수전 구바에게 감사하다.

68. "그 무엇도 파시즘을 이길 수 없었다": 역사학자 프레더릭 잉글리스Frederick Charles Inglis는 파시즘과 유명 인사의 관계를 다룬 저서에서 다음과 같이 설명했다. "이 스펙터클과 퍼포먼스는 (⋯) 권력의 부속물이나 외형이 아니었다. 이것들은 거리의 유대인을 두들겨 패거나 슈투카 폭격기의 꼬리 날개를 향해 지붕의 창문을 열어서 강하하는 폭격기를 보며 아우성친다는 면에서 파시즘과 같았다." Frederick Inglis, *A Short History of Celebrity*(『유명 인사에 관한 간략한 역사』), Princeton, N.J.: Princeton University Press, 2010, 169쪽.

69. "대중은 형태를 갖추도록": Sontag, 97쪽.

70. "군중을 촬영한 레니 리펜슈탈의 영화": 로베르 브라지야크는 이 군중을 유려하게 표현했다. "군대와 군중의 리드미컬한 움직임은 단 한 번의 심장박동처럼 보였다." Brasillach, *Notre Avant-Guerre*(『우리의 아방가르드』), 1941, 282쪽. Zeev Sternhell,

『우파도 좌파도 아닌』, 236쪽에서 인용. 라쿠-라바르트는 이렇게 설명했다. "국가사회주의의 정치 모델은 종합 예술 작품Gesamtkunstwerk이다. 괴벨스가 아주 잘 알았듯이, 종합 예술 작품은 정치적 프로젝트이기 때문이다. 독일인이 생각하는 바이로이트 음악제의 목표는 아테네와 고대 그리스인 전체가 생각하는 디오니소스 대제의 목표와 같았다. (…) 정치 그 자체는 예술 작품에서, 예술 작품으로 시작하고 구성된다(그리고 자주 자기 자신의 기반을 다시 다진다)." Lacoue-Labarthe, 『하이데거, 예술, 정치: 정치의 픽션』, 61쪽. 무솔리니는 예술가처럼 자신의 권력으로 군중을 '조각'하는 상상을 한다고 솔직하게 이야기했다. Simonetta Falasca-Zamponi, *Fascist Spectacle: The Aesthetics of Power in Mussolini's Italy*(『파시즘의 스펙터클: 무솔리니 집권기 이탈리아에서 힘의 미학』), Berkeley: University of California Press, 1997, 21쪽을 참고하라. 원래는 Emil Ludvig, *Colloqui con Mussolini*(『무솔리니와의 대화』), Milan: Mondadori, 1932, 125쪽에 실려 있었다.

71. "삶은 예술이며": Lacoue-Labarthe, 『나치 신화』, 64~65쪽.

72. "위대하고 인종적으로 순수해질 것이다": 파시즘 이론가 알프레트 로젠베르크는 『20세기 신화The Myth of the Twentieth Century』에서 "고대의 위대한 아리아인은 그리스인이다. 즉, 그들은 예술로서의 신화를 만들어 낸 사람이다"라고 말했다. Lacoue-Labarthe, 『나치 신화』, 62쪽에서 인용.

73. "피와 땅의 유토피아": 고비노는 인종 차별적 에세이 「인종 간 불평등에 관한 논고」를 썼다. 소렐은 반의회주의 내용을 담은 저서 『폭력론』으로 유명하다. '피와 땅의 유토피아'라는 표현은 조지 모스가 고안해 냈다. Mosse, *The Image of Man*(『남자의 이미지』), New York: Oxford University Press, 1996, 167쪽을 참고할 것.

 움베르토 에코는 파시즘의 신화 활용을 재발명되었거나 '근대화한' 과거 때문에 잘못 기억된 "전통 숭배Cult of tradition"라고 칭했다. Eco, 78쪽. 브라지야크는 히틀러가 통치하는 독일에서 받은 인상을 "새로운 종교의 놀라운 신화"라고 표현했다. Brasillach, 『우리의 아방가르드』, 277~278쪽. Sternhell, 250쪽에서 인용.

74. "이야기 속 영웅적 인물을 흉내": 라쿠-라바르트는 나치 신화가 품은 위험한 힘을 설명하며 플라톤이 이상 국가에서 (호메로스의 서사시를 포함해 그가 부적절하다고 여긴) 신화 대다수를 서술하는 일을 금지한 유명한 사실을 떠올린다. 이는 신화를 듣는 사람들이 이야기 속 부패한 행동을 모방하려는 유혹에 빠질 수도 있기 때문이었다.

 신화의 역할에 관한 [플라톤의] 비난은 우리가 실제로 신화에서 모범의 구체적 기능을 발견한다는 사실을 가정한다. 신화는 가장 강력한 의미에서, 적극적인 만들기라는 의미에서, 혹은 플라톤의 말처럼 '가소성Plasticity'이라는 의미에서

허구다. 그러므로 신화는 모범이나 유형을 부과하지는 않는다고 하더라도, 모범을 제안하는 만들기이며 (…) 개인이나 도시 혹은 인간 전체가 이 모범과 유형을 포착해서 자기 자신과 동일시할 것이다. (…) 신화의 힘은 (…) 우리가 동일시하는 이미지의 투사가 지니는 힘이다.

Lacoue-Labarthe, 『나치 신화』, 32쪽, 35쪽, 54쪽.

75. "그리스-아리아 초인": 알프레트 로젠베르크는 『20세기 신화』에서 신화가 나치의 인종 '청소' 프로젝트를 정당화한 방법을 설명했다.

"새로운 삶-신화에서 새로운 인간 유형을 만들어 내는 것, 이것은 우리 세기가 해내야 할 과제다. 오늘날, 이 이야기가 반드시 다시 쓰여야 하는 세상에서 새 시대가 시작한다. (…) 새롭지만 고대에서도 알려졌던 생의 감각, 세계관이 태어나고 있다. (…) 헬라스에 살던 북방 게르만인의 꿈은 가장 아름다웠다. (…) 오늘날, 새로운 믿음이 생겨나고 있다. 피의 신화. 인간의 신성한 본질이 피를 통해 보호되리라는 믿음, 북방 게르만 인종이 오래된 성찬식을 전복하고 대체한다는 가장 분명한 지식을 구현하는 믿음이다."

Alfred Rosenberg, *Selected Writings*(『선집』), Robert Pois 편집, London: Jonathan Cape, 1970, 34쪽, 45쪽, 47쪽, 82쪽. 원래는 1938년에 *Der Mythus des 20 Jahrhunderts*(『20세기 신화』)로 출간되었다.

76. "파시즘이 문화적으로 진지해 보이게 했다": 로버트 팩스턴이 말하듯, 파시즘은 "진정한 '이즘Ism'도, 교리도, 선언도, 학설을 세울 수 있는 근본 사상도 아니다. (…) 파시즘의 유일한 도덕적 기준은 인종과 민족, 공동체의 기량이다." Paxton, "The Five Stages of Fascism"(『파시즘의 다섯 단계』), 『근대사 저널』 70, no. 1, 1998년 3월 호, 1~23쪽.

77. "육체적이고 본능적인 조종 기법": 루츠 쾨프닉Lutz Koepnick은 파시즘이 소비문화와 이 문화의 쾌락을 차용하는 것에 관해 서술했다. "제3 제국은 새로운 직업을 얻을 기회뿐만 아니라 오락거리와 상품 소비의 새로운 전술도 약속했다. 잠깐 정치적 유포리아에 빠졌던 시기를 제외하면, 리펜슈탈의 스펙터클한 영화 속 안무가 아니라 경주용 차와 라디오, 코카콜라 (…) 할리우드 스타일 코미디가 꿈의 재료를 제공했다." Koepnick, 52쪽.

78. "수전 손택의 유명한 표현대로": 섹슈얼리티는 공개적으로 인정되지 않았다. 벌거벗은 남성의 이미지는 전부 본능적인 성적 충동을 진정시키기 위한 초인적 완벽함이라는 허식을 표현하는 것이었다. 손택은 최초로 파시즘 미학의 성적 본능을 파악한 사상가 중 한 명이었다. 손택은 이 성적 본능을 '석화한 에로티시즘'과 '호색적'이라는 표현으로 설명했다. 손택은 특히 파시즘의 근육질 남성과 몸에 꼭 달라붙는 가죽 제복에서 드러나는 동성애 본능을 지적했다. 그리고 이 주장을

뒷받침할 근거로 장-폴 사르트르의 1949년 소설 『영혼의 죽음La mort dans l'âme』 속 구절을 인용했다. 이 소설에서 프랑스인 주인공 다니엘은 독일군이 파리로 진군하는 광경을 바라보며 성적 쾌락을 느낀다. 이렌 네미로프스키Irène Némirovsky의 소설 『스윗 프랑세즈Suite Française』도 독일 병사들이 프랑스 여성들에게 발산하는 성적 매력을 보여 준다. Irène Némirovsky, *Suite Française*(『스윗 프랑세즈』), Sandra Smith 번역, New York: Vintage, 2007을 참고하라.

79. "광신적인 추종자들을 길러 냈다": 독일의 영화감독 한스-위르겐 지버베르크Hans-Jürgen Syberberg는 히틀러를 "역대 최고 영화감독"이라고 일컬었다. Hans-Jürgen Syberberg, *"Hitler": A Film from Germany*(『'히틀러': 독일에서 만든 영화』), J. Neugroschel 번역, London: Littlehampton, 1982, 109쪽.

80. "웃통을 벗은 채로 스키를": "무솔리니는 민족의 살아 있는 표현이 되었다. 무솔리니의 신체, 따라서 무솔리니의 정력은 대중 집회뿐만 아니라 사진과 포스터와 뉴스 영화와 신문과 광고에서 끝없이 행진했고, 전체로서의 사회를 표상하는 데 이르렀다." Saunders, 236쪽. 무솔리니와 이탈리아 파시스트의 미디어 및 개인숭배 이용에 관한 훌륭한 연구를 알고 싶다면 Falasca-Zamponi의 『파시즘의 스펙터클: 무솔리니 집권기 이탈리아에서 힘의 미학』과 Karen Pinkus, *Bodily Regimes: Italian Advertising Under Fascism*(『신체 체제: 파시즘 하 이탈리아 광고』), Minneapolis: University of Minnesota Press, 1995도 참고할 것.

81. "그의 홍보 기계 역시 무솔리니의 기계처럼": 사실, 히틀러는 무솔리니의 집권을 연구하고 무솔리니를 모델로 삼았다. 히틀러 전기를 쓴 이언 커쇼Ian Kershaw는 이렇게 서술했다. "무솔리니의 승리는 히틀러에게 '깊은 인상'을 남겼다. 히틀러는 롤 모델을 얻었다. 로마진군이 있고 한 달도 채 못 돼서 히틀러는 무솔리니를 언급하며 거듭 이야기했다. '우리도 저렇게 될 것이다.'" Kershaw, *Hitler: 1889~1936: Hubris*(『히틀러: 1889~1936: 휘브리스』), New York: Norton, 1998, 729쪽. *Hitler: Samtliche Aufzeichnungen 1905~1924*(『히틀러: 전체 기록 1905~1924』), Eberhard Jäckel and Axel Kuhn 편집, Stuttgart: Deutsche Verlags-Anstalt, 1980에 나온 내용을 인용함. 미국의 작가 재닛 플래너Janet Flanner는 『뉴요커』에 히틀러의 프로필을 여러 편에 걸쳐 실으면서 히틀러의 영악한 미디어 사용을 포착했다. "히틀러는 세상에서 가장 끔찍한 사진을 찍었지만, 나치의 공식 사진 기자인 하인리히 호프만Heinrich Hoffmann의 사진 파일 '제국의 사진 기자Reichsbildberichterstatter'에는 전부 다른 포즈로 찍은 히틀러 사진 7만 장이 있다. (…) 할리우드를 제외하면 지구에서 나치 독일만큼 집중해서 전문적으로 카메라 렌즈를 사용한 곳은 없다." Janet Flanner, "Führer III"(『총통 III』), 『뉴요커』, 1936년 3월 14일 자, 23~26쪽.

82. "직접 각 대원의 소매에 서명": Flanner, 24쪽.

83. "사내다운 미덕의 화신": 파시즘을 전문으로 다루는 역사학자 조지 모스는 이렇게 설명했다. "남성은 모두 고전적인 미의 기준을 열망해야 했다. 그리고 신체를 조각처럼 단련할 때 (우리는 파시즘의 미학에서 신체 운동의 역할을 반드시 기억해야 한다) 그의 마음은 파시즘이 아주 높이 평가하는 모든 남성적 가치를 아우르게 됐을 것이다." George Mosse, "Fascist Aesthetics and Society: Some Considerations"(「파시즘 미학과 사회 고찰」), *Journal of Contemporary History*(「현대사 저널」) 31, no. 2, 1996년 4월 호, 245~252쪽.

파시즘 이데올로기가 젊음을 강조한 것에 관해서는 Walter Laqueur, *Fascism: Past, Present, Future*(「파시즘: 과거, 현재, 미래」), New York: Oxford University Press, 1996도 참고할 것. "운동은 파시스트 남성을 형성하는 데 결정적인 역할을 맡았다. 파시즘은 강건한 신체가 사내다운 정신의 상징이라는 그때까지는 전통적이었던 개념을 받아들였다. 파시즘은 적어도 건강한 신체만큼이나 젊음을 단호하게 강조했다. 나치즘은 이탈리아 파시즘과 마찬가지로 젊음의 운동으로 나타났다. 더 정확히 말해서 이탈리아 파시즘의 공식 찬가는 「조비네차Giovinezza(청년)」였다. 나치 지도자들도 대체로 이십 대 후반에서 삼십 대였다. 괴벨스는 28세에 나치 조직의 수장이 되었고 36세에 선전 장관이 되었다. 힘러는 29세에 SS의 우두머리가 되었다." Laqueur, 29쪽.

"영혼의 자유는" 알프레트 로젠베르크가 썼다. "게슈탈트Gestalt(형상이나 형태)다. 게슈탈트는 언제나 [형태에 의해 한계가 정해진다.] 이 한계는 인종이 결정한다. 그런데 인종은 특정한 영혼의 외적 표현이다." Rosenberg, 529쪽. 여기서 로젠베르크는 (원하는 대로 모양을 만들 수 있는 형태라는 뜻인) '게슈탈트'라는 단어를 강조하며 암묵적으로 연상시킨 반대 개념과 명백하게 대조했다. 그 반대 개념은 바로 유대인의 기형이었다. 파시즘은 유대인이 지나치게 지성적으로 행동해서 쓸모없고 혐오스러운 추상으로 변했다고 믿었다.

84. "서로 불구대천의 원수였던": Klaus Thevelveit, *Male Fantasies*, vol. 1, *Women, Floods, Bodies, History*(「남성 판타지 제1권 : 여성, 홍수, 신체, 역사」), Stephen Conway 번역, 1977; repr., Minneapolis: University of Minnesota Press, 1987, 434쪽.

85. "운동과 건강을 강력하게 권장": 비시 정부는 건강한 국민이 국가의 쇠퇴에 맞서 싸울 수 있다는 개념을 받아들이며 국민이 스포츠에 새롭게 관심을 두도록 특히 장려했다. Francine Muel-Dreyfus, *Vichy and the Eternal Feminine*(「비시 정부와 영원한 여성」), Kathleen Johnson 번역, Durham, N.C.: Duke University Press, 2001을 참고하라. Dominique Veillon, *La Mode sous l'Occupation*(「점령기 패션」), Paris: Editions Payot, 2001도 참고할 것. "프랑스 사회가 육체적으로 타락했다는

생각에 집착했던 비시 정권은 진정한 스포츠의 정치학을 발전시키려고 애썼다. 여성지는 대체로 의견 한 가지에 동의했다. 바로 프랑스 퇴보의 원인 중 하나는 신체를 잊거나 무시한 것이라는 의견이었다. 따라서 국가의 '혁명'은 '프랑스 신체의 르네상스'를 통해 완수되어야 한다." Veillon, 229쪽.

86. "자주 저녁 식사를 했다": 1942년 5월 파리의 오랑주리 미술관에서 열린 브레커 개인전은 프랑스인 8천 명 이상이 관람했다. George Mosse, *The Image of Man: The Creation of Modern Masculinity*(『남자의 이미지: 근대 남성성 창조』), New York: Oxford University Press, 1995, 174쪽. 비시 정부의 교육부 장관이었던 아벨 보나르 Abel Bonnard는 브레커 전시회를 비평하며 열변을 토했다. "무슈 아르노 브레커, 당신은 영웅들의 조각가입니다. (…) 영웅은 자신의 우월함에서만이 아니라 풍부함에서도 드러나는 사람입니다. 당신은 애쓰는 사람, 분투하는 사람의 노력을 드러냅니다. (…) 이 당당한 조각은 돛대의 파수꾼처럼 서서 세기의 수평선을 응시합니다. 이들과 달리 사람들은 나날의 수평선 속에 그저 존재할 뿐입니다." Abel Bonnard review of Breker, reprinted in *La France Allemande: Paroles du collaborationisme français, 1933~1945*(『독일이 지배한 프랑스: 프랑스 부역자의 말 1933~1945』), Pascal Ory 편집, Paris: Gallimard, 1977, 226쪽. originally published in *Nouvelles continentales*(『새로운 대륙』), 1942년 5월.

87. "이탈리아와 독일 밖에서도 찬사를": 예술가이자 SS 예비 장교인 카를 디비치 Karl Diebitsch와 그래픽 디자이너 발터 헤크 Walter Heck는 온통 검은색 제복을 포함해 파시즘 예복과 상징을 많이 만들어 냈다. 움베르토 에코는 파시즘 패션을 가장 거대한 패션 회사로 표현했다. "이탈리아 파시즘은 최초로 (…) 복장 스타일을 만들어 냈다. 이 스타일은 오늘날의 아르마니나 베네통, 베르사체보다 해외에서 더 큰 성공을 거두었다." Eco, 72쪽.

88. "남성성을 거세할 수도 있는 효과를 모두 상쇄": 프레더릭 잉글리스는 이렇게 서술했다. "이탈리아와 독일에서 디자인된 파시즘 복장의 가장 큰 특징은 기가 막히게 멋진 스타일이다. 이 스타일은 한편으로는 선임 장교의 코트에 달린 커다랗고 색이 눈에 띄는 라펠, 반짝반짝 광을 낸 부츠, 곡선이 돋보이는 승마바지처럼 화려하게 치장한 세부 요소를 통해 자기 자신을 드러낸다. 다른 한편으로 이 댄디즘은 폭력적인 힘, 수많은 금속, 탱크 부대가 일으키는 우레 같은 소음을 통해 비난을 뛰어넘는다. 이 탱크 부대는 단 한 명의, 유일무이한, 영웅적 지도자의 등장에 앞선 서곡이었다." Inglis, 166쪽.

89. "정당한 폭력 행사를 암시한다": Sontag, 97쪽.

90. "당에 들어간 청년은 모두": Walter Schellenberg, *The Labyrinth: Memoirs of Walter Schellenberg: Hitler's Chief of Counterintelligence*(『미로: 히틀러의 방첩 기관 수장

발터 셸렌베르크의 회고록』), Louis Hagen 번역, New York: HarperCollins, 1984, 3~4쪽. 원래 이 책은 1956년에 하퍼&브라더스 출판사에서 독일어로 출간했다.

91. "젊어서 SS에 입대": Reinhard Spitzy, *So haben wir das Reich verspielt*(『우리는 그렇게 왕국을 잃었다』), Munich: L. Muller, 1987. Published in English as Spitzy, *How We Squandered the Reich*(『우리는 제3 제국을 어떻게 잃었나』), G. T. Waddington 번역, Norfolk, UK: Michael Russell, 1997.

92. "SS[에서] (⋯) 우리는": Reinhard Spitzy, "The Master Race: Nazism Takes Over German South"(〈지배자 민족: 나치즘이 독일 남부를 집어삼키다〉), *Master Race*(〈지배자 민족〉), PBS 텔레비전 시리즈, 1998년 6월 15일 첫 방송, 조나단 루이스Jonathan Lewis 감독 및 프로듀싱.

93. "그 제복을 바라보는 민간인에게까지": 나치 제복에 사용된 특정한 색깔은 상징적 힘과 전염력까지 얻었다. '갈색'은 '나치'와 맞바꿔 쓸 수 있는 단어가 되었다. 히틀러가 여는 집회에 참석한 군중은 언론에서 '갈색 대중'으로 묘사되었고, 히틀러 그 자신도 그의 '갈색 SA 대원들', '갈색 군대', '갈색 벽'이라고 이야기했다. "여성 나치 당원은 자기 자신을 히틀러의 '작은 갈색 생쥐'라고 자랑스럽게 말한다. 1933년 여름 무렵 나치 반대자들은 공적 생활을 납작하게 밟아버린 갈색 도로 공사용 증기 롤러에 관해 말했다." Claudia Koonz, *The Nazi Conscience*(『나치의 양심』), Cambridge, Mass.: Harvard University Press, 2003, 69쪽.

94. "스와스티카가 새겨지거나 수놓인": Koonz, 69쪽을 참고할 것. Irene Guenther, *Nazi Chic: Fashioning Women in the Third Reich*(『나치 시크: 제3 제국 여성에게 옷 입히기』), London: Berg, 2004, 136쪽도 참고하라.

95. "단 하나의 그래픽 기호 아래": Flanner, 「총통 III」, 26쪽을 참고하라.

96. "시민 종교": 조지 모스가 이 표현을 고안해 냈다.

97. "히틀러의 사진을 걸어 놓은": George Mosse, *The Nationalization of the Masses: Political Symbolism and Mass Movements in Germany from the Napoleonic Wars Through the Third Reich*(『대중의 국민화: 독일 대중은 어떻게 히틀러의 국민이 되었는가?』), New York: Howard Fertig, 1975, 206쪽.

98. "전체주의 프로젝트의 핵심": 자크 들라뤼Jacques Delarue는 'Gleichschaltung'를 '획일화Uniformisation'로 번역하며 이렇게 썼다. "획일화, 다른 말로는 독일의 총체적 나치화는 인민의 복종과 전능한 당에 대한 국가의 예속[으로 구성되었다.]" Delarue, *The Gestapo: A History of Horror*(『게슈타포: 공포의 역사』), Mervyn Savill 번역, New York: William Morrow, 1964, 10쪽. 원서는 *Histoire de la Gestapo*(『게슈타포의 역사』), Paris: Librairie Arthème Fayard, 1962다. Guenther, 「나치 시크」도 참고할 것.

99. "노동조합은 탄압받았고": 토머스 손더스Thomas Saunders는

'획일화Gleichschaltung'를 '국민과 경제를 완벽하게 조정된 방식으로 국가의 목적에 이용하는 것'이라고 정의했다. Saunders, 237쪽. 클라우디아 쿤츠Claudia Koonz는 이렇게 설명했다. "다른 언어에서는 나치가 이 독특한 작업을 표현하기 위해 선택한 단어 '획일화'의 동의어를 찾을 수 없다. '나치화', '조정', '통합', '동조'……. 민족을 '더럽히거나' 또는 '얼룩지게 하는' 사람은 누구든 제거하는 일은 '그 사람을 꺼 버리는 것'과 같다. (…) 어느 독일 국민은 런던 신문사에 익명으로 '획일화'에 함축된 물리적·생물학적 의미를 이야기했다. '그것은 민족적 정치 통일체Body politic에 흐르는 똑같은 물줄기를 뜻합니다.'" Koonz, 70쪽, "Die Erneuerung der Universität"(『대학 개혁』), *Spectator*(『스펙테이터』), 1933년 6월 9일 자, 831~832쪽 인용.

100. "파시즘을 추동했던 메커니즘": 마리오 루파노Mario Lupano와 알레산드라 바카리Alessandra Vaccari는 아름다운 삽화가 그려진 도발적 저서 『파시즘 시대의 패션: 이탈리아의 모더니즘 생활양식 1922~1943』에서 패션과 파시즘의 깊은 연관성을 탐구했다. "패션과 파시즘, 이 둘의 공통 관심사를 비교할 근거에는 (…) 전체주의 야망, 최초라는 감각, 신기원을 이루는 획기적 요소, 창조에 대한 강조가 포함된다." Lupano and Vaccari, *Fashion at the Time of Fascism: Italian Modernist Lifestyle 1922~1943*(『파시즘 시대의 패션: 이탈리아의 모더니즘 생활양식 1922~1943』), Bologna: Damiani, 2009, 8쪽.

101. "충동 두 가지의 투쟁": 패션 역사의 창시자 게오르크 짐멜Georg Simmel은 최초로 패션의 이 이중 목적을 분명하게 설명했다. "패션은 모범의 모방이다. (…) 이와 동시에 패션은 구별되고 싶다는 욕망을 크게 충족시킨다." Georg Simmel, "Fashion"(『패션』), *International Quarterly*(『인터내셔널 쿼터리』) 10, New York, 1904, 130~155쪽, 296쪽.

102. "주어진 행동을 모방": 패션 이론가 르네 쾨니히René König는 패션을 "통제된 행동의 특별한 형식으로 (…) 이 형식에서 모방은 최초의 방아쇠 작용부터 시작해 대중이 똑같이 행동하도록 야기하는 강력한 흐름을 만든다"라고 설명하면서 패션과 파시즘의 연관성을 상당히 명쾌하게 보여 주었다. René König, *A La Mode: On the Social Psychology of Fashion*(『아 라 모드: 패션의 사회 심리학에 관하여』), F. Bradley 번역, New York: Seabury Press, 1973, 128쪽. 쾨니히는 나치 전당대회에 관해서도 똑같이 이야기했을 것이다.

103. "다시 디자인하라고 요구했다": Guenther, 120쪽.

104. "패션 하우스를 지탱했다": 1933년에 이미 제3 제국은 여성의 스타일을 국가가 관리하기 위한 기관 '독일 패션 연구소Deutsches Mode-Institut'를 설립했다. 하지만 이 연구소는 실패했고 내부 분열에 굴복했으며 어떤 식으로든 여성의

패션을 표준화하는 데 성공하지 못했다. 1936년, 제3 제국 선전 장관의 아내 마그다 괴벨스Magda Goebbels가 애국심에서 프랑스 의상 브랜드 보이콧을 시작했을 때 히틀러가 개인적으로 개입해서 보이콧을 중단시켰다. 아이린 군터Irene Guenther는 『나치 시크』167~200쪽에서 독일 패션 연구소의 불화와 분열을 분석했다. 재닛 플래너는 총 세 편으로 이루어진 히틀러 프로필 시리즈 중 1편에서 이 주제에 관해 썼다. "히틀러는 신화 속 발퀴레 같은 여성을 좋아했다. (…) 또 잘 차려입는 여성도 좋아했다. 공식적으로는 부인했지만, 히틀러는 괴벨스 부인이 최근 시작한 프랑스 의상 브랜드 보이콧에 반대했다. 이 보이콧은 드레스 디자이너가 없는 독일에서 기성복 업계의 토대를 거의 파괴해 버렸다. (…) 히틀러의 압박 때문에 프랑스 의상 금지가 철폐되었고, 요즘 파리의 주요 쿠튀리에 브랜드 3분의1이 베를린에서 영업한다." Flanner, "Führer I"("총통 l』, 『뉴요커』, 1936년 2월 29일 자, 20~24쪽.

히틀러는 심지어 파리를 점령한 독일 군인들이 명령을 무시하고 실크 스타킹이나 금지하지 않은 다른 프랑스 명품을 사서 고향의 아내와 연인에게 보내는 일을 너그럽게 이해했다. Guenther, 141쪽.

제2차 세계 대전 당시 프랑스 패션이나 디자이너와 제3 제국의 관계에 관한 훌륭한 연구를 살펴보고 싶다면, Dominique Veillon, *Fashion Under the Occupation*(『독일 점령기의 패션』), Miriam Kochan 번역, 1990; repr., New York: Berg, 2001을 참고할 것.

105. "파리 패션을 향한 여성들의 애착": 1932년에 그 유명한 아틀리에 '가브리엘라 스포츠Gabriella Sport'를 연 이탈리아의 저명한 스포츠웨어 디자이너 가브리엘라 디 로빌란트 백작 부인Contéssa Gabriella di Robilant은 샤넬을 자신의 '정신적 지도자' 중 한 명이라고 칭했다. "샤넬에게서 (…) 저는 의상 제작 기술을 배웠고, 제 취향을 세련되게 다듬었죠. 나중에는 (…) 당시까지 프랑스의 특권이었던 기술의 수많은 비밀을 알게 됐고요." Lupano and Vaccari, 226쪽에서 인용. 원래는 Gabriella di Robilant, *Una gran bella vita*(『멋지고 아름다운 인생』), Milan: Mondadori, 1988에 실려 있다. 1935년 12월에 이탈리아 정부는 이탈리아 디자인을 장려하고 표준화하려는 '국가 패션 위원회Ente Nazionale Della Moda'를 설립했지만, 이 목표를 성취하지 못했다. 이탈리아는 패션 언어까지 단속하려고 했다. 이탈리아에서 관습적으로 사용되던 프랑스 패션 용어는 삭제되었고 새로운 이탈리아 용어로 대체되었다. 1936년에 체사레 메아노Cesare Meano가 『이탈리아 패션 용어 사전 및 해설서Commentario dizionario italiano della moda』를 펴냈다. 에우제니아 파울리첼리는 이 책을 두고 "패션이라는 문화에 국가 전통을 세우고 또 '되찾으려는' 모순적인 목표"라고 지적했다. Eugenia Paulicelli, *Fashion Under*

Fascism: Beyond the Black Shirt(『파시즘 지배하의 패션: 검은 셔츠 외에』), London: Berg, 2004, 57쪽.

독일에서처럼 이탈리아에서도 외국의 영향력을 제거하려는 노력은 실패했다. "파시즘 민족주의와 이 이념의 공허한 수사학은 절대로 자기 안에 갇힌 '이탈리아 국가 정체성'을 건설할 수 없었고 이탈리아 패션과 스타일을 위한 영구적이고 보편적인 영감을 제공할 수도 없었다." Paulicelli, 15쪽.

106. "심각하게 모순된 여성관": 빅토리아 데 그라치아는 "파시즘은 [여성성의] 모든 모델과 양면적 관계를 맺었다"라고 썼다. De Grazia, *How Fascism Ruled Women*(『파시즘은 어떻게 여성을 지배했나』), Berkeley: University of California Press, 1993, 73쪽.

107. "어머니가 되고 아내가 되어서": 성의 정치학에 관해 파시즘은 초기 성 연구자 오토 바이닝거Otto Weininger가 1903년에 펴낸 책 『성과 성격Sex and Character』에 의지했다. 이 책은 인간의 섹슈얼리티에 관해 극단적으로 이원론적인 견해를 밝힌다. 그는 남자는 논리적이고 지적인 존재이기에 사고와 행동에 어울리고, 여성은 비논리적이고 무의식적 존재이기에 머리를 쓸 필요가 없는 일과 수동적인 재생산에 가장 적합하다고 주장했다.

108. "사회적 진보는 극적으로 퇴행": 이 퇴보에는 여성을 모든 공직에서 퇴출하고 여성과 아동을 위한 국가 지원 복지 제도를 대폭 줄이는 일을 포함했다. Sandi E. Cooper, "Pacifism, Feminism, and Fascism in Inter-War France"(『양차 세계 대전 사이 프랑스의 평화주의, 페미니즘, 파시즘』), *The International History Review*(『국제 역사 비평』) 19, no. 1, 1997년 2월 호, 103~114쪽을 참고하라. 무솔리니는 여성의 투표권을 허락하지 않았고(처음에는 가능성을 이야기했지만), 파시즘이 인간의 성을 순수하게 재생산이라는 관점에서 바라보게 했으며 여성을 아내와 어머니, 홀어미라는 역할로 제한했다. Maria-Antoinette Macciocchi, "Female Sexuality in Fascist Ideology"(『파시즘 이데올로기 내 여성의 섹슈얼리티』), *Feminist Review*(『페미니스트 리뷰』), no. 1, 1979, 67~82쪽, 77쪽을 참고할 것.

109. "전통적인 여성의 역할을 훼손": 역사가 빅토리아 데 그라치아는 "이탈리아는 근대 여성의 역할을 이해하지 못하고 있었다"라고 서술했다. De Grazia, 24쪽과 Etharis Mascha, "Contradictions of the Floating Signifier: Identity and the New Woman in Italian Cartoons During Fascism"(『부유하는 기표의 모순: 파시즘 집권기 이탈리아 만화 속 정체성과 새로운 여성』), *Journal of International Women's Studies*(『국제 여성 연구 저널』) 11, no. 4, 2010년 5월 호, 128~142쪽을 참고할 것.

110. "조국을 아리아 아이들로 다시": "여성이 있어야 할 곳은 가정이다." 요제프

괴벨스는 1934년에 이렇게 선언했다. Leila Rupp, "Mother of the 'Volk': The Image of Women in Nazi Ideology"(「'민족'의 어머니: 나치 이데올로기 속 여성 이미지」), *Signs*(『사인』) 3, no. 2, 1977년 겨울호, 362~379, 363쪽에서 인용. 원래 Hilda Browning, *Women Under Fascism and Communism*(『파시즘과 공산주의 하의 여성』), London: Martin Lawrence, 1934, 8쪽에 인용되었다.
러프는 여성의 평등을 주장했던 페미니스트 나치라는 흥미로운 나치 하위집단을 다루었다. 나치당은 끊임없이 이 주제를 되풀이해서 말했다. "우리는 가정주부에게 명예를 되돌려 주었다. (…) 주부의 일은 (…) 국가에서 경제적으로 가장 중요한 요소 중 하나다." 나치 여성단의 단장 게르트루드 숄츠-클링크Gertrud Scholtz-Klink는 이렇게 선언했다. 숄츠-클링크는 1936년 10월 나치 전당대회에서 '국가사회주의 나라에서 여성의 의무와 과제'라고 이름 붙인 이 연설문을 발표했다. Reprinted in *Landmark Speeches of National Socialism*(『국가사회주의의 기념비적 연설들』), Randall L. Bytwerk 편집, College Station: Texas A&M University Press, 2008, 52~65쪽, 59쪽.
『나의 투쟁Mein Kampf』에서 한 챕터를 독일의 '생식력 문제'에 할애한 히틀러는 출산을 위해 일종의 준군사적 보상 제도를 만들어서 자식을 많이 낳은 어머니에게 메달을 수여하기까지 했다. 자녀가 넷인 여성은 동메달을, 다섯인 여성은 은메달을, 여섯 이상인 여성은 금메달을 받았다. 프랑스도 낮은 출생률을 해결해 보려고 1920년대에 비슷한 제도를 시험해 보았다. 어머니의 날 연설을 위해 나치당 지도부에게 배포된 연설문 샘플에는 "총통은 가장 용감한 군인에게 훈장을 수여하듯 자식을 많이 낳은 여성에게 훈장을 수여한다"라고 적혀 있다. 제3 제국에서는 어머니의 날을 크리스마스처럼 대대적으로 기념했다. 나치는 이런 연설문 샘플을 매달 각 지방 정치인들에게 배포해서 정치인의 수사학에 표준화한 지침을 제시했다. "Model Speech for Mother's Day"(「어머니의 날을 위한 모범적 연설」), 1944, Bytwerk, 144쪽.

111. "완벽한 독일 아내": PBS, 〈지배자 민족〉.

112. "누오바 이탈리아나": 빅토리아 데 그라치아는 이 역설을 깔끔하게 정리했다. "여성에게 가한 제약은 (…) 혼란스럽고 음흉하고 모욕적이었다. [하지만] 그와 동시에, 파시즘 독재는 누오바 이탈리아나, '새로운 이탈리아 여성'을 찬양했다." De Grazia, 1쪽. 독일도 똑같은 모순에 사로잡혔고, 마크 앤틀리프가 지적했듯 동시에 "신화적 과거와 기술이 진보한 미래"에 기반을 둔 이데올로기를 만들어 냈다. Antliff, 「파시즘, 모더니즘, 모더니티」, 『아트 불러틴』 84, no. 1, 2002년 3월 호, 148~169쪽.

113. "해방된 여성을 향한 정치적 반발": 이와 동시에 프랑스의 페미니스트들도

파시즘의 부흥에 더욱 거센 행동주의로 반응했고, 히틀러와 무솔리니의
군국주의를 규탄했다.

114. "여성들이 자녀를 돌보도록": Christine Bard, *Les filles de Marianne*(『마리안의
딸들』), Paris: Fayard, 1995를 참고하라. "경제 위기가 발생할 때마다," 바드가
설명했다. "여성이 [집 바깥에서] 일할 권리가 의심받는다." Bard, 313쪽.

115. "애국심이 없어서 자녀 양육에 태만": 프랑스 인구 증가를 위한 국민연합은 인구
통계학자인 자크 베르티용 Jacques Bertillon이 1896년에 창설했다. Andrés Horacio
Reggiani, "Procreating France: The Politics of Demography, 1919~1945"(『프랑스
낳기: 인구학의 정치 1919~1945』), *French Historical Studies*(『프랑스 역사 연구』)
19, no. 3. 1996년 봄호, 725~754쪽을 참고하라. 이탈리아에도 프랑스와 비슷한
희생양이 존재했다. 바로 '라 돈나 크리시 La donna-crisi' 혹은 '위기의 여성'이었다.
학력 높은 코스모폴리탄인 이들은 전통적인 역할을 거부했다. De Grazia, 73쪽도
참고할 것. 국민연합의 회장 폴 오리 Paul Haury는 그가 보기에 변질된 여성이 프랑스
남성을 거세하고 국가 구조를 약화한다며 맹렬하게 비난했다. Paul Haury, "Votre
Bonheur, jeunes filles"(『우리들의 기쁨, 젊은 여성들』), *Revue 266*(『르뷔 266』),
1934년 9월 호, 281쪽을 참고하라. Cheryl Koos, "Gender, Anti-Individualism,
and Nationalism: The Alliance Nationale and the Pro-natalist Backlash Against
the Femme Moderne, 1933~1940"(『젠더, 반개인주의, 민족주의: 신여성에 대한
국민연합과 산아 증가 제창자의 백래시』), 『프랑스 역사 연구』 19, no. 3, 1996년
봄호, 699~723쪽에서 인용.

116. "폴 모랑은 이 운동을 지지했던": 모랑은 1944년에 프랑스의 정치 문제가 출산율이
낮은 탓이라는 주장을 담은 에세이를 썼다.
1935년 7월, 프랑스의 총리 피에르 라발은 국가 경비 지출을 줄이기 위한 법안을
제안했다. 부부가 모두 정부 기관에서 일하는 가정의 경우, 아내의 임금을
25퍼센트 줄인다는 내용이었다. 같은 해, 라발은 부부가 모두 공무원일 경우 국가
예산을 절약하고 여성이 집에서 어머니 노릇을 할 수 있게 그냥 여성을 해고하자는
법안을 제출했다. 대중의 강력한 반대로 라발의 법안은 통과되지 않았지만, 비시
정부가 이 법안을 모델로 삼은 새 법안을 통과시켰다. Bard, 317쪽. Paul Smith,
Feminism and the Third Republic(『페미니즘과 제3 공화국』), Oxford: Clarendon
Press, 1996, 215쪽도 참고하라. 라발은 비시 정부의 부총리가 되었고 1945년에
반역죄로 처형당했다.
하지만 좌파 집권기라고 해서 여성 노동자가 반드시 더 잘 지낸 것도 아니었다.
급진당의 에두아르 달라디에가 총리였던 1939년, 페미니스트는 가족법 Code de la
famille의 통과라는 중요한 전쟁에서 패배했다. 이 법안의 골자는 아동을 위한 복지

보조금을 오직 '여성이 집에 있는' 경우에만 지급한다는 내용이어서, 사실상 여성이 혜택을 받기 위해 보수를 받는 일자리를 단념하도록 강제했다. Smith, 249쪽을 참고할 것. 이 법은 낙태를 금지했고 피임약 판매를 극단적으로 제한했다. 이 새 법을 어기면 터무니없이 높은 벌금을 내야 하거나 최대 10년까지 수감될 수 있었다. 달라디에 정부는 이 법안이 통과된 직후 붕괴했지만, 제한 조치는 비시 정권이 비슷한 정책을 수립할 수 있는 길을 닦고 본보기가 되었다. 비시 정부는 여성이 교육을 받고 직업을 얻는 일과 출산 여부를 자유롭게 선택하는 일을 엄격하게 제한했다.

1939년, 가톨릭 극작가 폴 클로델Paul Claudel은 프랑스 여성에게 세속적 열망을 포기하고 가정으로 돌아가 어머니 노릇에 충실하라는 페탱 원수의 외침에 주의를 기울이라고 촉구하는 시를 썼다. "프랑스여, 너를 아껴주고 아버지처럼 이야기하는 이 노인의 말을 들어다오! 생 루이의 딸들이여, 그의 말을 듣고 이렇게 말해다오. 정치는 충분히 겪지 않았던가?" Muel-Dreyfus, 116쪽에서 인용.

비시 정권이 통치하는 프랑스는 무엘-드레퓌스Muel-Dreyfus가 "영원한 여성"이라고 불렀던 것을 받아들여서 극단적이고 거의 캐리커처 같은 여성상을 숭배했다. 이 여성은 자식을 많이 낳고 출산을 통해 국력을 키우는 가정주부였다. 1942년, 페탱은 낙태를 사형에 처할 중죄로 만들었다. 무엘-드레퓌스가 지적했듯, 이런 철학은 인종주의가 만들어 낸 엄격한 범주에 여성을 끌어들여서 "성적 굴복과 사회적 굴복을 결합하고, 임신과 출산을 국가적으로 찬양해서 '동화할 수 없는 사람들'에 대한 강박 관념을 강요했다. 권력은 프랑스 여성을, 더 정확히는 '진정한' 프랑스 여성을 인종주의 수사학에 새겨 넣었다." 무엘-드레퓌스는 파시스트에게 여성의 예속은 일종의 "[전통적] 인종주의에 반영되는 성적 인종주의"와 같았다고 설명했다. "여성은 언제나 아동, 노예, 노동자, 유대인, 식민지 주민 등과 함께 묶였다." Muel-Dreyfus, 6쪽. 리처드 손Richard Sonn은 이 시기 여성의 출산권에 관한 주제를 연구했다. "Your Body Is Yours: Anarchism, Birth Control, and Eugenics in Interwar France"(「내 몸의 주인은 나: 양차 세계 대전 사이 프랑스의 아나키즘과 산아 제한, 우생학」), Journal of the History of Sexuality(『성의 역사 저널』) 14, no. 4, 2005년 10월 호, 415~432쪽을 참고하라.

117. "몸과 옷, 성적 매력만을 위해서": Votre Beauté(『보트르 보테』). Muel-Dreyfus, 107쪽에서 인용.

118. "귀스타브 티본은 대중적인 여성지": Muel-Dreyfus, 25쪽에서 인용. 원래는 Gustave Thibon, Retour au réel(『다시 현실로』), Lyon: Lardanchet, 1943, 66쪽에 실렸다.

119. "아무 문제 없이 뒤섞였다": 로저 그리핀 같은 학자가 증명했듯, 파시즘은 단일

구조가 아니라 미술과 문학, 음악, 무용에 관한 진보적 관점과 공존하는 '혼합주의' 체제였으며 배타적으로 반동적이지도 않았고 반지성적이지도 않았다. Roger Griffin, *Modernism and Fascism: The Sense of a Beginning Under Mussolini and Hitler*(『모더니즘과 파시즘: 무솔리니와 히틀러 치하 시초라는 감각』), London: Palgrave Macmillan, 2007을 참고하라. 프랑스의 파시즘 지지자라고 해서 누구나 여성 혐오 원칙을 따른 것도 아니었다. 예를 들어 파시즘 동조자이자 샤넬의 친구인 프랑수아 코티는 그가 소유한 신문 『아미 뒤 푀플』에서 페미니즘을 일부 인정하기도 했다. 심지어 무솔리니도 그의 딸 에다Edda Mussolini가 공공장소에서 바지를 입고 차를 운전하는 이탈리아 첫 여성의 대열에 합류하는 것을 전혀 막지 않았다. George Mosse, 「파시즘 미학과 사회 고찰」, 『현대사 저널』 31, no. 2, 1996년 4월 호, 245~252쪽, 250쪽.

120. "우리 안에 있는 파시즘 열망": Sontag, 97쪽.

121. "나의 시대가 나를": Delay, 189쪽에서 인용.

122. "국가 정체성의 주춧돌": 윌리엄 와이저William Wiser는 이렇게 서술했다. "패션은 (…) 상업적 창조성의 극치로서, 수익성 좋은 수출품으로서 프랑스를 대표하게 되었다. 심지어 세계 대공황에도 값비싼 의상 수요는 심각하게 줄어들지 않았다. 부자는 (…) 언제나 우리와 함께하기 때문이다." William Wiser, *The Twilight Years: Paris in the 1930s*(『황혼기: 1930년대 파리』), New York: Carroll and Graf, 2000, 141쪽.

패션의 정치적 중요성을 알았던 나라는 프랑스뿐만이 아니었다. 에우제니아 파울리첼리가 지적했듯이, 이탈리아에서도 패션은 국가 정체성에 현저히 중요했다. "패션은 개인과 국가의 정체성을 형성하는 여러 과정을, 그뿐만 아니라 이 정체성을 공개적으로 드러내고 발명하는 일의 복잡성을 이해하는 데 필요한 핵심 요소 중 하나다." 1936년, 이탈리아의 국가 패션 위원회는 이탈리아 패션 용어 사전을 출간했다. 출간 목적은 "패션 언어에서 프랑스 용어를 제거하고, 그 빈자리를 (…) 대신 메울 새로운 이탈리아 용어를 만들어 내는 것"이었다. Eugenia Paulicelli, "Fashion Writing Under the Fascist Regime"(파시즘 체제하의 패션 글쓰기), *Fashion Theory*(『패션 이론』) 8, no. 1, 2004, 3~34쪽.

123. "프랑스의 위대한 쿠튀리에들은": André de Fouquières, "Grande couture et la fourrure parisienne"(「위대한 쿠튀르와 파리지앵 모피」), *L'Art de la Mode*(『라르 드 라 모드』), 1939년 6월 호.

124. "프랑스라는 국가를 상징하는": Patrick Buisson, *1940~1945: Années erotiques*(『1940~1045: 에로틱했던 시절』) vol. 2, *De la grande prostituée à la revanche des mâles*(『대단한 매춘부부터 남성의 복수까지』), Paris: Albin Michel,

2009, 21~22쪽.

125. "그녀는 자기가 프랑스에 얼마나": Haedrich, 137쪽.

126. "가격을 내린 덕분에": B. J. Perkins, "Chanel Makes Drastic Price Cuts in Model Prices"(「샤넬이 의상 가격을 대폭 줄이다」), 『우먼스 웨어 데일리』, 1931년 2월 4일 자.

127. "여성이 엎드리는 성소": Jean Cocteau, "From Worth to Alix"(「워스부터 알릭스까지」), 『하퍼스 바자』, 1937년 3월 호, 128~130쪽.

128. "그리스 스타일 얕은 돋을새김": Martin Rénier, 『페미나』, 1939년 6월 호. "Paris Fashion Exhibits at the Fair"(「박람회의 파리 패션 전시」), 『보그』, 1939년 5월 15일 자, 60~63쪽도 참고할 것.

129. "종교입니다": 곧 이 고위 간부의 상사가 내게 이 발언을 지워 달라고 요청했고, 이 간부 역시 자신의 말을 고쳤다.

130. "가브리엘 샤넬은 마치 독재자처럼": "Votre heure de veine"(「정맥의 시간」), *Le Miroir du Monde*(『르 미루아 뒤 몽드』), 1933년 11월 4일 자, 10쪽.

131. "스탈린의 여성형 축소판": Elsa Maxwell, "The Private Life of Chanel"(「샤넬의 사생활」), *Liberty Magazine*(『리버티』), 1933년 12월 9일 자.

132. "위대하고 강인해서": Ridley, 135쪽에서 인용.

133. "샤넬이 명령한다": 『뉴욕타임스』 광고, 1935년 12월 30일 자.

134. "알바니아와 캉봉 거리가": 『마리 클레르』의 같은 호는 비슷하게 군사적이고 정치적인 언어를 사용해서 치마폭이 넓은 크리놀린 스타일 드레스의 복귀를 선언했다. 『마리 클레르』는 이 드레스가 나폴레옹 3세의 집권기인 "제2 제정"과 "외제니 황후 Eugénie de Montijo, Empress consort of the French" 스타일의 귀환을 알리는 증거라고 이야기하면서, 귀족 사회를 향한 패션계의 향수는 "심각한 쿠데타 위협"을 조장할 수 있다고 경고했다 "L'Empire revient"(「제국의 귀환」), *Marie Claire*(『마리 클레르』), 1938년 3월 4일 자.

135. "한순간이라도 (…) 좌절해서": Pierre de Trévières, "Paris et ailleurs"(「파리와 그 밖의 다른 곳」), *Femme de France*(『팜므 드 프랑스』), 1935년 3월 10일 자, 12쪽. 강조 표시는 필자가 추가함.

136. "그녀는 권위 있게": 「금주의 여성: 샤넬」, 『렉스프레스』, 1956년 8월 17일 자, 8~9쪽.

137. "샤넬이 등장하면 살롱의": Joseph Barry, "Chanel No. 1: Fashion World Legend"(「샤넬 No. 1: 패션계의 전설」), 『뉴욕타임스』, 1964년 8월 23일 자.

138. "거미집에 올라선 거미": 마리-엘렌 마루지 구두 인터뷰, 잔 모로 구두 인터뷰 기록, 2006년 4월 22일 자, 샤넬 보존소.

139. "두 손을 바지 솔기에": 델핀 본느발 인터뷰, 2008년 5월 14일 자, 5쪽, 샤넬 보존소.

140. "마드무아젤은 자기 자신을 국가수반과": Marquand, 114쪽.

141. "독재자 같은 삶": Morand, 『샤넬의 매력』, 87쪽.

142. "파시즘 군사 미학과 여성 패션 의식의 [조화]": "이탈리아 스테파니 통신Agenzia Stefani의 공식 보도에 나온 표현을 빌리자면, 1939년 5월 28일 여성 7만 명이 결집한 파시스트 '여군의 기념비적 대규모 집회'는 '여군에게 (…) 완전한 파시즘 및 제국주의 의식을 형성시키려는 당의 노력 가운데 가장 전면적이고 황홀한 증거'였다." De Grazia, 225쪽.

143. "히틀러가 스와스티카를 도용해서": 독일은 아무리 늦어도 1926년에 샤넬을 알게 됐다. 그해에 샤넬은 베를린에서 열린 패션쇼에서 자신의 작품을 전시했다. 샤넬의 디자인은 공식적인 대프랑스 선전포고 전까지 꾸준히 독일의 일류 패션지에 등장했다.

144. "각 개인의 우아함": 미국의 패션 디자이너 제프리 빈Geoffrey Beene은 이 현상을 간결하게 설명했다. "다른 여성들이 자기와 정확히 똑같은 옷을 입고 있다는 사실을 부정하지 않는 모습을 처음 봤어요. (…) [샤넬의] 경우 경쟁의식은 존재하지 않는 듯합니다. (…) 샤넬 스타일은 (…) 유니폼의 아우라를 띄기 시작했어요." Holly Brubach, "In Fashion: School of Chanel"(「패션계에서: 샤넬 학파」), 『뉴요커』, 1989년 2월 27일 자, 71~76쪽에서 인용.

145. "[아무도] 집단이라는 개념을 ": Morand, 『샤넬의 매력』, 57쪽. 샤넬의 말은 나치 산하 독일 소녀연맹Bund Deutscher Madel의 공식 잡지가 연맹의 새로운 제복을 묘사하는 글과 흡사하다. "소녀 수백, 심지어 수천 명이 입은 눈부시게 하얀 블라우스는 (…) 그 모습을 바라보는 사람에게 커다란 기쁨을 자아낸다." Guenther, 121쪽에서 인용.

146. "각 여성의 개성을 끌어내는": 샤넬 유산 관리부의 마리카 장티와 세실 고데-디르레와 필자의 대화.

147. "어릴 때는 드레스가": Vilmorin, 『코코 회상록』, 52~53쪽.

148. "샤넬은 직접 만들어 낸": Denise Veber, "Mademoiselle Chanel nous parle"(「마드무아젤 샤넬이 말하다」), 『마리안』, 1937년 11월 11일 자.

149. "1961년 모스크바 프랑스 박람회": Le Patriote illustré(「르 파트리오트 일뤼스트레」), 1961년 8월 6일 자.

150. "여성은 이제 존재하지 않는다": Madsen, 116쪽에서 인용.

151. "패션은 군대 규율이나 다름없다": Cocteau, 「워스부터 알릭스까지」.

152. "여학생 교복": 『보그』, 1937년 6월 호.

153. "놋쇠 단추와 견장": "Paris Carries On"(「파리는 계속 간다」), 『보그』, 1939년 12월

1일 자, 86~87쪽, 150쪽.

154. "적기에 저항하는 기호": Weber, 376쪽을 참고하라.

155. "이리브의 (⋯) 사상은": Haedrich, 122쪽.

156. "리본으로 만든 어깨끈": 이 드레스는 몸에 꼭 맞는 작은 재킷과 기다란 치마의
조합이 많이 포함된 1930년대 후반 샤넬의 '집시' 스타일에도 영향을 받았다.

157. "유별나게 '요란'하고 산만한 드레스": 샤넬은 1938년에 해리슨 윌리엄스가 아내
모나는 '그저 마네킹'이라고 불만을 늘어놓으며 함께 도망가자 부탁했다고 클로드
들레에게 말했다. "1년만 더 일찍 이야기했어도 그를 따라나섰을 거예요. 그에게는
요트가 한 대 있었어요. 도망쳐서 로맨스를 시작하기에 가장 좋은 방법이죠."
샤넬은 분명히 웨스트민스터 공작을 만났던 시절을 상기시키며 이렇게 말했다.
Delay, 180쪽.

158. "젊고 여성스러운 분위기를 띠고": Pierre de Trévières, 「파리와 그 밖의 다른 곳」,
『팜므 드 프랑스』, 1935년 3월 10일 자.

159. "파리 컬렉션에 설탕과 향신료": "Sugar and Spice in the Paris Collections"(「파리
컬렉션의 설탕과 향신료」), 『보그』, 1938년 3월 호.

160. "이번 시즌에서 가장 매력적인 드레스": 『보그』, 1938년 8월 호.

161. "순진무구한 분위기": "Out of the Paris Openings: A New Breath of Life—the Air
of Innocence"(「파리 오프닝쇼에서: 생명의 새로운 숨결-순진무구한 분위기」),
『보그』, 1939년 3월 1일 자, 1~24쪽.

162. "더 젊고 덜 위험했던 시절": 샤넬이 세르주 리파르와 데이지 드 스공자크를
위해(둘 다 나치 지지자였다) 1939년에 디자인한 복잡하고 화려하게 주름 장식을
단 의상에는 혁명 이전 프랑스를 찬양하는 시각적 메아리가 담겨 있다. 리파르와
스공자크는 샤넬의 의상을 입고 각각 오귀스트 베스트리스와 마리 앙투아네트로
분장하고 가장무도회에 참석했다. 9장을 참고할 것.

163. "[샤넬이] 고른 옷은 (⋯) 회색": Fiemeyer and Palasse-Labrunie, 169쪽. 팔라스-
라브뤼니는 여전히 불안감을 떨치지 못했던 샤넬이 어린 종손녀와 함께 기차를
타고 갈 남성 보호자를 구했다고 덧붙였다. 그 보호자는 그해 여름 라 파우사의
손님으로 와 있었던 피에르 르베르디였다. 르베르디는 종교적 망명을 떠나서도
가끔 주말을 리비에라에서 보냈다.

164. "퀴르 드 루시는 서랍 속에": 『보트르 보테』의 기사 형태 광고, 1936년 2월, 샤넬
보존소에서 기사를 잘라 보관.

165. "작은 엉덩이가 얼마나 단단한지": 다니엘 랑젤과 나눈 개인적 대화.

166. "구릿빛으로 그을리고, 규율이 잘": 패션 역사가 다니엘 보트Danièle Bott는
이 내용을 명쾌하게 제시했다. "[샤넬에게] 스포츠는 그녀가 숭배했고 그녀

자신에게 요구했던 미덕과 곧 동의어였던 극기와 힘을 의미했다." Danièle Bott, *Chanel*(『샤넬』), Paris: Editions Ramsey, 2005. 에우제니아 파울리첼리는 이탈리아 파시즘의 신체 미학에서 선탠의 중요성을 논했다. "햇볕에 태운 몸은 '섹시하다'와 '모던하다'의 동의어가 되기 시작했다. 스포츠와의 관련성은 (…) 이것[태닝]이 어떻게 파시즘이 권장한 가장 중요한 여가 활동 중 하나가 되었는지 설명해 준다." Paulicelli, 58~59쪽.

167. "중성적이고 심지어 레즈비언 같은": 조지 모스는 나치가 치중했던 남성미에서 동성애의 가능성은 모두 피하려고 특히나 분투했던 방식에 관해서 서술했다. Mosse, 『남자의 이미지』와 Carlston, 『파시즘을 생각하다』를 참고하라. 칼스턴은 이렇게 설명했다. "독일 파시즘 이데올로기와 미학은 사실 (동성의) 에로티시즘을 기이하게 모순적으로 사용한 것처럼 보인다. 파시즘은 남성 간 유대를 강조하는 정력 숭배를 만들어 내면서도 동성애적인 여성스러움을 경멸한다." Carlston, 38쪽.

168. "샤넬의 '토털 룩'": 마리-루이즈 드 클레르몽-토네르는 '토털 룩'이라는 용어가 1920년대 초반에 만들어졌다고 이야기했다. 필자의 개인 인터뷰, 2011년 5월.

169. "[샤넬의 스타일을] 통째로 숭배": Claude Berthod, "Romy Schneider pense tout haut"(『로미 슈나이더가 독백하다』), 『엘르』, 1963년 9월 호, 130~132쪽.

170. "[아리아인의] 창조적인 금발": "헬라스에 살던 북방 게르만인의 꿈은 가장 아름다웠다. (…) 진정으로 귀족적이고, 본질상 금지된 다른 인종 간 결합. 끊임없는 고투에 약해진 북방 게르만의 힘은 해외 이주를 통해 계속해서 부활했다. 도리스인이, 그다음으로는 마케도니아인이 창조적인 금발 혈통을 보호했지만, 마침내 이 부족들도 탈진하고 말았다." Rosenberg, 47쪽.

171. "세상 어디에서도 통할 재치와 사교성": Sylvia Lyon, "Gabrielle Chanel"(『가브리엘 샤넬』), *Fashion Arts*(『패션 아트』), 1934~1935년 겨울호, 28~29쪽.

172. "그 장면을 영원히 붙잡아 둔다": *Stage magazine*(『스테이지 매거진』) 광고, 1937년 11월 호. 이 광고는 라쿠-라바르트가 설명한 나치 신화의 작동법을 그대로 보여 준다. "삶은 예술이며, 신체와 민중 역시 예술이라는 해석은, (…) 말하자면, 의지의 성취이자 꿈꾸는 이미지와의 성공적 동일시라는 해석과 같다." Lacoue-Labarthe, 64~65쪽.

173. "신화적 여주인공으로 환생": Georgina Safe, "Chanel Opens Shop in Melbourne"(『샤넬이 멜버른에 가게를 열다』), *Sydney Morning Herald*(『시드니 모닝 헤럴드』), 2013년 10월 31일 자나 Jennifer Ladonne, "New Paris Boutique for Chanel"(『샤넬의 새로운 파리 부티크』), *France Today*(『프랑스 투데이』), 2012년 6월 7일 자나 Amy Verner, "The Newest Chanel Boutique Is like Stepping into Coco's Closet"(『샤넬의 최신 부티크는 코코의 옷장으로 걸어 들어가는 일과

같다」), *The Globe and Mail*(『글로브 앤드 메일』), 2012년 5월 26일 자를 참고하라.

174. "사랑받지 못했던 어린 시절": Vilmorin, 40쪽.

175. "프랑스에서 외국 여자는": Ibid., 68쪽.

176. "저는 주변부에 계속": Ibid.

177. "명품 브랜드를 창조하려면": Gilles Lipovetsky, *Le Luxe éternel*(『사치의 문화』), Paris: Gallimard, 2003, 93쪽.

178. "미학과 사회 위생과 관련된 모더니즘": Roger Griffin, *Modernism and Fascism: The Sense of a Beginning Under Mussolini and Hitler*(『모더니즘과 파시즘: 무솔리니와 히틀러 치하 시초라는 감각』), London: Palgrave Macmillan, 2007, 59쪽.

179. "나는 운명의 여신이": Morand, 『샤넬의 매력』, 178쪽.

11. 사랑, 전쟁, 스파이 활동

1. "이상한 일인데": Josep Miquel Garcia, *Biography of Apel-les Fenosa*(『아펠-레스 페노사 전기』), El Vendrell, Spain: Fundació Apel-les Fenosa, 2쪽.

2. "유대인 혈통일 수도 있다고": Ibid.

3. "저는 그야말로 모험에": Xavier Garcia, "Interview with Apel-les Fenosa"(『아펠-레스 페노사 인터뷰』), *El Correo Catalán*(『카탈루냐 통신』), 1975년 10월 2일 자, Fundació Apel-les Fenosa.

4. "그가 없었다면": 인터뷰, Fundació Apel-les Fenosa.

5. "어떤 예술이든 각자가": Rabat 인터뷰, Garcia, 『아펠-레스 페노사 전기』, 77쪽에서 인용.

6. "합법적인 비자": Josep Miquel Garcia, *Amic Picasso*(『친구 피카소』), exhibition catalog, El Vendrell, Spain: Fundació Apel-les Fenosa, 2003, 41쪽. 1939년 7월, 콕토는 오랜 친구이자 외무성 관료인 앙드레-루이 뒤부아André-Louis Dubois에게 짧은 편지를 보냈다. "자네에게 페노사를 지극히 높이 추천하네. 그는 '평범한 조각가'가 아닐세. 피카소와 나 자신의 생각을 밝히자면, 그는 유일하게 중요한 조각가라네. 자네의 친절한 관심이라면 그를 지원하고자 하는 우리 모두를 도울 수 있을 걸세." Fundació Apel-les Fenosa. Fundació Apel-les Fenosa, *Cocteau-Fenosa: Relleus d'una Amistad/Reliefs d'une Amitié*(『콕토-페노사: 우정의 기복』), Barcelona: Ediciones Polígrafa, 2007, 19쪽도 참고하라. 페노사는 앙드레-루이 뒤부아와 인맥을 맺어 둔 덕분에 프랑코를 피해 스페인을 떠난 무수히 많은 동포가 프랑스에서 안전한

피난처를 찾도록 도와줄 수 있었다고 나중에 자주 이야기했다.

7. "그는 제 마음을 사로잡았어요.": 코코는 마르셀 애드리쉬에게 피카소와 알고 지낸 지 얼마 안 됐던 시기를 이야기하며 "저는 [그를 향한] 열정에 휩쓸렸어요"라고 말했다. "그는 제 마음을 사로잡았어요. 그는 먹잇감을 내리 덮치려는 독수리처럼 사람을 바라보곤 했죠. 그 사람 때문에 저는 겁에 질렸죠. 그가 방에 들어오면 그를 볼 수 없어도 그의 존재를 느낄 수 있었어요." Haedrich, 89쪽. 샤넬은 포부르 생-오노레 아파트에 오로지 피카소만 쓰는 방을 하나 따로 두었다. 어떤 이야기는 샤넬과 피카소가 짧고 장난스럽게 만났다고 암시한다. 하지만 피카소의 전기 작가 존 리처드슨은 그런 일이 없었다고 주장했다. "샤넬은 너무 유명했고, 그렇게 고분고분하지 않았다." John Richardson, *A Life of Picasso: The Triumphant Years, 1917~1932*(『피카소의 일생: 기세등등했던 시절 1907~1923』), 2007; repr., New York: Knopf, 2010, 190쪽.

8. "그녀는 아주 총명해": Josep Miquel Garcia, *Apel-les Fenosa i Coco Chanel*(『아펠-레스 페노사와 코코 샤넬』), 전시 카탈로그, El Vendrell, Spain: Fundació Apel-les Fenosa, 2011, 11쪽.

9. "토파즈가 세팅된 황금 커프스단추": Josep Miquel Garcia, 니콜 페노사 인터뷰, Fundació Apel-les Fenosa, 2005.

10. "기묘한 시기가 9개월간 이어졌다": 역사가 줄리언 잭슨Julian Jackson은 이 시기를 "전쟁과 평화 사이"라고 불렀다. Julian Jackson, *France: The Dark Years: 1940~1944*(『프랑스: 암흑기 1940~1944』), New York: Oxford University Press, 2001, 113쪽.

11. "수천 명이 체포되고 투옥되었다": John F. Sweets, *Choices in Vichy France: The French Under Nazi Occupation*(『비시 프랑스에서 내린 선택: 나치 점령기의 프랑스인』), New York: Oxford University Press, 1994를 참고하라. Jackson, 112~115쪽도 참고할 것.

12. "저는 베이지색에서 위안을": Delay, 192쪽.

13. "사교계 인사들과 섞여 편안하게": Meredith Etherington-Smith, *The Persistence of Memory: A Biography of Salvador Dalí*(『기억의 지속: 살바도르 달리 전기』), New York: Da Capo Press, 1992, 235쪽을 참고하라.

14. "리츠에서 지내는 게 신경 쓰였네": Garcia, 니콜 페노사 인터뷰, 59쪽.

15. "어느 날, 그는 자기가": Garcia, 『아펠-레스 페노사 전기』, 35쪽.

16. "유양돌기염을 크게 앓아서": 이 가짜 전쟁 동안 프랑스의 상황과 사기에 관해 알고 싶다면 Julian Jackson을 참고할 것.

17. "코로만델 병풍이 52개나 있었네!": Garcia, 『아펠-레스 페노사와 코코 샤넬』, 10쪽.

18. "직원 2천5백 명을 전부 해고": 『타임』도 이 아이러니를 놓치지 않았다. "마드무아젤 가브리엘 (코코) 샤넬은 (…) 요즘 애국자처럼 프랑스를 상징하는 색깔(빨간색, 흰색, 파란색)만 입고 다니지만, 한편으로는 애국자답지 못하게 유명한 파리 스타일 부티크를 닫아 버렸다." "Women at Work"(『일하는 여성들』), 『타임』, 1940년 2월 12일 자.

19. "얼마 안 되는 저축금이라도": 샤넬은 웨스트민스터 공작과 만나던 시기에 뤼시앵이 신발 행상 일을 그만두면 자기가 가난한 가족을 뒀다는 수치스러운 사실을 언론이 다루지 못하리라고 기대했다. 또 알퐁스도 기자들을 멀리하기 바라며 생활비를 지원했다. 8장을 참고하라.

20. "뤼시앵은 1941년에": Charles-Roux, 『리레귈리에르』, 536~538쪽.

21. "죽은 체": Ibid., 533쪽.

22. "샤넬은 마음을 바꾸지 않았다": Madsen, 228~229쪽.

23. "우리가 시대의 끝에": Galante, 170쪽. 들레가 쓴 전기에도 이런 말이 나온다.

24. "전장으로 떠나는 가족에게": Haedrich, 127쪽.

25. "리파르는 힘껏 맞장구쳤다": Ibid., 134쪽.

26. "나는 [그녀의] 기대에 부응한 적이": Garcia, 『아펠-레스 페노사 전기』, 63쪽; Garcia, 『아펠-레스 페노사와 코코 샤넬』, 12쪽.

27. "그녀의 고독 곁에 따라오는": Delay, 176쪽.

28. "내가 그녀와 함께 있는 모습을 보고": Garcia, 『아펠-레스 페노사 전기』, 59쪽.

29. "우리의 내면에는": Jean Cocteau, *Opium: The Diary of His Cure*(『아편: 그의 치료 일기』), Margaret Crosland 번역, 1930; repr., London: Peter Owen Publishers, 1990, 58쪽. 콕토는 1928년 12월 16일에 막스 자코브에게 보낸 편지에서 석 달간 아편 중독 '치료'를 받았으며 샤넬이 비용을 대줬다고 언급했다. Max Jacob and Jean Cocteau, 『편지 1917~1944』, 575쪽.

30. "절대로 [아편을 하지 않았다]": Garcia, 『아펠-레스 페노사 전기』, 69쪽.

31. "친애하는 나의 작은 다람쥐": Fundació Apel-les Fenosa.

32. "함께 즐기던 마약 세계": 리사 채니는 다르게 생각했다. 채니는 샤넬이 아편을 피웠다는 증거로 살바도르 달리가 1943년에 펴낸 실화 소설 『히든 페이스Hidden Faces』를 들었다. 소설에는 코코 샤넬을 모델로 한 세실 구드로라는 인물이 등장한다. 구드로는 아편을 피우지만, 이 캐릭터를 샤넬이 아편을 피웠다는 증거로 삼기에는 부족할 듯하다. Chaney, 313쪽. 페노사는 샤넬이 사용한 약물로 주사로 놓는 모르핀이었다고 분명하게 말했다.

33. "모르핀이었잖나": Garcia, 『아펠-레스 페노사와 코코 샤넬』, 10쪽.

34. "우리를 갈라놓은 것은 마약이었네": 넬라 비엘레스키Nella Bielski 인터뷰, Fundació

주석 831

Apel-les Fenosa.

35. "그녀는 멋졌어요": Garcia, 니콜 페노사 인터뷰.

36. "애인이나 옛 애인의 아내들": 앙투아네트 베른슈타인은 앙리 베른슈타인과 결혼하던 날 샤넬의 파란색 저지 슈트를 입었다. 앙리 베른슈타인은 결혼하고도 샤넬과 바람을 피웠다. "코코는 우리 인생에서 큰 역할을 맡았다." 베른슈타인의 딸 조르주 베른슈타인은 이렇게 기록했다. Georges Bernstein Gruber and Gilbert Marin, 『위대한 베른슈타인』, 157쪽.

37. "35일간 이어진 프랑스 공방전": 프랑스 공방전이 벌어지는 동안 프랑스군 2백만 명이 독일 포로로 잡혔다. "이는 그렇게 짧은 기간 동안 붙잡힌 포로 숫자 중 최대치"였다. 역사학자 사라 피시먼 Sarah Fishman은 20~40세 프랑스 남성 전체의 7분의1이 포로로 잡혔다고 주장했다. Fishman, "Grand Delusions: The Unintended Consequences of Vichy's Prisoner of War Propaganda"(『엄청난 망상: 비시 정권 전쟁 프로파간다 포로의 의도치 않은 결과』), 『현대사 저널』 26, no. 2, 1991년 4월 호, 229~254쪽.

38. "레노 정부는 투르로 도주했다": 역사가 프레더릭 스파츠 Frederic Spotts는 이 사건의 상징적 중요성을 포착했다. "빛의 도시는 (…) 프랑스만이 아니라 근대 유럽 문화의 화신이었다. 이 귀중한 대상을 장악하는 일, 이 도시의 사람들에게서 도시를 빼앗는 일, 외국의 가혹한 지배에 굴복시키는 일은 단순한 점령보다 더 끔찍했다. (…) [이 일은] 프랑스에서 프랑스성을 벗겨 내는 일이었다." Frederic Spotts, The Shameful Peace(『수치스러운 평화』), New Haven, Conn.: Yale University Press, 2008, 10~11쪽.

39. "페노사도 스페인 사람들이 오랫동안": Spotts, 12~14쪽.

40. "프랑스 전체 인구의 4분의1가량": Spotts, 6쪽. Robert Gildea, Marianne in Chains: Daily Life in the Heart of France During the German Occupation(『사슬에 묶인 마리안: 독일 점령기 프랑스 수도의 일상』), New York: Metropolitan Books, 2002도 참고하라. 『어린 왕자 Le Petit Prince』의 작가이자 정찰기 파일럿이었던 앙투안 드 생텍쥐페리 Antoine de Saint-Exupéry는 상공에서 이 혼란을 보았고 그 광경을 이렇게 회고했다. "도처에 불이 났고, 물품이 마구잡이로 흩어져 있었고, 마을이 황폐해졌고, 전부 난장판이었다. 완전히 난장판이었다." Spotts, 7쪽에서 인용.

41. "저는 불행에 시달리는 프랑스가": Milton Dank, The French Against the French: Collaboration and Resistance(『프랑스인에 맞서는 프랑스인: 부역과 레지스탕스』), New York: J. B. Lippincott, 1974, 13쪽에서 인용. 원래는 Henri Amouroux, La Vie des français sous l'occupation(『점령기 프랑스인의 생활』), Paris: Fayard, 1961, 64쪽에 실렸다.

42. "군사 훈장을 달고 있는 84세의 노인": Michèle Cone, "l'Art Maréchal"(『원수의 표현한 예술품』), 『비시 정권하의 예술가』, Princeton, N.J.: Princeton University Press, 1992, 66쪽 이하. 줄리언 잭슨은 페탱의 이미지를 창조하고 조정하는 비시 정부의 부처를 다루었다. Jackson, 307쪽을 참고할 것.

43. "가톨릭 신앙심으로 은폐했다": 페탱은 서슴지 않고 자기 자신을 넌지시 예수 그리스도에 비유했다. 비시 정부는 페탱의 생일을 가톨릭교회가 기리는 축일처럼 표현했고, 심지어 포로수용소에 있는 프랑스군조차 이 휴일을 기념해야 했다. "포로로 잡힌 우리 동포들도 이 성찬식에 참석할 것이다." Fishman, 236쪽에서 인용.

44. "입법, 행정, 사법권을 거의 모두": Jackson, 133쪽에서 인용. 페탱은 "군사 영웅, (…) 아버지이자 할아버지 같은 인물, 심지어 왕 대리인을 모두 합친" 역할을 맡았다. Fishman, 235쪽.

45. "외국 태생 유대인을 모두": 독일은 유대인 어린이를 이 조치에서 면제할 수 있다고 허락했지만, 라발은 이 예외 조항을 무시하고 유대인 아동은 전부 부모와 함께 수용소로 추방해야 한다고 주장했다. 나중에 비시 정부는 수많은 유대인의 귀화 결정을 취소하고 프랑스 시민권을 박탈했으며, 그들을 추방할 수 있는 '외국인'으로 만들었다.
Pierre Blet, *Pius XII and the Second World War*(『비오 12세와 제2차 세계 대전』), Lawrence J. Johnson 번역, New York: Paulist Press, 1999, 232~234쪽을 참고할 것.

46. "정부가 국가를 끔찍하게 통제": 사학자 로버트 길데의 저서 『사슬에 묶인 마리안』은 '회색 지대'에 관한 훌륭한 연구서다. 길데가 고안한 용어 '회색 지대'는 전쟁 동안 적국에 점령된 국가에서 생활하는 데 수반하는 무수한 타협과 미묘한 변화를 가리키는 말이다. 길데는 제2차 세계 대전을 겪은 사람들을 굉장히 많이 인터뷰한 끝에 수많은 프랑스인이 대중 앞에서는 애써 레지스탕스의 노고를 찬양했지만 사석에서는 반파시즘 운동에 깊은 불안을 표시했다는 사실을 발견했다. 반파시즘 운동이 점령 지역에서 살아가는 프랑스인의 생활이나 생계를 위태롭게 했기 때문이었다. 줄리언 잭슨도 '평범함'이라는 문제에 관해서 논했다. "'평범함'이 전혀 다른 의미를 암시하는 적국의 점령이라는 특별 상황에서 정치를 벗어나 사는 일은 가능했을까?" Jackson, 239쪽을 참고하라.

47. "독일 검열관이 문화와 관련된": 토마스 만Thomas Mann, 허버트 조지 웰스H. G. Wells, 앙드레 말로, 윌리엄 서머싯 몸W. Somerset Maugham, 지크문트 프로이트 Sigmund Freud, 샤를 드골을 포함해 수없이 많은 작가의 책이 파괴되었다. John B. Hench, *Books as Weapons: Propaganda, Publishing, and the Battle for Global Markets in the Era of World War II*(『무기로서의 책: 제2차 세계 대전 시기 프로파간다, 출판, 글로벌마켓 전쟁』), Ithaca, N.Y.: Cornell University Press, 2010,

30쪽. Spotts, 57~59쪽도 참고할 것.

48. "우리가 했던 모든 일이 모호했다": Spotts, 4쪽에서 인용.

49. "세심하게 조정된 매력 공세": "독일 군인은 (…) 외국인이 아니라 관광객처럼 [행동했다.]" 프레더릭 스파츠가 썼다. "그들은 관광지를 구경하고 사진을 찍고 쇼핑을 하며 시간을 보냈다." Spotts, 18쪽.

50. "제가 친아들처럼 대했던": 머거리지의 인터뷰는 웹사이트 http://www. chanel-muggeridge.com/unpublished-interview/, courtesy of the Société Baudelaire에서 확인할 수 있다. 머거리지는 1944년 9월에 샤넬과 나눈 대화를 프랑스의 민속학자 자크 수스텔Jacques Soustelle에게 보낸 1982년 8월 28일 자 편지에서 언급했었다. 이 편지는 출간되지 않았지만, 사실 확인을 위해 보들레르 협회의 이제 세인트 존 놀스가 편지의 복사본을 내게 보내줬다. 필자와의 개인적 서신 교환, 2013년 2월.

51. "[할머니는] 만약 아버지가 사라졌다면": Fiemeyer and Palasse-Labrunie, 174쪽.

52. "당신의 아들은 어떻게 됐죠?": Muggeridge, 샤넬 인터뷰, 1944년 9월.

53. "샤넬은 종전 이후 평생 지갑에": Fiemeyer and Palasse-Labrunie, 18쪽.

54. "나치 최고위층과 긴밀한 관계를": 앙드레를 향한 샤넬의 사랑은 진심이었고 샤넬은 제3 제국과 거래했다는 사실을 단 한 번 인정했지만(머거리지의 인터뷰에서), 그녀는 음흉하게도 조카와 맺은 관계를 이용했다. 그리고 이 첫 번째 거래 이후로도 제3 제국과 계속 거래했던 일이 잘못이 아니라고 해명하는 데 이 관계를 변명거리로 사용했다. 사실 관계를 따져 보면 진실은 정반대였다.

55. "월요일 저녁에 툴루즈에": Fundació Apel·les Fenosa.

56. "호텔 다락에서 밤새도록": 할 본은 앙드레-루이 뒤부아(페노사가 프랑스 비자를 얻을 수 있도록 도와준 외무성 관료이자 샤넬과 콕토의 친구)가 그날 밤 자기 호텔 객실을 샤넬과 부스케에게 내주었다고 말했다. 본의 주장에 따르면, 샤넬과 부스케는 비시에서 미시아 세르를 만났고 세르와 호텔 객실을 같이 썼다. Vaughan, 124쪽.

57. "다들 샴페인을 마시며": 애드리쉬가 직접 인용했다. Haedrich, 127쪽.

58. "내가 프랑스의 가롯 유다": 엘사 맥스웰의 칼럼 「파티 라인」. "Laval Spelled Backwards"(「라발은 철자를 거꾸로 써도 라발」), *Pittsburgh Post-Gazette*(『피츠버그 포스트 가제트』), 1945년 8월 11일 자.

59. "자주 라발을 초대했다": René de Chambrun, "Morand et Laval: Une amitié historique"(「모랑과 라발: 역사적인 우정」), Ecrits de Paris(『에크리 드 파리』), no. 588, 1997년 5월 호, 39~44쪽을 참고할 것. 모랑도 1940년 여름에 비시로 달려갔고 곧 루마니아 부쿠레슈티 주재 대사로 임명되었다. 1942년 4월, 모랑은 피에르

라발의 딸인 조제 라발 드 샹브륑Josée Laval de Chambrun에게 편지를 보내서
다른 곳으로 발령받고 싶다는 마음을 드러냈다. "제 임무는 프랑스를 떠나는 거로
생각한다고 (…) 아버지께 전해 주시오. 제가 당신의 아버지를 후원한다는 사실을
외국에 있는 모든 제 친구들에게 보여 주고 싶소. 이것 말고 프랑스에 다른 방침은
없기 때문이오." Gavin Boyd, *Paul Morand et la Roumanie*(「폴 모랑과 루마니아」),
Paris: l'Harmattan, 2002에서 인용. 이 편지는 앞서 언급한 르네 드 샹브륑이 쓴
기사에도 나온다. 41쪽.

60. "나는 그가 교활하고 불쾌": Maxwell, 「라발은 철자를 거꾸로 써도 라발」.

61. "그가 비시 정부를 통치할 때": 라발은 비시 정권에서 두 차례 부총리직을 지냈다.
그는 페탱과 상관없이 독립적으로 움직이기를 좋아했던 탓에 첫 번째 임기를 겨우
1년 채우고 해임되었다. 이후 1942년에 복귀했고, 1945년에 체포되어 같은 해에
총살당했다.

62. "미시아 세르는 샤넬이 너무 쉽게 양보하고": Vaughan, 131쪽. Charles-Roux, 554쪽.

63. "점령지의 총책임자": Vaughan, 131쪽.

64. "리츠 호텔에서 지내는 특권": 독일군이 아니면서 리츠 호텔에 투숙한 사람 중에는
호텔 창립차 세자르 리츠César Ritz의 아내인 마담 마리-루이즈 리츠 Madame Marie-
Louise Ritz, 와인업계 거물이자 나치 지지자인 샤를 뒤보네Charles Dubonnet와 그의
가족, 미국의 거부 샤를 브도Charles Bedaux와 페른 브도 Fern Bedaux가 있었다.
브도 부부 역시 히틀러를 열렬히 지지했고 윈저공 부부와 가까웠다. Vaughan,
131쪽. Noel Anthony, "Fern Bedaux Fights Back"(「페른 브도가 반격하다」), *The
Milwaukee Journal*(「밀워키 저널」), 1955년 4월 13일 자. Jonathan Petropoulos,
Royals and the Reich: The Princes von Hessen in Nazi Germany(「왕족과 제3 제국:
나치 독일의 폰 헤센 공들」), New York: Oxford University Press, 2006, 특히
210~212쪽을 참고할 것.

65. "자네가 파리에서 어떤 영향력이라도": Galante, 180쪽.

66. "재산은 쌓아 두는 게 아니에요": Delay, 147쪽.

67. "달팽이처럼": ibid., 226쪽에서 인용.

68. "오로지 개인의 편의만을 추구": "리츠 호텔 앞에 철모를 쓴 보초와 방책이 우뚝 서
있는 상황에서 여전히 그녀는 천재성과 영광과 돈으로 모든 것으로부터 보호받는
마드무아젤 샤넬로 남았다." Haedrich, 136쪽.

69. "이 문건을 작성한 기관": 이 문서에 서명한 사람은 국가 안보국의 수장 J. 넬리에J.
Nailier였다. Chanel dossier(「샤넬 파일」), 파리 경찰청 기록보관소.

70. "그는 새처럼 가볍고 부드럽게": Charles-Roux, 545쪽.

71. "이 암살에 가담했다고": 리사 채니는 막시밀리안느 폰 딘클라그의 자매인 사이빌

베드퍼드 Sybille Bedford가 쓴 회고록 *Quicksands*(『유사』), Berkeley: Counterpoint, 2005, 310~311쪽을 인용했다. 베드퍼드는 회고록에서 스파츠가 암살에 가담했다는 말을 들었다고 이야기했다. Chaney, 318쪽에서 인용. Vaughan, 15~19쪽도 참고하라.

72. "유고슬라비아 국왕 알렉산다르 1세": 『갈색 그물Das Braune Netz』, 94쪽을 언급하는 Chaney, 318쪽 n11을 참고할 것.

73. "딘클라그가 제3 제국의 요원이라고 언급했다": 스티븐 윌슨Stephen Wilson은 알라르가 악시옹 프랑세즈의 초기 프로젝트에 참여했었다고 밝혔다. Stephen Wilson, "The Action Française in French Intellectual Life"(「프랑스 지적 환경 속 악시옹 프랑세즈」), 『역사 저널』 12, no. 2, 1969, 328~350쪽. 할 본은 알라르가 1939년에 출간한 책이 딘클라그에 관한 정보의 출처였다고 말했다.

74. "심리 작전의 모범": Allard, 38쪽.

75. "저는 수많은 프랑스 사교계 친구들": 딘클라그가 보낸 편지에서 인용한 내용은 프랑스어로 번역되어 알라르의 책에 실려 있다. Paul Allard, *Quand Hitler espionne la France*(『히틀러가 프랑스르 염탐할 때』), Paris: Les Editions de France, 1939, 38~50쪽.

76. "1942년 6월, 독일 장교가": Patrick Modiano, *La Place de l'Etoile*(『에투알 광장』), Paris: Gallimard, 1968, epigraph, 12쪽. 모디아노는 '에투알Étoile'이 프랑스어로 '별'이라는 사실로 언어유희를 만들었다.

77. "유대인은 공직에 오르거나": 파리의 사라 베르나르 극장Théâtre Sarah Bernhardt은 시테 극장Théâtre de la Cité으로 이름이 바뀌었고, 유대인의 이름을 딴 거리명도 모두 변경되었다. 다른 수많은 예는 David Pryce-Jones, *Paris in the Third Reich: A History of the German Occupation 1940~1944*(『제3 제국의 파리: 독일 점령의 역사 1940~1944』), New York: Holt, Rinehart, and Winston, 1981, 82쪽 이하에서 찾아볼 수 있다.

78. "'유대인과 프랑스'": 1940년 여름, 파리의 팔레 베를리츠 영화관은 '유대인과 프랑스'라는 특별 전시회를 열었다. 이 전시회는 유대인이 수세기 동안 프랑스에 행사했다는 부패한 영향력을 자세히 설명했다. 50만 명 이상이 전시회를 관람했으며, 이후 이 전시는 다른 도시를 순회했다. 전시 통계 자료와 설명은 예루살렘의 쇼아 연구센터Shoah Resource Center에서 확인했다. http://www1.yadvashem.org/odot_pdf/Microsoft%20Word%20-%206328.pdf.

79. "프랑스 내 유대인 인구의 거의 절반": 반유대주의 조치는 점차 공포와 의심으로 가득한 분위기를 만들어 냈다. 제3 제국은 종전까지 유대인 사업가 2천1백 명 이상을 체포했고, 중산층 집의 가구부터 로스차일드 가문의 예술 컬렉션까지 유대인 재산을 모두 몰수했다. Spotts, 특히 32~33쪽을 참고할 것. David Carroll,

"What It Meant to Be 'a Jew' in Vichy France: Xavier Vallat, State AntiSemitism, and the Question of Assimilation"(「비시 프랑스에서 '유대인'이라는 것은 무슨 의미였나: 자비에 발라, 국가의 반유대주의, 동화라는 문제」),『서브스턴스』 27, no. 3, 1998, 36~54쪽도 참고하라.

80. "황금색 다윗의 별": 나치는 로마인('집시'), 동성애자, 공산주의자 등에 신분 식별 배지를 달도록 강요했다.

81. "콕토와 피카소의 막역한 친구": Charles-Roux, 557쪽.

82. "거대하고 단순한 여러 범주": Régis Meyran, "Vichy: Ou la face cachée de la République"(「비시: 혹은 공화국의 숨은 얼굴」), L'Homme(『롬므』), no. 160, 2001년 10~12월 호, 177~184쪽을 보라. 메이랑은 프랑스 제3 공화정이 사실 유럽 최초의 '신분증' 발명에 책임이 있다는 아이러니한 사실을 지적했다. 이 신분증은 원래 프랑스 국민의 안전을 보장하기 위해 고안되었다. 나중에 독일 점령군은 (외국인이나 국민이 아닌 사람, 즉 바람직하지 않은 사람에 대한) '배제의 논리'에 근거한 신분증 도입이라는 이 정치 관행을 프랑스에 적용했다.

83. "샤넬 부티크 앞에 줄을 섰다": 샤넬은 애드리쉬에게 "매일 아침 가게가 문을 열기도 전에 사람들이 줄을 섰죠. 대체로 독일군이었어요"라고 말했다. Haedrich, 134쪽.

84. "그들의 군복에는 스와스티카가": Charles-Roux, 559쪽을 참고하라.

85. "호텔에서 독일인은 한 번도": Haedrich, 136쪽.

86. "밖에서는 재앙이 벌어지고 있었지만": Spotts, 20쪽, 22쪽.

87. "친독 성향의 영국 왕족": Vaughan, 142쪽. 프랑스 극우 잡지 『미뉴트』의 편집자인 파트릭 쿠스토는 니부어 역시 언젠가 샤넬의 애인이었으리라고 생각했다. 니부어는 샤넬 감시 기록에 여러 차례 언급되었지만, 연애 상대라는 기록은 없다. 나 역시 쿠스토의 주장을 뒷받침할 만한 증거를 찾지 못했다. Patrick Cousteau,「이것은 영화에 나오지 않는다, RG가 본 코코 샤넬」,『미뉴트』, 2009년 4월 호.

88. "그 기쁨은 이루 다 말할 수가 없었어요": 머거리지의 샤넬 인터뷰.

89. "점령군의 재량에 좌우되는": Buisson, 18~20쪽.

90. "다른 유명한 기독교도 몇 명": Galante, 182~183쪽과 Vaughan, 151~152쪽을 참고할 것.

91. "발장의 정부였던 먼 옛날부터": 샤를-루는 베르트하이머 형제가 로베르 드 넥송 남작을 이용한 일이 "잔인함의 극치"라고, "샤넬의 과거를 알고 있는 증인, (…) 샤넬이 씁쓸하게 여길 수밖에 없는 세계에서 온 사교계 남성의 비꼬는 듯한 시선" 앞에 그녀를 밀어 넣고 무방비 상태로 내모는 수작이라고 생각했다. Charles-Roux, 561쪽.

92. "고장 낼 수 있는 돈의 힘": 『뉴욕타임스』를 포함해 여러 곳에서 이 거래와 거래에

담긴 의미를 논했다. Dana Thomas, "The Power Behind the Cologne"(「오드콜로뉴 뒤에 숨은 힘」), 『뉴욕타임스』, 2002년 2월 24일 자를 참고할 것.

93. "지극히 중요한 합성 알데하이드로": 회사 대변인은 피에르 갈랑트에게 "아마 샤넬 No. 5는 전쟁 내내 똑같은 품질을 유지한 유일한 향수[였을 겁니다]"라고 말했다. Galante, 183쪽.

94. "재스민과 일랑일랑 등을 확보했다.": 회사의 이 '스파이'는 미국 출신 국제 변호사 허버트 그레고리 토머스 Herbert Gregory Thomas였다. 그는 프랑스어와 스페인어, 독일어에 능통했으며, 베르트하이머 형제가 소유한 기업 가운데 핵심인 부르조아에서 일했다. 1940년 여름, 가짜 여권을 사용해 스페인의 기업인으로 변장한 토머스는 뉴욕에서 스페인을 거쳐 프랑스로 갔고, 샤넬 주식회사를 위한 4개월짜리 임무에 착수했다. 이 4개월 동안 그는 불가능해 보이는 업적을 연달아 성취했다. 그는 샤넬 No. 5의 비밀 '제조법'을 확보했고, 그라스에서 '천연 향료'를 대거 밀반출했으며, 독일 포로수용소에서 탈출해 보르도에서 은신하고 있던 피에르 베르트하이머의 아들 자크 베르트하이머 Jacques Wertheimer를 펠릭스 아미오의 도움을 얻어 프랑스 밖으로 빼냈다. 놀라울 것도 없이, 토머스는 이 임무를 마치고 복귀한 직후 CIA의 전신인 전략사무국 Office of Strategic Services에 들어갔다. 종전 후 그는 다시 베르트하이머 형제의 기업에 합류해서 27년 동안 샤넬 주식회사의 사장을 지냈다. 피에르 갈랑트는 샤넬 전기에서 이 이야기를 넌지시 전했으며, 할 본은 세부 사항을 가장 명확하게 밝혀 놓았다. 토머스의 이야기에 관한 정보는 Phyllis Berman and Zina Saway, 『샤넬 뒤에 숨은 억만장자들』, 『포브스』, 1989년 4월 3일 자, 104~108쪽에도 나온다.

95. "[샤넬이 말했다.]": Chazot, 『샤조 자크』, 74~75쪽.

96. "가브리엘 샤넬은 이런 모욕을": Jean-Louis de Faucigny-Lucinge, 『코스모폴리탄 젠틀맨, 회고록』, 183쪽.

97. "사람들에게 적의를 품고": Emmanuel de Brantes and Gilles Brochard, "Interview with Jean-Louis de Faucigny-Lucinge"(「장-루이 드 포시니-루상지 인터뷰」), Le Quotidien de Paris(『르 코티디앙 드 파리』), 1990년 4월 26일 자.

98. "샤넬이 개입했다는 놀라운 정보": 제임스 팔머는 토론토에 있는 먼덱스의 국제 자문이다. 그는 주로 제2차 세계 대전 동안 약탈당한 재산, 특히 예술품을 되찾으려는 유대인 가족을 돕는다.

99. "결혼 전 성은 '드레퓌스'였다": 이들은 '루이-드레퓌스 Louis-Dreyfus'로도 알려진 드레퓌스 가문 내 잘 알려진 일족이다. 루이-드레퓌스 가족은 유명한 드레퓌스 기금을 만들었다. 미국 배우 줄리아 루이스-드레퓌스 Julia Louis-Dreyfus 역시 이 가문에 속해 있다.

100. "그때 아무것도 씹지 못하는": Viviane Forrester, *Ce soir, aprés la guerre*(『오늘밤, 전쟁이 끝나고』), Paris: Fayard, 1992, 62쪽.

101. "조제프가 우리에게 해 준 이야기": Ibid., 99~100쪽.

102. "샤넬의 연인이었던 독일 장교": Lady Christine Swaythling, 필자와의 대화, 2011년 3월 11일과 2012년 8월 6일.

103. "유대인 가정을 약탈하는 아주 흔한 나치 관행": 유대인 가정을 약탈하는 관행에 관해서는 프레더릭 스파츠의 저서를 참고하라. "하급 장교들은 가정 주택을 징발하거나 부유한 영국인 혹은 유대인 집주인이 버리고 떠난 주택을 몰수했다. (…) 가끔 집주인을 모두 내쫓고 마을 전체를 탈취하기도 했다. (…) 고위 장교들은 가구, 주방 설비, 리넨 제품, 식기류 (…) 멋지다고 생각한 것은 전부 가져갔다." Spotts, 32~33쪽.

104. "나치가 훔쳐 간 귀중한 회화": Vaughan, 157쪽.

105. "무시했다는 사실이 드러났다": 모델훗 작전에 관여한 나치 관료의 뉘른베르크 전범 재판 기록을 보관하고 있는 미국의 국립 문서 기록 관리국U.S. National Archives and Records Administration과 프랑스 군사 정보 기록, 영국 국립 문서보관소British National Archives, 독일 정보 문서보관소를 포함해 여러 곳에서 이 첩보 임무에 관한 문건을 보관하고 있다.

106. "배경은 여전히 불분명하다": 이 사건이 얼마나 복잡하게 꼬였는지 생각해 본다면, 뉘른베르크 재판 기록에 나오는 이야기의 기본 얼개는 믿을 수 없을 정도로 간단하다.
 "1944년 4월, SS 여단지도자 쉬브[발터 쉬버Walter Schieber], [알베르트] 슈페어의 오른팔과 병참 대위 [테오도르] 몸이 셸렌베르크에게 프랑스인이며 유명한 향수 공장을 소유한 샤넬 부인이라는 사람의 존재를 언급했습니다. 이 여자가 처칠과 정치 협상을 할 수 있을 만큼 잘 아는 사이이며, 러시아의 적이고, 프랑스와 독일의 운명이 서로 깊이 연결되어 있다고 믿기에 이 두 나라를 돕고 싶어 한다고 했습니다." National Archives, Schellenberg testimony, deposed by Sir Stuart Hampshire, 1944. Reinhard Doerries, *Hitler's Last Chief of Foreign Intelligence: Allied Interrogations of Walter Schellenberg*(『히틀러의 마지막 정보부 수장: 발터 셸렌베르크의 심문』), New York: Routledge, 2003, 108쪽에서 인용.

107. "테오도르 몸 대위에게 접근": Charles-Roux, 569쪽.

108. "스파츠를 자기 곁에 두기 위해": Vaughan, 159쪽. 할 본의 전기 내용에 따르면, 가브리엘-팔라스 라브뤼니는 이모할머니가 딘클라그와 함께하기를 간절하게 바랐다고 말했다.

109. "투입해도 좋다는 허가를 받아 냈고": Vaughan, 160쪽. 모델훗 작전은 영국

정보기관이 1944년 4월에 발터 셸렌베르크에 관해 작성한 보고서 65쪽에 언급되었다. 이 보고서는 독일 스파이를 심문하던 곳인 캠프 020에서 MI6 요원이 1945년 7월에 진행한 심문에서 근거했으며 '파일 xe001752'로 보관되어 있다. Walter S., Investigative Records Repository, Records of Army Staff, Record Group 319, National Archives at College Park.

110. "뉘른베르크 전범 재판에 서서": 미국의 국립 문서 기록 관리국은 셸렌베르크의 증언 기록문을 보관하고 있으며 1985년에 기밀에서 해제했다. MI6의 스튜어트 햄프셔Stuart Hampshire가 셸렌베르크에 관해 증언했다.

111. "호어 역시 샤넬과 오랫동안": 찰스 하이엄Charles Higham은 윈저 공작부인의 전기에서 호어가 "영국과 독일이 평화 협정을 맺을 가능성에 관해 [윈저공 부부와] 논의"하는 데 관여했다고 언급했다. Charles Higham, *The Duchess of Windsor: A Secret Life*(『윈저 공작부인: 비밀스러운 삶』), 1988; repr., Hoboken, N.J.: Wiley, 2005, 34~35쪽. 마이클 블로흐는 호어가 "독일이 평화 협상 타진을 위해 가장 먼저 목표물로 삼을 사람"이라는 평가를 받았다고 말했다. Bloch, *The Secret File of the Duke of Windsor*(『윈저공의 비밀 서류』), New York: HarperCollins, 1989, 108쪽. Petropoulos, 211쪽에서 인용.

112. "이상한 조건을 달아서": 나중에 베라 롬바르디는 그때까지 샤넬을 7년간 만나지 못했다고 말했으며, (1944년 8월 8일에) 처칠에게 편지를 보내서 샤넬이 1937년에 자기를 사업에서 "내쫓았었다"라고 호소했다. 나는 이와 관련된 다른 증거는 찾지 못했다. 베라 롬바르디가 샤넬과 거리를 두려고 사실을 과장했을 수도 있다. The Churchill Archives Centre, Cambridge University.

113. "고위층과 잘 아는 베라 롬바르디": "베라가 없다면 이 임무는 성공할 가망이 전혀 없었다. 오로지 베라만이 처칠과 충분히 가까웠다." Charles-Roux, 579쪽.

114. "계획의 일부라는 사실을 깨달았고": 베라 롬바르디와 직접 인터뷰했던 샤를-루의 판단이다. 베라 롬바르디는 파시스트 국가와 반파시스트 국가 양측에서 의심을 샀다. 1930년대, 프랑스 정보기관은 그녀가 파시스트를 위해 간첩 노릇을 하고 있다고 의심해서 그녀를 광범위하게 감시했다. 그녀의 두 번째 남편 알베르토 롬바르디가 이탈리아 파시스트당의 고위 당원이었기 때문에 프랑스는 특히 이 부부의 활동을 염려했다. 롬바르디 부부의 감시 문서는 롬바르디가 "오만하고 말수가 없으며" 특별한 직업이 없다고 묘사했고, 롬바르디 부부가 "아주 미심쩍다"라고 설명했다. 파리 경찰청 기록보관소, 1931년 1월 20일 자, dossier 239.195.

115. "가장 잔인한 전쟁범죄자": 우키 고니는 저서 『진짜 오데사The Real Odessa』에서 이 사실을 밝혔다. 고니는 앙다이가 "스페인에서 SD[독일의 해외정보국]

요원과 협력했던 아르헨티나 외교관들이 보고서를 제출하러 갔던 프랑스 도시"였다고 설명했다. Uki Goñi, *The Real Odessa: Smuggling the Nazis to Peron's Argentina*(『진짜 오데사: 페론 집권하 아르헨티나로 나치 인사 빼돌리기』), New York: Granta Books, 2002, 241쪽.

116. "좀머가 뉘른베르크 재판에서 증언": 한스 좀머의 증언에 이 내용이 나오며, 우키 고니의 책에 인용되어 있다. 한때 보르도에서 활동했던 게슈타포 책임자 쿠치만은 악명 높은 전범이었고, 『뉴욕타임스』는 그가 "러시아와 폴란드 유대인 1만 5천 명의 죽음에 책임이 있다며 공공연하게 자랑했다"라고 보도했다. "Spain Prodded Again on Sheltering Nazis"(『스페인이 다시 나치 인사를 보호를 촉구하다』), 『뉴욕타임스』, 1946년 6월 19일 자. 고니는 쿠치만이 카르멜회 수도사로 변장해서 아르헨티나로 달아나 기소를 피하는 데 성공했다고 말했다. Goñi, 241쪽 이하를 참고하라.

117. "[롬바르디를] 이 상황에서 빼내려고": CHAR 20/198A 66, Churchill Archives Centre. 영국 대사관 직원인 헨리 행키Henry Hankey는 샤넬의 편지를 영국 총리 관저인 다우닝가 10번지로 보냈고, 처칠의 개인 비서인 존 콜빌John Colville이 그 편지에 1944년 1월 24일 자 쪽지를 덧붙여서 처칠의 다른 비서 캐슬린 힐Kathleen Hill에게 전달했다. 콜빌의 쪽지에는 영국 총리와 여전히 가까운 관계라는 샤넬의 주장에 대한 의심이 드러나 있다. CHAR 20/198A 64, Churchill Archives Centre.

118. "연합국에 맺어 둔 인맥": 베라 롬바르디는 8개월 정도 스페인에 있다가 1944년 8월 8일에 처칠에게 편지를 보내서 자기를 구해 달라고 부탁하고 샤넬을 솔직하게 비난했다.

"친애하는 윈스턴에게

감히 당신에게 끝없이 이어지는 이 악몽 같은 기다림에 관해 편지를 써서 귀찮게 하고 싶지 않았어요. 저는 코코와 독일인들에게서 도망친 이후 본국 송환을 허락받기를 기다리고 있어요. (…) 제 양심은 당신이 우리 모두에게 너무도 중요한 사람이니 '늙은 저'에게 신경 쓰느라 시간을 낭비해선 안 된다고 말해요. 하지만 하늘에서 계시를 보낸 것 같아 [처칠의 아들 랜돌프 처칠Randolph Churchill이 자기 아버지에게 편지를 써 보라고 조언했다] 이렇게 편지를 쓰기로 마음먹었어요. (…) 저는 1943년 12월에 파리에서 강제로 [샤넬에게] 끌려갔어요. 그녀가 그렇게 명령했고, 그녀의 독일 친구들과 로마 감옥의 간수들이 그 명령에 따라 손을 썼어요. (…) 저는 이 투옥과 납치에 관해 보고서도 쓰고 구두로도 보고해서 이 일의 자세한 사항에 관한 정보를 생각할 수 있는 대로 모두 밝혔어요. 그리고 더는 아는 바가 없어요. 저는 7년 전 코코가 아주 달라졌다는 사실을 알아챘어요. (…) 저는 저의 광적으로 영국적인 태도 때문에 이 모든 일을 겪었고, 바로 우리나라

사람들이 제가 조국을 배신했다고 의심해요. 지금도 이 사실이 믿기지 않고, 제가 저 자신을 변호할 수 있게 해 달라고 빌지도 못해요. (…) 제발 저를 집으로, 알베르토에게로 돌려보내 줘요. 그리고 당신과 내가 믿는 이상을 위해 일할 수 있게 해 줘요. 저는 늙어 가고 있지만, 이제까지 하려고 노력했던 일을 할 거예요. 저의 노력은 그리 대단한 것이 못 되고, 저 역시 비범한 인물은 아니죠. 하지만 저는 영국인이고 이 사실이 자랑스러워요.

다정한 마음을 담아, 베라가.”

여전히 간첩 활동의 의혹에서 벗어나지 못한 베라 롬바르디는 또다시 투옥되었다. 다만 이번에는 로마 감옥에서 견뎌야 했던 환경보다 훨씬 더 편안하고 호화로운 곳에서 지낼 수 있었다. 베라 롬바르디는 마드리드의 리츠 호텔에서 나온 뒤 그녀를 '지켜보라'는 임무를 받은 영국 외교관 브라이언 월러스Brian Wallace에게 환대를 받았다. 월러스는 처음부터 베라 롬바르디에게 우호적이었고, 마드리드에서 샤넬과 함께 있는 모습을 들키지 말라고 경고했다.

119. “오명에서 몇 달간 벗어나지 못했다”: “이탈리아에 있는 남편에게 되돌아가고 싶어 하는 베라 롬바르디(결혼 전 성은 아크라이트 Arkwright)에 관해 당신과 논의하고 싶소.” 1944년 10월 14일, 처칠은 지중해 지역의 연합군 최고 사령관인 헨리 윌슨Henry Wilson 장군에게 이렇게 편지했다. CHAR 20/198A/ 83, Churchill Archives Centre. 미국의 육군 장교가 12월 3일에 런던의 처칠 사무실에 편지를 보내서 이렇게 설명했다. “마담 베라 롬바르디의 사건은 해결이 지연되고 있습니다. 독일 게슈타포가 동원할 수 있는 특수 기관을 부추겨 마담 롬바르디를 움직인 듯한 마담 샤넬이 여전히 프랑스에서 심문받고 있다는 사실 때문입니다.”

120. “베라 롬바르디의 이름을 분명하게”: 베라 롬바르디의 지옥 같은 고통을 끝낸 전보는 간단했다. “마담 롬바르디는 자유롭게 이탈리아로 돌아갈 수 있다.” CHAR 20/198A/89, Churchill Archives Centre.

121. “두 번 다시 샤넬과 대화하지 않았다”: 샤넬은 파리로 돌아오자 마드리드에 있는 베라 롬바르디에게 분노에 찬 편지를 보내서 롬바르디의 '배신 행위'를 질책했다. Charles-Roux, 600쪽.

122. “세련된 검은색 제복을”: 나치 제복의 매력 등에 관한 셸렌베르크의 이야기를 알고 싶다면 10장을 볼 것.

123. “어디에나 도청용 마이크가 있었다”: Alan Bullock, introduction to Walter Schellenberg, *Hitler's Secret Service*(『히틀러의 첩보 기관』) [원제: *The Labyrinth*(『미로』)], Louis Hagen 번역, New York: Harper and Brothers, 1956, 8쪽에서 인용.

124. “셸렌베르크는 훌륭한 신사”: 우키 고니가 스페인어로 된 인터뷰 기록을 번역했다.

Goñi, 필자의 인터뷰, 2011년 6월 12일 자. 인터뷰를 기록한 원본 테이프는 미국의 홀로코스트 기념박물관에 보관되어 있다.

125. "프랑코의 스파이": 이자벨라 폰 페히트만 백작 부인은 오토 슈코르체니Otto Skorzeny에게서도 샤넬과 셸렌베르크의 로맨스에 관한 사실을 들었다고 에둘러서 말했다. 슈코르체니는 고위 나치 요원이자 셸렌베르크와 막역한 친구였고, 백작 부인과 십 대 시절 잠깐 친하게 지내기도 했다. 샤를-루도 셸렌베르크와 슈코르체니의 우정에 관해 언급했다. Charles-Roux, 631쪽.

126. "[샤넬이] 깊이 사랑했던": Countess Isabella Vacani von Fechtmann, 필자의 인터뷰, Genoa, Italy, 2011년 3월.

127. "독일의 이익을 위해": 『미로』의 11장, "The Plot to Kidnap the Duke of Windsor"(「윈저공 납치 음모」), 118~134쪽을 참고할 것.

128. "무모한 계획": "코코 샤넬이 제시한 것은 성공할 가망이 거의 없는, 혹은 전혀 없는 복잡하고 진부한 프로젝트였다." Doerries, 166쪽.

129. "다른 영-독 공동 작전": Petropoulos, 211쪽 이하를 참고하라.

130. "프랑스군의 '대모'가 되어" : Jean Marais, *Histoires de ma vie*(『내 인생 이야기』), Paris: Albin Michel, 1975, 171쪽. 1942년, 라 파우사을 지은 건축가 로베르 스트레이츠는 그의 친구이자 프랑스 레지스탕스 대원인 세르주 보로노프 Serge Voronoff 교수가 게슈타포에 체포되자 샤넬에게 힘을 써 달라고 부탁했다. 그러자 샤넬은 스트레이츠의 부탁을 받아들였다. 아마 보로노프의 연구에 흥미를 느꼈기 때문일 것이다. 보로노프는 근대 내분비학의 선구자였고, 동물 고환 이식술을 포함하는 '회춘' 기술을 실험하고 있었다. Galante, 181쪽. Thierry Gillyboeuf, "The Famous Doctor Who Inserts Monkeyglands in Millionaires"(「백만장자들 사이에 멍키 글랜드를 주사한 유명한 의사」), *Spring*(『스프링』) 9, 2009, 44~45쪽. http://faculty.gvsu.edu/websterm/cummings/issue9/Gillybo9.htm에서 확인할 수 있다.

131. "자코브의 석방을 촉구하는 탄원서": 1920년대에 샤넬은 자코브와 아주 자주 어울렸고 그가 굉장히 재미있다고 생각했다. 샤넬과 자코브 모두 점성술에 관심이 많았으며, 자코브는 샤넬의 별점이나 손금을 봐 주곤 했다. Charles-Roux, 388쪽.

132. "독실한 가톨릭 개종자였던 자코브": 자코브는 1944년 2월 29일에 마지막으로 콕토에게 편지를 썼다.

"장에게

주변의 간수들이 허락해 준 덕분에 기차에서 이렇게 자네에게 편지를 쓰네. 우리는 곧 드랑시에 도착한다네. 내가 해야 할 말은 이것뿐일세. 샤샤 기트리는 내 누이에 관한 소식[역시 나치가 수용소에 수감했다]을 듣자 이렇게 말했다네. "만약 그[막스 자코브]가 그런 처지였다면, 내가 뭐라도 했을 텐데!" 글쎄, 나도 누이와

같은 처지라네.

사랑하는 마음을 담아, 막스가"

이 편지는 Jacob and Cocteau, 600쪽에 실려 있다. 샤를-루는 자코브를 살리려는 콕토의 노력과 자코브의 마지막 날에 관한 더 자세한 정보를 상세히 밝혔다. Charles-Roux, 608~609쪽.

133. "백작의 아파트에 숨어": Vaughan, 53쪽.

134. "코코는 여왕처럼": 리파르는 나중에 자수했지만, 관대하게도 파리 오페라 극장 발레단 감독직 1년 정직 처분만 받았다. Galante, 185~187쪽.

135. "잔 다르크의 피가": Haedrich, 140쪽에서 인용.

136. "리츠 호텔 수위를": Gold and Fizdale, 296쪽. 콕토는 우월감에 젖어 독일 점령이 끝난 파리의 분위기를 무시했고, 미국인이 리츠 호텔 식당에서 적절한 격식을 갖추지 못한다며 불평했다. "리츠 호텔의 방종한 미국 장교들은 길거리 매춘부들과 점심을 먹었다. 리츠 호텔에서 느껴야 할 커다란 기쁨은 불쾌감과 슬픔 때문에 사라져 버렸다. (…) 미국인들의 조직적인 무질서는 독일인들의 규율 잡힌 스타일과 대조된다. 충격적이고 혼란스럽다." Spotts, 230쪽에서 인용.

137. "샤넬은 청산 위원회의 심문을 비웃었다": Haedrich, 144쪽.

138. "샤넬의 영국 인맥": 샤를-루는 처칠이 종전 당시 런던에서 샤넬에게 몇 번이고 전화로 연락하려고 애썼을 뿐만 아니라, 연락에 실패하자 젊은 비서를 파리로 보내서 직접 샤넬을 찾으라고 지시했다는 사실에 대한 증거를 여러 증인에게서 얻었다고 주장했다. 또 샤를-루는 처칠의 보좌관이 프랑스가 해방되자마자 파리 외곽의 작은 호텔에 숨어 있던 샤넬을 결국 찾았다고 주장하기까지 했다. 이 이야기를 입증할 다른 증거는 없다. 하지만 만약 이 주장이 사실이라면, 샤넬이 당국에 털어놓을 수도 있는 내용을 처칠이 얼마나 염려했는지 잘 보여 주는 일화가 될 것이다. Charles-Roux, 612~617쪽.

139. "처칠이 날 풀어 줬어": Vaughan, 187쪽.

140. "반역죄의 종범": Amy Fine Collins, 「고귀한 코코」, 『배너티 페어』, 1994년 6월 호, 132~148쪽.

141. "뻔한 거짓말과 변명으로만": 샤넬은 법정에서 계속 거짓말했다. 그녀는 향수 사업 때문에 마드리드에 출장을 갔으며 보플렁과 기차에서 우연히 마주쳤을 뿐이라고 주장했다(보플렁이 진실을 말하겠다고 선서하고 증언한 내용과 정반대되는 말이다). 또 독일 요원으로 등록되었었다는 사실을 몰랐다고 잡아뗐다. SS 인사와 친분을 맺은 적도 한 번도 없다고 말했다.

142. "거짓말한다는 사실을 잘 알았다": Vaughan, 198쪽에서 인용.

143. "테오도르 몸에게 편지로 설명했다": 셸렌베르크의 간 질환 투병은 The

Nuremberg Interviews(『뉘른베르크 인터뷰』), Robert Gellately 편집, New York: Knopf, 2004, 415~432쪽에 나온다. 이레나 셸렌베르크가 남편과 샤넬의 외도를 알았는지는 분명하지 않다. 이자벨라 폰 페히트만 백작 부인은 이레네 셸렌베르크가 남편의 숱한 외도를 잘 알았으며 질투심이 아주 강해서 한번은 벌컥 화를 내며 남편의 얼굴에 산酸을 부으려 했다고 말했다. 발터 셸렌베르크는 상관인 라인하르트 하이드리히가 그를 재빨리 밀친 덕분에 변을 피했다.

12. 세상에 보여 주다: 샤넬이 복귀하다

1. "그들은 내가 구식이라고": Brendan Gill and Lillian Ross, "The Strong Ones"(「강력한 사람들」), 『뉴요커』, 1957년 9월 28일 자, 34~35쪽에서 인용.
2. "럭셔리는 자유예요": Delay, 229쪽.
3. "우시의 보-리바주 호텔도 좋아했다": "야영 생활"이라는 표현은 G. Y. Dryansky, "Camping with Coco"(「코코와 함께한 캠핑」), *HFD*, 1969년 4월 9일 자에서 인용했다.
4. "팔라스는 결핵이 완치되지 못해서": 그는 병 때문에 약해졌지만 장수했고 1996년에 89세의 나이로 눈을 감았다.
5. "셰크스브르 근처의 아파트": Galante, 189쪽.
6. "모든 친척 관계를 영원히 끊어 버렸다": Madsen, 269쪽.
7. "책 저작권 수익금을 동결": Ibid., 264쪽.
8. "배드루츠 팰리스 호텔에서": Chaney, 336쪽.
9. "애정으로 한 일이었어요": Palasse-Labrunie, 필자와의 대화, 2011년 3월.
10. "영원한 코코트 두 명의 30년 우정": Jullian, 46쪽. 가브리엘 팔라스-라브리뉘는 이 이야기를 반박했고, 더 잘 늘어지도록 변한 피부가 사망 이후 처지자 샤넬이 그저 다시 당겼을 뿐이라고 말했다. 필자와의 대화, Yermenonville, France, 2011년 3월.
11. "외과 의사가 되면 좋았을 것": Marquand, 104쪽.
12. "리우데자네이루에서 일어난 교통사고": Charles-Roux, 628쪽.
13. "이 상실은 '치명적이었다'": Palasse-Labrunie, 183쪽.
14. "오스카 와일드를 연상시키는": Morand, 『샤넬의 매력』, 166쪽.
15. "제 치과의사는 세상에서 최고로": Dryansky, 「코코와 함께한 캠핑」.
16. "마음속으로는 한 번도": Brendan Gill and Lillian Ross, 「강력한 사람들」, 『뉴요커』, 1957년 9월 28일 자, 34~35쪽.
17. "보-리바주는 세상을 등진 이들이": Michel Déon, *Bagages pour Vancouver*(『밴쿠버행 수화물』), Paris: Editions de la Table Ronde, 1985, 20쪽.

18. "이집트 출신 아내": Madsen, 272쪽.

19. "샤넬이 남작 부인과 함께 오래된": Ibid., 274쪽.

20. "신분이 비약적으로 높아진": 세실 비튼은 일기에서 샤넬이 "매기 반 쥘랑처럼 브리지 게임판에서 인생을 허비하는" 여자들을 무시했다고 기록했다. Cecil Beaton, *The Unexpurgated Beaton: The Cecil Beaton Diaries*(『완전한 비튼: 세실 비튼 다이어리』), New York: Knopf, 2003, 141쪽.

21. "며느리의 매력에 사로잡혔기": Arianna Huffington, *Maria Callas: The Woman Behind the Legend*(『마리아 칼라스: 전설 뒤에 숨은 여인』), New York: Cooper Square Press, 2002, 233쪽 이하를 보라.

22. "남의 시선 따위는 의식하지 않고": 반 쥘랑 가문과 가까운 정보원과 필자의 개인적 대화, 2013년 2월.

23. "동성 애인이 있냐는 질문": Haedrich, 178쪽. 릴루 마르캉은 샤넬이 복용하는 특정한 약물 때문에 샤넬에게서 정말로 마늘 냄새가 희미하게 났으며, 샤넬은 이 냄새를 굉장히 의식했다고 말했다. 샤넬이 자기 자신을 '오래된 마늘쪽'이라고 표현한 것도 이 냄새 때문일 수도 있다. Marquand, 158쪽. 프랑스에서 은어 '마늘쪽Gousse d'ail'이 어떤 의미인지 알려 준 주디스 서먼Judith Thurman에게 감사하다.

24. "패션 사진작가 윌리 리조": Willy Rizzo, 필자와의 대화.

25. "그들은 침대에 함께": Paul Morand, *Journal inutile*(『주르날 이뉴틸』), 1971년 1월 11일 자. Chaney, 337쪽과 420쪽 n8에서 인용.

26. "펜던트의 시가 품은 작은 비밀": Fiemeyer and Palasse-Labrunie, 183쪽.

27. "독일에 전투기를 팔아넘긴 아미오": Madsen, 266쪽.

28. "샤넬은 복수를 계획했다": Haedrich, 146~147쪽.

29. "훌륭한 향수 시리즈를": 샹브룅의 아내 조제 드 샹브룅은 샤넬이 스위스에서 새로 만든 향수를 아주 좋아했다. 르네 드 샹브룅이 향수 샘플을 평가해 달라고 부른 향수 전문가 역시 새 향수를 높이 평가했다. Galante, 192~193쪽.

30. "한술 더 떠서 할리우드를": Ibid. 샤넬이 경쟁 향수를 만들고 베르트하이머 형제와 법적 협의를 거친 상황에 관해서는 Madsen, 267쪽 이하와 Phyllis Berman and Zina Sawaya, 「샤넬 뒤에 숨은 억만장자들」, 『포브스』, 1989년 4월 3일 자, 104~108쪽도 참고할 것.

31. "판매 수익의 2퍼센트": 통화 가치 환산은 웹사이트 'MeasuringWorth'에서 계산할 수 있다. http://www.measuringworth.com/uscompare/

32. "이제 저는 부자예요": Galante, 193쪽.

33. "마드무아젤 샤넬과 피에르 베르트하이머는": 필자와의 대화.

34. "형제의 기업을 빼앗으려고 했다": 이 이야기의 기이한 전개를 보고 있자면 이자벨라 바카니 폰 페히트만 백작 부인의 주장에 신뢰가 간다. 나치 고위층과 연줄이 있었던 가문 출신인 백작 부인은 제2차 세계 대전 중에도 프랑스와 독일 상류층의 가장 부유한 이들 사이에서 나치와 유대인이 겉으로만 적인 척 연기하고 서로 이득이 되는 거래를 은밀하게 맺었다고 생각했다. "제 말은 그들[베르트하이머 형제]이 [샤넬에게] 그렇게 하라고[`유대인 법`을 이용해 베르트하이머 형제의 회사를 강탈하려고 공개적으로 나서라고] 말했다는 거죠. 대중의 관심을 끌려고요! 그리고 성공했죠! 향수는 계속 잘 팔렸어요. 모두가 샤넬을 원했어요. 심지어 전쟁 중에도요." 필자와의 대화.

35. "깁슨 걸 스타일이나": "Fashion(『패션』)", *Rob Wagner's Script*(『롭 바그너의 스크립트』), 1947년 5월 호, 31쪽.

36. "파리의 센세이션": "Vogue's Eye View: First Impressions of the Paris Collections"(『보그의 시선: 파리 컬렉션 첫인상』), 『보그』, 1947년 3월 15일 자, 151쪽.

37. "명백하게 `버슬 효과`": "Dior and Paquin Exhibit Fashions"(『디오르와 파캉이 패션을 전시하다』), 『뉴욕타임스』, 1947년 2월 19일 자.

38. "출산이라는 `여성의 임무`": 결혼하고 2년 안에 자녀를 낳는 여성과 부부 중 단 한 명만 (거의 언제나 남편만) 직장에서 일하는 가족에게는 재정적 보너스를 지원하는 방안도 마련되었다.

39. "드골 장군은 1945년": Jane Jenson, "The Liberation and New Rights for French Women"(『프랑스 여성의 해방과 새로운 권리』), *Between the Lines: Gender and the Two World Wars*(『숨은 뜻: 젠더와 양차 세계 대전』), Margaret R. Higonnet and Jane Jenson 편집, New Haven, Conn.: Yale University Press, 1989, 281쪽에서 인용. 이 책에서 역사학자 마거릿 이고네Margaret Higonnet와 파트리스 이고네Patrice Higonnet는 전장에서 돌아온 군인의 취업 요구를 충족하고 전쟁으로 황폐해진 나라의 잠재적 여성화를 방지하기 위해 전후에 성 역할을 더 엄격하게 강요한 상황을 다루었다. "전후 수사학은 기존 질서를 긍정적으로 재건하자고 호소한다. 기존 질서는 `근본적인 것`으로, 젠더 관계가 `자연스러웠던` 황금시대로 제시된다. (…) 전후에 국가가 재건되려면 사회는 전장에서 복귀한 군인들을 재통합해야 한다." Margaret R. Higonnet and Patrice Higonnet, "The Double Helix"(『이중나선』), 『숨은 뜻: 젠더와 양차 세계 대전』, 40쪽. 사학자 클레르 두셴Claire Duchen은 전후 인구 수준에 대한 불안 때문에 등장한 반페미니즘 정책을 다루었다(파시즘이 빠져 있다는 상황만 제외하면 비시 정부의 정책과 다를 바가 없었다). "이 문제에 관한 공적 담론은 `여성의 임무`나 `여성의

본질'이라는 용어를 사용했고, 출산과 양육이라는 여성의 기능에 관한 관점에서는 주목할 만한 변화가 전혀 일어나지 않았다." "Claire Duchen, "Une Femme Nouvelle pour une France Nouvelle"(「새로운 프랑스를 위한 새로운 여성」), *CLIO: Histoire, Femmes, et Sociétés*(『CLIO: 역사, 여성, 사회』) 1, 1995, 6쪽. "제4 공화정은 전후 사회에서 여성의 역할을 모성으로만 정의했다."

역사가 수전 와이너Susan Weiner 역시 이 의견에 동의했다. Susan Weiner, *Enfants Terribles: Youth and Femininity in the Mass Media in France 1945~1968*(『앙팡 테리블: 1945~1968 프랑스 대중매체 속 젊음과 여성성』), Baltimore: Johns Hopkins University Press, 2001, 25쪽.

40. "전쟁이 터지면서부터 심각하게": 전쟁과 그 여파로 프랑스 오트 쿠튀르의 영광은 빛이 바랬다. 수많은 패션 하우스가 폐업했고, 물자는 여전히 부족했으며, 프랑스 경제도 침체에서 벗어나지 못하고 있었다. 심지어 한때 오트 쿠튀르 단골이었던 고객들도 미국의 급성장하는 기성복 산업에서 생산한 매력적이고 품질도 좋고 훨씬 더 저렴한 옷에 마음을 빼앗겨서 쿠튀르를 저버렸다. 크리스티앙 디오르의 "과하게 사치스러운 스타일은 전시의 궁핍과 대조를 이루기 위한 것이었다." Tony Judt, *Postwar: A History of Europe Since 1945*(『전후 유럽 1945~2005』), New York: Penguin Books, 2006, 234쪽.

41. "프랑스 럭셔리의 귀환": "이 새로운 패션의 진정한 힘은 누구나 느끼는 변화하고 싶다는 열망, 굶주린 배와 허물어져 가는 아파트와 답답하다는 전반적 감정을 잊고 싶다는 욕망을 자극했다는 데 있다." Marie-France Pochna, *Dior: The Man Who Made the World Look New*(『디오르: 세상의 스타일을 새로 만든 사람』), Joanna Savill 번역, New York: Arcade Publishing, 1996, 138쪽. 원서는 1994년에 Flammarion 출판사에서 프랑스어로 출간되었다.

42. "디오르 스타일은 쉽게 질 나쁜": Pochna, 183쪽.

43. "가난의 역속물주의": ibid., 144쪽에서 인용.

44. "드레스의 경우 69.95달러 이하": 통화 가치는 웹사이트 'MeasuringWorth'에서 계산했다. 이 결정의 목적은 분명했다. 『뉴욕타임스』는 메종 크리스티앙 디오르의 변호인과 진행한 인터뷰를 인용하며 이렇게 설명했다. "크리스티앙 디오르의 미국 고객들은 '최고의 평판을 즐기는' 소규모 상류층으로 제한될 것이다." "No Dress Under $69.95 Will Bear the Name Dior"(「69.95달러 미만인 옷은 디오르 이름을 달 수 없다」), 『뉴욕타임스』, 1948년 7월 30일 자.

45. "우리 시대처럼 침울한 시대에는": "Dior, 52, Creator of 'New Look,' Dies"(「'뉴 룩'의 창시자 디오르가 52세로 죽다」), 『뉴욕타임스』, 1957년 10월 24일 자에서 인용.

46. "신데렐라가 입을 듯한 휘황찬란한": 1953년, 『보그』 미국판은 쿠튀르가 "최근

몇 년보다 더 날씬하고 균형 잡힌 모양으로 바뀌었으며, 형태가 완벽하다"라고 떠들썩하게 치켜세우면서 단 한 가지 조건을 달았다. "새로운 라인에는 필요한 것이 단 하나 있으니, 바로 코르셋의 절대적인 협조가 필요하다." "Fashion: The New Line"(「패션: 새로운 라인」), 『보그』, 1953년 8월 15일 자, 66쪽.

47. "현재 가치로는 1억 2천만 달러": 통화 가치는 웹사이트 'MeasuringWorth'에서 계산했다.

48. "지독한 모욕으로 느꼈다": Annalisa Barbieri, "When Skirts Were Full and Women Were Furious"(「치마가 길고 풍성해지자 여성들이 격분했다」), *The Independent*(『인디펜던트』), 1996년 3월 3일 자. Pochna, 139쪽.

49. "몸매가 멋지고 요염한": "Hold That Hemline: Women Rebel Against Long-Skirt Edict"(「치맛단을 내버려둬라: 롱스커트 칙령에 반대하는 여성 반란」), *See Magazine*(『시 매거진』), 1948년 1월 호, 11쪽.

50. "패션은 장난이 되어 버렸어요": Galante, 200쪽.

51. "디오르? 그는 여성에게 옷을": Pochna, 146쪽. 사실이 아닐 수도 있는 어느 일화에 따르면(반 쥘랑 가문과 가까운 정보원은 이 일화가 사실이라고 확인해 주지 못했다), 샤넬은 친구 매기 반 쥘랑의 딸 마리-엘렌 반 쥘랑Marie-Hélène van Zuylen과 관련된 사건 때문에 패션계로 복귀해야 한다는 압박을 느꼈다. 액슬 매드슨은 코코 샤넬이 스위스에서 마리-엘렌 반 쥘랑을 만났다고 했다. 그때 반 쥘랑은 유행하는 디오르 스타일 드레스를 막 구매한 참이었다. 고래수염으로 빳빳하게 형태를 잡아 놓고 코르셋을 입어야 하며 치마폭이 거대한 옷이었다. 샤넬은 그 드레스에 몹시 짜증이 나서 그 옷 대신 새로운 드레스를 재빨리 만들어 주겠다고 고집 부렸다. 그런데 샤넬은 옷감이 없어서 반 쥘랑 가족의 성에서 찾아낸 크림슨색 태피터 휘장을 사용했다. 샤넬은 이 천으로 자신의 트레이드마크인 젊어 보이는 스타일 드레스를 완성했고, 드레스가 무도회에서 엄청난 찬사를 듣자 패션계로 복귀해야겠다고 마음먹었다. Madsen, 267쪽. 이 일화는 사실이 아닐 수도 있지만, 이상하게도 상징적 무게를 지닌다. 영화광이라면 이 일화에서 1939년에 개봉한 영화 〈바람과 함께 사라지다Gone with the Wind〉의 유명한 장면을 떠올릴 수 있을 것이다. 무일푼인 스칼렛 오하라가 드레스를 만들기 위해 벨벳 휘장을 찢는 장면이다. 할리우드 영화를 즐겨 봤던 샤넬이 후대의 스칼렛 오하라가 되어 자기 자신을 미국 대중문화에 곧장 삽입하고 이 이야기를 퍼뜨렸을 수도 있다. 스칼렛 오하라 역시 비참한 가난을 딛고 일어서서 몇 차례나 자기 자신을 재창조한 영웅이었다.

52. "재정 문제에 대한 염려": 에이미 파인 콜린스Amy Fine Collins는 베르트하이머 형제가 특히 향수 영업 실적을 개선하기 위해 샤넬에게 복귀를 제안했다고 말했다. 뤼시앵 프랑수아는 금전적 이유로 복귀한 것은 아니라는 샤넬의 말을 보도했다.

"Chez Coco Chanel à Fouilly-les-Oies en 1930"(「1930년 푸일리레주아 코코 샤넬의 집에서」), *France-Soir*(『프랑스-수아르』), 1954년 2월 18일 자.

53. "쿠튀르 라인의 후광": "하이 패션 그 자체는 그렇게 이윤이 많이 남지 않지만, 쿠튀르는 엄청난 아우라를 만들어 낼 수 있다. 이 아우라는 샤넬의 이름을 달고 파는 어떤 상품에든 빛을 비추며 수익을 낸다." Berman and Sawaya, 106쪽.

54. "대중의 의식 속에서 샤넬의 이름이": Madsen, 282쪽.

55. "그들 모두 샤넬을 완전히 오해했다": Galante, 204쪽. Madsen, 266쪽. 미셸 데옹은 샤넬이 복귀에 관해 한마디도 하지 않았으며 그녀의 친구 중 누구도 복귀를 제안한 것 같지도 않다고 적었다. "그녀는 자신의 과거에서 사는 듯했다." Déon, 『밴쿠버행 수화물』, 24쪽.

56. "일류 기성복 제조업체를 알아요": Madsen, 284쪽.

57. "다시 일하면 재미있을 거라고 생각했어요": ibid에서 인용.

58. "편지를 피에르 베르트하이머에게 흘렸다": Haedrich, 199쪽.

59. "일부 모델에게서 고압적이라는 평가": 샤넬의 옛 모델이었던 앤 몽고메리 Ann Montgomery는 회고록에 마담 루시를 묘사해 놓았다. Ann Montgomery, *Another Me: A Memoir*(『또 다른 나: 회고록』), iUniverse, 2008, 143쪽.

60. "다시 한 번 라 메종 샤넬을 위해": Galante, 201쪽. 마농 리주르 인터뷰, 2005년 7월 8일 자, Maison Chanel archives.

61. "우리 모두 굉장히 흥분했어요": Galante, 202쪽.

62. "우리는 어떤 식으로든": 오딜 드 크로이 인터뷰, 2008년 4월 22일 자, Maison Chanel archives, 6쪽.

63. "옛날 사진과 이야기로 채워져 있었다": Galante, 200쪽.

64. "정말로 충격적인 소식": "Chanel is returning to dressmaking February 5"(「샤넬이 2월 5일에 패션계로 복귀한다」), 『뉴욕타임스』, 1953년 12월 21일 자.

65. "뉴스가 파리에서 퍼져 나갔다": Patrice Sylvain, "Le Roman de Coco Chanel"(「코코 샤넬의 소설」), 1954, unidentified clipping, Maison Chanel archives.

66. "2천 명이나 간절히": Liane Viguié, *Mannequin haute couture: Une femme et son métier*(『오트 쿠튀르의 모델: 어느 여성과 그녀의 직업』), Paris: Editions Robert Laffont, 1977, 190쪽.

67. "패션 시베리아": François, 「1930년 푸일리레주아 코코 샤넬의 집에서」.

68. "샤넬의 걸음걸이를 배우고": "우리는 입술을 삐쭉 내밀고 구부정하게 섰어요. 코코가 우리에게 어떻게 걷는지 가르쳐줬죠. 미끄러지는 듯한 걸음걸이를 직접 보여 줬어요. 엉덩이는 앞으로 내밀고 어깨는 뒤로 젖히고 돌 때는 한 손을 엉덩이에 대고 흔들림 없이 돌았죠. 1920년대에 사교계 데뷔하는 여자들 사이에서 아주 인기 있던

걸음걸이를 그럴싸하게 따라 한 거였어요." Montgomery, 148쪽.

69. "샤넬과 똑같은 인물이": "Chanel Designs Again"(「샤넬이 다시 디자인하다」), 『보그』, 1954년 2월 15일 자, 82~85쪽, 128~129쪽.

70. "우리는 그 거울 놀이에서": Ibid.

71. "온 파리가 이 일": L. Dehuz, "Chez Coco Chanel: Une mauvaise farce"(「샤넬의 집에서: 못된 장난」), Maison Chanel archives.

72. "애타게 기다렸던": E. de Semont, "Chanel"(「샤넬」), Le Monde(『르 몽드』), 1954, Maison Chanel archives.

73. "가슴과 허리와 엉덩이가 없는": F.B.C., "La Collection Chanel n'a pas soulevé l'enthousiasme"(「샤넬 컬렉션은 열광을 자아내지 못했다」), Maison Chanel archives.

74. "충격적으로 무례한 행동이었다": 미셸 데옹은 패션쇼에 참석했던 사람들의 무례한 언사를 보도했다. "Un Flair sans pitié"(「경건함 없는 통찰력」), Nouvelles Littéraires(『누벨 리테레르』), 1971년 1월 21일 자.

75. "패션을 넘어서 다른 영역까지 모욕했다": "Chanel nous ramène le flou d'antan"(「샤넬이 과거의 모호함을 가져오다」), La Lanterne(『라 랑테른』), 1954년 3월 25일 자, Maison Chanel archives.

76. "[이 옷들은] 유령의 드레스야": "Chanel, apôtre de l'effacement"(「샤넬, 소멸의 사도」), undated clipping, Maison Chanel archives.

77. "평판은 정말로 나빴다": 로자몬드 버니어 인터뷰, Maison Chanel, 2007년 2월 26일 자, 3쪽.

78. "엘자 스키아파렐리의 전기 작가": Palmer White, 개인적 서신, Maison Chanel archives.

79. "정중하게 축하 인사를": Haedrich, 158쪽.

80. "마드무아젤이 말씀하셨죠": 마농 리주르 인터뷰, Maison Chanel archives.

81. "피에르 베르트하이머의 변호사": Galante, 255쪽에서 인용.

82. "사람들은 이제 우아함이 뭔지 몰라요": 시몬 바론 인터뷰, 『프랑스-수아르』, 1954년 2월 7일 자. Madsen, 288쪽에서 인용.

83. "그녀는 71세에 우리에게": "What Chanel Storm Is About"(「샤넬 폭풍의 의미」), Life(『라이프』), 1954년 3월 1일 자, 49쪽.

84. "샤넬이 최신 유행이라고?": "Chanel à la page? But No!"(「샤넬이 최신 유행이라고? 아니야!」), Los Angeles Times(『로스앤젤레스 타임스』), 1954년 2월 6일 자.

85. "미국이 샤넬의 컬렉션에 관심을 보인 이유": "Chanel Resumes Easy Lines of the 1930s"(「샤넬이 1930년대의 편안한 라인을 다시 선보이다」), 『우먼스 웨어 데일리』,

1954년 2월 8일 자.

86. "컬렉션을 제작하는 것부터": 「샤넬이 다시 디자인하다」, 『보그』, 1954년 2월 15일 자.

87. "샤넬리즘의 바탕을 이루는": "Paris Collections: One Easy Lesson"(「파리 컬렉션: 쉬운 교훈 하나」), 『보그』, 1954년 3월 1일 자, 101쪽.

88. "[샤넬] 직접적인 접근법": Virginia Pope, "In the Chanel Spirit"(「샤넬 정신 속에」), 『뉴욕타임스』, 1954년 7월 11일 자.

89. "디오르나 파트가 되리라고 기대했던 것처럼!": "What Were They Expecting?"(「그들은 무엇을 기대하고 있었나?」), Petit Echo de la Mode(『프티 에코 드 라 모드』), 1954년 3월. "Chanel reste fidèle à son style"(「샤넬은 자기 스타일에 충실했다」), L'Aurore(『오로라』), 1956년 2월 9일 자.

90. "6백만 미국인에게": 제목을 알 수 없는 기사 조각, 『랭트랑지장』, 1954년 3월 8일 자.

91. "미국인이 샤넬의 컬렉션 전체를 사 갔다!": "On a tout vu"(「우리는 전부 보았다」), Le Phare Bruxelles(『르 파르 브뤼셀』), 1954년 3월 5일 자.

92. "그들은 여성에게 입고 걷거나": Haedrich, 173쪽.

93. "9천만 프랑 이상을": Galante, 207쪽. Madsen, 285쪽.

94. "그녀는 자유로워졌다": 샤넬이 사망하자, 향수 판매 수익금 중 샤넬이 받을 몫은 베르트하이머 가문의 회사에 귀속되었다. 윌리 리조는 필자와 개인적으로 대화하며 샤넬이 재협상해서 얻은 계약 내용을 자세하게 논했다. 상세한 계약 내용은 Galante, 216~217쪽과 Charles-Roux, 643쪽 이하와 Berman and Sawaya, 107쪽에도 나온다.

95. "제게 샤넬은 여자가 아니었어요": Betty Catroux, 필자와의 서신. 카트루는 훗날 라 메종 샤넬에서 나와 이브 생 로랑 스튜디오의 뮤즈이자 얼굴이 되었다.

96. "여자의 목적은": Delay, 251~253쪽.

97. "여자들이 미쳐 가고 있어요": Haedrich, 184쪽.

98. "당신이 여자라는 사실을 잊지 마시오": Morand, 『샤넬의 매력』, 168쪽.

99. "파리는 샤넬을 재발견했다!": "Chanel redevient Chanel"(「샤넬은 다시 샤넬이 되었다」), République des Pyrénées(『레퓌블리크 데 피레네』), 1954년 10월 14일 자.

100. "직접 주워 모은 나뭇잎과": Fiemeyer and Palasse-Labrunie, 『샤넬의 사생활』, 98쪽.

101. "'이게 내가 원하는 색이에요'": Galante, 248쪽에서 인용.

102. "빨간색은 피의 색깔이죠": Delay, 192쪽.

103. "피부를 할퀴거나 자극하는 옷감": Ibid., 191~192쪽.

104. "불균형하게 부푸는 일을 방지했다": "Chanel Blousing"(「샤넬 블라우징」), 『보그』,

1956년 3월 15일 자, 88쪽.

105. "다리를 앞으로 움직일 수": "Chanel Suit Casually Fitted"(「샤넬 슈트는 편안하게 맞는다」), 『보그』, 1957년 9월 15일 자, 119쪽.

106. "품위 있으면서 동시에 춤추는 것 같은": "La Jupe Chanel descend dans la rue"(「샤넬 스커트가 거리로 나서다」), Le Nouveau Candide(『르 누보 캉디드』), 1961년 5월 4~11일.

107. "치마 재단의 목적": Hélène Obolensky, "The Chanel Look"(「샤넬 룩」), Ladies' Home Journal(『레이디즈 홈 저널』), 1964년 9월 호, 44~45쪽, 179쪽.

108. "여성의 실루엣을 해방한 위대한 혁신가": Carmel Snow, 『하퍼스 바자』, 1957년 9월 10일 자에서 인용.

109. "그들은 럭셔리, 진정한 럭셔리": Haedrich, 199~200쪽.

110. "프랑스 쿠튀르의 마술사": "Magicienne de la couture française Coco Chanel va chercher aux USA l'Oscar de la mode"(「프랑스 패션 디자이너 코코 샤넬이 미국의 패션 오스카상을 기대하다」), 『프랑스-수아르』, 1957년 8월 31일 자, 1~2쪽.

111. "패션 역사상 가장 놀라운 복귀": Nan Robertson, "Texas Store Fetes Chanel for Her Great Influence"(「텍사스가 커다란 영향을 끼친 샤넬을 환대하다」), 『뉴욕타임스』, 1957년 9월 9일 자.

112. "늙지 않는 이 디자이너": "Chanel: Ageless Designer Whose Young Look Is America's Favorite"(「샤넬: 젊어 보이는 스타일로 미국에서 사랑받는 늙지 않는 디자이너」), 『뉴욕타임스』, 1957년 9월 9일 자.

113. "짙은 갈색 눈동자와": Brendan Gill and Lillian Ross, 「강력한 사람들」, 『뉴요커』, 1957년 9월 28일 자, 34~35쪽.

114. "복귀에서 굉장히 중요한 요소": 어떤 이들은 샤넬이 스위스로 가기 전보다 스위스에서 돌아온 후로 외모가 더 나아 보인다는 사실을 알아챘다. 라 메종 샤넬과 가까운 익명의 정보원들은 샤넬이 성형 수술에 의지했다고 확인해 주었다. 사진 증거 역시 샤넬이 패션계에 복귀하기 전에 수술로 외모를 가꾸었다는 사실을 강력하게 암시한다.

115. "그녀는 75세지만 여전히": Patricia Peterson, "The Chanel Look Remains Indestructible"(「불멸의 샤넬 스타일」), 『뉴욕타임스』, 1958년 8월 28일 자.

116. "프랑스 디자이너의 드레스가 품은": 「샤넬: 젊어 보이는 스타일로 미국에서 사랑받는 늙지 않는 디자이너」, 『뉴욕타임스』, 1957년 9월 9일 자.

117. "그녀는 최초의 패션 자연주의자": "Throwaway Elegance of Chanel"(「샤넬의 무심한 듯한 우아함」), 『보그』, 1959년 9월 1일 자, 220쪽.

118. "몸에 잘 맞는 재킷": 메트로폴리탄 미술관의 의상 연구소의 책임자인 해럴드

코다는 이렇게 설명했다. "만약 소위 평등주의 사회에서 살아간다면 (…) 고상하고 누구나 입을 수 있는 제복은 (…) 기꺼이 받아들일 수 있는 패션입니다. 샤넬의 편안한 카디건 슈트는 누구나 입을 수 있었죠. 그래서 [미국인이] 아주 좋아했던 거예요." Harold Koda, 필자와의 인터뷰, 2011년 2월.

119. "샤넬의 복귀 컬렉션은": Peterson, 「불멸의 샤넬 스타일」.

120. "샤넬의 정수는": 「샤넬: 젊어 보이는 스타일로 미국에서 사랑받는 늙지 않는 디자이너」, 『뉴욕타임스』, 1957년 9월 9일 자.

121. "미국 여성은 샤넬을 입으면": "Chanel Copies USA—Daytime Programming"(「샤넬이 미국의 주간 프로그램을 복사하다」), 『보그』, 1959년 10월 1일 자, 138쪽.

122. "미국 여성은 대부분": Dorothy Hawkins, "Fashions from Abroad"(「해외 패션」), 『뉴욕타임스』, 1956년 8월 1일 자, 20쪽.

123. "주부가 프랑스 요리 수업을": 전후 미국 여성의 삶에서 프랑스가 맡은 다양한 문화적 역할을 세심하게 살핀 연구를 알고 싶다면, Alice Kaplan, *Dreaming in French: The Paris Years of Jacqueline Bouvier Kennedy, Susan Sontag, and Angela Davis*(『프랑스어로 꿈꾸기: 재클린 케네디와 수전 손택, 엔젤라 데이비스의 파리 시절』), Chicago: University of Chicago Press, 2012를 참고할 것.

124. "프랑스는 곧 저예요!": Morand, 『샤넬의 매력』, 182쪽.

125. "프랑스다운 특징을 불어넣으려고": 라 메종 샤넬의 아카이브 담당자 세실 고데-디르레는 "바딤은 여자친구들을 전부 샤넬에 데려왔어요. 샤넬에서 그 여자들은 그의 '공식적' 연인이 되었죠. 그들 모두 똑같은 베이지와 검은색 배색 구두를 신고 똑같은 퀼트 백을 들고 나왔어요"라고 말했다. 필자의 인터뷰, 2008년 12월.

126. "풍만한 몸매가 우아한 옷의 선을": 라 메종 샤넬의 프리미에르였던 이본 두델은 샤넬이 엘리자베스 테일러의 몸매를 특히 혐오했다고 기억했다. "그런데 그 가슴을 본 적이 있어요? 아기 머리가 두 개 달린 것 같은 그 가슴을 봤나요?" 이본 두델 인터뷰, 2005년 6월 15일 자, Champigny-sur-Marne, Maison Chanel archives.

127. "화려함이든 진중함이든": 『보그』는 "샤넬은 (…) 19살 소녀도 60세 노인도 돋보이게 한다"라고 언급했다. "In the USA: Fashion Naturals by Chanel Who Started the Whole Idea"(「미국에서: 이 모든 것을 시작한 샤넬 패션의 본질」), 『보그』, 1959년 10월 15일 자, 89쪽.

128. "조르주 퐁피두 대통령": Haedrich, 11쪽에서 인용.

129. "미국의 젊은 영부인": 영부인은 미국에서 생산된 옷을 입어야 한다는 압박이 있었다는 사실을 생각해 보면, 재클린 케네디의 샤넬 슈트는 미국에서 만든 모조품일 수도 있다.

130. "모욕당한 사건을 상징하게 되었다": 카를 라거펠트는 재클린 케네디의 슈트가 사실 그녀와 친했던 디자이너 올레 카시니Oleg Cassini가 만든 샤넬 모조품이라고 말했다. 하지만 케네디의 슈트는 공식적으로 인정받은 샤넬 복제품이라는 저스틴 피카디의 의견이 더 정확할 것이다. 이 복제품은 샤넬이 그녀의 오트 쿠튀르를 구입한 미국 기성복 업체가 그녀의 지시에 따라 복제품을 만들 수 있도록 고안한 방식인 '라인 포 라인 카피Line-for-line copy' 방식으로 제작되었을 것이다. 피카디는 케네디의 슈트가 "뉴욕 패션 하우스 셰 니농Chez Ninon에서 케네디를 위해 맞춤으로 제작한" 옷이라고 생각했다. 셰 니농은 샤넬 슈트를 생산할 수 있는 권한을 부여받은 업체 중 한 곳이었다. Picardie, 304쪽. 재클린 케네디는 이 비극적 사건 이후에도 계속 샤넬을 입었지만, 몇 년 후 쿠레주의 하얀 드레스를 입자 샤넬이 그녀를 거칠게 비난했다. "그녀는 취향이 끔찍해요. 게다가 미국 전역에 그런 걸 퍼뜨렸다는 책임도 있죠." "Chanel in Dig at Mrs. Kennedy's Taste"(「샤넬이 케네디 부인의 취향을 조롱하다」), 『뉴욕타임스』, 1967년 6월 29일 자.

131. "파리가 작은 샤넬 상품으로": 『랭트랑지장』, 1961년 3월 23일 자.

132. "해결책을 고심했다": 패션을 불법으로 복제하는 여러 기발한 방식에 관해서는 "John Fairchild: Fashion's Most Angry Fella"(「존 페어차일드: 패션계에서 가장 분노한 인물」), 『배너티 페어』, 2012년 9월 호를 볼 것.

133. "보증금을 돌려주지 않았다": 디오르는 보증금으로 유럽 바이어에게 10만 프랑을, 미국 바이어에게 35만 프랑을 요구했다. Françoise Giroud, "Backstage at Paris' Fashion Drama"(「파리 패션 드라마의 백스테이지」), 『뉴욕타임스』, 1957년 1월 27일 자.

134. "패션은 거리를 뒤덮어야 해요": Peterson, 「불멸의 샤넬 스타일」. "Mme Chanel Welcomes Style Copies"(「마드무아젤 샤넬이 스타일 카피를 환영하다」), The Richmond News Leader(『리치먼드 뉴스 리더』), 1956년 8월 14일 자. "Chanel Wants to Be Copied!"(「샤넬은 모방되기를 원한다!」), Louisville Courier-Journal(『루이즈빌 쿠리어-저널』), 1956년 8월 19일 자.

135. "푸른색 스카라베 단추가 달린": 릴루 마르캉은 벼룩시장에서 샤넬 슈트를 발견한 적도 있다고 말했다. Haedrich, 171쪽. Marlyse Schaeffer, "Marlyse Schaeffer écrit à Chanel"(「말리즈 셰페르가 샤넬에게 쓰다」), 『엘르』, 1962년 2월 23일 자, 32쪽.

136. "뤼시앵 를롱이 설립한": Haedrich, 171쪽.

137. "어린 시절 후견인들이": Charles-Roux, 222쪽.

138. "생디카 회장 레몽 바르바": Galante, 220쪽. Madsen, 295쪽.

139. "언론 엠바고를 철회했다": Madsen, 295쪽.

140. "결국, 이 시대에 우리에게 남은 것은": Patrick Grainville, "Coco Chanel: Une

Vie qui ne tenait qu'à un fil"(「코코 샤넬: 실 하나밖에 없던 인생」), *Mise à jour*(「미사주르」), 2008년 11월 27일 자에서 인용.

141. "여러 줄로 걸친 진주 목걸이가 차림이었다": 샤넬은 수년 전에 리비에라에서 채플린을 만났고, 1950년대에 스위스에서 재회했다. 채플린 역시 정치적 문제 때문에 스위스로 망명한 상태였다. 그가 겪은 재난은 매카시 시대의 마녀 사냥이었다. 샤넬은 채플린에게 어떻게 영화 의상을 생각해 냈는지 물었다. Delay, 236쪽.

142. "두피가 드문드문 보일 정도": 과거에 샤넬 모델이었던 델핀 본느발 인터뷰, 2008년 5월 14일 자:

마드무아젤은 언제나 같은 슈트를 입었다. 테두리가 남색으로 장식된 옅은 황백색 슈트였다. (…) 그녀는 항상 모자를 쓰고, 실크나 시폰 스카프와 커다란 진주 목걸이를 두르고 그 위에 갖가지 주얼리를 걸쳤다. 늘 목걸이를 한 번에 여러 개씩 둘렀다. 언제나 똑같은 그녀의 슈트는 이번 시즌에 가장자리를 남색으로 꾸민 베이지색 울 슈트였다. (…) 나폴레옹도 복장을 자주 바꾸지 않았다. (…) 그리고 모자. 마드무아젤 샤넬은 절대로 모자를 벗지 않아서 누구나 즉시 그 모자가 그녀의 왕관이라고 느꼈다. 직원들은 아무도 모자를 쓰지 않은 가운데 언제나 코코 샤넬만 유일하게 머리를 가리고 있었다.

Madeleine Chapsal, 샤넬 인터뷰, 『렉스프레스』 1960년 8월 11일 자, 15.

143. "모자에 두른 띠에 바느질해 놓은 가발": 오딜 드 크로이 인터뷰, 2008년 4월 22일 자, 6. Galante, 250쪽과 Charles-Roux, 215쪽에서 샤넬의 머리카락 색깔에 관해 논한다.

144. "여윈 몸매 때문에 허약해": 맬컴 머거리지는 샤넬을 이렇게 묘사했다. "왜소하고 허약한 사람. 누가 샤넬에게 힘껏 숨을 훅 불면 쉽게 쓰러질 것 같다. 런던 공습 때 노쇠한 주택이 폭삭 가라앉았듯, 가루 같은 그녀의 골격도 자그마한 먼지 더미로 무너져 내릴 것 같다." Muggeridge, *Chronicles of Wasted Time*(「낭비한 시간의 연대기」), 1972; repr., Vancouver: Regent College Publishing, 2006, 515쪽. 『뉴욕타임스』도 샤넬의 몸무게에 관해 언급했다. Joseph Barry, "Chanel No. 1: World Fashion Legend"(「샤넬 No. 1: 세계적인 패션 전설」), 『뉴욕타임스』, 1964년 8월 23일 자.

145. "그녀는 아무것도 안 먹는다": Cecil Beaton, 『완전한 비튼: 세실 비튼 다이어리』, 153쪽.

146. "그녀를 만나러 가야 할 때면": Bonneval, 5쪽.

147. "똑같은 하얀 블라우스를 입고": Delay, 196쪽. Marouzé, 8쪽.

148. "우리는 샤넬 말고는 안 입었어요": 오딜 드 크로이 인터뷰, 5쪽.

149. "여자로서의 제 삶에서": Ligeour, 9쪽.

150. "그녀는 진정한 피그말리온이었어요": Lilou Marquand, 필자와의 인터뷰.

151. "그녀는 향기가 나는 공간": 모로 인터뷰. 릴루 마르캉은 캉봉 부티크에서 아침에는 샤넬 No, 5를, 저녁에는 퀴르 드 루시를 뿌렸다고 회고록에 기록했다. Marquand, *Chanel m'a dit*(『샤넬이 내게 말했다』), Paris: Editions Lattès, 1990, 28쪽.

152. "군대에서 하는 것과 같았다": Marouzé, 5쪽.

153. "화장실에도 가지 않은 것 같다": Marquand, 76쪽.

154. "완전히 입 다문 채 미동도 없이": Chapsal, 15쪽. 샤넬의 모델이나 직원들이 보기에 끝도 없이 이어지는 피팅 동안 샤넬은 "무언의 애원을 의식하지 못하는 것" 같았다고 한다.

155. "그녀는 정말로 변덕이 심했고": Dudel, 2쪽.

156. "장이 시인이라고요?": Madsen, 301쪽.

157. "꼭 말해야겠는데": Bernier, 4쪽.

158. "샤넬은 계속 재잘거렸고": John Fairchild, *Fashionable Savages*(『패셔너블한 야만인』), New York: Doubleday, 1965, 36쪽.

159. "그녀는 사람을 세워 놓고": Rizzo, 개인적 인터뷰, 2011.

160. "'휴가'라는 말만 들어도": Delay, 202쪽.

161. "나는 그녀 곁에 있었다": Déon, 『밴쿠버행 수화물』, 10쪽.

162. "남자는 '빌리는' 습관": Ibid., 10쪽.

163. "소파에 앉아 있으면": Franchomme, 6쪽.

164. "악의적인 헛소문을 퍼뜨렸다": "그녀는 오랫동안 제가 결혼했다는 사실 자체를 부정했어요. (…) 질투했거든요. (…) 소문을 [꾸며 내서] (…) 복수했죠." Marquand, 45쪽.

165. "우리는 우리의 걱정거리": Dudel, 7쪽.

166. "그녀는 사람들을 미워하고": Beaton, 153쪽.

167. "재능이 훌륭하다": Fairchild, 42쪽에서 인용. 발렌시아가도 답례로 샤넬을 칭송했다. 샤넬의 동료 중 발렌시아가만이 샤넬의 복귀가 얼마나 중요한지 인정했다. "샤넬은 영원한 폭탄입니다. 우리 중 누구도 샤넬이라는 폭탄을 해체할 수 없어요." 그는 1953년 말에 이렇게 예언했고, 복귀를 환영한다면서 꽃다발을 보내기도 했다. 하지만 발렌시아가가 보낸 꽃다발에 샤넬은 노해서 펄펄 뛰었고 "관에나 바칠 꽃다발이잖아. 나를 파묻으려고 이렇게 안달하면 안 될 텐데."라고 빈정거렸다. Galante, 201쪽.

168. "요즘은 배꼽이 다 보이게 옷을 입어요": Haedrich, 188쪽.

169. "생 로랑은 감각이 정말 뛰어나요": Madsen, 298쪽에서 인용. Gloria Emerson,

"Saint Laurent Does Chanel—But Better"(「생 로랑의 샤넬 스타일 시도, 결과는 더 훌륭했다」), 『뉴욕타임스』, 1967년 7월 31일 자.

170. "제가 멈추지 않고 수다 떠는 데": Delay, 238쪽.

171. "스튜디오의 총 다섯 개 층": Chapsal, 15쪽.

172. "샤넬이 그런 옷은 원하지 않는다고": Jean Lazanbon, interview, Maison Chanel, 2005년 6월 27일, 1, 4쪽.

173. "재킷이 잘못 재단된 것처럼 보인다": 마들렌 샵살은 샤넬이 어느 남성 방문객이 입고 있던 런던에서 만든 슈트를 조각조각 자르는 모습을 보았다고 했다. 그 후 샤넬은 방문객에게 슈트를 고칠 "가망이 없다"라고 말했다. 샵살은 샤넬의 모델 중 한 명과 관련한 비슷한 일화도 이야기했다. 그 모델은 직접 구매했던 샤넬 슈트를 입고 출근했다. 그런데 샤넬이 슈트에서 뭔가 잘못된 점을 발견하고 솔기를 잘랐다. 젊은 모델은 흥분해서 날뛰며 샤넬을 막으려고 애썼지만 아무 소용 없었다. Chapsal, 15쪽.

174. "아, 우리는 함께 미친 듯이 웃었어요": Moreau, 1쪽.

175. "오, 그녀는 남자를 녹이는 법": Rizzo, 필자와의 대화, 2011년 3월.

176. "젊은 아가씨인 줄 알았어요": Fairchild, 31쪽.

177. "오늘은 제 인생에서 가장": Lilou Marquand, 필자와의 대화, 2011년 3월. 마르캉은 회고록에도 이 일화를 설명해 놓았다. Marquand, 156쪽.

178. "만약 슈트 한 벌, 드레스 한 벌": 『보그』, 1959년 3월 1일 자, 97쪽에서 인용.

179. "중요성을 단언하고 싶었던 마음": Fern Marja Eckman, "Woman in the News: Coco Chanel"(「화제의 여성: 코코 샤넬」), *New York Post*(『뉴욕 포스트』), 1967년 8월 19일 자.

180. "저는 이 일이 가치 있는 경험이라고": Galante, 272쪽. René Bernard, "La France frappe les trois coups à Moscou"(「모스크바에서 프랑스 박람회가 개막하다」), 『엘르』, 1961년 8월 11일 자, 22~23쪽. "Moscou: Tout est prêt pour l'exposition française"(「모스크바: 프랑스 박람회 준비가 끝나다」), *Les Dernières Nouvelles d'Alsace*(『레 데르니에 누벨 달자스』), 1961년 8월 12일 자. Michel Clerc, "Chanel à Moscou"(「모스크바의 샤넬」), 『르 피가로』, 1961년 7월 27일 자.

181. "프로듀서 프레더릭 브리슨이": 브리슨의 아내이자 할리우드 배우인 로자린드 러셀Rosalind Russell이 이 프로젝트를 추진했을 수도 있다. 그녀는 샤넬을 다루는 뮤지컬에서 간결하게 주연을 맡고 싶어 했다. 러셀이 샤넬을 연기했더라면 잘 어울렸을 것이다. 그녀는 코코 샤넬을 연기하기에 적합한 날카로운 에너지를 지니고 있었다. 전문직 여성과 개성 강한 유명인을 생생하게 묘사한다고 평가받았으며, 하워드 혹스Howard Hawks의 1940년 영화 〈그의 연인

프라이데이His Girl Friday〉에서 캐리 그랜트Cary Grant의 상대역으로 재치 있는 신문 기자를 연기해서 찬사를 얻었다. 또 1956년 연극 「앤티 맘Auntie Mame」과 1958년 영화 〈앤티 맘〉에서 주연을 맡아 호평을 받았다.

182. "몇 년간 끈질기게 요구했다": Cecil Smith, "Producer Brisson Bursting with Big Plans for 'Coco'"(「프로듀서 브리슨이 '코코'를 위해 원대한 계획을 세우다」), 『로스앤젤레스 타임스』, 1966년 4월 15일 자.

183. "특히 세실 비튼이 제작한 의상": 샤넬은 1957년에 미국을 여행하며 「마이 페어 레이디」를 볼 기회가 있었을 것이다.

184. "전 당신의 '페어 레이디'가 아니에요": Joseph Barry, 「샤넬 No. 1: 세계적인 패션 전설」, 『뉴욕타임스』, 1964년 8월 23일 자.

185. "77세의 나이로 눈을 감았다": 피에르 베르트하이머의 사업은 아들 자크 베르트하이머가 물려받았다. 그는 대체로 순종 말을 사육하는 데만 전념했다. 그가 아버지의 제국 경영을 감당할 수 있다고 생각한 이들은 거의 없었다.

186. "훨씬 더 젊은 오드리 헵번": Edward Jablonski, *Alan Jay Lerner: A Biography*(『앨런 제이 러너 전기』), New York: Henry Holt, 1996, 245쪽 이하를 보라.

187. "스펜서 트레이시와 26년간": 헵번의 전기 작가 윌리엄 T. 만은 "케이트가 역할에 부여한 수수께끼 같은 섹슈얼리티가 적어도 부분적으로는 캐스팅의 이유였던 것이 분명하다"라고 분석했다. Mann, *Kate: The Woman Who Was Hepburn*(『케이트: 헵번이었던 여자』), New York: Picador Books, 2007, 444쪽.

188. "두 차례나 오스카상을 탔다": 러너에게도 오스카상을 안겨 준 〈지지〉는 콜레트의 소설을 바탕으로 했다. 콜레트는 샤넬의 오랜 친구인 마르트 다벨리의 인생사를 굉장히 많이 빌려 와서 소설을 완성했다. 다벨리는 가수이자 코코트였고 막대한 재산을 물려받은 귀족과 결혼했다.

189. "커다랗고 흐늘거리는 케이프": 비튼은 의상 디자인을 설명하면서 샤넬을 은근히 비판했다. "샤넬이 가장 좋아하는 색인 '포리지' 색깔[베이지색]에는 극적 요소가 전혀 없다. (…) 그녀의 절제된 의상은 정말로 공연에 어울리지 않는다." 비튼의 말은 샤넬이 1930년대에 할리우드 의상 디자이너로 성공하지 못했던 주요 이유를 상기시킨다. Nancy L. Ross, "Seeing Her Own Life: Chanel to Attend Coco Bow"(「자기 자신의 인생 보기: 샤넬이 「코코」 초연에 참석한다」), 『로스앤젤레스 타임스』, 1969년 12월 13일 자에서 인용. Eugenia Sheppard, "Musical 'Coco' May End a Friendship"(뮤지컬 「코코」가 우정을 깰 것인가」), 『로스앤젤레스 타임스』, 1969년 11월 23일 자도 참고하라. 샤넬이 MGM 스튜디오에서 맡은 작업에 관해서는 9장을 참고할 것.

190. "샤넬 스타일에 영향을 받은 디자인을 특별히": 『타임스』는 "물론, 공연에 입고

가기에 가장 좋은 옷은 샤넬이라는 사실을 모두가 알았다"라고 썼다. 스포츠웨어 쿠튀르의 엘런 브룩Ellen Brooke은 버그도프 굿맨 백화점이 트위드 슈트와 다른 샤넬 스타일 의상을 더 많이 생산해 달라며 압박했다고 『뉴욕타임스』에 말했다. "「코코」와 병행하기 위해서였어요. (…) 결과를 보니 좋은 아이디어였어요." Bernadine Morris, "When in Doubt There's Always Chanel"(「의심스러울 때, 언제나 샤넬이 있다」), 『뉴욕타임스』, 1970년 5월 14일 자. 오박 백화점은 구두부터 장신구까지 샤넬 스타일 제품이라면 전부 사들였고 상품이 "불티나게 팔린다"라고 보고했다. "Will Chanel Star in Stores?"(「샤넬이 백화점의 스타가 될 것인가?」), 『뉴욕타임스』, 1969년 12월 19일 자.

191. "제작비로 90만 달러": 제작비 중 상당한 액수가 비튼이 화려하게 제작한 세트에 들어갔다. 예를 들어 그가 만든 샤넬 스튜디오 세트에는 기계로 작동하는 거대한 계단이 포함되어 있었다. 거울로 덮어서 번쩍이는 나선형 계단은 버스비 버클리Busby Berkeley의 작품 속 배경처럼 느릿느릿하게 회전했다. 어떤 공연에서는 계단이 아예 멈춰 버려서 캐서린 헵번이 관객과 즉흥적으로 대화를 나눠야 했다.
헵번은 수월하게 대사를 말했지만, 노래는 전혀 다른 문제였다. 존 사이먼John Simon은 헵번이 노래하는 방식을 묘사하기 위해 말과 노래의 중간쯤인 음악적 낭독을 가리키는 오페라 용어 '슈프레히슈티메Sprechstimme'와 공포나 경악을 의미하는 독일어 단어 '슈렉Schreck'을 재치 있게 활용해서 신조어 '슈렉슈티메Schreckstimme'를 만들어 냈다. John Simon, "Theatre Chronicle"(「공연 기록」), Hudson Review(『허드슨 리뷰』), 1970년 봄호, 99쪽.

192. "그녀의 목소리는 사포 위에 뿌린 식초": 클라이브 반스는 각본을 싫어했지만, 헵번이 무대에서 발산하는 강력하고 독특한 존재감을 좋아해서 이렇게 제안했다. "헵번 양에게. 그들은 [샤넬 대신] 당신의 인생을 뮤지컬로 만들어야 했습니다." Clive Barnes, "Katharine Hepburn Has Title Role in 'Coco'"(「캐서린 헵번이 「코코」에서 주연을 맡다」), 『뉴욕타임스』, 1969년 12월 19일 자.

193. "「코코」는 훌륭한 작품이 아니었다": Gene Lees, The Musical Worlds of Lerner and Loewe(『제너와 로우의 뮤지컬 세계』), Lincoln: University of Nebraska Press, 1990, 269쪽에서 인용.

194. "눈부신 마드무아젤": André Previn and Alan Jay Lerner, Coco(「코코」), (1970 Original Broadway Cast), 1997, 1970 MCA Records D1168202. 수많은 비평가는 레너가 샤넬의 인생에서 모든 미묘한 의미와 위엄을 없애 버렸다고 생각했다. "「코코」는 (…) 이야기가 별로 없고 (…) 플롯이 텅 비어 있다." John Simon, 99쪽. 메릴린 벤더는 "「코코」는 의류 산업 영웅담에 더 가까우며 (…) 제목을 '당신에게

맞춤으로 만들어 드릴게요'라고 지어도 될 뻔했다"라고 불평했다. Marylin Bender, "The Challenge of Making Costumes Out of Chanel's Clothes"(「샤넬 의상으로 의상을 제작한다는 도전」), 『뉴욕타임스』, 1969년 11월 25일 자.

195. "무솔리니의 새로운 인간": Mosse, 1996, 248~249쪽.

196. "미국인이라고 할 때 떠올리는 금발": 패션에 드리워진 파시스트 남성의 사라지지 않는 그림자 중 더 현대적인 예시를 알고 싶다면, 뉴욕 브롱크스 출신 디자이너 랄프 로렌Ralph Lauren(본래 성은 립시츠Lipschitz)이 만든 브랜드 세계를 떠올려 보라. 로렌의 브랜드에서 체격이 탄탄하고 대체로 아리아인처럼 보이는 모델들은 미국의 와스프 특권을 연상시키는 풍경(시골의 대저택, 테니스 코트, 메인주 앞바다에 떠 있는 요트)에서 신나게 뛰어다닌다.

197. "무수히 많은 결점에도": 존 사이먼이 말했듯, "캐서린 헵번이 (…) 혼자서 티켓을 팔았다." Simon, 99쪽. 1970년 8월에 프랑스 배우 다니엘 다리유Danielle Darrieux가 헵번 대신 샤넬 역을 맡았다. 다리유는 노래를 잘했지만, 헵번 같은 스타가 아니어서 흥행력이 없었고 미국에서 인지도도 낮았다.

198. "비튼이 자기 의상을 왜곡했다는 소문": Haedrich, 236쪽.

199. "코코를 상징하는 모습으로 완벽하게": Delay, 257~262쪽. 라 메종 샤넬의 설명에 따르면, 샤넬은 뮤지컬이 자신의 미천한 배경을 묘사하고 복귀 이후 말년을 중점적으로 다룬다는 사실이 불쾌해서 뮤지컬을 보러 가지 않았다고 한다.

200. "민첩함과 반사 신경이": Fiemeyer and Palasse-Labrunie, 166쪽, 169쪽.

201. "묶어 뒤야 해요": Delay, 257쪽. 리사 채니는 샤넬이 리츠 호텔 직원을 유혹하려 했다는 에피소드를 언급하며 "옛 샤넬 모델"에서 이 이야기를 들었다고 했다. 나 역시 똑같은 이야기를 브라질 기자 다니엘 항젤Danniel Rangel에게서 들었다. 그는 정말로 전 샤넬 모델이었던 베라 발데스Vera Valdez의 이름을 구체적으로 언급했다. Rangel, 필자의 인터뷰, 2011년 3월.

202. "샤넬이 가브리엘 팔라스-라브뤼니에게": Fiemeyer and Palasse-Labrunie, 163쪽.

203. "셀린은 친절하게도 새 이름을": Delay, 257쪽. 전쟁 이전 프랑스에서는 부유한 고용인이 기분에 따라 하인에게 새 이름을 지어 주는 일이 드물지 않았다.

204. "순종 경주마 '로만티카'": Galante, 152쪽. Madsen, 317쪽. "People"(「사람들」), 『스포츠 일러스트레이티드』, 1964년 4월 20일 자, 47쪽도 참고할 것.

205. "이사도라 덩컨과 콜레트": Galante, 256쪽. Delay, 280쪽.

206. "특정 앤티크 가게로 쇼핑을": 로베르 구상의 이야기, 인터뷰, 2006년 4월 7일과 11일, Maison Chanel.

207. "프랑수아는 나를 차분하게": Delay, 262쪽.

208. "샤넬도 그를 받아 줬고": Marquand, 129쪽.

209. "그를 더 가까이 두려고": Haedrich, 222~224쪽.

210. "나를 차 뒷자리에 앉혀 줘요": Madsen, 322쪽.

211. "갈비뼈 세 대에 금이 갔을 때도": Ibid., 318쪽.

212. "이럴 때면 샤넬은 보통 하던 일을": Chazot, 『샤조 자크』, 87쪽. Marquand, 157쪽.

213. "창문과 가장 가깝고": Delay, 264쪽.

214. "샤넬 제국의 미래는": Madsen, 324쪽. Haedrich, 222쪽.

215. "저는 전쟁 이전보다 더 유명해졌어요": Haedrich, 233쪽.

216. "다음 날 아침에 재개할 컬렉션 작업": Delay, 280쪽.

217. "샤넬이 끼고 있던 반지 중 하나": Marquand, 160쪽.

218. "15년 동안 [팔라스-라브뤼니를] 본 게": Marquand, 필자와의 대화. 액슬 매드슨
역시 샤넬과 팔라스-라브뤼니의 관계가 그저 '다정한' 관계에 지나지 않았다고
설명했다. Axel Madsen, 323쪽. 자크 샤조는 8년 동안 일주일에 몇 번씩이나
샤넬을 방문했지만, 그동안 팔라스-라브뤼니를 딱 한 번 보았다고 말했다. Chazot,
Chazot Jacques, 101쪽.

219. "보석을 훔쳐서 달아났다고": 구상 인터뷰, 2006년 4월 7일과 11일, Maison Chanel.

220. "보석함 열쇠를 갖고 있던": Palasse-Labrunie, 필자와의 대화.

221. "주얼리 디자이너가 되어 생트로페에서": "Valet's £420,000 Claim on Chanel Will
Before Court"(「샤넬의 하인이 법정에서 유산으로 42만 파운드를 요구하다」),
『타임스』, 1973년 3월 22일 자. "Court Rejects Chanel Claim"(「법정이 샤넬 유산
요구를 거부하다」), 『타임스』, 1973년 5월 31일 자.

222. "누가 3천만 프랑에서 몇십억 프랑": 프랑수아 미로네는 샤넬이 수십억 달러를
남겼다고 생각했지만, 베르트하이머 가문은 샤넬의 유산이 그보다 훨씬 더 적다고
주장했다. Madsen, 333쪽.

223. "무슨 일이 있어도 침묵을 지킨다는 국가 정책": Madsen, 333쪽.

224. "바로 이 파리 시민": "In Paris Church Chanel Rites Attended by
Hundreds"(「파리의 교회에서 열린 샤넬의 장례식에 수백 명이 참석하다」),
『로스앤젤레스 타임스』, 1971년 1월 14일 자.

225. "생전에 자주 다른 무덤 주인과 대화": Fiemeyer and Palasse-Labrunie, 197쪽.

후기

1. "나는 4차원을": Haedrich, 118쪽.

2. "영웅 이야기를 강조했다": Diana Vreeland, "Mademoiselle's Magic"(「마드무아젤의

마법」), *Herald Tribune*(『헤럴드 트리뷴』), 1986년 10월 20일 자.

3. "그녀를 마법처럼 불러내기를 바라는 듯": "Coco Is Missed"(「코코를 그리워하다」), 『뉴욕타임스』, 1971년 1월 27일 자.

4. "기존의 샤넬 스타일만 계속": "New Boss at Chanel"(「샤넬의 새로운 보스」), 『뉴욕타임스』, 1971년 2월 17일 자.

5. "따분한 노부인의 상징": Nicholas Coleridge, *The Fashion Conspiracy: A Remarkable Journey Through the Empires of Fashion*(『패션 음모: 패션 제국을 관통하는 놀라운 여행』), New York: Harper and Row, 1988, 187쪽.

6. "소수로 한정한 고급 상점에서": Berman and Sawaya, 108쪽.

7. "고통스러웠던 유년 시절 기억": 앨리샤 드레이크Alicia Drake는 라거펠트의 유년 시절을 집요하게 추적해서 감탄스러운 저서를 완성했다. Alicia Drake, *The Beautiful Life: Fashion, Genius, and Glorious Excess in 1970s Paris*(『아름다운 삶: 1970년대 파리의 패션과 천재, 영광스러운 과잉』), New York: Little, Brown, 2006, 특히 332~337쪽.

8. "존경은 창조가 아니죠.": Jane Kramer, "The Chanel Obsession"(「샤넬 집착」), 『보그』, 1991년 9월 1일 자, 512쪽에서 인용.

9. "그는 어디에나 안테나가 있다": Marika Genty, 필자와의 인터뷰, 2010년 5월.

10. "의상과 스케치를 모두 버린다고 주장했다": Suzy Menkes, "The Man Who Takes Over from Chanel"(「샤넬을 물려받은 남자」), 『뉴욕타임스』, 1983년 1월 25일 자.

11. "훌라후프 크기로 부풀려": Sarah Karmali, "Chanel Hula Hoop Bag—Karl Lagerfeld Explains"(「샤넬 훌라후프 백: 카를 라거펠트가 설명하다」), 『보그』, 2012년 10월 4일 자.

12. "전 스트리퍼가 아닙니다!": Hadley Freeman, "The Man Behind the Glasses"(「선글라스를 낀 남자」), 『가디언』, 2005년 9월 17일 자에서 인용.

13. "샤넬의 해외 홍보 책임자": Marie-Louise de Clermont-Tonnerre, 필자와의 대화, 2011년 3월.

14. "공상과학 영화에 나올 법한 물결 모양 건물": 이 파빌리온은 더 많은 도시를 순회할 예정이었지만, 세계 경기 침체와 여러 언론의 조롱 때문에 샤넬 경영진은 모바일 아트 캠페인을 일찍 끝내기로 결정했다. Nicolai Ouroussoff, "Zaha Hadid's Chanel Pavilion: Art and Commerce Canoodling in Central Park"(「자하 하디드의 샤넬 파빌리온: 예술과 상업의 센트럴파크 밀애」), 『뉴욕타임스』, 2008년 10월 20일 자.

15. "눈에 보이지 않지만 존재감을 느낄 수 있는 사람": Vilmorin, 21쪽.

도판 출처

27 ⓒ ADAGP

133, 165, 205, 269, 311, 312, 319, 343, 345, 348, 397, 436, 444, 449, 454, 538, 541, 568, 605, 642, 647, 653, 669, 689, 699, 703 ⓒ Getty Images

294, 360 ⓒ Conde Nast

394 ⓒ The Granger Collection

490 ⓒ RMN/ADAGP

501, 507 ⓒ Fundacio Apel-les Fenosa

585 ⓒ The Bridgeman Art Library/ADAGP

역자 후기

샤넬은 누구일까? 혹은 무엇일까? 패션 혹은 소위 명품에 관심이 없는 사람이라도 누구나 샤넬을 안다. 샤넬이 누구인지는 몰라도 무엇인지는 안다. 샤넬은 어느 나라에서나 사치의 '보편적 기준'이다. 샤넬 제품을 꾸준히 구매하는 고객에게든 샤넬을 전혀 소비하지 않는 사람에게든 샤넬은 논란의 여지없이 '럭셔리'의 상징이다.

그런데 샤넬은 단지 선망 받는 명품의 아이콘이 아니라 현대 여성이 일상에서 당연히 받아들이는 스타일이기도 하다. 코코 샤넬은 트렌드의 변화를 뛰어넘는 현대적 여성 스타일을 만들어 냈고, 그 스타일을 누구나 알아볼 수 있는 일종의 상표로 만들었다. 요즘 우리는 샤넬이 만들어 낸 이미지를 너무도 자연스럽게 '입는다'. 스커트 슈트나 슬랙스, 카디건 스웨터, 저지 니트, 플랫 슈즈 등 샤넬이 처음 만들었거나 직접 착용해서 유행시킨 제품들은 진짜 샤넬 상품이든, 샤넬 스타일의 복제품이나 모조품이든 우리의 옷장에 없어서는 안 될 기본 제품이 됐다. 우리는 어느 여성에

게서든 코코 샤넬의 잔상을 본다. 이 덕분에 프랑스의 작가 앙드레 말로는 샤넬이 드골과 피카소와 함께 20세기 프랑스에 남을 이름이라고 평가하기까지 했다.

이런 일이 어떻게 가능했을까? 한 개인이 어떤 능력을 지녔기에, 어떤 삶을 살았기에 자기 자신과 자신의 시대를 뛰어넘는 상징을 만들어 낼 수 있었을까? 이 책은 이런 질문에서 출발한다. 코코 샤넬은 어떻게 해서 '누구'를 넘어선 '무엇'이 되고 불멸의 상징성을 얻었을까? 개인 단 한 명이 지닌 비전의 힘을 도대체 어떻게 설명해야 할까?

유명한 인물이자 브랜드인 샤넬은 충분히 수많은 작가와 대중 독자의 시선을 끌 만한 대상이다. 실제로 샤넬을 다루는 책은 그 수를 하나하나 헤아리기 힘들 정도로 많다. 하지만 이 책은 그저 샤넬을 둘러싼 화려한 이야기, 호기심을 유발할 만한 에피소드, 파란만장한 개인사의 충격적인 일화 몇 가지에만 집중하지 않는다. 또 샤넬 패션을 미학이나 패션사 측면에서만 분석하고 비평하지도 않는다. 저자가 직접 밝혔듯이, 이 책의 목적은 간단히 말해 '코코 샤넬이 지닌 불가사의한 역사적 영향력의 범위를 이해'하는 것이다.

이 책은 인물 그 자체와 심지어는 패션을 초월하는 샤넬 정체성이 어떻게 만들어졌는지, 그 정체성이 사회·역사·문화·정치적으로 어떤 의미를 지니는지 파헤친다. 다시 말해, 샤넬이 특정 인물 한 명이라는 존재를 초월하고, 자기 자신을 새로운 여성성과 사치스러움의 상징으로 바꿔놓는 데 인생을 바친 과정을 자세하

게 분석한다. 그리고 그 과정에서 샤넬의 성장 환경과 인간관계, 내면의 욕망과 콤플렉스, 심리와 개성, 사업 감각과 통찰력, 정치적 신념을 꼼꼼하게 들여다본다. 저자의 분석과 해석은 결코 주관적이지 않다. 저자는 샤넬과 중요한 주변 인물에 관한 일화와 증언, 서류 증거 등을 빈틈없이 수집하고 교차 검증하며 객관적으로 주장을 뒷받침한다.

무엇보다도 흥미로운 것은 저자가 샤넬 신화의 '정치적' 의미를 치밀하게 분석했다는 사실이다. 저자는 샤넬이 유럽 역사와 맺은 관계, 특히 샤넬이 세계적 스타의 반열에 올랐던 양차 세계 대전 시기와 맺은 관계를 치밀하게 검토하여 샤넬의 인생을 살펴본다. 샤넬이 유럽 내 정치 변화의 흐름과 맺은 관계는 이제까지 샤넬에 관한 글을 썼던 작가들이 자의로든 타의로든 무시해 왔던 주제다. 대부분의 샤넬 전기는 그녀의 개인적 매력이나 가난한 고아 소녀가 불후의 디자이너가 된 이야기에 치중하는 경향이 있고, 패션의 역사를 다루는 서적은 대개 샤넬의 디자인이 여성의 신체를 해방한 사실에만 집중한다. 혹시 샤넬과 관련된 정치적 내용을 다루더라도, 샤넬의 인간관계나 의심스러운 행동 일부만 슬쩍 언급하고 넘어갈 뿐이다. 저자는 이제 샤넬의 작업과 작품이 유럽 정치에 어떻게 참여했는지 숙고할 때라고 당당하게 주장한다.

저자는 대중이 잘 모르는 주제에 용감하게 뛰어든다. 샤넬의 낙태 의혹이나 나치 부역 등 대중이 거부감을 느낄 만한 주제를 꺼내서 샅샅이 파헤치는 데 주저하지 않는다. 때문에 누군가는

이 책의 일부 내용이 샤넬을 폄하하고 비방한다고 생각할지도 모르겠지만, 저자는 객관적인 태도를 잃지 않으며 샤넬의 업적과 가치를 분명하게 인식하고 인정한다. 예를 들어, 샤넬이 저지와 트위드 천, 바지, 스웨터, 세일러복 등 노동과 스포츠, 남성의 세계에서만 통용되던 것들을 여성복의 세계로 가져와서 여성의 신체와 활동을 해방했다는 사실을 충분히 설명한다.

이 책은 아주 복잡하고 매력적인 개인, 그 개인을 만든 시대, 그 개인이 만들어낸 시대를 더없이 자세하고 철저하게 연구한 문화 비평서에 가깝다. 샤넬이 태어난 1880년대부터 삶을 마감한 1970년대까지 좁게는 프랑스, 더 넓게는 서유럽과 미국의 사회와 문화·예술을 골고루 다루었기 때문에 분량이 방대할 뿐만 아니라 자칫 어렵게 느껴질 수도 있다. 하지만 끝까지 읽고 나면 코코 샤넬이라는 한 사람과 샤넬이라는 브랜드의 화려한 이미지를 둘러싼 전체 맥락을 꿰뚫어 볼 통찰력을 얻을 수 있으리라 장담한다. 더 나아가 럭셔리와 시크, 모던함의 상징인 샤넬 제국의 다양한 상품과 이미지를 예전과 다르게 평가할지도 모른다. 최대한 구체적이고 분명하게, 그리고 무엇보다도 솔직하게 샤넬의 인생을 해석하려는 저자의 의도를 이해하고, 부족하나마 충실하게 원문을 번역하려고 노력했다. 마지막으로 이 책을 번역할 기회를 준 을유문화사와 바른번역에 감사드린다.

2020년 10월
성소희

찾아보기

지은이 론다 개어릭Rhonda Garelick

미국 파슨스더뉴스쿨의 예술디자인역사이론학부 학장을 맡고 있으며 패션연구학
교수를 겸하고 있다. 구겐하임 펠로십 수상자이자 뉴욕인문학연구소 연구원이다.
예일대학교에서 학사, 석사, 박사 학위를 받았다. 『뉴욕매거진』의 「더 컷The Cut」에
패션과 정치에 관한 칼럼 '사인 읽기Reading the Signs'를 연재하고 있다.

옮긴이 성소희

서울대학교에서 미학과 서어서문학을 공부했다. 글밥아카데미 수료 후 바른번역 소속 번역가로
활동 중이다. 옮긴 책으로는 『고전 추리 범죄소설 100선』, 『여름날 바다에서』, 『키다리 아저씨』,
『베르토를 찾아서』, 『하버드 논리학 수업』, 『미래를 위한 지구 한 바퀴』, 『알렉산더 맥퀸: 광기와
매혹』 등이 있으며, 철학 잡지 『뉴 필로소퍼』 번역진에 참여하고 있다.

현대 예술의 거장 시리즈
우리에게 새로운 세상을 열어 준 위대한 인간과 예술 세계로의 오디세이

구스타프 말러 1·2, 프랭크 로이드 라이트, 알렉산더 맥퀸, 시나트라, 메이플소프, 빌 에반스,
앙리 카르티에 브레송, 조니 미첼, 짐 모리슨, 코코 샤넬, 스트라빈스키, 니진스키, 에릭 로메르,
자코메티, 프랭크 게리, 글렌 굴드, 루이스 부뉴엘, 트뤼포, 페기 구겐하임, 조지아 오키프,
에드워드 호퍼, 잉마르 베리만, 이브 생 로랑, 찰스 밍거스, 데이비드 호크니, 카라얀, 에릭 클랩튼,
에드바르트 뭉크, 마르셀 뒤샹 등

현대 예술의 거장 시리즈는 계속 출간됩니다.